姹紫嫣紅牡丹開

青春版《牡丹亭》與崑曲復興

白先勇 總策畫

目次

輯一

三生路上——

敘言

牡丹花開二十年

——青春版《牡丹亭》與崑曲復興

白先勇／青春版《牡丹亭》總製作人暨藝術總監

緣起

我與崑曲結了一輩子的緣，自從抗戰勝利後在上海隨著家人到美琪大戲院看到梅蘭芳、俞振飛演出《牡丹亭》一折〈遊園驚夢〉，第一次接觸崑曲就好像冥冥中有一條情索把我跟崑曲綁在一起，分不開來了。其實我那時才九歲，什麼也不懂，只知道大家爭著去看梅蘭芳，因為抗戰八年，他沒有上臺唱戲，他本是京戲名角，可是那次在美琪他卻唱了四天崑曲，也是我的奇遇。當時年紀雖小，可是不知為什麼，〈遊園〉裡那段【皂羅袍】的曲牌音樂卻像一張七十八轉的唱片深深刻在我的腦海裡，直到今天，我一聽到那段美得淒涼的崑曲，就不由得怦然心動。

一九六六年，我已經到加州大學聖芭芭拉分校當講師的第二年暑假，我去灣區柏克萊住在朋友家，便開始寫〈遊園驚夢〉的小說，其實前一年還在愛荷華大學念書的時候，我已經著手寫《臺北人》系列的第一篇〈永遠的尹雪艷〉，一開始我便選了劉禹錫的〈烏衣巷〉詩點題，《臺北人》是以文學來寫民國史的興亡。事實上〈遊園驚夢〉是《臺北人》系列的第三篇，我當時把它排到第十二篇去了。那時我從臺灣帶了一些七十八轉的唱片到美國，其中便有一張橘色女王唱片是梅蘭芳的〈遊園驚夢〉，我一邊寫小說〈遊園驚夢〉一邊聆聽梅蘭芳的唱片。唱到【皂羅袍】那一段：「原來奼紫嫣紅開遍，似這般都付與斷井頹垣。良辰美景奈何天，賞心樂事誰家院。」笙簫管笛，婉轉纏綿，

14

幽幽揚起，聽得我整個心都又浮了起來，一時魂飛天外，越過南京，越過秦淮河，我幼年去過的地方，於是便寫下

〈遊園驚夢〉，描述秦淮河畔崑曲名伶藍田玉一生起伏的命運。一九八二年，我把〈遊園驚夢〉小說改編成舞臺劇在

臺北國父紀念館演出，盛況空前，轟動一時，在劇裡女主角藍田玉（盧燕飾）唱了〈遊園〉中幾段曲牌，我們把崑曲

文武場也搬上舞臺，鑼鼓笙簫奏了起來，在中國話劇史上，這是頭一次把崑曲溶入了話劇在舞臺上演出。那時候兩岸

還未開始交流，臺灣崑曲演出的機會極少，只靠一些曲社曲友把崑曲傳承下去。

一九八七年兩岸開放交流，我受邀到復旦大學去做訪問教授，隔了三十九年重回上海，最叫人難忘的是看到一場

上海崑劇院推出的全本《長生殿》。經過「文革」十年冰封，崑曲被禁，我以為崑曲的血脈從此被斬斷了，沒料到在

上海還能看到一齣如此璀璨輝煌的崑曲，由上崑生、旦臺柱蔡正仁、華文漪扮演唐明皇與楊貴妃。兩人表演藝術正值

高峰，一身的戲，蔡正仁氣度不凡，派頭很大；華文漪體態婀娜，盡得風流，一齣戲把大唐盛世、天寶興衰一時搬上

舞臺，落幕時我跳起身鼓掌喝采，我不僅為那晚的戲喝采，而且深為感動，我們民族的文化瑰寶「百戲之祖」崑曲居

然重返舞臺大放光芒。這樣不起的藝術一定不能任由其衰微下去，我當時心中如此思索。佛家動心起念，隱隱間我

已起了扶持崑曲興滅繼絕的念頭。

離開上海我去了南京，重返故都，我又看到一堂精彩無比的崑曲表演，張繼青的三夢：〈驚夢〉、〈尋夢〉、

〈痴夢〉。張繼青在崑曲界享有至高地位，她的旦角行當具有「祭酒」的身分，她擅演三夢，有「張三夢」之稱。張

繼青在江蘇省崑劇院朝天宮的舞臺特別為我表演「三夢」，她的〈尋夢〉師承姚傳薌，半個小時的獨角戲，把崑曲藝

術推上了最高峰。離開南京前，我在美齡宮宴請張繼青，報答她特別為我演出的厚意。結識張繼青對我日後參與崑曲

復興有極大關聯。

二〇〇〇年，我去了聖芭芭拉家中心臟病發，命懸一絲，幸虧緊急開刀，得以存活，我寫信給張淑香教授，她正在

紐約哥倫比亞大學訪問，我信中寫道上天留我下來，或許還有事情要我完成，比如說崑曲復興大業未竟，尚待努力。

其實那時候我對如何復興崑曲還完全沒譜，可是在生死交關的時刻，我一心懸念的竟還是崑曲。

青春版《牡丹亭》成形的來龍去脈

「文革」後崑曲在中國大陸逐漸復甦，雖然各地頻有演出，但一直沒有一飛沖天欣欣向榮的勢頭，青年觀眾對崑曲還是冷漠無感。進入二十一世紀後，崑曲又有式微下墜的危機，第一線的大師已屆退休年齡，演員接班有斷層的危險；而觀眾老化，表演方式、舞臺美學都過於陳舊，崑曲的處境的確艱難，關心崑曲前途的有心人士莫不憂心忡忡，總在設法要搶救崑曲。

二○○二年十二月初，香港康文署邀請我到香港作四場崑曲演講，我擬定講題：〈崑曲中的男歡女愛〉。崑曲文本明清傳奇多以愛情為主題，有「十部傳奇九相思」之說。有一場演講對象是中學生，四十多所中學，學生上千，那是我教書生涯的最大挑戰，要一群講廣東話孩子聽我講有六百年歷史的古老劇種崑曲，而不交頭接耳，難上加難。我與香港曲家古兆申商量，請他去找幾位美女俊男青年崑劇演員來我的講座示範演出。古兆申推荐蘇州崑劇院小蘭花班，來了四位演員，其中俞玖林、呂佳便是我們日後青春版《牡丹亭》的主要成員。俞玖林演〈驚夢〉，呂佳演〈下山〉，中學生反應熱烈，笑聲不絕，當時我心裡暗忖：崑曲連中學生都能打動，培養青年觀眾不應該太難。他的小生嗓子清脆乾淨十分悅耳，那時雖然基本功還不足，我直覺認為他是一塊可以琢磨成器的璞玉。在香港我首次接觸到蘇崑的小蘭花班，沒想到從此後二十年來，我跟小蘭花班的幾位青年演員千絲萬縷繫在一起，結下一段罕有的崑曲良緣。

二○○二年十二月底我到上海，上海文藝出版社出版我的小說集，我去參加新書發表會，當時蘇州崑劇院院長蔡少華到上海把我拉到蘇州，在忠王府古戲臺上，蔡院長命院裡的青年演員一一扮上，演了一晚上的折子戲給我觀賞。在飯館裡，地溼滑了一跤，把腰摔傷，可是還是硬撐著看完了一天的戲。在小蘭花班中我發掘了閨門旦沈丰英，她是蘇州姑娘，一身水秀，顧盼之間，眼角傳情，她唱了一段《遊園》裡的【皂羅袍】，這就是杜麗娘，我心中認定。短短期間，我就遇到了未來青春版《牡丹亭》的男

第二天在寒風凜凜冷雨濛濛中，又到了周莊去看小蘭花班的野臺戲。

女主角俞玖林、沈丰英，這不能說不是天意。

很長一段時間我和一批有心推廣崑曲的朋友，新象樊曼儂、香港古兆申等幾個人討論如何抒解當前崑曲危機。

我們認為第一，演員傳承是當務之急，製作一齣經典大戲，培養一批青年演員接班，將大師們的藝術絕活趕緊傳承下來。其次，以青年演員吸引青年觀眾，尤其是高校學生，沒有青年觀眾，一種表演藝術不會有前途。我們選中《牡丹亭》，因為這齣戲本身就歌頌青春，歌頌愛情，歌頌生命，容易被青年觀眾接受。《牡丹亭》是湯顯祖的扛鼎之作，明傳奇中的翹首，幾個世紀以來在舞臺上搬演不輟。《牡丹亭》的男女主角都找到了，我們很快便開始動手製作起來。我們把這齣戲定名為：「青春版《牡丹亭》」，其實也就象徵著崑曲生命，青春永存。

原來蔡少華把我弄到蘇州看戲是有算計的。蘇州崑劇院比起其他北京、上海、南京的崑劇院資源人才不足，是個小六子。蔡少華看我在臺灣、香港到處推廣崑曲，便把我拉到蘇崑，希望我能幫他們一把，合作項目，拉抬聲勢。我也正在尋找製作崑曲的對象，而且發現了小蘭花班的青年演員，於是我跟蘇崑一拍即合，隨即集合兩岸三地的戲曲專家、文化菁英，共同打造出一齣經典大戲。當時蘇州市宣傳部部長是周向群，她拍板定案全力支持這個項目。為了補貼演員訓練費，她竟親自去崑山募款，因為蘇州市政府的預算日期已過，她對青春版《牡丹亭》這份心意至今難忘。

我做了兩項關鍵性的決定：最關緊要的是我邀請汪世瑜出來擔任總導演，並硬把俞玖林塞給他拜他為師。

我選定的男女主角俞玖林、沈丰英只是兩塊未經打磨的璞玉，必需經過名師嚴格訓練才能擔綱。我在臺灣看過汪世瑜的《牡丹亭》，知道他有「巾生魁首」之稱，是浙江崑劇院的院長，師承周傳瑛。他在臺灣演戲時，我到他旅館去會他，極力勸說，磨到凌晨四點，搬出復興崑曲的大道理來，終於說服汪世瑜，扛起青春版總導演的大任。其次是我煞費工夫又把張繼青請了出來，專門教導沈丰英，青春版《牡丹亭》中的杜麗娘。我要求兩位崑曲大師收徒弟舉行傳統的拜師大禮，拜師禮的儀式是否有點封建，我說就是要恢復封建古禮，才顯得隆重莊嚴。二〇〇三年十一月，在院裡舉行了拜師大禮，汪世瑜、張繼青，還把上崑蔡正仁也請了來，俞玖林、沈丰英、周雪峰幾個小蘭花演員，下跪磕頭行拜師古禮，成為幾位大師的入室弟子。那天中央電視臺特地來錄影。張繼青發言，眼眶都紅了，

她深受這場典禮所感動。此後老師傅們傾囊相授，把一生的絕活都傳給了眾弟子。

劇本、服裝、舞美、燈光

這段期間，我把臺灣的創作團隊也組織起來。我自己擔任青春版《牡丹亭》的總製作人兼劇本小組召集人。劇本改編小組的成員有張淑香（哈佛大學文學博士）、華瑋（加州大學柏克萊文學博士）、辛意雲（北藝大古典文學教授）、新象樊曼儂也常參加意見。編劇小組雖然都是專家，可是大家都持著兢兢業業虔誠的心來改編湯顯祖這部名著。《牡丹亭》是崑曲經典之經典。編劇小組雖然都是專家，可是大家都持著兢兢業業虔誠的心來改編湯顯祖這部名著。我們一個大原則是：只刪不改。湯顯祖《牡丹亭》的曲牌唱詞太美不能改動，但原著五十五折，我們大刀闊斧把枝蔓刪掉，濃縮成二十七折，循著主題一個「情」字分成上本《夢中情》、中本《人鬼情》、下本《人間情》。像電影剪接一樣在刪減上下了大功夫，曲牌唱詞的取捨，折子秩序的重組，冷熱場的搭配，都仔細考慮過；而且一折一折還去請教總導演汪世瑜，經他修正才能定案。我們的劇本結合了「案頭」與「場上」，是一個順暢完整的演出本，把湯顯祖《牡丹亭》的精髓都留了下來。專家們聚在一起，腦力智慧激盪，有時不免激出硝煙，各持己見，這時調合鼎鼐便是我的工作了，劇本磨了五個月終於成形。

戲曲服裝是個重要標誌，標明角色的身分、個性、劇情悲喜，尤其是崑曲，屬於雅部，服裝更須精緻講究。服裝設計由王童、曾詠霓夫婦檔擔任。王童是大導演，但有美術設計的根基，他們兩人為青春版《牡丹亭》精心設計了兩百多套戲服。他們親自到蘇州去挑選綢緞，尋找老繡娘，所有戲服都是由這些世代相傳的老繡娘一針一針扎出來的，手繡的花朵才有層次，車繡的花是扁平的。我們精益求精，所費不貲，青春版《牡丹亭》的服裝雅致亮麗，滿堂生輝，是這齣戲的大亮點，連大行家香港著名服裝設計師張叔平看了也稱讚：美！

幾十年來，世界頂級表演團體都來過臺灣演出，同時也培養了一批優秀的舞臺工作者。我們第一版的舞美燈光

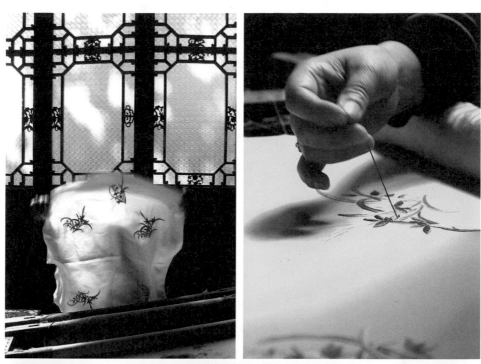

上：蘇繡是中國十大名繡之一，被列為國家級非物質文化遺產。青春版《牡丹亭》所有戲服都是由世代
相傳的老繡娘一針一針扎出來的。蘇州，二〇〇四年十月。

下：王童為青春版《牡丹亭》設計了兩百多套服裝。蘇州崑劇院，二〇〇四年三月。

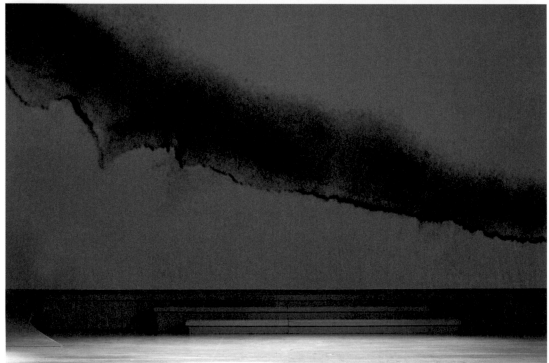

上：董陽孜題寫「牡丹亭」三字有鎮臺之效，王孟超別出心裁，配以汝窯冰裂紋做為舞臺背景。臺中國家歌劇院，
二〇一七年四月。

下：《牡丹亭・旅寄》抽象畫舞臺背景。香港文化中心，二〇〇六年六月。

上：《牡丹亭‧言懷》。因柳夢梅為柳宗元後代，舞臺背景搭以董陽孜書柳宗元〈袁家渴記〉。香港文化中心，二〇〇六年六月。

下：《牡丹亭‧遊園》，背景襯以宋畫。香港文化中心，二〇〇六年六月。

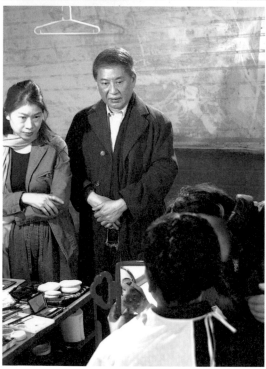

上：左起沈丰英、王童、白先勇、吳素君，在蘇州當時尚未完工的萬豪酒店臨時排練場。二〇〇四年三月。

右下：白先勇與與王孟超在廣東佛山討論舞美。二〇〇五年十一月。

左下：白先勇與曾詠霓（左）在萬豪酒店臨時排練場看妝。二〇〇四年三月。

設計就是林克華，第二版是王孟超和黃祖延，他們都是傑出的設計家。崑曲的美學：抽象、寫意、抒情、詩化。舞美燈光便沿著這個方向進行，舞臺極簡，聚焦於演員表演，背景只用抽象畫面及書法水墨，很謹慎的溶入現代舞臺元素，但仍保持一桌二椅，桌圍椅披的傳統。燈光則用現代舞臺的氣氛燈及追光。這齣戲既傳統又現代，是在傳統的根基上，合度的加入現代，傳統為體，現代為用。崑曲的四功五法，念、唱、做、打，我們謹守傳統，但劇本改編、服裝、舞美、燈光，則往二十一世紀舞臺美學方向調整，我們相信，一齣戲如果不適合當下觀眾的審美觀，無法被觀眾接受，尤其是青年觀眾。

魔鬼營式的訓練

二○○三年四月，在我敦促之下，青春版《牡丹亭》正式開排。汪世瑜本來是浙崑的院長，張繼青是省崑的臺柱，幸虧天意垂成，二○○三年兩人同時退休，才有可能跨省跨團進駐蘇州一年，展開早上九點至下午五點魔鬼營式的強力訓練，有時還加夜班，挑燈夜戰。汪世瑜組織了一支堅強的導演團隊，除了兩位大師外，又從浙崑帶來了翁國生（武生）、馬佩玲（武旦），還有幾位教基本功的老師傅。除了男女主角俞玖林、沈丰英是我指定的以外，汪世瑜從小蘭花班挑選了唐榮（地府判官、溜金王）、呂佳（溜金娘娘）、沈國芳（春香）、周雪峰（湯顯祖、皇帝）、陳玲玲（杜母）、屈斌斌（杜父）、柳春林（店小二）、曹健（花神、中軍），這一批演員二十出頭，汪世瑜嫌他們根底不足，必需從頭嚴格練起，俞玖林自稱二○○三年的魔鬼營式訓練使得他「肌肉燃燒」、「骨骼撕裂」，他走跪步，膝蓋磨出血來，染在褲子上。沈丰英跑圓場，跑破了十幾雙鞋子，這是一場血淚斑斑的過程，但也就是這一年的魔鬼營式訓練，替小蘭花班演員扎下堅實根基，使得青春版《牡丹亭》揚帆遠行，連演二十年近五百場而歷久不衰，而且主要演員還是原班人馬。蘇崑幾位資深演員也加入了，陶紅珍（石道姑）、呂福海（郭駝）、沈志明（陳最良）、方建國（完顏亮、金使）這幾個硬裡子演員都是「戲包袱」，各稱其職。

上：左起白先勇、吳素君、辛意雲、樊曼儂、古兆申在蘇州臨時排練場。二〇〇四年三月。

下：翁國生在加州大學柏克萊分校Zellerbach Hall指導武生。二〇〇六年九月。

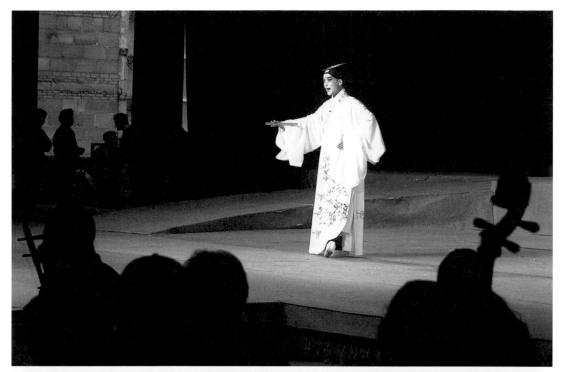

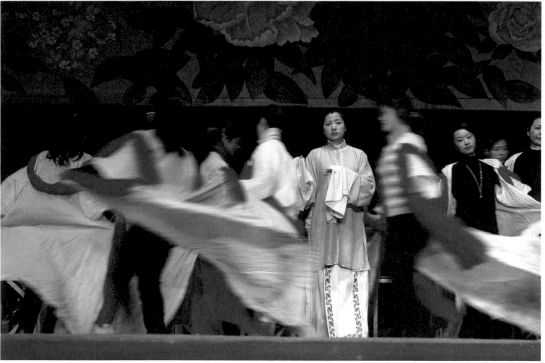

上：俞玖林在萬豪酒店臨時排練場排演《牡丹亭・拾畫》。二〇〇四年三月。
下：沈丰英在蘇州崑劇院進行排演。二〇〇四年二月。

上：汪世瑜導演在蘇州崑劇院親自示範《牡丹亭·回生》。二〇〇四年二月。

下：左起白先勇、汪世瑜、周友良與樂隊。北京，二〇〇四年十月。

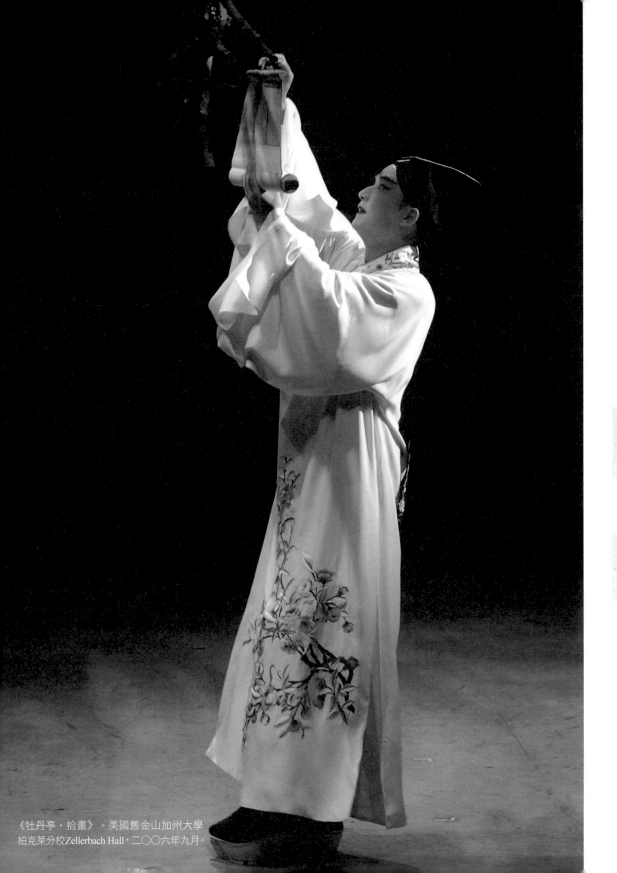

《牡丹亭‧拾畫》。美國舊金山加州大學
柏克萊分校Zellerbach Hall，二○○六年九月。

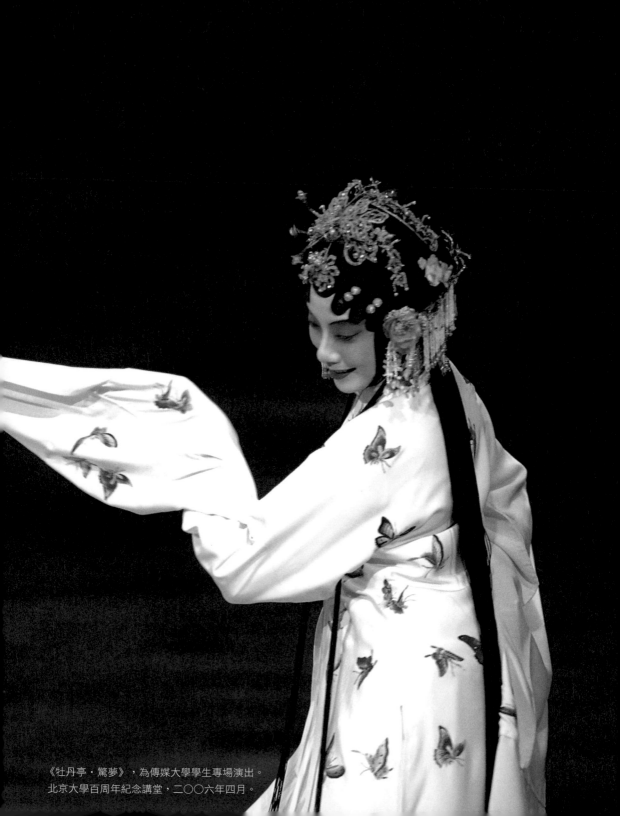

《牡丹亭‧驚夢》，為傳媒大學學生專場演出。
北京大學百周年紀念講堂，二〇〇六年四月。

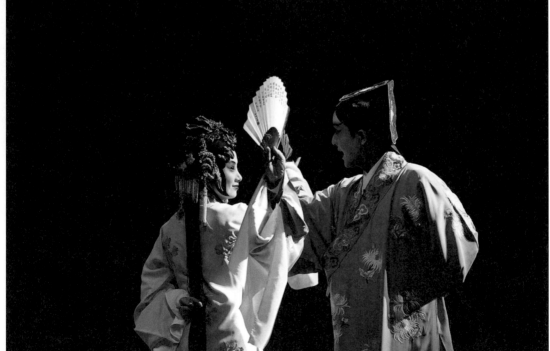

上：《牡丹亭‧幽媾》。蘇州崑劇院，二〇一四年十二月。

下：《牡丹亭‧如杭》。英國倫敦賽德勒維爾斯劇院，二〇〇八年六月。

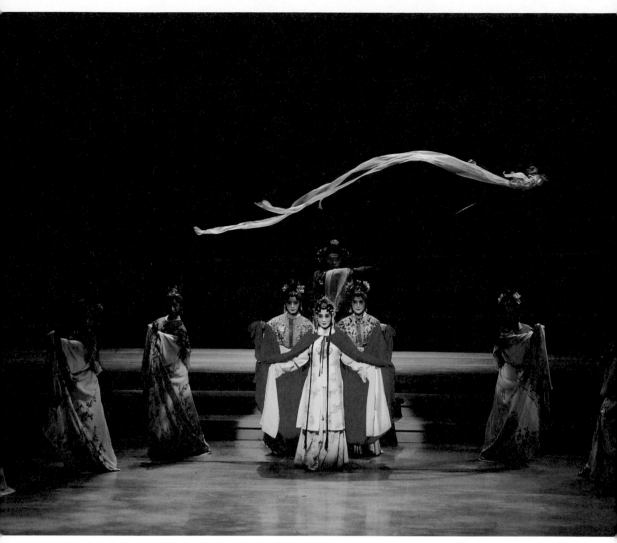

《牡丹亭・離魂》。希臘雅典音樂廳，二〇〇八年六月。

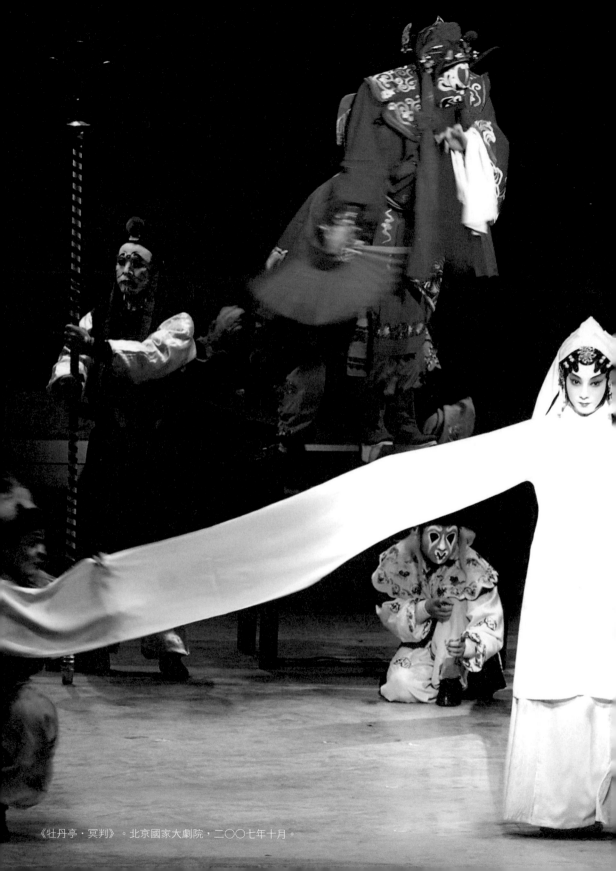

《牡丹亭・冥判》。北京國家大劇院，二〇〇七年十月。

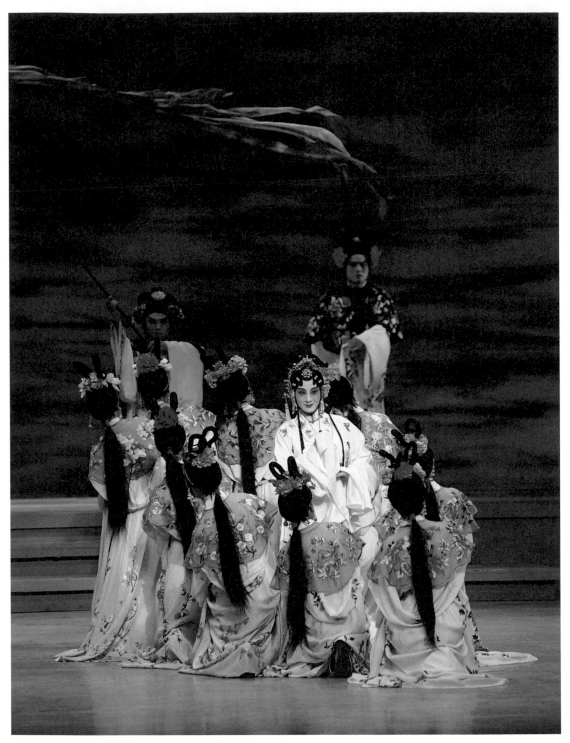

《牡丹亭‧驚夢》。希臘雅典音樂廳，二〇〇八年六月。

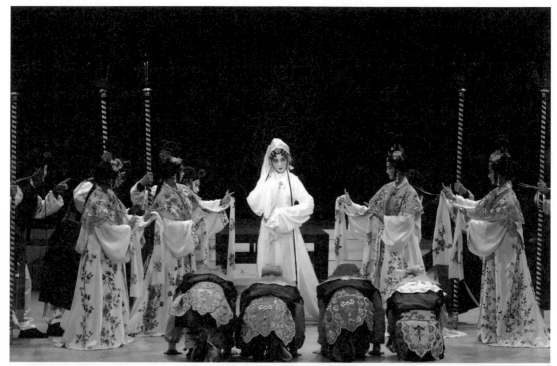

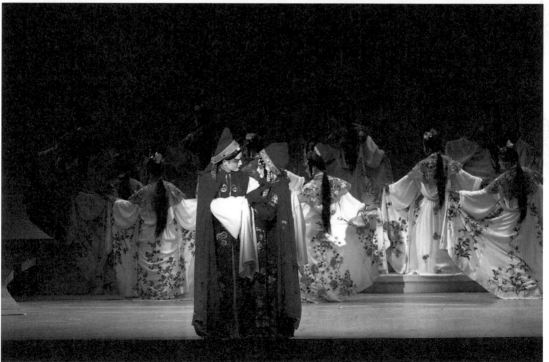

上：《牡丹亭・冥判》。加州大學爾灣分校Barclay劇院，二〇〇六年九月。
下：《牡丹亭・回生》。加州大學聖塔芭芭拉分校Lobero Theatre，二〇〇六年十月。

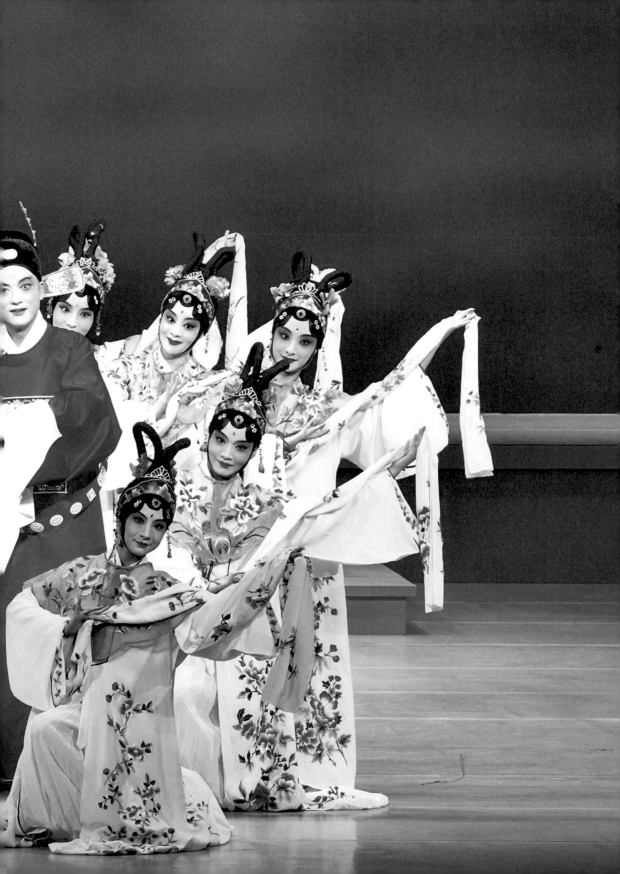

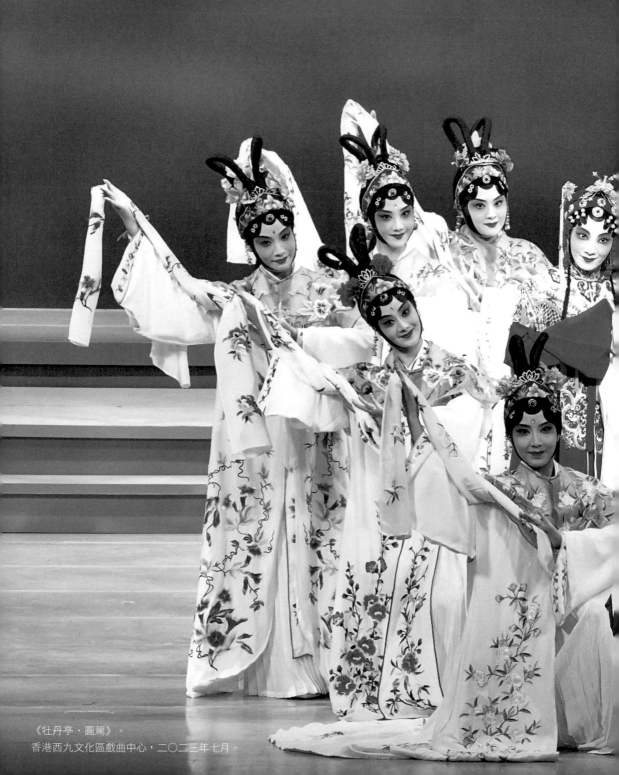

《牡丹亭・圓駕》。
香港西九文化區戲曲中心，二〇二三年七月。

二○○四年二月，排練到了後半階段，我飛到蘇州去盯場。為了配合臺北國家戲劇院舞臺尺寸，需要一個一比一的排練場，蘇崑蔡院長找到一家新蓋旅館，只有水泥龍骨架子，門窗尚未裝上，在旅館一層空間，搭了一個排練舞臺。蘇州二月，天氣冰寒，冷風從窗洞灌進來，演員抖瑟瑟穿著單衣排演，我每天去盯場，穿了鴨絨大衣還縮成一團，我跟演員一樣天天吃大肉包子，足足吃了一個月。戲是漸漸成形了，可是汪世瑜卻嫌演員進展太慢，他很著急，常常厲聲喝斥，演員緊張。最後階段一天三本一齊排練，直至晚上深更。

雖然新編青春版《牡丹亭》打出的旗號是一齣正統、正宗、正派的經典崑曲，但《牡丹亭》多年來舞臺上的演出總偏向女主角杜麗娘，男主角柳夢梅淪為次要，這不合湯顯祖的原意。我跟汪世瑜討論商量，改正過來，生旦並重；有些經典折子戲，演來演去一成不變，如〈驚夢〉，演到兩情相悅，魚水交歡的時候，仍舊十分收斂拘謹，輕輕帶過；我建議青春版不妨放寬一些，讓青年男女的熱情表現出來，汪世瑜贊成我的想法，在〈驚夢〉裡設計了許多纏綿廝磨的水袖動作，配合著優美的舞蹈，把一對夢中相會青年戀人的熾熱愛情釋放出來。汪世瑜到底是行家，他新編出來的水袖舞蹈完全合乎崑曲的唯美原則，連維護傳統的觀眾也默然接受了，因為太美。〈拾畫〉也改了，加重〈拾畫〉，多唱了一曲【錦纏道】，把這一折提升為〈男遊園〉，並且把〈叫畫〉併為一體，於是新編的〈拾畫‧叫畫〉一氣呵成，三十分鐘的獨角戲成為全本的大亮點之一。這樣改排經典折子當然冒了一定的風險，容易招來保守人士的攻擊，但我們成功了，青春版對於《牡丹亭》展示了新典範，而且大受觀眾歡迎。汪世瑜又把舞臺輟演多年的幾折重頭戲〈幽媾〉、〈如杭〉等重排活化，而且不著痕跡溶入全本中，一點不顯突兀。汪世瑜在〈驚夢〉、〈拾畫‧叫畫〉的場景搬到園中，與〈拾二十七折中也有好幾折群戲、武戲，武生出身的導演翁國生發揮了他的長才，翁國生善於在舞臺上調度人馬隊形，節奏掌握得體，高度發揮崑曲武術特長。他排演了九折戲，占全體三分之一，其中〈冥判〉最是驚心動魄，已經成為經典折子。

青春版《牡丹亭》另一個亮點是花神的處理，傳統演出花神只出現兩次，我們設計出場五次，〈驚夢〉中歌頌慶祝男女主角夢中相悅，〈離魂〉護送杜麗娘入冥府，〈冥判〉替杜麗娘鬼魂辯護，〈回生〉迎護杜麗娘重返人間，

《圓駕》慶祝男女主角終成眷屬。花神共有十二位女花神三位男花神，舞蹈是臺灣現代舞蹈家吳素君編的，她曾跟崑曲大師華文漪學過崑曲身段。我們的花神穿上王童設計亮麗的服裝，翩翩起舞，滿臺奼紫嫣紅，提醒觀眾：《牡丹亭》是一則最美麗的愛情神話。

音樂也是這齣戲成功的要素之一。九個鐘頭的音樂是資深作曲家周友良整編的。他以葉堂的《納書楹曲譜》為藍本進行整理，按照青春版《牡丹亭》的美學大方向在傳統的基礎上加入創新理念。因為是九個鐘頭的大戲，音樂不能單調沉悶，周友良用了二十人的大樂隊編制，並且加了多樣配器，使得音樂豐富而多變化。最令人注目的是設計出主題樂音的兩股旋律，柳夢梅的主題音樂從【山桃紅】曲牌化出來，杜麗娘的主題音樂從【皂羅袍】曲牌化出來，兩道主題音樂巧妙的穿插在三本戲中，婉轉纏綿，抒情悅耳，引導著觀眾的情緒起伏不平。青春版《牡丹亭》的音樂受到許多專家的讚揚。

臺北首演

二〇〇四年四月二十九、三十日；五月一、二日，兩輪青春版《牡丹亭》終於登上臺北國家戲劇院的舞臺，中、下本一天兩場。演前的幾個月宣傳已經排山倒海在各處湧現了，旗幟在臺北幾條主要街道上到處飛揚，國家戲劇院外牆掛上一張三層樓高的巨幅海報。Page One書店舉行了一個盛大的青春版《牡丹亭》劇照展，展出攝影師許培鴻精心拍攝的照片，那些精美的照片出現在各地的媒體上，替青春版《牡丹亭》的宣傳立了大功。四月二十九日國家戲劇院首演的當天，臺灣最大報刊《聯合報》頭版頭條登出演出消息，並附一張許培鴻拍攝的女主角沈丰英〈寫真〉的劇照，這在臺灣新聞報刊是破天荒的。臺灣觀眾對這齣戲的期望拉拔到頂點，兩輪九千張票一售而空。我們當然也感到沉重如山的壓力，蘇崑的青年演員只在中小型的戲院演過一些折子戲，驟然挪到國家戲劇院這種國際水準的大舞臺，

連唱三天九個鐘頭的全本大戲，他們能扛得起嗎？老實說，我心中是忐忑不安的。萬一演砸了，不僅毀了青春版《牡丹亭》這齣戲，崑曲復興之路也當堪憂。

臺北首演幕後的故事也很多。首先是演出費用，青春版《牡丹亭》是國家戲劇院藝術季的開鑼戲，場租是免費的。但蘇崑團員八十人一行浩浩蕩蕩飛來臺灣，交通食宿都需一大筆錢，光靠賣票還是不夠的。於是我只好到處募款。首先台積電曾繁城先生捐助了我們第一桶金，此後二十年曾先生一直關注青春版《牡丹亭》的動向，數度出手相助，讓我們度過難關，他對中國文化的推廣，對崑曲復興的挹注，盡心盡力，令人感動。統一集團、富邦集團，都有資助，最關鍵的是文建會主委陳郁秀撥給我們的五百萬臺幣，解除了我們的困境。陳主委不顧下屬阻撓，親自跑批文，蓋了十幾個章才通關。這筆款項，是我們的及時雨。

二○○四年臺灣總統大選，國民黨敗選，群眾遊行示威，聚集於中正紀念堂廣場，抗議民進黨總統候選人陳水扁兩顆子彈疑案，政治氣氛突然緊張，大陸國台辦放行批文遲遲沒有發放下來，我們演期逼近，急如星火。我與新象主辦單位負責人樊曼儂已經驅車開往桃園機場預備飛北京親自去搶批文，抵達機場前一刻，北京國台辦通知批文剛下來。我們即刻令蘇崑直飛北京去拿取，即使如此，蘇崑的貨櫃還是遲到，我們四天搭臺的工作日減掉一半，我們只好雇用加倍工作人員，四十八小時不眠不休趕工。那曉得貨櫃起開，蘇崑製作〈拾畫〉的吊片完全不能用，於是又連夜加工，督促工廠把一張植栽吊片趕了出來，在中本〈拾畫〉開演前兩個鐘頭才吊了上去。

四月二十九日晚上七點三十分，青春版《牡丹亭》上本終於在國家戲劇院登場。全場滿座，人氣沸騰，我坐在第五排，卻神經緊繃，生怕演員出錯，漏辭閃失。第一折〈訓女〉女主角沈丰英穿著一襲粉紅的綢袍，千嬌百媚出場，一亮相，臺下就是一陣碰頭彩，演到上本重頭戲〈驚夢〉，第一天的戲才穩住了，迎來觀眾陣陣的笑聲和掌聲，臺上臺下演員和觀眾內心交流起來。〈尋夢〉一折是張繼青「三夢」絕活之一，這是一折高難度的戲，半個鐘頭的獨角戲都是抒情片段，而且是空臺，要抓住觀眾的注意，全靠表演，沈丰英初試啼聲居然身段沉穩，節奏分明，唱作俱佳，頗有她老師張繼青的風格。直到頭本最後一折〈離魂〉，杜麗娘的鬼魂身披幾丈長的大紅披風，一步一步走上階梯趨

向冥府，最後杜麗娘手執梅枝回眸嫣然一笑，追光驟滅，臺下觀眾掌聲雷動，紛紛起立喝采，一直延續十幾分鐘，這時我一顆忐忑的心才放了下來，不禁暗喜：我們成功了！

第二天中本「人鬼情」重心傾向生角，重頭戲在於〈拾畫〉一折，又是個三十分鐘的獨角戲。演出前我把沈丰英跟俞玖林找來，諄諄告戒：「〈尋夢〉、〈拾畫〉是上、中本的兩根柱子，是考驗演員功夫的兩折戲，你們兩人一定要卯上去演！」俞玖林在〈拾畫〉中竟出人意外的成功，滿臺水袖翻飛，把個痴憨的柳生活脫脫的演了出來，一曲

【錦纏道】，高遏行雲。俞玖林的〈拾畫〉與沈丰英的〈尋夢〉分庭抗禮，替青春版《牡丹亭》墊高了厚度。中本演完，觀眾的情緒比第一晚更加高昂，都被《牡丹亭》的美迷住了。

第二天的戲熱鬧，節奏加快。上本「夢中情」由生入死，中本「人鬼情」由死回生，下本「人間情」返回人世。〈如杭〉一折，美不勝收。這齣戲是汪世瑜新捏出來的，又是一齣對子戲，汪世瑜採用對稱手法，兩把一式的扇子做道具，把歷劫後男女主角新婚燕爾的旖旎風情細細的敷演出來。這一折意境近乎完美的崑曲。我是看到汪世瑜排演〈如杭〉才深深折服他導演的本事。第二天下本演完落幕，我牽著男女主角俞玖林和沈丰英的手在臺上向臺下

對子戲都很好看。我們有個原則，過場戲也要精打細磨，絕不敷衍。我們的過場戲每折都有看頭；〈幽媾〉汪世瑜把這折男女主角水袖齊飛舞蹈翩躚，崑曲的生旦戲在此發揮盡致。中本的戲編得十分出眾，男女主角水袖齊飛舞蹈翩躚，崑曲的生旦戲在此發揮盡致。中本演完，觀眾的情緒比第一晚更

一千五百位觀眾謝幕，在掌聲雷動中，在滿堂喝采中，我感覺到觀眾的熱情像浪潮般向臺上湧過來。我意識到一個新的崑曲時代已經來臨，一對新的柳夢梅、杜麗娘從湯顯祖的玉茗堂中款款走了出來。

臺北首演成功意義重大，影響到兩岸三地的文化圈，開啟了崑曲復興之路。同時在臺北舉辦了一場「湯顯祖與《牡丹亭》」的國際會議，由中央研究院文哲所研究員華瑋主持，邀請海內外各地學者專家參加，從美國、加拿大、大陸、香港，紛紛來到臺北開會觀劇，這是一場高規格高素質的國際會議。學術與演出的結合便成為日後的常規，往往在重大演出後會召開一個學術會議，聚集各地戲曲專家，一同檢討得失。學術界對青春版《牡丹亭》特別重視關注，是罕見的現象。

上：左起施叔青、古兆申、黃銘昌、張繼青、汪世瑜、奚淞、李昂、金慶雲合影於首演場。二〇〇四年四月。（黃銘昌／提供）

中：白先勇手持《聯合報》報導給張繼青看。萬豪酒店臨時排練場，二〇〇四年三月。

下：臺北首演時在Page One書店舉行攝影展。二〇〇四年四月。

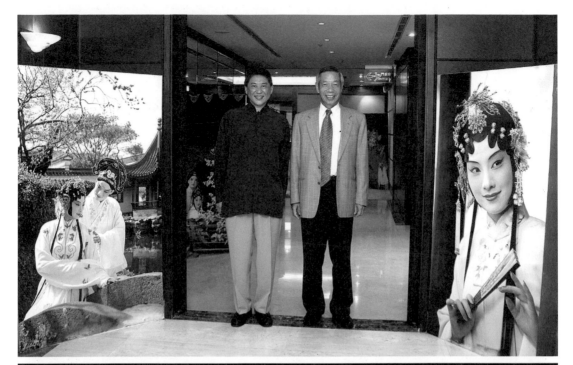

上：白先勇與曾繁城（右）在亞都麗緻飯店慶功宴。二〇〇五年十月。

下：《玉簪記》記者會上與時任兩廳院董事長陳郁秀。二〇〇九年五月。

《牡丹亭‧訓女》。北京大學百周年紀念講堂，二〇〇六年四月。

《牡丹亭・離魂》。西安交通大學憲梓堂，二○○七年九月。

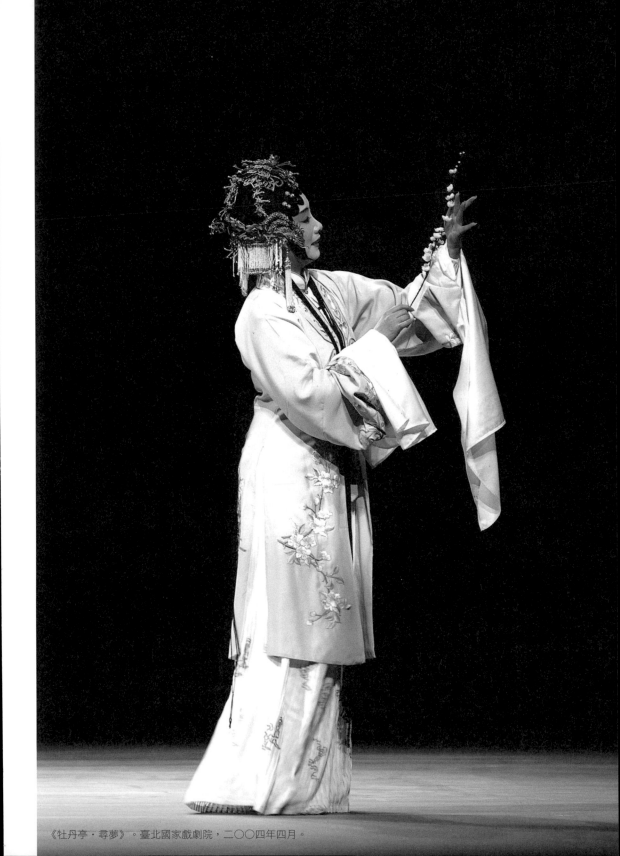

《牡丹亭‧尋夢》。臺北國家戲劇院，二〇〇四年四月。

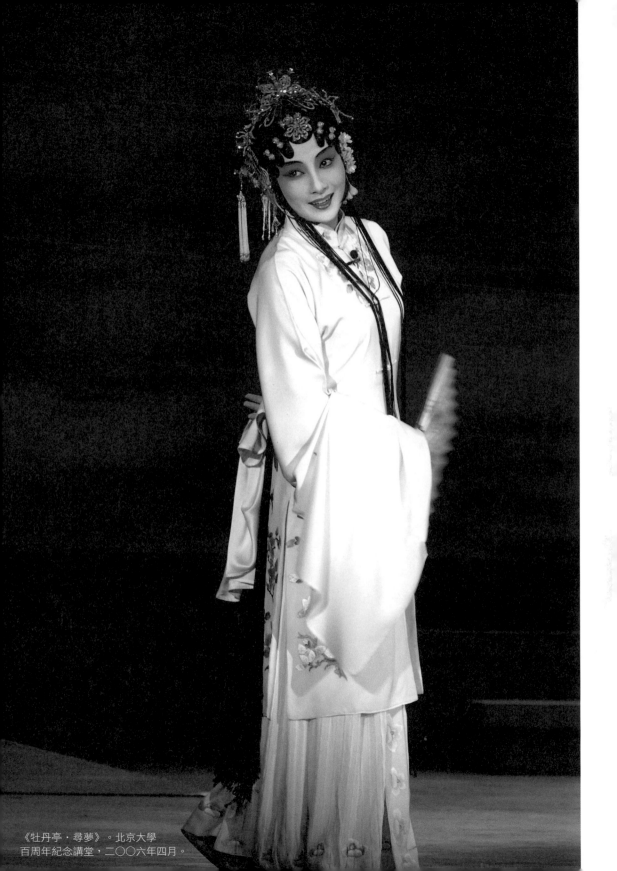

《牡丹亭・尋夢》。北京大學
百周年紀念講堂,二○○六年四月。

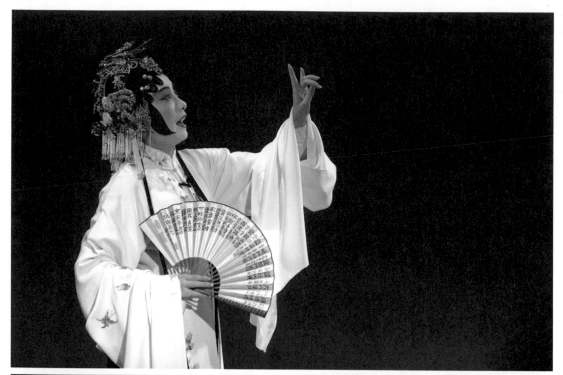

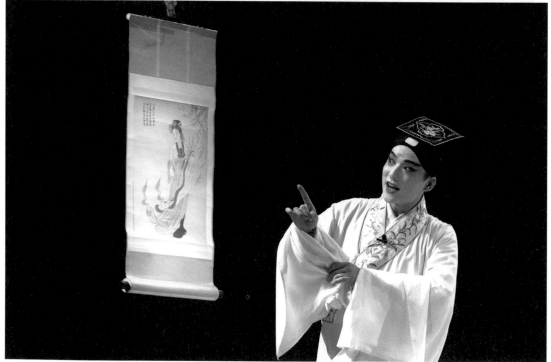

上：《牡丹亭・尋夢》。西安交通大學憲梓堂，二〇〇七年九月。
下：《牡丹亭・拾畫》。北京二十一世紀劇院，二〇〇四年十月。

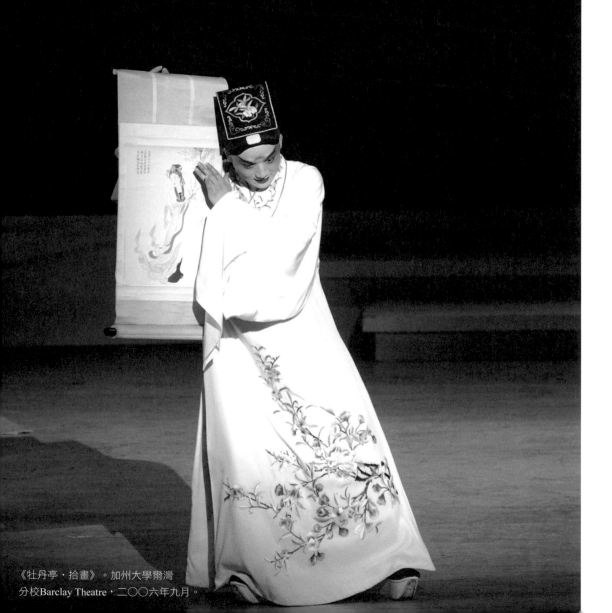

《牡丹亭·拾畫》。加州大學爾灣
分校Barclay Theatre，二〇〇六年九月。

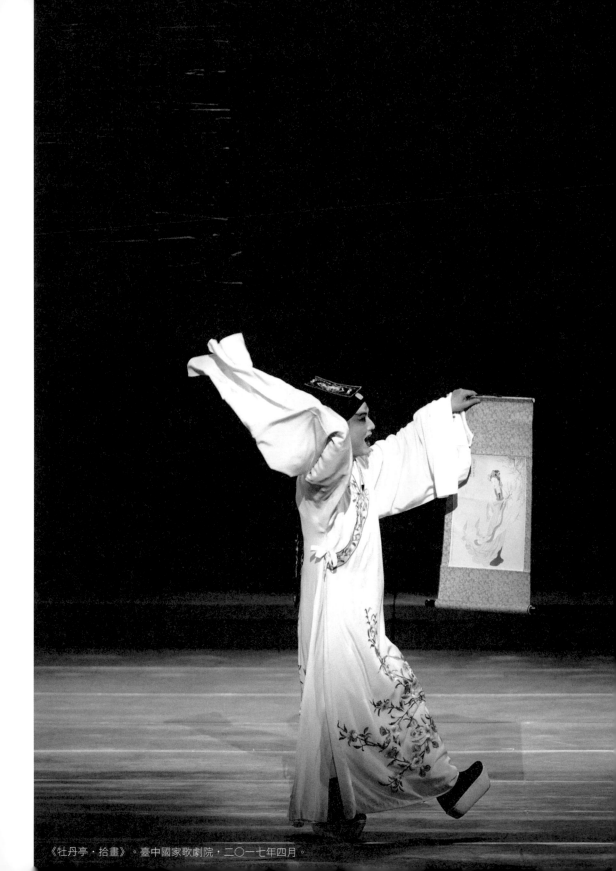

《牡丹亭‧拾畫》。臺中國家歌劇院，二〇一七年四月。

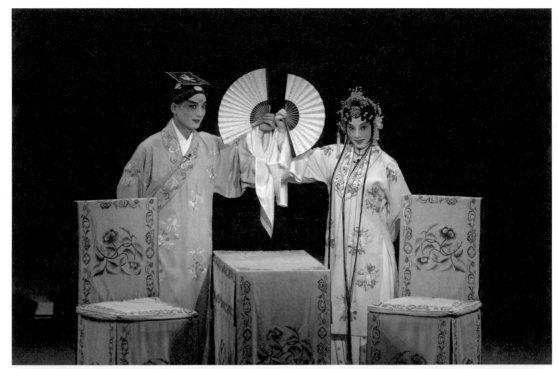

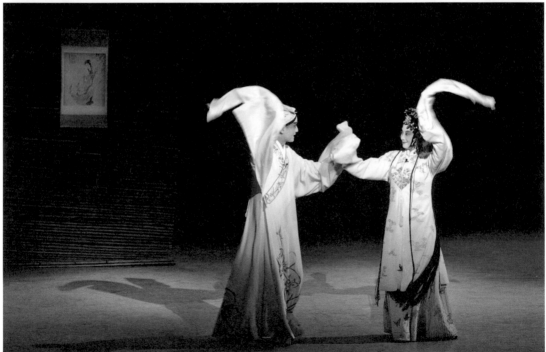

上：《牡丹亭‧如杭》。北京國家大劇院，二〇〇七年十月。
下：《牡丹亭‧幽媾》。北京國家大劇院，二〇〇七年十月。

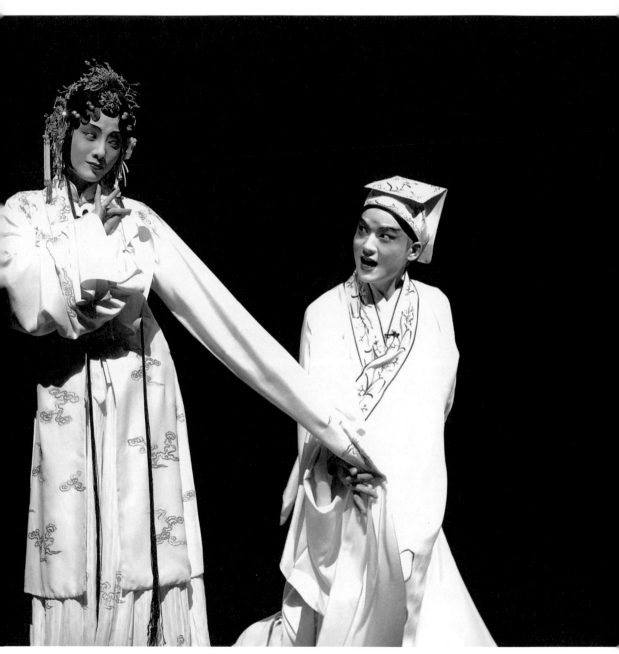

《牡丹亭・幽媾》。天津南開大學，二〇〇六年四月。

青春版《牡丹亭》踏上征程──各地巡演

青春版《牡丹亭》巡演的第二站是香港，夾著臺北首演轟動的餘威，香港沙田大會堂，也是三天爆滿。香港學術、文化、企業界來了不少重要人士。香港企業家余志明及陳麗娥伉儷，自從那次看過青春版《牡丹亭》以後，便變成了我們崑曲復興的忠誠支持者，參加我們的崑曲義工團隊，他們對蘇崑的青年演員愛護有加，鼓勵他們，給他們紅包。他們不但資助青春版《牡丹亭》的演出，這齣戲重要的場次如一百場、兩百場，他們都飛到北京去看戲。二〇〇五年的校園巡演，他們也跟了好幾場。二〇〇七年第一百場前夕，余志明屬下的迪志文化出版社出資錄製了高清版青春版《牡丹亭》的DVD，在蘇崑演員技藝已經成熟而青春美貌仍在的時刻記下一個永久的紀錄。在一個寒冷的冬天，我們租下了杭州大戲院，由導演王童領隊臺灣工作人員用五臺攝影機拍攝了一個星期，余氏夫婦全程參與。這套DVD並轉成了藍光碟，高清畫質精緻的呈現出青春版《牡丹亭》之美。臺北首演我們錄製一套

DVD，這是第二套。

香港演出還牽動另外一位企業家的投入，澳門集誠公司的沈秉和先生。沈先生對推動傳統文化一向有極大的熱忱，他尤其醉心於戲曲，曾下功夫大力研究並推廣粵劇，他看了我們的青春版《牡丹亭》後，深深的被這齣戲打動了。這些年來，我們遇到資金困難，他每次都慷慨的伸出援助之手。

中國大陸首演，理所當然落在蘇州。這次演出的重要性不亞於臺北首演，青春版《牡丹亭》在臺北、香港演出成功，並不表示大陸觀眾一定買帳，尤其是年輕觀眾。這年世界「口述非物質文化遺產」大會夏天在蘇州開幕，主辦單位選了十臺表演藝術享娛嘉賓，頭一齣是崑曲《長生殿》，卻偏偏把青春版《牡丹亭》壓到最後第十臺。我考量這樣的首演絕對無法出頭，到了第十天觀眾都走得差不多了，濕炮仗，放不響。於是我去與蘇州大學商量，把青春版《牡丹亭》的大陸首演放在蘇大舉行，主事者是朱棟霖教授，我們一拍即合。當時蘇大只有一個存菊堂禮堂，是個五〇年代的舊建築，有兩千個座位。這次演出蘇大全面配合，特別搭出一個後臺，電源不足，又特別拉出一條電纜接電。我把首演的新聞發布會挪到上海去舉行。我認識上海《文匯報》的高層主管蕭關鴻，在《文匯報》的四十樓，我們開了青春版《牡丹亭》蘇州首演的新聞發布會。那天來了二十多家媒體，消息一下子便發散到全國去了。六月十一至十三日，青春版《牡丹亭》搶在「非遺」大會前一個禮拜在蘇大存菊堂登場。開始朱棟霖教授還擔心觀眾不夠，哪曉得消息一出，除了蘇大學生積極搶票外，上海、南京、杭州各地高校學生也紛紛來索票，演出時兩千座位全滿，連兩側走廊也擠滿了人。禮堂設備不足，舞美道具很多都裝不上去，這樣樸素演出，居然也得到青年觀眾火爆反應，如同熱門音樂演唱會一般，學生之熱烈勝過臺北首演。各地媒體蜂湧而至，中央電視臺、東方衛視、浙江衛視、崑山電視、蘇州電視、蘇大首演，青春版《牡丹亭》搶盡了媒體風頭。蘇大演出成功，證明針對青年觀眾的策略是正確的，並啟動了「崑曲進校園」的計畫。蘇大首演的效應，經過媒體競相報導，外溢到全國。

二〇〇四第一年青春版《牡丹亭》還在披荊斬棘的階段，每一場的演出都不能閃失。蘇州首演完畢接著參加在杭州舉行的第七屆中國藝術節，同時又到浙江大學巡演一輪。兩場都滿座，浙大學生的反應與蘇大同出一轍。青春

版《牡丹亭》擁獲了高校學子的「春心」。是《牡丹亭》中的「情」與「美」感動了他們。十月參加第七屆北京國際音樂節，在有一千七百座位的二十一世紀劇院演出，三天座無虛席，北京過關了，十一月的上海演出又是一大關鍵。當時上海大劇院是上海最高檔的演出場所，是法國人設計現代化的劇院，建築美崙美奐，是上海的地標。上海大劇院開張六年，多演一些西方音樂劇、歌劇，以及本地大型的歌舞劇。而崑曲卻不得其門而入。青春版《牡丹亭》在上海大劇院去演講，把票分發給聽講的學生，同時我邀請了上海戲曲學院四十個崑班小學生來看戲，學生們歡天喜地的進到上海大劇院去看青春版《牡丹亭》的盛大演出。大劇院居然三天滿座，創下紀錄。這次演出，我們又遇見一位從天而降的救星，薇閣文教公益基金會董事長李傳洪，他親自去向何莉莉說項，讓出折扣票，並捐款購票每天三百張，讓上海歌劇院成員看戲。

二○○四年這一年我領著青春版《牡丹亭》團隊南征北討，從臺北、香港、蘇州、杭州、北京、上海，兩岸三地幾個重要城市一路演下來，過關斬將，場場客滿，奠下日後青春版《牡丹亭》一飛沖天，平步青雲的根基。我覺得自己像個草臺班的班主領著一群小蘭花班青年演員跑碼頭、闖江湖。我跟我的助理祕書鄭幸燕一同打拚，我自喻是個光桿司令帶著一個小兵直往前衝。有學生譏諷我是唐吉訶德，那麼鄭幸燕便是桑丘了。我執著長矛，主隨二人直往風車刺去。老實說，我開始拚命推動青春版《牡丹亭》時，是在摸著石頭過河。

往，她在大劇院開了一家法式餐廳，於是取得了主辦權。主辦單位是香港邵氏紅星何莉莉的基金會。何莉莉與大劇院有商業來一千二百人民幣，那是戲曲界從沒有過的價錢，一般觀眾望之卻步，這違反了我培養青年觀眾的初衷。於是我跟主辦單位商量，讓給我幾百套打折的學生票，我去向澳門、臺灣的企業家募款，買下這些學生票，然後到復旦大學、上海音樂學院去演講，把票分發給聽講的學生。可是主辦單位把票價調得太高了，最高票價一晚

右：與沈秉和伉儷合影於澳門。二○○五年三月。

左：與余志明伉儷合影於百場慶演。北京，二○○七年五月。

上：與蘇州大學教授朱棟霖。蘇州，二〇〇七年二月。
下：與李傳洪董事長在蘇州吳江太湖大學堂。二〇一八年三月。

白先勇於蘇州大學存菊堂。二〇一三年十一月。

上海大劇院觀眾席。二〇〇四年十一月。

「崑曲進校園」——校園巡演

「崑曲進校園」是我們推廣崑曲的核心策略，一種表演藝術不能吸引青年觀眾，沒有未來前途，崑曲文本文雅，唱詞皆是詩句，觀眾需有一定文化水平，才能欣賞。於是現代高校學生便是我們最需培養的觀眾了。除了二〇〇四年在蘇大、浙大演出取得初步的成果外，二〇〇五、二〇〇六、二〇〇七、二〇〇八年遍至兩岸三地甚至國外多所重點大學巡演，所到校園，莫不風起雲湧，無論場地大小，場場滿座，受到各地學生熱烈歡迎。

二〇〇五年四月八至十日在北京大學百周年紀念講堂演出是我們校園行的重中之重。北大是全國高校的龍頭，自「五四」運動以來，任何在北大發生的文化事件都會影響全國。青春版《牡丹亭》是由藝術學院院長葉朗引進北大的。葉朗教授自己重視崑曲，有心發揚崑曲藝術。百周年紀念講堂有二千多座位，三天的戲本來校方有點擔心觀眾不夠，經過我們演前強力宣傳，北大學生社團努力串連，四月八日開演，第一天全滿，觀眾情緒高昂，演到第三天〈圓駕〉大團圓，學生觀眾熱情已經沸騰，滿堂采聲，久久不歇。事後有一位北大生在網上寫道：「現在世界上只有兩種人，一種是看過青春版《牡丹亭》的，一種是沒看過的」。還有一位學生這樣寫：「我寧願醉死在《牡丹亭》裡，永遠也不要醒過來」。青春版《牡丹亭》能在北大引起如此大的迴響意義非凡。

一個六百年歷史的劇種，一齣四百年的戲曲，能夠穿越時間，勾引起現代青年這樣熱烈反應，可見得崑曲藝術本身美學之高、魅力之大，《牡丹亭》中情與美的普世價值之感動人心。有鑑於崑曲這種古老傳統藝術，經過打磨注入現代精神後，能在二十一世紀的舞臺上大放光芒，也啟發我們反省深思，我們衰落已久的中國傳統文化有沒有可能在二十一世紀啟動一場歐洲式的「文藝復興」？英國的「文藝復興」也是由莎士比亞的戲劇領頭的呢。歐洲的「文藝復興」孕育於古希臘羅馬文化，中國未來的「文藝復興」也必然起源於我們自己幾千年的傳統文化。

崑曲復興要先種下一枚火種。

青春版《牡丹亭》在北京大學的百周年紀念講堂先後演出四次：二〇〇五、二〇〇六、二〇〇九、二〇一六年。

二〇〇六年演兩輪，第二輪是演給傳媒大學的學生看的，四十輛巴士把一千多位傳媒的學生浩浩蕩蕩載到北大去看戲。日後這些受過洗禮的學生任職於新聞界，正好是推廣崑曲的種籽。

二〇〇五年，青春版《牡丹亭》繼續校園巡演：北京師範大學、天津南開大學、南京大學、上海復旦大學、同濟大學，回到臺灣又在新竹交通大學、臺南成功大學演出。南開大學的演出最為火爆。天津傳統上是戲曲的重鎮，民國時期，京劇演員一定要到天津登臺受過天津行家觀眾的認可才得出頭。南開演出由天津可口可樂公司總經理莫衛斌支持引進。南開禮堂只有一千四百個座位，可是索票者眾，開演時連階梯上也坐滿學生，還有數百位學生擠在禮堂門口不肯離去，校長緊張，命令校警在禮堂門前一字排開，阻攔學生，怕他們擅自衝進禮堂。南開學生太過熱情，最後一天演完把我團團圍住不放人走，還虧得四位高壯學生把我從人群中架起，閃進汽車離去。南開第二年又到南開演出一次，還是一樣轟動。南京大學本身沒有可演戲的禮堂，借到南京人民大會堂去演出，大會堂有兩千多座位，民國時期是國民大會堂，一九四八年蔣介石、李宗仁選正副總統就在那裡舉行，父親白崇禧將軍也是兩千多國大代表之一。那次選副總統，父親捲入了政治風波。沒料到五十七年後，我自己領著青春版《牡丹亭》來到大會堂演戲。人世變遷，滄海桑田。為了要填滿大會堂，我到南大、南京師範大學、河海大學去演講介紹崑曲，鼓動學生看戲，大會堂三天滿座，南京的各大學學生都搶著來看戲。中國的大學生大概百分之九十五以上從來沒看過崑曲，青春版《牡丹亭》是他們一生的第一次，有的學生從此愛上崑曲。上海同濟大學的大禮堂是個舊建築，但卻容得下三千人，三天的戲也居然滿座，上海其他大學的學生聞風而來，連前排地上坐滿了人，同濟的場子十分火熱。

頭一年的校園巡演其實相當辛苦。演出大多是公益性質，戲團動輒七、八十人，交通食宿就是一大筆費用。那時演員收入菲薄，演出勞累，絕對不能虧待他們，多少也要湊出一筆演出費給演員。錢從哪裡來呢？又只好去募款，我這樣「奮不顧身」為了推廣崑曲東奔西跑，卻也感動了不少朋友及企業家。其實大家心中都有一股文化使命感的，中華傳統文化衰落已久，這是我們整個民族的隱痛。崑曲復興運動恰恰給了大家一個寄望，所以大力支持。我在美國聖

芭芭拉的朋友張菊華資助北大演出，臺北首演，她特別飛去看戲。另一位 Susan Tai 支持復旦演出，蘇州臺商協會會長李雲政、沙曼瑩夫婦是青春版《牡丹亭》的死忠義工，跟著這臺戲到處跑碼頭，他們對青春版《牡丹亭》的熱愛，二十年不衰。我為了青春版《牡丹亭》人情支票開得精光。

二○○六年的校園巡演，又是從北大開始，可是這次演出，我們有基金支持了。我一直認為青春版《牡丹亭》的成功是天意垂成。我在北京正在籌備北大演出，邵盧善先生從香港飛到北京來找我。邵先生是香港何鴻毅家族基金的顧問，這項基金以推動中國傳統文化為宗旨。基金會選中了青春版《牡丹亭》的校園行，資助我們三年，每年一百多萬人民幣。何鴻毅的祖父是香港何東爵士，他的父親何世禮曾參加國軍多年，升至中將，出任聯合國軍事代表團團長，何世禮在大陸及臺灣與父親都有往來。我們有了何家基金的支援，青春版《牡丹亭》便乘風破浪，揚帆千里，到全國重點大學巡演起來，從北大啟航，二○○六年南下至桂林廣西師範大學、廣州中山大學、北京師範大學珠海分校、廈門大學。二○○四年，我回桂林參加在桂林全國書展舉行新書發布會，因為駐北京廣西師範大學出版社出版了我策畫的《姹紫嫣紅牡丹亭》，那是我們第一本有關青春版《牡丹亭》的書，由廣西師範大學出版社總經理劉瑞琳主導。此後劉瑞琳以及出版社同仁對青春版《牡丹亭》都曾經給予莫大支持，後來陸陸續續出這麼多文字圖像紀錄，也是少不了。我在廣西師範大學做了一場演講，我答應學生們會將青春版《牡丹亭》帶到桂林演給家鄉子弟看。桂林從來沒有演過崑曲，二○○六年十一月我如願帶到廣西師大王城校區演出，正好也是替廣西師大出版社二十週年慶演，學校的禮堂古舊，容納不到一千人，學生們爭先恐後搶進禮堂，有的沒分到票，便從廁所的窗戶爬進去。看到自己家鄉的孩子看我們的戲如此踴躍，心裡是安慰的。廈門也從來沒有崑曲，廈門大學的建南大會堂有四千座位，大概名聲在各地校園裡已經傳開了，廈大的三天演出，也是全滿，場子裡人氣熱騰騰。

前幾年無論商演還是校園巡演，藝術指導汪世瑜、張繼青兩位崑曲大師都會跟隨，汪世瑜在演前總會督導演員走臺排練一次。演出時兩位老師坐在臺下全程緊盯，演員表演有閃失，中場或者演完戲，馬上到後臺糾正示範，青春版《牡丹亭》師出名門，繼承了最純正的崑曲傳統。

二〇〇七年，青春版《牡丹亭》遠征西北，西安交通大學、蘭州大學、蘭州交通大學、陝西師範大學，下到西南成都四川大學，然後再下到福建師範大學、福州大學，這些地方大概都沒有崑曲表演過的。四川大學在江安校區體育館內搭了一個戲臺，體育館擠滿了五千人，坐得遠的學生恐怕連臺上演員都看不清楚，也跟著湊熱鬧。二〇〇八年武漢大學、合肥中國科技大學，兩校的學生反應都極熱烈。尤其中科大，大禮堂的座位有一千八百，但蜂湧進來的學生竟有三千，朱清時校長非常緊張，向學生喊話，要同學守紀律。中科大的學生素質高，沒有座位的學生規規矩矩攜著小板櫈靜坐在兩旁走廊上觀劇。這些理工科的學生看崑曲看得如此入迷，也是一番奇景。安徽流行地方戲黃梅調，崑曲不曾到合肥演出過。

我默察校園巡演造成的轟動效應，得出一些結論：這齣戲之所以如此打動高校學生，固然由於崑曲本身美學高妙，《牡丹亭》故事動人，但時機也是一個重要因素，二十一世紀初「文革」過後改革開放已經歷二十多年，中國經濟起飛，社會安定下來，同時西方文化大量闖入中國，中國文化正來到了十字路口，這批在安定環境成長的青年學子也正在尋找自己的文化認同（Cultural Identity），做為中華民族的一分子內心的文化構成到底是什麼，這些高校學生不禁疑惑。中國傳統文化自十九世紀衰落以後，二十世紀也沒有起色，我們民族的文化認同是混亂的。青春版《牡丹亭》突然出現在這些青年學子的眼前，魯殿靈光，讓他們猛然發覺原來自己的傳統文化竟然有這樣精美的藝術，這樣動人的情感，所以才如此反應熱烈，我覺得這是一種集體的文化覺醒，向中華傳統文化的皈依。

上：受頒中華之光年度人物，與北京大學藝術學院院長葉朗在CCTV頒獎典禮。二○一三年一月。
下：傳媒大學學生專場演出。北京大學百周年紀念講堂，二○○六年四月。

上：天津南開大學演出海報。二〇〇六年四月。

下：天津南開大學演出。二〇〇六年四月。

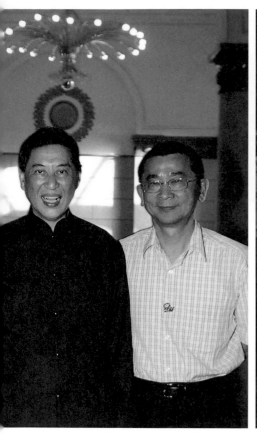

右：與張菊華（左二）、許博允（左一）在北京北展中心。二〇〇七年五月。

左：與邵盧善在北京百場慶功宴。二〇〇七年五月。

上：與李雲政（左二起）、沙曼瑩、蔡少華在美國舊金山。二〇〇六年九月。

下：與何鴻毅在香港何鴻毅基金會。二〇〇八年十一月。

青春版《牡丹亭》 西遊記

二○○一年聯合國教科文組織（UNESCO）宣布「人類口述非物質文化遺產代表作」，這是第一次「非遺」選項，中國崑曲在世界十九項代表作中被列為第一名。從此崑曲不僅是中國的文化瑰寶，也是全人類的文化遺產。二○○六年，青春版《牡丹亭》美國行便是一場崑曲是否能在世界立足的大考驗了。這關係著美國行前後我們大費周章。首先當然又是經費，八十多人的團體飛往美國，交通食宿所費不貲。預估下來，需要一百萬美金，這筆數目不容易籌得。這時上天又派遣天兵天將下來援助我們了。趨勢科技的文化長陳怡蓁便是我們的天將之一。二○○五年赴南京演出的前夕，我在臺北國家劇院看賴聲川的《如夢之夢》話劇，陳怡蓁跟她先生張明正恰巧坐在我旁邊，之前我與陳怡蓁只有一面之緣，她是我臺大中文系的學妹，更巧的是她第二天也要飛南京，因為趨勢科技在南京有分公司，我邀請她去看戲，她率領趨勢科技一百多位工程師去人民大會堂看青春版《牡丹亭》的演出，從此陳怡蓁便迷上了崑曲，而且變成支持青春版《牡丹亭》一往無悔的大義工。二○○六年美國行陳怡蓁承諾了一半的費用，並且親身參加籌備布署，她派遣她的手下大將祕書劉姿戀領隊，趨勢科技的工作人員協助，攜帶八十多人的戲團浩浩蕩蕩從舊金山演到洛杉磯。我們決定在美國西岸加州大學的幾個校園演出。我在加大聖芭芭拉校區執教二十九年，有了人脈，我們校長楊祖佑便是這次加大校園演出的推手。楊校長協調其他三個校區：柏克萊校區（UC Berkley）、爾灣校區（UC Irvine）、洛杉磯校區（UCLA），最後到我執教的聖芭芭拉校區（UC Santa Barbara）。如果不是楊校長大力推動，根本不可能在加大四個校區連接串演下去。加大的演藝中心規矩不少，要我們雇用兩位經紀人，一個在紐約，一個在舊金山，一個處理團員簽證，一個管宣傳。陳怡蓁便奮不顧身東西兩岸飛來飛去與經紀人洽商。陳怡蓁是獅子星座，這回讓我看到她散發出獅子般的能量來。我們併肩作戰，把青春版《牡丹亭》在美國演得火熱。

另一半演出的費用，由另一位天將來承擔，香港寶業集團的董事長劉尚儉也是我臺大學弟，商學院畢業，在校

時劉尚儉是名「文藝青年」，寫詩，閱讀我們的《現代文學》。他熱心文化，在香港的大學內時常資助文藝活動。在中文大學翻譯系金聖華教授的新書發表會上，劉尚儉又恰巧坐在我旁邊，他聽聞我正在替青春版《牡丹亭》美國行募款，他問：「還缺多少？」我說：「五十萬美金。」他說：「我來出。」於是我們的資金問題便迎刃而解了。

演出前兩個月我們開始大動員，臺大同學會、北一女同學會、北大同學會都替我們拉票，舊金山中國領事館、洛杉磯中國領事館也積極加入，洛杉磯領事館還買了上百張戲票請中國留學生看戲。我們的宣傳隊伍有一群女教授娘子軍，他們熱心，不辭勞苦，動員能力強，柏克萊東語系講師朱寶雍是柏克萊演出總提調，安排日程事務；加州立大學李林德教授是崑曲行家，會吹崑笛、唱曲，她開了多場英文演講讓美國觀眾熟悉崑曲的來龍去脈，她優美的字幕英譯使得美國觀眾很容易入戲。我自己也沒有停過，到處演講，開新聞發布會，上電視、上廣播、接受媒體訪問。美國第一大華文報紙世界日報，大篇幅報導我們的消息，香港《星島日報》、《國際日報》、《明報》也跟進。英文媒體報刊如《紐約時報》（*New York Times*）、《舊金山紀事報》（*San Francisco Chronicle*）、《洛杉磯時報》（*Los Angeles Times*）這些主流報刊多有報導，並有劇評，其他地方報刊則多不勝數了，連美國之音也有報導。演前宣傳我們已經做到足。編劇華瑋在加大柏克萊校區又召開了一次研討會，召來多位美國戲曲專家、中國大陸南京大學崑曲專家吳新雷教授也飛到美國參加。最後我們把紐約崑曲行家汪班請來參加研討會並擔任演前導聆。

萬事俱備，九月十五日青春版《牡丹亭》終於在加大柏克萊校區登場。柏克萊的演藝中心（Cal Performances）是美國西岸的演藝重鎮，長年有世界頂級的藝術家及表演團體在此演出。演藝中心的劇場 Zellerbach Hall 有兩千一百個座位，設備完善。我們三天的票都賣光了，演藝中心當然高興，因為我們有企業資助，售票收入完全歸校方，這樣我才能獲得加大四個校區的演出權。

首演那晚，觀眾大約有六成是非華裔的美國人，除了加大師生外，灣區來觀劇的人士各行各業都有，但以學界及文化界為多。滿滿的場子裡我感覺到觀眾的興奮與期待。我的心情跟臺北首演相似，還是緊張，這是青春版《牡丹亭》出國首演，不知美國觀眾接受的程度如何。那天女主角沈丰英的妝化得特別美，姍姍出場，風情萬種，臺下又是一個

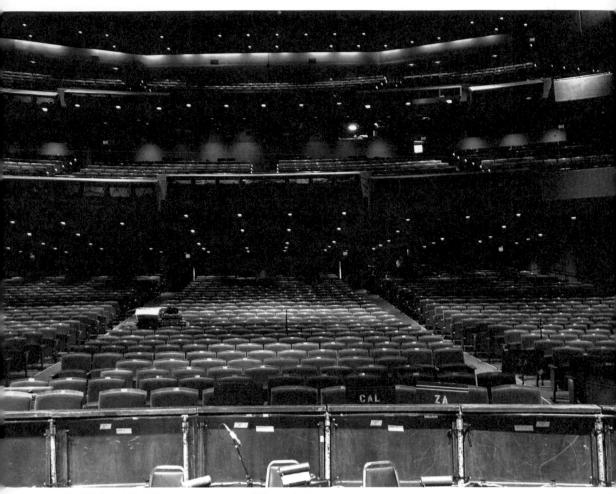

加州大學柏克萊分校 Zellerbach Hall。二〇〇六年九月。

右：與陳怡蓁在加州大學聖塔芭芭拉Lobero Theater。二〇〇六年十月。
左：與李林德在美國舊金山。二〇〇六年九月。

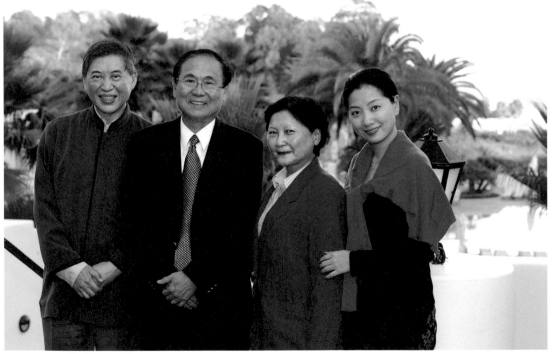

上：加大演出後在東海海鮮酒家舉行慶功宴。左起沈丰英、張繼青、汪世瑜、李萱頤、華文漪、白先勇、俞玖林。二〇〇六年九月。

下：與加大聖塔芭芭拉分校校長楊祖佑（左二起）、校長夫人崔德林、沈丰英。二〇〇六年十月。

上：聖塔芭芭拉主街State Street演出旗幟飄揚。二〇〇六年十月。

下：加州大學聖塔芭芭拉Lobero Theater劇院。二〇〇六年十月。

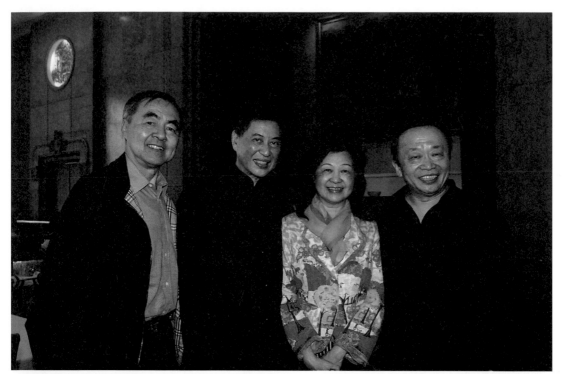

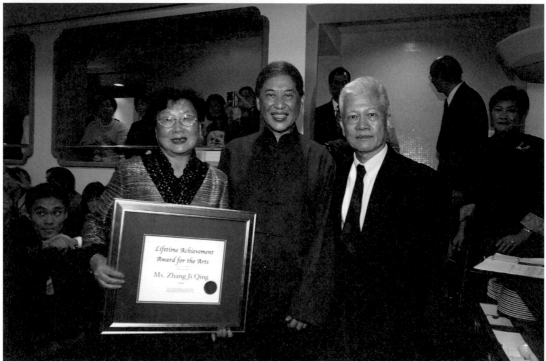

上：左起Alan馮、白先勇、金聖華、劉尚儉在北京一百場慶功宴。二〇〇七年五月。
下：加大演出後慶功宴汪班頒獎給張繼青。美國舊金山，二〇〇六年九月。

上：與《紅樓夢》翻譯家霍克斯（David Hawkes）（左），牛津大學中國研究院主任卜正名（Timothy Brook）（中）
在英國倫敦。二〇〇八年六月。

下：鋼琴家傅聰全家前來觀劇。英國倫敦，二〇〇八年六月。

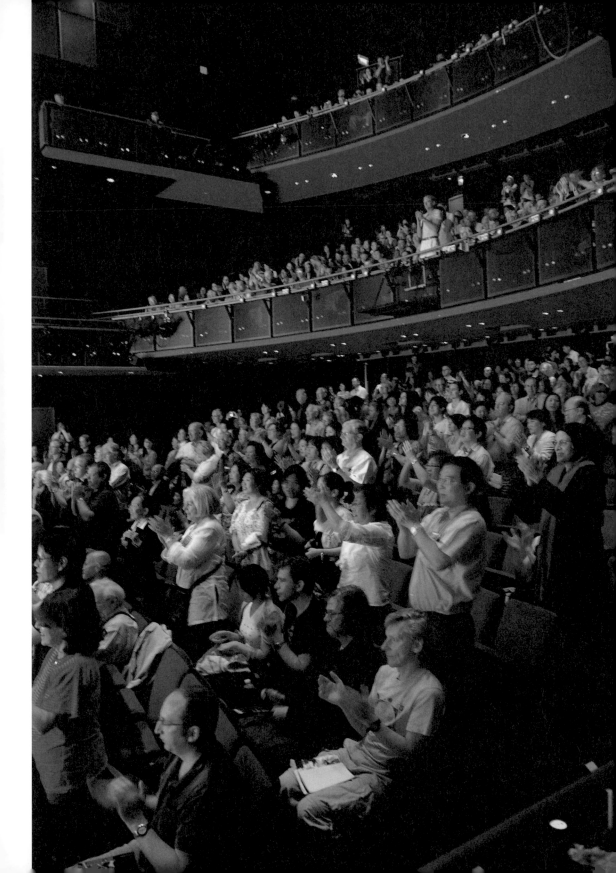

右：英國倫敦賽德勒維爾斯劇院內的觀眾。二〇〇八年六月。

左：英國倫敦賽德勒維爾斯劇院外的演出宣傳海報。二〇〇八年六月。

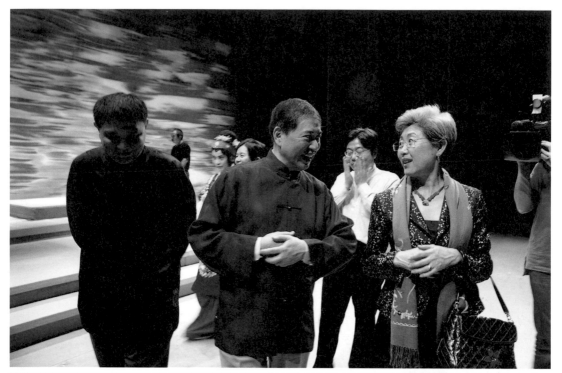

上：演出前與時任中國駐英大使傅瑩交談。英國倫敦，二〇〇八年六月。
下：陳怡蓁邀請一批趨勢科技歐洲成員觀劇。英國倫敦，二〇〇八年六月。

上：與英國亞非學院藝術考古系楊佳玲教授。英國倫敦，二〇〇八年六月。
下：南京大學吳新雷教授在美國洛杉磯大使館。二〇〇六年九月。

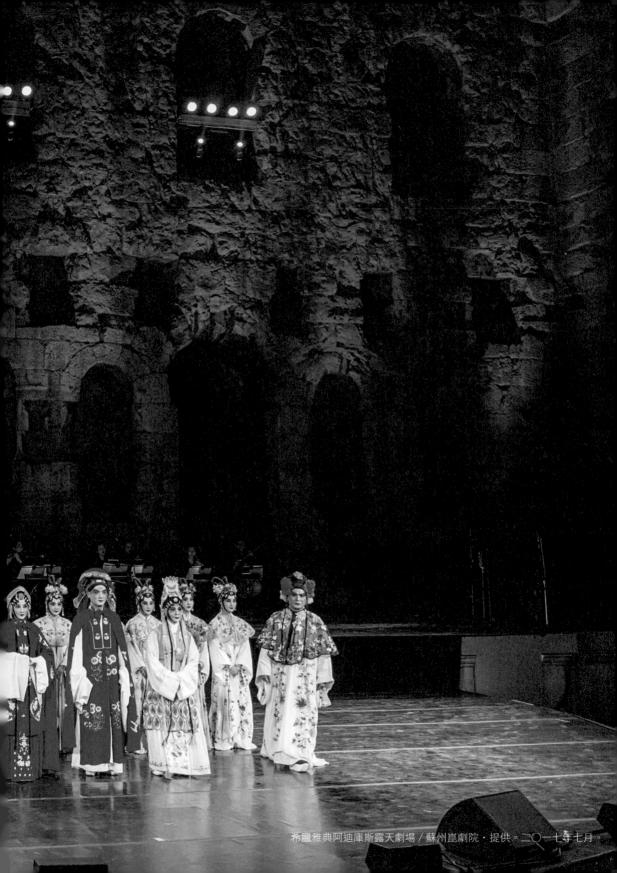

希臘雅典阿迪庫斯露天劇場／蘇州崑劇院・提供。二〇一七年七月。

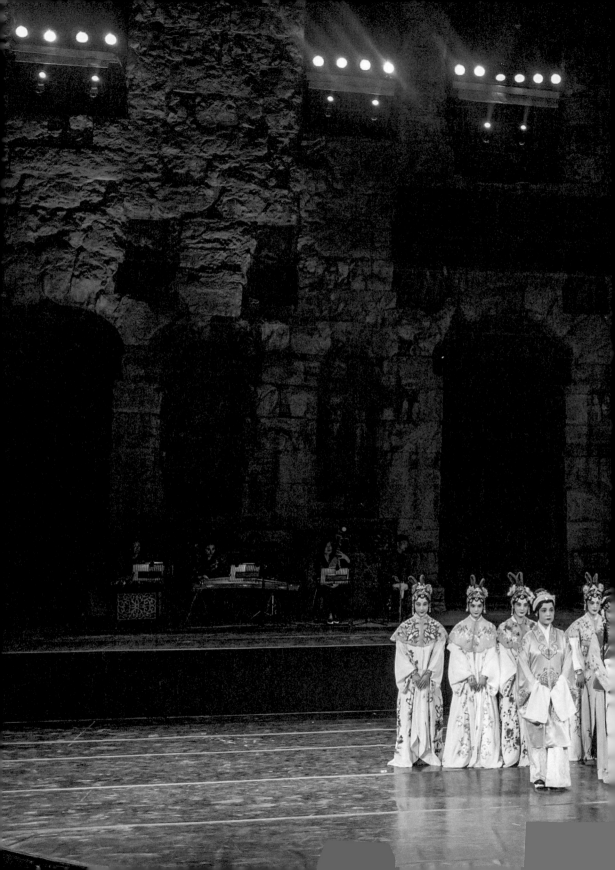

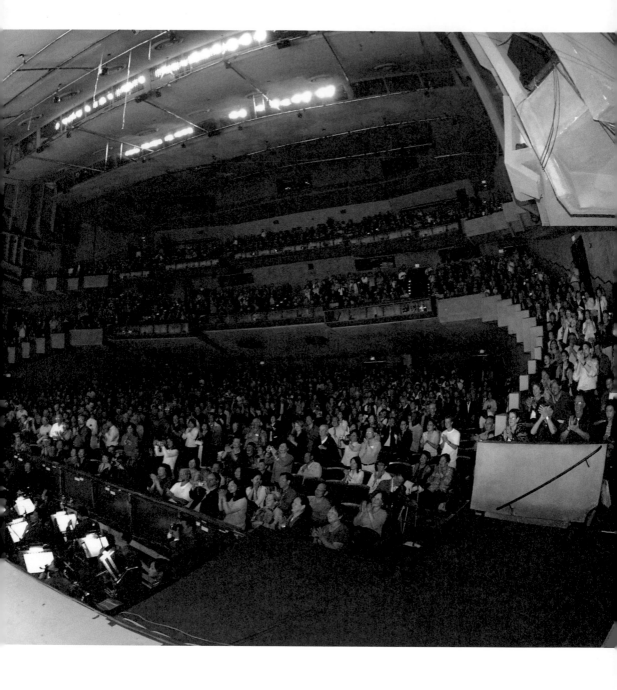

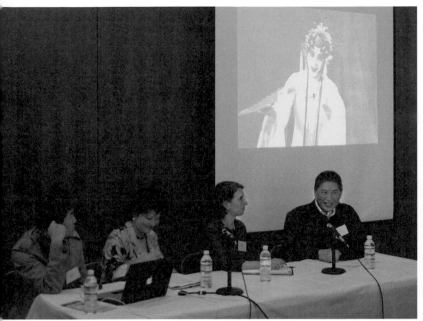

右：在加州大學柏克萊分校Zellerbach Hall演出謝幕。二〇〇六年九月。
左：加州大學柏克萊分校研討會，左起王孟超、華瑋、郭安瑞（Andrea Goldman）、
　　白先勇。二〇〇六年九月。

碰頭采，等到〈離魂〉落幕，在掌聲暴起中，全場觀眾起立喝采，一陣又一陣，十幾分鐘不歇，尤其是四成的華裔觀眾激動到不行，有的熱淚盈眶，大概看到自己的文化藝術在異國舞臺上大放光芒，民族情緒牽動起來。沒料到美國觀眾反應比國內觀眾有過之而無不及。我們在美國柏克萊首演旗開得勝，影響了下面三個校區。第三天星期天是下午戲，晚上慶功宴包下濱海的東海海鮮酒家，二百多人參加，席開二十六桌，還在奮亢當中的觀眾追過來慶功，這是一場情緒高昂的歡宴。大家留連忘返，不願曲終人散。男女主角俞玖林、沈丰英在慶功宴上大出風頭，他們這次在柏克萊超水準的演出，迷倒了華僑觀眾，大家都圍著他們讚不絕口。紐約華美協會（China Institute）頒給張繼青終身成就獎，由協會主席汪班授獎。

《世界日報》九月十六日報導：

> 青春版《牡丹亭》美國首演美不勝收
>
> 詞美、舞美、樂美、人美、腔美、臺美
>
> 中西觀眾讚不絕口

《世界日報》一連幾天專刊報導，多家英文報刊也紛紛登出劇評，一面倒的稱讚青春版《牡丹亭》在美國一舉成功，驚豔演出。其中以《舊金山紀事報》史蒂芬・韋恩（Steven Winn）的劇評為代表，這篇占大半版篇幅的劇評寫得相當內行用心，觀劇時韋恩坐在我前排，我看見他一邊看戲一邊做筆記。這篇劇評的標題：

> 從一個少女的春夢演幻出一齣令人消魂的戲曲，九個鐘頭一晃而逝。

他稱讚沈丰英與俞玖林色藝俱佳，也讚賞青春版《牡丹亭》的舞美、服裝、音樂。他把湯顯祖的《牡丹亭》與莎

士比亞的《羅密歐與茱麗葉》相比，東西方在同一時代出現了兩齣以刻骨銘心的愛情為主題的經典戲劇。中英媒體都認為二〇〇六青春版《牡丹亭》美國行是自七十年前伶界大王梅蘭芳訪美後，中國傳統戲曲對美國文化界產生最大的衝擊。

接下來三個加大校區的演出，重複了柏克萊的盛況，場場滿座，場場觀眾反應無比熱烈。爾灣在Berklay Theater上演，有一位在加大聖地牙哥（UC San Diego）校區戲劇系的教授瑪麗亞・麥唐諾（Marianne Mcdonald）每天開兩小時的車趕到爾灣來看戲，記者訪問她，她毫不保留的說：「這是我看過，不，這是我一生看過最美的一齣歌劇，能看到這齣戲是我的榮幸！」麥唐諾教授是蜚聲國際的希臘悲劇專家，著作等身，她對青春版《牡丹亭》如此評價很不容易。西方人對於中國戲曲的了解止於京劇，他們沒想到比京劇早三、四百年，中國已有像崑曲這樣精緻成熟的劇種了。加大爾灣校區戲劇系主任羅伯・孔恩（Robert Cohen）看了青春版《牡丹亭》，即刻把這齣戲寫進他編的大學教科書《劇場》（Theater）裡。我相信一種表演藝術美學達到一定標準就會超越文化、語言、國族各種阻隔為世人接受，崑曲的美學就是達到這種標準。加大洛杉磯校區的劇院Royce Hall有一千八百座位，三天全滿，洛杉磯郡縣頒給青春版《牡丹亭》獎狀一張。最後一站到達加大聖芭芭拉校區，我曾執教的學校。在城中Lobero Theater演出，那是一個精美古雅的小戲院，只有六百多座位，其實崑曲在中小型劇院表演，舞臺效果更佳。因為最後一輪，演員都卯上一個精美古雅的小戲院，只有六百多座位，其實崑曲在中小型劇院表演，舞臺效果更佳。因為最後一輪，演員都卯上演出。聖芭芭拉市市長Marty Blum宣布演出那一週是「牡丹亭週」，市內主幹馬路上，掛滿了青春版《牡丹亭》的旗幟。十月八日，演完最後一場，在華貴的Montecito Club召開了一場盛大的慶功宴，青春版《牡丹亭》美國行轟轟烈烈落幕。

二〇〇八年，青春版《牡丹亭》歐洲行，又是我們另外一個大挑戰。首站英國倫敦。倫敦是世界演藝中心，每天有一百場各種表演藝術在進行，培養出一群高水準眼光挑剔的英國觀眾，英國報刊的劇評有名的嚴苛，批評起來毫不留情。我們去倫敦演出，當然誠惶誠恐，兢兢業業，不敢掉以輕心。倫敦演出場所在賽德勒・韋爾斯劇院（Sadler's Wells），這是個十七世界古老有傳統的演藝場所，英國皇家芭蕾舞團常在此演出。原來在美國加大聖芭芭拉校區演

出的時候，Sadler's Wells的負責人已經親自去看過了，他馬上選中了青春版《牡丹亭》二〇〇八年到Sadler's Wells劇院連演兩輪，並安排赴希臘雅典參加藝術節。劇院很重視這次演出，二〇〇七年在北京國家大劇院演出時，劇院派遣《金融時報》（Financial Times）、《衛報》（The Guardian）、《郵電報》（The Telegraph）幾家報紙的記者到北京國家大劇院觀看，並跟我做深度採訪，預備二〇〇八年在倫敦上演前大幅宣傳，這幾家都是英國主要報紙，宣傳力量當然夠大。二〇〇八年赴英演出一切準備妥當，那曉得五月十二日突然發生四川汶川八點三級大地震，有六萬多人遇難，中國發生如此嚴重的災難，政府下令停止一切公眾娛樂，連同演藝團體出國也禁止了。這一急，非同小可，倫敦方面報紙宣傳已經登出，劇院亦開始賣票，如果蘇崑無法依約赴英表演，恐怕會造成國際事件。我們向有關單位再三申請，可是沒有人敢負責。我逼得沒有辦法，最後只好寫信給國務院溫家寶總理，幸虧溫家寶批示文化部放行，我們才得順利抵達倫敦。因為這次劇院包辦演出費用，我們不必擔心資金問題。但兩輪六千張票，票房壓力相當大。中國駐英大使館給我們相當大支持，替蘇崑開了一個新聞發布會，駐英大使傅瑩攜帶朋友連看了三天戲，傅瑩很認真，看戲前還用心研讀《牡丹亭》劇本。我到牛津大學、倫敦大學亞非學院作了兩場演講敦促兩校師生去觀劇，亞非學院教授楊佳玲積極催票，幫了大忙。牛津大學著名漢學家、《紅樓夢》英譯者霍克斯（David Hawkes）以及牛津大學邵逸夫漢學講座教授卜正民（Timothy Brook）兩人從牛津連袂到倫敦來看戲。我對霍克斯說：「我在加大教《紅樓夢》就是用您的譯本。」霍克斯頗為高興，他說：「《紅樓夢》裡也有《牡丹亭》呀。」他是指《紅樓夢》第二十三回〈西廂記妙詞通戲語　牡丹亭艷曲警芳心〉林黛玉走過梨香院聽到十二個小伶人唱戲，正好唱到〈驚夢〉中「原來是姹紫嫣紅開遍，似這般都付與斷井頹垣」那一段，黛玉聽得「心痛神馳，眼中落淚。」。霍克斯說他欣賞沈丰英演的杜麗娘，卜正民卻說他獨鍾沈國芳的小春香，活潑伶俐。著名旅英鋼琴家傅聰帶領全家人到Sadler's Wells看戲，他身著唐裝短襖，標明民族身分。趨勢科技陳怡蓁也參加這次歐洲行，趨勢科技在倫敦召開大會，在歐洲各國分部的電腦工程師、各級主管都來與會，有數十人，陳怡蓁把這些不同國籍的歐洲人都請來觀劇，中國崑曲對這些歐洲人來說是徹頭徹尾的異國歌劇傳統，可是他們都看得十分起勁，就如同美國觀眾一樣，西方人也懂得欣賞崑曲，崑曲之美直擊到

西方觀眾的心靈。Sadler's Wells 兩輪的戲最終還是滿座。這次在倫敦演出成功的大功臣要屬亞非學院楊佳玲教授，楊佳玲教中國藝術史，嗜好戲曲，她是我們的超級催票手。她不僅在倫敦演出，親自帶領幾個助教在校園裡不憚其煩向學生解說，她還跨校到倫敦大學政經學院去宣傳，政經學院也來了一大批學生。英國媒體宣傳很大，泰晤士報、衛報、郵電報等都有劇評，第一大報泰晤士報一周破格連著兩篇劇評，一面倒稱讚，給四顆星；其他報紙也是好評，青春版《牡丹亭》在歐洲算是通過考驗了。二〇一六年又到英國倫敦 Troxy 劇院演了一輪，紀念湯顯祖與莎士比亞逝世四百週年。東西方兩位戲劇巨擘同在一六一六年逝世，他們隔兩年前後各自寫下膾炙人口的愛情故事：《羅密歐與茱麗葉》（一五九六）、《牡丹亭》（一五九八）。

接著移駕到希臘去參加雅典藝術節，雅典從來沒有崑曲演出，這次算是破冰之旅。希臘人是懂戲的，他們自己有幾千年的戲劇史，青春版《牡丹亭》在雅典受到歡迎也是意料之中，在雅典演出比較輕鬆，沒有在倫敦緊張。二〇一六年又去雅典演出一輪，這次在雅典神廟附近的 Theater of Dionysus 登臺，這是個古老露天劇場，建於公元前六世紀，現在只剩下一排高聳的「斷井頹垣」，演到〈離魂〉一折，杜麗娘披著大紅曳地數丈長的披風，一步一步走向古希臘的歷史廢墟，那是一幅驚心動魄的景象，二千多年前，就在這個古劇場，一齣齣驚天動地的希臘悲劇曾經上演過。青春版《牡丹亭》到英國，那是莎士比亞的故鄉；到希臘，那是希臘悲劇的發源地，在這些有豐富戲劇歷史的國度表演，仍能光芒四射，屹立不墜，很不容易。

第一百場慶演

二〇〇七年青春版《牡丹亭》在北京第一百場慶演，由文化部主辦。三年間青春版《牡丹亭》商演、校園巡演、美國演出，來到第一百場，這當然是指標性的演出。我們選中北京，因為在北京演出，消息效果才能外溢到全國，演出地點是北展劇場，有兩千七百座位。演前我們又做足了宣傳，連地鐵站、公車，都貼上海報，我上了中央電視臺

第一百場演出後，在北京故宮建福宮慶功宴。第一排右起：陳麗娥、林懷民、董陽孜、盧燕、白先勇、卓以玉、邵盧善（左一）；第二排陳怡蓁（左八）、張菊華（左十）、鄭培凱（左十二）、金聖華（左十三）；第三排辛意雲（右四）、王童（右五）、曾詠霓（右六）、吳素君（右七）、張淑香（右八）、何作如（左五）。二○○七年五月。

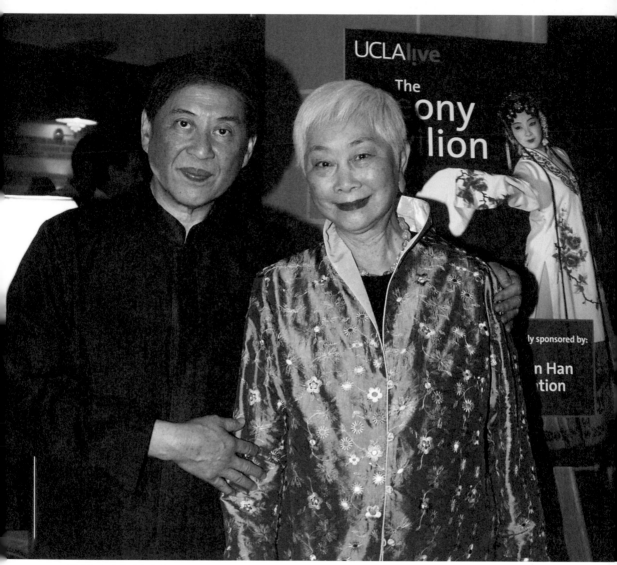

影星好友盧燕來加州大學洛杉磯分校看戲。二○○六年九月。

一百場慶演，預備入場的人潮。北京北展中心，二〇〇七年五月。

一百場慶演座無虛席。北京北展中心，二〇〇七年五月。

「面對面」的節目，上鳳凰衛視的直播，接受北京各大報一天連著三四波記者來訪問，有時候一天連著三四波記者來訪，忙得不可開交。

在重大演出前，這樣強力宣傳幾乎變成了常態。我上過十次以上中央電視臺的節目，其他如東方衛視、浙江衛視、陽光電視，通通上過，我覺得自己好像變成了「電視布道家」，在向全世界傳播崑曲之美的福音。百場慶演這樣大規模的宣傳，當然需要一筆龐大資金，這次又是香港寶業集團董事長劉尚儉出手，資助我們兩百萬人民幣。這筆錢我們除了用在宣傳上，還以低價格購進一批學生票，讓北京的學生買得起這些廉價票，有機會進劇場看青春版《牡丹亭》。培養青年觀眾一直是我們的主要目標。

經過近百場的磨練，演員們的演技都純熟了，他們知道百場慶演的重大意義，不敢掉以輕心，五月十一至十三在北展劇場有超水準的表演，尤其男女主角特別出采，這是自他們二○○四年在臺北首演以來表現最佳的一次。兩人精神狀態都達到飽和，沈丰英的〈尋夢〉抒情詩意的調子，節奏分秒不差，舉手投足盡得乃師張繼青張派風範，這一折張繼青師承傳字輩老師傅姚傳薌，現由沈丰英繼承下來，是隔代相傳，「姑蘇風範」。那天俞玖林的〈拾畫〉也演得特別好，一出場玉樹臨風，揮灑自如，這是一折做派戲，只見俞玖林的水袖滿臺飛舞，各種身段都極好看。坐在我旁邊的文化部副部長王文章看得脫口而出：「這個小生演得簡直旁若無人！」王文章懂戲，愛好崑曲，他被俞玖林的〈拾畫〉唱服了。日後〈拾畫〉便變成了俞玖林的代表作。二○一三年文化部舉行全國戲曲比賽，俞玖林表演〈拾畫〉獲得「生行」冠軍。俞玖林的〈拾畫〉是汪世瑜細細磨出來的，汪世瑜當年就以〈拾畫、叫畫〉出名，他的師傅是周傳瑛，俞玖林也是隔代傳承，得到「姑蘇風範」。

北京百場演出，臺灣的主創人員也去了一大批，王童、曾詠霓、張淑香、吳素君、王孟超、陳怡蓁、董陽孜等人，香港余志明夫婦、金聖華教授夫婦，美國有舊金山中藝協會長李萱頤夫婦，青春版《牡丹亭》在柏克萊演出前夕，李萱頤設家宴招待劇組。好萊塢華裔明星盧燕從洛杉磯飛來北京看戲，盧燕是我的舞臺劇《遊園驚夢》女主角，青春版《牡丹亭》在洛杉磯加大演出時，盧燕發紅包給演員。加州州立聖地牙哥大學教授卓以玉也飛北京觀劇，她曾在洛杉磯海鮮飯館宴請蘇崑劇組。五月十三日下午百場慶演落幕。香港何鴻毅家族文化基金會替青春版

《牡丹亭》舉辦了一場風光十足的慶功宴，設在故宮博物院的建福宮，是當年老佛爺慈禧太后宴客的地方。何氏家族基金會當時正在捐助北京故宮博物院展出大英博物館收藏清代運往歐洲的瓷器，所以取得在建福宮設宴慶功宴的許可。那晚兩岸三地加上美國文化界的知名人士冠蓋雲集，臺灣著名舞蹈家林懷民也到了。盧燕在義大利導演貝托魯奇拍攝的《末代皇帝》中飾演慈禧太后，那晚我們笑稱：慈禧太后回建福宮家宴了。建福宮慶功宴替北京百場慶演劃下完美句點。

新加坡演出

二○○九年五月八至十日在新加坡濱海藝術中心盛大演出，慶祝新加坡和中國合作新加坡工業園區成立十五週年。這是青春版《牡丹亭》第一次下東南亞巡演，因為新加坡、馬來西亞華裔人口多，來看戲的人多以華裔觀眾為主，藝術中心戲院有近兩千座位，三天的套票不容易消掉。聯合早報連日大幅宣傳，我也做了電視採訪等宣傳工作，但主辦單位把幾百張最好的位置票鎖起來預備做公關，但無法消化最後才吐出來，我們這一急非同小可，只剩幾天如何能填滿這樣大的劇場，幸虧我們在新加坡有幾位人脈甚廣的朋友：女詩人淡瑩，我加州大學的同事；何華，我在復旦的學生，徹夜到處拉票，我到南洋理工大學去演講，帶動了一大批學生來看戲。最後總算把大劇院填滿了，要不然，在新加坡就會摔一大跤。我們在海內外巡演，常常碰到不可預測的危機，但最終靠天佑，總能過關。

第二百場慶演

二○一一年，百場慶演後，青春版《牡丹亭》來到兩百場，這又是一道里程碑。一開始我們便鎖定北京國家大劇院為演出場所。劇院有幾個演藝廳，中間歌劇廳最大可容納兩千多人，設備一流，金碧輝煌，派頭最大，但歌劇廳

95

兩百場慶演攝影展，北京國家大劇院東展覽館。二〇一一年十一月。

兩百場慶演，容納兩千人的北京國家大劇院歌劇廳第一次有崑曲在此演出，二〇一一年十二月。

上：與台達電董事長鄭崇華（右）在兩百場慶演記者招待會。北京國家大劇院，二〇一一年十一月。

下：與王淑琪在北京馬會招待所。二〇一三年一月。

上：兩百場慶功宴，白先勇與演員們，前排左二為吳新雷。北京國家大劇院四樓，二〇一一年十二月。

下：左起俞玖林、汪世瑜、白先勇、張繼青、沈丰英慶祝兩百場演出。

上：與趙元修、辜懷箴夫婦在高雄佛光山。二〇二〇年十一月。
下：與趙元修、辜懷箴夫婦在蘇州崑劇院。二〇一〇年四月。

平常只演大型歌劇、舞劇或音樂劇，從來不讓傳統戲曲進場。在旁邊有一個一千座位的中型劇場，傳統戲曲便在這個中型劇場演出。二○○九年國家大劇院開幕時曾邀請青春版《牡丹亭》去試演，那個廳的舞臺效果並不理想。兩百場慶演何等隆重，我堅持要到歌劇廳去演出。我們向大劇院申請，不得其門而入，大劇院歸北京市管轄，我們去市政府交涉，也不得要領，逼得我們走投無路，我又只好寫信給國務院劉延東主任委員，劉延東掌管全國教育文化，我信上主要論點是中國崑曲已被世界最高文化機構聯合國教科文組織認定為「人類口述非物質文化遺產代表作」，已經是全人類的文化財產了，大劇院的歌劇廳可以演唱西方歌劇，中國崑曲也應該可以登臺。劉延東批示下來，大劇院大門大開。一下子各處都來搶票了，三天六千多張票又一售而罄。一如既往，我們保留了三百套低價票，送給高校學生，讓他們能進大劇院看戲，高校學生才是我們最重要的觀眾。這三百套學生票是北京王淑琪女士認捐的，王淑琪在北大看過青春版《牡丹亭》後，變成了這齣戲的死忠粉絲。兩百場慶演因為戲院設備一流，舞美燈光效果特別好，觀眾熱烈，無以復加。頭一晚劉延東親自來看戲，大加讚賞，於是文化部的領導層、蘇州市市長也都紛紛起著來觀看了。觀眾從各地而來，有一位觀眾告訴我，他帶領全家從東北千里迢迢開了車子到北京，就為著要看青春版《牡丹亭》。

第三天兩百場演畢，我正趕著要去參加大劇院四樓的慶功宴，飾演小春香的演員沈國芳跑過來，叫了一聲「白老師——」兩行眼淚簌簌而下，我了解小春香沈國芳的心情，青春版《牡丹亭》南征北討演了兩百場，演員們對這齣戲已經產生感情了，他們心中害怕萬一有一天曲終人散，會多麼的失落，小春香不禁傷感起來，當然她沒有料到青春版《牡丹亭》的生命力如此旺盛，還有十幾年近五百場好演。沈國芳是好演員，她的春香與沈丰英的杜麗娘搭配得天衣無縫，絲絲入扣。慶功宴亦是王淑琪資助的，她訂了一個大蛋糕，插滿了紅蠟燭，在一片喜慶聲中，兩百場慶演圓滿落幕。

演出期間，我們在大劇院舉行了一個青春版《牡丹亭》幕前幕後攝影展，展出場地在大劇院的東展覽廳，占地四百坪的空間，豎立了兩面大螢幕光牆，螢幕動態加上牆上靜態的照片有七百多張。攝影師許培鴻這些年一直跟拍，幕前幕後的照片累積了二十多萬張，一齣戲有這麼多攝影紀錄恐怕亦是空前的。精美的劇照在兩面大光牆上緩緩流動

起來，色彩繽紛，鮮豔奪目。攝影展展出長達一個月，由臺灣台達電資助，花費了兩千多萬臺幣，董事長鄭崇華先生親臨北京國家大劇院剪綵開幕。

兩百場慶演，我們也下足了功夫籌備，主要演員與花神的服裝更新就所費不貲，我們講究，戲服都是蘇州老繡娘手繡。慶演前，我們到上海、杭州做暖身演出，這些都需要一筆相當可觀的經費，我們正感到拮据時，另一批天兵天將又降下來解危了。二〇〇六年在美西演完後，我受到居住在休士頓（Houston）「趙廷箴文教基金會」負責人趙元修、辜懷箴伉儷的邀請到休士頓去做一場介紹青春版《牡丹亭》的演講。趙廷箴是趙元修的尊翁，台塑的創辦人之一。「趙廷箴文教基金會」主旨側重中國傳統文化的推廣。演講場地設在休士頓佛光山中美寺，趙元修、辜懷箴兩人是虔誠的佛教徒，熱心推廣教育文化。趙元修在美國自己有龐大的石化企業，他與辜懷箴卻到中國大陸推動希望工程慈善事業，幫助貧窮孩子上大學。難得他們每年親身去大陸一一接見他們幫助的學生，鼓勵他們向上，發揚佛陀普渡眾生的精神。我與趙元修、辜懷箴結緣後，大概他們看到我一個人推動中華文化的辛苦，一直默默在幕後幫助我，讓我在崎嶇的文化路上走得平順。這次兩百場慶演，趙廷箴文教基金會捐助了二十萬美金，使得這場慶演風光完成。

「崑曲進校園」——在大學設立崑曲課程

自從二〇〇四年在蘇州大學大陸首演以來，青春版《牡丹亭》前幾年以校園演出為主，商演次之，培養了大批高校學生觀眾，從兩岸三地延到美國，有數十萬之眾。但要進一步讓崑曲在校園內扎根，長期培養學生觀眾，那就必需得在大學裡開設崑曲課，有計畫的薰陶教誨青年學子，灌輸學生崑曲歷史背景，藝術美學的知識，啟發他們對崑曲的興趣，對中華傳統文化的認知。第一所大學我們又選中了北大，我曾經說過北大是高校的龍頭，自來人文底蘊深厚，

在北大的「文化事件」可以影響全國，如「五四」運動。民國初年，蔡元培當北大校長的時候，提倡崑曲，他親自帶領北大學生去觀賞韓世昌、白雲生的北崑表演，學校裡有國學大師俞平伯、名曲家吳梅在教崑曲課程。北大有崑曲教學的傳統，不過中斷了七十年，我們把這個傳統又繼續下去。

二〇〇九年，天津可口可樂總經理莫衛斌調職到北京，他一向支持崑曲推廣，我們商量之下，由北京可口可樂公司資助在北大開設崑曲講座課程，每年出資一百萬人民幣，一共五年，得到周其鳳校長的許可，講座掛在藝術學院名下，院長葉朗教授大力支持，我們把這個講座定名為「北京大學崑曲傳承計畫」，二〇一〇年春季開課，二〇〇九年十二月為了崑曲講座暖身宣傳，特別在北大百周年紀念講堂十五至十六日公映兩輪新版《玉簪記》，十八至二十日三本青春版《牡丹亭》。新版《玉簪記》頭一次在北京亮相。基本上以上崑華文漪、岳美緹的版本為底本，張淑香改編加了開場〈投庵〉一折，這齣戲還是由華文漪、岳美緹指導，但導演是翁國生。他加了十二位小道姑，在〈投庵〉及〈催試〉中小道姑翩翩起舞，甚是好看。他把最後〈秋江〉一折放大開導得滿臺江波洶湧，與江心舟上兩情人送別心情起伏相對應。我們在設計上把《玉簪記》回歸「雅部」，舞美採用書法家董陽孜的字畫，畫家奚淞的觀音佛像，佛手蓮花，創造出充滿禪意的水墨世界。音樂以古琴為主旋律，古雅空靈又具有現代感。國家藝術學院的戲曲專家劉夢溪看完新版《玉簪記》對我說道：「你們又成功了！」新版《玉簪記》是在我們的「崑曲新美學」引導下製作既傳統又現代的第二齣崑曲。三本青春版《牡丹亭》上演，滿堂學生觀眾依舊熱烈，北京寒冬零下九度，最後一場演完我裹著羽絨衣，預備回旅館休息，可是一大群學生圍著不讓我走。我看見他們那一張張年輕的面孔好像經過一場中華文化的洗禮一般，都在發光。學生熱切地對我說：「白老師，謝謝您，把這麼美的崑曲藝術帶到北大來！」我聽了學生這番話，一切的辛勞也就可以放下了。

北大的崑曲課採用講座形式，是公選課，開放給全校學生，課程內容經過磋商考量，決定「案頭」、「場上」同時進行。我們一面聘請崑曲學者專家來講授崑曲的歷史演變、文化背景、傳奇作者、文本研究、崑曲中的愛情主題、儒、釋、道的哲學思想等各種課題。另一面我們敦請當今崑曲大師出山參加我們崑曲課程，現身說法，講解崑曲

在北京大學講授崑曲課程，聽眾爆滿需席地而坐。二〇一七年三月。

在北京大學講授崑曲課程，邀請演員現場示範。二〇一四年三月。

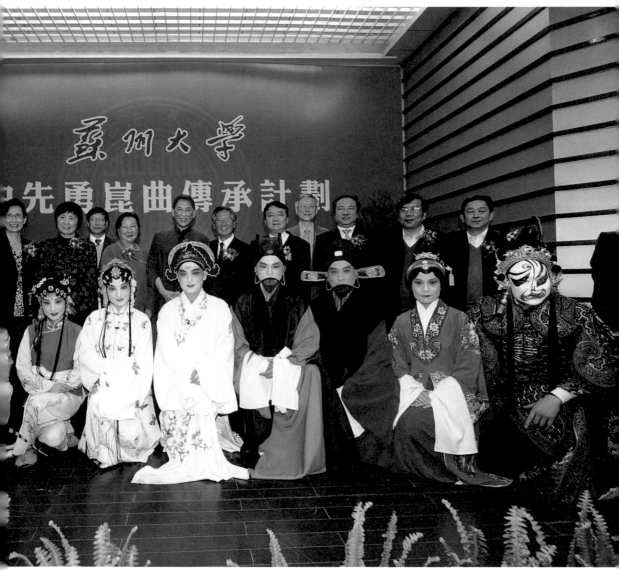

趙元修（後排右四）、辜懷箴（左四）夫婦捐助蘇州大學白先勇崑曲傳承計畫。蘇州大學，二〇一〇年四月。

與周秦教授在北京大學。二〇〇九年十二月。

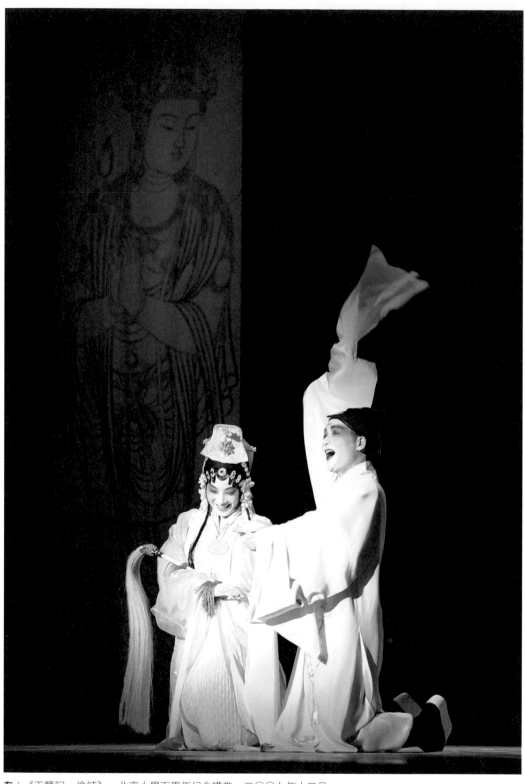

右：《玉簪記・偷詩》。北京大學百周年紀念講堂，二〇〇九年十二月。
左上：《玉簪記・秋江》。香港文化中心，二〇一〇年三月。
左下：《玉簪記・投庵》。香港文化中心，二〇一〇年三月。

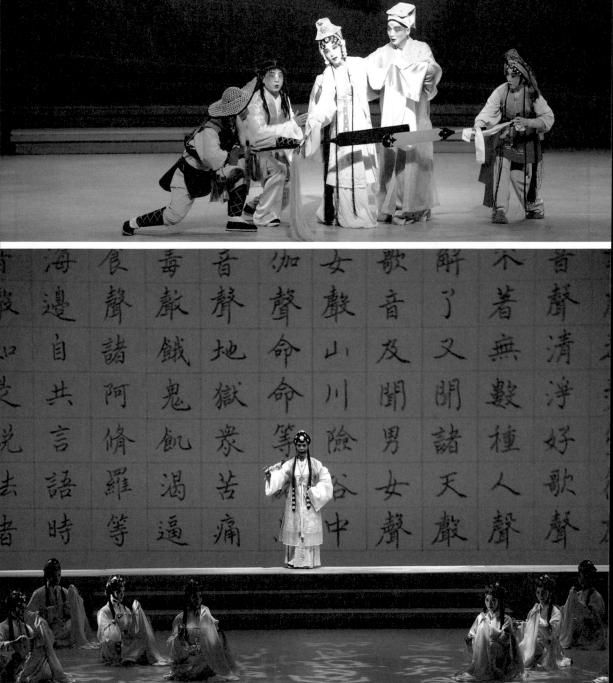

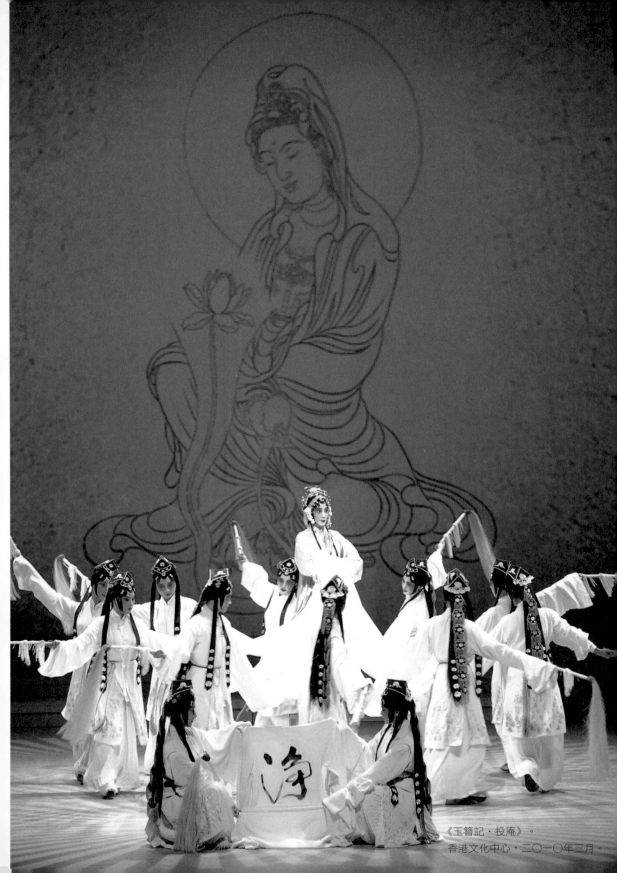

《玉簪記‧投庵》。
香港文化中心，二〇一〇年三月。

上：右起白先勇、張靜嫻、蔡正仁、周美青、王安祈在臺灣大學崑曲課程。二〇一七年三月。

下：在北京電影學院放映紀錄片《奼紫嫣紅開遍》，與余秋雨（左）對談，右為劉瑞琳。二〇一七年三月。

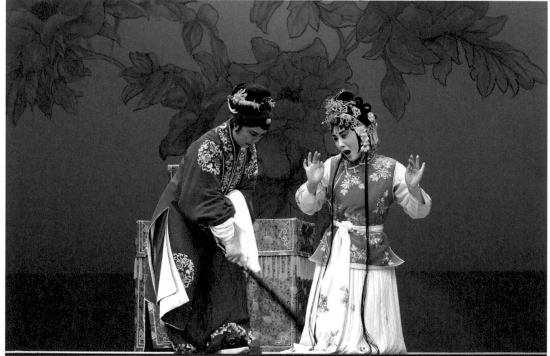

右上：《西廂記》。臺北中山堂，二〇一五年四月。　右下：《西廂記》。臺北中山堂，二〇一五年四月。

左上：《爛柯山》。臺北政治大學，二〇〇九年五月。　左下：《千里送京娘》。臺北中山堂，二〇一五年四月。

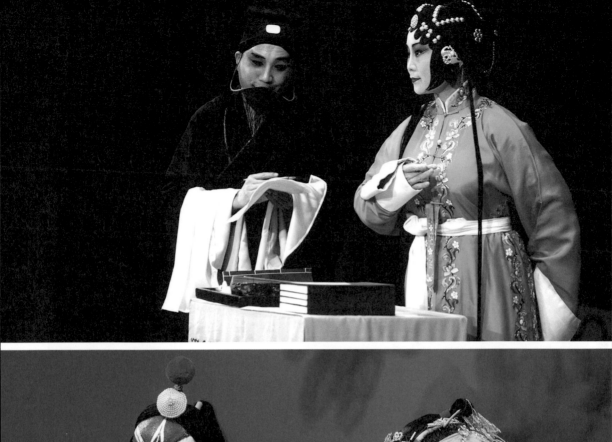

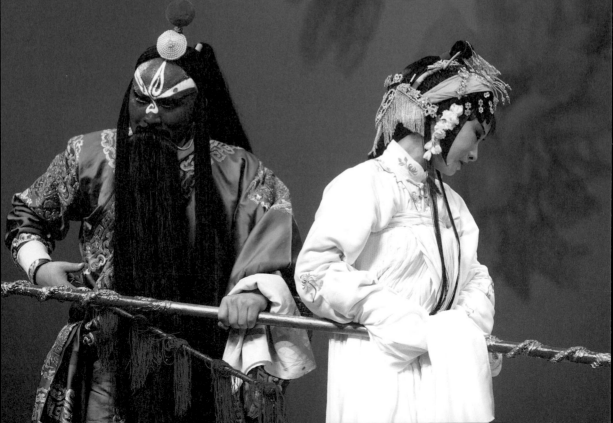

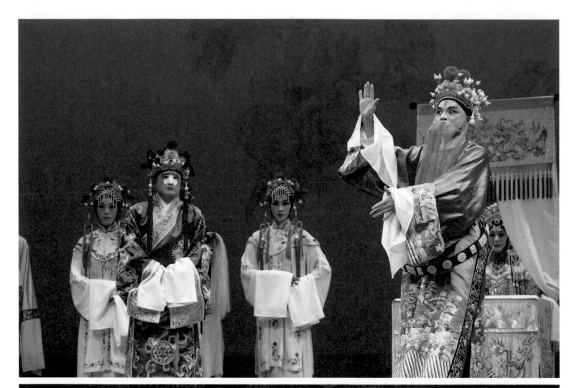

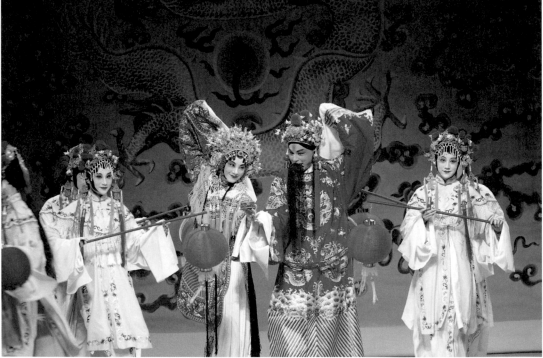

上：《長生殿》。臺北中山堂，二〇一五年四月。

下：《長生殿》。臺北中山堂，二〇一七年五月。

上：左起陶紅珍、姚繼焜、白先勇、張繼青、屈斌斌。臺北，二〇〇九年五月。

下：中山堂演出後被學生熱情包圍。臺北，二〇一五年四月。

表演藝術：四功五法、念唱做打、生、旦、淨、末、丑各種行當，大師們示範講解。我們崑曲課取名為「崑曲經典欣

賞」，每年春季一學期共十六節課，這門講座在北大開了十年，頭五年由北京可口可樂支持，後五年趙廷箴文教基金

會跟進，也是每年一百萬人民幣。胡芝風（中國藝術研究院）、劉靜（北崑、中國藝術研究院）、陳均（北大）都曾

擔任過這個講座的主持人。十年下來，選崑曲課的學生達數千人，是個熱門的公選課。北大開辦崑曲課，重新給美學

成就最高的表演藝術崑曲一個學術上的定位。「五四」以來，中國高校教育偏廢傳統文化課程，後遺症甚大。北大設

立崑曲課程是一個良好的示範，其效果外溢到北京其他大學以至全國。

十年間，北大崑曲課聘請了兩岸三地為數甚眾的崑曲學者專家來講學：王安祈（臺大）、鄭培凱（香港城市大

學）、辛意雲（臺北藝術大學）、華瑋（中研院、香港中文大學）、周秦（蘇州大學）、葉朗（北大）、陳均（北

大）、葉長海（上海戲劇學院）、鄒紅（北師大）、寧宗一（南開大學）、吳新雷（南京大學）、趙天為（東南大

學）、傅謹（中國戲曲學院）。這份名單，掛一漏萬，我自己也每年到北大參加講座一次，連續十年。每次去我都帶

領蘇崑小蘭花班的青年演員到北大示範演出，兩天的折子戲每天四折，都是崑曲經典，展示各類行當，讓學生親自體

驗崑曲之美，課程「案頭」、「場上」同時進行，學生看戲，興致勃勃。我以二〇一二年為例，我們在北大百周年紀

念講堂多功能廳演出下列折子戲：

四月七日：《牡丹亭·遊園》沈丰英、沈國芳；《爛柯山·逼休》陶紅珍、屈斌斌；《千里送京娘》唐榮、沈國

芳；《玉簪記·偷詩》呂佳、柳春林、沈丰英。

四月八日：《水滸記·情勾》呂佳、柳春林；《釵釧記·相約·討釵》沈國芳、陳玲玲；《長生殿·聞鈴》周雪

峰、屈斌斌、柳春林；《牡丹亭·幽媾》俞玖林、沈丰英。

如此豐富的示範演出持續了十年，有時也移到北師大的禮堂演出，也有校外的學生來旁聽、觀劇。最大的特點

是能夠請到全國南北當今崑曲大師來示範講學，北大學生有幸，能夠目睹這些大師們身上的真功夫：蔡正仁（上崑、

生角）、華文漪（上崑、旦角）、劉異龍（上崑、丑角）、岳美緹（上崑、小生）、梁谷音（上崑、旦角）、張靜嫻

（上崑、旦角）、計鎮華（上崑、老生）、張繼青（江蘇省崑、旦角）、姚繼焜（江蘇省崑、老生）、侯少奎（北崑、武生、旦角）、劉靜（北崑、旦角）、汪世瑜（浙崑、生角）、翁國生（浙崑、武生）、王芝泉（上崑、武旦）。

二〇一〇年我們在蘇州大學設立了一年的崑曲講座課程，蘇大的崑曲講座由趙廷箴文教基金會贊助，周秦教授主持，周秦本來在蘇大便開有崑曲課，蘇大崑曲講座由他精心策畫。蘇大的崑曲講座課程，由趙廷箴文教基金會贊助，周秦教授主持，周秦本來在蘇大便開有崑曲課，蘇大崑曲講座由他精心策畫。蘇大的崑曲講座期間，周秦策畫小蘭花班加上資深演員陶紅珍每個演員演三折戲專場，一共在蘇大演了十場。這對小蘭花青年演員有很大提升作用，也讓蘇大學生看戲大飽眼福。

二〇一二年，香港中文大學聘我為博文講座教授（Professor at Large），校長沈祖堯是香港名醫，抗 SARS 英雄。沈校長祖籍蘇州，他知道我在推廣崑曲，在北大設有崑曲講座，有一次召喚我去商量，他認為中文大學顧名思義應該側重中國文化的教育，他希望我在中大設立崑曲課程，按照北大的規模。他向我保證，不必擔心講座經費，他會想辦法籌募，他找到中大校友，香港企業家余志明，余先生本來就長期支持我們推廣崑曲的活動，這次贊助中大崑曲講座，他慷慨捐獻兩百萬港幣，中文大學由校方補助相對基金兩百萬，還有其他捐款二百萬，共六百萬港幣，有了這筆充沛資金，中大崑曲講座「崑曲之美」課程一連持續了六年，那時期正好華瑋在中大中文系執教。崑曲講座順理成章便由華瑋主持這門課程。華瑋熱愛崑曲，她在加大柏克萊的論文便是研究湯顯祖。六年間華瑋把「崑曲之美」辦得有聲有色，大受學生歡迎。中大的崑曲課幾乎是北大的複製，同樣是崑曲大師分庭抗禮，共同承擔。

「案頭」、「場上」照樣同時進行。我到中大參加崑曲講座自二〇一二年起一共五年，每年我照舊把蘇崑小蘭花演員帶到中大演兩天崑曲經典折子，學生反應熱烈。中大崑曲課有最良好的資料保存，每節課都有錄影，五年累積下來，留下非常完整的崑曲教學資料，並且上了國際網路課程平臺 Coursera，我們的課「崑曲之美」便稱為「The Beauty of Kunqu Opera」，華瑋又與大陸出版社接洽出版了五本「香港中文大學崑曲研究推廣叢書」，例如《崑曲・春三月天——面對世界的崑曲與牡丹亭》由上海古籍出版社出版。

由趨勢科技贊助，臺灣大學文學院設立「白先勇文學講座」共五年，一百萬美金。二〇一一年春季崑曲講座

開講，因為是通識課，全校各系學生均可報名，網上報名學生居然超過兩千多人，臺大最大的教室只能坐四百五十位學生，只好用電腦抽籤。臺大崑曲課課青春版《牡丹亭》的主創人員也親自說法，王童、曾詠霓（服裝）、王孟超（舞美）、許培鴻（攝影）；臺灣本地推廣崑曲專家學者也加入臺大崑曲講座，洪惟助（中央大學）、曾永義（中研院）、樊曼儂（新象）。我自己主講開場第一節課，講青春版《牡丹亭》的來龍去脈，並把蘇崑崑演員請來在城市舞臺演三天折子戲。二○一五年，臺大崑曲講座重新開設，這次掛名在文學院戲劇研究所上，由趙廷箴文教基金會捐助，每年三百萬臺幣，一共三年，由戲劇系教授王安祈主持。王安祈對推廣傳統戲曲有極大熱忱，本身編寫京劇劇本，每有創意。在王安祈的主持下，臺大崑曲講座穩健進行，可與北大、香港中大比美，也是由學者專家、崑曲大師分擔。

二○一五春季開課，我們請來中國大陸知名學者散文大家余秋雨講授崑曲在中國文化中之地位，演講精彩，學生受益匪淺，臺灣報紙也大幅報導。臺大崑曲小蘭花演員到臺灣來示範演出三天，演出場所在中山堂，有一千個位子，除了經典折子，每年輪到我開講時，我就會邀請蘇崑崑小蘭花演員到臺灣來示範演出三天，演出場所在中山堂，有一千個位子，除了經典折子，每年輪到我開講時，我就會邀請蘇崑崑小蘭花演員到臺大演出一如北大、中大，「案頭」、「場上」齊頭並進，每年輪到我開講時，我也演小全本戲，如《長生殿》、《西廂記》、《爛柯山》等。觀眾除了大學生外，我們更進一步到臺北幾家著名中學去召攬中學生觀眾。一女中、中山女高、建國中學、薇閣中學，老師帶著一班一班的學生到中山堂看戲，中學生觀眾看得興高采烈。臺大的崑曲講座在臺灣也產生了相當大的影響，培養了一大批學生觀眾。

培養演員

二○○三年，我促使蘇崑崑小蘭花班青年演員向幾位崑曲大師學藝是我們崑曲復興計畫的重要課程，崑曲大師們逐漸老去，沈丰英、周雪峰為入室弟子。引介青年演員向崑曲大師學藝是我們崑曲復興計畫的重要課程，崑曲大師們逐漸老去，汪世瑜、張繼青、蔡正仁收俞玖林、沈丰英、周雪峰為入室弟子。引介青年演員向崑曲大師行拜師古禮，汪世瑜、張繼青、蔡正仁收俞玖林、沈丰英、周雪峰為入室弟子。他們身上的絕活如不趕緊傳承下來便有失傳的危險，蘇崑崑小蘭花班演員雖然青春版《牡丹亭》磨練了幾百場，但要成角獨當一面一齣戲是不夠的。我鼓勵他們把大師們的經典戲碼學下來，替自己打根基。二○一二年，中國「太極傳統

118

音樂獎」因製作青春版《牡丹亭》推廣崑曲音樂頒獎獎給我，這是一個國際大獎，只頒世界四個項目，印度著名西塔爾琴大師拉維・香卡（Ravi Shanka）也獲獎，獎金五萬美金。我也把這筆錢加上一些稿費替蘇崑小蘭花班演員設立獎學金，鼓勵他們向各院團的崑曲大師學戲，獎學金做為拜師的學費。六旦呂佳拜上崑梁谷音為師，把梁谷音的絕活幾乎全部傳承下來，全本戲《西廂記》（紅娘）、《義俠記》（潘金蓮）、經典折子《孽海記・思凡下山》、《水滸記・情勾》、《漁家樂・藏舟》，呂佳聰慧敏捷，向上進取，真正成為梁派六旦藝術的衣缽傳人。俞玖林轉益多師，轉拜上崑岳美緹為師，一連傳承三齣全本大戲《玉簪記》、《白羅衫》、《占花魁》，俞玖林的小生藝術因此大為精進。周雪峰努力用功，他緊跟著老師蔡正仁不倦不怠，把蔡正仁重要戲碼大多傳承下來，《長生殿》、《玉簪記》、《鐵冠圖》這些是大冠生的重頭戲，周雪峰都扛住了，蔡門弟子中恐怕周雪峰最得老師的認可。沈丰英也轉益多師，除由張繼青傳授《牡丹亭》，也繼承了張繼青另一齣絕活《爛柯山》，又拜華文漪為師，學到了《長生殿》師承張靜嫻，沈丰英得天獨厚，從三位崑曲大師手中傳下三大齣的崑曲經典《玉簪記》、《琵琶記》、《長生殿》。演小春香的六旦沈國芳不甘受拘，進取心強。她嘗試轉型閨門旦、正旦，她與唐榮（淨角）到北崑取經，跟北崑名角侯少奎及董萍學會北崑經典《千里送京娘》，這是折閨門旦戲，沈國芳及唐榮表演優異，極受觀眾喜愛，沈國芳又跑到杭州浙崑跟王奉梅學了《療妒羹》中的〈題曲〉、〈澆墓〉兩則閨門旦戲，這兩折是姚傳薌傳下來的功夫戲。沈國芳再到南京省崑跟張繼青學《蘆林》，這折正旦戲，沈國芳居然演得有模有樣。二〇一九年，俞玖林、張靜嫻排演《占花魁》，我推舉沈國芳，得到張靜嫻的認可，出任女主角花魁女王美娘。花魁女是介於五旦跟六旦之間的角色。這個角色是沈國芳自己力爭得來的。老旦陳玲玲天生條件好，有一副寬嗓子，她拜師省崑老旦名角王維艱，王維艱對這個徒弟愛護備至，傾囊相授。陳玲玲在青春版《牡丹亭》、新版《玉簪記》、《西廂記》中的表演可圈可點，在《義俠記・潘金蓮》飾演歹毒角色王婆，成功轉型。小蘭花班這群青年演員，他們成長的路上其實並不完全順風順水，時常各自也有這樣那樣的挫折打擊，陳玲玲一度曾經感到消沉，我安慰她：「你是個好演員，老旦角色可以演到很老的年紀，你這樣努力下去，將來一定可以成為崑曲界的名角。」陳玲玲聽了我的話，又積極起來。現在陳玲玲已

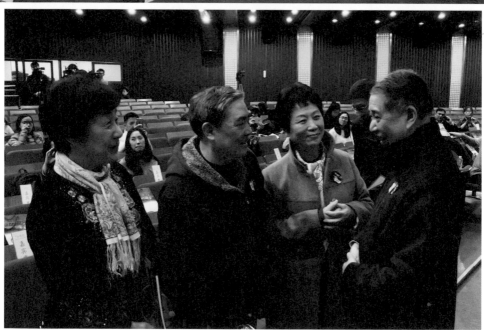

上：右起呂佳、屈斌斌、陳玲玲、俞玖林、柳春林、白先勇、沈丰英、唐榮、沈國芳、周雪峰在忠王府古劇臺。蘇州，二〇一三年十一月。

下：《白羅衫》新聞發布會，左起王維艱、黃小午、岳美緹。北京，二〇一七年三月。

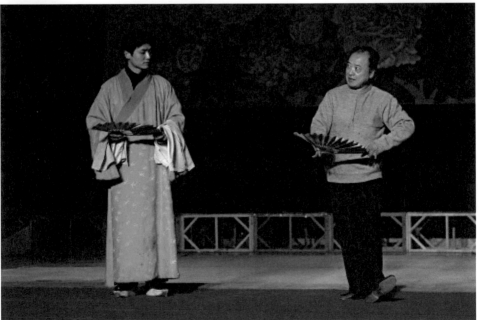

上：華文漪、蔡正仁在臺北城市舞臺演出《長生殿》。二〇一五年四月。

下：汪世瑜指導俞玖林《牡丹亭・拾畫》一折。蘇州崑劇院，二〇〇四年二月。

演出後與所有演員個別深談，給予評點與鼓勵。蘇州，二〇一〇年四月。

上：與呂福海（中）、張繼青（右）討論演出事宜。美國洛杉磯，二〇〇六年九月。

下：《玉簪記》排演現場與男女主角談話。北京，二〇〇九年十二月。

經成為很出色的崑曲老旦。常常在演出完畢，我會把小蘭花班九個青年演員一一叫到我旅館的房間，單獨跟他們談話，聆聽他們的心聲，有困難我設法幫助。每次我都提醒他們復興崑曲的使命，鼓勵他們將崑曲藝術傳承下去。俞玖林有一段時間嗓子出了問題，他十分焦慮，怕自己無法演唱。我向趙廷箴文教基金會趙元修、辜懷箴求援，把俞玖林送到美國德州休士頓有名的專治聲帶嗓音中心去治療，後來俞玖林的嗓子完全恢復。

花臉唐榮在青春版《牡丹亭》〈冥判〉一折飾演判官，十分出采，他在新版《白羅衫》中飾演大盜徐能一角，有突破性的成就。省崑名師黃小午指導唐榮。丑角柳春林得到上崑名丑劉異龍的賞識收為徒弟，這是十分難得的機緣，劉異龍並不輕易教授徒弟的。《義俠記》劉異龍指導柳春林飾演武大郎，柳春林完全傳到劉異龍的功夫，把武大郎演得維妙維肖。老生、武生屈斌斌拜過省崑姚繼焜、上崑計鎮華為師，他在《爛柯山‧逼休》中的朱買臣、《義俠記》中的武松均有出色的表演。姚繼焜對屈斌斌這個徒弟無微不至，愛護備加。

我目睹蘇崑青年演員的艱辛成長，從二十出頭的「草臺班」，經過二十年的磨練，數百場的世界巡演，在世界一流的劇院登過臺，有過素養最高的觀眾，這群演員生、旦、淨、末、丑都可以獨當一面了。這群演員有幾點特色，他們都師出名門，起步甚高。跟他們同輩崑曲演員比起來，他們的舞臺經驗最豐富，難得這一班演員經過二十年同臺演出，居然還沒有散掉，因此他們演戲彼此間的默契也是天衣無縫的。我曾經跟這批演員為了青春版《牡丹亭》一齊打拚，同甘苦，共患難，我對他們的期望是高的，我相信，如果這批演員能獲得民間及政府的大力支持，他們可以撐起復興崑曲的大業來。培養出一位傑出的崑曲演員實在不容易，蘇崑這些演員大家應該珍惜。

「崑曲進校園」——校園傳承版《牡丹亭》

「崑曲進校園」計畫經過校園巡演，在大學設立崑曲講座，第三步便是組織學生粉墨登場，讓學生親身體驗舞

臺經驗。二○一一年北大、北師大兩校學生合成一個小組，在北京及上海演出兩折《牡丹亭》，學生演員表現不俗。

二○一七年七月一日校園傳承版《牡丹亭》學生團體正式成立，此項目由北京文化藝術基金資助，由藝術學院教授陳均策畫，侯君梅統籌執行。我們以北大學生為主體但公開向全北京所有高校學生進行海選，評審團張繼青也參加，蘇崑青春版《牡丹亭》演員積極參與，擔任指導教師。我推舉六日呂佳為總教練。經過兩輪選拔，最後確定演員二十四人，樂隊十四人，共三十八人組成校園版《牡丹亭》團，學員來自十六所大學、一所中學，分別為北京大學、北京師範大學、中國劇曲學院、中國科學院大學、第二外國語大學、清華大學、中央民族大學、北京科技大學、中央音樂學院、北京理工大學、北京化工大學、中央戲劇學院、中國政法大學、中國石油大學、首都師範大學、外交學院，以及北京師範大學附屬中學，其中選出四個杜麗娘：楊越溪（北大）、陳越揚（北師大）、張雲起（北大）、汪靜之（北大）。三個柳夢梅：席中海（北大）、王道駿（北大）、饒驀（中國戲曲學院）。最出人意料的是十四人的樂隊也由幾家大學的學生拼湊而成。青春版《牡丹亭》的教師，手把手教導學生成員，俞玖林、唐榮、劉煜、屈斌斌、陳玲玲各行當都有，學生學習非常認真，雖然他們沒有練過崑曲基本功，可是這些大學生天資聰敏，領悟力極高，趁著寒暑假，大隊人馬由北大崑曲講座助理侯君梅領隊從北京遠征蘇州，從二○一七年至二○一八年一月，一共四次，在蘇州崑劇院接受嚴格集訓，經過八個月炎夏寒冬的訓練，校園版的學生成員脫胎換骨，二○一八年四月最後一次彩排，青春版《牡丹亭》總導演汪世瑜親臨北京對校園版學員做最後的點撥修正。汪世瑜對這些學生演員大為讚賞，他說他沒料到學生的素質這樣高，汪世瑜教學嚴苛，不輕易稱讚徒弟。校園版學員得他肯定，十分難得。二○一八年四月十日校園版《牡丹亭》終於在北大有兩千多座位的百周年紀念講堂上演。這是一齣兩個半鐘頭小全本《牡丹亭》，一共九折：〈遊園〉、〈驚夢〉、〈言懷〉、〈道觀〉、〈離魂〉、〈冥判〉、〈憶女〉、〈幽媾〉、〈回生〉。校園版完全承襲青春版的風格，服裝、舞美、道具一律由蘇崑供應，連燈光師也是青春版的黃祖延特地由臺灣飛往北京。紀念堂裡坐得滿滿的觀眾，場子熱浪朝天，北京各個高校的學生都來替自己的同學捧場。第一個杜麗娘楊越溪出場，扮相亮麗，臺風沉穩，與春香（汪曉宇，北大）翩翩起舞，樂隊冒起青春版的旋律，猛一眼看去好像青春版的場景在紀念

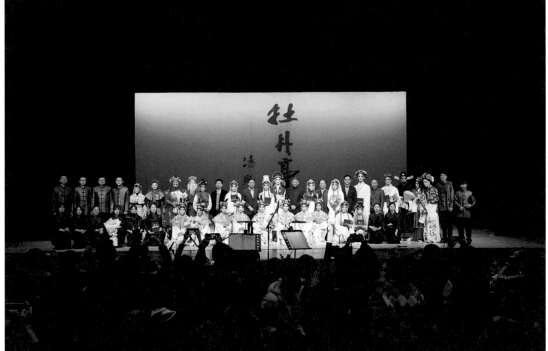

上：校園版《牡丹亭》，北京大學發布會。二〇一八年四月。

下：校園版《牡丹亭》謝幕。北京大學百周年紀念講堂，二〇一八年四月。

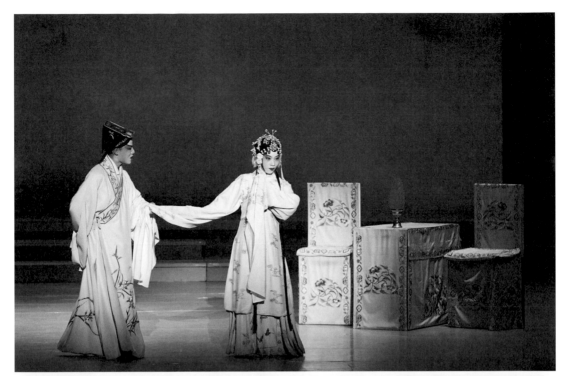

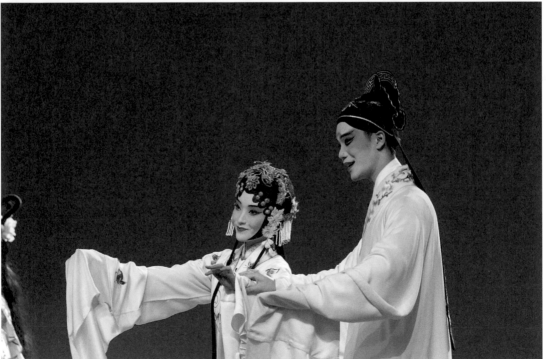

上：校園版《牡丹亭・幽媾》，汪靜之（右，杜麗娘）、饒驍（柳夢梅）。北京大學百周年紀念講堂，二〇一九年六月。

下：校園版《牡丹亭・驚夢》。陳越揚（左，杜麗娘）、席中海（柳夢梅）。北京大學百周年紀念講堂，二〇一八年四月。

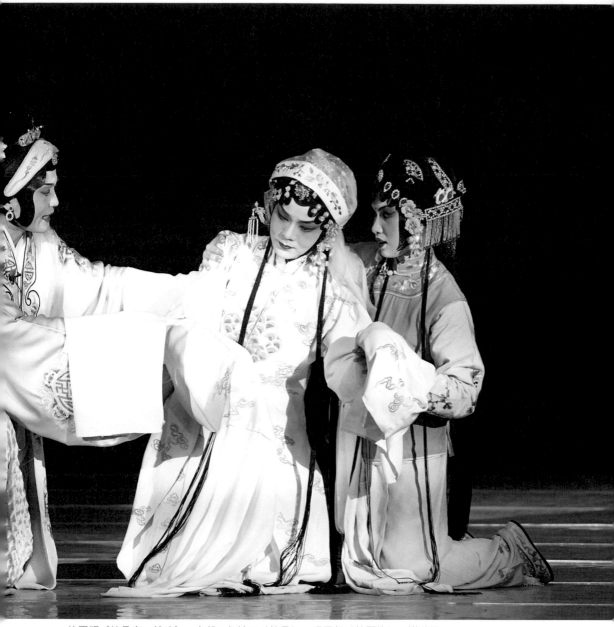

校園版《牡丹亭・離魂》。左起：何詩田（杜母）、張雲起（杜麗娘）、謝璐陽
（春香）。北京大學百周年紀念講堂，二〇一八年四月。

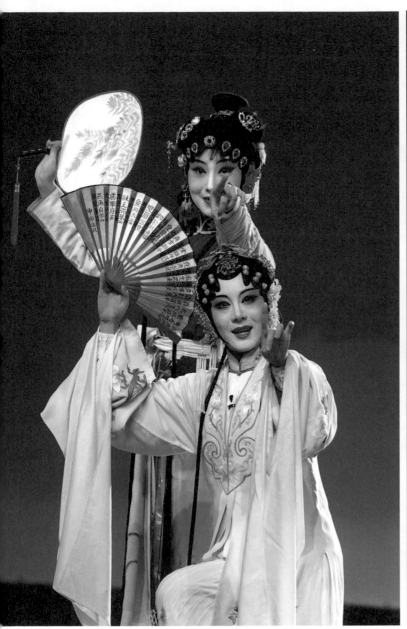

校園版《牡丹亭・遊園》，楊越溪（前，杜麗娘）、汪曉宇（春香）。
北京大學百周年紀念講堂，二〇一八年四月。

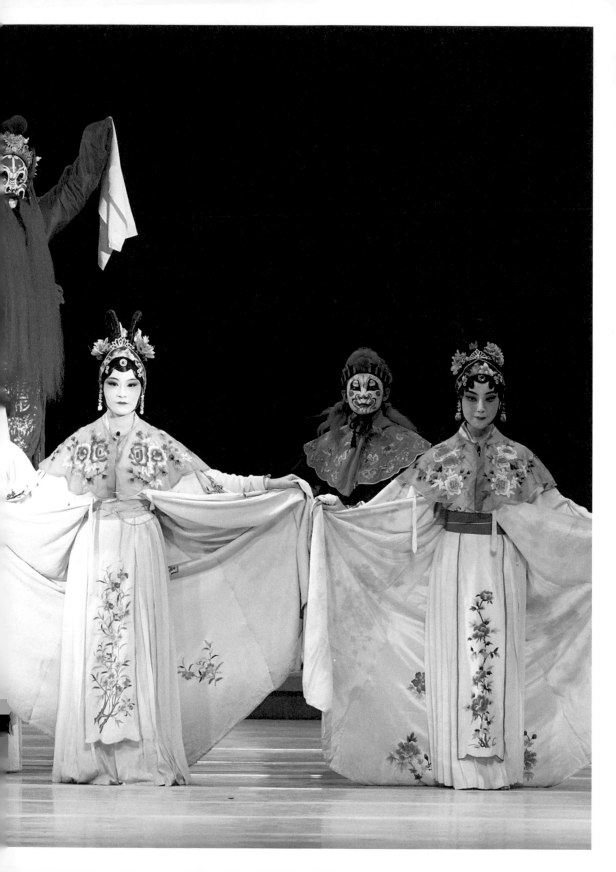

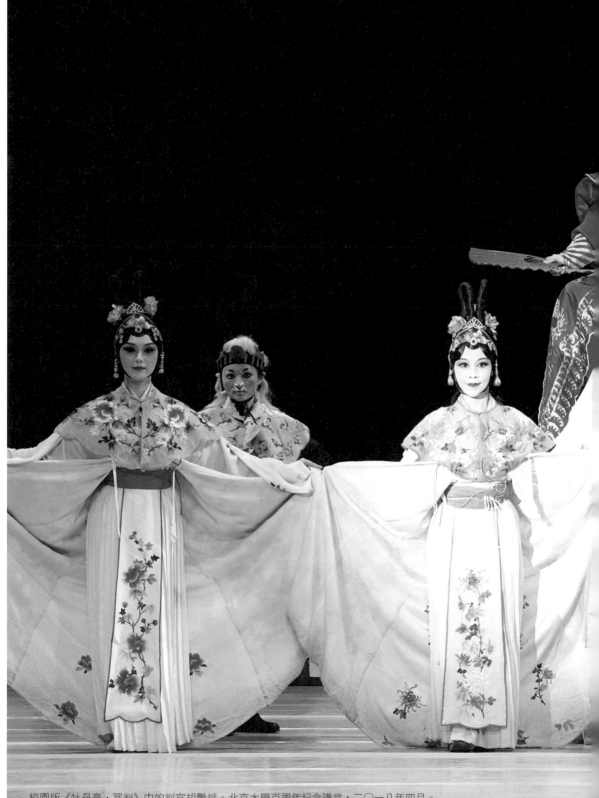

校園版《牡丹亭·冥判》中的判官胡艷斌。北京大學百周年紀念講堂，二〇一八年四月。

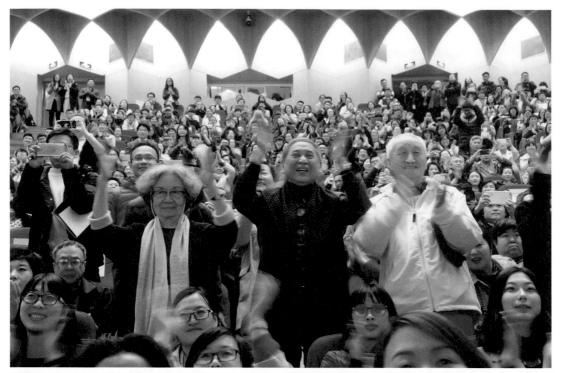

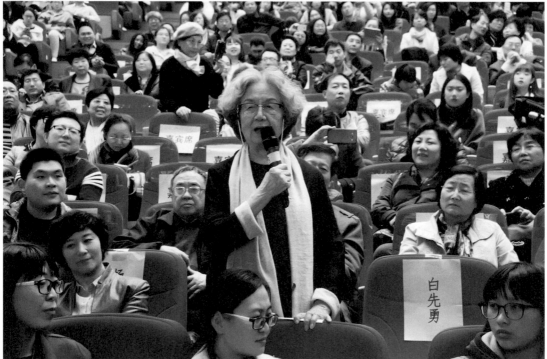

上：葉嘉瑩、白先勇、寧宗一起立鼓掌。天津南開大學，二〇一七年三月。

下：葉嘉瑩先生起立發言。天津南開大學，二〇一七年三月。

上：與章詒和在北京合影。二〇一九年四月。

下：校園版《牡丹亭》演出後合影。香港中文大學，二〇一八年十二月。

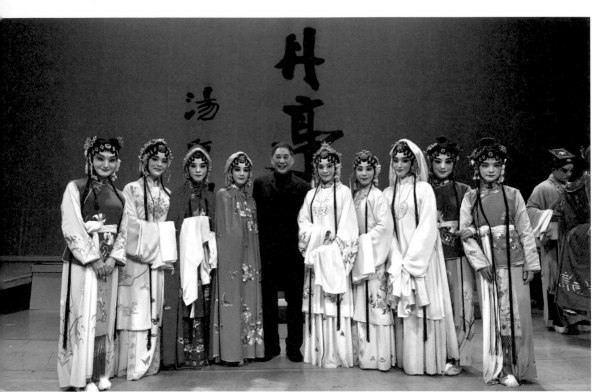

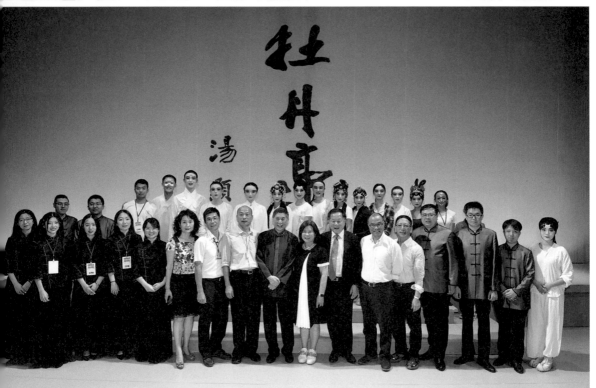

上：與校園版演員們合影。左二起張雲起、汪靜之、楊越溪、白先勇、張靜文、袁學慧（右四）、陳越揚、汪曉宇、謝璐陽。香港中文大學，二〇一八年十二月。

下：校園版《牡丹亭》演出前與演員們及樂團合影。高雄社教館演藝廳，二〇一九年六月。

堂的舞臺上重演了。接下來席中海（北大）與陳越揚（北師大）的〈幽媾〉、張雲起（北大）的〈離魂〉，四個杜麗娘各有千秋，兩個柳夢梅也搭配得當。〈驚夢〉、〈幽媾〉繁複的身段舞蹈，學生演員居然表演得揮灑自如，近乎專業的水準。張雲起唱〈離魂〉中【集賢賓】曲牌，如泣如訴，大有張繼青的韻味，原來她九歲就私自學唱崑曲了，第一齣學的就是〈遊園〉。〈冥判〉中胡艷彬（戲曲學院）表現突出，大花臉的角色不容易演，胡艷彬嗓音寬厚，先聲奪人，身段滑溜，頗有架勢。校園版《牡丹亭》在北大百年紀念堂落幕時，全場掌聲雷動，采聲震天，學生觀眾嗨翻了。演員們出來謝幕，一個個得意洋洋，因為他們知道表演成功了，八個月來的努力沒有白費。戲曲專家章詒和也到北大觀劇，她本來認為我花這麼多的時間這麼大的精力來搶救一種早已衰微的文化十分不值。那晚她看完校園版《牡丹亭》後激動得握住我的手說道：「先勇，我收回我的話，你去搞你的崑曲去，你去！」中央電視臺當晚新聞聯播便報導了校園版《牡丹亭》在北大上演的新聞。江西湯顯祖故鄉撫州市市長來看戲，馬上邀請校園版《牡丹亭》到撫州市湯顯祖大劇院去演出。一夕間，北京校園版《牡丹亭》在全國校園爆紅起來。七月，我帶領校園版《牡丹亭》到天津南開大學，慶祝國學大師葉嘉瑩先生九十四歲大壽演出，南開師生反應熱烈，演畢葉先生在戲院中起立發言：「我原以為同學們只表演幾個折子戲，沒料到竟是全本《牡丹亭》，這簡直是空前的。」二〇一八年校園版《牡丹亭》繼續在北京幾個大學如北京理工大學等巡演，同時又受邀參加蘇州「崑曲藝術節」演出，全國崑戲院皆出團登臺。校園版《牡丹亭》夾在眾多職業崑班團體中表現毫不遜色，得到觀眾好評。校園版《牡丹亭》南下在南京大學也公演一場。二〇一八年十二月香港中文大學邀請北京校園版《牡丹亭》到香港演出，二日在中大邵逸夫戲院公演，這次定名為「京港聯合匯演」，因為中文大學傳播學院學生張靜文、臺灣大學戲曲研究所的學生袁學慧也參加演出，多了兩個杜麗娘，增加了一折〈尋夢〉，由袁學慧扮演。張靜文師承香港崑曲名票友鄧宛霞，袁學慧跟過省崑孔愛萍、蘇崑沈丰英學崑曲。中大非常重視此次演出，由校長段崇智致歡迎辭，並敲鑼隆重開幕。此次中大行，由香港企業家余志明贊助。余志明對我們崑曲復興運動鼎力相助。香港中大演出甚為轟動，香港媒體明報、明報月刊都大幅報導。最後二〇一九年校園版《牡丹亭》終於來到臺灣，由趨勢科技贊助，在高

雄文化中心公演一場，高雄市長韓國瑜及夫人李佳芬兩人蒞臨觀劇，臺灣觀眾以熱烈掌聲回饋了北京學生演員的精采表演。我曾經許諾校園版的同學們，我一定要設法把校園版《牡丹亭》帶到香港、臺灣去演出，他們初聽還有點半信半疑，後來都實現了，他們到香港、臺灣一個個興高采烈，情緒高昂，表演也很出采。校園版《牡丹亭》三年間共演十五場，在兩岸三地出盡風頭。

二○○五年我們把青春版《牡丹亭》帶到北大演出，當時的學生起碼有百分之九十五以上從來沒看過崑曲表演。十二年後二○一七年北京十六所高校三十八位學生居然組成校園版《牡丹亭》的戲團到處巡演。最特別的是樂隊也是由十四位學生組成，中國戲曲學院孫亦晨領隊指揮。孫亦晨指揮若定，有大將之風，笙簫管笛，鑼鼓聲揚，完全是青春版《牡丹亭》音樂的格調。他們四次到蘇州集訓，由青春版《牡丹亭》的樂師嚴格苦練是有效的，學生樂隊演奏得有模有樣，得到普遍誇獎。崑曲音樂可不是容易學得會的。

我觀看校園傳承版，深為感動，臺上的學生演員是那麼年輕，才二十出頭，他們身上洋溢出來的青春活力，感染了所有的觀眾，他們也許青澀，唱腔臺步有時也許還不到位，可是這無傷大雅，他們在臺上演得如此認真，士氣高昂，把湯顯祖的愛情神話演繹得如此純真、唯美──這就是學生演員最動人的地方。這些北京高校的青年學生在臺上表演時，臉上綻發出一種遮掩不住的驕傲、自信、喜悅，因為他們知道他們正在表演一種高難度有「百戲之祖」之稱的崑曲，他們正在傳承中國文化中的瑰寶，他們沉醉在純粹的中國美學中，他們在以中國含蓄的方式來傳遞中國人的「情」。中國傳統文化中的「情」與「美」似乎失傳了很長一段日子，被北京的大學生突然找回來了，他們這種文化上的自覺與醒悟，發射出一則重要訊息：二十一世紀的中國「文藝復興」已有可能，因為中國的青年知識菁英北京的大學生甚至全國高校都產生了「蝴蝶效應」。校園版的青年成員其中不少是理工、政法專業的，我們「崑曲進校園」的計畫奏效，校園版《牡丹亭》就是我們最豐碩的成果。

北大十年的崑曲講座對北京其他大學以至全國高校都產生了「蝴蝶效應」。校園版的青年成員其中不少是理工、政法專業的，我們「崑曲進校園」的計畫奏效，校園版《牡丹亭》就是我們最豐碩的成果。

結論

青春版《牡丹亭》自二〇〇四年臺北首演迄今快二十年，兩岸三地世界巡演亦近五百場，八十萬觀眾，其中六成是年輕人，以高校學生為主，可以毫不誇大的說：青春版《牡丹亭》啟動了崑曲復興。青春版《牡丹亭》生命力強韌，二十年來演出不輟，這齣戲的成功因素可以分下列幾點來討論。

一、傳統與現代的結合

青春版《牡丹亭》結合了兩岸三地頂尖的文化菁英、戲曲菁英共同打造出一項巨大的文化工程。這些藝術家、設計家、戲曲專家，每個人的專業貢獻通通到位，一流的人才，才能夠產生一流的藝術作品。我們一開始便定調青春版《牡丹亭》是一齣「正統、正宗、正派」的崑曲，我們「尊重古典，但不因循古典，利用現代，而不濫用現代」，在古典傳統的基礎上謹慎的注入現代舞臺的美學，是一齣既傳統又現代的崑曲，既遵守崑曲「抒情、寫意、象徵、詩化」的基本法則，然而在舞美、燈光、服裝、設計上卻適應二十一世紀觀眾的審美觀。我認為最成功的亮點在於精確的掌握了「傳統」與「現代」相融合的「度」上，「傳統」與「現代」在這齣戲裡完全不違和。這並不容易做到，每一步都經過精心考慮。

二、「青春」的詮釋

青春版《牡丹亭》是一齣青春活力洋溢的戲曲。我們選中湯顯祖《牡丹亭》，除了它係崑曲經典中之經典外，《牡丹亭》本身歌頌青春、歌頌愛情、歌頌生命，是一則最美麗的愛情神話，我們破格甄選兩位形象俊美亮麗的青年演員作男女主角，並藉一齣經典大戲訓練一撥小蘭花班青年演員來接班，因為「文革」，崑曲傳承有青黃不接斷層的危險。我們以年輕演員吸引年輕觀眾，「崑曲進校園」是我們的主要策略，首先我們到兩岸三地以至國外四十所著名

高校巡演，大部分都是公益演出，培養了數十萬高校學生觀眾，「崑曲進校園」計畫的進一步便是在中港臺的龍頭大學北大、中大、臺大設立崑曲講座，讓高校學生深入了解崑曲藝術，而崑曲也因此取得了學術上的定位。我們培養青年演員，培養青年觀眾的策略是成功的，青春版《牡丹亭》在北京演出時，北京晨報的標題：

青春版《牡丹亭》令戲迷年齡普降三十歲。

三、企業家的支持

我們製作青春版《牡丹亭》是在搶救一種衰落的文化，並非以營利為目的，校園巡演全是公益性質，需自籌大量經費，即使商演，常常也需補貼。且不說製作首先就需要一大筆費用，如果加上在高校設立長年崑曲講座，卯算一下，這些年我們在推廣崑曲復興的花費大概超過五千萬人民幣，兩億多臺幣，這樣龐大的一筆經費，全靠許多企業家無私無條件的奉獻資助。我在前面說過十九、二十世紀中國文化的衰落，是我們中華民族心中的隱痛，中國文化的復興，也是我們全民族的願望。這些企業家心中當然也有文化復興的使命感，當他們看到我們如此努力在推動崑曲復興，對我們投下了信任一票，幫助我們渡過重重難關，如果沒有這些企業家的大力扶持，我們的崑曲復興運動寸步難行，他們的善心誠意，令我深深感動。企業家對我們的高度期望，當然也令我感到任重道遠，責無旁貸。

二〇〇七年北京國家大劇院落成開幕，第一齣戲便邀請青春版《牡丹亭》去登演，誰知臨時大劇院卻要我們出一筆為數不小的場租費，一下子籌不出來，我便和香港中大金聖華教授求援，她常常幫助我們應急，她向中文大學董事會長周文軒募款，周文軒先生是蘇州人，熱心戲曲，他一口答應，而且六月天頂著大太陽，當下便親自到銀行匯給我們四十萬港幣，一刻也沒有耽擱，他怕我們有急用。我們邀請他到北京看戲，誰知他匯款後沒有幾天便一病不起，周文軒先生對我們的體貼呵護，迄今銘感於心。

138

四、媒體的推波助瀾

各地媒體對青春版《牡丹亭》不惜篇幅廣泛報導，也是我們推廣崑曲復興的成功要素之一，而且包括各類媒體：

電視：中央電視臺（各個頻道都曾報導訪問）、東方衛視（最早第一家報導青春版《牡丹亭》）、浙江衛視、蘇州電視、崑山電視、陽光衛視、香港鳳凰衛視、吉林衛視、臺灣TVBS，這些電視節目有的是報導，有的卻是專題訪問，如二○○七年CCTV的「面對面」長達一小時的專訪。我們到美國演出，美國的CBS以及Voice of America都有報導。

報刊：兩岸四地、美國、歐洲、新加坡，各地大大小小的報紙報導不計其數，重要的報刊都報導過青春版《牡丹亭》的消息。中國大陸全國性的報紙：《人民日報》、《光明日報》、《新華日報》、《中國文化報》、《文藝報》等；地方重要報刊：《北京日報》、《北京晚報》、《北京晨報》、《北京青年報》、上海《文匯報》、《新民晚報》、《蘇州日報》、姑蘇《南方週末》、《南方都市報》、《廣州日報》、《金陵晚報》、杭州日報》、廣州《南方週末》、《安徽日報》；香港《明報》、《星島日報》、《信報》、《大公報》、《文匯報》；臺灣《聯合報》、《中國時報》、《自由時報》、《民生報》；美國華文報紙《世界日報》、《國際日報》、《臺灣時報》。美國、英國主要英文媒體已前述，不再重複。

出版：前後我們出版有關青春版《牡丹亭》的書籍共有十四部之多，

《妊紫嫣紅牡丹亭》（二○○四，遠流，廣西師範大學出版社）

《白先勇說崑曲》（二○○四，聯經，廣西師大）

《姹紫嫣紅開遍》（二○○五，天下文化）

《曲高和眾》（二〇〇五，天下文化）

《驚夢·尋夢·圓夢》（二〇〇五，天下文化）

《牡丹還魂》（二〇〇四，時報文化，文匯）

《圓夢》（二〇〇六，廣東花城）

《牡丹亦白》（二〇〇七，相映文化）

《迷影驚夢》（二〇一二，同里湖大飯店）

《春色如許：青春版崑曲《牡丹亭》人物訪談錄》（二〇〇七，八方）

《崑曲·春三三月天》（二〇〇九，上海古籍）

《白先勇與青春版《牡丹亭》》（二〇一四，中央編譯出版社）

《牡丹情緣——白先勇的崑曲之旅》（二〇一五，時報文化，天地圖書，商務印書館）

《牡丹花開二十年——青春版《牡丹亭》與崑曲復興》（二〇二四，聯合文學）

我們出版了兩套DVD，二〇〇四年臺北首演、二〇〇七年北京百場；同時二〇二一年拍攝《牡丹還魂——白先勇與崑曲復興》紀錄片（二〇二一，目宿），由和碩集團董事長童子賢鼎力相助，鄧勇星導演，林文琪監製。《牡丹還魂》同時受邀參加上海國際影展、北京國際影展。青春版《牡丹亭》與崑曲復興在各地各樣媒體推波助瀾的傳播之下，影響力無遠弗屆，從國內輻射到國外歐美、新加坡，一齣戲一齣崑曲，能受到媒體如此長年不懈的報導關注，恐怕亦是空前的。我們出版的十四部「牡丹書」讓文化界、學術界深一步了解青春版《牡丹亭》及崑曲復興的意義。我們的DVD、紀錄片、照片，把青春版《牡丹亭》精美亮麗的形象深深刻入民眾的心中。有學者特別撰文研究從傳播學的角度看青春版《牡丹亭》成功之道。

五、學者專家的肯定

國內外學者專家對青春版《牡丹亭》一面倒的讚揚與肯定亦是一種罕見的現象，曾經撰文或接受訪問談論青春版《牡丹亭》的學者專家：

余秋雨（上海戲劇學院）、許倬雲（中研院）、葉朗（北大）、張淑香（臺大）、華瑋（中文大學）、吳新雷（南京大學）、鄭培凱（城市大學）、古兆申（香港大學）、金聖華（中文大學）、劉俊（南京大學）、何西來（中國社科院）、黎湘萍（中國社科院）、李娜（中國社科院）、寧宗一（南開大學）、葉長海（上海戲劇學院）、周秦（蘇大）、朱棟霖（蘇大）、江巨榮（復旦）、鄒紅（北師大）、陳均（北大）、黃天驥（廣州中山大學）、王蒙（作家，文化部）、王安祈（臺大）、李惠綿（臺大）、林鶴宜（臺大）、李林德（加州州立大學）、朱寶雍（加大柏克萊校區）、趙山林（華師大）、林萃青（密西根大學）、季國平（戲劇協會）、曾永義（中研院）、胡芝風（中國藝術研究院）、朱恆夫（同濟大學）、向勇（北大）、傅謹（中國戲曲學院）、曹樹均（上海戲劇學院）、辛意雲（北藝大）、桂迎（浙江大學）、陶慕寧（南開）、陸士清（復旦）、張平（海南師大）、洪惟助（中央大學）、張明達（北師大）、趙天為（東南大學）、商偉（哥倫比亞大學）、張福海（上海戲劇學院）、胡志毅（浙大）、俞虹（北大）、翁敏華（上海師範大學）、吳書蔭（北京語言大學）。

總觀這些學者專家的論點，他們一致肯定青春版《牡丹亭》「傳統」與「現代」融合洽當，劇本整編保存湯顯祖原著的精髓與精神，上海戲劇學院資深教授葉長海甚至稱青春版《牡丹亭》是他看過所有版本中最接近湯顯祖原著的一齣。學者專家們也讚美青春版《牡丹亭》的服裝、舞美、音樂，他們對青春版《牡丹亭》能引起各地高校青年學生如此強烈的反應印象深刻，認為意義重大。青春版《牡丹亭》能讓這麼多學者專家折服，實在難得。

我自己本非崑曲界人，因緣際會，卻讓我闖入了這個圈子裡，好像陡然間踏入了大觀園，只見得奼紫嫣紅開遍，從此迷上崑曲。我一直覺得有一隻命運的大手推著我朝往製作青春版《牡丹亭》崑曲復興路上一步一步走去，青春版

《牡丹亭》能夠走到現在，二十年來開花結果，絕對是天意垂成，是天時、地利、人和各種條件的湊合，感動了一大批有心人士紛紛投入，出錢出力，讓這場崑曲復興運動運動生生不息，往前邁進。在此，我要特別為蘇州崑劇院青春版《牡丹亭》的演員們，尤其是小蘭花班，說幾句話。青春版《牡丹亭》世界巡演近五百場，啟動崑曲復興，這場硬仗蘇崑演員都站在第一線衝鋒陷陣，難得二十年來還是原班人馬，他們在臺上努力併肩作戰，不一定意識到原來在幹一場驚天動地的文化大事業——復興崑曲，中華民族的文化瑰寶。在此，我們要向這群演員拍手喝采，感謝他們的辛勞。二十年來，飛逝而過，回想我自己參加這場盛大的文化復興事業，點滴在心，百感叢生。不過偶而跟參加過這場崑曲復興的志友相聚時，大家還是感到欣慰的，因為眾志成城，完成了一件大事。當然，崑曲復興的前途還是困難重重，阻礙甚多，我們只是啟動了第一步，接下來還是希望更多有心人士出來，佑護我們文化中最精緻的表演藝術崑曲，不能任其衰微墜落。

二〇二三年十二月十一日於臺北

142

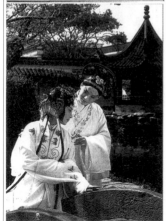

上：臺北首演時《聯合報》頭版報導。

下：《世界日報》報導。

The New York Times

SEPTEMBER 10, 2006

FALL ARTS PREVIEW

'THE PEONY PAVILION' Even abridged, Kenneth Pai's production of Tang Xianzu's 1598 opera runs some nine hours, and it holds great promise. Among other attractions, a press release says, Mr. Pai uses young stars, "countering tradition that has older veteran performers in the leading roles." That's a good idea, as Chen Shi-Zheng showed in his presentation of this work in all its 19-hour glory at the Lincoln Center Festival in 1999 (which the release refers to merely as "a previous production"). Mr. Pai's version with the Suzhou Kun Opera Theater of Jiangsu Province can only be welcomed, and we on the East Coast are left to lament that it is not coming here, at least not anytime soon. Friday-next Sunday, Zellerbach Hall, University of California, Berkeley, (510) 642-9988, calperfs.berkeley.edu. (The production moves on to the University of California, Irvine, Sept. 22-24; the University of California, Los Angeles, Sept. 29-Oct. 1; and the University of California, Santa Barbara, Oct. 6-8.)

| BACK PAGE |

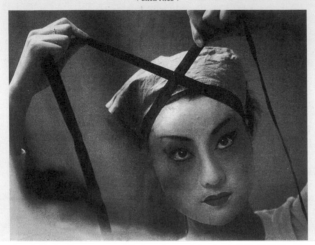

San Francisco Chronicle

NORTHERN CALIFORNIA'S LARGEST NEWSPAPER

SUNDAY, SEPTEMBER 3, 2006

400-YEAR-OLD 'PEONY' BLOOMS IN BERKELEY

BY SAM HURWITT

Before you try to single-handedly revitalize a great and long-neglected cultural tradition, you might want to talk to Kenneth Pai.

An acclaimed Taiwanese author and retired UC Santa Barbara professor, Pai was all too aware that young people today didn't know, or care to know, the first thing about Chinese Kun opera, or Kunqu (pronounced "kwun chyu"). Even Chinese audiences were more likely to be familiar with the younger, more acrobatic Peking opera than its refined, lyrical ancestor.

But rather than bemoan the flashy tastes of kids today, Pai opted to do something about it. He took on the huge job of creating a new adaptation of Tang Xianzu's classic 1598 Kun opera "The Peony Pavilion," a passionate paean to romantic love that happened to be written at a time of strict Confucian orthodoxy (and, coincidentally, just a couple of years after "Romeo and Juliet"). Du Liniang, a 16-year-old girl, dreams of a handsome scholar, dies of longing for him and is buried under a plum tree. Scholar Liu Mengmei

Pai trimmed the 55-scene, 20-hour opera to 27 scenes running nine hours over the course of three nights. He handpicked two age-appropriate actors to play the young lovers, parts that nowadays are more likely to be played by sexagenarian veterans of the form, and hired great masters to train them for the roles.

"I saw the crisis of Kun opera, because the actors are aging, and there's a break between generations because of the Great Cultural Revolution," Pai says. "There's a sense of urgency to train the younger generation of actors to continue this tradition. Also, the younger generation of audiences in China has been alienated and disconnected from their traditional culture in general and traditional drama in particular. So it was my intention to revitalize this ailing tradition by drafting young and attractive actors to perform such a beautiful, romantic story to attract the younger generation."

That's a lot to ask of one production, even one that would tour extensively from Shanghai to Macao to Beijing after its world premiere in Taipei in April 2004. And it's certainly a lot for one person to tackle as writer and producer.

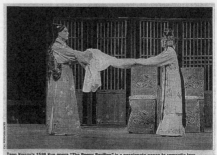

Tang Xianzu's 1598 Kun opera "The Peony Pavilion" is a passionate paean to romantic love.

上：《紐約時報》報導。

下：《舊金山紀事報》報導。

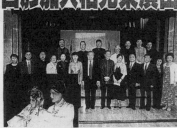

國際日報 Wednesday September 13 2006 INTERNATIONAL DAILY NEWS 二〇〇六年九月十三日 星期三

青春版牡丹亭 15－17日於加大柏克萊演出

望民眾踴躍前來觀賞這齣完美的崑曲作品

△中國駐舊金山總領事館的楊有林與崑曲劇團、小蘭與演員此鶯英（左）和俞玖林於「青春版牡丹亭」中表演。（記者鍾堂攝）

2006年9月13日 星期三 WORLD JOURNAL

牡丹亭劇組抵美 中領館盛宴歡迎

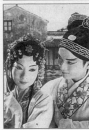

（記者劉明中攝）

A bare-bones 'Peony' offers moments of rapturous beauty

['Peony,' from Page E1]

first time last weekend. "The Peony Pavilion" came to the Irvine Barclay Theatre halved to three three-hour segments and in something called the "Youth Edition." The touring production by the Suzhou Kunju Opera Theatre of Jiangsu, China — which is bare-bones and dutiful but also richly entertaining with moments of rapturous beauty — moves on to UCLA this weekend and then to Santa Barbara.

Until the late 1990s, "The Peony Pavilion" was known in the West by reputation, primarily through Cyril Birch's lovely 1980 translation of Tang Xianzu's text. Two scenes from the opera sometimes found their way into touring programs of Chinese opera, but that was it.

The situation hasn't been much better in modern China, where complete performances of "The Peony Pavilion" went out of fashion in the 19th century. The Cultural Revolution in the 1960s attempted to put the final nail in the coffin of a subtle art form that insisted upon exquisitely poetic singing and movement from refined and otherworldly practitioners — and had nothing to say about collective farming.

But kunju and its most famous opera somehow survived. In 1999, the Lincoln Center Festival mounted a complete "Peony

CHRISTINE COTTER *Los Angeles Times*

UNFAZED: *Yu Jiulin portrays Liu Mengmei, a young scholar who undergoes many trials to rise to heroism.*

Chinese authorities, however, did not look kindly on either the Chen or Sellars versions, seeing instead a typical Western exploitation of hallowed (if neglected) tradition. The "Peony Pavilion" on tour in California (it began in Berkeley a week earlier) is a reaction.

"Youth Edition" simply means that the lovers are young, not aging Chinese opera singers,

ism as he undergoes his many trials, magnificently unfazed, all the more impressive.

Both are also excellent singers. Music in kunju is folk flavored, and a highlight of this production is the orchestra of mainly Chinese instruments (a cello and bass have found their way in) conducted by Zhou Youliang. Musical arrangements ever so often hint at Broadway, but the prominent percussion is a form of potent music theater all its own. Indeed, the vibrancy of kunju opera is in the many different levels of expression that work together. Singers sing in normal voice and falsetto. The distinction between speech and music is muddied by rapt vocal squeals, yet another expressive language all its own.

The Suzhou company makes do with little — too little. Backdrops are inoffensively impressionistic. Props are cheap looking. Costumes, while nicely designed, have an assembly-line quality. But the modestly sized cast (at least for a "Peony Pavilion") is still substantial, and the many roles are expertly handled. Acrobats add their own décor. Comic scenes are usually comic, but raw lowlife that is part of this multifaceted epic often gets airbrushed out.

The production's biggest headache is its attempt to re-

Still, this is "The Peony Pavilion," and there are few if any other works of art this great that are also this rarely encountered. The three parts can be taken on their own — the first is lyrical; the second, dramatic; the third, full of spectacle — but even at a mere nine hours, the three together have a transformative cumulative effect, whatever the compromises.

'The Peony Pavilion'

Where: Royce Hall, UCLA

When: Friday through Oct. 1, with a different part each night

Price: $17 to $65 per night, $126 to $175 for the series

Contact: www.uclalive.org

Also

Where: Lobero Theatre, Santa Barbara

When: Oct. 6 to 8, with a different part each night

Price: $17.50 to $102.50 per night, $115 to $247.50 for the series

Contact: www.lobero.com

HSU-PEI HUNG

OPERA REVIEW

'Peony' able to flower amid cuts

By MARK SWED
Times Staff Writer

Love conquers all in "The Peony Pavilion," the classic, 19-hour epic 400-year-old Chinese opera in the kunju tradition. It conquers dreamy naïveté death

上：《國際日報》報導。

下：《洛杉磯時報》報導。

獨立東風看牡丹

——談青春版《牡丹亭》二十年之成就

趙天為／東南大學藝術學院教授

韋胤奇／東南大學藝術學院科研助理

二〇〇四年，白先勇製作的青春版《牡丹亭》橫空出世，二十年來常演不衰，所到之處一票難求，萬人空巷，可謂崑曲「入遺」以來令人最為振奮的「現象級」作品。回眸二十年，青春版《牡丹亭》創造了太多耀眼的成績，甚至深遠地影響了整個戲曲生態，這些成就值得梳理和關注，成就背後的因素值得分析和借鑑。複盤青春版《牡丹亭》的行徑道路，便如同見證一幅工筆《牡丹圖》的繪成：歷經起稿、勾線、敷色、傳香，終於得以綻放，花香四溢，萬里流芳。

起稿：崑曲復興之願景

「起稿」是青春版《牡丹亭》的創作初期，如同在畫紙上謀篇布局，輕輕勾勒出牡丹花的大致輪廓，包括方案設計、統籌規畫、資源整合、團隊組建等。這需先從青春版《牡丹亭》的創作背景和創作緣起說起。本世紀之交的崑曲，觀眾寥落，市場衰微。即使在二〇〇一年崑曲被聯合國教科文組織授予「人類口頭和非物質遺產代表作」後，仍有曲高和寡、甚至被「鎖」進博物館的危機。面對崑曲這樣的境遇，白先勇曾惋嘆：「崑曲演員老了，崑曲觀眾老化

了，崑曲本身也愈演愈老，漸漸脫離了現代觀眾的審美觀。」[1]因此，「興滅繼絕」、「振衰起疲」[2]便成為了當時崑曲從業者和文化各界人士一致的認識和使命。白先勇等一眾「義工」也正是懷揣著復興崑曲的美好願景，孜孜不倦、甘之如飴地投身到這一事業中來。因此，在「起稿」階段，青春版《牡丹亭》開創了嶄新的生產模式，並提出了準確的主題定位。

嶄新的生產模式

從歷史上看，戲曲生產的模式是在不斷變化的，明清傳奇生產以文人為主導，創作之餘，有的還會蓄養家班，如李開先、屠隆、吳炳、李漁等；到了清中末期和近代則主要是以演員為生產主體，運營班社，如全福班、仙霓社等；一九四九年以後則以國營院團為主，劇目生產時多以導演為主導。而青春版《牡丹亭》的生產是超出常規的，是在國有院團的基礎上，以文化學者來主導製作，集結海峽兩岸文化界、學術界的多方力量，共同創作和運營。雖然這樣嶄新的生產模式還未獲得明確界定，但多次實踐的成功經驗已充分說明其價值。我們可以從以下兩個方面來理解。

1 白先勇：《牡丹情緣：白先勇的崑曲之旅》，北京：商務印書館，二○一六年，頁一三二一。
2 白先勇：《牡丹情緣：白先勇的崑曲之旅》，北京：商務印書館，二○一六年，頁一三三。

左起趙天為、白先勇、吳新雷。

一方面，青春版《牡丹亭》的生產離不開「崑曲義工」白先勇。無論是在生產、呈現還是傳播活動中，「青春版

《牡丹亭》」和「白牡丹」這兩個詞條總是高度捆綁在一起的，因此有時媒體也會稱這版《牡丹亭》為「白牡丹」。鄒元江教授曾提

名義上，白先勇是青春版《牡丹亭》的製作人，但他所承擔的工作卻又遠超一般製作人的工作範疇。

出青春版《牡丹亭》創制了「文人義工製作人」的範式[3]。誠然，在青春版《牡丹亭》製作中，「文人」和「義工」

是白先勇身上最重要的兩個符號——「文人」上承崑曲傳統，「義工」心繫崑曲未來。

首先，崑曲的發展離不開文人。自明代魏良輔改良崑山腔起，崑曲便成為中國文人生活的一部分，文人成為崑曲

生產與傳播的重要群體，他們精研創作、提升格調，令崑曲不斷雅化，創作出大量的崑曲經典作品；崑曲也因名家輩

出、佳作雲集而進入宮廷，成為獨霸劇壇兩三百年的全國性劇種。清代「花雅之爭」以後，崑曲日漸衰微，而崑曲做

為中國戲曲形態之一「雅部」，其藝術發展精益求精，仍舊離不開文人的參與和引導。因此當代白先勇等文人對崑曲的

關注、向崑曲的回歸，對於崑曲藝術提升和審美引導有著重要意義。

其次，白先勇投入崑曲生產體現了當代文人的文化自覺。崑曲在白先勇的文藝人生也頻頻出現：他自幼與崑曲

結緣，後來又在小說《遊園驚夢》中對崑曲有所涉及，再到後來自發地去傳播崑曲和製作崑曲……崑曲被他視為「民

族文化精髓的代表」[4]，復興崑曲便是復興中華文化，這體現出當代文人的文化自覺。因此，為了救崑曲，白先勇四

處奔走，調動了他所能調動的一切資源，組團隊、拉贊助、找門路……付出了常人難以想像的苦心。而對於自己的身

分，他說：「我只是一個崑曲義工，我完成了一個 mission impossible。」[5]可見，在青春版《牡丹亭》的製作中，白

先勇將自己的身分放得很低，卻把崑曲復興的理想高高捧起。

3 二〇二三年九月十八日鄒元江在「傳承與傳播：青春版《牡丹亭》與崑曲復興」國際學術研討會上的發言。

4 白先勇：《牡丹情緣：白先勇的崑曲之旅》，（北京：商務印書館，二〇一六年，頁二三九。

5 白先勇：《牡丹情緣：白先勇的崑曲之旅》，北京：商務印書館，二〇一六年，頁二三四。

另一方面，青春版《牡丹亭》的生產集合了兩岸三地多方力量，是眾多文化精英對中華優秀傳統文化傳承和創新的集體貢獻。除了蘇州崑劇院的演員、樂隊和舞美班底外，青春版《牡丹亭》還集合了一大批文化精英共同參與和創作。白先勇邀請了有著豐富演藝製作經驗的樊曼儂共同擔任製作人，與著名學者華瑋、張淑香和辛意雲組成劇本整理小組，請大學教授古兆申、鄭培凱和周秦等擔任顧問，請頂級崑曲表演藝術家汪世瑜、張繼青和著名導演翁國生來執導劇目、調教演員，還邀請知名影視導演王童擔任美術總監，著名舞蹈教授吳素君進行舞蹈設計，書法家董陽孜、畫家奚淞提供舞美支援，著名攝影師許培鴻負責拍攝劇照⋯⋯每一處細節均由名家把關，此例不勝枚舉。這般製作陣容是史無前例的，是「一次學術界、文化界和戲曲界的大結合」，也是白先勇自述青春版《牡丹亭》成功因素之首[6]。

同時，劇目的製作離不開資金，青春版《牡丹亭》得到了政府部門的扶持，又受到了劉尚儉、陳怡蓁等贊助人們無私的資助，這才得以面世，並各處巡演傳播開來。

因此，青春版《牡丹亭》開創了一種不同以往的生產模式：一位有才華、有覺知、有影響力的「崑曲義工」——白先勇，率領著一個頂尖的精英團隊共襄盛舉，參與各方都具有頂級的專業水準，和強大的包容心、協作性，具有為著共同理想而奮鬥的精神。這樣的生產模式是全新的、高效的，令人嚮往的，卻是難以完全複製的。

準確的主題定位

製作青春版《牡丹亭》的出發點是崑曲復興之願景，而達成這一理想需要更具體的主題方向來統領創作。葉長海先生曾指出青春版《牡丹亭》：「著眼於『青春』，立足於『美』。」[7] 這兩方面正是青春版《牡丹亭》的主題定

6　白先勇：《牡丹情緣：白先勇的崑曲之旅》，北京：商務印書館，二○一六年，頁十四。

7　葉長海：〈歷史的機緣〉，華瑋主編《崑曲・春三二月天：面對世界的崑曲與《牡丹亭》》，上海：上海古籍出版社，二○○九年，頁二二。

位，即在呼應湯顯祖原作精神的同時，以「青春」力量彰顯「美」。

青春版《牡丹亭》追求的「美」，包括三個層面：《牡丹亭》之美、崑曲之美和中華文化之美。首先，《牡丹亭》是美的經典，美在其曲折離奇的故事情節，在其美滿幽香的青春之夢，更在其驚世駭俗的「至情」精神。其次，崑曲是美的藝術，其文辭典雅、曲調清雅、表演優雅、格調高雅，載歌載舞，美輪美奐，是高度綜合、成熟精緻一種戲曲形態，也是戲曲百花園中高貴優雅的「蘭花」。再次，美是中華文化的重要課題，通過對美的追求，中華文化形成了獨特的審美理念和文化價值觀，展現了精益求精的工匠精神、鍥而不捨的傳統美德、積極向上的人文情懷。青春版《牡丹亭》以「美」為追求，體現著青春之美、藝術之美、文化之美，突顯出豐富的藝術自覺和文化自信。

在「起稿」階段，生產模式是物質層面的經營，主題定位是則精神層面的指引。前者為藝術創作提供了實際的支援，後者則保證了藝術作品的深度和內涵，兩者的有機結合為青春版《牡丹亭》的成功和崑曲的復興奠定了堅實的基礎。

勾線：崑曲傳統之繼承

當進入正式創作階段後，要考慮到更多具體的問題。其中一個很重要的部分便是如何對待既有的傳統崑曲《牡丹亭》。做為崑曲經典的代表，《牡丹亭》本身就是高度精美的存在，創作者若是冒失地大展拳腳可能會適得其反，須把握合適的尺度。好在青春版《牡丹亭》主創團隊在面對傳統時是謙虛的、是謹慎的，因此被不少學者譽為繼承傳統的典範。8他們猶如工筆畫的「勾線」一般，一筆一筆、扎扎實實地描摹傳統，既彰顯了湯顯祖經典原作之精神，又

8 傅謹：〈青春版《牡丹亭》的成功之道——在「白先勇的文學創作與文化實踐」學術研討會上的發言〉，《文藝爭鳴》，二○一三年第七期。

延續了數百年來崑曲表演藝術的精華。青春版《牡丹亭》對於崑曲經典的繼承可以從案頭和場上兩個方面來看。

忠實的劇本整編

明末湯顯祖的《牡丹亭》一經問世便掀起一輪熱潮，「家傳戶誦，幾令《西廂》減價」，而眾多戲班競相搬演足見其「場上之盛」。原著之偉大體現在執著的精神和奇麗的曲辭：湯顯祖通過杜麗娘為情而死、又死而復生的故事，展現其「至情」的精神理念；同時，《牡丹亭》之曲辭體現了湯顯祖高超的語言藝術造詣，被譽為「靈奇高妙」「詞曲之最工者」。面對這樣一個劇壇巨擘的經典之作，後人在整編之時是要小心謹慎、如履薄冰的，稍有不慎就會遭到詬病。因此，在編劇工作上，白先勇親自掌舵，邀請華瑋、張淑香、辛意雲三位著名學者組成編劇小組，公演一年前就開始準備，不斷打磨了五個月才完成整編。在劇本整編上，青春版《牡丹亭》可謂是對湯顯祖原作的忠實回歸。我們可以從「全本」和「原本」兩個方面來理解。

「全本」涉及的是《牡丹亭》的完整性問題。湯顯祖原作多達五十五齣，到了「傳」字輩那時，所傳的就只有九齣折子戲[9]。場上所傳的這些折子，顯然無法敷演原作的完整故事。因此，二十世紀後半葉開始，一部分崑曲創作者開始改編能夠一日演畢的《牡丹亭》「全本」。大多致力於恢復折子戲串演，通過重排、新編場次，講述杜麗娘從〈遊園〉到〈離魂〉、或者到〈回生〉的故事情節。前者如胡忌整理本，江蘇省崑劇團一九八二年編演，張繼青飾杜麗娘；周傳瑛改編，周世瑞、王奉梅整理本，浙江崑劇團一九九三年編演，王奉梅飾杜麗娘。後者如蘇雪安改編本，上海市戲曲學校一九五七年編演，言慧珠飾杜麗娘；陸兼之、劉明今改編本，上海崑劇團一九八二年首演，華文漪飾杜麗娘。也有演到〈圓駕〉的，如華粹深改編本，京崑曲研習社一九五九年編演，周銓庵飾杜麗娘。但是整場演出最

9 〈勸農〉、〈學堂〉、〈遊園〉、〈尋夢〉、〈花判‧詠花〉、〈拾畫‧叫畫〉、〈問路〉、〈吊打〉、〈圓駕〉。見周傳瑛口述，洛地整理：《崑劇生涯六十年》，上海：上海文藝出版社，一九八八年，頁二〇三。

多十一齣，壓縮了很多劇情和表演，難以稱為「全本」。千禧年左右，多本上演的形式出現，如張弘改編的江蘇省崑「精華」版、古兆申改編的「浙崑」版，兩個版本容量都在十餘場左右，分上下本，用兩個晚上敷演了為情而死和死而復生的內容，到杜麗娘回生後結束，但是捨棄了後面的三分之一情節。第一個可以稱為「全本」的演出是王仁傑縮編本，上海崑劇團一九九九年首演，導演郭小男，全劇共三十五齣，分上、中、下三本敷演《驚夢》、《回生》、〈圓駕〉等內容，在崑曲「全本」《牡丹亭》的呈現上進行了首次嘗試。青春版《牡丹亭》則希望實現對湯顯祖原作更完整的展示，充分呈現其偉大的劇作精神。對此，編劇華瑋談到：「這次青春版製作的目的之一就是要『完整』呈現湯氏原著對『情』的上下求索的旨趣，所以第三本不僅十分重要，而且是必要的，沒有了它，不能稱之為『全本』《牡丹亭》。」[10] 另一位編劇張淑香也強調：「湯顯祖的愛情演義，最後必需將根植入現實，才能彰顯他文化改造的本意。」[11]

單純搬演三本的內容並非難事，調和好三本之間的運作邏輯才能實現「全本」的價值。青春版《牡丹亭》的劇本整編高度襲承、回歸了湯顯祖的「至情」觀，以「夢中情」、「人鬼情」和「人間情」為三本的主題，將《牡丹亭》定位為一則「愛情神話」[12]。這三個「情」不單是愛情處境的變化，更是愛情濃度從「真情」、「深情」到「情至」的逐步昇華，以及愛情關係從「情與自我」、「情與他者」到「情與社會」的外擴[13]。可見，「情」不單是青春版《牡丹亭》對於湯顯祖原作精神的守護，更是青春版《牡丹亭》現代表達的運作密碼。

10 華瑋：〈情的堅持——青春版《牡丹亭》第三本的現實主義精神〉，白先勇編著：《牡丹還魂》，上海：文匯出版社，二〇〇四年，頁一三一。

11 張淑香：〈為情作使〉，白先勇編著：《牡丹還魂》，上海：文匯出版社，二〇〇四年，頁一四〇。

12 白先勇：《牡丹情緣：白先勇的崑曲之旅》，北京：商務印書館，二〇一六年，頁一三三。

13 華瑋：〈情的堅持——談青春版《牡丹亭》的整編〉，傅謹主編：《白先勇與青春版《牡丹亭》》，北京：中央編譯出版社，二〇一四年，頁二七六。

「原本」則是要保留湯顯祖《牡丹亭》之精華，即「只刪不改」[14]的整編原則。這裡的「不改」是針對其他的一些「改編本」、「新編本」而言的，不是完全不動，而是在保留湯顯祖的文學精華和價值取向的基礎上，「刪並調換場次以利情節推演」[15]，如將原第一齣〈言懷〉移至〈驚夢〉之後，以突出杜麗娘之夢和柳夢梅之夢的呼應。同時，編劇小組也考慮到「案頭本」和「舞臺本」之間的客觀差異，保留了現在場上流傳的、雖經改動但被廣泛認可的經典折子戲，如〈拾畫·叫畫〉、〈離魂〉等。

這樣的劇本整編方式可謂是對湯顯祖《牡丹亭》及一些出色表演本的忠實繼承，最大限度地回歸了原作精神。這樣的一劇之本由資深學者們來操刀，也保證了極高的文學水準，為青春版《牡丹亭》的排演奠定了堅實的基礎。

守正的藝術傳承

崑曲的價值不單在案頭，更是在場上；劇本的整編可以通過文本細讀等方式實現與前人的跨時空對話，但崑曲的表演卻極其依賴口傳心授、守正傳承。要想呈現出《牡丹亭》應有的樣貌，呈現出「原汁原味」的崑曲《牡丹亭》，就需要尊重崑曲的表演傳統。雖然青春版《牡丹亭》已集齊一群青春靚麗的「小蘭花」，但他們的功力尚淺，還無法支撐起這一臺大戲。為此，白先勇和蔡少華院長特意邀請了「巾生魁首」汪世瑜和「旦角祭酒」張繼青前來坐鎮，還有姚繼焜、蔡正仁、周秦等名家前來指導，並請汪世瑜和京崑小生、新銳導演翁國生擔任導演。可見在崑曲藝術方面，青春版《牡丹亭》首先是尊重傳統、傳承有自的。

從院團角度出發，製作青春版《牡丹亭》還有一個「以戲帶功」[16]的目的，即時任「蘇崑」院長蔡少華談到的：

14 白先勇：《牡丹情緣：白先勇的崑曲之旅》，北京：商務印書館，二〇一六年，頁四。

15 華瑋：〈情的堅持——談青春版《牡丹亭》的整編〉，傅謹主編：《白先勇與青春版《牡丹亭》》，北京：中央編譯出版社，二〇一四年，頁六五。

16 引自〈蔡少華訪談〉，傅謹主編：《白先勇與青春版《牡丹亭》》，北京：中央編譯出版社，二〇一四年，頁二八〇。

「搶救和保護崑曲，傳承是關鍵，培養年輕演員是關鍵。」[17] 在新人演員為期一年的傳承學習過程中，青春版《牡丹亭》實施了兩個特殊的舉措，即「魔鬼訓練營」和拜師儀式。在確定選角之前，先安排了長達三個月的「魔鬼式訓練」。由汪世瑜等七位老師教九個學生，每天從早到晚苦練基本功，並學習、排練《牡丹亭》的經典折子戲。同時，也邀請許倬雲等知名學者前來講課，以加深演員們對角色、對經典的理解。雖然「魔鬼訓練」讓年輕演員們吃盡了苦頭，但大家都看到了自身的顯著進步，由衷地感恩老師們的苦心。主演沈丰英就感慨道：「我們每個成員都像經歷了一次洗禮，身體強健了，精神飽滿了，特別在專業上，唱腔、形體都規範化了，改掉了以前的很多缺點。」[18]

在「魔鬼訓練營」結束後，白先勇又特意安排了隆重的拜師儀式。儘管張繼青和汪世瑜都表明過，崑曲演員轉益多師，沒有門戶之見，這般拜師是沒有必要的[19]。但白先勇的堅持有其良苦用心：「有了這麼正式的儀式，老師和學生的心態都會發生變化，學生會覺得我把自己交給老師了，老師會覺得學生真的是我的入門弟子了。這樣才會傾囊相授。」[20] 於是，在二〇〇三年，「小蘭花」班的沈丰英、顧衛英和陶紅珍拜張繼青為師，俞玖林拜汪世瑜為師，周雪峰拜蔡正仁為師。幾人拜師之後，又學習、傳承了老師的許多表演藝術和拿手劇目，此為後話。至於影響，這一次的拜師儀式，不但為青春版《牡丹亭》的推出進行了有力造勢，還掀起了崑曲界的拜師風潮，後來出現了一系列官方推動或個人主動的拜師活動，開啟了崑曲大師傳承的新生態。

無論是案頭還是場上，青春版《牡丹亭》都是繼承傳統的典範。它忠實地回歸了湯顯祖原作之精神，尊重了曲辭之精華，同時也扎實地繼承了崑曲的表演傳統。白先勇在接受中央電視臺「臺灣萬象」採訪時曾說：「我們是按照正宗、正派、正統的演做方法。」對待崑曲經典正該如此，先要能悉心地傳承和守正，才能去大膽地改造和創新。就如

17 潘星華：《春色如許：青春版崑曲《牡丹亭》人物訪談錄》，新加坡：八方文化創作室，二〇〇七年，頁十七。

18 沈丰英：《青春起跑線》，白先勇編著：《牡丹還魂》，上海：文匯出版社，二〇〇四年，頁一一八。

19 參見潘星華：《春色如許：青春版崑曲《牡丹亭》人物訪談錄》，新加坡：八方文化創作室，二〇〇七年，頁五九、六四。

20 白先勇：《牡丹情緣：白先勇的崑曲之旅》，北京：商務印書館，二〇一六年，頁二四三。

同繪製工筆畫，先要一筆一筆仔細「勾線」，把基本造型確立，才可以去「敷色」，賦予物件生機和活力。

敷色：崑曲美學之創新

若說「勾線」是描摹形態、繼承傳統，那「敷色」便是煥新傳統。如同「勾線」要在「勾線」的基礎上進行，崑曲的創新也需要在守正傳承的基礎上進行。對此，白先勇提出了「崑曲新美學」的追求，其總的原則便是「尊重傳統，但不因循傳統；利用現代，但不濫用現代」[21]。由於青春版《牡丹亭》是在繼承傳統的基礎上進行的創新，本質上並沒有脫離崑曲美學的範圍，故其「崑曲新美學」本質上是一種「場上」之美學，是「從創作實踐中提煉出來的一種創作觀念」[22]，服務於現代劇場與現代審美。青春版《牡丹亭》舞臺上的創新主要反映在音樂、表演、調度和舞美四個方面。

音樂

音樂是崑曲「最重要的藝術構成和抒情的重要手段」[23]，也是崑曲「聲律傳統」[24]的反映，涉及音律、腔律、套數、宮調和伴奏等範疇[25]。正因崑曲有著一套相對完整封閉的音樂系統，當代創作者往往無從下手，莽撞的音樂創新屢屢受到嚴厲的批評。不過青春版《牡丹亭》作曲周友良相信：「崑曲嚴謹的格律，是其形，是其理性部分；創作者

21 白先勇：〈崑曲新美學——從青春版《牡丹亭》到新版《玉簪記》〉，《藝術評論》，二〇一〇年第三期。

22 丁盛：《當代崑劇創作研究：1949-2021》上海，上海人民出版社，二〇二三年，頁三〇九。

23 吳新雷、朱棟霖主編：《中國崑曲藝術》，南京，江蘇教育出版社，二〇〇四年，頁一九四。

24 丁盛：《當代崑劇創作研究：1949-2021》上海，上海人民出版社，二〇二三年，頁十七—十八。

25 顧聆森：《崑曲音樂概述》，太原：山西教育出版社，二〇二〇年，頁七。

的才情，是其魂，是其感性部分。兩者的完美結合，是崑曲編創劇目得以成功的要素。」[26] 對於現代演出條件和觀眾審美習慣而言，傳統的崑曲音樂之魅力難以彰顯，使得崑曲淪為「困曲」。尤其是青春版《牡丹亭》這般演出時間長、故事情節有高低起伏、情感濃度不斷抬升的作品。因此，崑曲音樂的「現代化」也是「崑曲新美學」重要的一面。

在唱腔設計方面，周友良先是根據劇本要求和所傳曲譜進行了細緻的整理，經典唱段基本不動，再根據情節和表情需要酌情創作、改編和潤色，盡可能從場上所傳《牡丹亭》的音樂風格出發，保持原有的「南崑」特色。同時，周友良在青春版《牡丹亭》中對於音樂主題有著出色的運用。如，新作曲的【蝶戀花】就成為了貫穿三本的主題，通過獨唱或合唱出現在各本的開場或結尾，昇華、彰顯了原作之精神——但是相思莫相負，牡丹亭上三生路。又如，周友良從【皂羅袍】、【山桃紅】中提取音樂要素，為杜麗娘、柳夢梅各作了兩個音樂主題，可謂是西方作曲法與崑曲音樂傳統的巧妙融合。這四個音樂主題在各齣之間或是重要情節點，以不同的變奏形式反覆出現，起到渲染氛圍、推動劇情、輔助表情之作用。此外，在青春版《牡丹亭》的樂隊編制和配器方面，也針對當代演出環境和現代音樂審美進行了一些有益的調整。

雖然周友良在音樂上進行了許多創新，但仍是在繼承崑曲音樂傳統的基礎上進行的。儘管也受到了一些鍾情傳統崑曲音樂者的質疑，但更多的是褒獎，讚賞其「使古典崑劇煥發出了新時代的勃勃生機」[27]。

表演

上文談到，青春版《牡丹亭》是對傳統崑曲表演繼承的典範。不過為了彰顯「青春」主題，主創們對於表演的設

26 周友良：《青春版《牡丹亭》全譜》，蘇州：蘇州大學出版社，二○一五年，頁二四○。

27 周友良：《青春版《牡丹亭》全譜》，蘇州：蘇州大學出版社，二○一五年，頁十。

計也進行了許多出色的創新。下面以對傳統折子戲表演的改造為例，從獨角戲、對手戲和群戲三個方面簡要談談。

獨角戲〈拾畫·叫畫〉在湯顯祖原作中本為分開的〈拾畫〉和〈玩真〉兩折，在清代梨園改本中合併為一折並廣

泛流傳，敷演柳夢梅在花園中拾得杜麗娘之春容圖，後帶回房間賞玩之情節。傳統的折子戲中，〈拾畫〉的部分比較

少，往往只唱兩支曲子。但編劇和導演認為這一折是柳生之重點戲，等同於「男遊園」、「男尋夢」，是其情愫覺醒

的一幕，因此必需設置足夠精彩的表演。同時，柳生也沒有將畫帶回房中去賞玩，汪世瑜也為俞玖林設計了層次豐富

的舞蹈身段，將巾生的表演藝術發揮到極致。故而青春版〈拾畫〉將四支曲牌都唱足，而是迫不及待地在園中展開，

真真切切聲聲呼喚，充分展現其「情痴」。通過對〈拾畫·叫畫〉獨角戲表演的重新設計，柳生形象被充分地提升。

這樣生、旦雙方的愛情才能更般配，也更能為現代觀眾所接受。

〈驚夢〉中的「夢會」是杜麗娘和柳夢梅二人的對手戲，表現二人相會幽歡之事。傳統的「夢會」表演風

格傾向於收斂，彼此水袖的觸碰已是極致。但白先勇一再要求這段戲要表現出「情」與「性」的交織，因此，導演汪

世瑜在教授表演時，特意拉近了生、旦二人的動作距離，同時加強了水袖的舞動力，使其又時不時地絞纏在一起，充

分反映了一對夢中戀人狂熱的愛。這樣的改動是寫意的，同時也是符合青春審美的。在〈幽媾〉中也設計了不同的生

旦對手戲表演層次：從相互試探的距離感，到逐步接受的鬆弛感，最後發展為激情流露的親近感。對手戲的不同表演

狀態，反映著杜麗娘和柳夢梅二人的情感邏輯，使得人物更加立體、情節更加可信。

群戲的代表有眾花神的表演。在湯顯祖原著中，花神只有一位，是束髮冠、紅衣插花的男性角色。在傳統折子

戲中，一位花神逐漸演變為十二月花神，再後來變為多位女性花神。但眾花神只在〈驚夢〉中登場，上演載歌載舞的

「堆花」，多是清一色手持假花變換各種隊形後亮相。而青春版《牡丹亭》將花神提升到了一個相當重要的位置，在

〈驚夢〉、〈離魂〉、〈冥判〉、〈回生〉、〈圓駕〉中均有出現，承擔了渲染劇情、強化主題、突出主人公的作

用。值得一提的是，花神中專設了三位男花神，以示陰陽平衡，也讓群戲表演變得更靈動。臺北藝術大學舞蹈學院教

授、「雲門舞集」創團舞者吳素君受邀來為眾花神設計舞蹈，她將現代舞的理念融入傳統戲曲中來，主張以「流動」

取代「定格」[28]，讓「情」通過舞蹈的張力鋪滿整個舞臺。同時，她也強調花神「是在『演戲』而不是『跳舞』」[29]，且舞蹈動作多擷取自崑曲身段程式之精華。故這樣的群戲表演改編不但不會破壞崑曲本來的寫意之美，甚至更添了幾分浪漫色彩和深遠韻味。

調度

崑曲本無「調度」之說，場面安排全憑經驗，仰賴「說戲」傳承[30]。「導演制」引入之後，調度做為戲曲導演的主要創作方法，涉及場面安排各方面內容。青春版《牡丹亭》的導演汪世瑜、翁國生雖是京崑演員出身，但並不守舊。他們敢於用創新性的劇場手法，呈現煥然一新的審美體驗，讓古老的《牡丹亭》散發出「青春」的氣息。

首先，青春版《牡丹亭》對一些傳統調度進行了更改。在〈離魂〉一齣杜麗娘離世的情節中，張繼青的經典調度設計為：春香與杜母給杜麗娘披上白色斗篷擋住觀眾視線，此時杜麗娘急忙轉身蹲下，在背後穿上大紅斗篷，手持柳枝，轉身背向觀眾半圓場雲步亮相，最後大幕徐徐閉上[31]。然而，在青春版《牡丹亭》中，汪世瑜導演創新性的舞臺調度呈現了一場視覺盛宴：眾花神出現，一邊「掩護」杜母和春香下場，一邊引領杜麗娘緩緩登上舞臺後區的階梯；杜麗娘披著一件長長的紅披風，形成一種無限向上延伸的視覺效果；隨著演員手持梅花轉身、定格，讓觀眾感覺到杜麗娘對追求理想的無限渴望。對於這一獨特的舞臺設計，導演汪世瑜談道：「杜麗娘的故事還沒有結束，接下來是她在另一個世界繼續尋夢。」[32] 這樣對於傳統調度的創新，既很好地詮釋了經典內涵，又為中、下本的故事埋下了伏

28 參見吳素君：〈流動的美感〉，白先勇編著：《牡丹還魂》，上海：文匯出版社，二〇〇四年，頁一四九。

29 潘星華：《春色如許：青春版崑曲《牡丹亭》人物訪談錄》，新加坡：八方文化創作室，二〇〇七年，頁一〇六。

30 參見丁修詢：《崑曲表演學》，南京：江蘇鳳凰教育出版社，二〇一五年，頁六五。

31 朱禧、姚繼焜編著：《青出於藍：張繼青崑曲五十五年》，北京：文化藝術出版社，頁一九八。

32 汪世瑜：〈導演青春版《牡丹亭》的心得〉，《文化藝術研究》，二〇一〇年第S1期。

筆，引人入勝。

其次，青春版《牡丹亭》還創造了一些新的調度，翁國生執導的〈冥判〉、〈折寇〉、〈移鎮〉等折子中的群場調度，不乏出色的設計。比如〈冥判〉中以各種高低錯落的肢體語彙和舞臺動態造型，搭配演員的各種特技，營造出了極具吸引力的冥府視覺奇觀；〈折寇〉中通過一張椅子的不斷變化，重構了不同的戲劇空間，順利承托了多次對話情節的進行；〈移鎮〉中基於傳統戲曲以槳代船的程式，安排了十幾個龍套一同表演，通過不同的隊形變化顯示行船的方向、狀態乃至人物心境。這些調度不論如何設計，審美上都仍然沒有脫離崑曲的程式性和虛擬性，承接傳統而變化新意，令人讚賞。

舞美

從技術上說，崑曲現代劇場的華麗舞美創造並不難實現。但從美學上說，創新的同時還不損崑曲的本色，這個度是很難把握的。青春版《牡丹亭》在舞美上的創新是最直觀的，體現在人物造型和舞臺空間兩個方面。

青春版《牡丹亭》的人物造型風格首先是淡雅簡約的。傳統戲曲造型偏向濃豔繁複，已經不符合現代觀眾的審美傾向，因此要做「減法」。以杜麗娘的造型為例，頭面上去除了色彩跳躍的綢帶，只保留了點翠、水鑽等硬頭面，以少量顏色淡雅的花朵配飾，呈現整一性；妝容上不施重彩，也摒棄現代感太強的假睫毛和眼線，追求恬淡自然；服裝上降低色彩的飽和度和明度，同時版型也修改為稍稍修身的狀態，再在綢緞上繡最好的蘇繡，顯示出精緻飄逸的風範。人物整體造型簡約淡雅而又不失浪漫，既保留了傳統妝扮之特色，又迎合了現代的「青春」審美。其次，青春版《牡丹亭》人物造型又是寫意的，造型裝飾往往是具有「能指」意義的符號。如〈驚夢〉一折中，杜麗娘在入夢後迅速換了一件白色的帔，上繡蝴蝶圖案，以此指涉「莊周夢蝶」之典故，以示杜麗娘「夢會」柳夢梅。而眾花神則著白袍登場，袍上繡著不同月分盛開的花卉，這樣既能清晰表明其身分，又能提升整體的舞美效果，每次出場總能贏得觀

眾的驚嘆與掌聲。其中男性大花神手持長杆，杆上掛著長長的幡，這一設計來源於楚文化中招魂的「幡」[33]，以示引領。隨著劇情的推進，幡的顏色呈現三種變化：在〈驚夢〉中為綠色，〈離魂〉中為白色，〈回生〉中為紅色，分別表現男女夢中之愛、伊人逝去的傷痛，和還魂團圓的喜悅。三種顏色的幡與花神舞蹈相配合，更好的渲染出劇中不同的情緒和氣氛。

在舞臺空間方面，青春版《牡丹亭》的裝置、背景、燈光和道具等方面都有新創。舞臺最後方是一個高臺，與前方主舞臺間以臺階相連，豐富了舞臺的縱向視覺層次，在〈離魂〉、〈移鎮〉等齣都有延伸戲劇空間的妙用。同時，在高臺的左邊設置了一個弧形坡道，如莫比烏斯帶一般絲滑地連接了不同的意象空間，增加了舞臺的流動感，同時也襯托了演員表演，如在〈驚夢〉中與眾花神舞蹈相配合，效果極好。舞臺背景採用寫意表達，一抹微雲、一處遠山、數枝花卉，甚至鋪滿顏色的意象，構成了雅致的中國意境，留給觀眾無限遐想。值得一提的是，在〈驚夢〉中當杜麗娘和春香踏入花園的那一刻，燈光亮起，背景由空白轉為一幅色彩繽紛的抽象畫，同時「杜麗娘音樂主題」響起，聲、光、電的完美配合將觀眾霎時帶入了妊紫嫣紅的大花園。此處音樂表明了人物的聚焦，燈光提示了空間的變化，抽象的背景既寫意描繪了花園中如夢如幻的景致，又外化了杜麗娘內心之欣喜澎湃，令人眼前一亮。另外，白先勇還將與崑曲同屬文人「雅」趣的書法、繪畫引入舞美中，請著名書法家董陽孜來題「牡丹亭湯顯祖」開場以及一些書齋背景等，又請畫家奚淞來繪那幅重要的春容圖，其以觀音造型筆觸入畫，更增杜麗娘之神韻。這種結合傳統文人意趣的做法在後來的新版《玉簪記》中有著更為豐富、更為成熟的實踐，也收穫了諸多好評。

綜上，繼承傳統為青春版《牡丹亭》打下了堅實的底子，「崑曲新美學」的實踐則為這幅「白牡丹」敷上了繽紛的色彩，讓其在「場上」煥發出了耀眼的光輝。從根本上說，青春版《牡丹亭》開啟的這種「崑曲新美學」仍是一種守正的創新，旨在平衡古典與現代審美的差異，為戲曲經典的現代表達提供了出色的範本。

33 白先勇：〈崑曲新美學──從青春版《牡丹亭》到新版《玉簪記》〉，《藝術評論》，二○一○年第三期。

傳香：崑曲傳播與復興

「玉在櫝中求善價，釵於奩內待時飛」，一幅好畫若是藏在匣中，則默默無聞；一齣好戲若是鎖在倉庫裡，則枉費心血。白先勇深知這一點，所以在青春版《牡丹亭》成功上演後，製作團隊乘勝追擊，開展了大量的巡演活動，足跡遍布兩岸三地乃至世界多個國家。同時，也充分利用多管道、多元化的途徑來進行傳承與傳播，並由此持續開展了一系列的衍生活動。對此，傳謹教授直言：「與其說這是藝術領域的一個成功個案，還不如說它是傳播學領域的一個成功個案。」[34] 由於青春版《牡丹亭》的演出成為新世紀以來中國戲劇界最引人關注的事件，其在各文化層面引起巨大的反響，故而這一文化現象又被稱為「青春版《牡丹亭》現象」[35]。以下從四個方面簡要談談。

走向世界

自二〇〇一年崑曲成為世界級非遺，這一門古老的藝術開始被全世界重視。白先勇始終認為崑曲是「民族文化精髓的代表」和「世界性的藝術」[36]，他有志帶領崑曲和青春版《牡丹亭》「走出去」，介紹給全世界的人們共賞。二〇〇六年，在有心人士的幫助下，青春版《牡丹亭》開啟了一場聲勢浩大的訪美之旅。為了建立觀眾群，白先勇等人提前兩個月赴加州進行了一系列的社會運作，希望以此輻射全美國，具體舉措包括在加州高校開設崑曲選修課和講座，在華人社區做崑曲導賞，演出前舉辦新聞發布會等等。這些造勢活動得到了媒體的響應，各大媒體爭相報導，引起了廣泛的社會關注。隨後青春版《牡丹亭》在柏克萊成功首演，又巡演至爾灣、洛杉磯和聖巴巴拉，處處受到熱烈

34 傅謹：〈青春版《牡丹亭》的成功之道——在「白先勇的文學創作與文化實踐」學術研討會上的發言〉，《文藝爭鳴》，二〇一三年第七期。
35 朱棟霖：〈論青春版《牡丹亭》現象〉，《文學評論》，二〇〇六年第六期。
36 白先勇：《牡丹情緣：白先勇的崑曲之旅》，北京：商務印書館，二〇一六年，頁二三九。

追捧，席間半數都是非華裔觀眾。評論家伊莉莎白·史懷特談道：「這個戲壓倒性的成功，具有重大歷史意義：一則它將中國文化遺產中幾乎忘卻了的奇珍再度重現，並令四百年之久的作品在國際上大受歡迎。」另一位評論家泰德·繆斯更是大呼：「二〇〇六年是屬於《牡丹亭》的。」[37]青春版《牡丹亭》的此次美西巡演可謂是戲曲跨文化傳播歷史上的大事件，其傳播模式不斷被討論和學習，有人甚至將其與上世紀梅蘭芳的訪美相提並論。之後的十餘年，青春版《牡丹亭》的足跡又陸續去到了英國、希臘、新加坡等地，成為了中國文化的一張世界名片。

聚焦校園

在製作青春版《牡丹亭》之初，白先勇就明確了復興崑曲的一個當務之急在於青年觀眾的培養：「沒有觀眾，戲演不下去。」[38]古兆申教授也多次強調文人土壤對於崑曲發展的意義，重建崑曲生態環境的第一步就是年輕人的崑曲教育[39]。因此，高校成為青春版《牡丹亭》的一個重要傳播方向，同時崑曲也開始成為校園文化的重要組成部分。

首先，青春版《牡丹亭》進行了一系列的校園巡演。二〇〇四年六月的大陸首演便安排在蘇州大學舉行，全國各地學生聞風而來，連過道上都擠滿了人。同年又到了浙江大學，次年正式開始「校園巡迴演出」至北京大學、北京師範大學、南開大學、南京大學、復旦大學、同濟大學等。這一波名校展演活動，讓青春版《牡丹亭》的名氣和口碑在高校學生之中快速攀升。至今為止，青春版《牡丹亭》演出涉及海內外高校數十所，其受歡迎之熱烈程度堪比明星演唱會。

37 轉引自吳新雷：《崑劇青春版《牡丹亭》訪美巡演的重大意義》，華瑋主編《崑曲·春三月天：面對世界的崑曲與《牡丹亭》》，上海：上海古籍出版社，二〇〇九年，頁八一—八三。

38 白先勇：《姹紫嫣紅開遍——青春版《牡丹亭》八大名校巡演盛況紀實》，白先勇主編：《圓夢：白先勇先生與青春版《牡丹亭》》，廣州：花城出版社，二〇〇六年，頁九一。

39 古兆申：《崑劇生態環境的重建：青春版《牡丹亭》的珍貴經驗》，傅謹主編：《白先勇與青春版《牡丹亭》》，北京：中央編譯出版社，二〇一四年，頁二九四。

其次，白先勇還是蔡少華院長在多個高校中推動建設了高品質的崑曲課程。二〇〇九年白先勇推動的「北京大學崑曲傳承計畫」啟動，二〇一〇年《經典崑曲欣賞》課程在北京大學舉辦，此後香港中文大學、臺灣大學、蘇州大學等高校的相關課程也先後落地。如香港中文大學於二〇一二年開設了《崑曲之美》課程，由白先勇、華瑋教授和其他知名崑曲學者，以及張繼青、岳美緹、蔡正仁等國寶級崑曲藝術家共同講授，涵蓋知識講授、經驗分享和表演示範、演出欣賞等方面內容。線下通識課程大獲成功後，香港中文大學又於二〇一四年將其製作為網路「慕課」，並於二〇一六年上線英文版[40]。崑曲課程的推出不但為崑曲藝術培養了年輕觀眾，更是讓崑曲成為高校美育的重要組成部分。

再次，青春版《牡丹亭》開創性地實現了校園傳承。做為「北京大學崑曲傳承計畫」的一部分，二〇一〇年北大校園版《牡丹亭》開始選拔，二〇一一年北大校園版《牡丹亭》成功首演，這一活動成功激勵了青年學子們對學習崑曲的極大興趣。在此基礎上，二〇一七年，「校園傳承版《牡丹亭》」在北京大學啟動，該項目以北大原先豐富的校園崑曲活動為基礎，以青春版《牡丹亭》做為依託，聘請原班人馬進行藝術指導，完整經歷了演員海選、表演培訓、劇碼聯排等環節，旨在製作一臺演員和樂隊完全由學生構成的《牡丹亭》。最後，校園傳承版《牡丹亭》於二〇一八年成功首演，並有模有樣地在兩岸三地進行了長達一年多的巡演。這一舉措可謂又一次拓展了青春版《牡丹亭》的傳播維度，並實現了校園崑曲活動從觀看參與到演出實踐的突破。

品牌打造

無論白先勇還是蔡少華院長，都是帶著一定的品牌意識來製作這一齣戲的[41]，青春版《牡丹亭》做為一個劇目產品自不必說，其成功排演和傳播的背後還可以看到的是崑曲、《牡丹亭》和「蘇崑」三大品牌的興盛。崑曲做為一個

40 參見二〇二二年九月十七日華瑋在「傳承與傳播：青春版《牡丹亭》與崑曲復興」國際學術研討會上的發言。

41 參見白先勇：《牡丹情緣：白先勇的崑曲之旅》，北京：商務印書館，二〇一六年，第二五九頁；潘星華：《春色如許：青春版崑曲《牡丹亭》人物訪談錄》，新加坡：八方文化創作室，二〇〇七年，頁十六。

品牌近可從二〇〇一年「入遺」講起，遠可以追溯到一九五六年《十五貫》「一齣戲救活一個劇種」。而青春版《牡丹亭》的成功一下子把崑曲又一次推到了聚光燈之下，可謂是「一齣戲傳播了一個劇種」。隨之而來的是《牡丹亭》的大繁榮，劇場上出現了琳琅滿目的《牡丹亭》版本，其中影響巨大的有二〇〇八年阪東玉三郎與「蘇崑」合作的中日版、二〇一四年的大師版和全國七大院團會演版、二〇一七年「崑曲回家」大師傳承版等等。《牡丹亭》在二十一世紀的這般場上之盛，是其他戲曲經典望塵莫及的。隨之，各個崑曲院團也效仿青春版《牡丹亭》的新模式，推出了一系列「青春」崑曲，如江蘇省崑劇院《1699·桃花扇》、北方崑曲劇院青春版《長生殿》《紅樓夢》、永嘉崑劇團青春版《張協狀元》、上海崑劇團青春版《長生殿》等，這些劇作演員青春靚麗，舞美賞心悅目，總體製作精良，也為崑劇舞臺增添了一批優秀劇目。最後，青春版《牡丹亭》的出品方蘇州崑劇院也因這部戲重獲新生，演員隊伍得以培養壯大，藝術的香火得以延續，業內地位也顯著提升。後來，白先勇又同「蘇崑」聯合打造了新版《玉簪記》、《白羅衫》、《義俠記》等劇目，都可謂是青春版《牡丹亭》創作觀念的繼承和發展。

學術總結

青春版《牡丹亭》演出後，還出現了一個非比尋常的現象，就是受到學界的高度關注。當然，青春版《牡丹亭》的創作本身就與學界有著親密聯繫——白先勇本身就是學者，劇本整編工作也由學者進行（甚至一定程度融入了學者自己對於經典研究後的理解），主創之中也不乏資深的崑曲研究專家。劇目成功上演後，更是吸引了大量學者和評論家進行解讀點評、分析研究、經驗總結。與青春版《牡丹亭》相關的學術研討會多次召開，專家學者們從崑曲傳承、模式探索、崑曲創新、經典傳播等諸多角度展開學術交流。如二〇〇六年中國藝術研究院舉辦「崑曲青春版《牡丹亭》文化現象研討會」，二〇〇七年中國藝術研究院、蘇州崑劇院、國家大劇院和香港大學共同舉辦「面對世界——崑曲與《牡丹亭》」國際學術研討會，二〇一二年「白先勇的文學與文化實踐暨兩岸藝文合作學術研討會」，二〇二二年東南大學和南京大學白先勇文化基金聯合主辦「傳承與傳播：青春版《牡丹亭》與崑曲復興」國際學術研討會

等。二十年來，大大小小的學術研討會在兩岸三地開展，學者們用行動確認了青春版《牡丹亭》的歷史地位和學術

意義，而青春版《牡丹亭》創作者們也熱衷於參與到學界的討論中來，常常是專家學者與藝術家們濟濟一堂，共同探

討崑曲的傳承與未來。在學術出版方面，白先勇及主創團隊出版了一系列著作和特刊，紀錄了青春版《牡丹亭》的製

作過程、創作心得、演出和傳播經驗。如《姹紫嫣紅《牡丹亭》：四百年青春之夢》、《牡丹情緣：白先

遍——青春版《牡丹亭》巡演紀實》、《曲高和眾——青春版《牡丹亭》的文化現象》、《圓夢：白先勇與青春版

《牡丹亭》》、《春色如許：青春版《牡丹亭》人物訪談錄》、《白先勇與《青春版》牡丹亭》、《牡丹還魂——白先

勇的崑曲之旅》、《白先勇說崑曲》等，也有多本紀念特刊、人物訪談錄和研究文集相繼出版，學術總結可謂豐富。

同時，還出版了一些非學術性但同樣具有重要價值的影像資料，例如鄧勇星導演兩部紀錄片《他們在島嶼寫作：姹紫

嫣紅開遍》（二〇一五）和《牡丹還魂——白先勇與崑曲復興》（二〇二一），尤其後者以崑曲曲牌聯綴體的結構，

細緻講述了白先勇一系列的崑曲活動，以及為崑曲復興所做的巨大貢獻，曾在上海國際電影節、北京國際電影節上放

映，引起強烈反響。此外還有青春版《牡丹亭》「專屬」攝影師許培鴻二十年來跟隨演出拍攝的大量照片，集結為

《牡丹亦白》圖冊以及多個主題展覽，這些都是重要的影像見證和史料留存。

可見，有效的藝術傳播確可視為青春版《牡丹亭》成功的重要因素，不過仍要綜合地來看待這一問題。沒有統領

性的主題定位，就無法確定正確的傳播方向和方式；而沒有足夠出色的作品，再浩大的聲勢也是徒勞。青春版《牡丹

亭》的製作秉持著復興崑曲之初心，其傳播活動亦是服務於這一長遠目標，因此能夠更為精準地觸達目標受眾。筆者

就親自見過一個陝西的男生，因為看了青春版《牡丹亭》喜歡上崑曲，從此多年痴迷於此，並千里迢迢跑到上海來看

大師版《牡丹亭》演出。也正是因為青春版《牡丹亭》在藝術上的卓越表現，吸引著眾多現代觀眾自發地為其搖旗吶

喊，形成了良性的藝術傳播循環。至此最終，這朵「白牡丹」躍然紙上，活色生香，香傳萬里。

結語

從製作到傳播、從傳承到創新，青春版《牡丹亭》展現了許多令人驚嘆的創舉，無論是觀念還是手段，始終走在時代的前沿：它久違地讓文人重回了崑曲製作的中心，並組建了前所未有的文化精英團隊；它忠實地回歸了經典劇作之精神，並認真傳承了崑曲藝術之精華；它準確地把握了傳統與現代的關係，實現了古典劇種在「場上」的現代性轉化；它彰顯了傳播的力量，拓寬了傳播的邊界，豐富了傳播的層級，突破了以往傳播的深度。這二十年，我們彷彿見證了一朵工筆「白牡丹」的綻放和流芳，從鋪紙展毫、起稿勾線、設色渲染，到完稿展現，無不小心翼翼、精益求精。白先勇說「尊重傳統，但不因循傳統；利用現代，但不濫用現代」[42]，正是這樣對傳統與現代的精準把握，加上二十年不懈的堅持努力，才有了今天崑曲復興的累累碩果和勃勃生機。青春版《牡丹亭》的成功讓我們深刻領悟到，傳統藝術並非只能在歷史的陳跡中凋零，只要我們用心保護、精心培育，定能在當代煥發新的生機。湯顯祖曾說：「一生四夢，得意處惟在牡丹。」我們可以說：崑曲復興，得意處惟在「白牡丹」！

42 白先勇：〈崑曲新美學——從青春版《牡丹亭》到新版《玉簪記》〉，《藝術評論》，二〇一〇年第三期。

輯二

主創美學——製作團隊

青春版《牡丹亭》簡約淡雅的美學

王童／電影導演，青春版《牡丹亭》美術總監

青春版《牡丹亭》二十歲了。

我是個不太喜歡回憶的人，要從記憶的匣子裡撈出二十年前的陳年往事，實在不是一件容易的事。

加入青春版製作團隊擔任美術總監暨服裝設計，全是衝著老同學——新象活動推展中心創辦人樊曼儂的面子，我們是國立藝專校友，雖然不同科系，但學校不大，彼此都有耳聞，並不陌生。一九六〇—一九七〇年代的臺灣非常有意思，充滿著活力，那是文藝復興的輝煌時刻，一群狂熱的文青在各種藝文聚會碰到面，聊天的話題都圍繞著藝術，也是在那個時候我和樊曼儂及她的先生許博允開始熟稔。

之後，大家忙各的，我在電影圈，樊曼儂和許博允創立新象，為著各自的事業打拚，碰面的機會少了，直到一九八一年我執導的電影《假如我是真的》提名金馬獎，樊曼儂剛好是當屆評審，在入圍名單看到「王中和」（我的本名），才知道老同學第一次導戲就入圍，那年，《假如我是真的》獲得最佳劇情片、最佳男主角、最佳改編劇本三項大獎，我們就此又聯繫上。

一九八六年新象邀請電影名導胡金銓執導舞臺劇《蝴蝶夢》，胡導演找我做服裝設計，促成我和新象的第一次合作，樊曼儂對我的設計留下深刻印象，二〇〇三年作家白先勇籌製青春版《牡丹亭》，她第一個就想到我，白老師也是《蝴蝶夢》製作人之一，我們已共事過，他也認為，我是青春版美術總監暨服裝設計最佳人選，隨即提出邀約。

當時，我除了忙電影，還在學校兼課，又接金馬獎、台北電影節主席，實在分身乏術，幾次推辭，礙於老同學再三請託，最後還是接下了。

我自認是色彩及服裝的專家，很有自信，主觀也強，做為青春版美術總監，最重要的任務就是實踐白老師「青春」的想像，對布景、燈光、服裝等所有舞臺視覺提出全方位意見，不妥的、捨棄；好的，留下。白老師雖不是劇場專家，不得不佩服他是個「高人」，不論在演員選角或是舞臺製作，總是眼光精準，很會挑人，對藝術很敏銳，有品味，並充分信任我，合作起來默契十足。

青春版的美學概括為「簡約淡雅」四個字。傳統戲曲的顏色濃烈，這是有時代背景的，古時候，戲曲在戲園子或是野臺演出，從服裝到化妝，顏色都要重，觀眾才看得見。隨著科技的進步，布料的染色從天然染料到化學染料，能做出更細微的變化，不再只有大紅大綠，加上現代劇場燈光的幫忙，戲曲已可跳脫傳統，大膽走優雅的路線。青春版訴求：「找回年輕觀眾。」太濃豔的色彩，現代人看來會覺得俗氣，尤其是崑曲，淡雅才能襯托出優雅細緻的餘韻。青春版「簡約」的美學則來自傳統。明朝的家具線條簡單，沒有華麗的雕刻，但就是美。中國戲劇也是一樣，戲臺上只有一桌二椅，其他全靠演員的唱念作打，開門、幾個手勢；進出門，腳一抬就跨過門檻；上下樓梯，幾個腳步就完成⋯⋯，所謂「場隨人移，景隨口出」，象徵意義強烈，中國老祖先早就走到「無為的自由」，有這麼好的傳統，青春版的舞臺視覺根本不需要堆砌，不需要為美術而美術，搞得花花哨哨的，只是畫蛇添足而已。

我不是崑曲行家，做青春版設計時最常掛在嘴邊的話：「瞎子不怕槍！」但「瞎子」也是有思想的，沒有傳統包袱不代表可以恣意而為。什麼是「時尚」？老古董變成符合現代人需要的新模樣就是時尚，時尚是有淵源，有脈絡，不能亂搞。創新來自傳統，有了根才不會浮在表面，才經得起時間的考驗。偉大的藝術家不會原地踏步，模仿的技巧再好，如果沒有自己的看法，充其量只能稱為匠人，傳統必需與時俱進，不改變只有死路一條。

美學是主觀的，畢卡索的畫一看就知道是畢卡索，這就是畢卡索的美學，那是長年積累才養成一位偉大藝術家獨特的「眼睛」。青春版「簡約淡雅」的美學觀，不是白先勇的美學，也不是美術總監王童的美學，而是整個團隊透過集體創作，在二〇〇四年提出對於崑曲新美學的看法。二十年前，大陸戲曲的表現形式還很傳統，青春版發表後讓各界眼睛為之一亮，那是因為青春版根基於傳統，又不拘泥於傳統，做了不同的嘗試，提出新的看法，把現代觀念帶進

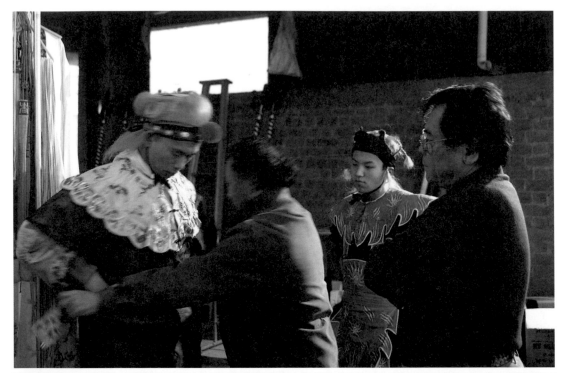

上：王童（右）觀察服裝上身、調整。蘇州，二〇〇四年三月。
下：右起王童、董陽孜、白先勇進行舞美製作會議。臺北，二〇〇五年十月。

戲曲中。

青春版的服裝是我和太太曾詠霓共同設計，外界好奇：「夫妻一起工作不會吵架嗎？」好像一定要有衝突或是矛盾才有「看頭」。這齣戲上百套服裝從畫服裝設計圖，到蘇州、杭州選布料，找蘇繡的刺繡師傅、在劇裝廠盯製作，採買配飾……，是夫妻倆從無到有一起完成的，過程中當然會存在問題，但不是因為我們是夫妻，和團隊其他設計者也會有意見不同的時候，需要討論、磨合，這是辯證，不是吵架，過程的曲曲折折並不重要，有了好的結果才是最重要的。

青春版《牡丹亭》跨出崑曲新美學的第一步，五年後，原班人馬又做出青春夢第二部曲《玉簪記》，將董陽孜書法、奚淞白描畫與舞臺結合做了更多的實驗，向更「簡」、更「雅」的目標邁進。《玉簪記》雖不是一齣大部頭的劇作，但我對這個作品的滿意程度不在《牡丹亭》之下，如果說《牡丹亭》是交響樂，《玉簪記》就是室內樂，需要靜下心來細細品味。

我的個性不喜歡重複，做完青春版《牡丹亭》、《玉簪記》及《白羅衫》之後，想做的都做了，我與崑曲的關係就此打住。白老師不一樣，二十年來為青春版竭盡心力，將這個製作推向海內外，推向兩岸校園，又在大陸的大學發展出校園傳承版《牡丹亭》，他對復興崑曲以及社會美育的提升的確貢獻卓著。一個國家社會不是有錢就偉大，國民素質才是國家強大的根本，做為一位文學家、崑曲愛好者，白老師沒有獨善其身，而是以他的影響力為下一代美學教育打基礎，令人敬佩。

人到了一個年紀漸漸體會：要過減法的生活。財富、榮耀……所有的一切都不再累積，不累積活得才不累，我把過去拍電影的所有獎座、分鏡表……等資料都捐給國家電影中心，減法的生活讓我更輕鬆自在。不累積，也包括情感，二○○四年青春版在臺首演後，前面幾次巡演盯了一段時間，之後就把「舞臺」交了出去，不再過問。二十年了，青春版從幕前到幕後，或許更成熟了，也或許有了些許習氣，人生不就是隨時都在變化中？畢竟當年呱呱墜地的嬰兒已經長大成人，不能老抓著不放，跟前跟後的擔憂與揪心，也就大可不必。

若問：二〇二四年青春版《牡丹亭》二十週年再度來臺，我會帶著什麼樣的心情？或許「她」存在白老師的青春裡，存在很多曾經參與創作的人的青春裡，值得一再回味，但對我來說，青春版二〇〇四年創作完成後，就已圓滿了，所有的榮耀、勳章都與我無關，我就是一個普通的觀眾。

（李玉玲／採訪・整理）

書法與舞臺的結合

董陽孜／書法藝術家，青春版《牡丹亭》書法

我認識白先勇老師很早了。高中時他是我弟弟的家教老師，教了三個月他就出國了。後來他回國製作《遊園驚夢》舞臺劇，聶光炎先生為他設計舞臺，找我寫字，我們因此有機會合作，才又談起的。現在我盡心盡力為他的青春版《牡丹亭》做義工，寫了好多字。因為我被他的熱忱感動。世界上沒有第二個人能像白老師這樣把崑曲做到最高藝術境界，喚起年輕觀眾的熱情，並且把它推到全世界。他是個萬人迷，我再怎麼倦累也願意配合，寫「牡丹亭」三字寫了好多次，這原本是我自己寫字的習慣，但是白老師尤其特別挑剔，他看了就「哎呀！是不是這樣，是不是那樣的。」我當然知道，就說：「好了，好了，我給你重寫。」一寫又寫了十幾幅給他挑。

以字入景

除了題目「牡丹亭」這三個字磨人，還有劇裡邊背景用的好幾幅字呢！比如上本第一折的〈訓女〉，原先掛的是隸書寫的杜甫的詩。因為杜麗娘之父杜寶是杜甫後代，所以選用了杜甫的詩。為了表示家教嚴謹，便用隸書寫就。哪裡知道在臺灣公演完畢，白老師又改了主意，要我重新用行草寫那首詩，到了第三次公演，又說是得換一首杜甫的詩。於是我再用行草寫「錦城絲管日紛紛，半入江風半入雲。此曲只應天上有，人間能得幾回聞」一詩。我為配合他，也就重寫了。

〈言懷〉那一折戲，因為柳夢梅是柳宗元後代，當然就用柳宗元的文章來當背景。我用比較瀟灑放開的行草來書

173

右起董陽孜、鄭幸燕、白先勇在舞美製作會議中。臺北，二〇〇五年十月。

寫的。

前一陣子他的書《孽子》要重新設計出版時，也要我為他寫封面的字。就那兩個字寫了好多遍，白老師左看右看都不滿意，等他回到加州又打電話給我，期期艾艾告訴我他要的感覺，我又寫了好幾張，就用他挑中的去當封面。

後來公視演《孽子》連續劇時，也來找我題字，我就說我可不給你們挑，寫了就算。結果公視一播出，片頭那兩個字，人人說好，白老師又打電話來了：「你怎麼給公視寫得那麼好！」

我說：「白老師，公視那兩個字本來也是為你寫，你不要用，我不過把直的改成橫寫給他們用而已啊！」

所以這下他反過頭來服了我了，所有《孽子》書的封面字，都改回公視那兩個字了，這是我最得意的事。

書法和崑曲都是中國文化的瑰寶

去年青春版《牡丹亭》舞臺設計製作，我並未直接參與。這次白老師決定重新整體性的修正，邀我參加。他想加入一些我的書法創作作品，他一直認為中國美學中的至寶──書法和崑曲的華美詞藻、水袖舞蹈、優美的旋律等，都有異曲同工之美，都是中國文化的瑰寶。我絕對同意他的看法。數年前《遊園驚夢》他已經想到將書法以多媒體方式來呈現，而這次用書法簡約的線條做特殊場景的需要。當然我也認為現代書法藝術是可以做多種形式來呈現中國文字之美，所以這是一次嶄新大膽的創舉，也是一齣白老師以現代詮釋的白先勇的青春版《牡丹亭》。

（陳怡蓁／採訪・整理）

175

我成了他的「御用書法家」

——董陽孜訪談錄

董陽孜／書法藝術家，青春版《牡丹亭》書法

潘：請問你是怎樣和白先勇結緣？

董：我和白老師認識超過五十年。弟弟考高中，白老師到我們家來補習英文。當時他是臺大外文系畢業生，來教了三個月，就出國了。所以，我們叫了他一輩子的「白老師」。我常開玩笑說這不公平，人家可以叫他白先勇，我們卻要一輩子叫他「白老師」，沒有辦法，「一日為師，終身為師」嘛。我們有很長的時間沒有聯絡，後來他從美國回來製作《遊園驚夢》舞臺劇，我也從美國讀書回來。聶光炎先生為他設計舞臺，來找我寫字，我們又聯繫上了。

潘：聽說你也非常喜歡崑曲。

董：是的。我也和朋友在臺灣推崑曲，所以我常主動和白老師聯絡。有一年我和朋友去南京請張繼青老師到臺灣表演，去請了兩次，才把她請到。臺灣觀眾看了張繼青老師的表演，才知道什麼是第一流。當時，我在新舞臺安排了一個「文曲星競芳菲」文學與戲曲的座談會，我請白老師和張繼青老師對談。後來賈馨園的雅韻再請張繼青和南京江蘇省崑劇院到臺灣演出，為了張老師，我再去請白老師、鄭培凱老師、汪其楣老師一起來講崑曲。後來，上海崑劇團的蔡正仁老師到臺灣示範，我也請白老師來演講。我就是這樣一直為崑曲做義工。

潘：你也是青春版《牡丹亭》的義工。

董：從白老師製作《遊園驚夢》開始，我就為白老師的製作寫字，後來變成是他嘴裡的「御用書法家」，他所有的

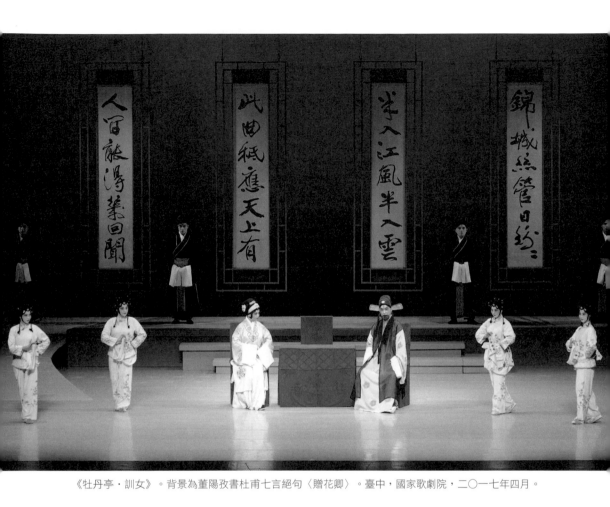

《牡丹亭‧訓女》。背景為董陽孜書杜甫七言絕句〈贈花卿〉。臺中，國家歌劇院，二〇一七年四月。

潘：書，書名都要我寫。現在，我盡心盡力為青春版《牡丹亭》做義工，寫了好多字任他挑。我被白老師對崑曲的熱忱所感動，世界上再沒有第二個人能像白老師那樣，把崑曲做到最高藝術境界，喚起年輕觀眾的熱情。他是個「萬人迷」，我再怎麼累，也願意和他配合。

董：你是如何透過書法，來表達崑曲《牡丹亭》的意境呢？開幕你寫的「牡丹亭湯顯祖」六個大字，就那麼渾厚，既表達出崑曲的典雅氣派，又有震懾人的氣勢，白老師就說它有「鎮臺」的威力。

潘：中國書法的美，可以表達各種意境。「牡丹亭」三個字，我寫了很多，來配合不同情景的需要。我還為背景寫了好幾幅大字。杜麗娘是杜甫的後代，我選了杜甫的詩；柳夢梅是柳宗元後代，我選了柳宗元的文章。最早我用隸書寫，效果不好，後來再用行草來寫，白老師認為瀟灑的行草還是比較好。

董：白老師要用你的書法，可能也是為了要年輕人來看戲，除了欣賞演員的美、服裝的美，還能欣賞書法的美，你同意嗎？

潘：是的，這正是白老師的想法。他認為書法和崑曲的華美詞藻、水袖舞蹈、優美旋律，都有異曲同工之美，都是中國文化的瑰寶。書法、繪畫、崑曲，都是中國美學，都互有關係，在舞臺上呈現出來是一致的，是全面的，他的想法是好的。我能參與青春版《牡丹亭》的製作，是我的榮幸，我很樂意在這個文化盛事上，貢獻力量。

——本文原載《春色如許——青春版崑曲《牡丹亭》人物訪談錄》·八方文化創作室·二○○七年

（潘星華／採訪·整理）

178

崑曲中的觀音化身

——從青春版《牡丹亭》到新版《玉簪記》

奚淞／手藝人，青春版《牡丹亭》繪畫

我愛用毛筆白描觀音，沒想到以手藝結緣，以此為崑曲做了兩回義工。首先是青春版《牡丹亭》，而後又有新版《玉簪記》。為崑曲成功演出而興奮之外，曾經參加多次民俗田野調查工作的我，也因此對民族悠久儒道釋文明融入地方戲曲所造成小傳統化育有了深一層體會，是最開心的事。

猶記當初受籌劃青春版《牡丹亭》朋友之託，要我畫一幅供作表演道具的杜麗娘畫像。起初覺得意外，我從來也沒畫過彩妝的古裝仕女圖。趕緊研讀《牡丹亭》劇本，才明白在相對於前段「女遊園」之後，「男遊園」段落〈拾畫〉、〈叫畫〉情節，乃是一段由誤以為拾到觀音畫像而帶起的好戲……這下子，我便放心大膽，認真依劇本描寫既是觀音、也是美少女的「春容」來了。

二〇〇四年青春版《牡丹亭》上、中、下本、在臺北國家劇院連三天的盛大首演，滿場觀眾為之沸騰。

中本那天散戲人潮裡，一位老友拍我肩膀……「可被我逮著了，這下子你把杜麗娘畫成觀音菩薩嘍！」我得意地回嘴：「一點也不錯。你沒聽到嗎，柳夢梅在園子裡拾到畫匣，展卷便叫道……『呀，原來是幅觀音佛像。善哉呀、善哉！』」老友聽著也就笑了。

說真的，我也沒想到一幅仕女圖可以在舞臺上那樣搶眼、出風頭。但見柳夢梅待要將畫「過爐香」祭拜，唱道……「俺頭納地、添燈火，照得他慈悲我……」旋即發現畫中人並非觀音，而是如花美女。此際小生持一幅仕女圖左看右看、著了迷，連唱帶作，簡直把畫中女郎當做活人對待，呈現大段獨角扮雙簧的調情戲，煞是諧趣動人。

這一段有觀音意象介入的崑曲表演，引動我對傳統「家家彌陀、戶戶觀音」民間文化的尋思。千百年來，佛教潛移默化地深入民間信仰，印度傳來原本有蝌蚪小鬍子的男性觀音菩薩，由於具備強大的慈悲性格，人們辨識出其中女性本質，遂於唐宋之後，轉為護衛人間一切苦難、如地母般的女菩薩，她於是無障礙地進入包括道教在內的各民俗崇拜、成為送子娘娘等神祇。

在大乘佛教領域，人們喜誦《普門品》，經文描述觀音菩薩以三十三變化身、進入世間不同形貌身分、平等救度各種苦難。「三」意味「多」，三十三即「多而又多」。這也就是「千處呼喚千處應」，俯臨人間、千手千眼觀音意象的全體顯現。

有觀音民間文化為底蘊，《牡丹亭》作者寫世間男女由生入死、由死返生，抵達情之極至。從神話角度檢視：經歷遊園而得一段夢中情緣的杜麗娘，渾然不知世界上正有一書生與她同夢。〈言懷〉一折中，落魄書生柳夢梅自述：夢見一梅樹下美人，向他曉以婚姻及科考發跡的預告。這當然是菩薩顯靈，預為一夢而亡的杜麗娘鋪排重生之路，也是觀音化身杜麗娘女體以助成柳夢梅命運；而陽間窮途起書生，於荒園裡拾得美人畫像，居然發展出掘墓、拯救杜麗娘由陰間返回陽世的情節；這段傳奇中，柳夢梅就也變身成為拯救杜麗娘的男觀音了……

願天下有情人皆成眷屬，若一一分析《牡丹亭》中生、旦、淨、末、丑諸多角色，其實也都符合傳統民間百姓所喜聞樂見：不斷從對比中相互照應、從變化中尋找平衡、從缺陷中達成圓滿，形成一般地方戲曲所慣有、所謂「大團圓」的結局；其中自然蘊藏著《普門品》觀音菩薩無窮化身度世的百姓願望。

青春版《牡丹亭》出現造成的轟動，是傳統民間藝術在現代重新發熱發光的奇蹟。為接續瀕臨斷絕的崑曲傳承，以白先勇為首所組織起的專業加義工團隊，有錢的出錢、有力的出力，達成空前成功，近二十年來連演不絕，贏得世界性讚譽。這一群為崑曲而協力工作的人，不也正就是千手千眼觀音菩薩化現的奇蹟？

《牡丹亭》崑曲令人一生難忘，湯顯祖猶如站在民族文化巨人肩上，以劇作傳達一份通天徹地、超凡脫俗視野。二○一四年，白先勇與我受邀《聯合報‧聯合副刊》「文學相對論」系列座談，在此節錄相關湯顯祖和《牡丹亭》的數句對話：

……

與奚淞合影於香港文化中心。二〇一〇年三月。

奚：《牡丹亭》不只是一齣言情劇，它背後反映了深受禮教束縛的明代社會，湯顯祖應運而出，以真情至性破除社會普遍的麻木狀態，乃至於政治的昏瞶。在四百多年前，《牡丹亭》〈驚夢〉折子裡，大膽的花園做愛，居然表現得莊嚴堂皇，像一場宗教儀式，這恐怕是舉世所無的。

白：它是宇宙性的做愛。

奚：盛裝少女走到庭園，開始唱「裊晴絲，吹來閒庭院」。春光大好時節，神祕的蜘蛛爬到高處，吐出透明蛛絲，趁風而飛。湯顯祖開宗明義道：「情不知所起，一往而深。」這肉眼不見，卻可以心靈感觸的晴天之絲，會突然讓你生起莫名情懷。

杜麗娘與柳夢梅在太湖石旁做愛的戲，作者以極盡優雅華美文辭，藉十二月花神上場的合唱和巡舞，來傳達這段

夢中大膽露骨的性愛歷程……

白：這是一個宗教的象徵、儀式。它把《牡丹亭》從言情戲拉高層次，成為神話和寓言——對生命和情愛的寓言。大家都能從中找到共鳴。

……

先勇說得好。這宇宙性的做愛，絕不可能只是文學家憑一時靈感，就創造出來的，必得悠久文明積澱，才有如此高度的美學視野。

且看湯顯祖《牡丹亭》創作自序，一起手便是千古天問——「情不知所起」，其所謂「不知」直指大自然無上奧祕。相對於人情，這是人類文明不可輕忽的「天心」。於此，兩千五百年來儒家懷莫大虔敬、制禮作樂以祭天，乃得有尊嚴地建構地上層迭升高的人倫。

《牡丹亭》幕啟未久，便以〈閨塾〉（〈春香鬧學〉）表陳「情」的主題。這段戲表面看來，只是老學究為小姐上儒學基礎課程《詩經》，丫頭春香趁背誦男女情詩——《關雎》之際，故意調笑搗蛋。這段詼諧戲最後由塾師陳最良引孔子的教誨為結，卻成為後面〈驚夢〉戲段畫龍點睛之語，他撚鬚搖頭晃腦吟道：

「《詩》三百，一言以蔽之。沒多些，只這『無邪』兩字，付於兒家。」

「無邪」意謂「無斜曲」、不失赤子純真之心。而後〈驚夢〉戲起，杜麗娘為遊園而對鏡梳妝，唱出了芳心自許的名句：

「……可知我常一生兒愛好是天然」……三段堆疊，從天心奧祕，通抵少女私情；純然是納須彌於芥子、收無窮奧祕於寸心，天人合一境界；如此得以在〈驚夢〉中演出如祭典、如眾神護持的男女交媾情境，便是先勇所說「宇宙性做愛」了。放眼古今東西方，這是哪一位劇作家才能寫得出來的？

二〇〇四年青春版《牡丹亭》盛大成功，於是「姹紫嫣紅開遍」公演邀約不斷。到了二〇〇八年，先勇銜領的

如此，湯顯祖的劇本文字層層深入，由序言「情不知所起」，到塾師指示「無邪」，乃至於杜麗娘自剖心情「一生愛好是天然」……

近睇加以似儂姿
遠觀自有飛仙
他年得傍蟾宮客
不在梅邊在柳邊

奚淞特別繪製杜麗娘寫真，勾勒細膩，栩栩如生。

「牡丹幫」成員，籌劃崑曲再度出發，這回準備重新打造的是明代高濂作的《玉簪記》。

這回，又找上我。聽說要為新版《玉簪記》創造極簡而高雅的舞臺氛圍，以傳遞明代文人的生活美學。在舞臺背景部

分，希望我直接提供白描觀音、佛手、蓮花等極素淨的繪畫做設計。接到指派，我又納悶了。《玉簪記》故事發生在道觀

中，是一齣關於寄宿書生潘必正愛上道姑陳妙嬋而受阻的調情戲。既是道觀，如何用得上觀音造形？我又趕緊讀劇本……

讀到劇本中唱詞念白多有佛、菩薩等字眼，我才意會：在明代社會中佛道已交融難分，若再加上劇中人倫情愛及科舉

功名等內容元素，又是一齣典型儒道釋三家合流的文化風貌。

記得四十年前從俞大綱先生學詩詞。他常提醒我們，做為一個現代人，莫忘失由傳統汲取滋養；要尊重傳統──

「傾聽祖先的腳步」。他也笑談做華夏子民的好處──「入世為儒家，待欲出世則可以是道家」，更加上佛法的束來

和融匯，其由俗諦入於真諦、超脫物我塵累的機制，使中華文化環境格外豐富。民間戲曲如明代崑曲之優雅動人，實為人文社會成熟的自然流露。

我常想：若非長期薰染於道家放曠自然的胸懷，怎可能有《牡丹亭・遊園》中，但憑演員口唱與身段，便可以把空蕩蕩舞臺幻化成姹紫嫣紅大花園的本事。又如《玉簪記・秋江》，只靠演員跑場就表現出一片天闊雲低、江流蒼茫的景色。如此用抒情道出自然風景；以人為天地之本、以人情為天地立心，演活了生命在宇宙的處境。這種天人合一的戲劇形式，在人類史上少見。

新版《玉簪記》二〇〇九年於臺北國家劇院演出時，其表演與舞臺美術的結合交融完善，先勇高興地說：「琴、曲、書、畫的表達恰到好處，《玉簪記》做出崑曲美學的新里程碑！」而我，也對白描觀音化入崑曲滿意極了。

從序幕的蓮池、道觀廳堂全景湧蓮觀音佛像，到淨室中頂天立地持蓮苞觀音立像，以及背景上隨男女主角的偷變化的護花菩薩手投影……特別是在〈偷詩〉一折中，書生潘必正夜裡潛入道姑陳妙嫦淨室，演出一齣色膽包天的偷情劇。如果是在一般無美術背景的傳統舞臺表演，可能只是一場調情的笑鬧劇而已。然而就在潘必正與陳妙嫦以為神不知鬼不覺互動的當下，怎想到：正有高高在上的菩薩低眉、垂眼相看；並以雙手捧著含苞待放的好花，正護持它開放？確實是因為有觀音菩薩默默化身人間，才能把如《玉簪記》這樣的精緻小品，放大成對天地造化的清供。

高興自己有機緣，從青春版《牡丹亭》到新版《玉簪記》，藉手藝對崑曲有所貢獻。記得那時為《玉簪記》布景作圖稿，當我勾描護花菩薩手，以及從含苞、待開、半開乃至盛放的蓮花白描時，我不時想到愛崑曲、竭力護持崑曲，助成崑曲技藝傳承的好友們，他們都是護花使者，也都是為華夏民族傳統點燈的菩薩。

我把這份愛花、惜花的感動，寫成「世界蓮池」聯句，以此與先勇等為崑曲努力的朋友們所共用。

聯句如下：

慈悲為懷護持情根助成最高花。

智慧無礙導引心泉灌溉大地土，

我與崑曲的半生緣

樊曼儂／音樂家，青春版《牡丹亭》製作人

我學的是西方古典音樂，但和中國戲曲的緣分兒時即已結下。

父親是首任國防部示範樂隊隊長兼指揮，我時逢三歲從大陸遷臺後，我們的住處是在臺北中華路一百七十四號國臺交（省立交響樂團），團址所在的大雜院終日交響樂、地方戲曲不輟，練就出中西交融的耳力。及長，學成後，一手長笛的演奏、教學，一手與先生許博允創辦新象，投入藝術活動推展四十多個年頭，策畫了全世界無數精彩的演出，其中，崑曲就持續了三十多年。套句《牡丹亭》唱詞：「牡丹亭上三生路⋯⋯」，雖不知前世、來生如何？今生，我和崑曲就結了半生緣分。

一九八○年代，兩岸尚未開放交流，唯一能接觸中國傳統戲曲的管道是香港，到香港藝術節朝聖，結識古兆申等文化界人士，熟門熟路帶著我去圖書館、錄影帶店欣賞中國電影、崑曲，一看就忘了時間，回過神來店已經要打烊那時，我對崑曲的認識有限，看到一代「崑曲皇后」張繼青的演出錄影，只覺得，身段、曲風（後來才知道是曲牌）豐富而典雅，太迷人了。

一九八七年冬日兩岸開放探親，我立馬回河南老家省親祭祖，順道去北京看表演，這才發現：傳統戲曲歷經文革早已衰微沒落，心裡惦記著：將來有機會一定要把如此精緻的藝術帶到臺灣。等了五年，終於等到一九九二年兩岸開放文化交流，新象引進承襲蘇聯體系，以西方芭蕾演繹中國題材的北京中央芭蕾舞團；上海崑劇團則揭開大陸崑劇團來臺序幕，首度登臺引發極大的迴響。

同年底，雲門舞集創辦人林懷民、藝術家蔣勳與香港曲友又吆喝我去大陸看戲，從上海崑劇團、南京的江蘇省連演九場欲罷不能。兩岸隔絕四十年，以前只能從盜版錄影帶一窺其貌的大陸頂尖表演團體，首度登臺引發極大的迴響。

185

崑劇院到杭州的浙江崑劇團。那時，崑曲百廢待興，港臺的曲友包場創造一些演出機會，我們則有幸享受近距離看戲的貴賓級待遇。到了南京，滿是期待⋯⋯終於能見到張繼青的廬山真面目，香港曲友介紹認識時，眼前站著一位中年女士，這就是張繼青？她一上了臺，光芒四射，如果以西方歌劇來比喻⋯⋯張繼青就是東方的卡拉絲，聲音具穿透力，有磁性，天生是個金嗓子。

譽為「張三夢」的張繼青，那回沒唱《牡丹亭》，而是排出《爛柯山・痴夢》，上崑是男版《爛柯山・朱買臣休妻》，看的是老生計鎮華；江蘇省崑劇院則是女版《爛柯山》，張繼青把崔氏的悔恨痴想演得絲絲入扣，是位戲劇女高音。

旅途到了杭州，重頭戲當然是「巾生魁首」汪世瑜，臺上的他風流倜儻，含情脈脈，果然名不虛傳。白天旅遊，晚上看戲，身體疲累，看演出時精神不濟，昏昏欲睡，這時，耳邊響起一縷幽幽的聲音，整個人突然醒了，睜開眼是當家旦角王奉梅在唱〈題曲〉，每個戲迷都有心儀的典範，王奉梅正是我喜歡的閨門旦類型，清麗脫俗，是位抒情女高音。

拜會汪世瑜時，香港曲友介紹：我剛辦過上崑在臺演出，反應非常熱烈，我也當面邀請浙崑來臺，汪世瑜打量著我，也許心裡想：「隨便說說的客套話？」這時，一通來自臺灣的電話響起，那幾年往返大陸進行崑曲錄影保存的洪惟助教授正巧來電，我告訴汪世瑜：洪惟助曾向我學過鋼琴，是我的學生，首次碰面就在半信半疑中結束。

後來，浙崑向大陸文化部打聽，上崑來臺確有其事，邀訪一事才有了譜。討論戲碼時，我提出要王奉梅演《牡丹亭》杜麗娘的經典折子，團裡有些擔心⋯⋯「這戲一唱，觀眾可能跑光？」我拍胸脯保證：「不會！」一九九三年，浙崑成為來臺第二崑團，果真驗證我說的話。

從一九八〇年代到香港看大陸南北崑團演出，一九九二年起引進大陸崑劇，這四十年，我和《牡丹亭》的緣分特別深，很多回憶都和好友白先勇一起。我們的革命情感始自他的小說〈遊園驚夢〉，一九八二年新象製作改編成舞臺劇，由盧燕、胡錦、歸亞蕾等人主演，製作團隊也是一時之選，在國父紀念館連演十場一票難求，成為當年的文化盛事。
一九九八年，紐約林肯中心邀請大陸旅美導演陳士爭執導足本五十五折《牡丹亭》，由上崑演出。赴美前夕突

與樊曼儂合影於舊金山。二〇〇六年九月。

然喊卡，原因眾說紛紜，隔年，陳士爭重起爐灶找來北崑溫宇航、上崑錢熠等青年演員，花了半年時間在美國集訓，一九九九年七月終於在林肯中心首演。足本《牡丹亭》是崑曲界大事，我和先勇一從臺灣，一從美國西岸飛到紐約會合，從白天到晚上連看了三天三夜，演出結束，偶遇先勇的外國學生，她感動到淚流滿面：「四百年前的崑曲太偉大了！尤勝於西方的莎士比亞。」

上崑因故未能演出陳士爭導演的《牡丹亭》，後來重新自製上崑版在北京演出三天，我和先勇當然不能錯過。表演極盡華麗之能事，「風雅的崑曲怎麼不見了？」看完戲我們相視無語，當晚先勇就生病，我雖然有些失落感，還是堅持了三天把戲看完。

青春版《牡丹亭》的青春大夢，來自汪世瑜一句「粉都上不了臉」的感慨。二〇〇一年年初，新象辦完「跨世紀

千禧崑劇菁英大匯演」，慶功宴上我和汪世瑜商量：下回要演什麼戲碼？汪世瑜用江浙口音的普通話：「樊老師，我的粉都上不了臉！該退休了。」我說：「只要你的眼睛一挑，扇子一耍，觀眾就忘了你的年紀。」汪世瑜回：「那是你，年輕人不會這麼想。」汪世瑜打定主意要退休，我只好說：「即使退休，你的一身功夫一定要傳承下來。」

和汪世瑜的「青春之約」，我和先勇都放在心上。二○○二年十月，先勇應邀到香港舉辦「崑曲中的男歡女愛」講座，由蘇州「小蘭花班」青年演員擔任示範，演講結束，先勇興沖沖打電話給我，邀我一同去蘇州看看。大年初二隆冬時節，一行人飛到蘇州，看完「小蘭花班」演出，先勇不安地望向我，期盼得到認同。「這批苗子雖然還很青澀，確實能讓牡丹回春。」我點了點頭，先勇笑開懷，立即啟動青春版《牡丹亭》計畫。我們兩人一同扛下製作人重擔，他負責與華瑋、張淑香、辛意雲共同盯劇本修編、找名師（汪世瑜、張繼青）盯排練「盯錢」（尋找贊助）；我則統籌製作事宜、籌組臺灣的製作團隊，並隨時提供實務意見。首先尋到兩廳院的大家長朱宗慶，在他大力的支持下，由兩廳院主辦首演。

「在春天裡觀看春天」的青春版，美學一定要有很好的掌握才有說服力，我第一個想到：邀請電影界大導演王童擔任美術總監。我們是國立藝專不同系的校友，學生時期就景仰他的才華，一九八六年，新象邀請導演胡金銓執導舞臺劇《蝴蝶夢》，指定找王童設計服裝。胡金銓有深厚的文化底蘊，講究細節，曾與他共事的王童也受其影響，《蝴蝶夢》莊周一襲藍灰色袍子背後一隻白鶴，胡錦飾演的煽墳小寡婦，白色孝服的內裡卻是鮮豔的桃紅色，服裝替角色說了話，高明！我終於明白胡金銓的用心。青春版再邀王童，他忙於哥哥的動畫公司設計工作，分身乏術，我和先勇幾番遊說，終於說動王童接下青春版美術總監一職，並與夫人曾詠霓攜手服裝設計。

話說一九八○年第一屆新象國際藝術節邀請京劇名伶徐露演出《牡丹亭》，三軍劇隊動員百人花神隊伍，場面浩大。我思考：青春版如何再造新的花神意象？雲門舞集《紅樓夢》十二金釵給了我靈感，青春版有了代表不同月令的十二花神，特邀雲門舞者中的主幹吳素君設計舞蹈；首演版舞臺、燈光則由林克華操刀設計。

先勇是這支青春大隊的「白元帥」、「白將軍」，總是以滿腔熱情感動周遭的人，當年的文建會主委陳郁秀和台積電文教基金會董事長曾繁城的大力贊助，跟著他一同投入崑曲復興大業。歷經年餘嘔心瀝血打造，青春版《牡丹

188

亭》二○○四年四月在臺北國家戲劇院首演，一戰成名；同年十月，我把這齣戲推薦給北京國際音樂節總監余隆，他欣然允諾，資歷尚淺的小蘭花班終於有機會站上大陸重要的表演舞臺。

首演後，我忙於新象表演事務，繼續拓展大陸各大崑劇院團的演出，先勇則是把青春版當成一生的寶貝，專心一意地灌溉，從臺灣演回大陸，從劇場走進校園，從海峽兩岸到國際，還發展出校園傳承版，創造了生生不息的《牡丹亭》文化現象。

一九九二年上崑寫下大陸崑團來臺序曲，從此流傳著：「最好的演員在大陸，最好的觀眾在臺灣。」上崑演出之後，我帶臺灣文化媒體去北京參訪，與當時的國台辦副主任唐樹備見面，聊起上崑來臺一事，他有些吃驚：崑曲還有這麼多觀眾？

崑曲的傳統不在臺灣，卻有為數眾多的崑迷，絕非憑空起高樓，而是「文人影響文人」、「老師影響學生」……，徐炎之老師在各曲社留下的一點一滴累積而成。一九九○年代，臺大教授曾永義、中央大學教授洪惟助往返大陸進行崑曲劇目錄影保存及傳習計畫；戲曲愛好者策畫崑曲之旅，成立曲社，引進大陸崑劇；大學中文系崑曲社團，則由老師帶領學生研習崑曲；早在青春版之前，從京劇到崑曲就已走進校園推廣。《琵琶記‧吃糠遺囑》曲文曾寫進高中國文課本，一九九五年，曾永義教授向教育廳主管機關建議，促成「崑曲美之旅」巡演計畫，由上崑名角巡迴全臺高中演出這齣折子戲，讓課本故事活了起來。臺灣崑曲鑑賞能夠扎根並發揚光大，要歸功於太多默默奉獻的愛崑人士。

二○二四年青春版《牡丹亭》屆滿二十週年，走過二十年並非易事，但也絕非空前絕後，崑曲四百多年歷史留下多少立基於傳統、再創新局的演出紀錄，歷史還在書寫中。青春版《牡丹亭》二○一七年到臺中國家歌劇院演出，看著一手拉拔的青年演員邁入壯年，不禁感慨：歲月荏苒。青春版或許青春不再，但我並不傷逝，因為，有愛崑人士接力耕耘，繼往開來，奼紫嫣紅將再繼續開遍在新的世紀中。

（李玉玲／採訪‧整理）

借服裝跨進崑曲的門檻，看見不一樣的春色

曾詠霓／視覺設計師，青春版《牡丹亭》服裝設計

我從未想過會為傳統戲曲做服裝設計。

新象樊曼儂老師和我的先生王童是國立藝專不同系的同學，有著數十年情誼，籌組青春版《牡丹亭》製作團隊時，樊老師點名希望王童擔任美術總監暨服裝設計。當時，王童身兼數職的確很忙，卻也不好斷然回絕，打算參加第一次會議後再說。我曾經在新象的視覺設計部工作過三年時間，理所當然領路陪王童前去開會，藉機探望樊老師與許博允先生。

會議上，第一次見到白先勇老師、臺大張淑香教授，以及其他幾位成員。開完會，製作小組決定：服裝設計這塊需要找個助手幫王童，先後面談了兩位人選最後都沒下文。缺了助手幫忙，王童手邊的事實在太多，加上不懂崑曲，他說：「那就幫我回絕吧。」

我打電話轉達給白先勇老師、臺大張淑香教授，以及其他幾位成員。開完會，製作小組決定：服裝設計這塊需要找個助手幫王童，以為事情就此結束，沒過半個鐘頭，樊老師和鄭幸燕直奔王童辦公室再次遊說，面對老友的請託，王童不好意思再回絕，心想：總會有辦法挪出時間。既然找不到助手，他對我說：「乾脆由你來吧。」這下子他倒省事了，壓力立刻一半轉嫁到我身上，我是硬著頭皮接下任務的。

本以為每個角色一件戲服走到底，結果瞬間變成不知多少倍的擴增，近四十位演員，有人重複擔當不同角色，到底設計了多少套服裝？這齣戲演了快二十年，至今沒細算過，總有上百套吧！

我對戲曲的認識僅止於小時候跟著母親去看京劇。小孩子不懂戲，看到戴著亮晶晶頭飾的漂亮女生，馬上被吸

白老師對青春版的要求很高，男女主角每場戲服裝都要不一樣。青春版分為上、中、下三本二十七折戲，我們原

引，但很快就開始打瞌睡。在新象工作那幾年，接觸的大都是國外表演節目，偶而聽說樊老師去大陸看崑曲，崑曲是什麼？毫無認識。突然從一張白紙落下青春版服裝設計工作，不知從何著手，壓力確實很大，王童安慰我說：「沒關係，瞎子不怕槍。」既然答應了，就一定要做到最好，我們丟不起這個臉。」他要我先做功課搜集資料，樊老師也寄來好多崑曲DVD，至少先要了解崑曲的樣子。

王童給了幾個原則：一，再怎麼創新，傳統不能拋棄；二，資料看完就「丟掉」，不要緊抱著不放，會被框住。

「瞎子不怕槍！」這是他最常掛在嘴邊的話，正因為不懂崑曲，沒有傳統包袱，反而有更自由的發想空間，現在我這麼認為。我們花了非常多時間在「配色」下功夫，顏色用對了，放什麼圖案、怎麼放都是其次。

我們開始頻繁往返臺北、蘇州兩地。記憶中第一次去蘇州，已經是大閘蟹的季節，天氣還有點熱，小蘭花班演員穿著簡單戲服排演《牡丹亭》，即便素著一張臉，唱作還顯青澀，但青春無敵，年輕的柳夢梅、年輕的杜麗娘、年輕的小蘭花班成員，就是這齣浪漫愛情故事最佳代言人。剛開始他們稱我們是臺灣來的老師，現在他們喊我詠霓老師，這二十年培養出互相信賴的珍貴情誼。

一開始我連崑曲行頭都搞不清楚，邊做邊學，一點一滴進入崑曲世界。為了打造這些服裝，只得把工作室本業暫時擱下，專心看劇本研究合適劇情的服裝。前製期一張張服裝圖畫好後開始配色，工作室的長桌上擺滿色票，主要角色服裝顏色優先考慮，配角次之，再來是龍套，還有桌圍椅披、舞臺、投影、燈光……，所有顏色湊在一起是否協調？一層層來回思考，很是繁瑣。

王童是抓大不抓小，我則是注重細節，他老說我沒必要浪費時間在沒用的地方，我認為細節成就完美，不能妥協，為此經常口角，那段時間少不了冷戰，深夜在回家路上一句話也沒說，如果開口肯定是老娘不幹了。

氣歸氣，事情還是得做，我們經常忙到半夜兩三點，隔天一早又拖著裝滿手稿圖紙，及從臺北大街小巷採買回來的各種頭花、配飾的行李箱，搭機去蘇州，到劇裝廠下製作。〈驚夢〉使用的兩把扇子，則是王童親手繪製，因為買不到理想的。就這樣，我倆「校長兼撞鐘」，完成了數十位演員的龐大服裝造型。

青春版服裝設計重點：不再沿襲寬大戲服的傳統，每件都是根據演員身形、角色量身訂做，這樣，一來演員飾演的角色會更鮮明，二來精緻的做工才能被看見。衣服上的花草枝葉圖騰不能一色到底，要求同色系三、四組漸層變化。觀眾或許看不清這些細節，但正因對細節的要求，才能成就豐富的視覺。

青春，是這齣戲最高原則。擔綱男女主角的俞玖林、沈丰英二十多歲，青春正茂，不必濃妝，只需淡抹，首先刷淡他們臉上依循傳統的濃妝，才能徹底展現青春的氣息。服裝顏色以淡雅的粉紅、鵝黃、水藍、湖水綠為主，配合劇情在圖案上做變化。〈訓女〉杜麗娘初亮相，身上的牡丹揭示了大家閨秀的身分；〈尋夢〉杜麗娘對夢中書生念念不忘，水藍色的戲服傳達了淡淡哀傷；設計〈寫真〉時，我請教藝術總監張繼青老師：什麼顏色適合這折戲？她回：湖水綠。最後定版湖水綠的衣服繡著米黃色的梨花，對應受了風寒日漸消瘦杜麗娘的心境；〈離魂〉杜麗娘香消玉殞，猶如衣服上的雲彩隨風飄逝。

上本經典折子〈驚夢〉，柳夢梅登場，身上的梅花刺繡為他自報家門。杜麗娘的蝴蝶刺繡，則隱喻纏綿春情只是一場虛幻的美夢，蝴蝶會飛走，夢會醒。柳夢梅、杜麗娘在百花盛開的花園相遇，有纏綿的互動，兩人的服裝以白色為底，舞動時白色線條無限延伸，讓視覺更加流暢優美。

〈言懷〉柳夢梅為求功名，決定進京赴試，綠色衣服繡著竹子，昭示他胸懷大志；中本經典折子〈拾畫〉，柳夢梅大病初癒，到後花園散心拾得描繪杜麗娘春容的畫軸，則以繡有杜鵑的鵝黃色服裝呼應寒冬已過萬物復甦；我和王童最喜歡〈旅寄〉柳夢梅的衣服，簡簡單單沒有任何圖案。暮冬時節，柳夢梅進京趕考，一襲灰色長衫外罩米白色紗，風雪中顛仆前行，寒風吹著白紗飄起，更顯蕭瑟，我們非常滿意，也是最省心的一件。

花神，是推動劇情流動的重要配角。其中，十二位女花神最初的構思是繡上代表不同月令的花卉，但發現有些花過於西洋味，經過幾次調整，留下梅花、菊花、牡丹、月季花、玉蘭花等，再以不同顏色、不同花型加以變化，豐富視覺效果。傳統戲曲道姑穿的菱形道服，總讓我聯想到「羅馬磁磚」，難道不能有其他表現方式？青春版石道姑的道服繡上荷花不失莊嚴，大膽豔麗的色彩則是配合她在戲中詼諧的對白與表演。

上：曾詠霓（右）在蘇州劇裝廠查驗戲服製作。二〇〇四年十一月。

下：曾詠霓（右）與馬佩玲（中）觀察服裝上身、調整。上海大劇院，二〇〇四年十一月。

我的本業是空間及平面設計，這次的機緣能為崑曲設計服裝，也為我的職場生涯增添一道彩虹，後續又為小蘭花班演員擔綱新版《玉簪記》、《紅娘》、《白羅衫》、《潘金蓮》、《占花魁》，以及張爭耀、沈國芳主演的園林版《浮生六記》等崑曲設計服裝。雖說三者是不同領域，但觀念是相通的，設計的道理很簡單，就是站在題目的立場去發想，這是我的習慣，最終目的是完成任務，滿足服務對象，而不是自我表現。飾演柳夢梅的俞玖林穿上新戲服時說：「感覺表演功力增加了百分之二十。」這對設計者來說是最開心的事。

如果說青春版的服裝是成功的，一定要感謝一個人，就是鄭幸燕。因為有她打點一切瑣事，如訂機票、食宿、舟車來往、聯絡接洽……等等，好讓我們能專心工作，要不然一個老兵，帶著一個菜鳥卒子，能有多大本事過河。幸燕全程陪伴，有事提供笑話紓壓，沒事氣氛你提神，功不可沒。

二〇二四年青春版《牡丹亭》二十週年，即將回到首演地臺灣重演，白老師的高標準二十年如一日：「青春版已是經典，不能走樣。」為此，二〇二三年七月青春版到香港演出，製作小組專程飛去香港看戲，為二十週年重製做準備。二十年了，這些演員已從青年走向壯年，表演更成熟，數不清看了多少回「我們」的《牡丹亭》，依然百看不厭，每次看都都感動。

青春版總導演汪世瑜老師說，崑曲的門檻很高，許多人門口望望就走了。我很幸運因為參與青春版製作，被一群厲害的人領進門，跨過那道高高的門檻，走進一座大花園，看見了不一樣的春色。

（李玉玲／採訪・整理）

194

飄花無聲

——青春版《牡丹亭》中的花神舞蹈編創

吳素君／國立臺北藝術大學舞蹈學院教授，青春版《牡丹亭》舞蹈設計

二○○三年中，一通來自美國的長途電話，白先勇老師在電話中邀我為花神編舞。從此，我們就經常在電話上討論構想，每回一聊總超過一小時，當時還真為他的國際長途電話費用擔心啊！這電話也把我拉進《牡丹亭》的世界，這青春夢一恍二十年，至今餘韻猶長。

我本人出身舞蹈科班，曾在雲門舞集及臺北越界舞團擔任現代舞舞者，並為許多當代跨領域舞臺表演擔任編導。早年曾拜師於京劇名家梁秀娟先生門下學習旦角身段，亦承華文漪老師親授崑曲〈遊園驚夢〉，上臺演出杜麗娘一角。華老師自身在臺灣演出《牡丹亭》時，也委由我編排花神舞蹈，再加上我曾在臺北國家劇院表演香港編舞家梅卓燕改編自白先勇小說〈遊園驚夢〉的現代獨舞，我與《牡丹亭》的緣分，真可謂沒完沒了。

劇本的理解

白老師在二○○三年秋季回到臺灣，開始密集籌劃演出製作，製作初期我就參與了編劇組的討論，決定花神主要將出現在〈驚夢〉、〈離魂〉、〈回生〉三大段落。

白老師曾說，崑曲無他，唯一「美」字，青春版集合了許多文化人的智慧，是追求美的過程與結晶。有幸能做為舞蹈編導，當然要盡其所能地創造極致之美。

在深入了解青春版《牡丹亭》的創作意圖之後，我認為之所以要為眾花神編舞，有幾個原因：

一方面，就演出場所而言，青春版《牡丹亭》的表演設定在大型劇場的表演空間，傳統崑曲的表演場所一般為中小型舞臺，與觀眾的距離較為接近，因此演員的身段，尤其是旦行的身段一般多趨於精緻內斂。而青春版《牡丹亭》是針對大型劇場編創的舞臺製作，有必要在各方面根據實際情況進行適切的調整。在高聳空曠的劇院大舞臺，需要有眾花神的群舞來烘雲托月，塑造氛圍情境，傳達大場面繁花紛飛的美感。

另一方面，就劇情而言，花神專掌惜玉憐香，即是花園中百花之神祇，又可托為作者湯顯祖化身，從戲分上來說，眾花神雖只是邊配角色，但因為祂們帶領並見證了柳夢梅和杜麗娘在現實及夢境中所發生的一切，是推動劇情發展極其重要的角色。所以，在眾花神的舞臺塑造及表現上，我跟其他主創者一起花費了極大的心思。

「以歌舞演故事」是戲曲的本質特徵，為戲曲編舞，與其說是用舞蹈手段來增強戲曲的舞臺表現力，不如說是深入了解和發掘戲曲自身程式的特色，加以運用並將民族特徵與世界趨勢相結合的過程。

服裝造型設計的溝通

這次的任務，我先捨棄了以往按照梅蘭芳先生所創造的手持各色花束之花神形象，設定了由一位男主花神、兩位男花神和十二位女花神組成的花神團隊。

在與服裝設計王童先生進行服裝質料與樣式商議後決定：

1、利用大斗篷的張弛飄動，來襯托舞臺上飄花行雲的流動感。

2、以服裝斗篷上不同的花繡，來傳達十二月分各色花神的身分代表。

3、女花神採用披帛長巾代替水袖，以利舞蹈動作設計。

經王童先生敏銳而細緻的服裝設計及監督製作，讓眾花神在舞臺上奪目而出采，實在功不可沒。

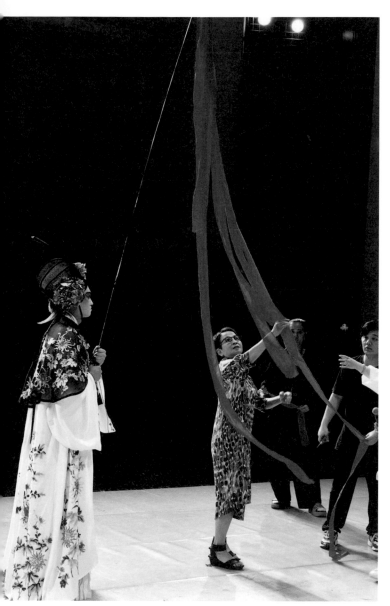

吳素君指導《牡丹亭・驚夢》花神表演。蘇州崑劇院，二〇二三年九月。

舞臺布景的運用

首演的舞臺及燈光設計林克華，是我長期合作的工作夥伴。舞蹈編排之初，我就要求在不影響戲劇進行的原則下，需要有舞臺層次與花道的設置。舞臺深處的高臺及向觀眾席延伸的花道，可為花神的降臨，展現高低、深淺不同的層次，更能製造空間能量轉換的效果，並勾勒出濃淡不同的情感反應。

感謝舞臺布景簡約而雅致的設計，規畫出花神從天而降又飛升而去的行進軌跡，讓花神舞蹈的意象能更清晰的展現。

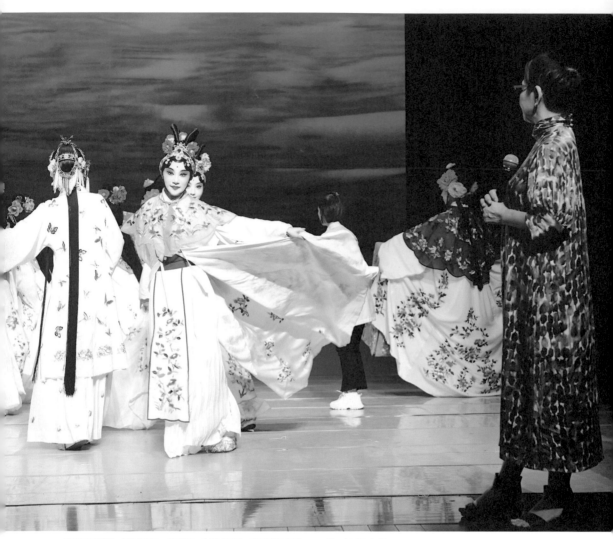

吳素君指導《牡丹亭‧驚夢》花神舞蹈。蘇州崑劇院，二〇二三年九月。

道具的選擇

面對高聳寬闊的舞臺空間，我選擇以高大的男演員扮演主花神。更期待能有適當的道具可劃破空氣、帶動氣流、捎來神蹟。

一開始著眼於柳夢梅的柳枝意象，請道具組製作長柳枝進行排練，但送來的道具長度不足，又粗糙俗氣效果不佳。於是我設定了長度，請他們就長幡的意象重新設計，因此細長竿加長條絲綢飄帶，三個回目的舞蹈主要道具就此定調。

〈驚夢〉～綠幡

代表嫩柳春萌，男女歡愛。

舞蹈的任務是要協助麗娘更衣及隱蔽桌椅出入，帶出柳夢梅，引雙人入夢。

〈離魂〉～白幡

呈現苦離喪殤，生命離逝。

舞蹈任務要讓母親及春香離場，為杜麗娘穿上紅色曳地披風，當魂魄漸行漸遠時，回眸顧盼人間。

〈回生〉～紅幡

表達魂兮歸來，團圓喜慶。

舞蹈任務為讓柳夢梅入場更衣，顯示開墳還魂之意象，展現因至情死而不亡，愛侶終於相逢之喜。

這些不同色彩的長幡切合了「夢中情」「人鬼情」和「人間情」的劇本設定，幫助杜麗娘完成了由生入死、由死回生的生命輪迴，且為整個舞臺空間製造了更多的層次，增添了眩目的線條及色彩。

三大段的花神主要段落，排練逐漸成熟後，進入全劇整排階段。白老師綜觀全劇的完整性，又要求在〈冥判〉及〈圓駕〉中，亦需要有花神加以幫襯烘托。所以，眾花神在全本三天的演出中，可謂上天入地、飄入飄出，遊走於虛

199

實交錯的幻夢空間，為這齣經典劇作的神話及浪漫氛圍，作足了不露鑿痕且最圓滿的詮釋。

舞蹈編作之風格與形式

首演前半年，我在臺北及蘇州間往返穿梭，因為我以全劇肢體語彙統一的原則考量，決定不採用舞蹈演員而全以戲曲演員擔任花神舞蹈，我期待花神能融入劇情之中，完全不希望在戲曲中突然冒出一段現代舞來。所以只好密集地到蘇州，為崑劇院的演員們進行肢體訓練及舞蹈排練。為了增加演員在大型劇場的表演投射能力，我特別在基本動作練習中，加重了西方現代舞的核心肌力及芭蕾舞的延展訓練，希望演員在既有的戲曲根基上，能有更扎實、修長且延伸、流動的肢體能力，不被大舞臺所淹沒。

為使崑曲的古典美學與現代劇場完美結合，白老師堅持「古典為體、現代為用」的創作原則。我也認為，藝術的表現，須具備對民族特徵的認知能力，和對世界趨勢的把握能力。經典的藝術形式須以漫長的時間來累積，以遼闊的空間來澆灌，使其更為豐厚。

我既然採用了戲曲演員扮演花神，在動作取材的切入點上，則是以「擷取戲曲程式化的精髓，還原為舞蹈表演之用」為最高原則。劇中的花神並非為舞蹈而舞蹈，而是需要把「情」的氛圍流動起來。在力求優雅精緻的舞作中，配合音樂與唱辭，運用精力流轉、節奏變化及舞臺空間構圖，來烘托劇情、描情寫意並塑造情境。

當花神翩翩從天而降，引出滿園的奼紫嫣紅，倆人濃豔旖旎之時；當杜麗娘披著豔紅披風黯然離魂，獨拈梅枝回眸顧盼之時；當眾花神簇擁眷侶成雙，超越生死纏綿團圓之時；若觀眾們能體會眾花神以舞蹈為「情」引路的作用，做為青春版《牡丹亭》創作團隊的一員，也就功德圓滿了。

200

青春的迴響

——走進通識教育與全球網路的崑曲

華瑋／香港中文大學中文系榮休教授，青春版《牡丹亭》劇本整理

一、崑曲進校園

自二〇〇四年以來，白先勇青春版《牡丹亭》在海內外年輕人中掀起一股意料之外的狂熱與風潮，並且形成漣漪效應，如今海內外知名大學已紛紛開設崑曲課程。這不但證實了湯顯祖超越時代的文學經典與崑曲藝術的魅力，日漸衰微的戲曲傳統與中國文化，也找到更多知音。

二〇一一年，白老師應香港中文大學文學院之邀，蒞校演講，當時的校長沈祖堯希望他能替中大開設崑曲課程。他深為沈校長重視人文教育的熱忱所感動，義不容辭，就為中大設計了「崑曲之美」的講座課程，於二〇一二年春季開課。同年三月，「崑曲研究推廣計畫」成立，香港企業家余志明先生及夫人陳麗娥女士慷慨捐助二百萬港幣，支持「崑曲研究推廣計畫」及「崑曲之美」課程。於是香港中文大學有了「崑曲之美」，先是文學院專屬課程，經申請審核通過，於二〇一四年春首次以大學通識「中華文化傳承」的選修課身分亮相。

「崑曲之美」由白先勇、我及知名學者、藝術家共同講授。我們先後邀請了岳美緹、蔡正仁、張繼青、姚繼焜、侯少奎、梁谷音、劉異龍、王芝泉、張靜嫻、計鎮華、張銘榮、華文漪、裴豔玲、鄧宛霞、邢金沙等崑曲表演藝術家，以及周秦、曾永義、王安祈、鄭培凱、張麗真、李林德等專家學者，圍繞崑曲的歷史、音樂、文學、表演、美學等主題，解說、欣賞、分析、討論崑曲藝術。配合每年課程的教學內容，我們還邀請江蘇省蘇州崑劇院蒞校演出，透

過課堂與劇場的雙重薰陶，加深青年學子對中國人文藝術精神的感知。由過去的教育經驗可見，戲曲文化的豐富多彩與崑曲表演的藝術魅力，足以直接打動學生，為他們提供非正規的藝術教育，而其意義還不止於戲曲推廣而已。以崑曲經典《牡丹亭・遊園驚夢》為例，從文本細讀到演出賞析，青年學子涵泳其中，不僅豐富了審美體驗，更可滋潤情感，變化氣質，開闊視野，甚至解放心靈都有可能。

二、崑曲與大學通識教育

通識教育正日漸成為現代高等教育的重要組成部分。它被認為是所有大學生都應接受的廣泛、非專業性、非功利性的基本知識、技能和態度的教育，旨在培養積極參與社會生活、有社會責任感、全面發展的社會人和國家公民。其根源可遠溯至希臘古典時期、中世紀乃至文藝復興時期「全人」理想的博雅教育（liberal education，或譯自由教育）。

既然大學通識教育揭櫫完整的「人」的主體性，及「通」、「識」理想（按：「通」為「達」；「識」為「博聞，擇其善者而從之」），培育心靈的崑曲藝術，在此點上的適當性與意義可謂不證自明。事實上，早在民國初年，蔡元培即已看到「美育」對培養青年的重要性，將吳梅聘請至北京大學教授戲曲，並鼓勵學生在校園內成立崑曲社團等等。崑曲的綜合性藝術特質，可融匯不同學科與文藝門類分野。

崑曲一般被認為是古典戲劇文學、音樂文化及戲劇表演相融合的極佳代表。就文學性而言，有許多崑曲文本出自明清文人士大夫之手，其中不乏詩文或詞曲名家，可說是量多質精。其次，就古典音樂文化而言，崑曲經明代音樂大師魏良輔在傳統崑山腔的基礎上加以改良，於是有了「水磨調」之稱，它以笛主奏，流麗悠遠，反映出崑曲音樂追求雅致及廳堂演唱的特性。最能說明這一點的，莫過於崑曲一直以來存在著與舞臺演出（「戲工」）並行的「清工」傳統。因此即使在崑曲舞臺演出沒落之後，崑曲依然以這種純清唱的音樂藝術形式在曲社及愛好者中傳承不絕。今存之多種崑曲曲譜可為明證。而在古典戲劇表演上，崑曲的表演本質是載歌載舞，以形寫神，細緻入微，對演員的「四

與華瑋（左一）、余志明（左三）、奚淞（左四）合影於香港文化中心。二〇一〇年三月。

功五法」，即「唱念作打」，「手眼身法步」有很嚴謹的規範和要求，且自成一完整體系。崑曲藝術大師俞振飛曾解釋，崑曲載歌載舞的繁複身段動作呈線性的流動結構：起始是「點」，進程是「線」，動作過程中的轉折與頓挫是「角」，流動的場形是「面」，進行準確和巧妙的綜合，形成一個完整優美的「體」。在線性的流動中還講究「圓」的法則。俞先生還指出很重要的一點：崑曲表演的審美效果來源於「外形結構之美」和「內涵意境之美」的結合，二者互為表裡，達到「圓融渾成」的境界。

崑曲，其所蘊含的文化與文藝特質，使其天然地成為大學通識教育所應涵蓋的絕佳內容，亦可充分激發來自不同專業學生的不同興趣點。做為具有古老傳統的戲曲，崑曲的歷史文化底蘊及其發展演變，也可刺激學生思考傳統藝術在現代社會的位置。

三、「崑曲之美」：香港中文大學的通識課程

香港中文大學的通識課程「崑曲之美」包含以下五個單元：（一）歷史文化視野中的崑曲，（二）崑曲的音樂，（三）崑曲與古典文學，（四）崑曲的表演藝術，以及（五）崑曲美學與現代世界。課程的目標是希望讓學生通過「崑曲之美」，學會（一）分析崑曲經典文本的意義與表演的特質；（二）反省中國文化傳統與現代社會的關係；（三）結合傳統的文化資源與當代的審美經驗，創作新的藝術作品。

特別值得一提的是，這門課的期末功課相當自由，既允許學生寫作一般學期論文，也開放他們發揮創造性，以任何方式展現他們在課程中所學所思，以及他們對崑曲的理解體會。每一年，由個人或小組呈現的作品內容豐富，形式多樣，包括詩、小說、戲曲、攝影、繪畫、樂曲演奏、自編舞蹈、自製短片、自創電腦遊戲、桌上遊戲，甚至實用的童書、泥人、燈飾、月曆、漫畫、環保袋等，充分展現了同學們源源不絕的創意，與推廣崑曲進入年輕人生活世界的用心。學生在期末教學評鑑及調查訪問中的回饋，則充分顯示這門課對他們個人的教育啟發意義。課程設置的「分

析、反省、創作」這三層目標可算已經達成。

四、「崑曲之美」做為網路課程的發展

「崑曲之美」大獲成功後，香港中文大學在二○一四年決定將它列入首波參與 Coursera 國際網路平臺的「慕課」。因此我們將過去三年的「崑曲之美」課程錄影，加以剪輯製作、配上字幕、剪選配合課程的折子戲演出片段，再搭配相關網路設計，成為開放式的、可以供世界各地有學習動機的人士自主學習的網路課程。「崑曲進校園」遂發展成為「崑曲網路校園」。

中文版網路課程的總體設計以校園課程的框架為依歸。剪輯的首要重點是對課堂錄影進行系統合理的分段切剪，每節影片遵從 Coursera 的建議維持在十分鐘左右。除分節剪輯外，我們也盡量配合講課內容，尋求合適的文本資料、圖像、劇照、崑曲音樂與演出影片，以提高視聽觀賞度、豐富觀者的崑曲知識與體驗。字幕也是製作加工的重頭戲。

考慮到崑曲曲白、戲文內容、表演術語與相關知識的專業性，準確清晰的字幕必不可少。另外，在每一節課完成之後，我們也設計了若干選擇題，以供學習者自我檢測。在課程的討論區中，我們發現同學自發提問、討論、分享學習資源，更組織共同學習小組，定期交換學習心得，積極參與的熱忱令人倍感欣慰。

由於中文版課程極受選修者肯定，二○一五年我們開始製作英文版課程，希望將崑曲進一步介紹給海外有心認識崑曲，但苦於語言隔閡的人士。二○一六年四月，英文版（The Beauty of Kunqu Opera）正式上線。英文版的製作重點在於字幕翻譯，我們有幸請到了青春版《牡丹亭》的英文翻譯者李林德教授專責其事。身為民族音樂學家，她還特別用英語錄製了關於崑曲音樂的專講影片，並針對不同的崑曲行當與折子戲，錄製了補充介紹以助外國觀者理解。

崑曲網路課程的優越性在於它不受限於時間、地點或修讀者的教育背景、選修名額，因此具有受眾多且遍布全球的特點。以「崑曲之美」英文版慕課（MOOC）為例，從二○一六年三月至今，已累積了來自亞洲、北美洲、歐洲、南美洲、大洋洲和非洲一共超過一百個國家的學員，其中有超過四成是全職工作者。

五、經驗總結與反思

回顧青春版《牡丹亭》從二〇〇四年在臺北首演至今二十年，影響方面之廣，並不局限於劇壇或藝術界。崑曲成功走進香港中文大學校園成為通識課，再經由「崑曲之美」中英文版慕課，跨出香港、走向國際、走向全球，而且出版「香港中文大學崑曲研究推廣計畫叢書」論史談藝，這恰是青春版《牡丹亭》文化影響的又一具體明證。

白先勇在「香港中文大學崑曲研究推廣計畫叢書」的總序中寫道：「這些年我致力於推廣崑曲、振興崑曲，其中重要目標之一是『崑曲進校園』。」這包括「在大學裡開設崑曲課程，建立崑曲中心」。他的理念在其堅持不懈的努力下，在香港中文大學實現了。過去十年的推廣經驗讓我清楚看到，只要提供合適機會，越來越多年輕人也能成為傳統戲曲的知音。崑曲進校園改變了青年學子「戲曲是老一輩的愛好」的偏見，讓這門古老而豐富的藝術不再遊離於現代教育體制之外。網路教學平臺則可進一步延伸影響力。「崑曲之美」慕課得到各國學習者的好評，充分顯示崑曲藝術在現代世界的可能位置。他認為如此才可以「長期不斷地培養大學生觀眾，以及一些熱心於研究推廣崑曲的種子」。

從「崑曲之美」學生的熱烈迴響來看，崑曲做為大學通識課具有深刻的教育啟發意義。因為從這樣的通識課中，青年學子所學到的不是占人生一部分的「工作」所必需的技能，而是可以持續一生的愛好與審美，能夠豐富生命的情感教育。有個學生在期末調查中寫道：「我來自基層家庭，看重金錢，覺得追求溫飽，是人生最重要目標。上了崑曲課，聽了多位老師如何身體力行，追求形而上的美，不是俗世強調的物質，無用之用，卻令這世界有了顏色。」

湯顯祖在《牡丹亭·題詞》中，曾語重心長地表示：「夢中之情，何必非真！」文學與藝術有時看似離現實很遠，卻反而是生命中最真實的表達與寄託。白老師與我做為教育者，我們都希望把有意義、有價值，能夠促進學生情感教育、全人教育的東西給大家分享，成為大學內教育的選擇，同時拾回在快步調的、分工化的現代社會中，一種讓人慢下來、沉澱下來的文化傳統。藉由崑曲通識及網路課程，我們期望海內外學子得以領略古典戲曲之美，從而對傳統中國文化的精粹感到由衷的欽佩，或者驕傲。

走過青春版《牡丹亭》的幾個起點

張淑香／國立臺灣大學中文系榮休教授，青春版《牡丹亭》劇本整理

真的，我們在開始的時候，從來沒想過青春版《牡丹亭》會在崑曲歷史上創下如此前所未見的驚人紀錄，震動世人耳目。當時大家只是投心傾力單純要把這戲做好，埋首千端萬緒，無暇想及後果如何，而一切就這樣不可思議的發生了。從二〇〇四年自臺北首演出發，這齣戲到現在已演過四百多場了。不但在大陸演遍各大城市與眾多大學，甚至遠征美國歐洲，凡是看過的觀眾，莫不狂熱著迷，又驚又喜，如痴如醉，人人爭說《牡丹亭》。還誇張到說從此人分兩種，一種是看過青春版《牡丹亭》的，另一種是沒看過的。誰會想到，彷如平地一聲雷響，漫天煙火，隨著「牡丹還魂」，竟把沉睡已久的古典文化藝術之美的精魂也喚醒回來了。人心所向，這是千千萬萬人共同創造的文化奇蹟。

*

常言做戲的是瘋子，看戲的是傻子。其實無論做戲或看戲，都須是既瘋且傻，再加上一個痴字，才能得其三昧。記得二〇〇〇年下半年我在紐約哥倫比亞大學訪問時，有一天打電話給白先勇，電話中傳來的竟是一個氣若遊絲說不出話的聲音，把我嚇了一跳，以為打錯了號碼。原來他剛動過心臟的手術，尚未康復。大約過了一個多星期，我們再通電話，這次他可以發聲了。除了說到幸好他自己警覺救回自己一命，去看醫生時，發現原來心血管已堵塞九八％，當下就必需馬上住院進行手術，在毫無準備之下，連家也不能回了。我聽起來真是驚險萬分，但他竟然說上天留他下來，大概是為了振興崑曲的未了之業。他的這個想法令我心裡為之一動，想不到他危急生死之感餘悸猶在，一心懸念的居然是崑曲，他的臨危發願儼若

認定這是他天啟的使命，好像從此要將他的餘生奉獻給崑曲大業了。過了不久，我又收到他寄來一卡片，寫得滿滿密

密，通篇是崑曲迷的夢話。不但再度提起推動崑曲的未竟之業，未了之緣，而這時就已經興奮地在期待欣賞年底將

在臺北演出的崑曲大會串將會多過癮了，而事實卻是他身體尚未復原，還在擔心到時候醫生是否許可，所以這不是夢

話是什麼呢？他這個樣子，又讓我想到在前此一年他寄給我的一封長達八頁的信，從第三頁開始到結束都滿滿是「哈

崑族」的話，既為崑曲的失傳擔憂，又為崑曲在臺灣的開花欣喜，是那麼熱切要為崑曲請命，他對崑曲情深如此，真

是稀奇。記得當時我讀了他病後的那封來信心裡就想，這回真的是崑曲讓白先勇活回來了，他病裡回生，是不是會像

杜麗娘還魂一樣，登高一呼，向世人證驗他崑曲之愛的宏願呢？

*

好個出身將門的白先勇，人如其名，又是獅子座的，不僅敢做大夢，做美夢，還會為世人造夢，使夢境成真。

他常開玩笑自嘲好大喜功，不過我看這特點正是他能成就很多美事大事的活力、動力與魄力。於是在二〇〇二年，他

的崑曲大業就在兩岸正式開始啟動了。在蘇州那邊，已安排了讓演員接受一年體能與表演技藝的魔鬼訓練。在臺北這

邊則開始劇本的研討整編。我記得二〇〇三年我們在進行每週劇本討論的時候，SARS 爆發了。那時候，疫情規模雖

然不像 Covid-19 一般籠罩全球，但多少年來臺灣首次遭遇瘟疫來襲，發生封院、死亡事件，人心擾亂慌恐、惶惶不

安。我記得每次硬著頭皮坐上計程車去樊曼儂老師的新象開會，我都很擔心害怕染疫，但到了現場，面對如何從《牡

丹亭》五十五齣的織錦，裁剪出一襲華麗又時尚的合身奇服的挑戰，大家各抒己見，好不興奮鬧熱，不知

不覺，就完全忘卻什麼是 SARS 了，《牡丹亭》的魅力還是戰勝了疫情的威力。劇本是一個戲的起點，戲劇的情節結

構又是成敗的關鍵。劇本的創作從無生有自然難度最高，而《牡丹亭》是古典戲劇的藝術奇葩，必需將其五十五齣的

情節濃縮為可以演出的上中下三本系列場次，這是一種不同的高難度。如果枝幹花葉取捨衡量不當，破壞了原著的精

神、意境與藝術性，勢將失敗。所幸我們爭相喧譁的結果，吵出了「夢中情」、「人鬼情」、「人間情」三段充滿情

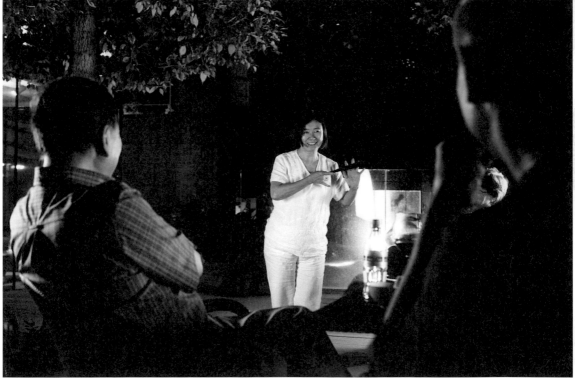

上：與張淑香、俞玖林合影於百場演出慶功宴。北京北展中心，二〇〇七年五月。

下：張淑香即興票戲一段。臺北陽明山，二〇〇九年七月。

趣又情節發展井然統貫的有機結構，奠定了全劇堅實的基礎。至此大家頗覺滿意，才鬆了一口氣，相信湯顯祖知道他的案頭曲本竟能如此瘦身變為舞臺上的連場大戲，也會喜不自勝的。常聽人說好的劇本是成功的一半，從劇本出發，首開得利，站在這個青春版《牡丹亭》的起點，我們開始充滿了期待。果然，在青春版《牡丹亭》臺北首演，有一次在學校碰到曾永義教授，他對我說，你們的劇本剪裁得太好了。下次碰到他，他似乎忘記了已經告訴過我，同樣的話又對我說了一遍，他對我們的劇本印象竟如此深刻。看戲的有各行各色，有的看熱鬧，有的看門道。在舞臺視覺上隱形的劇本，不易意識到，尤其需要訴諸懂門道者的品鑑。

<center>＊</center>

我想在歷史上，應該沒有一個崑曲的戲能像青春版《牡丹亭》二十年續演四百多場次了，但也沒有像這個戲背後充滿那麼多曲折阻難離奇的故事了，這是因為戲涉兩岸合作的關係。不過無論什麼難題困阻，都抵擋不住使命必達的白先勇先前在病中與老天爺之間的默契。二〇〇四年四月，青春版《牡丹亭》終於在緊要關頭排除萬難，要在臺北首演了。提起那次首演，真是驚險萬分，臺北這邊已諸事準備就緒，「湯顯祖與《牡丹亭》」國際會議也開始要進行了。但距離演出還沒幾天，千盼萬盼，卻沒有劇團到來的消息。這種火燒眉毛的狀況，簡直讓人嚇破膽。聽說白先勇和樊老師已經要衝去機場親自飛去交涉事情了。只是經過這番磨蹭，時間緊急，忙成一團，不免或有一些臨時狀況的發生。譬如在察視舞美搭臺使蘇州崑劇團成行。結果弄清楚這是卡在對方文化部放行那一關，幾經周折幹旋，才終於時，發現〈拾畫‧叫畫〉那一折需要用來掛畫的樹枝，蘇崑院帶來的竟然是一金屬製品，這只是一個細節，在審美上卻是致命傷，足以完全摧毀這一彌滿浪漫詩意與情趣的靈魂折子。當時簡直把在場的我們幾個人急壞了，幸好負責舞臺的王童導演臨時做了危機處理。原來他當時為了讓自己冷靜下來想辦法，跑出場外去抽菸，不意從國家劇院看到對面愛國東路幾間婚紗店的不知什麼東西，竟使他頓生靈感，才有了舞臺上完全融和花園情景氛圍的設計。第一次世界首演，臺前臺後各方面不免有類此意外的發生，但製作人白先勇與舞臺總監王童在藝術上目光如炬，一絲不苟，全力

以赴，千頭萬緒都能綜攝一歸於美學的原則，結果呈現出來的總是使人驚喜驚豔。其實背後不知有多少事故，花了多

少心力勞瘁，哪像如人所言剝了一層皮而已。至此我這個來自學院只在紙上玩耍的書呆，才真正體會到做一齣戲是多

可喜又多可怖的事，不瘋不傻不痴，肯定是做不出好戲來的。

一齣戲的成敗，終歸必需到了臺上的演出才能說準，首演對我來說，印象簡直是如火的烙印，像所有觀眾一樣，這

是我與青春版《牡丹亭》的第一次謀面。本來在籌備這個戲的期間，製作組的主要成員都曾出動到蘇州去考察。只有我

由於不慣行走大陸，沒有隨行。而到了臺北首演，由於我參加「湯顯祖與《牡丹亭》」國際會議，不曾去看彩排。所以

戲開演之前，心情都懸盪著一種緊張，那種緊張似乎要一戳就破的飽脹著，真是不安。幸而一開場，看了兩三折之後，

我心裡就安定下來了。看完三場之後，雖然知道世界上沒有一個戲是絕對完美的，但我確信自己所看到的，見始知終，

首演即已如此超絕凡響，再厲再磨，青春版《牡丹亭》無疑將會是崑曲永遠的傳奇了，它更新了過去崑曲與所有傳統戲

劇的視聽，不啻是現代古典戲劇的里程碑。青春的演員，使全本的《牡丹亭》復活了。男女主角的絕配，沈丰英氣宇不凡，俊

的少女嬌顏，熠熠耀豔，欣見她初挑大梁，充滿詩意的〈遊園〉、〈尋夢〉演來已得張繼青真傳。俞玖林氣如風之流，身段

逸瀟灑，難得集英氣、書卷氣、痴氣、憨氣於一身，在〈拾畫‧叫畫〉一折，只見他在臺上歌舞翩飛，如風之流，俊

優美，氣韻生動，神采清揚，可驚可喜又可愛，直教人看傻看呆了，全得乃師汪世瑜絕活。翁國生編排的〈冥判〉、

〈魂遊〉，以簡約的動線與流暢的空間調度突顯眾鬼活現律動的姿勢情態，境象優美，顛覆了陰司地獄與鬼魂的陰

森想像，契應湯顯祖情至無所不竟其極的信念，更是寓目動心情趣滿溢的焦點戲碼。其他角色的搭配，如被譽為宇宙第

一的春香、充滿諧喜的李全與楊婆、杜父杜母、石道姑、陳最良，人人有戲，無不稱貼。而且連過場戲都處理得別致而

趣味盎然，使人印象深刻。但最最獨突驚絕的，要是王童、曾詠霓的戲服設計了，這些戲服在設計上每件色彩與繡樣都

講求配合人物與情境，充滿巧思，整體色澤綺麗淡淨又高雅，煥發清新脫俗的奇彩，美得叫人驚愕，真是前所未見，出

於傳統又超越傳統，真正塑造提昇了整齣戲的風格表現與藝術意境，為戲定調，誠是傳統戲服的新典範。難怪隨後在戲

服界造成觀念與形式有形無形莫大的影響，只要看青春版《牡丹亭》演出後，眾多大陸的劇團、電視劇與電影的傳統戲

服的改良，前後相較，就一目瞭然了。而如此精雅典麗的戲服，在舞美上又融入董陽孜的書法藝術與奚淞的繪畫元素，

以為人物與情境的示意形塑，風格情致清雅，流漾著詩情畫意。這樣注入豐沛藝術精神的戲，面面俱到，通體無處不

美，體現了高遠深闊的藝術境界與文化內蘊。原來看到真正的好戲，竟會如此狂喜幸福。但好戲可遇不可求，同一齣戲，每場都不一樣。我在

息，禮頌青春的魅力。原來看到真正的好戲，竟會如此狂喜幸福。但好戲可遇不可求，同一齣戲，每場都不一樣。我在

臺北看新版《玉簪記》，在南京看新版《白羅衫》，這三場戲都讓我深夜崑話戀戀難眠，終生難忘。看了青春版《牡丹

亭》在臺北的首演，我知道，這個青春的傳奇要走向各方，風靡千千萬萬的人了。

*

製作戲劇，須先有了製作的人，才會有戲的產生。所以另一個重要的起點是我們這些製作組同伴的聚集。參與討論

劇本時除了白先勇，有樊曼儂、華瑋、辛意雲，不久加入了王童和曾詠霓；之後舞美也進來了，董陽孜與奚淞的書畫，

吳素君負責舞蹈設計，林克華與王孟超、黃祖延是先後的舞臺設計與燈光。幕後還有另一位靈魂人物鄭幸燕，她是少見

的精明能幹，機靈智巧，似有三頭六臂。她的工作特別重要，既是白先勇的祕書，又是製作組的總務。而每逢青春版

《牡丹亭》在大陸的重大表演，都是她隨白先勇出征飛來飛去，到處推廣宣傳，奔走協助總理四方八面的大小事情，處

理各種臨時危機。白先勇常說他和幸燕是「光桿司令帶個小兵」去為崑曲衝鋒陷陣，司令無兵難成事，可見這個小兵的

角色多麼要緊，我看他們兩人真是將勇兵強的絕配。總之製作組的這些人各有專長，都是白先勇熟知的人，大多是拔刀

相助，與他一起做崑曲義工，卻並非彼此全都認識。尤其是我，長年生活在學院，少與外界接觸，多位都是久聞其名而

不相識的，但結果共事下來卻無比和諧愉快，並與幾位成為相見恨晚的至交好友。這是由於大家的美學眼光接近，心思

單純，只為藝術而藝術，在審美感性與認知判斷上乃容易產生共鳴。其實此又不得不歸功於白先勇真有得人之能與知人

之明，他把每個人擺放在切合其專長的位置，各適其適，各盡所能，而由於彼此都是追求完美，不惜全力以赴，會為藝

術著魔拚命的同類人。所以即使各司其事，各有主見，但事事群商共議，乃容易磨合，達成共識，特有團隊精神。且領

隊主事的白先勇，本身為小說家，又是將軍之後，所以不但藝術感性銳敏，更特善於運籌帷幄，眼光獨到，布署切當，判斷精準，所見所謀，無事不諧不達，他對文化與藝術的真誠與熱情，更是凝聚眾志成事的魅力。這種種人和的因素，形成堅實的製作團隊，大家的同心同夢，終於實現了《牡丹亭》這場青春夢的成功，而且這個夢越做越長，又後續完成了新版《玉簪記》與新版《白羅衫》等戲。這些年來，白先勇製作的崑曲幾乎變成一個時尚的文化品牌。從青春版《牡丹亭》開始，他到處奔波宣傳，逆轉了崑曲在大陸無人問津的頹勢，深耕校園，在學院掀起崑曲的熱浪，使無數的年輕人，紛紛湧入劇院看崑劇，帶動社會風潮，甚至領軍推廣到歐美的表演。不但在兩岸三地的大學設立崑曲課程，更扶植了足以公開表演的大學生版《牡丹亭》。另一方面，又顧慮崑曲傳承的重要，大力資助鼓勵蘇崑小蘭花班年輕演員向老演員學戲，成果斐然，要使崑曲不失傳。白先勇以一崑曲義工自居，他之能成就如此恢宏驚人的崑曲大業，少不了外界人力財力的資助捐獻。人助天助，他常說每當他走到水窮處，說來奇怪，此時總是有人突然出現理解他之困，沒有這些有力者的支持付出，與他同行，他也無從出力，他認為這都是因為大家對文化懷有一種共同的價值與理想，才會走在一起。我認為這也是人們對他人格與理想的信任與敬重產生的共鳴，願意與他一起為崑曲創造前所未見的文化傳奇。如此，有如杜麗娘死而復活，白先勇果然也使瀕臨消失的崑曲回生，完成了如此奇蹟般的崑曲大業，終於圓了當年發下奉獻餘生推展振興崑曲的宏願，我們大家與千千萬萬人也都隨著他做了一個崑曲最美的好夢。

*

而我，從第一個起點走來，感覺當初在電話中聽到的那個氣若遊絲喑啞的聲音，突然變成劇院裡謝幕掌聲譁然的轟響。抬頭一看，原來是白先勇現身舞臺，滿臉笑容，接受觀眾的喝采。

賞心樂事誰家院
——白老師的絕美遊園

王孟超／臺北表演藝術中心前執行長，青春版《牡丹亭》舞臺設計

我和白老師結緣甚早。

一九八二年剛結束預官服役後，找到第一個工作是許博允先生創辦的新象活動推展中心，在國際事務組，負責寫信探詢二、三年後國際表演藝術作品來臺演出的意願。國際事務組的辦公室直接和許先生一起，是個封閉的小房間。

當時國際聯絡最即時的，只能靠隔壁公司分租的TELEX（簡訊打字傳真機），寫完信，只能沒事枯坐。小房間空氣不好，不時打瞌睡，許先生看在眼裡，覺得此人不來勁，就想把我FIRE掉，但是新象女多男寡，好不容易來個可以使喚出力的男生，公司同仁全體一致反對。剛好新象要和白先勇老師製作一齣大戲，是改編自《臺北人》短篇小說集中的〈遊園驚夢〉，劇中集合當時海內外影視名角，盧燕、胡錦、歸亞蕾、劉德凱，及曹健、錢璐夫婦等人，另外也對外試演招募幾位新人，其中一位就是演副官，如今是鼎鼎大名的天文學家、前自然科學博物館館長孫維新。新象為此跨部門成立專案小組，由樊曼儂、白老師擔任製作人，我在大學話劇社的同學李慧娜，領頭擔任執行製作，許先生正好把我丟在這小組擔任總務，負責打雜、追著大明星們發車馬費。深夜帶著一桶漿糊、海報，騎著機車，把忠孝東路兩邊柱子貼滿（第二天就等著接罰單，當時根本沒有太多合法可張貼的城市規畫）。

這齣戲後臺製作更是集結當時劇場一時精英，聶光炎老師精緻且深含韻味的舞臺，由國內唯一劇場技術團隊，林克華、詹惠登帶領的雲門實驗劇場負責，也開啟我踏入劇場幕後的契機。後來辭掉工作，全心投入雲門實驗劇場的訓練班。

在製作過程，白老師對任何人都是十足熱情，不會因為我只是一個初入社會就不太理會，他對劇場演出的熱情是全面且真心，那時就領教到白老師如何用無比的毅力堅持，溫柔地推動所有團隊完成這齣在臺灣表演藝術史，堪稱里程碑的演出。幾十年後，新象重製《遊園驚夢》，聶老師已經完全淡出舞臺，因此我居然可以狗尾續貂擔任舞臺設計，人生奇妙如此，又完成一個圓。

二〇〇四年，白老師率領蘇州崑劇團兩岸合作的青春版《牡丹亭》來臺世界首演，造成前所未有的轟動，我有幸也觀看首演，被崑曲之美震懾不已。服裝、舞美等，讓現代劇場空間及回歸傳統精緻美學，兩者結合幾近完美。一年後，突然接到白老師的邀約，第一版已近至美的舞臺，他仍然未覺滿足，想要力求精進，三天數十折的場景，再三討論檢視，為此我也順道拜訪蘇州。除了造訪蘇州崑劇院，也踏訪蘇州遍地名園，很多都曾在紙上瀏覽過，實地造訪更領略到方寸園中，妙法自然。導演汪世瑜見到我，只說一句提醒：「不要太寫實。」

名園中，最一致的景觀，是白牆及無盡變化的花窗，這也是第一版左右舞臺兩邊高聳白牆花窗的設計由來。來回討論中，我大膽地提出取消寫實的白牆，而將現代劇場黑色的沿幕、翼幕換成全新訂作的灰色布幕，如此即保留中國園林或是瓷器天青色譜，也兼用現代劇場空間運用。

崑曲舞臺往往一景，偌大舞臺僅一、二人表演，古時藉園林中的樓臺亭閣做為演出空間，十分合理，但是放在現代大型鏡框舞臺，以寫實布景處理，固然可以解決空間場景。但是原來一步一山水的想像空間，韻味就喪失殆盡。第一版設計一些大型屏風擺設，固然寫意不少，但物件上下，仍然笨重，不夠流暢。我採用古畫花草，和董陽孜老師的書法，用布幕呈現，場上以屏風概念去隔出廳堂、閨房等空間，藉由現代劇場的懸吊系統升降，使眾多場景變化更為順暢。

〈拾畫〉一場原來也是一寫實的屏風做為掛畫，及女魂躲在屏風之用，我改以用藤編的吊景，即可寫意表達屏風，且女主角躲藏，更容易被觀眾觀看。

大量的投影取代傳統繪景幕，除了保留第一版精美可用的畫面外，另外也大量截取古代水墨精華處，重新構圖，

上：與王孟超（帶帽者）討論舞臺設計。北京，二〇一一年十二月。
下：王孟超調整舞臺背景畫面。臺北，二〇〇五年十月。

以近乎極簡的墨色斑紋，去呈現或山或水，或戰亂，或庭園。

〈遊園〉一場，如何表達杜麗娘首次踏入後花園，滿園春景，眼睛為之一亮的情境，我們也捨去假山假水的布景布置，王童老師找到一個抽象的紅綠圖面，透過電腦製作出兩個不同彩度畫面，投影配合音樂、動作，剎那間轉換，觀眾反而可以更感受到入園驚喜之感。

三天數十幕的場景，就在和白老師集眾人討論之下，一幕幕修正，定版，最後是序幕有董老師的「牡丹亭・湯顯祖」的書法，我找汝窯冰裂紋的放大畫面襯底，定調整齣青春版《牡丹亭》，成為白老師所追求的極雅絕美的境界。

轉眼二十年，青春版《牡丹亭》兩岸三地，美國、英國、希臘各地巡演不止數回，造成轟動影響，堪稱一齣戲救崑曲。崑曲王子張軍也曾提及初次目睹青春版《牡丹亭》的現場演出，也為之震撼不已，他那時才理解崑曲之雅是如此境界。

我在劇場職涯中已超過四十年，居間有幸能和不世出的藝術大師如林懷民老師、白老師，不斷砥礪互動出一些好作品，如此福分，世上能有幾人？我何其幸可以賞心樂事於白老師的家院，窺其堂奧。

二十年青春夢

——見證海峽兩岸劇場的變遷與發展

黃祖延／中國文化大學戲劇系兼任教授，青春版《牡丹亭》燈光設計

由作家白先勇集結海峽兩岸藝術界共同打造的崑曲大戲——青春版《牡丹亭》，二〇〇四年四月二十九日在臺北國家戲劇院首演。抱著觀摩的心情欣賞這齣受到各界矚目的新製作。那時的我只是全場一千五百位觀眾之一，沒想到戲看完了，我和青春版的緣分才要開始，隔年加入團隊擔任燈光設計，一做就是十九個年頭，不只參與這齣戲從青春到盛年，也見證海峽兩岸劇場的變遷與發展。

這個製作的龐大在於：幕前是大陸崑曲名家汪世瑜、張繼青一手調教的蘇州崑劇院小蘭花班青年演員，幕後則是臺灣的製作團隊，因為白先勇老師的號召，不只集結劇場著名設計者，還有電影界（導演王童擔任美術總監暨服裝設計）、學界（華瑋、辛意雲、張淑香參與劇本修編）、書畫界（董陽孜題字、奚淞繪畫）各領域大咖一同加入。「眾星雲集」的陣容不遜於臺前的明星。然而，如果沒有一個有決斷力的領航者，很容易淪為各說各話的紛雜局面。

因為有「白元帥」（白先勇）坐鎮，青春版不曾出現這樣的問題。過去參與過的劇場製作，設計者對應窗口通常只有導演，青春版則是團隊的行動，集體創作，所有想法攤在會議上討論，白老師只提出原則性大方向，遇到意見難以統合時才做裁斷，不會「會而不議，議而不決」，運作起來很有效率。

雖然是中途加入製作團隊，對我而言，第二版就是從零開始的全新創作，不過，還是得感謝首演版的實驗與碰撞，讓後繼者不必再重覆同樣的問題。光影，是很虛幻的存在，燈光的變化通常不會直接刺激到觀眾，設計的考量都是圍繞著劇本走，包括：一，場景：戶外或室內、白天或黑夜、春夏或秋冬……；二，戲劇的情緒：歡樂、纏綿、悲

傷、孤獨……，藉由燈光導引觀眾進入劇中人的情緒，同悲同喜。

燈光設計不能只考慮自己的想法，必需因應布景的形式、顏色、舞臺陳設、投影、服裝、演員走位各個面相，同步思考，通盤考量。傳統戲曲的演出，燈光通亮，臺上一舉一動一覽無遺，演員永遠站在中間的C位，就是看戲、聽戲。隨著現代劇場的發展，戲曲開始導入新的表現手法，藉由燈光明暗將舞臺收緊成不同的小區，創造出更多的表演空間及C位，戲的流動更加豐富而有變化。

燈光語彙必需因應劇種或是劇團特色做調整。我做過一些新編戲曲，演員一個亮相、音樂一個重拍、武戲一打……，燈光都要跟著變化，以「重口味」聲光營造舞臺效果。崑曲是很優雅的，燈光如果變化得太快，對戲是一種干擾，必需知所節制。

二〇〇五年參與青春版時，海峽兩岸劇場燈光系統以傳統燈為主，電腦燈剛開始應用，還不普及。傳統燈是模仿太陽光的鹵素燈泡，以色紙來調色，色溫溫暖偏黃，缺點是必需經過精密的設計，燈具上了吊桿很難修改；電腦燈的光源則是高亮度金屬鹵化物燈泡，以色盤混光，燈光顏色偏白，較為亮麗。科技的日新月益，電腦燈可迅速轉換圖案、顏色，以及調光、聚焦、光斑水平、垂直移動的機械操作，工作起來更方便。構思青春版時，曾想過是否採用電腦燈，後來考量到成本，以及崑曲更適合色溫溫暖的傳統燈，最後作罷。觀眾可能很難想像：傳統燈要製造滿臺樹影效果，就需要四或六個燈具，臺前演得精彩，舞臺上方也熱鬧滾滾，懸吊系統不只吊布景，還有上百具的燈，雙方人馬不時上演搶桿大戰。

燈光設計不是做完設計就完事，每次演出要因應劇場條件、燈光廠牌的不同做調整，青春版分為上、中、下三本，每演一輪就是三齣戲的工作量，第一天的戲落幕了，得上緊發條做第二天的燈光，經常是大白天進場工作，忙到凌晨才走出劇院。

二〇〇五年十二月，重製版的青春版《牡丹亭》回到首演地臺北國家劇院發表，接著展開兩岸三地及歐亞美洲的長征之旅。五十場、一百場、二百場、三百場、四百場……，不斷累積的演出場次，標示著我和青春版走南闖北的印

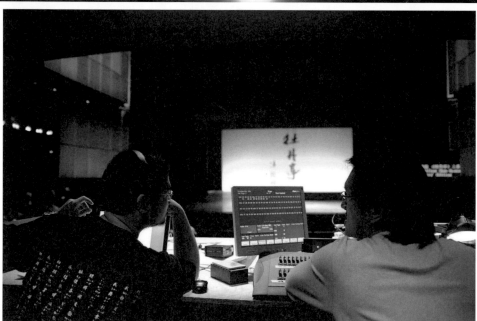

上：黃祖延在《牡丹亭·遊園》舞臺現場調整燈控。深圳，二〇〇六年一月。
下：黃祖延〔右〕、王耀崇討論舞臺燈光。英國倫敦，二〇〇八年六月。

記。記不清參與了多少場青春版的燈光工作，中、港、臺、新加坡、美國、英國、希臘……，不同的城市、不同的劇場、不同的工作夥伴，數十年設計生涯很難碰上同一齣戲做了近二十年，以至於燈具的位置、顏色及畫面都深深烙印在腦海中，那是由燈光譜寫出的《牡丹亭》。

青春版受到白老師百般呵護，演到哪盯到哪，深怕一個不注意就走了樣。尤其，這齣戲發表的頭十年演出非常密集，一年我總要出門十多趟，當製作團隊其他成員無法隨團時，不只要管燈光，服裝、布景、音響……舞臺大小事有了狀況，都要應變處理。早年，大陸老一輩劇場工作者對於現代劇場沒有太多認識，「燈光放上去就好了，還需要調整？」因為不理解，配合度不高，但吵架解決不了問題，需要耐心溝通，除非真的動不了，要想辦法在有限的條件下做出劇場級的燈光效果，記得在安徽合肥大學演出時，大學禮堂設備不足，臨時以竹竿綁繩子吊燈具。我為蘇崑小蘭花班設計燈光的第二齣戲《玉簪記》在大陸巡演時，裝臺才發現部分景片黏在一起，十萬火急重做，幸好沒耽誤到演出。

青春版一演近二十年，見證了兩岸，特別是大陸劇場的變遷與發展。大陸不只一線城市，二、三線城市新的劇場如雨後春筍建成，接受現代劇場訓練的年輕新血接棒加入，二十年來有了長足的進步。二〇〇〇年以後舞臺燈光系統也緩慢起了變化，電腦燈、LED燈已成主流趨勢，兩岸劇場不論是人才或環境都已經世代交替，青春版的燈光設計也必需與時俱進，加入新的思考及工作模式。

做為青春版一分子，最讓我感動的是：白老師鍥而不捨的毅力，這個龐大的製作才能走下去，而且一走就是二十個年頭。復興崑曲的口號喊得再響，沒有堅強的意志力與執行力，一切都是空談。外界看來，以白老師在文學界的地位應該可以輕鬆成事，事實不然，第一筆贊助金容易談，數百場巡演每出一趟門就是「食指浩繁」的花費，都得從零開始，白老師舉著大旗從六十多歲領軍到八十多歲，永遠精神奕奕，從不喊累，身為後輩的我們怎麼能不提醒自己：「要跟上白老師的腳步，不能鬼混。」

Covid-19三年疫情難得停下忙碌的腳步，不免懷念起青春版《牡丹亭》在各地巡演的點點滴滴，有時因工作時間

撞期而煩惱；有時因倦怠而心煩；有時因為工作理念不同發生爭執；有時完成不可能的任務而自嗨；有時拖著疲憊身體走出劇場，一頓可口的宵夜疲勞頓消，二十年的情感交織著酸甜苦辣各種滋味，最終化為滿足與開心。

心裡明白：以後或許不會再有這種機會；但也慶幸：至少曾經青春。二〇二四年，青春版《牡丹亭》即將迎來雙十年華，期許：這場青春美夢還會繼續下去。

（李玉玲／採訪‧整理）

白先勇與崑曲復興的影像見證

許培鴻／攝影師，青春版《牡丹亭》影像創作

二〇〇四年四月二十九日青春版《牡丹亭》在臺北「國家戲劇院」首演，製作人白先勇老師對劇照的呈現非常重視，一張海報在演出前帶給觀眾第一印象很重要，兩岸的媒體已陸續報導宣傳中，劇照的進行必需儘快完成。二月七日出發蘇州，此行劇照拍攝時間非常有限，距離演出已不到三個月，作業上不容許有任何差錯，一個不能失敗的任務。抵達蘇州第一個面對的問題是拍攝場地選定，攝影棚、崑劇院，還是外景，最後選擇了困難度較高的外景作業。

外景有許多迷人之處，也有複雜的因素挑戰，如氣候變化、人群的干擾、光線的掌握處理等，尤其冬季的日照時間短氣溫低，這些因素都會影響拍攝的成果，尤其低溫環境容易影響被拍者的狀態，拍攝過程中一個誤判都可能造成團隊做白工。基於主題與背景的考慮評估，《牡丹亭》以蘇州園林來做為背景元素最貼切不過，第二天前往一些知名園林勘景，最後選擇了藝圃，藝圃對外地遊客來說陌生了些，好處是遊客少沒有人群干擾。拍攝前一天蘇州下了整夜的大雨，讓大家心情很忐忑，尤其我壓力最大，不得不在半夜裡準備第二個應對拍攝方案，沒想到老天爺給了大禮物，一早醒來雖然低溫卻是豔陽天，陽光讓園林充滿了春色，二月的蘇州未必下雪但寒氣逼人，只能用一個「凍」字來形容。為了畫面雅致動人，在拍照時演員只穿著單薄的戲服，不能讓演員受風寒為前提，拍攝節奏上得快中求穩，掌握住人物的「情與美」是《牡丹亭》的靈魂。飾演柳夢梅的俞玖林、杜麗娘的沈丰英、丫鬟的沈國芳，三位演員不畏風寒在低溫氣候中完成拍攝，青春版《牡丹亭》第一張劇照在藝圃誕生，這一刻也與崑曲結了緣。從事音樂、舞蹈、人文、戲曲等人物系列拍攝，崑曲屬於我後期的創作，青春版《牡丹亭》一拍就是二十年，累積崑曲系列將近二十萬張影像，投入時間與作品數量幾乎超越之前的一切。從二〇〇四至二〇二四年期間，紀錄的不僅是一齣戲，演員的傳

承，戲的傳承，觀眾的傳承，一個劇種文化的生命，一部崑曲史，而白先勇老師正寫著歷史。

二〇〇四年三月上旬，創作組與白先勇老師專程從臺北前往蘇州，等待驗收一年多來演員們魔鬼式訓練成果，總導演汪世瑜，導演組有張繼青、馬佩玲、翁國生，美術總監王童，服裝設計曾詠霓，花神編舞吳素君，書法藝術董陽孜，劇本成員有華瑋、張淑香、辛意雲，舞美設計林克華、王孟超，燈光設計黃祖延，編曲指揮周友良等，各項製作細節過程白老師都相當重視，與製作群密集開會，進行過無數次的電話會議。在蘇州一棟未完工的大樓（現在的蘇州萬豪酒店）進行青春版《牡丹亭》全本三天的彩排，寒風從牆面四處竄流，每個人都穿裹著厚重的羽絨服繼續彩排工作，辛苦的演員只能穿著單薄的戲服挨著冷風。看著舞臺上演員彩排的製作群，每一位老師雖然臉上表情蕭穆嚴謹，但內心是興奮、緊張與期待多重情緒的交替。這是我第二度拜訪蘇州，主要任務是紀錄演員的排練與彩排，額外收穫是拍攝到製作群與演員們在後臺非常難得的互動，在往後的巡迴演出中這些珍貴的畫面不再出現。初期蘇州崑劇院的小蘭花，他們充滿著青春氣息，大家都想要把最好的自己表現出來，一路走來二十年的光景，猶如一部縮時影像紀錄片，看見一位崑曲演員的成長蛻變，從青澀期到穩健的臺風，繼而成為獨撐大戲的名角。

後臺，是演員們休憩與準備工作的空間，也是私人情緒最豐富放鬆的地方，外人或訪客是不可能隨意探訪。與演員們長時間相處彼此也都熟悉，深怕影響演員的準備工作，後臺的我總靜默著在周邊觀察紀錄著。化妝階段是演員最專注的狀態，戲曲的妝不比一般時尚彩妝，如果分心上錯了色，畫岔了眼線都很難再改妝，除非卸妝重畫但時間上是不允許。旦角頭上功夫更是繁瑣，完成臉上的妝扮，接著是勒頭、吊眉、貼片、髮髻、髮簪、髮釵，如此費工的頭上功夫處理好，最後才穿上戲服，每個階段都分秒必爭，當演員走出服裝間一切心情才稍微放寬心，前往側舞臺的走廊時，戲裡的角色已經開始上身。在幕後，每一位成員都是我鏡頭裡的主角，每一幀照片，都是戲曲人生的萬花筒。

從二〇〇四至二〇二四年間，共策展二十一場關於青春版《牡丹亭》的攝影展，藉影像以不同形式來傳達崑曲藝術之美。二〇〇四年第一場攝影展，在臺北一〇一大樓的 Page One 舉辦，為青春版《牡丹亭》世界首演前的祝賀。二〇〇七年第四場攝影展，在北京大學百周年紀念講堂舉辦，將講堂大廳空間設計為一個簡約的現代園林，與《牡丹

亭）劇照相互輝映，為青春版《牡丹亭》第一百場慶演的祝賀。第七、八、九場攝影展於二○一一同年舉辦，分別於

臺北的臺灣大學、華山1914文化創意園區以及北京的國家大劇院東展覽廳的影像展「奼紫嫣紅

開遍」，為青春版《牡丹亭》第兩百場慶演的祝賀，場地有一千兩百平方米的面積，在十八場影像展中最具規模且盛

大。展覽區分為傳統媒材與科技視覺兩大主軸，每個主軸有四個主題區，全場共策展八個主題區，從龐大作品中挑出

近一千張影像，在四個科技主題區運用了台達電子高清投影技術：第一個主題區《牡丹亭》，投影螢幕面積為12X2.5

米動態影像。第二個主題區為《玉簪記》，投影螢幕面積為9X2.5米的動態影像。第三個主題區是3D視覺體驗。第

四個主題為色塊藝術的新視覺，將攝影作品製做為現代色塊藝術，以動態影像搭配四種不同風格音樂，四幅直立高清

螢幕組合為一幅作品，讓崑曲融合現代不同元素大膽結合，為崑曲美學拓展新視界。

臺北、香港演出轟動後，二○○四年六月，在蘇州大學存菊堂演出，也是青春版《牡丹亭》大陸首演，存菊堂

兩千七百個座位，九千張票一搶而光，這樣的盛況氛圍半年後，訊息已沸沸揚揚傳播到各處，來自各界邀演，白老師

掛在心上的「崑曲進校園」期盼也漸漸實現，許多年輕人接觸了崑曲之美受到了感動，因此愛上崑曲藝術。崑曲進入

校園，這股旋風在海內外掀起年輕人一股崑曲狂熱，相繼在北大、北師大、南開、南京大學、復旦、同濟、蘭州大

學、西安交通大學、四川大學、廣西師範、中山大學、廈門大學、香港中文大學、臺灣的交通大學、成功

大學、政治大學。在西安交通大學有一幕我親眼目睹，當演出下本謝幕後，演員們正在後臺卸妝更衣，後臺出入口處

已經有許多學生們等待，渴望一份簽名或拍照，期盼遇見他們心目中的男女主角，這一幕不就是時尚下的「粉絲」狂

熱。以往在戲臺前的觀眾大都是銀髮族，熱愛戲曲的忠實觀眾，年輕的族群總是寥寥可數，如今，從青春版《牡丹

亭》的演出盛況，讓年輕人主動走進劇院也呼朋引伴來觀賞，許多大學生甚至高中生都是第一次接觸崑曲，看完演出

後學生們非常感動，在大廳遇見白老師，激動地說：「白老師，謝謝您。」更有觀眾說：「曲終人散，空氣中還飄蕩

著崑曲的旋律。」

二○○六年九月青春版《牡丹亭》遠征到美國加州大學四個分校，舊金山柏克萊、爾灣、洛杉磯、聖塔芭芭拉，

在沒有官方的補助下，全靠白老師向外募款，解決了全團將近百人的機票費、交通費與一個月的食宿，出發前一切事

務籌備過程龐大又繁雜，在白老師周邊許多友人與海外華人群策群力的協助，最後關關難過關關過。美國第一站抵達

舊金山，在柏克萊Zellerbach Hall第一場成功演出，全場觀眾起立鼓掌喝采，白老師一顆忐忑的心才定了下來，畢竟

這場演出收關崑曲在國際的地位，美國許多媒體報導青春版《牡丹亭》在美國演出成功，是繼一九三〇年梅蘭芳訪美

以來，中國戲曲對美國文化界最大的衝擊。我在美西加州大學四個分校的紀錄觀察中，每一場的謝幕，如雷貫耳的掌

聲熱情了全場，有些觀眾之前沒接觸過崑曲藝術，只買了上本的戲票，隔天想要再購買中本與下本的票早已售罄一

空，對觀眾而言，當下的感動是一輩子的印記。

繼崑曲進校園後，白老師繼續推動「崑曲傳承計畫」，在北京大學、臺灣大學、香港中文大學成立崑曲中心，

開授崑曲課程，特地聘請崑曲學者、崑曲大師，以講座方式來進行，並請來蘇州崑劇院小蘭花班來做示範演出，生動

豐富的課程讓選課的學生們莫不驚喜，記得有一幕畫面，二〇一四年三月，氣溫接近零度的北京，白老師遠從美國來

到北大授課，當天崑曲課是晚上六點開始，白老師抵達前教室內已經擠得滿滿學生們的期待，座無虛席外，走道上

也擠滿著學生，連門口、講臺前的地板上都坐滿著學生聆聽講課，紀錄現場的我想移動方位也動不了，在寒凍的季節

裡，教室內充滿著暖暖的崑曲氣息。

青春版《牡丹亭》培養了蘇州崑劇院小蘭花青年演員接班，白老師推動崑曲文化讓《牡丹亭》到達新的里程碑

相當不容易，然而一位專業演員一生不能只有一齣戲，必需有其他拿手作品的絕活，於是白老師動心起念，為了讓小

蘭花的專業更上一層樓，再度募款資助小蘭花學戲，向老一輩的崑曲大師拜師，特地請來汪世瑜、張繼青、蔡正仁、

岳美緹、梁谷音、劉異龍、王維艱、黃小午等，把大師們的絕活繼承下來。生、旦、淨、末、丑的行當都齊備，接著

就是製作新的大戲，如《玉簪記》、《白羅衫》、《西廂記》。同時栽培演員每個行當都有自己的折子

戲，如《長生殿》、《吟鳳閣·罷宴》、《販馬記·寫狀》、《療妒羹·題曲》、《義俠記》、《水滸記·情勾》、《荊釵記·見

娘》、《千里送京娘》、《天下樂·鍾馗嫁妹》、《繡襦記·打子》、《爛柯山》。學戲這段歷程的磨練必定辛苦，

上：許培鴻與白先勇合影於「牡丹亭的後花園」攝影展開幕。臺中國家歌劇院，二〇一七年四月。

下：北京二百場演出攝影展。二〇一一年十一月。

但也有了成長，是小蘭花一輩子珍貴的禮物。

二〇一七年白先勇老師製作了校園傳承版《牡丹亭》，由蘇州崑劇院的「小蘭花」們來執行教學任務，總導演為汪世瑜老師，呂佳擔任總教頭，參加演出的學員全來自北京各所大學，非戲曲專科的大學生，持續將近一年的學戲，學員們從呼吸、唱腔、神態到身段，一點一滴從頭學起，每位行當的老師都是手把手地教，勤練與用心是學員的不二法則，「水磨調」的功底也就逐漸地積累成長。二〇一八年四月十日，校園傳承版《牡丹亭》在北大百周年紀念講堂首演，接著二〇一八年十二月香港中文大學演出，全場爆滿，二〇一九年六月演出於高雄，也受到高雄的觀眾盛情的歡迎。令人驚訝的是演出中的學員們唱腔與臺風都相當穩健，包括由學生所組成的樂團都表現出專業的水準，眾多專家與觀眾們觀賞後驚呼連連，贏得滿堂喝采。校園傳承版《牡丹亭》在校園扎根，傳承更進一步的傳播，熱愛崑曲的觀眾也成為崑曲表演者，崑曲注入新生命。看見這一切的成長，影像的紀錄見證這一切。

白先勇老師的無私大我風範，感動了許多人，也包括我，謝謝白老師。

美的傳遞，崑曲系列攝影展：

二〇〇四年四月，《牡丹亭》劇照展，臺北101 Page One

二〇〇六年五月，《牡丹亭》劇照展，香港九龍聯合書店

二〇〇七年四月，牡丹亦白攝影展，北京第三極書店

二〇〇七年四月，牡丹亦白攝影展，北大百周年紀念講堂

二〇〇九年三月，四百年的款款情絲，香港城市大學中國文化中心

二〇〇九年四月，《玉簪記》劇照展，臺北兩廳院藝文空間

二〇一一年三月，崑曲新美學——許培鴻的攝影見證，臺灣大學典藏館

228

二〇一一年六月，迷影、驚夢、新視界，臺北華山 1914 文化創意園區

二〇一一年十一月，妊紫嫣紅開遍，北京國家大劇院東展覽廳

二〇一二年四月，妊紫嫣紅開遍，北京國家大劇院東展覽廳

二〇一二年四月，迷影驚夢影像展，蘇州同里湖大飯店達觀園

二〇一三年五月，牡丹亦白，廣州方所文化

二〇一三年十一月，妊紫嫣紅開遍，蘇州王小慧藝術館

二〇一四年十二月，妊紫嫣紅開遍，蘇州崑劇院展覽廳

二〇一五年四月，拾年如畫，臺北敦南誠品藝廊

二〇一五年七月，《牡丹亭》，臺北觀想藝廊

二〇一七年三月，《牡丹亭》的後花園，臺中國家歌劇院大廳

二〇一八年一月，《牡丹亭》，新加坡藝術年展 Art Stage Singapore

二〇一八年四月，《義俠記》，8K 科技影像首發會，北大百周年紀念講堂

二〇二三年七月，妝點・影像，研華藝廊，臺北市

二〇二三年十月，驚春誰似我，戲曲博物館，崑山市

二〇二四年，風神俊雅至情人，正儀古鎮，崑山市

永恆的旋律
——青春版《牡丹亭》緣起的點點滴滴

辛意雲／國立臺北藝術大學榮譽教授，青春版《牡丹亭》劇本整理

二〇〇四年青春版《牡丹亭》在臺北首演，至今已將近二十年了。據說此劇已演出近五百場，這真是一個令人高興的數字，也是在當時製作時沒有想到的成果。當時參與白先勇老師的工作團隊，只是一心想將崑曲——中國傳統以來這麼優美的藝術，也是中國文化思想上如同彩虹般的結晶，如何重新讓世人看到，因崑曲其實是最美的表演藝術，是人類世界表演藝術的瑰寶。

回想一九八九年香港文化中心正式啟用，邀請全世界頂尖的藝術團體前往表演，我參加臺灣的參訪團，前往觀看。那次看到了大陸當年的六大崑班的演出，為之驚豔極了！我甚至覺得整個崑劇的演出如同人間故事的百科全書，它也讓我想起十九世紀法國著名作家巴爾札克的人類戲劇。崑劇非常細緻地把人類社會在生活上各種層次的心理、事件，好好壞壞，都做了極其細膩的表達；再加上音樂美，唱作念打舞也美，整個戲劇的表演透過程式性的藝術模擬，在真實與虛幻之間穿梭，讓我久久不能忘懷。

二〇〇〇年，好友樊曼儂力邀大陸六大崑班來臺灣演出。臺灣掀起一股崑曲的旋風。而這時白先勇老師也正好常常回臺，每次回臺也都會和大夥們一起觀賞崑劇的演出，並常評點、講解，尤其講他小時看梅蘭芳演出的種種經驗，告訴大夥崑劇之美；還常提出：該怎麼發揚這優美的藝術呢？同時要如何讓它傳承下去呢？也就是在這些聊天討論中，大夥也說：「湯顯祖的《牡丹亭》女主角杜麗娘十六歲，男主角柳夢梅二十歲，都是青春年少者。有沒有可能尋找到年輕演員來演，讓我們看到真正屬於青春的《牡丹亭》呢？」

白老師說：「是啊！應當這麼做，不過先要尋找演員才行啊！崑曲演出那角兒可一定要對，不對是不行的。」

二〇〇二年白老師興奮地從香港打電話回來說：「有人了！有人了！我在香港推廣崑曲，蘇州崑劇院的小蘭花班來示範，班裡有一位年輕演員，那型真好，上好妝，活脫脫的就如明代書生一樣！」兩個月後，白老師被蘇崑蔡院長專程請到蘇州，看見小蘭花班裡還有一女角也極好，上了妝以後，就像從明人仇英畫卷中走出來的人，是個傳統古典美人，形體就像線條拉出來般的纖麗有致。白老師說：「有人、有角色就好了！青春版《牡丹亭》有譜了！」

就在二十世紀、二十一世紀交接之際，聯合國通過崑曲是人類非物質文化遺產，並且評為世界最美的表演藝術。

二〇〇二年年尾，大夥一起與白老師聚餐，大家並開心地聊著不久才看的崑曲《白羅衫》，討論到其結尾似乎有些迂腐，不合常情，也不太合現代人的感受。白老師說：「是啊！有些戲在演出時微調，讓它既有傳統的美，又合乎現代人的審美性，一定會更有說服人的力量！」而後白老師低下頭，沉吟一會兒，就太對不起祖宗了！只可惜唱得普普通通，因為還用力拍下桌子，大聲說：「崑曲申遺都成功了，外國人都重視了，我們中國人怎可不重視呢？中國人要再不重視，就是不折不扣的柳夢梅和杜麗娘了！我先前看的那兩位蘇州小蘭花班的男女演員俞玖林、沈丰英扮相真好，可得有好老師、得有真正的傳承呀！不過現在已經有人、有角色，青春版《牡丹亭》就有譜了。」

有人問說：「張繼青老師與汪世瑜老師都剛退休，能請他們來教嗎？汪老師教俞玖林，張老師教沈丰英，那就好了！」又有人說：「這不可能吧？大陸的師承系統是極清楚和嚴格的，這兩個孩子都是蘇崑的，而張老師是南京江蘇省崑劇院的，汪老師是浙江崑劇院的，他們要擅自教授，會被院裡視為離經叛道！大陸行規是很嚴格的，不容易動呀！或許張老師還好一些，因為她是江蘇省崑劇院的，而蘇崑也是江蘇的。不過蘇崑只是地方小崑劇院，張老師會接受嗎？」

樊曼儂說：「我想只要我們白大師出馬說說，一定會成功的！您和他們的交情這麼好，又與各方面都說得上話，沒有人真正的教導嘛！崑曲要演得動人心弦，可得有真正的傳承呀！不過現在已經有人、有角色，青春版《牡丹亭》就有譜了。」文學界、學術界的朋友都支持您，您一定說得成的！再說，汪老師仍非常在意自己的戲劇生涯，您說他也是個極好的

導演，那要不要建議他⋯退休了，試著轉換個跑道，先擔任青春版《牡丹亭》的導演吧！」

白老師兩手一拍，眼睛一亮，霍然站起來，說：「就這麼辦吧！我們後天就去杭州拜訪汪老師吧！汪老師說定了，張老師那裡大概也就沒問題了！」

記得是那年的冬天，白老師拉著樊曼儂、我，還有幾個工作夥伴，就啟程，在細雪霏霏的中午到了杭州。叩開汪老師家門，汪老師還在與家人、朋友過年聚餐。白老師一坐定，開門見山就邀請汪老師做青春版《牡丹亭》的總導演。

汪老師愣了一下，問：「怎麼說？」白老師說：「有的！」

汪老師推辭說：「自己只是個演員，演了一輩子戲，怎麼有能力做導演呢？」白老師斬釘截鐵地說：「有的！」

汪老師說：「聽過汪老師說戲，把劇中每一個角色的心理、時空背景、社會環境都拿捏得極有分寸；也在這情景下，才更見崑曲演員身段的生命性、生活性以及功力性，那隱藏在衣服、水袖底下的動作表達出來的情意才更具美感與動人的力量。汪老師是『見情』、『知情』的人呀！是真正懂得戲曲文學之人呀！是能挑起青春版《牡丹亭》這一新時代戲曲契機的人哪！」

汪老師聞言，開心了，如遇到知己般，暢快地說起他對戲曲、人物、各角色的深入看法，以及這古老戲曲在當今時代如何既傳統又現代的展現。我們在旁也七嘴八舌說出各自的看法，並表達對汪老師戲曲藝術的全然欣賞、理解與佩服，同時說：「汪老師是唯一能擔下這份重責的人了！再說這是有時代性與歷史性的，甚至於帶著劃時代性。」

當時汪老師的夫人馬老師在旁頷首點頭，並附和建議汪老師不妨考慮看看。

白老師接著說：「崑曲的歷史傳承現在也是首要之務呀！汪老師若肯打破行界規矩，跨界出來擴大教導後輩，中國崑曲的傳承就一定有希望！蘇崑小蘭花班的俞玖林是可教之才，您就收他為徒，這不只在崑曲界，在整個中國戲曲界都會是嶄新的時代開展。」

汪老師問：「張老師有些什麼看法呢？」白老師說：「只要您這邊答應了，張老師那邊就沒問題了。」汪老師說：「我再想想！」酒過三巡，汪老師和馬老師進到後面，說去拿水果請大家吃。夫婦倆回來後，汪老師點頭說好。白老師即刻打電話給張老師，說：「汪老師答應了！我會馬上飛南京去拜望您，再進一步說明一些計畫，請您指

232

導。」

我小時候，因家裡的關係，能常見到白老師的老太爺、老夫人，也就是白崇禧將軍及白夫人，當然更聽過白將軍戰無不克的神勇還有如同諸葛亮般善於作大戰略的規畫；甚至於治理廣西僅十年，就使得一個當時中國最窮之省成為中國抗日的重要力量與基地。不過小時見到的白將軍畢竟有了年紀，白髮皚皚，是位極其可親又莊嚴的長者。當時無法想像這樣一位慈祥、和藹可親的長者，他如何練兵？如何極其有效的治理廣西？

當汪老師點頭答應接下總導演的大任，白老師就即刻飛赴南京，去拜望張繼青老師，請張老師擔任藝術總監。而我們則立即回臺，白老師請樊老師即刻擬定基本工作人員名單。等到白老師回臺，就開第一次工作會議，分配工作，似乎一分一秒都沒有耽擱到。我想，這大概就是白將軍治事之風吧！

我們劇本整理小組，白老師、張淑香教授、華瑋教授及我，每週都在新象辦公室研討。有的時候白老師出去忙，我們三人一定按時交出功課討論。我們首先收集歷來演出的劇本，比較其中的不同，最後決定將原本的五十五折，以「情」為中心，拉出主軸，選出二十七折，分上、中、下三本，從第一齣〈標目〉演到最後一齣〈圓駕〉，基本上維持原本《牡丹亭》完整的劇情。並且面對這偉大的文學劇本，確定整編原則：只能減，不可增；也不可為遷就現實而隨意改動；如果有任何因演出的必要，只能做些許微調。

例如原本柳夢梅非常重要的〈拾畫〉、〈叫畫〉，是獨立的兩齣，各有其獨立性，但為了演出的需要，為了使整部戲更加流暢、一氣呵成，於是將其合為一齣，把原本從院中進入屋中，呼喚畫中之美人──杜麗娘的劇情，都安排在花園裡完成。白老師帶著我們討論、檢視其中有沒有任何不合人的心理邏輯、生活邏輯的地方。白老師說：「這就如同杜麗娘的女〈遊園〉，柳夢梅的〈拾畫·叫畫〉等同男〈遊園〉，這樣男女演員的戲分在這部戲中也就更顯平衡了！」

在處理〈回生〉時，杜麗娘從墓中甦醒，復生；石道姑帶著柳夢梅，依舊本，要做些禮拜的儀式，甚至於要拿香祭拜。這時大夥產生激烈的討論：需不需要依照原本的方式演出。當時有人堅決反對，認為絕不可以，因為這是過去

233

的迷信，這時代如此演出，如同提倡迷信。張教授和我則認為有此古老儀式，會增加戲曲本身的情趣。尤其是要不要舉香、引導杜麗娘還魂。最後，白老師想想，決定把戲中的儀式簡化，用口白述說，但得保留一些古老的民俗趣味，以增添戲劇效果，也顯現出它的古老性。

至於最後的〈圓駕〉要保留嗎？也是有一番爭論。因為民國以來許多大學者都覺得中國戲劇不如西方戲劇，其中重要的一點就是結尾都是「大團圓」，並認為大團圓太落入世俗的俗套了。外界許多好友也都力諫我們一定要刪除〈圓駕〉，尤其不可以讓皇帝出來，說什麼「願天下有情人終成眷屬」，這太八股、守舊了。

我們慎重思考，並從深沉的文化意識中去看。我們認為，西方戲劇之所以崇尚悲劇，是因在西方文化上，「人」面對的是「神」。人的命運不操之在人自己，而操之在神。是以人面對神及命運，有其不可言說的莫可奈何！但中國傳統文化是「人本」的，一切以「人」為主，情愛是人生命的核心。看看《詩經·國風》中人們對「情」的呼喚與渴望，對現實生命中的幸福追求在中國是天經地義的。

西方悲劇展現的是，在神不可知意志下，人無可奈何地面對死亡，這是西方哲學「人」的終極性命題，如同薛西弗斯、普羅米修斯的不幸。可是在中國，在以「人」為生命主體的人本思想下，人如何在真實世界獲得幸福、達成「生生」的理想，進而取得天下人們的認同，乃是人的生命終極追求，它也是一個高度而普遍的哲學命題。是以我們一致認為，大團圓是否俗套，端看戲劇藝術形式的表現，並不是大團圓就一定庸俗。

白老師閉著眼睛想了一下，睜開眼，張開雙手說：「我們要讓舞臺金光燦亮，展現普天同慶的歡樂景象！我們要皇帝親自說：『願普天之下有情人終成眷屬』，這是全世界有情人的共同願望，我們可以藉著這部戲祝福世界的有情人。」

如同此帶有強烈文化性的問題還有許多，我們都從中西文化性的特異處來作探討、比較與檢視，以彰顯出傳統中國文化的特殊處。例如在處理〈離魂〉時，許多關心與愛護這件事的朋友們也都建議戲演到這裡就好了，因為這才是《牡丹亭》的核心，合乎西方悲劇精神，這才展現杜麗娘性格的精彩處，也是中國戲劇具有悲劇性的重要處。

辛意雲（右二）於北京學術研討會。二〇一二年十一月。

但是白老師說：「戲只演到這裡，怎麼看呢？還需要我們這麼勞師動眾地整理、演出這部戲嗎？」

是以我們還是從古老文化的深層處來看。西方人認為「死亡」是個終極，永恆只在「上帝」處，在「神」那裡。

而中國自古「生」與「死」是一體，「死亡」是「生」的另一面而已。孔子說：「朝聞道，夕死可矣！」當我們獲得了真理，在精神上展現了真理的生命，就算晚上身體死亡，那又怎麼樣呢？

莊子更說：「人們之害怕死亡，其實是對死亡太陌生了。」於是莊子還舉了歷史上驪姬的故事：當晉獻公打敗了驪戎，取得了公主驪姬，驪姬非常恐懼，天天以淚洗面，不過等到嫁進了晉國，天天吃香喝辣，睡龍床，坐龍椅，驪姬開心地大笑，說：「早知道生命的意義，怎能知道死亡的價值呢？孔子又說：「未知生，焉知死？」這話的意思是：不能知道生命的意義，怎能知道死亡的價值呢？孔子又說：「未知生，焉知死？」這話的意思

人們一致認為杜麗娘的死，只是一種愛的堅持與不動搖的信念。然而「死」在《牡丹亭》中，在杜麗娘身上，不是結束，不是滅絕，而是情愛的高峰，是理想生命在生命自覺中追求到極致的表現。是以在杜麗娘死後不如此呢？」

離去時，披上一身長長的紅披肩，手拈著梅花，走到舞臺的最高處，回眸向觀眾深情的微笑。這時花神們護佑著杜麗娘，在群舞中唱起：「但願那月落重生燈再紅，但願那月落重生燈再紅」，說明杜麗娘的死亡是走向再生的過程而已。當時演出似乎已是大夥所共見的場景。白老師斜著身、伸出手，指向遠方，大聲地說道：「那披肩一定要紅、要長，要給觀眾一個驚喜！」

誠如張教授的記述：我們當時整編小組，除了關注二十七折的劇本在結構上要通體連貫、得合乎現代人心理上基本具有的邏輯認知外，還要重視每一折的獨立內容和效果的經營，並考慮到三場都必需達成連臺好戲的結果。因此第一場戲「夢中情」，主要就是繼承傳統，這裡的重要劇本已經千錘百鍊了，劇本與演出都必需精彩，所以一開場走入〈遊園〉，就令人為之〈驚夢〉。本來在上本中，有人建議把〈閨塾〉拿掉，可是我們考慮，〈閨塾〉一開場唱出《詩經》「關關雎鳩」，並說：「論六經，《詩經》最葩。」這已點出劇中的中心宗旨就是一個「情」字了得！是以絕不可刪除。

236

而到了第二場「人鬼情」的羅曼史，一定得充滿情趣，從〈拾畫〉、〈叫畫〉就必需充滿真實的生之喜悅，把有

明一代在王陽明「致良知」學說的影響下，人們崇尚率真、天真，要充分表現「真性情」、「童趣」的美感經驗，以

展現當時知識分子最真純的一面。同時在人鬼戀的虛情及真情中，要出人意外的幽默而有情趣，將鬼魅的神祕性完全

去除，充分展露情的真誠與喜悅，帶給人們希望。

到了第三場「人間情」，則要加強新婚燕爾和真實的人世間團圓之情，不要讓它流俗了，而要呈現出除了愛情之

外的親情、友情、社會之情，以及生命的責任，讓人感受到「愛」的承擔性，而柳夢梅完全承擔了，由此呼應第二場

的第二折〈旅寄〉中，柳夢梅說他是擎天柱，以展現真愛乃是宇宙天地之心。

張教授還要求，為了達成這效果，這部戲從部分到整體都需要形成有機的連繫，使每一齣劇都展現出主從、輕

重、濃淡、冷熱、顯隱、遠近、高低的調配與應和，使得整齣戲都能夠玲瓏有致、氣韻生動。

至今讓我印象深刻的是，在劇目中，除了標目，當大家決定以〈訓女〉開始，這齣戲是較為靜態的表現；是以第

二齣則安排〈閨塾〉，這乃是春香鬧學、活潑動態的演出；第三齣就由〈驚夢〉，帶大家進入戲中深邃的內外心理情

境之中，也就是春之最迷人處；接下來〈言懷〉，就讓真實人生中的柳夢梅出現，好讓觀眾們看到人生真實的一面，

夢境與真實在這裡相互串連。

記得幾十年前瑞典的一位大導演，名叫英格瑪‧柏格曼，他最精彩的地方就是把真實與虛幻、鬼魂與現實人生、

神話與魔術，穿插而成人生戲劇，他說這才是完整而真實的人生。

其實湯顯祖的《牡丹亭》已展現這樣真實而完整的人生了。是以當〈言懷〉柳夢梅真實地出現在觀眾眼前，第五

齣就安排了〈尋夢〉，進入女主角夢與真實的恍惚世界；因此第六齣〈虜諜〉，讓大家看到一個真實動盪的大社會、

大時代；然後第七齣〈寫真〉再回到安靜，只是女主角再一次自我認識的個人世界；接著安排〈道觀〉由石道姑登場

點題；最後〈離魂〉，這生命的終結，卻是下一生命的開始，也代表自覺後真實生命的開始。

這動靜、內外、大小等等的安排，一方面是為了戲劇更活潑且具有生命力。這有機的藕斷絲連的安排，也考慮到

現代人的美感經驗、審美需要。而且更深入的是，這也是我們參考了中國古代典籍的基本編排方式。

中國傳統典籍的編排不同於西方的數理性邏輯編排，因為傳統中國是以「人」為真理的主體、知識的主題。人一旦概念化、邏輯化，就遠離了人有機生命的真實。是以古代典籍的編輯，要如何展現這有機的生命性，展現一個活潑潑的生命體，這生命體也有其客觀性、真實性，這就從人的心理邏輯、情感邏輯、生態邏輯、生命邏輯，做藕斷絲連的聯繫。如《論語》第一篇〈學而〉篇，這是談人的生命覺醒與自我個體的建立。第二篇〈為政〉談人的群體性生活的重要性。第三篇〈八佾〉則談禮，在群體生活中，生命的秩序是以合情合理、合禮的方式，與人適當的交往與相處，而不是只有政治、法律。第四篇〈里仁〉，談人與人能和諧相處的核心，能建立人與人共同合作的關係，就在仁，在愛，在人的情誼。青春版《牡丹亭》中本、下本也都在此「生之秩序」下編成。

我們在做劇本總體整編時，張教授、華教授還常常唱、作，比出身段，比較曲子是否重複，或需要增加更美的曲子，使舞蹈的視覺形象更為優美、豐富。白老師一再強調，演出一定要美，美才能使這劇本達到傳承的效果。

說到音樂，白老師要樊老師做監製。樊老師接受香港古兆申先生的建議，一切恢復到古典時代，絕不要現代大型樂器的合奏演出；甚至連低音大提琴都不能用，如果要用，就用傳統音樂中的大革胡、胡琴。當時蘇崑說：「我們大型樂隊是編制好的，不能分割捨棄。」白老師、樊老師說：「不是捨棄，只是暫時不用，大家仍是一起參與這次演出的。」我們只是先恢復古典性的演出，看看真實的效果如何？並請他們的音樂指揮周友良作曲。」

白老師說：「這麼大齣戲，也得有些伴奏做為過場暖身，帶動或維持人們觀戲的熱烈情緒，不然太單一了，不豐厚了。這選曲必需帶動、支撐就曲及人們熱烈期待的心理。」不過白老師、樊老師堅持就從原本的曲牌音樂中，選出優美的旋律作主旋律，使觀眾在三天的整齣戲中，都沉浸在同樣一致的旋律裡。周友良先生後來完成了選曲，真讓人耳目一新，音樂的旋律徘徊不去，使得戲劇本身更為優雅、清幽，而後整部戲就結束在這充滿優美旋律的歡樂中，特別是在花神群舞出現時，隨著音樂的伴奏，讓所有觀眾情緒飽滿，成為這次戲劇最亮眼的亮點之一。

在現代劇場中如何維持傳統性？這也是此次演出的重要討論之一。同樣有許多愛好崑曲的朋友，他們強烈建議要

238

恢復傳統，要恢復明清以至民國時的小劇場，甚至就在同時有許多古典劇場都走向恢復小劇場，並以小劇場的形式演出，尤其在臺灣。

面對這問題，我們同樣回到文化最根本的探討上，問：什麼是傳統？傳統就是在歷史過程中，不斷有所演變，這就是「傳」；而在演變中，有其不變性，這就是「統」。所謂「傳統」，就是既有變化，又有其統一性，它不是固守不變的。

而中國傳統劇場，原先大約是國家性祭典，而後成為祭典後歌舞娛神樂人的表演，這很可能是在太廟之中，或在山野大自然中，或在人群市集裡，重要在於它的形式是可以包納天地自然，又便於人的觀賞。待到道家思想成熟，為古代人們提出了天地的無限性、「有」「無」的變化性，人乃是穿梭在這無限宇宙及有無變化之中。人的一切故事就發生在這宇宙萬象的虛實、有無相應之間，而又一切以人為主。這是說在人有意識的認知後，世界才展現出它有意義的存在性，而不再是一個單純的事實而已。世界因人，開展出合乎人的實然性。

就這大自然與「人」的哲學觀點下，形成了中國舞臺的開放性。在一個一無所有的空間中，就能因人而幻化出一切。因此中國傳統性舞臺，頂多一桌、兩椅，而其時間、空間、人、環境、故事以及大自然的一切，都可自由進出其間，與人共生共榮的發展。宇宙萬象、人類社會，亙古幾千年，所謂上天下地的大千世界，都在這空間中自由的出入，由人的演出一一展現。

我們就此舞臺特徵，認為不必把舞臺縮小到明清時的舞臺形式，反而是要利用現代劇場的巨大空間性，展現傳統中國美學上的無限性、空靈性、變化性、飄逸性、虛實相應性。由此更引動出傳統中國人文的抒情性，以及帶著知識性的典雅和斯文。這都是傳統中國特有的美感經驗及審美性。

當時創意小組在討論舞臺設計時，提出「大舞臺」的觀念。名設計家林克華告訴白老師說：「從大舞臺的觀念出發是對的，特別是傳統中國的時空觀與大舞臺的空間觀是可以相融、相強合的。再說，現代大劇場的一切科技設施，更能表現出傳統中那些抽象精緻的美感元素。」

我們提出傳統中國美學的無限性以及「似有似無」的飄逸性的美學特質，而這也是湯顯祖的美學要求，他所謂的

「詩乎，機與禪言通，趣與遊道合……，要皆以若有若無為美。通乎此，方是風雅之事。」林克華說：「沒問題！只

要你們製作人、導演、設計者、演員清晰提出你們要的傳統美，依現代劇場的科技，大體都可以實現。就怕你們沒有

idea！」

至此，青春版《牡丹亭》的演出基本美學定案。青春稚嫩的美，似乎真的在此人世間似有似無地綻放。而服裝更

增添了春的氣息。

記得亞洲大導演王童夫婦前去蘇州，看汪老師、張老師初次調教的杜麗娘與柳夢梅，夫婦倆感動地流淚。王大導

說：「我感受到崑曲表演中的細緻與深情，特別是《牡丹亭》這齣戲中展現的空靈與細緻。我會從服裝、顏色、繡上的

花卉，甚至舞臺布景，做精心的設計，將這齣戲特有的美感提煉出來，使它化為整個舞臺的場景氛圍，使人迷醉。」

樊老師笑著說：「太好了！衣服顏色太重要了！一定要美，美得讓人不得不愛，不得不發出一往情深的愛。杜麗

娘的衣服就如同不斷呼喚著柳夢梅對她的愛。」

白老師非常慎重地強調著說：「一切以春天的色調為主，要嬌，要淡，要清，要淨。如同宋瓷，有如春天的顏

色，又有如雨過天青的顏色。衣服服色不要濃。舊式戲服顏色太濃、太強烈了，那反顯得老氣。」大夥笑著說：「大

概那時燈光昏暗，衣服顏色必需濃豔吧！」大設計家林克華說：「大家別忘了我們國家劇院的燈光設計非常好，什麼

心理性的因素也都可以用燈光做深入的表現！」

白老師立刻調派工作。各工作小組每週見面，做工作彙報。沒隔多久，不到一個月，所有的工作小組集合，做

總體的工作彙報。只要白老師在臺灣，他一定主持、解決各種難題。他也帶著我們飛蘇州，參與大陸工作小組的會

商。我們在臺灣只是做文本的劇本規畫，再將劇本寄給汪老師，汪老師看了，有時候說：「這不適合演出，演員連換

衣服的時間都沒有，演員演出後，從右邊進後臺，再跑到左邊調整衣服出場，這些時間你們必需把它算進去、調整出

來。」這時我們才知道文本和演出間的時間差距、空間距離及其他的許多舞臺演出細節。白老師說，這一切都必需做

整體、適當的考量，精準的拿捏。這或許又是白將軍之風了。

白老師還要我們抽空去蘇州，為蘇崑年輕的演員們說戲、說故事，談文化，講思想，一起去蘇州庭園散步，教導青年演員們感受蘇州庭園之美。有時他也親自帶著他們一起去園林中，並一路為他們說戲，講小說，講演員角色的各種心理狀態。白老師常說：「這群小蘭花班的青年演員真好，將來一定要為他們個個找到好老師教導，使整個崑曲傳承下去。」

在我們工作過程中，事務繁雜，兩岸常須不斷溝通。我們一得空，就隨白老師飛到蘇州，與蘇州崑劇院的各組人員會商討論。有一次連開幾天會，討論舞臺上的種種問題，大夥身心確實有些疲倦。那天開完會，大約夜晚十點了，白老師說：「明天我可以睡晚一點了！重大事件都告一個段落了。」我們幾個人推想，按以往白老師的習慣，通常會睡到近午時分才起來，第二天的討論會可能下午才開了。

於是待白老師在大廳大聲地宣布：散會！上了右邊的樓梯，走遠了，我們幾個人就商量清晨七點隨古兆申前往太湖西山觀賞白梅園的白梅，中午十一點再趕回來，不誤事。剛一說定，突然白老師站在樓梯頂端，大叫一聲：「不准去！明天還有好幾件事要談，去玩了，心一散，如何積極做事啊？我們做事就要集中精力，片刻不得鬆散，把大關鍵的事弄定了再說！」我們應聲說：「明天會晚起呀！我們一早去玩，再趕回來，不誤事的。」白老師說：「我改變主意了。我明天會一早起來，我們九點開會，把事情弄定。這關鍵時刻，心絕不能散。等事做好了，我請你們去玩！」

直到今天白老師還常說：「我欠你們一次白梅園，我們一定要去，說定了！」而我想，他就如同漢初張良的英明吧！看他走那麼遠，怎麼聽到的呢？我們問他，他總笑著說：「我就是聽到了。」

到我們三三倆倆聚在一起的情況，就能推想、判斷一二了。這可真是白將軍料事如神的遺傳吧！

我們大夥都只是各自處理自己分內之事，而白老師兼做大總管，裡裡外外可有他忙的。後來幸燕來幫忙，但他還是得到處募款，並拜訪各界人士，參加各學校、地方舉辦的學術討論會，可總是談笑風生的處理。有一次因為蘇州當地安排不夠周到，白老師出其不意地就去上海開了一場極其盛大的記者招待會，獲得極大的反響，震動了全中國大

陸，為青春版《牡丹亭》做了極大的宣傳。白老師處理各種難題，似乎都是在談笑間難事灰飛煙滅。只是白老師總說：「天意啊！天意啊！天要助成這件事情成功呀！不然怎麼這麼奇怪？每到行不通時，就會有意想不到的奇遇啊，結果總是柳暗花明又一村，一次比一次好。真是天助啊！」

白老師所要擔負的事可不止如此，在小蘭花班訓練的初期，他還隨時去「了解」、「開導」、「講解」、「鼓勵」。其中還常常帶著好酒，陪汪老師喝酒、吃飯。有一次，戲就要彩排了，突然傳出：「汪老師不見了！」大夥一起去找，遍尋不著。白老師於是找來兩瓶極好的酒，到汪老師心情不好時常去隱藏起來、做他自己靜靜思考的地方，果然找到汪老師了，而後陪他喝酒，聽他敘述自己對戲的種種看法，不斷表示對他看法的支持與讚美，成為他最有力的支持者。

我真有幸參與這次盛會，這也可說是一次具有時代性的創作嘗試，在白老師的帶領下，與同道們共同努力，閃出如彩虹般的亮麗彩光。尤其近年來看到大陸古典藝術界，因受青春版《牡丹亭》的影響，在舞臺藝術上、表演藝術上都更為細膩與典雅。同時大陸近來許多戲劇表演，包括電視劇中的古裝連續劇，還有一些舞蹈表演如「敦煌飛天」、「洛神水賦」，及宋徽宗時的名畫《千里江山》改編的「只此青綠」舞等等，都是將傳統中國文化中特有的美感元素提煉出來而驚豔世人。這或許也就是我們那時一點點努力的結果吧！

我就藉著沙曼瑩老師這次所寫的紀念文章最後的話：二○二四年是青春版《牡丹亭》演出的二十週年大慶，祝願偉大的崑曲藝術向世界繼續綻放它的不朽及美麗的生命吧！

最後我仍忍不住說：「我真何其有幸，能與白老師及同道們參加了這場生命的盛筵與盛會！合奏出如音樂般的主旋律。我太高興也太感謝了！」

辛意雲寫於人學齋　二○二三年七月六日

242

永遠的初心
——寫在青春版《牡丹亭》首演二十週年

蔡少華／蘇州崑劇院前院長，青春版《牡丹亭》策畫、製作人

自二〇〇四年四月臺灣首演以來，青春版《牡丹亭》相繼啟動了全國名校行、海外行，在中國內地三十個城市和港澳臺地區以及美國、英國、希臘、新加坡等國巡演四百餘場，累計入場觀眾約直接入場觀眾超過八十萬，其中百分之七十是青年觀眾。青春版《牡丹亭》讓古老與青春相遇，開啟了崑曲復興的旅程，為崑曲的傳承和發展撒播了文化的種子，創下了崑曲演出史的奇蹟。如今，青春版《牡丹亭》已經演了快二十年，魅力依舊，熱度不減，更難得的是主要演員依然還是原班人馬。從二〇〇二年到二〇一九年，我擔任蘇州崑劇院院長十八年。做為青春版《牡丹亭》的創意、策畫、製作人，我全程參與、陪伴、見證了青春版《牡丹亭》團隊成長全過程。

一、「牡丹」緣起

二〇〇〇年我在蘇州市文化局任藝術處處長，全程策畫參與了首屆中國崑劇藝術節。這屆崑劇節上讓我領略到什麼是崑曲的藝術，也感受到原來全世界有這麼多專家學者在關注崑曲，還讓我與古兆申、曾永義等老師形成了良好的溝通和信任關係。二〇〇一年五月十八日崑曲被聯合國教科文組織列為「人類口述和非物質遺產代表作」，如何更好傳承這門藝術受到政府的特別重視。二〇〇二年，聯合國教科文組織出面在蘇州舉行崑曲中青年演員傳承比賽，並且表彰在崑曲界有突出貢獻的藝術家。蘇州做為崑劇正宗發源地，蘇崑劇團在這個表彰活動裡，竟然連一個有突出貢

獻的藝術家也沒有。同時蘇崑在出人出戲方面位列全國六大崑班之末，成為名副其實的小六子，地位尷尬！為了搶救崑曲，蘇州市決定把蘇劇和崑劇合在一起的江蘇省蘇崑劇團，改為蘇州崑劇院，全心打造崑劇。同年四月，一紙調任書，我由市文化局藝術處處長成為蘇州崑劇院的首任院長，從此開始了與崑曲剪不斷的緣分。

在局裡擔任藝術處處長之前，我在局文化交流處工作過，主要是把蘇州文化推廣到國外，把外國文化介紹到蘇州。「引進來、走出去」的方法，是我接手蘇州崑劇院後的首要思路。之前參賽也好，出訪也好，大都是官方性質，雖然不錯，但機會不多，對大眾的實際影響力也不夠。如何另開關一條新的路子呢？我想起崑劇藝術節上結識的古兆申老師。古兆申一直在香港參與傳統文化的傳承與推廣工作，是個一談起崑曲，兩眼就會放光的人。二〇〇二年夏末古兆申老師應我之邀來到蘇州，冒著酷暑我們一起到周莊看了小蘭花們的演出，我說：「古老師，臺上這些是我們蘇崑的未來，也是中國崑曲的未來，還請您多費心指導。如果有機會，也把他們帶出去走走，鍛鍊一下。」古老師說：「傳承崑曲，培養年輕演員，我責無旁貸，但要想真正帶這批小朋友走到港臺崑曲界，你需要找到兩個人，一個是白先勇，另一個是樊曼儂。」古老師不圖名利，甘做幕後牽線人，就像俞玖林後來回憶的：「是古老師發現了在崑山周莊古戲臺演出的小蘭花班，是古老師帶著我們去了香港，白先勇先生才看到了我演的《牡丹亭‧驚夢》，才有了青春版，才有了後來的一切……」「謙謙君子德，磬折欲何求？」我非常懷念這位儒雅的君子，感謝他對崑曲的諸多貢獻。

在古兆申老師的幫助下，我們與白先勇老師建立了聯繫，最初爭取的是小蘭花們在白老師講座「崑曲中的男歡女愛」中做示範演出的機會。我還記得白老師最初拒絕：「影響我的講座事小，影響了崑曲事大」，在古兆申老師和我的多次爭取、溝通之後白老師說：「那就試試吧」。二〇〇二年十二月初，我委託楊曉勇副院長帶著俞玖林、呂佳等四位演員來到香港，從溝通之後白老師第一次感受到年輕演員和年輕觀眾間奇妙的聯繫。同年年底白先勇老師來上海，我收到古兆申老師的消息後立刻買了一大束鮮花開車直接去上海將白老師請到蘇州樂香飯店。第二天一起冒著雨趕到周莊看戲，又回劇院看了兩天戲，沈丰英就是這次唱了【皂羅袍】。三天大戲四晚長談，我們達成了「崑曲要搶救，演員要培養，蘇崑要請名師來教戲」的共識。「白老師，我們想做一齣大戲。」「我想請您牽頭來做這齣戲。」

「您運籌帷幄，我去前面衝鋒陷陣。」在多次溝通中我努力讓白老師了解到了「崑曲發源地」蘇崑劇團、正值青春年華的「小蘭花」、還有蘇州市委市政府、江蘇省委省政府對於以崑曲為代表的傳統文化保護、傳承的殷殷盼望與支持。為此我們還達成了口頭君子協定：「不離開蘇崑，這件事只要一開始，就得連續做好多年。」

蘇州市委宣傳部宴請各位專家，一向關注崑曲發展的周向群部長與白先勇談得很投機。她認為蘇州精神中的「崇文」並不只是崇尚地方文化，崑曲是蘇州的文化之寶，但並不是說蘇崑之外別人就不可以來做，「崇文」的目的是為了「融合」，以開放包容的姿態匯聚天下文化名家，融會古今內外文化資源，從而「創新」，從而「致遠」。白先勇帶著臺港團隊前來，聯合大陸最優秀的一批崑曲藝術家為蘇崑打造一齣大戲，這是周向群最期待看到的事情。白老師也信心十足，飯桌上向周部長提出：馬上籌備排演《牡丹亭》，來年春天到臺灣首演！組織專家、確定排練演員，三四個月週期，至少要四十萬經費，最終都要到我手上來落實。擺在眼前的首要困難，是錢的問題。請老師來訓

一臺青春版《牡丹亭》……一個個想法，最終都要到我手上來落實。擺在眼前的首要困難，是錢的問題。請老師來訓練演員，三四個月週期，至少要四十萬經費，錢從哪裡來？當時，安排財政預算的時間已經過去，而且，蘇州崑劇院與臺灣合作的另外一個劇碼《長生殿》劇組已經開排，很難擠出資金來排《牡丹亭》。我跟時任蘇州市委常委、宣傳部長周向群匯報後，周部長同意先劃撥二十萬經費，把隊伍組織起來，把演員訓練起來，後面再想辦法籌集。

折子戲排演全部完成，已經是二〇〇三年冬天，要在來年四月到臺北國家戲劇院首演，需要找一塊足夠大的舞臺，把折子戲做一個合成，而蘇州崑劇院的場地達不到一比一的面積要求。為了尋一塊合適的場地，我又找到了周部長，向市裡打報告、借場地。找來找去，最終決定借用還未竣工的會展中心，當作臨時排練場所，市委領導專門批示通水通電，做好排練的後勤保障工作。劇組在水泥地上搭好舞臺，把漏風的地方用塑膠布、膠帶封好，寒冬中緊密開排。到了最後開排階段，團隊預算又開始吃緊，光製作戲服就是一項不小的開支。周部長說：「沒別的辦法了，我們現在就開車去崑山，去『化緣』。」

我做為製作人，負責主持、協調蘇州崑劇院大局，處理戲裡戲外各種複雜事務和人員關係；我們蘇崑團隊也非常

折子戲排演全部完成，已經是二〇〇三年冬天，要在來年四月到臺北國家戲劇院首演，需要找一塊足夠大的舞臺，把折子戲做一個合成，而蘇州崑劇院的場地達不到一比一的面積要求。為了尋一塊合適的場地，我又找到了周部長，向市裡打報告、借場地。找來找去，最終決定借用還未竣工的會展中心，當作臨時排練場所，市委領導專門批示通水通電，做好排練的後勤保障工作。劇組在水泥地上搭好舞臺，把漏風的地方用塑膠布、膠帶封好，寒冬中緊密開排。到了最後開排階段，團隊預算又開始吃緊，光製作戲服就是一項不小的開支。周部長說：「沒別的辦法了，我們現在就開車去崑山，去『化緣』。」為了這齣戲，該做的、能做的，還有本不應該由他做的，周部長都做了，而且都做到了，這是讓我由衷感慨的一點。

給力，我依然記得我和王芳一起第一次帶著俞玖林去杭州拜訪汪世瑜老師；也清楚記得和王芳、楊曉勇、尹建民做為崑劇院領導陪同白先勇、汪世瑜、張繼青、古兆申、樊曼儂一起去蘇州國畫院聽楓園拜訪了顧篤璜先生；還有行政業務「雙肩挑」，一直溫和、堅定、有擔當的呂福海書記，全身心投入魔鬼訓練的「小蘭花」們⋯⋯

二、「青春」緣聚

選擇《牡丹亭》是因為它當時留下的折子戲最多，最適合傳承；同時思想境界上、文學境界上、審美追求上都達到了追求至情的巔峰境界，超越生死，是藝術超越現實，崑曲復興本身也是中國表演藝術審美想像的極致，它為中國人找到了安身立命之所，發現了文化認同的契機。從文學價值和藝術表達感染力都最適合「出人」「出戲」。最終，白老師「舉旗」，組建了青春版《牡丹亭》團隊。

為了把這些璞玉打磨得光彩照人，白先勇出面將崑曲藝術家「巾生魁首」汪世瑜和「旦角祭酒」張繼青請到了蘇州，並極力促成了中青年演員集體拜師，這在傳承向來不立門戶的中國崑曲界是件大事。這種正統、正宗、正派的傳承，保證了青春版《牡丹亭》的原汁原味。汪世瑜和張繼青老師不求名不求利，以傳承崑劇藝術、培養崑劇傳人為己任，更希望崑劇藝術薪火相傳走向盛世，對這批青年演員身傳言教、傾囊相授；嚴格要求，長期關心。他們駐蘇教習，手把手地將各自壓箱底寶貝拿出來交給青年演員，同時也將他們的精神傳給了青年演員。

白先勇擔任總製作人和藝術總監，在整體上把控《牡丹亭》的藝術水準。在青春版《牡丹亭》的創排過程中我最佩服他的有幾點：首先，他不是為了做戲而做戲。我和白老師最初在樂香飯店四天四夜的徹夜長談中始終秉持著救贖崑曲的「文化儀式」這一崇高的理想，如何「搶救」「保護」「傳承」才能讓崑曲藝術的生存狀態與其在世界文化中的地位相匹配。他曾經不無感慨地說：「看看我們的歷史，從十九世紀末以來，到現在二十一世紀，我們的傳統文化，一直處於弱勢，有時候幾乎快崩潰。比起西方文化，他們十九世紀、二十世紀完全是強勢文化，可以說在文化上

蔡少華（右）與白先勇合影於聖塔芭芭拉市政廳。二〇〇六年十月。

幾乎是他們西方人的發言權，他們說的算數……中華民族每個人的內心中，都有一種傷痛，我們輝煌了幾千年，怎麼會落到今天？怎麼會衰退下去？……中國文化這種衰退的狀況，的確需要一種救贖。……崑曲的『美』與『情』這兩個元素就是我們現代心靈救贖的力量。」「崑曲是最能表現中國傳統美學抒情、寫意、象徵、詩化的藝術。能夠把歌、舞、詩、戲揉合成那樣精緻優美的一種表演形式，在別的表演藝術裡，我還沒有看到過。」……如果我把我們的崑曲「回春」，恢復它的青春生命；如果我能藉崑曲為例把我們的傳統跟現代結合起來，給我們的傳統文化復興一個啟蒙範例，這是我的夢想。我也希望二十一世紀我們再來一次文藝復興。」第二是他對傳統藝術「口傳心授」的尊重，始終堅持傳承為排戲核心。不啟用專業導演，而是非常有魄力地請汪世瑜老師做總導演，首先要「傳承好一臺戲」，重造一個崑曲的舞臺新形象，在適當運用現代舞臺表現手段的同時，保持崑曲傳承的正宗、正派、正統。第三是他整個過程中的細緻培養與無私。他可以捨棄一切一般常人的名利羈絆，甚至不僅他到處做宣傳「基本上全免費」，拿出了自己的全部稿酬培養學生、投入製作，前前後後籌措了大約四千萬元經費，為蘇崑的發展，為崑劇的傳承雪中送炭，這一筆筆在我腦中依然清清楚楚！為了海外演出以及更多對青春版《牡丹亭》的包裝、宣傳、推廣和出版事宜，他把「所有的人情都用光了」，以他的感召力、親和力、凝聚力、匯聚力將海內外熱愛崑曲的文化精英兩岸整合在一起，大家從各自的專業切入為崑曲貢獻力量，心甘情願、不求回報地來實現傳承劇碼、傳承人才、傳承觀眾，傳播中琴曲書畫的跨界融合、崑曲大美意境的完美呈現。白先生真的是最大的崑曲義工，我一直想正是有了白老師的這些心血付出才奠定了這支二十年基本不變的穩固團隊基礎。

周友良擔任音樂總監，耗費了巨大心力。依據白先勇先生等改編好的青春版《牡丹亭》劇本和總導演汪世瑜先生的初步構想，以《納書楹曲譜》、《崑曲傳世演出珍本全編》以及各種唱腔版本為基礎，對上本中那些三千錘百鍊、膾炙人口的經典唱段，做了「微調」、「潤色」補充和延伸唱段所表達的情感。在周友良的堅持下確定了加指揮共二十一人的樂隊編制，把之前很少在崑曲舞臺上露面的高胡、簫、笙、古箏、編鐘、中國提琴、塤、琵琶等傳統樂器搬進了《牡丹亭》音樂中，清淡的抒情調性為主，偶有濃重之處，只在中、下本結尾處以樂隊合奏方式奏響主題音

樂，引出「但是相思莫相負，牡丹亭上三生路」的動情合唱。

製作過程中，我們團隊始終秉承：崑曲是一門高雅藝術，是陽春白雪，它的精粹就是「雅」和「美」，我們要去引導現代人，而非迎合；同時還要沉下心來，敬畏地去發現，從原點到現在，在開放包容、守正創新中尋找崑曲可以表達的更多可能。崑曲以前是在家庭廳堂，所以有了它細膩的藝術表現形態，而現在是在大的劇院，必需用現代人的審美去表現，從燈光、音樂、舞蹈、服裝、攝影等把崑曲最能打動當代人的「美」和「雅」發揮到極致。反覆打磨和排演後，二○○四年四月，青春版《牡丹亭》在臺灣首演取得了巨大的成功。六月十一日到十三日，蘇州大學存菊堂大陸首演掀起青春風暴，「崑曲進校園」成了青春版《牡丹亭》推行多年的核心策略。

三、「牡丹」緣續

青春版《牡丹亭》是「動心起念」的一次崑曲傳承與復興實踐，做為非物質文化遺產的崑曲，不應淪為博物館藝術，而應該是與時俱進、生生不息的藝術，崑曲必需堅持守正創新與活態傳承並重。所以，我們的初心並不是只排一個戲，而是對傳統文化的自覺和擔當，為「搶救、保護、傳承」崑曲這個全人類的瑰寶執著的信念和付出，堅守賡續傳統精髓的文化使命意識。現在青春版《牡丹亭》已然成為了一個代表青春文藝和崑曲藝術守正創新的符號，最初的它只是我們一場崑曲傳承與復興的實驗；希望借由青春版《牡丹亭》拯救快衰微的古老崑曲，以一種高雅的姿態回到觀眾面前，用更符合當下審美的表演藝術喚起當下時代的共鳴。全院用實際行動證明了那句話：「青春版《牡丹亭》不能到我們這裡就結束了！」蘇崑這個優秀的藝術團體，在傳播推廣崑曲上，以極強的責任心踐行著他們的使命。蘇州崑劇院後來成功打造了《長生殿》、中日版《牡丹亭》、《玉簪記》、《西施》、《紅娘》、《滿床笏》、《白兔記》、《白羅衫》、《白蛇傳》、《琵琶記》、《義俠記》、《十五貫》、《爛柯山》、《釵釧記》等品牌劇碼，成為了崑劇界乃至文化界的一件盛事。

249

和白老師一起做《牡丹亭》、《玉簪記》、《白羅衫》等崑劇的過程中我們也意識到：崑劇，它不單單是一種戲曲，也應該是一座城市的生活方式。崑曲要活在當下，活在我們的現實生活中，讓經典走入生活，重接地氣，只有這樣，它才有可能吸引更多的社會關注和民眾參與。二〇一四年十二月江蘇省崑劇院新院落成並投入使用，做為崑曲傳承成功綜合展示場所和演出推廣平臺，集藝術傳承、劇場演出、教育培訓、公益推廣、開放體驗多項功能於一體，除了定期的崑曲演出之外，更打造了「遊園驚夢」崑曲攝影體驗空間、崑曲服裝體驗空間、崑曲樂器體驗空間等崑曲傳承沉浸式體驗空間。崑曲是流動的園林，園林是凝固的崑曲。在百年老宅蘇州崑曲傳習所內，園林實景崑曲《牡丹亭・遊園驚夢》復歸明代「家班式」演劇傳統，「人生如遊園，難得一驚夢」，通過實景崑曲的形式傳遞想像、生活理念，更希望觀眾一起來創造與分享六百年之久的崑曲美學。這種零距離的接觸，體驗品味崑曲的生活方式，使得崑曲在潛移默化中潤澤了一座城市的文化生活。在這裡播撒下熱愛的種子，未來適當的情緒、土壤之下這份熱愛可以發芽、生長，這些人也會在某個時刻從各自的角度為崑曲做點事情。

四、青春・回想

中國的文明之火，之所以能幾千年不斷，是因為古往今來的藝術家們，燃燒他們的腦汁，不斷滋養。「崑曲是中華民族的文化瑰寶，讓我們大家一同來守護、珍惜、發揚。」崑曲的傳承與傳播永無止境，需要接力式的代代相傳，需要更多人接力守護。崑曲演員們的傳承每一代都是從零開始，每一代都需要至少十五年的付出。當年的小蘭花們已經成長為崑曲復興的中堅力量，他們也需要將老師們所學的東西向更年輕的一代傳下去。

「情不知所起，一往而深」，今天我們的再聚首，更多的是想提醒我們不忘初心，繼往開來：崑曲的每一次重要節點都與文人分不開，每個時代文人精英力量的共同注入，才讓崑曲藝術有了輝煌的成就。總結青春版《牡丹亭》二十年來傳承與傳播上的經驗、教訓，研究在當下的時代語境下激發賦予傳統藝術在新時代新環境中的生機與活力，

為崑曲從業者、研究者指明方向讓我們崑曲弦歌不輟，薪火相繼，未來走得更遠……做《牡丹亭》的人都是有夢想的，我們堅信經典的藝術是世界性的，可以穿越時空，成為對話東與西、古與今、真與幻的媒介。希望中國的崑曲藝術可以和世界其他文化平等對話，能夠像莎士比亞戲劇、芭蕾舞一樣成為世界人民共同欣賞、常演不衰的藝術經典。

此曲只應天上有
——周友良訪談錄

周友良／蘇州崑劇院音樂總監，青春版《牡丹亭》音樂總監

潘：你是青春版《牡丹亭》的音樂總監、音樂設計、唱腔整理改編、配器與演出指揮。這齣戲的音樂能讓人繞梁三日，給每個觀眾留下深刻印象的「仙樂」，你是大功臣。可以自我介紹一下嗎？

周：我是上海人，演奏小提琴出身。一九五四年隨到蘇州工作的父母定居蘇州，在蘇州長大。高二的時候，文化大革命開始，我是老三屆，同學都下鄉去了。我因為腿不好，沒有下鄉，留在城市，沒有事情做，開始跟隨上海電影樂團的首席小提琴手李浩學琴。當時我在家裡練琴是偷偷練習西方的練習曲，樂譜都是抄來的。晚上把窗簾拉起來，靜靜聽貝多芬的D大調協奏曲和其他交響樂。當時這些樂曲都被列為黃色音樂，世界名著也是黃色書籍。我到被查封的圖書館去偷書看，《約翰克里斯多夫》就是這樣看的。我的西方音樂、西方文學，都是在六〇年代末，情況最惡劣的時候學習。

一九七〇年我到蘇州歌舞團，一九七三年再到蘇州蘇崑劇團，都是在管弦樂團當小提琴演奏員。當時張繼青老師在蘇崑劇團，我們從那時就認識了，我和崑曲也認識了三十四年。當時蘇崑劇團有一個中西混合樂隊，隊員有三十人這麼多，我是小提琴首席，樂隊是模仿樣板戲的編制。我們演的是新編崑劇和樣板戲。當時《牡丹亭》被戴上「封資修（封建主義、資本主義、修正主義）」的帽子，根本不准演，所有東西方古典文化都被劃進這個範疇。我們團演的是新編崑劇，張老師也唱新編的崑曲。

潘：無論如何，你的琴藝不斷在進步，是嗎？

周：是的。一九七八年文革結束，張繼青老師回到南京江蘇省崑劇團，我去上海音樂學院學作曲。

潘：你學過指揮嗎？

周：沒有，我沒學過指揮，我是瞎指揮。因為是演奏自己的作品，我很熟，指揮起來，自然沒有問題。

潘：學了作曲後，你創作了很多新的蘇劇音樂，是嗎？

周：我去上海音樂學院學習了兩年，再回蘇崑劇團做作曲的工作。當時我們團的重點是演出新的蘇劇，蘇劇是蘇州的地方戲，我為新蘇劇創作了很多曲。崑劇主要演奏傳統折子戲，很少創作新的，後來崑劇也搞了一些新戲。我們創作過像《都市尋夢》寫農民工到都市找工作的新式崑劇。一九九六年在北京匯演的時候，評論有好有壞。有說崑劇不需要搞新戲，當時的文化部長周巍峙卻說很好。他對我們戲的音樂讚好。他說：「這音樂，既是崑曲，又能走出去。」有好幾位老先生感到曲牌體的崑曲音樂，有阻止崑劇新劇目產生的作用。

崑曲原本是沒有特別的作曲人，寫劇本的作者本身要非常懂音樂，選準曲牌寫曲。但是崑曲有幾千個曲牌，要完全熟悉是不容易的。選的曲牌不準確，戲的情緒就不對了。所以，崑曲對作者的要求很高，作者既要是文學家，要有文采，還要是音樂家，能懂音律。所以崑劇的劇本一向很難寫，就是這個道理。其他劇種像越劇和京劇的劇本，相對來說，寫起來比較不困難。崑曲每個曲牌多少句，每句多少字都有規定。而且，不同曲牌，表達的情緒不同，選擇恰恰好的曲牌，不是容易的事。我是因為崑曲聽多了，才能創作。

潘：一九七三年你到了蘇崑劇團，陪同這個團走了這麼長的路，你覺得蘇崑的困難在哪裡？你對崑曲要絕對傳統有不同的意見，是嗎？

周：蘇州是崑曲的發源地，崑劇的氛圍其實很濃厚，根基是很穩固的，可惜蘇崑的技術力量一直在全國六個院團裡是最薄弱的。其他五個院團在大城市，人才也比我們多。我接觸很多崑曲，都是古傳下來的老腔老調，樂隊也是大齊奏。臺灣與香港崑劇團到我們這裡來演出，所演的都是我們在七〇年代演出的樣式。我們當然也能像他們那樣，堅持非常傳統。對崑劇要傳統還是創新的問題，我有

不同觀點。

崑曲發展歷來有兩個很不同的聲音，一個來自專家學者，一個來自梨園戲班，是為了自娛，他們不需要觀眾，只講究自己欣賞，格律嚴謹，字正腔圓，自我陶醉就行。但另外一大部分人是在舞臺上演出的梨園人，比如汪世瑜老師、張繼青老師。他們演出，要考慮到生存，考慮觀眾。所以我說「屁股決定腦袋」，人坐在什麼位置，就做什麼考量。

我也相信大學學者的堅持，不過，他們如果到院團來，他們也會改變自己的看法，否則院團首先要考慮有沒有觀眾，能不能生存，領導者還考慮有沒有新的劇目。《牡丹亭》和《長生殿》從前都是新的劇目。後來的「經典」，都是當初的「時尚」。

你說我大逆不道也可以，我認為崑曲從來沒有停滯過，都是在發展中為求生存而變，六百年來不斷變化。從顧堅的崑山腔到魏良輔的《水磨調》從沒有凝固過，而是有很大程度的改進。這是宏觀的改變。微觀方面，歷史久遠的曲牌【皂羅袍】是最著名的曲牌，剛出來也遭很多人反對，現在留下來的【皂羅袍】唱腔和最早期的有很大差別。現在我們在舞臺上演出的【皂羅袍】都是經過很多藝人加工，把它磨得晶瑩剔透。

所以，要完全原汁原味是不可能的。就算父傳子、子傳孫，他們的高矮不同，嗓音有差別，扮相各異，也是不可能完全一樣的。「口述非物質文化遺產」的傳承在人，人的傳承，不是往好的地方發展，就是往壞的地方發展，不可能原汁原味，完全不變。就算同一個人，他的三十歲和四十歲也差得很遠。從前崑劇沒有照明，沒有燈光，現在有了，已經不是原汁原味了。崑劇產生的時候沒有電，難道現在不能用電嗎？所以，原汁原味在理論上是不存在的。講傳承，要看怎樣的傳承，是破壞的傳承，還是在傳承的基礎上有所創新的傳承。沒有改變、創新，院團就沒有生氣。我認為每個時代對崑曲都應該有所貢獻。做為一個有作為、有思想、有理想的藝術家，都應該有所創造，但這創造不是破壞性的，是應該讓它更美好的。

潘：青春版《牡丹亭》的音樂有什麼特色？

周：青春版《牡丹亭》能走到今天一百場，我認為它堅持了兩個原則，一是傳承，一是創新。而且，這兩個原則的

「度」都把握得很好。去年四月中國藝術研究院為青春版《牡丹亭》專門召開了一個研討會，題目是「青春版

《牡丹亭》的文化現象」，在北京召開，全國戲曲專家，權威都去了。他們認為我們是中國文藝復興的代表。

崑曲有六百年歷史，是一個博大精深、厚重的文化傳統，已經被列為世界遺產，不傳承它是不行的，是不會受到

承認的。如果沒有這個傳統基礎，是談不上創新。青春版《牡丹亭》後，出現了很多版本，有經典版、精華版、

廳堂版等等，而白老師的青春版是首創。他的青春版不僅體現了演員的青春靚麗，而且在各藝術領域，都堅持了

青春創新理念。

以音樂來說，我以葉堂的《納書楹曲譜》做藍本，進行整理和創作。我在唱腔上做了整理工作，原則是盡可能保

持原有南崑特色，以上本為主，使三本的風格統一和諧。上本經過無數大師千錘百鍊而膾炙人口的經典唱段是很

多人都熟悉的，我基本上保留了，沒有太大更動。只在編配，在前奏、間奏和尾奏上，加強和延伸了唱段所表達

的感情。

因為精華都在上本，《牡丹亭》中本和下本的唱腔是很多人不熟悉的。我認為好的東西才會經常演出，不能經常

演出，肯定是存在了一些問題。它可能在戲的結構上、戲的合理上出現了問題才少演。少演、少唱，唱腔沒有經

過太多大師的磨練，顯得粗糙。我於是對中本和下本的唱腔進行了比較大幅度的改動。我先盡量把腔潤好，潤腔

的目的，一是要把字唱正，二是要把字的感情、形象等豐富的內涵表達出來。

例如下本的〈遇母〉，大部分是散板，沒有節奏，沒有強弱，在舞臺上演出，節奏很鬆散，我重新編配了它的骨

架音，給它上了節奏，上了板，做了很多改動。有些唱腔比較冗長，導演和演員都有意見，認為現在不能再這樣

唱了，我為這些曲譜做了精瘦工作，這些唱腔的骨架音我沒有動它，沒有傷害它，只是去為它減肥罷了。所以我

的工作既是傳承，又有變化。最後的曲譜《南雙聲子》又是散板，導演說，再不能這樣唱了，我於是重新弄過，

連骨架音也沒有用。這些只是很小部分。最後，小生和花旦的唱腔，我根據【皂羅袍】和【山桃紅】的旋律基

礎，再給它配上去，現在聽的人都分不清楚哪些動過，哪些沒有動過。我盡量尊重傳統。傳統的好東西，我一點也沒有動。但是傳統如果與現代舞臺的節奏、情緒上有相悖之處，我就非得改。例如要大團圓了，很熱鬧的氣氛，不能再唱得憂憂鬱鬱，否則戲就不成戲了，演員的情緒受不了，我就非得改了，這只屬小部分。基本上，我以尊重傳統為主，而在尊重傳統的同時，沒有故步自封，我把自己的想法加進去進行改良。而在整理和創作的過程中，我特別要感謝香港崑曲研究者古兆申老師。他花了很多時間，極其認真地對下本唱腔的腔、字提出不少具體的改進建議，讓我受益良多。

潘：青春版《牡丹亭》的主題音樂，能讓人繞梁三日，可以談談嗎？

周：音樂設計上，我把【蝶戀花】做為上中下三本的開場曲，做為點題的「但是相思莫相負，牡丹亭上三生路」愛情主題合唱，我讓它在中本和下本的終場不斷出現。另外，為了使整臺戲三本音樂和諧統一，我設計了主題音樂。柳夢梅的主題音樂從【山桃紅】曲牌化出來，杜麗娘的主題音樂從【皂羅袍】曲牌化出來，我提取原曲牌中最具代表性的旋律來發展，通過各種不同的變奏手法，和唱腔水乳交融地貫穿在上中下三本。尤其我在〈驚夢〉、〈離魂〉、〈回生〉等大段舞蹈音樂中，這兩個主題音樂交織展開，這對渲染氣氛，一層層推動劇情開展，起到很大作用，這些都是青春版《牡丹亭》音樂的特色。二〇〇五年，我曾經在北京大學舉辦一個有關青春版《牡丹亭》的圓桌會議上，以「主題音樂在青春版《牡丹亭》音樂的運用」為題，談了我的創作。

還有，配器問題，大家對於應該用大樂隊、中樂隊或小樂隊，很有爭議。我向白老師堅持要用大樂隊。我說，這是一個九小時的大戲，不是一個只有三十分鐘的折子戲，不能讓觀眾的耳朵覺得沉悶乏味。音樂如果沒有濃重和輕淡層次的變化，沒有單線條的交織展開，沒有樂器音色的變化，再好也會讓觀眾聽得辛苦。我用了高胡、簫和古箏的大段獨奏、重奏，再讓編鐘、提琴、塤、琵琶、二胡充分發揮，其中高胡運用得多，我常讓高胡在委婉抒情的音樂主題中以獨奏的形式出現。在整個配器中運用了一些複調手法，尤其讓主題音樂常以複調手法

256

周友良（右白衣者）指揮樂團排練。美國洛杉磯，二〇〇六年九月。

融合在唱腔中，這在以往的崑曲伴奏中，是很少見的。配器充分考慮到唱腔所表達的情緒，基本上以清淡、抒情為主。也有小片段用傳統的齊奏手法，偶爾也有重彩濃墨的，例如在〈回生〉和〈圓駕〉的結束處，樂隊全體奏出激動的愛情主題，引出「但是相思莫相負，牡丹亭上三生路」的主題合唱。後來還是考慮到成本問題，樂團只用二十人，不算大。我們的音樂編配在美國贏得很多人的讚譽，很多人稱讚我們在演奏「仙樂」。

除了音樂，青春版《牡丹亭》在服裝、燈光、布景上都做到了承接傳統又有創新，這是非常不容易的，是亂來的創新做不到的，完全原汁原味非常傳統的演出方式，也不可能造成今天的轟動。美國朋友對我們這次讚譽很高，說我們是上世紀三〇年代，梅蘭芳登陸美國後，中國傳統表演藝術第二次在美國引起的最大反響。

潘：青春版《牡丹亭》是兩岸三地頂尖藝術家合作的劇目，在音樂方面，沒有海外人的參與，是嗎？

周：沒有。不過，臺灣和香港的專家卻有很多想法。他們認為音樂最好能傳統一點，最好能像傳統崑曲，一支笛從頭吹到底。有樂隊，也不要用太大的樂隊。是我堅持樂團除了用一支笛，還要用很多配器。其實每個人的想法都沒有錯，不過都要經過時間考驗。青春版《牡丹亭》演到今天一百場，造成轟動，我認為深受大家歡迎的音樂，起了很大作用。我們是青春版嘛，有這麼多青春靚麗的演員，漂亮的服裝，樂隊怎麼能只用一支笛呢？很多專家認為燈光、服裝再美都可以，音樂最好非常保守。經過一百場證明，我的堅持是正確的。事實證明，我甘冒天下之大不韙去做了創新和改動是正確的。我接觸崑曲三十年，深知哪裡有問題，哪裡是好的。你說崑曲一點問題都沒有，是不可能的，否則它怎麼會衰弱，會變成世界文化遺產？所謂遺產，就是病危的意思，是很難生存，需要保護的意思。

潘：你曾經提到這一生的種種磨練，是為了青春版《牡丹亭》做準備，是嗎？

我看到很多新編崑劇，覺得他們創新的音樂走得過頭了，他們連音樂架構都破壞了，這是不對的。他們應該在詞牌的基礎上美化它，而不是破壞它。崑曲最重要的還在它的韻味、唱腔。只要唱一句，就知道是不是在唱崑曲，沒有了崑曲的韻味和唱腔，已經不是崑曲了。

周：汪世瑜總導演談到我的音樂，用了是「健康的」形容詞，讓我奇怪。他解釋說，我在創作的時候，既沒有媚俗，把音樂弄得花里花哨，又沒有刻意去取悅專家學者，而流於拘泥和因循陳規，他認為我表達了一種有想法的音樂。他的話讓我深思。我多年接觸崑曲的感悟和因此萌生的想法，能在青春版《牡丹亭》的創作中得到實踐、體現。過去我人生的磨難和歷練，以及在藝術上的積累和準備，彷彿就是為了來完成這個神聖的使命。我過去的音樂作品都不會像青春版《牡丹亭》的音樂那樣來得有影響力和有意義。倘若真的如此，我所承受的一切苦和累，都是非常值得的。

潘：戲曲專家葉長海還說你們譜了一支青春之歌，是嗎？

周：是的。他曾經在一篇文章這樣稱讚我們說：「蘇州崑劇院把一場夢打造得如此美好，真堪令人稱奇。我看過多種展演，總覺得這次是最好的演出，最接近我心中的《牡丹亭》。這是一支青春之歌，一支充滿青春活力的生命之歌。這是一首詩，一首優雅而又憂傷的、感人至深的抒情詩。」他的話讓我很感動。

潘：你怎麼看青春版《牡丹亭》的影響？

周：我認為青春版《牡丹亭》的演出肯定會載入史冊，肯定會在中國戲曲史、中國文化史，留下濃濃的一筆，這已經不成問題。回顧它的成功，沒有適當地把握創新和傳承的「度」，不作任何偏頗，是走不到今天的。在這個過程中，白先勇老師和蔡少華院長功不可沒。他們在不同國情，不同美感理念的情況下，適當把握了這個「度」，進行互補，實在不是容易的事。

——本文原載《春色如許——青春版崑曲《牡丹亭》人物訪談錄》，八方文化創作室，二〇〇七年

（潘星華／採訪·整理）

輯三

舞臺春秋

—— 導演
藝術指導
演員

青春版《牡丹亭》舞臺總體構想

汪世瑜／崑曲表演藝術家，青春版《牡丹亭》總導演、藝術指導

做為演了一輩子崑曲的小生演員要來談導演總構思，確也是難。但趕鴨子上架非上去吧。這次白先勇、樊曼儂二位力薦我擔任青春版《牡丹亭》上、中、下三本戲的總導演。說實話確也強我所難。但白先勇那種情真意切專心為崑曲做義工的精神，以及不惜工本為推廣、保護這部經典巨作《牡丹亭》，一而再、再而三投入製作的行為深深感動了我，加上他那種熱情誠懇的態度，尤其是他那雙信任我的目光追逼著我，我還有什麼理由推辭呢？只能答應。白先勇又盛情邀請了兩岸三地眾多專家共同打造青春版《牡丹亭》，對我確是一個很好的學習機會。因此，我便決心和大家一起努力排好這部夢想中有特殊意義的《牡丹亭》。

湯顯祖這部驚世傑作《牡丹亭》經過四百年的流傳，各種不同的改編本輪番轟炸，可說是愈演愈烈、異彩紛呈各顯魅力，造就了無數代藝術家、文學家，迷倒了幾代年輕人、文化人。一齣古老傳統的戲，能如此醉人，如此讓世人動心、動容。它的魔法是什麼？就是「情至」，把情道深道透道極致。

宗旨：締造一個崑曲舞臺的新形象

青春搭橋，古典與時尚相結合，締造一個崑曲舞臺的新形象。青春版《牡丹亭》創意歸結到一點就是青春二字，以青春靚麗的演員，演繹青春美麗的古典愛情神話故事，吸引青春時尚的年輕觀眾，讓當代青年獲得愉悅與共鳴，滿足人對生命美的渴求，激發人對美的嚮往和熱情。把青春與崑曲，青春與《牡丹亭》完美結合，讓看慣好萊塢、港

臺、韓片的時尚青年也來迷醉一下崑曲的小生小旦，也證明青春的詩情不分古今中外，青春詩情可以超越時空。（通過五十場的演出證明了這一點。）崑曲的前途在於培養年輕演員、吸引年輕觀眾，以大學校園為陣地，大力推廣崑曲在傳承經典的基礎上，讓古老的崑曲煥發新的生命。

構思：在古典中發現現代

之一：是全面運用和挖掘原著藝術資源的基礎上，遵循崑曲藝術精神的表演原則為前提，對音樂、歌唱、舞蹈、戲情、詩詞等諸種藝術元素，做出新的整合與調配。根據現代舞臺的需要，以及青年觀眾的審美需求，圍繞著崑韻展開一系列的求新，在古典中發現現代，不斷地增添新的元素，將崑曲的古典美學與現代劇場接軌，製作一齣既古典又現代，合乎二十一世紀審美的崑曲，賦予它青春生命。

之二：讓現代觀眾（學生）能接受崑曲《牡丹亭》。首先，要解決好表演程式產生的時空假定性同習慣於影視直觀的青年觀眾之間的心理默契；調適好崑曲寫意性強，往往抒情壓倒戲情，青年觀眾則又期待故事性觀賞心理的矛盾；避免青年觀眾因崑曲精緻典雅舒緩的舞臺節奏而有心理疲倦感，讓青年觀眾對傳統的才子佳人故事感興趣，產生共鳴。

之三：整體呈現原著的「情至」精神。必需演出五十五齣全本，尤其是還魂之後的戲要完整體現，下本的意義在於現實鬥爭，將「理」與「欲」的矛盾衝突貫到底，並推向頂點，同時完整地塑造了柳夢梅的形象，他既有溫柔纏綣的一面，又有堅毅怒目的一面，通過舞臺現場、形象地還原「理」、「欲」對峙交鋒，不會沖淡情感表達的主調。

下本的戲貼近真實人生，戲較碎，似乎感覺上不及前面戲刻骨銘心，以及浪漫旖旎，但後面的戲恰恰體現的是現實主義精神。戲仍是以杜麗娘、柳夢梅的「至情」為主線，〈婚走〉、〈如杭〉盡情地、濃烈地表現他倆的「人間情」。即使其他場次，其他人物也處處呈現一個「情」字。〈移鎮〉強調杜寶與杜母的離別情，〈折寇〉突出了楊婆

263

與李全的世俗情，〈遇母〉渲染了杜母與麗娘的母女情。這樣整個戲就構成了一個情感的有機系統。讓上、中、下三本所刻畫的情各具風貌又相輔相成，共同體現出《牡丹亭》複雜而深邃的「情至」主題。崑曲是抒情的藝術，崑曲《牡丹亭》更是抒「至情」、抒「奇情」的藝術。情可以穿越夢境與現實，情可以漫遊人間與地獄，情可以動凡人，也可以驚鬼神，很顯然唯有整本戲才能全面而深入地表現這樣的「至情」、「奇情」。

布局：雅俗映照、文武場鬧靜穿插

主副線雅俗映照、文武場鬧靜穿插，張弛有度。比如〈虜諜〉、〈淮警〉、〈折寇〉分別安排在上、中、下三本中的後半場，經過一個半小時細膩悠長的抒情之後，青年觀眾對崑曲的婉轉柔媚全情投注，美麗潑辣的楊婆、醜陋粗魯的李全、霸氣十足的完顏亮在舞臺上橫空出世，不免眼睛一亮，精神一振，增加新的興奮點，這些戲點到為止，絕不喧賓奪主，只是活躍劇場氣氛，調節觀眾心理，提神醒腦，當然更主要是連接戲的整體結構。

我們對青春版《牡丹亭》創排的具體做法是：重塑折子戲，加強夢梅戲，突出折子戲，注重過場戲，增添舞蹈戲，排好空場戲，音舞渲染戲。

根據白先勇的要求，青春版《牡丹亭》必需遵循「正統、正宗、正派」的原則，但一批青年演員基礎比較差，沒有獨立創造角色、編排身段、設計唱腔的能力，需要有完整的折子戲傳授，才能逐步接近扮演的角色。

白先勇說：「必需把保留在崑曲舞臺上那些優秀的折子戲完整體現，包括它的唱念，表演舞姿。但還有很多戲沒有傳下來，舞臺上從來沒有演過，比如上本的〈言懷〉、〈虜諜〉；中本的〈旅寄〉、〈憶女〉、〈淮警〉、〈幽媾〉、〈冥誓〉；下本的〈移鎮〉、〈如杭〉、〈遇母〉、〈淮泊〉、〈索元〉、〈圓駕〉等三分之二的折子戲必需重新設計。」

264

上：汪世瑜（右）與白先勇討論舞臺。北京，二〇〇四年十月。

下：汪世瑜（右）與白先勇討論《牡丹亭・拾畫》。蘇州，二〇〇四年三月。

重塑折子戲

崑曲有大量的折子戲，它的特點是：載歌載舞、逢歌必舞、舞在情中。但每一個折子戲都有其側重面，都有一技之長，不是抒情抒事以情節為核心，就是以表現技巧、技能的工夫見長，不是以視聽欣賞，動靜對比強烈，給人一種震撼力，就是以唱念造形，舞蹈為主，否則就不能成為好的折子戲被保存下來。類似〈遊園驚夢〉、〈尋夢〉、〈拾畫〉等，可以講已是崑曲的代表，精華中的精華。經過無數藝術家的心血。《牡丹亭》保存在舞臺上有七、八齣折子戲都已成為崑曲的經典。

因此，我們所做的程式是：第一步新編折子戲，為傳承做好前期工作。新編的折子戲要以傳統為依據，絕非胡編亂造，是崑曲程式的表演形式，但又要有時代感，讓青年觀眾賞心悅目。

用現代人的理念來設計場景，首先是要好看好聽。大膽、仔細地根據每一個曲牌、唱詞的內容設計舞蹈、動作、造形、場景、表演、調度，乃至細小的手語，都讓它具體化，從繁到簡，往往是自我肯定，又自我淘汰，重新梳理，整場折子那更是如此。經過無數次的設計、修改、推翻，再設計，才慢慢地成活，然後一舉一動、一招一式教給演員，通過不斷實踐磨練，並吸納他們的聰明才智，以及其他老師和專家們的批評指導，一遍又一遍地彩排，在舞臺上滾熟，就這樣一齣齣折子戲才捏出來，成活在舞臺，既達到傳承的目的，又為本戲的創排提供了素材。

加強夢梅戲

據吳新雷教授統計，近一個世紀來《牡丹亭》的改編上演本大約有三、四十種，主要情節集中在杜麗娘身上（一九八六年石小梅演的《還魂記》相對柳夢梅戲較多），為什麼會導致大家多重杜麗娘輕柳夢梅呢？原因眾多，恐怕主要是受了《杜麗娘慕色還魂》話本的影響，因為這個話本的中心就是描寫杜麗娘。杜麗娘慕色成病，因病而亡，亡而不甘，追尋夢中人，最後「還魂復活回到人間」這個話本柳夢梅只是杜麗娘的夢中情人，理想愛人，一個完全陪

266

襯的人物。

湯顯祖《牡丹亭》所表現的是對理想愛情的追求或是對一種理想一種美的願望。理想的愛情必定是兩個人的愛情，愛情的理想，也必定是兩個人共同的理想。理想的愛情必定要兩個人同心協力才能達到。因此，在原著中，柳夢梅、杜麗娘的故事是平行的，而且柳夢梅比杜麗娘還多一層轉折，他由原本的熱中於功名到後來完全執著於愛情，再由愛情的動人人生發出人格的堅毅光彩。細想杜麗娘為情出生入死，若沒有柳夢梅的積極參與能成嗎？不是柳夢梅冒著砍頭的危險去開棺掘墳，杜麗娘能回生嗎？柳夢梅真正做到了不疑、不駭、不悔。與情鬼魂交以為有精有血而不疑，又請石道姑一起開棺而不駭，及走淮陽苦認翁公，毒遭痛打而不悔。真個情有獨鍾。他為了情、為了愛，可以置生死於度外。

當杜麗娘回生後，從愛情的歷程來說已從「夢中情」、「人鬼情」的虛幻、虛實參半，落實到「人間情」的維持和發展，就必需面對「活」的問題。這個「活」字，首先碰到「開門七件事」，又要挑戰傳統禮教，獲得社會、家庭的承認，這些任務都主要落實在柳夢梅肩上，為了未來的生機，實現夢中的諾言，又須努力求取功名。為了獲得社會家庭的認可，又得在戰火紛飛中尋找杜麗娘的父母。可見在湯公的原著中，柳夢梅的戲一點也不少於杜麗娘。作者對柳夢梅這個人物形象塑造也是滿腔熱忱，也是充滿愛的。因此，我們認為要加強「情至」的呈現就必需完善柳夢梅這個人物，大量增添柳夢梅的戲。當然，不會以削弱杜麗娘的戲做為代價。而是雙線發展，力求對稱平衡，達到旗鼓相當。

我們的做法首先在上本「夢中情」中選擇了〈言懷〉一折，加在〈驚夢〉之後，讓柳夢梅先上場，按原來傳奇慣例生角第一個出場，〈言懷〉是在〈標目〉後，觀眾對柳夢梅這個人物莫名其妙，因為觀眾未見其做夢，加在〈驚夢〉之後就不同了，觀眾立即曉得柳夢梅便是這段生死戀中的另一個主人翁，他與麗娘做了同樣一個夢。他夢中人麗娘告訴他「發跡之期便有姻緣之分」，因此他化夢幻為行動，追憶夢，以夢為真，以夢改名，決心背井離鄉，上京趕考，求取功名，定叫夢中之情成真。他去尋夢。這裡強化了柳夢梅的決心和行動，人物便鮮活了，就主動了。一個活

生生的柳生、英俊、瀟脫、才華橫溢，對愛情、對生命的追求，也同杜麗娘一樣渴望，而且真誠、熱烈、直接。在

〈言懷〉裡，通過同郭公（園公）一段戲的交流，再現了主僕之間的親熱和美，抒發了人間的親情，這樣可愛的年輕

人，杜麗娘為他愛得死去活來，就值得，也有利於〈尋夢〉、〈寫真〉、〈離魂〉戲的開展。

中本增加了一折〈旅寄〉，柳夢梅為了「尋夢」，從嶺南來到南安，千里迢迢爬山涉水，缺吃少穿，歷盡辛苦，

又碰到了惡劣天氣，大雪紛飛，幾乎凍死在雪地裡，若不是巧遇陳最良搭救，這條小命就沒了。這場戲突出了柳夢梅

對愛的堅毅性。為尋夢，可謂不怕犧牲、排除萬難、無怨無悔。為了渲染氣氛，加強力度，表演一改〈驚夢〉、〈言

懷〉儒雅的書卷氣風度，設計了一段強烈的傘舞，大幅度的水袖，表現與風雪痛苦搏鬥的場景。一支淒婉、情訴的

【山坡羊】曲子，唱出了此時此地柳夢梅的心聲——「老天怎麼也這樣殘忍。偏則把白面書生奚落。」又加強了〈拾

畫〉的戲，〈拾畫〉是柳夢梅人物性格發展的轉捩點，以後〈幽媾〉、〈回生〉、〈如杭〉、〈硬拷〉……一步步展

示出柳夢梅為情而痴，能尋、能信、能守的有情人。

因此，〈拾畫〉必定要處理成重點戲，做為「男尋夢」，做為全劇的靈魂，加強渲染。能不能處理好這場戲是中

本成敗的關鍵。我們是做為重中之重來處理的，讓演員在這場戲裡唱足、舞透、淋漓盡致地抒發情感，原著〈拾畫・

叫畫〉臺上是一桌一椅、文房四寶，放在舞臺中央，這樣〈拾畫〉的舞臺調度就受到一定的限制，那時主要表現的是

情感戲。因此〈拾畫〉往往除【金瓏璁】曲牌外，只唱【顏子樂】或【千秋歲】或【錦纏道】，有些為了怕戲冷，甚

至除【金瓏璁】外只唱半段【顏子樂】。

這次青春版《牡丹亭》把〈拾畫〉放在中本休息前一折。能不能演出高潮來，我們第一決定是豐滿〈拾畫〉的

戲，【金瓏璁】、【顏子樂】、【千秋歲】、【錦纏道】幾個曲牌全部唱、唱足、唱濃，然後演員唱過癮，觀眾聽過

癮，而且當唱到「敢斷腸人遠」……來一個停頓，然後演員吸足氣，用最強音迸出「傷心事多……」這樣的處理，目

的就是要唱出柳夢梅熾熱的痴情，唱出詩情畫意，唱出韻味，讓觀眾在甜美的回味中陶醉。舞蹈也從原來【顏子樂】

的扇子舞基礎上再增加一段【錦纏道】，也用扇子開體現情懷，然後一段【千秋歲】，用強烈歡快的舉畫舞推進感情

發展，無論是流動中的舞姿，還是停頓的造形，處處突出畫像，無論高托、收抱、仰視、轉動，都以畫為中心，表現出對畫的崇敬。與前二段的扇舞有了強烈反差，這眾多的身段動作，既顯示了演員的功力也增加了觀眾的欣賞情趣。「則

〈拾畫〉柳夢梅借景生情，一方面是對情的感悟，另一方面重新喚起對杜麗娘生前在同一地點的「姹紫嫣紅……斷井頹垣」的傷心。再唱「門兒鎖……冷鞦韆尚掛下裙拖……傷心事多」，麗娘當年情事更是呼之欲出，更展現了柳夢梅有情人的一面，也更貼近杜麗娘。人未見，便「知己」。

柳夢梅發現眼前的景物竟然是夢中世界，又在太湖石邊拾到這幅畫。觀眾也是急於想知道柳夢梅怎樣處置這幅畫。柳夢梅終於認出畫中人，然後一步步從最微妙處，柳夢梅對畫的心理變化，而且要觀眾看到，感覺到這種變化。我們給演員強調：從拾畫到認出畫中人就是意中人的全過程必需是——多

情、誠懇而不庸俗，風流、活潑而不輕佻，對夢中人是痴而不是狂，對畫中人的直接表現是熱情愉悅而不褻瀆孟浪，一聲比一聲纏綿，一聲比一聲親暱，聲聲傳情，叫得埋在梅樹下的麗娘動情，叫得柳夢梅動情，這樣才能使觀眾動情。這場高潮戲才算壓

住。

下面〈魂遊〉、〈幽媾〉，麗娘的出現似乎是被柳夢梅的痴心叫喚而吸引來的，這就起到了意念上的呼應作用。

〈拾畫〉演棒了，〈幽媾〉、〈冥誓〉、〈回生〉就好演了，順理順章，柳夢梅便成為幫助杜麗娘起死回生的主要力量，觀眾關注力自然會集中到柳夢梅身上。下本〈淮泊〉、〈硬拷〉更深層次描寫了柳夢梅為實現自己的諾言，擔起自己的責任，為真情所付出的艱辛，乃至生命。尤其當岳父不認他這個女婿，把他當作盜墳賊嚴刑拷打，他仍不屈不撓、據理力爭，為維護純真的愛情二曲【雁兒落】、【折桂令】唱出了柳夢梅不畏權勢，敢於和禮教抗爭的傲骨書生之氣。他大聲訴說我為情，為你陰間的女兒，寧願用自己的陽氣之身來換取你女兒的陰氣之魂。我連生命也在所不

惜，你還要來責問我的罪？真是「我為她輪生命，把陽程迸……到如今風月兩無動」。柳夢梅絕不妥協，不達目的誓

不罷休，這一樁樁一件件都是考驗柳夢梅勇氣和真情，由於他對愛的追求是一往無前的，皇天不負苦心人，最終完成了理想中的情愛，實現了他的夢。

青春版《牡丹亭》所到之處（尤其是大學）有一個現象值得深思：往往男同學談話麗娘，女同學談話夢梅，這很有趣味的差異來自兩性之間的心理背景，不同的審美偏好，他們介入角色的興奮點，有很大的差異。增加夢梅的戲，強化柳夢梅形象塑造，也在更大範圍內強調了觀眾的興趣，拓展了舞臺上下的交流空間。

突出情感戲

杜麗娘的尋情、柳夢梅的圓情，如流動閃動，纏綣交纏，美不勝收。〈尋夢〉、〈離魂〉、〈拾畫〉是獨角戲，〈驚夢〉是杜麗娘與柳夢梅夢裡「幽歡」，〈幽媾〉是杜、柳的陰陽「媾合」，〈如杭〉是杜、柳「新婚燕爾」，這三齣戲都考驗著我們。是對手戲，重頭戲，情感戲，如何能排出戲來，排出情來，排出不同來。

〈驚夢〉是杜、柳兩人夢中相遇的一段情感戲。是有傳承的，其風格基本上傾向於雅淡和含蓄，即便唱到「和你」把領扣鬆，衣帶寬……忍耐溫存一晌眠」這些露骨的曲文也一帶而過，最多拉拉水袖，蕩蕩腳。我領悟到他的精神，確實在那「存天理、去人慾」的年代裡，人只有在夢幻裡，青春之熱情與人性的慾望才能沒遮沒攔的自由奔放，縱情、放射，

按白先勇的說法《牡丹亭》第一本啟蒙於「夢中情」，第二本轉折為「人鬼情」，第三本歸為「人間情」。那麼這「三情」最具代表性的核心戲就是〈驚夢〉、〈幽媾〉、〈如杭〉。〈驚夢〉、〈幽媾〉、〈冥誓〉、〈回生〉、〈婚走〉、〈如杭〉都是一些二人的情感戲，一個人是單相思，一種幻想、是一種虛夢，摸不到、抓不著的精神感覺。兩個人在一起才是情的結合，是現實、是交流，有面對面的直接感覺。

白先勇一再要求加強這段戲，兩個人要奔放、熱烈，表現「情」，表現「性」。

還有不少是兩個人的對手戲，比如〈驚夢〉、〈幽媾〉、〈冥誓〉、〈回生〉、〈婚走〉、〈如杭〉都是一些二人的

擺脫一切禮教束縛，享受著愛的溫存和性的甜蜜。因此，提供給演員表演必需親暱、纏綿熱情。柳夢梅唸「姐姐咱一

片閒情愛煞你也」雙手慢慢地搭在杜的肩上，用嘴緊貼在杜的耳邊，輕輕地、深情地、非常甜蜜地傾訴。杜麗娘呢？

陶醉在情愛的享受中，緊挨著柳夢梅，好似找到了依靠了。同時，在場景處理上，加強了水袖的舞動力，相擁、相

磨，對視、仰背。互轉水袖又不時地交纏在一起。充分反映了一對夢中戀人狂熱的愛。一種性愛的展示。用舞蹈、眼

神、氣息來表現夢的浪漫，夢的詩境，夢的濃情。這一場「夢」決定了兩個年輕人一生的追求，這一場「夢」也決定

了青春版《牡丹亭》的藝術走向。

〈幽媾〉是中本的核心戲，杜麗娘陰魂不散，來到梅花觀尋找她的夢中人。半夜二人在書館相見，真是二夢相

撞，是虛是實，是陽是陰。這本身就有強烈的戲劇性。如何處理好戲的風格，掌握好戲的分寸，營造好戲的氛圍，這

是我必需要做好的。杜麗娘與柳夢梅二人的心情很不一樣的。杜麗娘雖是鬼魂，心中卻是踏實的，因為她已在現實中

找到她的夢中情人，反過來柳夢梅雖是有血有肉之軀，對夢中情人的存在，感覺上依然是恍恍惚惚、若即若離，換言

之。還是虛的。排這場戲必需把兩個人內心反應的差別挖透挖深，也要利用這種差別的互動去推進戲劇矛盾的發展。

柳夢梅面對一個午夜到訪的美女，先是「驚」，接著是「疑」，然後是「喜」。其中「疑」是主要的，他要探

問，要弄清楚眼前的美女來訪的原因、動機。從探問的過程中，再聯想夢中人、夢中情，杜麗娘的思想卻是明朗而清

晰的，她要採取主動和柳夢梅「完其前夢」。但她又不能操之過急，她過分急切投懷送抱也可能弄巧成拙。像柳夢梅

的唱詞裡就有：「知她是甚宅眷的孩兒，這迎門調法？」充滿著懷疑，杜麗娘當然會考慮到柳夢梅這種反應。所以

齣戲應該是杜麗娘主動、積極，但也一定要掌握分寸，只能以試探、暗示、提醒的方法來達到自己的目的。所以舞臺

調度便不能黏，而要有距離感。當柳夢梅開門見杜麗娘一瞬間的「驚豔」，有停頓，但必需馬上分開，充分利用一桌

二椅，杜麗娘、柳夢梅二人交叉繞到左右二椅的背後，兩人始終遠距離互相觀察，是一種全面的、整體的、客觀的觀

察，意味著兩人都在抑制重逢的喜悅，要好好地印證眼前人與夢中人是否同一人。總之，無論是從人物的心理或從戲

劇效果，都需要一個延宕使它產生一種後座力。

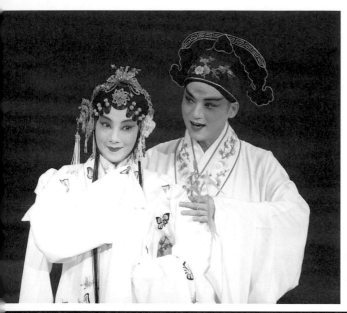

上：《牡丹亭·驚夢》。蘇州崑劇院，二〇一四年
　　十二月。

下：《牡丹亭·幽媾》。北京大學百周年紀念講
　　堂，二〇〇九年十二月。

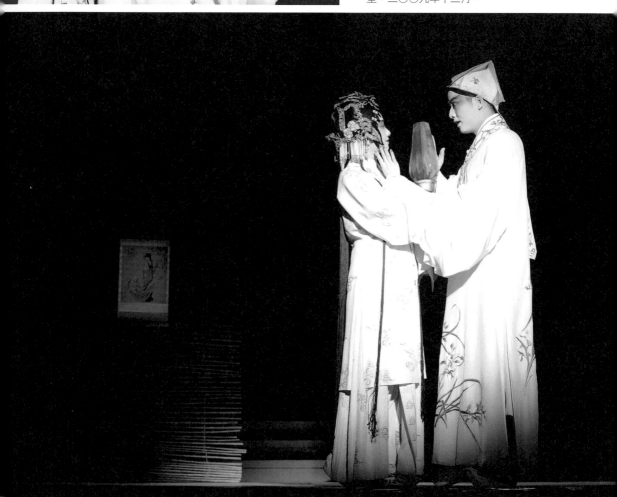

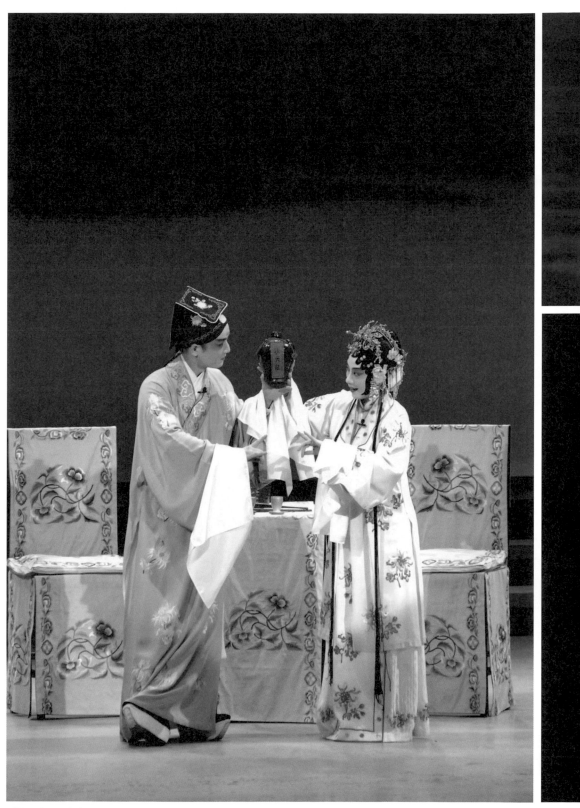

《牡丹亭・如杭》。深圳大會堂，二〇〇六年一月。

整場戲分三個階段處理。第一階段——「疑惑、觀察」其表現為緊張、疏遠，舞臺節奏滯緩停頓。第二階段——「投機、親近」其表現為鬆弛、愉悅，舞臺節奏輕鬆、明快。第三階段——「兩心相印」其表現為熱情、奔放，舞臺節奏強烈舒展。尤其當杜麗娘向柳夢梅表露真情「柳郎真個盼著你了」，然後一曲【金馬樂】把全劇推向高潮，這裡設計了一段古典雙人舞，把熱烈的愛情火光燃遍全身。

〈如杭〉寫的是「人間情」，「人間情」表現的是人間兩個人實實在在的愛。這場戲分三個層次來反映。第一層「夫妻情深」。二人慶幸逃脫了衙門的追趕，小舟上舉行了婚禮，來到杭州過著最美好的小夫妻生活，卿卿我我，你親我愛的享受二人世界。你聽，柳夢梅嘻笑地問：「娘子，一向不會話及，為何當初只說你是西鄰女子？」杜麗娘微笑回答：「柳郎，俺說見你於道院西頭是假。」原來當初杜麗娘是在說鬼話。兩人相視而笑，笑得那麼開心，笑得那麼天真，親密無狎地談說著二人的趣事，可算是其樂無窮。

一曲【江兒水】訴說著愛的過程，愛的艱辛，愛的甜蜜，一種強烈的陶醉感。用什麼形式表達呢？用了一段扇子雙人舞，兩扇相印。以最美的合盤造形，動靜相濟扇子動作出新婚夫妻如膠似漆情愛，這二人是世界上最幸福的一對，最可愛、最難能可貴的一對。

第二層「發跡之期」。正在歡樂時，石姑姑從外面歸來，帶來了眾多學子趕考場的消息，又帶來「狀元紅」酒一壺。「狀元紅」又是好口彩，預言著柳夢梅要考取狀元。因此，這段戲始終圍繞一壺狀元紅。或舞、或歌、或比喻。喝了這杯「狀元紅」回來必定是個狀元郎，定給你帶來鳳冠霞帔。你在家等著喜報吧。杜麗娘當然一步也不願意讓柳夢梅離開，希望朝夕相伴。但為了二人永遠能在一起，能得到社會、父母承認，只有求取了功名才能做到。二人在憂喜參半中互勉互賀。第三層「難捨難分」。石姑姑把柳夢梅赴考的行李準備好，柳夢梅要離開這溫暖的家，這是辛酸的離別，千言萬語無從說起，經歷了一場生死的愛情磨難，才享受了片刻的歡樂、安逸，卻又要別離，二人欲哭無淚，欲說無言，只能默默分離，這時石姑姑急了，怎麼一句話不說就走了呢？忙對杜麗娘講：「小姐，相公走了。」杜麗娘急轉身，一聲「柳郎」，二人閃電式前衝相抱，但又相

274

對無言，四目相視，這裡處理一個大靜場。然後慢慢地一步步後退用臺步的語言，傳達了兩個人的心聲，達到了此時無聲勝有聲的藝術效果。

注重過場戲

《牡丹亭》全劇五十五齣，真正一字不漏，一腔不少的話，恐怕十天十夜也演不完，現在改成二十七折，戲相對集中，但也不完整，只是直接反映柳夢梅、杜麗娘的情感戲、重頭戲，幾乎都是成套曲牌。如果沒有幾場有亮點的過場戲來調節一下，觀眾也會疲勞，意念上也會缺乏連貫性。所以必需強調過場戲的處理。比如〈言懷〉郭駝的出場只二分鐘戲，但對調節劇場氣氛、烘托主題起到了不可估量的作用。由於他駝背拐肢，看見柳夢梅一興奮，急步向前便來了個底朝天（摔跤），柳夢梅馬上撲倒相扶。充分體現他們主僕情深，郭駝與柳夢梅雖是主僕但情感勝似父子。柳夢梅從小父母雙亡，僅靠郭駝栽種瓜菜扶養長大，二人是相依為命的感情。這一點的交代對以後郭駝上京尋主，大鬧杜寶公堂，做了人物和感情的鋪墊。

又如〈虜諜〉只三分鐘的過場戲。完顏亮發起戰爭，要併吞南宋。宋金戰爭做為此劇的時代背景，又是戰爭對愛情主題的陪襯作用，以及中場休息後調整觀眾情緒。如果按武戲大場面處理，同前面的〈驚夢〉、〈尋夢〉，後面的〈寫真〉、〈離魂〉風格上不統一，恐怕還會起到破壞作用，取消吧！不忍心，戲缺乏呼應，尤其對中、下本影響更大，戲中情節無法連接。所以用寫意的燈光處理。舞臺高平臺處一面特大的金字旗，完顏亮，站在高處，一束特殊光照著大旗及完顏亮處，平臺下燈略暗將士對立。表示千軍萬馬，群唱「少不得把趙康王的剩山殘水都占了」群像造形。這樣既有藝術感染力，又點出時代背景。

再如〈道覡〉中石姑姑一個人的過場戲，這場戲是承上啟下，介紹石道姑人物的來龍去脈。她一上場即唸：「人間嫁娶苦奔忙，只為有陰陽，天不由我人生相，只當人生夢一場。」道出了石姑姑的生理缺陷——不陰不陽、非男非

275

女的悲慘遭遇。她又是玉成杜麗娘還魂的重要人物。當然不能醜化她，要同情她，喜愛她。因此，我們從女演員中挑選了表演能力極強的一級演員陶紅珍，讓她俊扮，儘管只有三、四分鐘，但是她的一口蘇白、細膩的表演緊緊抓住了觀眾的視線，她聲聲傳情，句句引發觀眾的思考，絕不是單純的插科打諢，滑稽，諷刺，臉譜化的平面人物，原是一個活生生的美貌女子，是一個善良的、內心痛苦又複雜的人物。哪怕是一句臺詞，一個下場絕不草率，因此，就收到了非常好的劇場效果，因為重視他們的作用，認真對待每個人物的行動線。幾乎每場都有好幾次滿堂彩。

同樣中本〈憶女〉、〈淮警〉二折，我們也花大力氣來排。〈憶女〉是杜母、春香、杜寶三人同時為杜麗娘亡靈祭奠，處理了三個表演區。這場戲點出了人間親情。就連禮教重到可以扼殺杜麗娘情愛的代表人物杜寶，也道出：「俺的麗娘兒，在天涯老命難存，割斷的肝腸寸斷。」失去女兒的痛苦，表達他的哀思，這裡也為〈圓駕〉翁婿父女相認，埋下了伏筆，這場戲確實用心處理，調動了燈光，音樂的藝術手段，得到了觀眾的認可，收到極強的藝術效果。〈淮警〉描寫的是李全夫婦起兵攻打淮揚（杜寶守城），似乎只是為下本他們棄金投宋做鋪墊。但我們的重點卻放在突出這對男女之愛，而且別有情趣，他們對情，對愛也是非常強烈的。臨上陣打仗，楊婆還要警告李全：「軍到處不許你強占婦女，如違，軍法處事。」李全忙說：「不敢。」楊婆一笑，一嬌，李全趁勢抱起楊婆哈哈大笑下場，雖有些誇張，但也反映出人情人慾是抑制不住的。

下本的〈索元〉也是過場戲，其實只是一句話：「夢梅中狀元了！」為了渲染強化柳夢梅高中，我們設計了四個報錄，拿著駕牌四處尋找。正好合二為一，共同去找。由於他駝背，拐腳不方便，因此，用駕牌做了頂橋子抬他走，這完全是喜劇手法。當觀眾爆發出熱烈的笑聲和掌聲後想想還是合理的。狀元披紅戴綠，騎馬遊街歷來就有，柳夢梅不在，由養父般的園公代坐一回轎子也理所當然。為〈硬拷〉杜寶的行為做了強烈的諷刺。

總之過場戲，必需抓住，要像重頭戲一樣講究。只有這樣全劇才會有張力，才能分清主、從、輕、重、淡、濃、冷、熱，這樣戲才能統一完整，觀眾才會叫好。

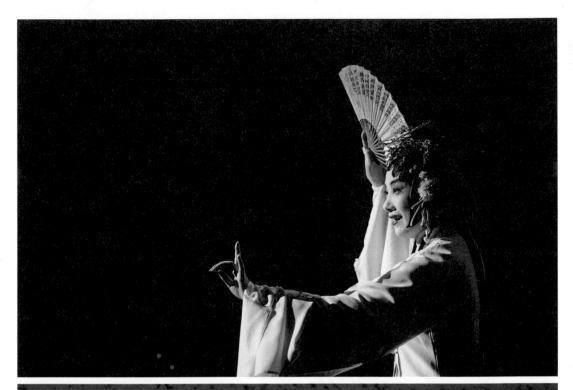

上：《牡丹亭·尋夢》。
下：《牡丹亭·索元》。香港，二〇二三年七月。

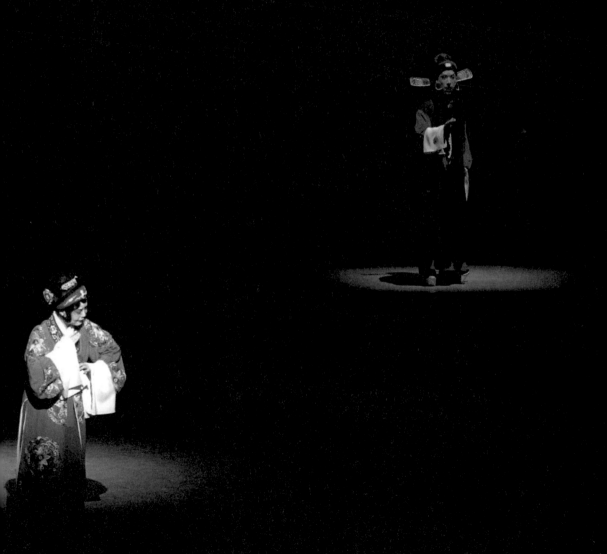

《牡丹亭‧憶女》。北京大學百周年紀念講堂，二〇〇七年十月。

增添舞蹈戲

舞蹈是青春版《牡丹亭》的又一亮點，白先勇高度重視，確實我們也十分用心，無論在設計、挑選演員乃至服飾、花樣都不隨意，絕不把它做為戲的裝飾品，而是做為渲染劇情、強化主題，用舞蹈語彙和場面調度以及婀娜多姿舞動來烘托崑曲那種典雅細緻的美。原來崑曲《牡丹亭》演出只是在〈驚夢〉中出現一些舞蹈，有時只是一個大花神。這次增加了〈離魂〉、〈回生〉、〈冥判〉、〈圓駕〉、〈折寇〉、〈索元〉也都有舞蹈場面的出現。對於崑曲舞臺上講究的是同場曲（合唱），有群舞、有佇列，但往往是定格造形、佇列為主，缺乏流動感，不是直接抒說內容。花神不僅是「有情人」杜麗娘的保護神，也象徵著真、善、美、春色、青春與生命，正是《牡丹亭》全劇所歌頌的「情」之價值所在。《牡丹亭》中運用了很多舞蹈場面，透過舞蹈語彙，以及場面調度，讓花神也好，鬼卒也好，船漿手乃至報錄都不露痕跡地穿插其間，與整本戲合而為一，達到為戲服務、真正意義上成為戲的一個部分。

排好空場戲

崑曲舞臺一向是簡練為主，往往一桌二椅代表一切。「追求空靈」、「以簡馭繁」的美學傳統。這次青春版《牡丹亭》雖然也有舞美設計，但卻有十五齣空場戲，臺上一無所有，給演員提供了極大的表演餘地，同時也給導演的創作提供了自由的想像空間。如〈拾畫〉、〈尋夢〉都是近二十分鐘的獨角戲，時空、場景的轉換，都要恰到好處地反映出來，才能抓住觀眾的心靈，發揮崑曲獨具的寫意性和假定性的程式化動作和語彙，來體現劇情所需要的意境氣氛和人物的情緒。

又如〈冥判〉一折，全場空曠簡練，就靠現場十幾個演員的肢體，六名夜叉，四名鬼卒，一名判官，在滾動的場

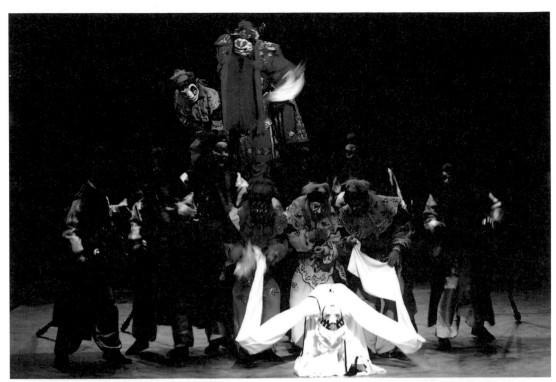

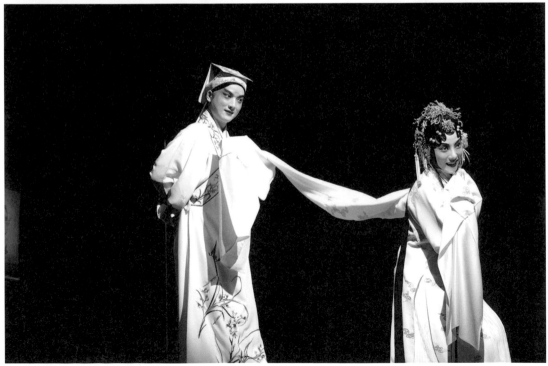

上：《牡丹亭‧冥判》。北京大學百周年紀念講堂，二〇〇七年十月。

下：《牡丹亭‧幽媾》。

面調度中體會其陰森地府的場景和氛圍。舞臺形象、畫面，留給觀眾一種藝術聯想。又如〈移鎮〉一場杜寶由於軍事所急，只得移鎮淮揚，眼見一派淮江濤濤，白鷗點點的景致，引起他思緒萬千，心潮翻滾。要抒發他的情懷，便有大段的唱腔。如果單靠幾個船夫或幾個將校來回走動，擺幾個畫面恐怕不能體現劇中所要表達的人物激情。這場戲也許會很平（下本一、二、三場均是空場戲）。

因此我們設計了十二名船槳手來營造壯觀的大船行進場景，船槳手在杜寶的抒情演唱中，不斷地根據唱詞內容和旋律，有機地調度隊形，或一字排開，或撒滿全臺，或前行後退。船夫的舞蹈便是杜寶內心感情的外化，是杜寶滿腹愁緒的延伸，烘托了杜寶形象，渲染了舞臺氣勢，帶給觀眾的是一種非常直觀的視覺衝擊，就收到了很好的劇場效果。崑曲的魅力就在於表演不借助外物，均以傳統寫意為準則，以表演為中心，演員為中心。

音舞渲染戲

舞美我們始終遵循崑曲抽象寫意，以簡馭繁的美學傳統。青春版《牡丹亭》舞美設計和服裝設計是藝術大師王童，真是出手不凡，並不囿於傳統，增加了水墨畫為內容的屏風和背幕，風格淡雅，整個舞臺呈現乾淨、清麗、青春秀豔，有效地烘托表演與劇情，而又不喧賓奪主，舞臺後增設了一個高平臺。適應《牡丹亭》故事實境與幻境，陰界與陽界的輪轉變化。整個舞臺採用中性的灰色，既能引導觀眾進入戲劇情境，又不造成視覺的突兀感。服裝是美感淡雅，柔嫩平衡，既符合戲曲傳統，又洋溢青春氣息，確是匠心獨具，美輪美奐。燈光設計林克華也是一位非常有創意的燈光大師，他在設計青春版《牡丹亭》時說：「我要讓現代人喜歡看古典傳統戲，讓我們燈光架起橋梁，串連古典與現代，典雅與青春，夢境與現實。」他這樣說了，也就這樣實現了。當代意識的美學觀與古樸典雅的崑曲在審美是能夠溝通的。《牡丹亭》就是一例。

音樂是一個劇種的代表，他的特點風貌不能移位。尤其唱腔不能變味。但整場音樂的處理必需根據戲的發展，

人物情緒的變化，又必需考慮現代觀眾尤其年輕學生的欣賞能力，強調濃淡，重輕的對比，在開排之前就擬定【皂羅袍】曲牌的主要旋律做為杜麗娘的主題音樂，【山桃紅】曲牌中代表性旋律做為柳夢梅的主題音樂。這方面，音樂發揮，是淋漓盡致。這次音樂總監周友良，在唱腔和音樂總體上保持南崑特色，在整理改編的進程中，既保存了傳統的精華，又賦予一定的新意，對整個戲的烘托，渲染起到了不可估量的作用。

《牡丹亭》的完成，青春夢的實現。我參加整齣戲創作的全過程。二年多，不算太短的時間，當然也有不盡人意處，也有煩惱，浮躁，但總的還是愉悅和幸福的。因為，青春版《牡丹亭》是一首青春之歌，是一首充滿活力的生命之歌。

文曲星競芳菲
——白先勇 vs 張繼青

時　　間：一九九九年十一月二十一日

主持人：辜懷群女士（辜公亮文教基金會執行長，以下簡稱辜）

與會者：白先勇先生（作家，以下簡稱白）

張繼青女士（崑曲表演藝術家，以下簡稱張）

笛　　師：孫建安先生

辜：請兩位文、曲界的巨擘展開今天的對談。

白：一九八七年我第一次回南京時，始與張繼青女士結緣，沒到南京已經久聞張女士大名，行家朋友告訴我到南京一定要去看她的「三夢」（〈驚夢〉、〈尋夢〉、〈痴夢〉），隔了好些年才有機會，當然不肯放過，於是託了人去向張女士說項，總算她給面子，特別演出一場「三夢」，那次演出尤以〈痴夢〉的崔氏使我深深痴迷。在與張女士分享她的藝術經驗之前，我先說我和崑曲的因緣。小時候我就與崑曲結緣，一九四六年梅蘭芳回上海首次公演，我隨家人在美琪大戲院看了他的〈遊園驚夢〉，雖不太懂，但其中【皂羅袍】一曲婉麗嫵媚的音樂，一唱三嘆，使我難忘，體驗到崑曲的美，從此無法割捨與它的情緣。崑曲是包括文學、戲劇等雅俗共賞的表演藝術形式，特別是崑曲的文學性，我們的民族魂裡有詩的因素，崑曲用舞蹈、音樂將中國「詩」的意境表現無遺，崑曲

張：……並不遺憾學了這門藝術，舞臺上演出讓我陶醉其中，崑曲具舞蹈性，我幸運受到民初「全福班」老師的教導，小長生老師等都見過面，尤彩雲老師教我〈遊園驚夢〉、〈鬧學〉的春香和〈奇雙會〉，從老先生那得到堅定走上藝術生涯的信念，崑曲唱腔優美，由字吟腔，注重字正腔圓，我的經驗是「師父領進門，修行在自身」，雖然一方面受老師教導，另一方面還是要靠自身反覆琢磨。以前在蘇州有四大才子，我有三年的時間在文徵明的書館裡拍曲，唱腔受俞粟廬老師（俞粟廬先生的學生）影響大。以前拍曲時，老師十分辛苦，拿火柴棒來回地數，一天四五十遍地唱，今天唱腔上才有些可取之處。從小便開始學《牡丹亭》裡閨門旦的折子戲，可是小時文化不夠，無法體驗太深的曲詞，學會曲子和身段後，仍要繼續鍛鍊，持續領會。

白：張女士是蘇州人，蘇州話有吳儂軟語的味道，張女士唱曲也有濃厚的蘇州味，這點也請張女士談談。

張：我原是學蘇劇（又叫蘇灘）的，後來才學崑曲，蘇劇和崑曲屬姊妹劇種，蘇劇大部分劇目也擷取於崑曲，如〈活捉〉、〈蘆林〉、〈斷橋〉，後因崑曲少人繼承，一九五四年左右我們便去學崑曲，因蘇劇的演出多只有唱腔沒有表演，學了崑曲便可加強舞臺的表演性，將蘇、崑一起唱。我的老師也是蘇州人，所以咬字受到蘇劇影響，演出上的好處在於蘇劇咬字柔軟，有助於少女角色刻畫。另外補充一點，崑曲要如水磨一般地磨習曲子，使得崑曲愈唱味道愈濃。

白：崑曲是載歌載舞的藝術，不同於其他劇種，歌舞之餘也要表現出詩的境界，這三者的結合是崑曲難得之處。

張：難度也在此，崑曲唱腔細，文詞又深，演唱時又沒有過門，除非熟戲，觀眾很難進入表演世界。崑曲的唱和表演要一氣呵成，感情也要同時完成，需要動作幫助感情的傳輸。老師曾說崑曲是圖解式的動作，不僅唱腔長、動作多，（而且）不時需要舞蹈動作陪襯，增加表演性。表演藝術經過明清兩代的琢磨，加上「傳」字輩老師精緻化演練，

是最能表現中國傳統美學裡抒情、寫意、象徵、詩化特徵的一種藝術。這幾年來臺灣崑曲的推廣多虧徐炎之老師及其學生，徐老師在各大學扶植的崑曲社承繼了傳播崑曲藝術的責任，今日才有這麼多懂得欣賞崑曲的觀眾。接著要請張女士分享崑曲在表演上如何利用歌、舞表現感情、文學意境的親身體驗。

白：使得表演更精美，動作更出神入化。到了我這一代，又加上幾十年的鍛鍊，如我演杜麗娘，唱腔和動作全都反覆琢磨過多遍，不能說早上學戲，晚上馬上就能上戲，要將唱詞、動作、感情融合為一體，然後傳達給觀眾。

崑曲身段中雙人舞和合舞的走位十分要緊，走位的繁複也深深吸引人，可說說雙人舞和獨角戲的不同嗎？

張：〈遊園〉一齣為杜麗娘和春香搭檔，其舞蹈要對襯，彼此要有默契；若是獨角戲便能自己發揮，譬如〈尋夢〉演員就可自如；若〈驚夢〉則要靠和小生的眼神傳遞，但彼此間準備動作的默契，只能演員們自己知道，動作一致整齊，兩人眼神又有呼應，如此表演才美。若是觀眾發現，戲就不美了。

白：說說〈秋江〉這齣戲。

張：日本的狂言名家野村萬作也算是我恩師。一九八六年他把蘇崑帶到日本演出，那次演出的劇目為〈遊園驚夢〉、《朱買臣休妻》和一些折子，那個演出舞臺美得不得了，我便和野村先生表示：想在此舞臺演出〈尋夢〉。過了十四年，去年正好有機會，野村先生有演〈秋江〉的心願，於是推薦我一同演出，儘管擔心語言隔閡，但我們都很期待這次的合作。首先的工作要改本子，崑劇、京劇和川劇都各有〈秋江〉的版本，經過考量決定以川劇〈秋江〉為底本作改良。排戲初，語言的確造成問題，我們便要捉住對方最後的動作與語氣來呼應，後來不斷改本及排練，野村先生無法做太難的動作，便把動作改到無法簡省為止。去年我於臺灣演出後，便到日本演出此劇目，後來不斷改本及如願站上當初的舞臺，演出之後舉辦一連串的座談會，各方反應都不錯，個人收穫也不少，能將崑曲和狂言兩個古老劇種種結合，我覺得意義非凡。

白：崑曲到過歐洲、美國、日本等地演出，當地觀眾很能欣賞與尊重崑曲的藝術，我想藝術超過一種境界後，不再有地域文化的差距，便成世界性的。張女士曾到法國、柏林、西班牙馬德里等地演出，效果十分好，「上崑」也到日本演出《長生殿》，受到相當歡迎。崑曲經得起時間考驗，這不是偶然的，由於它能揉合音樂、舞蹈、文學、戲劇多種藝術，精緻度實是其他藝術少見。崑曲民初時受到傳承危機，職業崑劇團無法支撐生活，紛紛解散，有

286

心人士於一九二一年在蘇州成立「崑曲傳習所」，招收了約四十個學生，現稱之為「傳」字輩，如朱傳茗、姚傳薌、王傳淞，各個行當都全，訓練嚴實，日後這群人在上海成立「仙霓社」演出，他們延續崑曲生命。抗戰時老先生們流離失所，一九四九年後才漸漸回到崑曲崗位。張女士，在你學戲生涯裡，怎麼受到他們的影響？最受益的老師是哪位？

張：先前提到我曾受教於「全福班」老師，而「傳」字輩老師教我更多，我沒拜過什麼老師，但是「傳」字輩老師都是我的老師，連老師們的交談都受益匪淺，譬如王傳淞老師坐下來就是和學生講戲，我時時受益於他們，特別是沈傳芷老師、姚傳薌老師。約入中年後，我才開始學習對我意義深重的兩個戲《尋夢》、《痴夢》，這兩個戲讓我自己的藝術道路更向前邁一大步，豐富了我的藝術生命，若年輕學還沒能有這些體會。《尋夢》是姚老師的拿手戲，當時學習環境相當好，姚老師正擔任杭州戲校的老師，他每天教一段，下午我自己複習，隔天回課，行了再進行下一段，因此學得相當扎實。後來（江蘇）省崑劇院的領導欲將《牡丹亭》串起，便成為我們今日演出的版本，由《遊園》、《驚夢》、《尋夢》、《寫真》、《離魂》。《寫真》、《離魂》一直未曾演過，只留有唱腔，沒有演出身段，便再請姚老師來排，他又再次加強我的《尋夢》，加了好些動作，但我認為自身條件不適宜太花哨的動作，便以杭州學戲的版本較好，一直保持到現在。

白：張女士的招牌戲《朱買臣休妻》取材於《漢書‧朱買臣傳》及民間馬前潑水的故事。西漢寒儒朱買臣，年近半百，功名未就，其妻崔氏不耐飢寒，逼休改嫁。後來朱買臣中舉衣錦榮歸，崔氏愧悔，然而覆水難收，破鏡不可重圓，最後崔氏瘋痴投水自盡，這是中國傳統「貧賤夫妻百事哀」的故事情節。時代流轉，出現多個版本，在《漢書‧朱買臣傳》裡，崔氏改嫁後仍以飯飲接濟前夫，而朱買臣當官後，亦善待崔氏及其後夫，仍不是悲劇。元雜劇《朱太守風雪漁樵記》最後讓朱買臣夫婦團圓，改成大團圓結局，還是明清傳奇版本《爛柯山》材料。爛柯山是朱買臣居住處，但是在《崑曲大全》老本子的《逼休》一折，崔氏取得休書後在大雪紛飛中竟把朱買臣逐出家門，將崔氏寫成過分凶狠的女子。「蘇崑」的演出本改得最好，把崔氏這個愛慕掌握住故事的悲劇內涵。

虛榮不耐貧賤的平凡婦人刻畫得合情合理，恰如其分，寫得人性化此。張女士飾演《朱買臣休妻》的崔氏，得自「傳」字輩老師沈傳芷的真傳。沈傳芷老師專工正旦，能將崔氏千變萬化的複雜情緒、每一轉折準確把握地投射出，即使最後崔氏因夢成痴，瘋瘋癲癲，張女士的演出仍讓人覺得真實。可否和我們說說你怎麼詮釋崔氏，及如何體會這位女性的心路歷程？

張：徐芝泉老師一定要我和沈老師學〈痴夢〉，因〈痴夢〉是沈傳芷老師的家傳戲，沈老師以演出〈痴夢〉著名，那時沈老師已不教旦行，改由朱傳茗老師教授旦行，後透過顧篤璜先生推薦，利用一個暑假學習，自己再反覆琢磨，然後到上海演出，演出後再學〈潑水〉，聽說我的〈痴夢〉得到沈老師認可，覺得十分開心。我們劇團也把《爛柯山》排出來，串聯〈逼休〉、〈痴夢〉、〈潑水〉等齣，劇名《朱買臣休妻》。演出原是前後兩個人輪流演崔氏，後因一九八三年到北京演出，為了人物一貫性，我把前面也排了，碰巧阿甲老師到杭州來，便請他擔任藝術指導，演出本上又做了一些修改，使人物性格更加飽滿，只有〈痴夢〉已經十分完整。阿甲老師以為崔氏不是壞女人，而是有缺點的女人，她的缺點在於「不願意受貧」、「熬不住」。崔氏聽到朱買臣做了官後，內心慌亂又懊悔，卻又不能讓衙役發現心思，直到衙役走後，才發出「原來朱買臣果然做了官，咳，崔氏啊崔氏，你當初若沒有這節事做出來，哪哪哪……這夫人位穩穩是我做的呀！」笑聲中有一廂情願意味，她自我滿足地想了又想，情緒上好幾轉，「我如今縱然要去見他，縱然要去見他的呀！」此時【鎖南枝】起板的鼓聲不要落實，接著開始唱：「只是形醜貌醜身邋遢，衣衫襤褸把人嚇殺，畢竟還想枕邊情，不說眼前話，好似出園菜，作了落樹花，我細尋思叫我如何價。奴薄命天折罰一雙眼睛只當瞎……」，入聲字「一」，要唱得清楚，字斷音不斷，接著念白：「我記得出嫁之時，爹娘遞我一杯酒，說道，兒啊兒，你嫁到朱家去末，千萬要做個好媳婦，與爹娘末爭口氣，啊呀！是這樣說的口虐。」接唱：「我記得教一鞍將來配一馬，如今啊，好似一個蒂倒結了兩個瓜，氏，你被萬人噴，又被萬人罵。」這個戲十分有層次，層層剝開，能學到這齣戲還是要感謝沈傳芷老師。

白：崔氏夢醒時的失落，使觀眾對她十分同情，你在演出時如何用眼神圈住觀眾，引動他們的憐憫？

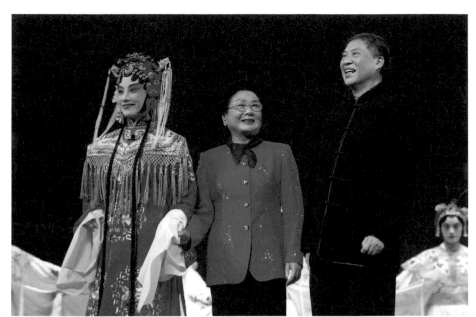

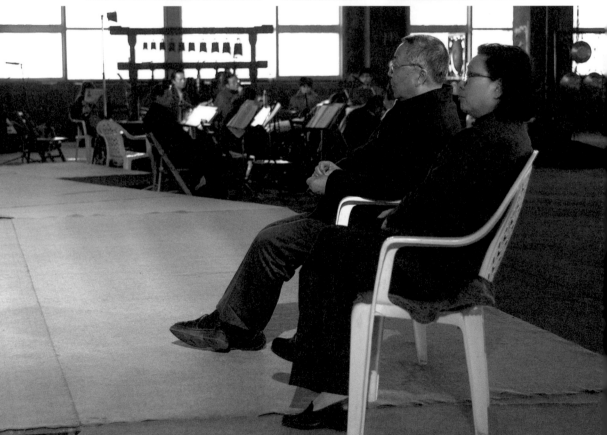

上：張繼青（中）、白先勇（右）、沈丰英（右）謝幕時合影。上海大劇院，二〇〇四年十一月。
下：張繼青與姚繼焜指導排演。蘇州，二〇〇四年三月。

張：戲曲有很多程式，重點在於恰到好處的停頓，不只是眼神、唱腔、動作都要有停頓，另外，心裡的感覺也一定要呈現出，且不同的人物要有適合角色自身的音量，趙五娘也是正旦，但和崔氏正旦的雌大花臉表演方式不同。出夢時崔氏念白：「快取鳳冠來，霞霞霞帔來，來來來口虐。呀啐，原來是一場大夢。」眼神出來就是兩看，不要多看，重點要使觀眾看到眼神的停頓。

白：〈尋夢〉是最高難度的獨角戲，也是閨門旦一大考驗，意境相當高，這齣戲也是《牡丹亭》的高峰，對整個劇情作重新回顧，要請張女士為大家示範【忒忒令】和【江兒水】兩個曲牌，經過〈遊園驚夢〉後，杜麗娘想再次回味夢境，【忒忒令】：「那一答可是湖山石邊，這一答是牡丹亭畔。嵌雕闌芍藥芽兒淺，一絲絲垂楊線，一丟丟榆莢錢。線兒春甚金錢吊轉！」張女士用一把扇子扇活了滿臺的花花草草，表現杜麗娘對春天、生命、個人的體驗。演唱【忒忒令】時，杜麗娘心情還停留在〈遊園〉，到了【江兒水】：「偶然間心似繾，在梅樹邊。似這等花花草草由人戀，生生死死隨人願，便酸酸楚楚無人怨。待打並香魂一片，陰雨梅天，守的個梅根相見。」發現全是一場夢，心中便產生極大失落，待會兒聽聽張女士怎麼詮釋杜麗娘。

張：這齣戲是和姚老師學的，有句話說「熟的戲生唱，生的戲要熟唱」，上舞臺前我起碼要求和笛師合排一次，每天最少練嗓子一個鐘頭以上，加強自身能力。〈尋夢〉【豆葉黃】動作很大又要唱，要使唱、動都優美，一定要透過不斷的練習才行。崔氏和杜麗娘兩個人物的詮釋有別，崔氏是外放的，杜麗娘則向內收，難度更高。演員要能控制住自己，我的條件則更要注意這點。從老師那學來的招式，演員要深深體會，程式也要慢慢磨，才真正成為角色需要的表演方式。

白：文學浪漫傳統在《牡丹亭》達到高峰，湯顯祖這個劇本可說是愛到死去還要活來，在紐約看全本《牡丹亭》時，發覺對外國人來說，《牡丹亭》比《羅密歐與朱麗葉》還浪漫，《羅》劇兩個主角為了愛情最終還是失去生命，所以說《牡丹亭》既動人又有積極性。

辜：手邊有幾個問題先請張老師回答，第一個問題是什麼是「雌大花臉」？

290

張：「雌大花臉」就是比較誇張的女花臉，除了崔氏，〈蘆林〉的龐氏也是。

辜：張老師最喜歡的角色是杜麗娘嗎？你認為她是因思春而死嗎？

張：我想是為情而死吧！

辜：現在大陸戲曲教育狀況如何？

張：各處多有進行，很多戲校皆招收新學生，各個劇種都有新血加入，而我認為戲曲教育重點在於如何讓學生吸收傳統的營養，這才是長遠之計。

辜：張老師有得意弟子嗎？

張：我沒有拜過師，但「傳」字輩老師都是我的老師。我也沒有正式收過學生，而是學生喜歡哪個戲來向我學，譬如蘇州有兩個學生王芳和顧衛英來學過〈尋夢〉，陶紅珍也學過〈痴夢〉，大家都熱愛傳統藝術，好壞則是學生自己選擇，若有人要和我學戲，我很樂意教學。

辜：琴棋書畫之類的藝術涵養，張繼青老師認為對學戲有幫助嗎？

張：我水平不高，並沒有在這方面下苦功夫，但是起碼多少學過一點，像不像，三分樣，培養藝術涵養能幫助領會劇情。另外，當然有演員自身文化水平很高，肯下功夫學習。

辜：「文革」時京劇有樣板戲，那崑曲當時的發展呢？

張：很可惜，「文革」時崑曲不能演唱，當然也沒有崑曲樣板戲，但我個人也唱過樣板戲，譬如《沙家浜》的阿慶嫂、《平原作戰》的老大娘，為了宣傳也唱過平劇，學習不同的劇種對我有些好處，譬如我的發音因唱過京劇而得以提高。

辜：崑劇曲調聽起來少變化嗎？

張：崑劇的曲牌是各劇種中最多的，也多有變化，但對不熟悉的人來說，聽起來可能是差不多。

辜：快節奏的二十一世紀，面對慢節奏崑曲，白先生認為崑曲的未來發展如何？

白：臺灣現在有很多年輕的新觀眾，許多大學生喜歡看崑曲，懂得欣賞崑曲，發現身邊就有美好的藝術，我們能親近自己的傳統，民族的集體意識也得以凝聚，無疑是由於崑曲能觸動我們的心弦，因此崑曲充滿發展潛力。

辜：離開家鄉多半會做思鄉夢，我的離鄉之夢背景音樂都是中國音樂，我們應該追尋我們的根，將中西學放在心裡可使我們更豐饒。接著還是要請教白先生，五十五齣《牡丹亭》裡情色部分的表演如何？

白：湯顯祖劇本裡原也有黃色冷笑話，呈現在舞臺上更為驚人，但這多是劇本裡的調劑，若全是抒情呈現，觀眾反而容易疲累，其實這些片段沒有造作虛假，情感很真實，莎士比亞的劇本裡也很多大葷大素的部分。反觀現代，我們反而不如明朝人勇敢、真實，人本主義精神更在明朝展現，或許應該向湯顯祖看齊吧！

辜：謝謝今天文、曲兩界巨星在新舞臺帶來一片「妊紫嫣紅開遍」。

（鄭如珊整理）

292

把好每一場演出

——張繼青訪談錄

張繼青／崑曲表演藝術家，青春版《牡丹亭》藝術指導

潘：請問你是怎麼學藝的？

張：我在蘇州長大。我們一家人都是蘇灘藝人，蘇灘是蘇劇的前身。因為家貧，我十四歲輟學，跟著祖父跑碼頭唱蘇灘討生活。我的母親是嫁到張家來，才學會唱蘇灘。我們後來都和姑媽張惠芬參加了「民鋒蘇劇團」，專唱蘇劇。蘇劇是蘇州地方戲，唱腔豐富，表演技巧不及崑曲，要吸收崑曲的營養來充實。蘇劇的劇目和崑劇的劇目是相通的，蘇劇的演員都要學崑劇。為了扶持及保留發祥於蘇州的古老劇種崑劇，蘇州市政府後來接管民鋒蘇劇團，改名為「江蘇省蘇崑劇團」，並招收了一批青年學員，有四十多人，是「繼」字輩，我和丈夫姚繼焜是同輩。

一九五四年，團裡請了尤彩雲和曾長生兩位老師來教我們。尤老師和曾老師是「傳」字輩老師的老師。尤彩雲老師是我學崑曲的啟蒙老師。我的開蒙戲〈遊園〉裡的杜麗娘就是她教的。後來因為南京沒有劇團，有中央領導到省裡視察，我們常要趕去南京演出。一九五九年，我們一批人離開蘇州，到南京去成立了江蘇省崑劇團，我就留在南京了。

潘：你又是怎樣和白先勇結緣的呢？

張：一九八七年他第一次回到大陸來，當時我在江蘇省崑劇團，在南京的朝天宮，我為他演了「三夢」，當時只知

293

道他是白崇禧的兒子，不認識他。後來他請我們到美齡宮吃飯，因為他是大人物，大家都很禮貌。據說，為了那次演出，他寫了一篇文章，對我的印象比較好，這是第一次。

一九九九年，我到臺北去專場演出，他特別來和我做了一個「文曲星競芳菲」談崑曲的訪談節目，很成功，觀眾反應很好。第三次是二〇〇三年的春節。蘇崑的王芳是我的學生，她打電話來說白先勇老師、古兆申老師都在蘇州，大家請我也去玩。我當時覺得很突然，問是什麼事？王芳說，好像在談《牡丹亭》。我說，那我不參加了。王芳說：「你來，他們一定要你來。」情面難卻，我只好去了。那天是年初八，大家都住在蘇州的樂鄉飯店，蘇州文化局很隆重地接待他們。當時背後的事情我都不知道，只知道是叫我去玩。後來古老師給了我《牡丹亭》的文本，說請我一起參加，要請我做老師來教年輕人。我說：「這我不行。」當場就推掉。要我教人，我不一定能勝任。」他們說已經找汪世瑜老師說好，我說：「汪老師的浙崑也有很多花旦，現在跟汪老師配戲的是王奉梅，讓她來教更好。我雖然也有長處，但是總的來講，跟他們比，也有不足。我沒有他們漂亮，沒有他們奶油。」

潘：什麼是「奶油」？

張：「奶油」就是嗲的意思。我說，崑劇還有很多旦角，其他人都很好，最好能讓他們來指導。

潘：後來哪一句話打動你的呢？

張：就是白先生說：「一定要把你身上的絕活傳下來。我們就要你的風格，一定要把張繼青的風格傳下去。」結果我沒有辦法，推來推去推不掉，既然白先生這麼器重我，為了顧全大局，只能答應。

潘：他們花了多少時間說服你？

張：反正就是那次蘇州之行，有好幾天的時間。後來又去了一次，開會決定進行魔鬼式的訓練，請老師馬上給他們培訓。我因為在南京有事，要為全國劇協帶梅花獎的演員演出，後來又碰到非典，不能過來，所以整個魔鬼式訓練，我沒有參加。到我出場的時候，已經確定由沈丰英演杜麗娘，選角的事情我沒有參與。

294

右：張繼青在政治大學現場示範，右為姚繼焜。臺北，二〇〇九年五月。
左：張繼青。澳門文化中心，二〇〇五年三月。

潘：在教導的過程中，你有為自己身上的絕活有人繼承，感到開心嗎？

張：當時還沒有明確地想到這些。當時我還忙，常常要演出。這兩年退休下來，我逐漸了解傳承的意義。當老師做傳承的工作，也讓我把退休下來的心情過渡得很好，不像其他人，退休下來，生活有很大落差，一時接受不來。我從演員的角色，慢慢退下來成為教師，這個轉變很大。傳承和演戲是兩碼事，我還要慢慢摸索。白先生說，崑劇要斷層了，要趕緊培養演員、培養觀眾。在白先生還沒做之前，我們這些演員一直講要繼承傳統，要搶救崑劇，一直講，但是力度沒有這次這麼大。白先生有一個全局思維，想得很深細，通過一個戲來訓練一批演員，來吸引一批觀眾，把《牡丹亭》排出來，並加工提高，演出到位，完成整個培養演員和觀眾的傳承工作。培養演員，的確不能不同時考慮培養觀眾，因為那是互為因果的。沒有觀眾，演員就少有或者根本沒有演出的機會，演員的藝術不經過舞臺上的考驗，也就不可能進步。

張：沈丰英怎麼樣？你覺得她的優點在哪裡，缺點在哪裡？

潘：蘇崑我教過王芳和顧衛英，沒有教過沈丰英。他們在藝校的時候，我去過藝校指導，卻沒有教過沈丰英。教導學生先要培養感情，互相溝通了解，才能教唱念，再一齣一齣戲教。開始的時候，我們都覺得很陌生、很生疏，這個距離要慢慢拉近。我把自己所能掌握的崑曲技巧，以真誠的態度，毫無保留教給她。沈丰英是非常認真的。我知道這個演出機會，她得來不易。我聽到在選角的時候，是非常競爭的，三個參加魔鬼式訓練演閨門旦的女孩子都要爭取。白老師說她的扮相好，有一雙會勾魂的眼睛，而確實是如此。她的缺點是音色還有問題，到現在解決了很大部分，還有不足。我因為不懂聲樂，我叫她去找聲樂老師，她也去找了。我告訴她做崑曲演員，身段表演多一個少一個沒有問題，只要動作美，有情緒在裡面就行，但是唱腔還是最重要。她很聽話，很用心，去拜訪了很多名師專家學習。白先生一開始就把我唱《牡丹亭》的錄音帶給她，要她回去仔細聽。我天天陪著她練，把她的聲音錄下來，回去做比較。基本上，到現在已經解決了很多問題，偶爾還有一些要提醒。

296

青春版《牡丹亭》在臺灣演出非常轟動，到香港演出也一樣成功。記得在香港演出，有一晚快要演完的時候，我在後臺跟她說：「沈丰英你現在的位子，以後能坐多久，要靠自己了。有那麼多人在幫忙你，你來到今天是不容易的，要繼續努力。」我說的話，她是理解的。今年四月沈丰英隨溫家寶總理訪問日本，還到聯合國教科文組織總部所在地巴黎參加中國非物質文化遺產保護展演，光榮地當一名文化使者，我心裡由衷地為她高興，為她喝采。這四年多來，她一場比一場進步，一場比一場出彩。她能取得今天的成就來之不易，是苦學苦練，拚搏進取得來的。她也深明臺上要演好戲，臺下要做好人的道理。她能謙讓待人，和劇組人打成一片。

最讓我們看到她堅忍無比，一心為演好戲的是去年在北大演出，她的闌尾炎發作，疼痛難熬，卻硬是掛水、堅持演出。還有一次在廈門大學演出，舞臺上天橋下笨重的樹簾道具，突然從空而下，砰的一聲，差一點砸在杜麗娘身上，舞臺側幕兩邊的人都嚇呆了，臺下的觀眾也莫不震驚。沒想到，此時的沈丰英卻仍在舞臺上鎮定地施展自如，一絲不亂地唱作，像沒有事情發生。登時，全體觀眾對這個臨危不亂的杜麗娘立刻報以熱烈的掌聲，我後來還特別寫了一篇文章稱讚她。

潘： 聽說你初期很反對白老師提的磕頭拜師建議。

張： 是的，我開始死也不肯，我和汪老師都不肯。我們說在崑曲界，沒有磕頭拜師這回事。「傳」字輩這麼多老師教過我，我都沒有給他們磕過頭。我認為沒有磕頭拜師比較沒有限制，每個學有所長的人，都可以是我的老師，這樣學習的機會不是更多嗎？老師之間也沒有門戶之見。磕了頭，反而覺得你就是某某人的學生，我不應該教你。所以，開始我很不贊成，後來經不住白先生一通一通的電話，結果只好接受了。在那個拜師會上，汪世瑜、蔡正仁和我收了徒弟。我收了沈丰英、顧衛英和陶紅珍三個人。

我後來深切感受到這一個簡單而隆重的儀式，對師徒之間的關係，真的起了一種神奇的聯繫作用。我覺得從那天開始，我對這幾位拜師的弟子，便要負起終身的責任，而且不單是藝術上的，連做人方面也要照顧到。這個責任

潘：青春版《牡丹亭》的年輕人很幸運，能夠接受你們資深的師傅指導，技藝才能有了很大進步。你覺得中國要復興傳統藝術，最重要是什麼？

是快樂的，也是沉重的。因為我在崑劇表演上的成績，都是許多老藝人、老曲家、學者們栽培的結果，我後來還是跟沈丰英說，別人對你的表演有意見，就算和我教你的不一樣，你也要有好的態度，不要去反駁人家，要好好聽，認真思考，看看有沒有參考的價值。做為年輕演員，應該多方面吸收，聽熱心教導你的人的意見，總是有收穫的。

張：我是個只顧自己演好的人，並沒有雄心壯志，或者很大的能力去通盤考慮你提的問題。白先生打造青春版《牡丹亭》，我是糊里糊塗去參加，現在看來，培養年輕演員，培養年輕觀眾，他的理念是正確的，傳承是重要的。我們省裡，去年十一月也談到在各行各業要做傳承的重要性，文化廳和宣傳部在發動做這件事，文藝界選了我做傳承人，這說明大家都重視培養年輕人，意識到傳承的重要性。解放以後，浙江汪世瑜、上海蔡正仁、華文漪還有我們這批「繼」字輩，是「傳」字輩老師教的，我們下面還有「承」字輩學生，都是在做傳承工作，只是當時經濟條件不好，我們沒有碰上現在白先生打造青春版《牡丹亭》來培養年輕人那樣的際遇。我們不要說跟現在比，就跟當時的上海崑和浙崑同代演員比，也差很多。上海有正規的戲曲學校，有俞振飛老師領導，還有多位「傳」字輩老師長駐傳藝：朱傳茗、沈傳芷、鄭傳鑑、倪傳鉞、華傳浩、方傳芸等老師在上海。杭州浙崑也有周傳瑛、王傳淞、包傳鐸和姚傳薌等老師坐鎮。長期在蘇崑劇團教的「傳」字輩老師，可說一個也沒有。我已經算幸運，早年接受了全福班尤彩雲老師、曾長生老師的指導。後來是跟著團演出，邊演邊學，或者像打游擊那樣，趁哪個老師到蘇州來參加活動，趕快去請教他們，請他們排一齣戲，或者把自己學過的戲演給他們看，請他們提意見。有時，我們也趁暑假，到上海杭州去學習。我自己開始是學蘇劇，學崑劇是為了打基礎。一九五九年我們去了南京，大部分時間才唱崑曲，現在已經全部唱崑曲，不唱蘇劇了。

潘：你可以分享學戲的經驗嗎？

張：我因為很早輟學，文化水平不高，崑曲裡很多高雅的唱詞，字都不認識了，哪裡還知道它的意思？我學得很辛

苦，就是這個意思。我先認字，把另外一個認識的字寫在它旁邊，再等師傅講解曲文，再把四聲記下，我就是用

這種死記硬背的方法學習，在床上不斷地背，有時候還會被背不出來的惡夢驚醒。尤彩雲老師是我的啟蒙老師，

我的開蒙戲是〈遊園〉裡的杜麗娘，可是我學得一點也不像杜麗娘，反而像〈鬧學〉裡的春香。主要是我對曲詞

不理解，很多字不認識，學不下去，只能對老師扮鬼臉，引得他哈哈大笑。

尤老師教我臺步要多練，圓場要多走，只有腳底下踏實，身段才不會走樣。他的話點出了要害，使我畢生受用。

我弄懂了這個所以然，下決心起早摸黑去練。所有旦行的臺步姿勢，都有計畫去學，什麼毯子功、把子功、趟

馬、走邊，一套一套學。我後來還跟書法家費新我學太極，這對我的身段步法，起了很大作用。藝術上要起飛，

必需踏實，從腳底下練起。崑劇唱腔細，文詞深，唱的時候，不像京劇那樣有過門，它是連著唱，要非常熟戲，

記憶力要非常好。

我三年的時間在蘇州四大才子之一的文徵明的書館裡拍曲，我的唱腔受到俞夕侯老師的影響。俞老師是俞粟盧的

學生。我學拍曲的時候，老師前面擺了幾十支火柴棒，唱完一次，拿掉一根，一天要唱四五十遍，這樣下來，

才記得。不像現在有錄音機、錄影機、電視機，有種種先進的器材學習。我就靠火柴棒，一個曲子唱幾十遍來學

習。背熟了唱詞，再練身段，一個一個動作記，慢慢熟練。開始記一個動作也不容易，我用的是笨方法，用比別

人背得更多，練得更多的方法學習，也許是「笨鳥先飛」吧，我們分到南京去的那年我十九歲，已經唱主角了。

我是「繼」字輩中比較好的。幾十年，我唱了很多戲，也有現代戲，都是大戲，很少折子戲。觀眾喜歡看成套的

戲，比較完整，故事性強。我雖然文化水平不高，知識面不廣，幸好實踐夠多，我完全是靠了豐富的實踐經驗，

來慢慢磨戲。崑曲要好像水磨那樣來磨習曲子，這樣味道才越來越濃。文革十年，我結婚，生了兩個孩子，照樣

演戲，做宣傳。文革不能唱崑曲，我就唱樣板戲，做老旦，宣傳劇目也唱。記得有一回演新鳳霞的《收租院》，

我肚子裡懷一個孩子，身上背一個孩子，地上跪一個孩子，帶著三個孩子演戲。我就是沒有取巧，沒有捷徑，靠

潘：從第一場到第一百場的演出，你都跟著嗎？

張：著死練死學去學習。多練多唱是我的祕訣。

潘：都跟。

張：只是前年青春版到南京演出，我把腿摔壞了，在醫院裡躺了三個月，一年不能動，才沒有跟。當時我很擔心，因為白先生剛剛找我談了一個新計畫，談得高興，沒想到一走出去就跌跤，把腿摔壞了。白先生到醫院來探望我，讓我很感動，他要我早日康復，早日歸隊。去年五月，他們到香港演出，還有到美國演出，我都跟著去。

潘：每次演出，你有什麼工作呢？

張：演員排戲，我都坐在下面仔細看，做好把關的工作。一有不好，我會立刻指出來，糾正他們。白先生是個盡善盡美，要求完美的人。其實，已經演了九十九場，可以不要我們了，可是白先生還要我們在一起，要確保呈現的是最好的。好像這次我們在杭州錄影，他覺得不滿意，要求重錄。

潘：年輕演員，還有什麼問題需要你常常糾正？

張：他們還常出現咬字不清、音抓得不準的問題，雖然已經有了很大的進步，還可以再好。既然白老師是個完美主義的人，我們也要求演員每個細節都做到好。要求盡善盡美，是我們的責任。我把關不只看沈豐英，所有旦角都看。

潘：青春版《牡丹亭》演出一百場，你會不會覺得崑曲又出現了新的氣象，原來要瀕臨窒息的崑曲又活過來了。就像你剛才跟沈豐英說的話那樣，接下去要靠著自己了。白先勇把崑曲炒熱起來，這火到底能維持多久，是不是要靠崑曲從業員的努力呢？你怎麼看崑劇的未來呢？

張：青春版《牡丹亭》演到一百場，崑劇藝術節每兩年舉辦一次，現在看起來，崑劇的發展的確好像很火紅、很興旺，但實際我還沒有看到一個通盤計畫。現在各個院團各搞各的，用了很多錢，我覺得還不得力。崑曲有很多名著，應該怎樣來搞？大家看了白先生搞的青春版《牡丹亭》，江蘇也搞了青春版的《桃花扇》，未來又怎樣？

潘：怎樣培養年輕人，要有一套計畫出來才行。大家來看了青春版《牡丹亭》，覺得很好，看了又怎樣？下來該怎麼辦？要有一個明確指示，通盤的計畫出來。

張：你是否感覺白老師搞青春版《牡丹亭》的目標很明確，就為了傳承崑曲，培養年輕演員，培養年輕觀眾。國家在指導崑曲發展，也應該指出未來一個方向？

張：青春版《牡丹亭》每次國內國外演出，白先生都很辛苦，要到外面去募款，沒有錢，怎麼演？現在大家既然看到青春版《牡丹亭》的成功，應該適當給予支持。這次溫總理帶崑曲出國演出，主管部門應該意識到崑曲現在的地位，接下來，我們希望能在國家支持下，有明確的未來發展方向，同時加大力度，崑曲才有更好的發展。

潘：不是在青春版《牡丹亭》取得了成功以後，你有了這些回顧嗎？

張：在具體參與這次工作的過程中，我一直在想為什麼大家能夠興致勃勃，原因就是目標明確，把傳承的工作做好。告訴沈丰英，今天我教你，這麼多人支持你，幾年後，你就成了我們的老師，要去教別人了。崑曲是活的東西，不是死的東西，要保護它。現在聽說有一個支持旅遊業開發，在蘇州建立培養青年演員的基地的設想，這是好的。培訓當然會刺激商業因素，沒有商業因素，怎樣做呢？不過，提高的力度要加大，而且刺激效應，有實質，不是虛的、浮誇的。比如宣傳青春版《牡丹亭》，進了劇院，一看就是好的，人家才會對崑曲有信心。白先生就是抓緊一切都要最好的。其他劇種也可以學習白先生這樣的辦事精神。

潘：身為知名的崑曲表演藝人，你怎麼看白先勇製作的這齣戲呢？

張：現在看來，白先生為《牡丹亭》所選的一生一旦，確實選得好。去年我們到美國演出多轟動。這四年，我們演了一百場，這條路是崎嶇艱辛的，演員的確付出了很多。他打造一批年輕演員，培養一批年輕觀眾，他確實做到了。白先生說：「過去九十九場，我們一直很謙虛，到了今天一百場，我們應該說『好』了。」確實是好。現在連中央、社會、大學都說好，我們確實搞得很好。

潘：接下來該怎麼？

張：接下來我認為我們應該靜下來，修整一個階段，從演員、音樂、舞臺等等每個環節來討論還有什麼應該提高和改進之處。

（潘星華／採訪・整理）

——本文原載《春色如許——青春版崑曲《牡丹亭》人物訪談錄》，八方文化創作室，二○○七年

青春夢・憶青春版崑曲《牡丹亭》創演二十年

——「白先勇崑曲新美學」二十年歲月延續和拓展

翁國生／浙江省戲劇家協會副主席，青春版《牡丹亭》執行導演

一轉眼，由白先勇先生主導創演的青春版崑曲《牡丹亭》歷經曲折艱辛的坎坷之路，至今已走過了二十個年頭。烏飛兔走，石火光陰，如今再去回想青春版《牡丹亭》二十年來的創演歷程，不禁讓人感嘆萬千，唏噓不已。二十年前，由汪世瑜老師和我以及古兆申、辛意雲、王童、吳素君、馬佩玲、林克華、王孟超等臺灣、香港和內地的資深戲劇專家組成了海峽兩岸三地創作團隊，堪謂強強聯合。我們在白先勇先生的引領下，在崑曲舞臺上首次打出了「青春版崑曲」的旗號，上中下三晚連演的青春版《牡丹亭》在國內外瞬間刮起一股「青春版崑曲」旋風，獲得了世界各地、全國上下諸多觀眾狂熱般的喜愛和讚譽。而後，青春版《牡丹亭》無論在美國、英國、希臘、新加坡以及港、澳、臺地區的巡演，還是在北京、天津、深圳、廣州、上海、山東、江蘇、安徽、浙江等全國各大城市和大學校園的巡演，所到之處莫不受到各界歡迎，大批蜂擁而至的觀眾竟都是黑頭髮的年輕人，這一可喜現象使得我們這些付出辛勤勞動的主創者們感到尤其欣慰、尤其高興！

青春版《牡丹亭》的創作對我的導演藝術實踐而言，也使我受益非淺。怎樣將崑曲的傳統與現代戲劇的創作理念進行一種揉合和嫁接，怎樣使古老的崑曲藝術在不損害其傳統經脈的前提下，煥發時代的青春氣息，為現代觀眾所賞識和接受，這成為我在隨後的舞臺導演實踐中一直也在積極探索和思考的課題。在三本青春版《牡丹亭》的導演實踐中，我謹慎地嘗試了，也大膽地探索了，其所實現的舞臺呈現和演出效果也在這部連臺本戲二十年時間的大幅度國內外巡演中得到驗證了。這一成果讓我更加堅信，當今的舞臺藝術，珍貴的非遺藝術，古老的崑曲藝術，只有博得當代

年輕觀眾的喜愛和歡迎，這條戲曲傳承與創新的發展之路才能走得更遠、走得更長，走得更踏實！

憶青春・《牡丹亭》的「青春夢」

白先勇先生監製的青春版《牡丹亭》與以往的浙崑、上崑的《牡丹亭》不一樣，擁有獨特鮮明的青春氣息，散發著別緻精美的詩化意境。我和白老師從青春版《牡丹亭》創演開始合作，一直延續到後面的新版《玉簪記》再次展現，創作歷程可謂是經歷了很長一段時間。我通過跟白老師多次藝術理念上的接觸，通過跟他深層次創作交流，通過跟他諸多方面的藝術碰撞，逐漸明白了他希望在中國崑劇的劇碼創演和舞臺表演上想要追尋的一些東西，就像他提出的「崑曲新美學」那樣，漸漸地帶給我們一種全新的崑曲創作理念和審美意境。現在回想，當時參與青春版《牡丹亭》導演創作過程中的那些艱辛與豐厚收穫，經過歲月淘洗，還是歷歷在目。

二○○三年秋，當時我做為戲曲界一名年輕的導演，剛從上海戲劇學院導演系科班畢業，承蒙白先勇先生賞識、汪世瑜先生推薦，我有幸加盟了精英匯萃的青春版崑曲《牡丹亭》創作團隊，和汪世瑜先生一起擔負起三本青春版《牡丹亭》繁重複雜的導演工作。在長達數年的創作中，我負責導演了《牡丹亭》劇中群體場面性強、演員肢體語彙變幻複雜的〈虜諜〉、〈冥判〉、〈魂遊〉、〈淮警〉、〈婚走〉、〈移鎮〉、〈折寇〉和〈圓駕〉等場次，通過幾個階段的緊張排練和合成，我和海峽兩岸三地熱愛崑曲的藝術家們進行了一次非常難得的舞臺藝術合作和戲劇創作實踐，這種合作和實踐對我來說是難忘的，是寶貴的，是一種學習、是一種互補，它更是我自身藝術素質上的一種提升。

回想進入青春版《牡丹亭》劇組的創演過程，真可謂是遭遇了一次難得的「戲緣」。當初白先生和汪世瑜老師找到我，主要是他們對青春版《牡丹亭》擁有一個嶄新的創作初衷，他們不想這個戲僅僅是個傳承，他們更希望這個戲在傳承的基礎上有所發展。我和白老師、汪老師碰撞的最有共鳴的一點，就是我們都想運用一種新的導演方法來重新

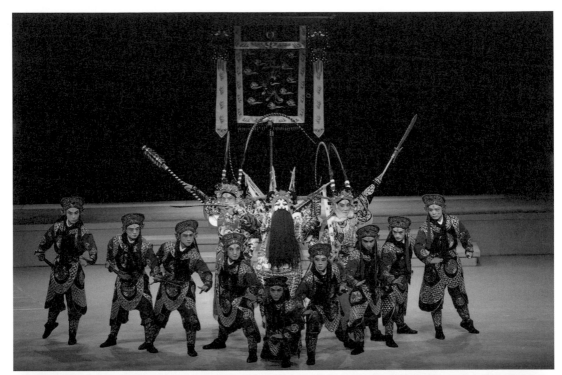

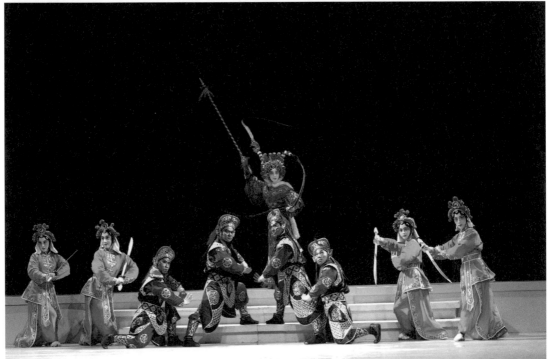

上：《牡丹亭・虜諜》。上海東方藝術中心，二〇一〇年四月。

下：《牡丹亭・淮警》。美國聖塔芭芭拉，二〇〇六年十月。

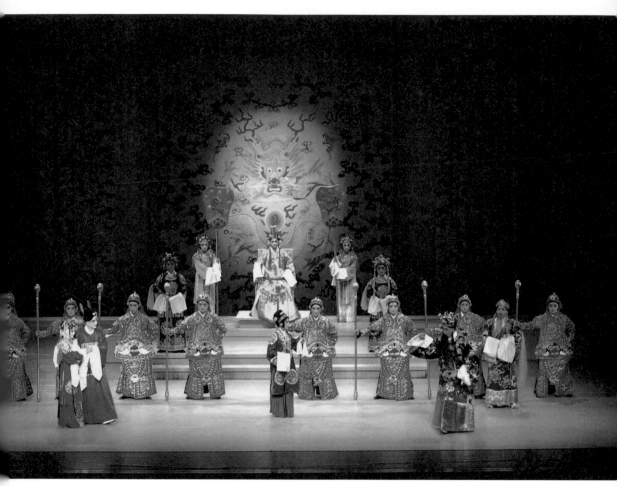

《牡丹亭‧圓駕》。上海東方藝術中心，二〇一〇年四月。

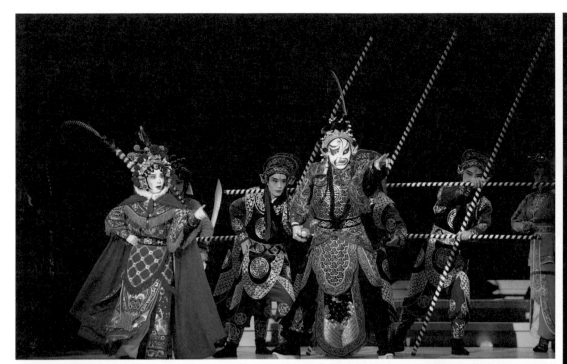

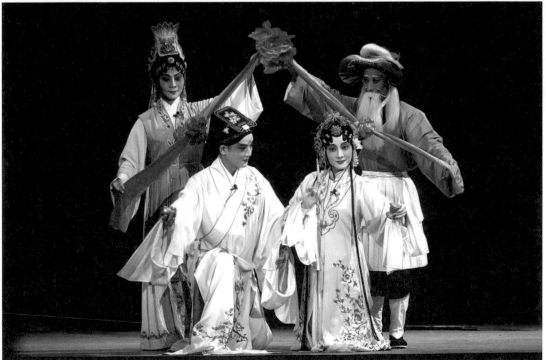

上：《牡丹亭・折寇》。北京大學百周年紀念講堂，二〇〇九年十二月。

下：《牡丹亭・婚走》。佛山大劇院，二〇〇五年十一月。

製作和呈現這部青春版《牡丹亭》。在創作中，我們秉承著一個宗旨，崑曲最根本的、最經典的、最本體的東西一點一滴都不變，我們要謹慎保持崑曲原汁原味的傳統經典。但是在二十一世紀的戲曲舞臺上，在面對著海內外這麼多年輕戲曲觀眾的社會環境下，如果你還是按照以往的崑曲傳統演繹方式：掛個懸吊式的戲曲燈籠，搞兩道裝飾性的蝴蝶紗帷幕，傳統的戲劇結構、傳統的舞臺場面處理，大白光、一桌二椅……這樣肯定不可能出現後來青春版《牡丹亭》演遍海內外的炙熱效果和轟動效應。

白老師當初為什麼會邀請我加盟《牡丹亭》劇組？我審慎思考過這個問題。實際上如果要搞一個純粹傳統版的《牡丹亭》，那些資深的崑曲前輩進行傳承式教學和排練就足夠了。但白老師希望能找到一個崑曲科班出身、有著崑曲深厚表演根基、同時又兼具著學院派戲劇導演新穎創作理念的崑曲導演。恰巧，我的各種經歷都符合他的要求。我從十一歲開始進入崑劇科班學藝，一直演到三十多歲，對崑劇有著根深蒂固的深厚感情。我從小就是在浙崑「傳字輩」、「世字輩」崑曲老藝術家的薰陶下長大的。我有幸跟周傳瑛老師學過《出獵回獵》、《梳妝射戟》等崑曲翎子生戲，後來改行唱武生，又學習了《雅觀樓》、《金刀陣》等諸多的崑曲武生戲。當時的我，就是懷揣著對崑曲的一種熱誠，一種摯愛，耳目薰陶，學到很多傳統的崑曲表演元素和劇碼。後來我先後進入一系列高等學府藝術類學科深造，包括考進省內美術學院油畫系大專班、上海戲劇學院導演系大專班、碩士研究生班和中國文聯戲劇導演「高級研修班」深造學習，我的身上慢慢具備和積澱了一些現代戲劇的舞臺藝術創作理念和呈現方法。是我跟其他院團的戲曲導演有些不同的藝術經歷和導演追求，使得白先生覺得我比較適合和他們一起參與青春版《牡丹亭》的創作。這份獨特的「戲緣」，最終促成了我進入了青春版《牡丹亭》劇組，並跟隨著《牡丹亭》劇組經歷了長達二十年的歲月，一直走到今天。

後來有了接觸，我就發覺自己和白老師有一個共通的地方，傳統的人文積澱和創新的理論思維共存。白老師實則上是個非常傳統的士人，他特別喜愛和尊重中國古典文化，但因為他曾在西方求學、工作的原因，東西方的文學知識和戲劇藝術的基因在他身上形成了共融，所以他把東西方的戲劇創作理念共築於一身，相融於一體。他希望他創作

308

的《牡丹亭》能夠保持崑曲原汁原味最精華的部分，但同時他也希望《牡丹亭》能夠在周邊、在戲劇結構上、在舞臺

樣式上、在音樂、舞美、燈光、服裝、道具這些綜合藝術的配合上，要呈現出現代時尚的氣息，要貼近現代觀眾的審

美理念。當時我跟他一起對《牡丹亭》的創作形成一個形象化的比喻，就是把六百年的古老「崑曲」比喻成「青銅

器」。有著幾千年歷史的「青銅器」，是擁有極高藝術價值的國之瑰寶，當然要好好珍惜、保護！但怎麼樣來保護

呢？我們在這珍貴的「國寶」周圍營造起一個展現「青銅器」精美形象的現代金屬構架，再給它做一個非常精緻的防

彈玻璃質地的水晶罩，周圍打上高科技功能的「冷光燈」、「聚光燈」，最後在它的周邊蓋起一個非常現代的博物

館，這就讓這個珍貴的「國寶」能夠在現代的保護設施、現代的展現環境、現代的呈現平臺上彰顯得更加璀璨，讓現

代參觀者觀看得更為仔細、更加聚焦、更加賞心悅目。跟白老師在討論中碰撞出了這個藝術比喻，現在回想起來，還

真的非常恰當和準確。從青春版崑曲《牡丹亭》開始，到後面的新版崑曲《玉簪記》，通過我們的創作演出，這種藝

術手法獲得了很多觀眾的認可。大家看青春版《牡丹亭》和新版《玉簪記》，就是這麼一個感覺，他們是運用了現代

的舞臺技術手段為國寶級的崑曲表演藝術營造了一個非常現代的周邊包裝——它通過現代的舞臺樣式，通過舞臺上綜

合藝術的烘托和呈現，拉近了年輕觀眾和古老崑曲的距離。

當時初排青春版《牡丹亭》時舞美設計是臺灣的林克華，後來換了王孟超，兩位之前還有一個轉換接替過程。包

括隨後進入創作的臺灣燈光設計黃祖延，臺灣「雲門舞集」資深主舞和編舞吳素君，以及服裝設計王童（臺灣著名電

影導演、金馬獎評委），這些主創人員都來自於寶島臺灣著名的藝術團隊，他們實際上也受到大量西方的舞臺審美意

識影響，尤其像林克華和王孟超，都是留學英美的藝術翹楚。王童先生是搞電影的，在《牡丹亭》的服裝設計上，在

這部戲的整個舞美監製上，他有一種強烈的電影審美上的嶄新理念，他在創作中把這種審美意識巧妙地相融進去了。

我覺得這種組合非常好，主創們優勢互補，東西方的理念相互交融，使得最後呈現出來的青春版《牡丹亭》格外與眾

不同。它營造了一個真正能夠把年輕觀眾驟然打動並且瞬間拉進白先生所要追求的「崑曲新美學」人文意境的嶄新藝

術氛圍。

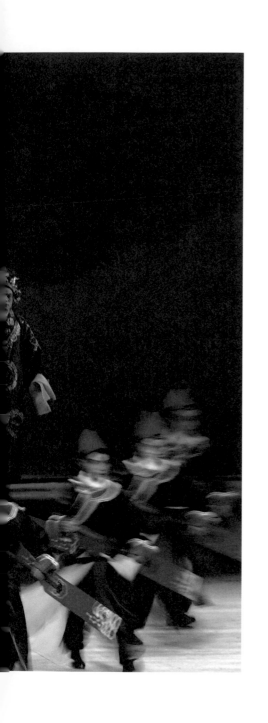

青春版《牡丹亭》舞臺上非常簡潔、空靈，充滿了戲曲的寫意性和詩意性，但是，這個舞臺呈現簡潔但不簡單，簡潔並不簡陋。舞臺的空靈感讓你充分感受到充滿中國戲曲意蘊的藝術氛圍，銀灰色的通道平臺和不規則曲線型的中心平臺，展現出了一種流線型的舞臺平面，我們希望，舞臺上的東西，能夠簡化、再簡化、盡量簡化。比如，我在〈冥判〉的創作中，實際上就是運用了「以一當十」的創作理念。〈冥判〉舞臺上很簡單，六個大鬼，四個小鬼，四個花神，一張崑曲的武戲桌子，這張桌子特別戲曲化，不帶任何裝飾，很簡潔。在這一折戲的舞臺空間中，演員們可以呈現出萬千的場景變化，他們運用自己的肢體語彙和舞臺動態造型，依次呈現出陰間的鬼門關、無間道、奈何橋、望鄉臺等地獄場景，這種場景變化就是靠崑曲演員的唱作念打翻呈現出一個個舞臺景觀的，這是真正體現了中國戲曲大寫意的審美意境，呈現了「以歌舞演故事」的戲曲特性。中國戲曲的審美意境必需和現場觀眾通過臺上臺下互動共通的藝術想像力來一起營造完成，某種意義上，這種創作方式跟臺灣林克華、吳素君他們「雲門舞集」的舞臺概念是相通的，所以後來很多臺灣、香港的觀眾在觀看了《牡丹亭》後說，翁導的這個〈冥判〉跟《雲門舞集》的舞臺藝術展現有點相似，我覺得這是一種審美理念上的巧合。

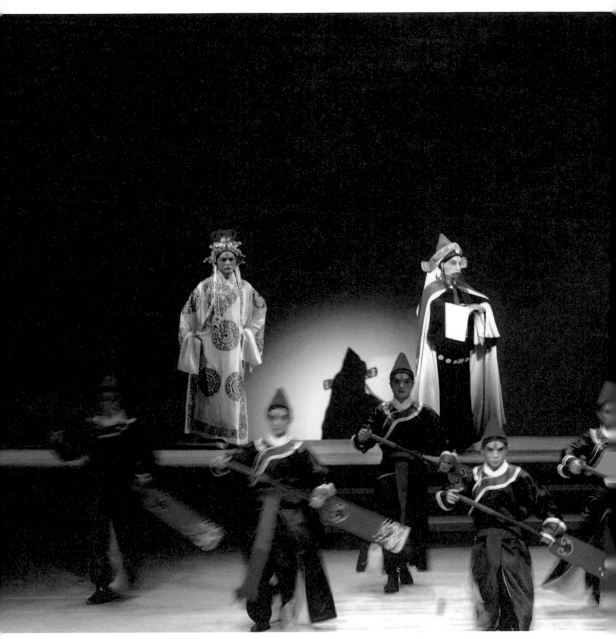

《牡丹亭・移鎮》。北京・二〇〇七年十月。

我創作的很多戲，特別追求藝術的流暢感，尤其依託於演員的肢體語彙。《牡丹亭》有很多的地方，比如「以樂

代船」，《移鎮》一折中浩浩蕩蕩的杜寶官船，我運用了十六個船槳手搖著槳，把中國戲曲的「以槳代船」發揮到了

極致，這個群體「船槳舞」是在崑曲的載歌載舞中震撼展現的，通過船槳手不斷地變換造型，不斷地擺出複雜多變的

舞臺船形，形成了一個個波浪狀的、船舟型的群體畫面，整齊劃一的崑曲化舞蹈揭示出了杜寶內心中的萬千波濤，強

化了杜寶此時此刻的內心意境，這種寫意化的舞臺景象是通過演員們寫意化的舞臺表演呈現出來的，這就是中國戲曲

「以樂代船」經典程式的演變、擴大和再創造。

我在青春版《牡丹亭》編導過程中，有時會特別刻意追求崑劇的簡約審美，追求崑劇的寫意性和假定性。再舉個

例子，比如說《牡丹亭·折寇》一場，我設計的舞臺更為簡化，沒有任何舞美布景，但實際上這個舞臺空景的內容卻

非常複雜，一會兒是「楊婆」、「鋬金王」兩夫妻的賊寇山寨，一會兒是招待「金國使節」的「楊婆」客廳，一會兒

又成了「陳最良」招降「鋬金王」的談判空間，一會兒又切換到了「鋬金王」和「楊婆」私房密議的山寨內堂。這個

戲的場景變化非常豐富，表演中要不斷地進行時空轉換，但整場戲我就用了一張椅子，就靠這張椅子來點明許多的場

景，隨著椅子移動和變換位置，場景就隨著演員們的表演迅速轉換空間，一會兒是山賊「鋬金王」的內室，兩小夫妻

在逗哏，一會兒又變成了另一個場景，「楊婆」戲逗「金使」的大帳，……通過一張椅子，展現出多意的舞臺空間，

充滿了極度的舞臺「假定性」。「假定性」是中國戲曲最為擅長的表演特性，在表現「鋬金王」醉酒出帳

這一章節，若按話劇化的演繹，「鋬金王」後面肯定得出現那種巨大的屏風舞美裝置以及類似老虎皮裝飾的環境點綴

大道具，顯示出一個山大王的顯赫威勢。而我則非常簡潔巧妙地運用了六根戲曲長棍，讓六個山寨小嘍囉用這六根戲

曲長棍組合成一個非常靈動的山寨屏風，這個屏風就像萬花筒一樣可以不斷瞬間變化造型，還可以隨著「鋬金王」這

個人物的情緒變化組合成七扭八歪的不同造型，和此時的人物情緒、劇情的點示非常協調、非常配套。我認為這在

《牡丹亭》劇中是一個全新的巧妙創意。我們就是要通過演員的現場表演，以情代景，以形代景，讓很多的景在演員

的身上隱現，把演員的表演和舞臺的調度相應結合得非常緊密，這樣既讓觀眾看懂了，也把中國戲曲寫意性的表演演

化到了極致。

這裡不得不提一下我這些戲段所用到的演員。記得我剛到劇組時，劇中的所有演員白先勇先生已經全部選定了。

在創排的整個過程中，我們導演組進行了分工，我專門負責唐榮、呂佳等重要戲段中的諸多群場演員的集訓，以及涉及到我所執導重要戲段中的諸多群場演員和武戲演員。因而大家集訓的內容也是不一樣的，我給演員的集訓，都是先開始做基礎訓練，因為當時像呂佳、唐榮這些主要配演，以及一些飾演金使、金邦將帥、夜叉、小鬼的群場演員，都還是剛從崑小班畢業不久，第一次遇到這麼大一部作品，他們的基本功和表演技能能明顯不夠用。所以針對他們的特殊情況，我做了一些突擊性的表演訓練。尤其飾演「判官」和「鎏金王・李全」的花臉演員唐榮，在我的輔導和編排下，有好多高難度的崑曲表演技巧對他來說都是嶄新的挑戰，他以前從沒有碰到過，也沒有練習過，因此練得比較辛苦。比如他在〈冥判〉一折中，要從高臺上凌空劈叉飛躍過杜麗娘而下，表演難度很大，還有在後面的〈折寇〉中，唐榮也有好多不同的複雜身段和技巧。同樣，扮演「楊婆」的呂佳，因為她以前唱的是小花旦，涉及到的都是些崑曲旦角的文戲，武的表演技巧展現不多。而這次創演青春版《牡丹亭》，我給她安排設計的身段動作和表演技巧比較多，也比較豐富。比如「楊婆」在山寨裡表演的戲，有耍著槍載歌載舞的場面，有戲逗金使的戲曲舞蹈場面，甚至在舞蹈中還有漫天揮耍長穗劍的戲段。而其他的一些群場演員，在表演中有持長槍，有拿長叉的，有手舉儀仗金錘的，有群體劃舞船槳的，這些都需要我進行一些整體性的身段、技巧、集體舞蹈的強化訓練，包括人物身段造型方面的訓練。這是青春版崑曲《牡丹亭》一個非常重要的階段，大家都訓練得比較辛苦。記得在創排〈冥判〉一折時，全場唯一的舞美支點是一張能隨著劇情發展不斷位移的桌子，但在劇情的演繹中，在以唐榮為首的演員之唱念作舞中，在我精心設計的複雜場面調度中，舞臺上依次呈現給觀眾的舞臺場景，有陰森的地獄之門、猙獰的鬼門懸關，還有駭人的無間險道和驚心的閻王深殿。唐榮扮演的卻是非常豐富的

唐榮扮演的「判官」要在這些變化多端的寫意性動作場面中，運用自身的身段、舞蹈、邊唱邊做、亦歌亦舞，充滿假定性地給觀眾交代和展現地府各種具體的規定場景。所有這些極具崑曲寫意性的規定場景，都是依託於

舞臺上的這張桌子和「判官」唐榮以及現場十幾位演員的肢體語彙所完成的。唐榮在排練中可謂是非常刻苦，無論是

高桌「搬朝天蹬噴火」，還是平毯「旋翻身踹丫亮相」，或者「高桌飛叉穿越『杜麗娘』……」，他一次次地苦練，

一回回地磨合，在我一遍遍不厭其煩的嚴厲要求下，他和群體武戲演員們的配合終於達到了默契，達到了我的標準。

我又特別設計了六名「夜叉」飾演者手持兩米多高的鋼叉，配合四名翻騰跳躍的「鬼卒」，襯托著唐榮飾演的「判

官」，在崑曲的絲竹弦樂和鏗鏘鑼鼓中，展現出陰曹地府的各種駭人畫面和高難技巧，讓觀眾在流暢的場面調度中，

隨著這些演員的傾情表演沉浸於一幕幕地府冥判的情景和氛圍之中。我要求武戲演員扮演的鬼卒在這場戲中就好似地

獄冥府的一種符號象徵，他們要用身體搭築成判官府的公案長桌，用身變形為恐怖的魂魄幽形，用身段擺構起陰間

的望鄉高臺，用旋翻呈現出凍人刺骨的陣陣陰風。我和演員們說，在這場戲中咱們的舞臺沒有任何布景，所有的舞臺

景象都要你們通過複雜的造型和身段以及各自的神情表演形象地展現出來，你們就是冥府的形象符號、地獄的環境氣

氛、判官的情感外化、杜麗娘的回魂之夢；我希望演員們在〈冥判〉一折中把崑曲藝術最擅長的戲曲假定性表演形式

最直接、最鮮明地體現出來，讓這些充滿假定性的舞臺形象和造型畫面帶給觀眾一種藝術上的無限聯想，一種思緒上

的任意飛揚。

　在青春版《牡丹亭》創作中，我的導演任務跟汪世瑜老師不一樣。汪老師負責的戲都是他積累多年的表演經典，

也就是汪老師已經唱成經典的崑曲名段和代表作，然後汪老師在其經典的基礎上再進行藝術上的微調和提升。我接手

導演的幾大段戲，我都沒學過，以前劇團也沒演過，等於說是在重新「修舊如舊」的挖掘創排。像〈折寇〉、〈淮

警〉也好，〈虜諜〉、〈圓駕〉也好，這些戲有老本子，但是舞臺表現形式已經失傳了。做為崑劇人，有一種排戲

的傳統叫「挖戲」，就是通過留存的老本子把失傳的戲再復古挖掘出來。我負責的包括〈冥判〉、〈移鎮〉、〈魂

遊〉、〈婚走〉這一批戲，都是這樣運用復古挖掘的手法「挖」出來的。崑劇〈冥判〉的原來演法肯定是演員們跟著

唱花臉的崑曲前輩傳承學習的，我不是唱花臉的，我導演的青春版《牡丹亭·冥判》就和其它老版的《牡丹亭·冥

判》有所不同，整體的表演結構和演繹方式完全是我自己重新構思、依據傳統的基礎重新編排創作的。我在〈冥判

判

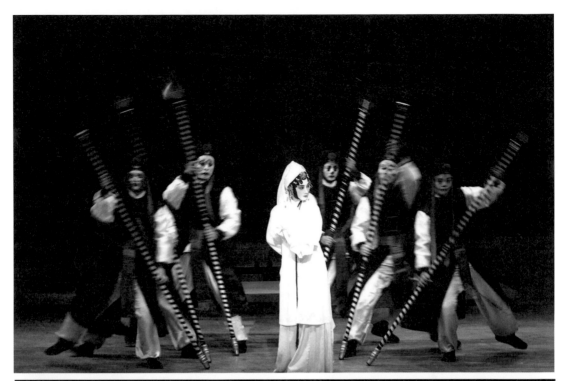

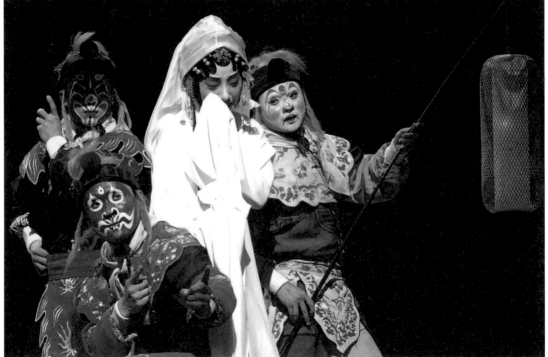

上：《牡丹亭・冥判》。北京，二〇〇七年十月。
下：《牡丹亭・魂遊》。天津南開大學，二〇〇六年四月。

的創作中，更多地把舞臺畫面感和各種人物載歌載舞的內心情緒和表演技藝緊密地融合在一起，使得戲劇節奏更加緊湊，舞臺調度更加豐富，人物情緒也更加生動。《牡丹亭》幾百場的國內外巡演，我創作的這版〈冥判〉的舞臺反映都非常好，都說青春版《牡丹亭》的「冥判」好看、好玩、生動、感人，充滿著中國戲曲的大寫意審美意境。

《牡丹亭》最後的成功當然是多方面的，它既有經典傳統，有汪老師、張老師的精心傳授和排練，更有當時難得的創新。試想，如果當時整個舞臺呈現狀態都是傳承，有可能就超越不了現在這種狀況了，因為從真正崑劇演員的表演含義來說，沈丰英、俞玖林在主演《牡丹亭》的時候真的還比較稚嫩，還不懂得自己怎樣來細緻地塑造人物，只是模仿、學習。做為一個崑曲演員，我可以毫不避諱地說，真正出彩的表演年齡是四十、五十歲左右。你看二十、三十歲的年輕崑劇演員表演的戲總是淡淡的，韻味不足，但是你去看年老的崑曲演員表演的戲，就會感覺你好像在品嘗一杯特別醇厚的國酒茅臺，不管他們的年紀再怎麼老去，但只要一化上妝，一進入表演狀態，你就會瞬間忘記他們的年齡和容貌，會馬上被他們精湛的舞臺表演所折服。

然而事實是，青春版《牡丹亭》的出現跟白老師的審美追求有著直接的關係，他希望該劇既有傳統經典，因此要請汪老師和張老師這兩位國寶級的藝術家來傳承教學和藝術把關，但他也希望有我這樣的擁有新穎舞臺理念的崑曲導演進入《牡丹亭》，所以才有了我在青春版《牡丹亭》中創作的這一大部分戲。這真的是一種緣分，沒排《牡丹亭》之前，我們並不相識，所以他對我一直非常信任，也給予我很寬鬆的創作空間。一般我創作的東西又都在我導演的段落當中，所以他一直非常信任，也給予我很寬鬆的創作空間。一般我創作的許多場面很宏大，而且諸多的大場面又都在我導演的段落當中，所以他都會希望我能在場把關，因為這個戲的許多場面很宏大，而且諸多的大場面又都在我導演的段落當中，所以他都會希望我能在場把關，我和白先生兩個人的藝術審美理念最終共融在一起。記得白先生帶著《牡丹亭》到國內外演出，他都會希望我能在場把關，我和白先生兩個人的藝術審美理念最終共融在一起。記得白先生帶著《牡丹亭》到國內外演出，通過《牡丹亭》的合作，我和白先生兩個人的藝術審美理念最終共融在一起。記得白先生帶著《牡丹亭》到國內外演出，通過《牡丹亭》的合作，我和白先生兩個人的藝術審美理念最終共融在一起。記得白先生帶著

會提他的感覺，然後他就說這個地方希望你能把中國美學的意境再放大一點，那個地方我們能不能再提太多意見，他只會提出一些這種藝術感覺上的東西，因為白先生不是一個崑劇演員，也不是專業導演，他只會提出一種理念上的感覺。但是，如果你感受不了他的感覺，你就和他碰撞不到一起。在這一點上，我覺得所展現的那種意境再接近一點，他會提一些這種藝術感覺上的東西，因為白先生不是一個崑劇演員，也不是專業導演，他只會提出一種理念上的感覺。但是，如果你感受不了他的感覺，你就和他碰撞不到一起。在這一點上，我覺得

我能夠很敏銳地抓住白老師想要的東西，這也就是他希望在青春版《牡丹亭》中出現的東西，就像我會提出以「青銅器」來比喻崑曲，並得到了他的共鳴。

再憶青春·《玉簪記》的「青春夢」

審美理念上的共鳴，是我和白先生合作當中最為重要的基礎。在《牡丹亭》的整個創作過程當中，白先生給予我對藝術美學精神上的追尋提供了很大的幫助，我切身地感受到白先勇先生學識很淵博，但理念很新穎。這可能跟他長期生活在西方有關係。他的想法很多，很能接受我們年輕人的思考，所以圍繞著白先生周圍的這批主創人員都很年輕，他和大家也都溝通得很好。我還和白先生有過一次非常有意思的長談，這次長談的藝術感受讓我終身難忘。那次長談發生在我們赴美國洛杉磯演出青春版《牡丹亭》的時候。那天我們下榻洛杉磯的一個花園式五星級酒店，晚上演出後大家在酒店花園中休閒。當時我們住的酒店有一個很大的游泳池，所有演員都在下面游泳戲水，我和白先生就坐在他二樓房間的陽臺上，他說要好好跟我洽談下一步的創作構想——他當時說，希望我們有下一次的友好合作，而下一次的合作，他非常希望我能夠獨立導演新版崑曲《玉簪記》。

白先勇先生的崑曲青春夢的第二部戲，是《玉簪記》，而《玉簪記》的舞臺呈現和導演風格，他就希望能夠更加完整、更為統一些。所以那天晚上我們兩個不約而同地談了對崑曲《玉簪記》的看法和想法。我特別喜歡《玉簪記》這部戲，《玉簪記》裡所蘊含的那種人性的張揚，崑曲的秀美，還有輕喜劇性的戲劇結構，肯定會受到廣大海內外觀眾的喜愛，這部戲應該有很大的演出市場。白先生則希望搞一個規模小一點的、但精緻程度要超過《牡丹亭》的戲。

於是，我們不約而同都鎖定了《玉簪記》。那天晚上我倆一直長談到凌晨三點鐘，越談越興奮，越談越細化，美國洛杉磯的這個夜晚基本奠定了白先生啟動第二部新版崑曲《玉簪記》的決心。

在《牡丹亭》成功合作的良好基礎上，我和白先生相互了解了，我也在這種前提下從白先生身上學到了不少東

西。待我擔任《玉簪記》總導演之後，我們的合作進一步得到加深，我也更加領略到白先生對「崑曲新美學」的執著追求。《玉簪記》的合作團隊，除了我這個總導演和音樂設計周雪華、舞蹈設計宋慧玲是內地的主創藝術家，其他劇本整理、舞美、燈光、服裝等重要創作人員，全是臺灣的主創人員，可以說，在新版《玉簪記》的創作上，我們和白先生一起把「崑曲新美學」運用和實踐到了更高一層的領域。

新版崑曲《玉簪記》的藝術追求，在綜合配套上，包括整個舞臺樣式的把握，戲劇大結構的編排，都延續了青春版《牡丹亭》的美學追求和舞臺呈現理念，但更加前進了。比如，這部戲從樂隊的配器和多聲部演奏，包括音樂設計，都做了新的嘗試。《玉簪記》設計了主旋律和主題歌，並且和劇中的古琴結合得非常巧妙，我把《琴挑》中潘必正和陳妙常月夜見面時相互彈奏的那首古琴曲摘出來，將它演變成整個《玉簪記》的主旋律。而當這部戲有了一個鮮明展示主人公人物內心情感變化的主旋律時，它就會擁有多重音樂結構來進行渲染，有獨奏的，有無字哼鳴的，有交響，這樣它的整個演劇結構和舞臺呈現形式就跟《牡丹亭》不一樣了。劇本結構上，它是一個很現代的戲曲呈現方式，但是它延續了《牡丹亭》好的創作方式，劇中共融合了《投庵》、《問病》、《偷詩》、《催試》、《秋江》六折戲，其中三折是傳承下來的，三折是根據老本重新編織的。而重新編織的三折則是根據《玉簪記》的老本重新編織的。只不過我們把傳承下來的三折進行了精編，根據人物的需要運用崑曲前輩傳授下來的本體表演手法來捏就，但是這「三老三新」交織在一起，柔潤而融洽，一點都不突兀。我還專門在劇中設置了一群崑曲舞臺群體符號形象：「十二道姑」，這個在以前傳統崑劇演繹中是沒有的，這些「道姑」既是劇中環境，既是劇中人物情緒的延伸，又是本劇人文精神的一種渲染。有趣的是，當時我構想這個「十二道姑」的舞臺群像符號，還有個出處——每年大年三十我都要登上舟山普陀山，而我一個省青聯的好友正是普陀山「隆福庵」的當家住持，每次登島我都會順道去「隆福庵」看望她，並在她的禪堂內聆聽她談經論佛。這樣，我就接觸到了她手下的一群年輕的比丘尼。他們年輕、秀麗，充滿著青春朝氣，他們念經之餘也會玩手機，也會上網，甚至還會開一個尼姑庵內歡樂的春節晚會，他們的內心世界非常豐富，他們的容貌舉止也非常健康、純真，每次登臨普陀山，他們都給我留

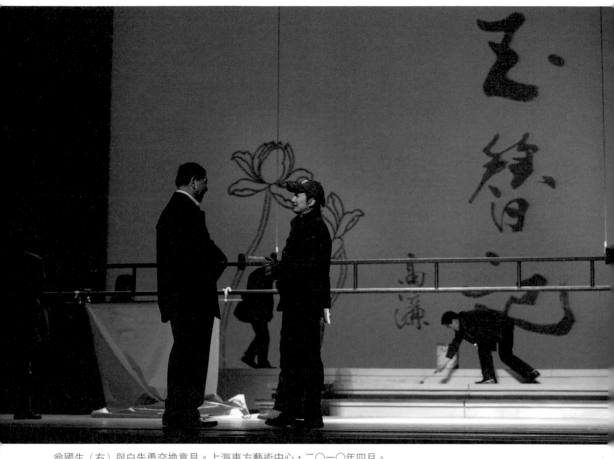

翁國生（右）與白先勇交換意見。上海東方藝術中心，二〇一〇年四月。

下了深刻的印象。所以，當我創作《玉簪記》時，腦子裡馬上就聯想到了這群比丘尼的群像。假設我們要在新版崑曲《玉簪記》中表現「陳妙常」的痛苦、無奈，展現她內心的爆發，人性的張揚，光靠她一個人物的支點也許不夠，而這「十二個道姑」的符號形象，就可以是十二個、二十二個、三十二個，乃至無數個「陳妙常」的延伸和渲染。所以新版《玉簪記》中出現的這「十二個道姑」的舞臺樣式和形象，不僅在劇中擔當了戲劇場景的渲染和故事敘說的連接，還讓「陳妙常」的內心情感呈現得到了更詩化的拓展。

在舞美展現上，《玉簪記》比《牡丹亭》更空靈，除了一個橫貫舞臺後區天幕的投影大螢幕，舞臺上更沒東西，演區大多是「空的空間」。隨著投影大螢幕不斷根據劇情需要進行疊化、漸變，依次隱現出豐富的多媒體舞臺背景圖像，那一幕幕圖像特別具有一種禪意和佛韻。在青春版崑曲《牡丹亭》的創作時，我講究不喜歡構想和運用那種特別張揚的東西，因為它跟《牡丹亭》內含的那種典雅的東西是有衝撞的。而我跟白老師在討論《玉簪記》的時候，我就說要讓它「典中更雅」，要特別文，特別雅，特別空靈，特別簡潔，比《牡丹亭》還要簡潔。所以儘管劇本提示中會出現很多很多的戲劇環境，廟堂的廊柱啊，園林的小橋啊，我們也可以造一個實景一樣的水池子，造一個模擬的荷花什麼的，但我們都沒有，我們就運用這個背景大投影幕，運用崑曲演員的載歌載舞表演，達到了「以情帶景、以情移景、以情換景」的審美意境。但是我希望這個背景大投影幕要改變《牡丹亭》那樣固定的舞美布景方式——《牡丹亭》的投影背景只是一塊不動的、固定的畫面圖像布景，而《玉簪記》則是一個靈動的、鮮活的動態大螢幕圖像。一開始大螢幕上展現的是「玉簪記」三個書法大字，戲開演以後大螢幕上的書法就在舞美燈光的變化過程中完成了一個動態化的圖像轉景，數位化的多媒體設備將原有的書法字體漸漸疊化成一個觀音佛像，下來又隨著戲劇場景的進程變化疊印出「女貞觀」三個寺院大字，隨後演出場景轉入觀內，螢幕上又動感地疊現出滿屏的經文圖像。動態的背景變化是和戲的演繹緊緊結合的，這種舞臺背景的展現方法很典雅，但同時又很具佛教韻律、很具現代美感，觀眾也會很能接受。螢幕圖像動態變化之時，觀眾就曉得戲劇環境變了，從觀外進到觀內，進入法壇道場之中，「陳妙常」開始落髮了，落髮時要舉行皈依儀式，人物意念中的觀音佛像就在舞臺背景中隱現出來

了。其實，無論是經文也好，佛像也好，蓮花的線描也好，狂草的書法也好，通過這個背景投影幕，通過主要演員的表演，通過「十二個道姑」的群體造型，庵觀寺廟的佛韻禪意感就全部呈現出來了。

可以這麼說，白老師提出的「崑曲新美學」，在新版崑曲《玉簪記》中得到了更深層次的運用，並且進行了綜合的總結。諸多舞臺綜合性的表現手法，在《玉簪記》這部戲中發揮到了一個更高的境界。包括我跟白先生溝通的，要把世界兩大非遺「崑曲」和「古琴」結合在一起。《玉簪記》中，「千年古琴」在劇中的運用非常巧妙，我從傳統折子《琴挑》中提煉的古琴曲，在劇中一直貫穿了潘必正、陳妙常情感人生的整個發展軌跡，而且我們從運用「千年古琴」這個構思點上又抓到了《玉簪記》的一個演出熱點。在《玉簪記》首演時，何作如先生免費提供自己擁有的一千兩百六十七年前的國寶級古代唐琴「九霄環佩」，交付於我們特邀的古琴大師李祥霆先生現場彈奏。這兩個舉動最後演變成劇中非常亮眼的演出熱點和焦點，但它又是緊緊跟戲結合的，並沒有純粹彈琴作秀，古琴在戲中唯美的、嫻靜的為戲、為人物、為情緒、為意境抒情彈奏，讓觀眾感受到了視覺和聽覺的雙重享受。

在青春版《牡丹亭》中，書法、繪畫與崑曲行雲流水地緊密配合是舞臺設計的一大亮點。一幅字、一張畫，就是整個舞臺空間的主要表達方式，配合灰色簡約的地板、側幕，淡雅、清透的感覺暗示了《牡丹亭》故事背景的獨特意韻。在《玉簪記》中，書法、繪畫藝術的展現依然在舞美設計中占有重要的地位。臺灣著名書法家董陽孜的書法及臺灣著名畫家奚淞的佛畫藝術，在舞臺上營造出一種水墨線描的獨特意境，通過投影幕的動態畫面隱現，使得舞臺背景呈現出更唯美、更秀雅的人文情懷和佛教意韻。例如：《投庵》中的「經文」、「佛像」、《琴挑》中的「荷」、《問病》中「色即是空，空即是色」的巨幅長幔、《偷詩》中的「合掌觀音」和先後開合的「蓮花」、《秋江》中的狂草體書法「秋江」，以及形態各異、變幻莫測的白描佛像、佛手等書畫藝術的舞臺有機運用，在給觀眾帶來非凡視覺享受的同時，更為每一場次所規定的戲劇主題起到了或誇張反襯、或暗示隱喻的獨特效果。在《偷詩》一折中，我讓做為舞臺背景的白色大螢幕上的白描「佛手執蓮」在不同的階段呈現出多變的形態：當妙常獨居臥房時，佛手中托著的蓮花則半開半合；而當陳、潘二人互明心意時，佛手撚著蓮花骨朵；當必正偷詩看後洞察到了妙常的芳心之後，佛手中托著的

佛手中的蓮花則呈現出完全綻放的姿態。「佛手執蓮」的不同造型變化恰與劇中主人公內心變化的複雜心理活動相互映襯，十分切題和自然。而在最後一幕《秋江》的舞臺背景呈現中，我們用了更加寫意化的藝術表達手段來呈現，我們把「秋江」兩個字，讓董陽孜老師寫成狂草，但是字體看上去就像一江春水的湧動態勢，隨著劇情的發展和人物情緒的噴發，背景上的「秋江」狂草字體會有明顯的變化，潘必正和陳妙常在波濤中「追舟」的時候，這兩個字會疊印出更加狂野的草書字體。舞臺上的這個舞美背景對於傳統崑劇舞臺來說，還是比較超前，很有新意的。它跟我為演員們精心設計的在大投影幕前展現的「以槳代船」的身段表演動作融合得非常好，演員的動作越繁瑣、越快捷、越劇烈，舞臺螢幕上這個狂草的字體就變幻得越狂野，也算是真正地把中國美術的書法美學和中國戲曲的程式美學結合在了一起。

而《玉簪記》的兩位領銜主演沈丰英和俞玖林，他們的表演可以說在這部戲中真正走向了成熟。在排《牡丹亭》時，汪老師和張老師還要手把手給他們說戲說半天。但《玉簪記》排練時，他們自己開始有所發揮，而且有明顯突破了。在《牡丹亭》裡，兩人都是仔細地學習和傳承。到了《玉簪記》，他們不僅要學習傳承華文漪和岳美緹兩位老前輩傳授的崑曲精髓，而且還要掌握一些新的表演元素，並將其重新化用來更加豐富和完善新版《玉簪記》的人物塑造。新版《玉簪記》可謂是「文戲武唱」，我在《秋江》中設計了大量的圓場、翻身、蹉步、墊步，展現出一葉扁舟在浩瀚大江中隨風搖曳，在萬頃波濤中高低起伏……這樣，就讓兩位主演增加了諸多的表演難度和技巧。我非常感謝白先生，他的美學追求跟我的藝術構想比較合拍。他說：「翁導，你就這樣大膽去構想和創作，戲曲界有『武戲文唱』，也有『文戲武唱』。」《玉簪記》演出後，大家都反映《玉簪記》最後一折《秋江》的舞臺視覺衝擊力很強，很壓臺，同時它的舞臺調度編排得很好看，動作造型畫面也很美，不僅洋溢著劇中人物內心情感的劇烈噴發，而且充滿著角色人性上的一種極致衝撞，給觀眾留下了較深的印象。沈丰英和俞玖林通過《玉簪記》的創作演出也在表演藝術上進步了一大截。這是白先生對他們倆苦心積慮培養的結果。

在對這兩位主演的培養上，白老師付出了很大的心血和貢獻。他一直跟我說這兩個演員能很鮮明地體現出他所追

求的青春版崑曲的舞臺感覺。因為唱崑曲成不了明星，崑劇演員的追求只是一種藝術的沉積、一種事業的專一、一種舞臺的摯愛。靠崑劇發不了財，靠崑劇也揚不了名。二十年過去了，俞玖林和沈丰英這兩位「金童玉女」現在也都年近中年，他們雖然榮獲了中國戲劇「梅花獎」，並在崑劇界擁有不小的名氣，但他們還在努力鑽研，還在努力爭取更大層次的藝術提升和超越。

致敬・第三個「青春夢」

如今回頭再看，經歷了二十年的歲月積澱，青春版崑曲《牡丹亭》早已成為一種文化現象。二十年過去了，白先生追求的崑曲青春夢從《牡丹亭》延伸到了《玉簪記》，他做得非常執著、辛苦，但很快樂、很美好，他希望這種美好的感覺能繼續延伸下去，他希望舞臺上無論是表演，還是編劇、導演，或者是舞美、音樂等各個方面，都要綜合出彩。他期待我們這個聚集著海峽兩岸優秀戲劇人才的創作團隊，在綜合創作的艱苦過程中更加齊心協力、精誠合作，更加完美地呈現出崑曲藝術的表演精華，創作出當代戲劇舞臺上深受觀眾喜愛的崑曲作品，他認為這才是對中國傳統戲曲傳承和發展所做出的最好貢獻和禮讚。

白先生為蘇崑的發展做出了不可磨滅的貢獻，蘇崑能夠走到今天，包括青春版《牡丹亭》能夠現在進入中國戲劇界的藝術最高領域（榮獲中國藝術節「優秀文華劇碼獎」、「國家舞臺藝術精品工程大獎」、中國戲劇節「優秀劇碼獎」）、獲得國際各方的廣泛讚譽，《玉簪記》能夠獲得中國崑劇藝術節的最高獎「優秀劇碼獎」，能夠熱演港澳臺和全國，這些無疑都是白先生所追求和實踐的「崑曲新美學」的可喜碩果。白先生既為蘇崑這批年輕演員精心鋪設了一種嶄新的展現平臺，也為我們這批主創人員聚合起一個優秀的主創團隊，他真的是功不可沒！他是我們這個主創團隊的旗手，是靈魂，是藝術精神的領袖。

二十年了，和白先生的一些交往細節至今還讓我深有感觸。白先生跟我一樣，也是很感性的，他有時候身在美國

洛杉磯會跟我通長達四十多分鐘的越洋電話，我都擔心越洋電話的昂貴費用，他為了戲根本無所謂。在《玉簪記》的創作中，他一想到什麼念頭就會馬上跟我交流和溝通，他是一個非常執著的老先生。在跟他的交往當中，他的藝術審美理念對我的影響非常大，包括影響到我之後導演的地方戲和音樂劇的劇碼，以及幾臺京劇類型的新創劇碼。在這些戲的創作中，我都是延續著白先生宣導的這個藝術創作模式，劇碼的本體核心元素是原汁原味的京劇或者地方戲，但同時運用了新的戲劇結構和舞臺形式，再適當配合一些周邊的現代化舞臺技術來完美地立體呈現，效果都非常好。

實際上我覺得白先生所創造的青春版崑曲的理念，以青春靚麗的現代舞臺展現面貌，為古老的崑曲呈現出嶄新的舞臺狀態，就是製造了一個現代戲曲的舞臺新形式和創作新概念，是非常符合現代觀眾審美需求的。現在戲曲界的創作，實際上仍然很需要這種思路和發展趨勢。到目前為止，全國崑曲界，每個崑團各自都有很多不同的創作思路和做法，但我認為蘇崑白先勇先生的這個「崑曲新美學」創作理念已經卓有成效。

演出市場是證明一切的標準，四百七十二場的青春版《牡丹亭》巡演，近一百多場的新版《玉簪記》熱演，證明了白先生所宣導的「崑曲新美學」的成功，也證明了汪世瑜老師、張淑香、王童……和我們這些主創團隊所追求的「崑曲新美學」的成功。當然這成功不僅展現在舞臺上，展現在海內外的演出市場上，而且還展現在諸多的戲劇理論學術論點上。我跟著《牡丹亭》劇組，曾經走遍了全國多家知名大學，包括北大、上海復旦、天津南開、香港中文、西安交通等名校。大學裡那種狂熱的現場觀劇氛圍真的讓你感動、振奮，幾千人的體育館裡全部坐滿了學生，很多人都是站著看完三本三晚九個多小時的《牡丹亭》全劇，那種痴迷和狂熱……誰說崑曲不青春？在這裡白先生做出了巨大的貢獻，他為崑曲創造了很多新的可能性，你想像不到古老的崑曲還可以用這麼多的舞臺燈光，崑曲還可以用這樣先進的現代多媒體螢幕立體呈現舞臺背景，崑曲舞臺上可以這麼極簡、空靈，崑曲劇碼可以這樣充滿形式感、韻律感，這都是白先生率領著主創團隊所創作出來的一種嶄新的崑曲舞臺感覺。

當時我們也分析過，為什麼年輕學生會這麼喜歡青春版崑曲《牡丹亭》？這種情感寄託和夢想寄託是契合在哪一點？《牡丹亭》的主題理念，也就是劇旨的人文主題理念，特別符合年輕觀眾的尋夢心理。當世之時，大學生也

好，高富帥也好，社畜也好，在這社會每一個階層的每個人都有自己的夢想，有一個理想的情感寄託和情感追求。或許，這個夢是一輩子都實現不了的，但能讓自己做回夢，何嘗不是很幸福、很開心的事呢？所以《牡丹亭》就契合了這個情感點，引燃了眾多年輕人的強烈共鳴。在戲中，主人公為了自己的情感夢想，可以捨棄生命和富貴，可以穿越地獄、天上、人間，這才是當代年輕人的人生。而且這部戲整體的舞臺呈現樣式是符合現代觀眾的審美理念和觀劇興趣，這種青春靚麗、唯美精緻、華彩多樣的舞臺是以往崑曲所沒有的。一改傳統的崑曲演出會節奏拖沓、呈現樣式單一的觀感，青春版《牡丹亭》經過了精心的精簡和處理，給了年輕觀眾豐富的視覺與文學、藝術與美術的衝擊。還有一點必需要提，那就是白先生的個人魅力。白先生是在國內的大學生心目中擁有非常高知名度的作家，這也是吸引大學生和現代觀眾走進劇場的主要原因。看白先生的戲，然後聽他的崑曲講解，再欣賞《牡丹亭》和《玉簪記》，對於當代大學生來說是一件不可多得的幸事。

青春版《牡丹亭》和新版《玉簪記》是白先勇先生宣導的崑曲「傳承與創新」雙向並舉的代表作品。什麼叫傳承？什麼叫創新？傳承和創新是交替的、是輪回的、是漸進的。我們現在傳承的蓋叫天先生的經典作品《武松》、梅蘭芳先生的經典作品《天女散花》，在三○年代全都是極其創新的新銳京劇作品，但這些作品，在今天二十一世紀都已經演變成了我們要傳承下去的傳統和經典，每一位京劇梅派青衣都必需學習《天女散花》，都必需掌握這些在歲月的流逝中已逐漸成為傳統經典的表演手法。我認為，白先生版本的青春版《牡丹亭》和《玉簪記》，在若干年以後，也將會成為年輕的崑曲演員學習傳承的傳統經典，它會從一個創新的作品慢慢成熟為一個經典的作品。當然，到後面也許它們還會再生發出新的創造，還會再反覆運算出新出更獨特的舞臺呈現樣式。中國戲曲的發展史就是這樣在不斷的輪回、拓展、延伸的發展過程中源遠流長、代代相傳的，六百多年的崑曲也是如此。

而白先生對崑曲創作上的審美追求也日趨成熟，他那種審美追求的層次也是在劇碼的演出實踐中不斷地遞進提升。記得《玉簪記》成功以後，白先生又曾經幾次跟我閒談，他說他非常希望能夠完成他的「崑曲新美學」三部曲——再推出一部圍繞兩個主演量身打造，延續我們這個主創團隊審美精神的作品。我想，如今，沈丰英和俞玖林這兩

325

個演員已更加趨向於成熟，若白先生的這第三個青春夢實現的話，從《牡丹亭》到《玉簪記》，到第三部，三部曲、三臺階，將對崑曲會是何其有幸的事情。至於我個人，則更是期待能夠有機會再次和白先生合作。因為，二十年的合作中我獲取了很多讓我終身受益的東西，我也真正懂得了崑曲創作是應該以一種人文精神來進行整體統籌的，因為它是極富文化內涵的世界文化非遺，它是中華民族延續了六百多年歷史的文化瑰寶。

我相信，白先生第三個「青春夢」也會很快實現的。因為就我了解的白先生，他是一個特別感性的人，也是一個特別執著的人，他會把這三個青春夢都做得極盡完美。屆時，這三個夢、這三部崑曲作品，都會留存在中國崑曲史上，留存在蘇崑的發展歷程中，留存在廣大戲曲觀眾的心靈深處。

最後，致敬我們對崑曲所有的熱愛與夢想！

時光漸漸春如許

——青春版《牡丹亭》的這二十年

俞玖林／蘇州崑劇院國家一級演員

二〇二四年是青春版《牡丹亭》首演二十週年。這二十年，或者從更早一點的二〇〇二年底見到白老師，二〇〇三年開始魔鬼式訓練、排戲算起，點點滴滴都在我的心裡。因為深刻，每當想起，一幕幕都鮮活地，就像在昨天……這二十年間，我接受過不少採訪，尤其近幾年，總會用這樣一句話來形容：青春版《牡丹亭》是我的青春記憶！這次白老師要我寫青春版《牡丹亭》二十年的文章，本以為可以一揮而就，結果卻遲遲不能動筆，原來青春版《牡丹亭》之於我，遠不止青春這麼簡單：它是從天而降的禮物，是一把鑰匙，是一份沉甸甸的衣缽，讓我心懷感恩，堅定信念，肩負使命。

青春版《牡丹亭》至今已於海內外演出四百六十多場，二〇二四年將會進行第五百場慶演。二十年間，通過校園行、海外行、名城行，我們演出足跡遍及海內外四十餘所大學、十幾個國家、數十座城市，得到了中西方主流文化和市場的雙重肯定，直接進場觀眾超過八十萬人次，其中青年觀眾比例達百分之七十五。我們的演出，將二十一世紀的觀眾吸引到劇院中來，撒播下情與美的種子，深深打動了中華兒女的心。尤其是年輕觀眾，青春版《牡丹亭》的出現，喚醒了他們深刻在基因之中的，對於古典美學、傳統文化、中華文脈的認同感與自豪感。是的，這樣美的崑曲、這樣悠久的文化是我們自己的，我們這個民族的！崑曲之美，穿越時空！二十年來，青春版《牡丹亭》一直在路上，我感到無比驕傲與自豪。

緣起・喜從天降

一九九四年初中畢業我考入蘇州藝校崑曲班，一九九八年進入蘇州崑劇院工作。當時的崑曲很不景氣，演出機會極其稀少，每天除了練功練戲，常常是趴在宿舍陽臺上發呆，和同事們閒聊時，不禁也會懷疑：崑曲會有明天嗎？我們還有明天嗎？二〇〇〇年，單位領導好不容易爭取到了周莊古鎮的演出，讓我們雀躍不已。冬冷夏熱的室外舞臺，更甚的是做為旅遊景點面向遊客的演出，他們或許不了解，或許真的不感興趣，來了，走了，坐下，起來，很多時候，我是獨自在戲臺上與自己的內心在交流……這時，有一雙眼睛，香港的古兆申先生也看到了我們。

人生真的說不清道不明，此時的我，渾然不知幸運之神正悄然來臨。二〇〇二年十二月，香港大學中文系邀請白先勇先生在幾所大學和中學做「崑曲中的男歡女愛」講座，白老師擔心這些時髦地講著廣東話的年輕人能否靜下心來聽他講六百年的古老崑曲，靈機一動，想到請幾位年輕演員來示範表演，可能效果會好一點。古兆申先生向白老師推薦了我們這批在周莊風吹日晒的「小蘭花」，後來選中了包括我在內的四個演員去演了〈驚夢〉、〈琴挑〉、〈佳期〉、〈秋江〉幾折戲片段。演出示範那幾天，我非常喜歡香港的美食，主辦方和白老師帶著我們參加各種宴請。雖然不是和白老師同桌，可我發現白老師一直在觀察著我。有一次晚飯，白老師叫我過去，對我說：「你的形象、氣質、嗓音，特別適合演柳夢梅，你的〈驚夢〉演得很好。可你還是一塊璞玉，玉不琢不成器，現在你最需要一個好老師來教。你最喜歡哪位老師？」我聽後感到驚訝，一時沒有反應。因為我所仰慕的崑曲大家，對當時的我來說，可望不可及。白老師說這樣吧，我來幫你選一個老師！白老師堅定的眼神，我至今難以忘懷，但當時我也只以為他是說說而已。白老師還說要到蘇州來看我們，我也沒有完全當真。不料，我人剛回蘇州，他的電話就來了。後來，他也真的來蘇州了。

白老師是個很認真的人，他善良、執著、熱情，對於崑曲、我們的傳統文化，有他的使命感。那時白老師看到

了崑曲演職人員的斷層，崑曲觀眾稀少且老齡化，有啟用年輕的演員來打造排演歌頌青春、歌頌愛情的崑曲經典，以期吸引、培養年輕崑曲觀眾的想法。排青春版《牡丹亭》的時候，白老師做為總策畫，不僅關心關注我們演員的傳承和表演，從劇本整編到服裝、舞臺布景、道具、燈光等等方面，事無巨細都會逐一過問。一次排練時，白老師看到我（柳夢梅）手持的柳枝不夠好看，直接喚出了當時單位管理製作小道具的老師肖中浩的名字，拜託他一定要將柳枝做得更精緻、生動，因為它不只是一個簡單的道具，在青春版《牡丹亭》中，象徵著青春、愛情、生命。白老師是「勉為其難」才答應讓我去杭州，看看我。

二○○三年一月，白老師到了上海。他打電話給我說，跟「巾生魁首」汪世瑜老師在臺灣已經見過面了，並且和他說好了，汪老師也答應了，叫我一月十六日去杭州汪老師家。因為是白老師開口，外人看來好像一切順理成章，後來我才知道，白老師因為看好我，在臺北和汪老師見面時，他早早在酒店等候，是有求於汪老師，汪老師是「勉為其難」才答應讓我去杭州，看看我。

到了杭州，在黃龍洞飯店見到了汪老師和師母馬佩玲老師。馬老師是武旦出身，看起來非常年輕態，皮膚又很好，性格爽朗，待人細緻周全。說起師母，白老師一直說她是我們青春版《牡丹亭》的靈魂人物。對於我的戲成長，師母很是至關重要。初排青春版《牡丹亭》的時候，汪老師突然教到我這樣連基礎也沒打牢的年輕演員，教到發火、無奈，甚至連氣話都說出來：「是不是要教到我死你才能學會啊！」我知道汪老師要求非常高，可我也努力在學，自尊心又強，說不出服軟的話，僵在那裡，好幾次汪老師氣到拂袖而去，我卻立在一旁不知所措。這時，馬老師會從中調和，她知道我認真，只是學得有點慢，不得要領，就勸汪老師要對我有耐心……有了馬老師對汪老師的「批評」、對我的鼓勵，就像一帖黏合劑，第二天又讓我們可以順利排練。二○○三年，向汪老林做徒弟，她和汪老師、馬老師之間的情感更進一步。馬老師也會告訴我，她和汪老師講了，現在收了俞玖林做徒弟，要更有責任感，要好好教他。她也對我說，現在你拜了汪老師，我們都會更嚴格地要求你，你要更加用心地向汪老師學，不能丟了老師、馬老師對我又特別好，她對我無微不至

的臉。我想，這也是白老師給我們辦拜師的意義所在吧。我媽媽過世得早，而馬老師對我又特別好，她對我無微不至

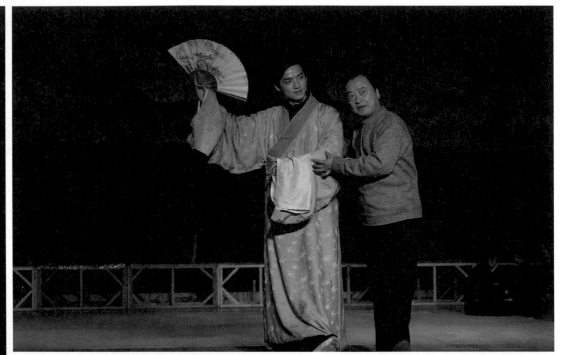

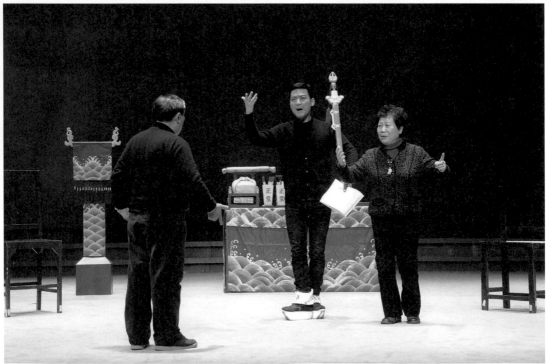

上：汪世瑜（右）指導俞玖林。蘇州崑劇院，二〇〇四年二月。

下：岳美緹（右）指導俞玖林。蘇州崑劇院，二〇一六年二月。

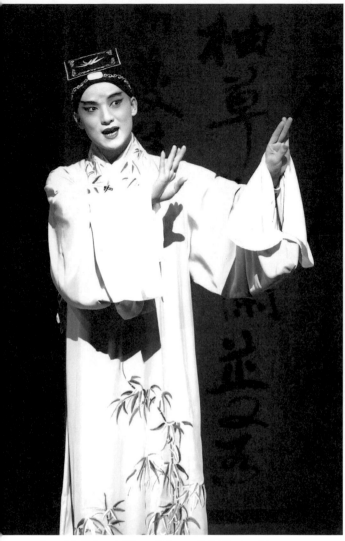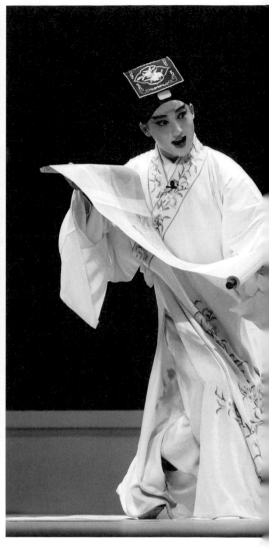

左：《牡丹亭・言懷》。臺北，二〇〇五年十二月。

右：《牡丹亭・拾畫》。上海大劇院，二〇〇四年十一月。

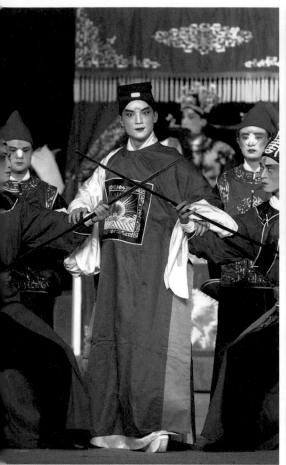 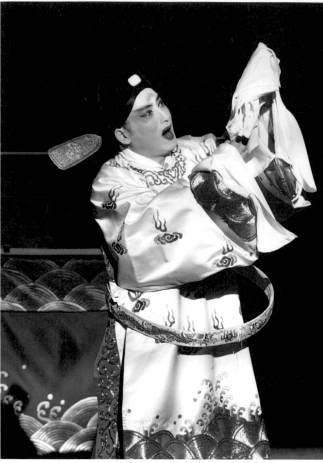

左：《牡丹亭・硬拷》。蘇州，二〇〇四年三月。　　右：《白羅衫・堂審》。南京，二〇一九年六月。

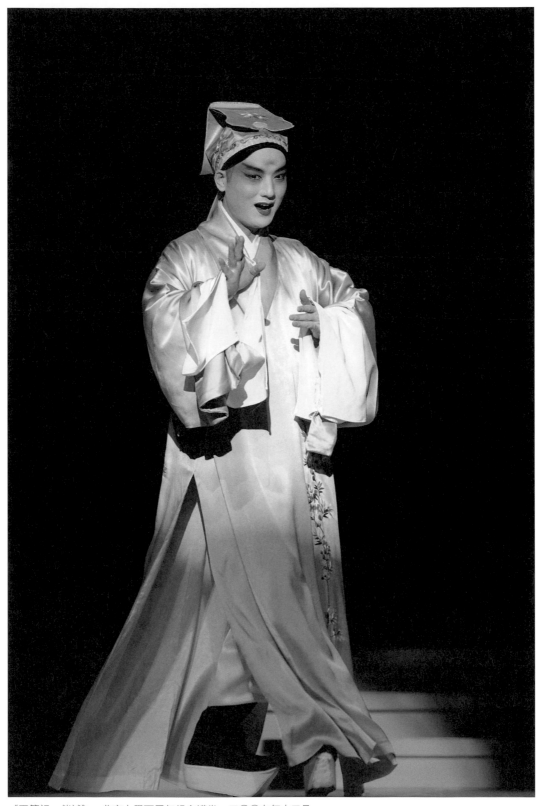

《玉簪記‧催試》。北京大學百周年紀念講堂，二○○九年十二月。

的關懷，又讓我感受到了母愛的溫暖。我身體弱，經常感冒，白老師也特別拜託馬老師多多照顧我的生活，還寄錢給馬老師幫我買營養品，叫我保養身體……馬老師會和我說，白老師是我的貴人，要我要永遠心存感恩。這麼多年來，師母教了我很多為人處世的態度和寬容之心，我有心裡話也會和師母分享，哪怕想和汪老師講的話，都會先和師母溝通、商量。我們三人濃濃的師徒情，是我一路走來堅實的後盾。

在汪老師家裡學了一個禮拜，那時汪老師和馬老師剛剛搬進新家，我發現，他們從觀察我慢慢到喜歡我，後來把我當成了一家人。回來之後的二、三月分，白老師和汪老師就到蘇州為醞釀開排的《牡丹亭》選角。

在香港和白老師相識，白老師把我託付給汪老師，我認為，這就是青春版《牡丹亭》的緣起。

二○○四年四月二十九日，青春版《牡丹亭》在臺北首演大獲成功，隨後又在蘇州大學存菊堂演出圓滿，開啟了全世界巡迴演出的歷程。二十年來，我們這部戲經演不衰，業內專家、文人學者、資深人士、一代代年輕學子爭看青春版《牡丹亭》，我們的演出、製作、審美成了一股風，一個引領崑曲乃至中國傳統文化的領頭羊，成了一種罕見的文化現象！我們不斷書寫刷新著崑曲演出的歷史，青春版《牡丹亭》姹紫嫣紅開遍，開啟了新世紀崑曲的「文藝復興」。這都得益於白老師在創排之初就提出的製作理念：尊重古典但不步步因循古典，「利用現代」但不「濫用現代」。我們青春版《牡丹亭》是忠實於湯顯祖原著的，經過整編，將原著五十五折濃縮為二十七折，演出分上中下三本，並且首次將巾生柳夢梅這個角色以貫穿全本的完整面目出現舞臺。在表演上提高、增加柳生應有的戲分，形成生旦並重的表演局面，使他不再是片面朦朧的影子，建立起真正內在統一完整的形象與表演風格。初挑大梁的我就要擔負使柳夢梅還魂的歷史任務，是我的幸運，也是我的挑戰。好在有總導演汪老師手把手、一招一式教我將柳夢梅從原著中落到表演實處。

這麼多年來，我在不斷學習、演出、體悟中提升柳夢梅的表演，得到了大家的喜愛與認可。回想初次接觸柳夢梅，是在藝校時石小梅老師傳承〈拾畫〉一折，而石老師也是我的開蒙老師。石老師是一個特別講究規格的老師，如

何站、如何坐、手指蘭花多大、開扇關扇如何畫圓、巾生臺步前腳跟和後腳尖一拳的距離、背手時手在臀部的哪個精確位置……這些細節要領我都牢記在心，以至於後來在舞臺上，和搭檔的配合、地位的進退、情感交流上「溫度」和「節奏」的把控，都得益很多。石老師給我開蒙時，我還很稚嫩，當時一張白紙上的每一筆都至關重要，我十分感激。現在想來，我塑造的柳夢梅最令人信服的就是從每個點滴中表現出的分寸感，也是這麼多年來我在表演其他角色時最用心去體現的。

在青春版《牡丹亭》排演前後，有太多太多老師幫助過我，為我打氣，給我鼓舞，紙短情長，我的成長和進步離不開他們。

時光漸漸，春色如許，青春版《牡丹亭》還在演繹青春的故事，臺上的我還是神采俊逸的弱冠少年，臺下的我們都行走在時間的河。猶記得古兆申先生在排練之初替我理順人物脈絡，講解明史、古人與現代人思想的區別。起初，我們時常有書信往來，逢到香港演出，見面時總有講不完的崑曲，聊不完的藝術。近些年雖然聯繫不多，但心裡感覺很緊密，遠遠的卻有維繫。二〇二二年一月十一日，古老師因病去世，這一年，還有張繼青和華文漪兩位國寶級藝術家離開，我悵然若失……時光是美好的，他們陪伴了我從青澀變得成熟，從默默無聞到小有名氣；時光是不美好的，它留不住一切真實的存在……青春版《牡丹亭》這二十年來，我更懂得了珍惜與感恩。

延續‧轉益多師

排演青春版《牡丹亭》並拜師在汪老師門下，於我是幸運，是鍛鍊，是提升。二〇〇七年，延續愈加成熟的「崑曲新美學」走向，白老師再度策畫並領銜製作了新版《玉簪記》，請來了岳美緹老師傳承我潘必正這一角色。這是我的第二部大戲，白老師有意讓我轉益多師，多多學習老師們的表演藝術與為人處世。汪老師也十分支持我在青春版《牡丹亭》演出百場經歷的基礎上，學演新戲《玉簪記》。

335

汪老師是一個「學者型」的演員，他生活中喜歡看書，博覽群書，也要求我要多多看書，積累各方面的知識，時常告誡我「功夫在戲外」、「磨刀不誤砍柴工」。汪老師性格開朗隨性，喜歡熱鬧，燒得一手好菜。他們都說我除了演戲，燒菜的功夫也得了老師的真傳。汪老師還愛喝酒，每日兩頓，雷打不動。我也喜歡在沒有排練演出任務時喝點酒，老師對喝酒的度的拿捏，是我至今見過最有控制力的。汪老師被稱為「巾生魁首」，他表演風流瀟灑、聲情並茂。和汪老師相處的這些年，他教我演戲，教我做人。讓我難忘的還是他在青春版《牡丹亭》開排之前對我們進行的系統性訓練。當時在汪老師眼裡，覺得我到處都是毛病，包括基本功在內的所有東西都很差，正因如此，有了三個月集訓，說是「魔鬼式」訓練一點也不過分。從二○○三年六月開始，那九十天中正逢SARS流行，封閉式的訓練有如軍訓一般，汪老師帶了一個六人團隊，針對身體素質、形體、水袖、臺步、指法、眼神、唱腔等各個方面為我們強化訓練。最要命的是為了提高身體素質的芭蕾方法訓練，對我來說，做為已是二十五歲的成年，骨骼基本已經定型，其中那些開肩、下腰、拉韌帶訓練軟度的項目，我只能用「骨骼在撕裂，肌肉在燃燒」來形容，每日裡都會有撕心裂肺的叫聲，伴著汗水與淚水。但這訓練方法很有效，一段時間下來，我明顯變得挺拔而有精神。汪老師的課，使我得益更多，他從表演程式的需求，系統而全面地鍛鍊我的基本功，為了提高眼部的靈活度，達到收放自如，定了八個方位的定點來練習轉動眼球；汪老師的指法、臺步訓練更講求規範和耐力，從方步、官步、窮生步、小串步、騰步、醉步、揚步到圓場等等十九種步法，一一訓練，各有要領，且一氣呵成。從靜功耗著，到動起來走各種臺步和跑圓場，三個月天天如此，我的厚底靴都磨破了兩雙。每次短短半小時一遍下來，我都累得要虛脫，但對後來演大戲的我，受益匪淺。那時，白老師來看我們的階段性匯報，開心地笑了，說我們幾個小青年脫胎換骨！

岳美緹老師是俞振飛大師的愛徒，老師表演清新儒雅、溫良醇厚。岳老師的文筆也特別好，平時喜愛寫字畫畫，尤其擅長畫竹子，整個人特別顯現精氣神和書卷氣。《玉簪記》是岳老師和華文漪老師的代表作，堪稱不可超越的經典。他們二人的配合，一個呼吸、一個眼神、一個細微的動作，都天衣無縫、絲絲入扣。老師告訴我，這齣戲最早是周傳瑛老師傳授給她，包括也講了很多跟沈傳芷老師學戲的故事。當時我得此機會向岳老師傳承《玉簪記》，十分期

待也十分緊張。記得我都是用週末的時間去岳老師家裡學戲，老師教得特別認真，一邊耐心給我講戲、注意的要領，又一遍遍示範表演給我看。因為《玉簪記》是一部輕喜劇，老師特別強調要注意節奏感，包括和旦角陳妙常的每一個配合、接口都要在點子上，彼此的戲才能不斷升溫，觀眾才會被我們精心設計的動作和眼神帶入戲中。老師對人物內心脈絡的細膩清晰講述，使得我對潘必正的理解和把握，不僅知其然，更知其所以然。儘管青春版《牡丹亭》我已經演了一百多場，但當時更多的精力還停留在柳夢梅這個角色上，現在學演潘必正，還是有種「心裡理解了，但還演不出來」的感覺。我很急，岳老師比我更急。排戲期間上海紀實頻道採訪岳老師，問我學得怎樣，老師笑著說：「條件滿好的，扮相、聲音、素質、氣質都滿好，就是戲學得太少，還不能把握戲和戲、角色和角色之間不同的地方。用演一個戲的方式去演另一個戲，就還不夠。」確實，我演的柳夢梅大家能認可，但我不能只是柳夢梅。老師通過幫我分析柳夢梅和潘必正的不同，讓我來區別開兩個人物的不同表現方法。柳夢梅是中正、醇厚、痴憨的，潘必正是陽光、俏皮，情商高智商也高，用現代的話來說特別會討女孩子歡心，但又不油膩的一個大男孩。岳老師從眼神來給我作比較，柳夢梅是以直直的專注的眼神為主，而潘必正很多時候會用到偷瞄、餘光觀察旦角情態的眼神……聽後，我似乎突然明瞭兩個青年男性不同的形象。從人物眼神著手，也是岳老師表演令我最佩服的一點，她的眼睛特別有磁場，特別明亮，特別會說話。包括後來老師教我其他戲，一直和我強調「眼睛，要會呼吸」，一開始我不懂，後來慢慢理解了，我想就像單反相機有的「呼吸效應」吧。這是一種焦距和焦點的變化，表演者要會控制使用自己的眼神，會放遠收近，能切換沉浸內心和眼中視物的不同狀態。眼神的變化要準確、恰如其分，伴著呼吸和節奏，這是表演生動的關鍵。當時，在老師的循循善誘下，我試著從性格的不同出發，用眼神來區別演繹兩個巾生人物，慢慢捕捉到了潘必正的輕快、靈動、小「狡黠」，也逐漸掌握了潘必正在書生與道姑的愛情戲中的主動性。

二〇〇八年十一月十八日，新版《玉簪記》在蘇州科文中心全球首演。白先勇老師擔任總製作人，岳美緹、華文漪兩位老師擔任藝術指導，翁國生老師執導，白老師領銜帶領青春版《牡丹亭》主創原班人馬，集合了書法家董陽孜老師的字、畫家奚淞老師的白描佛像、王童老師和曾詠霓老師的服裝設計、王孟超老師的舞臺設計，將中國傳統文人

的雅致演繹得淋漓盡致。可以說，新版《玉簪記》朝極簡、寫意更邁近一步，也將崑曲新美學推向了更高一層抒情詩化的雅致境界。在蘇州、香港的首演中，古琴大師李祥霆攜唐琴「九霄環佩」參與演繹，這也是兩大世界非遺在崑曲演出中的首次連袂。

新版《玉簪記》自演出以來，我一直倍感珍惜。這部戲雅致至極，也是白老師的最愛，我是何其幸運能參與其中。從青春版《牡丹亭》到新版《玉簪記》，於我個人的藝術成長，最感恩老師們對我的傾囊相授。從「傳」字輩開始，崑曲師出一統，無流派之爭，薪火相傳，崑曲大業也。

排演新版《玉簪記》的那幾年，在邁過解鎖掌握新角色這一關後，卻經歷了演出以來的第一個坎。

我是一個敏感的，也是心思重的人。在表演上，這份敏感讓我的演繹更細膩，在生活中，心思重卻讓我吃到了苦頭。雖然我們的青春版《牡丹亭》讚許聲不絕，新版《玉簪記》又成功上演，但我不是初生牛犢，也不是初出茅廬，大家對我的眼光（要求）開始發生變化。我的壓力來自於自己內心，開始過於在意別人的評論，對自己的表現開始走進怪圈式的苛刻，演出前幾乎徹夜失眠，演出似乎也不再讓我感到快樂，整個人開始紊亂……二○○九年，我的嗓子出現了一些狀況，演唱成為負擔，自信一敗塗地，自卑又無助，四處尋醫收穫甚微。這期間除了青春版《牡丹亭》的演出，還有新版《玉簪記》排演，擔子重，狀態差，心理壓力大，幾乎將我壓垮……轉折是在二○一一年初，

白老師幫我求助趙元修先生、辜懷箴女士夫婦，在他們的幫助下，得以赴美休士頓徹底檢查我的嗓子，並得出一個改變我們心理甚至人生的結果：聲帶沒有問題，嗓子的狀況是我的胃酸逆流在作怪。調理好我的胃酸就能徹底改變我的聲音狀態。如釋重負，重獲自信。後面我的嗓音漸漸恢復，承受心理壓力的能力也隨著我的成長在健全、演出又讓我興奮起來。現在慢慢知道，胃是情緒器官，心情愉悅輕鬆，胃就舒坦。可人往往會是「江山易改，本性難移」，我杞人憂天又追求完美的性格，還是讓我吃了不少苦頭，影響我的工作和生活，以至於二○一五年前後，總覺得自己哪裡

哪裡都不舒服，總往壞裡想，自己百度，每一點不舒服指向的都是很嚴重的病症，被嚇得不輕，就去做全身各種精密的檢查，好在檢查結果指向的都是沒有問題。我非常慶幸有一位醫生好友孫丹婭主任，她和我說得最多的是「放輕

鬆」，因為她了解我的性格「太認真太仔細」，她叫我一定要做好情緒管理，我想這也是我一輩子的功課。

二○一二年，單位排了《西廂記》，我飾演張生。這一版是以李日華的《南西廂》為底本加工整理，由白老師擔任總顧問，汪老師擔任總導演，梁谷音老師任藝術指導。我們的《西廂記》演出並不多，主創團隊後來還是認為以紅娘為主線的傳統版本更吸引人，於是再製作了新版《紅娘》。就我自己而言，張生由巾生應工，唱念作表都是我熟悉的，但張生這個人物，我至今都覺得難以把握，不過從表演的層面來看，經由這部戲，我又學習積累了巾生的經典折子戲，頗有收穫。

覺醒‧自我突破

在青春版《牡丹亭》一站站演出的過程中，我見縫插針地向老師們學戲。因為新版《玉簪記》，得以結緣岳美緹老師。二○一三年，我又向岳老師學習了《白羅衫‧看狀》一折。這齣戲是《白羅衫》中最有名的一折，也是小官生的名劇，有著強烈的戲劇衝突、鮮明的人物形象，和我常演的《牡丹亭》、《玉簪記》等才子佳人故事大不相同，表演上充分體現了崑曲中「隔行如隔山」這句話，我從巾生跨行到小官生，是全新的挑戰。讓我樹立起信心的是，岳老師在初教我《看狀》時，徐繼祖坐在凳子上自報家門後開唱，起身思忖著走到臺口的那幾步，她表揚我走得很有分量，蠻有小官生的氣派，有人物的氣場。有了自信，我抓到了感覺，順利學下這齣戲，並在二○一三年北京大學「白先勇崑曲傳承計畫」做了示範演出，得到了白老師和觀眾的肯定。這樣一齣沒有愛情戲的公案折子戲，大家的喜愛出乎我的意料，我不僅開始嘗到了新挑戰成功的喜悅，也隱約感覺徐繼祖這個人物，不管是表演程式還是人物內心戲，都有更多挑戰在等我，像是一種覺醒——這部戲我還可以做更多。接著在二○一四年，我又把〈井遇〉一折學了下來。至此，「傳」字輩老師傳承下來的《白羅衫》中僅有的這兩折，岳老師都已教授於我。

當年白老師看我演青春版《牡丹亭》下本「人間情」中〈硬拷〉一折時，就覺得我很有官生的樣子。這次同意我

339

向岳老師學《白羅衫·看狀》，看到我挑戰了官生，並且有模有樣，他十分滿意，認為我有了這十幾年、幾百場大戲的歷練，成長、成熟起來了，需要有一些代表性的作品，拓寬戲路，贊成我排演全本《白羅衫》的想法。而這，也是岳老師當年自己未能實現的夙願。

跨行當演繹與眾不同的題材，讓我倍感興奮，但讀過原著之後，發現了一些不大合理的地方，總覺得少了點什麼。

於是我開始央求張淑香老師幫我整編《白羅衫》這個本子，我想演一個完整的《白羅衫》，想創作一個完整的徐繼祖。

張淑香老師擔任了青春版《牡丹亭》劇本整編的工作，她和白老師以及其他幾位編劇老師一起，豐富完整了柳夢梅這個人物，也成就了我。我的第二部大戲新版《玉簪記》的劇本也是張淑香老師操刀整編。張老師十分欣賞我，我讀懂演明了柳夢梅，十分了解我。在青春版《牡丹亭》首演之際，她寫了我一篇〈一鳴驚人〉的文章。在她筆下，我讀懂演明了柳夢梅，當時的我看了有些不好意思，覺得我沒有她寫得那麼優秀。但也正是這篇文章，給了我莫大的鼓勵。她還寫到我在下本「人間情」的表演中，「不卑不亢、兼顧傲骨與善意」。我想除了在舞臺上，現實生活中的我也真是如此！有了這份惺惺相惜，我與她經常打電話，一打就是一兩個小時，聊我的生活，我的表演，也聊到當下一些類似《白羅衫》故事的曲折現狀，像被拐兒童的淒慘命運故事、像劉德華主演的電影《失孤》的情節、外國的黑社會大佬金盆洗手轉做慈善的案例……我聽她講中西方戲劇的特點與思想內涵，以及談論一些人與世界的審美關係……一次次的電話，我們新版《白羅衫》的故事，在張老師筆下越來越清晰。

《白羅衫》原著開頭的定位和結尾的定性，在當代，似乎流為公式，經過張老師和白老師等人的多次探討，張老師的反覆思考，決定將這一版的《白羅衫》從原先的善惡對立轉變為命運的作弄。張老師據此大幅調整了人物和情節，整編後的新版全本《白羅衫》將整個故事重新定調在父與子、命運、人性、救贖以及情與美的聚焦點。戲的高潮，落在公堂一陣混亂喧譁拍板退堂之後讓人無法忍受的一片寂靜裡，同樣被命運捕獲感覺大禍臨頭的父子，一在堂上，一在堂下，默然相對，他們將如何打破這片沉默？如何自處？如何抉擇？如何相對待？如何尋找出口？可能有出口嗎？就是這許多問號，催生了最後的答案，展現了現代人不同的人文精神視野與審美視境。張老師在面對原著無可

施為之下而做的改頭換面的**翻轉**，她一直說是一種冒險與挑戰。白老師說我們的新版《白羅衫》，是崑曲劇目裡罕見的一齣家庭倫理、情與法艱難選擇的大悲劇，近乎希臘悲劇索福克里斯《伊底帕斯王》的聲勢及力量，是「很不一樣的悲劇」：仇恨與報復的快意並不能真正撼動人心，只有純真高貴之人為命運撥弄受苦受難，才能使人感受命運之恐怖，從內在生發深切的悲憫之情。

我們的新版《白羅衫》也很傳統，一切呈現都是在傳統根基上演繹主創的創新思維。在傳下來的「骨子戲」的基礎上，其他折目由岳老師和黃小午老師通力合作捏出。我們的燈光、服裝、舞臺裝置，是現代的手法，依據傳統的理念而成，簡潔大方，富有深意，服務劇情、人物，恰到好處。曾有觀眾和我留言：好心疼徐繼祖，好心疼俞玖林老師，這樣的好戲真讓人想看又不忍看，太糾結了……還有人表示：《白羅衫》太虐了，要看《玉簪記》補回來！

我們的挑戰成功了！岳老師感慨地說，從周傳瑛老師到她自己，從她再到我，一齣戲傳承了三代崑曲人，古老的崑曲藝術在傳承中不斷思考、不斷進取……我想這也正體現了傳統崑曲在新時代的思辨與實踐，我們的崑曲新美學理念和當下守正創新的思想不謀而合！為觀眾留下更多豐富的劇目，是我們一生為之努力的！

新版《白羅衫》這部戲，徐繼祖這個角色，超越了巾生風花雪月的浪漫明快，經由這個角色，我第一次實現了表演行當的跨越。且他有著更複雜、更深刻的內心世界，每一次投入角色，我都被他深深打動，能把這內心種種呈現給觀眾，真是痛快！

新版《白羅衫》帶給我的遠不止於此。過往，我只是一名演員，臺上演出就是全部；這次，是我擔任崑劇院業務領導後，第一次完整深度地參與一部戲的創作，經歷它從零到一的全過程，從磨張淑香老師寫劇本，到提出舞美製作的想法，再到舞臺二度創作的人物定調等業務協調……一個點到整個面，紛複繁雜，我在這個過程中磕磕絆絆地成長，因為親歷，更加理解一路扶持我們走來的各位老師的無私付出與不易，感激在心。

排演新版《白羅衫》過程中，還有一個小插曲。二○一三年開始，我查出來腰椎間盤突出，演出多了累了的時候，就疼得厲害。一開始還能挺能挺過去，在家躺兩、三天就能緩解不少。因為每年都要發作幾次，久而久之，就習以為常

了。這種疼痛一直累積到二〇一五年正式開排《白羅衫》。這齣戲的力度、氣度都不一樣，很多動作都觸及我的腰部，

另一方面，戲在積累，演出在增多，單位的其他事務也在加重。在二〇一八年四月十九日，我記得很清楚，那天是在徐

州演出青春版《牡丹亭》的精華版，我的腰傷復發，但和以往又有不同，不僅腰部不適，且左腳失去踮起的能力。後來

知道是腰椎間盤突出到了脫出的程度，壓迫到了我的運動神經。我帶著這樣的狀態，凡是過場可以休息，都在後臺的沙

發上趴著，上場時再推著疼痛，咬緊牙關，用幾百場的經驗，撐下了徐州的演出。儘管我能清晰感覺這次發病和以往不

同，回蘇州之後，還是緊接著坐大巴去完成揚州的演出，心裡也明白，這次一定要引起重視，並掠過了一絲恐慌。接

下來幾天的徹底休息，沒有一絲好轉，讓我感到不祥。去了上海、去了南京，看了很多著名的骨科專家，得到不得不的

一致意見——立即手術。讓我來不及猶豫，來不及糾結。那幾天，恐慌侵襲了整個的我。腰椎是人體的中樞，神經密

集，在這樣的部位下刀，一旦出現絲毫差錯，讓我這下半輩子怎麼辦。選擇在南京做微創，經過

細緻檢查，醫生說我這麼年輕，應該三四十分鐘就可以順利完成手術，讓我得到了一絲寬慰。進手術室那一天，最要命

的來了，我做好了局部麻醉，整個人完全清醒，約半小時過去了，醫生和護士完全沒有要收尾的意思……又大概半小時

過去，手術還在進行……我整個人趴在手術臺上，已經麻木僵硬，但又不敢有絲毫動彈，生怕會影響醫生對神經的判

斷……時間還在一分一秒過去，我感覺像是過了半個世紀，我的腦海飛轉著，什麼責任、親情、健康、事業……但我還

必需集中精力，回答醫生時不時問我關於即時的神經反應……真的不知道過去了多久，醫生說手術完成了，我彷彿清醒

地在鬼門關走過了一遭。在回家靜養的兩個月，最不敢回想的就是這兩個半小時的手術過程，手術應該是複雜的，萬幸

的是，手術是成功的。那段時間，我除了做點復健動作，絕大多數時間是躺在床上，看窗外的樹葉搖曳，聽夏天的蟬鳴

吱吱，偶爾起來喝水、上廁所，還有到陽臺上抽根菸，站一下，看小區裡自由經過的人，內心五味雜陳。

那年十月，《白羅衫》將參加崑劇節，因為做了手術，這場大戲對我來說像是再上征程。在那之前九月三十日

蘇州有一場青春版《牡丹亭》精華本，是我術後的第一場演出，似乎有點「在哪裡跌倒，就要在哪裡爬起來」的壯烈

感。抱著「一定要順利」的心理，又期待又害怕地演下來了，演出結束之後一個人在後臺足足躺了一個小時才慢慢起

來回家……十月十七日，我主演的新版《白羅衫》如期拉開大幕，這部充滿內心矛盾的大戲，這一次，我演得身心糾葛。這一場，對我的意義太重大了，我站得起來，也跪得下去，臺步可以走，圓場跑起來也沒問題……很小心又很順利地演下來了，感覺涅槃重生了一般。唱到最後一折〈堂審〉【朝天子】「問天無語為我號，命也如此憑誰告」，徐繼祖深陷命運的泥潭，徐能的自刎，讓他繼續負重前行。我想我俞玖林也是如此，即使負重，也要前行。經歷了這次，我更加把健康當回事，更加當心我的腰。好在這幾年慢慢恢復得不錯。

從二〇一三年跟岳老師學〈看狀〉，到二〇一五年開排，二〇一六年三月初次連排試演，二〇一八年三月進一步打磨，二〇一九年正式定版，這部戲已先後演出了幾十場，得到了專家老師、觀眾朋友們的積極反響，都讓我看到了「挑戰」的可能性。戲，是不停地磨磨磨……磨出來的，我也在一遍遍、一場場的排演之中，磨出了我的藝術之路，摸到了我的人生之路。

時代・守正與創新

從青春版《牡丹亭》到新版《玉簪記》再到新版《白羅衫》，一系列精品劇目的創排演出，在白老師提出的「崑曲新美學」理念引領下，蘇州崑劇院逐步形成了極具發源地特色的、鍛造精品藝術的創作方向。二〇一九年，由白老師擔任藝術總顧問，岳美緹老師擔任導演，張靜嫻和張銘榮兩位老師共同出任藝術指導，唐葆祥老師編劇，排演了我的又一部大戲《占花魁》。

賣油郎秦鐘，是我藝術生涯的重要見證者。一九九八年，剛畢業進團的我，有幸和王芳老師搭檔蘇劇大戲《花魁記》，飾演男主角秦鐘，在各位老師、前輩的提攜下，通過這個角色的演繹，讓我對表演、對人物塑造有了第一次直接、完整而又深刻的體驗，秦鐘的淳樸善良也刻在了我心裡。再次深入這個角色，是在二〇〇六年的全國小生培訓

班，由岳老師親授《占花魁·湖樓》一折。這折戲是岳老師的經典劇目之一，我被老師精湛的表演深深吸引。這份精彩的背後，有太多老師們為在舞臺上恢復這齣戲而付出的心血和巧思，這讓我更加珍惜這次難得的學習機會。老師和我說，秦鐘是一個小人物，他淳厚質樸，既要有柳夢梅、潘必正的書卷氣，又要有市井生活的煙火氣；從行當上來講，介於巾生、窮生之間，人物個性的分寸度，不能用單一的氣質來表現。我努力揣摩其中。在培訓結束的匯報演出後，我和搭檔柳春林的表演得到了指導老師們的一致認可，認為我抓到了賣油郎的神韻。這次之後，我對這個角色的牽念又多了一分。時隔十三年後的二〇一九年，經過反覆思考和醞釀，我鄭重向岳老師提出，想要傳承並重新製作《占花魁》整部大戲，老師欣然應允並寄予厚望。

岳老師和張老師主演的《占花魁》，經過了幾十年的演出，積累了豐富的經驗和感悟，這次的傳承和重排，我們更挖掘了這個戲潛在的現代意識——救贖主題。身分卑微的賣油郎秦鐘因痴戀花魁女的美色，攢積一年十兩銀子到妓院中欲親暱花魁女，花魁女大醉而歸，酒後嘔吐，賣油郎一時對花魁女產生了憐憫，用自己的新衣接著花魁女的酒吐。賣油郎這種對一位煙花女子憐香惜玉、忘卻色慾的純情，頓時把《占花魁》整齣戲的境界提升了。白老師說：賣油郎用新衣接受花魁女的酒吐，象徵著賣油郎用自己的純真洗滌了花魁女在煙花生涯中所沾染的汙穢——《占花魁》也就變成了一個身分卑微的男子以純真愛情救贖一個陷入煙花火坑女子的故事。

縱觀我的這幾部大戲，我的藝術之路都有白老師的總把關，各位老師的傾囊相授，主創團隊和劇院同仁的通力合作，全力支持，打造了體現至情、至善，充滿著人性光輝的傳統劇目精品。

二〇二一年，為深度挖掘中華傳統文化精髓，深耕蘇州人文歷史底蘊，蘇州市委宣傳部和市文廣旅局決定打造蘇州文化名人系列劇目，我迎來了藝術生涯的另一個挑戰——排演原創崑劇《靈烏賦》，飾演范仲淹。這部戲由福建編劇巨擘鄭懷興老師創編，著名戲曲導演王青執導，汪老師和黃小午老師擔任藝術指導。這是我第一次詮釋崑曲舞臺上沒有表演範本可參照的角色，第一次挑戰老生行當。汪老師幫我編排動作，黃小午老師指導我老生的表演要領，王維艱老師一字一句幫我摳唱念。內部試演後，第一次把范仲淹這個人物以崑曲的形式呈現在舞臺上，還是很感動的。後

來由於種種原因，這部戲暫時擱置，還在加工之中。

不過，我與范仲淹的緣分並沒有止步於此。二〇二二年，我們再次請鄭懷興老師執筆，以「情」出發，以四折小戲串起范仲淹一生的家國情懷，通過〈辭母〉、〈作賦〉、〈授課〉、〈夜書〉，巧妙再現了范公的光輝人格和豐功偉績，以母子情、夫妻情、師生情和家鄉情國家情貫穿全劇，以情動人，以志撼人，以人性化人，以家鄉家國情感人，透過感人至深的藝術力量讓范公精神於無聲處引領觀眾。這部戲由孫曉燕老師執導，在舞臺呈現上，《范文正公》堅持守正創新，在尊重傳統的基礎上，借鑑當代表達、融入當代審美，尤其強調「亦詩亦畫」的美學特質，充分體現出「江南文化」的典雅氣質。

對我來說，塑造觀眾很崇敬的范仲淹本身就極具挑戰，在表演上要一人飾演不同年齡段的范公，又跨越巾生、小官生、大官生和老生不同行當，又是一重挑戰。最後一折〈夜書〉中，表演的重點和難點在於用崑曲的唱念身段呈現《岳陽樓記》全篇。排練伊始，我完全抓不到感覺，動也不對，不動也不對，背誦文似地念不對，自己又不知如何把握。一籌莫展之際，朋友發來了著名演播藝術家方明老師朗誦《岳陽樓記》的影片，讓我頓感醍醐灌頂、有如神助。方明老師朗誦的節奏與氣息，眼神、手勢中流露出的神韻與氣魄，讓我腦海中范仲淹揮墨寫下《岳陽樓記》的模糊身影具象化了。反覆看了十幾遍，邊看邊念邊想動作，這一段表演有了！第二天排練，包括導演在內的所有人都驚訝於我的表演，笑說是不是范仲淹給我托夢了。此外，周雪華老師為這段《岳陽樓記》譜寫的音樂也大大加了分，文中所表現的雨悲晴喜在音樂的起伏緩急中傾瀉而出。加上舞美燈光效果的配合，整段表演大氣磅礴，將范公的曠達胸襟和磊落胸懷呈現給了觀眾。

范仲淹不顧官微言輕與個人安危，寫下振聾發聵的〈靈烏賦〉——寧鳴而死，不默而生；即使遭受貶謫，仍然心系國家安危與黎民百姓，寫下千古名篇《岳陽樓記》——先天下之憂而憂，後天下之樂而樂。近兩年的我，好似有一股謎團需要破解，好似有一團迷霧需要衝破。與范仲淹的「相遇」，實屬意料之外，而他的到來，又像冥冥之中，他穿越千古而不朽的精神、良心和風骨，為當下的我帶來光亮與力量，也讓我堅信「大道無涯，吾道不孤」。

成長・不負使命

回首這些年，我覺得自己是幸運的。從一九九四年陳蓓老師到我就讀的中學來，她後來常常說很高興選到了我，我也很感激她點中了我。接著一路走來，又受到太多太多老師、前輩、朋友的鼓勵、關心與呵護。我想，他們無他，一心都為了崑曲。我無比感恩，我選擇了崑曲，崑曲也選擇了我。

白老師與我的通話中，除了關心我個人的藝術，二十年前就開始和我說了很多關於「崑曲的使命感」，我想這是源於他的文化修養與人生閱歷而去踐行的，當時的我懵懵懂懂，或者說還無暇顧及，而近幾年我開始理解「使命感」這三個字，似乎一種感召，想要「報恩」的心愈發強烈。張淑香老師二十年前曾寫道：「青春版《牡丹亭》的演出，為二十一世紀崑劇的還魂開拓了一個同時保留傳統與融入現代的模板，一條再生的活路。戲劇形式所傳演的是人的命運，命運之手已將俞玖林引領到一個歷史性的交點。」如今青春版《牡丹亭》五百場在即，我認為到了又一個「歷史性的交點」，對於我們這輩人，傳承的接力棒已經交到我們手中，白老師也一直以來希望我們這一代能像「傳」字輩老師父一樣，勇於擔負「崑曲大業，薪火相傳」。我想，我們不再只是屬於自己，應該為崑劇、為大家做些事情。

傳承，從傳到承，從承到傳。自二〇一七年起，我通過個人項目，先後將青春版《牡丹亭》精華本、《玉簪記》經典折子戲、青春版《牡丹亭》全本（生行）教授給蘇崑第五代「振」字輩演員。傳幫帶，身體力行。我和青春版《牡丹亭》的各位主演還跟隨白老師的腳步，全面參與到北京大學崑曲傳承計畫、蘇州大學崑曲傳承計畫、臺灣大學崑曲新美學課程、香港中文大學「崑曲之美」課程等高校傳承推廣工作中。二〇一七年，由北京大學牽頭、北京十七所高校學生共同完成的校園傳承版《牡丹亭》落地，它以青春版《牡丹亭》為藍本，從演奏到表演，全部由學生自己完成，這是我們十幾年不間斷的校園推廣傳承的碩果，見證了一群年輕學子從「看」到「演」，也在某種程度上見證了崑曲文人傳統的回歸，堪稱崑曲當代傳承濃墨重彩的一筆。推廣，一直在路上，從臺上到臺下，從專業到大眾。二〇一一、二〇一二年的時候，家鄉巴城正在籌建崑曲小鎮，在作家楊守松老師的引薦下，在巴城老街上成立了俞玖林

崑曲工作室。二○一四年，白老師為我題寫了工作室的匾額並親臨掛牌現場，二○一六年工作室正式開幕運行，先後推出「大美崑曲」主題講座及示範演出、知名崑曲演員分享會、「戲裡乾坤」講座等系列公益活動，邀請著名崑曲表演藝術家、專家學者、各崑曲院團活躍在一線的知名演員等前來分享崑曲之美和崑曲的臺前幕後。工作室還承擔幾所小學小崑班的教學工作來普及崑曲，乃至為戲曲專業人才的培養提供後備力量……

這些年來，年齡身分在變化，但初心不變，一直努力堅守我們逐步形成的、大家承認的「南崑風韻、蘇崑風格」。我相信，做好我自己並甘之如飴做好「鋪路石」的工作，凝聚同輩，完善我們蘇州崑劇院人才梯隊培養和後續建設，才能讓這條「再生的活路」更加良性發展，生機盎然。我也知道，這需要不斷學習，需要不斷踐行，更需要勇氣、魄力、智慧，抓住機遇。

眾裡尋她，最美的牡丹在我們自己後花園，用心來守護她吧！「奼紫嫣紅開遍」，這是我的願望、崑曲人的願望，我想也是所有支持崑曲的有識之士的共同願望。

有時跳出來看自己，雖然我想得挺多，但並不算一個早熟的人，年輕時甚至有點後知後覺。這些年高強度的工作，十幾年裡經歷的事、見識的人，似乎相當人家的幾十年。對於現在，某種程度上來說我倒是早熟了。我會想，也會回想，遇到的很多人和事，是怎麼來到我身邊的呢，是怎樣降臨到我身上的呢，是什麼因、會有什麼果呢？一切大概只能用「緣」來解釋了。白老師是近佛的人，我也心存敬畏，他常和我說做人做事要「結善緣」。不過怎麼判斷是善緣呢？今天的善緣也會是明天的善緣嗎？再想下去就要到另一個話題了。因為寫這篇文章，讓我得以好好梳理這一路走來，其中的艱辛是有的，總體來說是幸福的，也感恩感慨我主演了青春版《牡丹亭》，在白老師的帶領下做了這麼一件偉大的事，做了一系列有意義有價值的事。

如花美眷，似水流年，我相信，崑曲一定是我的善緣。

兩位恩師

沈丰英／蘇州崑劇院國家一級演員

學藝這些年，在我看來，其實就是經歷發現和自我發現的過程。發現依靠的是老師的慧眼識珠，而自我發現雖說需有慧根，但依然離不開老師的點撥和口傳身授。可以這麼說，就崑劇這門相對精細的藝術門類而言，每位臺前表演的演員，他的幕後都站著一排大師。我受惠多個恩師，張繼青和華文漪先生就是其中的兩位。

其實在讀藝校的時候，我就把兩位老師當成了膜拜的對象。老師告訴我們，當今崑曲最優秀的老師和旦角演員，無疑是張繼青和華文漪先生。這讓渴望站上崑曲舞臺的我在青蔥歲月就有了一個期盼，希望有一天師從兩位先生，感受他們的風采，面對面接受他們的傳藝授業。

見到心目中女神張繼青先生是我接觸崑曲的九年後，也就是二〇〇二年的十、十一月分。白先勇先生帶他的專業團隊，來蘇州崑劇院排練青春版《牡丹亭》，團隊中就有張繼青先生。我很幸運地被選為青春版《牡丹亭》的女主角，更讓我感到榮幸的是，我的主教老師就是張繼青先生，雖然藝校四年的每天晚上，我都是聽著學校發的先生的一盒磁帶，枕著先生那婉轉動人的「最撩人春色是今年」入睡，但真做了先生的學生，圓了少年時候的夢想，我卻又有了一份顧慮，我拿老師當女神，但老師能不能相中我呢？

那年張繼青先生六十五歲，她穿著樸素，戴一副金絲邊眼鏡，從她的眼神中我就看出了一種厚重和嚴厲。她目光從我們一排演員身上一一掃過，到我的時候她說了句：「她這雙眼睛真好看。」這讓我緊張的心安穩了許多，老師是肯定我的先天條件的，所謂孺子可教呢。但隨後卻因為這雙眼睛，我們師徒兩個在教與學中出現了波折。

眾所周知，崑曲的教學偏重口傳身授，臺上的一招一式老師都會細細指導。可以說跟先生一段時間後，我初步掌

握了先生舞臺上的形，但神的要求卻始終不能讓先生完全滿意。比如學到《牡丹亭・尋夢》，有一段【嘉慶子】「是誰家少俊來近遠」。先生表演時身形相對靜止，她只托著腮，眼睛左看一下右看一下，以目傳神，體現甜蜜追憶的狀態，也從她（眼神）的兩挑中將杜麗娘與柳夢梅夢中想見纏綿繾綣情緒含蓄地表達出來。這是先生演繹杜麗娘的出神入化之處，她對我和盤托出，也希望我諳其精髓。然而，我在很長一段時間卻難得要領。我曾苦惱自己的眼睛跟先生的不是一種型號，她對我是細長眼，也希望我諳其精髓。然而，我在很長一段時間卻難得要領。我曾苦惱自己的眼睛跟先生的不是一種型號，她對我是細長眼，我卻是大又圓，我依樣畫葫蘆地模仿先生，只落得要麼圓睜雙眼太實在，不像在回憶，要麼眯著看不出來在幹麼，如夢遊一般。直惱得先生在臺下著急：「沈丰英，你這兩看像兩個炮彈，一點沒有杜麗娘的味道，閨門旦一定是收的，很甜美的感覺，你這個像刀馬旦，還不太行。」

我雖然領悟了老師的意思，知道自己的眼神太實太直了，但怎麼收怎麼學成先生的神來之筆，則讓我頗費思量。相當長一段時間我在這裡卡住了，只能回去練私功，不停地琢磨到底該怎麼以目傳情以目傳戲。在一次閱讀《紅樓夢》評論文章時，我有了些感受，中國古典美學講究的是一個度。我把這一心得彙報給先生，先生頷首稱是，她說，這就是所謂的收。再上舞臺，我們師徒二人便有了些默契，千百遍排練後，可以說我已經漸入了佳境。一次公開演出，先生坐臺下離我只有兩米遠的地方，演到【嘉慶子】這段，我聽先生對邊上的人說：「你看，這雙眼睛真的好。」此時的我身在戲中，眼角卻濕潤了。我百感交集，先生把我托上了舞臺，我雖然只學到先生的萬分之一，但師徒二人的努力總算沒白費，這不，先生的那位杜麗娘不是又回來了嗎！

先生給了我她最好的戲《牡丹亭》讓我動容，而先生在生命的最後時刻還堅持傳戲給我，現在想來我都會潸然落淚。去年的十月分，先生的身體其實已經很不好了，我去學戲時看到先生日益消瘦，意識到先生身體出了狀況，但沒想到她已經身染沉痾。先生說她很累，給我講課不像以前那樣連講幾小時。她只能稍微講講，再回床上休息，躺一會兒，然後再繼續。可以說，先生是拚著命傳給了我她的《爛柯山》。二〇二二年的一月底這齣戲完成了彩排，我在淚光中走下了舞臺，沒有成功的喜悅，只有傷感和沉重。我明白它意味著什麼，它是先生點亮崑曲後生前行道路最後一道光的收穫，先生因此而蠟炬成灰。

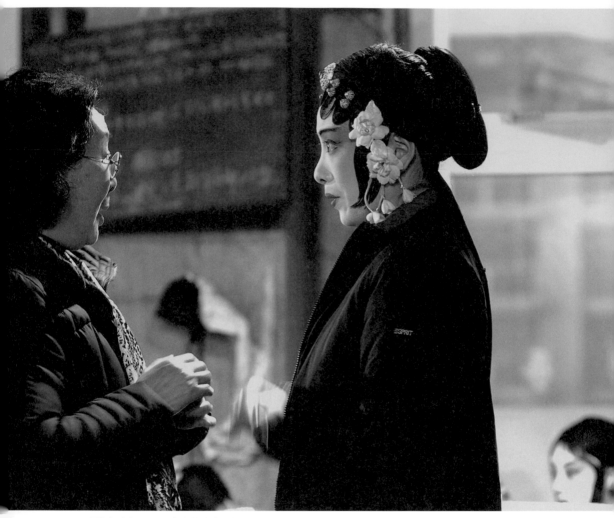

張繼青（左）叮囑沈丰英演出細節。蘇州，二〇〇四年三月。

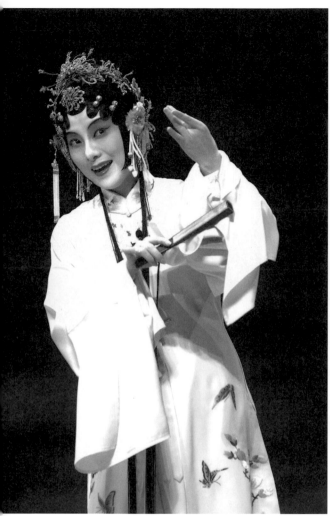
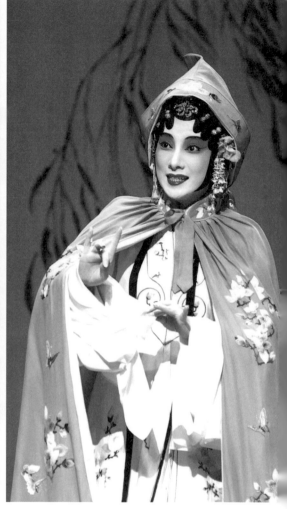

左：《牡丹亭‧尋夢》。北京大學百周年紀念講堂，二〇〇六年四月。

右：《牡丹亭‧驚夢》。舊金山，二〇〇六年九月。

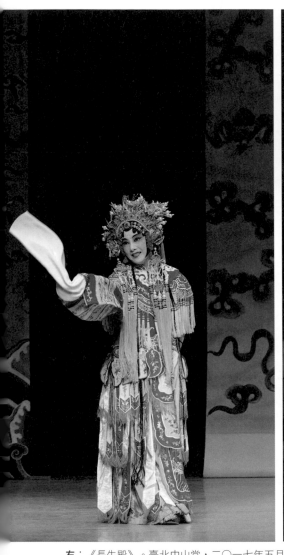
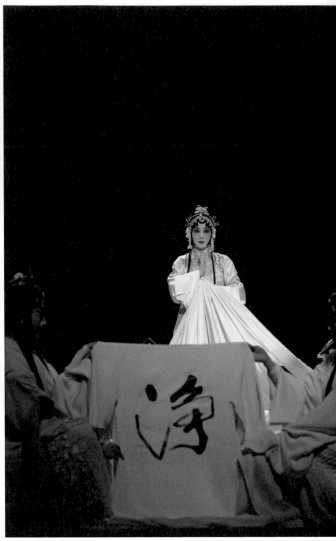

左：《長生殿》。臺北中山堂，二〇一七年五月。

右：《玉簪記・投庵》。北京大學百周年紀念講堂，二〇〇九年十二月。

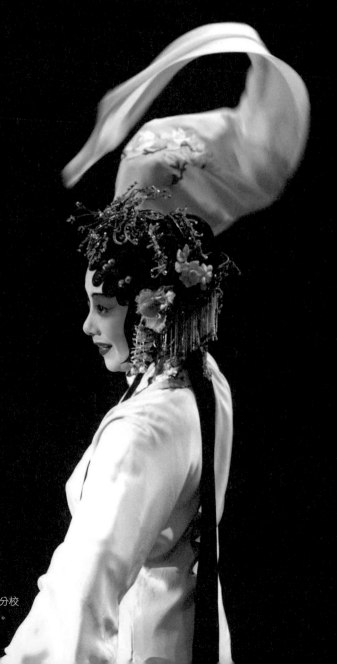

《牡丹亭・驚夢》。加州大學爾灣 分校
Barclay Theatre，二〇〇六年九月。

另一位恩師華文漪先生與我見面不多，但她教給我很多崑曲折子戲、大戲，如《長生殿·小宴》、《玉簪記》全本和《寫狀》等。我與華先生結緣在美國，二○○六年我參加在美國的巡演，為期一個月。當時正值華先生也在美國，一次演出結束後的正式慶功會上，我從一兩百人中一眼就認出了華先生，她也正看著我。我馬上看看邊上的張繼青先生，思忖是不是得先徵求張先生的同意。張先生明白了我的顧慮，推了我一把，讓我趕緊去，她說：「你太應該去請教華先生了！」

其實華老師是有備而來的，她送給我一件花襯衫。在後來的很長時間裡，我都覺得這件花襯衫有著一種暗示。也許我平時穿著偏素色，像黑白灰這類。它們暗合張繼青先生藝術非常正、非常端、非常穩的風格。而華文漪先生的藝術特徵則是非常亮、非常耀眼，非常光彩飛揚。華先生是不是借此提醒，讓我在我的表演中於端莊中加一些靈動和飄逸呢。因此，我一直將華先生送我的那件衣服保存著，時時拿出來看看，思考如何豐富自己的表演。白先勇先生看出了華老師跟我的緣分，他過來牽線，問華先生能不能傳授《玉簪記》給沈丰英，華老師欣然應允。很巧的是，二○○六年和二○○七年華先生回國居住過一段時間，當時青春版《牡丹亭》的巡演任務非常重，但我只要回到蘇州，就會立即趕往華先生上海華山路的住處學習《玉簪記》等曲目，而華老師都是放下手上所有事耐心地向我傳戲。我用一點一點零碎的時間求教於先生，而先生則是一句一句，一個動作一個動作教會我，也就是這一段師傅徒受，讓我領會到了華先生表演的神韻，這也就有了後來大家看到的青春躍動的陳妙常。

戲曲界從來都存在所謂的門派觀念，而張繼青和華文漪兩位先生對此卻都非常開放寬容。在他們看來，門派代表一種風格固然重要，但風格更是演員個人，跨越門派採眾長，最終食而化之成為自己，才是崑曲歷久彌新的正道。聽說我在跟華先生學戲，張先生總是不斷鼓勵，甚至是催促，她對我說：「沈丰英，沒關係的，你雖然拜了我為師，但崑曲藝術是沒有門派的，你儘管去學。華老師身上很多好的東西，你去學。」而華先生既希望我學有所得，更鼓勵我追求藝術上的自我。她提醒我：「沈丰英，我的唱念可能偏海派，它比較大，你可以去請教張繼青老師，幫你嘴裡再去糾正一下。」「沈丰英，你嘴巴裡去跟張老師學，你要形成自己的風格，你要有你們蘇州自己的特

色。」兩位老師的包容和開明，讓我領略了崑曲前輩令人讚嘆的大格局，也可以這樣說，像我這樣能在舞臺上承繼著崑劇流光溢彩的眾多後輩，藝術上每進一步，無不是這種大格局下的種種收穫。

學藝這些年，蒙老師教導之恩，我雖已能從容不迫地駕馭舞臺，複現先生們昔日的風采，但我總覺得，向先生們的學習依然在路上。念及諸多老師，我常常不禁自問，我已值不惑之年，也有了自己的學生。我向老師學到了一些技藝，但我能學成他們的為師之道嗎？因此，這時我心目中的恩師就不只是有著慧眼的伯樂，而是崑曲傳承鏈上不朽的標誌性人物了，就如我的恩師張繼青和華文漪先生。

牡丹之後

——和梁谷音大師的師徒緣

呂佳／蘇州崑劇院國家一級演員

緣起

「崑曲義工」白先勇老師曾說：「崑曲後繼有人，我最開心。看著當初的小蘭花演員成長，希望他們今後發展得更好。」白老師對中國文化的使命感與責任感，影響了幾代崑曲人。

白老師對崑曲的使命不僅僅是送給我們一部經典的青春版《牡丹亭》，也不僅僅是憑藉青春版《牡丹亭》讓崑曲觀眾年齡下降二十歲，白老師保護崑曲是方方面面的。對於我們這些「小蘭花」們，白老師更看重我們身上傳承的責任。

第一次，白老師跟我們提及「拜師」的場景我至今難忘，那是二〇〇二年白老師在香港做崑曲講座之後，由於要為白老師的講座示範表演，我和俞玖林也去了香港。我演《牡丹亭・遊園驚夢》、《孽海記・下山》和《南西廂・佳期》，特別是〈佳期〉，令我意外的是一千多個中學生安靜地看完整場演出，效果還很好，白老師連讚我們是初生牛犢不怕虎。在慶功宴上，白老師問我們想向哪位老師求教，我徒生一股勇氣，直言想跟梁谷音老師學藝，不曾想白老師是有心人。

青春版《牡丹亭》排練之時，白老師就向梁谷音老師極力推薦了我，梁老師被白老師對崑曲傳承的巨大熱情所感

動，便應允了收徒。不僅如此，在舉行拜師儀式時，白老師還要求我向師父行三叩首正禮，以示對這段師徒關係的謙誠與敬畏。那天在院領導、同事和媒體的見證之下，我深深地向梁老師行三叩首，梁老師將她的簽名書作和演唱ＣＤ送給我。挽住梁老師合影的時候，我不禁回想當初在六旦、作旦、武旦，各行裡來回切換，苦惱於未來該何去何從，幾經失落彷徨。如今，梁老師的藝術是我學習的目標和動力。感恩白老師，使我得償所願。

這樣的拜師儀式不僅對於我們刻骨銘心，對於老師來說也非常特別。梁老師說：「從藝五十年，還是第一次以這樣的方式收崑曲弟子。」我想，拜師收徒都是為了傳藝，目的只有一個，將老師這一代人身上的戲接過來傳下去。

梁老師的每一齣戲都是傳世經典，極具個人特色，有無與倫比的藝術魅力，自拜師之後，我遍尋老師的錄影和書作，從中觀察老師對每一個人物的刻畫和細節展現，從聲音到形態，從眼神到步伐，從文字到思想，像習字般一筆一畫的描摹。白老師叮囑我一定要把梁老師的拿手好戲學下來，第一齣就是《南西廂・佳期》。

學戲點滴

〈佳期〉裡的紅娘是這折戲的靈魂人物，一人一舞臺，以一支集曲【十二紅】做為依託，載歌載舞、唱作並重，充分體現出崑曲寫意抒情的藝術特色，有極高的藝術欣賞價值，是崑曲六旦必學的功夫戲。白老師點我學這齣戲，就是希望我能將梁老師最精華的功夫學下來，為以後的學習打下堅實的基礎。

第一次上課是在老師家中。梁老師親切地迎我進門，寒暄之後讓我把【十二紅】演示一遍，我心裡一下忐忑起來——我也曾學過不同版本的〈佳期〉，因為要跟梁老師學，在來見老師之前，特意對著老師的錄影自學了老師的版本，很多動作腳步也地位，錄影裡看不出來，自己練習時也不知對錯。我硬著頭皮把這段自學的【十二紅】表演了一遍，梁老師始終認真地看著，一段演完，見我上氣不接下氣，梁老師便讓我喝口茶緩一緩。她先肯定了我的好學和努力，而後也直截了當指出我主要的問題在於基本功比較差，要想改變絕非一朝一夕，況且老師不在身邊，學生容易懈

357

梁谷音（左）指導呂佳。上海，二〇一六年八月。

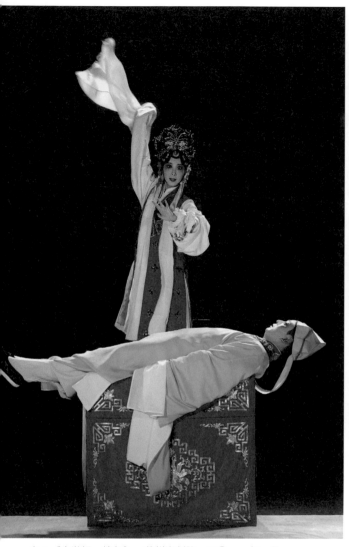
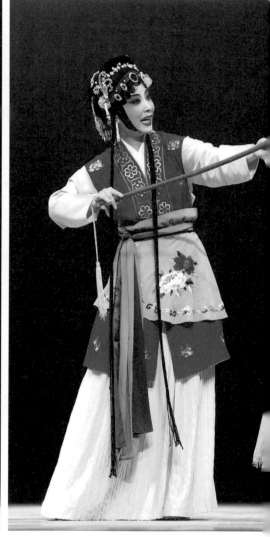

左：《水滸記・情勾》。蘇州崑劇院，二〇一一年一月。
右：《義俠記・裁衣》。北京大學百周年紀念講堂，二〇一八年四月。

怠。她囑咐我回蘇以後，要反覆練習，持之以恆。下課以後，吃著老師親自下廚做的拿手菜，我的緊張和拘束一下就消除了，心裡暖暖的。

在梁老師的教學過程中，通常會先做一遍示範，然後讓我跟學，三遍下來自己做，由她指正。梁老師對我最初的印象就是學戲速度快，時至今日她仍肯定我這一點。在老師的嚴格要求下，我能夠一氣呵成地把〈佳期〉的【十二紅】唱下來，最重要的是我的基本功有了很大進步。一年一齣戲，到了第二年學習〈跳牆著棋〉的時候，老師對我的印象已逐漸改變，師徒之間的關係也親近起來，回想學戲的日子，老師爽朗的笑聲彷彿又迴蕩在我耳邊。〈跳牆著棋〉在蘇崑順利彩排彙報，院領導看到我的進步非常欣喜，紛紛向梁老師表示感謝，感謝她使我獲得了突飛猛進的發展和培養前景。梁老師也不吝稱讚，直誇我扮相好，表演活，悟性不錯。

二〇〇八年大上海大劇院·中劇場「幽谷清音——梁谷音崑劇藝術傳承專場」，做為師門一員，梁老師讓我和倪泓合演一段〈佳期〉【十二紅】。梁門一眾，除崑劇弟子外，其他劇種不乏梅花獎名角，從六旦到閨門旦再到正旦，見證了梁老師對崑曲藝術的執著，鑽研藝術的智慧和熱愛崑曲的純粹之心。我不禁為這場盛大的演出感動起來，舞動起來。很多觀眾是在看過那次演出後認識我的，有一位資深觀眾是這樣評論我的：「第一次看呂佳，極好。有角兒的味道。我想一個人物演得好，非要把握了其靈魂不可。不然學得再仔細也只是工匠而已，更遑論精進創新。這聲音居然也那麼像。我想一個人物演得好，非要把握了其靈魂不可。不然學得再仔細也只是工匠而已，更遑論精進創新。這聲音居然也那麼像。」傳承專場大獲成功，老師收穫了滿滿的掌聲和喝采，第二天，梁老師特意電話我，她許多朋友都說我像她，聽得出來她很開心，我也很開心。

老師和觀眾的肯定讓我更加有信心，同時也決心第一本大戲就演《南西廂》，就演紅娘！就這樣，我主演的第一本大戲《南西廂》，由汪世瑜老師任導演，梁谷音和王維艱兩位老師任藝術指導，二〇〇八年於蘇崑正式落地生根，歷經不同版本，一直演到現在。有白老師的精神引領，梁老師的用心栽培，蘇崑領導的全力支持，我在崑曲六旦一行站穩了腳跟，同時擁有了一批喜愛我的忠實觀眾。

再起步

二〇一五年的時候，我的事業進入一個瓶頸期——崑曲演出的行當多以小生、閨門旦為主，以六旦為主的幾個戲屈指可數，經過多年傳承，我大多已經學過了。幾年裡我一直在想，六旦角色有限，想尋求突破，又覺自身條件受限，今後的發展該何去何從？其時，我在舞臺上已經演了十七年戲，學藝更是有二十一年了，我深刻地知道，我熱愛那塊舞臺，為了藝術道路能走得更遠，我需要儲備更多的知識和能力，為將來的發展打基礎。

我將困惑和想法說給白老師聽，白老師認真思考後，跟我建議：「呂佳，你的六旦立住了，可以嘗試突破，你看，你演出至今塑造的人物都很可愛，相對單純，可以考慮塑造一個內心更豐富、人物更立體的角色呢？我覺得潘金蓮，那可是梁老師的絕活，你要傳承下來，要緊的！」「潘金蓮？」我知道這個人物有多出彩就有多難演，相較紅娘，自己與人物形象相去甚遠，頓時不自信起來，弱弱地問白老師可否先嘗試閻惜嬌，誰知白老師竟像是猜透了我的心思：「潘金蓮不一定是壞女人，內心很豐富的。你看她的身世多麼曲折，嘗試塑造人物內心，演出一個不一樣的潘金蓮，你就成功了，我相信你，替你打氣，加油！」就這樣，我打消了顧慮，開始一齣一齣地學習，為這個人物打基礎，等《誘叔別兄》、《挑簾裁衣》裡的潘金蓮、武松、西門慶、王婆人物逐漸像樣之後，白老師果斷建議蘇崑排新編戲《義俠記》，王悅陽任劇本整理改編，特邀劉異龍、黃小午、王維艱三位老師任藝術指導，上海崑劇團青年導演沈礦為執行導演，我的老師梁谷音為藝術總監。

排新編戲不同於傳承傳統戲，做藝術指導也不同於傳統教學。我們都知道梁老師的潘金蓮演得好極了，她將潘金蓮的風情和她的決絕演得淋漓盡致，塑造了一個非常立體的人物。到了新版《義俠記》中，經典的《誘叔別兄》、《挑簾》、《殺嫂》，我完全繼承了老師的表演路數，整理改編後的《裁衣》、《服毒》則是我在梁老師的鼓勵之下，與沈礦導演、搭檔柳春林、陳玲玲一起，結合傳統版捏出來的。隨著時間的推移和沉澱，特別是近兩年，梁老師越來越鼓勵我搞原創，演別人沒演過的劇碼。

「化我者生，破我者進，似我者死。」經歷了「像老師」而取得過成功與自信的我，很難想像如何「不像」老師，「化用」老師，因為在內心深處，老師的才是最好的。梁老師則看透了我的心思，在演潘金蓮這個角色時，她不要求我一味模仿她的形神，更多的是引導我分析人物、表達情緒的方法。她不斷強調做為一個成熟演員，我應該擁有自己的個人特色，也會根據我的特點捨棄部分她的個人風格，幫助我尋找最適合我的表演。新版《義俠記》的〈捉姦服毒〉這場戲，脫胎於梁老師一大段教科書式的獨角戲，編劇增加了王婆三層威逼利誘，逼迫金蓮投毒，潘金蓮驚慌猶豫閃躲退縮，層層遞進式的設計配合張弛的動作技巧，從邏輯和情感上豐富人物內心，牢牢抓住了觀眾，使這折戲有了全新面貌的呈現。

大戲《義俠記》最終於二○一八年四月的北京大學百周年紀念講堂成功首演，當天，兩千多人的劇場座無虛席，白老師親自到場觀看。有觀眾在網上留言：「新版《義俠記》在豔情與悲憫之間，譜寫了一曲人性的悲歌。潘金蓮的形象變化立意新穎，著實驚豔。」他看後非常高興，說：「成功了！你看大學生們好喜歡你！祝賀！更要謝謝梁老師！」

截止到目前，最後一個正在跟梁老師學的戲是《漁家樂‧刺梁》。從二○○八年至二○一八年，先後排演了《紅娘》、《義俠記》兩部作品，梁老師傾囊相授，又為我能挑起大梁感到欣慰，更加希望我能繼續鑽研，擁有更廣闊的發展。

二○一七年起，我也當起了老師，開始執教校園傳承版《牡丹亭》，還在蘇州崑劇院和崑曲學校授課。近幾年的教學經歷，讓我對教學有了新的認識，再跟梁老師學戲，也體會到了許多以往沒有體會到的老師的深意──在學生成長的不同階段，原來老師在悄然改變著教學重點。

後記

時至今日，我跟梁老師學了十九年，所學折子戲有《南西廂》的〈寄柬〉、〈跳牆著棋〉、〈佳期〉；《義俠記》的〈誘叔別兄〉、〈挑簾裁衣〉、〈下毒〉、〈殺嫂〉；《水滸記》的〈借茶〉、〈情勾〉；《漁家樂》的〈藏舟〉、〈刺梁〉；《豔雲亭》的〈痴訴點香〉；《孽海記》的〈思凡〉；《蝴蝶夢》的〈說親回話〉共計十四齣，排了傳統版《紅娘》（周雪峰、沈丰英）、《南西廂》（俞玖林、朱瓔媛）、新版《紅娘》（周雪峰、朱瓔媛）、傳統版《潘金蓮》、新版《義俠記》五齣大戲，跨越了六旦（貼旦）閨門旦、正旦、武旦、刀馬旦、作旦七個行當。其中〈佳期〉、〈誘叔〉、〈情勾〉演得最多。由衷感謝白老師讓我與梁老師結緣師徒，由衷感謝我的恩師梁谷音。在傳承崑曲上我一直都在努力，並且會一直努力下去。不辜負白老師、梁老師，不辜負愛崑曲的朋友們。

校園傳承版《牡丹亭》的經歷與反思

呂佳／蘇州崑劇院國家一級演員

從創排青春版《牡丹亭》開始，白先勇老師堅信，崑曲保護和傳承的氛圍正在年輕人中形成，他們將成為未來的中堅力量。在白老師影響之下，自二〇〇四年以來我參與了很多崑曲進校園活動，向在校大學生推廣和教授崑曲，與他們交流體會，讓我看到在大學生中不乏對傳統藝術熱愛和痴迷的活躍力量。古老的表演藝術只有讓更多的年輕人參與進來，才會有輝煌的前途，校園傳承版《牡丹亭》就是我參與過的最好例證。

二〇一七年，白先勇老師將校園傳承版《牡丹亭》這個重要且艱巨的任務交到蘇州崑劇院手中，並授命我做「總教頭」，我們深知校園傳承版是青春版的延續。但這是一個龐大複雜的專案，事務繁瑣細碎。專案執行侯君梅一見面就給我出了一堆難題，蘇崑要保證每週五晚至少有三位指導老師（兩位演員、一位樂隊）輪流赴北大上課，週六全天上課，週日上午上課，午夜前回到蘇州。遇到寒暑假、十一黃金週，君梅更是制定了周密的訓練計畫，組織學生們從北京到蘇崑。青春版原班主演樂師放棄休息，蘇崑開放所有場地，全員出動。排練廳、展廳、過道、花園，每一個空間都能看到老師「一對一」教學，迴響著《牡丹亭》熟悉的唱詞。從早上六七點到晚上十一二點，這批學生們刻苦認真的勁頭，進步的速度著實讓蘇崑的老師們吃了一驚。

每天早上，都有年輕的演員帶著學生們跑圓場、喊嗓子。特別是俞玖林老師課程結束後會讓自己的學生為學生們「看功」，防止他們因為初學崑曲練走樣而不自知。這些演員與大學生們年齡相近，在教學過程中建立了深厚的友誼，在校園傳承版《牡丹亭》項目結束之後，這份友誼依舊存在，他們經常互相交流對崑曲演出的心得體會，實現了真正的教學相長。

校園傳承版《牡丹亭》組建了自己的樂隊，而訓練一個業餘崑曲樂隊對崑劇院來說也是頭一次。在蘇崑，樂師們讓出自己的樂室供學生們使用，不少樂師甚至悄悄給自己的學生吃小灶。在北大，由於找不到吸音的練樂室，排練環境往往相當惡劣，半天下來回音震得耳朵嗡嗡作響，樂隊老師們就在這樣的環境下一天天為學生樂隊排練、磨合，實在受不了了，就休息十分鐘再繼續。

為確保演出還原青春版的精美精緻，蘇崑更是拿出了青春版《牡丹亭》的全套演出服裝，保證品質。汪世瑜導演喜愛這些學生，在首演之前甚至為校園傳承版的演出臨時加配了青春版《牡丹亭》的原版舞美置景。這次加景可謂臨時又突然，蘇崑舞美隊在出發前臨時加裝整整一車的置景。正常情況下裝臺至少需要一整天時間，可這次只有一夜可用。舞美隊全員不眠不休，整夜趕工，到演出前還是來不及設置燈光程式。所幸有青春版《牡丹亭》的燈光設計，國際頂級燈光師黃祖延先生！他在一個燈光程式未編的情況下，全程手動控光零失誤！讓校園傳承版《牡丹亭》完美呈現。

青春版《牡丹亭》不能到我們就結束了，我們的使命就是傳下去。持續八個月的教學，蘇崑老師們傾盡全力用心培養這批大學生，已然將他們與院團的青年演員同等看待。而這批學生也完全不像曲社業餘愛好者、或者興趣班學員，他們把所有的時間都用來崑曲的學習和練習，休息時又捧起書本筆記本投入學習。在自己練習時他們常會提問，排練之後又會聽我總結分析，他們會相互討論劇本、分析人物，理解和吸收動作要訣，也會相互暗自較勁，努力使自己更加進步。特別是有幾位學生主演，在舞臺表現和人物演繹上，已具備專業水準。

加工〈遊園〉，針對錯誤的咬字發音、唱念行腔，我會不斷糾正、示範，分析唱腔，幫助學生練習，形成肌肉記憶。唱念的問題解決了，身段一點一點摳細節，如何用腰、怎樣用程式做動作，這些問題都被帶入到每一個身段裡面加以說明和改進。當學生們覺得自己有模有樣了，我又教他們如何表達真情實感，對他們來說刻畫人物是最難的部分。分析人物他們是強項，我就依靠表演技巧，幫助他們將已知的人物內心進行技術外化，找到最準確的表達。在這

樣不斷反覆打磨的教學過程裡，帶領學生們對戲的表演一步一步深入下去，對《牡丹亭》對《遊園》的認識一步一步深刻下去。促使他們自己開始琢磨，然後把崑曲注入到自己的血液裡面。雖然是成百上千遍的排練，但是我們力求每一次都有新的進步，每一次都有新的收穫，所以他們可以一遍又一遍。

在青春版《牡丹亭》的大幕開啟之後，我有幸跟隨汪世瑜、張繼青、梁谷音、岳美緹等諸位大師學習傳統劇碼，在深入學習的過程中，一方面研究揣摩老師們的過人技法，將體會帶入舞臺實踐中不斷嘗試，改進，尋求突破。另一方面轉益多師。劇院每年到香港演出，我都有幸跟隨古兆申和張麗真兩位曲家拍曲，依字行腔，嚴謹考究。古老師更是認真執著到每週從香港打一個小時長途電話給我拍曲，這份心力令我深深敬重。這段學習經歷更是幫助我的唱念水準得到明顯進步。等到校園傳承版演出時，我就拿出老師們對我的耐心、用心，以及嚴格要求，訓練這批大學生們。猶記得校園傳承版演出成功之後，學生們受邀在上海白玉蘭頒獎禮上表演《遊園》【皂羅袍】片段。在上海大劇院排練之餘，扮演杜麗娘的汪靜之、楊越溪就在局促的化妝間裡練唱，我坐在一旁，像古老師教我一樣，給他們拍曲。從呼吸、唱腔、神態再到身段，一點一點地陪著他們磨，一磨就是一整天，也讓他們感嘆藝無止盡。我像師父帶徒弟一樣，手把手地教，看著他們逐漸成長起來，當他們藝術上停滯不前的時候，我就幫他們找到新的突破點，我能從他們眼裡看見光。

崑曲是口傳心授的代表，當年白老師延請崑劇名師，手把手教我們這批「小蘭花」看家本領。如今要我們手把手，將大師的功夫，傳到學生身上。校園傳承版訓練的兩年間裡，白老師每隔幾週就打來電話詢問學生們的傳承情況。我知道這個「傳承」的意義非常重大。在輔導學生之前，我必需戲中所有角色的身段地位表演都要十分熟悉，再給學生說戲。通過《牡丹亭》的教學，讓我拓寬了戲路，如陳妙常、費貞娥，不同行當不同性格的人物；通過《牡丹亭》的教學，讓我有勇氣嘗試跨劇種、跨形式的藝術創作，豐富自己的藝術思維；通過《牡丹亭》的教學，讓我深刻認識到文化對藝術提升的影響至關重要。這是我對「傳承」意義更深層次的認知。

上：呂佳與白先勇談話。香港中文大學，二〇一八年十二月。
下：呂佳指導學生。高雄社教館演藝廳，二〇一九年六月。

《牡丹亭‧淮警》。蘇州，二〇〇四年三月。

通過整體回顧校園傳承版《牡丹亭》，我終於理解了白老師所說的：「讓崑曲在校園扎根，從崑曲觀眾也能成為崑曲表演者，從傳播到傳承，再到更進一步的傳播，形成了崑曲教育的良性迴圈。校園傳承版《牡丹亭》和青春版《牡丹亭》就是面向當代青年的，從他們的審美出發，為《牡丹亭》注入新鮮的生命。」

似水流年，風規自遠
——青春版《牡丹亭》廿年之際

沈國芳／蘇州崑劇院國家一級演員

二〇二三年四月十六日，青春版《牡丹亭》第一次在上海美琪大戲院演出。候場時想起八十年前，正是在這裡梅蘭芳大師一齣〈遊園驚夢〉在當時九歲的白先勇老師心裡深深地扎下了種子。六十年歲月這顆種子生根發芽，二〇〇三年白老師領銜製作了青春版《牡丹亭》，浩浩蕩蕩開始了崑曲的復興之路。更可貴的是二十年後，二〇二三年這股浩浩蕩蕩之勢依然洶湧澎湃⋯⋯

熟悉的前奏響起，出場前小姐回頭對我說：「臺下可能也有一位八歲小孩在看我們演出，我們要做到最好。」懷著這種無比崇高的感念，踏上舞臺的一瞬間，我彷彿回到了二十年前第一次在臺北國家大劇院演出時那腳腿直打哆嗦的青澀時光；彷彿回到了在國內無數高校舞臺肆意揮發青春的歲月，又彷彿看到了未來年輕更年輕的小春香在舞臺翩翩起舞的模樣⋯⋯

記得青春版《牡丹亭》公演初期，周育德老師看過演出後曾對我說：「你很幸運，春香會帶給你很多好運的。」

後來我知道幸運即是在人生的各個階段得到老師們不同的提點和教導，使自己的人生更為充沛豐盈。

在青春版《牡丹亭》創排演出過程中，幸運是能親身得到張繼青、汪世瑜、馬佩玲老師的悉心教導，令我的春香在舞臺上自信光亮；幸運是排練演出之外還有白先勇、吳新雷等等眾多德高望重的老師的精神鼓勵，令我在青春的歲月開始懂得崑曲復興之神聖；幸運是因為青春版《牡丹亭》而結識一批愛護崑曲愛護我們的老師朋友，令我的舞臺角色始終有著與之共情的強大支撐。

除了青春版《牡丹亭》，幸運還讓我在白先勇老師的傳承計畫中，有了面向全國名師求教的機會。我有幸和同學淨角

369

演員唐榮赴北京向侯少奎老師傳承了侯派代表劇碼《千里送京娘》。這是一齣難得的淨、旦情感戲，在以後白老師高校崑曲講座的舞臺上，我們都會展示，得到了很多青年觀眾的喜歡。京娘這一角色讓我突破了崑曲六旦的表演，開始了藝術上縱向性的延伸嘗試。張繼青老師在看完我《千里送京娘》後顯得有些激動，握著侯老師的手說：「謝謝你把北崑這麼好的戲傳授給了他們。」侯老師聽後開心地笑著說：「北崑南崑都是一家，我希望唐榮和國芳能讓這齣戲在蘇崑傳下去。」京娘讓張繼青老師看到我除了春香之外的另一種可能，張老師提出教我〈尋夢〉，她說：「我看到你的京娘就覺得你能演好〈尋夢〉。」後來向張老師學戲越來越多，在文化部第三屆「名師收徒」的儀式上，我正式拜師張繼青老師門下。所以當侯少奎老師聽說這齣《千里送京娘》是我和張繼青老師師生情緣的一根紅線，他開心地直說「好好好」。

在侯少奎老師的引薦下，我又有幸向北崑韓世昌大師的弟子喬燕和老師傳承了韓派代表作〈胖姑學舌〉，讓我更深層次地領略了南崑和北崑在藝術特色上的同與不同，體悟南北崑曲在六旦（貼旦）表演技法上的差異。南崑的六旦經常體現出嬌小青澀之感，但北崑韓派的六旦表演卻是大膽外放的，在表演過程中能感受到小小的六旦滲透在舞臺上滿滿的超大能量，小小胖姑一把扇子既能把整個舞臺扇出活色生香，可以想見崑曲大王的韓世昌老前輩生前藝術之光芒萬丈。喬老師通過一個戲給我講解韓派藝術的特色，教我讓眼睛說話的技巧，反覆示範讓我明白韓派六旦身法和腳步的獨特運用。做為一個南崑演員能有這樣的機會對我來說真是三生有幸。

幸運有時候還能冥冥之中成全有意之事。在《大師說戲》的錄製現場，我被王奉梅老師講解的〈題曲〉驚豔了一回，馬上就想跟著老師學習。王奉梅老師對待藝術非常謹慎負責，雖然有著朱為總老師的熱心引薦，但王老師對我學習崑曲閨門旦的代表作〈題曲〉還是有著很深的顧慮。白先勇老師隔空傳話請王老師多多擔待，教我〈題曲〉。王奉梅老師傾囊相授，說：「我已經把所有的東西都嚼碎了餵你，拿到多少就看你的悟性和付出的努力了。」其實挑戰自己不是我有多勇敢，而是因為我幸運，所以我內心有著足夠的安全感。王老師對我這個由六旦轉習閨門旦的學生千般照顧萬般疼愛，教我運用閨門旦眼神竟然示範得自己的眼睛微血管爆裂，兩隻眼睛紅得像兔子；為了教我閨門旦的身段婀娜等我學成回家後，她躺在床上腰椎病復發，幾天不能動彈；為了使我鞏固閨門旦技法，在這樣難教的學生

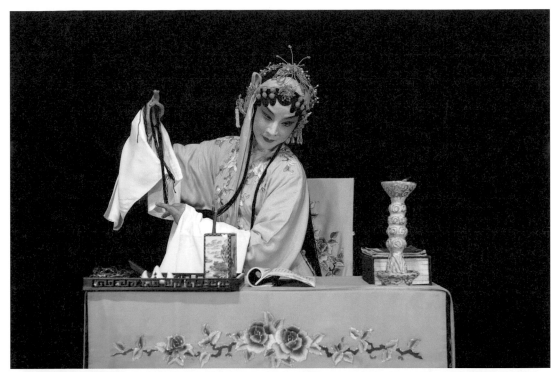

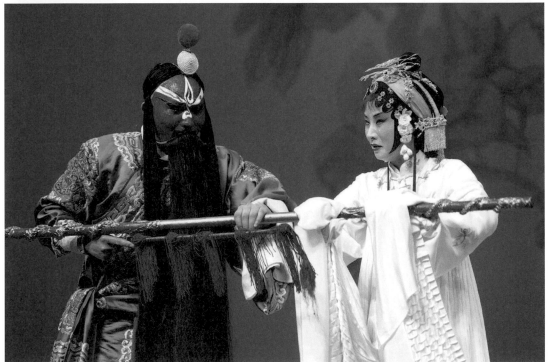

上：《療妒羹·題曲》。蘇州，二〇一三年一月。

下：《千里送京娘》。臺北中山堂，二〇一五年四月。

面前，王老師接著馬上傳授我〈澆墓〉一折。如今十幾年過去了，每次演出〈題曲〉、〈澆墓〉，王老師都會演前鼓勵，演後講析。

當然幸運也伴隨著王老師對於我而言不是磕頭師父卻也勝似磕頭師父。

樹下接到了白老師的電話，他鼓勵我嘗試《占花魁》的花魁。敢於嘗試其實也不是我有多勇敢，而是我內心充滿了鼓勵。雖然準備好付出更多的努力和堅持，但也做好失敗的可能。首次接觸上崑的張靜嫻、岳美緹兩位老師，內心萬分激動興奮，但學得實在有些笨拙和忐忑。白先勇老師、張淑香老師、張繼青老師、王奉梅老師時時的鼓勵一再激勵著我的前行。張靜嫻老師也和王奉梅老師一樣細細嚼碎了她自己的藝術，哺育給我，讓我在那幾個月中突破自己認為的局限，打開了藝術的另一種闡釋方式。可惜的是這齣傳承大戲上演機會不多，對王美娘縱有無限情感，也總像隔著一層紗。希望有一天我和王美娘能從似曾相識潛變為互為彼此。

二十年的光陰我跟隨著我的恩師們成長著，但青春版《牡丹亭》的春香永遠是我心頭的那縷白月光，縱使年歲如何增長，一踏上舞臺，我都彷彿回到二十年前的那個自己，青澀純真卻有著無限的真情實意。所以更大的幸運正是：

雖然小春香已走過絢爛的青春跨入到不惑之年，但馬上進軍五百場的青春版《牡丹亭》青春依舊。七月底我們剛剛攜帶三本《牡丹亭》第三次獻演於香港，參加二〇二三年中國戲曲節，三天百分之百滿場的觀眾掌聲熱烈，對崑曲喜愛、對青春版《牡丹亭》喜愛的勢頭絲毫不減當年。十七年前看過我們演出的林青霞姐姐再次三天全程觀演，結束後她說：「青春版是一種理念，是一種文化精神，也是親自相約我們在她的半山書房品酒吃餃子話青春版《牡丹亭》。」望著溫潤如玉的以白老師為首的一群文化精英為崑曲傳承復興所探索的道路，只要堅持下去，崑曲永遠是年輕的。

我的女神級人物，她眼裡的光彩動人心魄，此時此刻我一個普普通通的崑曲人能身在其中並感受諸多幸運相伴，感恩之心不禁油然而生。神聖的崑曲啊，是你令我的世界如此不同，我又怎能不為了你而全力以赴？

二十年似水流年，六百年的崑曲浪潮浩浩湯湯，迤邐前行。

感恩崑曲、感恩得到、感恩時代……

意到筆不到
——張繼青老師的教學要求

沈國芳／蘇州崑劇院國家一級演員

有幸得到張繼青老師的垂教是從青春版《牡丹亭》開排開始的。那時候我飾演春香，所以有機會跟著小姐杜麗娘天天在張繼青老師的課堂進行薰陶。為什麼說是薰陶呢？因為在課堂張繼青老師一直以一絲不苟、精益求精的教學態度來教導杜麗娘，我特別記得在〈遊園〉春香念到「來此已是花園門首，請小姐進去」這句話之後，杜麗娘這個轉身進門的背影，張老師糾正了當時的杜麗娘扮演者沈丰英十幾次還沒有完全過關。當時我就每天在這樣一種學習氛圍中進行著薰陶。但張繼青老師對春香又特別寬容，在她的教導之外，我在演繹過程中很多地方會加入我自己小的即興發揮，張老師每次都會含笑著說：「可以，只要符合人物，符合當時情境，小的即興發揮都是允許存在的的。」

我正式跟張老師「一對一」學戲，是在二〇〇九年。我向張老師學習的第一個戲是正旦戲《躍鯉記・蘆林》，因為我是六旦出身，所以老師在開學之前就叮囑我：「正旦的身段程式並不複雜，但人物的情感都需要通過聲音（唱念）去傳遞和表現，所以正旦的唱是最主要的。」那時我正好在南京大學攻讀藝術碩士，每天下課以後我都趕到老師家學習。老師每天也都早早坐在四方餐桌旁等我，看我到了沒有過多的寒暄客套，幫我泡杯茶就開始了拍曲。張老師非常喜歡【駐雲飛】、【降黃龍】的唱腔，每次帶著我滿宮滿調的要唱上幾十遍。有時候老師也會讓我單獨唱給她聽，但一般不超過八拍，老師又會跟著我唱起來，老師說：「我不這樣帶著你唱，你是找不到我發聲的著力點的。」一個階段下來，張老師幫我這兩段唱念打下了非常扎實的基礎，也讓我深刻理會到原來人物的情感是可以通過聲音（念白、唱腔、一個小腔的製作）去傳遞的。

〈蘆林〉結束以後，在老師的鼓勵下我又馬上向老師挑戰學習了張老師的代表作《牡丹亭·尋夢》。老師說當時

她向姚傳薌老師學的是大〈尋夢〉，可惜現在為了時間的關係，一般都演小〈尋夢〉。我聽著，感覺老師言語中有著絲

絲遺憾，就不免大著膽說：「老師，我也想學大〈尋夢〉，您教我吧。」老師欣然答應，並開始了一絲不苟的教學，當

前面十個曲子學完，學到〈尾聲〉的時候，老師像往常一樣帶著我做了兩遍，就坐下來看我做。但我做到「少不得樓上

花枝」時停下來問老師：「老師，這個折袖是這樣往外折嗎？」當時老師正沉浸在杜麗娘無限傷感之中，被我一問，倒

怔了一下，回過神來就用嚴肅的眼神看著我說：「難道你來學戲，就是向我學一個折袖嗎？」我第一次見到老師的表情

這麼嚴肅，眼神這麼嚴厲，我也一下怔住了。我是六旦跨行向老師學閨門旦，所以在學習的過程中我自身總背負著很

大的負擔，怕我的水袖、身段、唱腔等等都達不到閨門旦的要求。現在老師的一句反問卻一下子點醒了我，讓我開始反

思自己的學習方法。我在追求一方面標準化的同時，是不是忽視了另一方面人物更重要的情感所在。我馬上開始調整學

習方法，跟著老師的情感去推進杜麗娘的情感層次。在南京大學的畢業匯演上，我演出了〈蘆林〉、〈尋夢〉，張老師

早早來到後臺為我打氣鼓勵，看完演出很開心，她說：「你現在是跨出了突破自己的第一步，你還要繼續努力。」拿〈尋

夢〉來說，現在看得出是我張繼青教的，卻還不是你沈國芳的。」我知道這是老師又給了我一個新的命題，讓我去深思

如何把學到的化為己有。看似不經意間其實敬愛的老師又為我藝術成長之路指明了前進的方向。

「意到筆不到」這個概念是張繼青老師在二〇二〇年六月向我提出來的。那幾年我正在向張繼青老師傳承《牡丹

亭》，這種傳承不是說規定一個月或多少時間學完的，而是這幾年一直在斷斷續續向老師薰陶式的學習。只要和老師

在一起，只要老師有空，我都會纏著老師帶我唱曲，老師也會在做家務的檔口說：「你唱一段給我聽聽。」那年的六

月，張老師來蘇州參加我們劇院「雅韻薪傳崑曲清唱音樂會」，因為姚繼焜老師未能同來，所以老師就讓我全程陪

同，四天四夜的相伴，讓我深刻體驗到以前科班式與師父深度相處所帶來的潛移默化的藝術滋養還真非課堂學習所能

比的。老師自己演出前的準備、老師對待藝術的虔誠敬重、老師對待觀眾反應的尊重無一不讓我對老師的尊敬更進幾

分。那一天早餐過後，老師又開始拿著抹布不停地擦拭桌子，我看著老師忙碌的身影說：「老師，您再帶著我唱一遍

左：《牡丹亭・離魂》。臺北國家劇院，二〇〇五年十二月。
右：《蘆林》。蘇州，二〇一四年三月。

【山坡羊】吧。」老師停下手裡的活，欣喜地坐下來說：「滿好，有你這樣盯著我，我也正好多多鍛練鍛練。」在這個溫馨唱念過程中老師唱到「春情難遣」時就停下來，對我說：「杜麗娘垂下手來的時候，她用中指指腹摩挲桌面的時候，她身體的這種扭動都是從心而發的，這個就叫意到筆不到。」這是我第一次聽說這個概念，老師就解釋道：「這是一個美術的術語，就是講畫筆的筆觸還未到達頂點，她的意境都已到達了。像【山坡羊】是典型，杜麗娘的春情都是由內而外，動作上身體幅度還沒到達標準的頂點她又收回來了，這樣的表現就是筆不到但意境都有了。還有〈尋夢〉的【嘉慶子】，『是誰家少俊來近遠』這一段也是，杜麗娘當時處於一種是夢是醒、似追尋似恍惚的狀態，所以她所有的表境，你要去多看古畫，古人寥寥幾筆就勾勒出一幅意境致遠寧靜的山水畫。這是崑曲舞臺也要追尋的一種意境。」當時我怔怔地看著我的老師，說實話張老師不屬於很會表達的老師。在老師的傳承中她講求一對一手式的教學模式，一首曲子可以帶著唱上幾百遍，身段動作也是「我先做，你看，再跟著我做，再我來檢查」這樣的模式。但是張老師會在學生每一個不同的學習階段給予一個不同的提點，而這個提點都會進入學生內心最深層，開啟學生的心智，學生會因此突然悟到「哦，我下來的目標應該是這一個」。從青春版《牡丹亭》開始，張老師就是這樣在我成長的每一個節點給我指點和引領，所以當老師向我提出「意到筆不到」這個縱向最深遠的命題時，我突然明白老師向我開出了一個更高要求的命題，我明白這也將是我一生追尋的藝術方向。

張繼青老師退休後，一門心思把精力鋪在教學上，而我只是老師眾多優秀弟子中最最平凡的一個。這麼二十年下來，我覺得張繼青老師做為師者的最偉大之處就是：她用大海一樣的胸懷對待每一位向她求學的學生，她既能孕育出光彩奪目的珍珠，也能包容滋養每一棵平凡的水草，她讓每一個藝術生命在如海師恩中呈現自身的豐盈富饒。

謝謝尊敬的白老師給我們這樣的機會與大家分享張繼青老師教學的點滴。張老師的舞臺魅力熠熠生輝，師者風範灼灼其華。永遠懷念老師。

376

這些年，那些事

唐榮／蘇州崑劇院國家一級演員

我是江蘇省蘇州崑劇院的花臉演員唐榮，在青春版《牡丹亭》飾演〈冥判〉中的胡判官，〈淮警〉、〈折寇〉中的李全，〈驚夢〉、〈離魂〉中的大花神。說起進入青春版《牡丹亭》劇組，我想我還是先說一說是怎樣和崑曲結緣的吧。

一九九四年上半年的某一天，當時江蘇省蘇州崑劇院還叫江蘇省蘇崑劇團，是一家崑劇和蘇劇兩個劇種同時存在於一個集體的藝術單位，因為我們上一批的老師，像王芳、陶紅珍、楊曉勇、呂福海老師等，他們在當時的年齡也已經都近三十，而下一批的演員還沒有開始培養，存在著演員隊伍脫節的因素，因此就急於尋找一批孩子來培養，來接班，而我們也正因為這個原因踏進了崑曲的殿堂。與大多數同學不同的是，很多同學都是蘇崑劇團的老師們去到每所學校每個班裡，根據老師們從藝多年的經驗，從長相身高嗓音等條件出發來進行挑選的，而我則是自己舉手報名的，因為當時蘇崑的老師來到我的班級選人時並沒有挑到我，而我也只是抱著好玩的心態試試舉手報名，卻不想一路初試複試就這麼走進了崑曲的世界。

青春版《牡丹亭》首演是在二○○四年的四月，在臺灣。從一九九四年進入藝校學習崑曲，到從藝第一次踏上大舞臺，剛好是整整十年。十年也許對於很多工種來說，可以說是很長的時間了，但對於從事戲曲表演的人員來說，其實還是很稚嫩的，所以我們常常說我們這批「小蘭花」是非常幸運的，二○○一年趕上崑曲被列入「人類口述和非物質文化遺產代表作」，二○○三年又趕上白先勇老師選中蘇州崑劇院來開排全本《牡丹亭》並全都啟用青年演員。其實，從青春版《牡丹亭》開排之初，也就是俞玖林、沈豐英等時常說起的那段「魔鬼式」訓練的時間，我當時並沒有

參加，因為那個時候我在另外一個劇組，是由王芳老師和趙文林老師擔綱主演的連臺本戲《長生殿》，我在劇中飾演

的是安祿山，所涉及的有安祿山的戲也都排好並進行了走排錄影，也就是基本定稿了。但有一天晚上，劇院領導通知

我們說晚上在單位劇場，每人準備一小段劇碼，需要包含唱念作，我們好幾個同學都不知道劇院領導葫蘆裡究竟賣的

是什麼藥。晚上在劇場，我表演的是《九蓮燈‧火判》中的一段，劇場下面很多面孔都不認識，只認識汪世瑜老師，

所以其實在那個時候還不是太清楚讓我們展示片段是幹什麼用，心裡想是不是讓選上的人演個《牡丹亭》裡面的什麼

角色，我當時好像還記得自己貌似有想過「如果選上我，讓我在《牡丹亭》裡面跑個龍套，那我可不幹，畢竟《長生

殿》那邊，好壞也是安祿山，有名有姓的角色」這樣的念頭。現在回頭來看，那時的自己的確未免看得太淺太短，不

過也的確想像不到一部青春版《牡丹亭》會帶火整個崑劇，帶著我們這批演員走上更多的舞臺，帶著我們這批演員一

個個地成長起來，一部戲一部戲地推出來，《玉簪記》、《白羅衫》、《琵琶記》、《紅娘》、《義俠記》……紛紛

走上舞臺，我們很多同學都因為參與到更多劇碼的排練，從而讓我們得到了更多的磨練，開闊了眼界，認識到了不足

需要努力的方向，更獲益的是，讓我們看到了從事崑劇的希望，堅定了從事崑劇的信心。

在整個青春版《牡丹亭》迄今為止的這些歷程中，印象深刻的事情真的不勝其數，「第一次進入中國最高等的表

演場所——國家大劇院」；「第一百場」、「第二百場」、「第三百場」的慶典演出；「白先勇老師帶著我們在美西

為期一個月的出國演出」；「在建於西元一六一年的希臘雅典的阿提庫斯露天劇場上演我們的《牡丹亭》」，要說，

可以說的有印象的事情太多太多了，我今天就講第一時間在腦海裡浮現出的幾個事情吧。

第一件事情是排練，當時〈冥判〉是邀請著名演員、也是導演的翁國生老師。當時這些老師，都是梅花獎演員，

對於我們這批初出茅廬的小學生來說，看到這些老師，就如同第一次看到張繼青老師，看到汪世瑜老師一樣，不敢相

信真的就出現在我們眼前，出現在我們的排練場中。因為本身就都是帶著仰視的角度去仰望這些老師的，真的一旦每

日在排練場朝夕相處，一是生怕自己做得不到位，體現不出老師們的意圖和要求，二是缺乏自信，都是崑劇演員，心

裡就嘀咕自己的差距和老師們怎麼就差那麼多。但沒有自信有時候也是好事，因為知道了差距，那唯一的方向就是去

上：唐榮於後臺指導學生化妝。江蘇大劇院，二〇一九年六月。

下：黃小午（右）指導唐榮（左）《白羅衫‧堂審》。蘇州崑劇院，二〇一五年十月。

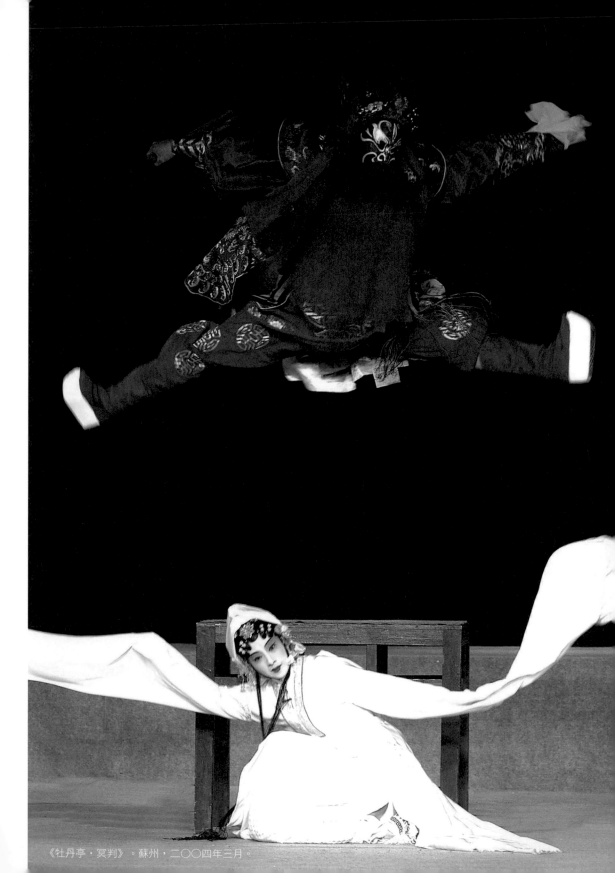

《牡丹亭・冥判》。蘇州・二〇〇四年三月。

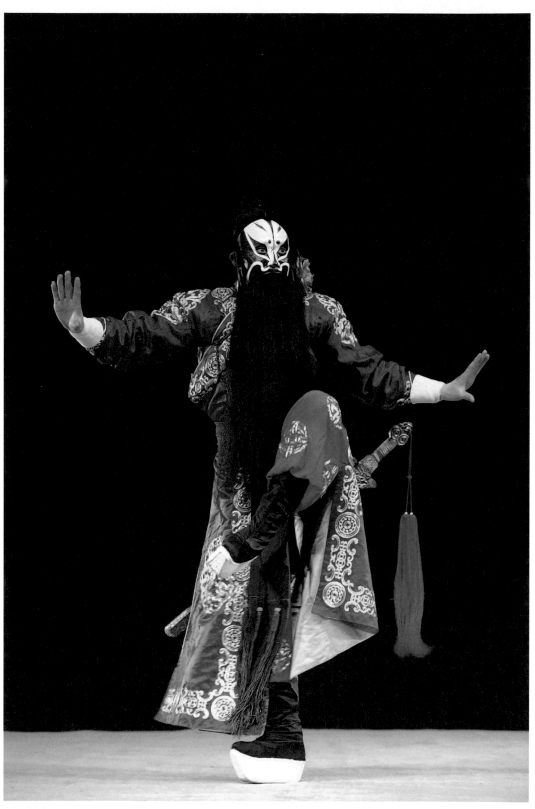

《宵光劍・鬧莊救青》。蘇州崑劇院，二〇一一年一月。

練，就比如說〈冥判〉中，我和沈丰英的一個配合動作，我從桌子上下跳叉，從她頭頂越過，而我在空中時，又剛好是需要她完成向左右方甩開長水袖，聽似很簡單，但實則，在臺下這組動作訓練真的不下百次，但即便如此，有時候演出也還是做不到剛好完完全全在一個點上，「臺上一分鐘，臺下十年功」的戲訓我想也是由此而來吧。為了那一刹那的精彩，反反覆覆地磨合，一次次地騰飛落地，膝蓋受傷是在所難免的，由此，我想到讓我記憶深刻的第二件事是，在彩排《牡丹亭·冥判》時，恰恰和沈丰英的這組動作沒有配合好，又落地的一瞬間，我清楚的感覺到胯和膝蓋都受傷了，果不其然，跳叉起來後，明顯感覺左腿在發顫，疼啊，站都站不穩，所以後半場戲就是靠著一條右腿在站，那一次，青春版《牡丹亭》要參加在山東濟南舉辦的第十屆中國藝術節，在出發前我們在單位排彩排，不巧的是，膝蓋腫得像個小山包，胯感覺是錯位了一般，可是再有二三天就要去山東濟南比賽了，沒辦法，只有積極地回家後，膝蓋腫得像個小山包，胯感覺是錯位了一般，可是再有二三天就要去山東濟南比賽了，沒辦法，只有積極地去治療。在山東濟南比賽的當日，其實根本就沒有恢復，是自己偷偷地打了封閉上舞臺的，其實之所以說這件事情印象也極其深刻。一來的確是落下了後遺症，好聽點說是「職業病」吧，二來也是讓自己更清醒地認識到，做為一名專業演員，上到舞臺，就要對得起自己，對得起觀眾，要有自己的職業道德和操守。

說起第三件事，其實算不上是大事，二〇〇五年在北京大學的百年講堂，白先勇老師聯繫了侯少奎老師來看戲，想侯老師能夠教我戲，我也非常想向侯少奎老師學戲，所以心裡就想著今晚一定要好好表現，侯老師那個時候還不認識我，但我專程到後臺來看望我們，而我也是第一次出現在侯老師面前，但可惜的是侯老師根本沒有看清我，為什麼呢？因為那個時候我已經畫好了妝，臉上都是厚厚的油彩，當天晚上的劇碼也是〈冥判〉，中本，我第一齣就要上臺，所以也早早地就畫好了妝，也所以後來侯老師常常會說：「我第一次看到唐榮，卻不知道唐榮長什麼樣。」侯老師那晚就和我說〈冥判〉胡判官臉譜的事情，我勾的是紅臉，侯老師說應該是綠臉，雖說都是判官臉，但還是要講究，這一個小小的指正也一下就讓我看到老一輩的藝術家們是多麼無私，包括他們所具備的藝術素養是多麼的深厚。

那晚表演開始，一心想著好好表現，給侯老師第一次看戲就留下個好印象，結果偏偏差點出洋相。在桌上有個動作，「我轉身抬腿控腿，一小鬼從我腿下竄出」，我記得當時控腿做得不到位，抬低了，還顫了一下，小鬼從腿下竄出時

因為空間不夠了，他的腳掛到了我的腿，以至於差點讓我從桌上掉下來，事後，扮演小鬼的演員還找我道歉，其實是我的問題，總是因為在你生命裡曾留下過什麼，或是教訓，或是感動。所以說這件事情也印象深刻，是我覺得，但凡印象深刻的事情，心裡素質不過關，基本功也不過關造成的。所以說這件事情也印象深刻，是我覺得，但凡印象深刻的事情。

北大的演出結束後沒多久，我和我的同學沈國芳，也就是青春版《牡丹亭》中春香的扮演者沈國芳，就去了北京向侯少奎老師開始學《千里送京娘》這齣戲，沈國芳早於我認識侯老師，因之前某次崑曲節的時候，沈國芳做過全國各崑團各位老藝術家的接待工作。去北京前我和沈國芳一直在看侯老師演這齣戲的錄影，應該說也早已是爛熟於心，但進到課堂才知道看錄影和實際老師現場說戲的區別有多大，舉一個小例子，趙匡胤在古廟之外聽見有女子啼哭的聲音，便進廟尋找，進廟這個身段，轉身，抬腿，挪棍，是一個背影，從錄影中看很簡單，但現場說戲時，侯老師說你進門，要用眼睛左右打探，為什麼？因為當時趙匡胤也是在逃難中，所以進入陌生環境，要機警，要清楚是否會有埋伏，所以需要做這樣一個細節的，所以說學戲還是得和老師面學，這樣你心裡便有戲，不至於空洞，節奏也就有了，而如果單看錄影，是完全看不出有這樣的一個折子戲，其實這是一個新編折子戲，但現在來看，就像已經流傳很久的老戲，這得歸功於那些前輩老藝術家們用心用情的鍛造，全國崑團很多同行都向侯老師學過這齣戲，大家都唱，我和沈國芳就想怎麼樣可以有別於其他同行們，思慮再三，經侯老師同意，在北京回蘇州後，我們請汪世瑜老師來，在情感的方面幫我們重新梳理，小生花旦常常演情感戲，情感方面的處理對於汪老師來說太駕輕就熟了。之後這齣戲，在北京、上海、香港、臺灣等城市都有演出過，而都得到了較好的回饋，這都說明一齣好戲，要好上加好，就得不斷打磨，通過各種方法去精益求精，演出自己的風格和味道。

崑曲，大多以才子佳人的故事居多，傳統的中國戲曲，也往往都是以大團圓的美好結局收尾，而崑曲新版《白羅衫》則不同，這齣戲應該說是一齣悲劇，而釀成這齣悲劇的始作俑者就是我所飾演的徐能這個人物。曾經的江洋大盜，收養被害人之子十八年，視如己出，潛心培養此子，自身也徹底棄惡從善，誰料想養子生身父母竟未遇難，十八

年後，狀告徐能，且狀紙剛好就投到養子徐繼祖這，由此，一場親情與國法，養父與生身父母的糾結、撕扯，取捨就此開始……

劇中徐能是以崑曲中的淨工來應行的，就我個人來說，以往所學所演的角色大都是偏向於武，而此劇是一齣文戲，一齣內心戲很重的文戲，因此來說，我心裡可以說是完全沒有譜，一點自信都沒有，但做為一名已經從藝將近二十年的演員來說，我內心又十分渴望去接受這樣的挑戰，去徹頭徹尾擺脫以往的舞臺形象，去挖掘一個全新的自己。

沒有固有的人物範本可借鑑，但有崑曲深厚的程式可依靠，而這一切程式的東西，最終都是為了輔助去演這個人物，演活這個人物所用，徐能這個角色，我對他的理解是把握「對子深愛，對己憎恨」這八個字，所有在舞臺上的展現，都是圍繞著這個宗旨去詮釋，並化解到具體的唱念作舞，一招一式中去。例如在〈應試〉這場戲中，徐能從佛堂出來，手托給養子禦寒的衣物，想到養子就此要離自己而去踏上求取功名之路，再不能朝夕相處，內心是強烈的不捨和無奈。故此折中我多次運用了「打背弓」的手法，在子前在子後，其實完全是兩種心境，而送養子上路時，幾次的喚住對方，事無巨細地叮嚀，則表述的是徐能內心對於這個孩子是萬分的不捨和疼愛。但徐能因為曾經的惡行，使得他總是在恍恍惚惚中度日，內心祈禱著舊事不會暴露，期盼著養子光宗耀祖，但同時又始終患得患失、擔心一旦舊事曝光，養子棄他而去，十八年嘔心撫育盡化為水，自己的性命是存是亡？這一切的心理負擔，使得徐能就像是一個神經質的病人一般。例如在〈夢兆〉一折中，設計了「小鑼抽頭」上場，這個形式在淨行的表演上很少用到，是借鑑了崑曲「付」的表演形式，但這樣的「拿來主義」，使得我一上場就可以比較準確地抓住人物的心理節奏和情緒尺寸。又例如在〈夢兆〉和〈堂審〉這兩場戲中，都有設計一個驟然回頭環顧四周的特定動作，俗話說「日間不作虧心事，半夜敲門心不驚」，只要一想起揚子江劫殺的事情，總會覺得身後有索命的冤魂，這個動作再加上準確的鑼鼓點子配合，對表達徐能驚悚、惶恐的情緒會十分有利。再例如在〈夢兆〉這折中，當得知養子得中高官，派人來請自己時，運用托髯口甩髯口，大幅度地開合扇子，並得意忘形地狂聲放笑，隨即馬上反覆三遍發問：「我真個是太老爺了？」

384

意識到自己要收斂，這一系列的程式動作，形體表演，其目的也就是在於表現出與徐能之前的強盜身分，現今的狂喜與潛意識中告誡自己現在的身分相呼應，這種情緒的轉換，我覺得對於塑造徐能這個角色，都是一種很好的手法。

當然，劇碼的最高潮是在〈堂審〉這一折，從舊事事發，試圖據「理」力爭，見兒糾結難斷，自問十八年嘔心撫育終為哪般？到最後為保全養子的人生，選擇以自刎的方式了結自己，我覺得在這折中，徐能的心理變化起伏是最大的，從幻想著自己不會獲罪，幻想著養子會輕辦自己，到幻想破滅，目睹養子為親情、國法而揪心撕扯，至最後醒悟「解鈴還須繫鈴人」的古訓，徐能的心是期盼的心，崩潰的心，同時也是希望的心。在這折中，把握好劇情的走向，而我們戲曲四功五法的特定風格，無論是抖手，僵屍，踉蹌的步伐，手袖的運用，傷痛的哭腔……也在這場戲中得到了淋漓盡致的體現。

崑曲新版《白羅衫》還是一齣新戲，對我而言，在崑曲舞臺上演繹這樣一類角色，我更是一個新人，但我相信，把熱愛崑曲就像熱愛自己的生命一樣，充分合理地運用戲曲程式的精髓，走心地去熱愛一個角色，用心的去詮釋這個角色，做為崑曲的一名從業者，我們都可以在這裡，遇見最美麗的自己。

二〇二四年，白老師說要帶我們再去臺灣演出，從二〇〇四年首演，到二〇二四年，整整二十年，從一九九四年到二〇二四年，整整三十年，我們從事崑劇的路在繼續，青春版《牡丹亭》就像一棵大樹，之後很多的戲就像這棵大樹上的枝葉，也在繼續，一路上，要感謝的人太多太多，唯有盡心去飾演好每個戲曲人物，努力去做好崑劇的事情，才不負青春，不負眾盼。

我與蔡正仁老師

在最迷茫的時刻，初識蔡老師

周雪峰／蘇州崑劇院國家一級演員

二〇〇〇年，在首屆中國崑曲節，我第一次見到了蔡老師，在那之前，是我、或許也是崑曲最迷茫的時候。

一九九八年，我們小蘭花從蘇州戲曲學校畢業後進入蘇崑劇團。那時的崑曲很蕭條，院部很破舊，劇場年久失修，江南的雨總是從劇場外下到劇場內。

在政府安排的劇場裡，每週都會有一個星期專場演出，這場演出維繫著蘇州崑曲的一絲氣息，也是我們僅有的可以上臺的機會。每當大幕拉開，我踏著臺步走到舞臺中央，總會感到一陣心酸，這樣心酸的感覺，現在想來也總是記憶猶新。偌大的劇場裡，零星坐著幾個白髮蒼蒼的老人，多數在打著瞌睡，因為是免費的演出，且提供一杯茶水，夏天還會有空調，對老人們來說是個很不錯的休息地。

院裡的工資也常常發不出，領導鼓勵我們少開燈、節約用水，夏天也總是付不起空調的電費，領導索性讓我們不要到院裡上班。

那時候的我們很迷茫，我常常反問自己，這一條路是不是走錯了？向前看，看不到一絲希望。我們不知道自己的未來在哪裡，崑曲的未來又在哪裡。

二〇〇〇年的中國首屆崑曲節上，我們第一次看到了很多大師的演出，蔡正仁、汪世瑜、岳美緹、張靜嫻等老師，還有之前就來過我們戲校的張繼青老師。大師們的演出讓我們大開眼界，崑曲原來如此美好，崑曲原來可以這樣

演繹。之前的我們只活在閉塞的小世界裡，只知道大師們好，但是好在哪裡，卻從來沒有看過。

我們小蘭花排演了《長生殿》迎接崑曲節，有五個唐明皇和五個楊貴妃。在開明大戲院演出時，蔡正仁老師是嘉賓。演出結束，蔡老師對我們的領導說：「小朋友們很可愛，但是也有不少錯誤的地方，我想給孩子們說說。」於是在一個週末，在劇院的排練廳，我們有幸得到了蔡老師的指導。

蔡老師被譽為「活唐明皇」，他就是我們小生界的天花板，我內心無比的崇敬，蔡老師卻是一副平和的樣子。在以後的交流中，才知道蔡老師就是這樣一位與人為善的人，整天像彌勒佛一般樂呵呵的，雖然嚴格，但從不疾言厲色地批評人。

當時的蔡老師是上海崑劇團的團長，沒有很多空閒時間來蘇州給我們上課，臨走前他說：「如果你們想要學，可以來上海找我，我可以毫無保留地教大家。」聽了這句話，我暗自下決心要向蔡老師學習。

當時的五個唐明皇中，我自知條件一般。當我真的鼓起勇氣到上海拜訪時，蔡老師雖然難免失落，因為他最想教的學生沒去找他，但他對我說：「崑曲總歸要有人傳承，你既然來了，我就試著教教你吧。」當時的我卻不知天高地厚，貿然地提出了想學《長生殿》中的〈迎像哭像〉，記得當時蔡老師笑呵呵地看著我說：「好的好的，試試看吧。」現在想來，當時的自己也真是天真好笑得很，蔡老師非常寬容，明知道我還不到學這齣戲的火候，依然先給我拍了唱念，然後說：「你先回去好好唱，唱好了再說。」

顯然，即使我回家努力練習也依然沒有達到學習〈迎像哭像〉的要求，他說：「這樣吧，你如果真的想跟我學戲，就先教你一齣〈斷橋〉。」於是，〈斷橋〉成了蔡老師教給我的開蒙戲。

「唱念的嗓音不達標」是蔡老師給我提出的第一個問題，他說：「如果嗓音不好，肯定唱不好。聲音不漂亮，無法把腔唱得完整。」而我當時「啊」音放不開，「咿」音沒高度和寬度，「啊～」，「咿～」，蔡老師便回到原點，然後讓我先回蘇州按照他教的方法喊上一週，再去上海回課。

回到蘇州，我像抓著救命稻草一樣拚命地喊起了嗓子。蔡老師規定，每天上午喊一個小時，下班前喊一個小時。

從喊嗓子開始教起，然後讓我先回蘇州按照他教的方法喊上一週，再去上海回課。

為了不打擾大家的工作和休息，我最終選擇在單位停放電瓶車的角落練習，不料電瓶車的警報器卻跟著我叫了起來，同事們下班時才發現電瓶車的電都被耗盡了，這件事情，至今還會被同事們拿來說笑。

老師決定繼續教我，每週末，只要有空，我就去上海，乘著綠皮火車，當天來回，一走就是很多年。而老師每教一齣戲，都是一句一句的拍唱念，一個動作一個動作地示範表演，也是很多年。

跪拜為師，蔡老師為我打造的三部曲

二〇〇三年，白先勇老師和蘇州崑劇院合作打造青春版《牡丹亭》，白老師帶來了兩岸三地的文化精英，我們小蘭花像是加入了一場崑曲藝術的復興運動，從參與魔鬼式訓練到如今已演出幾百場，能夠參與全過程，實在是一件無比幸運的事情。我們也更加清晰地認知到崑曲的意義，崑曲之美是戲劇、音樂、舞蹈、文學等中國傳統文化的集大成之美。

在這一場崑曲藝術的復興運動之中，白老師始終是一盞明燈時刻指引著我們前進。他始終秉承著兩個理念：遵循傳統而不因循傳統，應用現代而不濫用現代，他期望我們傳承最正統、最正派、最正宗的崑曲，不但捐出自己的稿費，還去社會上募集資金，為我們成立學戲排戲的專項基金。同時，白老師還幫助我們每個人做藝術規畫，他說我最適合演官生。文化部為我們小蘭花舉辦了一場集體拜師禮，在白老師的舉薦之下，我終於正式拜蔡老師為師，如今已經二十年了，從《長生殿》開啟，到《琵琶記》、《鐵冠圖》，他用三本大戲，帶領我一步一步地、堅實地走著崑曲之路的每一步。

從二〇〇〇年去上海求學，到在白老師引薦之下正式拜蔡老師為師，

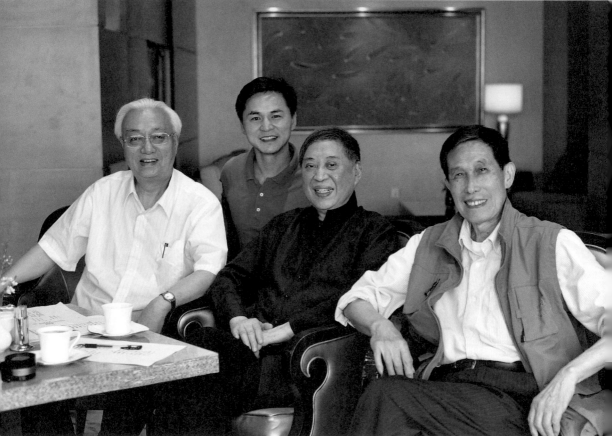

上：蔡正仁（左）指導周雪峰。西安，二〇〇七年九月。

下：蔡正仁（左起）、周雪峰、白先勇、唐葆祥討論《鐵冠圖》。崑山，二〇一九年六月。

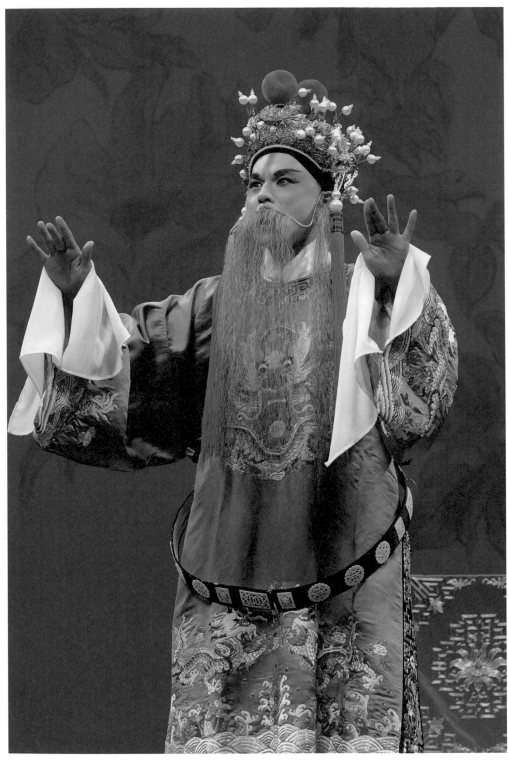

上：《長生殿》。臺北中山堂，二〇一五年四月。

左頁：《牡丹亭》開場扮演湯顯祖。臺中國家歌劇院，二〇一七年四月。

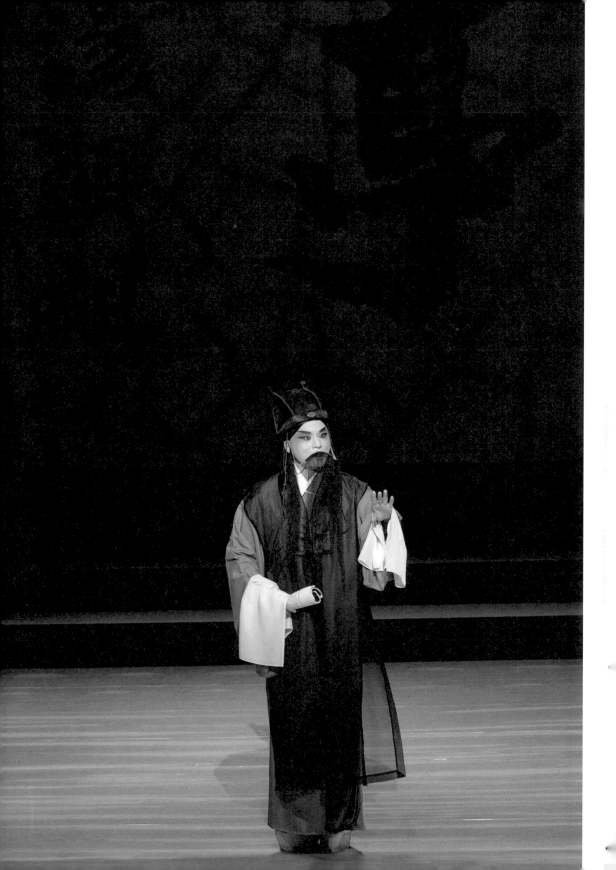

精華版《長生殿》

學三年，走遍天下，再學三年，寸步難行。經歷過第一次向蔡老師提出〈迎像哭像〉的窘迫，我不敢再輕易提起學習唐明皇這個角色，因為學習得越多，越知道《長生殿》之難。

《長生殿》是崑曲中很重要的作品，也是生行中大官生的代表作。大官生主要演繹帝王將相，所飾演的代表角色被概括為「三皇兩仙」，分別是唐明皇、建文帝、崇禎皇帝、李太白、呂洞賓。大官生對嗓音的要求極高，要寬、高、亮。而在形象上，雖然掛髯口，但卻要演出瀟灑與飄逸。

蔡老師的崑曲表演，繼承了俞振飛老師的「唱念」和沈傳芷老師的「作」，他在舞臺上氣派大，刻畫人物自然貼切，入目三分，唱念滿宮滿調，聲音通透、明亮、鬆弛，這將是我一生努力的目標。

在白老師的鼓勵和撮合之下，蔡老師也肯定我學習多年所取得的進步，終於決定教我全本《長生殿》，兩位老師共同策畫了精華版《長生殿》，由〈定情〉、〈賜盒〉、〈絮閣〉、〈驚變〉、〈埋玉〉、〈冥追〉、〈迎像哭像〉七折戲組成。

其中，〈迎像哭像〉這一齣戲，已經是我第三次向蔡老師學習。初次學習的時候，明明不具備條件卻還不知道天高地厚，只拍了曲子。第二次學習，是蔡老師主動給我打電話，他說他要教張軍、黎安等人學習〈迎像哭像〉，讓我有空就去一起學。也是在第二次學習的時候，才發現自己有太多的欠缺，學習的時候開始不再囫圇吞棗，每一句唱念，都會去主動思考，應該怎麼發聲才更好。

排演精華版《長生殿》是第三次學習〈迎像哭像〉，蔡老師也教得更加細緻，而我也開始真正進入到唐明皇的世界。蔡老師說，現在的〈迎像哭像〉是他根據傳統版本進行挖掘與改良之後的樣態，從前的唐明皇在「迎像」時，身穿紅蟒，中途下場換黃蟒再上場繼續「哭像」。改良之後，唐明皇一直穿黃蟒，刪除了【滾繡球】【四煞】兩段唱，去除了中間複雜的上下場，使劇情連貫，人物情感也更加連貫。蔡老師的改良得到了俞振飛老師的認可，俞老師晚年

392

拍攝紀錄片時，就採用了蔡老師改良之後的戲路錄製的〈迎像哭像〉。初聞這段始末的我感慨萬分，這就是一位唱了大半輩子戲的老先生對於崑曲藝術的守正與創新吧。

這一次學習的過程中，蔡老師不僅注重本我的形，更在「神」上嚴格要求我，他說「三分形，七分意」，每一段唱都有各自的特色。比如【端正好】，一開口如詠嘆調般敘述故事，【叨叨令】是不忍回憶的兵荒馬亂中的狼狽，【脫布衫】則是悔恨。唐明皇如小兒女般與楊貴妃戀愛，但他又是一個帝王，在【埋玉】的時候要保全局、保自己，捨掉兒女私情，而當回歸到個人，他又只是一個痛失愛人後悔恨不已的可憐人。蔡老師將多年的舞臺經驗中對唐明皇的理解，形成了他如今獨特的塑造人物形體和唱腔方式。學習表演，首先是臨摹，然後去嘗試將人物演活，這是一個反覆臨摹和咀嚼的過程，這也是我們崑曲演員的工作常態，只有這樣才能不斷領會到其中的內涵。

精華版《長生殿》在白老師的帶領和支持下，去北大、清華、梅蘭芳大劇院、香港、臺灣等地演出，也走向了海外。在一次次的舞臺實踐中，我也得以反覆學習和打磨，多年來我一直在努力向蔡老師靠攏，在尋找著永遠不可能完美的完美。

量身定制《琵琶記》

排演《琵琶記》，蔡老師親自擔任導演，邀請了江蘇省崑劇院的著名編劇張弘老師共同執導，並邀請張靜嫻、陸永昌兩位老師做為藝術指導。

《琵琶記》沒有按照傳統戲編劇，而是從主角蔡伯喈的視角展開故事，同時，從現代的視角出發，對人物的塑造和故事的結局都做了改變。故事從蔡伯喈在〈拾像〉中撿起趙五娘遺留在寺中的一幅畫像開始，他為什麼去寺廟呢？因為他高中狀元後入贅牛丞相府，與牛小姐雖然生活美滿卻也時刻遭受著良心的譴責，他思念自己的母親和髮妻趙五娘，於是到寺廟中為二人祈福，也祈求菩薩的原諒⋯⋯在傳統戲中，有一折〈馬踏趙五娘〉，蔡伯喈騎著高頭大馬，

為我導演 《鐵冠圖》

一九八七年，蔡老師到蘇州向沈傳芷老師學習了《鐵冠圖》，這齣戲在民國時期非常有名，是「傳」字輩老先生們的常演劇碼。蔡老師教戲的間隙，時常會談起這齣戲，裡面有〈刺虎〉、〈別母亂箭〉、〈撞鐘〉、〈分宮〉等，文武雙全，每一折都很精彩，尤其是最後一折〈煤山〉的「雙脫靴」，崇禎皇帝披頭散髮，一抬腳，兩隻靴子同時脫掉後僵屍摔而死，表演難度可想而知。不過蔡老師也只是聽沈傳芷老師說起過「雙脫靴」，並沒有親眼看過。所以，在我的印象中，《鐵冠圖》不僅是一座高峰，而且是一座無人敢攀登的高峰。

二○○八年，我才第一次看到《鐵冠圖》，當時蔡老師舉辦了一場師生專場演出，其中，我和張洵澎老師表演了《長生殿》中〈小宴〉片段，表演結束，我就站在臺口等待著老師的壓軸演出——《鐵冠圖》中的〈撞鐘〉、〈分宮〉，觀看的驚嘆之餘，內心也生出了想學的願望。

當我後來終於有機會學習新戲時，我懷著忐忑的心情問蔡老師：「我能不能學習〈撞鐘〉、〈分宮〉？」蔡老師既沒有表揚也沒有反對，笑著說：「那麼就試試看吧。」這齣戲的初學之難在於對激情的把控，崑曲生戲大多偏靜，而在〈撞鐘〉、〈分宮〉之中，崇禎皇帝所面臨的是國家生死存亡之際，那充滿激情的演繹似乎要用盡全力。蔡老

趙五娘以身攔截，他卻沒有看趙五娘一眼，飛奔而過，趙五娘死於馬下，趙伯喈最終被雷劈死。我們以【隔簾聽曲】改變故事結局，牛小姐和趙五娘決定一起探趙伯喈，趙伯喈隔簾聽著趙五娘彈奏琴曲，逐漸確認簾外就是髮妻趙五娘，最終鼓足勇氣掀起簾子與髮妻相認，這一層簾即是趙伯喈內心所有的心結，他也終於勇敢的面對現實。

新版《琵琶記》豐富了蔡伯喈的性格，蔡老師給了我很大的思考和表演空間，他常常給我一個假定場景，讓我自己去設計其中的「唱念作打」，然後再幫我修改提升。這樣的訓練過程，給我帶來的思考與成長，就像老師常說的，學習傳統是為了運用傳統，至少別人看一眼就知道是崑劇，就必需學會方法，知其然也知其所以然。

給我拍了唱念後就讓我自己練習，待唱念有了七八分之後再開始排戲。此後便是跟著蔡老師的錄音、錄影努力練習和跟著蔡老師反覆演練。第一次彩排，蔡老師說了三個字「還可以」，我知道這已經是蔡老師能給出的最高評價了，因為之前排戲時他總是會說「呵呵呵，再練一練吧」，或者「哈哈哈，再重新學一學吧」。蔡老師的一句「還可以」增強了我繼續學習《鐵冠圖》的積極性，我自己內心開始埋下一個信念，將《鐵冠圖》搬上舞臺。

在白老師的鼓勵下，多年的心願終於開始籌備。白老師、蔡老師，還有編劇唐老師，他們一起商量敲定了故事框架，讓《鐵冠圖》得以完整呈現。第一折〈冠圖〉，崇禎皇帝在國家存亡之際去庫房尋找一位道人留給自己的三幅畫，說是危急之時方能打開，第一幅描繪的是太平盛世，第二幅裡饑民遍地，第三幅則是一棵枯樹，一座荒山，三幅圖隱喻著明朝和崇禎皇帝的命運。第二折〈奪冠〉講述李自成起義。第三齣〈別母亂箭〉講周家一門忠烈奮勇殺敵，最後戰死疆場。〈撞鐘〉、〈分宮〉，崇禎皇帝連撞景陽鐘三次，大臣們一個未到，最後來的卻是給李自成開城門的叛徒。〈刺虎〉中宮女費貞娥見皇室滅亡，於是假扮亡國公主意圖行刺李自成，不想李自成將她賜給虎將李固為妻。新婚之夜，費貞娥把李固刺死後自殺身亡。最後一齣戲〈煤山〉，崇禎皇帝在煤山自盡。

《鐵冠圖》在傳統戲的基礎上進行整理完善，〈冠圖〉、〈奪冠〉、〈煤山〉是新捏出來的折子戲，〈別母亂箭〉中的曲子也進行了整合。守正創新是老師們堅持的原則，這也是總書記對我們文藝工作者提出的期望。

向著老師們指引的方向

如今，崑曲觀眾的平均年齡下降了三十歲，白老師數十年的心血培養我們小蘭花傳承崑曲，傳承崑曲也已經成為我們的使命與責任。蔡老師的戲路全面，我除了向他學習大官生中的「三皇兩仙」，還學習了巾生戲《風箏誤·驚醜》和俞振飛大師版本的〈驚夢〉、〈拾畫·叫畫〉，雉尾生戲《連環計·小宴》，窮生戲《評雪辨蹤》，小官生戲《琵琶記》。在白老師引領的這一場崑曲的文藝復興中，我們小蘭花是中流砥柱，不僅要學會老師們所有的戲，更要

學會他們對戲的理解，並能守正創新，掌握所有寫意與達意的方法。

感謝恩師蔡正仁老師二十多年來的悉心教導，也感恩白先勇老師對小蘭花與對我的提攜，在老師們的指引之下，我們走向了更大的舞臺，也有了更多的演出機會，老師們也始終如引路人一般，在我們快迷失方向的時候，給我們指引著方向。

記得在北大演出，有學生說，世界上有兩種人，一種是看過崑曲的，一種是沒有看過崑曲的。二十年前還在迷茫的我，如今越來越感受到做為一個崑曲從業者的光榮，總是很自豪地介紹「我是崑曲演員」。做為承上啟下的一輩人，傳承最正統、最正派、最正宗的崑曲是我們的使命，我們的未來就是讓更多人喜歡上崑曲，看見崑曲中所蘊含的戲劇、文學、音樂、表演、服裝等中國傳統文化的集大成之美。

薪盡火傳，生生不息
——牡丹亭後「生行」的傳承

屈斌斌／蘇州崑劇院國家一級演員

瑰寶崑曲原本「古老」的藝術，卻在新世紀煥發了「青春」的活力，形成時尚、形成浪潮、形成現象。在大學生、戲迷、票友等等眾多的普通人中產生巨大的吸引和反響，能走向世界風行海內外，能很好地傳播中華傳統文化，之所以會如此成功，正是因源自於白先勇老師製作、排演的青春版《牡丹亭》。白老師製作《牡丹亭》的思路和理念，由青年人擔任主演，由青年人來觀看，由青年人去傳播。也因此我們「小蘭花」與白老師結下了不解之緣。

二〇〇三年初白老師帶領我們「小蘭花」創排《牡丹亭》開始，至今已二十來年，演出四百多場，遍布世界各地，國內國外諸多名校、名劇院，影響巨大可以說成績斐然。二十年的積累、沉澱、成長，雖然我已不再青春，但我始終記得白老師對我們說過「你們要有使命感、責任感」，白老師給了我們一條成功的路青春版《牡丹亭》，也更加看重我們要為崑曲復興、弘揚做出努力、成績，看重我們身上的責任「傳承」。

我很幸運能參與到青春版《牡丹亭》當中，也改變了我藝術生涯的走向。創排前期我是以「小生」應行入組的，飾演「皇帝」一角。在白老師的推薦、幫助下我很榮幸地拜了上崑名家蔡正仁為師，正式成為俞門傳人。然而沒多久我就「背叛師門」。因《牡丹亭》需要，我改了行當由「小生」改「老生」，飾演「杜寶」一角。也由此走上了這個「生行」的學習、傳承之路。而後得到了姚繼焜、計鎮華、黃小午、張世錚等多位名家的傳授。

接到「杜寶」這個角色，是由馬佩玲老師提議的，白老師支持的，她讓我做準備，第二天直接響排一次，當時我有點蒙圈，有點緊張，在「杜寶」這個角色上，我要從聲音、身體形態、表演手法上完全改變，從「大官生」轉變到

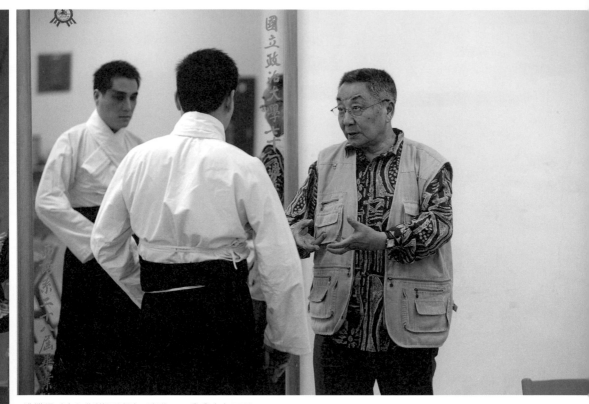

姚繼焜（右）指導屈斌斌。臺北，二○○九年五月。

左：《義俠記》。蘇州，二〇一八年三月。

右：《牡丹亭‧硬拷》。上海東方藝術中心，二〇一〇年四月。

「老生」，幸好當時有姚繼焜老師在，當時跟老師還不是很熟悉，我也只能厚著臉皮去請教。老師說你是整部戲第一個上場的，首先你的臺步要比原來「小生」的大一點、穩一點，身體形態要穩得住，聲音要用「本嗓」，需要寬一點，放出來唱、念，老師講完，直接拿著劇本示範起來，我看著，跟著來，一遍又一遍，不厭其煩。直到張繼青老師來喊了一句：「老姚吃飯了！」笑著拉我一起吃去了。吃的過程中幾位老師都還在教我應該注意哪些，現在回想也真是幸福。第二天也順利完成響排，就這樣我演「杜寶」的角色確定。結束後姚老師跟我說：「既然現在已經定了，現在回想也以後就跟我從基礎的學起吧，先把『杜寶』演好。」由此我跟姚繼焜、張繼青兩位老師結下了二十多年的師生情誼。

感恩兩位元老師，讓我堅定了目標，也打下了一定的「老生」基礎。

白老師在製作青春版《牡丹亭》的同時，也非常注重我們的學戲、成長過程，不斷地資助我們向名家學戲，期間得到了香港余志明先生等多位愛好、愛護崑曲的熱心人士贊助與支持。我很幸運在改行當初期，由白老師推薦，向黃小午老師學習《浣紗記‧寄子》。這齣戲「伍子胥」以老生應工，掛白滿，蹬高靴，配劍。起初老師不排戲，先說戲，給我講解人物。「伍子胥」大英雄也、戎馬一生、憂國憂民、聲名顯赫，膝下只有一子，因以國家大事為重，故又不得不把「伍子」寄於異國，這樣的故事背景、心理狀態。表演上老師說我剛剛改行，可以適當加一些「老生」的基本功，一些基礎技術，如「抖髯」，彈髯，捋髯，頓足，顛步」等等。但是這齣戲還是以情為主，要以情帶技、以技抒情，所有的技術都是服務於表達人物的。老師開始排戲時，先幫我練「老生」的發音、唱腔、念白，戴著「髯口」走臺步。然後說一個出場，唱一段「引子」。就幾步路，一句唱這個過程用了好幾天，老師說每個戲的第一次出場很重要。在整齣戲的排練中，老師都是先示範，再讓我跟著來一遍，然後才我自己來，一有不對、不到位的時候，老師就手把手教，包括眼神，表情都要過關才能往下教。就這樣慢慢教，慢慢學，慢慢摳，最後才得以成功地彙報演出，得到了多位老師的肯定，也看到了老師欣慰的笑容。感恩黃小午老師，使我提高了「老生」很多的基本功。多年後老師又指導了我《義俠記》裡「武松」這個角色。這個戲在之前就學過〈誘叔別兄〉、〈會鄰殺嫂〉，為了串成大

《爛柯山》。臺北，二○○九年五月。

戲，加了〈遊街〉、〈回家顯魂〉。老師在給我說這個戲的時候，要求我帶點英氣、豪氣、武氣，要用點「武生」的表演方法。在〈顯魂〉前半齣要用心、用情去演繹出對「嫂嫂」的質疑和查出真相的決心，一柔一剛，一馳一張，把握好人物的情緒控制。戲的最後老師設計了「武生」的一個下場程式，把我苦得練了好久，老師才算讓我過關。最後一齣〈殺嫂〉中，運用了很多「武生」的技巧，「甩髮」、「戳步」等等。在《義俠記》彙報首演的呈現中，老師也認可了我的「武松」，認為我有很大的進步。由梁谷音、劉異龍、黃小午、王維艱等老師傳授指導的這個戲也經歷了很多商演，在臺灣也是連續三年都有演出並錄影。老師們也給予了我很多的幫助，感恩幾位老師，使我在基本功方面有所突破。

與計鎮華老師的緣分也是由白老師牽線，推薦。記得一次在香港演出期間，白老師邀請上崑這些「國寶」老師與我們「小蘭花」一起用餐，白老師就把我介紹給了計老師，老師了解一下我的情況然後就給了我一個任務，先學一段《長生殿·彈詞》的「五轉」，過幾日彙報給他，就此開始了向計老師學習的模式，也進到了老師的「老生」培訓班，向老師學習了《爛柯山》全本，演「朱買臣」，折子戲〈彈詞〉、〈搜山打車〉等片段。在二〇一九年十二月，非常榮幸地參加了老師領銜主演的三地明星版《十五貫》，飾演〈踏勘〉一折的「況鐘」。與老師同臺甚是滿足。在學戲中，老師教了許多別的藝術門類的表演技巧，借鑑話劇、影視、舞臺劇等等，提高了我的臉部表情演繹，形體的節奏控制，眼神的運用等。老師在教戲的同時也經常教導我說「一個好演員應該用『心』去演戲，不要拘泥於程式，要通過挖掘人物的思想感情，展現人物的真實內心世界以情感人，才能做好，演好」。老師的這些教導、傳授使我終生受用，感恩老師，使我提升演好戲、演好人物的技巧和功力。

經典崑劇《十五貫》是崑曲「老生」演員的必修課，也是傳承路上的必經之路。在二〇一八年非常榮幸地得到了浙崑張世錚老師的傳授。如何傳承經典劇碼，如何讓經典人物在當下的崑曲舞臺上煥發光彩，這是我傳承《十五貫》思考的問題，讓觀眾接受並喜愛是目標。老師第一堂課是給我講人物，分析劇情，老師說：「這個是『傳字輩』老先生傳下來的，『況鐘』這個角色講究端正、嚴肅、大方、威嚴。稜角分明又不輕視小節，要多咀嚼、慢消化，注意細

節處理；〈判斷〉運用坐姿調整、腳步變化、拿筆、放筆、提筆等等來展現『況鐘』審案的複雜心理；〈見都〉運用了很多水袖、髯口的技巧，展現急在心間，心急如焚的心情；〈踏勘〉、〈訪測〉在扇子，髯口上很好的運用，展現了勘驗、審案、疑問、調查到最終確定的一個過程。」經過老師的細緻分析，人物清晰可見易把握，難度在於技巧的運用。而後開始教戲，第一個出場很重要，老師先是示範，人未露面而先亮靴，亮在側幕邊上，我問老師為什麼要這樣處理，老師告訴我，這樣可以突顯「況鐘」的重要性，可以調動觀眾的期待感，拉近與觀眾的距離，所謂方寸之間都是戲。按照老師的要求，出場來了無數遍，才立住了「況鐘」的第一印象。隨著教戲的進行，很多的技巧運用到戲裡，動作不到位老師就再次示範，直到這些技巧做到了能服務於人物表演，刻畫，體現，排戲，理解，最終也很好地呈現在舞臺上，老師也甚是欣慰。首演謝幕完老師送了我兩句話「情為魂、技為骨，戲無情不動人、戲無技不驚人」。讓我在今後的演繹生涯中獲益匪淺，將終生受用。《十五貫》也一直巡演，傳承好演出好是我首要任務。感恩張老師，使我深刻理解了運用技巧來體現、表達人物，塑造人物。

經典崑劇劇碼《朱買臣休妻》是我與張繼青、姚繼焜兩位老師二十多年師生緣、師生情的紅繩、紐帶。這齣戲是白老師點名要我跟兩位老師學的，與陶紅珍老師合作完成，她演「崔氏」，我演「朱買臣」。在青春版《牡丹亭》初期出去巡演時，我就跟姚老師進行學習，前後經過兩年多的時間，研讀人物，坐唱，排練，響排，彩排再到細排，摳戲的過程。故而這個戲我學得很充分很扎實。這個戲開始於《牡丹亭》巡演路上。老師跟我講戲在酒店、大巴車上、劇場、後臺……只要有時間都可以利用。記得一次在英國演出期間，老師拉著我在酒店大堂的角落排戲，原本很安逸，隨著排練進行，邊上不知不覺圍了很多老外駐足欣賞，時不時也給予掌聲，老師解釋到這個是「中國戲劇——崑曲」，當時自豪感爆棚。老師是口傳心授的，一字一句地教我唱念，有時候張老師會幫我搭腔，想想實在是美，與「國寶」對戲。開始走排，第一次出場尤為重要，也是相當的難。區別於傳統的抖袖、整冠、捋髯的程式，從人物的內心，性格的行為、生活的規定情景出發。要體現「朱買臣」的窮、弱、酸、儒、趣，於是上場的臺步和引子要到位，排練一個星期後才算有點樣子。老師說這個第一印象把握好了，形象就成功一半了。〈逼休〉前半部

分對「崔氏」哄、騙、逗趣為主，要生活化，通俗易懂；後半部分則需採用大幅度的，強烈的身段動作來表演，表現對「崔氏」從不捨到怒惡直到最後被迫放棄的過程。〈潑水〉是傳統「老生」的扮相，表演穩重、大氣即可，但內心是極其複雜、矛盾的。與〈逼休〉時的「朱買臣」有極大的反差，由弱變強，由軟到硬，是女強男弱到男強女弱的轉變，正是這種內心的轉變才有「馬前潑水」的行為，「覆水難收」的結局。《朱買臣休妻》是封建時代卑微個體的悲劇，「崔氏」、「朱買臣」各自承受決絕的後果。這是我從老師的傳授，教導和自己體會中得到的一點感悟，理解人物的昇華。通過老師細緻教授，自己的用心努力，最終在蘇州首演得以成功。後又去了香港、臺北、高雄、臺中等多地演出。觀眾也給予讚賞。這個戲將會繼續演，繼續排，繼續煥發光彩，得以成為精品。不辜負白老師，張、姚兩位老師。感恩老師，使我在理解人物內心方面，文學理解能力方面，專業技能修養方面，內在修養方面都得以提高、進步。

創排青春版《牡丹亭》後，二十年來演出間隙，我從「生」到「生」的轉變，重新起步，積累傳承了《朱買臣休妻》、《義俠記》、《十五貫》、《滿床笏》、《釵釧記》等傳統大戲。〈寄子〉、〈打子〉、〈彈詞〉、〈掃松〉、〈坐樓殺惜〉、〈跪池〉等傳統折子戲。也參與過很多新編戲，現代戲的創作，也涉獵過別的藝術門類，吸取了更多的養分，供我今後的舞臺形象更加豐富，飽滿。學習傳承的路永不間斷，不求「省心」，但求「用心」，努力塑造好每一個傳承路上的角色。感恩所有老師，感恩有你們。

人的一生會遇到多少人呢？

陳玲玲／蘇州崑劇院國家一級演員

人的一生會遇到多少感於懷，銘於心的人呢？

二〇〇三年我和青春版《牡丹亭》結緣，汪世瑜、馬佩玲老師推薦我出演其中杜母，並通過了白先勇老師先期考核。二十年來做為一名崑曲老旦演員，生逢其時，目睹兩岸三地的大智者為崑曲振興全力拓土開疆，實屬幸事。每每想到曾經為青春版《牡丹亭》奔走吆喝，出資出力的他們，就有無數畫面浮現眼前，那些宣之於口嫌瑣碎的故事，卻是我珍藏在心底的寶藏。

從青春版《牡丹亭》杜母開始，二十年光陰用一根絲線為我串起了一個又一個個性鮮明的老旦形象。青春版《牡丹亭》顧名思義主題便是青春兩字，白先勇老師為首的創作團隊為了追求青春的視覺觀感，舞美燈光打破固有程式，用一種全新的美學基調重新定義整個舞臺的呈現。杜母是劇中女主杜麗娘的母親，儒家代表杜寶之妻，堂堂一品夫人，其身分地位自是不同一般。以前傳統的杜母形象就是老旦裝扮，沉穩之外少了些青春的氣息。白老師希望打破傳統老旦造型，突出杜母只有四十歲左右年齡感，和杜麗娘的青春亮麗有個視覺的銜接。在造型試妝初期張繼青老師、汪世瑜老師、馬佩玲老師都給了我杜母人物造型出謀劃策，後來還是張繼青老師提出用三片頭片子貼出了有別於傳統閨門旦和老旦的別樣杜母，在顧玲化妝師的操作下，青春版《牡丹亭》的杜母自成一格，既端莊穩重又不失清麗靈動，白老師看後拍手讚揚。許培鴻先生把她定格在鏡頭裡，是值得我珍藏和懷念的照片。在排練的過程中，張繼青、汪世瑜、馬佩玲三位老師用各種方法啟發我，通過端於型、秀於內、穩在心三個要點讓我在當時二十四歲的年齡演出了這位大家閨秀的基本人物形象，開啟了我舞臺生涯的黃金之旅。二十年過去了，我始終不敢滿足，杜母的舞臺呈現

405

也在二十年中悄然成長，臺風的穩健、唱念的成熟、表演的到位都是我孜孜以求的前進目標。

老旦是一個特殊的女生行當，在崑曲的劇碼中，正式以老旦為主的戲不多，但幾乎每一部大戲都離不開老旦。

所以從青春版《牡丹亭》開始，白老師製作的大戲中，我都參與其中，接受了眾多老前輩的提攜培養。在岳美緹、華文漪老師親授的《玉簪記》中，我飾演潘必正的姑母，虔誠向佛不問紅塵之事，有意無意為潘必正和陳妙常的愛情種子提供了土壤，又為他們的愛情設置了障礙。在《問病》、《秋江》幾折的排練中，岳美緹老師近乎苛刻的教學要求使得我姑母這個角色牢固地立住在這個大戲中。同樣是岳美緹老師傳承的大戲《白羅衫》中，我飾演了男主角徐繼祖的奶奶，一個歷經人事滄桑的老太太。在梁谷音老師傳承的大戲《釵釧記》中飾演家道中落的皇甫母……

《鐵冠圖》中飾演從容剛烈的周母；在我們劇院的傳承大戲《義俠記》中的王婆是我一次放飛自我的舞臺呈現，我極其珍愛這個角色。曾詠霓老師為我設計的王婆褙衣是在蘇州劇裝廠倉庫親自翻找出來的獨一份布料，又讓繡娘在原有的花朵上層層疊鋪加了花色，讓她雖是半老徐娘，卻也要俏麗滿分；綁腿褲是為了王婆走街串巷更方便，沒使用老旦箱鞋，而是穿了花旦鞋不加穗子，可以在舞臺上展現王婆的市儈和麻溜。王婆通常都由小花臉扮演，〈挑簾裁衣〉、〈服毒〉兩折戲中王婆的雙面臉：為了賺到西門慶的銀錢，對潘金蓮巧舌如簧，笑臉相迎；逼迫潘金蓮毒害武大郎的三句「你若不依」，念白時一聲低過一聲，一聲快過一聲，一聲狠過一聲。突破老旦的程式，放飛演繹王婆讓我看到自我舞臺呈現的多面性，我開始享受舞臺帶給我的驚喜。

回首二十年白先勇老師對我說過最多的一句話就是：「相信你所堅持的，老旦是不可缺的舞臺綠葉。」「綠葉飄香老來俏」是白先勇老師贈與我老旦專題講座的題目，我特別喜歡。內心對我二十年來專注的老旦藝術更加情有獨鍾。崑曲的老旦老師不多，但我很幸運，自從一九九六年自藝校毛遂自薦主動改唱老旦後，我和王維艱老師擁有了一輩子的師徒情。崑曲傳承講究口傳親授，薪火相傳。我剛才所說的舞臺上呈現的一個個老旦人物，都離不開王維艱老師的加工和指導，她是我前行的燈塔。從一開始一齣《吟風閣‧罷宴》就為我的老旦生涯奠定基礎。那時的我對表演

406

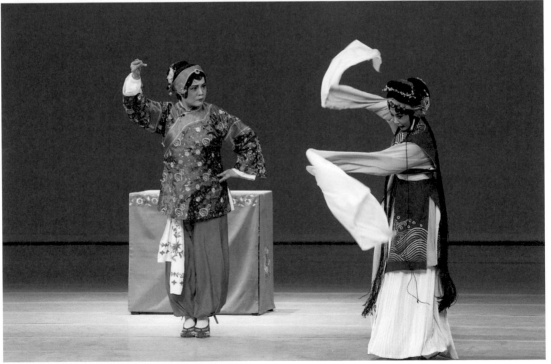

上：王維艱示範老旦妝扮。蘇州，二〇一〇年八月。

下：《義俠記‧服毒》。蘇州，二〇一八年三月。

藝術還是處於懵懵懂懂的狀態，王老師手把手從頭教起。她強調劉婆雖是小人物，但卻有著大情懷。就單篇出場的拄拐杖喝醉酒狀態，老師在今年暑假還在給我做示範，唱念無數次地糾正。王老師告訴我：「在戲曲的規定情境中，聲音是可以塑造人物喜怒哀樂的，老旦的亦歌並舞是為了輔助人物，貼進人物。」這次香港演出回蘇，我把青春版《牡丹亭·遇母》的劇照給老師看，老師當場提出有身分的老旦和普通老旦對於驚嚇的表演方式是完全不一樣的。二十幾年在王老師的持續把關下，我的老旦藝術一直穩步向前行進著。我曾問過：「老師，我需要磕頭拜師嗎？」王老師說：「你不拜師，就不是我教的嗎？」對呀，這半輩子的舞臺呈現老旦人物都來自王維艱與黃小午老師老師佝儷的付出。我舞臺上每一次亮相都是老師的心血凝結而成，觀眾給我的鮮花和掌聲都是對老師付出的肯定。老師傳承給我的〈罷宴〉、〈拷紅〉、〈別母〉、〈見娘〉、〈井遇〉、〈花婆〉、〈前親〉這些傳統老旦折子戲，現如今有的整合在了各個大戲中，有的還是保持著經典的折子戲形式展現在舞臺上。這裡每一折戲都是經過王維艱、黃小午兩位老師深思熟慮在前輩傳承下來的基礎上豐滿而成的，我深感老旦藝術傳承之任重道遠，也將為此付出我的努力。

青春的夢燃過，從二○○三年到二○二三年，一生中最美好的二十年華裡，在諸多師長的關懷下，青春版《牡丹亭》的我們經歷了風雨，也見到了彩虹，邁過了人生低谷與波瀾，也完成了煥新與蛻變。感恩有太多前輩鋪路與呵護，我們才有了今天的成績。

回首往事，不禁感慨：人生能有幾個二十年？時間都去哪兒了？只有坦然面對，才能夠以更好的姿態再出發。當青春的夢照進現實，可貴的是同臺的還是「青春版」的你們，臺下還有一路相扶的老師。你們都是這二十年的饋贈，也將是我銘記在心的人生財富。

惟願：天長地久有時盡，此情此景無絕期。

左：《牡丹亭・訓女》。天津南開大學，二〇〇六年四月。

右：《白羅衫・井遇》。南京江蘇大劇院，二〇一九年六月。

我與劉異龍老師

柳春林／蘇州崑劇院國家二級演員

歲月蹉跎，不覺兩鬢漸白，回首從藝過往，仍歷歷在目。從一無知少年，到現在略有感悟。近三十年間，許多老師始終鼓勵我不斷向前。在學校啟蒙學戲的時候我碰到了姚繼蓀老師，在團工作時又有本團的朱雙元、朱文元等老師，排練學習大戲的時候又有很多其他的老師，他們都教會了我很多，指引著我進步。

我最要感謝的是劉異龍老師，能和劉老師學戲離不開白老師的幫助。當年白老師讓我們小蘭花班的幾位同學每個人都要在蘇大舉辦個人折子戲專場，每個人都要有幾折戲，就問我們每個人想學想演什麼戲，當時我就希望能向劉老師學戲，所以通過白老師的牽線讓我能向劉老師學戲。我專場的戲分別是〈驚醜〉、〈下山〉、〈醉皂〉三折。想起當年老師來蘇教戲的時候真的很感激，教〈醉皂〉這折戲的時候老師從一字一腔先教起，這折戲念的是揚州白，我之前沒有接觸過這類念白，雖然在學戲前老師把他演出的光碟寄過來讓我自己先學習熟練起來，但是在老師來蘇教的時候還是從頭開始一字一句示範和糾正，直到劉老師把他滿意之後再教動作。劉老師說這折戲演好不容易，全看演員自己，整折戲基本上靠一個人通過唱念作表，把一個衙門中的皂隸完整地展現在觀眾面前，很考驗演員的基本功。這折戲當中有很多的身段動作，劉老師他不自己親自示範，我就會不能理解和體現，丑角的動作幅度又大，他當時都要七十多了，每次教戲老師都是渾身濕透，他總說要是他不自己親自示範，不管是什麼動作，每次都一遍一遍地示範，每次教戲老師都是渾身濕透。〈驚醜〉這折戲沒有太多的身段動作，但是裡面的人物是個醜小姐，我之前也沒有接觸過類似的角色。劉老師說雖然這個人物長得醜，但是在演的時候不能完全醜化，要像花旦那樣美，在一些特定的時候才把動作聲音等放大，這樣既增強了喜劇效果又使人物更加可愛而不惡俗。老師總是能在各種人物間自由切換，不管什麼角色都是信

手拈來，每個角色都是那麼精彩，我也是不斷地模仿，老師也總不厭其煩地一遍一遍示範糾正，雖說這折戲學的時間不長，我對人物的表演還沒有完全掌握，但是舞臺效果其實很好，需要我接下來更努力。〈下山〉我在學校裡學過，劉老師再重新幫我整理了一下，有些細節的地方再重點加強理順。他也是自己親自示範，再讓我按照他的標準，更讓我接下來繼續努力，到現在每次我們通話他總要叮囑我要練功。之後我和劉老師又學習了〈蘆林〉、〈挑簾裁衣〉、〈評話〉、〈借靴〉等戲，我也有幸在二〇一二年拜在劉老師門下。

動作都要達到他的要求，每句臺詞，每句唱再配合每個鑼鼓點都要做到嚴絲合縫，都要清清楚楚。劉老師在教戲的時候總說演員在臺上不能輕易放過每句臺詞，每次展現自己的機會，他總說他多年的演戲心得灌輸給我。確實，只有對每個角色不斷的精益求精，不斷摸索，才能取得進步，所以老師不光教戲，還把他多年的演戲心得灌輸給我。

在我專場演出時，他忙前忙後，演出時還躲在臺上幫我換衣服，每每想到總會有很多感動。雖然專場演出比較順利，但是劉老師說他對我還是不太滿意，讓我接下來繼續努力，到現在每次我們通話他總要叮囑我要練功。之後我和劉老師又學習了〈蘆林〉、〈挑簾裁衣〉、〈評話〉、〈借靴〉等戲，我也有幸在二〇一二年拜在劉老師門下。

崑曲做為人類非物質文化遺產需要我們每個人付出努力，繼承好，發揚好。白老師也常常叮囑我們要把崑曲的復興大任當做一輩子的事業，也時常鞭策我不斷向前，任重道遠，然行則必達。

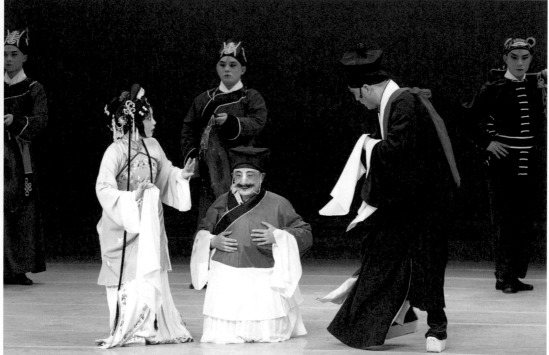

上：劉異龍（右）指導柳春林。上海，二〇一六年八月。

下：《義俠記・遊街重逢》，蘇州，二〇一八年三月。

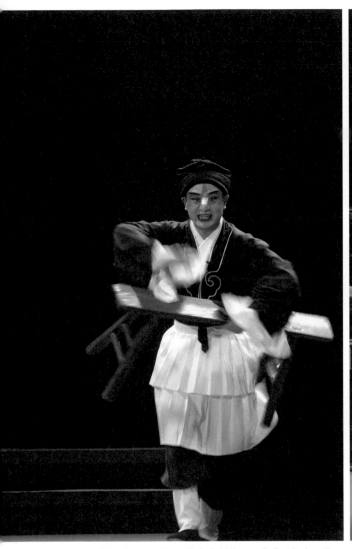

左：《牡丹亭・淮泊》。佛山大劇院，二〇〇五年十一月。
右：《牡丹亭・問病》。香港文化中心，二〇一〇年三月。

青春版《牡丹亭》二十年感悟

曹健／蘇州崑劇院國家三級演員

此時此刻，我正在青春版《牡丹亭》的巡演途中，現在在深圳。這次的巡演，從北方的內蒙古鄂爾多斯到重慶，到成都，到武漢，下來還將去廣州，去南寧，去湖北潛江，揚州，上海，北京，天津，洛陽，阜陽等地方，除了內蒙古的鄂爾多斯，青春版《牡丹亭》劇組是第一次去，其他的幾個城市，我們幾乎每年都會去的，那裡已經累積起了崑曲的忠實觀眾。上個碼頭，有戲迷朋友來後臺探班，他們說他們就是在二〇〇七年，當年在武漢大學，看了第一場崑曲：青春版《牡丹亭》。當時就埋下了崑曲的種子。到現在，已經成為了崑曲的資深戲迷，而且還影響了周圍很多的朋友、家人以及下一代，我深深地感受到當初白先勇老師為青春版《牡丹亭》定下來全國高校巡演的戰略方針，是何等的高瞻遠矚。老師的父親是白崇禧將軍，人稱「小諸葛」，白老師確實遺傳了白崇禧將軍的神機妙算，運籌帷幄，決勝千里的優秀基因。白老師不僅高瞻遠矚，還身先士卒。我清晰地記得，在演出之前，白老師都會組織一個動員大會，把全劇組的人員都聚集在一起，將演出是如何重要，意義是如何重大。不厭其煩地陳述一遍，聽得我們每個人都異常興奮，於是每個人都不敢怠慢。連桌圍椅披的一點點皺褶都不敢輕易放過。在演出中，如果沒有特別重要的陪同任務，白老師就一直站在舞臺的側幕邊，盯著舞臺上的一舉一動。聽著樂隊的每一個音符，等到演出結束，他就第一個到後臺化妝間，給我們每個人鼓勵，祝大家演出成功。每逢重大的演出後，那是一定犒賞三軍，大擺慶功宴！白老師這哪裡是在運轉一個崑曲劇組，這分明是在指揮一個戰無不勝的軍隊，攻占一個又一個的陣地，我們每個人都會因

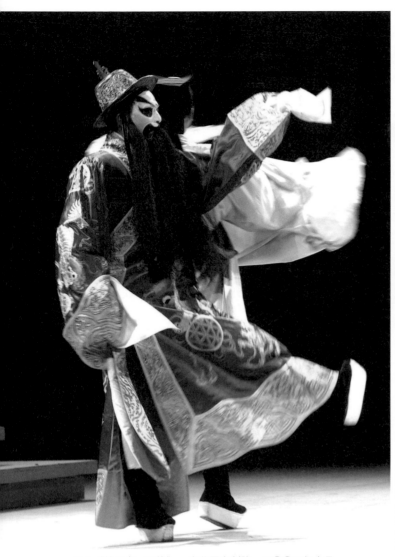

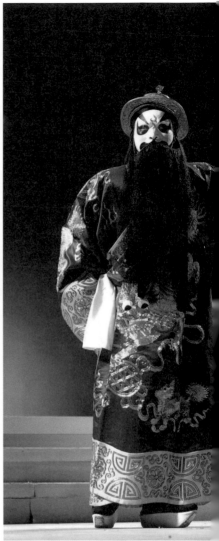

左：《牡丹亭‧硬拷》。臺北國家劇院，二〇〇四年十月。

右：《牡丹亭‧硬拷》。西安交通大學憲梓堂，二〇〇七年九月。

在這樣的劇組而感到驕傲，為有白老師這樣的將軍感到自豪，白老師已經很久沒有和青春版《牡丹亭》出來演出了，我們期待著與白老師巡演的日子。

做為一位著名的華人作家，為什麼這些年來對崑曲是這樣的支持，我想他是看到了崑曲是我國優秀傳統文化中的集大成者，他集合了唐詩、宋詞、書法、繪畫、音樂、哲學等等，沒有一個藝術門類有這樣的集中度，白老師正是看到了這樣一點，才不遺餘力地來扶持崑曲，推廣崑曲，白老師是中華優秀傳統文化的捍衛者。他一直說我們中國有這樣優秀的文化，但我們國人卻認識不到。做為從事傳統文化工作的一員，我們有義務去把崑曲這一個門類的藝術繼承好，然後再交給下一代，我翻看了一些傳統的崑曲劇本，看到有很多優秀的劇碼。但是在舞臺上卻很少看到。我想這正是我們崑曲人當下迫切需要做的事。依靠經驗豐富的老藝術家，集中優秀的中青年演員，把我們優秀的、稀少的、冷門的折子戲恢復一部分起來。這樣才能不愧對崑曲的老祖宗。白老師也已是八十多歲了，我們希望白老師健康長壽！崑曲需要白老師！

416

一個普通大學生與青春版《牡丹亭》的緣分

楊越溪／校園傳承版《牡丹亭》演員

回想與青春版《牡丹亭》的緣分，竟可以追溯到我剛上初中，那時懵懵懂懂，只聽說這個崑劇演出風靡高校。彼時網路的發展和普及還未如現在這般發達，我和小夥伴在學校偷偷地用電腦查演出影片，課後對照著影片比劃，興致盎然……一轉眼，將近十年的時光一晃而過，在北大讀研的第一學期伊始，師弟告訴我有個崑曲劇組在招演員，秉著試試的心態報了名。那天騎著單車一路來到未名湖畔時，看到湖邊已經有不少夥伴分分練習著面試的崑曲片段。入選後除了榮許壓力，本想打退堂鼓的我最終還是選擇了堅持嘗試，表演了一段兒時學過卻放下許久的〈遊園〉片段。入選後的感受幸與幸運，當時還沒能意識到這一切對我的人生來說意味著什麼。隨著時間的推移與自身的經歷成長，越發強烈的感受到這段經歷對我人生的改變，每每回想也無不感慨白先勇老師對崑曲復興的付出與貢獻、青春版《牡丹亭》和校園傳承版《牡丹亭》的時代意義。而對這一切的形容詞，似乎再沒有比「偉大」這個看似通俗常用卻更真切貼合的詞語了。

學戲

入選後的我們往返於蘇州崑劇院，或在北大集訓、排練，那是一段永生難得、且難忘的近乎專業化的學習經歷與人生體驗。大家拿到自己分配到的角色與內容後，分別進入自己的學習組由相應的老師們從頭教學。從行腔到身段的高效學習，需要我們始終保持精神高度集中，經受住體力與腦力的雙重壓力與考驗，那段時間幾乎每晚夢裡都在背戲。印象深刻的記憶有很多很多，對我個人而言，最難忘的應該是咬字的學習。以往接觸比較多的是北方的崑曲，是經歷了北方

文化和語言融合後的，而我們校園版是以青春版《牡丹亭》為藍本、遵循著蘇州話學習的，這對一個土生土長的北京Y

頭來說確實有些難度。從小就知道吳儂軟語好聽，起初也很興奮這次能有機會學習，但真到學的時候才感到難上加難。

有一次呂佳老師聽我的咬字發音有問題，就地坐在臺階上為我矯正了許久。尤其是「偷人半面」的「偷」，老師耐心地

幾十次、甚至上百次地拆解教學字頭、字腹、字尾，奈何自己就是發不準確「偷」這個字，看著老師一張一合的嘴，彷

彿我的嘴和舌頭和老師的構造不一樣似的，聽著自己的發音又令人發笑又自覺無奈著急。小夥伴們中不乏遇到相似問題

的，但最甚者應屬飾演石道姑的小夥伴。〈道觀〉一折有大段蘇州話的念白，她用拼音、音標等各種方法標注在每個字

上。那一折的劇本看過去，密密麻麻全是標注，大概是原文的三五倍之多。大家紛紛「拜讀」後，每每忍俊不禁。

戲曲的傳承講求口傳心授、言傳身教，因此在學戲的過程中教給我們的不僅僅是幾個曲牌、幾個身段那麼表象。

老師們會帶領我們讀劇本，即使是〈遊園〉這種大家比較熟悉的片段，劉煜老師也會拆解、深度分析哪怕半句戲詞中

的景色表意與情緒深意，這更有利於我們充分解讀角色、代入角色、對角色的理解與塑造更有層次感和立體感。哪怕

是〈回生〉這麼短小的一折戲，俞玖林老師也為我們講解幾秒與幾秒之間的情緒變化。為了保障我們學戲的質量，每

一位老師對我們各式各樣的問題有問必答，一遍遍配合我們錄音、錄像，與我們一遍遍搭戲磨合。青春版的導演汪世

瑜先生，同為我們校園版的導演。記得那時已是高齡的汪老師不畏炎炎夏日，為我們的排演、合成整日緊盯，不斷在

舞臺與座位上來回，為演出的最終呈現保駕護航。

學戲期間我們整天沉浸在蘇崑，那是一片很大程度保留了蘇州文化特色、在市區中取靜的「世外桃源」。蘇式建

築與崑曲傳習所的蘇州園林實景浸淫著每一個進入蘇崑的人，彷彿一下子從當下浮躁的物質世界進入到了文人雅趣的

崑曲世界，而這讓我們對崑曲的綜合感知與理解、體驗感更強烈，毫不猶豫愛上這種感覺。加之對當地生活的融入、

和老師們的學習與交往，學戲的過程格外地純粹。現在回想，這些都是白老師傾注了巨大的心血，嘔心瀝血為我們營

造了一個能夠讓大家心無旁騖學戲的環境。我們的學習過程在所有的老師們共同努力和設計下被保護得很好，能讓我

們如此簡單、純粹地在崑曲世界徜徉探索，無條件感知崑曲、非遺的美好。這樣的崑曲世界其實應是每一個國人心中

楊越溪與白先勇合影。二〇一八年十二月。楊越溪／提供

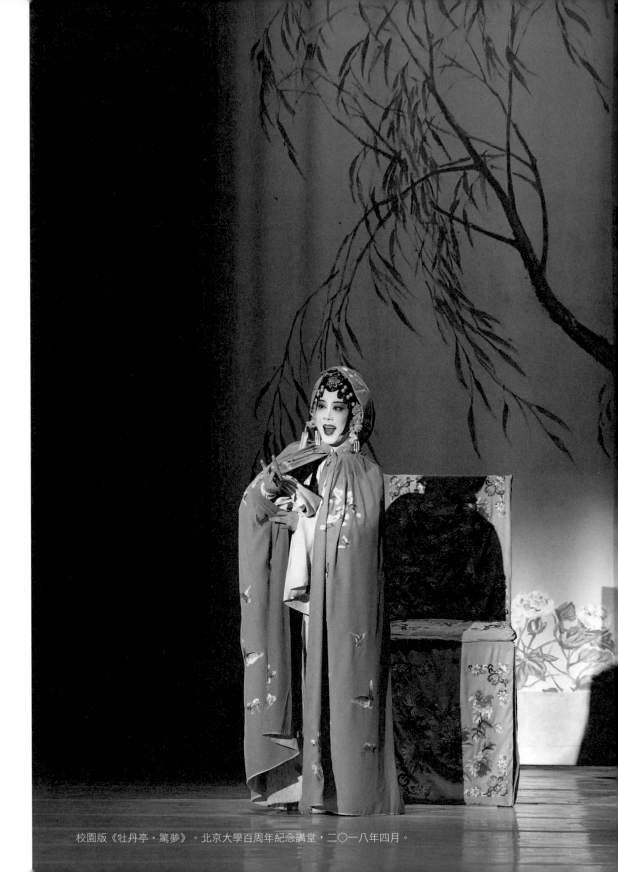

校園版《牡丹亭・驚夢》。北京大學百周年紀念講堂・二〇一八年四月。

應當追尋的精神烏托邦。不知不覺，這些經歷與感知早已隨著時間的推移成為我生命中的精神之種，不斷生根發芽。

演戲

大概是從拍定妝照的那天起，終於要面對觀眾了的感覺越發真切，人也越發緊張了起來。白老師為了幫助我們緩解緊張，在演出前總會親自為我們每一個人加油打氣；為了幫助大家迅速積累舞臺經驗，在正式首演前還為我們提供了一些演出的機會。同時，所有臺前幕後的老師們都拚命為了校園版有更好的舞臺呈現和團隊磨合而努力著。四月十日是個意義非凡的日子，是十幾年前青春版《牡丹亭》從校園發出的日子。而十三年後的二○一八年四月十日，由我們這支全國各高校同學們組成的演出團隊在北大百周年紀念講堂首演校園傳承的青春版《牡丹亭》。幕後的一眾老師們為我們每個人打理各種細節，確保我們在舞臺上萬無一失。候場時我雙手冰涼，緊張得有些控制不住地顫抖。上臺前，我的主教老師劉煜、呂佳老師和蘇崑的一眾老師們在臺口分別為我們加油打氣，目送我第一個出場。在九龍口轉身亮相時，臺下給予了雷鳴般的掌聲，正是這份鼓勵讓我瞬間感受到了來自各個高校和朋友們的愛，迅速沉靜下來，調整心態。下臺後才發覺手心全是汗，一直緊張到發抖的雙腿也軟了下來。後來才知道，首演那天來了很多崑曲界的國寶級專家、學者與愛好者，他們的包容與大愛給予了我們肯定與鼓勵、滋養了整場演出。首演的五天後，剛好是我的二十三歲生日。校園版首演拉開的序幕，對我個人而言不僅僅是份特別的生日禮物，隨著我們的全國巡演，這份禮物的深意也不斷發酵，持續引導著我漸漸有了更高更美的認知。

後來，巡演到達了很多城市，每一場都有著特別的記憶。巡演第一站到達了湯公的故鄉撫州，在撫州湯顯祖大劇院演出。本以為這已經很特別了，但白老師還特意為我們安排了湯公紀念館的遊覽與學習之旅，讓我們在演出體驗中更了解創作者和劇目。結束了北京三所高校的巡演後，我們到達了天津南開大學。那天，我們以表演《牡丹亭》的方式為葉嘉瑩先生慶賀九十四歲壽誕。現在仍感嘆，這樣一個做夢都不敢想像的情景，竟然萬分有幸地參與其中。演出後，和小夥伴們「蹭」

到了葉先生的生日蛋糕，大家紛紛笑著說大晚上也不克制嘴了、多吃一點彷彿就能多沾上一點葉先生的才華與精神。

到了蘇州，我們回到了崑曲和青春版《牡丹亭》的娘家。興許是回娘家演出格外動情，那晚化妝時我的臉突發過敏，上完妝後臉上的疹子更是明顯，面光打下來也將是滿臉坑坑點點毫無美感，無法直視。這種情況下只能先卸妝。但再重新化妝時情況仍不見好轉。臨演前重新畫了三次妝，雙腿更是被後臺陰冷的空氣凍得發紫發僵。就在心態險些崩塌、以為要誤場時，呂佳老師的妙手迅速拯救我的容妝，侯君梅老師為我捂著取暖，最終穩穩的、美美的上了臺。

我們在南京大學的巡演請來了張繼青先生。兒時剛聽說崑曲，便知張老師是崑曲皇后，演起崑劇可謂不太懂，但崇拜之情的種子早已埋在心底。直到九月九日在南大的演出見到了張老師，那種激動到錯亂還能緩解些許緊張。卻還有個小人演著七上八下的戲碼。到了臺上，定睛一看張老師坐在第一排正中間，清晰到甚至能看清張老師的表情。那場演出表面上我演的是杜麗娘，心裡張老師上臺後，興奮緊張的我詞窮到只會說「謝謝老師」四個字，看到合影後才發現自己已經笑到眉毛都掉了。

後來我們又去了香港、臺灣。在香港的演出後臺見到了沈丰英老師，那個舞臺上的大家閨秀、仙女一樣的存在，無數少男少女傾慕了很多年的女主角，竟然在後臺、在眼前親切地鼓勵著我們。那天的觀眾席裡還坐著林青霞，這一切都像做夢一樣。臺灣做為校園版的收官之戰，最是刻骨銘心。演完後，白老師以及各位老師在慶功宴和我們說了好多好多，感觸也很多，直至今天仍無法用言語簡單形容出來。只記得每次我們謝幕曲唱起「但是相思莫相負，牡丹亭上三生路」時，總會酸了鼻子、濕了眼眶，也始終有一種複雜的情緒在裡面，有著幸福、激動、感恩、不捨……

後來

而後，因為校園版，我有機會接觸到了更多的展示平臺。在陌陌公益課堂為全國上百所山區的孩子們線上直播演出崑曲；拍攝江南水鄉陸家鎮形象宣傳片；參與《CCTV五四青年晚會演出、戲曲頻道《一鳴驚人》，其它電視臺的

相關戲曲節目錄製；接受《環球時報》的個人專訪；自媒體平臺發布崑曲短影片、文字分享得到小範圍的火爆……這些對我來說都是十分難得的實踐機會，在每種不同的情景中感受崑曲傳承與傳播中遇到的複雜情況。如果是積極的、值得延續的方式方法就找機會和朋友們分享，在每種不同的情景中感受崑曲傳承與傳播中遇到的複雜情況。如果是困難的那就靜下心來思考原因，想辦法尋求解決方案再做總結。校園版《牡丹亭》的演出實踐和這些相關經歷最終化為了我在學術專業上的思考數據和強有力實踐支撐。做為一名學子，在戲曲方面的研究中常會發現學術與氍毹間的距離。而校園版《牡丹亭》的體驗經歷令我大受啟發，通過對崑劇演出幕後的觀察、體驗、學習與訪談後，完成了關於蘇崑崑劇《牡丹亭》的審美特徵及開發策略方面的研究。距離青春版《牡丹亭》已經二十年過去了，但這些年遇見或反思一些戲曲作品與現象，腦海中最先、也是最多浮現的一定是它給我的啟發。很多當年的演出方法與模式仍在不斷被時間驗證它的超前與偉大。

二〇二一年六月，《牡丹還魂——白先勇與崑曲復興》的紀錄片在上海電影節上映。當天清晨我一個人乘坐早班高鐵跑到黃埔劇院看了首映。看到白老師在影片中出現，一瞬間所有記憶湧上心頭，感動到全程流淚。那天我在返京的路上在微信朋友圈中分享著心情與感受：「現在在高鐵上默默打著字，打了刪、刪了又打，總是覺得說不盡然，然後眼前就又模糊了……時常想，白老師為什麼能用他的一切來愛崑曲、甚至愛我們。這是多麼無私偉大的愛啊！」白老師在影片裡簡單地講著整個《牡丹亭》項目中的種種意外和艱辛，儘管我知道那些說出來的遠遠不及現實困難的萬分之一，但白老師雲淡風輕、略帶調侃地說：「我已經盡了九牛二虎之力，用了吃奶的力氣啦！」令人欣喜的是，那天全場爆滿，不僅有隨著青春版《牡丹亭》成長起來的中生代，還有很多打扮時髦的新一代年輕人。全程沒有人玩手機或者出去，大家完全進入到影片的講述中，隨著內容發出陣陣笑意或是抽泣。不僅沒有觀眾提前離席，正片結束後大家更是自發地熱烈鼓掌兩輪，直至片尾裡最後的名單全部播放完畢大家才戀戀不捨地離去。那一刻令人淚目，白老師嘔心瀝血的結晶仍在吸引著一代又一代的新鮮觀眾。九月，紀錄片來到了北京國際電影節。那一天正值中秋，我們校園版的大部分家人們齊聚一堂，共同觀看著。大家的感觸與默契無需多言，只通過眼神的碰撞就能彼此相通。透過一雙雙發紅的眼睛便知，一切盡在不言中，彷彿又回到了那年那時。

這些年，白老師的純粹與堅定始終洗禮著我，他給予了我崇高的榜樣力量。雖然與白老師已經好幾年未曾見面，但彷彿我與老師之間的距離從不曾變遠，他始終是我人生前進與每一次選擇路中的精神燈塔。在白老師的感染下我將研究方向由戲曲延伸至文化遺產，並開始了在英國的全新學習，希望國際視野的拓展能夠快速幫助我成長。無比希望有朝一日能跟上白老師的步伐，為崑曲和文藝復興獻上自己的全部。如今，我們校園版雖早已結束，夥伴們四散在世界各地，崑曲的種子也開始在各個領域生根發芽，有如我一般繼續在藝術領域中探索學習，或成為職業演奏員、職業教師與戲曲導演的，其餘的小夥伴們也分別在中文、新聞、哲學、經濟、教育、法律、能源、醫學等等領域中為崑曲播撒著更多、更廣、更新的種子。不難幻想，在不遠的幾年後他們成為各行業的中堅力量，又或是那時我們有了自己的下一代，崑曲的種子將在這麼多行業領域和代際中再次盛放。聚時我們猶如一團火，把對崑曲的愛用在學戲與演出中；散時也定會為崑曲傳承的滿天繁星自發地貢獻綿薄力量。

白老師自詡為崑曲義工，我卻覺得白老師猶如一個大家長，用無私的愛領著我們走進崑曲的世界，澆灌著每一個年輕的生命，我們的人生也在不知不覺發生了翻天覆地的變化與成長。一生中能遇到青春版《牡丹亭》，遇到白先勇老師，早已不能用幸運與幸福做充分表達。若能成長為像白老師一樣的人，用生命守護熱愛的藝術，是我生命中最期待、最崇高的願望。

寫作本篇時，除了榮幸與緊張，書寫途中常隨著構思沉浸在美好回憶中不能自拔、中斷寫作，再起筆時又是淚眼模糊。回看全文，自知文筆十分有限，太多表達詞不達意，只知那段記憶、那些經歷沉甸甸地在心中，早已化成生命中的一部分。如今青春版《牡丹亭》已走過二十年時光，仍轟動如初。相信再過二十年、二百年它的生命力依然旺盛。更堅信，在白先勇老師的帶領下，由青春版《牡丹亭》領頭的崑曲文藝復興之路皆是坦途。

緣起《牡丹亭》，遠不止於此。

輯四

天使贊助

——

贊助者

我與白先勇的君子之交

曾繁城／台積電文教基金會董事長

人生的際遇很奇妙！

年少時對文史特別感興趣，大學聯考第一志願是歷史系，父親勸阻：「念文科找工作不容易。」我的人生就此走向另一條路——科技業，沒想到有一天還能與文化藝術有了緊密的連結。因為擔任台積電文教基金會董事長，投入文化教育及公益贊助，我與舊愛「文史」重逢；因為崑曲，因為青春版《牡丹亭》，我與新歡「戲曲」相遇，中年以後實現了我的青春夢。

我成長在高雄鳳山的眷村，父親是軍校教官，家境並不富裕，連電視都是很晚才有的。記憶中父親喜歡聽廣播紹興戲，小孩子聽不懂，自然沒受到薰陶，一直到了大學接觸到古典音樂，才開始對藝術產生興趣。我喜歡閱讀文史書籍，大學聯考原本想考歷史系，父親勸我：「念理工，將來比較有出路。」考進成功大學電機系念到大二，有位同班同學也愛歷史，約我一同重考，再次喚起我的歷史魂，父親二度相勸，我又打了退堂鼓。結果，那位同學以乙組狀元好成績如願考上臺大歷史系（他就是著名歷史學家李弘祺），我則繼續在沒有太大興趣的電機系念到畢業，直到一九七〇年代臺灣開始發展積體電路，我像發現新大陸：「這比電機有趣多了。」

成大校內的廣播電臺定時播放古典音樂，交響樂、協奏曲、室內樂……漸漸聽出興味，開始買《貝多芬傳》廣泛涉獵。在基隆海軍造船廠當兵時，有一天在宿舍午休，半夢半醒間收音機傳來動人的歌聲，後來才知道：那是普契尼歌劇《蝴蝶夫人》著名詠嘆調〈美好的一日〉。

剛入社會工作沒有餘裕，我對古典音樂的喜好僅止於聽聽廣播，真正擁有第一臺音響是在工研院任職期間到美

國受訓，回臺時買了日本山水音響，開始搜集唱片和ＬＤ（雷射光碟）。一九九六年到一九九八年，我在世界先進積體電路公司擔任總經理，想與同事分享古典音樂，搬了一臺放映機到演講廳，利用午休時間播放歌劇等音樂光碟，不過，「午休音樂會」反應冷淡，最後不了了之。

我和戲曲的接觸晚了古典音樂很多年。在世界先進任職期間，又重拾最愛的文史，有一天，辛老師問我：「聽不聽京劇？」我說：「沒聽。」他又問：「聽過崑曲沒？」我回：「沒聽過。」剛好浙江崑劇團來臺公演，辛老師邀我一同看戲，人生頭一遭聽崑曲，發覺崑劇比京劇優雅，但因為不懂，到底看了哪些戲已不記得，只對有著「江南一條腿」美譽的武生林為林留下深刻印象。

二〇〇〇年第一屆中國崑曲藝術節在蘇州舉辦，辛老師邀我一起去蘇州看戲。大陸六大崑團拚場，兩岸三地戲曲界齊聚蘇州，好不熱鬧，那一次也遇見國光劇團藝術總監王安祈教授，多年後國光與台積電有了「戲曲傳承計畫」的合作。蘇州行發生一個小插曲，坐在後排的觀眾一直哼哼唱唱，不堪其擾，我忍不住回頭喝斥：「不要唱了！」多年後發現自己看戲時也會不自覺跟著打拍子，這才懂了那位戲迷的行為，戲聽久了會情不自禁跟著唱、打拍子，京戲演到高潮時還會大吼一聲：「好！」。

辛老師將我領進門，而我和崑曲更深的緣分則是從白先勇老師開始的。書法家董陽孜邀約和白老師吃飯，近代華語作家我最欣賞白先勇和張愛玲，能和景仰的文學大師碰面，自然歡喜赴約。席間，白老師聊起崑曲眉飛色舞，很難不被他的熱情所感染，他提到想為復興崑曲做點事，第一齣想做的戲是唐明皇與楊貴妃的《長生殿》。

隔了一段時間再見，白老師的崑曲復興大計已經具體成形。他說，《牡丹亭》比《長生殿》更能獲得年輕人共鳴，決定打造一批青年演員打造青春版《牡丹亭》。我對崑曲沒有研究，但非常認同白老師的理念，決定以個人名義出資贊助前期製作費，就這樣展開長達二十年的情誼，白老師想做戲，我以個人名義資助，台積電文教基金會則多次贊助校園場及臺北以外其他縣市演出，從青春版《牡丹亭》到青春第二部曲《玉簪記》，彼此合作無間。

崑曲之外，白老師也是《紅樓夢》傳道者，這些年在大學校園孜孜不倦宣揚他心目中的「天下第一書」。有一次，時任清華大學人社院院長蔡英俊教授說，想在清大開設「白先勇清華文學講座：《紅樓夢》」，台積電當然不能缺席，獨家贊助這項計畫，由白老師領頭邀請學者專家舉辦系列講座課程，並將演講影音放到網路上，讓更多人認識這部中國文學經典。

二○○二年結識白老師，也是那年年底我接掌台積電文教基金會董事長一職，在繁忙的科技本業以外，也投身文教及公益的工作。過去，我對藝術的喜好只是個人閒暇時的消遣，但做公益不能只停留在個人喜好，必需有更前瞻的關照和使命。上任後推動的兩個大型藝文專案，一是針對偏鄉學童設計的美育之旅：這項計畫源起於去日本出差時，看到日本非常重視下一代的美學教育，於是仿效這個精神，讓臺灣偏鄉孩子也有接觸藝術的機會；另一則是「台積心築藝術季」：台積電不只被動贊助，也主動策畫藝術活動，從傳統戲曲、古典音樂、文史講座到兒童戲劇，希望帶動新竹地區的藝文發展。文化活動如果只是煙火式放了就走，無法真正扎根，這兩項專案已經執行二十年了，至今還在持續中。

實際參與文化推動後，不免開始憂心文化傳承後繼無人。我和同事討論：「還有什麼可以著力的地方？」白老師將青春版推向兩岸校園後，又發展出校園傳承版《牡丹亭》，給了我們靈感，二○二一年，台積電與國光劇團攜手推動「校園戲曲傳承計畫」，一方面和新竹IC之音合作新型態戲曲廣播節目「打開戲箱說故事」，由國光藝術總監王安祈與清大中文系副教授羅仕龍共同主持，以生活化角度介紹戲曲；另一方面則在清華及東海大學開設為期三年的選修課程，由國光演員帶領青年學子學習京劇，預計二○二四年發表學習成果《春草闖堂》。

台積電的企業文化有一項是「志同道合」，這四個字也貼切說明我和白老師的友情，這二十年我們見面的次數屈指可數，心靈卻是契合的，如古言：「君子之交淡如水。」白老師提到文化中國的概念：「藝術的價值是普世的，超越政治，沒有語言、文化的隔閡。二十世紀以來，中華民族被西方強勢文化所淹沒，文化認同是破碎的，所以，我跳出來做青春版，終於勾動中華民族文化的DNA，喚醒對自己文化的認同，不再是失根的漂泊……。」我深有同感，

更珍惜能有這樣的緣分，可以與崇敬的文學偶像一同為文化傳承盡一份心。

二〇二四年，青春版《牡丹亭》迎來二十週年慶，即將回到首演地臺灣再度巡演，台積電依舊是白老師堅強的支持夥伴，贊助首次到高雄衛武營的演出。或許有人會懷疑：「二十年了，青春版還青春嗎？」我認為，青春不該固陷於有形的形體，過去二十年青春版如一股源泉活水汩汩湧出，青年學子開始喜歡崑曲，兩岸興起的京崑創作風潮，多少也受到青春版啟發，影響力持續發酵，白老師以二十年青春當賭注：「不信青春喚不回！」果真讓老去的崑曲回春還魂，不得不佩服他的意志力與行動力。

二十週年前夕，我謹獻上誠摯的祝福，祝福青春版《牡丹亭》永遠青春、美麗，並多了成熟的風韻；祝福白老師繼續當個幸福的崑曲義工，快快樂樂過日子。

（李玉玲／採訪・整理）

429

我的青春救贖

陳怡蓁／趨勢科技共同創辦人暨文化長

青春版《牡丹亭》和白先勇老師喚醒了我潛藏的文學戲曲之夢。也讓我開始了自我救贖的旅程。

我生長在一個傳統的臺灣中部大家庭，自小嚮往作家生涯，後來如願自臺大中文系畢業。

照說我應該是保守的，規矩的，走在似乎已經設定好的文學路上。然而人生總有意想不到的轉折。在我們那個年代，「來來來，來臺大，去去去，去美國」是很平坦的一條路。我結了婚，去了美國，轉讀了當時新興的電腦資訊系，然後和先生共同創業，走入防毒軟體的世界。我拚命吸收新知，床頭書從紅樓夢變成「網際網路世界週報」，寫作從中文散文變成英文使用者手冊，與朋友交談多是房子、孩子、稅金，社交場合談天氣、球賽，以及裝懂的生意經。

當公司逐漸壯大，並且在日本公開上市之後，我已習慣了商場競逐，周旋在世界各國資訊菁英當中可以談笑自若，我以為我將繼續打拚，為自己創生的趨勢科技而活，沒有什麼遺憾。

只是每當深夜夢醒，竟有一絲莫名的惆悵，令人輾轉反側。

或許就是那一縷「裊晴絲」將我帶向二○○五年「如夢之夢」的劇場中，在天意的安排下，與白先勇老師緊鄰而坐，又因劇長七小時半，中場休息一起去附近的銀翼餐廳用餐。相談之下，毫不猶豫地接住他拋過來的崑曲水袖，一起走入《牡丹亭》的美夢中。隔週立刻出發去南京，帶著當時二百多位趨勢科技的軟體工程師一起去觀賞在人民大會堂演出的青春版《牡丹亭》。那是我第一次接觸崑曲，過去十多年的科技生涯與理性心智，竟在緩緩的水磨曲調中一點

430

一滴融化，化成淚珠含在眼眶中，油然而升的竟是從未有過的羞愧。

一九五〇年代在臺灣出生的我們這一代知青，即使是讀中文系的我，也可以說都是在歐美文化的影響下成長的：我們讀翻譯的英文小說，煞有介事地談存在主義，聽熱門的搖滾音樂，崇拜披頭四，看好萊塢電影，夢想著去美國留學甚至移民。

阿公聽京劇，阿嬤看歌仔戲，我們皺著眉走開。

出了國門，更是迫不及待地吸收美國文化，看百老匯歌劇，聽古典音樂交響曲，迷戀空中補給樂團，閱讀《老人與海》……。

突然間，走入白先勇老師心血營造的純粹中國古典美夢中，完全無法自拔地跟著杜麗娘驚夢、尋夢、從夢中情，到人鬼情，最終圓夢亭有人間至情，生生死死不滅的愛情，世人最嚮往的不就是這種永恆嗎？

不只是我，趨勢科技的同仁也都大受感動，許多同事第二天跟我說：「因為眼睛紅腫，不好意思去跟您當面致謝。」還有孝子說第二天的票被他老爸要走了，滿臉的不情願。

原來就住在崑曲發源地崑山鄰近的南京人，也是第一次感受到崑曲之美。

白老師精心製作的青春版《牡丹亭》，堅持原汁原味的崑曲演唱，劇本只刪不改，舞臺和燈光設計仍保留空臺的概念，簡單的布景和長階，絕不妨礙演員的動作表現。投影也秉持寫意的中國山水畫原則，配合董陽孜老師隨情變化的書法，更添戲曲的意境。由正當青春的演員穿戴上王童導演親自設計，典雅脫俗的戲服來演出，雖然唱作不如名角老師，但是那股青澀、懵懂、初體驗的嬌羞，卻恰到好處，引人入戲。

若不是這樣配合現代舞臺又堅持傳統精神的編修設計，我相信年輕的觀眾很難走入崑曲的文學境界與情懷。

回想自己過往的崇洋，幾乎完全疏遠了東方式的美。再想想旅居美日多年，周遭的華僑朋友也多半如我一般，甚至認為傳統戲曲很俗氣。而外國朋友則很少有機會接觸中國的藝術，總以為一切藝術起源於希臘。

這個地球傾斜得嚴重，一面倒的以西方藝術為高尚。我深刻體驗到自己的失落，深夜的惆悵原來是來自於失根之感懷。

南京之後，我開始加入白老師的崑曲志工團隊，積極策畫將牡丹亭的美帶向國際，帶向歐美。讓世人有機會接觸並認識崑曲，從而了解中國文學的抒情傳統之美。

我和白先勇老師開始為《牡丹亭》西遊而奔走，終於在二〇〇六年秋天成行。一大團人，包括導演、老師、演員、樂手、箱管、梳妝包頭、行政管理，人數將近百人，大半是第一次出國，第一次領護照，其間狀況百出，幸好有比孫悟空還靈的執行製作鄭幸燕一一解決。

回想起來，演出行程的安排真是不可思議，從柏克萊大學、橘郡、洛杉磯，到白老師任教的聖塔芭芭拉，都是正式營運售票的一流劇場，一個月內每週末連演三天，連續四週馬不停蹄。食宿交通、宵夜慶功、演講宣傳、媒體採訪，通通要到位，還得祈禱每個演員都健康平安，不鬧情緒。需要憂心關照的事情真是層出不窮。

所幸場場爆滿，華僑與外籍人士各半，許多大學的戲劇系教授帶領全班學生來觀摩學習，著名的劇評人埋伏其中，歐洲的經紀人也特地趕來探究竟，白老師的演講感召了各大學的學生結伴同行，我也邀請科技人來嘗新鮮，還邀請幾位知名的榮格派心理學家來探討中國夢的潛意識。

「不能有一個位置空著！」白老師軍令如山，我從事高科技的國際行銷十多年，第一次感覺全力發功的威效，這次發揮的完全是軟實力！

在每場戲的進行當中，全場鴉雀無聲，偶而幾聲唏噓嘆息。有時令人擔心觀眾反應太沉靜。但每當謝幕，瘋狂熱烈的掌聲響起，叫好聲不斷，許多眼淚流下來，尤其白老師上臺致詞時，觀眾紛紛起身致敬，那場面委實動人！

從北加州到南加州，觀眾的成分有異，反應的熱烈激動卻無二。專業的劇評也是一片好評，這在美國是很少有的，通常他們總要挑些骨頭來批評，這次彷彿被催眠了。趨勢科技的美國同事告訴我，「第一次認識中國式的美，完全不同於西洋歌劇，很受震撼，很想再看！」我問他們：「看得懂

嗎？」「就是愛情啊！字幕翻譯得很好，原文就是那麼美的嗎？」「音樂彷彿有一種牽動人的力量。」

華僑朋友則是熱淚盈框，「沒想到中國傳統戲曲原來這麼美！這麼感人！」大約有著跟我一樣的懺悔心情吧！

英國的經紀人看完立刻來跟我們商談去倫敦劇院演出的事宜，隔年即成行，還同時去了希臘演出。

《牡丹亭》挑戰莎士比亞的故鄉，也ＰＫ希臘古典悲劇。沒有誇張，也沒有記錯，英國的觀眾掌聲或許比美國觀眾衿持，但演後佳評如潮，據說很嚴厲的劇評家都在《泰晤士報》上長篇盛讚。趨勢科技的歐洲各國經理都來觀賞，他們拋開一向的衿持禮貌，學著走鬼步，追問判官的火怎麼噴出來的，也有追問中國戲曲的哲學，想買英文劇本回家細讀的。在此之前，他們完全不曾接觸過中國戲曲。

這樣的熱烈反應完全出乎我的意料之外。原來，藝術的美是可以超越語言、地域、習慣，直攻入人心，無須真正理解，也無法解釋清楚，就那樣不其然地被感動了。

牡丹西遊，從美國加州到英國、希臘，可謂凱旋而歸，帶給歐美觀眾純粹的、高雅的、至情至性的崑曲，展現了中國文史哲藝術潛藏的豐富能量，而同時，我個人覺得更具意義的，是它喚醒了中華民族的美感自信。

我仍然熱愛西洋歌曲、電影、繪畫、歌劇、舞蹈、交響音樂，但是，我知道，東方有一套完全不同的美學基礎與哲學，以人為本，以情為至堅，千年相傳，永續不滅，只是需要重新擦亮，讓更多人認識喜愛。

這世界本就是陰陽相和，東方與西方的藝術也需要平衡發展，不同的哲學與美感並存，也或許能使雙方更了解尊重彼此，讓地球運轉的更順利平穩吧！

我抱著這樣的信念，帶著對往日崇洋的救贖心理，跟隨白老師繼續做崑曲志工。

如果不是因為熱愛，你不可能把它做到極致

幸懷箴／財團法人趙廷箴文教基金會執行長

緣起

二○○九年白先勇老師為了復興崑曲，不遠千里到了美國德州休士頓，為佛光山舉辦的中美文化講壇，做了一場「崑曲面向國際」的演講。第一眼看到白老師的印象，是他那對充滿了熱情、親切、希望、快樂的眼神；英俊的臉上，帶著愉快的笑容，讓我對這位二十世紀偉大的文學家，有了一種既溫暖又親切的認識。

我們就這樣幸運也幸福地和白先勇老師結了極深的善緣；也因為白先勇老師的關係，讓我開始對崑曲藝術投入了關心和理解；也增長了我對明朝湯顯祖先生，開啟了這個百戲之母崑曲由衷的崇敬。

崑曲不僅只是戲曲，更是一個非常偉大精深的文學。在明朝的時候，崑曲的唱詞字句，成為當代文人筆墨相勁的平臺。他們盡情地藉此平臺抒發自己情懷，表達自己的想法。隨著時間流傳久了，文人過分的舞文弄筆，把崑曲的詞彙字句，變得越來越深奧難懂，也過於繁縟附會。這些太深邃過於考究的文字，導致崑曲漸漸地和一般大眾開始脫節，進而阻礙了崑曲在民間的普遍流傳，慢慢地就開始沒落和被旁置。

白先勇老師在美國德州休士頓的演講，造成了休士頓文學界非常大的迴響。當年慕名而來聽白先勇老師演講的觀眾超過九百人，把佛光山中美寺擠得水泄不通。白先勇老師在臺上精彩的演講，足足超過了三個小時；臺下不但沒有一個人離席，每一個人都被白先勇老師對崑曲的熱情完全地吸引，對這個既深又美的中國崑曲藝術文化，深深地為之

心動。這一次的文化洗禮，讓我看到文化傳承的珍貴和重要。

東征西討

白先勇老師的父親，白崇禧將軍，是近代史上人人尊稱的小諸葛，也是近代史上公認的常勝將軍。虎父無犬子，白先勇老師在復興中華文化藝術的這個戰場上，承襲了白將軍的美號，聰明才智，當之無愧。白老師一秉心中對復興中華文化的大志業，帶領著過去常常自嘲的草臺班子（中國蘇州崑劇院的團員，後稱小蘭花），鎖定了前行的目標，不畏風雨阻擋，義無反顧的勇往直前。

啟動崑曲復興行動的當初，崑曲還是處在四面相當拮据的狀況下；當時的白先勇老師，沒有自己的崑劇班底，只是和蘇州崑劇院達成共事協議，在明知不可而為之的情況下，為了自己的理想和夢想，卯足了全力。白先勇老師運用他的智慧，憑藉他個人在文學藝術的造詣，結合了他個人在社會上幾十年來所累積的人脈；加上細心的運籌帷幄，全神的投入，事事親力親為。小蘭花十年磨一劍，最後呈現的成果，果然閃耀又奪目。

在所有人的努力之下，這場贏來崑曲的勝仗，沒有讓白先勇老師失望。從第一場在臺灣的演出，就造成海峽兩岸三地極大的轟動；崑曲和小蘭花，就此名聲大噪，直上青雲。於是乘勝追擊，青春版《牡丹亭》接著就開始一連串的巡迴演出。從中國到美國，從美國到歐洲，所有的演出，沒有一場不是當地新聞的熱點。五千年的中華戲曲藝術文化，在一九三〇年梅蘭芳到美國演出至今，重新在世界文化藝術的舞臺上掀起一個熱潮，也到達了一個崑曲表演藝術的新高點。

親力親為

復興崑曲一開始的十年，是一條相當艱辛的路。我清晰記得，在寒冷的冬季，白先勇老師穿著厚厚的棉衣，脖子上圍著大大的圍巾，戴著毛絨絨的帽子，坐在沒有空調設備的戲院裡，認真監督著每一場戲的排演。平日裡，白先勇老師是非常和藹可親的，但是在劇團訓練的當下，他就有如白崇禧將軍一樣，軍令如山，一絲馬虎不得。

白先勇老師恩威並重，除了對每一位團員私下噓寒問暖，同時也費心地替小蘭花請了崑曲最有名望的老師，譬如張繼青、汪世瑜等，親臨教學。這幾位老師，不但自己功夫了得，教學更是嚴謹認真；在他們的指導訓練下，一朵一朵的小蘭花，都琢磨成了耀眼的崑劇演員。眾志成城，一支出人意料的正規軍；在大家的關心下，也不負眾望，成為了一支攻無不勝的常勝軍。

他們不但在中國閃亮了大家的眼睛，在海峽兩岸三地造成文化藝術的巨響，進而出征美國和歐洲，在全球成為中國人驕傲；而崑曲這個塵封已久的中華文化，也於二〇〇一年取得聯合國非物質文化遺產的資格和保護。如今這隻青英部隊，在全世界為崑曲藝術做出了漂亮的成績，不負白先勇老師讓崑曲從文化的深坑裡再次復活；從小的地方，走入了全世界。

此時白老師的眼裡依舊閃爍著一如故往的熱情、快樂和興奮；在明亮的閃爍中，看不到一點點的驕傲，只有愉悅和欣慰。

「如果不是至愛，不可能做到極致」。

「愛」與「美」的重生

一個戲曲可以成功展現，其中包括了許許多多的條件，和外人不知的艱辛。就從改編劇本開始，白先勇老師與其

編劇小組，成員有張淑香、華瑋、辛意雲等，他們合力把四百多年前的劇本，用只刪不改的原則，把一本近乎演出一個月長的劇本，濃縮成一本演出三天的劇碼。如果不是因為各位老師有極高深的文學造詣，和對戲曲極深入的研究，相信沒有人敢去如此嘗試修改。

白先勇老師是一向深信「愛」與「美」，為了求取青春版《牡丹亭》出色的演出，白老師請了曾經獲得亞洲最佳美學獎的名導演王童協助舞臺美術指導；又特地去蘇州訂製中國最頂尖蘇繡的戲服，讓《牡丹亭》裡的十二位花神，個個美若天仙；又有好朋友書法名家董陽孜老師和奚淞老師，用書法及國畫，為青春版《牡丹亭》營造出中國典雅高尚的氣氛……

成功都並非偶然，建設工程艱鉅複雜，如果不是白先勇老師對崑曲藝術文化的熱愛，和對文學美學的執著和高度；我想沒有第二個人，可以有這麼大的心和熱，把近乎已成化石的藝術再度重新賦予溫度，讓它活過來，再度的閃耀、重生。

大融合

這舉崑曲的復興活動，另一個令人稱道的是，這版青春版《牡丹亭》，被視為是一個兩岸三地超越了政治的大融合的寫照。拜青春版《牡丹亭》的演出，結集了臺灣、中國、香港各地的精英：譬如演出的製作、舞美、道具、衣服、導演、拍攝、燈光等技術，無論是哪一行，每一位參與的人，都是每一行的佼佼者。彌足珍貴的是，凡參與的每一個人，都同心齊力的為傳統文化盡心盡力；大家有志一同，不計較，不排擠，沒有私心，共同努力；故而白先勇老師帶領的團隊，在崑曲的復興的表現，可以有此圓滿的結局。基本上我們可以說，這證實兩岸三地都認同同一個中華文化，中華文化是沒有國界的，是超越人我，是跨越時代的，是永恆的，也是根深蒂固的。所以今天崑曲復興成功的結果，不僅僅是中華文化圓滿的大結合，也是人間許多不同崗位大家得到共識的大融合，在中華民族的文化藝術歷史

437

上，和我們的美麗人間，留下了最美麗見證的足跡。

讓化石有了生命

崑曲的復興，是一項很有智慧的文藝復興行為；我個人覺得，是可以把它比喻成像星雲大師，在過去六十年，致力於把陳舊古老的佛教人間化一樣的路程。過去佛教是離世的，今天的佛教是在我們生活之間的，隨時都是觸手可及的，星雲大師稱現在的佛教是人間佛教，是人要的。白先勇老師也是如此，他把古老幾乎快成為化石的中國崑曲文化，重新注入新的生命，一樣的把它帶回到現在的人間，讓現在的人能欣賞和接受。

其實在明朝崑曲頂昌盛的時候，崑曲也沒有像現在這麼了不起的一個表演平臺去呈現；今天是白先勇老師效法了西洋百老匯的藝術，製作了如百老匯的大舞臺，把中國最好的宮廷式的藝術，做了一個美和高的文化藝術呈現。它不但完成了西方與東方文化的交流融合。最重要的是，在這其中沒有參雜一絲一點經濟和政治的色彩，也因此更受到中西方共同的尊重。

認識白先勇老師至今，白先勇老師從來沒有想利用崑曲去賺錢或為個人謀名利，白老師一直都只擔心崑曲的美會被遺忘，他把崑曲從廢墟中挖出來，用符合現在時代的方式，讓它重新發光，再生重現。

不是曇花一現

四百多年前在明朝時期，崑曲正直興旺；到了清朝，被京劇取代。今天崑曲有幸可以再度被重視，如何讓崑曲可以延續不衰，是一個非常關鍵的題目。崑曲藝術的延續，首先當然需要各地政府的支持，需要符合觀眾的喜好與需求，也需要仰仗朋友和企業的贊助，同時大力的依賴演員持續有水準精彩的表現。如果我們希望這個美麗的綻放，不

是曇花一現；以上所說的條件，的確是缺一不可的。如今青春版《牡丹亭》已經演出超過四百場，可以驕傲的說，的確不是曇花一現；但是傳承的責任，需要年輕人的投入，才可以永續。

白先勇老師很早就知道傳承是需要靠年輕人的這個道理；所以白老師很早就開始推動崑曲走入校園的活動；白老師不但親自帶著小蘭花去各大學校演出，為了讓學生可以接受懂戲，演出之前還先去各個學校說戲。為了讓年輕人感到不陌生甚至於喜好，白先勇老師在兩岸三地臺大、北大、港大都去開崑曲的課，因此可以和年輕人打成一片，這種預先播種的精神，令人敬佩。

二〇一三年崑曲在北京大學開始有了正式的編制，北京大學的學生開始可以選課拿學分。因為學生的興趣愛好，北京大學的學生就組織了崑曲社，組織訓練，自己嘗試著演出。白先勇老師知道了，非常鼓勵讚賞，也盡力的協助他們圓夢。

北京大學有了編制的開始，啟動了非常大的外溢效應；也是後來促成北京大學學生校園版牡丹亭成功演出的緣起。這個由學生組成的團隊，其中成員主要北京大學的學生，加上北京十六所高校，以及一所附中的學生組成；包括樂隊共三十九人。在同學們努力學習之下，他們之後去到兩岸三地登臺演出；雖然同學們不是科班出身，但每一場的演出都非常驚豔，獲得兩岸三地一致的好評。這種讓學生親自參與體驗到中國文化的優雅淵博和美麗，真的是值得表揚的好因好緣。如此這樣的深耕，相信崑曲的延續和傳承，更有了可見的期待和意義。

結語

今天崑曲藝術的復興，不只是一個單一表現的結果，我們可以看到它結合了敦煌的藝術，結合了西方百老匯的藝術，結合了中國紅學的深度，達到中國文化藝術最高的展現。

白先勇老師對中華文藝復興已經交出了一張非常漂亮的成績單，我們每一個人，都應該要向白先勇老師表示致

439

敬。

從今天開始，中華文化、崑曲將來如何傳承，應該是當今每一個人對中華文化傳承應該負有的責任和使命。其實這種善緣並非偶然，凡事都是因緣而起，白先勇老師一生善與人結緣，所以當老師需要幫忙的時候，善緣自然就會出現，這是必然的。

孫如何可以在這個快速變化科技化的時代裡，讓好不容易從化石中再度復活的古老崑曲藝術，經得起各種的挑戰，又如何讓崑曲可以持續的發揚光大，這才是我們每一個人對中華文化傳承應該負有的責任和使命。其

白先勇老師一向非常謙虛；他常常說：他很幸運，每每在他困難的時候，都會有朋友和企業家出來鼎力相助。

我們由衷的感謝白先勇老師對中華文化藝術復興所投入的心力，今天我們享受了白先勇老師豐碩的成果，更重要的是要學習白先勇老師的勇氣、熱情和奉獻的精神。

豐收絕非偶然，明日的收成，還有待有心的年輕人播種和耕種。

如果不是因為熱愛，你不可能把它做到極致。

以下是有幸跟隨白先勇老師共同參與的項目，藉此向白先勇老師表示我們由衷的敬意。

二○一○年蘇州大學「白先勇崑曲傳承計畫」

二○一一年青春版《牡丹亭》第一八九場—二○○場演出

二○一三—二○一八北京大學崑曲課

二○一五—二○一七臺灣大學崑曲之美課程

《紅樓夢》、《白先勇的文藝復興》、《紅樓夢幻》等書的出版

青春版《牡丹亭》演出二十年感言

余志明／香港迪志文化出版有限公司主席

一、我與青春版《牡丹亭》結緣

1、前言

我是個香港土生土長、不折不扣的「番書仔」。我讀的中學是全英語教學的喇沙書院。大學念香港大學電機工程系，畢業後入職外資大機構，曾涉足電子業、投資銀行和國際貿易等行業。日常工作使用語文幾乎百分百英語，閒暇消遣是觀看西方表演藝術的芭蕾舞、義大利歌劇或百老匯歌劇及荷李活電影。五十歲之前的我是從不認識有崑曲這回事。但自小愛好古文唐詩宋詞、水滸傳及紅樓夢，在大學宿舍生活那三年，受到好友影響，也愛讀白先勇的小說，余光中的詩及散文，算是對一些國學有所認識。

I、美的洗禮

我接觸崑劇，應該感謝兩位老師，他們是白先勇和余秋雨。我旗下的出版社迪志文化在二〇〇一年出版過《遊園驚夢二十年》，這本書顧名思義，是白先勇的短篇小說改編為舞臺劇演出二十週年紀念之作。書名由余秋雨題字，余老師和我認識多年，也是白老師的朋友。我第一次同時見到兩位老師一起是二〇〇四年，受他們邀請觀賞青春版《牡丹亭》在港的首演，記得當時有一點受寵若驚的感覺。

二〇〇四年五月二十一日該劇在香港沙田大會堂一連三晚（二十七齣足本）首度公演。我和內子坐在白老師和余

老師身旁，他們不厭其煩地為我們兩個門外漢解說情節、教導我們如何去觀賞。我倆獲兩位大師在旁導賞，實是三世修來的福分。

猶記得當時我們看到舞臺上的崑曲演員，載歌載舞，一唱三嘆，只見水袖拋抖翻飛，一拋一翻之間，男女主角的兩情相悅、綺麗纏綿的意境就活起來了。演員體態美妙，劇情盪氣迴腸，十九年過去了，依然記憶猶新。對於完全不認識中國表演藝術的我來說，在這齣戲的舞臺上看到的表演元素（唱作念打演），十分震撼，真的沒有想過原來可以這麼美，這是我在西方歌劇裡未有過相似的觀賞經驗。首次欣賞崑曲後的感覺就驚嘆不已，改變了我對中國的表演藝術的印象。經過這次「美的洗禮」，腦海就不時浮現著舞臺場景和杜麗娘、柳夢梅的愛情故事，令我再三回味。

2、我的義工工作

記憶中白老師好像沒有正式成立義工團隊，他自許是崑曲大義工，手持的青春版《牡丹亭》是一把大幡，由白老師引進的精英們都各司其職，而我們夫婦只是隨著他帶領的「小蘭花」團隊到處觀賞演出，基本上是跟出跟入的粉絲。隨團賞戲次數遞增後，我倆愈發佩服這位文壇巨匠。推廣和復興崑曲是龐大工程，無時無刻都會出現各種大小問題，但無論問題是來自政府或民間機構，白老師都能輕鬆駕御，迎刃而解。青春版《牡丹亭》在各地巡迴演出時，他需要拜會當地各界，酬酢繁多，所需體力和時間非一般上年紀的長者能夠應付。我們有幸

這次看戲後，白老師禮貌上邀請我們去觀看他安排了在臺灣及內地的巡迴演出，我們欣然答應，結果我們從此愛上「青春版《牡丹亭》」。也許還有另一原因是白先勇老師，他是我最崇拜的當代作家，能夠有機會跟偶像一起就是我的粉絲心態。由此經過長久的交往接觸，我們在旁深深體會到白老師的個人魅力。他和藹可親，我們都笑他的粉絲從八到八十歲都有。從來不擺架子，談吐優雅，只要有他在場，就會把所有人的目光聚焦起來。內子和我在每一次見到有他出現的場合，在場者都是興奮莫名。而在他身旁出現的都是在各領域內的翹楚精英，所以我們也樂意以崑曲義工名義參與，實情是與有榮焉。

也被邀出席大大小小的慶功宴、記者招待會、各類團隊活動、排演等，因而我們就自然地被納入到義工團。

其實白老師並沒有對我們的義工身分有甚麼指示或要求，因為常參與演出活動，我們對演員的了解也多了。所以在初期，我們會自覺地在演出後給演員們發些紅包，因知道他們當時的工資不高，恐怕要應付日常所需也有困難，小小紅包意在資助一下他們的生活開支，以示鼓勵。及後我們夫婦也順理成章地和白老師的得力助手鄭幸燕女士成為好朋友，在人手短缺時就出一點力而已。

I、從巡迴演出中學習欣賞崑曲藝術

猶記得初時看戲，我們是一面觀看舞臺上的互動，一面看字幕去了解情節，心、眼都非常忙碌，有點應接不暇的感覺，因此也談不上靜心地全面欣賞。多看幾次後就學會從不同角度去欣賞全劇，漸漸地了解崑曲豐富的涵意。難怪有專家學者認為崑曲是陽春白雪，真正看懂的人沒有幾個。

另外，我們也觀看過不少排演，很多時有幸見到國寶級大師如汪世瑜、張繼青對年輕演員們耳提面命，極其細緻嚴謹，令我們對演員為演好「臺上一分鐘」的努力付出有深刻體會。通過這些感受片段，我們算是逐步開竅，開啟了入門欣賞的階段。

II、年輕演員的成長

順帶一提，青春版的演員是同班同學，在十四、五歲時進入蘇州市藝術學校受訓，因為崑曲被比喻為淡雅的蘭

這裡不得不提鄭幸燕女士。她的工作能力、應對各方時展示的社交手腕、以及個人談吐得體，急智又風趣，是一等一的人才。她不辭勞苦，幾乎每天十五、六個小時都在應對來自四方八面的人與事，是白老師背後的最大功臣。他們的二人組合是個令人難以置信的團隊，全憑他倆之力便把整個「青春版《牡丹亭》」項目撐起來，真的具有匪夷所思的強大組織力和執行力。

443

花，他們這個班就叫「小蘭花班」。在班內學習基本功（四功五法），畢業後考進了江蘇省崑劇院繼續學習。可是當時崑曲的表演機會不多，只能被安排到旅遊景區做搭臺演出折子戲，學非所用，有點投閒置散的感覺。而且學藝多年卻未有相對應的收入，生活迫人也會令人萌生轉行意念。難得是在二十三、四歲時，被白老師選中參加演出青春版《牡丹亭》，每人在劇中有固定的角色，還有專人為他們提升技藝，因此都特別珍惜這個機會和肯下苦功。在中國崑曲界，常說國內有最好的演員，臺灣有最好的觀眾。白老師為保護這班小蘭花演員，刻意安排在臺灣首演，就是避免那些苛刻的批評對他們構成重大的壓力。經過一年閉門的魔鬼地獄式訓練就要踏上盛大的舞臺，他們說初時很不習慣，在上場門看到臺上的燈光就已經緊張起來，直至踏在臺板上才逐漸定下神來。年輕演員缺乏舞臺演出經驗，但白老師把他們拉到各地巡迴演出，經過二〇〇四年二十八場，二〇〇五年三十二場和二〇〇六年的三十九場，積累了近百場的演出經驗，他們都能駕輕就熟，應付自如。

我想起在二〇〇六年四月在華北巡迴演出的情景。這次白老師因抱恙留在美國加州養病，叮囑我們夫婦隨團關心一下。先是在北大百周年紀念講堂為北京大學的師生演出，隨後是中國傳媒大學及到天津的南開大學繼續演出，每間學校都是一連三晚，各校的演期只隔一天。我看了第一晚為北京大學的演出後，覺得女主角沈丰英的演出表現有點不自在，通過鄭幸燕知道她因腹痛患上闌尾炎，剛在北大附屬醫院打了點滴（即靜脈注射）就來整裝了，所以有點虛弱。第二天早上還要繼續去醫院打點滴一整天，晚上再演出。我們在後臺的都十分擔心，有人就提議起用後備演員。但沈丰英卻一口拒絕，表示再辛苦也要撐下去，套用她當時的話「死也要死在臺上」，大家都為她的堅持動容。她在第二天演出仍然吃力，在散場後我去後臺探班，聽說醫生勸她盡快入院做手術。緊接下來為中國傳媒大學的演出是非常重要，因為傳媒工作者影響力重大，我實在擔心她能否強撐下去，於是我問她不如我用氣功給她暫時舒緩一下。於是我們在後臺一個細小的更衣室進行了治療，期間她突然感到有一道觸電感，不適的感覺就緩和了。在第三晚的演出就回復常態，也順利完成了餘下的多場巡迴演出。奇怪的是日後她也無需要做「闌尾炎」的切除手術。

還有一次是劇團參加香港藝術節，他們來港演出《玉簪記》，這是白老師的另一個復興崑曲的重要劇目，原班人

馬演出。這次白老師親自領軍，我們樂意輕鬆地做觀眾到場欣賞。但是，中場休息後逾時仍未開始下半場演出，心中感到納悶之際，白老師找人通知我到後臺。原來飾演劇中姑媽一角的演員陳玲玲發燒，在後臺暈倒了。當時主辦單位認為要即時中止當晚的演出並立刻送演員到醫院，絕對不能讓她繼續上臺。要是暈倒在臺上，或不幸發生任何意外都會影響到主辦機構的聲譽。因此，白老師想我試試能否幫上忙。

於是幾個人合力把她攙扶起身來，我開始給她進行氣功治療。很快她就甦醒過來，因為下半場她的戲分基本上是每段約十分鐘就可下臺休息。她每次回到後臺，都虛弱得似要倒下，我們就安排兩名工作人員在下場口攙扶，讓她立即坐下來讓我發功。這樣子斷斷續續的在過臺時進行直至演出完畢，觀眾也沒有察覺情況，之後她不等謝幕就立即回酒店休息，翌日大清早就乘火車回蘇州了。我十分擔心，過了一天我致電了解她的狀況，才知是因為感冒咳嗽，服藥後沒有足夠休息，藥物出現副作用所致，抵達蘇州後不用再服藥也康復了。我慶幸自己平日的練氣功也能發揮一點效用，而大家則笑稱要白老師安排我扮演氣功師的角色，讓我有重要任務必需隨團。

巡迴演出對所有演員都是重大壓力，記憶中俞玖林在演出《玉簪記》時也曾經一度幾乎失聲，幸有白老師找人幫忙，專業名師悉心照料，漸漸康復。回想這三兩小事，不是宣傳氣功，只是想道出演員成長不是易事，學藝之後還要各方悉心照顧。他們自身也要不怕辛勞，努力付出，需要毅力、堅強意志來克服任何困難，觀眾只羨慕臺上風光和觀眾掌聲，但後臺辛酸又有幾人知曉。

3、「青春版《牡丹亭》」的策畫團隊

要一洗傳統戲曲老舊殘破的印象，白老師早有全盤計畫。例如要年輕演員以傳統叩頭拜師形式向前輩領教絕活、整理劇本、改革舞臺設計等，都是匯集專才傾力合作。我們並沒有參與早期的籌備過程，所知的都是聽白老師的崑曲講座或從團隊成員聽來的故事，但肯定的是白老師刷了很多「人情牌」。包括了書法家董陽孜；繪畫的奚淞；總導演汪世瑜、藝術總監張繼青。另有導演翁國生、藝術指導姚繼焜，音樂總監周友良、美指王童、服裝設計曾詠霓、舞蹈

445

設計吳素君和馬佩玲、舞臺設計王孟超、燈光設計黃祖延和劇照攝影許培鴻。另有張淑香、華瑋、辛意雲的劇本整理，還有鄭培凱、吳新雷、古兆申、周秦、朱棟霖等一眾顧問；擔任字幕翻譯的李林德教授。他們都是國內、外文化界的精英，集合民間力量締造了崑曲歷史新一頁。

二、真正參與

1、製作「牡丹一百」光碟

從二〇〇四年首度觀看崑曲，至二〇〇七年的百場演出中，相信我和內子最少也隨團觀看了四、五十場演出。我們目睹年輕演員們的進步過程，團隊經過百場磨合，成為了富有默契的班子。印象中至今沒有一個劇目的演員是從首演開始就一直原班人馬演出，飾演每個角色的演員都是白老師親自選拔入列，從初期的地獄訓練開始一起學習，各有行當，到今天他們仍然留在這個班子，成為了崑曲藝術傳承的重要力量。

此時白老師對我表示，希望在年輕演員們的聲色藝演出水平幾乎至臻完美之際留下一個歷史烙印，一個傳世的紀錄。我知道老師的想法後便請其估算所需費用，感到是自己的能力還能支持後，就很樂意擔起這項目的全部費用。

I、盡善盡美的傳世紀錄

當時的製作成本頗緊絀，但為了有最好效果，一致同意以專場錄影拍攝，最後租用了杭州大劇院在三月初的十天空檔期，並租借了五部高清像素攝影機。場地和器材是一筆重大開支，但今天回頭再看當時實是明智決定，在此特別感謝王童老師的專業建議。王老師除了擔任演出的導演，還領導導演組從臺灣抵達杭州工作。他建議我們用當時最先進的技術製作原始母帶，以備日後的世代升級時無縫接軌。完成拍攝後，因當時藍光技術尚未普及應用，批量生產的

446

成本高昂，令人咋舌，消費者也未能承擔，我們的首個批量生產只好以數位影片光碟（DVD）格式推出，並定名為「牡丹一百」，做為青春版《牡丹亭》百場演出的里程碑出品。

在租用杭州大劇院的十天，時為早春，天氣仍然十分嚴寒。但為了確保演出收音質量沒有空調出來的雜音，於是沒有開暖氣，大家都再瑟縮狀態下工作。高漲的工作情緒，嚴寒天氣也擋不住眾人的興奮。由於每個片段要綵排並錄影兩三次才達到要求。為了在限期內完成，團隊每天工作十一、二個小時，除了支付蘇州崑劇院的工作人員和攝製團隊的薪酬，其他的參與者都是無償的義工，令成本得以盡量降低，否則拍片所需的費用肯定倍增。

製作完成後，整個後期製作交由王導演處理，他檢查母帶時才發現一個小意外，其中一位演出者的頭飾掉落到臺上。條件上已不可能重拍，雖然它不影響整體的舞臺效果，但白老師是要求盡善盡美的「零容忍」唯美派，所以請求王導演在電腦上把十五分鐘的母帶上的這個頭飾逐格逐格用人手抹去。當然這是一筆頗大的額外開支，但也突顯了白老師在製作上的嚴謹要求。在DVD出版後我刻意反覆翻看了這一段，但完全找不到抹除過的痕跡。

二○○七年完成的「牡丹一百」絕對是崑曲史上的重要紀錄，我由衷敬重白老師的決定，把演員們在舞臺上的最佳狀態定格，成為日後推廣崑曲的非常重要工具。綜觀很多著名演員的演出錄像，都是韶華老去時才有機會留下舞臺紀錄，頗難引起觀眾共鳴。小蘭花演員們從十來歲進校學藝，十多年過去已是「青春」的尾聲，這是白老師強調要捉緊「青春的尾巴」的原因。文化推廣產品的市場價值從來不大，在完成批量生產後他發覺很難推銷，最後只好由我的公司負責後期的銷售工作，多年來更要面對庫存、倉管及線上推廣等的行政壓力。

II、限量珍藏藍光碟版創先河

在二○一一年，我眼看Blu-Ray（藍光）技術成熟並開始普及，心想Blu-Ray高清版本可以一試吧。我找到一家製造商，讓他們製作了其中一小段，趁白老師來港時邀請他來我家欣賞。他看到藍光碟與DVD在品質的巨大差異後，非常高興，即時同意製作一千套限量版，定名為「燦爛極致牡丹亭──青春典藏」珍藏藍光碟（限量版）。藍光技術

是高清影像，舞臺上的任何小瑕疵都無法躲避，我擔心前述的電腦修正片段會不會有瑕疵，所以我又刻意的翻看了這一段，很高興真的是完全找不到抹去的痕跡，慶幸當年這筆額外費用花得甚有價值，也由衷再謝王導演和他的團隊的工作態度。藍光版使花神們的衣飾圖案更加清晰玲瓏，每一件的花繡豔麗出眾，顯出百花競豔、歡喜躍動的氣氛，真是加倍的視覺享受。傳統的演員服裝都以人手刺繡令紋飾更為立體突出，王童老師和夫人曾詠霓在設計服飾時，除了在剪裁，也在圖案設計下了功夫，全部繡工都是手工製作。在演出時，雖然現場觀眾難以逐個欣賞舞臺上每位花神衣飾圖案，但白老師領導的團隊是不會忽略戲中任何一個情景，即使是觀眾容易錯過的微細地方，都力求完美，這個也是整個團隊的共識。

當決定了要製作限量藍光版時，我邀請好友又一山人（原名黃炳培，著名設計師）義助幫忙設計了精美的封套包裝。當他得知白老師請董陽孜老師為產品題字後，立即說會完全配合董老師的題字風格設計（原來他倆是好友），讓我們可以很快便完成了製作。由於早已決定是限量發售，絕不加碼的永遠典藏之作。我一直未有為此向他們二人親自道謝，借此機會，謹致謝忱。

Ⅲ、研究和學習崑曲的必備工具書

在製作藍光碟時，考慮到方便同學學習，同時出版了由李林德教授翻譯的中英對照劇本。李教授是美國加州州立大學的榮退教授，家學淵博，父親李方桂教授是著名的語言學家，母親也是一位崑曲專家，她不但能唱還能吹笛子，是一位崑曲多面手。她在翻譯青春版《牡丹亭》劇本時，為符合舞臺電子字幕展示，翻譯文中的字句比較簡短、直接，易懂，被視為崑劇中英文翻譯的典範。我們初時認為網上版會更適合校園使用，所以只提供電子下載版。一次李教授藉回臺辦事特別經港來我們公司，建議我們出版紙本版，因為兩種版本各有需求，而在學習上實體書始終較為方便。李教授對推廣崑曲的熱誠感動了我們，決定立即製作並以成本價售與同學。此後，每次崑曲課程開課時就會有同學購買，而它亦成為了崑曲中英譯本的指定教科書，是在海外推廣崑曲的重要工具。

2、支持香港的大專院校進行學術研究及演出

I、緣起

白老師常提及他在二○○二年在香港接受的一次教學生涯的最大挑戰。他應香港大學中文系的邀請，在香港中華文化促進中心和香港特區政府康文署的協辦下，邀請他來港進行了三場講座，講座對象分別是港大的師生和一千五百名中學生。香港中華文化促進中心在一九九一年就成立了「崑劇研究及推廣委員會」進行崑曲的推廣工作，但由於早期認識者不多，所以都是小規模活動。古兆申博士（崑劇研究及推廣委員會的創會委員）是三場講座的主持，第一場面對香港大學的師生，白老師決定以「崑曲中的男歡女愛」為題。為吸引聽眾，他們商議後決定用年輕演員做示範演出，經古博士推薦聯絡上蘇州崑劇院安排幾位演員和樂師到港。觀眾反應熱烈，白老師覺得這個推廣方法有點效用。中學生都不大認識崑曲，但因為香港中學教科書內有一篇白老師的文章為中學會考文憑試的必考題目，因此同學們是因白老師而來。要令一班中學生不玩手機、不瞌睡、不私聊，安靜聽講他們陌生的崑曲，白老師講解「崑曲：世界性的藝術」，他讓蘇崑的青年演員在講座上示範崑曲的情和美的片段，看到學生們用心欣賞，眼睛發亮，說明講座非常成功。

這次講座後，白老師希望把他的讀者都變成崑曲的觀眾，確定了必需到學校培養年輕觀眾，亦確立了要用俊男美女吸引年輕人。而青春版《牡丹亭》的男主角俞玖林（小蘭花班）也因這次到港演出走進了白老師的視野，令白老師認定他就是柳夢梅的最佳人選。因此促成了後來接受蔡少華院長的邀請到蘇州崑劇院進一步了解小蘭花班的成員，最後落實了青春版《牡丹亭》的陣容並開始接受專業訓練。

白老師針對演員老化、觀眾老化和演出形式保守的問題，在青春版《牡丹亭》引入了一些新的製作概念，從二○○四年臺北首演到二○○七年，短時間內共演出一百場。期間完成了在北美洲四校巡演，讓外國人也認識到中國傳統戲曲之美。由我出資製作「牡丹一百」百場紀念演出光碟（後又製作「燦爛極致牡丹亭——青春典藏」珍藏藍光

碟），更進一步深化所有成果，包括推廣及傳承研究，讓更多年輕人喜愛，我也與有榮焉。

見白老師在北京大學和蘇州大學、臺灣大學等兩岸著名學府開展崑曲課程，有系統地講授有關崑曲的全面知識。

我想香港也有如鄭培凱教授、華瑋教授、顧鐵華博士、古兆申博士、張麗真女士等研究推廣崑曲的專家，在推廣上亦靈活多變，崑曲也許可以成為兩岸三地的文化紐帶。當時曾想過請他們所在的學校聯辦推廣崑曲活動，可惜因制度、人事等原因難以達成。最後演變成逐間學校進行一些推廣活動，前後竟達十多年時間，實在是始料不及。

II、香港大學「崑曲發展研究中心」（二〇〇七—二〇〇九）

我是香港大學的校友，也因為白老師的香港崑曲推廣是從港大開始，順理成章地在二〇〇七年我率先贊助香港大學成立了全球首個全面研究發展崑曲的「崑曲發展研究中心」。成立委員會確立了四個主要的工作大綱，包括搜集和整理崑曲的資料、展開學術研究、普及教育的推廣、及舞臺藝術發展方向的研究。這是對崑曲的發展和研究的整體計畫初稿，白老師說「香港大學成立崑曲發展研究中心，香港是國際文化匯聚的地方，保護全人類文化遺產再合適不過！以香港大學的傳統、實力、位置，一定會有一大番作為！」[1]，大家於是滿懷期盼。

這一年是崑曲入選聯合國「人類口頭與非物質文化遺產代表」六週年，當時青春版《牡丹亭》已經演出超過一百場，口碑日隆，入選為北京國家大劇院開幕演出劇目。在演出期間舉行了「面對世界——崑曲與《牡丹亭》國際學術研討會」[2]。這是由香港大學的「崑曲發展研究中心」與當地機構共同主辦的盛大活動，由華瑋教授策動，大會請來五十多位崑曲專家共同探討，大家以當代國際視野下的崑曲與《牡丹亭》為主題展開討論。很高興曾發表的論文和座談內容經華瑋教授整理，已結集為《崑曲·春三月天：面對世界的崑曲與牡丹亭》，在二〇〇九年由香港大學出版了。

1 白先勇教授五月二十一日在香港大學講述青春版《牡丹亭》的文化現象 http://hklit2007.blogspot.com/2007/07/521.html。

2 「香港大學崑曲研究發展中心籌備計畫」啟航 https://www.hku.hk/press/c_news_detail_5566.html。

但可惜研討會後，「崑曲發展研究中心」的工作無以為繼，因港大校方人事及管理原因被擱置了，僅完成了約十六位參加青春版《牡丹亭》的臺前幕後工作者的錄像訪問，這些材料現在也不知去向。此事我一直耿耿於懷。

III、香港城市大學「崑曲傳承計畫」[3] 和「青年崑曲藝術家駐校計畫」（二〇〇七—二〇二二）

香港城市大學張信剛校長（一九九六—二〇〇七年）在任內極力推動香港的文化交流，最為人賞識的是成立了「城市文化沙龍」和「中國文化中心」。張校長重視文化教育，曾在英、法的大學任訪問學者，因此引進了法國式的文化沙龍，每月在家中邀請不同領域的學者和藝術家為嘉賓，讓大家在輕鬆的氣氛下，暢談藝術或歷史、文學、哲學，藉以推動文化交流。汪世瑜老師、白老師和青春版《牡丹亭》都曾到此沙龍作即場演出片段，來賓可以近在咫尺來欣賞《牡丹亭》，記憶尤深。這個活動讓所有出席人士大開眼界。在二〇〇六年，張校長即將退休，便改由城大文康委員會（鄭培凱教授時任主席）繼續執行。

鄭教授在城大擔任中國文化中心（一九九八—二〇一五）主任，每年都邀請不同範疇的專家學者到校講課，平均每年舉行的六十場示範講座中有很多是與崑曲藝術有關。這些活動除了校內學生也公開給社會各界參與，口碑載道，我是文化沙龍和中國文化講座的常客。有一次應邀出席「文化沙龍」時與鄭教授深入交流了崑曲發展的問題，有感很多崑曲泰斗的絕活會隨他們年華老去而未能傳承下來。歷史上崑曲可考據的劇目以千計，但現在只剩下數十個折子戲，我認為要趕快把現有的資料保留整理，刻不容緩。因此建議他領導在校內推行崑曲大師的口述歷史的傳承研究，我十分願意資助，很快就收到鄭教授的「崑曲傳承計畫」方案了。

在計畫內，重點是紀錄這些大師們在崑曲舞臺前或臺下的表演心得及示範，因此從二〇〇七年十月至二〇一一年的十二月底，共有十一位崑劇大師到了城大，共整理出近百齣的音像資料。在項目推行期間，我見校內師生和公眾的

3 戲以人傳崑曲傳承計畫 https://www.zgbk.com/ecph/words?SiteID=1&ID=539424&Type=bkztb&SubID=861。

反應都很熱烈，又想到年輕演員除了要不斷提升技藝，還要在人生有多方面的歷練，因此再向鄭教授提議為年輕的崑曲演員作短期駐校年輕藝術家的可行性。

在二○一一年初，我收到城大的「青年崑曲藝術家駐校計畫」的贊助建議書，內容是讓年輕的崑曲演員短期駐校兩、三個月，以工作坊形式向同學講解這門戲曲藝術，讓同學親身體驗傳統文化的魅力。另一方面，年輕的演員也可得到「教學相長」的機會，在與同年紀相若的大學生相處講課中產生沉澱省思，對演藝成長也有助益。我欣然同意贊助。在同年的十一月就推行了。工作坊內容多樣，除了演員演繹講解，還有舞臺化妝、功法學習等，動靜兼備，反應熱烈。原定計畫是邀請八至九位年輕藝人在演期空檔期來港一個月，但可惜最終只請了曾傑、吳雙、魏春榮和呂佳四位，在二○一二年三月以後又因演員檔期及其他原因中斷了。

可幸的是在鄭培凱教授退休後仍獨力繼續整理和出版資料，在二○一三年和二○二○年先後出版了五本傳承紀錄。而項目所積累的資料、影像亦找到歸宿，現時存放在崑山市的崑曲發源地之一巴城鎮隱堂（鄭培凱）工作室，並會獲資助整理成叢書出版。希望這批資料在日後有重新利用的機會，感謝鄭教授及團隊在「崑曲傳承計畫」的付出，對他致力推動傳統文化致敬。

IV、香港中文大學「崑曲研究推廣計畫」及校園演出（二○一一─二○二二）

就在鄭教授告訴我他快要退休，離開在城大的教席的時候，中大的華瑋教授和白老師都告訴我，希望能在中大繼續推廣崑曲。白老師說時任校長沈祖堯親自向他提出希望白老師能為中大進行崑曲課程，會把崑曲正式納入學校的學分課程之內，但可惜等了沈校長兩年仍未能找到贊助人，所以一直未能落實。當時在國內的大學都已開展了學分課程，我也心急起來，遂承諾贊助計畫所需的半數資金，並要求校方申請香港特區政府大學教育資助委員會的配對補助金計畫（要求是1：1配對），這樣就籌集了足夠資金讓項目落實下來。

華瑋老師是研究湯顯祖而獲授博士銜，我認識她多年，早期她參與青春版《牡丹亭》的劇本整理，後來又編輯了

《崑曲‧春三二月天》，她務實的工作態度早已令我敬佩，便欣然支持。她說過對完全不知道崑曲的同學，一定要先給他們看最優秀的演出，這樣擦亮了的眼睛就不愁他們不懂分辨優劣，自然會洗去他們對傳統戲曲的老舊破爛感覺。

因此，青春版《牡丹亭》的錄像自然成為了每年課堂上指定教材，是用於賞析的範例。

中文大學的「崑曲研究推廣計畫」在二〇一二年九月正式開始，主要有兩大目標，一是整理、研究崑曲文化遺產，出版「香港中文大學崑曲研究推廣計畫叢書」，二是建立世界性的崑曲研究基地，包括在中大本科開設「崑曲之美」課程，由白老師、華瑋及知名學者、藝術家親自到校講授，從「案頭」與「場上」雙管齊下讓學生涵泳、體驗崑曲之美。課程在二〇一九—二〇年學期末完結，期間並製作成中文版與英文版的「慕課」，加入國際網路課程平臺 Coursera，至今已吸引了來自全球超過一百個國家的校外學習者。同時，藉由課堂錄影及網路課程製作，保存了頗為可觀的一批戲曲資料，十分可喜。華瑋教授為這個項目發表〈崑曲進校園：在香港中文大學推廣崑曲之經驗與反思〉和〈青春的迴響：走進通識教育與全球網路的崑曲〉[4]，總結了成效。

在今年，我收到項目叢書的最後一本（共有五本）。至此，崑曲在香港的校園工作總算有始有終，告一段落。我相信是天時地利人和的成果，借此機會感謝華瑋教授及她帶領的工作團隊的辛勞付出。

崑曲之美課程在每個學年的期末都會安排演員到港作演出，幾個學年以來共演出了十一場次，報讀了課程的同學雖然是獲優先入座，但每次排隊輪候的人龍是愈來愈早出現，也愈來愈長。在最後的學年，同學們一站就是三小時，有同學讓出自己的座位給強站在旁的觀眾輪流就座休息，互相關懷，秩序良好，真是感動。我相信這種情況跟在國內的校園演出境況是一樣的，在同學心中播下的崑曲種子互相振盪，數年來培育了不少青年學子成為崑曲觀眾新力軍。

4 〈崑曲進校園：在香港中文大學推廣崑曲之經驗與反思〉，＜https://www.airitilibrary.com/Publication/alDetailedMesh?doc id=20701136-201712-201806210022-201806210022-1-32＞；〈青春的迴響：走進通識教育與全球網路的崑曲〉，＜https://mp.weixin.qq.com/s/QhXOwFoieODXX5qKLd3-w＞。

453

我亦沒有想到當時我公司聘用了幾位剛畢業的新同事都是崑曲小粉，他們都曾選修「崑曲之美」而認識了這個劇種，這個課程功不可沒。

此時，在國內北大及多所校內的崑曲推廣已進入了另一階段，白老師正式啟動了「校園傳承版《牡丹亭》」計畫。在二〇一八年十二月，白老師帶著經兩年訓練的國內大學生劇團來到了香港中文大學演出，我當然繼續支持他們來港演出的費用。可能是因為之前已在國內演出十多場後引來重大關注，很多在香港境外的觀眾（包括臺灣、深圳、澳門、四川、北京、歐美）都特意來港觀賞。在演出後聽到讚嘆聲不絕，大家都認為這班大學生「了不起」，很多人都問他們是怎樣接受訓練，用了什麼方法。謝幕後，他們到劇院門前與觀眾合照交流，氣氛熱烈，人群久久不散。

三、感想

「復興崑曲」是一項艱巨的文化工程，亦是一個偉大的夢想。我做為旁觀者，這次拿出來說一說，讓大家明白在推動崑曲面對的種種困難。但是，總會有奇蹟的出現，尤其是開始的頭兩、三年。每次演出都是一次壓力測試，有不同問題要解決，但往往有柳暗花明之慨。白老師指的柳暗花明的含意，包括經費上籌募。特別是在校園巡迴演出，都是義演，沒有門票收入之餘還要支付場租，所以每次校園演出最少也得花二、三十萬元，真是談何容易。白老師除了把自己的退休金完全貼上，更要到處張羅，刷盡了人情牌。慶幸的是在山窮水盡時每每有貴人扶持，順利過關，所以他有時會感嘆是老天爺對他的善心的眷顧。

因為青春版《牡丹亭》演出接近五百場，感謝白老師叫我回溯自己在這接近二十年來的參與過程，體會到它在香港的傳承成效的變化。從二〇〇四年首次接觸，在二〇〇六年不單捐款支持由香港中華文化促進中心與商務印書館聯合舉辦的許培鴻老師的《驚夢・尋夢・圓夢》攝影展，我還購買了整批展品藏在家中。除了上述的三間大學的研究項目外，我亦試過在二〇一〇年支持香港中文大學主辦四校巡演《琵琶記》（四校為香港大學、香港中文大學、香港城

市大學和香港理工大學），都是在小規模數百人的小劇院內進行。在二〇一六年經過《崑曲之美》課程後，中文大學聯合書院在院慶六十週年時主動舉辦《京崑劇場》演出崑劇。而每年在香港舉行的「中國戲曲節」的崑曲演出門券是愈來愈搶手。它的成果令人欣喜。白老師領導的崑曲復興計畫是中華文化的偉大復興，我期望更多有志推動中華傳統文化的有識之士支持、參與和推廣，使優秀的中華文化表演藝術和傳統美學代代相傳。

甚法兒點活心苗

沈秉和／澳門瓦舍曲藝會會長

十幾年前，我曾經走進過白先勇先生少年時在上海住過的「白公館」。走進去和走回去的感覺當有天淵之別，但是，會得些舊詩所謂「歌唇一世銜雨看，可惜馨香手中故」的味兒總有。個中人，若不甘和這個苦世界妥協，未必不會苦而愈味之又味，甚而用盡一生來「銜」出個苦從何來，問出個向東向西的。苦，於他而言，非結局，毋寧是開端，另一番作為的開端。上帝常挑那些秀出者來做最痛而又在所必為、甘為之事。

「銜」有多方。把回憶揉煉成某種深幽而治豔的東西，如彼義山所為，便能蝕出某種無法複製的、時代的獨特記憶。我年輕時讀過青春版《牡丹亭》編劇之一張淑香教授的書，她就把上述義山《燕臺四首‧秋》一詩和《牡丹亭》的「原來姹紫嫣紅開遍，似這般都付與斷井頹垣」聯繫起來，以「由美麗的色彩引致相反情調的逆轉與對此，給人一種拗折的反面的感覺……其拍擊力也更加強烈」為歸結。我猜，白先勇《臺北人》中有些篇章也是可以這樣讀的，如〈那片血一般紅的杜鵑花〉。有評者言，此篇乃靈肉對敵，終以靈為血濺之非理形式逆反而存，並以「那樣放肆，那樣憤怒」的杜鵑花象徵出之，有作者對命數之解雲。但，續之以另一種看法也可以吧？底層人物王雄以極暴烈的「獻祭」方式把一個創傷性的回憶抹掉，讓那個純潔的、沒有負擔的過去放肆地登場，從而完成了他對回憶的「統治」，固不妨聯想到埃及的海倫故事——怖以黜出，亦崑曲之例，但不能不掩卷以哀。想來，抗戰烽火之息沒有在一九四五年。之前，它即時摧毀了一個人的正常社會狀態；之後，即令「猩猩般」的軀體倖存，但某種驚怖的回憶還是一輩子輾壓著人的魂靈不放啊。甘於「學著獸行」的王雄終於不能重回社會，跌下了斷崖，說是命數，我心不服。這等透人骨髓的痛分明是時代之殤。那王雄，他心中的原鄉就只是「小妹仔」？還是少人注意的「定下親」呢？我想起，同在

一九三五年，華北事變後，著名學者馬敘倫在北京，組織了北平文化界抗日救國會，但他還去聽了余叔岩，感覺「如食橄欖，可數日味」。我們的頂層文化人在國破家亡之際仗某種文化之悟來味過，至少在當日便回返一個人的常態，何以天不憐王雄，夢魘他一世？說是文化溶岩噴薄之後的各種塑凝或積澱吧，我還不得安。我最後自作主張：王雄「定下親」之原始直覺必一如眼睛直接看到光，從此銘刻永世，冰火蹈之，那也是絕不會輸與知識人的一種悟。記得有研究記憶的學者言，所有感知，都會在人的記憶的痕跡中留下一個或蒼白，或被壓抑，或被覆寫的印跡，這些印跡原則上來講是能夠被重新找到的。王雄赴光而去，即是倒轉的覆寫，何妨把某史家之一言再推：玉堅，除金剛石外，幾乎無物能克；玉溫，冬天摸玉，有溫潤感；玉碎，有血紅在；玉人，並非單有高潔。王雄一篇，和三吏、三別一樣，都是史詩，還不僅是抗戰史詩，而是以滿手粗糲血痕成就出的亙古獨存、以玉文化為傲的民族史詩。出史詩者亦常人，儘管他被倒寫了，但無法複製。

嗯，我這有點強的局外人學著一番「衙雨」，如方啖甘極之和菓子而忽逢遮掩其上的一片鹽醃楓葉，也是「一種拗折」吧。五味鹹為首，心開竅於舌。咸苦，才阻斷甘味的線性上攀；以咸為援，有望拓得寬。彼杜麗娘之虛空風月以石道姑的苦澀人間為襯，湯顯祖，便是個吃透鹹味的人哉。

苦澀人間，日日澆花的枯燥可見，不易為人所見者在思想的乾涸。青春版《牡丹亭》的出現，大家都認為是傳統的回歸，說它是某種「運動」也不為過。戲曲，中國人最喜聞樂見的娛樂，一直有。大約聲之動人者多方，形之吸眼球亦非文字可及。但有些事件，例如綿延多年乃至於今的「現代戲」，其聲勢之浩大，絕非任何時期的戲曲所能及於萬一，其故安在？非「戲」，謎底或在「現代」二字。由此上接下連的便是「同一」的時間和空間，一種有意的隱藏，不容「分說」。繁花如許卻未省原仗「空」的廣幕，若直截說，徑為補缺而來，是衙味者有得之後的「為」。共時性，固社會必需，但今日中國人的生命值得擁有通過文化組織、運動營造的一種二元性，讓王雄們的生命有幸進入雙重時間，重得一個身心俱健的時光，那正好也證成民族青春之重返。在這個要求人人迅速並徹底忘記過時的資訊和老掉牙的習慣、

青春版《牡丹亭》，非徒示雅俗古今之別，若直截說，徑為補缺而來，是衙味者有得之後的「為」。共時性，固社會必需，但今日中國人的生命值得擁有通過文化組織、運動營造的一種二元性，讓王雄們的生命有幸進入雙重時間，重得一個身心俱健的時光，那正好也證成民族青春之重返。在這個要求人人迅速並徹底忘記過時的資訊和老掉牙的習慣、

時刻準備更換人生策略和生活方式的年代，這一番磁極倒轉，馨香重臨，哪怕是一剎那的「冥憶」，也不俗。我們幸有白先勇這麼一個痴人，毫無悔意地做一個「空」的工作二十多年，這本身就是對這個碎片化時代、一切付之「運數」的清脆回應。白先勇重新掘通了息壤靈泉，讓杜鵑花重開燦爛！中國人「富」了，可以而且應該有一根思想文化的「充電樁」。

今日莘莘學子、文化精英、社會賢達，乃至無文如我，到底是哪種行為準則把我們扭結起來達成一種散而有序、不言而和的文化行為，成功一種不動便心不安的選擇呢？我想，人們去參與這件事，似是付出，究其實，我們是在真正開始經營著一個「人」的生活，一種歷經苦入塵勞而稍可蹈空有得的生活。想那穆藕初當日之續崑曲一脈，亦如是想吧。十年不下樓的魏良輔和二十年奔波兩岸三地的白先勇，頭頂著山大的崑字。平民，不靠官府，但一前一後，愚公移山，創造了歷史。不甘馨香手中故，便要「有為」，他們以一種近乎著魔的熱忱與傻勁，去追求一個理想和其單調的存在之神祕結合，從此踏上遠征之途。他們也真當得起一個「合」字──寫一個合傳又何妨呢。「怎劃盡助愁芳草，甚法兒點活心苗！」（《牡丹亭‧寫真》），這世上和杜麗娘一般以痴追空的人委實不多，我希望好戲還在後頭。

柏克萊打響加大四校巡演第一炮

——劉尚儉訪談錄

劉尚儉／香港實業集團主席

潘：請問你是怎樣和白先勇結緣？

劉：我在臺灣大學讀書的時候，和詩人余光中以詩會友。我雖然讀國際貿易，卻也寫詩。白先勇是我的學長，他創辦的《現代文學》名氣很大，我很早就聽聞他的大名。真正認識白先勇是翻譯家金聖華教授介紹。我和金聖華是在余光中在高雄家做七十大壽認識，後來我贊助她主辦的「新世紀全球華文青年文學獎」，白先勇是這個文學獎小說類的評審。前年，白先勇對金聖華說，青春版《牡丹亭》要到美國加州巡迴演出，金聖華說：「你趕快去找Richard。」金聖華很會幫我花錢。我聽了青春版《牡丹亭》這個演出計畫覺得很好，是應該支持的。趨勢科技文化長陳怡蓁出錢出力，我只出錢。

潘：據說沒有你的力量，美國之行，第一炮就沒有辦法打響。

劉：我的好處是我是加州大學柏克萊校區的校董，柏克萊原本不大贊同這個演出。他們有個叫Zellerbach的劇院，有兩千個座位，青春版《牡丹亭》連演三天，能不能賣出六千張票子，他們很懷疑。這些人都是從美國東岸來，自認為戲劇是西方人做的事，他們對東方戲曲完全不了解。結果我要出動校長，告訴他非辦不行，結果就這樣辦成。加州大學聖芭芭拉校區校長楊祖佑教授告訴我，加州大學系統，講究以柏克萊為馬首是瞻，它答應了，其他大學都會答應。我不知道柏克萊校董的身分，原來這麼好用。

潘：聽說，你為了說服加大柏克萊校長，還答應捐款美金一百萬元給柏克萊，是真的嗎？

劉：是的，柏克萊喜歡做這樣的事。我在柏克萊做校董，本來就要捐款給大學很多發展計畫，這沒有什麼。

潘：結果青春版《牡丹亭》的演出非常成功。

劉：是的，整個西岸，四輪場場爆滿。大家都說是梅蘭芳訪問美國以來，最轟動的一次，傳媒都在談論。

潘：你對中國傳統戲曲能在現代社會這麼受歡迎，有什麼意見？

劉：青春版《牡丹亭》能有這樣熱烈的反應，我認為中國人是感到驕傲的。中國人在過去二十年，從不肯定自己，到現在了解自己還有很多東西，開始重視和保留傳統的精髓，比如買回流落在海外的寶物。國家富強以後，重視文化更重要了。這次演出，被美國人認同，美國人也增強了對中國人的信心。

潘：對自己能參與這項文化盛事，感到高興嗎？

劉：我是一個喜歡玩的人，這是一件好玩的事，我當然為自己能夠一起玩，感到開心。

潘：接下去，還會繼續有所承諾嗎？

劉：接下去的路，總是要走的。明年青春版《牡丹亭》要去歐洲，有很多事要做。不光我一個人承諾，很多人都承諾，我們都是白先勇的支持者。說起來，湯顯祖的崑曲跟莎士比亞戲劇幾乎同時間產生。莎士比亞戲劇至今仍為普世所喜愛，而不僅是在舞臺上演出，還有電影電視不斷的改編詮釋。可是相較於莎士比亞作品在世界劇壇的地位，崑曲似乎還有很長的路要走，要雅俗共賞，要突破很多媒介的問題。希望將來崑曲也能夠像莎士比亞的作品一般被一部部改編整理，保留住文人優美的文字，而且邁向更多元的媒體。

——本文原載《春色如許——青春版崑曲《牡丹亭》人物訪談錄》，八方文化創作室，二○○七年

（潘星華／採訪・整理）

有幸和青春版《牡丹亭》結緣

莫衛斌／北京可口可樂飲料有限公司前總經理

接到白先勇先生來示，說明年即二〇二四年是青春版《牡丹亭》首演的二十週年，積累的演出場數將達到五百，準備編輯一本書總結一下，我這才驚覺到時光飛逝，同時對這些年來《牡》劇得到的成績深感欣慰。

白先生很客氣，說我在青春版《牡丹亭》問世之初出過力，希望我寫點回憶文章。說我出過力，是真的，但只是綿力，和白先生、他身邊的一眾合作者和各位參與其中的崑劇藝人相比，我出的力真是微不足道。然而，對白先生的要求，我樂於從命，能夠推動青春版的演出，在我的人生經歷裡是個難得的緣分，值得回憶。

事情要從香港著名崑曲學者古兆申先生說起，對於古先生，我這篇文章的讀者都知道他，不必多作介紹了。我認識崑曲和有緣推動青春版，是經由古先生。他弟弟古兆華是我大學時的同學，很談得來，他將兆申先生介紹給我，這是上世紀九十年代初的事，我當時在杭州工作，古先生和他一群崑曲愛好者不時到杭州聽戲、看演出或者探訪崑曲藝人，他來找我見面聊天。古先生學問好，又溫柔敦厚，對戲曲一片情深，和他談話，如沐春風。對於崑曲，我之前是完全不認識的，是他開了我眼界，知道有這樣一種高雅又歷史悠久的表演藝術。

之後我到了天津可口可樂公司工作，二〇〇五年時，古先生找我，他們希望將青春版《牡丹亭》帶入大學校園，想安排在南開大學演出，請我協助一下，我於是和大學聯絡，結果得到侯自新校長的支持，青春版的上、中、下三齣一連三晚在南開校園內的劇場上演，反應很好。我自己也得到機會，欣賞這部流傳了數百年的劇目，發現竟是如此迷人，滿目風采。當然，有如此成就，得歸功於能夠有勇氣及能力打破傳統思維，重新將《牡丹亭》演繹，從舞臺、服裝、音樂、舞蹈到演員，處處都呈現出新的內涵。

之後我到了北京，任職於中糧北京可口可樂公司，二〇〇九年時，白先生希望崑曲進入北京的校園，選擇了北京大學，我聯繫了周其鳳校長，得其同意，青春版《牡丹亭》在北大校方還設立了崑曲課程。侯自新校長是數學家，周其鳳校長是化學家，他倆都眼光遠大，敢於開創風氣，讓崑曲得以進入校園，古老的舞臺藝術開拓了觀眾，大學生也開廣了眼界，為崑劇注入新的生命力。說到我為青春版的《牡丹亭》出過力，其實主要就是上述這些，很微不足道。青春版這二十年來可說是個藝術奇蹟，這奇蹟是由白先勇、古兆申、汪世瑜、張繼青等先生和蘇崑的一眾同人創造的，我只不過因緣際會，從旁提供了點協助而矣。

以上就記憶所及，說說青春版在問世階段時，我個人的參與。我能夠和白先生及青春版結下緣分，有賴古兆申先生。我不時因公或因私來香港，每次到來，我都找他聚舊聊天，他對崑曲的熱情，一如往昔，可惜他在二〇二二年初去世，從此再無法請益了。經過一大批有心人多年的努力，崑曲的景況和上世紀九〇年代我剛認識崑曲時相比，是興盛繁榮得多了，在青春版的帶動下，崑曲進入了年輕一輩的視野，為這個古老的劇種注入了新動力，這是我個人很感欣慰的事情。

白先勇先生來訊又說，希望我對青春版帶來的這場崑曲復興談談自己的看法，對這問題我的認識有限，不敢多說，崑曲能夠復興，這當然是大家樂見的，但今天的社會和過去大不相同，要振興崑曲，並不容易，還需要很多的努力，我覺得除了社會支持，還要建立社會大眾對這舞臺藝術的尊重，一方面要令人覺得崑曲雖古老但仍活力充沛，這是個形象問題，另一方面是令崑曲藝人、從業者具有藝術家應有的尊嚴及體面的生活。這樣不但吸引更多優秀從業者，從而壯大受眾。崑曲現在是受到重視了，但應在傳統崑曲的精髓基礎上，注入時代內涵。崑曲是屬於世界，這正像意大利歌劇一樣，都豐富了人類文明的生活！這點意見，也許值得有識之士關注。

謹以此文祝賀青春版《牡丹亭》昂然進入二十週年和五百場演出，也謹以此文紀念古兆申先生。

二〇二三年十月

青春版《牡丹亭》校園驚豔

邵盧善／香港《工商日報》前副社長、總編輯

二〇〇六年四月十八日，白先勇老師推動的青春版崑曲《牡丹亭》，走進校園的第一步，在北京大學邁開，我代表贊助全個系列活動的香港「何鴻毅家族基金會」，前一天就來到北京。

工作關係，我參與過數以百計大小型文化藝術演出，具備一定心理質素，這回該是輕鬆不過。一來，演出前期工作，白老師團隊籌辦妥當，我僅需代表基金出席記者會；二來，校園內演出部分的所有工作，包括宣傳、場地、票務、邀請嘉賓等，分工交由北大同學負責，我們沒有角色。北大回合成功，以後巡迴內地及臺港各校演出就援引同一模式。

不過，正式演出前一晚，心裡還是莫名緊張，繫念第一晚的演出反應是好是劣？廣大年輕學子會喜歡嗎？翌日，一早去了場館，看過舞臺及其他安排之後，就在校園內放步而行。北大是我孺慕的學府，往年一有機會來到北京，總愛到北大校園溜溜。當天，行著、走著，回頭看腕錶已接近演出時間，急於往回走，卻迷失了方向，只好冒昧請教前面一位女同學，如何前往崑曲場館？合該我運氣好，也是湊巧，女同學正準備去觀賞，順理結伴同行。

原來，女同學是校內崑曲藝社成員，醉心崑曲，也傾倒於白先勇作品，所以，急於一睹青春版《牡丹亭》是如何改變？保存多少傳統、融入幾許現代？有幾分白先勇個人風格？女同學知我來自香港，興緻勃勃問我崑曲在香港是否流行？我也會唱嗎？我尷尬回答，香港極少機會欣賞崑曲，我不會唱。

事實上，直至當晚，我從未聽過半句崑曲，上世紀五〇年代，童年居港時期以來，香港極少有粵劇以外的劇團演出，廣播方面，當年的有線電臺廣播「麗的呼聲」，分有金、銀、藍三個頻道，金色臺混雜國語（普通話）、潮汕

語、滬語節目，銀色臺是全粵語，藍色臺是全英語，金色臺的非粵語劇藝節目，以京劇為主，輔以越劇、說書、評彈等，記憶中從未聽過崑曲，香港電臺、商業電臺及澳門的綠邨電臺，基本以粵語、英語廣播，沒有外省戲曲，所以，港澳土生土長居民，對崑曲所知有限。汗顏的是，我參與贊助青春版《牡丹亭》走進校園之後，只是調研相關文字資料，未有閱聽崑曲影片或音帶，因此，既不聞曲，也不知樂。

去場館途中，女同學一時興起，吟唱一段又一段猜想是《牡丹亭》戲文，聲韻嬌柔婉媚，聽得我呆了，未曾正式修習曲藝的「粉絲」，唱來曲音尚竟如此動人，若是專業素養崑曲演員唱來，更不知醉倒多少眾生！

中場休息，滿堂觀眾魚貫步出場館，腦海瑩繞杜麗娘、柳夢梅的歌舞身段，耳畔響著卻是七嘴八舌，驚嘆藝人服飾的粉嫩雅淡、舞臺設計的簡潔優雅。場館外竟然遇上多個「撲票」的青年，因為門票搶手，原來只分配得第一天的票，看了第一場更渴望可以看到第二第三場，在館外盡最後努力，碰碰運氣。我從白老師祕書手上分取了幾張備用門券，分贈給「求票」的同學，最後，連自己那張也送出去了，反正我一向在演出期間坐不定，喜歡在館內遊走各個位置，看效果、聽反應。第二天，我早有準備，拿了部分餘下的當晚及第三晚的門票，在館外觀望心急求票者，未到開場，手中票已分送清光。其中一位女同學尤其令我感動，她手中有票，男朋友卻沒有，所以，她厚著臉皮，到處問票求票，希望男友也可以進場欣賞唯美動人的青春版《牡丹亭》。三晚演出座無虛設，有二千多名他校同學，包了近五十輛大型遊覽車，專程接送到北大，反應之熱烈可想而知。

走進校園系列，各校都掀起熱潮，每年分南北兩半，上半年華北、下半年華南，每半年選三所高校，兩年多期內走了東西南北十多院校，有間院校一幕插曲驚心動魄，至今難忘。那一晚，門票早已全部送出，預知太多同學分不到門票，主辦方特別在演廳隔鄰租用額外課堂，拉了轉播設施，即時直接轉播。

我早已坐定自己座位，原定演出時間一到，燈光漸暗，序曲奏響，耳後忽然傳來密集人聲、步聲，回首後望，三條人潮蜂擁而入，瞬刻已湧到舞臺前面，場館座位之間的左中右三條通道，赫然已站滿了人，似乎還是前胸貼後背，全無空隙！原來，向隔者眾，為了最大化容納現場觀眾，主辦方臨時宣布特別措施，預定開場時間一到，開放給無票的同學，原定演出時間一到，燈光漸暗……

同學入場，填補那些沒有人占用的空座。這個設想良好，卻忽視了人流處理，太多等候同學一湧而入，根本無從指揮管控！

校方一位高管剛好在我鄰座，我們一輪緊急磋商，訂定了幾項措施，包括：通知後臺延遲演出，恢復大廳照明，即時廣播呼籲在場所有人靜止移動，保持冷靜。同時，立即委托一位老師上臺宣布：站立三條通道上的同學們緩慢調整空間，人人坐在地板上，後面沒有位置可坐的人須緩慢退出大廳。此後，開啟所有側門，以防萬一。十餘分鐘過去，湧進來補占座位及地板的人群安定下來，《牡丹亭》的前奏又再響起，燈光漸暗，正式開始演出，有驚無險，完場時場館內外熱爆掌聲！此後，每逢海外傳出各式慶典出現人潮失控慘劇新聞的時候，我都想起我們幸運的一幕。

青春版《牡丹亭》在白老師執教多年的加州大學校園演出，由另外一些熱心文化機構贊助，我也參看了，終場之時還有一個意外收穫，遇見了退休多年、寓居三藩市的香港《信報》原總編輯沈鑒治，沈氏學貫政治經濟，家學淵源，是古琴大師蔡德允哲嗣，古琴造詣獲家慈親傳，精通樂理，以筆名「孔在齊」撰寫中西樂評多年。沈老對白老師青春化崑曲的努力讚不絕口，原來，他專程駕車南下到羅省，完場後連夜趕程回家，翌日還需處理其他事務。一日內獨自駕車往返逾千公里來看青春版崑曲，沈老期望崑曲改革有成之殷切可見一班。

玉三郎演出《牡丹亭》之前，慕名而來尋求忘年之交，與青春版的沈丰英、俞玖林交流心得，深化對崑曲的體驗。

內地校園巡迴之後，青春版《牡丹亭》轉到香港、臺北、臺南，盛況依然，熱潮擴至海外，日本歌舞劇大師坂東

青春版《牡丹亭》演出逾百場之後，新版《玉簪記》接踵而來，校園巡迴演出開花結果，海峽兩岸多所高校設立崑曲研究中心、課程、講座、邀請教授、學者、藝人交流傳藝，如今演出二十週年，期盼流傳數百年的國粹藝術，代代相傳，永遠青春。

這個文化盛會，吸引來自北美各地的中外文化學者，不乏對中國傳統戲劇及崑曲有深度研究者，反饋熱烈，一致推崇青春版「唯美、淡雅、簡潔、細緻」。少數的批評意見，認為新版《牡丹亭》過度豐富舞臺設計、大幅增添舞蹈編排，是喧賓奪主的敗筆，破壞了崑曲原來的樸實。

我曾陪她（他）們走過一段青春歲月

沙曼瑩／瑩盈服裝製作坊創辦人

我本不是學者、專家或藝文人士，只是一個平凡的、提早從職場上退下來跟隨丈夫移居蘇州的臺灣同胞，做夢也不曾想過會零距離地接觸到文壇巨擘白先勇老師，並追隨老師在「復興崑曲」的大業上有份獻上一點點微薄之力。在臺灣，願意無償地獻身服務的人被稱為「義工」，我和丈夫李雲政都感到非常榮幸能參與其中。

崑曲的文化根源和它的至情至美請恕我就不在此累贅敘述了。自二○○四年四月二十九日青春版《牡丹亭》崑劇在臺北首演以後，垂死的崑曲重新綻放了它青春的生命！我曾經從事航空旅遊業二十多年，一九九五年因丈夫的工作調職大陸而移居蘇州，一九九九年底因緣際會地開了一家全城最大的男女服訂製制店，吸引了眾多名流人士光顧。就因為這個機緣，在二○○四年二月底認識了到蘇州為當時青春版《牡丹亭》做首演前彩排的吳素君老師，她把白老師、樊曼儂老師、古兆坤教授和鄭幸燕祕書帶到我店裡買衣服。當時認為能與這幾位文壇、藝壇重量級的老師見上一面就很幸運了，我不曾想過還會有後面的故事。

二○○四年四月臺北那場首演我沒特意回去觀劇，因為當時不識崑曲之大雅。同年六月，為慶祝「聯合國教科文組織人類遺產大會」在蘇州召開，青春版《牡丹亭》三晚的全本劇碼在蘇州城裡的光明戲院演出。其實，當年的我對崑曲毫無概念，只相信白先勇製作的必定是高水準的作品！因年輕時在臺北曾觀賞過白老師所製作的現代舞臺劇《遊園驚夢》，我深深被其精美、獨特的藝術風格所吸引，雖時隔多年仍記憶猶新。於是我就買了十套票邀請店裡的職員和好友同去觀賞。三個晚上的演出刷新了我對戲曲的認知，我受到極大的震撼與感動，每天晚上躺下來卻睡不著。周友良老師所編的主題背景音樂竟像魔音般在我腦中縈繞不息，這回才真正體會到什麼叫做「繞梁三日」，揮之不去！

466

接下來一連串的奇妙因緣，使我又跟白老師聯繫上了。那段時間他要時常往來於臺灣與大陸兩地，同時啟動了前瞻性的策略——籌款對全國十大名校（大學）學子免費演出。恰逢我丈夫 Peter（李雲政）隔年從職場上退休了，於是我們就自動請願幫助白老師打理一些雜事，以免他人不在此地時掛心。從二〇〇五年開始，「崑曲義工」就成為我們夫婦新的身分了。

義工要做的事情很瑣碎，但我們覺得很有意義。比如為白老師、崑曲院院長、導演和主演的老師們設計製作謝幕穿著的服裝，受白老師之托為男女主角設計、製作出席記者會或宣傳場合的服裝，到後來為崑曲院的樂隊設計演出的制服。此外，遇上主要演員患重感冒、咳嗽，擔心他們上臺影響演出，我就使用我們廣東人祖輩相傳的食療法，給他們燉湯止咳，還真挺有成效的。在他們演出回來整修的期間，我也不時邀請主演班子的演員到家裡來聚餐，希望他們感受到被關懷，被鼓勵的溫暖，因為排練和密集的演出太辛苦了。那些年，導演兼男主角的恩師汪世瑜老師和女主角的恩師張繼青老師也常到蘇州來指導排練，我們會在家中宴請老師們歡聚，因此有許多機會更進一步地了解崑曲的博大精深，他們把我當作可信任的長輩，都會在我面前吐苦水，我也盡我一切可能去理解、安慰、和鼓勵他們。另外演員們之間或有矛盾、或自覺受到一些委屈，他們在舞臺下所付出的汗水、淚水以及許多背後的逸事。

自二〇〇四年以來，我都不記得看了多少場青春版《牡丹亭》了。不但在蘇州，也去了杭州、上海、桂林、北京、濟南、臺北、臺中、香港、澳門等地觀劇，有些地方還是重複去的。另外，我更喜歡去體驗大學裡的演出，大學生們的熱情反應是最令人澎湃激動的！加上在蘇州崑曲院裡的無數次排練，儘管每年都不止看一遍，但每一回觀劇，我就再被感動一遍！更可貴的是，我們有機會在排練時看到老師們對演員的糾正，聽老師對他們講戲，講他們對人物的剖析，極為精彩！這比坐在觀眾席上看戲更有意想不到的寶貴收穫，使我一路走下來對崑曲的欣賞能力也提高了很多。下面試著回憶他們第一次真正走出國門，赴美國加州作巡迴演出中令人難忘的事。

記得二〇〇五年，白老師就積極籌劃，計畫在二〇〇六年九月中旬到十月中旬赴四所美國加州大學作四輪演出。兩位知名的企業家受白老師感召而捐贈了巨額的經費，這可說是崑曲界一個空前的、令人振奮的演出計畫終於要落地了。當

白老師在蘇州告訴我們這個好消息時，就提出邀請我們夫婦跟團隨行，把我們編列在出訪名單內。白老師當時考慮，整個劇團從未走過兩岸三地，英語能力也不是很好，若到美國演出一個月，除了在劇場裡可以組織他的學生們做翻譯或安排宣傳活動，其它時間如：在機場、在路上、在旅館、在餐廳安排餐食、點菜乃至到萬一有人生病，看醫生等等事宜，都得要有經驗並且了解美國環境的人陪同，於是我們夫婦就義不容辭地答應下來了，不料在出國前就發生了兩件很棘手的事情：

1、簽證

去過美國的人都知道簽證是至關重要的一環，而當時美領館不接受整個劇團申請團體簽證，必需一個一個去面談，並且規定團員回到戶籍所在地的領事館遞交申請。當時我就憑藉過去從事旅遊專業的經驗，逐個指導團員填寫申請表，Peter則還陪同了四個演「冥判」小鬼的演員去了一趟北京，順利地拿到簽證。另外，樂隊中有兩個年輕樂手在上海美領館申請簽證時被拒，院長非常緊張，在根本無法換人的情況下，我們動用了一位美籍華人好友親自給領事館寫信，陳明劇團不能缺少這兩位樂手，很幸運地，領事館收到信後打電話通知他們重新去面談，Peter又陪他們再跑上海，在領館外面呆呆地站了幾個小時，當看到這兩位樂手笑咧咧地從領館走出來，Peter一顆心頭大石才算落地了！

2、舞臺布景的運輸

演出前要把布景和服飾、道具等（兩個半的四十尺貨櫃）運送到美國，美方要求必需要出具防火證明並達到其規定的阻燃標準。當時Peter跟美方經紀人聯繫（劇團也沒經驗），對方給出的資料要我們向紐西蘭一家公司購買阻燃劑，然後剪下樣品再寄去紐西蘭驗證，這時，距離演出的時間只剩一個多月，Peter當時就量不上的。白老師一聽情況就讓Peter去請教北京中央芭蕾舞劇團，他們應該有此經驗。果然Peter從他們那裡獲知，可以向天津一家工廠購買阻燃劑，於是立馬聯繫以前他在飛利浦公司北京代理商的老闆幫忙代購，對方一聽說Peter在為蘇崑劇團做義工就不肯收錢，要為這事也盡點心意。之後Peter又拜託認識蘇州消防局的朋友，請他們幫忙盡快認

468

證，這樣才順利及時地把貨櫃運送出去。

那一趟美國之行，一支浩浩蕩蕩九十多人的隊伍在我們夫婦陪同下順利登機、通關。我也充分發揮我過去的專業特長，為他們預先編列隊伍，所有行李用顏色緞帶識別，一路上按隊伍和顏色標籤分別坐上接送的大巴。到了國外人生地不熟，我們就怕走丟了人，每個小隊都要選出一個小組長照顧其下的團員。不料一到加州，遇上女主角水土不服需馬上要找醫生，有團員去失東西需要向旅館交涉等等雜事，但一切的辛勞都被觀眾如雷的掌聲和報章的如潮好評消除了。四個加州大學（UC柏克萊、UCLA、UC爾灣和UC聖塔芭芭拉）四輪十二場是崑曲首次在異邦取得驚人的成功演出！悅耳流暢的曲調、典雅的戲服、飄逸的水袖所表達的溫存纏綿，在在讓西方觀眾如痴如醉，不可思議地看完三個晚上九個小時的大戲！

二○○八年五月二十九日至六月十六日，我們夫婦再次被邀陪同青春版《牡丹亭》劇組赴歐洲英國倫敦和希臘雅典兩地演出，再一次把我們中華民族最優美動人的戲曲藝術崑劇帶到西方。正如崑曲院蔡院長所說：「西方人發現了中國，中國人發現了自己。」這一切的一切，都是白先勇老師那雙使崑曲「死而復生」的手在寫歷史，而我們有幸曾經陪同他們走過。在我們做為「義工」的那段歲月，請過（幾乎是說破嘴皮）無數從來不看中國戲曲的朋友走進劇場（包括兩岸三地的華人和西方友人），並且只要有機會，就必定安排在觀劇前給他們解說崑曲的發源歷史和欣賞的重點。當我們看到每一回散場後，朋友們臉上的激動和眼裡的光彩，一切的付出都值得了！

歲月飛逝，二○二四年將迎來青春版《牡丹亭》演出二十週年大慶，祝願偉大的崑曲（劇）藝術繼續向世界綻放它不朽、美麗的生命！

二○二三年五月

讓彩旗在聖芭芭拉飄揚

——張菊華訪談錄

<div style="text-align:right">張菊華／美國華僑</div>

潘：請自我介紹。

張：臺灣政治大學歷史系畢業後，一九七七年我到美國升學。北伊利諾州立大學取得碩士學位後在矽谷工作，碰到丈夫 Daniel O'Dowd。一九八二年他創立 Green Hills Software Inc. 到今年已經二十五年。他的父親 Donald O'Dowd 是美國知名教育家，曾經是美國紐約州立教育系統副總校長和阿拉斯加州立教育系統總校長，在美國教育界認識無數人，我很了解他們這個層次的人的愛好，這些能為我幫助青春版《牡丹亭》在美國演出，做很好的鋪墊工作。

潘：聽說你是中國民樂「女皇」？

張：我非常喜歡中國民樂和戲曲，我對中國民樂之熟悉，的確很少人能超過得我。一九七七年初到美國，我認識了一位音樂教授韓國璜，學了很多中國民樂知識，我自己也彈古箏。一九八四年中國中央民族樂團要到洛杉磯為奧林匹克運動會的藝術節演出，我透過在洛杉磯《論壇報》開專欄的記者身分去聽。那兩年，只要是中國去的民樂團，我一定假借記者的名義去採訪。我又很喜歡中國戲曲，收集了很多中國戲曲錄影帶和光碟。

潘：你最喜歡哪種戲曲？

張：任何戲種，只要好的，我都喜歡。我母親是杭州人，父親是南京人，我在臺灣出生，從小聽紹興戲和京戲長大。

潘：你很早就認識白先勇嗎？

張：我和白先勇幾十年住在加州聖芭芭拉，這個城市很小，我們都認識。我既然喜歡戲曲，所以知道他製作的青春版

《牡丹亭》要在臺北首演的時候，特別飛去看。一九七七年離開臺灣後，因為家人後來移民加拿大，我很少回去。二○○四年去看戲，是我離開臺灣之後的第三次回去。

潘：是什麼原因吸引你特別回鄉看戲呢？

張：我不是白先勇的粉絲，那時和他還不熟，白先勇並沒有特別邀請我回去看戲，我只知道他是個唯美主義者，很挑剔，我要看看他怎樣處理《牡丹亭》，尤其在看了上海崑劇團的演出，覺得仍有不足之處。回去看了白先勇的青春版，覺得太好了。當時我立刻告訴自己，這個戲是可以拿到美國來，可以讓中國人驕傲，讓美國人刮目相看，它的表現太好了。

潘：可以詳細說一下它有什麼好？

張：好的歌劇必需要有各方面的配合，青春版《牡丹亭》就能讓美國人著迷。王童設計的服裝品味很高，它的圖案設計和色澤，讓人看得非常舒服。它不是很搶眼，讓人看了就忘了的那種。它是能讓人一看再看，就是「雋永」兩個字，非常高雅。演員又漂亮。現代歌劇，不只要好聽，視覺感官美也很重要。

我把上海崑劇團、陳士爭和白先勇三個版本的《牡丹亭》，做了比較。陳士爭的《牡丹亭》在紐約林肯藝術中心演出，我沒去看，只看了影碟。後來他到聖芭芭拉演講，我特別在家裡開了個party歡迎他，和他談了很久。陳士爭是學舞臺出身，在舞臺上他有很多出奇制勝的做法，卻並不正規。他的杜麗娘的服裝也很漂亮，但是東洋味很濃，像日本和服，不能和王童的服裝相比。王童的設計太好了，太優美了，而且全用蘇絲做，蘇絲蘇繡，本身就是文化。青春靚麗的俞玖林和沈丰英的水袖在舞臺上紛飛飄舞，簡直迷死人了，難怪聖地亞哥的藝術系教授要說，青春版《牡丹亭》的舞臺就像夢幻一般。

音樂方面，青春版《牡丹亭》雖然加進幾樣西洋樂器，整體還是很中國。舞臺布置與燈光的表現手法，非常high class，非常高雅。我在美國這麼多年，一直在追求精神上的滿足。我總覺得中國有這麼多好東西，為什麼沒有一

潘：樣能拿得出去，能讓美國上層社會的人驚嘆呢？中國的京劇鑼鼓適合在戶外演出，不適合在室內演出，大鑼大鼓老外不能接受，結果京劇變成只能慰勞僑胞，沒有辦法打進美國主流社會。我們的雜技讓外國人覺得中國藝術是屬於中下層人的，他們一直沒有看到我們有屬於高品味的表演藝術。一九九九年我看了上海崑劇團的全本《牡丹亭》，這是一個非常好的演出，三十六人的樂團配樂很好，只是舞臺設計的品味還不夠好。

白先勇的青春版《牡丹亭》，讓我終於看到一樣可以拿給美國上層社會欣賞的中國表演藝術。而且，我相信白先勇版的《牡丹亭》在美國上層受歡迎的程度還會比中國更甚。因為外國上層社會的人，很多都懂音律，好的音樂他們能一聽就聽出來。青春版《牡丹亭》在加大爾灣校區演出，一名音樂系的學生就說音樂太美了，他告訴教授，全音樂系的教授和學生都應該去看。

張：是的，我捐了美金三萬元給加大聖芭芭拉校區，讓楊祖佑校長以兩校合作的名義，去支持青春版《牡丹亭》到北大和復旦演出。

潘：據說，青春版《牡丹亭》到北京大學和復旦大學巡迴演出，你出了不少力量。

張：原來如此，原來是你在背後支持。

潘：以實際行動支持白先勇，要從有一次在聖芭芭拉的牙醫碰到他談起。這位牙醫很有名，他的哥哥是愛滋病專家何大一。那天，看何醫生，他告訴我白先勇也在，他知道我們都跑去臺灣看白先勇版的《牡丹亭》。於是，在何醫生的牙醫診所，我有了看戲以後，跟白先勇第一次的對話。

我對白先勇說：「這個戲太好了，你很有眼光，選了一個這麼好的小生。崑劇最難求的就是小生，要嗓子好，真假音並用；還要扮相好，有書生氣質。尤其是《牡丹亭》裡面的柳夢梅，一個能讓杜麗娘為他出生入死的男人，不夠俊秀瀟灑怎麼行？但是要找這樣的人很困難，中港臺很多小生都沒有辦法扮相和嗓子兼備。難得俞玖林都具備了，而且還肯苦學。你真有本事。」

我的話讓白先勇聽得高興極了。他開心地說：「Amy 懂戲！Amy 懂戲！」在他重回亞洲，臨離開聖芭芭拉前兩

天，我請他到家裡吃飯，聽他談了很多。我被他對推動崑曲、製作青春版《牡丹亭》的誠意感動。他說話時候熱情洋溢，情真意切，很少人聽了不動容。他說，他要培養年輕觀眾，計畫把青春版《牡丹亭》帶進中國十所大學校園。但是中國大學沒有錢花在看戲上面，需要贊助才能演出。

白先勇的談話讓我明白他在製作過程中的艱苦，中國的表演團體，都屬於國家，要和中國官方打交道，真的不是容易的事。他挨過了這麼多辛苦，我哪能袖手旁觀？於是，在大學巡演上面，我貢獻了一點力量，後來，青春版《牡丹亭》在上海大劇院演出，我也飛過去看戲支持他。

潘：到美國巡迴，是怎麼決定的？

張：那是二○○五年在加大聖芭芭拉校區楊祖佑校長家裡的一個小型聚會敲定的。那晚，除了我們，還有大學亞洲研究院的兩位教授，臺灣趨勢科技文化長陳怡蓁也在場。

潘：青春版《牡丹亭》在聖芭芭拉演出，主街上彩旗飄揚，聽說都是你的努力。

張：是的。因為在聖芭芭拉演出的劇院很小，只有六百八十個座位，看的人不多，所以，一定要把周圍的氣氛搞起來，而且要搞得風風光光。我約了聖芭芭拉的市長 Marty Blum 吃飯，告訴她要演這樣一齣戲。她說，這個東西她管不著，她告訴我去找哪個部門接洽。後來，幾經困難，我總算成功爭取到青春版《牡丹亭》在聖芭芭拉的主街上彩旗飄揚，而且還飄揚了八天之久。為了搞好在聖芭芭拉的宣傳，我也捐了一筆款項給加大聖芭芭拉校區，指定他們找我要的公關公司來做，做得很成功。

青春版《牡丹亭》的美國加州大學四校巡演非常成功，但是背後的工作非常辛苦。白先勇剛解決了和中國官僚的種種困難，又要和美國官僚交手，真的不容易。幸好有劉尚儉幫忙他在柏克萊校區打點一切，柏克萊一炮打響，

我跟白先勇說，這個東西她管不著，她告訴我去找哪個部門接洽。中國人的事情，我們看不懂。我說，這是世界遺產啊，這麼好的機會，你哪能不把握？要不是這裡是白先勇住了四十年的家鄉，青春版《牡丹亭》這麼一齣大戲，也不會到聖芭芭拉這個小地方演。平日要邀請他們來演出，需要花多少錢？現在你不費一文，何不樂觀其成？她問，要怎麼做才能讓人知道整個城市都在支持這個演出？我說，在主街上掛旗。

473

氣勢如虹，接下來在另外三個校區演出就比較容易了。

潘：青春版《牡丹亭》到美西巡迴演出，最大的意義在哪？

張：最大的意義在走進美國的主流社會，上層社會。這次來看戲的人，有百分之七十是美國人，以學術界人士為多，他們在美國主流社會的影響很大。以我的家公來說，去年年底，他在給上千個朋友寫的一年匯報信，就提到青春版《牡丹亭》的演出，還附上照片。他認識的朋友，都是美國大學校長，他的一句話，有很大力量。他說，這是自一九七二年乒乓外交以來，最盛大的一次中美文化交流。當年中國乒乓隊到美國，第一個party，就是我家公招待的。他巧妙地把這兩件事情連在一起。

加州大學柏克萊校區是加大的龍頭老大，其他校區都唯馬首是瞻，所以，不先搞通柏克萊是不行的。柏克萊的Zellerbach劇院，有兩千個座位，很少滿座。青春版《牡丹亭》要連演三天，他們沒有信心賣掉六千張票。劉尚儉原本說，賣不掉的票由他全包，大學還是興趣不大。劉尚儉是柏克萊校區的校董，經常捐款。他沒有辦法，只好說，只要能演出，他捐款一百萬元（美元）給大學，這樣才總算成事。因為財力雄厚，青春版《牡丹亭》在柏克萊演出，還搞了兩個星期的演講、座談會，熱鬧風光到了極致，很多教授都參加，這些全是劉尚儉的功勞，他出錢出力，動用了自己一切人脈關係。

青春版《牡丹亭》在加大爾灣校區和洛杉磯校區演出，臺北第一女子中學的校友會、臺灣大學校友會都出了很大力量。

——本文原載《春色如許——青春版崑曲《牡丹亭》人物訪談錄》，八方文化創作室，二〇〇七年

（潘星華／採訪・整理）

學術研討——

學者專家

本輯文章收錄自「傳承與傳播：青春版《牡丹亭》與崑曲復興」國際學術研討會，二〇二二年九月十七—十八日，東南大學，南京。

崑曲復興，青春何在

王安祈／國立臺灣大學名譽教授

一、引言

二〇〇四年白先勇老師精心製作的《牡丹亭》，以青春版為題盛大登場，刮起一股崑曲旋風。近二十年來，此劇走遍兩岸、登上國際，演出四百餘場，原本鮮為人知的崑曲，至今儼然時尚，《牡丹亭》更成為最流行的古典，無論音樂、戲劇、舞蹈，都樂於以此為題，更頻頻出現在實驗劇場被另類詮釋、解構顛覆，青春版《牡丹亭》影響的不僅是當代戲曲史，更是文化思潮。二〇二一年一月上映的紀錄片《牡丹還魂——白先勇與崑曲復興》，為白老師推動的崑曲復興做了明確標記。

但可能還是有不少觀眾不明白所謂復興的意義，崑曲不是已於一九五六年因《十五貫》一齣戲而被救活了嗎？何須復興？二〇〇四年的青春版演員至今已不再年輕，還能稱作青春版嗎？本文以「提問」命題，看似質疑，其實是希望更進一步闡釋「復興」過程，發掘「青春」真諦，清晰說明白老師的貢獻。

本文的架構分「崑曲復興」與「青春何在」前後兩部分，其下各有兩小節。前半包括崑曲發展脈絡與崑劇敘事結構的復興，後半指出青春原是《牡丹亭》主題與意象，再論「崑曲進校園」與「校園傳承版」，青春代代相承。

二、「崑曲復興」的雙重意涵

1、崑曲發展史的轉折

清乾隆年間崑劇漸趨式微，雖然折子戲的光芒不容忽視，但到民國初年終究難以支撐。一九二三年最後一個職業崑班「全福班」報散，可視為崑劇消亡的標誌。即使仍有清曲家與曲友悉心呵護，但連一個職業戲班都無法存活，崑劇自是式微至極。然而在此之前蘇州崑劇傳習所於一九二一年的成立，卻是柳暗花明又一村。蘇州幾位喜愛崑曲的企業家，眼見所愛日漸凋零，乃出資創辦傳習所，邀請全福班後期著名演員教學時，劇壇主流已是京劇，京劇不僅是當時最了「乾嘉傳統、姑蘇風範」，但臺上的伶人轉為課堂教師，竟間接促使全福班解散，後來被稱為「傳字輩」的學生們承襲錯、互為因果，見證「方生方死、方死方生」的哲理。然而這些孩子入學時，劇壇主流已是京劇，京劇不僅是當時最流行的大眾文化娛樂，更被梅蘭芳帶上國際舞臺。傳字輩學生生不逢辰，窮困潦倒，直到一九五六年周傳瑛、王傳淞主演的《十五貫》意外受到當局關注，一齣戲救活一個劇種，崑劇才死而復生。

出生於一九三七年的白老師，「崑曲夢」從何而來？原來，京劇大師梅蘭芳在抗戰期間蓄鬚明志，不為日本人演唱。抗戰勝利，萬眾矚目中重登舞臺，因京胡琴師未到上海且因自己嗓音狀況而選擇崑曲，演出〈遊園驚夢〉。當時才九歲的白老師，竟然在笛韻悠揚、水袖翩翻中，領略了「原來姹紫嫣紅開遍，似這般都付與斷井頹垣」的意蘊，崑曲夢始於此刻。一九六六年白老師的小說〈遊園驚夢〉以意識流筆法開啟臺灣現代文學，其實也可說是崑曲的「跨文類」迂迴圓夢。一九八七年白老師由美國回到闊別已久的上海，結束復旦大學講學，離滬前夕，得知上海崑劇團當晚演出《長生殿》，興奮前往觀賞，大唐盛事、霓裳羽衣撲面而來，「不提防餘年值亂離」，萬般感觸、五味雜陳，更難料的是散戲後與卸了妝的明皇楊妃（蔡正仁、華文漪）夜敘，步入餐館，卻覺依稀彷彿、似曾相識，原來竟是兒時故居。一剎時七情昧盡，自家前塵往事與開元天寶交織縈繞，崑曲夢更加怔忡迷離。當下白老師暗自發願，要將崑曲

的美麗與哀愁，重新打造，再現於當代舞臺。

但這心願的實現，何其艱難哪！

難在哪裡？《十五貫》不是已救活崑曲了嗎？誰知崑曲有了當代，卻仍是冷澹，當時劇壇主流終究已是京劇，崑曲仍是寂寞，直到上世紀九〇年代，崑曲名家對自身行業的前景仍是茫然，受訪時口氣多低迷無奈，就連最活躍的上崑名家都是如此，儘管在九〇年代以前他們已曾多次出國造成轟動，但在上海就是寂寥。當時的團長蔡正仁坦白說：「上海觀眾不多，香港還熱情些。」「對崑劇既有信心，又沒把握。」[1] 顧兆琳也直言：「如果沒有觀眾，這個劇種就危急了。」[2] 計鎮華於一九九二年二月十三日在上海賓館受洪惟助老師訪時說得最直接，他說當時流行的是京劇，他從小愛唱，會戲很多，一九五三年上海華東戲劇學校招生，報考時原以為要進京劇班，沒想到那學期只收崑曲，「我和我媽都不知崑曲是什麼」，甚至直到「現在的時代」，也就是受訪的一九九二年，「知道崑劇的人不多了」[3]。對於崑劇的未來，計鎮華說：「憂心忡忡，崑劇不再流行，改行的很多。」[4]

這些訪談見於洪惟助《崑曲演藝家、曲家及學者訪問錄》[5]，二〇〇二年出版，但訪談時間在出版十年前，以一九九二年為主，從中可看出一九五六年崑劇復活卻又歷經文革之後，從業者的真實心境。

直到一九九二年十月上崑來臺，計鎮華全團都還沒有信心。他說從上海赴羅湖輾轉經香港赴臺灣時，每個人都忐忑不安：「上海蘇州都沒人看崑劇，臺灣會有人喜歡嗎？」

1 洪惟助：《崑曲演藝家、曲家及學者訪問錄》（臺北：國家出版社，二〇〇二年），頁一八六—一八八。蔡正仁受訪日期一九九二年二月十二日，在上海靜安飯店。

2 同上注，頁二七三。顧兆琳受訪日期一九九二年一月二十一日，在上海賓館。

3 同上注，頁二五四。

4 同上注，頁二五六。

5 洪惟助：《崑曲演藝家、曲家及學者訪問錄》（臺北：國家出版社，二〇〇二年）。

而一九九二年上崑來臺灣這檔演出是重要轉折。

第一天《長生殿》已有熱烈反應，計老師是在第二天登場，他和梁谷音主演《爛柯山》，就在他飾演的朱買臣一出臺那一刻，就感受到臺下臺灣觀眾的反應。計老師說：「謝幕時我心裡鼓蕩得滿滿的，一整晚無法入睡，興奮、激動、感慨，到那一刻，才知道我從小所學的藝術、我這一生所從事的行業，今生今世還有知音。恨不得在被窩裡高唱《長生殿》李龜年的『今日個喜遇知音在！』」6

而這檔演出的意義不能單獨看，要和三週前華文漪自美國來臺灣的演出相互並觀。7。十月初華文漪的《牡丹亭》由白先勇老師擔任顧問，這絕對不是泛泛掛名，在此之前，一九八八年白老師即曾邀請華文漪和廣州話劇院合演小說〈遊園驚夢〉改編的現代戲劇，華的氣質風采令白老師大為讚賞，後來向臺灣兩廳院（國家劇院與國家音樂廳）主任胡耀恆大力推薦，促成一九九二年華老師來臺。一九九二年十月初華文漪《牡丹亭》是臺灣觀眾第一次看到職業崑劇演出，白老師是關鍵牽線人，而白老師的崑曲圓夢之旅，也由此向前踏進一步。

而此時白老師扮演的還是背後推手的角色，積極卻被動地等待崑曲院團為他圓夢。等到上世紀末，陳士爭演要在紐約林肯中心推出五十五齣足本《牡丹亭》，白老師自是熱切關注。而後此劇歷經巨大波折，延後一年才登上林肯中心，但白老師觀賞之後感觸頗多，陳導演對崑曲的態度和白老師大不相同，8，從那一刻起，白老師警覺等待圓夢太過被動，應該有所行動，緊接著二〇〇一年崑曲被聯合國教科文組織評定為「非物質文化遺產」，而第三屆蘇州崑劇

6 這是筆者親耳聽到計鎮華老師在餐敘時所說。二〇〇七年計鎮華、梁谷音兩位應洪惟助老師之邀來臺和臺灣崑劇團演《爛柯山》，餐敘時筆者提起一九九二年的震撼，計老師有感而發。梁老師也說當晚演完一夜無法入睡，激動不已。

7 華文漪一九九二年十月三日起在臺灣演出，上海崑劇團演出的五十五齣林肯十月二十九日在臺灣演出。

8 一九九九年原定由陳士爭導演、上海崑劇團演出的五十五齣足本《牡丹亭》，在登上紐約林肯中心前夕叫停。導演轉而單邀旦角錢熠與北崑小生溫宇航，另行組合來年重登林肯中心。但陳演興趣未必僅在崑曲，藉明代傳奇之重現，意圖展示古中國文化風情，「春耕、喪葬」等場面都大加鋪陳，揭開古代中國神祕面紗，所謂五十五齣之復原，其實又有大部分用的是劇場實驗手段，對待崑曲的態度不同於白老師。

節反而走向宏大崇高的路子，白老師不等了，決定化被動為主動，由等待圓夢轉為親自造夢，決定親手打造真正的崑曲，二〇〇四年青春版《牡丹亭》是在這一大段曲折的過程中登場的。

二〇〇四年在臺北國家劇院首演時，白老師直說「緊張啊」，想必是因一生心事，盡繫於此吧。首演至今已近二十年，崑曲命運已不同於當時，原本的「風月暗消磨」，已由「春光有路暗抬頭」更進一步「驚春誰似我」。這是湯顯祖寫給男主角柳夢梅的詞，我借指崑曲在當代的由衰轉興，句中之「我」是所有被崑曲之美觸動的當代觀眾。崑曲需要有情人，正如柳夢梅多情，才能在「水閣摧殘，畫船拋躲」斷煙殘霧裡，感受到此間有情，這才遇見杜麗娘的夢，也是自己曾有的夢，相看儼然，鏡花水月終究成真。近二十年來，被至情感動「驚春」的觀眾愈來愈多，白老師大聲提出「崑曲復興」，並由紀錄片《牡丹還魂──白先勇與崑曲復興》完整呈現，本文先從歷史發展說明崑曲復興的意義。

2、崑劇敘事結構的復興

「復興」的第二層意義，是通過明傳奇全本復原，找回崑劇的敘事結構。

全本傳奇結構的基礎前提是「點線組合」[9]，「點」是抒情片段，「線」是情節推演。每一齣幾乎只有一個戲劇動作、主要情節（有些齣的主情節還是「祝壽、賞月」等，抒情淺淡，僅止於介紹人物或簡單敘述）情節線經常被抒情唱曲打斷，不僅主要人物隨時透過唱曲抒情，配角也很多唱，而「事隨人走」又是傳奇敘事重要程式[10]，主角主導情節主軸，配角另外引領多條副線，結構「多元開展」，各行角色均有心情抒發，觀賞時無法一線直貫追逐劇情，

9 沈堯：〈戲曲結構的美學特徵〉，《戲曲美學論文集》（臺北：丹青出版社，一九八六年），頁四。

10 馬也：〈中國傳統戲曲結構特徵三題〉，《戲曲研究》第十輯（一九八三年九月），頁二一九。林鶴宜：〈明清傳奇敘事的程式性〉，《明清戲曲學辨疑》（臺北：里仁書局，二〇〇三年），頁七一。

必需耐心聆聽每一個人物（不論主配）的心聲，而傳奇結構又不以「嚴實」（邏輯嚴密）為標準，「溢」出來的（溢出於劇情之外的）情節或情感隨處可見，編劇自身的人生感悟也隨時滲入劇中人口中，未必處處扣緊劇情。整體觀之，正寫、側描、對照、映襯、旁溢、互滲，諸多筆法相映成趣，呈現人生多面向。

這是專屬於傳奇崑劇的結構，而這樣的布局，是以全本四、五十齣的劇幅為前提。而一九五六年整個演劇習慣已受板腔體（以京劇為主）影響，演劇時間以三小時為常態，不再動輒四、五十齣。劇幅一縮短，結構勢必重組，也必然牽動曲牌聯套，《十五貫》正展現了崑劇的新結構觀。而這種不同於傳奇崑劇的新敘事結構也不是一九五○年代才開始，筆者以為，崑劇結構先後受到兩種劇壇因素的影響，一是清乾嘉以降流行的板腔體戲曲，二是一九五○年代以來的「戲曲改革」。

板腔體戲曲和傳奇崑結構不同，板腔體戲曲產生之初未必有全本，片段的劇情也足以構成一齣完整的戲（板腔體「齣」的意義和傳奇也不同）。因為一開頭即未必有全本，因此在板腔體演出史上，「摘全本為單齣折子」的動作遠不及崑劇普遍，甚至很多戲還是反向「由單齣串聯補足為全本」，所以編劇技法和崑劇有很大不同，例如原本無頭無尾的單齣，普遍善用「倒敘、回溯」等技法，而當這些原本無完整情節的戲在增益首尾補足為全本時，情節線的走向會隨著原來已有的鮮明表演重點而布局[11]。早在清代板腔體盛行之後，部分崑劇的結構就有隨之轉移的傾向[12]。

而在「戲曲改革」政策後，板腔體本身受到全面強烈影響，結構追求精煉嚴整，無論衝突矛盾的強化，或是對比逆轉的設計，技法普遍趨於複雜，「情節高潮」的追求取代原本的「情感高潮」，眾編劇都擅長將各類矛盾糾葛交織

11 王安祈：〈兼扮、雙演、代角、反串——關於演員、角色和劇中人三者關係的幾點考察〉，《明清戲曲國際學術研討會論文集》（臺北：中央研究院文哲所，一九九八年），頁六二五—六六八。

12 王安祈：〈關於京劇劇本來源的幾點考察〉，收入王安祈：《為京劇表演體系發聲》（臺北：國家出版社，二○○六年六月），頁一七七—二五○。亦見於《海內外中國戲劇史家自選集·王安祈卷》（鄭州：大象出版社，二○一七年十二月），頁二五三—二五五。

成板塊，營造戲劇張力，與傳統崑劇新結構串珠已有很大不同[13]。這部新崑劇新結構的最大特點，就是減少原來傳奇的大量敘述、表

《十五貫》就是展現崑劇新結構觀的代表。

白自述，緊緊掌握情節推進的主軸，人物性格在事件的推演中點滴流露，「情節、情緒、性格」三者涵融交會，抒情

唱曲並未用於「自剖心境」而造成情節的停頓，大部分的唱都是當下情緒的反應，劇中人也在藉唱表達「情緒波動→

矛盾糾纏→抉擇決定」的過程中，持續著情節的進行也體現性格。這種形塑人物的方式以及全劇結構，不同於傳統崑

劇，而是對板腔體借鑑的結果。

一九五六年被救活的新崑劇，敘事結構已被當時流行的板腔體滲透，形成嶄新樣態，但這麼一來，傳奇崑劇原來

的精神氣韻必有改變。而二〇〇四年青春版《牡丹亭》的「復原全本」，同步尋回了傳奇崑劇原本的敘事結構。儘管

無法五十五齣完整演出，但全本態勢已明，「點線串珠」敘事結構重現於劇場，這是崑曲復興的第二層意義。

三、「青春」的雙重意涵

1、《牡丹亭》青春意象的題旨意趣

《牡丹亭》哪裡只是一齣女子思春成夢的愛情戲？「春」的意象貫穿全域，春所象徵的自是一片盎然生機。第三

齣杜麗娘甫一登場之際，湯顯祖在劇本裡為她設定的形象是：手捧酒臺，趁春光明媚之際，「效千春之祝」，祝福尊

長「坐黃堂百歲春光」。此刻「春」在她心目中主要還是「寸草春暉」的教化意義：「嬌鶯欲語，眼見春如許。寸草

13 王安祈：〈「演員劇場」向「編劇中心」的過渡──大陸戲曲改革效應與當代戲曲質性轉變的觀察〉，原載《中國文哲集刊》十九期（二〇〇一年九月），頁二五一─三一六。收入王安祈：《當代戲曲》。

心，怎報的春光一二？[14] 不過，「嬌鶯欲語」，一縷情思將吐未吐，朦朧模糊的春日感懷，已經體現在她的「白日眠睡」，而這一齣〈訓女〉的集唐下場詩更饒富興味，「往年何事乞西賓，主領春風只在君」[15]，所謂春風，明是西席教化，實則已經雙關預示了〈閨塾〉關雎篇的情感啟迪作用。

到了第七齣〈閨塾〉，在陳最良所主導的充滿著酸腐氣味的空間裡，室外春光仍無時無刻不汲汲於穿透進入，從陳最良的上場詩「蜂穿窗眼咂瓶花」[16] 開始，到春香蹺課發現的花明柳綠大花園，直至後臺傳來的賣花聲，春光的召喚一次比一次強烈，在這一齣的下場詩裡，終於明確出現「春愁」。而耐人尋味的是，春香發現的大花園，並非存之於外，竟就在杜府自宅之內，自家宅第內的春花遍開，竟要在春香逃脫閨塾禮教時才首度被發現，「春意不待外尋、端視是否發現」的意念，於此清晰呈現。

春愁乍現，但緊接著的第八齣〈勸農〉，湯顯祖卻不延續深化此一意象，隨著該齣主演者的轉移，春的教化意義再度被點醒。春三二月，物候穠華，杜太守「乘陽氣行春令」，從第一句唱詞「何處行春開五馬」[17] 開始，就揭示了這一齣裡春的作用，一方面藉「春疇漸暖年華」大自然春景的充分描繪，使整個舞臺滿布春臨大地的「實質感」，為接下來杜麗娘的春日情懷做更明確的鋪墊以及反襯；同時在太守勸農與農民耕作的互動中，杜太守親民愛民的形象被確立，所謂「太守巡遊，春風滿馬」，女主角父親在劇中並不是個全然被批判的負面人物，只是他的生命調性偏向社會化，他明白指出「春遊之意」是務農宣化而非「閒遊玩物華」，他的行為是絕大部分人民所認同所欣賞的，杜麗娘的孤獨情境由此反托而出。

第九齣〈蕭苑〉，藉春香之口，旁敘出杜麗娘對此番春遊的慎重與猶豫，這也正是發現大花園後並未緊接遊園

14 湯顯祖原著，徐朔方、楊笑梅校注：《牡丹亭》（臺北：里仁出版社，一九九五年），頁九。
15 同前注，頁十一。
16 同前注，頁三四。
17 同前注，頁四三。

483

動作的重要心理刻畫。傳奇的分出結構以及「人物交替主場、角色勞逸均分」的慣性思考，使得〈閨塾〉無法與〈驚

夢〉（遊園）緊密相接，而高明的劇作家如湯顯祖，卻順著這樣的結構程式為杜麗娘內心的轉折做足深掘，使得動作

之中斷成為情節推衍、心理描摹乃至於人物刻畫之必要。而這齣小花郎大膽露骨的語言，也可視作接下來「春」做為

情慾象徵之伏筆。

從〈驚夢〉（遊園）開始，便展開了一段杜麗娘尋春之旅，春光搖漾如絲線般輕柔婉轉，這不是自然風光而已，

不是落絮遊絲在晴光中的若隱若現，春的感受來自於「情思」，湯顯祖借著「晴絲」的諧音，確立了由這齣開始的春

的意象內涵。懷著慎重心情準備盛裝踏出閨門第一步的杜麗娘，在對鏡一瞥之際，驚覺自我的美麗，這是女主角對美

的第一次發現，是女主角面對自我，驚覺生命美好的起始，喜孜孜、羞怯怯、顫巍巍，無限深情，閃避卻又流連，竟

惹得情懷浮漾，連雲鬢髮鬢都梳偏了。這是第一回的臨鏡自視，情緒反應是驚喜又嬌怯，相對於香消玉殞前〈寫真〉

時的自我審視，可看出歷經驚夢、尋夢後的杜麗娘，生命情境與此刻已有所不同。最後在金殿上以鏡照見證麗娘是人

而非鬼魂，是「臨鏡映照生命美感本質」此動作意象內涵的最後完成。

在「步香閨怎便把全身現」又一番猶豫後，終於踏出閨門的女主角，連續表達了幾番對美的自矜自珍，「三春

好處」在這裡既是三春美景，又是杜麗娘自我生命的比擬，「春」與「美好生命」的意念逐步迭映，到了【皂羅袍】

名曲，春的意象進一步深化：乍見春色之時，怵目驚心的是姹紫嫣紅與斷井頹垣的對照襯映，繁華與寥落並存俱現，

燦爛與衰頹互為因果，盎然的生機與枯朽的生命，並存於同一視界，面對這番矛盾的組合（而這又是生命的常態），

麗娘不禁黯然。緊接著「朝飛暮卷、雲霞翠軒，雨絲風片、煙波畫船」這四句，飄忽迷離，筆法超逸，南浦雲、西山

雨或仍是憑欄眺望的雲霞煙嵐，而到了「煙波畫船」，已然是一幅心靈自在徜徉的具體圖像，這四句絕不是眼前實

景的描寫，卻像是心靈風景、內在視野的逐步擴大開展，整體以春為背景，以春為內涵，是杜麗娘對春追逐嚮往的境

界。【好姐姐】前兩句折回眼前實際春景，杜鵑、荼蘼開得爛漫，然而這已是春日最後一番花期，「開到荼蘼春事

了」，繁華與寥落（生與死）再一次對照之後，杜麗娘唱出了點題名句「牡丹雖好，他春歸怎占得先」，即使是花中

極品的牡丹，等到入夏盛開時，面對的也已是眾芳蕪穢、花落春殘之局了。杜麗娘至此已心黯神傷，生生燕語、嚦嚦鶯歌也激不起半點興致，大好春光就在鶯聲燕語中點滴葬送，所謂「賞遍了十二亭臺是枉然」，觀之不足，也只有任他留戀了。

唱詞曲文中豐富的象徵意涵，使我們體認遊園是杜麗娘「尋春、遊春、賞春、傷春乃至於自傷」的心路歷程，就連她夾在曲文中對丫鬟「春香」的聲聲呼喚，竟也像是對盎然生機的高聲呼求或低語呢喃。

既然遊園是杜麗娘「尋春、遊春、賞春、傷春乃至於自傷」的心路歷程，回房後的「思春」，當然不能只做實質的理解，當然是追尋情境的重要過程。然而從【山坡羊】以下，春的意象較具體情節完成敘事架構在「春情」之上，這是戲曲做為「敘事文體」之必要，無論內涵意念如何豐富、何等抽象，都必需有個具體情節的落實。遊園的片段，湯顯祖藉寫景將青春生命無力自主的慨嘆，盈布滿溢於字裡行間，深刻體現了「對春光的熱切追尋即是對生命自主性的渴求企盼」的意象營造目的，而這樣一番生死以之的追尋過程，不能憑空而發，湯顯祖將之依託在愛情故事上，夢中情會以下，春的意象較為固定，聚焦於「春情」，為的是鋪敘愛情過程，但愛情絕不是唯一主題，愛情在此是意象化的，作者藉春的意象寫愛情，其實意象自身的底蘊「春／盎然生機／自由生命／生命自主性」才是真正的追逐物件。

有這樣的認識，杜麗娘的個性才不致被窄化或淺化。

春所象徵的意涵極為豐厚，而全劇此一意象的出現，隨著敘事架構的需要，或淺描、或深印，筆觸濃淡不一，層次或深或淺，境界有寬有窄，其中最值得注意的是柳夢梅對春的體認。做為與杜麗娘相對映的男主角，柳夢梅除了以夢中情人姿態出現的〈驚夢〉段落之外，他在真實人生中主要的動作，竟平庸到和一般熱中科舉前程的讀書人無異，甚至還以千謁為獲取功名的主要手段，直到進入南安府後花園，他的生命活力才開始啟動綻放，因此，〈拾畫〉第一支曲子【金瓏璁】的第一句「驚春誰似我」[18]，春意象便值得注意，一顆受杜麗娘影響感召的心靈，在此刻才「驚」

18 同前注，頁一七○。

485

啟，緊接著〈玩真〉定場詩「春光有路暗抬頭」[19]，幾乎可當作是柳夢梅生命情境轉折的直接描寫，柳夢梅性格中「痴情」的一面由此開始展現，男女主角的分量從此始得相稱，這是湯顯祖的絕妙安排，除了再次印證杜麗娘的追尋孤獨之外，更強調情痴內在於心，杜麗娘的因情而亡，不是為了柳夢梅這一特定個人，必需通過這般體認，「情不知其所起，一往而深」的主題才能顯現，而情的感染力強大，受啟迪而感發之後的柳夢梅，與杜麗娘一齊雙雙攜手見證天地之有情。

男女主角之外其他許多人物的性格塑造，也可憑藉春意象的多重意涵營造幫襯。杜小姐感春傷春病重，太守夫婦竟找來石女為其解禳驅病，〈道覡〉石道姑滿口淫詞穢語，是湯顯祖對此類「不通人情」人物的諷刺，唯其不通人情，對於情慾才有更強烈的想望。不只石道姑，陳最良下藥時的情慾暗示，也有同樣的作用。這兩段的情慾描寫，是「春」意象最最表層的一面。

春意象也涵蓋於陰間判官的刻畫上。〈冥判〉陰間世界的描繪極值得注意，湯顯祖筆下的判官並不是一般理解的正直形象，判官之所以能得到此一職位，是因陽世征戰激烈、眾生折損，玉皇大帝見人民稀少，精簡陰司人事，被裁員的判官才得到此一新職。而他走馬上任之初，即公開要「潤筆費」，乍見女鬼杜麗娘容貌美麗，一時驚喜非常，小鬼見狀，諸媚奉承地告訴他可以收為「後房夫人」，他才驚覺「有天條，擅用囚婦者斬」，但還是忍不住自言自語「是不曾見她粉油頭忒弄色」，接下來審案時所說的言語也頗不莊重，甚至還問花神：「敢便是你花神假充秀才，迷誤人家女子？」花神急忙辯解，判官還不相信，興致高亢地唱了一大段【後庭花滾】，遍數花名，指出每一種花都有一種裝妖作怪的能耐：「楊柳花，腰恁擺」、「凌霄花，陽壯的哈」、「辣椒花，把陰熱窄」、「奶子花，摸著奶」，他認為百花是敗壞人心的，花神是勾引造孽的，判官對於「春」持完全否定的態度，不僅唱道「禁煙花一種春無賴」（春天煙花都是無賴，該禁止開放），【寄生草】一曲更把花神痛斥，嚇得花神只好俯首認罪，說道：「花神

19 同前注，頁一七六。

知罪，今後再也不敢開花了！」[20]《牡丹亭》裡的陰間，其實是陽世的縮影，陰陽兩界一樣貪汙，一樣畏懼權勢，一樣攀慕榮華，一樣好色（響往情慾），卻一樣無情。杜麗娘之所以能還魂回生，並不是一片痴情感天動地，而是判官聽說她父親在陽世身居高官，丈夫柳夢梅是後來的新科狀元，「千金小姐哩！」這才放杜麗娘出了枉死城，隨風遊戲，跟尋狀元。這是湯顯祖的嘲弄態度，反襯情之追尋的孤獨，就戲曲結構布局而言，這是「對照互映」，而不是板腔體戲曲常用的「因果一線」。

同樣的「對照互映」結構，體現在番兵入侵的一線情線上，這一線情節在全劇中的作用，主要是調走杜太守、空出南安府，好讓柳夢梅入梅花觀借宿，引發拾畫、叫畫、幽媾、回生一系列情節，同時，也藉番兵入侵，轉移後半本戲的場景空間，架構杜麗娘與父母重新相遇會合的劇情；就排場調劑和劇團角色分派而言，番兵入侵的武戲也有其實際的功效。在板腔體戲曲（尤其是戲曲改革後的新結構）裡，這類不影響大局、只有實際技術操作需要的情節，多半隻以過場甚或暗場表明即可，而在傳奇大架構內，則有形成「武戲副線」的習慣程式[21]。湯顯祖按照傳奇結構程式，安排了此一副線情節，但是在具體需要、實質功能之外，並不流於形式或內容需要，而能塑造獨特的李全與妻子楊氏娘娘的性格，做為主要人物的對照，在番兵的世界裡，女性的地位智慧高於男性，杜太守的破敵，也正是從女尊男卑這層人物關係上入手，所謂「龍門雌雄勢已分」[22]（四十七齣〈圍釋〉下場詩），胡漢之間女性地位的高下差異，應是湯顯祖有意的安排，這是透過結構上的對照，呈顯主題的一種手段。

綜觀整體傳奇結構，杜麗娘對於「愛情／青春生命」的追求情境為全劇之主軸，柳夢梅在〈拾畫〉之後與此主軸融合為一，其他人物的個性、行為與此主軸之間的關係，因「事隨人走」而多面開展，以「對照襯映」呈現，而非一

20 同前注，頁一四七-一五三。
21 林鶴宜：〈明清傳奇敘事的程式性〉，《明清戲曲學辨疑》，頁七一。
22 同前注，頁二九二。

開始即收攏凝聚於一，因此主要軸線之外，更多「旁溢側出」之筆，人物性格多面向，隱顯作用多重，全劇乃在主軸

情愛追尋主題之外，兼及人生眾相甚至文化風情多面展示的效果。

二〇〇四年白老師提出「青春版」，焦點集中在演員的年輕，其實「青春」原是湯顯祖的追尋，更是《牡丹亭》

主題。如花美眷，似水流年，隨著歲月推移，「青春版」的真正意涵，反倒逐漸浮現。

2、崑曲進校園、青春代代傳承

白老師將《牡丹亭》的意象與題旨凝聚成「青春」二字，做為演出版之標誌，意圖經由青春演員吸引青春新觀

眾，臺上臺下相互呼應，開啟崑曲的當代新生機。進而積極尋求贊助，在兩岸三地三所名校開設崑曲課程，引領年輕

學子愛上崑曲。筆者以為，這不宜視為青春版演出的「後續」，其實更是崑曲教育的扎根與開啟。

白老師在《崑曲之美》序文裡 23，精煉簡要的提出了「崑曲進校園」的意義：「這些年我致力於推廣崑曲、振興

崑曲，其中重要目標之一是『崑曲進校園』計畫。從一開始，我們的物件便鎖定大學及大學生。我的看法是，大學校

園應該是崑曲復興的搖籃，大學生更應該是振興崑曲的種子。從傳統檢視崑曲的發展，崑曲本屬雅部，一向有大量文

人階層的投入，甚至得到皇室的提倡，因其辭曲高雅，所以一直深獲傳統知識分子亦即文人階層的愛護，即使崑曲長

期式微以來，亦全靠少數的文人曲友，薪火相傳，使崑曲綿延不墜。現代大學生，因為他們文化水準比較高，應該可

以扮演傳統文人的角色，保護崑曲、推廣崑曲。由於這樣的認知，我製作青春版《牡丹亭》，首要的受眾物件便是大

學生，我們曾經到大陸、香港、臺灣以及美國三十多所高校巡迴演出，培孕了大批的學生觀眾，受到大學的青年學子

熱烈歡迎。學生對崑曲的熱情已經點燃起來了，要繼續這股熱潮，下一步『崑曲進校園』計畫便是在大學裡開設崑曲

23 華瑋教授將香港中文大學二〇一二─二〇一七年五月「崑曲之美」課程的授課紀錄結集出版為《崑曲之美》（上海古籍出版社，二〇二一年）。

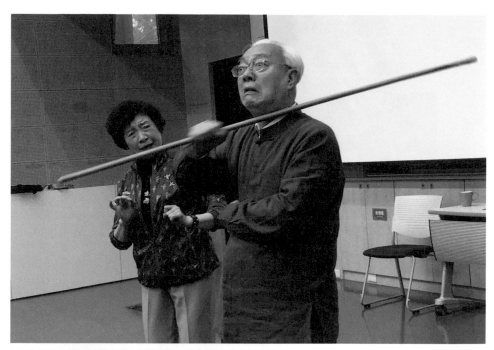

上：二〇一七年蔡正仁、張靜嫻在臺大崑曲
　　課示範《評雪辨蹤》。（王安祈／提供）

下：二〇一五年臺大崑曲講座示範演出三天
　　的海報。（王安祈／提供）

上：蔡正仁、華文漪在臺大崑曲課示範《小宴》。二〇一五年。（王安祈／提供）

下：臺大崑曲課教室，右起王安祈、曾永義、白先勇及兩位助教，二〇一七年。
　　（王安祈／提供）

課程，建立崑曲中心。如此，才可以長期不斷地培養大學生觀眾，以及一些熱心於研究推廣崑曲的種子。我們的大學教育，自五四以來，重理工，輕人文，尤其對於中國傳統文化的課程，長期偏廢，造成大學教育營養不良的後遺症，混淆了青年學子的文化認同。」

具體的崑曲傳承計畫始自於二〇〇九年，先從北京大學開始，而後二〇一二年香港中文大學，三年後臺灣大學，崑曲正式進入兩岸三地三所名校，不只是一兩次演講，而是正式選修的課程。這門課由白老師總策畫，三地三校各有負責的老師，北大陳均老師，香港中文大學華瑋老師，臺大由筆者負責，另有林鶴宜、李惠綿、汪詩佩一起輪流。課名各校略有不同，有以「崑曲之美」為名，也有「經典崑曲欣賞」，或是「白先勇崑曲新美學」，內容包括崑曲的歷史源流、劇本文學與表演藝術三大面向，劇碼選擇包括傳統崑曲名劇《西廂記》、《長生殿》等，以及白老師製作之青春版《牡丹亭》及新版《玉簪記》。課程主旨在融貫傳統崑曲藝術與當代表現形式，從歷史與文學創作的互動中探勘戲劇、音樂、文學千絲萬縷的對話關係。相關議題有：一、崑曲的歷時性發展源流；二、崑曲的劇本文學；三、崑曲的四功五法與角色行當；四、崑曲唱腔與身段舞蹈的交相為用；五、崑曲的當代新製作新呈現。希望透過講者與聽者的互動，落實崑曲在當代人文教育領域中的實踐。邀請海內外重要戲曲學者，分就每週課程主題進行專門講演。最特別的是，邀請多位崑曲名家，各自舉出拿手代表作為例，詳述師承傳統與自身體悟，逐字逐句、一招一式當場示範，講解身段意義，提示關鍵重點竅門。身著便裝的名家當場示範之後，再播放自己舞臺演出的錄影影片，即使沒有進過劇場看戲的同學也都能想像舞臺的精彩。幾年下來，崑曲名家在課堂上親自解析示範的自家代表作，累積甚多，按姓氏筆劃排列如下：[24]

24 這張表格表以華瑋主編《崑曲之美》一書為基礎，再參考北大臺大課程，加以增補。不過每齣戲講解繁簡有別，未必整齣詳解。

姓名	劇目
王芝泉	〈扈家莊〉〈借扇〉〈擋馬〉
王維艱	〈花婆〉
岳美緹	〈驚夢〉〈拾畫‧叫畫〉〈琴挑〉〈問病〉〈偷詩〉〈秋江〉〈望鄉〉〈湖樓〉
侯少奎	〈打虎〉〈刀會〉〈夜奔〉〈送京〉
計鎮華	〈彈詞〉
黃小午	〈酒樓〉〈看狀〉
梁谷音	〈借茶〉〈活捉〉〈思凡〉〈戲叔〉〈逼休〉〈潑水〉〈佳期〉
張銘榮	〈勢僧〉〈盜甲〉〈教歌〉〈下山〉〈遊殿〉〈痴訴〉〈偷雞〉〈問探〉
張靜嫻	〈小宴〉〈評雪辨蹤〉〈吃糠〉
張繼青　姚繼焜	〈逼休〉〈痴夢〉〈驚夢〉〈尋夢〉
華文漪	〈寫狀〉〈遊園〉〈驚夢〉〈琴挑〉〈小宴〉
蔡正仁	〈寫狀〉〈評雪辨蹤〉〈撞鐘分宮〉〈迎像哭像〉〈太白醉寫〉

其中計鎮華老師因健康因素，參與較少。汪世瑜老師主講青春版《牡丹亭》的教學與排練。出身北崑落腳臺灣的溫宇航，在洪惟助老師主講的「崑曲音樂」課上，親自示範許多曲子，也令人印象深刻。

這是珍貴資產，就教學效果而言，即使同學「零基礎」，但親眼看到大師的示範，當場感受到的震撼是無可比擬的。

白老師規畫這門課最特別之處，是期中有正式演出，以臺大為例，青春版原班人馬來到臺灣，先到課上示範，接著在正式劇場做三天演出，選課同學免費觀賞，優先索票，其他的開放一般民眾。當場有導聆解說，演後同學寫看戲心得。

二〇一五年白老師趁華文漪老師專程自美來臺上課的難得機會，另辦了一場崑曲清唱會，以「風華絕代 仁者清音」為題，由華文漪、蔡正仁兩位名家清唱崑曲名曲。選課同學優先搶票，又是一場轟動。

筆者除了負責臺大課程的規畫與執行之外，主講的是崑曲發展簡史，三校都是這堂課。由於各校都由歷史開始，所以我都是第一堂上課，下學期正值北京寒冬，印象非常深刻。聽說上課前兩小時已有同學占位，也有媒體記者在場，告知除了北大學生外，還有來自天津、山東、福建等地的崑曲愛好者專程前來。可容三四百人的教室擠到漫出來，很多同學直接坐在臺階上聽兩小時，辛苦可想而知。來年我再去時，發現同學竟然想出高招，準備了椅墊子，而且精選椅套圖案，用《西廂記》、《牡丹亭》的劇本插圖版，讓搶不到座位的同學坐在西廂房、牡丹亭上聽崑曲，沉浸式體驗崑曲之美。不只袪寒，簡直文創，用心可感。

「校園傳承版」是白老師更進一步的計畫，由青春學子親自粉墨登場演出《牡丹亭》。這是崑曲進校園計畫的落實，為這些年崑曲復興運動豎起一道新的里程碑。

這項計畫於二〇一七年啟動，由北京大學崑曲傳承與研究中心策畫主辦，歷經多次選拔及密集訓練，來自十七所大學的非崑曲專業學生，以青春版《牡丹亭》為藍本，演出〈遊園〉、〈驚夢〉、〈言懷〉、〈尋夢〉、〈道觀〉、〈離魂〉、〈冥判〉、〈幽媾〉、〈回生〉九折，組成青春版小全本。角色分派採用折子戲概念，由多位同學分飾各齣的柳夢梅和杜麗娘，於二〇一八年四月在北大首次公演，隨後在北京各大校園、天津、南京、蘇州、撫州、香港、高雄等地巡演。共有二十幾位同學參與演出，其中有的原是大學崑曲社成員，但更多的是「零基礎」，第一次接觸崑曲就是看青春版《牡丹亭》。不僅臺上演出，連樂隊文武場都由學生組成，其中有中國戲曲學院的專業學生，更有北大清大等地非藝術大學的同學，由蘇州崑劇院專業演員及樂師親自傳授指導。這些青春版演員（以呂佳和俞玖林為主）

傳承自前輩大師，而後又手交給業餘學生，是進一步的傳承，也是深度傳播。

白老師欣慰地表示，青春版《牡丹亭》首次進北大演出是二〇〇五年，當時百分之九十五以上學生從未接觸過崑曲。而二〇一七年他們居然能夠組團登臺演出！十餘載，觀眾變成演員，這是崑曲進校園的成果，從傳播到傳承，再到更進一步的傳播，形成了崑曲復興運動豎起一道新的里程碑。北京大學葉朗教授說得精闢：能讓年輕一代重新熱愛本國的文化藝術瑰寶，這是文化認知上的覺醒。白先勇老師崑曲復興運動的影響及成就，不僅僅限於崑曲本身，更具有增強民族意識、增加民族自信之重大意義。

青春版《牡丹亭》一部戲改變了崑曲命運，由青春版到校園傳承版，正是古老文化在當代注入的嶄新生命，「青春」二字當由此觀，《牡丹亭》以青春為名的真諦，正在於此。

四、結語

本文以質疑口吻命題切入，意在通過崑曲進入當代之後的轉折，闡明何謂「復興」，發掘「青春」真諦。先從戲曲發展脈絡說明崑曲雖因《十五貫》死而復生，卻仍是寂寞冷澹，其間歷經幾次關鍵演出，青春版《牡丹亭》之後，才掀起旋風，崑曲儼然時尚。對照於已受板腔體敘事結構影響的《十五貫》等崑劇，青春版《牡丹亭》的全本復原，找回了崑曲「點線串珠」的敘事結構，這是「復興」的第二層意義。二〇〇四年白老師提出「青春版」，焦點集中在演員的綺年玉貌、翩翩少俊，其實「青春」原是湯顯祖精心設計的意象，更是《牡丹亭》題旨。隨著歲月推移，「青春版」的真正意涵，逐漸廓清面貌、回歸本題。而青春的意義也體現在崑曲進校園與校園傳承版。湯顯祖《牡丹亭》問世迄今已四百餘年，其間崑曲歷經死生，而《牡丹亭》像是一則預言，預告著崑曲終將還魂，「生而不可與死，死而不可復生者，皆非情之至也」，在白老師與所有有心人的推動之下，杜麗娘穿越時空，來到當代舞臺，青春代代相承，夢回鶯囀，傳唱不歇。這是一段重要的崑曲史文化史，值得紀錄。

白先勇對崑曲復興的貢獻

季國平／中國戲曲現代戲研究會會長

我與白先勇先生因崑曲結緣近二十年了。他自稱崑曲義工，為了當代崑曲復興，四處奔波，不遺餘力，甚至透支人情，耽誤寫作（包括為他父親立傳），但鍥而不捨，樂此不疲，成果輝煌，令我十分感動。十五年前的二○○七年，香港大學在北京舉辦過「面對世界的崑曲與《牡丹亭》」國際學術研討會，我發言的題目是〈經典也流行──兼談青春版《牡丹亭》的當代意義〉。今天與會的香港、臺灣和大陸的專家學者中有好多位參加了那次會議，再次因白老師而相見，倍感親切。

有關白先勇與崑曲復興的話題可說的太多，我簡要談談他對於崑曲所做的重要貢獻，主要是三個方面：

一是崑曲義工旋風──影響大。

二是崑曲復興美學──方向準。

三是崑曲傳習計畫──持續久。

這三點的綜合，大致可見白先勇對崑曲復興重大貢獻之所在。

一、崑曲義工旋風

崑曲儘管有「百戲之祖」的美譽，但近百年來日漸衰落，趨於凋零。上世紀五○年代有一齣崑曲《十五貫》救活一個劇種之說，但所謂「救活」，大概也是曇花一現，並不長久，到上世紀末全國僅存七個半專業崑曲劇團，堪稱比

大熊貓都珍稀。

本世紀初，崑曲因聯合國教科文組織「非遺」的命名，迎來了一個重要的發展契機。國家重視了，戲曲界自我發現了，專業崑曲劇團有了一顯身手的機遇，也紛紛行動起來，《牡丹亭》等經典劇碼批量再現舞臺。而正是此時，白先勇吹來了一股清新的崑曲「東風」。他甘當崑曲義工，主動擔當起了崑曲復興的大任，是新世紀中國崑曲復興的先行者、實踐者和傳播者。他以蘇州崑曲劇院為班底，從崑曲經典劇碼的創作入手，從培養青年崑曲人才出發，古劇新生，青春再現，先是打造了青春版《牡丹亭》，接下來還有《玉簪記》、《白羅衫》等崑曲名劇，風靡國內，唱響校園，還閃亮登上國際舞臺，刮起了一股非常強勁的白先勇崑曲旋風。

說到本世紀初《牡丹亭》的演出，可謂盛況空前，僅二〇〇三年底至二〇〇四年不到一年，我就先後觀看過六個版本的演出：「青春版」（三本）、北崑版（一本）、京崑版（北京京劇院和北崑合作創作，一本）、江西贛劇版（江西師大創作，一本）、經典版（張繼青主演，一本）、精華版（孔愛萍、石小梅主演，二本）。特別是青春版《牡丹亭》，從二〇〇四年十月到二〇〇五年十月，四次進北京，第一次是在北京二十一世紀劇院，第二次是在北京大學百年講堂，第三次是在北京展覽館劇場，第四次是在新落成的國家大劇院，每次白先勇老師都邀我去了。各家版本各有特點，影響最大的非白《牡丹》莫屬。如果說崑曲《十五貫》是一齣戲救活了一個劇種，那麼，白《牡丹》則是一齣戲普及了一個劇種。

我二〇〇七年的參會論文專門談論了這六個版本的《牡丹亭》，重點談的正是白《牡丹》。白《牡丹》成功的經驗非常值得總結，我簡要概括了四點。

首先，「青春版」打的就是「青春」特色。《牡丹亭》本來就是寫青年人的愛情故事，而「青春版」又是選用了兩位青春靚麗的新人沈丰英、俞玖林來主演，拜崑曲名家張繼青、汪世瑜為師，經過一年多近乎脫胎換骨的訓練，成為「完全合乎湯顯祖筆下一對璧人的形貌」——加上此類傳媒略帶誇張的宣傳、鼓吹和造勢，極大地推動了青春版《牡丹亭》在青春人中的傳播。

其次，白先勇讓青春版倍受矚目，青春版十分注意爭取青年觀眾，特別是白先勇的加盟，更使青春版倍受矚目，蘇州、杭州、臺北、北京等城市掀起了一股眾人爭看、媒體競說的熱潮。青春版率先在蘇州、杭州、臺北、北京這些文化氣息濃郁的城市演出，在年輕人集中的大學演出，從中也可以看到主創者的精心策畫。連續三天的戲吸引了大批青年觀眾，爭取到了青年，也就爭取到了崑曲的未來。

第三，青春版讓年輕人看到了《牡丹亭》的全貌。青春版將原著五十五齣濃縮在二十七齣戲裡，全本雖然也是節本，但能夠讓不熟悉《牡丹亭》的年輕人看到了《牡丹亭》的故事全貌，比看單折戲更豐富，也更適合青年人的情趣。全劇以「情」為主線，分為「夢中情」、「人鬼情」、「人間情」上、中、下三本，用三個晚上演出，結構合理，構思精巧；比較起兩本的精華版來，多出的第三本「人間情」，則專門寫了杜麗娘、柳夢梅還魂團圓後的命運，故事更為完整。而這一部分的戲過去很少演出過，能給人耳目一新之感。

第四，青春版標明「青春」，是現代人對傳統經典名劇和崑曲遺產的一次現代舞臺實踐。如果說第一天能把青年觀眾吸引到劇場，主要是白先勇的魅力的話，那麼第二、三天就是《牡丹亭》的魅力了。青春版《牡丹亭》創作的成功經驗是值得總結的。青春版應該說在把握崑曲的古典精神、處理好傳統與現代的關係上做出了有益的探索，主創者一方面較為完整地繼承了崑曲的精華，採用了傳統的表演程式，另一方面探討了名劇改編被當代觀眾，特別是年輕觀眾接受的審美心態，在含蓄和張揚之間把握住戲曲本體之美。

二、崑曲復興美學

白《牡丹》對於戲曲的當代傳承發展、對於崑曲美學復興意義重大。

根據我多年從事戲劇工作的經驗，崑曲在當代的復興，復興什麼，如何復興，是一個帶有全域性和方向性的大問題。今天與會的多數是學術界的專家，而近二十年間，我從學術書齋走到了戲劇現場，對於崑曲在當代的復興和舞臺

497

實踐，則更有深切的體會。

崑曲非常需要學術研究，崑曲的歷史，崑曲的理論，崑劇的成就，都需要認真總結。當然，在我的認知裡，崑曲雖是「非遺」，但不是死學問，崑曲更是活躍於當代舞臺上的非物質文化遺產，是有著鮮活生命的非物質文化遺產，是有著鮮明中華文化和美學風格的舞臺藝術，是最能代表中國走向世界舞臺的、中國人獨創的戲劇美學。近十多年間，我參與了國際戲劇協會（International Theatre Institute）的工作。ITI是當今世界最大的國際表演組織，由聯合國教科文組織與當時著名戲劇家發起，成立於一九四七年。在與國際戲劇同仁打交道的過程中，我能感受到他們對中國戲曲、對於崑曲美學，無不佩服之至。

顯然，崑曲的復興，需要理論的深入研究，更需要當代的舞臺實踐。我以為，崑曲需要追求什麼，復興什麼，如何復興，他是有著清醒的認識的。只有如此，也才能把握住崑曲在當代傳承發展的關鍵和精髓。

青春版《牡丹亭》正是白先勇崑曲復興美學的結晶，也為當代崑曲復興提供了成功的經驗。我在前文已經說到，青春版《牡丹亭》連演三天，年輕人第一天去看可能是白先勇的魅力，而第二天、第三天應該主要是青春版《牡丹亭》自身的魅力了。那麼，白《牡丹》究竟有什麼魅力呢？我想，還是直接引用白先勇的話來說明。

白先勇認為青春版的紅火，除了他這個「崑曲義工」的努力外，主要是定準了創作的大方向，靠的是崑曲本身的魅力。他說：「我們這次製作不是說排齣戲就行了，一開始就從劇本的磨合，從服裝、舞臺的設計，整個製作的美學方向定調。」「你的美學方向要找準，美學方向錯了，就沒得救了，你搞了一臺很俗豔的東西，那不是崑曲，崑曲就沒有這個東西，背道而馳，也不能把西方那些歌舞劇、戲劇的東西弄來，那是人家一個體系的東西，放在崑曲裡頭彆彆扭扭，但並不是說就是要跟從前的舊戲臺一樣，那也不行，那是要失去觀眾的，怎樣手彆腳，崑曲有自己一套美學的東西。既古典又現代的感覺，我們這次就是這麼磨，這個難了。我們是誠惶誠恐兢兢業業地來做，我們尊重古典，但又不完全因循古典，運用現代但絕不濫用現代，因為現代都是西方劇場和燈光什麼的，我們用得非常謹慎和巧妙。」「我們

的舞臺是很簡單的舞臺，以表演為主。」

由此可以，找準美學方向，巧用現代技術，突出表演風采，彰顯崑曲魅力，鑄就既古典又現代的崑曲體系，是當代崑曲復興成功的關鍵。這是白先勇的做法，也是他的經驗，是青春版《牡丹亭》成功的「大方向」，更是當代崑曲復興的重要美學原則，不僅可供從事崑曲復興者鑑，也為當代戲曲藝術的傳承創新提供了重要的經驗。

這些年來，我國當代戲曲的發展和新劇碼創作走過了不少彎路，有經驗但教訓不少，付出的代價也不低，這雖然不是此次會議要說的主題，但我之所以十分看重白先勇崑曲復興美學的價值，就在於白《牡丹》對於當代戲曲健康發展是有著重要的借鑑意義的。

三、崑曲傳習計畫

崑曲義工的另一重大貢獻是崑曲進校園，這一直是白先勇在實施的。

崑曲的傳承需要青年觀眾，最為有效的方法之一，是讓崑曲優秀劇碼進校園演出，培養更多的戲迷觀眾。白先勇創作的每一部劇碼都在校園演出，北大百年講堂是他常去的。他還喜歡演出後，留下現場學生，與他們做演後談，當場交流。有一次在北大百年講堂演出《白羅衫》，應白先勇之邀，我還參加了現場與學生面對面的演後談。據有關資料介紹，二○○九年在青春版《牡丹亭》問世五年之後，白先勇與北京大學教授葉朗聯合開啟了北京大學崑曲傳承計畫——開設一門「經典崑曲欣賞課」，延請全國最知名的專家、藝術家，輪番到北京大學講座，從崑曲歷史、聲腔、文學等理論知識，到各個行當的表演藝術，用一個學期的時間系統講解給學生，在講座中穿插現場表演，每次開課還配以在正規劇場舉行、選課生可免費觀摩的崑曲演出。二○○九─二○一八年十年間，這門「經典崑曲欣賞」課從一開始的滿學校撒傳單，加上校外旁聽者才能勉強坐滿一百五十人小教室，逐漸變成頂著北大課程四百人的人數上限，每次開課搶

名額需要擠運氣的北大明星課，每節課都有校內外慕名而來的旁聽生全程站著聽完課。

北大本就有崑曲的傳統，五四前後，吳梅先生在北大傳播崑曲，還寫有以崑腔為曲譜的北大校歌。大概也是在白先勇的影響下，江蘇崑曲名家石小梅每年春天在北大都有演出和傳習課程。這次的會議主辦者有南京大學白先勇文化基金，這個基金會的具體情況我不了解，我想，既然是以白先勇命名又設在南京，當包含有崑曲傳習計畫在內。當年吳梅從北京大學到南京中央大學，培養了他的一批弟子，如我的老師任中敏（二北、半塘）先生，以及盧冀野、唐圭璋、錢南揚等，他們都在南京或與南京有關。今天的會議，南大吳新雷老師也來參加了。南京、蘇州應該是崑曲復興的重鎮。

有關傳習計畫，我了解有限，不過，僅此就足以明瞭，白先勇崑曲復興不是他心血來潮的臨時之舉，崑曲復興也不是一年兩年的事情，而是一項有計畫、有系統、長期的工程，崑曲才能真正復興起來。

崑曲復興，白先勇先生居功至偉，我要為他大大的點讚！

白先勇和青春版《牡丹亭》

劉夢溪／中國藝術研究院終身研究員

二〇〇四年四月二十六日至五月二日，應邀赴臺灣參加中研院文哲所和臺大共同召開的「湯顯祖與牡丹亭國際學術研討會」，於第一天的會議上發表論文〈《牡丹亭》與《紅樓夢》——他們怎樣寫情〉。此次與會，蓋緣於許倬雲先生的特邀。此前的一年，我們相遇於南京，同住一個酒店。他約我一起進一次早餐，結果我們暢談了近兩個小時。他講了自己的經歷和學術追求。最後我們竟一起哭了起來。後來當中研院文哲所的華瑋教授與我聯繫參會一事，這才依稀記得許先生曾有此約。但我說沒研究過《牡丹亭》，恐怕來不及準備論文了。睿智的華瑋立即提醒：「你不是研究《紅樓夢》嗎？何妨寫寫兩者的關係。」因此我與會論文的題目，實得之於華瑋教授的啟發，不能不在此再次表示感謝。

許先生出席了我的論文報告會，蒙他許可，並於中午請我到外面一家餐館用餐，作陪者是《漢聲》的老總黃永松先生。研討會期間，在臺北大劇院觀看了白先勇改編的青春版全本崑劇《牡丹亭》，連演三個晚上。

臺北的《牡丹亭》會，我有幸認識了白先勇，不久他來北京，在三聯講《牡丹亭》，剛好核對到關於白先勇和青春版《牡丹亭》一段，正在這時，白先勇的助理鄭幸燕突然打來電話，問白先勇寄給我的書收到沒有。原來是說來也真不可思議，當二〇一六年八月九日上午十一時，我正在修改潤色《七十述學》的時候，他邀請我與他一起講論。白寫的一本研究《紅樓夢》的書，臺北時報出版公司寄來的，寄到了研究所。因剛從外地回來，我說還未收到。我說我也正有《紅樓夢》的書送他。天下事竟有如此奇巧者，豈不怪哉，豈不怪哉。青春版《牡丹亭》在臺北首演獲得極大的成功，看過者大都給予肯定。《牡丹亭》的文本我自然是熟悉的，以前看的是徐朔方先生的注釋本，很見學術功

力。賈寶玉稱美的「餘香滿口」，我也不無體會。京崑兩劇種的《遊園驚夢》也在劇場看過。但全本《牡丹亭》則從

未寓目。此次可以說經歷了一次充實而優美的崑曲審美體驗。後來青春版來北京大學演出，白先勇先生又邀請前往觀

賞。所不同的是，字幕的繁簡體變化，居然不無審美感受的差異。

臺灣的演出，繁體字幕，對劇情和人物心理的理解，似乎更容易產生多層次的審美體驗，而簡體字幕，則顯得單

調一些。不排除另外的人並無此種感受，但在我這種審美差異清晰得不能再清晰。白先勇把青春版《牡丹亭》進校園

視作他的一個文化理想，讓我們高興的是，他的這個理想經過不懈的努力已經獲得極大的成功。一向以蘭花為比的高

雅崑曲藝術，高等院校的學子也能如饑如渴地接受了。經典傳統文化在當代的傳播，白先勇先生與有功焉。

二十世紀九〇年代初，季羨林先生說過，文化一定要拿過來，外國最好的東西我們要拿過來，要拿來主義（魯迅

提出的拿來主義），但是也要把我們最精彩的東西送出去。過去一百年來我們一直是「拿過來」，「送出去」卻遇到

很大麻煩。把什麼東西送出去，送出去人家是不是會喜歡，都是問題。青春版《牡丹亭》送出去了，不僅在國內的演

出獲得成功，在美國的演出也獲得成功，相信不久在歐洲的演出也一定會獲得成功。

自晚清到民國以來的百多年，我們的文化傳統大面積流失，這一點在講中國文化時沒法回避。百年來也有不少有

心人討論過文化價值重建的問題，從梁漱溟的《東西文化及其哲學》開始，到一九三五年何炳松等十位教授聯名發表

《中國本位的文化建設宣言》，以及一九五八年張君勱、唐君毅、牟宗三、徐復觀等四位新儒家大師聯名發表《為中

國文化敬告世界人士宣言──我們對中國學術研究及中國文化與世界文化前途之共同認識》等。大家都想為中國文

化的重振做一些切實的事情，但如同二十世紀九〇年代初期，金耀基先生對我說的：中國文化是二〇年代不想看，八

〇年代看不見。古代的文化典範如何走入現代生活，是一個亟需解決的問題。這一問題在傳統社會不存在，因為那時

有一個基本的機制，科舉取士的制度與社會機制，使一些文化典範跟社會生活並存，變成一種規範，一種模式，一種

秩序，不能回避，無法回避。比如明清時期，不讀《四書》就不能考科舉。二十世紀一些大師級的人物，他們也沒有

這方面的問題，因為這些人從四五歲開始發蒙，到十幾歲就不只是讀《四書》、《五經》，連《前四史》、《諸子集

成》、《十三經》都讀了。

這樣的傳統在二十世紀五〇年代以後已基本不存在。我們今天怎樣重建和銜接這個傳統？怎樣使自己的文化典範走入現代生活？是一個非常大的問題。基於此，于丹一開始在電視臺講《論語》，我就持非常肯定的態度。當然她講的比較淺顯，對幫助一般公眾建立與古代經典的連接，起了積極的作用。現在《論語》在中國社會很普及，孔子已經成為和現代人促膝談心的文化老人。中國古代詩詞也成為年輕人文化生活的組成部分。但那些最美妙的藝術，最高深的學理，終歸有一個在現代背景下如何讓受眾方便接受的問題，包括傳播途徑和手段的多樣探尋。事實上，只有經過有效的詮釋，古典才能更好地進入現代生活。《牡丹亭》這方面的意蘊就是不

詮釋典範性作品也並非易事，即如對《牡丹亭》文本的詮釋，研究者歷來有不同的解說。現代詮釋最值得小心之處，是一定不要破壞古典的美學意蘊。有一位研究者寫了一篇文章，專門解說《驚夢》一折太湖石上的諸種情景，問我可不可以在我主編的《中國文化》上刊載，我說那是不必多所解說的，妙悟神會就足夠了。他和我理論，我說湯顯祖的戲文裡，不是已經說「美滿幽香不可言」嗎？不可言，就是不可言，也不必言。《牡丹亭》如沒有字幕，沒有英文翻譯，理解上要困難一些。

能說破，說破了就不是《牡丹亭》，而成《金瓶梅》了。

白先勇先生對青春版《牡丹亭》的推動還有一個功用，就是使文化典範跟當代建立起聯繫，而且跟國外觀眾，跟不同的文化系統建立起聯繫，搭起一座藝術的橋。崑曲藝術一開始即是和學人結合在一起的，很多大學者都和崑劇藝術有不解之緣。俞平伯、趙景琛等老輩，不僅能賞，自己也會唱。吳新雷教授也能現身說法。五〇年代，陳寅恪因為票拿到遲了，未能看到俞振飛和言慧珠的演出，曾經大發脾氣，這個故事很多人曉得。現在崑曲的推動又跟學人結合在一起，我所熟悉的香港城市大學的鄭培凱先生，中研院文哲所的華瑋教授等，都參與了青春版《牡丹亭》文學腳本的創編工作。我認為崑曲和學者的結合是崑曲藝術在當代發展必不可少的途徑。

本文最初為二〇〇七年十月十一日在香港大學舉辦的「湯顯祖與《牡丹亭》國際學術研討會」上的發言，二〇二〇年一月八日重新改寫竣稿。

古典崑曲的青春之歌

葉長海／上海戲劇學院教授

「臨川四夢」，現在成了中國文化人心中的夢；《牡丹亭》更是牽繞於心，揮之不去。為了舞臺重現這一場美夢，多少人心血凝之，生命與之。四百年前，當湯顯祖的《牡丹亭》在舞臺上初展風貌，即已可與《西廂記》相媲美。此後歷代藝人把其中的某些折落精雕細刻，成了崑曲舞臺上最精美的折子戲。近年來，大家又在做「全本」之夢，要展現《牡丹亭》的全貌。於是，有兩本的、三本的、六本的各種嘗試，使全世界許多人為中國古代女子的那一場夢而驚嘆。此次在臺北首演青春版《牡丹亭》，把這一場夢打造得如此美好，真堪令人稱奇。我看過多種展演，總覺得這一次是最好看的演出，最接近於我心中的《牡丹亭》。

這是一支青春之歌，一支充溢著青春活力的生命之歌。這是一首詩，一首優雅而又憂傷的、感人至深的抒情詩。

中國傳統戲曲的好處是能從內部與外部同時吸引人。從外部吸引觀眾，那是演出的技藝性；從內部吸引觀眾，那是演出的抒情性。前者的目的在「樂人」；後者的目的在「動人」。古人曾說：「論傳奇，樂人易，動人難。」此次青春版《牡丹亭》，在技藝性方面，自有上佳的表演；而在抒情性方面，表現得尤為不同凡響。

青春版《牡丹亭》是否成功，首先就要看能否表現好人間至情。湯顯祖在寫《牡丹亭》時就曾嘆息：「白日消磨腸斷句，世間只有情難訴。」杜麗娘自然是個「有情人」，但她在牡丹亭上走過了「三生路」，其情何其曲折繁複。此次演出抓住了這樣一條線索，表現對青春版演出，以上、中、下三本，將《牡丹亭》中搖漾無定、漫無邊際的情析為三段，分別稱為「夢中情」、「人鬼情」、「人間情」。這真是一語中的，讓人頓時恍悟，從迷茫中找出了途徑。此次演出抓住了這樣一條線索，表現對

藝隊伍間，自稱為「言情」派。但是一個「情」字，其義無窮。湯顯祖「為情所使」，終日逗留在「碧簫紅牙」的演

愛的嚮往、對愛的追尋、對愛的實踐，二十多折戲，一氣貫穿，演來錯落有致而又有條不紊。

崑曲是古老的聲腔劇種；《牡丹亭》是悠遠年代的情歌。陳酒佳釀，尤可動人心魂。相傳湯顯祖在寫到杜母「憶女」，春香睹物思人，唱一句「賞春香還是你舊羅裙」時，不勝傷懷，竟獨自「臥庭中薪上，掩袂痛哭」。可見「舊物」所凝聚的感情，因時間而醇厚，其感人之力，似有神助。此次「青春版」的崑曲演出，對藝術傳統著力開掘學習，禮敬有加，故而能充分發揚歷代積聚的藝術力量；此外，又調動現代藝術家的精心創新，使古老的藝術勃發了青春生命。杜麗娘在傷心欲絕時曾訴問人世：「怎能夠月落重生燈再紅？」可見她對生命與情愛是十分戀念的。她經由「冥判」而終得以「還魂」，這一段「還魂」的經歷昭示了人世間許多物物事事。如今，我們的崑曲，我們的《牡丹亭》，又得以「夢圓」，就像月落而重生，燈滅而再紅。

傳承與傳播

——「青春版《牡丹亭》與崑曲復興國際學術研討會」閉幕式致辭

葉長海／上海戲劇學院教授

現在我們又一次聚會，研究商討崑曲的發展，而且是以青春版《牡丹亭》的演出四百場這樣的契機中間，舉辦這樣的國際開會，我覺得很開心，也覺得很親切，想起二〇〇四年春天在臺北首演這個青春版《牡丹亭》的時候，我也有幸應邀到那裡去看他們的首場演出，我當時真是非常激動，因為好久沒有看到這麼美的一個舞臺演出，當時一炮打響，影響很大的。後來我又參加了演出的一百場、兩百場的一些紀念活動。後來走上常規了，我也不太注意了，現在突然知道已經演出四百場了，不免有點震驚，的確是不容易，這個也說明它是經得起時間的考驗，既然可以有四百場，以後肯定還可以有第二個四百場，這樣可以比較長久地繼續下去。我想這個現象本身就值得我們去討論，也值得我們去紀念。

《牡丹亭》這部戲當時一問世影響就非常大，這個功勞當然是它的作者湯顯祖，當年說《牡丹亭》一出來以後，家傳戶誦，幾令西廂減價。就成為了戲曲界演出最好的一個戲。本世紀以來，這個青春版《牡丹亭》一齣來，好像也是幾令許多戲曲的演出減價，那時候真的登上了戲曲演出的一個巔峰。這一次的成就，當然我們是歸功於以白先勇先生為牽頭的這麼一個創作演出團隊，所以有人很親切地把這個叫做「白牡丹」，我覺得也是很有意思的，說明大家都記住了這個戲，記住了這些主創的人員。

這個戲它為什麼會那麼成功？其實這幾十年來，大家也都談到這個問題，現在不妨再來說一說，我認為它有一點值得我們注意，也就是說它的創作團隊的組成就是非一般的，像白先生就邀約了中國大陸、臺灣、香港的一批很有成

就的崑曲創作研究人員，組成了一個班子，這樣的話就為如何演出它，如何選擇它的主旨，怎麼樣結構這個戲，用什

麼精神來演這個戲，都有一套大家商討出來的想法，後來在許多文章中都談到了，我就覺得這可以是一個中華民族大

家庭中，許多藝術家和學者共同研究的一個結果，在舞臺上的呈現。這樣的一個創作團隊，保證了在劇本的改編，舞

臺的設置、演出的方法，包括有關的舞臺美術、音樂、舞蹈等等，都有一套精神貫穿在那裡，這個值得我們大家去考

慮，以後一個戲需要匯聚各方面的力量共同去完成它，而且在演出的過程中，不同的開展商討、研究，實際上這齣戲

仍在不停地提升，劇組經常邀請專家來提意見，而且白先勇先生牽頭的這種研討會就開了不少，到一定時候的一個節

點，他會請大家來做一些小結，或者商討一下如何進一步地把整個戲搞好，這裡面有許多東西值得再去研究。青

春版《牡丹亭》臺上一片青春，非常美，現代感很強，但仔細去分析那些重要的場次，演員演出的表情、手法，都是

這樣一個團體想出來的一些精神，後面應該要貫徹的一些精神，其中有一條是很重要的，就是非常尊重傳統。

歷代藝術家他們不停地創作加工，歷史傳下來的東西，他們非常認真地，一招一式都繼承下來。我覺得非常重要，前

人研究非常好的東西，一代一代創作下來的東西，以前成功的東西沒有丟，而且使許多崑曲愛好者一聽到這些唱，一

看到演出就感到非常親切，這一點做得特別好，在傳承上下了很深的功夫。

我剛才說過這齣戲感覺上又是一片新意，實際上這中間有很深的創新精神，這個創新的精神體現在哪些方面呢？

一是對整個演出場次，對湯顯祖原著如何選擇。他們決定對湯顯祖寫的詞一字不改，場次的選擇安排，則是組成了

「夢中情」、「人鬼情」，實際上是地下情了，最後是「人間情」。這三本結構之選擇非常好，我們平時研究《牡丹

亭》也研究多少年了，關注的就是上本、下本，或者就是逐夢還魂，現在它是非常清晰的「夢中情」、「人鬼情」、

「人間情」，尤其是「人間情」做為專門的一本提出來，突顯以前的研究是薄弱的，這樣的話對整個《牡丹亭》主旨

的理解，我覺得是加深了一步。

另外一個則是吸收了新世紀全世界在戲劇演出中間的一些新的技術力量，一些美的創造，把整個劇場舞臺呈現

出一個美的、非常新的樣式。比如說背景是寫意的繪畫，還有書法的一些呈現，包括服裝也非常考究。此外，正式的

演出編成了三本所謂全劇演出，除了原有的折子戲都很遵從地繼承下來以外，其中還有許多演出需要新創，這一點做得非常好，可以說它是一個在繼承和創新兩方面取得很大成功的一齣戲，因此它在舞臺上站得住，也會令大家都願意看，兩者不可偏廢，在這一點上它做得非常成功。

再一個是這一版的《牡丹亭》亮出一個詞叫做青春版，把青春這個詞很響亮地叫出來，這個思路也是非常成功。因為以往大家都認為崑曲是非常老的東西，只有白髮的人在那兒看。我記得上個世紀八〇年代我在系裡上課的時候，當時有些學生，甚至於有一些老師都認為這個崑曲二十年以後是必死的，非死不可，一定會滅亡。我說為什麼？因為觀眾都死掉了，當時的觀眾都是一片白髮了，好像是一個蒼老的、瀕臨死亡的藝術一樣。但是過了二十年以後，我們突然發現崑曲的觀眾是最年輕的，這個實際上就是一代一代崑曲的藝術家們長期創造的成果，我覺得這中間青春版《牡丹亭》起了很大的作用，實際上它的演出影響最大的恰恰是在青年人中間，尤其是青年學生中間，在各個大學巡演的時候非常受歡迎，許多大學生是第一次看崑曲。第一次非常重要，有許多劇種或者許多戲失敗在第一次，對於從來沒有看過戲的人，第一齣戲那麼難看，以後永遠不會看了，但他第一次看了青春版《牡丹亭》，覺得這是非常美的藝術，於是他們首先就喜歡看崑曲了。看崑曲的觀眾是最年輕的，文化層次也是最高的，觀眾的反應都讓演員都非常開心，為什麼呢？他們不懂看懂了，而且一起在劇場中完成了戲劇的演出。

這個劇本體現了湯顯祖原來所有的為青年女子，把她的心聲表現出來，現在也是表現得非常好，而且是用一批青春的演員來演它，舞臺上真的是滿臺青春美，再加上很現代精神的舞臺設計，以及音響、畫面，感覺都非常現代。這個戲已經十八九年過去了，這些青年演員都已經進入中年了，但是這個戲還是青春的。這些演員我認為也是很幸運，其實你們在演這個戲的時候，你們就是保持了青春了。我以前寫過幾篇評論，有一篇叫做〈青春的戰歌〉，還有一篇叫〈美的藝術是永存的〉。由於它體現了藝術的美，藝術的美是永存的，戲中杜麗娘在臨死之前唱的一段有這麼一句：「只能夠月落重生燈再紅」，表現了自己對生命的眷戀，而且她希望未來這個生命能夠重現，也就是說生命不要滅亡，這個戲就是表現了這個，所以叫《還魂記》。人的情感，人的愛，有時候會超越生死，超越時空，這個主題在

青春版《牡丹亭》中體現得非常清楚：愛與美超越了生死，超越了時空。從這個角度上來說，美的藝術也是超越時空的。我們的崑曲經過了幾百年，多次好像瀕臨消亡的樣子，但因為有一些藝術家和一些有識之士，用各種方法使它保存下來，於是為後人保持著一種選擇的機會。到了二十一世紀，為了更好地傳承非物質文化遺產的時候，我們選擇了崑曲，也是在這樣的一個歷史機遇中，青春版《牡丹亭》首先在本世紀初問世了，而且走向世界，走向未來。所以說非常了不起，我們今天來紀念它，是非常必要的。

湯顯祖與莎士比亞的全球傳播
——兼談青春版《牡丹亭》的現代魅力

鄭培凱／中國民間文藝家協會香港分會主席

大家好，我在香港，只能在網上與大家見面。我背後的背景是崑山巴城崑曲小鎮，因為疫情封關，我已經有三年沒有辦法回到內地了。我把這個影像放出來，歡迎大家以後到崑山巴城，因為我在那邊請了一個造園家——葉放，給我造了一個傳統的園林，園中設計了一座演出戲曲的舞臺，希望疫情過去以後，大家有空，來我的園林工作室參觀遊覽，觀賞崑曲。我今天跟大家講的是，因青春版《牡丹亭》演出成功的啟示，讓我想到莎士比亞、湯顯祖在全世界文化傳播方面的展望，以及牽扯到傳承和傳播力量的問題。

湯顯祖跟莎士比亞於一六一六年同年逝世，所以是十六世紀末、十七世紀初的人，二〇一六年逝世四百週年，有一個世界性的紀念。那年我應江蘇省政府邀請，帶了蘇崑到英國，演出全本青春版《牡丹亭》，還在牛津、劍橋、倫敦大學國王學院做演出示範，同時我還受邀到倫敦大學高等研究院與亞非學院做學術演講。當時我印象很深，英國人很有興趣，也在短時間內對湯顯祖可與莎士比亞相提並論，感到饒有興味，但是事過境遷，英國文化界繼續每年的莎士比亞紀念，卻不再提起湯顯祖了。

回想起來，我從小就接觸莎士比亞，小學的時候就讀過莎士比亞故事，中學讀了翻譯的莎劇，到了上大學才讀湯顯祖，這是怎麼回事？這個問題讓我想到，像我這樣的經歷，大概在中國是個普遍現象，人人知道莎士比亞，很少人知道湯顯祖。我後來認真想了這個問題：我是中國人，我為什麼先接觸莎士比亞？我在青少年時期，就對莎士比亞的故事相當熟悉，梁實秋與朱生豪的譯本看了不下十幾二十種，上了大學才讀湯顯祖，而且唯讀過《牡丹亭》，這是怎

麼回事？其中當然反映了中國近代的教育問題，視傳統文化為落後事物，顯示了文化傳播的崇洋媚外現象，只弘揚莎士比亞，完全忽視湯顯祖。背後的深層原因，就是近百年來中國國勢頹喪，整個中國文化衰落，一心只想著向西方尋求富國強兵的真理。問題是，文化藝術傳統，只有單一的真理，只有西方進步與東方落後之分嗎？

所以，我們今天講青春版《牡丹亭》的文化效應，講如何創新戲曲，怎麼復興中國文化，就必需思考一些歷史宏觀的問題。從莎士比亞的傳播，跟莎士比亞在全世界的影響，取得一些教訓，吸取一些經驗，為湯顯祖與《牡丹亭》的傳承與傳播，做出適當的推動。

從十七世紀的早期全球化到二十一世紀當前的全球化，我們可以看到，西方挾船堅炮利之便，如何發展了西方強勢文化，又是如何變成籠罩全球的文化霸權。中國人到了晚清才知道，原來我們面臨著三千年未有之大變局，這是李鴻章從政治軍事的敏感度發現的。梁啟超寫《李鴻章傳》，就講到三千年未有之大變局，感知其中牽扯到整個文化的問題。這是歷史演變現象，是農耕大帝國遭遇工業化現代帝國的現實，這個現象我們必需認識，這是一個歷史現實，不以個人自身的願望為轉移的。我們希望中國文化復興，出現不同的歷史現實，就需要有一個策略，就必需要了解並要聯繫起我們講的湯顯祖與青春版《牡丹亭》的發展。這牽扯到中國文化復興的問題，很重要的。

文化傳承與傳播，跟文化發展背後的政治經濟實力有關，英美強勢文化的出現，跟十九世紀英國殖民主義的「日不落國」現象與二十世紀後半葉美國繼承英國霸業有關。英語世界推崇莎士比亞，是一種隱性的國族主義拓張，在遭到殖民與侵略的亞非拉地區，就成了高等文明的文化藝術展現，不自覺就落入了西方文明至高至善的陷阱而不能自拔。

中國人在整個文化傳統當中，從來不怎麼看重湯顯祖。《明史》上記的湯顯祖，是一個政治的湯顯祖，根本不提他的劇作。一直到二十世紀，我們才在文學史中講到湯顯祖的《牡丹亭》。「文學史」是一個現代的東西，而且是從西方學來的一個學科，在文學史上湯顯祖才成了戲曲的湯顯祖。日本的青木正兒最先說湯顯祖是東方的莎士比亞，中

國學者也跟著說，到了二十一世紀，我們才認識到湯顯祖是一個文化偉人。中國人講歷史，從來是帝王將相為主，經常講的偉人都是那些政治偉人。其實政治偉人在歷史長河中一點也不偉大，過一段時間以後，歷史過了，政治權力轉變了，政治偉人都消失得無影無蹤。只有文化藝術才是不朽的，我們今天回想中國文化裡面，孔子、老子、莊子、屈原、李白、蘇東坡、曹雪芹等等，都是文化藝術的偉人。湯顯祖的地位，提倡得還不夠，有待弘揚。

我在本世紀初去江西撫州，感到當地人並不特別敬重鄉賢湯顯祖，跟負責文化宣傳的領導幹部說起，湯顯祖是撫州臨川人，至少應該重修玉茗堂，或者蓋一個湯顯祖紀念館，則撫州可以借此弘揚本地文化。沒想到得到的反應是：「我們撫州有王安石，有曾鞏，湯顯祖嘛，嗯嗯嗯。」王安石最偉大，當過宰相，湯顯祖不過是山區遂昌的小縣令，連個太守都沒當上。我當時就跟他們分析，王安石與曾鞏偉大沒錯，都是唐宋八大家的人物，但是在當今與未來的全球文化發展潮流中，表演藝術與影視文化已經成為主要傳播形式，湯顯祖的戲曲可以傳播全球，造成矚目國際的文化現象，帶動撫州的文化地位。他們當時只是一笑置之，大概是出於禮貌，不好意思駁回我的興致，卻也不當一回事。

好在過了十幾年後，風向轉了，撫州領導模仿英國紀念莎士比亞的模式，建起了湯顯祖紀念館，每年都舉辦湯顯祖藝術節，還籌組了湯學研究中心。

回顧歷史上的文化傳播現象，我們發現，莎士比亞剛過世的時候，連篇紀念的文章都沒有，別說傳記了，情況遠不如湯顯祖。十七世紀以後，才有少數的英國文人開始討論他在戲劇上的貢獻。經歷了四百年，莎士比亞變成英國文化最重要的標兵，也是西方文化最重要的文學家、戲劇家，真是「寂寞身後事，千秋萬歲名」。我們就要思考，文化發展有一個歷史進程，莎士比亞的全球傳播與西方強勢文化籠罩全球相結合。現在中國也逐漸崛起而強盛了，弘揚湯顯祖與中國戲曲傳統，也就需要參考莎士比亞興起的歷史經驗，思考弘揚文化的策略。青春版《牡丹亭》的成功，是個很好的開始。

對比晚明與伊莉莎白時代，比較莎士比亞與湯顯祖，我們看到一些相近的地方，可是也要注意有很多不同的地方，研究者必需清醒，認識到東西文化傳統都源遠流長，都有輝煌的歷史傳承，這裡我就不提了。有一點大家必需清

楚記住：文化背景不同，傳統不同，蘋果與橘子不同，有的時候是不好比的。像湯顯祖，是晚明最出色的文化精英，詩詞歌賦無所不能，無所不精；而莎士比亞的整個文化修養，基本上就是高中程度，以現在標準來講大概是大學畢業的程度。湯顯祖出身書香門第，薈萃了經史子集傳統；莎士比亞基本上就是市井生意人家庭，可說是新興的中下層階級，對社會的理解角度跟湯顯祖理解的方式也不太一樣。莎士比亞寫作使用當時開始通行的通俗文字（vernacular），這個很重要，因為我們發現湯顯祖作品雖然是雅俗共賞，可是基本上還是精英的高雅文字。更重要的是，湯顯祖在文學藝術追求的目標，是展示做為君子的理念，是文人士大夫探索高尚人格、追求至情真理，闡釋陽明學派的良知理念。莎士比亞不一樣，他寫劇本就是呈現社會，寫形形色色的世間百態。他們都是天才，都是文字的斲輪巨手，編排情節故事的絕頂大匠，而且善於處理陽春白雪、下里巴人的文化交疊，展現了人物與社會生活的繽紛繁複。湯顯祖傾向陽春白雪，而莎士比亞則在呈現下里巴人之中，提升到文學藝術的頂峰。我們要認識，其中有歷史的錯位，卻能各美其美。

湯顯祖占了中國文化藝術傳統的鼇頭，莎士比亞則是文藝復興之後新興階層最亮麗的一道風景線。

二十世紀以前，戲劇的文化傳播，主要是劇本文字與舞臺演藝。文字通過抄錄與印刷，可以長存，作品就不朽了；演藝在古代卻無法複製，只能靠文字的描述，在依稀的回憶中，傳遞輝煌的演出資訊。所以演劇的傳播擴散，在二十世紀之前問題比較大，限制了傳承與傳播的力度，產生的文化影響也就相對薄弱。二十世紀以後不同了，文學理論家、思想家班雅明，特別提出了機械複製時代誕生的觀點，就是說，人類的科技已經能夠複製製影像了。十九世紀中期以後就有攝影，然後到二十世紀初就開始有表演的影像紀錄、電影這些東西，這就使得文學作品、劇本文字與演藝畫面、舞臺演出，掌握同樣的傳播能量，都可以長存不朽，這是非常重要的知識結構與文化格局變化。尤其到了現在，表演藝術的花樣層出不窮，電影、電視、電玩，以及各種各樣高科技的手段，花樣翻新，日新月異。湯公與莎翁的戲劇作品，現在可以通過影像傳播全球，還有各種各樣複製的、二次創作的、顛覆創作的、重新編排的，以及五花八門的文創產品，很有意思。

我們研究所謂的非物質文化傳承，湯顯祖和莎士比亞是很好的典範，可是我們知道，湯顯祖的作品（包括《牡丹

513

亭》）傳播得很不夠。青春版《牡丹亭》已經算是很好的一個文化傳播示範，非常好的一個文化傳播示範，可是從整個中華文化發展來講，跟莎士比亞比比，跟英國人整個的文化策略比比，還差得遠呢。我們要做的事情太多了。這張圖片是莎士比亞在他的家鄉教堂的塑像；這是他的畫像，現存英國國家肖像美術館；這是他的故居，現在重建了。莎士比亞的家鄉 Stratford-upon-Avon 對他過去生活的處所，珍若拱璧，宣傳得不遺餘力。湯顯祖的故居在臨川橋東，聽說也在撫州重建，想要打造成類似莎翁家鄉的旅遊勝地。可是我們要記住，全世界研究莎士比亞的學者非常多，與莎翁有關的點點滴滴都有人認真研究。不僅如此，演出也多，全世界的劇場經常演出莎劇電影也接連不斷。一九九八年有一部紅遍全球的好萊塢大片《莎翁情史》（Shakespeare in Love）以《羅密歐與茱麗葉》故事背景為基礎，「戲說」莎士比亞的愛情，深獲好評。這部電影請了哈佛大學的莎士比亞權威 Stephen Greenblatt 擔任學術顧問，因此呈現歷史背景很有真實感。我們迄今沒有看到一部電影大片演湯顯祖或《牡丹亭》，遑論全世界放映，在文化傳播上產生全球性重大影響。

其實莎士比亞跟湯顯祖有很多東西我們都可以結合起來學習，做為文化傳播的典範。在影視科技出現之前，明清時代有版畫，屬於靜態的圖像傳播，類似的方式現在也可以繼續，在視覺藝術方面以湯顯祖與《牡丹亭》為主題，進行創作。近年來，我在國內美術館與大學辦過多次「書寫牡丹亭」的書法展，還在愛丁堡大學辦過一次「書寫崑曲」書法展。新冠疫情爆發之前，我和耶魯大學與普林斯頓大學都安排了類似的書法展覽，通過大學美術館來展示湯顯祖與《牡丹亭》，弘揚傳統戲曲文辭之美。疫情延續了三年，在歐美辦「書寫崑曲」的計畫完全停頓，直到最近香港疫情控制稍微鬆綁，終於在集古齋舉辦了「書寫蘇東坡」與「書寫湯顯祖」的書法展覽。向全球傳播湯顯祖與《牡丹亭》，必需利用各種各樣的方式，通過文學閱讀、唱曲、舞臺演出，甚至書法的藝術呈現，展現《牡丹亭》動聽的曲調與優美的文辭。

到了二十一世紀，我們必需清楚認識，湯顯祖是中國文化的一個先知，他有預見性，《牡丹亭》就是他預見的展現個人主體性的很好作品，杜麗娘的至情追求就是人類對美好生活與真理的追求。現在有許多《牡丹亭》外譯的版本，必需清楚認識，《牡丹亭》就是他預見的

514

本，有各種各樣的翻譯，但是，相比莎士比亞的全球性翻譯，法文、德文、西班牙文、俄文、日文、韓文都有多重譯本，湯顯祖作品的譯本真是小巫見大巫了。光是莎士比亞的白話中文譯本就不知凡幾，流行的全譯本就有兩種，我們連一部湯顯祖全集的白話文譯本都沒有，如何傳播到廣大群眾之中？

青春版《牡丹亭》的現代啟示非常重要，我參與青春版《牡丹亭》的製作給我很大的感觸，也使我深刻思考了演劇在中國文化復興可以扮演的任務。現在是一個影視的世界，這是非常重要的歷史變化與全新的文化傳播環境，我們應當借鑑莎士比亞的各種版本演出與傳播方式，推廣各種各樣的多媒體和傳統媒體展演，出版各種各樣的版本與譯本，容許二次創作，甚至是顛覆性再創作，全面推廣湯顯祖與《牡丹亭》，做為弘揚中華文化的標兵。這是傳播青春版《牡丹亭》給我們的啟示，希望將來有更多面向的方式來傳承與繼承崑曲。希望到了二十二世紀，能讓湯顯祖的作品，在全世界能夠像莎士比亞的作品一樣，出現全球性的深遠影響。

崑曲復興與白先勇的願景

黎湘萍／中國社會科學院文學研究所研究員

這個會議的主題是討論崑曲的「傳承與傳播」，尤其是總結青春版《牡丹亭》在這方面的實踐與貢獻，這是極有意義的議題。

崑曲的傳承與傳播，自崑曲問世以後，就已開始了。從涓涓細流，到成為一種藝術傳統，歷經數百年而不衰。即使朝代更替，城頭變幻大王旗，即使歷經戰亂，偶或也有式微的時候，但這樣一種根基於人心之至情至美的藝術傳統，卻從未斷絕。它有自己的行規，有自己的專業要求，更有其內在發展根由。從專業上看，白先勇先生並非崑曲專家或「票友」，卻是崑曲之美的最佳鑑賞者和最有奉獻精神的「崑曲義工」，因此，在討論當代崑曲的「傳承與傳播」時，捨白先勇則不僅不能深入，而且會出現一大片的空白，因為正是白先勇以作家的才識與魅力吸引了眾多才華橫溢的名家大師、專家學者來合力從事這一傳承與傳播的工作，他在策畫製作青春版《牡丹亭》的整個過程中，創造了許多「奇蹟」：在培養新秀方面，他讓業界打破了行規，實現了跨省跨界的傳幫帶；在傳播的規模方面，他率領的團隊讓青春版《牡丹亭》在海內外大學校園裡，在劇院舞臺上妊紫嫣紅，四處芬芳，創下了崑曲有史以來從未有過的上演十數年、四百場的紀錄；他讓崑曲做為博雅通識教育的重要組成部分進入校園課堂，使「崑曲」這一優美、精緻的古典藝術重新煥發青春，後繼有人，再次植根於當代年輕人的心中。

在我看來，「崑曲復興」與做為文學家的白先勇的願景有內在關係。對白先勇來說，「崑曲」是深藏在童年中的生命記憶。後來，記憶中的「崑曲」成為他書寫歷史滄桑、世態炎涼、悲悼易逝的青春與愛情的重要媒介，他的小說〈遊園驚夢〉已然成為書寫家國興亡和人類之悲歡離合的經典之作。當小說〈遊園驚夢〉被搬上舞臺，文字上的描寫

轉化為「可視可聽」的戲劇，崑曲的美術漸漸促成了一段重新認識、詮釋、傳承與傳播中華美學與中華文化精神而且長達十多年至今仍然在延續的旅程：青春版《牡丹亭》的製作與傳播，與我們所處的時代交相輝映，成就了一幅難以忘卻、難以跨越的文藝復興景象，現在看來，二〇〇四年青春版《牡丹亭》問世以來連續上演的那十數年，儼然是一段難以再現的「盛世」。

在那堪稱「盛世」的十多年中，向我們「直接」顯現的是青春版《牡丹亭》的製作以及在國內外大學中的上演熱潮，這裡有白先勇組織和率領的陣容強大的兩岸專業團隊，有新一代的演員陣容，有在舞臺上呈現近乎完美的崑曲《牡丹亭》的全本表演；我們還在紀錄片的採訪中看到這齣戲的製作背後，代代相傳的崑曲傳統與在傳統的基礎上的藝術創新——融入崑曲藝術中的文學（劇本）、音樂、唱腔、服裝、舞美繪畫（書法）、燈光運用等綜合性的藝術再創造，它們共同展現了豐富、優美、觸動人心的藝術復興景象。

而在這一景象的後面，我們也領悟到了更為深層的打造青春版《牡丹亭》的內在緣由，那就是白先勇先生的願景。

白先勇先生曾經說過，他所以寫作，「是因為我希望用文字將人類心靈中最無言的痛楚表達出來」，這是理解他的文學的鑰匙；他所以在退休之後仍然不辭勞苦出來做「崑曲義工」，則是希望「用最美的藝術來撫慰陶冶經歷動亂之後變得荒蕪粗糙的人心」。換言之，通過崑曲的復興，來振興被忽視、被埋沒、被曲解的中國優美博大的文藝、文化理想，我想應該就是白先勇先生念茲在茲的願景——這一點已經由白先勇先生本人在《牡丹還魂》這部紀錄片中得到了充分的展示和說明。我現在試圖來管窺這樣的願景，也許有些不自量力，但做為白先勇文學作品的閱讀者和青春版《牡丹亭》推展以來的一個「見證人」，似乎仍然可以做為千萬種旁白中的旁白，那就是強調，這種願景其實一直貫穿著白先勇先生一生的文學創作與文化實踐。他曾從五〇年代中期創刊的《文學雜誌》夏濟安等諸先生那裡接受過文學教育，那個時期的文學者推崇的現代主義文學，其實同時也懷抱著豐厚的古典人文主義情懷，現代主義與古典人文主義的有機結合，是醫治濫情的現代浪漫主義文學弊病的一劑良方。白先勇先生在六〇年代創辦的《現代文

學》雜誌，不只發表了他的「臺北人」系列和「紐約客」系列乃至後來的長篇《孽子》，而且從《現代文學》出發的一代文學學者們，構成臺灣地區二十世紀六〇年代以來文學史的重要組成部分。換言之，戰後臺灣地區的文學所開創的新文學傳統，實際上既繼承發揚了五四新文學傳統，又對之有所「揚棄」，「揚棄」意味著批判地繼承和創新，這「創新」之處，就正是白先勇在七〇年代「正式」拿出來討論的「文藝復興」問題。如果說「文藝復興」在某些地方只是一種歷史的知識，或者「抽象的概念」，那麼在白先勇這裡，則是一種實實在在的文學實踐（他自五〇年代以來的小說寫作也可以看作是其中的一部分）；如果說在七〇年代討論「文藝復興」時，似乎還沒有找到更好的切入點或抓手，那麼，到了二〇〇三年籌備製作青春版《牡丹亭》時，他就找到了更好的切入點，這是一項意義重大的文化工程，然而在開啟之處，在奠基之時，乃至在推行的過程之中，可能很多人都未必意識到它所蘊含的「文藝復興」的意義，最多只是看到「崑曲的復興」，而看不到「文藝復興」。

那麼什麼是文藝復興？從狹義看，這是十三至十六世紀三百年間西歐基督教社會對古希臘、羅馬的哲學、文學、藝術的再發現和再詮釋的運動；廣義地看，這是古典精神在近現代的活化、再創造與運用，是「人」的再發現和再出發。當然，從達文西、米開朗基羅、林布蘭等人繪畫、雕刻等藝術作品中，你會明顯看到古代題材在現代藝術形式中以新的方式復活；然而，在文學作品中，你看到和聽到的，則未必是「古代」的故事，而是全新形式的當代詩歌、小說、戲劇、散文，譬如義大利佩脫拉克和但丁的詩歌，薄伽丘的《十日談》，法國蒙田的散文和拉伯雷的長篇小說，英國莎士比亞的戲劇，西班牙塞凡提斯的新「騎士小說」等等，描繪出一幅幅生動活潑的文藝復興景象。而中國的文藝復興，至少有兩個比較顯著的階段，其一是五四時期的「新文化運動」，其二則是抗戰勝利、臺灣光復以後，新中國在文化、文藝諸方面開展的「復興」運動。在臺灣地區，五、六〇年代開始的、融合了現代的批判反省和古典人文主義精神的新文學傳統，以及二十一世紀之後白先勇先生率領兩岸精英製作的全本青春版《牡丹亭》——不再是戲班子常演的折子戲——已然構成中華文藝復興運動的重要組成部分。

因此，在討論與崑曲復興相關的傳承與傳播時，更為重要的是討論崑曲復興之後的「中華文藝復興」問題。通

過中國傳統最優美精緻的藝術形式表現而再生的內在的文化價值，超越了朝代的更替、政治的變換、喚醒了一代代人內心深處關於情義、關於愛、關於美的想像。這是經過一代代傳承下來的傳統在現代條件下的再現與再詮釋。譬如經由青春版《牡丹亭》，我們看到了最深層的華夏傳統：即「禮（樂）傳統」和「理（學）傳統」經由最深刻的「情」「義」的注入而匯為最觸動人心的「文藝傳統」，自湯顯祖至曹雪芹一脈相承的這一有情有義的文學藝術的傳統，活化了「禮」和「理」：讓觀眾領悟到：無情無義的「禮」不是真正的「禮」；無情無義的「理」也不是真正的「理」，在《牡丹亭》裡，「道」、「至情」超越了生死的界限，也衝破了「禮」和「理」的藩籬，使得「禮」有情有義，「理」也變得有情有義，「道」因而不再是抽象的理念，而是活潑潑存在於生命與生活之中的活水源泉，使之不再是僵化的、束縛人和社會的韁繩，而是解放人、使人真正獲得自由的思想與情感。崑曲這一優美的抒情藝術，以審美的形式，重新詮釋了湯顯祖經典文本的人文主義價值，創造出新的至情至性的一代新人。這樣來看，中國的禮樂傳統、哲學傳統，文學傳統，似乎都有了重新去理解的空間了。

二○二二年九月十七日

「白先勇時間」與中華文化復興

黎湘萍／中國社會科學院文學研究所研究員

二〇二一年九月末，我在北京某院線觀看了紀錄片《牡丹還魂》，我原以為紀錄片進入中國大陸的院線是比較困難的事情，因為大陸的觀眾似乎對戲劇、電影或連續劇更有興趣，但《牡丹還魂》的現場證明了這是我的偏見。不僅觀影的觀眾多，而且大半是年輕人。開場前，我聽到身邊的一對戀人低聲聊天，女的對男的說：「看這部片子，對我來說特別有意義！」男的笑了：「我也是！」紀錄片從開始到結束，整個播放期間鴉雀無聲，到最後全場竟不約而同地鼓掌喝采（有個朋友在別的影院觀看後給我發微信，所描寫的情景也是如此）。其情其景，宛如當年青春版《牡丹亭》從南到北，從兩岸三地到歐美日各地高校上演時觀眾情不自禁地全場鼓掌一般。這些彼此互不相識的觀眾、讀者們，用發自內心的感動向不在現場的白先勇先生及其團隊致敬。我看到了白先勇先生播下的種子，已然在青年一代的心中生根、發芽、結果。暗想：自宋元明清至現代中國的戲劇史上，可曾有過如青春版《牡丹亭》般走進大江南北的大學校園、連續十五年上演三百場的盛況？

白先勇先生在《牡丹還魂》中強調，他只是一個舉著旗幟的人，在他的身後匯聚著兩岸三地最優秀的幾代藝術家、專家學者，有遠見卓識的教育家、企業家等，是他們經由青春版《牡丹亭》共同發起了一場當代的文藝復興運動。誠然，但假如不是白先勇，有誰能在兩岸三地具有這樣的魅力、魄力和能力來搖旗吶喊且做成這件亙古罕見的盛事？假如不是白先勇，有誰能在兩岸三地經由崑曲復興而再度高舉中華文藝復興的旗幟，展現中華文化之性情、美善及其以美學來薰陶情感、以悲憫來化解戾氣、以古典美學來滋養現代的理想？

正是在這場觀影現場中，我明顯感受到了「白先勇時間」的存在，它透過白先勇個人的生命經驗與藝術實踐，以

藝術的方式，跨越不同的時空，滲透、擴展、播散到每一個觀影者自己的時間之中，化為他們個人經驗的一部分。

一、「白先勇時間」源於其文學的美學品質

「白先勇時間」來源於他的所有作品之中。白先勇的作品是中文世界獨特而迷人的文學風景。從一九五八年的〈金大奶奶〉、一九五九年的〈玉卿嫂〉開始，二十出頭的白先勇就出手不凡，用簡潔清澈的現代中文，精雕細刻了一系列充滿歷史滄桑感的人物世界。他與川端康成一樣是最細膩深刻的表現東方人的生存處境和精神世界的世界級藝術家，他以冷靜的風格呈現人物內心的激情和無明的痛楚，在戰後文學中達到了將美學與哲學、倫理學融為一體的極致。

白先勇的作品是藝術，蘊含著高品質的美學因素：

一、語言之美：傳情達意的高度技巧，描寫的精緻，敘述角度的巧妙選擇和對話藝術的運用。他的小說語言，舉凡敘述，皆簡潔乾淨；而凡是人物對話，無不生動活潑。敘述、描寫沒有歐化的痕跡，完全通過各種敘事觀點和口語的靈活運用來自然地表現人物的內外世界，這在五四以來的現當代作家中是罕見的。

二、戲劇之美：個性鮮明的人物與戲劇性的情節，是白先勇小說很鮮明的特徵之一。白先勇是現當代作家最敏感於生命「無常」的，因此其作品往往善於捕捉從「有」到「無」的戲劇性興衰變化，個人如此，家國如此，世運也是如此，《臺北人》十四篇作品，從〈永遠的尹雪艷〉到〈國葬〉裡的每個人，都無所遁逃於這種漸變或突變的命運。他的人物被置於無常的劇烈衝突之中，因而其頹唐乃至死亡，往往引發讀者或觀眾的強烈共鳴。

三、繪畫之美：白先勇是短篇小說的高手，幾乎每篇小說的每個場景，都富有繪畫之美，畫面感極強。這與他善於交替運用敘述（narrating）和展現（showing）的表現方式很有關係。一身雪白素淨的尹雪艷，在五月花唱〈孤戀花〉的娟娟，或者從打車到竇公館、在聚會上演唱〈遊園驚夢〉失聲到離開竇公館的錢夫人，畫面鮮明，每個人物之

或隱或現，都有恰如其分的場面和氣氛作烘托，構成個性鮮明的人物群像和一幅幅色彩豐富的情境畫面，令人觀之難忘。

四、音樂之美：不僅語言層面富有節奏，朗讀起來朗朗上口，而且把音樂做為小說情節展開、突顯人物命運的重要線索，這方面表現出白先勇對於音樂的敏感，例如幾乎每篇小說都涉及到音樂的場面，或徑直以歌曲、戲曲為標題，如〈一把青〉、〈孤戀花〉、〈遊園驚夢〉、〈Danny Boy〉、〈Tea for Two〉等，音樂是記憶展開的媒介，也打下鮮明的時間或時代標記。

這些美學因素，使得白先勇的小說成為話劇、舞劇、戲曲、電影、連續劇改編的重要來源，因為它們的人物性格和命運的戲劇性變化，乃至音聲圖像，已為其他藝術形式的改編提供了豐厚的原料。在文學領域，白先勇先生不僅是書寫當代的「黍離」、「麥秀」和「哀江南」的抒情詩人，而且是打破成規和偏見的勇士，他誠實地表現人類的內外生活狀態，挑戰深藏於社會機理之中的偏見和不合理的秩序；在藝術領域，白先勇先生是完美主義者，跨界的先鋒，八〇年代開始把小說〈遊園驚夢〉搬上舞臺，是期文本跨界轉換的開始，到青春版《牡丹亭》的策畫、製作與文本改編、美學表現等多方面的影視介入而達到高峰。八〇年代以來，白先勇成為影視界的「福將」，捧紅了眾多明星，只要進入他的小說改編的影視劇，老明星會大放異彩，年輕演員都會一舉成名。

顯然，白先勇的小說創作在突破其文學文本形態進入影視領域之後，已經使「白先勇時間」成為一個跨越時空、打破疆域、意涵日益拓展、影響日益深遠的存在。

二、「白先勇時間」的存在方式

「白先勇時間」存在於白先勇的一系列藝術實踐之中，它從文學內部的時間逐步擴展為超越文學疆界的藝術和社

會的時間，其呈現方式即其藝術實踐的三個階段：

第一個階段是文學創作，包括小說和散文寫作。從一九五八年發表第一篇小說〈金大奶奶〉到二○○二年和二○○三年發表紐約客系列的兩篇短篇〈Danny Boy〉和〈Tea For Two〉，前後跨越四十四年，且這一創作過程仍未終止，《紐約客》系列還在等最後的篇章才能完整問世。這個純粹的文學寫作階段，是白先勇藝術實踐的主體。白先勇以他自己非常獨特的感受世界的方式，完成了他最重要的文學功業，或者說，完成了將自然生命向藝術生命轉化的過程。從早期小說（《寂寞的十七歲》系列）到成熟期小說（《臺北人》系列以及長篇小說《孽子》），以致晚期的小說（《紐約客》的最後幾篇），白先勇都是非常傳統的「先鋒派」。他之前衛，既表現於題材的開拓，又突出於形式的探索：家國由盛而衰，與個人青春不再，是他一再表現和憑弔的題材。他與傳統的關係，最突出者竟然是形式上的，白先勇之「現代主義」的藝術形式——例如他使用得相當嫻熟的意識流、象徵手法和各種敘事觀點的運用——恰是結合了中國傳統小說的語言技巧。人們可在他的小說感受到《紅樓夢》的文字節奏和顏色聲調，正是這種特有的文字風格，賦予他作品的敘事寫人狀物寫景以難以言傳的親切感（《臺北人》尤其如此），也可在那裡看得出來卡夫卡式的心靈的囿限和無以言說的痛苦。白先勇描寫的人生悲劇既是政治的，也是歷史的，命運的。他不僅為戰後小說注入了深厚的歷史滄桑感，使得現代小說在社會批判的功能之外，更多了一層歷史的厚度和人性的深度，而正是這一點，創造了白先勇多年來眾多的讀者群，他們在白先勇作品中，看到了人及其命運的跡線。

第二個階段是與他的作品有關的舞臺實踐。一九七九年，香港大學戲劇博士黃清霞率先把白先勇的〈遊園驚夢〉和〈謫仙記〉改編成戲劇搬上舞臺，促使白先勇後來親自加入了改編其作品的歷程。以一九八二年夏《遊園驚夢》舞臺劇在臺北國父紀念館公演十場為標誌，文學版的〈遊園驚夢〉進入劇場。一九八八年《遊》劇在廣州上演，隨後在

1 本人曾撰小文〈謫仙白先勇及其意義〉，發表於臺北《印刻文學生活雜誌》二○○六年第二卷第七期「白先勇專輯」，此處部分引用拙文。

上海演出，一九九九年，美國「新世紀」業餘劇團版的《遊》劇在美上演。從一九七九年到一九九九年二十年，崑曲的旋律與白先勇小說人物命運的盛衰浮沉，成為非常重要的藝術風景，和現實人生的戲裡戲外一樣，構成一部真切感人的人生戲劇，激發成千上萬觀眾的共鳴。這個階段，是白先勇走向第三階段的過渡，是他在二〇〇三年開始策畫青春版《牡丹亭》的演出的預備。

而第三階段，即青春版《牡丹亭》的策畫製作，白先勇雖然是在幕後，卻是非常重要的主腦人物。正如率軍打仗一樣，文將軍白先勇率領他的藝術軍團，走進校園，以崑曲藝術特有的美，一一攻破年輕一代的心靈城牆，不僅啟動了一部古老的戲，而且重新喚醒了新生代對我們自身傳統文化的自信心。對於美的嚮往和喜愛，非但不會演變成為政治性的民族主義浪潮，反而有可能趨於乾枯的傳統重新注入溫潤的現代活力。

這三個階段有一個越來越清晰的特徵，那就是從側重描寫毀滅於時間的「美」的沉淪悲劇，到試圖用「美」來抵抗時間的侵蝕，以瞬間的美為永恆，從而重鑄屬於性情和靈魂的歷史。前者是文字的，後者是舞臺的；前者是悲悼的，後者是救贖的；前者是悲愴哀惋的，後者是莊重喜悅的；前者是過去的，後者是現在和未來的；前者是告別的儀式，後者是復興的典禮。

從這三個階段看，白先勇的藝術實踐和文化活動，前後有兩個面向：一個面向是通過作品來表現的，其主題，如歐陽子和他本人所言，是「時間」及其造成的各種悲劇；從《臺北人》、《紐約客》到《孽子》，無不如此。因此，白先勇小說的「時間」有不同的層次，一是最根本的個人的時間；二是家族的時間；三是國族的時間；四是文化的時間。這四種時間，相互糾纏，互相影響。每一種時間，都有其悲劇的色彩。白先勇最了不起的地方，是細膩描繪了時間變化與個人、家族、國族和文化之命運變遷之間的關係。他觀察到，所有的美的東西都毀滅於時間，在這個意義上，白先勇是千古的「傷心人」之一。這是白先勇文學世界向讀者展現的最基本的情調。但白先勇的意義不僅僅在此，從他八〇年代以後的文學或文化活動看，白先勇還扮演了文化使徒的角色。七〇年代中期，白先勇就開始提

出「文化復興」的說法 2，這當然與官方的說法有所不同，因為，白先勇的文化復興說，乃基於對官方的文化、教育實踐的批評。如果說，白先勇的文化復興說在七○年代中期還只是一個理念，那麼到八○年代以後至二十一世紀頭十年，則是一種具體的實踐活動。我把從《遊園驚夢》的舞臺劇到青春版《牡丹亭》的策畫演出，看作是白先勇文藝復興實踐的重要例證。所謂的文藝復興，表面上看，似乎是崑曲的復興，是明代湯顯祖《牡丹亭》的重現舞臺，是白先勇個人青春夢的再現，但實際上，從崑曲，到青春版《牡丹亭》，我們看到白先勇和他的團隊所呈現的藝術世界之外，還有更多的啟示意義。這就是崑曲背後的中國傳統藝術的價值；《牡丹亭》所呈現的世界意義。這些都指向對中國傳統文化、文化哲學、美學的重新認識。要強調的是，白先勇所理解的傳統文化，並不是其中保守、僵化的部分，而是其充滿了活力、開放精神、精緻的部分。

簡言之，白先勇的文學創作和文化實踐，有兩個相反的方向，文學中，他描繪了某種文化價值、美的必然衰亡；而在文化實踐中，他試圖走出這種悲劇，力振中國文化和美學所曾有過的輝煌。在他對古典文化的重新詮釋之中，暗示了現代創新的文化的可能方向。

白先勇在寫他眼中的世界時，為讀者提供了許多既熟悉又陌生的經驗世界。這些經驗，分析起來，不外兩種：

其一是外在的歷史經驗。這些經驗具體落實於家國的巨變上，深刻影響白先勇對歷史、現實、人生、人性、命運的感知。白先勇小說在表現這些歷史經驗時，不是從「宏大敘述」入手，而是從經歷過這些歷史滄桑的大、小人物的日常生活的改變入手。他採取了不同的視角或觀點來切入歷史。正是在這一點上，他的小說被夏志清比擬為「民國史」。

然而，事實上，小說不等於歷史，小說只是具有認識歷史的功能，因為書寫歷史不是小說的目的，而是歷史學的目的，小說的虛構性質，使之區別於歷史，也使它的最終目標並不是以客觀史料來講述歷史，而是表現在歷史運動中的

2 一九七六年八月二十一日白先勇與胡菊人的對談中，提到文化復興首先應該改革課程的問題，見〈與白先勇論小說藝術〉，原載香港《明報月刊》和《聯合報》，收入《第六隻手指》（上海文匯出版社，一九九九年版），頁二八四。

人的命運和人性，對此，白先勇有非常清楚的認識。他的「歷史」小說的落腳點，往往不是大事件的回溯，而是大事件對於小人物命運的深刻影響。另外一種是內在的個人經驗或身體經驗。白先勇不止一次提到小時候因患肺病而被隔離療養的故事，這對白先勇的個人生命而言，是非常重要的轉捩點之一（另外一個轉捩點是他的三姐罹患精神疾病和母親的去世）。生命中不能承受之輕和重，醞釀於身體的變化，也來自與身體有至深至親關係的生命變化。白先勇敏感於自己內心的感情變化，也敏感於別人的情感變化，這一能力也許深受他非常獨特的「身體」感覺影響。因此，早期的小說，竟有大部分，是涉及身體的覺醒，可把早期寫作看作「身體寫作」的濫觴。到《孽子》以後，同志書寫使白先勇成為這個領域最深入大膽的探索者，與他早期的身體感覺有密切關係，也是在這一點上，白先勇把最「另類」的個人經驗做了富於現代倫理意義的表現，大大擴展了人性探索的領域。第三種所謂的「現代經驗」，也許不可以稱為「經驗」，因為它是「超驗」的，屬於白先勇所領悟的宗教層面。越到後來，白先勇的寫作就越突顯出這種宗教性的救贖性質。二〇〇二至二〇〇三年間問世的〈Danny Boy〉和〈Tea for Two〉，就具有救贖的性質，應該看作《孽子》的尾聲。與此同時，二〇〇三年開始，白先勇策畫製作青春版《牡丹亭》，在我看來，也是另外一種更具有普遍性的救贖，只是他以「美」來做為現世的「宗教」，以「情」改造了政治和禮教。

三、「白先勇時間」的意義

一九六九年三月號的《現代文學》以白先勇作封面人物，該期除了刊登白先勇的小說〈思舊賦〉（《臺北人》之八）和〈謫仙怨〉（《紐約客》之二），還同時刊出顏元叔〈白先勇的語言〉、於梨華〈白先勇筆下的女人〉，大概可以看作以白先勇做為雜誌專號的濫觴。在此之前，魏子雲、隱地、尉天驄、姚一葦等作家、評論家都曾就白先勇的作品做過評論。同年十二月，夏志清在《現代文學》第三十九期上發表〈白先勇論〉（上），如胡適撰述《白話文學史》缺乏「下卷」一般，夏志清的〈白先勇論〉也沒有「下」文。這對於勤奮著述的學者夏志清而言，可能是一種偶

然，可能他等著白先勇的新作，或者尋找新的詮釋方式。但這也未嘗不可以看作一種不期然而獲得的「象徵」，彷彿在預示著，關於白先勇的評論，自一九六九年顏元叔、夏志清迄今，不論如何熱鬧，涉及的面有多寬，構建了多少從白先勇的文學作品得到啟發的「論述」和「知識」，它們都可能還是「上」部，白先勇論的「下」卷永遠等著未來一代人來寫。這是不易做定論的作家論，是沒有終點的旅行。

圍繞著白先勇所展開的評論、譯述、研究以及作品改編（舞臺劇、電影、連續劇），衍生出另外一種文學和文化現象。從魏子雲、姚一葦、隱地，到顏元叔、夏志清，中經歐陽子、龍應台、袁良駿、王晉民、陸士清、劉俊、林幸謙，到晚近的江寶釵、曾秀萍，還有數不清的論文論著，匯為饒有趣味的「白先勇現象」，而「白先勇現象」背後的關鍵，正是「白先勇時間」：它通過文學、戲劇、影視等藝術形式對於人性的深刻表現，產生了社會性的影響力。已有的白先勇研究將被新的白先勇言說所深化，後來人再去論述他的作品的主題、題材、語言、形式時，必將克服日益加深的詮釋和理解的困難，也正是這種「困難」，使得「白先勇時間」有了不斷綿延拓展的意義。

現在重讀白先勇的文學與影視作品，可以重新思考和反省它們所共同表徵的兩個相互關聯的概念，即「白先勇時間」與「中華文化復興」：

其一，「白先勇時間」不僅包括白先勇小說中所描述的時間，譬如每個人物在時代巨變中的不同命運（在這個意義上，《臺北人》、《紐約客》、《孽子》可謂家國興衰與個人命運的「編年史」）；而且包括白先勇生命歷程中觀察、感受、體驗與表現「時間」的方法和特質，這是從白先勇個人時間拓展延伸出去的具有歷史意義和文化價值的時間，它包含著白先勇所領悟的文化精神和白先勇所創作的藝術世界（包括其文學創作及其改編的戲劇影視作品），它上接湯顯祖、曹雪芹所開創的新人文主義文藝傳統和五四文藝復興的精神，下開戰後中華文化復興的大業。因此，「白先勇時間」的容量大，持續性長，影響廣泛而深遠。今天，當我們大家聚合起來研討白先勇的文學創作及其相關的影視劇創作時，我們就都處於這一特殊的「白先勇時間」之中；

其二，「文藝復興」問題早在七〇年代就已經見諸白先勇與胡菊人的討論，而這一思路在白先勇這裡，不僅僅是

527

「概念」或「理念」的問題，更是一個具體的文化實踐的問題。我們都知道西歐的文藝復興起源於文藝，譬如義大利薄伽丘的《十日談》，英國莎士比亞的戲劇等等。所謂的「中華文藝復興」，重點在文藝，而文藝的復興，根基仍在人的問題。白先勇借助青春版《牡丹亭》，展現了從湯顯祖到曹雪芹數百年的藝術傳統，這一傳統所蘊含的美學與人文思想，在於他們以藝術的方式豐富了關於人、人性的理解，在於他們明確提出了「情」對於人的存在與社會再造的意義，對於延續了數千年的政治性的「禮教」、哲學上的儒學或「理學」和社會學上的「禮制」，「情」都具有根本性的意義，宣導有情的文化與政治，不是簡單的「反」傳統，而是把敬重個人的生命、情義做為藝術、政治、哲學、社會建設的核心。

從白先勇宣導的文藝復興，不由得想到胡適所論及的中國文藝復興。胡適曾說：「所謂『中國文藝復興』，有許多人以為是一個文學的運動而已；也有些人以為這不過是我國的語文簡單化罷了。可是，它卻有一個更廣闊的涵義。它包含著給予人們一個活文學，同時創造了新的人生觀。它是對我國的傳統給予重新估價，也包含一種能夠增進和發展各種科學的研究的學術。檢討中國的文化的遺產也是它的一個中心的工夫。」[3] 藉由「活文學」創造「新的人生觀」是胡適文藝復興觀的核心所在，其中包括了對於傳統成見和文化遺產的重新評估與檢討。在這方面，白先勇繼承和發展了胡適的文藝復興觀。

從胡適的「文藝復興」概念，又不由得想到李長之的文藝復興。李長之在《迎向中國的文藝復興》〈序〉中說：「我的中心意思，乃是覺得未來的中國文化是一個真正的文藝復興。五四並不夠，它只是啟蒙。那是太清淺，太低級的理智，太移植，太沒有深度，太沒有遠景，而且和民族的根本精神太漠然了！我們所希望的不是如此，將來的事實也不會如此。在一個民族的政治上的壓迫解除了以後，難道文化上還不能蓬勃、深入、自主、和從前的光榮相銜接

3 胡適：〈中國文藝復興〉，一九三五年一月四日在香港大學演講，刊於《聯合書院學報》第一卷第四十九期，《胡適全集》第十二卷，頁二四二。

嗎？」[4] 白先勇的文藝復興，正好回答了李長之的問題。

然而，無論是胡適還是李長之，都缺乏白先勇進行文學創作與藝術實踐的才華和時空。換言之，文藝復興在白先勇這裡，不是一個空洞的概念，而是由他六十多年來的文學創作實績和由他參與、眾人參與、在不同的時空中無限延伸、擴展出去的藝術創作組成的，「白先勇時間」則是其中最核心的特徵與存在。

從「白先勇時間」再看白先勇的創作，會有什麼不一樣呢？

首先，在白先勇的小說裡，「時間」比空間更重要，因為「時間」是屬於每個人的，而「空間」則不然，「空間」只是白先勇表達時間之哀傷的依託，所謂「黍離之思」，所謂「昔我往矣，楊柳依依；今我來思，雨雪霏霏」，是也。白先勇所有的小說如果整合起來看的話，可以看做是白先勇獨具特色的「追憶逝水年華」系列。無論是《臺北人》（民國史），還是《紐約客》，無論是在桂林、上海、臺北，還是流散於紐約、芝加哥（離散書寫），所有人物曾經生活過的「空間」都不再屬於人物自身，他們所擁有的，只有對於這些流動的空間的追憶。而時間的變化，對於人物本身才是刻骨銘心的，小到一個人的生老病死，大到國家的生死存亡，時間成為一把看不見的利刃，把每時每刻的歡樂和悲傷，幸福與痛苦，都雕刻在人的身體與記憶裡。白先勇把他自童年以來觀察、體會到的自己與他人的人生，用了生動的語文，編織成不會被時間侵蝕的文字雕像。因此，當他說「尹雪艷總也不老」的時候，意味著「尹雪艷」成為在「時間」中的一個象徵性座標，一一映照出在時間中老去和消逝的人們，萬物盛極而衰，繁花凋零，然而，唯有情、義仍能存在於時間長河之中，也唯有情義可以在時間中抗拒輪迴，起死回生。

其次，解讀白先勇的小說，無法用單向度的文學理論或方法，諸如現實主義、現代主義，或者浪漫主義、古典

4 李長之：《迎向中國的文藝復興》，商務印書館民國三十三年八月重慶初版，民國三十五年九月上海初版，頁四，該序寫於一九四二年九月九日。

主義，乃至各種時髦的解構說、後殖民說之類，或者說，白先勇的世界對單一化的「理論」具有抗拒解釋的作用。白

先勇沒有去刻意創造現實主義所強調的「典型」或「新人」，在他的小說裡找不到梁生寶之類的人物；但你會看到他

的人物都會在時間的變化中改變命運的軌跡，舊式的金大奶奶（《金大奶奶》）如此，新式的李彤（《謫仙記》）、

朱青（《一把青》）也是如此；赫赫戰功的將軍，忠心耿耿的僕從，青春勃發的飛行員，無家可歸的青春鳥，都是如

此。白先勇在時間的流變中寫出了「無常」，又在「無常」的命運中寫出了「人性」「人情」之常態。正因如此，讀

者在他的小說世界中看到了別人的世界，也認出了在這個世界中自己的模樣。什麼主義、理論都可以借用白先勇時間

來自我解釋，但白先勇時間本身卻不屬於任何主義和理論。

　第三，白先勇塑造的人，以重情義為特徵，這樣的「人」融合了傳統的優異價值觀和現代人的新倫理，是白先勇

式的文藝復興的基礎和典範。因此，白先勇的中華文藝復興，不僅是美的形式的復興（如崑曲所包涵的綜合性的藝術

之美），而且是一種融合了古典價值觀與現代倫理的人的再造。我們看青春版《牡丹亭》、《白羅衫》和《潘金蓮》

等新版崑劇，對古代戲劇人物的再現，都融入了現代的價值觀；而根據白先勇的同名小說改編的連續劇《一把青》和

《孽子》，也創造了嶄新的倫理世界：前者展現的是宏大的戰爭與和平的畫面，人物在戰爭（抗戰、內戰與冷戰）中

變化莫測的命運，在書寫家國巨變，悲悼青春、死亡，書寫現代性的悲劇方面，白先勇的作品匯入了世界文學中戰後

的一代，其書寫美的滅絕，廢墟上的希望，人的身體和精神的流離，罪的救贖，等等，既是華人的，更是世界性的

（關於一戰、二戰後的作家作品，早在六〇年代創辦《現代文學》時，就得到一系列的譯介，而白先勇對於經典的吸

納，則不限於這些作家，更包括了紅樓夢這樣的中國古典和一些十九世紀的經典作家）。後者所塑造的孽子們「王

國」，顛覆了人們所習以為常的偏見，小說不僅完美體現了白先勇先生所追求的「希望把人類心靈中無言的痛楚轉換

成文字」的理想，也通過「孽子們」的命運和獻祭，救贖了一般的讀者大眾。

關於白先勇的研究、評論如此眾多和持久不衰，「白學」之說似也呼之欲出[5]。「白學」不僅研究漂流的文化鄉愁，懷舊的文學，悲天憫人的生活態度，追求完美的審美趣味，或者，「最後的貴族」與「邊緣人」的悲情，白學也將是一個不斷突破各種陳規舊套的文學場域。事實上，從二十世紀六〇年代初開始至今的白先勇評論、研究，在臺灣、中國大陸和海外，不斷衍生關於青少年問題、女性問題（「最後的貴族」）、歷史與社會意識、文化認同、國族認同、同志議題、後殖民與離散、現代主義與現實主義、傳統與現代、崑曲復興和文化復興等各種相關的文學內外的話題，成為浮現於媒體、大學課堂的重要討論對象，是知識生產和理論創造的資源，文藝沙龍與社會運動的助力。

「白學」之所以有意義，最重要的，是源出於白先勇筆下那個雖然不是很龐大，卻非常精緻質感十足的小說世界，是由金大奶奶、玉卿嫂、尹雪艷、金大班、沈雲芳、娟娟、錢夫人、朱青等女性人物和王雄、阿青、龍子、阿鳳、楊師傅、傅老爺子等一干人物組成的藝術畫廊；是一九六〇年白先勇領著一班人馬創辦的《現代文學》雜誌，這份雜誌現已成為臺灣文學史不可或缺的環節之一。當然，還有從小說文本衍生出來的舞臺劇、電影、連續劇，以及白先勇做為製片人和策畫者，也頗能體現其美學理想和人生追求的傳統藝術的呈現，即青春版《牡丹亭》的演出，後者

二十世紀六〇年代初開始有針對白先勇小說的評論。早期的評論側重題材的意義和相關議題的討論，例如魏子雲〈寂寞的十七歲——評介一篇觸及少年問題的小說〉發表於一九六二年十一月十四日《聯合報》；隱地〈讀白先勇〈畢業〉〉刊於《自由青年》一九六五年第三十四卷第四期：尉天驄〈最後的貴族〉發表於一九六八年二月《文學季刊》第六期。從姚一葦〈論白先勇的〈遊園驚夢〉〉（發表於一九六八年十一月的《文學季刊》）開始，到顏元叔〈白先勇的語言〉（刊於一九六九年三月《現代文學》第三十七期）和夏志清〈白先勇小說論〉（上）（刊於一九六九年十二月《現代文學》第三十九期），細讀白先勇、探討構成其作品肌理的語言和主題漸成學院派評論的特色，而以歐陽子對《臺北人》系列的主題分析，論文不計其數。至今關於白先勇的研究專著至少已有七種。建立「白學」似嫌「誇張」（臺北：爾雅，一九七六年四月初版））集其大成。至今關於白先勇的研究專著至少已有七種。建立「白學」似嫌「誇張」，但做為知識生產的資源之一，白先勇的作品及其文化藝術實踐活動早已不可或缺，直接影響到兩岸三地甚至海外華人文學的定位問題。

看似借用傳統的崑劇來表現四百年前湯顯祖的青春夢想，然而，白先勇及其創作團隊對這個青春夢想的呈現方式，卻引發新生代重估傳統藝術和人文價值的浪潮，在這個意義上，崑劇青春版《牡丹亭》的舞臺實踐，既可看作「崑曲」的復興，更應看作一種深具新意的文化現象，這是崑曲背後的傳統人文價值（包括戲劇、音樂、文學、繪畫、書法和哲學）的反省和更新，當代條件下可能的新的文藝復興。

從文學創作到影視劇的改編到青春版《牡丹亭》在不同國家和地區的跨境跨時空旅行，「白先勇」這三個字，已從個人的專有名詞，演變為一個包涵著豐富的文藝與文化意義的普通名詞，它可以用來描述具有世界意義的戰後華文文學特質，它可以用來闡釋中華文藝復興的內涵，它賦予了當代「人」以更為深邃、多樣、開放的詮釋，它開啟了古典與現代相互融合的人文與美學新境界。

總之，「白先勇時間」從一九三七年白先勇誕生之時開始，而真正的展開，始於使用文字來進行文學創作的二十世紀五〇年代，它的生命力與恆久性和他六十多年來從未終止的文學創作有密切關聯，與其創作被改編為話劇、舞臺劇、戲曲、影視劇有關，與三百多年前的文藝傳統的融合和再造有關，與讀者和觀眾們的時間之密切呼應有關，因此，「白先勇時間」或者即意味著中華的文化復興在二十一世紀的生根、開花、結果。

二〇二一年十一月十九日於北京
二〇二一年十二月三十一日修改

姹紫嫣紅牡丹開，良辰美景新秀來

——寫在青春版《牡丹亭》四百場公演前夕

周秦／蘇州大學教授

《牡丹亭》堪稱明人傳奇第一，那「不知所起，一往而深，生者可以死，死可以生」（湯顯祖《牡丹亭·題詞》）的至情，那「雨絲風片，煙波畫船」，「如花美眷，似水流年」（《牡丹亭·驚夢》曲詞）的藻采，曾經叩響了多少青年男女的心扉，成為他們執著追求的生活理想。數百年來，《牡丹亭》同元人高明《琵琶記》、清人洪昇《長生殿》一道成為最熱演不衰的三大崑曲劇碼，而杜麗娘、柳夢梅、春香、杜寶、陳最良、石道姑這一系列個性鮮活的人物形象，乃至《牡丹亭》作者湯顯祖的思想和才華都是通過崑曲劇場得以傳播並為世人所認識接受的。

《牡丹亭》傳奇原本五十五齣，同大多數明清傳奇相仿，篇幅冗長，全部搬演須用幾天幾夜時間。因此自崑曲戲場進入繁盛期的明末清初以來三百餘年間，《牡丹亭》通常採用選折的形式進行場上演出，全劇搬演的情形至為罕見。編刻於清乾隆二十九年至三十九年間的《重訂綴白裘新集合編》收錄當時崑曲戲場經常搬演的《牡丹亭》折子戲計有《學堂》、《勸農》、《遊園》、《驚夢》、《尋夢》、《離魂》、《冥判》、《拾畫》、《叫畫》、《問路》、《吊打》、《圓駕》等十二齣，比照湯顯祖原著，實為十一齣。大約七十多年後的道光年間，《審音鑑古錄》記載的《牡丹亭》常演劇碼有《學堂》、《勸農》、《遊園》、《堆花》、《驚夢》、《尋夢》、《離魂》、《冥判》、《吊打》、《圓駕》等十齣，比照原著，實為八齣。又過七十多年，清末民初全福班戲碼中所見《牡丹亭》常演折子為《學堂》、《勸農》、《詠花》、《驚夢》、《離魂》、《花判》、《拾畫》、《叫畫》、《問路》、《尋元》、《吊打》、《圓駕》等十三齣，比照原著，乃是十二齣。這些齣目大致都經由蘇州傳字輩藝人傳承

下來了。考慮到採用不同戲曲文獻可能導致的統計誤差，從十八世紀中葉以迄二十世紀中葉的兩百年間，《牡丹亭》的常演齣目雖有小異，實無顯著變化。而按照聯合國教科文組織關於鑑定世界文化遺產所必需遵循的原真性、完整性和傳承性等項原則，恐怕只有這十來齣《牡丹亭》真正有條件列為人類非物質文化遺產代表作——中國崑曲的有機組成部分。這些折子戲千錘百鍊，精彩耐看，久演不衰，足以代表崑曲場上的最高成就。可是情節斷裂，難以全面展現《牡丹亭》的思想風貌。面對現代觀眾，編演者往往身陷兩難境地：要將《牡丹亭》推介給青年觀眾，只演幾個傳統名折顯然是不夠的，必需首尾完整，情節連貫；而按原著全部搬演，又有許多難以解決的實際問題，光是過於冗長的演出時間就足令現代觀眾望而卻步。因而首當其衝的要務乃是改編案頭文本，重新貫通關目，在舞臺上呈現基本完整的故事情節，使之盡可能適應現代劇場和青年觀眾的審美需求。

較早進行嘗試並產生影響的有一九五七年十二月在上海首演的「俞言版」《牡丹亭》（蘇雪安改編，俞振飛、言慧珠主演）《牡丹亭》，一九八二年十月在蘇州首演的「張繼青版」《牡丹亭》（胡忌整理，張繼青、董繼浩主演），一九九九年七月在紐約首演的「陳士爭版」《牡丹亭》（陳士爭導演，錢熠、溫宇航主演），以及一九九九年八月在上海首演的「（上崑）經典版」《牡丹亭》（王仁傑整理，郭小男導演，蔡正仁、張靜嫻、岳美緹、李雪梅、張軍、沈昳麗主演）。其中「陳士爭版」《牡丹亭》因遠離崑曲藝術基本特徵而受到較多詬病，也未曾在中國內地公演，其餘各種大抵取得了一定的社會效益和製作經驗。

二〇〇二年底，白先勇先生選擇蘇州崑劇院做為基地，邀集海峽兩岸文化學者和戲曲藝術家，精心打造青春版《牡丹亭》。所謂「青春版」，究其實質無非是嘗試起用青年崑劇演員，演繹古典青春愛情故事，藉以將民族優秀傳統文化推介給青年一代戲曲觀眾。而要講好演好《牡丹亭》故事，首要的問題仍在於劇本的整理剪裁。製作團隊依據對《牡丹亭》主題思想和情節故事的深刻把握，在「只刪不改」的原則指導下，遵循「立主腦」（詮釋湯顯祖讚美青春、歌頌至情的創作主題）、「減頭緒」（修剪與主題關係疏遠的旁枝末節）、「密針線」（注重整體結構和重點部位的細節描寫）的傳統作劇要領，按照《牡丹亭》傳奇因情而死——為情復生——情至夢圓的發展線索，將原本

五十五齣斟酌刪併為二十七齣，依次整編為上（夢中之戀）、中（人鬼之戀）、下（人間夫妻之戀）三本，從而較為真實完整地體現了原作的文化精神和思想邏輯。總演出時長預計約九小時。青年觀眾能坐得住嗎？當時並無把握。

另一個問題是，除了那十來齣傳統折子戲以外，其餘的戲沒有場上傳承，誰來教？好在文本、曲譜俱在，非物質文化遺產的技藝保留在老藝術家身上，他們可以依據傳統表演程式把新戲「捏」出來。於是把表演藝術家汪世瑜、張繼青分別從杭州、南京請過來，主持教排。從基本功訓練、唱念指導到場上磨合，加上音樂編配、戲裝設計、道具製作，編排過程持續了整整一年，使蘇州崑劇院和劇組演職人員的業務水準和精神面貌發生了脫胎換骨的變化。最後一次彩排，劇院租借了當時建造中的萬豪國際酒店的一層樓面，按首演劇場——臺北國家戲劇院大舞臺一比一搭建臨時戲臺，邀請蘇州大學文學院研究生做為觀眾，三天內連演兩輪六場，反應上佳。白先勇興奮地說：「我們成功一半了！」

二○○四年五月一日晚十一時許，蘇州崑劇院青春版《牡丹亭》臺北首演徐徐落下帷幕，能容納一千四百多名觀眾的國家戲劇院卻依舊座無虛席，誰也不願意退場離去。最後，總策畫人白先勇走上舞臺，手擸主要演員沈丰英、俞玖林，向觀眾一再致意並謝幕。於是全場起立，報以長時間的熱烈掌聲。臺北主要報刊破例以頭版頭條的顯著地位登載青春版《牡丹亭》的大幅劇照以及評論報導，記者認為此次公演所獲致的劇場人氣甚至超過了當紅的流行歌星，實令主辦方始料未及。

二十天以後，五月二十一日至二十三日，同樣的盛況重演於香港沙田大劇院，一票難求，觀眾若狂，滿城爭說杜麗娘，傳媒驚呼港埠刮起了一陣崑曲旋風。又過二十天，這股旋風趁勢北上，直指崑曲源頭——蘇州。六月十一日至十三日，「蘇州大學存菊堂門前出現多年不見的人流如潮的場面，持票的人三五成群興致勃勃走進劇場，無票的人焦急地問東問西希望能夠僥倖弄得一張。」開場前，擁有兩千兩百多個座位的存菊堂內早已座無虛席，連四周及過道裡都擠滿了人。「不同專業、不同年級、不同性別的大學生雖然喜愛各有不同，但卻有一個共同感受：『崑曲真的是國粹！』」（《蘇大簡報》第一○四三號）

535

緊接著，七月蘇州世界遺產大會、九月杭州中國藝術節、十月北京國際音樂節，青春版《牡丹亭》屢屢成功，聲名鵲起。茲後數年中，劇組馬不停蹄，輾轉獻演於上海、澳門、天津、南京、佛山、臺南、新竹、深圳、桂林、廣州、廈門、西安、成都、蘭州、福州、武漢、合肥、鄭州、撫州、無錫、重慶、深圳等兩岸三地二十多座大中城市，並遠涉重洋，先後前往美國、英國、希臘、新加坡公演。所到之處，劇場爆滿，媒體追捧，好評如潮。二○一一年底，青春版《牡丹亭》在北京國家大劇院隆重舉行兩百場公演及慶功酒會。稍事整休，又重新出發，巡演所至的大中城市尚有常州、南昌、長沙、岳陽、鹽城、濟南、徐州、大連、寧波、石家莊、中山、貴陽、溫州、昆明、汕頭、南寧、臺中、太原、舟山、珠海、台州、泉州、淮安、宿遷、麗水等三十多座。二○一六年九月赴倫敦參加紀念湯顯祖、莎士比亞逝世四百週年活動，二○一七年七月赴雅典參加中希文化交流與文化產業合作年活動，為中歐文化交流做出了貢獻。截止二○二一年一月，青春版《牡丹亭》累計公演三百九十四場，前期較大部分演出是直接以高校為物件的；累計進場觀眾接近百萬人次，通過網路等其它途徑觀看者超過一億人次，其中以高校學生為主體的青年觀眾占了絕大部分。

青春版《牡丹亭》的全球風靡，引起了海內外學術界的廣泛關注。著名戲曲學者、臺灣大學曾永義認為「這是劃時代的演出，其意義非同凡響」，「就傳統戲曲搬演於現代社會來說，引起了極大的迴響」，「對於崑劇未來的發展，相信會有推波助瀾之效」，故必將成為「今後戲曲史上稱道的一大盛事」。著名戲曲學者、上海戲劇學院葉長海以「清純、乾淨、雅致」三個詞彙概括他對此劇的印象，認為演出「充分展現了崑劇本身的魅力」，因而「是我所見過的最美麗的一次崑劇《牡丹亭》，比較接近我們理想中的名著《牡丹亭》」。著名漢學家、美國哈佛大學伊維德（Wilt Idema）則指出，「這次演出利用廣大的舞臺和現代化的劇場技術去搬演傳統的戲曲，安排得很理想」，對於他而言是一種「非常特別的美感經驗」。白先勇團隊和蘇州崑劇院歷經十八年辛勤打造，豎起一座藝術豐碑，不僅成功拓展了崑曲的存活空間，使這門古老的傳統藝術重新煥發青春活力，不僅培養造就了以沈丰英、俞玖林為代表的一代蘇崑青年演員，將他們推向崑劇舞臺中央，更喚醒了當代大學生對民族文化的熱情關注和深切認同，堪稱二十一世

536

紀初葉的一大文化奇觀。

青春版《牡丹亭》的成功之道，首先在於總策畫人白先勇所標榜的「青春」創意。這曾經引發圈內人士的頗多爭議：古典傳統與青春流行，二者相去萬里，豈可混為一談？然而細思之，白先勇的這一構想不無道理。讚美青春、歌頌至情本來就是《牡丹亭》傳奇的主題思想。這是具有永恆意義的文化主題，也是崑劇《牡丹亭》久演不衰、魅力永保的主要原因所在。因而無論就《牡丹亭》的文化精神抑或崑曲藝術的存活現狀而言，這一創意均具有毋庸置疑的合理性。為此，劇院起用優秀青年演員擔綱演唱，從容貌神情、體態舉止以及唱念音色等方面更真實地貼近並表現劇中人物。誠如王驥德所見，以「老教師登場」，雖「板眼場步略無破綻，然終不能使人喝采」；而「新出小旦」，固然「未免有誤字錯步」，卻「妖冶風流」，足以「令人魂銷腸斷」（《曲律》卷四）。而身負蘇州崑曲薪傳重任的沈豐英、俞玖林氣度清純嫻雅，天賦麗質佳嗓，他們的氣質長相最適宜於扮演崑曲中的生旦角色。劇中扮演春香的沈國芳，扮演杜寶的屈斌斌，扮演杜母的陳玲玲，扮演胡判官的唐榮，扮演楊婆的呂佳，以及扮演花郎的柳春林等，都是同年出科，當時二十出頭年華。在名師調教下，刻苦磨練，通力合作，終於把《牡丹亭》故事演繹得迴腸蕩氣，曲折動人。

當然，「青春版」不能簡單地等同於啟用年輕演員，白先勇的創意至少還包括了青春題材、青年觀眾以及與之相匹配的表現方法和審美取向。尤其重要的是不可脫離傳統典範，首先是對《牡丹亭》原著和崑曲藝術基本特徵的敬畏。青春版《牡丹亭》堅持繼承為主、繼承與創新分途的指導思想，即一方面，劇本整編只刪不改，原牌原詞，盡量保留湯詞原貌；保存名齣名段，惕厲謹慎，一絲不苟；恪守崑唱規矩，尊重傳統表演程式，手眼身法步，認真講究，務求完美。另一方面，對於某些具體的身段、排場甚至行當安排，尤其是部分為貫串情節而不得不重排的新齣新段，本來無可依傍，則不妨充分發揮老藝術家的創造能力，效仿傳字輩老藝人「捏戲」的做法。戲場實踐證明，以上構想和做法是至為成功的。汪世瑜、張繼青運用五十年演藝生涯所積累的豐富經驗，按照他們對崑曲劇場的深刻理解，不拘一格，不廢一法，選擇嘗試最為合理的表現手法，在古典名劇與現代觀眾之間架起一座橋梁，使青春版《牡丹亭》

得到盡可能完美的舞臺呈現。舊戲如〈學堂〉、〈驚夢〉、〈尋夢〉、〈拾畫〉、〈冥判〉、〈硬拷〉等齣傳統而不陳腐，新戲如〈旅寄〉、〈魂遊〉、〈幽媾〉、〈冥誓〉、〈如杭〉、〈索元〉等齣則絢麗而不媚俗，改妝俊扮的石道姑、楊婆也得到了絕大多數觀眾的認可。全劇風格典雅，新舊交融，和諧一體，達到了較高的編導水準。

崑曲表演藝術的最高典範是「姑蘇風範」。由於這一典範形成於崑曲戲場鼎盛的清代乾隆、嘉慶年間，故又稱為「乾嘉傳統」。傳字輩老藝人回憶說：

老先生教戲，真是嚴格……只要是老先生手裡教出來的，不管哪一位上臺做，或者在哪裡教學生，都是一個規格模式。人們稱這種規格叫「崑劇典型」、「姑蘇風範」。（周傳瑛《崑劇生涯六十年》）

這實際上是崑曲藝術得之於原生環境的文化特徵：就表現形式而論，含蓄素樸，簡約淡雅，不張揚，不奢華，不繁縟，不豔俗；就表現方法而言，精緻細膩，講求規範，注重細節。產生於蘇州這片文化土壤上的藝術樣式如園林、工藝、戲曲、曲藝，甚至服飾、傢俱等莫非如此。具體到崑曲本身，按清人評述乾隆四十九年（一七八四）為迎接皇帝南巡而薈萃「蘇、杭、揚三郡數百部」（清·龔自珍《書金伶》），精華搭建的集秀班有云：

集秀，蘇班之最著者。其人皆梨園元老，不事豔冶。而聲律之細，作狀之工，令人神移目往，如與古會。非第一流不能入此。（清·吳長元《燕蘭小譜》）

即一方面，「不事豔冶」，曲詞尚當行本色而忌駢偶綺麗，表演尚輕歌緩舞而忌聲嘶力竭，場面只鼓笛小鑼而忌嘈雜喧鬧，道具只一桌二椅而忌堆垛寫實，行頭則「寧穿破不穿錯」，藝人則「重藝不重色」；另一方面，「調用水磨，拍捱冷板」，「功深鎔琢，氣無煙火，啟口輕圓，收音純細」（明·沈寵綏《度曲須知》），追求「聲律之細，

538

作狀之工」。從而形成了「三小」當家、情致為主、傳神寫意、細膩生動的總體面貌。這就是數百年間被推為戲場極致的「姑蘇風範」。

青春版《牡丹亭》立足當代，敬畏傳統。在充分理解並尊重崑曲藝術形式規範和審美特徵的前提下，面向現代劇場和現代觀眾，嘗試貫注時代精神，強調唯美的藝術追求。在這裡，「重藝不重色」被合理延展為「重藝又重色」，「寧穿破不穿錯」也順勢翻新為「既穿對又穿美」，從而較為成功地實踐了「姑蘇風範」的現代延展。就總體而言，以青春版《牡丹亭》為標幟的新「姑蘇風範」正博得越來越多的理解、支持和喝采聲。

青春版《牡丹亭》的成功還得益於始終不渝的精品意識和較為先進的行銷理念。從劇本整編到演員遴選，從名師教排演到音樂製作，從服裝設計到舞臺布景，從雙語字幕到廣告戲票，無不精心策畫，精心打磨，不計工本，力求整體完美，細節精緻。同時，不是被動地等待市場的選擇，而是主動選擇市場，將行銷重點確定為以高校學生為主體的青年觀眾群。製作團隊破除「酒香不怕巷子深」的陳腐觀念，充分利用電臺、電視、網路、報紙、期刊等現代媒體，調動一切傳播手段，深入受眾，廣泛宣傳。新聞發布，推廣講座，交流訪談，專欄博客，直至徵文出書。白先勇總是身先士卒，登高鼓呼，以擴大影響，集聚人氣。

青春版《牡丹亭》公演兩百場以後，其舞臺呈現面貌悄然發生了一些變化，例如演出性質從前些年以「展演」、「校園行」為主，變為清一色的「商演」；演出版本從前些年以三場「全本」為主，變為很少演「全本」，基本上只推一個晚上演完的「精華版」；上場演員從偶爾到較多使用B檔，下一撥青年演員的遴選培育已擺上蘇州崑劇院的工作日程。

青春版《牡丹亭》代表著當代知識分子傳承復興中華傳統文化的不懈努力和初步成功。其經驗無疑具有重要的借鑑意義，卻又難以隨便套用或簡單複製。二○○七年八月，時任國務院總理溫家寶覆信沈丰英、俞玖林，向他們表示祝賀和感謝。信中表揚二人「為保護崑曲做了很好的工作，既有傳承，又有創新，使這一古老的劇種開了新生面」，進而勉勵他們「多編多演，走向全國，走向世界，為崑曲事業的發展作出貢獻」。溫家寶還欣然題詞道：「奼紫嫣紅

牡丹開，良辰美景新秀來。」上句表彰青春版《牡丹亭》的巨大成功，下句讚嘆新一代崑曲人才的健康成長，情真意切，催人奮進。

當然，青春版《牡丹亭》並非盡善盡美，有些地方還須切磋打磨。除了青年演員藝術素養方面的問題以外，同行專家的批評意見較為集中於舞臺布景和伴奏音樂的非崑曲化處理等處。這些意見也許只是出於不同審美觀念的見仁見智，但是都已得到製作團隊的高度重視和深刻反思，吸收以為改進提高之資。蘇州崑劇院將在今年擇時隆重舉辦四百場公演和慶典。為此，劇組正抓緊重排，以期精益求精，竿頭再進。可以預見，通過集思廣益，反覆磨礪，青春版《牡丹亭》必將日臻完美，最終成長為真正的藝術精品，在中國戲曲史上留下濃墨重彩的一筆。

論青春版《牡丹亭》現象

朱棟霖／蘇州大學文學院教授、前院長

二〇〇四年四月,青春版《牡丹亭》在臺北首演,九千張戲票早就搶購一空,美國、澳洲僑民趕來看戲,《聯合報》破例頭版頭條刊登首演消息。青春版《牡丹亭》上演成為當年臺灣一個轟動的文化事件。

二〇〇四年五月,青春版《牡丹亭》轟動香港劇壇。

二〇〇四年六月,蘇州大學存菊堂內兩千四百個座位滿滿當當,開演前已是一票難求。

二〇〇四年九月,青春版《牡丹亭》是中國第七屆藝術節上賣座最好、最受觀眾歡迎的戲。

十月,青春版《牡丹亭》在北京二十一世紀劇院演出後謝幕,觀眾鼓掌長達十五分鐘,被稱為劇院開臺以來最轟動的演出。北京媒體稱,在北京這個全國戲劇中心,「除了二〇〇三年在長安大戲院演出的京劇連本戲《宰相劉羅鍋》以外,恐怕沒有哪部戲劇作品有青春版《牡丹亭》那樣大的陣勢與影響了。」

十一月,在上海國際藝術節上,青春版《牡丹亭》依然紅火。

二〇〇五年三月,青春版《牡丹亭》成為澳門國際藝術節上最具看頭的劇目。

二〇〇五年四月八日起,青春版《牡丹亭》先後在北京大學、北京師範大學、南開大學、南京大學、復旦大學、同濟大學演出。每到一處,校園裡就掀起一陣熱潮,劇場內掌聲迭起,大學生好評如潮,稱觀看青春版《牡丹亭》是一次心靈的震撼。

二〇〇五年七月,我徵得白先勇的同意和學校支持,聯絡八所大學和中國戲劇家協會、中國藝術研究院,在蘇州大學召開「青春版《牡丹亭》研討會」。

青春版《牡丹亭》的演出，已是近年來中國戲劇界影響最大、最引人關注的事件，尤其是她走進大學，在中國大學生中產生的轟動與影響，使這成為一個重要的文化現象，可稱之為「青春版《牡丹亭》現象」。

一、「青春版《牡丹亭》現象」的三大成因

形成「青春版《牡丹亭》現象」的主要原因，我提煉出三個關鍵字：「白先勇」、「青春版」、「中國崑曲」。

1、「崑曲義工」白先勇

白先勇先生以其智慧決策、美學導向與組織才能，在青春版《牡丹亭》的成功策畫與演出中所起的核心與決定性作用，已是有口皆碑。他傑出的文學創作成就以及他本人在文化界、大學中的巨大影響，是本次拓展青春版《牡丹亭》在臺港澳、在中國大陸的影響與成功走進大學的最大推動力，這也是無可置疑的。可以說，他是青春版《牡丹亭》演出的靈魂。三年來，他擱置寫作，基本坐鎮蘇州，在臺北與蘇州之間往來奔波，對劇本整編、排演的大小環節悉心指導；每次演出之前，又馬不停蹄，親自出馬宣傳造勢，召開新聞發布會、接受記者採訪、到各大學演講、與大學生座談。演出之後又認真聽取各方意見，不斷推敲、修改演出。這二十多年來，我們也見過不少優秀的戲劇演出，但是沒見過有像白先勇那樣如此持久地投入指導的。他的「崑曲義工」精神感動了大家，臺北的藝術家、大陸香港的教授專家與研究生、大學生們，都願意為青春版《牡丹亭》的演出奔忙。蘇州文化界的一位領導周向群女士說：「白先勇先生為崑曲感動，我為白先勇的精神感動。」

2、訴諸至情的「青春版」

白先勇拈出「青春版」三字做為這次崑曲《牡丹亭》搬演的題旨，我認為這是其成功的關鍵。

它強調與提煉了湯顯祖創作的「青春與愛情」主題。《牡丹亭》問世以來的演出，各個時代曾有各種各樣的理解、詮釋與處理，如「豔情」、「鬼情」，而近五十年來的流行看法是「反封建」，因為柳、杜「反封建禮教」，而白先勇則從《牡丹亭》中四百年前的唯美綺夢，提煉出一段纏綿古今的生死戀情，杜麗娘為情而死、因情而生，死死生中唯情是靈魂。湯顯祖以「情至」為自己創作追求的精髓，強調青春與愛情的主題，更符合湯氏精神，也貼近白先勇策畫《牡丹亭》鎖定的觀眾群——當代青年人的心靈。

青春版《牡丹亭》對「青春與愛情」主題的提煉，乃是真情、純情、痴情、至情，是刻骨銘心、生死不渝乃至跨越生死之情。《牡丹亭》表現的至真戀情，已為今日文藝作品所鄙棄，今日鋪天蓋地描寫愛情婚姻的作品大都表現三角戀、婚外戀、亂倫戀、非道德戀、變態戀、移情別戀，包括流行歌曲、影視劇。在那些作品中，愛與情總與是非道德、與亂、與惡、與邪相維繫，描寫真情、純情、至情被嘲笑為陳舊、保守，不合時宜。因此當《牡丹亭》劇場中濃郁的真情、純情、至情被激蕩起來，一下子喚醒了人類心靈深處飢渴的真純之情，尤其是劇場中年輕的心。劇中纏綿四百年的愛情夢想是中國人心底的愛的情結，是人類心靈的渴望。正如白先勇所說，雖然現代人比較浮躁，但是內心總有一個自己的愛情神話，現實中可能得不到，太難得，而《牡丹亭》中愛情的真摯，使此劇得以超越時代，令其獲得年輕人的欣賞成為可能。每次演出，都激起青年觀眾如潮掌聲以及心靈震撼，說明它對 e 世代青年具有吸引力，青年大學生是今日社會上純情一族。這是一個愛情神話，一對痴情的情人舞動翩翩水袖，唱著純真優雅的情歌，將青年人的心靈之窗打開。

青春版《牡丹亭》的劇本整編，頗費經營，是值得稱許的。他們考慮到，對於不熟悉古典戲曲情節的青年觀眾，片斷式的經典折子戲無法使他們產生理解與共鳴，需要演全本。戲劇的意義，是在劇場中通過「演」與「觀」的互動產生的，連續的情節才能產生情感的激動與心靈的投入。以「夢中情」、「人鬼情」、「人間情」提綱挈領形成上、中、下三本；為了體現湯氏原著精神和藝術風貌，對原作遵循「只刪不改」原則，將原作五十五折提煉、整編為

二十七折，保留了全部經典折子戲；加強了柳夢梅的戲分，使杜麗娘、柳夢梅的戲成為劇中兩條互相呼應起伏的戲劇行動主線，形成耐人尋味的戲劇複調來豐富戲劇內涵。又以杜寶奉旨抗賊、強盜李全、楊婆夫婦的活動為副線，形成全劇文武場、冷熱場交叉協調，使全劇充滿張力。

青春版《牡丹亭》起用青年演員來扮演處於青春愛情中的男女主人公，是這次演出獲得轟動效應的根本原因。就像當年好萊塢影片《鐵達尼號》轟動全球一樣，因為男女主人公青春靚麗，是影壇新人。

戲曲舞臺演出的特點是演員的「肉身化」表演、戲劇的文學、音樂、唱腔、舞蹈、做工、舞美、服飾到導演構思與舞臺調度、對人物的理解與處理，以及崑曲藝術的詩化意境等，這一切都要通過演員的肉身化表演來實現。演員的「肉身化」形象──「扮相」十分重要。因此，戲曲表演要求色藝雙全，乃是戲劇觀賞的情理與美學規律所致。

白先勇以其藝術敏感，選定蘇州崑劇院「小蘭花班」青年演員沈丰英、俞玖林出演《牡丹亭》的「夢中情人」。

所有的一切設想、一切努力、一切爭取青年大學生的計畫，其實都壓在這兩個人身上。如果他們演不出來、不能達到理想的境界，一切都白費了，二〇〇四至二〇〇五年中國崑曲的這一道靚麗風景也就沒了。這兩位年輕人果然也很爭氣。他們與劇中人杜麗娘、柳夢梅的年齡相仿，正值青春年華。沈丰英、俞玖林以清俊優雅的舞臺形象與自然細膩的表演，賦予湯顯祖的古典形象以活潑新鮮的血肉。舞臺上的演員就是有血有肉、有真情真愛的杜麗娘、柳夢梅，這對情侶不只用纏綿的水袖來表達奉獻的戀情，而且眉目傳情，舉手投足溫情脈脈，成了青年觀眾的夢中情人。我們在好幾所大學的觀眾中了解，有的同學是看了海報的靚麗劇照才去看戲的，不少女同學因喜愛男女演員的俊雅靚麗而第一次進劇場看了崑曲。

<h2>3、古典精髓──中國崑曲</h2>

中國崑曲終於有機會面對當代大學生，嫣然一展其寧靜、優雅的古典美，湯顯祖的傑出才華在《牡丹亭》演出中得以淋漓盡致、揮灑自如。這讓二十年來處於流行歌曲、搖滾樂、西方文化、肯德基包圍中的當代年輕人，真正領略

到中國傳統文化的精髓。在青春版《牡丹亭》劇場中，真正讓當代青年心靈震撼的，真正征服大學生的，是中國崑曲自身的藝術魅力。崑山腔經魏良輔改革，成為一種格律嚴謹、聲腔音樂婉轉悅耳、柔媚悠長的演唱藝術。又浸潤過許多文學藝術家的智慧，崑曲藝術成為融會文學、戲劇、表演、音樂、舞蹈、美術於一體，富有詩情畫意的舞臺綜合藝術，它集中國古典藝術與美學之大成，它獨具神韻的中國戲劇詩風格，具有永遠的魅力。而湯顯祖的文采詞章、橫溢才華，他對戲劇情節、戲劇人物的新鮮別致、想落天外又遊刃有餘的獨特描寫，使青年觀眾驚喜讚嘆連連。這是一齣中國文化的盛宴，是中國古典美學的勝利。

二、青春版《牡丹亭》走出薪火傳續的路

將青春版《牡丹亭》的演出稱之為「青春版《牡丹亭》現象」，是鑑於其演出的意義已超越了一齣戲。

它是繼一九五〇年代崑曲《十五貫》之後，在中國崑曲的弘揚傳承史上又一個具有里程碑意義的事件。

青春版《牡丹亭》的成功，引領了一條崑曲遺產保護傳承、薪火傳續、代有傳人的路子。

中國崑曲雖然在二〇〇一年被聯合國教科文組織宣布為「人類口述非物質文化遺產」，它傑出的文化與藝術價值儘管為世界公認，但是它瀕危的境況卻是有目共睹的事實。中國文化的傑出遺產崑曲藝術，能否在二十一世紀獲得保護傳承，這是我們面臨的文化挑戰與世紀命題。

1、崑曲的衰落與老化

起源於蘇州的崑曲儘管在明、清兩代創造了三個多世紀的輝煌，但自十八世紀末期徽班進京，雅部與花部之爭就愈演愈烈。道光年間，隨著花部亂彈（地方戲）的興起，崑曲行業的頹勢已現端倪。同、光年間，崑曲全面衰落，至宣統元年（西元一九〇九年）崑曲大本營蘇州只有全福班和聚福兩班重組的姑蘇文全福班。主要演員有生行沈月

泉、施研香、尤鳳皋，旦行丁蘭蓀、尤彩雲，淨末行程西亭、尤順慶，副丑行曹寶林、沈斌泉、陸壽卿等，雖說陣容還算齊整，能演戲目達四百餘齣，但畢竟孤單。那年代戰亂頻仍，時局動蕩，戲班時聚時散。延至民國十二年（西元一九二三年）十月，這個百年老班在蘇州做最後一期公演後最終解散。此時，北方有榮慶社於一九一八年一月首演於天樂茶園，並得到北京大學師生的支持，從此在北京生根立足，常演不衰，主要演員有韓世昌、白雲生、馬祥麟、侯永奎、侯玉山、侯益隆、王益友、陶顯庭、郝振基等，都是後來北崑的臺柱。但抗日戰爭爆發後，這班北崑撐到一九四〇年散班。

在崑曲全面衰落時，蘇州一批有識之士張紫東、貝晉眉、徐鏡清等鑑於正宗南崑之瀕危境況，急謀拯救傳承之策，發起組成董事會，集資千元（銀洋），於一九二一年八月創辦了蘇州崑曲傳習所。一九二二年二月，由上海崑劇保存社穆藕初出資接辦，題名為「崑劇傳習所」。崑劇傳習所先後招收五十名少兒學員，聘請全福班後期著名藝人沈月泉、沈斌泉、吳義生、許金彩、尤彩雲、陸壽卿、施桂林等為主教老師，高步雲、蔡菊生任笛師，在蘇州傳承崑曲藝術。這就是中國崑劇上具有劃時代意義的崑劇傳習所。後人稱這是二十世紀崑曲衰敗期的一支強心針。這為中國崑曲薪火傳承、度過難關，提供了最基本的條件——人才，而這批傳承中國崑曲薪火獨苗的少兒學員，就是後來崑曲界的骨幹支柱傳字輩演員。當年穆藕初等在其藝名中嵌「傳」字，寄寓這班學員將崑曲的珍貴藝術傳承下去。但是戰亂頻仍的年頭無法給崑曲提供寧靜的舞臺，一九三七年「八一三」戰火燒毀了他們賴以謀生的衣箱，至一九四二年終告解散。

更替裂變的二十世紀注定不給崑曲提供生存空間，動蕩不安的社會環境和追新趨時的文化價值觀念也會將中國文化的寶貴遺產視為敝帚。二十世紀後半期，依仗碩果僅存的傳字輩演員等，蘇崑培養了「繼」字輩等演員，浙崑培養了「世」字輩等演員，全國有二十九位崑曲演員獲得中國戲劇梅花獎殊榮。但是在全國六團一所的崑曲演出團體中，演員大多已步入中老年，大多數梅花獎得主的年齡在六十左右，崑劇界後繼乏人令人堪憂。而崑曲演出的劇目是靠一代一代演員口耳相傳授的，人稱「代減其半」。據已故崑曲史家陸萼庭統計，清末蘇州

崑班藝人能演劇目五百五十折，傳字輩演員能演五百折（其中包括雜劇等戲）。六〇年代上崑在俞振飛、言慧珠主持、指導下，蔡正仁等一輩演員能演兩百折，而今日年輕演員只能演出其中三分之一。據估計，今日集全國崑劇院團能演的折子戲，去其重複的，不過百折左右。中國崑劇演出的特點是劇靠人演，藝依人傳、人傳劇存、人去藝散。崑曲的保護傳承，依靠演員的代代傳承。今日崑曲的危機，也就是藝術失傳、演員難覓的危機。

2、新世代演員的傳承

珍愛崑曲如生命的白先勇，看到了崑曲目前面臨的危機主要是由於觀眾老化和演員老化所致，他希望通過青春版《牡丹亭》的演出，造就一代年輕演員，培養崑曲人才，以青春的演員面對年輕的觀眾，讓傳統的經曲煥發出青春的生命。他請來著名崑曲表演藝術家張繼青、汪世瑜，請他們向青年演員親自傳授其藝術真傳。並舉行了傳統的拜師儀式，就像八十年前崑劇傳習所做的那樣。崑曲的五百年傳承就是靠這樣的方式薪火傳續、代有傳人的。無疑的，從青春版《牡丹亭》的排練到兩年來的演出活動中，兩位師傅的真傳保證了青春版《牡丹亭》的演出是正宗、正統、正派的南崑藝術，他們的演唱、他們的表演、他們的風格、他們對劇中人的理解，都在兩位傳人身上獲得了傳承。有人稱，沈丰英的表演，她的一招一式有許多張派特點，而俞玖林的表演也受到汪世瑜的直接輔導，那些名折〈拾畫〉、〈叫畫〉以及新捏的戲，都來自汪世瑜真傳。兩位師傅的傾心傳授得到格外的尊重。我注意到從排練到每次演出，「旦角祭酒」、「巾生魁首」的稱譽一直如雷貫耳，響遍海峽兩岸，白先勇每次出席新聞發布會、每次謝幕、每次座談會，總是都請張、汪兩位師傅一起出席。過去若干年中，崑劇傳統劇目的挖掘與青年演員的成長都離不開傳字輩演員指導，但往往很快被擱置一邊，像本次這樣的受尊重卻自白先勇始。

白先勇力主青春版《牡丹亭》重在推出青年演員。名不見經傳的青年演員擔綱的青春版《牡丹亭》的成功，對中國崑曲界在今日需迫切解決的人才培養與藝術傳承問題，打破崑劇演員固有的凝固、尷尬局面，具有特別意義。

我國戲曲界的歷史與各種原因，造成名演員的年齡已不年輕。戲劇界對此已習以為常。我們欣賞他們的演出，是

對藝術經典的鑑賞。對於有經驗的戲劇鑑賞者來說，大家都非常熟悉這些經典折子戲的情節，以致於念白唱詞行腔都爛熟於心，戲劇的情節內容已在觀劇中被淡去，演員的外形扮相相對於鑑賞者來說已不重要，戲劇鑑賞的重點在於欣賞與鑑別演員的表演藝術如何以形傳神，他的表演與演唱如何達到藝術理想的最佳狀態，例如以某個著名演員的表演為標準，以及他是否還能有個人的藝術風格。觀劇心理的另一方面是，出於對某一著名演員表演的認同，因而對於他因年齡造成的形體扮相的不足就忽略不計了。上面所說的當然是戲劇鑑賞的理想境界，但這樣懂行的戲劇鑑賞者畢竟是少數，在今天只剩下極少數老年觀眾了。戲劇演出是必需面對大多數觀眾的，觀眾進劇場總是通過對戲劇情節與戲劇人物的理解、關注，才能進而欣賞藝術。某劇團會安排青年與中老演員分別演《牡丹亭》的上、中、下本，一位青年觀眾看後說：「他們的唱腔確實爐火純青，表演已臻化境，但看著他們臃腫的身形、滿臉的滄桑卻要做出小兒女的種種嬌態，我卻渾身起了雞皮。」這話雖然使人難以接受，但可能是大多數觀眾的感受。

戲劇舞臺演出的「肉身化」特點，需要青年演員擔綱表演主體。現在崑曲界津津樂道當年傳字輩顧傳玠、朱傳茗的表演。顧、朱的表演，我沒親見，但看當年留下的劇照與劇評，可知青春靚麗是他們當年紅透海上崑壇的一個重要原因。顧傳玠當年在上海聲名鵲起時，年僅十五、六歲。他二十一歲時被梅蘭芳（當年梅蘭芳二十六歲）邀請同臺演出全本《販馬記》，之後即離開舞臺，他的名分生涯與演藝聲譽是在二十一歲之前。另一位名角朱傳茗也是在二十歲之前已享譽滬上。劇評與回憶都說，顧傳玠扮相清秀飄逸，舉止文雅瀟灑，風神奕奕，音調清麗委婉，抑揚自如，唱腔清麗柔潤。有人描寫顧、朱二位：「正當妙年，或濯濯如春柳，或燦燦如奇葩，清歌妙舞，一回視聽，令人作十日思。」（半村主人：《仙霓社之前後》，《紅茶》半月刊）。當年《申報》是這樣評論仙霓社傳字輩的演出的：表演自然真切、細膩傳神，他表演中時有皺眉，更令其表演楚楚動人。朱傳茗扮相端莊秀麗，身段優美，表情細膩，音調清麗委婉，抑揚自如，令人作十日思。朱傳茗扮相端莊秀麗，身段優美，表情細膩，

「今日新樂府之角色，皆為青年子弟，扮相甚佳，行頭亦頗漂亮。所演之劇，均能破除沉悶，以迎合社會之心理。」（一九二八年）想當年梅蘭芳在北京初登菊壇嶄露頭角，尚在十八、九歲，他的鋒頭甚至壓倒伶界泰斗譚鑫培，主要還是得之於青春的優勢與表演細膩，吻合大眾的觀劇審美心理。一九二三年，程硯秋邀俞振飛在上海丹桂第一臺演出

〈遊園驚夢〉，珠聯璧合，佳評如潮，那一年程二十歲，俞二十二歲。他們當年的演技絕不可能已達到後來的大師級水平。

崑曲藝術以生旦戲為主，劇目的這一特點與崑曲成長於江南、也成熟於江南文化這一特點相融合，崑曲藝術充分體現了「江南春色」的美學特色。它尤其需要演員的年輕化，清俊文雅的生旦無疑也是崑曲舞臺表演藝術的美的追求。設若沒有了生、旦的清俊優雅，崑曲典雅柔媚婉轉的藝術風格就會損失不少，演員形體的變異與生旦角色美的要求之間的錯位造成的遺憾，是很難彌補的。不管這舞臺是如今鏡框式舞臺還是古典廳堂的紅氍毹演出，後者由於觀、演距離的貼近更要求優伶年輕可愛。所以崑曲史上，無論是明清家班還是清代職業崑班，都挑選青少年為戲班優伶。當然那時也有功力深厚的老演員名世，但見諸文字記載的清俊美貌的年輕演員，更不勝枚舉，以致當年名公巨卿、文人雅士都紛紛讚諸筆墨。如張岱在《陶庵夢憶》中自述其家班：「自大父於萬曆年間與范長白、鄒愚公、黃貞父、包涵所諸先生講究此道，遂破天荒為之。……主人解事日精一日，而僕童技藝亦愈出愈奇。余歷年半百，小溪自小而老、老而復小、小而復老者，凡五易之。」（《陶庵夢憶》卷四〈張氏聲伎〉條）張氏不惜花費重金，五易其人，以保持家班演員的年輕化。

現在，上海、南京、北京、杭州繼青春版《牡丹亭》之後，紛紛推出各種「青春版」崑劇，證明了青春版《牡丹亭》此舉的影響。

三、古老藝術與現代審美的結合

青春版《牡丹亭》的演出，展示了中國崑曲正宗的藝術與美學風貌，賦予古典崑曲遺產以青春的生命，這是中國美學的勝利，在今日全球化、現代化的浪潮中，尤其具有意義。

近二十多年來，戲劇行業全面衰落，觀眾大量流失，曲高和寡的崑曲尤甚。八〇年代中期，我親見蘇州開明劇院

舉行全國崑曲會演，臺上是當時崑曲界最著名的演員在演出她的拿手戲，而臺下只有前面幾排老年觀眾。從此以後，全國崑曲會演十多年未能舉辦。前幾年免費的蘇崑星期崑曲劇場也因沒有觀眾而難以為繼。青春版《牡丹亭》在蘇州大學首演，我最初的估計是需組織四百觀眾在小禮堂演出，因為根據以往的經驗，能夠耐心觀看崑曲的大學生只有幾百人，而且還難以保持三場不走人。但是白先勇專門從臺北打來電話，希望進入兩千多座位的大禮堂。結果連演三天，無需組織觀眾，七千多人次全部滿座，盛況空前。大學生讚嘆：「唱腔婉轉悠揚，唱詞高雅清秀。」「舞臺簡潔獨特，意境美妙無比。」「崑劇真是國粹！」

這是中國戲曲的一個奇蹟！

奇蹟的產生，我認為當然離不開白先勇個人的魅力與努力，不應低估兩位年輕演員的成功扮演與全體的努力，但是其根本原因在於中國崑曲的魅力，是中國美學的勝利。

白先勇說：「崑曲是唯美藝術，追求美是我的出發點和歸宿，我就是要叫中國的古典美還魂，以美喚醒觀眾心中的浪漫和憧憬。」

大家都在試圖說明青春版《牡丹亭》的成功，以期求得中國古典戲曲復活的可能性。

北京二十一世紀劇院演出歸來，蘇崑院長蔡少華告訴記者，北京的評論認為古老藝術與現代審美的完美結合也是青春版《牡丹亭》成功的重要原因，畢竟面對的是二十一世紀的觀眾，他們的審美標準已經隨時代有了轉變，青春版《牡丹亭》抓住了這種轉變。

「採用了全新的手法來演繹他們的愛情神話。」這是一種很流行的、也很易為潮流所接受的解釋。

有的認為青春版《牡丹亭》是因為改編了，才「屬於我們的」。引用黑格爾的話：「我們自己民族的過去事物必需和我們現在的狀況、生活和存在密切相關，他們才算是屬於我們的。」「如果要把情節生疏的劇本搬上舞臺表演，觀眾就有權利要求把它加以改編，就連最優美的作品在上演時也需要改編。」（黑格爾：《美學》，第一卷，頁三五一）因為社會變化了，人們的心理變化了，戲劇觀眾的欣賞習慣和欣賞要求也變化了，上演古代劇本時就必需適

應這種變化。

我認為，這是對於青春版《牡丹亭》的誤解，一種從層層因襲的流行理論中產生的誤解。對於保護傳承崑曲遺產，是一種誤導。

我認為，青春版《牡丹亭》的成功與魅力，是中國崑曲自身的藝術魅力。而不是在古典傳統之外又加上了現代因素，或者是把古典劇本改編了，改成迎合現代觀眾的欣賞習慣與欣賞要求。

創作組當然對湯顯祖原劇本進行了整編，但他們不稱「改編」而稱「整編」，他們的原則是「只刪不改」，是考慮在上、中、下三本九小時演出單元時間內，如何更好地體現湯氏原作的精神，而不是將原劇本改得現代些，以適應今日現代社會觀眾的全新審美要求。青春版《牡丹亭》中對於愛情與性的相互吸引的刻畫，對於劇中人青春的苦悶、遐想、迷思、浪漫與執著的渲染，那些讓今日大學生痴迷和心靈震盪的種種因素，恰恰都是屬於原作首創的，而不是迎合今日要求改編的。

劇中的舞美、燈光、服飾、音樂甚至舞蹈與表演，也都有新的創造與設計。但這一切的美學目的是明確的，那就是如何更好地塑造符合湯氏原作中兩位男女主人公的浪漫愛情與執著痴迷，更好地烘托出湯顯祖原作的藝術風格與美學精神。王童為杜麗娘、柳夢梅新設計的服飾，烘托出劇中人的心靈與氣質，〈驚夢〉中花神隱去，一襲白衣的柳夢梅如玉樹臨風清新俊雅，出現在杜麗娘身邊，給浪漫的愛夢增添了清雋的詩意。舞美的設計風格寫意簡約，吸收了蘇州古典園林的藝術要素，那是屬於中國戲曲的美學風格，而不是現代話劇的。戲曲音樂家周友良為青春版《牡丹亭》的唱腔全部配樂、配器，全部唱腔都依現存崑曲曲譜，新配的音樂、過場都體現了崑曲音樂特點。周友良音樂設計的一大成功是，他從杜麗娘核心唱段【步步嬌】抽取音樂旋律，設計了杜麗娘主題音樂；從柳夢梅核心唱段【山桃紅】抽取音樂旋律，在杜、柳後來的重要唱段中，在戲劇情節的關鍵環節，不斷地交叉演奏起這兩支主題旋律，這是男女主人公的音樂靈魂，是他們的心靈深處的呼喚，也是青春版《牡丹亭》付諸音樂的主題呼喚。它使上、中、下三本九小時的演出在音樂上渾然一體，音樂主題鮮明、令人印象深刻。

古典戲劇在現代劇場的演出，當然遇到一個古典美學與現代劇場的接軌問題，因為面對的是現代的青年觀眾。

白先勇的態度是：「選擇但避免濫用現代。」負責美術設計的王童說得好：「須抱著謙卑的態度，體味崑曲抽象寫意、以簡馭繁的美學傳統，其實相當符合現代精神。而崑曲與園林、蘇繡三者，同為吳越傳統人文、細細體味的代表，也可當作舞臺美術、服裝設計的援引。讓蘇州本身的文化，得以融入青春版《牡丹亭》中，也是我們幕後製作、設計群的共識。」他追求「寫意、簡約」的美學精神，這正吻合了崑曲的美學精神。

白先勇是唯美的，他唯美主義的美學原則使他對青春版《牡丹亭》的製作十分講究，唯求至美精良。〈離魂〉結尾，黑幕下杜麗娘身披曳地的紅色斗篷，手拈一枝梅花驀然回首，拉起，一束追光留下了杜麗娘對人間無限的依戀。〈回生〉的結尾呼應了〈離魂〉，黑幕徐徐拉開，杜麗娘從沉睡中慢慢起來，在晨光中返回人間。這顯然是運用了現代話劇的手法創造出湯顯祖筆下的杜麗娘出生入死、因情回生的舞臺意境。全場的掌聲就是對於這種藝術創造精神的讚許。

青春版《牡丹亭》借助製作中的現代元素，讓從未進傳統劇場的青年觀眾領略到中國崑曲的「蘭韻幽香」，是中國的古典雅韻。「不到園林，怎知這春色如許！」當正值花樣年華的杜麗娘在遊園時感嘆撩人春色時，很多第一次與崑曲接觸的年輕觀眾也對古老的崑曲發出了同樣的讚嘆。

我們也不能不讚嘆，那是中國崑曲自身的魅力。她的曲詞、對白的華彩，她的音樂、唱腔的柔婉，她的表演、舞蹈的嫋娜呼應，她劇中人心靈的豐富激盪，她舞臺的空靈意境，讓現代青年觀眾直接領略了中國文化的風采。

我在這裡還需要指出的是，青春版《牡丹亭》的表演藝術是正宗的「蘇州風範」，是中國崑曲的正宗藝術，體現了古典崑曲的正統一脈。就是白先勇一再強調的：「正宗」、「正統」、「正派」。

青春版《牡丹亭》中沈、俞的表演，展示了正宗南崑的藝術，讓您欣賞到古典崑曲所蘊含的「江南春色」。所謂崑曲的「蘇州風範」，是在蘇州歷代文人雅士的精心指導下產生的。講究咬字準確、吐字清晰；行腔運音嚴守家門規範，這些演唱規範來自數百年蘇州清工曲家的制譜校訂；表演文雅柔美細膩，風骨內蘊，創造出俊雅柔美、細膩豐

厚、具有書卷氣的南方風格。蘇州軟水溫土，風物清嘉，人文靈慧。一方水土養一方人，江南水文化的滋養浸潤是蘇州文化審美清俊雅致、靈動精細，產生了園藝、絲綢、刺繡、盆景、雕刻、絲竹。而崑曲的歌唱、舞蹈，乃是依循吳語音韻、行腔譜曲，提煉吳中藝術與審美資源而設計、譜寫的。「吳音清柔，歌則窈窕洞徹，沉沉綿綿，切於感慕」（明王同祖《崑山續志》）。以吳儂軟語唱「水磨調」，恰好表現出蘇州文化與審美的需求特點。明清以來許多著名曲家、「拍先」都是蘇州人，崑班教習也都聘自蘇州（如《紅樓夢》中寫梨香院）。明清時期各地崑班優伶大都來自蘇州，「梨園子弟」會與「蘇州狀元」一起被戲稱為蘇州特產。當代崑壇，俞玖林來自崑曲發源地崑山，從俞振飛到張繼青、汪世瑜、蔡正仁、石小梅、吳錦芳、張寄蝶等一大批崑曲梅花獎得主，都是蘇州人氏。沈丰英生於太湖之濱，他們演唱的曲譜是葉堂舊譜，吐字行腔得自張繼青、汪世瑜親授，表演也是張、汪數十年舞臺經驗的傳承，而張繼青、汪世瑜又是沈傳芷、周傳瑛等傳字輩的真傳。他們的表演呈現的自然是正宗南崑的藝術美與文化意蘊。

四、文化遺產在現代社會的生命力

在今日全球化、現代化的浪潮中，青春版《牡丹亭》的成功就具有了特別的意義。它顯示出崑曲做為文化遺產在現代社會的生命力。在現代主義、後現代主義的一片騷亂湧動聲浪之中，這是中國美學的勝利。

從二十世紀五四新文化運動以來，對待中國傳統文化已形成了一種習慣性的、幾乎是無可置疑的思維定勢與批判態度。那就是，一是批判繼承論。雖然不能不承認傳統文化有糟粕也有精華，但是凡傳統文化一言以蔽之都不適應現代社會的變化與要求，因此必須對此批判地繼承；二是傳統的現代改造與創新論。傳統文化要發揮作用，必須經過現代改造。這種思維定勢，在八〇年代以來中國現代化潮流中愈加強化，思想文化界出於文化改造的迫切要求，對傳統文化展開了又一次全面的批判，再加上中國社會的深度政治化，淵源深厚、博大精深的中國傳統文化在二十世紀遭受

毀滅性的打擊。傳統文化藝術，似乎已被宣判了死刑。幾乎一致的看法是，中國傳統文化是封建社會的產物與文化，只是為封建社會服務的，它在現代社會不能發揮作用，已經只是一種阻力；若要使傳統文化再發揮作用，必需改造它。也是幾乎一致的看法是，崑曲內容陳舊，節奏拖沓緩慢，無法適應現代社會的快節奏，已是博物館藝術。

但是在青春版《牡丹亭》劇場中，數千大學生一起為中國古典藝術鼓掌。他們發現了中國古典藝術美得不可抗拒。耐人尋味的是，劇場中的這一代年輕人，在西方肯德基與好萊塢片中成長，在網路遊戲、流行音樂、搖滾樂中游走，在後現代速食文化的薰陶中追逐著通俗、低俗與趣味。傳統已被忘卻或棄為敝帚。可是，青春版《牡丹亭》給他們帶來前所未有的美的鑑賞，那是一種寧靜、典雅、溫柔、細膩的古典主義氣質，是數百年文人雅士創造的精緻文化，是名副其實的中國高雅藝術的靈魂。一位北大學生說，每次演出開始，唱主題曲「忙處拋人閒處住」，「當領唱頭一個『忙』字一跳出來，所有侵入我國的西洋強勢文化，諸如《阿依達》的歌劇、《天鵝湖》、《睡美人》的芭蕾、顧爾德的巴哈等等統統從空中捧下，跌得粉碎，絲毫不爽。我突然驚覺在劇院裡正上演的崑劇就是自己與祖國千年歷史的維繫點。你看，書本上從小唸到的詞句都活了，變作一個手勢、一個眼神、一個身段嫵媚地溫柔地熟悉地向你拋來，你除了一呆一驚之餘，便是欣喜若狂。」青春版《牡丹亭》為青年學子提供了與傳統、古典對話的空間。他們從古雅藝術中發現現代美，中國文化的美就是自己追求的美。它既是傳統、古典的，又是現代、時尚的。中國古典精神在今天仍有生命力。

青春版《牡丹亭》走進大學，成功地實踐了崑曲走向當代青年、走進大學的創舉。為崑曲的傳承弘揚找到了一條重要的生路。這是繼一九五〇年代《十五貫》之後，在中國崑曲史上又一具有里程碑意義的創舉。

青春版《牡丹亭》下本演完，北京二十一世紀劇院燈火輝煌，像前面兩天一樣，觀眾又站起身，一大批年輕人又湧到臺前，掌聲響了足足十五分鐘，叫好聲此起彼伏。尤其難得的是，一半以上的觀眾是黑髮人群，其中不少是大學學生。七十四歲的崑曲家叢兆桓說：「這次有那麼多的年輕人能走進劇場，做為一個老崑曲觀眾，我很欣慰。」在八

所大學演出，也無不受到大學生們熱捧。即使當年《十五貫》的演出，也沒有擁有如此眾多的大學生觀眾群。

一代新的崑曲觀眾群，從這裡開始成長。

白先勇最初提出「青春版」創意，這個想法正在開始落實。

過去崑曲界、文化部門費心盡力抓的是崑曲界自身，劇團、演員、劇目。他們認為觀眾是自發的，無需專門培養。事實上，近二十多年來，崑曲的衰落與觀眾的凋零散落是同步的。很快崑曲界發現，臺下觀眾稀少得可憐。沒有了觀眾，高雅的經典劇目面向誰人演出？歷史上，任何一個劇種，它的衰落總是和觀眾群全面流失相伴隨，就像當年大量崑曲觀眾被西皮二黃吸引去一樣。這裡用得著一句話：「觀眾是上帝。」崑曲的生存，崑曲遺產的傳承弘揚離不開她的熱心觀眾與廣大社會層。大學生觀眾群一旦崛起，將會有利於推動保護傳承。高雅的崑曲本是當年文人雅士創造的藝術結晶，今日高文化群體的介入將有可能真正推動崑曲的保護、發展與創新，在劇目上，在表演上，在美術上，更在演員的培養上，將崑曲做為人類文化遺產的保護、弘揚提升到一個新的層次。

555

「白牡丹」的香港情緣

金聖華／香港中文大學榮譽院士

「白牡丹」的稱號，第一次是從章詒和口中聽到的。那一回在飯局上，大家興致勃勃地談起白先勇的「青春版《牡丹亭》」，說是內地的大學生之間流行一種說法：「世界上只有兩種人，一種是看過『青春版《牡丹亭》』的，一種是沒有看過的。」章詒和聞言在旁微微一笑，閒閒拋出一句：「現在大家都把白先勇監製的牡丹亭，叫做『白牡丹』了！」

白先勇的白牡丹，果然不同凡響，從二〇〇二年開始，他不知道投放了多少精力，灌注了多少心血，把這株原本已經奄奄一息的牡丹，從瘠土荒原救了出來，放在自己的心頭，護著她，暖著她，想方設法讓她重現生機，再展笑顏，更為她放下身段，不惜拋頭露面，南北奔波，以傳道者的熱心和奉獻精神，到處去弘揚。

經過十多年的漫長歲月，白先勇終於把號稱「百戲之母」的崑曲，從瀕臨式微的狀態，以一齣齣精心製作的「青春版《牡丹亭》」扭轉乾坤，打造成年輕人趨之若鶩的心頭好。十多年前垂垂老矣的戲，風雨飄搖，後繼無人；十多年後的今時今日，青春洋溢的「校園傳承版《牡丹亭》」，於二〇一八年在北大首演，從臺上的生旦淨末，到臺下的鑼鈸簫鑼，完全由十六所大學及一所附中選拔出來的年輕學子擔綱演出，這一個戲劇性的轉變，的確令人耳目一新！

白先勇推動的這項文化創舉，經過了多年的努力與堅持，如今都事無巨細，詳述在一部紀錄片中，名之為《牡丹還魂——白先勇與崑曲復興》！這部片由原先執導白先勇傳記片《姹紫嫣紅開遍》的鄧勇星擔任導演，從二〇一八年開始攝製，耗時一年半，走訪七個城市，訪問近五十名學者，方始完成，所費的人力物力，難以計數。

一、崑曲義工大隊長的精神感召

幾個星期前，跟白先勇通電話，他興高采烈地告訴我，前不久，即二○二二年九月十七日至十八日，東南大學與南京大學白先勇文化基金，通過線上線下結合的方式，以「傳承與傳播：青春版《牡丹亭》與崑曲復興」為題，舉辦了一次規模宏大的國際研討會。除了白先勇本尊通過網路視訊發表感言，參加的學者與藝術家都在會上就主題展開了熱烈的研討與交流。

「凡是與會專家學者的發言，都會彙集成書，另外，我還要邀請所有曾經參與這次崑曲復興運動的朋友，都一起來把經過書寫成文，共襄盛舉。」

「你也寫一篇吧！」白先勇在電話中盛情邀約。我真的不知道自己在這椿盛舉中，做了什麼，該寫什麼？見我推辭，他不斷用極其真摯的言辭打動我：「回想過去，這十多二十年來，打造一齣青春版《牡丹亭》，一開始，根本不知道會是這麼困難的過程，歷經艱辛，難以言喻！」他接著說：「其實，這是天意垂成，我可不是做事那麼能幹的人，那是天意推著我一直做下去，是由無數朋友無私的奉獻與付出，在節骨眼上幫我一把，最終才能成事！」的確，受到白先勇這位崑曲義工大隊長的精神感召，無數義工小隊員都踴躍參加，甘心投入，形成了浩浩蕩蕩的隊伍，眾志成城，終於成就了崑曲復興的大業！

「青春版《牡丹亭》」的形成，跟香港息息相關，你就寫寫在關鍵時刻，你曾經參與其中的幾椿事吧！」白老師最後提議。

二、香港是白牡丹催生之都

其實，白先勇的青春版《牡丹亭》，植根於童年時代在上海美琪大劇院觀賞梅蘭芳〈遊園驚夢〉絕藝的深刻印

象；發軔於多年後重返故地，欣賞上崑《長生殿》搬演的難忘經驗；開展於二○○二年在香港應康文署之邀，做四次陳述崑曲之美的演講，當時，曾經托古兆申邀請蘇崑演員示範演出。從此，白先勇與蘇崑結緣，也因而踏上了推廣崑曲的不歸路，悉心製作了「青春版《牡丹亭》」，而香港一地，也就成為了「白牡丹」的催生之都，跟這位勇往直前的崑曲義工大隊長結下了長達二十載的不解之緣。

據悉，是香港的何鴻毅家族基金，自二○○六年至二○○八年，全力贊助，使「青春版《牡丹亭》」在全國十多所高校演出，掀起一陣崑曲熱，牡丹熱，並贊助崑曲演出，引領香港的年輕學子及普羅大眾走進崑曲世界。是余志明的香港迪志文化出版有限公司，贊助了「牡丹一百DVD」的製作，以及香港各大學的崑曲推廣計畫和內地的演出。

此外，香港還有其他的善長仁翁，在緊要關頭，仗義出手，潤物無聲，也是值得一併紀錄下來的。

三、白先勇劉尚儉意氣相投

二○○五年夏，我把多年來為香港中文大學榮譽博士及榮譽院士撰寫的贊詞，結集成書，名之曰《榮譽的造象》，該書由白先勇為我撰寫序言。七月一日，《榮譽的造象》在天地圖書公司舉行新書發表會，書中涉及的多位博士院士都賞臉蒞臨，包括榮譽院士劉尚儉在內。白先勇當天原本要飛回臺北的，也為此特地改了機票，留港出席。

那天，許多久未見面的文化學術界朋友，都歡聚一堂，盡興交談。白先勇與劉尚儉兩位在我幾年前主持的青年文學獎宴會上曾經見過面，這次重逢，格外高興。只見他倆於人多熱鬧的場面，在一旁密談，不斷聊，逸興遄飛，神情投入而忘我！事後才得知，一場白牡丹越洋赴美，遠征異國的壯舉，就這樣在兩位性情中人於一次文化活動的交流中，給敲定下來了。

劉尚儉是位樂善好施的實業家，雅好藝術，能詩善文。我是在詩翁余光中七秩華誕的盛會上認識他的。初次見面，就發現這位成功的商家與眾不同的灑脫和豁達！身為皮業大王，原籍河南鹿邑的劉尚儉嗜好獵鹿，更喜策騎草

原，馳騁大漠。他為人慷慨大度，不拘小節，自稱「離經叛道」，卻對推廣教育，弘揚中華文化，極具使命感。他曾經大力支持我為中文大學創辦的「新紀元全球華文青年文學獎」，歷時三屆，每屆經費超逾百萬，而劉尚儉獨力支援其中一半。記得第一次在電話中向他募款時，我一共用了五分鐘陳述需求，他二話不說，立刻應允；第二第三屆，則各用了三分鐘。劉尚儉處事極有原則，乾脆俐落，有所為有所不為。有一次，他在赴美的飛機上邂逅青柏克萊加州大學校長田長霖，兩人比鄰而坐相談甚歡，到了下機時，他已經對田校長許諾捐贈美金數百萬鉅款，以推展柏大校務暨促進中西文化交流。

原來，在那次《榮譽的造象》新書發表會上，劉尚儉見了白先勇，主動向這位崑曲大義工提出：「我可以為你做些什麼？」那時白先勇恰好密鑼緊鼓在籌措白牡丹赴美演出的事宜，為了龐大的經費，正在傷透腦筋。劉尚儉的提議，好比一陣及時雨，解決了懸而未決的大難題。結果，劉尚儉慷慨贊助赴美費用的一半五十萬美金，使青春版《牡丹亭》於二○○六年九月及十月間，得以順利前往美國加州，先後在柏克萊，爾灣，洛杉磯及聖塔芭芭拉四地演出，盛況空前，大獲成功。

二○○七年四月中，我和白先勇應王蒙之邀，前往青島海洋大學講學。我們三人同住在海大賓館五十四號樓。當時的樓層高低，按年齡分配，樓下是眾人共聚的客廳飯廳，王蒙住二樓，白先勇住三樓，我算是三人之中最年輕的，於是給編派爬四樓。白天演講完畢，到了晚上，樓下的白先勇，順便上來跟我聊聊天。我們談了很久，發現他弘揚百戲之祖，我推廣華文文學，雖然規模有大有小，但是大家所親身遭遇而又不足為他人道的艱辛與困難，卻是相去不遠的。白先勇最感到為難的事，莫過於推廣文化活動，必需到處募捐，要讀書人談錢，確實難以開口。經過了這一席夜話，使我更了解他為了帶領崑曲，而四處奔波，廢寢忘食的付出與決心。當時就心中暗忖，以後只要有任何可能，必定要為白先勇的崑曲復興大業盡一份心意，哪怕微不足道，也要竭盡綿力。

四、周文軒最後的善舉

那年的五月，在北京欣賞了青春版《牡丹亭》演出一百場，喜見白牡丹越趨成熟，風姿嫣然。同年十月，劇團應北京國家大劇院之邀，在北京欣賞了青春版《牡丹亭》演出一百場，喜見白牡丹越趨成熟，風姿嫣然。同年十月，劇團應赴京觀賞，還以晚上一起觀劇，白天帶她去拜訪季羨林、楊絳等文學界前輩先驅做為「利誘」。青霞應約訪京，不但連看三晚牡丹亭，還在第三晚觀後，宴請全體蘇崑演員火鍋宵夜，在席上，她為這群瞬息間變為小粉絲的可愛年輕人打氣講故事，對勉勵大家繼續在舞臺上努力獻藝，發揮了很大的鼓舞作用！

然而，這一切光環的背後，卻還發生了一宗鮮為人知的驚險故事。原來，北京大劇院在《牡丹亭》即將推出的最後關頭，突然提出了收取場租的要求，這一項額外的費用，使人措手不及，不知如何面對。我在香港收到來自北京的告急電話，情急之下，唯有趕緊走訪新亞校董會主席周文軒博士以尋求出路。

周博士是位不折不扣的儒商，雖然創業致富，畢生卻以濟世救人為目標。他醉心藝術，崇尚文化，認為文學音樂不但可以陶冶性情，還可以興教樹化，移風易俗。生活中，他熱愛弦歌之聲，曾經為古典詩詞譜曲，並以張繼的〈楓橋夜泊〉為題作曲，匿名參賽，榮獲冠軍。身為蘇州人，他與夫人都雅好崑曲，二○○五年初，蘇崑「小蘭花班」來中文大學演出兩場折子戲，就是由新亞書院贊助的，而新亞的資源，即來自周文軒博士的慷慨捐貲。

記得那是九月初的一個星期五上午，天氣仍然悶熱無比。走進周博士那位於尖東的所在地，內心只覺忐忑不安，不知道到時如何啟齒。其實，早些時我已經拜訪過周博士了，當時是為了白牡丹的北京演出經費而自告奮勇去募款的。記得周博士和顏悅色地說：「演出經費要多少？先去別處募集一下，不足之數，由我來填補。」往後的幾個星期，嘗遍了到處碰壁、徒勞無功的滋味，用盡了英語、法語、滬語、粵語、普通話的技能，向各方人士求援，費盡口舌宣揚崑曲的妙處，卻毫無成效，終於，硬著頭皮，再次走進周博士的辦公室。

那天事前向白先勇請示所得，知道即將開口的不是一個小數目，面對著溫文慈祥的周博士，我們之間一向是用吳

560

儂軟語對答的，他輕聲細語地問：「還欠多少？」我低頭悄悄地回答，沒想到他竟然一口答應了：「好！這個數目，我來贊助吧！」接著，又聊了一會，周先生說，他做善事，很多都是匿名捐贈的：「盡了心就好，何必出名！」他也沒有多要戲票，說是給太太看就可以了，因為她喜愛崑曲。接著，他又說：「走吧！去銀行，今天星期五，要趕著去寄匯款啊！」時近中午了，天氣鬱熱，他沒有猶豫，未及用膳，就冒著熱汗匆匆下樓趕去銀行了，為的是一次捐獻，一份承諾。

事後，因見周博士回答得這麼爽快，我一直在提心吊膽，不知道當天的對話，他是否聽清楚了，深怕我低頭回答時，把那大筆款項的數目字最後一個零頭在喉嚨底吞掉了，讓他發生誤會。幾天後，我有澳門之行，船開出碼頭，在海上即將失去訊號的時刻，忽然收到白先勇的來電，「匯款收到了」，他在那一端說，「收到多少？」他說了個數目，幸虧零頭沒有少，這下，我終於放下了心頭大石！此時，望出船艙，只見白雲悠悠，碧波漾漾，內心充滿了美好的感覺。

嗣後不出幾個月，周文軒先生就因病去世了，這次慷慨捐款，可能是他生平最後的一項善舉。

五、李和聲的慷慨捐助

二○一八年四月十日，為慶祝北京大學創校一百二十週年，校園傳承版《牡丹亭》在北大百周年紀念講堂隆重首演。早在二月間白先勇來中文大學開講《紅樓夢》時，已經帶來這個好消息，並邀我屆時前往北京一起觀賞。令人料想不到的是，這群並非專業演員和演奏者的年輕學子，僅僅經過了八個月的集訓排練，竟然就有如此令人矚目的超水準演出，難怪白老師一面看戲，一面頻頻說：「整個人都給學生的熱情融化了！」

當天晚上，我們在旅舍中相約商討，彼此都認為這樣優秀的傳承版《牡丹亭》，除了演出成功，更具有標誌性文化事業的意義。二○○五年白先勇首次在北大推出崑曲，當年這批年輕學子，還是一群七八歲的孩子；如今，他們已

經成為正式粉墨登場的參演者，在北大百年禮堂上將崑曲的「情」與「美」發揮得淋漓盡致，而我國的文化精粹，終於一脈相傳，後繼有人了！

白先勇託付我回港之後，與中文大學校長商談，希望把校園傳承版《牡丹亭》帶來香港，在中大演出。承蒙段校長竭力支持，此事似乎漸有眉目了。然而演出經費呢？又是一項龐大的支出，有哪位善長仁翁會慷慨解囊，踴躍捐助呢？於是，我想到了熱愛傳統戲劇的李和聲先生。

李和聲先生是中文大學和聲書院的創辦人，也是眾所周知的金融界翹楚，他平生熱愛京劇，一心弘揚，不求回報。在中國的戲劇界，一向是京崑互通，一脈相承的。還有什麼比求助於李先生更佳的方案呢？更何況李先生對我來說，既是父執輩，又似兄長般的人物，跟他開口，比跟任何旁人更加容易。正如所料，那回跟李和聲先生一提此事，他馬上應允，並且囑咐我務必要跟白先勇來個飯約，讓同道中人能借此機會，好好為推廣崑曲，弘揚國粹而歡暢聚談。

記得那次的飯局，席上主客除了白先勇，還有中文系的崑曲專家華瑋教授等人。李和聲先生在上海總會設宴，還特地從家中帶來珍貴的冬蟲夏草宴客，大家言笑晏晏，賓主盡歡。

二○一八年十二月二日，《校園傳承版《牡丹亭》在李和聲先生及其他多位贊助者的全力支持下，於中文大學邵逸夫堂順利公演，除了北京的年輕學子，還有香港及臺北的學生參加演出，崑曲這一傳統瑰寶，終於煥然重生了。

回顧往昔，在二十年來的悠悠歲月中，這株由白先勇悉心撫育的白牡丹，跟香港結下的既是一段難分難解的情緣，也是一份有始有終的善緣，象徵著人間有情，善心永存。

二○二三年一月十一日

青春版《牡丹亭》新版《玉簪記》對崑曲藝術的傳承與發展

鄒紅／北京師範大學文學院二級教授

中國傳統戲曲如何適應發展變化了的時代並保有其藝術生命力，自上個世紀以來，始終是國人在不斷思考、一直嘗試的歷史性課題。百年時光的流逝並未削弱人們對此問題的興趣，而無法回避且日甚一日的文化撞擊更突顯了此問題的重要性及解決的迫切性。

自二〇〇四年四月二十五日，由著名作家白先勇先生領銜策畫、製作的崑曲青春版《牡丹亭》首次在臺北亮相，大獲好評。此後青春版《牡丹亭》在內地蘇州大學率先上演，並由此揭開了崑曲青春版《牡丹亭》高校巡演的序幕，從二〇〇四年六月至二〇一一年十二月，崑曲青春版《牡丹亭》相繼在中國、美國等幾十所著名高校演出，十多年來已經演出四百場。更為難得是繼青春版《牡丹亭》大獲成功之後，有「崑曲義工」之稱的白先勇先生又攜《牡丹亭》原班人馬推出了新作《玉簪記》，為弘揚崑曲藝術再建新功。其製作之精良，氣勢之奪人，反響之熱烈，似已不在當初《牡丹亭》之下，做為青春版《牡丹亭》的姊妹篇，《玉簪記》可以說借《牡丹亭》之東風，掀起了新一輪崑曲熱的高潮。

而通過新版《牡丹亭》、《玉簪記》的製作、巡演，白先勇先生對崑曲藝術的傳承與發展做出了獨特而重要的貢獻。

首先，培養了新一代崑曲觀眾，從根本上解決了長期以來的觀眾老化問題。

任何一個劇種的生存和發展都與特定的觀眾群有著至為密切的互動關係，一個劇種的繁榮，首先是該劇種觀眾的繁榮；而一個劇種的消亡，首先也是該劇種觀眾的消亡。因為戲劇做為表演藝術，其基本的規定性之一，就在於它離不開觀眾。戲劇可以取消布景，可以不要配樂，可以簡化舞美，但它不能沒有觀眾。沒有觀眾，也就沒有了戲劇。相應地，振興一個劇種，培養觀眾有著和培養演員同等重要的意義，如果沒有相當一批熱愛該劇種的觀眾，演員再優秀

也難以從根本上改變局面。崑曲當然也不例外，做為一個有著四百年歷史、曾經影響了明清以來整個中國戲曲史的重

要劇種，崑曲在今天的生存狀態的確令人堪憂。儘管聯合國教科文組織在二○○一年將其選定為「人類口述非物質文

化遺產」，但應該看到，崑曲能獲此殊榮更多的是仰仗了它的歷史，憑藉這一殊榮，崑曲或許可以引起有關方面的重

視而爭取到更好的生存條件，但崑曲並不能因此從根本上扭轉日趨蕭條的態勢。

崑曲青春版《牡丹亭》的製作者們清醒地意識到這一點，他們不僅抓住了崑曲進入「人類口述非物質文化遺產」

這一契機，同時更從源頭上做起，即通過青春版《牡丹亭》的演出，使更多的人尤其是年輕人認識崑曲的美，為崑曲

藝術爭取、培養新一代崑曲觀眾。以白先勇先生為首的青春版《牡丹亭》的製作者們有一種傳承文化的神聖使命感，

他們希望崑曲這門古老藝術能夠重新煥發藝術活力，能夠進入更多觀眾的欣賞視野，而不是曲高和寡，孤芳自賞。正

是基於吸引年輕一代崑曲觀眾的考慮，在改編製作之初，製作者們實際上就已經將高校學生設定為主要觀

眾，並計畫安排高校巡演。戲劇演出走進高校並非始於崑曲青春版《牡丹亭》，產生如此大的

反響，在崑曲青春版《牡丹亭》之前，似乎還不曾有過。從純粹商業運作的角度看，高校巡演並不是一樁賺錢的買

賣，這也正是為什麼此前雖不乏戲劇走進校園，卻少有大範圍演出的緣故。青春版《牡丹亭》不計成本地在幾十所高

校巡演，目的就是為崑曲這門古老的傳統藝術能夠一代代傳承下去。白先勇先生一針見血地指出：解決崑曲傳承的問

題是「製作青春版《牡丹亭》最重要的宗旨之一」。「演員老化，觀眾老化──這就是崑曲最大的危機。青春版《牡

丹亭》的製作和演出，不僅希望借著這齣崑曲經典的排演，訓練出一批才賦形貌俱佳的青年演員接班，以免崑曲薪傳

斷層，同樣當務之急是培養青年觀眾，沒有觀眾，戲演不下去。青年觀眾中，又以大學學生為首要目標，因為大學生

的文化水準較高，有一定的審美觀，崑曲是精緻文化，自古以來，觀眾本就以文化人為主。」1

1 白先勇：〈奼紫嫣紅開遍──青春版《牡丹亭》八大名校巡演盛況紀實〉，載白先勇主編《圓夢：白先勇與青春版《牡丹亭》》，廣州花城出版社（二○○六年版），頁九一－九二。

正是為了吸引大批年輕學子，培養新一代崑曲愛曲觀眾，白先勇先生精心選定了講述青春愛情故事的《牡丹亭》，又特別挑選了年輕演員出演，攜兩岸三地文化精英製作的這臺《牡丹亭》是一齣洋溢著青春色彩的戲，最適於高校青年大學生。首先他們是一個正處在青春年華的群體，極易被杜麗娘、柳夢梅二人生死不渝的愛情故事所打動，所感染，能夠消弭時間的阻隔，穿越歷史的空間去體會、感悟劇中人的悲歡離合；其次，他們又是一個具有較高文化素養的群體，對於崑曲這種具有數百年歷史的傳統藝術樣式較一般觀眾更容易接受，而演員的年輕化更為這種接受奠定了良好的基礎。從接受美學的角度說，崑曲青春版《牡丹亭》的製作在多個層面上，如故事層面、情感層面、演員層面、舞美層面等迎合了高校大學生的期待視野，與當代年輕人的審美取向相吻合，因此，青春版《牡丹亭》在青年學子心中形成共鳴，在高校獲得空前的成功，其實是順理成章的。

其次，訓練出一批才賦形貌俱佳的青年演員接班，確保崑曲能夠薪盡火傳。

在接受陳怡蓁專訪時，白先勇先生明確表示：崑曲「要救危圖存應該要有創新，不能再照著老辦法做下去。必需培養年輕演員與觀眾，注入青春的力量。」該劇總導演汪世瑜先生也說：「崑曲的前途在於培養年輕演員，吸引年輕觀眾，以大學校園為陣地，大力推廣崑曲，在傳承經典的基礎上，讓古老的崑曲煥發新的生命。」[2] 高校巡演有助於吸引、培養年輕觀眾，這容易理解，但高校巡演何以有助於青年演員的培養成長，卻需要作一點解釋。在以往的崑曲演出中，主要是憑藉已經成名的演員的號召力，憑藉他們在既定觀眾群中的影響。對於這批既定觀眾群來說，他們受傳統崑曲藝術的影響較深，已然形成自己的審美定勢，吸引他們走進劇場的，主要不是故事，不是舞美，甚至不是演員的扮相，而是崑曲名角的做工唱腔。他們是一批鐵杆的崑曲戲迷，對於崑曲有一份發自內心的熱愛，同時也有一種對傳統的執著，這使得他們在極力維繫崑曲的同時，又自覺不自覺地拒絕崑曲的任何變化。可想而知，在這樣一個注重名望、輩分的演出環境之中，青年演員不但難以有更多擔綱主角的演出機會，也容易受制於傳統的約束而難以形

2 同注1，頁九九。

成自己的個人特色，正如我們在戲曲界經常看到的那樣，人們往往習慣於在某個成名演員的名字前加上「小」字來稱

呼那些戲曲新秀，而且正是一種很高的褒獎。這樣做的結果，雖然對於維護戲曲傳統的純正不無益處，但也導致了傳統

戲曲的某種自我封閉性。白先勇所說「要救危圖存應該要有創新，不能再照著老辦法做下去」，就是有意變革這種風

氣，為崑曲的振興探索一條新路。青春版《牡丹亭》走進高校，一方面是吸引、培養年輕一代崑曲觀眾，另一方面則

是使年輕演員更容易被觀眾接受、認可，從而有助於增強年輕演員的自信，在較短的時間內迅速成長起來。

有必要指出，從振興崑曲的角度看，崑曲青春版《牡丹亭》高校巡演所帶來的，除了培養年輕演員和吸引年輕觀

眾之外，還有一個重要的收穫，那就是得到了學界充分的關注。在進行高校巡演的同時，劇組還聯合一些學術機構舉

辦了多場學術活動研討（座談）會，圍繞青春版《牡丹亭》的改編、製作、演出、探討了與發展崑曲相關的若干重要理論

問題。這些學術活動的影響並不只是若干學術論文的發表，而毋寧說是引發了更多的人來關注崑曲，研究崑曲。應該

看到，崑曲要想全面振興，培養年輕演員和吸引年輕觀眾固然是當務之急，而崑曲之研究隊伍也不容忽視，因為只有

對崑曲之歷史、流變及生存狀態有了正確、充分的認識之後，我們才有可能制定出正確可行的振興策略，才有可能從

根本上改變崑曲日趨衰微的態勢。

再次，既傳承崑曲這種古老傳統又賦予其現代意味，使之更能適應新時代的需要。

如何使崑曲這種古老的藝術形式在青春版《牡丹亭》、新版《玉簪記》中重新煥發青春，這是吸引觀眾的內在

核心因素。究竟是什麼吸引了年輕人的目光，竟然使得看《牡丹亭》、談《牡丹亭》成為時尚呢？應該說，這裡既

有對傳統的認同，也有崑曲這種古老藝術自身所隱含的現代意味，尤其是當製作者有意突出或彰顯了這種現代意味，

其與現代年輕觀眾的審美旨趣就更為接近了。另一方面，傳統也並非總和先鋒、時尚相對立。正如唐裝可以成為時尚

一樣，聽古典音樂演唱會或談莊論禪，也是一種時尚。所謂時尚，既在古典，也在現代，更在古典與現代之間。青春

版《牡丹亭》所以能受到廣大年輕觀眾的喜愛，很重要的一點，就是成功地實現了古典與現代的對接。有必要說明的

是，在青春版《牡丹亭》這種古典與現代的對接中，製作者是以傳統為本位的。就是說，不是解構，不是牽古人以迎

合現代，讓古人與今人同臺或搞一齣古裝現代戲，而是在古典的基礎上有選擇地吸收某些現代元素，以期更好地詮釋、表現古典精神，重現古典藝術。青春版《牡丹亭》的製作者們深知：「崑曲已有五百年的歷史，曾經一度成為我們的國劇。從明朝萬曆年間到清朝，有大量的文人、音樂家、表演藝術家投入創作，它的表演方式和音樂等各方面已經達到了高度的精確、精美、精緻，這種風格一直傳承下來——這就決定了我們做青春版的時候，應該是把傳統的、精髓的表演方面的東西留下來。但是，要留住觀眾，還要賦予它現代的、青春的面貌。」[3] 而要做到這一點，離不開一個基本原則，那就是：「我們尊重古典，但不完全因循古典；我們利用現代，但絕不濫用現代。」[4] 繼青春版《牡丹亭》大獲成功之後，有「崑曲義工」之稱的白先勇先生又攜《牡丹亭》原班人馬推出了新作《玉簪記》，為弘揚崑曲藝術再建新功。其製作之精良，氣勢之奪人，反響之熱烈，似已不在當初《牡丹亭》之下，做為青春版《牡丹亭》的姊妹篇，《玉簪記》可以說借《牡丹亭》之東風，掀起了新一輪崑曲熱的高潮。一花獨放不是春，萬紫千紅春滿園。牡丹雖好，畢竟只是一花綻放，而重振崑曲的重任，無疑需要更多劇碼的參與。因此，《玉簪記》的排演，不僅打消了先前《牡丹》之後，誰可為繼的疑慮，而且為古老的崑曲藝術注入了更多的活力，使人相信青春版《牡丹亭》的成功並非只是一個偶然。

與《牡丹亭》的成功相比，《玉簪記》的成功有以下幾點值得注意：

第一，就崑曲藝術的傳承而言，《玉簪記》提供了一種不同於《牡丹亭》的範式。它在流傳甚廣的折子戲基礎上改編整理而成，但又保留了崑曲的原汁原味；它不同於《牡丹亭》的五彩繽紛，但又展示了崑曲的另一種風韻。如果我們能繼續將崑曲傳統的經典劇碼逐步加以整理改編，使更多的傳統劇碼在現代舞臺上獲得新生，那麼崑曲的復興就不再是一個遙不可及的夢想，而大學課堂中講授的崑曲也可以提供更多鮮活的範例。這裡特別應該提到的，是白先勇

3 白先勇語，引文見〈白先勇：中國文化是我的家〉，http://news.sina.com.cn/c/2005-05-30/17186792471.shtml。

4 白先勇語，引文見李冰文：〈白先勇：把《牡丹亭》送到美國〉，《北京娛樂信報》，二〇〇四年九月二十六日。

先生特意邀請岳美緹、華文漪兩位言傳身教，使崑曲《玉簪記》的表演精髓得以在年輕一代演員身上延續。沒有這種言傳身教，非物質文化遺產的傳承是難以想像的。

第二，做為中國最重要的古典戲曲之一，崑曲集中體現了古老的中國戲曲美學精神，如何將之呈現於現代舞臺，也是整理改編和演出面臨的難題。畢竟，傳承崑曲藝術並不只是簡單地模仿前輩演員的一招一式，比這更重要的是領會蘊含在具體程式中的戲曲美學精神。在這方面，《牡丹亭》和《玉簪記》都作了有益的嘗試，其中不少可資借鑑的經驗。如果說，《玉簪記》的成功從劇碼上豐富了當今的崑曲舞臺，那麼，它（當然也包括《牡丹亭》）所呈現的中國戲曲美學精神可望帶動其他劇種，從而在更大範圍內促成整個傳統戲曲的復興，真正形成星火燎原、萬紫千紅的局面。

第三，崑曲藝術濃縮了很多中國傳統藝術的因素，如書法、繪畫、園林、刺繡等等，因此，通過一個具體劇碼的整理、演出，實際上傳承的已不只是某個劇種甚至中國戲曲，而是中國藝術甚至中國文化。我們欣喜地看到，在新版《玉簪記》中，不僅有意識地引入了書法、繪畫、音樂（古琴）做為舞臺的有機構成，而且結合劇情突出了中國傳統藝術中流傳久遠的禪意之美。如果說，場景中的佛庵、書法中的佛語、繪畫中的佛手傳遞給觀眾某種宗教意味，那麼，簡單的道具、簡約的線條、簡淡的琴音則傳遞給觀眾一種空靈的美，一種洗練的單純，卻又和崑曲固有的雅淡風格融為一體。如果說《牡丹亭》是一幅寫意彩繪，簡約中又充盈著流光溢彩，那麼《玉簪記》可說是一幅水墨渲染，素淨雅淡而耐人尋味。《玉簪記》的觀眾固然會為劇情所打動，為演員精湛的表演所折服，同時也會流連於演出所承載的中國藝術精神和中國文化韻味。可以想見，走出國門的《玉簪記》將會給異域文化圈的觀眾一種新的感受——如果他們此前更多的是欣賞中國戲曲五彩斑斕的臉譜、五色繽紛的戲服和令人眼花繚亂的武打，那麼《玉簪記》無疑會讓他們領略到另一種美。

一花獨放不是春，萬紫千紅春滿園。牡丹雖好，畢竟只是一花綻放，而重振崑曲的重任，無疑需要更多劇碼的參與。因此，《玉簪記》的排演，不僅打消了先前《牡丹》之後，誰可為繼的疑慮，而且為古老的崑曲藝術注入了更多

568

的活力，使人相信青春版《牡丹亭》的成功並非只是一個偶然。這是一種全方位的成功，它既不同於傳統演出對名角的倚重，也不同於類似《十五貫》那樣的「古為今用」，而是通過展示真正屬於崑曲而且只屬於崑曲古典藝術之美，使之在現代舞臺上重新綻放青春。

二〇一二年十一月三日

崑曲與青春同舞，雅音共校園齊鳴
——青春版《牡丹亭》的「青春」之路

劉俊／南京大學文學院教授

崑曲原本是一門「古老」的藝術，但在二十一世紀卻煥發出了「青春」的活力，呈現出一種「復興」的勢頭。崑曲能在二十一世紀形成「風潮」，在普通人群特別是在青年人中產生巨大反響和吸引力，不能不說與二十一世紀初開始風行海內外的崑曲青春版《牡丹亭》有著極大的關聯——從某種意義上講，正是因了青春版《牡丹亭》，崑曲這一幾乎被現代大潮衝擊得搖搖欲墜的傳統藝術，才得以「浴火重生」，「返老還童」，重新回到青年人的生活當中，並成為現代青年的熱門話題和觀賞優選。

崑曲青春版《牡丹亭》的總製作人白先勇，在製作這齣上、中、下全本二十七折大戲的時候，他的總體思路和核心觀念十分明確：就是要將崑曲《牡丹亭》打造成一部由青年人演、青年人唱、青年人看的「青春版」！因為白先勇明確地意識到：在當今商品大潮洶湧、生活節奏快速、西方文化盛行的現代社會，要想讓岌岌可危的崑曲立得住，站得穩，能持續，有未來，恢復曾有的榮光和輝煌，就必需吸引青年人，抓住青年人，讓當代青年從接觸崑曲到了解崑曲，從了解崑曲到熟悉崑曲，從熟悉崑曲到喜愛崑曲，從喜愛崑曲到弘揚崑曲。只有當崑曲與青年人產生交集、激發共鳴、形成融匯，崑曲才有可能延續甚至發揚它的藝術生命，中國傳統文化中的這一塊寶，才有可能找到新時代的感

一、演員「青春」

應者、熱愛者、繼承者和傳播者。

正是基於這樣的理念/信念，當白先勇在二○○二年動心起念，二○○三年四月開始著手製作崑曲《牡丹亭》的時候，他就決定要打破過去往往由年資較深的演員出演柳夢梅和杜麗娘的「傳統」做法，大膽啟用蘇州崑劇院的「小蘭花」班青年演員，由他們組成《牡丹亭》劇組——白先勇決意要做的第一步，就是將「青春」的氣息注入到演員隊伍之中，他要讓一群青年演員，來演繹一齣屬於青年人的愛情故事。在白先勇看來，要製作一齣全本的《牡丹亭》，將「青年」和「崑曲」這兩個元素結合起來至關重要，因為《牡丹亭》中的柳夢梅和杜麗娘一個十六歲、一個二十歲，都青春年少，他們的動人愛情，本來就充滿了青春活力。基於此，白先勇在「戰略」上定下基調，將他製作的崑曲《牡丹亭》，定位在以「俊男靚女」演繹充滿青春激情的愛情故事——「俊男靚女」將在這齣新的《牡丹亭》中成為主角。這樣的基調定位，顯然與以往的《牡丹亭》明顯不同。

讓青年演員挑大梁，在當時的崑曲表演界並不多見，對白先勇大膽起用年輕人，並不是所有人都表贊同——青年演員在演唱功底、表演水準和角色理解上難免稚嫩，能否擔此重任令人不免擔憂。為此，白先勇專門請來素有「巾生魁首」之稱的汪世瑜和向有「旦角祭酒」之譽的張繼青，擔任柳夢梅的扮演者俞玖林和杜麗娘的扮演者沈丰英的老師，讓老藝術家們為青年演員講戲說戲，言傳身教，手把手地帶他們——為此，白先勇還特別在二○○三年十一月十九日，為張繼青、汪世瑜在蘇州舉行了隆重的收徒儀式，兩位著名的崑曲表演藝術家分別將沈丰英、俞玖林正式收入門下，使青年演員成為老一輩表演藝術家的入門徒弟。「為了顯示這種師徒關係的嚴肅性、正式性、牢固性和不可更改性，白先勇還要求拜師的年輕人要向師傅行三跪九叩的跪拜大禮，以傳統的禮儀形式對師徒關係形成一種約束力和責任感」——因為「在白先勇看來，這種有約束力和責任感的師徒關係，是年輕人得到師傅傾心傳授的保障」[1]。為了讓青年演員能更好地理解崑曲文本中的典雅文

有了這種保障，崑曲表演的精髓才能夠薪火相傳，延綿不絕」[1]。為了讓青年演員能更好地理解崑曲文本中的典雅文

1 劉俊：《情與美：白先勇傳》，花城出版社（二○○九年版），頁二三五。

辭、高華意蘊，提高「小蘭花」們的文化修養和藝術感悟力，白先勇不但親自給他們上課，講解分析《牡丹亭》文本，而且還請了許倬雲、鄭培凱、王蒙、余秋雨、古兆申等學養精深的文史專家、著名學者給青年演員上課，提升他們對《牡丹亭》藝術世界的理解能力。經由這些重量級學者對《牡丹亭》中人物關係、細膩情感、豐富內心、心理變化的精彩剖析，從俞玖林到沈丰英、從沈國芳到唐榮，都加深了對劇中人物內心世界的理解，深化了對扮演人物的情感世界的把握，這對提升他們的表演內涵和藝術水準，大有助益。

在張繼青和汪世瑜的精心培養和言傳身教下，在白先勇以及各位專家學者的知識薰陶和美學講解下，在「小蘭花」演出團隊的刻苦努力下，經過一整年的「魔鬼式」訓練和「專業」調理，俞玖林、沈丰英、沈國芳等人在唱腔、身段、神韻等各個方面，一招一式，都有了脫胎換骨之感。由青年人擔綱主演的青春版《牡丹亭》，已然有了堅實的專業基礎，有了登上舞臺的可靠實力。二○○四年四月二十九日，崑曲青春版《牡丹亭》在臺北正式首演。

果然，當青春靚麗的大家閨秀杜麗娘在舞臺上以眉目含春、似嬌帶愁的扮相，和風流倜儻的俊雅書生柳夢梅在舞臺上以風神飄逸、既痴又執的姿態，共同演繹超越生死的「夢中情」、「人鬼情」和「人間情」時，他們那與劇中杜麗娘和柳夢梅「青春時代」相匹配的青春活力、愛情演繹和俊美姿容，即深深地打動了觀眾。以俞玖林、沈丰英、沈國芳、唐榮、呂佳為代表的蘇州「小蘭花」青年演出團隊，用他們的專業水準和演出技藝，向世人證明了：青年人只要有像白先勇這樣的伯樂發現他們挖掘他們，有前輩藝術家／「老師傅」的精心傳授，有熱愛崑曲發自內心的事業追求，有不怕吃苦努力學習的不竭熱情，有各方人士的大力支持，青年演員在演唱功底、表演水準和角色理解等各方面，是足以擔綱主角、承擔起像《牡丹亭》這樣的全本大戲的。當俞玖林、沈丰英、沈國芳、唐榮、呂佳這樣的青年演員成為崑曲舞臺的「主角」時，崑曲這門古老的藝術，就不再僅屬於小眾的中老年園地，而是和「青春」一起，同飛共舞，充滿活力地走向了青年世界。

二、觀眾「青春」

當崑曲和「青春」聯結在一起的時候，兩者的聯結並不只體現在演員是青年人而使崑曲舞臺具有「青春」氣息，也不僅意味著青春的杜麗娘和柳夢梅的愛情故事由青年演員來演繹就算對應了「青春」——崑曲與「青春」的聯結，同時也是崑曲與青年觀眾的聯結。舞臺表演做為一種「接受美學」，表演再好再「青春」，如果沒有觀眾，崑曲的「美」就無法傳達，「青春」的杜麗娘和「青春」的柳夢梅以及他們的「青春」愛情也無人欣賞，而終將「枯萎」乃至「枯死」。出於對這一境況的清醒認識和深刻洞察，白先勇在製作青春版崑曲《牡丹亭》時，如何培養甚至是「生產」出觀眾尤其是青年觀眾，始終是他著重思考的重要問題。因為白先勇知道，崑曲要能夠「可持續性發展」，除了要培養青年演員，更要培養青年觀眾——觀眾尤其是青年觀眾，正是崑曲未來發展的廣闊「土壤」。在這樣的觀念認識／引領下，白先勇將青春版《牡丹亭》「接受」的物件，放在了過去人們不太注意也不太有信心的青年人身上——白先勇堅信，只要把崑曲這枝中國藝術百花園中最美的花朵「綻放」／呈現在青年人面前，青年人就一定會喜愛它、欣賞它、熱愛它、陶醉它！於是，在二〇〇四至二〇一二年這八年青春版《牡丹亭》的前兩百場演出中，無論是商業演出還是校園演出，青年觀眾都是白先勇竭力要爭取、吸引的對象，而事實上，白先勇的這一努力獲得了極大的成功——資料顯示，青春版《牡丹亭》的前兩百場演出中，青年人已成為欣賞人群的主體。如果說商業演出以青年人為主還無法進行統計學上的說明，那看看高校演出的場次，就足以說明這一切。在前二百場演出中，有八十九場是在大學演出的，具體場次如下：

二〇〇四年六月十一至十三日：蘇州大學（一輪三場）

二〇〇四年九月十七至十八日：浙江大學（杭州）（一輪三場）

二〇〇五年四月八至十日：北京大學百周年紀念講堂（一輪三場）

二〇〇五年四月十三至十五日：北京師範大學（一輪三場）

二〇〇五年四月十九至二十一日：南開大學（天津）（一輪三場）

二〇〇五年五月二十至二十二日：南京人民大會堂（南京大學一〇三年校慶）（一輪三場）

二〇〇五年五月二十七至二十九日：上海藝海劇院（復旦大學百年校慶）（一輪三場）

二〇〇五年六月三至五日：同濟大學（上海）（一輪三場）

二〇〇五年十二月二十日：成功大學（臺南）（一輪一場）

二〇〇五年十二月二十二日：交通大學（新竹）（一輪一場）

二〇〇六年四月十八至二十四日：北京大學百周年紀念講堂（兩輪六場）

二〇〇六年四月二十八至三十日：南開大學（天津）（一輪三場）

二〇〇六年九月十五至十七日：加州大學（柏克萊）（一輪三場）

二〇〇六年九月二十二至二十四日：加州大學（爾灣）（一輪三場）

二〇〇六年九月二十九至十月一日：加州大學（洛杉磯）（一輪三場）

二〇〇六年十月六至八日：加州大學（聖塔芭芭拉）（一輪三場）

二〇〇六年十一月二十四至二十六日：廣西師範大學（桂林）（一輪三場）

二〇〇六年十二月一至三日：中山大學（廣州）（一輪三場）

二〇〇六年十二月八至十日：北京師範大學（珠海）（一輪三場）

二〇〇六年十二月十五至十七日：廈門大學（一輪三場）

二〇〇七年九月十四至十六日：西安交通大學（一輪三場）

二〇〇七年九月二十一至二十三日：四川大學（成都）（一輪三場）

二〇〇七年十一月二十至二十一日：蘭州交通大學（一輪兩場）

二○○七年十一月二十二至二十三日：蘭州大學（一輪兩場）

二○○七年十一月二十六至二十七日：長安大學（西安）（一輪兩場）

二○○七年十一月二十八至二十九日：陝西師範大學（西安）（一輪兩場）

二○○七年十二月十六至十七日：福建師範大學（福州）（一輪兩場）

二○○七年十二月十八至十九日：福州大學（一輪兩場）

二○○八年四月三至五日：武漢大學（一輪三場）

二○○八年四月九至十一日：中國科技大學（合肥）（一輪三場）

二○○九年十月十二日：東華大學（上海）（一輪一場）

二○○九年十二月十八至二十日：北京大學百年講堂（一輪三場）

二○一一年十月二十四至二十五日：上海大學（一輪兩場）

大學巡演的八十九場，占青春版《牡丹亭》前兩百場演出總數的百分之四十四點五，接近一半——大學在校生（包括研究生）當然都是青年人，從這個可觀的、固定的大學生（包括碩博士生）觀眾群體中不難發現，青春版《牡丹亭》已在青年知識者中產生了廣泛的影響，更何況，即便是商業演出，白先勇也總是用拉來的「贊助」，為學生留低價的學生票（費用由「贊助」補貼），讓學生看得起、看得到、看得成商業演出中的青春版《牡丹亭》，對於那些熱愛崑曲而又經濟拮据的青年學生，白先勇甚至完全「贊助」，送票給他們，讓他們有機會能進入劇場，看到中國古老燦爛的傳統精緻藝術，以便通過觀賞體驗，使青年（大學生）能接觸崑曲、了解崑曲、喜歡崑曲。事實上，青春版《牡丹亭》每次大型商業演出，青年／學生觀眾幾乎要占到觀眾總人數的「半壁江山」以上——在白先勇的推動和幫助下，已經被「固化」為「古董」的崑曲，卻以優雅的「青春」之姿，進入了當代青年的藝術生活，吸引了他們的觀賞視野，喚醒了他們那顆在西方文化中浸泡得太久的心，啟動／復甦了他們文化心理／情感積澱中沉潛的傳統文化基因。

青春版《牡丹亭》在大學校園和青年觀眾中引起的巨大反響，最後集中在北大學生概括的這樣兩句話：現在只有

兩種人，一種是看過青春版《牡丹亭》的人，一種是沒看過的人——從這樣的概括中，不難看出以北大學生為代表

的青年學子對青春版《牡丹亭》的高度肯定，也內隱著一種看過青春版《牡丹亭》的人似乎就比沒看過的人具有了更

多更高級「文化資本」的優越感。在當代大學生和青年觀眾的「追捧」下，「沉睡已久的古典文化藝術之美的精魂」

《牡丹亭》不但煥發出了「青春」朝氣，在兩岸三地乃至海外一時風行，而且當代大學生還通過觀賞青春版《牡丹

亭》的演出，產生了「觀之不足，學之演之」的衝動，一大批崑曲「新生」種子開始在大學校園萌發、抽芽並成長、

開花。

三、校園傳承「青春」

崑曲在大學校園「學之演之」的「新生」，雖然有著大學生們開始喜愛崑曲的內在衝動，卻離不開白先勇的大力

推動——這個推動，集中體現在他通過各種方式募款，首先在北京大學開展「白先勇崑曲傳承計畫」，該計畫第一階

段計畫用五年的時間，從「學」、「學研」、「新知」、「推鑑」三個方面入手，包括在北京大學開設崑曲公選課，舉辦崑曲

文化週，優秀崑曲專案展演、推動數位崑曲工程，成立百位元名人崑曲倡議大聯盟，建立崑曲傳承扶持基金等內容，

並計畫今後每兩年舉辦一次崑曲文化週。每年春季學期，面向全校學生開設經典崑曲鑑賞公選課，為北大學生提

供與崑曲大師面對面交流的機會，激發更多的學生了解崑曲、熱愛崑曲。隨著這一計畫的成功實施，白先勇又在蘇州

大學、香港中文大學和臺灣大學等高校陸續展開「崑曲研究啟動計畫」、「崑曲之美」課程以及「白先勇崑曲講座」

等項目。在這些「計畫」、「課程」和「專案」中，北大的「白先勇崑曲傳承計畫」共分兩期，每期五年（第一期從

二〇〇九至二〇一三年，第二期從二〇一四至二〇一八年），前後持續了十年，成果顯著，影響深遠。

在「白先勇崑曲傳承計畫」第一個五年時期，該計畫在北大取得了如下成效與結果：1、理論教學與課堂體驗相

結合。經過第一個五年計畫的四個學期的教學證明，大學生對這種理論與表演相結合的授課方式更加青睞，普遍認為

通過課堂表演更能深刻理解崑曲精髓與文本涵義。以表演教學的形式讓大學生們親身體驗到崑曲的巨大魅力，並在參與中成長；3、與數位技術相結合，用數位技術對課程內容進行留存和傳播，讓北京大學之外，尤其北京之外的人通過數位方式獲取課程知識，達到廣泛推廣崑曲理論及傳承理念的目的；；4、吸引了各大高校不同專業學生自發參與；；5、媒體關注度極高。「北京大學崑曲傳承計畫」自啟動來，就受到了社會媒體的持續報導，也在博客、微博、校內BBS、人人網等青年人活動頻繁的網路管道受到了廣泛關注。

第一期「北京大學崑曲傳承計畫」成功在北京大學開設了四期「經典崑曲欣賞」課程——該課程「延請全國最知名的專家、藝術家，輪番到北京大學講座，從崑曲歷史、聲腔、文學等理論知識，到各個行當的表演藝術，用一個學期的時間系統講解給學生，在講座中穿插現場表演，每次開課還配以在正規劇場舉行、選課生可免費觀摩的崑曲演出」2——並由全校本科生公選課升級為通選課；崑曲表演工作坊的開設更是讓同學們進一步感受到了崑曲的魅力。進入第二期的「崑曲傳承計畫」則在前五年計畫成果的基礎上，繼續將「經典崑曲欣賞」課程精品化；繼續推進校園崑曲傳習工作坊，將崑曲表演帶入校園，讓同學們參與進來；針對各高校戲劇戲曲專業優秀學生學業和青年崑曲演員深造計畫，培養青年崑曲人才；；同時，數位崑曲與北大圖書館共同建設了數字崑曲網站，以北京大學文化產業研究院現有素材和北大圖書館資源為基礎，匯聚國內外同仁的寶貴資源，將重要資料數位化，讓無法親臨現場的全球崑曲愛好者分享課程實況，共用北大崑曲傳承計畫的數位資源，讓有研究興趣和研究能力的人通過多媒體教學資料來了解崑曲之美。

早在二〇一〇年，在「北京大學崑曲傳承計畫」第一個五年計畫中，就曾結合課程，有過由學生排演崑曲《牡

2　侯君梅：〈紀錄片《牡丹還魂——白先勇與崑曲復興》中的校園傳承版《牡丹亭》〉，「白先勇衡文觀史」公眾號，二〇二一年九月二十九日推送。

577

3 同注2。
4 同注2。
5 同注2。
6 同注2。
7 同注2。

丹亭〉的嘗試，「學生演員最終排演了〈遊園〉、〈驚夢〉、〈憶女〉、〈回生〉四折，並在二○一一年內於北京和上海演出兩場，取得了良好的效果」3。到了二○一四年，白先勇開始構想「由大學在校學生自願參與，共同排演一臺相對完整的崑曲《牡丹亭》」4，經過數年「經典崑曲欣賞」課程教學的積累，以及各種崑曲興趣班（如「崑曲化妝課」、「崑笛演奏課」、「小生表演班」、「旦角表演班」）的試驗性教學，為以學生為主體的校園版崑曲《牡丹亭》排練和演出，進行了人才儲備5。

到了二○一七年，在「北京大學崑曲傳承計畫」進行到快十年的時候，在「經過三年的經驗積累，各項準備相對完善」6的情況下，由白先勇命名的「校園傳承版」《牡丹亭》項目正式啟動。「歷經兩輪人才選拔、前後四次赴蘇州崑劇院集訓，每週邀請蘇崑教師到北大校內集訓，寒假北大校內聯排，內部選拔等環節，最終確定演員二十五人，演奏員十四人，共計三十九人，他們來自北京十七所大學，分別是：北京大學、北京師範大學、中國戲曲學院、中國科學院大學、第二外國語學院、中央民族大學、北京科技大學、中央音樂學院、北京理工大學、北京化工大學、中央戲劇學院、中國政法大學、清華大學、首都師範大學、外交學院、中華女子學院」7等。

「校園傳承版」《牡丹亭》以青春版《牡丹亭》的經典折目為底本，由蘇州崑劇院青春版《牡丹亭》主演們擔任教師和藝術指導，而擔綱「校園傳承版」演出的學生則全都是「非崑劇演員演奏員專業，他們來自中文、哲學、生物學、新聞學、心理學、戲曲導演、法學、舞蹈、幼兒師範、自動化、戲曲作曲、音樂史、戲曲文學、電腦、光電資訊工程、工商管理學、能源與自動工程、俄語、英語翻譯、戲劇理論、材料工程、藝術、政府管理、基礎醫學等二十四

個專業」[8]，這些不同學校非崑曲專業／「科班」出身的當代大學生（青年人）們，出於對崑曲的熱愛和對青春版《牡丹亭》的敬意，硬是將一個由專業團隊打造的青春版《牡丹亭》，嫁接到了校園中，以「校園傳承」的方式，讓青春版《牡丹亭》真正融入了大學校園——只不過，這一次的「青春版」《牡丹亭》體現的「青春」，已不再是演員「青春」和觀眾「青春」的疊加，而是由觀眾進而成為演員並融入演員和觀眾於一體的「校園傳承」的「青春」！

「校園傳承版」《牡丹亭》從二〇一七年七月正式啟動，經過不到一年的排練，二〇一八年三月在上海全季酒店首演，自此至二〇一九年六月，在一年半的時間裡，「校園傳承版」《牡丹亭》在全國共演出了十五場，包括《紅樓夢與我們的「文藝復興」》系列活動特邀演出（上海）、北京大學建校一百二十週年系列演出（北京）、紀念《牡丹亭》誕生四百二十週年特別演出（撫州）、南開大學葉嘉瑩教授九十四歲誕辰專場演出（天津）、專案「回娘家」演出（蘇州）、參加第七屆中國崑劇藝術節演出（崑山）、赴香港中文大學演出（香港）、赴臺灣高雄演出（高雄）等，並在北京第二外國語學院、北京理工大學、北京師範大學、南京大學等高校巡演。「校園傳承版」《牡丹亭》演出獲得巨大成功，所到之處均產生了極大轟動——我知道在南京大學演出之際，等待入場的學生在劇場外大排長龍，盛況空前。這十五場演出基本上都「一票難求，需要長時間排隊搶票。各大媒體爭相報導，中央電視臺、北京電視臺、中央廣播電臺、《人民日報》等幾十家媒體予以高度評價，赴港臺的演出更是引發當地媒體長篇累牘式報導，有關校園傳承版《牡丹亭》的各種報導集結成冊竟有兩寸厚」[9]。

「校園傳承版」《牡丹亭》的巨大成功，表明青春版《牡丹亭》已經深入當代大學生的精神世界和文化血脈，並在大學校園內，開出了「讓《牡丹亭》繼續青春，用校園培育《牡丹亭》」的藝術花朵，走出了一條以青春版《牡丹亭》為載體的崑曲「可持續性發展」之路——青春版崑曲《牡丹亭》的「青春」之路，由於「校園傳承版」的出現，

8 同注2。
9 同注2。

已然有了「校園」傳人，使「青春」得以豐富、延續、昇華！沿著這條路走下去，崑曲的水磨聲韻和悠揚笛聲，將持久地回蕩在大學校園，一直「青春」，永遠不老！

四、從「青春」走向「復興」

二○二三年九月十七至十八日，東南大學與南京大學白先勇文化基金聯合舉辦了「傳承與傳播：青春版《牡丹亭》與崑曲復興」國際學生研討會，本來會議安排要演出青春版《牡丹亭》的，只是由於疫情的影響，最後由沈丰英、沈國芳在開幕式現場演出了折子戲〈遊園〉、〈驚夢〉，並播放了紀錄片《牡丹還魂——白先勇與崑曲復興》。

我當時在會場，強烈地感受到了東大學子對崑曲的喜愛和激情：折子戲並不過癮，紀錄片令人感慨。兩個月後，當疫情稍緩，崑曲青春版《牡丹亭》終於在二○二三年十一月十六日走進東大校園。那晚在東南大學九龍湖校區焦廷標館，我與吳新雷教授以及濟濟一堂的東大學子，再次觀看並體會了崑曲青春版《牡丹亭》的迷人魅力，也從東大學子熱烈的現場反應，強烈感受到了崑曲在校園所激盪起的「青春」熱情！

「古老」的崑曲在白先勇這位「超級推手」的奮力推動下，在二十一世紀擁抱了青春，走向了校園，引起了轟動，產生了動能。正是因了白先勇的努力，崑曲得以與青春同舞，雅音終究共校園齊鳴。一個從演員到觀眾，從觀賞到實踐的崑曲「青春」時代，已然從青春版《牡丹亭》向我們走來，且正向未來的崑曲復興之路走去！

有白先勇這樣的引領者和推動者，有青春版《牡丹亭》的榜樣作用，有「青春」演員「青春」觀眾和充滿青春氣息的「校園傳承」，崑曲的復興，指日可待，未來可期！

再看牡丹
——談白先勇青春版《牡丹亭》紐約演出

汪班／紐約崑曲社顧問兼首席翻譯

二〇〇六年在北加州加州大學柏克萊分校Zellerbach Hall劇場首次觀看白先勇青春版《牡丹亭》美國首演，全劇二十七折，分三天演完。由於劇場極大，舞臺寬而深，座位達數千之多，演出單位考慮到，如完全按照既有細緻優雅特色的傳統崑曲形態演出，可能會顯得單調微弱，因而做了不少與傳統崑曲略有不同的改動。全劇布景道具豐富齊全，燈光華麗多端，文場樂器增加，音響隨劇情變化而強弱，武場也在多處顯得火爆熱鬧，較傳統崑曲配樂要西化些。這些舞臺和音樂上所必需有的改動收到了效果，三天演出，場中觀眾情緒一直保持高漲，沒有人抽籤早退。劇終時，全體觀眾起立鼓掌歡呼，給予最高最熱烈的肯定。這是中國古典戲曲在美國極為成功的一次演出。

戲曲演出最重要的一環當然是演員，在中國古典戲曲的代表劇種，有「百戲之祖」之稱的崑曲裡，演員更是戲曲的靈魂，無論音樂、燈光，舞臺設計等等如何新進奇妙，如沒有能擔當重任的演員來鎮場，演出不可能受到歡迎。在傳統的崑曲和京劇舞臺上，是沒有布景的。如京劇「貴妃醉酒」貴妃聞花一段，花的美與它的芬芳，是讓觀眾從演員見到那抽象的花；伸腕執花，通過將花挽到面前聞它的香味的一連串表演，來領略貴妃與花的關係，由此聯想到「雲想衣裳花想容」的名句。這一段是梅蘭芳受到了崑曲表演的影響，經過千錘百鍊鑄造，最有代表性的一個身段。如果臺上兩端各放置一盆真牡丹花，就會大大地限制阻礙了觀眾對演員的欣賞，因為真花的存在會與演員將普通動作與感情昇華成為舞態與內心情緒形成衝突，現實中的花朵與提煉過的歌舞表演藝術會產生嚴重的矛盾。

從這一點就可認識到中國古典戲曲的靈魂是演員。崑曲演員在舞臺上將詩歌文學唱出來，就是將現實生活中與

人交談和自己心中的語言予以昇華；舞則是每天生活裡面各種動作的昇華；表情是日常一般情感反應的昇華；甚至臺上演員誇大的化妝，頭面和服裝都是超越現實，得到昇華，從平凡昇華到戲劇中美的最高境界，也就是將真和假裝揉合起來，如曹雪芹的紅樓夢的主題：「假作真來真亦假」，這與崑曲的宗旨一樣無二。舞臺人物周圍的一切，以及人物心中的思想感情，一一都由演員用歌舞和表演顯示出來。中國古典戲曲，如同中國繪畫，是介乎寫實和寫意之間，從寫實出發，又超越寫實，在寫意中又充滿著以寫實為基礎的一種人類表演史上最突出、永存的戲曲藝術形態。

於是崑曲演員在舞臺上替代了布景，表演時很有限的道具都成了輔助歌唱舞蹈抒情的物件。比如說：牡丹亭遊園中小姐與丫環手中的摺扇和團扇，就是兩位演員不可少，增加舞蹈之美的重要道具，用來形容朝霞晚霞，煙波畫船，雨絲風片，等等，而不是給兩位人物打開來驅熱的。連戲裝上的水袖，都是象徵著生命如水：感情平靜時水袖平靜地，輕柔地收放，感情激盪時水袖也跟著左右上下飛揚。原來這水袖也是一種道具，用來表示內心感情，同時也給舞姿增添美感。

就由於中國古典戲曲這一大特色，二十世紀初的大戲劇家如Brecht和Stanislavski都認為崑曲與京劇（京劇是崑曲之子）的這種「演員至上」的舞臺表演方式完全符合了戲曲的基本目的和原理。

二〇〇六年在加州柏克萊演出的白先勇青春版《牡丹亭》裡的兩位扮演主角杜麗娘和柳夢梅的主要演員沈丰英與俞玖林擔起了領銜主演的重任，二位在三天二十七折中稱職地，一無差錯地完成了表演。尤其是俞玖林，他表現出了柳夢梅從夢中驚豔到與麗娘情魂相愛，終於有情人成眷屬的那種可愛又勇敢的形象，相當能讓人激賞。沈丰英的杜麗娘師承偉大的崑曲演員張繼青女士，張繼青有張三夢之雅稱，其中二夢就是牡丹亭的驚夢和尋夢。當時沈丰英表演已略有張繼青外在秀美的形象，內在則尚稚嫩，遠遠不及乃師張繼青那種感人的內心深刻描繪，動作剛柔並濟到達了爐火純青的境界，與其細緻講究的行腔咬字等等的驚人藝術力量。雖如此，沈丰英在二〇〇六年的表演規矩而盡責。沈和俞二位對牡丹亭在美西演出的成功是功不可沒的。

經過六年的醞釀和計畫，也就是在今年，二○一二年的十月七日，中國蘇州崑劇團的白先勇青春版《牡丹亭》，在紐約所有喜愛傳統戲曲人士望穿秋水的等待下，終於應亞太文化藝術中心之邀，來到世界最大文化經濟中心紐約做一場演出。演出的是「精華本」，選有《牡丹亭》最感人肺腑的五折：〈遊園驚夢〉、〈尋夢〉、〈寫真〉、〈拾畫·叫畫〉和〈幽媾〉。著名小說家、學者、牡丹亭總製作人及藝術總監白先勇與二位主要演員沈丰英和俞玖林在公演前一天，十月六日，在紐約大學接受紐約華美協進社人文學會訪談。白氏介紹了牡丹亭作者湯顯祖由於創作本劇而在中國文學史上留下盛名以及劇中詩歌不朽的文學性，三位並道出了本劇構思製作排演的經過與個中甘苦，又放映了本劇在中國國內外演出數百次的盛況。這場訪談吸引了近三百名觀眾，其中百分之七十是青年人士，多為美東大學研究生與大學生。所有觀眾聆聽得聚精會神，安靜專注，會後更是激動、熱烈又踴躍地圍著三位訪客，暢談戲曲藝術以及許多有關文化的問題，是紐約少見的最成功的一次訪談活動。

十月七日《牡丹亭》在紐約東區中城紐約市立大學亨特學院著名的凱伊劇場（Kaye Playhouse）演出，全場滿座，紐約愛好文化戲劇的中外人士冠蓋雲集。參加演出團員共十六人，由蘇崑蔡少華院長領隊，演員四位：沈丰英、俞玖林、沈國芳、呂福海，其他音樂師以及工作人員十一人通力合作。這次在紐約演出的白先勇青春版《牡丹亭》精華本完全是傳統的演法，舞臺上沒有布景，燈光只用不同單色打上背景大幕，音樂也是以笛子為首的純傳統樂器（主要笛師鄒建梁手法和口勁都屬上乘，悠揚響亮，極盡牡丹綠葉，襯托之美），所以一開幕就顯出與柏克萊的演出不同。由於沒有一些加出來的「花樣經」，而是原汁原味，領導中國戲曲達五百多年、自明清至今風靡全中國的傳統崑曲。這樣的演法，若是演員在表演上有一點點鬆懈和差錯，這場戲就會顯得單調枯燥而「砸鍋」，因此一開幕，觀眾有些顧慮三位扮演杜麗娘，柳夢梅，和春香的主要演員在這場演出中是否會因為心理壓力不能將這場戲理想完成。

觀眾的這種顧慮顯然是多慮了，三位主要演員竟能不負眾望，更不負總製作人白先勇的期盼，用悲與歡，笑與淚，將這齣不朽的詩歌戲曲中最精華的五折演得淋漓盡致，使觀眾如醉如痴地置身於兩位主角詩情畫意的愛情中，感受到中國古典詩歌如何通過戲曲的力量產生不可思議的震撼。這一場崑曲《牡丹亭》確實是「一生難得幾回見」傑出

583

而難忘的演出。經過了六年（以上）的不斷研究，學習和演出，沈丰英和俞玖林二位，通過扮演杜麗娘和柳夢梅，終於步入了成功的殿堂，躋身於當今中國最燦爛的古典戲曲表演藝術家的行列。

「精華本」五折中，小生俞玖林飾演男主角柳夢梅，在〈遊園〉後的〈驚夢〉一場中才出場。崑曲中扮演小生特別有挑戰性，首先是扮相。由於小生的演員不能貼片子（在臉兩邊貼上黑片子勾出臉的輪廓，臉太寬，片子可往前貼，顯得臉窄一些；臉太窄，則片子就往後貼，顯得臉寬一點。從前唱旦角多是男性，臉較寬大，才想出這種補救的化妝法），因此演小生的臉不能平扁，當然也不能太窄，五官要很勻稱，特別要有懸膽鼻，但又不能太高，鼻子太高，就會像西洋人在臺上冒充中國人，十分古怪。演小生的個頭也重要，最好是在五尺七、八寸左右，一定要比演旦角的高一些，但又不能太高，因為在生旦合演或調情對眼神時，二人如高矮相差太多，視線就會不平衡，直接影響到美感。還有是嗓音，由於小生是用小嗓子（countertenor）演唱，天生的小嗓子裡必定要有「剛音」，要有「堂音」（一種富有寬宏，陽剛的嗓音，不同於旦角嗓音），一張口就可以讓觀眾聽出來這是洪亮的、血氣方剛的男孩子的聲音，而不是女孩子的聲音。

不具備以上所說的天賦條件，就不能唱小生。而俞玖林正好完全具備這些條件，臉型、五官、個頭、四肢比例、嗓音都符合要求（此次紐約演出，俞的嗓音中低音都好，翻高音略有問題，所幸他以表情身段和做派彌補了此一瑕疵）。俞演柳夢梅掌握了幾個重點，就是「痴情」和「真情」，在〈驚夢〉中他初見麗娘就表露了這兩種感情，他對麗娘從驚豔到生情，表演出來的是驚喜和惜愛，卻沒有一點登徒子好色的情態，他手眼身步從容瀟灑，溫柔多情，然而一絲不沾女性化，完全就是杜麗娘這位大家閨秀會歡喜的一位富有書卷氣的青年學者。在柳夢梅與麗娘在夢中好合後，俞的表情是「喜」，而不是帶有色慾滿足後的「輕佻」。由於俞玖林在短短的驚夢一折給予觀眾大好的印象，以後連著兩折是麗娘單場，觀眾會情不自禁地想念他，等著他再出現與麗娘繼續他們的情緣。

到了第三折〈拾畫‧叫畫〉柳夢梅再次出現，演出他的單場。〈拾畫‧叫畫〉其實是湯顯祖巧妙安排的「男遊園，男驚夢」，與前面杜麗娘〈遊園驚夢〉相呼應，是小生的重頭戲。這場俞玖林的表演是先觸景傷情，看到了殘破

的大花園，聯想到當年可能有的盛況，感慨萬千，又加上病體初癒，更添愁懷。這一折中有許多繁重的身段，比如踏

青苔走滑步等，俞做來都流暢自如，一點沒有雕琢的痕跡。柳夢梅在「拾畫」前半折中的「愁」，在他見到太湖石旁

的畫卷時都消失了，替代的先是「奇」，然後看到畫上美人，誤以為是觀音冥冥間來予以保佑，他的心情就從「奇」

轉成「疑」。在下面「叫畫」一折裡他又猜想這畫上的女子不是觀音，而是愛上他的一位美人，他的感情又轉變成

「痴」，苦苦地叫喚這畫中仙子，求她降臨人間，與他作伴。這種種複雜多端的情感與配合的身段動作，俞玖林都細

膩地刻畫了出來，讓觀眾如歷其境，如感其情。

最後一折〈幽媾〉，是演出人鬼情，與先前〈驚夢〉夢中情遙相呼應。柳夢梅見到麗娘倩魂，從「驚」到

「愛」，俞玖林先表演出了少男對男女有肌膚之親，雖嚮往而又害怕羞怯的稚氣和憨情，到劇終前才表現毅然願為愛

情付出一切的勇敢態度。這一折中，俞玖林又用手眼身步以及翻飛的水袖表演出心中的激情。他的表演在「放」裡有

「收」，「收」中又有「放」，掌握得一絲不苟。最難能可貴的是他在與較六年前有驚人進步的飾演麗娘的沈丰英演

對手戲時，竟然還能大放光芒，與女主角分庭抗禮，這不能不說是他演出最大的成就。

沈丰英形象的美，一直是有目共睹的事實。但從這次她紐約演出的深刻動人程度來看，她是近年來中國古典戲曲

表演中的一大異數。她將自己化成了湯顯祖創造出來的杜麗娘。做為演員，沈丰英將含蓄而又熱烈的情感與她所受過

的嚴格的歌唱和舞蹈的訓練緊緊地結合了起來，有層次地刻畫出杜麗娘的內心世界——一個充滿著愛和美的世界。沈

丰英表演出了幾百年前一個在封建制度壓迫下生長的少女，如何嚮往愛和美，如何勇敢地追求這份愛和美，甚至為它

憔悴而死後，她的亡魂還執著地繼續追求愛和美，最後被柳夢梅狂熱呼喚感動，與柳夢梅圓了情緣。人世間女子的動

力和毅力是他們的本能，他們的心裡，像地母般，能為自由、愛情和美，不惜做出驚天動地、出生入死的犧牲——

這就是《牡丹亭》的主題，是這本不朽奇作的中心思想。崑曲大師張繼青演出了這個驚世駭俗的少女，現在成功地傳

給了她的愛徒沈丰英，沈丰英又在舞臺上呈現了中國文學中的這位少女代表。對張繼青來說，實在是「絳唇珠袖兩寂

寞，晚有弟子傳芬芳」，是中國古典戲曲的一件可喜可賀的大事。

沈丰英鑄造杜麗娘形象的第一步是遊園驚夢中與柳夢梅夢中相遇之前，可用「傷春，懷春」形容，她的內心因

春天的來到，燃起了一種莫名的火焰，但她是極含蓄地在她欣賞廢園春色之餘，對歲月流轉、年華飛逝的感嘆中表現

出來的。這些感嘆又在她與春香從閨房到花園一路表演的雙人舞中表露無遺。其中身段極為多彩多姿，沈丰英以優雅

緩慢的舞蹈和悠柔的歌喉，配以春香活潑快速的舞步與白口，演出了主僕迥然不同的兩個人物和他們各自的內心世界

（飾演春香的沈國芳掌握到了表演春香身段動作上最重要的原則：「快」，要快才能圓滿地與麗娘的「慢」形成對比

的美。此外，沈國芳造型玲瓏可喜，率直天真，使人聯想到紅樓夢裡的湘雲）。

遊園之後，麗娘入夢，與柳夢梅相見，二人以水袖代表男歡女愛，是中國古典戲曲中最有名而不容易抓準分寸

的一場戲（是男女主角的雙人舞）。二位演員如不夠動情，戲則溫，過於動情，戲則火。沈丰英與俞玖林演來，無論

是表情或水袖身段都恰到好處，二人翩翩起舞，如一雙彩蝶，體態輕盈，目挑神移，然風流蘊雅，不沾一點俗氣。沈

丰英顯露的是驚、喜，而後戀，但這三種情感都在「羞怯」之下表現，她對著柳夢梅心中喜悅，但不敢正視。雙人舞

後，二人入牡丹花叢成歡。到了麗娘和柳夢梅再上場，柳夢梅唱【山桃紅】，這時沈丰英的麗娘臉上表情與前有了很

大的變化，眉眼間充滿了蕩漾的春意，綿綿地看著柳夢梅，先前的「羞」換作了「醉」。這種迷人又入骨的描繪，再

一次表露了他們感情有了進一步的發展，然而沈俞的演出仍然不帶一絲粗俗或淫邪。這是沈丰英詮釋麗娘情感的第二

步。

下面接著的是〈尋夢〉和〈寫真〉，〈尋夢〉是杜麗娘的單場，〈寫真〉裡春香出場有幾句白口，基本上也是麗

娘的單場（單場是一個演員自己一人演完一折，沒有任何休息或與另一演員互動的機會。戲曲中，頂尖兒的演員愛單

場，歡迎單場極高的挑戰性，而普通的演員都視為畏途。這次青春版《牡丹亭》在紐約演出五折，其中俞玖林有一個

長的單場，就是〈拾畫，叫畫〉，而沈丰英扮演的杜麗娘幾乎演出了兩折單場，二位演員真正直接受並順利通過了這場

極嚴格的考驗），這兩場演得稍弱一點，就會成為「冷戲」，觀眾看起來就會感到平淡乏味，如坐針氈。可是這兩折

沈丰英最得張繼青真傳，盡情發揮了她至高的技術和藝術。〈尋夢〉一折的前一半，湯顯祖寫出了初戀情人不能相見

的心聲，恰如莎士比亞寫的：「不相見是甜蜜的感傷。」（Parting is such sweet sorrow.）沈丰英從她優雅的身段和圓

場，以及秋水一般的眼睛裡流露出來麗娘想到與柳歡合時的甜蜜，以及歡合時身邊難忘的春光與花香，戀人在耳畔的

柔情細語等等。「甜蜜」就是沈丰英在〈尋夢〉上半折表露出的感情。

折，麗娘的感情從「甜蜜」轉到了「哀怨」，但就算是她在呼天喊地地唱出內心痛苦，沈丰英也沒有忘記古典戲曲的

一切都建築在美的基礎上，她只有用她那一對俏目流露出哀愁的美，身段仍然是那樣輕盈可憐，甚至在她悲情激昂，

唱到「花花草草由人戀，生生死死隨人願」有頓足的身段時，都是美在愁中，而不是常人痛苦時面部肌肉走形、熱淚

橫流、身體抽搐的形象。演到〈尋夢〉、〈寫真〉這兩折，沈丰英的唱工也愈臻高乘，音色悠美明亮，行腔婉轉動

人，特別是有些入聲字，像【傾杯序】一曲裡「淡春風立細腰」的「立」字，就唱得抑揚斷續、迴腸盪氣、美生天

然，令聞者感動。就由於沈丰英這樣深深地把握住了「美」的原則，以美演出了歡笑和悲淚，才能得到觀眾的一致讚

賞和共鳴。

〈尋夢〉的尾聲給了觀眾一點端倪，知道麗娘可能面對一場悲劇。下面的〈寫真〉更清楚地交代了麗娘為情而

亡。沈丰英在表演麗娘為自己繪像時，已平靜地接受了她這不可避免的命運，她的感情就從〈尋夢〉尾聲時的「哀

怨」轉到了幾乎是視死如歸的「英勇」，然後接著就是她在最後一折〈幽媾〉中無保留地演出了「奔放」的情感。在

〈驚夢〉的夢中，麗娘是被動，柳夢梅是主動；到了〈幽媾〉，麗娘是倩魂，經過了這一番天上人間，她變成了主

動，柳夢梅是人，變成了被動。沈丰英把麗娘的形象、感情仔仔細細、妥妥貼貼地完全演了出來，可以說把世間女子

的心態感情都描了出來。

李白在他的樂府詩《長干行》裡，就創造了一個像沈丰英詮釋的麗娘這樣的人物，是中國文學史上另一突出的女

性，她從「十四為君婦，羞顏未嘗開」到「十五始展眉，願同塵與灰」再到「坐愁紅顏老」，再到「早晚下三巴」，預將書

報家，相迎不道遠，直至長風沙」，李白深刻地寫出了一個女子從少女時代嬌羞到熱戀，從熱戀到思念遠別男人的婦

人，最後從思念到激昂奔放。這位古代想來是個嬌小的婦人，竟成了地母一般的神女，決定不顧生死衝進狂風滾砂裡去迎接她心愛的人！李白歌頌的這個《長干行》裡女主人翁的感情，也正是沈丰英鑄造的杜麗娘內心氣象萬千的心路歷程。

北宋詞家晏幾道的〈鷓鴣天〉一詞中，有兩句傳誦千古的句子：「舞低楊柳樓心月，歌盡桃花扇底風」，一向只知道看上去、念起來心裡會有纏綿悱惻的感覺，並不真正懂得二句的深義，直到欣賞了白先勇青春版《牡丹亭》精華本在紐約的演出，由於沈丰英和俞玖林二位刻骨銘心的表演，晏小山的這兩句詞的境界才明白地展現在眼前，從而讓我們更了解湯顯祖的偉大，更認識到中國崑曲藝術的高超與珍貴。誠如英國詩人濟慈（Keats）寫的：「美之一物，萬世為趣」（A thing of beauty is a joy forever），這也是這場《牡丹亭》最好的寫照吧。

588

崑曲進校園大有可為

周育德／中國戲曲學院教授、前院長

我們談論崑曲復興時，大家重視的一個話題是崑曲進校園。這個話題應該從一百多年前說起。

清末民初，崑曲已經式微，「天下歌曲皆宗吳門」的盛況不再。一些有識之士，出於對中華民族優秀文化傳承的歷史責任感，大膽地把崑曲引進大學的校園。

一九一九年三月，北京大學音樂研究會成立，會長是蔡元培。聘請了吳梅、趙子敬、陳萬里等為崑曲組導師，將崑曲正式引入了大學課堂。

吳梅先生是編劇、製曲、譜曲、度曲的全才，曲學著述豐富。趙子敬有「常州一支笛」、「江南笛王」之譽，會唱兩百多齣崑曲，會多種行當。一時間最高學府的學者與專業曲家互動，莘莘然開闢了大學校園裡一道絢麗的風景。

值得注意的是，當時前來向吳梅先生就學的除了大學生，還有北崑榮慶社的藝人韓世昌、白雲生等。

當年北京大學的崑曲課維持了三年多。一九二二年十月，北大音樂研究會解散，崑曲課停課。吳梅先生離開北京。

離京前，吳梅先生為韓世昌寫了《桃花扇》之〈訪翠〉、〈眠香〉、〈卻奩〉、〈守樓〉、〈寄扇〉等齣的曲譜。韓世昌、白雲生是中國崑曲史上，得吳、趙二位大師指正教誨的唯一的一對生旦。這是崑曲史上的一段佳話。可見當年北京大學的崑曲教學也不僅是局限於校園，至少對北崑的傳承是貢獻巨大的。

吳梅先生帶頭將崑曲帶進大學，後來在其教學生涯中一直堅持不懈。南下後，吳梅先生繼續在東南、中央、中山、光華、金陵等大學執教，傳授崑曲。在大學裡，培養出一批崑曲愛好者，而且培養出一批專家大師級的戲曲研究

家、崑曲研究家，如任中敏、盧前、錢南揚、唐圭璋、王玉章、王季思等。崑曲進大學漸成傳統。上海、蘇州、南京、北京、杭州，繼其後者有趙景深、錢南揚等。崑曲進校園的傳統不絕如縷。於是今天才有以南京大學吳新雷等先生為代表的有學有術的一批崑曲學者。

時至二十一世紀，隨著聯合國認定崑曲藝術是人類非物質遺產代表作，崑曲迎來了新時代。崑曲逐漸擺脫了困境，開拓了欣欣向榮的好局面。在這個脫困向榮過程中，白先勇先生發動和主持的青春版《牡丹亭》傳播居功至偉。

青春版《牡丹亭》以無比亮麗的演員陣容，無比鮮活的角色形象，熱情滿滿地走進了大學校園，引起的轟動是空前的。

我國當前新一代的大學生極少接觸傳統戲曲，有的甚至從來都沒有看過戲曲演出。當他們觀看到杜麗娘和柳夢梅那種至情至愛、出生入死，瑰麗奇幻的愛情故事，聽到那種美妙的崑曲音樂時，心靈被深深地震撼了。真個如杜麗娘所感嘆的「不到園林，怎知春色如許！」從此，愛上了崑曲。

青春版《牡丹亭》走出了蘇州，走進了南北東西各地著名的高等院校。杜麗娘所到之處，無不引起轟動。崑曲首先在大學生裡獲得追捧，遇到知音。一批又一批高文化水準的青年觀眾群，保障了崑曲劇團所到之處一票難求。

幾年，十幾年堅持下來，崑曲進校園漸成常態。欣賞崑曲在大學生裡漸漸成為風尚。讀大學而沒欣賞過崑曲，沒看過《牡丹亭》的演出，成為一種遺憾。

在中國，崑曲進校園已經是教育行政部門支持的政府行為。大學裡崑曲活動的內容一般有崑曲演出、崑曲教學和崑曲研究等。總的特點是學校與崑曲劇團互動合作。校園裡曲社林立，弦歌盈耳。聘請崑曲專家講學，深受師生歡迎。北京大學的崑曲欣賞課被譽為「神仙課」。崑曲進校園，也開始有向中小學延伸的苗頭。這是可喜的現象。

崑曲進校園的根本目的是崑曲的復興。直接的收穫是培養學生對崑曲的興趣。興趣的激發和培養是非常重要的。

興趣一旦產生，可以轉化為志趣。少數人可以由崑曲的知音而轉化為終身職業。

如果接觸過崑曲的學生，有百分之一的人對崑曲產生了興趣，崑曲就大有希望。

我們欣慰地看到，崑曲進校園，正在培養出崑曲的專門人才。例如蘇州大學周秦教授門下，培養了一大批崑曲研究生，成果令人鼓舞。各家高校裡的崑曲研究生，有的很可能成長為戲曲研究家。

崑曲進校園更大的成果，是培養了一批又一批的崑曲的熱心觀眾。有了一批又一批高素質的觀眾，崑曲就有了無盡的希望和前途。

崑曲進校園大有可為。

校園傳承版《牡丹亭》的實踐及其意義

陳均／北京大學藝術學院副教授

崑曲與校園的關係，尤其是與高校或大學之間的關聯，是近代以來崑曲傳承與發展的一條重要脈絡[1]。簡言之，一方面校園給崑曲提供了傳播與生存的空間，譬如民國初年北京的崑曲復興的重要力量之一便是北京大學師生對崑曲的支持，此後崑弋班社的演出及存續，來自北京的大學的業餘崑曲愛好者起到了重要作用。另一方面，校園裡崑曲的傳播，對於崑曲研究、崑曲觀念也有著尚未被充分估量的功能。譬如，諸如吳梅在北京大學教授崑曲及戲曲課程，向來被認為是中國大學裡戲曲研究之始，北京大學音樂研究會崑曲組被認為是有記載的中國大學的第一個崑曲曲社。自新世紀以來，隨著崑曲成為「非遺」，白先勇策畫的青春版《牡丹亭》巡演，以及出現「崑曲熱」等現象。崑曲在中國社會中的位置、崑曲觀念都發生著很大的變化[2]。

在諸多崑曲現象裡，青春版《牡丹亭》以大學生為主要目標觀眾群體，多次展開國內外名校巡演，是新世紀以來最為重要、影響亦最大的與崑曲相關的文化現象。而且，青春版《牡丹亭》以大學為主要演出陣地與傳播對象，自二〇〇四年開始巡演，至二〇一四年演出兩百場，其中高校裡的巡演就占有大部分場次。而做為青春版《牡丹亭》巡演

1 鄒青：〈民國時期校園崑曲傳習活動的開展〉，載《文藝研究》二〇一六年第一期。鄒文雲：「在我國各類戲曲藝術之中，崑曲與教育體系的關係最為緊密，這既是民國崑曲史研究的重要線索，也是探討彼時崑曲文化生態的重要環節。」此意與本文相近。

2 參見拙文〈崑曲、社會文化空間與社會主義文化實踐——對「非遺」以來的崑曲生存狀況之分析〉，載《廣東藝術》二〇一三年第三期。

的重點──北京大學，就先後演出了三輪共九場。青春版《牡丹亭》以北京大學為重心之一，通過中國大陸、香港、臺灣的各大名校，形成了一個覆蓋華人主要地區的崑曲演出與傳播網路，不僅成功地擴大了崑曲的影響，而且也使得崑曲有可能成為校園文化較為重要的一部分。關於青春版《牡丹亭》的研究論文甚多，青春版《牡丹亭》的美學、運作機制、觀念或音樂、舞美、文學等都已成為可以深入研究的主題。就崑曲的校園教育而言，青春版《牡丹亭》的影響或許在於使崑曲影響的層面擴大，而且因「將人們對於崑曲的印象從落伍變為時髦」[3]，很大程度上也提高了崑曲的接受度，因而使得崑曲在校園裡的影響從喜愛戲曲的小圈子文化變為熱愛傳統文化的青年亞文化。做為青春版《牡丹亭》的延續與發展，自二○○九年開始，白先勇在北京大學設立崑曲傳承計畫，開始著眼於崑曲的校園教育，並將其傳播崑曲的重心由青春版《牡丹亭》的巡演轉至崑曲的校園教育，至今亦有十餘年。「北京大學崑曲傳承計畫」的實施，使崑曲的校園教育得以彰顯，並產生了顯著的影響[4]。而且，白先勇以「北京大學崑曲傳承計畫」為模式，相繼在蘇州大學、臺灣大學、香港中文大學推動設立「崑曲傳承計畫」，亦形成了一個崑曲教育的網路，並在兩岸三地都產生了程度不一的影響。二○一八年，在白先勇的策畫下，校園傳承版《牡丹亭》開始巡演，至二○一九年，經過在北京、撫州、天津、蘇州、崑山、南京、香港、高雄等地的十五場演出，校園傳承版《牡丹亭》已成為一個引人注意的崑曲文化現象。

3 參見拙文〈青春版《牡丹亭》〉，載《話題2007》，三聯書店二○○八年版。

4 關於「北京大學崑曲傳承計畫」，已有多篇論文論述，可證明其較受關注。如王帥統〈北京大學崑曲傳承模式研究〉（載《湖北科技學院學報》二○一六年第九期）、李花〈管窺崑曲在當代高校的傳承與保護──以對「白先勇崑曲傳承計畫」的討論為中心〉（載《戲劇之家》二○一五年第九（上）期）等。不過，這些文章大多資料來源有限，缺乏較為深入的文獻收集及探討。

一、校園傳承版《牡丹亭》緣起

校園傳承版《牡丹亭》是由北京大學崑曲傳承與研究中心策畫主辦的一個崑曲項目。早在二〇一〇至二〇一一年，「北京大學崑曲傳承計畫」就曾以工作坊的形式發起校園版《牡丹亭》的排演計畫，二〇一〇年三月十八日進行海選，二〇一一年四月十九日，校園版《牡丹亭》在北京大學百周年紀念講堂多功能廳上演，五月十八日，參加文化部組織的「全國崑曲優秀中青年演員展演週」，在上海戲劇學院演出，獲得好評，被認為「讓青年學子品懂崑曲藝術之美，讓優秀的民族藝術構築起當代人堅守精神家園的共同意願和價值，這也正是崑曲藝術生生不息和存活於當代最為重要的意義之一。」5

二〇一七年，北京大學崑曲傳承與研究中心再次推出校園版《牡丹亭》，命名「校園傳承版《牡丹亭》」，並以「校園傳承版《牡丹亭》舞臺藝術教育實踐項目」的名稱，於二〇一七年九月獲得北京文化藝術基金資助。項目介紹為：

專案以經典崑曲劇碼——《牡丹亭》的排演、傳習與巡迴演出，帶動大量熱愛崑曲且有一定相關才能的青年學生參與其中，以培養出一批熱愛崑曲、具有專業表演、演奏才能的精英人才，同時能夠引發青年學子對於傳統文化的廣泛關注，在各大高校掀起新一輪的「崑曲熱」。

從校園傳承版《牡丹亭》的整體策畫來看，項目選擇青春版《牡丹亭》為藍本，聘請青春版《牡丹亭》的主要創作團隊和表演團隊進行藝術指導。以大學現階段有崑劇表演基礎、或對崑劇感興趣且有一定表演天賦的普通學生為演員培養對象，以有一定民樂基礎的大學生為演奏員培養物件，排演校園傳承版《牡丹亭》。

5 載〈崑劇展現無限的希望與未來〉，見戲劇網二〇一二年六月二十二日。網址：http://www.xijucn.com/html/kunqu/20110622/26628.html。

二○一七年七月一日，專案開始啟動，歷經兩輪人才選拔、前後三次赴蘇州集訓，每週校內聯排，內部選拔等環節，最終確定演員二十五人，演奏員十四人，共計三十九人，他們來自北京十六所大學和一所中學，分別是：北京大學、北京師範大學、中國戲曲學院、中國科學院大學、第二外國語學院、中央民族大學、清華大學、北京科技大學、中央音樂學院、北京理工大學、北京化工大學、中央戲劇學院、中國政法大學、中國石油大學、首都師範大學、外交學院，以及北京師範大學附屬中學[6]。

從二○一一年校園版《牡丹亭》到二○一七年校園傳承版《牡丹亭》，從崑曲傳承計畫設立的第二年（二○一○年）就開始籌備校園版《牡丹亭》，到相隔六年後再一次重排校園傳承版《牡丹亭》，可以看出排演校園版《牡丹亭》一直是「北京大學崑曲傳承計畫」的主要目標之一。而且，從時間上看，二○一○年北京大學開設「經典崑曲欣賞」通選課程，邀請海內外的崑曲名家與學者來講授與體驗崑曲，而校園版《牡丹亭》的籌備亦是這一年，校園版崑曲的排演與崑曲通選課程的策畫其實是同步的，也即，在白先勇的崑曲教育構想裡，崑曲教育的目標，不僅是在大學生中傳播崑曲，亦是將這一能量轉化為在舞臺上排演崑曲。從這一意義上來說，校園傳承版《牡丹亭》不僅僅是「北京大學崑曲傳承計畫」的目標之一，而且更可能是主要成果的最終體現。

二、校園傳承版《牡丹亭》劇本的結構與特點

校園傳承版《牡丹亭》的劇本是在青春版《牡丹亭》劇本的基礎上，再重新結構而成的，目前的演出主要由〈標目〉、〈遊園〉、〈驚夢〉、〈尋夢〉、〈言懷〉、〈道觀〉、〈離魂〉、〈冥判〉、〈憶女〉、〈幽媾〉、〈回

6　參見校園傳承版《牡丹亭》節目單。此後人員與學校略有變動，但規模大致相同。

生〉等折組成[7]。劇情簡介為：

南安太守杜寶獨生女麗娘奉父母命上閨塾讀書，婢女春香頑皮，無意中發現後花園，引逗麗娘前去遊玩、麗娘精心打扮，滿懷興奮到後花園賞春，但良辰美景反引起她自顧淒涼，悶悶盹睡。夢中花神引一書生持柳枝上，書生請麗娘題詩，兩人在花神庇護下於牡丹亭繾綣纏綿。

嶺南書生柳夢梅自小孤單，窮困潦倒，依賴老僕郭駝度日。這天卻夢見一座花園梅樹下立一美人，思來想去覺得很蹊蹺。為求發跡，柳夢梅決定赴臨安考。

卻說杜麗娘終日念念不忘那個夢，夢中人卻再也尋不見了，終於憂思成疾，在中秋之夜病體沉重，杜麗娘自知將死，乃囑咐春香將其自畫像藏於太湖石下，以待有緣人；並求母親將她葬於梅樹下。將死之際，麗娘拜別母親，泣訴自己不孝，不能終養。在花神的庇佑下麗娘魂離，等待他日重生。

地府胡判官新官上任，清查枉死城犯人。勾取杜麗娘鬼魂詢問，不信她因夢而亡，乃命花神前來作證，又查姻緣簿知杜麗娘與柳夢梅日後有姻緣之分，即放麗娘出枉死城。

杜麗娘游魂看到寫真，方悟柳夢梅日夜呼喚者即是她，乃假託鄰家女子，夜半來訪，與柳夢梅完其前夢。柳夢梅依杜麗娘囑咐，告訴石道姑真相，並求她幫忙。兩人到後花園拈香祭拜土地，挖墳開棺，在花神祝舞中杜麗娘還魂復生。

首先，從劇情和折目上來看，校園傳承版《牡丹亭》所選取的為青春版《牡丹亭》的上本和中本。青春版《牡丹亭》分為上、中、下三本，分別對應的是「夢中情」、「人鬼情」、「人間情」，從而突顯《牡丹亭》的「情」的

[7] 參見校園傳承版《牡丹亭》節目單。節目單上列出〈標目〉外的十折，實際上還有〈標目〉，以及謝幕時的合唱。各場因人員變動與演出場地不同，折目有所調整。

596

主題[8]。此是青春版《牡丹亭》相較於諸多版本《牡丹亭》更為突出的特點。校園傳承版《牡丹亭》則選取了「夢中情」「人鬼情」，則更為突出「情」的主題，也即湯顯祖在〈標目〉中所云「生可以死，死可以生」的「情之至也」的題旨。或者說，將此種情之表達呈現得更為強烈和純粹。

其次，尊重原著和傳承，注重演員的演繹與角色、場面的均衡。因校園傳承版《牡丹亭》是「第三重文本」，即從湯顯祖原著至青春版《牡丹亭》劇本，再至校園傳承版《牡丹亭》劇本，因此，在劇本的編排上，以尊重前兩個文本為前提，青春版《牡丹亭》在改編湯顯祖原著時，也以「只刪不改」為基本原則，所改編的部分大多在場次的調整與角色的變化，以適應現代劇場的要求[9]。而校園傳承版《牡丹亭》劇本的編排，對青春版《牡丹亭》劇本亦是「只刪不改」，僅根據演出者的水準與場次安排，略作調整。校園傳承版《牡丹亭》以訓練高校崑曲青年人才為主要目標，參演演員與演奏員都是在校學生，也是業餘崑曲愛好者，不同於專業院團的職業演員，劇中主要角色杜麗娘、柳夢梅由多人扮演（四位杜麗娘、三位柳夢梅）。因此，劇本在尊重原著基礎上，選擇符合青年學生特點的經典折子及其片段，來進行串連，使具有不同特點的演員能夠較好地繼承與表演。

以角色與折子為例，四位杜麗娘分別主演〈遊園〉與〈回生〉、〈驚夢〉與〈冥判〉、〈離魂〉、〈幽媾〉，三位柳夢梅分別主演〈標目〉、〈言懷〉、〈回生〉、〈驚夢〉、〈幽媾〉。在所選擇的折目裡，〈遊園〉、〈驚夢〉、〈離魂〉為傳統折子，〈言懷〉、〈冥判〉、〈幽媾〉為青春版《牡丹亭》重新整理編排的折子，此種結構方式正好體現了對於《牡丹亭》與青春版《牡丹亭》的雙重繼承。

8 華瑋：〈情的堅持——談青春版《牡丹亭》的整編〉，載《白先勇與青春版《牡丹亭》》，中央編譯出版社二○一四年版。華文談到「體現原著『情至』的精神」。

9 吳新雷：〈當今崑曲藝術的傳承與發展——從「蘇崑」青春版《牡丹亭》到「上崑」全景式《長生殿》〉，載《文藝研究》二○○九年第六期。吳新雷在分析青春版《牡丹亭》劇本時指出，「青春版《牡丹亭》之所以能取得成功，主要表現在繼承與創新的關係得到了理想的結合。」「其中傳統折子戲的精品均依原樣保留，在唱腔方面也完全是繼承原譜而不是重新作曲。」

再次，校園傳承版《牡丹亭》更為突顯該劇的青春性與抒情性。劇本各折展示與呈現出濃郁的青春性與抒情性。如〈遊園驚夢〉、〈幽媾〉等折子為重頭戲，不僅充分展示「夢中情」、「人鬼情」詩情畫意的場景，而且更契合演出者與觀演者的年齡層次與精神狀態。開場的〈標目〉與謝幕對〈標目〉的重複與合唱，不僅完整構造了《牡丹亭》的抒情氛圍，而且表達了青年學生對於崑曲藝術的熱愛，形成了舞臺上下、劇場內外具有感染力的整體氛圍。

三、校園傳承版《牡丹亭》的演員、演奏員以及訓練

校園傳承版《牡丹亭》進行了兩次海選：第一次是七月一日，第二次是九月，分別在八月、國慶與十二月進行了三次大規模的集訓，赴蘇州進行為期一週到十天的培訓。二○一七年九月至二○一八年三月間，也在每週末進行集訓，由蘇州崑劇院派遣青春版《牡丹亭》團隊演員與演奏員，對校園傳承版《牡丹亭》的演員與演奏員進行一對一的傳授。此後，在巡演過程中，根據演出的調整及蘇州崑劇院的工作計畫，也經常派個別或少數演員及演奏員到蘇州崑劇院進行專門的短期訓練。

從演員的簡歷與學習情況來看[10]，可以分為三種：第一種是曾經學習較長時間的崑曲，有一定的基礎。第二種是有過不長的學習崑曲的經歷，或者只學過唱曲，沒有學過表演。第三種是毫無崑曲基礎。

從演奏員來看，可以分為三種：第一種是對崑曲的演奏較為熟悉。第二種是曾經從事過其他劇種的伴奏。第三種是只有民樂基礎和演奏經歷，沒有崑曲演奏伴奏的經驗。

雖然對於崑曲的熟悉程度不一，但經過近半年的集訓，以及大半年的巡演，校園傳承版《牡丹亭》的劇組得到了

10 詳見〈校園傳承版《牡丹亭》群芳譜〉，網址：http://www.sh-haofan.com/xhls/41092699.html。

較好的磨合，可以較好地配合及演出。

四、校園傳承版《牡丹亭》的巡演

二〇一八年三月至十二月，校園傳承版《牡丹亭》已正式演出十五場，以下用表格列之：

時間	地點	邀請方	備註
二〇一八年三月二十四日 晚上七點	上海全季酒店吳中路店	紅樓夢論壇	試演。
二〇一八年四月十日 晚上七點	北京大學百周年紀念講堂	北京大學崑曲傳承與研究中心	首演、北京大學一百二十週年校慶演出。
二〇一八年四月二十一日 晚上七點	撫州湯顯祖大劇院	撫州市文廣新局、湯顯祖國際研究中心	全國巡演首演。
二〇一八年六月八日 晚上六點半到九點	北京第二外國語學院明德廳	北京第二外國語學院大學生藝術團、文學院	北京高校巡演。
二〇一八年六月九日 晚上七點到九點半	北京理工大學新食堂四層綜合演藝廳	北京理工大學校團委	北京高校巡演。
二〇一八年六月十日 上午十一點半到下午一點半	北京師範大學北國劇場	北京師範大學美育中心	北京高校巡演。

時間	地點	主辦單位	備註
二〇一八年七月十三日	南開大學大通學生中心	南開大學文學院	慶祝葉嘉瑩先生九十四歲壽誕。
二〇一八年七月二十一日 晚上七點到九點半	蘇州中國崑曲劇院	蘇州崑劇院	校園版回娘家。
二〇一八年七月二十二日 下午兩點到四點半	蘇州中國崑曲劇院	蘇州崑劇院	校園版回娘家。
二〇一八年七月二十四日 晚上七點到九點半	崑山文化藝術中心大劇院	崑山市團委	崑曲返鄉。
二〇一八年九月八日 晚上七點到九點半	南京大學恩玲劇場	南京大學文學院	「開學第一課」。
二〇一八年十月十四日 下午兩點到四點半	蘇州中國崑曲劇院	第七屆中國崑劇節	唯一的綜合性高校的學生演出崑曲。
二〇一八年十二月二日 下午兩點到五點	香港中文大學邵逸夫堂	香港中文大學	香港中文大學、北京大學共同慶祝校慶，校園版《牡丹亭》京港聯合匯演。
二〇一九年四月二十七日 晚上七點到九點半	北京大學百周年紀念講堂李瑩廳	北京大學團委	北京大學首屆校園戲曲節開幕演出。
二〇一九年六月二日 下午兩點半到五點十分	臺灣高雄市社教館	臺灣趨勢教育基金會	

除做為一個整體的大戲演出外，校園傳承版《牡丹亭》劇組還參與了一些片段示範演出，譬如：

時間	地點	邀請方	備註
二〇一七年十月二十九日	二十一世紀飯店三層多功能廳	北京團市委、中國國際青年交流中心	「絲路使者」國際青年交流活動，演出〈遊園〉、〈驚夢〉、〈幽媾〉、〈鬧學〉四折，並有導賞。
二〇一七年十二月二十二日	北京大學附中下沉劇場	北京大學附中	北大附中「書院藝術節」，演出〈遊園〉、〈驚夢〉、〈言懷〉、〈冥判〉四折片段，並有導賞。
二〇一八年四月九日	燕南園五十一號	北京大學崑曲傳承與研究中心 北京大學藝術學院	教育部中華優秀傳統文化（崑曲）傳承基地掛牌儀式暨校園傳承版《牡丹亭》首演發布會。
二〇一八年四月三十日	上海大劇院	上海「白玉蘭」獎組委會	第二十八屆上海白玉蘭戲劇獎頒獎晚會，楊越溪、汪靜之、汪曉宇、謝璐陽演出〈遊園〉片段。
二〇一八年五月一日	北京大學紅六樓前	北京大學藝術學院	北京大學湖畔藝術節，張雲起演出〈尋夢〉，孫弈晨等小型樂隊伴奏。
二〇一八年七月十五日	七九八藝術區「機遇空間」	七九八藝術區「機遇空間」	楊越溪演出〈遊園〉片段、孫弈晨伴奏。
二〇一八年十一月一日	陌陌科技直播室	陌陌科技	「給鄉村孩子的最美傳統文化課」第七講，楊越溪演出〈遊園〉片段、孫弈晨伴奏。
二〇一八年十二月二十三日	新清華學堂	清華大學藝術教育中心	二〇一八校園戲曲節閉幕式學生演唱會，楊越溪演出〈遊園〉片段。

從以上校園傳承版《牡丹亭》巡演的歷程來看，校園傳承版《牡丹亭》經過了半年的籌備與訓練，一年多的巡演，以及豐富的實踐與展示活動，取得了較大的影響。

五、關於校園傳承版《牡丹亭》若干意義的討論

從青春版《牡丹亭》到校園傳承版《牡丹亭》，首先其意義在於傳承，譬如從劇本到演唱、表演、音樂、舞美等，校園傳承版《牡丹亭》可以說是全方位地傳承了青春版《牡丹亭》。也可以說，校園傳承版《牡丹亭》正是青春版《牡丹亭》的傳承版。在這一點上，校園傳承版《牡丹亭》和蘇州崑劇院自身的青春版《牡丹亭》的傳承版並無二致。但是不同之處或者說其獨特意義或許在於：

其一，演員和演奏員主體的變化。青春版《牡丹亭》及其傳承版，演員、演奏員都是蘇州崑劇院的職業演員，他們傳承了青春版《牡丹亭》，並在舞臺上呈現這部影響深遠的大戲。而校園傳承版《牡丹亭》的演員、演奏員的主體是北京高校的大學生，從演員來說，主演及配演如六位杜麗娘、四位柳夢梅、四位春香、二位石道姑、一位郭駝、四位花神，都是來自大學的業餘崑曲愛好者。演奏員也都是來自大學的民樂愛好者。這些演員、演奏員有些曾在現場觀看青春版《牡丹亭》，有些只是聽聞青春版《牡丹亭》的「盛況」，都是受青春版《牡丹亭》影響之下的崑曲觀眾。或者只是參與及選修過「經典崑曲欣賞」課程，如今通過參與這一專案的演出，成為了演員，並合作演出一齣大戲。也即，校園傳承版《牡丹亭》使觀眾變為演員，正如白先勇所說「崑曲的觀眾也能成為崑曲的演出者，從傳播到傳承，再到更進一步的傳播，形成了崑曲教育的良性迴圈」[11]。因此，校園傳承版《牡丹亭》的實踐，提供了一種校園崑曲教育的途徑，即通過一齣大戲的製作，通過崑曲愛好者登臺演戲，來促進崑曲教育。而校園崑曲教育的目標與途徑，也從觀眾的傳承「升級」到演員的傳承。

其二，對於業餘崑曲愛好者來說，校園傳承版《牡丹亭》的製作與巡演或許是「空前」的行為。從近代以來的戲曲史來看，業餘崑曲愛好者登臺串戲尚屬常見，無論是北京崑曲研習社等社會團體，抑或北京大學京崑社等校園社

11 張盼：〈白先勇：校園版《牡丹亭》實踐了我的理想〉，載《人民日報（海外版）》二〇一八年四月二十一日。

602

團，都有登臺演戲的實踐。但此類業餘愛好者演戲，一般以折子戲、小戲為主，演出全本大戲則非常少見。就筆者所知，僅一九五七至一九五九年，北京崑曲研習社由俞平伯主持，請來傳字輩四位老師加工提高，由華粹深縮編《牡丹亭》，因而演出全本《牡丹亭》。但是，這一版《牡丹亭》僅在北京演出數場，此後並未再演[12]。相較於此，校園傳承版《牡丹亭》同樣是演出全本《牡丹亭》，已演出十五場，並在北京、撫州、天津、蘇州、崑山、南京、香港、臺灣等地巡演，從演出次數及巡演地區上觀看，規模已超過北京崑曲研習社的「節編全本《牡丹亭》」。可以說，就業餘崑曲而言，校園傳承版《牡丹亭》巡演具有開創性，亦是「空前」的崑曲實踐。二〇一九年，天津、南京等地的曲社與大學計畫聯合排演《牡丹亭》。在北京文化藝術基金二〇一九年以來的立項專案裡，出現了校園傳承版《鎖麟囊》、校園傳承版梅派名劇等項目。二〇二〇年，同濟大學聯合上海崑劇團排演學生版《長生殿》，並於二〇二一年五月演出。這些戲曲實踐可說是由校園傳承版《牡丹亭》的影響所及，而啟發了業餘曲友敷演大戲《牡丹亭》的演出實踐。

其三，全面提升了校園崑曲的水準。可歸納為三個方面：1、由於校園傳承版《牡丹亭》的高密度集訓，聘請蘇崑青年演員指導，以及較頻繁的舞臺演出實踐，使得承擔校園傳承版《牡丹亭》演出的學生的崑曲水準大大提高，因為業餘崑曲團體的崑曲學習，多以清曲為主，即使偶有舞臺演出的訓練，也較為鬆散。而通過一臺大戲的排演，通過專業演員傳授，使得學生的崑曲學習更為高效，能較快地提高崑曲水準。2、由於校園傳承版《牡丹亭》的目標是全面傳承，因此不僅僅是舞臺表演，而且涵蓋崑曲多個方面，譬如化妝，北京大學崑曲傳承與研究中心專門給參與項目的演員開設了崑曲容妝工作坊，聘請北方崑曲劇院優秀容妝師李學敏教授，通過十餘次的學習，演員已基本掌握崑曲化妝，並在演出中應用。再如崑曲演奏，參加演奏的同學都是各大學的民樂愛好者，有些參與各自學校的民樂樂團，但沒有崑曲演奏經驗，通過本專案的學習與演出，了解和掌握了崑曲演奏。3、參與校園傳承版《牡丹亭》的學生，

12 參見拙文〈「節編全本《牡丹亭》」考述〉，載《湯顯祖學刊》二〇一八年第二、三期合刊，商務印書館二〇一八年八月版。

已活躍在校園文化的各個領域，如北大的迎新晚會、校慶儀式、畢業儀式、音樂節、中小學崑曲課堂等。以北京大學京崑社二〇一八年秋冬學期的安排來看，承擔教學任務的崑曲教師多為校園傳承版《牡丹亭》的主演，並且自主策畫了北大版《牡丹亭》，以校園傳承版《牡丹亭》裡的北大學生成員為主，以老帶新，製作了一齣完全由北大學生主演的《牡丹亭》，並於二〇一八年十二月二十二日演出。通過校園傳承版《牡丹亭》專案，有效提高部分學生的崑曲水準，並由他們來傳播與傳承崑曲，成為一條行之有效的途徑。

其四，校園傳承版《牡丹亭》是崑劇院團、崑曲學界與大學業餘崑曲愛好者通力合作的成果。從校園傳承版《牡丹亭》的整體架構與人員構成來看，白先勇為總策畫，北京大學崑曲傳承與研究中心為策畫主辦機構，演員與演奏員主要是來自北京十六所高校與一所中學的業餘崑曲愛好者，但是幕前幕後的教師、工作人員、部分配演演員則來自職業的崑劇院團。其中，蘇州崑劇院為校園傳承版《牡丹亭》的合作單位（之後命名為傳承、合作、指導單位），校園傳承版《牡丹亭》以青春版《牡丹亭》為藍本，蘇州崑劇院也派遣青春版《牡丹亭》的主演和參與青春版《牡丹亭》的演員與演奏員來教學指導，在巡演中，蘇州崑劇院不僅派遣教師與工作人員來指導與參與，而且也提供了青春版《牡丹亭》的全套行頭與舞美道具。因此，蘇州崑劇院的支持與深度參與，是校園傳承版《牡丹亭》得以成功巡演的關鍵。除此之外，校園傳承版《牡丹亭》導演為青春版《牡丹亭》總導演汪世瑜，曾任浙江崑劇團團長。汪世瑜不僅將校園傳承版《牡丹亭》由散折捏合成本戲，而且對演員都進行了單獨的指導與訓練。校園傳承版《牡丹亭》在上海試演時，上海崑劇團老藝術家蔡正仁、岳美緹、張洵澎、梁谷音、計鎮華、張銘榮等都曾觀看並提出建議，張洵澎、梁谷音在北大講座期間曾專門組織工作坊對校園傳承版《牡丹亭》演員進行指導。江蘇省演藝集團崑劇院的顧預常常在北京大學京崑社教授崑曲，是校園傳承版《牡丹亭》多位主演的開蒙老師。校園傳承版《牡丹亭》在南京大學演出時，張繼青、姚繼焜、王斌等「省崑」藝術家曾觀看並提出建議。北方崑曲劇院老藝術家叢兆桓曾主持校園傳承版《牡丹亭》第一次演員海選，並觀看演出提出建議。李學敏曾教授校園傳承版《牡丹亭》演員化妝，並在若干場次參與《牡丹亭》的演出，不僅僅是高校業餘崑曲愛好者的努力，亦是包含「蘇與化妝。從以上簡單統計可知，校園傳承版《牡丹亭》的演出，不僅僅是高校業餘崑曲愛好者的努力，亦是包含「蘇

崐」、「浙崐」、「上崐」、「省崐」、「北崐」等主要職業崐劇院團扶助與支持。同時，在各地演出時，吳新雷、葉長海、周秦、江巨榮、趙山林、王甯、吳鳳雛、李瑞卿等專家學者不僅觀看演出，而且均給予建議。由此可見，校園傳承版《牡丹亭》可說是高校業餘崐曲愛好者、職業崐劇院團與崐曲學界通力合作的結果。

古兆申在〈崐劇生態的重建〉[13]一文裡論述的是「青春版《牡丹亭》的珍貴經驗」，他提出「崐劇生態環境重建第一步：年輕人的崐劇教育」，並指出「加強崐曲院團與大學的聯繫、合作，可能是搶救、保護和發展崐曲藝術的一個關鍵的措施。」古兆申此文的構想，集中於在大學普及崐曲，促進崐曲觀眾群的擴大。關於崐曲的傳承，此前崐曲界的構想大多不脫演員的傳承與觀眾的傳承這兩條途徑。校園傳承版《牡丹亭》的出現與巡演，則在原有構想之外，提出了新的構想，也即在崐曲院團與大學的合作之下，不僅促進崐曲觀眾群的發展，而且培養崐曲的觀眾成為崐曲的演員。總而言之，從青春版《牡丹亭》到校園傳承版《牡丹亭》的歷程，所呈現的不僅僅是崐曲在校園中的傳播與傳承的新局面、新發展，也展示了一種崐曲傳承與校園崐曲教育的新的可能，也即通過大戲的傳承與編排，來提高校園崐曲的高度與深度，以更好、更深入地加強崐曲在校園裡的傳播與傳承，真正使得崐曲成為校園文化的基因與色彩，反之亦使之成為崐曲的保護、傳承與傳播之路上的新路徑。

13 載《崐曲欣賞讀本》，貴州教育出版社二〇一四年版。

「白牡丹」與當代戲曲的價值導向

傅謹／中央戲曲學院教授

二〇〇一年崑曲成為聯合國教科文組織認定的人類非物質文化遺產代表作，二〇〇四年白先勇先生策畫、組織創作演出的青春版《牡丹亭》橫空出世，立刻就在全國各地，甚至在世界範圍內華人圈裡產生了非常大的影響，一時「白牡丹」成為公共媒體中的熱詞。恰如南京大學白先勇文化基金和東南大學共同舉辦的「傳承與傳播：青春版《牡丹亭》與崑曲復興」國際學術研討會的主題所示，青春版《牡丹亭》在新世紀以來的崑曲復興進程中有特殊的意義。如果要從藝術感謝會議主辦方的熱情邀請，特別感謝白先勇先生，讓我有機會對青春版《牡丹亭》做進一步的思考。如果要從藝術角度來分析和討論青春版《牡丹亭》，對我來說仍然需要更多時間沉澱，但這並不妨礙我們持續談論青春版《牡丹亭》，這樣的認識當然是不夠的，因為，如果把青春版《牡丹亭》放在當代文化的大背景下，就有可能發現「白牡丹」更重大的文化意義。

青春版《牡丹亭》從上演以來在世界各地演出超過四百場，尤其在各著名大學的演出，都產生了極為強烈的反響。即使是從同時代一般的劇場演出角度看，這也是非常了不起的成績，而如果將這一事件放到中國當代戲曲界這個背景看，更值得深入探討。在某種意義上說，戲曲界長期以來很少看到類似現象，它的成功對當代戲曲發展而言是一種全新的現象和經驗。這個背景是，戲曲界除了持續演出傳統戲之外，每年還有新創作的數以千計的劇碼，其中既包括部分傳統劇碼的改編、改寫和移植，也包括在其中占據絕對多數的新創劇碼。進入二十一世紀之後，新劇碼創作在戲曲領域的比重又在逐漸加大。然而，就在與青春版《牡丹亭》的面世相同的這個時間段裡，至少在有影響的戲曲劇

團範圍內，幾乎沒有什麼劇碼有如青春版《牡丹亭》，在各地有如此之多場次的演出[1]，更沒有幾個劇碼產生過如此大的社會效應和如此廣泛的影響。換言之，在青春版《牡丹亭》上演之後的十八年裡，中國戲曲界幾乎找不到可以與之相類似的現象，不曾有哪個劇碼獲得過能與青春版《牡丹亭》相媲美的成功，其中的原因，就很值得我們討論與分析。

在某種意義上，戲曲界與白先勇先生策畫製作青春版《牡丹亭》是完全脫節的，或者也可以反過來說，白先勇先生在策畫製作青春版《牡丹亭》時，對戲曲界的現狀非常陌生。從另一個側面說，白先勇先生在製作青春版《牡丹亭》的這個時期雖然多數時間身在海外，恐怕也很難說對戲劇界深深的涼意毫無察覺——青春版《牡丹亭》的創作演出儘管在國內外獲得巨大的成功，但是中國的戲劇界對它表現出的是不可思議的漠視。中國戲劇界對白先勇先生和對青春版《牡丹亭》的冷遇，幾乎在所有方面都表現得毫不掩飾。

最耐人尋味的是，二〇〇七年青春版《牡丹亭》參加了由蘇州主辦的「第十屆中國戲劇節」的演出，兩年一屆的中國戲劇節，包括全國各地選送的劇碼，該屆戲劇節共有三十臺劇碼，在戲劇節上有十五個劇碼獲得了「優秀劇碼獎」，十四個劇碼獲得「劇碼獎」，其中沒有青春版《牡丹亭》。很多年以後，青春版《牡丹亭》參加了二〇一三年在山東舉辦的「第十屆中國藝術節」，獲得了「文華優秀劇碼獎」，但是本屆「中國藝術節」同時獲得該獎項的劇碼多達四十六臺，更重要的是，這一屆「中國藝術節」有多達十四個劇碼獲得了代表國家舞臺藝術領域最高榮譽的「文華大獎」，而青春版《牡丹亭》居然名落孫山。在中國戲劇家協會的機關刊物《中國戲劇》中，每年都發表大量戲曲評論，中國也有很多職業的戲曲評論家，遺憾的是在這十八年裡，《中國戲劇》雜誌幾乎沒有發表過任何一篇由比較

1 從演出場次角度看，有兩類戲曲劇碼具有特殊性。其中一類是特殊的「定向戲」，是政府職能部門為某種主題宣傳的目的而委託戲曲劇團創作的劇碼，創作完成後往往由該部門出資巡演並組織觀眾，這類劇碼的演出場次很容易達到一個相當可觀的數字。但這類演出的觀眾即使並非完全出於被動，也主要是為欣賞戲劇而不是為接受教育進入劇場的；另一類則是旅遊演出，這種專門面對遊客編織的演出節目，其看點也主要不在戲劇，而是風情。

著名的戲曲評論家為青春版《牡丹亭》撰寫的評論文章。很難想像有這樣一種現象，一個在中國當代文化界有著無以復加的巨大影響的戲曲劇碼，不僅在中國戲劇節和中國藝術節上拿不到大獎，而且戲曲評論界幾乎完全處於失語狀態。這是一個令人反思的現象，從這個角度切入，我們要討論的就是，為什麼戲曲界內外對青春版《牡丹亭》的關注度與評價的反差如此之大？

中國當代戲曲發展史的階段劃分，不同的學者有不同的見解。王甯教授把新中國成立七十年的戲曲史分為四個時期，其中把一九七八年看成當代戲曲第三階段即「回歸和初步復甦期」的起點，並且指出二〇〇一至二〇一九年才是「全面恢復及持續繁榮期」，很有見地。[2] 在這七十年的四期裡，他非常細膩地將第三期稱為「初步復甦」的階段，這樣的描述是有依據的。儘管按一般的認識，一九七八年以後傳統戲一度大量回歸戲曲舞臺，確實呈現出復甦的跡象，但是這樣的趨勢並未一直延續下去，相反，很快就受到挫折。直到青春版《牡丹亭》創作完成的年代，中國戲曲界對傳統的基本認知和價值取向，支撐著這些認識與觀念有基本美學觀念，都並不支持傳統的真正復甦。

一九八二年四川省提出「振興川劇」口號後的具體落實情況極具標誌性的意義——四川省雖然是率先提出「振興川劇」的省分，但是在具體的方略上，卻仍然認為新劇碼創作才是振興川劇的主要途徑。類似的現象也出現在崑曲界，同樣是在一九八二年，文化部在蘇州舉辦了江蘇、浙江、上海二省一市崑劇匯演，並提出「搶救、繼承、革新、發展」的崑曲工作八字方針，一九八五年又頒發《關於保護和振興崑劇的通知》，一九八六年成立文化部振興崑曲指導委員會，但是在從振興川劇到保護和崑曲的努力，卻從來並不指向青春版《牡丹亭》這樣的作品。簡言之，在長達數十年的時間段裡，戲曲界是把新劇碼創作看成推動戲曲發展的最重要的、基本是唯一重要的途徑的，並且形成了相

2 王甯、王雪燃：〈關於「新中國成立七十週年中國戲曲史」的分期問題〉，《浙江師範大學學報（社會科學版）》二〇二〇年第二期。

對完備且似乎是自洽的一個理論體系。在某種意義上，基於這個體系衍生出來促進戲劇發展的方略與措施，從一開始

就忽視了接納與繼承傳統的重要性，片面地認為只有大量推動新劇碼創作，才有可能讓戲曲持續繁榮。這樣的理念在

二十世紀五〇年代或許並不是完全沒有其合理性，因為那個年代的戲曲藝人對傳統都爛熟於心，傳統的接納與繼承其

實是無須呼籲的；但是正由於對傳統意義與價值的質疑，二十世紀八〇年代的一代戲曲藝人所掌握的傳統技能與劇碼

和三十年前的一代藝人相比，已經有天壤之別，在這樣的背景下仍然忽視傳統，對戲曲界就會成為一場災難。令人感

到遺憾的是戲曲理論的這些基本觀念和基本取向並沒有隨著語境的重大變化而有所調整，因此，「振興川劇」就變成

了鼓勵創作川劇新劇碼，而「搶救、繼承、革新、發展」的崑曲工作八字方針，實際上就只剩下了後一半，而這恰恰

就是青春版《牡丹亭》出現時中國戲曲界的氛圍。

白先勇先生做為一個獨立製作人且長期身居海外，他對戲曲界的這種狀況恐怕很難理解與接受，我想無論是從

他所在的文化環境還是他所接受的教育、認同的藝術觀念，都無法想像，即使一九七八年之後中國的改革開放努力要

從粉碎性地掃蕩傳統的「文革」中走出來，讓國家和文化回歸正常，然而一直到青春版《牡丹亭》出現，在如此之長

的時間裡，中國戲劇界整體上其實並不認同青春版《牡丹亭》的模式，更不覺得這樣的創作與劇碼可以振興崑曲。恰

恰是因為白先勇先生從未受到中國戲劇界特有的理論體系影響，才有可能用中國戲曲界、尤其是戲曲理論家普遍不認

同、普遍不以為然的方法推出了青春版《牡丹亭》這部取得巨大成功的作品。青春版《牡丹亭》的出現不只是一部作

品的成功，更重要的是它在中國的普通民眾對傳統文化藝術的態度與認識逐漸復甦這樣的大背景下，它適時地成為人

們懷念傳統的情感投射對象，在這個年代，她成為傳統最好的載體與象徵，最大限度地滿足了人們有關傳統的美好想

像。她精緻、優雅、豐富、唯美，相比同時代那些僅由於粗略地模仿個別古代文化元素就得到公眾追捧的傳統贗品，

青春版《牡丹亭》在形態上既與傳統風範更為接近，又具有當代舞臺藝術領域的稀缺性，尤其是對各高校追捧的青年觀

眾，是迥異於他們文化藝術欣賞經驗，在一定意義上具有獨特的奇觀性質的作品，因此演出在各地掀起陣陣熱潮。不

僅如此，青春版《牡丹亭》同時帶動了崑曲的復興，並且成為時代審美風尚的引領者，並非偶然。

在某種意義上，二十一世紀初的戲曲理論界與白先勇先生相互之間都相當隔膜，當時的戲曲理論界秉持的基本價值觀念，完全不能接納和解釋青春版《牡丹亭》。相對地，我相信白先勇先生也像二十世紀九〇年代我剛進入戲曲研究這個領域那樣，很難理解戲曲界當時流行的價值觀念，不知道為什麼戲曲藝術的優良傳統的價值為什麼會遭到普遍性和系統性的質疑，而繼承傳統這一看似天經地義之舉，為什麼卻會受到各種各樣的批評。這是由於戲曲界長達數十年裡所形成的一整套獨特的理論話語體系和藝術價值標準，既與白先勇先生所接受的教育背景下的理論與價值不符，也似乎完全沒有受到時代變化的影響。數十年來，戲曲理論界的基本看法，就是認為按青春版《牡丹亭》的模式的創作演出，這種創作方法、創作理念、創作思路是完全錯誤的和違反戲曲藝術規律的，他們認為這種模式就是「老演老戲，老戲老演」，而這恰恰就是戲曲衰亡的原因。他們在二十世紀五〇年代就堅定不移地認為，戲曲要取得在新社會繼續生存的合法權利，就必需大量創作與之相適應的新劇碼；在二十世紀八〇年代，同樣認為戲曲之所以面臨觀眾衰減的危機，就是由於看膩了傳統戲，所以必需加大創新的力度，努力創作能跟上「時代」的新劇碼。這些觀念都是與青春版《牡丹亭》的創作理念和創作初衷完全不一樣的；而且加上在當時社會整體的基本認知中，社會上普遍認為古典藝術節奏太慢，不適應快節奏的現代社會，戲曲理論界對這種觀念也並不陌生與反感，而戲曲尤其是崑曲，更是慢的極致。這個年代流行的看法，是覺得慢節奏的藝術被時代淘汰了，認為古典的和抒情的藝術被時代淘汰了，最後認為傳統藝術被時代淘汰了，如果說普通人基於某些表面現象的直接認知有這種看法不足為奇的話，從事研究的理論家，則應該從透過這些表面現象發現其背後所潛藏著的更複雜和更具規律性的結論。但理論是有其慣性的，令人困惑的是它從來不接受現實的教訓。二十世紀五〇年代對戲曲提出的改革要求背後原本就是以「文化進化論」為依據，擁抱新社會和新時代，所以要有全新的藝術，同時還必需淘汰舊藝術，這種簡單化的發展觀念在那個時代是有政治理念支撐的，而在二十世紀八〇年代它又獲得了新的機緣再次還魂，這就是白先勇先生和青春版《牡丹亭》的遭遇，雖然出現了激烈的爭論，但我們會發現，即使面對青春版《牡丹亭》的出現，仍有相當數量的戲曲理論家依然選擇對這些現象視而不見，而非改弦更轍。

所以，青春版《牡丹亭》給予我們一個反思中國當代戲曲理論的重要視角，讓我們發現一般的戲曲理論家對戲曲命運的診斷和為正處於危機中的戲曲發展所開的藥方和白先勇先生的感覺及認知之間的巨大反差。或者可以更直接地說，白先勇先生因為一直身在海外，所以沒有受到從二十世紀五〇年代到八〇年代主流戲曲理論的污染，因此能本著一顆赤子之心，以他覺得應該有的方式策畫與創作了青春版《牡丹亭》，於是獲得了巨大的成功。令人感到十分遺憾的是，從反面看，它恰好證明了從二十世紀五〇年代直到青春版《牡丹亭》出現的這半個世紀裡，戲曲理論家對戲曲發展的基本認識，為戲曲的前途和發展所做的診斷和所開的藥方基本上是錯的，至於這些錯誤的理論和錯誤的認識是否應該為戲曲的衰亡負起直接責任，則是需要進一步討論的另一個話題。

所幸進入新世紀之後，新文化運動以來持續一個世紀的文化激進主義思潮在思想文化界的主導地位開始逐漸消退，代之而起的是對具有民族特色的傳統藝術更為客觀與理性的認識與評價。在這樣的時代背景下，戲曲界持續多年的有關傳統觀念與評價亦出現了新趨勢，它的基本價值觀發生了翻天覆地的變化。這種變化與白先勇先生的青春版《牡丹亭》的出現雖然並不具有因果關係，然而它們無疑形成了一種共生的態勢。正因為全社會對傳統藝術和古典藝術的態度發生了根本性的變化，人們內心深處被壓抑了一個世紀之久的對本土化民族藝術的懷念之情，那種潛藏在血脈中的文化依戀感開始被喚醒，青春版《牡丹亭》恰逢其時地出現，才成為這個時代，尤其是青年知識分子們對傳統文化的情感表達最適宜的投射對象，因此才有青春版《牡丹亭》不可思議的走紅。

在這個大背景下，戲曲理論界的反應遲鈍和滯後就更加顯而易見。從這個意義上說，戲曲界對青春版《牡丹亭》冷漠的反應，並不是白先勇先生的問題，倒是戲曲界應該檢討和反省。令人欣慰的是這樣的檢討與反省已經在進行，相信在不遠的將來，戲曲界對青春版《牡丹亭》會有更客觀的評價，也必將更為敬重白先勇先生的文化貢獻。

無論戲曲理論界如何看待與評價青春版《牡丹亭》，值得欣慰的是，大眾媒體的反響非常正面且熱烈。這正是我在相當長時間內都將青春版《牡丹亭》看成傳播的成功個案的原因，這是因為從大眾傳播的角度來看，白先勇先生和青春版《牡丹亭》在全國各地媒體中所受到的關注程度，是戲曲界幾十年來從未有過的，換言之，幾十年來從未有過

任何一部戲曲作品和演出，受到過青春版《牡丹亭》那麼高的關注。

在晚近的若干年裡，戲曲界對媒體的作用越來越重視，這是由於戲曲院團對舞臺藝術的發展過程中傳播的作用有越來越明確的認識。所以，在新劇碼創作首演之前的新聞發布會和演出之後的專家座談會上，經常出現媒體記者的身影。但這些努力之所以收效甚微，一是由於戲曲院團請來的多數只是專業媒體，其新聞報導的讀者並不超出原本就對戲曲感興趣的狹窄人群；其二是媒體經常只出於禮節和應酬才刊發相關報導，多數只是一眼就可看穿的軟文廣告。然而，青春版《牡丹亭》獲得的媒體高度關注卻與之截然不同，青春版《牡丹亭》從一開始就吸引了大量各地媒體主動、自覺地參與其傳播過程，其中既遠不限於專業媒體，而更多的大眾媒體由記者們自己編寫的新聞報導，則更多地針對讀者的興趣與關注撰寫，因此更易於產生社會效應。從結果看就是如此，青春版《牡丹亭》巨大的社會影響，在很大程度上就是大眾媒體之功。

從戲曲的角度看，大眾媒體對青春版《牡丹亭》的大量報導和褒揚，其實未必切合實際。正因為青春版《牡丹亭》有其在中國當代文化中的特殊性，在她出現時，不僅戲曲理論界並沒有做好心理建設，各類大眾媒體更沒有起碼的心理準備，因此，有關青春版《牡丹亭》的許多認識，都有非常之明顯的偏差。

比如說，我們經常看到媒體以突出的篇幅誇讚青春版《牡丹亭》的舞美的精緻豪奢，卻忽視了一個更重要的事實，即青春版《牡丹亭》的成功一定不是舞美的成功而是崑曲的成功，湯顯祖的奇幻的構思及文字，崑曲演員規範的表演身段和笛子主奏的曲牌體音樂，這三者完美地融為一體的戲劇表達，才是其中最為核心的部分。青春版《牡丹亭》的舞臺美術設計與製作，當然在其戲劇性表達中是有助力和有加分的，但是假如將它看成為青春版《牡丹亭》的舞臺美術設計與製作，就未免偏離了焦點，更無從理解該劇真正的價值與意義。從另一個角度看，二十世紀九〇年代以來，戲曲舞臺美術設計創作的發展非常之迅速，基本上已經成為中國戲劇領域內堪稱國際一流水準的元素，在這個背景下看，坦率地說，青春版《牡丹亭》並不具有在中國當代戲劇舞美界的突出地位。因此，大眾媒體側重於從舞臺美術的角度肯定青春版《牡丹亭》的成就，恰恰說明了多數媒體記者對當代舞臺藝術的隔膜，這樣的評價既不客

觀，也錯失了青春版《牡丹亭》真正重要的美。

其次，我們經常會看到各大眾媒體稱讚青春版《牡丹亭》在傳統基礎上的大幅度創新，認為這才是它成功吸引了眾多青年觀眾的原因。這樣的解讀雖然符合流行觀念，卻與實際情況南轅北轍，青春版《牡丹亭》真正重要的是在白先勇先生的堅持下，力圖以原汁原味的方式展現古典藝術，不僅劇本堅持「只刪不增」的原則，除了為適應當代演出環境而做必不可免的極個別的刪減和調整之外，劇中的臺詞唱段完全是湯顯祖的原文；同樣，全劇的所有曲唱，都按原曲牌的工尺打譜，雖然運用了新的配器手段，亦有新的作曲，但只是在前奏、過門、尾聲等次要場合運用，並不妨礙主體的崑曲音樂；最重要的是，青春版《牡丹亭》的表演是由老一代張繼青、汪世瑜等藝術大師手把手地教出來的，完全按照崑曲的傳統風範表演，一招一式都有嚴格要求，從來都沒有給承擔該劇演出的青年演員們任何思考人物、設計人物、表現人物的自由空間。這種創作模式決定了青春版《牡丹亭》不可能成為一部以創新為其特點的劇碼，恰恰相反，正是因其努力完好地保存與再現了古典藝術的風範與美學，才贏得了時代的積極回應。青春版《牡丹亭》是古老而精美的崑曲再生的標誌性作品，正因其傳統與古典才有其成功，而不是因為其對傳統的改革和各種類型的創新。

我們也還需要校正一些其他的誤解，比如說認為青春版《牡丹亭》的成功是因其演員的青春亮麗。青春在舞臺藝術領域固然是有其欣賞魅力的，不僅是蘇州崑劇團青春亮麗的演員讓人賞心悅目，當年的浙江小百花也因其演員的青春之美而獲得戲曲觀眾交口稱讚。但是無論是青春版《牡丹亭》還是浙江小百花，都有另一個更重要背景因素，那就是系統與嚴格的基本功訓練。青春版《牡丹亭》的魅力不只是因為演員們青春亮麗，更是因為這批演員們經歷長達半年的「魔鬼式訓練」，讓他們從一批原本基本功有明顯欠缺的青年演員，迅速提升了表演能力。正因為青春版《牡丹亭》的成功並不真正在於青春，所以某些人試圖複製其成功經驗，選擇更年輕、更青春的演員的嘗試無法獲得同樣的結果。至於因為服裝運用蘇繡之類，更只是其表象。青春版《牡丹亭》之所以難以複製，就是因為青春版《牡丹亭》的成功之道被誤讀了，而這個誤讀，對戲曲界的現狀及規律、對中國當代舞臺藝術的現狀和藝術規律不夠

了解的媒體，或許應該承擔一定的責任。

從整體上看，青春版《牡丹亭》問世的十八年來，絕大多數媒體對於它成功原因的解讀，都存在不同程度的錯誤。青春版《牡丹亭》成功的真正原因，是白先勇先生所秉持的重要的藝術和文化直覺，他以對中國傳統文化的當代價值、對崑曲為代表中華古典藝術永恆生命力的可貴自信，主導創造了一部努力保持古典藝術原生態的優秀作品。儘管在其最初問世時還有些稚嫩，但十八年來越來越臻於成熟，也因之成為傳統文化在當代仍有不可替代之魅力的最重要標識。青春版《牡丹亭》不只是被動地匯入了中國當代傳統文化復興的潮流，更是主動地引導了這股潮流，並且在一定程度上幫助當代中國改變了戲曲的基本價值理念，改變了對藝術的歷時性延續的理解，讓人們重新建立健康的、更經得起時間檢驗的戲劇觀。總之，青春版《牡丹亭》這一不可多得的範例，值得繼續深入研究，在當代戲劇文化價值建構的語境裡，才能更加準確、深刻地把握它的意義。

承與傳之思考和實踐

劉靜／中國藝術研究院研究員

崑曲在本世紀初成為世界「非遺」代表作後，它的歷史文化價值與瀕危程度愈發引人關注。同時，對於表演藝術的傳承與人才培養的重要性也隨之突顯。崑曲「申遺」後的二十年來，我國政府和各地方文化部門陸續出臺了一系列扶持崑曲的相關政策，全力推進了崑曲傳承和後繼人才培養的各項工作。這裡我想提及的是在二○○四年由白先勇先生主持製作的青春版《牡丹亭》，他大膽地啟用年輕的演員擔綱主角。在此引領下，各崑曲院團陸續啟用「以戲推人」的方式，培養了一批活躍於崑曲舞臺獨挑大梁的演員，他們經過多年舞臺的歷練，不僅具備了傳統藝術的基底，而且富有極高的藝術創造力。無論從表演程式、表演方法，還是人物繁難而複雜的內心戲，都極大地提升和拓展了他們的藝術才華，並在藝術上得到了良好的傳承。無疑，這一舉措對於推動藝術傳承與人才培養，延續表演藝術的脈絡，使崑曲這一活態藝術獲得了意義非凡的延伸。

崑曲是以表演為核心的舞臺藝術。為此，在繼承和傳承這門集大成的綜合藝術的同時，需要有深刻的領悟和認知。做為多年從事戲曲表演創作與研究的我，近十年來一直重複地做著一件看似簡單卻是繁難的事——崑曲表演藝術的「承與傳」，將學術研究深入到藝術創作的全過程，並融入到承與傳的具體實踐中。一方面，把自己多年積累的舞臺表演經驗與戲曲理論相結合，既嚴格遵循傳統的「口傳心授」又融匯了符合現代的傳授方式，另一方面，從「承與傳」的實踐中提煉出一整套較為完整而實用的戲曲表演創作與研究的範式，並扼要地稱之為「承、傳、演、研、用」五位一體創新模式。

「承、傳、演、研、用」五位一體的具體呈現和關聯可概括為：以「承」繼傳統，全面繼承崑曲表演的技藝規

範、美學標準與表演規律；以「傳」承後輩，在繼承傳統的基礎上，向下一代傳授藝術的過程；「演」則是傳承不限於課堂的教學，更在於舞臺上的呈現。通過藝術實踐，領悟崑曲在表演傳承中的內涵與集萃，融會貫通地傳給下一代；「研」是在傳承過程中，注重文字和映射雙軌紀錄，進行學術研究和理論總結；最終達到以「用」之內涵為核心的承與傳之目標。多年實踐表面，通過「承、傳、演、研、用」五位元一體的創新模式，可有效地把將要失傳於舞臺、彌足珍貴的傳統藝術進行全面的傳承和再創作。

一、求藝問知　承繼經典

藝術傳承一直是戲曲界極為關切的焦點問題。尤其對具有悠久歷史的崑曲，其豐富的表演藝術需要我們進行全方位的傳承。一方面，通過以口傳心授做為崑曲表演傳承的核心理念，認真繼承好前輩們長期積累的藝術精華。另一方面，通過「形象教學」把一些即將失傳、具有代表性的特色劇碼承繼下來，保留完整的教學影響。這方面的範本不僅能成為表演藝術傳承直觀而形象的參照，而且它還將做為崑曲在表演上的一個積聚、豐富、擴展的重要脈絡。

崑曲的核心在於其獨特的表演藝術，而所有的表演精粹通過其折子戲蘊含其中，使得每一齣折子戲中都會有各自要任務，以免更多的代表劇碼在崑曲舞臺上失傳。它既可做為呈現在舞臺上的演出劇碼，也是繼承經典的一個範例。

近些年，本人在從事戲曲表演理論研究的同時，從未間斷對崑曲表演劇碼的繼承和傳承。從二○一二年起，進行了兩次較為集中的藝術傳承。尤其是在二○一八年得到了北京文化藝術基金的資助，由中國藝術研究院戲曲研究所承擔並組織實施了「甄毓心傳——戲曲『名家傳戲』人才培養計畫」專案。崑曲尤其北方崑曲的傳承成為了該項目的一個重要組成部分，本人做為繼承人對崑曲的代表作進行了重點傳承。鑑於專案負責人對北方崑曲的傳承極為重視，特別聘請了「韓（世昌）派」親傳弟子秦肖玉老師專門為我傳授了《爛柯山‧痴夢》與《百花記‧贈劍》兩折極具「韓

派」表演藝術特色與北方崑曲藝術風格的劇作。

舞臺藝術特色是戲曲表演藝術風格的傳承，是有相當緊密的根脈承襲關係。秦肖玉老師一直秉承著戲以「人」傳的理念，她把繼承的「韓派」〈痴夢〉傳授給我，就是希望崑曲一直是薪火相傳，延綿不斷。通過三代人的努力，真正實現了崑曲藝術的「承與傳」。我們知道，被譽為「崑曲大王」的韓世昌，是一位在中國戲曲表演傳承和發展過程中極具代表性的人物。他的表演獨具特色，既有北方戲曲的熱情、奔放，同時又蘊含著深沉、真實和濃厚的生活氣息，重在動情與傳神，有一種不加雕飾的天然美，彰顯出深厚的傳統功底，從而形成獨特的「韓派」表演風格。韓先生的代表作〈痴夢〉、〈驚夢〉以及堪稱一絕的「陰陽變臉」的〈刺虎〉等，早已成為戲曲舞臺上的經典劇碼，除像〈思凡〉、〈出塞〉、〈遊園驚夢〉等劇碼外，還傳承了〈痴夢〉、〈刺虎〉、〈春香鬧學〉等具有「韓派」表演藝術特色的代表作。在與韓世昌先生學戲的幾年中，她深刻地體會到「韓派」所特有的表演風格：在注重「真聽、真看、真想」的同時，舞臺人物的一切行為都是由內心出發，再到外在表現。同時，韓世昌先生善於把握每一個人物的塑造，為了讓表演貼合人物，他寧可捨去一些具有形式美的動作，而使用一些不那麼好看卻是這一人物需要的動作、表演，從而使臺上的人物變得真實、可信。以〈痴夢〉為例，秦肖玉在繼承「韓派」〈痴夢〉中所蘊含的藝術精華的同時，又融入了她對藝術深刻而透徹的感悟，對劇中人物性情極為複雜的主人公崔氏，採用了體驗和表現相融，賦予其更多現實主義的表現手法，讓一部作品、一個人物融入兩代藝術家的智慧，使其成為經典中的經典。

崑曲〈痴夢〉是《爛柯山》全劇中最為精彩的一折，也是繼承「韓派」藝術精華的代表作。無論是從表演的難度、身段的幅度、以及唱念的跨度都達到了藝術的極致。以往，曾聽戲曲前輩提及：「如：〈痴夢〉、〈刺虎〉等具有厚重底蘊的劇碼，最好是到了一定的年齡再學演最佳」。當我開始進入「崔氏」這個人物的內心世界時，深感言中

早在一九五〇年，秦肖玉便開始追隨韓世昌、馬祥麟老師學習，從兩位大師的言傳身教中學會了很多崑曲的經典劇碼。秦肖玉是一位既具有深厚文化修養，在表演上善於廣采博收，又有自己獨到見解的「韓派」傳承人。

其意。它需要表演者從實踐中才能真正體會其中深層的含義。換言之，這既不是一個簡單的技術概念問題，也是無法用語言表達的，需要藝術積累、人生閱歷、舞臺實踐將其蘊含在表演中，最終呈現在舞臺上。當年，在恢復〈痴夢〉演出的過程中，秦肖玉老師首先是忠實地將「韓派」的演出版本復原出來，同時也做了一些變動和改進，再進一步創新。這是她在掌握其藝術特色的基礎上，融入自己的理解，尋找適合自己的表達方式，也是一個學、練、磨、演、借鑑、改進、發展的過程。由此，秦老師時常會按照她自己特有的方式進行授課。多年來，在她精心的點撥下，可謂精英輩出，曾指導過多位梅花獎獲得者。在學戲過程中，更多的時候，則是聽她講述以前隨韓先生學習〈痴夢〉時的親身經歷和感受。例如，劇中崔氏有一句唱詞：「只是形醜齪，身邋遢，衣衫襤褸把人嚇煞。」

韓先生每次在示範「身邋遢」一句臺詞的表演時，都是身體往後一仰，眼睛看向低處，每次示範都重複一樣的動作。這個動作反映了兩重含義：一層意思是說自己衣衫襤褸，實在邋遢；另一層意思是指她再嫁他人，在「一女不嫁二夫」的古代社會，暗喻自己的身子「不乾淨」了。秦老師補充道：「學戲的過程，要學會捕捉。假如剛我講的關於韓老師這一個細節的處理沒有被我捕捉到，那這句話反映的第二層意思就表演不出來了，傳承就失去了其精華和真髓。通常老師第一遍示範的時候會出現這樣的情況，你可能不會太注意，但第二次示範時仍然是這樣，第三次也還繼續是這樣。這時候，做為學生，你就得琢磨了，為什麼老師要這樣做，背後的道理是什麼，這樣做究竟好不好，好在哪裡，或者不好在哪裡，我該怎麼學，怎麼處理。」秦老師便從一個表演身段所蘊含的潛臺詞開始，與我探討了包括表演本體的處理沒有被我捕捉到，那這句話反映的當下崑曲發展所涉及的諸多藝術命題。她提倡藝術實踐傳承是教學的延伸環節，也是傳承人理解藝術遺產的深層步驟。它表現在反覆學習、反覆理解、反覆提高的藝術實踐過程中。必需在「琢磨」上下功夫，才能在這樣的教學模式下，不至於學習流於表層和淺薄。秦老師通過對韓先生表演的準確理解，把劇中精深而隱諱，以及韓先生並沒有用語言表達出來的內容，精心研磨後，又化入她的表演中，增加了很多符合崔氏這人物身分的現實生活動作和情感。

每一部經典劇碼，其中都包涵了藝術家創作的結晶，它有別於其他一般的唱腔、身段、表演等，這些極富特色的

技藝，也是最精彩，懾人心魄的靈魂之處。「韓派」的〈痴夢〉中，有很多特色表演和身段。例如：當崔氏聽到「朱

買臣做本郡太守」之後，她悔於改嫁，萬萬沒有想到前夫已做了官。在驚、喜、愧、悔的感情衝擊下，她的內心猶如

晴天霹靂。戲曲表演講究：一身之戲在於臉，一臉之戲在於眼。而「韓派」表演中，尤其擅長運用眼神、手勢和面部

表情刻畫人物內心活動。為此，秦老師特別強調說：在這個特殊情節裡，韓先生採用「轉眼」的表演，是一個極為少

見的表演技藝。表演時，雙眼先上看，再下、從左再到右緩慢的轉眼珠子，這四個方向的轉動，既要講究節奏還要快

慢相間。秦老師善於「形象教學」，是邊說邊做，一邊表演，嘴裡還念著鑼鼓節奏，把崔氏此刻錯綜複雜、矛盾心理

狀態，呼之欲出，瞬間把人就帶入情境之中。這個看似並不複雜的表演技巧，卻著實令人為之折服。我們的繼承，需

要掌握每一齣戲的骨架和輪廓，也就是達到最初的形似。

藝術的長河是隨著時間從過去到現在，再到未來，不斷地向前流淌。每一代的崑曲藝術家都是通過繼承前輩的藝

術再到自己創作，使藝術獲得不斷豐富，不斷精進。秦老師在保留「韓派」藝術精華的同時，適當在主要唱段中又有

了新的改進。如：在演唱【漁燈兒】曲牌中三個「為什麼」唱詞時，「韓派」的表演動作很簡單，一直用右手托腮，

做睡覺狀，並沒有其他動作加以輔助。於是，她加入了南崑的表演與「韓派」的表演進行結合：兩隻手在胸顫動的同

時，向兩側張開，再向中間合攏，如此反覆，並配合著身體上下晃動，其動作幅度比較大。另有，在演唱【錦中帕】

「這的是令人喜悅」唱詞時，為了強調人物內心極大的喜悅之情，增強舞臺效果，她吸收了一些民族舞的動作，雙手

交叉後抬至臉前，隨著臉部的弧線，在鼻子下面左右滑動，與此同時，腳也隨著手的節奏前後來回移動，把崔氏當時

喜悅的心情更加形象地表現出來了，讓生活中和夢境中符合邏輯和不符合邏輯的複雜心理，都外化成有規律的藝術表

演。秦老師在教我此劇時，有她傳授的理念：先解釋詞義，再教習唱段，只有在把唱念扎實掌握的基礎上，才是下地

傳授人物的身段和動作教學部分。她善於剖析身段表演的動作原理和人物依據，講解韓世昌先生肢體呈現的魅力，示

範表演的細節、勁頭與訣竅，最終較好較完整地將北崑表演的實踐成果與方法理念傳承下來。有時，她會靈機一動，

讓我自己來創作，有時也會採用學生思路，總之，秦老師給予我更多的是一種主動思考，勇於創新的理念。由此，我

慢慢進入「崔氏」這個性情多變，以及她那患得患失、美夢幻滅的精神狀態。舞臺表演既需要具備扎實的「四功」，更要有豐富的內心體驗。可謂是：體驗與表現的辯證統一。人們常說「感同身受」，實際上「身」的感受是很難言傳的。禪宗曰：「如人飲水，冷暖自知」的概括，道盡了「高實踐」領域的真諦。這既不是一個簡單的技術概念問題，更是需要表演者也是無法用語言表達的，它是崑曲表演中的「血脈和神經」，從而達到神似，也是難易掌握的精華，在繼承崑曲表演親身從實踐中才能體會其中豐厚的含義，進而做到「師事傳統」不「囿於傳統」的藝術創作時期。在繼承崑曲表演中，自身要有根基，在掌握了崑曲藝術精神後，則可以把各種表演新知「為我所用」。我以為，我們不僅要學會崑曲外部程式技藝，更重要的是繼承其內在的藝術精髓，力求把崑曲表演中深層而寓意深遠的部分繼承到位。這些表演的內涵，需經老師「口傳心授」方得真傳。

荀子曰：「善學者盡其理，善行者究其難。」要想盡其理、究其難，就需要花費心力、體力和毅力。在傳承〈痴夢〉一劇時，我是深得三昧。此戲應為正旦，對於我來講，無論從表演行當及表演形式都是一個不小的、特具挑戰性的任務。從行當的跨度之大，人物反差之明顯，再到表演、身段、唱腔、臺步及音色的變化，都是一個全新的改變。自己深感其難度和壓力，在我的表演藝術走過了青春期，四十年的積澱賦予我更豐富的內心體驗與更成熟的表演手段，恰在此時學演這樣一齣被崑曲界內稱之「雌大花臉」劇碼，深得老師傳授之表演精髓，受益終生。

在這個藝術繼承的過程，就從某種含義講，從傳者到承者，是以一個規範而精準的方式來完成代際傳承的各個環節。在傳承中悟出來一個關鍵的道理：

傳承「韓派」表演藝術有三個層次：

1、形似
2、神似
3、魂似

在抓住「韓派」表演中的「魂」之後，盡可能掌握他藝術風格中最特有的文字的「靈魂」核心部分。在傳承表

演過程中，令人感悟到很多意想不到的東西，如：曾經坎坷的經歷，以及對於人生的體會有所不同。以前，老師在講解人物內心的戲，聽不懂，如今再重新回爐一燒，其中的奧祕，了然於心。我以為，在老師教授學生的過程中，師長傳授給弟子的不僅僅是藝術技能和指法的對與錯的問題，更多給予的是對崑曲美學與人文精神的傳承。鄭培凱先生曾講：「從文化發展的長遠角度來看，任何藝術創新都建築在已有的藝術傳統上，是在傳承的延續上找到了突破點，發展出獨特的藝術飛躍。」做為活態藝術的承載者，對於崑曲表演不能只是簡單地進行複製，而是要在繼承傳統的基礎上，以「舊中有新、心中有根」的精神，讓其成為一個動態、擴展、豐富的藝術發展過程。

在此次《爛柯山・痴夢》與《百花記・贈劍》劇碼傳承專案開展之始，特別安排了這樣一個師徒三代同場傳承的環節，也就是老、中、青三代齊聚一堂，真正從「傳與承、承與傳」的有效繼承做起。由我指導的研究生，前後共五人參加了本次的「甌甿傳戲」的實踐工作。這樣難得而特別的學習機會，在以前的教學和傳戲當中，應該說是不多見。但是，對於當下非物質遺產的傳承在教學的探索之路上，我們邁出了這富有前瞻性的第一步。其中，雖有諸多問題出現，但最終，在我們傳承完成的結果來看，此舉不僅符合我們戲曲表演藝術的規範，在實踐教學中又是一個重要的成果。其中，學生可以通過參與扮演戲中的某個主要角色，從一個旁觀者，真正參與其中。這樣感同身受，不但有輔助教學的開展，從另一個角度看，使他們在觀看老師學戲，再到自己表演的過程中，多次反覆揣摩和分析劇情和人物，在提高自身的表演技能時，又可在輔助傳承的藝術紀錄中，逐漸提升了對戲曲表演藝術理論的理解和研究，進而將崑曲這一非遺傳承在教學實踐中，在傳與承，承與傳的良性中，得到了最有效的體現。

二、言傳身教　戲以人傳

戲曲舞臺上的〈刺虎〉是一齣極具代表性的劇碼，也是北方崑曲「韓派」藝術中非常有代表性的劇碼。一九二八年，韓世昌先生東渡日本曾多次演出此劇。京劇大師梅蘭芳與程硯秋先生均有演出此劇碼，梅蘭芳先生出訪日本、美

國、蘇聯時，把其做為必演的劇碼之一。〈刺虎〉一劇中蘊藏著深刻的悲劇美學意蘊，真實地表現了在一個朝代變遷中一個小人物的悲劇命運。它描述了明朝末年，李自成率領義軍攻破北京，進宮後搜得一美貌異常、自稱是崇禎公主的女子。這位假「公主」實為宮女費貞娥，被義軍所獲後，不甘大明朝的覆滅，便暗下「報家仇國恨」的心願。她不僅博得李自成的信賴，更是假意與義軍將領「一隻虎」李固成婚。在大婚之夜，費貞娥假獻殷勤先將「一隻虎」灌醉，最終用匕首殺死李固，替皇帝報仇雪恨，隨後她也自刎而死。效忠於大明王朝的費貞娥，在處於被逼無奈的情況下，假意服侍李固，並非是她真心要與李固結親，因此，在費貞娥與李固相對飲酒的這場戲中，需抓住人物這一性格特徵，表演上採用極誇張的方式，不僅有快速多變的眼神，還特別增加了特色的「陰陽變臉」技藝，這個戲曲舞臺不常見，難度極強的表演技巧，充分地表達了她對刻骨仇人「真情」與「假意」這兩種截然相悖的情感。同時文武結合，融閨門旦與刺殺旦於一人，更是一齣既贏內又打外的「骨子裡」戲，需具備深厚的表演功力方能勝任，因此，也倍受京崑名家們的青睞。在眾多藝術家演繹的版本中，韓先生在〈刺虎〉的表演可謂獨樹一幟。他擅長運用多變的眼神來詮釋人物內心複雜的情感，特別是採用了仇恨和巧裝歡笑的眼神，以及堪稱一絕的「陰陽變臉」這一特色表演，一邊是憤怒的表情，而另一邊則是嬉笑嫵媚的表情，瞬息間，在一張面孔上出現喜與怒的陰陽兩面。這種「陰陽變臉」只在特定情景和特定人物需要的情況下才予以使用，用於崑曲〈刺虎〉劇中的費貞娥這一特殊人物身上是極其吻合的。

但這一經典作品一直尚未保留下完整的傳承和教學影像資料，為此，在二〇一二年至二〇一六年間，在中國崑劇古琴研究會和國家圖書館中國記憶專案中心的大力支持下，特邀「韓派」親傳弟子秦肖玉、周萬江二位老藝術家為主要傳授人，本人做為主要傳承者，還包括了中國藝術研究院研究生院的研究生和中國戲曲學院的研究生組成。在前後近五年的時間裡，師生共同的努力下，從傳承劇碼、排練加工、錄製音樂，再到〈刺虎〉全劇最終拍攝錄影，共完成並保留了影像和錄音長達近一百個小時，以及幾千張的教學圖片等藝術資料。

透過古今，戲曲傳承的關鍵脈絡，在於舞臺表演是如果代代有所繼承，也因「戲以人傳」有所發展，這將有助於

崑曲做為「非物質文化遺產」所存在的意義和價值。正因如此，筆者在繼承了〈刺虎〉一劇的核心與精髓後，又將此

劇以「移步不換形」、「傳神不傳形」的精神傳承給了中國戲曲學院表演系的研究生們。在傳承伊始，我對學生們強

調的是，學習〈刺虎〉劇碼，不單純是為了學會這齣劇碼，需能舉一反三去思考，戲曲表演程式與人物塑造之間的辯

證關係，為今後舞臺藝術創作打下堅實的基礎。與此同時，在傳授的過程中，還

應講究「精準傳承」。所謂精準中的精，是指把戲曲表演藝術中所蘊含的精華部分，準確無誤地傳承給學生。首先，

把準確把握此劇的劇情結構，在表演過程中需要運用的手法極為繁難，如何讓舞臺上費貞娥的「柔媚」的假意與「仇恨」

真情交替出現？而「柔媚」的「假」要比「仇恨」的「真」做的更為誇張才能更打動觀眾。對此給予他們做了深度

的人物剖析：費貞娥常年生活於在北方的宮廷，她雖不是公主，但因自幼侍奉公主，對於宮廷裡的生活是耳濡目染，

加之劇情規定，此刻的費貞娥需通過假扮公主模樣，面對「一隻虎」以求報仇雪恨，更應將公主的氣派生動地展現出

來。我認為，一個成熟的演員，他的舞臺技藝與人文修養兩者皆為重要，它關係到一個劇種的發展，一個劇碼傳承，

一個人物形象塑造的成功與否。由此，在傳授這折劇碼的開始，我會先帶領學生們通讀全劇，盡可能先從人物內心的

情感入手，體會以前皇宮內廷的氛圍，以及這個人物身上所特有的那種外柔內剛的豪氣。正所謂「汝果欲學詩，功夫

在詩外」，讓他們走出教室，走進歷史，進入人物當時的歷史背景，或去故宮看一看古代帝王的居所，那些的雕梁畫

棟、氣宇樓閣所留下的建築遺產，再到北海、圓明園這些皇家花園之中透出的歷史感，感受北方園林與蘇州園林之間

的迥異風格。同時，針對此劇描述的歷史背景，還需研讀明末清初的歷史，將人物與自我，角色與表演化入到特定的

歷史背景與時空環境中，感同身受般體悟那種與當代演員相距甚遠的歷史滄桑感。這些「詩外之功」，看似與崑曲表

演本體的關聯性並不是很多，我以為，表演者一定要內外兼修，致力於豐富人物內心的情感，配合全戲和表現人物雙

重心理，是同等的重要。這部劇碼，透過一個詩意化、情感複雜的人物，對她生命本身的描繪，始終沒有展現她柔弱

的一面。黑格爾曾說：「一個深刻的靈魂即使苦難也是美的。」在她淒美的身影背後，則表現了她那種巨大的爆發

力，蘊藏著對生命本身的叩問！

京劇大家李少春先生曾對「演員和角色的關係」上，給予精闢的論斷：「每次表演都是一次再創作，甚至可以說是『新』的創作。從客觀條件的變化，到演員運用表演程式與技術塑造藝術形象表達人物性格，再到『新』的體驗和理解使藝術形象獲得『新』的舞臺生命力，最後抵達：真正的目的是求『真』在舞臺上藝術地再現生活，步步深入，層層展開。」由此，舞臺上的費貞娥本是宮女，她的婉柔，不過是為蒙蔽一隻虎而採用的一種手段，關鍵在於把握好這個人物的雙重心理狀態，即仇恨與諂媚交織出現的情感和場景。這兩極是不同心境的外化。因此，恰如其分地把握好表演程式與技術塑造藝術形象，須在似與不似之間。將心聲化為形體，反之，把形體傳達到內心，這在〈刺虎〉一劇中，需要兩者有機地結合。我們知道，表演藝術並非是一個單純的技巧問題，它涉及到一個藝術家的世界觀、人生觀，以及他的審美意識。於是，在洞察崑曲藝術的精髓、明晰劇碼的深刻內涵時，這樣的「內修」功課必定有它無可替代的重要性。

崑曲的風韻主要體現在兩個方面，一個是委婉的歌唱，還有就是豐富的念白。而在〈刺虎〉一劇中共有十二段的北曲唱腔，要唱準確、成功地塑造費貞娥這個人物，以優美的音樂形象來豐富其文學形象，需唱出情，談何容易？如何讓學生們盡快從規定情境出發，去理解人物，分析唱詞，體驗此時此地的人物心情和她心理變化，懂得「好的演唱」其實還有提高的餘地。分析劇情，理解唱詞設身處地體驗費貞娥的情感變化，在唱腔的具體處理上，就可產生種種微妙的變化，正是這些微妙的變化，才能讓唱腔更感人，唱出人物的靈魂。這裡可說明的是韻味中不僅包含了一個劇種、一個流派，以及一個藝術家的表演風格，也蘊藏著「這一個」人物的思想情感。在《樂府傳聲》中「曲情」一節曾說：「唱曲之法，不但聲之宜講，而得曲之情為尤重。蓋聲者眾曲之所盡同，而情者一曲之所獨異，不但生旦丑淨，口氣各殊，凡忠義奸邪，風流鄙俗，悲歡思慕，事各不同。使詞雖工妙，而唱者不得其情，則邪正不分，悲喜無別，即聲音絕妙。因此，為了塑造費貞娥這個特殊人物形象，便採用了北方崑曲演唱的吐字和行腔方式，更加強了人物內心鏗鏘有力、剛柔並濟的情感。何為北方崑曲的特色？借此機會，也可讓學生們能夠對崑曲豐富的唱腔特色有更多的了解。由於北方崑曲長期扎根於華北一帶，既吸取高腔的唱腔音調和鑼鼓節奏，又溶化了北方的民間音樂，特別

體現在音樂與演唱的風格上，具有濃厚而淳樸的北方鄉土氣息。北崑具有不同於南崑的獨特風格藝術特色，它粗獷、豪邁，這種特質體現於舞臺表演的唱、念、作、舞，就是粗獷、高亢、奔放、豪邁的風格。在表演風格中多了些大氣與豪爽。全劇中的十幾段唱腔，前半場有長達二十五分鐘的獨角戲，費貞娥獨自登場，演唱【端正好】、【滾繡球】兩支曲牌，這是北曲中非常有代表性的兩支曲牌。一出場便唱到「蘊君仇，含國恨」，要用非常沉重的心情唱出這六個字，其中運用了特殊的北曲吐字，比如「國」字，按照古韻的咬字，是發「gu」音，後面「切切的」和「侃侃的」兩個疊字，重複遞進，這在崑曲唱詞中並不多見。「誓捐軀要把那仇手刃」，「要把那」運用了「甩腔」的行腔方式，「甩腔」一是體現出她痛下決心，二是體現出她剛毅的一面，決意獻出自己的生命也要殺死賊寇，逐字逐句、擲地有聲地表達出內心情感，一覽無餘地表現出她將要進行行刺的主題和目的。這種敏捷的反應和高超的表現力是費貞娥的一個重要的表演特點。因此，要表現一個仇恨與嬌媚逢迎的費貞娥，兩種情感交替上升。在人物唱過【端正好】歸坐時，有一整段的念白，整段文字近二百字，劇本的情節安排和文字鋪墊，既考驗演員的表演功力，是其它劇碼極為少見，更為妙筆生花。因此，在人物情緒的表達上，要有起承轉合。北方崑曲的吐字發音猶重字頭，遵循規律，咬字不能太緊，也不能太用力，在鬆弛的狀態下，念白如吟誦一般的清晰。開始以敘述身世的語氣，要口語一些。在念到「蒙國母」時，需以尊敬而親切的語氣；再到「不想闖賊」時，變為氣憤的情緒，這兩句之間要多停頓一秒，使人物情緒有明顯的轉換。當念到「死於非命」時要帶一點點苦音；「可笑」無奈又可悲，比喻這些滿朝文武，在關鍵時刻，竟然沒有一個站出來替國家報仇。無奈之下，我這個小女子捨身「取了一把匕首」時，聲音就要較小一點，情緒也要更機警些。戲曲中有一句諺語，「千金話白四兩唱」，這一段表演既是獨角戲，又有很長的念白，語氣如何表達得更準確，是人物塑造中的一個表演技巧。這段念白開頭平鋪直敘地介紹了她的身世，後面情緒逐漸有了起伏，到最後，語氣越來越快，越來越強，她要替君父報仇，為此將匕首藏在蟒袍中。戲曲表演講究「手眼身法步」的運用。

例如：在這段表演中有一句念白：「將我賜予他兄弟一隻虎為配，也罷」，這當中關鍵字「一隻虎」，在念白時眼神是有變化的，雖是微小的眼神收放改變，卻有其中的道理。這就是戲曲講究「口傳心授」的道理所在。另有在

625

〈百花贈劍〉中，也有一個特別的眼神，百花公主在念道：「江花佑，看看哪裡粉牆可越，送他出去。」這其中就用眼神表達了字面上不能言表內心的心情。在念到「送他」時眼神看著海俊，她的手卻是在念到「出」字時，卻轉向右邊的江花佑，這個「去」字時先看她，手勢往外指時眼睛隨之往外慢慢送出去。這其中的潛臺詞就是：是讓他出去呢？還是你江花佑出去呢？你要明白呀！這段念白節奏十分關鍵，是符合人物情感和氣質的有力表達，所以在前半場的表演中顯得尤為重要。念時的節奏要求是非常嚴格的，整體的情緒既要飽滿，又要調動起全場的氣氛，讓觀眾隨著費貞娥情感的變化，感受她的內心，把她的內心變化中的轉捩點，一定要乾淨明顯的表現出來。既交代了人物行動核心，又概括了整齣戲的主題，從而能準確地表達人物基調，讓觀者從這段念白中來了解費貞娥此刻危機的處境。

第二支曲牌【滾繡球】既有抒情的一部分，也有比較激昂的一部分。在唱腔中還夾雜著念白，它賦予人物一些誇張而強烈的情感，並要求表演在閨門旦與刺殺旦兩個行當之間，準確拿捏好分寸，既是表演中的亮點，也是表演中的難點。在唱段的結尾處，語言上是鏗鏘有力的表達，唱詞中提到要和「豫讓」爭名，詞句是引用了「士為知己者死」的典故，所講的是戰國四大刺客之一的豫讓，曾改名換姓，多次行刺趙襄子未果的故事。這段唱詞中，其一，運用了詩化的語言，其二，是大量引用了古典文獻和典故，在後面的唱詞裡也出現了「藍橋幾層」、「纖纖玉手」、「巫山雲雨」等等，這是崑曲眾多經典劇碼中所擅長的一種語言表達方式，每段唱詞含有深刻的寓意。她在唱到「方顯得大明朝有個女指法比喻剜李固的眼眸，這個指法可以有多重含義，也是「韓派」表演中很有代表性的手勢和眼神。在演唱「蘊君仇」一句時，也運用了ㄅ首去行刺。特別值得一提的是，演唱到最後佳人」一句時，要表達出她做為小女子有大丈夫之氣，這裡「得」字也要按照古韻咬字，發「dei」音，「大」字發「dai」音，它與元曲餘韻的《單刀會》中的「大江東去」發音一樣，在大段的唱腔結束時，運用了加強又誇張的行腔來渲染氣氛。在教習和規範學生們出腔歸韻的同時，說明演唱北曲時，盡量回避裝飾性很強的唱腔，從音樂唱腔上更加貼切人物，體現出費貞娥頗有氣勢一面。表演中融入了特色身段，把人物在嬌羞柔媚之處演得略有誇張，而表現仇

恨的心理略有收斂，不張揚。蓋叫天先生說：「生活中有許多東西，啟發我們的藝術創造，只看是否有心去結合。」

他還舉了一個生活中「風吹樹動」的例子，儘管這是生活中常見的現象，有心的藝術家則會細心去觀察樹在風中搖擺的各種姿態，將它加以提煉，化為舞臺上的「雲手」。「一個『雲手』，身體不動，就顯得僵硬，要動得好看，就得像『風吹樹動』一樣，隨著『雲手』的開合，上身很自然地順勢扭轉幾下，這樣看上去就『活泛』多了。」同樣，在傳承時需讓學生們清晰地明白，在劇中費貞娥的表演中，這種藝術分寸需要精準把握，引導和啟發他們要在生活實際中觀察和體驗，進而提煉出更多元的藝術體悟。

黃佐臨先生認為：中國戲曲傳統最根本的特徵是「外部是規範性（通常稱程式化），內在是寫意性」。首先需要找準人物的定位及作品想要表達出的思想內容，對角色要有著深刻的理解和揣摩。想要將人物表演的更加生動、形象，不是簡單的理論學習就能夠實現的，需要表演者在生活中大量的觀察和練習，學會模仿和揣摩，才能達到表演的最佳狀態。對於我們平常看似簡單的一個臺步，在崑曲的表演中卻有豐富的表達寓意和方式，在我的傳授過程中，尤其注重內外結合，講究步法的運用和內心的表達。〈刺虎〉做為一齣經典劇碼，在舞臺表演上，重點要落在眼神和腳步的表演技巧上，把這兩種表演技巧要練習到嫻熟自如，火候拿捏才能準確無誤，使這齣戲耐看之餘，回味無窮。表演時既要保留程式化動作，又要有生活的體現和融合，極其繁難，尤其在人物情感上，可謂層層遞進，絲絲入扣。當費貞娥第一次聽到鼓樂之聲，至「一隻虎」上臺之前，緊接著一段歡快的曲牌，但此時的費貞娥是流著眼淚，通過音樂來掩蓋其悲傷之情，於是就形成了強烈的對比和戲劇性的變化。這段【朝天子】曲牌音樂長達六分鐘，其中擁有大量的身段舞蹈，既無唱腔也無念白，對於這段情節，劇本沒有任何提示，整個情節的過程，是需要演員憑藉對人物進一步地挖掘、刻畫，以面部的表情和身段舞蹈來傳遞出費貞娥刺殺之前的心境，這也體現出〈刺虎〉劇碼給予演員的表演空間。崑曲身段講究的是「多一不可」，如何運用眼神、表情、手勢、腳步、身段、道具等來充實這長達六分鐘的曲牌呢？著名戲曲導演阿甲先生曾指出：「在戲曲舞臺上，如果離開了戲曲表演的特殊手段——戲曲程式，就沒有了戲曲藝術的真實，也不可能反映生活的真實。」這段表演在結合戲曲手勢、眼神、臺步的表演程式的同時，又採用

了一種具象化的寫意表演，巧妙地表達了她心理複雜的意象情感。同時，她此刻心中的恐懼和復仇的決心，在這段舞蹈中交錯展現，人物的塑造是通過一連串的動作與表情的變化來呈現於舞臺的。這段曲牌以海笛與鑼鼓打擊樂組合，把費貞娥下定決心，視死如歸和珠殘玉隕的悲壯情景襯托得恰到好處。這時，她著重於心理的直接透視，用以表現她策畫行刺的過程，可算是行刺之前的一次「預演」。在她下場之前，有一段提袍端帶，踱步下場，這一特殊之處在於慢蹲步、慢起身，需要多次重複，交替進行：費貞娥邁左步，身左轉面向後左角下場門，左手扯右袖，然後兩手端帶以端莊穩重之步伐緩慢下場。下場的腳步要特別穩重，壓下欲跳出的心，強制自己要鎮靜，要沉著，決心已定。這支曲牌名為【朝天子】，雖然與劇尾一支曲牌名重複，但是曲牌表達的韻律是有區別的。這段音樂運用了北方崑曲中特有的海笛和鑼鼓（大篩鑼），在六分鐘中竟有長達一分多鐘，全部才用略大篩鑼，此段時，我曾對學生說：「當年韓世昌先生表演到這裡，場場都能獲得滿堂彩，這是韓先生特有的身段特色，軟中帶硬、剛柔並濟。」這些動作要領說起來很容易，但是做起來是非常不易，需慢慢體會，然後再沉下來找感覺，動作的內心要有情緒的透露，外部技巧與內心感受要時刻相融，這是此戲難點的所在，它要求情緒的變化是瞬間的，需要的「感覺」多元化的，需下一番苦功夫。具體講究的是：身體要起大範兒，擰著上身，第一步，壓下去，雙腿要蹲下去，蟒帶要端平，要讓觀眾看的見；隨著鑼鼓點再立起腰來，配合節奏和氣息，就像是端起了天與地，好像是在告訴自己，不要緊張，不能膽怯。每一步壓下去再抬起來時，就像壓皮球一樣的，粘著、扯著，未斷還要乾脆；雙手如端起千斤重，腰部須提著勁，在沉下去之後又拎起來的勁頭。往往越是有難度動作，越是有一種特別韻味。當走到第三步後，逐漸的平復了心緒，身體起範兒越來越小，隨後義無反顧的走下去。還要注意的是這段表演，無需花哨的水袖表演，表情也無需過於俏美，表演者要通過自己的肢體語言表達人物內心的感受，需要身體協調、連貫地展示出有節奏、有力度、有感情的腳步與造型。崑曲表演細膩入微，對於動作的需求，是從其不同的方向、快慢速度、大小的幅度、強弱的力度，形成不同的動作效應，也賦予舞臺人物不同的情感，構成變幻的形象。在運用表演程式塑造人物形

象時，頭腦裡應有一個活生生的人物，表演技藝是放在「他」的身上並歸「他」所獨有的。表演的分寸和火候，既動

真情，又決不忘我。這段獨步天下的表演，我認為，他既是「韓派」〈刺虎〉表演中的一個與眾不同的表演處理，也

是對劇本人物形象的塑造與闡釋的最佳範例。所謂「準」，既是平常我們說的準確的意思，當然，在傳承的過程中，

我們要把前輩藝術家所留給我們的藝術精華，結合自身在舞臺上所得的實踐經驗和體會，以及所感悟到的表演藝術中

深層的意蘊，準確的，精準地，巧妙地傳給學生。通過這一方法，戲曲藝術就這樣不斷積聚、不斷豐富、不斷擴展，

形成一條清晰的傳承發展脈絡。

戲曲舞臺上常有「無技不成戲」的戲諺，在每一折經典劇碼中都會有其特殊的表演技藝，而〈刺虎〉中費貞娥的

「陰陽變臉」堪稱一絕，它既是此劇中不可或缺的亮點和看點，也自然就成為了藝術傳承中的重點和難點。舞臺上的

「變臉」是把人物內在的、抽象的心理狀態轉變成外在的、具體的面部表情，也是把心情寫在臉上，揭示劇中人內心

情感的變化。這個「變臉」和川劇的「變臉」、婺劇的「抹臉」是不一樣的，沒有任何的面具，是用本來的面部表情

的表演大多內斂含蓄，面部表情變化不明顯，在這個人物身上，運用了誇張醒目的瞬間變化的表情，這個「變臉」也

受到了觀眾的肯定，特殊的情節、人物運用了特色的表演，表演特技對於情節的變化和呈現是非常精密的，從中體現

瞬變或者漸變來展示人物，這樣的「變臉」對內心的表達十分傳神，把費貞娥複雜多變的一面發揮到極致。崑曲旦行

出表演藝術家對人物形象塑造與闡釋的獨到之處。「韓派」的表演藝術中，體現了崑曲獨特的美學品格和特徵，彰顯

了其藝術的神髓和意境。

為此，在向學生們傳授該劇這個重要的「變臉」表演技巧時，需要著重考慮教授的程度和方式，通過訓練他們面

部表情，大量的琢磨和練習，快速轉換兩種神情，才能達到一種符合劇中人物心情的狀態。起初，我會循循漸進地對

人物變臉時的每一個瞬間的表情，尤其是指示動作的「潛臺詞」給予學生進行大量情感剖析：表演者，舞臺上必需把

所有的精力集中到每一個角色上，不要單純賣弄某一個身段、某一個水袖、某一手絕活，必需結合人物，只有恰如其分地表

現了人物，突出人物性格，才顯得技巧的價值來。這段表演只有幾聲「大大大……」的鼓點子伴奏，但表演動作編排

上卻頗具匠心，完全要靠一個演員深厚的表演功力才能做到。這一套動作是剛柔並濟、動靜結合、快慢有序、強弱有度，連綿起伏地編織在一起，充分地顯示出北方崑曲表演藝術舒展開闊熱情奔放的特點。

在〈刺虎〉中，「陰陽變臉」可分為兩類，一類是漸變，一類是瞬變。當費貞娥與一隻虎兩人在舞臺上初見時，費貞娥口裡念著「將軍」，眼睛從舞臺左側一直掃視到舞臺右側的一隻虎那裡，眼神與表情從充滿仇恨一點點變為諂媚，這屬於漸變。在費貞娥向一隻虎敬酒時，唱【脫布衫帶叨叨令】曲牌時，隨著唱詞的轉變，費貞娥在面對一隻虎時，是一邊諂媚的表情，背對一隻虎時，卻是仇恨的表情，這時的表情要在面對與背對一隻虎的往來過程中瞬間變化，它是屬於瞬變。兩種變臉，既有動態美又有靜態美，具有豐富的表現力和較高的審美價值，充分地表現了舞臺表演藝術的美學特徵。

在這段戲中還有一個表演上的精湛之處，是當費貞娥見到李固時，她表面上大獻殷勤，暗自壓住內心的仇恨，強裝歡笑地說「將軍」，便以嬌媚柔和的眼神來迷惑對方。可是，當她聽到一隻虎「公主請酒」的一瞬間，此刻她是面對觀眾，再也無法控制滿腔的仇恨，以凶狠的眼神，怒目圓睜，雙眉緊鎖，滿臉殺氣，激動地提高嗓音，並故意地拖長聲音回答：「將……」隨後她右手指由胸前抖動著向右指，眼睛和身體隨著手指的方向一起轉動，當她的手指到一隻虎李固，兩人的目光相對時，她「佯嬌假媚裝痴蠢，巧言花語諂佞人」。為了表達費貞娥嫵媚，用心去迷惑對方，在她面部的肌肉和緊鎖的眉心，彷彿如含苞欲放的花朵，慢慢地綻放出它的豔麗。這一特定的闡釋與日本「能」的集大成者世阿彌在他的專著《風姿花傳》一書中所講：演員表演的魅力用「花」這一語言來表現，然後從各個角度論述怎樣才能使「花」在舞臺上出現。」兩者有異曲同工之妙。隨後，在費貞娥的臉上又呈現出喜態的笑臉，嘴上輕輕地吐出這個「軍……」字，然後以想像它的難度所在。著名電影導演崔嵬曾講：「激情是藝術的生命，必需保證激情！」在表演學習過程中，若能清楚準確、節奏鮮明地表現到位，不僅要求演員具有深厚的表演功底，更需一個表演者具有精深的藝術造詣，以及對藝滿面含羞地右手一捂嘴。這段表演雖只有幾秒鐘的功夫，但它變動的幅度已經超出了任何一個旦角的表演技藝，就可

此劇核心抒情的唱段【叨叨令】曲牌，也是全劇中的華彩樂章。在兩人行花燭之禮時，是演唱了一支非常抒情、浪漫的曲牌【叨叨令】。她強作歡顏「銀臺上煌煌的風燭燉」，用詔媚的眼神挑逗「一隻虎」，使其誤以為真。同時，這段唱腔雖大多是端坐在一隻虎的對面，卻時刻要以嫵媚的表演來攏住他的視線，以美貌來取悅他，迷惑他。在表演中快而不亂，敢於重複動作，行動中見人物，這都是戲曲藝術特點。一齣戲中身段動作切忌重複，重複就意味著「繁采寡情，味之必厭」。但假如在內容上合理的重複，不僅能使觀眾印象深刻，而且體現著人物思想在不斷地深化，又可體現出劇情和人物思想的前後呼應。我常用這個範例提示學生，在藝術創作中善於利用重複遞進的手法，如〈刺虎〉中唱到「銀臺上煌煌的風燭燉」一支曲牌裡，她當面歡笑、背面切齒的表演，瞬變的表演前後重複「變臉」的不僅不嫌其繁瑣，反更突出了費宮人「佯嬌假媚裝痴蠢，巧語花言諂佞人」，忍辱報仇的決心。這段重複「變臉」的技藝，配有「流蘇帳暖洞房春，高堂月滿巫山近」，這些比喻洞房中男女情愛的浪漫描述，蘊含著我們耳熟能詳的典故。費貞娥強作歡笑，讓一隻虎誤以為她是真公主，一隻虎熏熏欲醉，在一旁欣賞著費貞娥，這裡帶有挑逗而又靈活的眼神，是結合了一些貼旦的表演特點，同時配合柔美的手勢和腰部的動作相互交替表演。以身體的姿態美為重點，以傳統的典型動作為依據，使得動作表現得生動多變，使之成為具有獨特表演形式。

舞臺上這段表演，是一場費貞娥與一隻虎正面「交流」的兩人對戲，它需調動表演內部技巧的元素，對應往來頻繁的「交流」。所謂「交流」，在戲曲界常用的是「給肩膀」一詞，意指側重於表示舞臺相互配合的高級技巧，但也與「交流」的含義有關聯。戲曲界的前輩教育家劉仲秋先生曾講：演員要把戲演好，在舞臺上必需懂得「給」。以上的這段話，在我與周萬江老師連袂錄製〈刺虎〉一劇時，得到了充分的體現。所謂「千生萬旦，一淨難求」，周萬江老師多年隨北方崑弋名淨侯玉山先生學戲，習得大量北方崑弋淨行代表劇碼。其中〈刺虎〉一劇就得到侯老的親傳。當年，他也曾隨韓世昌先生到河北傳授〈刺虎〉一劇，將韓先生在劇中這段兩人的「對兒戲」的表演，精鍊、精準地傳達在我們之間的對手戲裡。起初，在表演與一隻虎當面歡笑、背面切齒時，由於前後需重複六次，每次瞬間的時間

差都要做到嚴絲合縫。不知是對人物此刻感情的流露揣摩不到位，還是技藝不夠嫻熟，總是做得不是那麼自然，也沒有把情感與動作融為一體。此刻，周老師就耐心地啟發我，並憶起他當年與韓先生表演這段對手戲時的情景：每次我們四目相對時，韓先生的雙眸透攝出那種嫵媚，如似水秋波，既穩又準，不前不後，不多不少，恰到好處的「等著你」，讓人望之即刻全身酥麻了半截。此話雖不長，但卻醒醐灌頂，使我茅塞頓開，領悟其中的曼妙之處！

以上的實例表明，周萬江老師不僅是舞臺上的「一隻虎」，更是見證「費貞娥」韓派傳承表演者的一位檢驗者。事實上，為了能夠全面傳承「韓派」的代表作《刺虎》一劇，在與周老師「對兒戲」的交流過程中，時常得到他的提醒和指導，哪怕是一個細小的動作或是一個眼神，他都不放過，直到他覺得我在傳承「韓派」表演時，真正悟到了其中的精髓，並達到了韓先生所提倡的「魂似」，他才會點頭示意繼續我們的「對兒戲」表演。如此彌足珍貴的舞臺實踐體驗，讓我感覺穿越了時空，將韓先生的藝術真傳，通過他直接以「給肩膀」的方式傳給了我，使我們彼此用唱、念、推杯換盞時的眼神和表情等，不斷地進行著「給」和「受」的刺激與反刺激，不僅推進了戲劇矛盾的發展變化，在默契表演中展示人物性情。舞臺上必需懂得「給」是需要經歷多年的舞臺實踐，才能總結出來的。就是這樣一個「給」字，「給」的另一面就是「受」。

透過【叨叨令】這段看似波瀾不驚，卻又是暗潮湧動的情感表演，從規定情境，再到理解人物，分析唱詞，體驗此刻的費貞娥的心境和她的心理變化，具體的表演處理已發生了微妙的變化，正是這些微妙的變化會使唱腔更感人，韻味也更為濃郁。我以為，在這段唱腔的韻味中不僅包含著劇種、流派以及藝術家個人的表演風格，同時也涵蓋著費貞娥「這一個」人物此刻的思想與情感上的一種恰當表達方式。從而，進一步引深和總結出：「主與次」、「多與少」、「快與慢」、「動與靜」、「取與捨」、「增與減」、「藏與露」、「虛與實」、「拙與巧」、「會與精」等諸多對立統一的舞臺表演的真諦。在我的藝術傳承時，不僅要珍視和謹記，也應把這一部分藝術理念傳達給學生，即使現在他們可能不能完全理解和掌握，但對於他們今後的舞臺表演，應可視為是一個具有深遠影響力的藝術觀的建立。

〈刺虎〉在最終刺虎時，出現了文戲武唱的表演形式。費貞娥勢必將「一隻虎」刺死，她把「心窩內寶刀掄」。

第三場給予了更多的情景鋪墊，「趁夜色正濃，悄無一人」，趁著夜色下手行刺。這句「心窩內寶刀掄」，此刻在塑造人物時，更要表達出她剛毅強大的內心以及柔弱的身軀。還要講究演唱時，突出其中關鍵字「掄」字。它與《千忠戮》中的「收拾好大地山河一擔挑」的「擔」字，兩劇用詞的力度相似。我們需要不斷地告訴學生，每學一齣戲，對於唱詞的理解是至關重要的一門功課，只有建立好這個牢固的根基，才能雙絕呈現。最終的刺虎一段，為展現她與李固之間的生死搏鬥的場景，舞臺上採用了一系列的刺殺旦的身段如「跪步」「屁股座子」等程式動作，以表現她驚慌失措的神情。宮中仕女的她，從沒有見過、更沒有摸過武器，但這一切確實以極其自然而富有精巧設計的圖案的方式表演出來了，使其戲劇性氣氛達到了高潮。一隻虎既死，費貞娥大願已了，此刻她處於一種精神高度亢奮的狀態，目光呆滯，如抽去了靈魂的一個軀殼，直到四個宮娥上場，費貞娥悲壯地唱出了她最終的一曲，這首【朝天子】曲牌為北曲名曲，唱腔是蕩氣迴腸，同時，唱詞更為詩意化，渲染了主題中愛與恨、生與死的情節。值得一提的是〈刺虎〉一劇，在最後將要落幕時，劇作家為費貞娥譜寫了這支大曲，甚為精妙一筆。既表現了她玉石俱焚的壯烈，又在宮娥的襯托中，使這個人物形象愈顯高大。隨後，提劍自刎，把悲劇氣氛推向極致。這一劇碼，也為表演者提供和創造了一個極為寬廣和發揮的空間，使人物愈加豐滿，拓寬了表演藝術的深度和廣度。著名京劇表演藝術家宋德珠先生曾講：「多學、巧練、精研、善擇。」我以為，在劇碼傳承細節的同時，也需重視對表演理念、表演原則的解剖、分析與說明。或許這就是我要把〈刺虎〉傳承下去的意義和價值所在吧。

三、內涵集萃　融會貫通

所謂「演」則指的是藝術傳承不僅限於課堂，更在於舞臺上的呈現。通過舞臺表演藝術的實踐，將崑曲在表演傳承中所傳遞的內涵與集萃，再融會貫通地傳給下一代。在體現「演」的具體實踐中，除了通常的舞臺演出之外，曾

多次代表國家赴美國、義大利、瑞典、俄羅斯、芬蘭、德國、日本、泰國等國家訪問演出。做為我國「非遺」專家，文化部派遣的文化使者，曾受邀赴美國加州聖塔芭芭拉大學、德國馬丁路德大學、伊朗藝術研究院、新加坡及香港大學等高等學府做「中國傳統表演藝術特色與美學意蘊」系列講座。近些年，也參與中國藝術研究院組建的「藝苑國風」，這是一個集多種藝術門類融合的藝術家小組，並多次應邀參加了一些國家重要的對外藝術交流活動。如在泰國中國文化中心舉辦的「遊園尋夢」演出活動時，曾受到泰國詩琳通公主的讚譽。為更好地體現「演」對於傳承的藝術影響力，我還專門參與了一些有特殊意義的演出活動，如應邀赴俄羅斯、德國、泰國等國參加為紀念「湯莎」文學巨匠「遊園尋夢——與民樂經典」的演出、「中國非遺日」及中英兩國共同主辦「中英文學對話」等演出，做為中方藝術家演出《遊園驚夢》等劇。二〇一七年，正逢北方崑曲劇院建院一百週年，又逢北方崑曲劇院建院一個甲子，因此，是以北方崑曲的表演風格為主題。一九五七年，在北方崑曲劇院建院慶賀演出的唯一保留上演的全本大戲即是《百花公主》。時光荏苒，六十年後，在文化旅遊部舉辦的「良辰美景·恭王府非遺演出季」演出活動中，我們特別選取全本中最精彩、好看的《百花贈劍》一折，以此向我們的前輩表達由衷的敬仰之情。由本人飾演百花公主，海俊的扮演者現為中國戲曲學院教授，梅花獎得主王振義，以及江花佑的扮演者都是由北方崑曲劇院國家一級演員王謹合作演出了《百花贈劍》一折。我們知道，表演藝術歷久常新，每一代的藝術家都會以自己的人生感悟和藝術體會賦予作品新的生命。這次我們再次同臺表演，也融入了對《百花贈劍》這一經典劇碼的藝術表達中的新知與舊學。

另外，為了使學生們有更多的舞臺實踐機會，特別安排了他們參與「北方崑曲經典劇碼傳承專案」等一系列相關傳承工作。在拍攝《刺虎》影像時，劇中的四位宮女扮演者全部由我們傳承小組的學生擔當。他們一邊學戲，一邊可觀摩老師的舞臺表演，促成了師生同臺演出的機會。二〇一九年，在「中國藝術研究院教育成果」慶祝晚會上，本人攜戲曲表演創作與研究方向的博士生孫良，我們師生合演了崑曲〈遊園〉一折。再次實踐了在表演藝術上的薪火相傳。在這樣教與學「沉浸式」的藝術氛圍中，使他們零距離感受到老師對於戲曲表演藝術的演繹和闡釋角色的表演技藝，這對於戲曲表演與學習，得到了更多的收穫，使其事半功倍。我認為，對於藝術傳承，學生們的觀摩與學戲是同樣

不可缺少的一門功課，這將對他們今後在藝術精進，將起到不可估量的意義。

四、藝術精華　傳承研究

明代呂坤在〈問學〉講：「學者貴好學，尤貴知學。」如要把舞臺上動態的人物形象轉為文字，不僅需下一番青燈黃卷的苦讀，更艱難的是從感性提升為理論研究，從形象思維到邏輯思維的深化。當無形的音樂轉化為有形的樂譜，身段舞蹈轉化為靜態的舞譜，就要從技術層面進入到學術層面，這種轉化應是有助於藝術傳承與研究。由此，「研」即是在我的藝術傳承進行中，特別注重文字和影像雙軌紀錄，力爭做到學術研究和理論總結，再讓研究成果回饋予傳承實踐，更是對表演藝術這種活態藝術做一最大程度的保護和保存。

崑曲藝術這種活態藝術中，蘊含著極其豐富的藝術精華，而這些往往會是體現在老師教授學生的講解過程中，甚至富有更加深入的藝術經歷所積累的藝術之韻，它不僅僅呈現於舞臺之上，反而更多融入了學與教的過程中，這不是簡單意義上的老師一邊教、學生一邊學的一堂課，它所傳承的是崑曲的根與魂。往往在這樣一種特殊的教學中可以體現出藝術家們，在長期藝術表演實踐中所積累的一些極其珍貴的表演經驗和體會，因此，對於表演傳承研究也就現出其價值和意義。這一部分過去總是被忽略，重視不夠，但它卻是崑曲精髓，崑曲藝術的真傳所在。它是傳遞崑曲值重現，實現舞臺表演傳承與表演理論提升雙軌並進。由此，在傳承進行中，我們注重文字和映射雙軌紀錄，並及時表演的規則、規範與規律，並對這些珍貴的教學成果進行準確紀錄與理論提升，完成口傳心授與精準傳承在當下的價進行學術研究和理論總結，讓成果再次回饋予傳承實踐。在傳承期間裡，取得了階段性的舞臺成果為〈刺虎〉、〈痴夢〉、〈百花贈劍〉等代表性劇碼，以及近三百小時的錄影和照片。做為「研」與「用」的具體呈現，把相關理論研究成果撰寫成《崑曲之美》和《北方崑曲與韓世昌》等專著及數十篇學術論文。

五、創意思維 用之實踐

我所提及的「五位元一體」的創新模式，最終是要落實在「用」之實踐上的，它也是傳承的迴圈與推進。如傳承者能夠將前四部分的成果予以消化和解讀，將其融入新一輪的「承、傳、演、研」的過程，通過「五位一體」的傳承模式，做到「在傳承中發展，在發展中傳承」。同時將「承」、「傳」、「演」、「研」融會貫通，在「用」上下功夫。做為「承」與「傳」、「演」與「研」的一個實際體現，在二〇一六年，我以傳承和演出崑曲經典劇碼〈刺虎〉為契機，由國家圖書館攝製成完整的影像，已成為國家級「中國記憶」的代表性專案之一。緊接著又拍攝了《粉末春秋》紀錄片，這是基於本人的創意和思路，通過一件傳承了百年歷史的戲裝，真實地紀錄了四代藝術家的舞臺生命，再現了我們是如何將藝術血脈延綿不斷的傳奇歷程。同時，由山東電視臺攝製以本人藝術傳承為主題的《守得春色再滿園》專題片。在拍攝完成的《刺虎》、《粉末春秋》、《崑曲旦角教學》三部傳記片，這對於中國戲曲的教學、排練、老藝術家的口述，以及崑曲表演藝術，特別是即將失傳在舞臺上的代表劇碼進行了搶救式的傳承和保留。本人將教學和排練所紀錄的文字資料整理後，他們把學習和繼承的〈刺虎〉一劇做為畢業彙報演出劇碼，並研討會中做大會報告。另有，中國戲曲學院的研究生，又撰寫了〈北方崑曲旦角表演藝術〉一文，在大陸與臺灣「崑曲傳承與發展」以題為「淺論韓（世昌）派刺殺旦的表演藝術特色——以崑曲《鐵冠圖·刺虎》為例」做為碩士研究生的畢業論文。

另有，在二〇二一年，參加「澳門國際藝術雙年特展」，在「鏡像大千」當代藝術展上，我結合了富有創意的《生命鏡像》作品，融入戲曲表演語彙，與陶藝、當代音樂三者交融，創作了以「圓融、立體、多元、豐富」為喻義的藝術作品。由此，使得「承、傳、演、研、用」成為「五位一體」的一種創新模式，在不斷的實踐與運用中得到全面的提升和發展。

六、結語

　　中國戲曲做為人類非物質文化傳承需要深入研究和挖掘的文明寶庫，是一個極其重要的學術領域，也是理解中國文化審美結構的一把鑰匙。在崑曲表演藝術傳承中，我們不應僅僅停留在對崑曲表演一招一式的模仿與複遝，而是應集中於對崑曲文化內涵和表演體系構建的整體關注和全面領會。自二○○二年受聘於中國藝術研究院以來，一直努力將自己長期的舞臺實踐融入到我的學術研究和教育教學中，並在遵循傳統與現代教學理念相結合的同時，借助於現代科學技術，通過讓學生們觀看舞臺影像、精讀歷史文獻、劇本，加上小組討論，講述舞臺表演創作與研究。在傳承前輩表演藝術時，盡可能做到全部繼承，但並不是生搬硬套、一點不改動地直接傳授給後輩，而是在經過深思熟慮，領悟其中的藝術創意，再進行分析處理、細緻研磨後，化用到自身的表演中，再將藝術精髓傳給後輩。這其中，已融入了我對藝術的思考，對表演的梳理和研究，以及在表演藝術上的再創作。這些努力不僅實踐了將實用性與理論性有機地結合起來，更是做到了把藝術傳承與人才培養緊密地融合起來。

　　千淘萬漉雖辛苦，吹盡狂沙始到金。相信，由承與傳之思考和實踐中總結歸納成的「承、傳、演、研、用」五位元一體的創新模式定將在崑曲藝術傳承中起到應有的作用，並產生深遠的影響。

崑曲《牡丹亭》：從青春版到校園版

——兼憶張繼青老師

何華／新加坡《聯合早報》專欄作家

一、緣起

我很幸運，一九八七年春在復旦就讀大四、行將畢業的時候，遇到了白先勇老師。當年，白老師來復旦講學，並指導了我的論文，同時啟發了我對文學、戲曲的審美意識，這種影響一直持續著。

二〇〇三年，白先勇開始籌劃青春版《牡丹亭》時，我就一直關注著。之後，我在蘇州（二〇〇四年）、杭州（二〇〇四年）、北京（二〇〇七年）、新加坡（二〇〇九年），看過四輪十二場青春版《牡丹亭》，而且也在南開大學看過一場校園版《牡丹亭》。自始至終目睹和見證了從青春版到校園版的傳承。下文重點談二〇〇四年蘇大存菊堂的演出和二〇一八年南開大學校園版的演出。

青春版《牡丹亭》有一個最重要的特點就是「走進大學校園」，在大學生中播下崑曲的種子、進行美學教育、復興中國傳統文化。固然，青春版《牡丹亭》也有商演，但和「進校園」相比，商演的意義就沒那麼大了。崑曲進校園，是白先勇和他的團隊最初定下的文化策略，是他文藝復興計畫的一部分，可謂用心良苦。進大學演出，基本上就是非營利表演，這背後又關乎到企業贊助文化的現象，這是另一個研究課題，在此不贅。

二、大陸首演在蘇大存菊堂

經過一整年魔鬼式訓練，二〇〇四年四月底，青春版《牡丹亭》在臺北首演，接著在香港演出，兩地演出都引起巨大轟動，好評如潮。二〇〇四年六月九至十一日，中國大陸的首演，白先勇非常有遠見地選擇了蘇州大學的存菊堂，這是青春版《牡丹亭》第一次走進大學校園。從此，青春版《牡丹亭》幾乎演遍了中港臺所有重要的大學。記得，二〇〇四年六月我從新加坡飛回來看戲，六月的蘇州很熱，存菊堂沒有冷氣，二千多張椅子座無虛席，走道裡還擠滿了人。蘇大的學生以及北京上海杭州南京等地趕來的觀眾，第一次領略了上中下三天全本大戲《牡丹亭》。雖說是青春版，但並非追求新潮、追求時髦，整臺戲給人的感覺完全是最正宗、最正統、最正派的崑曲演出。白老師一再強調：「尊重傳統，但不因循傳統；利用現代，但不濫用現代」。白先勇心裡有譜，像《牡丹亭》這樣經典中的經典，是不能隨便改動的。青春版《牡丹亭》是在尊重傳統的基礎上，利用新的科技元素，完善舞臺的美感。科技元素的利用，必需謹慎再謹慎，庸俗的聲光電霧，碰都碰不得，這些花裡胡哨的東西會嚴重破壞崑曲的抒情詩化美學。青春版的改良只是舞臺設計更合理，背投幕布上加入了董陽孜的書法、抽象水墨畫。「離魂」一折杜麗娘身披數丈長的大紅披風緩緩走向舞臺深處，手舉梅枝，回眸一笑，效果好極了！青春版謹守崑曲舞臺極簡主義規矩，道具能少則少，絕不胡添亂加。崑曲做為一種近乎完美的藝術形式，它的「核心內容」譬如唱腔、唱詞、舞蹈、表演程式，經過五六百年的千錘百鍊，無疑達到美的極致，怎麼可以輕易變動！所以白先勇給劇本定的原則是「只刪不改」。唱腔、唱詞更是絲毫不動。牡丹亭的文字多美呀，現代人接受白話文教育，哪能填得出比湯顯祖更典雅的曲詞，你一改動唱詞就是一個「佛頭糞」。

這次在蘇州，我的一個意外收穫就是結識了張繼青老師，關於張老師，下文再說。

蘇大存菊堂演出之前，我陪白先勇和古兆申去靈岩山禮佛。靈岩山位於蘇州吳縣木瀆鎮，是佛門聖地，民國高僧印光大師晚年駐錫於此。中國改革開放後，商業行為也滲透到佛教寺廟，但靈岩山寺的方丈明學老和尚智慧深厚，他

堅決拒修盤山公路，所以這座佛教名山至今甚為清淨，不像其它道場那麼俗氣喧鬧，一個多小時就到了山頂的寺廟。我們請香祈禱，白先勇更是跪在拜墊上行叩頭大禮，祈禱演出成功。這是白老師為青春版

《牡丹亭》點燃的「第一爐香」，至今（二○二二年）已經歷了「十八春」。今年初，古兆申先生走了，提到古先生，白老師一直感恩的。實際上，最早把蘇崑及俞玖林推薦給白先勇的就是古兆申，白先勇提到青春版，總是用開玩笑的口氣說古兆申是「始作俑者」。白先勇廣西人，古兆申廣東人，與崑曲大本營江蘇崑山八杆子打不到一起，他倆互相打趣：「崑曲本不該兩廣人來推動的，我們是越俎代庖呀！」此話倒也令人深思。

事隔多年，白老師說：「臺北的商業首演固然非常關鍵，但大陸首演在蘇大存菊堂的意義更加重大。復興崑曲，當然要在中國大陸，要在大學校園。」存菊堂，是青春版《牡丹亭》的發跡地，拍紀錄片《牡丹還魂——白先勇與崑曲復興》時，白老師重回存菊堂，感慨萬千。

存菊堂首演的成功，有三個人需要特別提出來感謝。

白老師說，第一個要感謝的是時任蘇州市委常委、宣傳部長的周向群。《牡丹亭》排練時期，安排財政預算的時間已經過去，而且，蘇州崑劇院與臺灣合作的另外一個劇碼《長生殿》劇組已經開排，很難擠出資金來排《牡丹亭》。蘇崑跟周向群彙報後，周向群非常支持，她去崑山為青春版《牡丹亭》募來四十萬元。周部長對《牡丹亭》在物質和精神上雙重支持，她懂得這臺戲的深遠意義。每次新聞發布會（包括下面提到的上海新聞發布會），周部長都到場支持，把這臺戲當作蘇州政府的文化大業對待。她說：「白先勇先生為崑曲感動，我為白先勇的精神感動。」

其次要感謝蕭關鴻先生，在他的幫助下，演出前白先勇得以在上海「文新報業大廈」四十樓大廳召開記者發布會，四十多家媒體出席。上海到底是個新聞集散地，消息很快傳播到全國各地。這個發布會很重要，為蘇大存菊堂首演一炮而紅在輿論上立下功勞。白老師說，他是通過大導演謝晉認識蕭關鴻的，蕭關鴻是《文匯》月刊副主編，當年這本雜誌在文化圈享有極高的口碑，白老師一九八七年第一次重訪上海，寫了一篇〈驚變——記上海崑劇團長生殿的

演出〉，就發在《文匯》月刊上。蕭關鴻也幫白先勇在文匯出版社出了三本散文集。牡丹亭初期，在媒體宣傳上，蕭

先生功不可沒。

這裡需要說明一下，白先勇為什麼把新聞發布會設在上海？二○○四年六月下旬「世界非物質文化遺產」大會在蘇州開幕，蘇崑的另一臺戲《長生殿》被定為重頭開鑼戲，青春版《牡丹亭》卻押在最後第十天才上場。白老師心知肚明，這樣一來，到了第十天，媒體和外地觀眾早跑光了，牡丹亭大陸首演豈不有吃「悶頭棒」的危險！於是，白老師急中生智，提前在蘇大首演，搶在「世遺」大會前一週。同時，避開蘇州，把發布會轟轟烈烈開到上海去。

最後要感謝蘇州大學朱棟霖教授，據白老師說，多虧他和蘇大校方溝通商量，解決了很多棘手問題，演出才得以進行。朱棟霖一開始建議在蘇大一個四百人的小禮堂演出，白老師說首演一定要大場面，要有規模效應，四百人太少。朱棟霖才建議去兩千六百個座位的存菊堂，但他擔心三天的戲七千多座位，哪裡去找觀眾？白老師於是發揮個人影響力，把發布會開到上海，掀起宣傳攻勢；同時，朱棟霖教授印了三百張演出海報，請學生寄到全國幾十所大學的中文系，請他們把海報貼在校園，海報上有電話，注明只要打來電話就留票。朱棟霖說：「那幾天我們的電話打爆了，一票難求。」結果，首演當天江蘇、浙江、上海、北京、湖北、四川的觀眾都來取票。此外，蘇崑的演出費一場五千元，三天一萬五，朱棟霖和校領導商量，校方決定五個院系一個出三千，費用也解決了。

存菊堂的舞臺條件並不適合演崑曲，很難完美呈現《牡丹亭》這臺大戲的舞美燈光效果，為了彌補不足，朱棟霖出面和校辦商討改善方案，臨時搭建簡易的棚子做為服裝間、化妝間等用途；燈光也不夠，臨時拉線，解決電力、燈光問題。諸多瑣碎細節，都靠朱棟霖教授去協調，正是有了朱先生的前期工作，才保證了演出的成功。除此之外，朱教授還在蘇大開講座，宣傳青春版《牡丹亭》，普及崑曲知識，為學生能夠欣賞崑曲打下了基礎。

朱棟霖老師後來告訴我，早在二○○三年九月，他就請白先勇來蘇大演講，順便也為青春版《牡丹亭》做了宣傳。二○○四年三月《牡丹亭》在蘇崑簡陋的排練場彩排，一個月後就要去臺北首演了。朱教授帶了幾十個研究生來看彩排，白老師也想借此試探一下大學生的反應，結果學生們都被崑曲的美迷住了，十分沉醉。這些第一批的大學生觀眾，他們積極的反應，一定給了白先勇「崑曲進校園」設想的信心和動力。

三天的演出，存菊堂人山人海，喝采聲不絕。雖然存菊堂的舞臺條件不盡如意，但經過臺北、香港演出的鍛鍊，這群「小蘭花」演員見過了大世面，更加自信了。沈丰英的〈驚夢〉、〈尋夢〉、〈離魂〉，完全繼承了張繼青的表演風格，〈張韻〉十足。沈丰英一向沉穩，舉手投足，盡合規範，是不可多得的閨門旦人才。俞玖林的〈拾畫・叫畫〉簡直就是「男遊園」，瀟灑自如。打北崑白雲生起，舞臺上表演〈拾畫〉就不唱「錦纏道」了，甚是遺珠之憾。

所幸，青春版恢復了這一曲牌。俞玖林那把嗓子天生是吃巾生飯的，尤其高音挑起來的時候驚心動魄，有股子攝人的美感。雖尖高但不刺耳，彷彿聲音裏了一層綢緞。崑曲小生高低音起伏很大，甚至直起直落，美就美在「陡峭」二字。他唱的「錦纏道」高亢低迴，上下翻轉，妙不可言，尤其「敢斷腸人遠，傷心事多」一句令人黯然銷魂。

演完後還有有幾百名學生觀眾湧到前臺拍照，場面熱烈。甚至還有學生在禮堂外不肯散去，等候白老師及演員，一齣戲喚醒了學子們對中華傳統文化的認同感和驕傲感。中央電視臺、上海東方衛視、浙江衛視、崑山電視臺等媒體都去採訪，爭相報導，青春版《牡丹亭》大陸首演，旗開得勝，為後來一系列的巡演奠定了基礎。

據朱棟霖說，今年（二〇二二）存菊堂剛翻新，確定十一月演出青春版《牡丹亭》，十八年後，青春版將再度走進蘇大，走進存菊堂，令人欣慰。

三、校園傳承版《牡丹亭》到南開為葉先生祝壽

到了二〇一七年七月，青春版《牡丹亭》一路演到近四百場時，開始幫助排練校園版。以北京大學為首的北京十六所高校（北大、清華、北師大、中央音樂學院、中央戲劇學院、中央民族大學、中國科學院大學、中國政法大學、中國戲曲學院、北京化工大學、中國石油大學、外交學院、首都師範大學、北京理工大學、北京科技大學、北京第二外國語學院）和一所中學（北師大附屬實驗中學），聯合組成一個校園傳承版《牡丹亭》演出班底，蘇州崑劇院專業老師嚴格指導，青春版演員俞玖林（巾生）、呂佳（六旦）、唐榮（花臉）、屈斌斌（老生）、陳玲玲（老旦）

一對一，手把手教授學生演員。學生們三次下蘇崑集訓，最後經青春版《牡丹亭》總導演汪世瑜點撥、修正、提升。

二〇一八年七月十三日，農曆六月初一，葉嘉瑩先生九十四週歲生日。這一天，白先勇老師帶了校園傳承版《牡丹亭》到天津南開大學為葉先生祝壽。

當晚的演出，葉先生看得不亦樂乎，之後她發表感言：「本以為演幾齣折子戲，沒想到學生們演得這麼全面，真是太難得了，按大學生的要求來衡量，演出水準之高，可以說是空前的。」葉先生用「空前的」一詞讚美校園傳承版《牡丹亭》，可見先生多麼欣賞和推崇。二〇〇三年春，白先勇開始邀請汪世瑜、張繼青等崑曲大師訓練年輕演員，製作青春版《牡丹亭》，為復興崑曲、復興中華文化立下汗馬功勞，這是有目共睹的。當年白先勇就發了一個悲願：希望崑曲進校園，讓大學生看到中國戲曲最優美最有情的表演種類——崑曲。於是，青春版《牡丹亭》二〇〇四年從蘇大存菊堂起步，二〇〇五年又開始崑曲「北伐」，到北京大學演出並啟動了校園巡演計畫，之後在海內外約四十間大學上演，所到之處，受到大學生們的熱烈追捧。二〇〇九年，「崑曲進校園」計畫進一步深入，除了校園巡演，在白先勇的推動下，北京大學設立了「經典崑曲欣賞」課程。二〇一三年，更是建立了「北京大學崑曲傳承與研究中心」，專門推動崑曲的校園教育。校園版牡丹亭經過大半年的集訓、排練，終於成熟，開始巡演，他們先後在北京上海演出，天津南開大學是他們演出的第三站（之後，校園版《牡丹亭》二〇一八年十二月赴香港中文大學演出，二〇一九年六月赴臺灣高雄演出）。說實話，來天津之前，白老師在電話裡大讚這批大學生的演出，那口氣好像有點「吹過頭了」。我其實沒抱什麼希望，心想去給白老師捧捧場，湊個熱鬧吧。看完演出，才知道，演出水準之高出乎預料，白老師的讚美一點沒誇張，葉先生評價「空前的」三字，恰如其分。

校園版裡的演員如下：〈遊園〉：楊越溪（北大）、汪曉宇（北京第二外國語學院）、李澤陽（北師大附屬實驗中學）；〈驚夢〉：席中海（北大）、陳越揚（北師大）；〈離魂〉：張雲起（北大）；〈幽媾〉：饒驫（中國戲曲學院）、汪靜之（北大）；〈冥判〉：胡豔彬（中國戲曲學院）。他們個個表現非凡。〈遊園驚夢〉是經典的經典，最考演員功夫，校園版男女主角柳夢梅和杜麗娘及春香的扮演者中規中矩，唱作俱佳。〈離魂〉一折裡的【集賢

賓〕，不容易唱，這位「病麗娘」的扮演者張雲起，一字一淚，聲情並茂，把這首「離魂曲」唱得令人心碎，大概她擁有張繼青的唱片沒少聽，學得惟妙惟肖。〈幽媾〉一折的兩位演員，舉手投足一招一式，非常到位。白老師極欣賞這對演員的默契配合，直嘆：「了不起，了不起！」全場最令我驚訝的是〈冥判〉一折，舞臺的立體美、大紅大白服裝色彩的對比、演員的唱念作打，達到了接近專業演員的水準，飾演判官的胡黯彬，臺下個頭不高，但扮起來頗有花臉的架勢，臺上簡直換了一個人似的。

這臺戲的意義，不僅僅表現在演出水準上，更主要的是體現在大學崑曲教育的收穫上，青春版之後又有一個校園傳承版，足以說明北大崑曲教學實踐，有了一個完美的、總結性的成果展示。白先勇帶著這臺戲來南開大學為葉嘉瑩祝壽，意義也就非比尋常了。葉先生和白先生，他倆都是中華文化的傳播者和持燈人，一個講授中國古詩詞，一個宣揚崑曲和紅樓夢，他倆要把中國文化最美好的瑰寶奉獻給天下所有人，尤其是年輕人。一個民族要有文化自信，一個擁有唐詩宋詞、牡丹亭、紅樓夢的民族，能不為此自豪嗎？

四、以《牡丹亭·尋夢》為例：錢寶卿、姚傳薌、張繼青、沈丰英四代傳承

張繼青是梅花獎得主，現在的梅花獎和院士評選一樣，說得不好聽就是「門檻低了」，要知道張繼青早在一九八三年，獲得第一屆梅花獎，而且得票最多，是首屆梅花獎的榜首。

張繼青的三夢，得三位前輩真傳：〈驚夢〉、〈尋夢〉、〈痴夢〉。《牡丹亭·尋夢》和《療妬羹·題曲》到了民國初年，只有全福班的錢寶卿老先生這裡重點談一下〈尋夢〉。《牡丹亭·尋夢》來自尤彩雲，〈尋夢〉來自姚傳薌，〈痴夢〉來自沈傳芷。

會演，是錢老先生的獨門絕活。誰要學這兩折戲，得交上兩百大洋學費。一般年輕藝人哪裡付得起這筆天價，也多虧了張宗祥先生（著名學者，曾任西泠印社社長）資助，他墊上這筆錢，讓傳字輩的姚傳薌，去向已經七十五歲病廢了的錢寶卿搶學下〈尋夢〉和〈題曲〉。錢老先生好鴉片，他在病榻上一邊抽菸提神，一邊口授，幾乎不能下床在床的錢寶卿搶學下〈尋夢〉和〈題曲〉。

644

示範了，好在，姚傳薌有悟性，僅憑老先生的言傳，就能做出身段動作，再經老先生修正、補充、認可。這樣反反覆覆，終於把兩折戲搶了下來。多年之後，姚傳薌把〈尋夢〉傳給了張繼青。張繼青在〈師憶點滴〉一文裡寫道：

「一九七九年那年正值盛夏酷暑，我單身一人悄然來到了杭州黃龍洞浙江省藝校的所在地，向姚傳薌老師學習《牡丹亭·尋夢》。……在學尋夢的過程中，老師多次向我指出：尋夢這齣戲不應走花俏和討好觀眾的路子，而要從人物出發，從整折十四支曲子中，從上場『懶畫眉』開始到結尾『江兒水』止，找出杜麗娘曲折多變的內心活動，而且要找到身段動作造型與情感結合，既要層次分明，又要循序漸進，步步扣牢，不斷推向高潮，才能使杜麗娘這個多情少女在牡丹亭畔閃出豔麗的光彩來。」

現在年輕人演〈尋夢〉，大都刪去【品令】、【三月海棠】、【二犯六麼令】、【川撥棹】諸曲，演出時間約二十五分鐘，故稱「小尋夢」。張繼青演的是四十分鐘的全本，是「大尋夢」。大尋夢最考閨門旦的基本功，一個人的獨角戲，載歌載舞，曲牌一支接一支唱，完全是中國式的浪漫、中國式的性感、中國式的纏綿和中國式的哀怨。若功力不夠，一個人撐不住四十分鐘，觀眾也坐不住。常言：男怕〈夜奔〉，女怕〈思凡〉。依我看，女更怕〈尋夢〉吧！張繼青的表演氣質，令我聯想到德國女高音施瓦茨科普夫，有日薄崦嵫之美。

當年製作青春版《牡丹亭》計畫一敲定，白先勇立馬想到張繼青，力邀她「出山」指導沈丰英。張繼青也深感崑曲傳承的緊迫，毫無保留，將壓箱底的祕寶傾囊相授。幾度春秋，不斷修煉，沈丰英在青春版裡飾演的杜麗娘做功細膩，悽楚迷離，眉眼生情，嫵媚典雅之極，深得張派三昧，尤其是〈尋夢〉，行家看了沈丰英的表演後直說：「完全是張派風範！」

張老師的《爛柯山·痴夢》，不像〈驚夢〉、〈尋夢〉那麼流傳廣泛，這齣痴夢不同於〈驚夢〉、〈尋夢〉的優雅，是另一種風格，舞臺上張老師判若兩人，又凶悍又痴狂，也令人同情，她演活了崔氏，好演員真是無所不能。如果沒有痴夢，也就不會有後來延伸的整臺戲《朱買臣休妻》，因為這個「馬前潑水」的故事，深入民間，雅俗共賞，頗有教育意義，所以在工廠、農村、學校，《朱買臣休妻》廣受歡迎。

說到張繼青，離不開「三夢」，除此，我個人也非常喜歡她的〈離魂〉，若用「三夢一魂」來概括張老師的藝術成就，或許更恰當。〈離魂〉裡的【集賢賓】一曲，那種揪心的悲戚，張繼青唱得迴腸盪氣，我覺得這支曲子和王文娟的越劇〈黛玉焚稿〉是中國戲曲中最感人的兩首「離魂曲」。張老師唱到最後一句「在眉峰，心坎裡別是一般疼痛」幾乎用哭腔了，大慟。

上面提到，張繼青得益於尤彩雲、姚傳薌、沈傳芷三位名家，其實還有一位曲師俞錫侯先生，對張繼青幫助也很大。張繼青回憶說：「我原本嗓音細窄，高音雖能上去，但無力度，低中音部又不夠寬厚，俞老師為了對症下藥，親自找了一些有針對性的曲子要我學，拓寬音域，增加厚度。」每支曲子要張繼青唱二十遍，他將二十根火柴棍放在桌子上，每唱一遍，移動一根火柴棍，直至全部移完才能下課，非常嚴格。張繼青若唱得不錯，他就用一塊鹹奶油糖獎勵。張繼青記得：「俞老師竹笛三次拍曲練唱，他親自壓笛。」俞錫侯先生壓得一手好笛，為了強化訓練張繼青，一天筒內倒下來的氣息之水，總是汪了一大片。」為了培養年輕人，俞錫侯先生可謂嘔心瀝血，令人感佩。俞錫侯年輕時從俞粟廬習崑曲，工旦角。俞粟廬對生、旦兩行皆精通，其子俞振飛繼承了他的小生唱法。據姚繼崑老師說，俞粟廬的閨門旦唱口，追溯源頭，來自清朝乾嘉時期的閨門旦演員金德輝。

我和姚老師張老師有緣，在上海北京蘇州新加坡多次相聚。二○○四年秋，請他們夫婦來新加坡居士林清唱崑曲，張老師唱了「三夢」裡的多支曲牌，一晃十七八年了。新加坡早年的移民多來自閩粵，此地觀眾主要聽福建梨園戲、粵劇、潮劇，崑曲相對比較陌生，也極少有崑曲的演出。況且，南洋這片蕉風椰雨的熱土，與杏花煙雨鶯飛草長的江南，在地理及人文氣質上相差甚遠。不過，那天張老師的崑曲表演給獅城聽眾帶來了美的享受，很多人至今還念念不忘這場演出。

曾陪姚老師張老師夫婦去新加坡植物園賞胡姬花。南洋遊園，天不作美，比不得江南庭園春光宜人，那天上午一陣大雨，雨後更加濕悶，走著走著，張老師開始汗流不止，我連忙去禮品店買了把南洋風味的峇迪摺扇給她打消暑意，誰知張老師手提包裡備了一把紙摺扇，她掏出來，說：「好，我們交換，你買的給我，我這把就送你。」接過扇

子，立馬想到〈尋夢〉，張老師的扇子可不是尋常物，【忒忒令】一曲，杜麗娘「那一答這一答」，用白老師的話來說，就是「張老師一把扇子就搧活了滿臺的花花草草」。

二〇一九年夏，我隨白先勇老師去南京看俞玖林主演的崑曲《白羅衫》，白老師請客，那天張繼青身體不適，沒能來赴宴。我從新加坡給她帶了幾盒糕點，托蘇崑李洪義先生送去她家。時間匆忙，沒能去拜訪，第二天就返新了。

後來疫情發生，再也沒機會見上張老師。

姚繼焜老師極厚道，他和張老師合演的《朱買臣休妻》，無人能及。老夫妻倆恩恩愛愛，姚老師對張老師更是禮讓憐惜，尊敬她的藝術。姚老師親口對我說，很多年前，他們出訪巴黎，姚老師背了個電鍋，一大早起床在賓館裡給張老師熬粥，因為張老師習慣了中式早餐，還吃不慣牛奶麵包等西式早餐。張老師性子急，姚老師性子穩，他總是對張老師說：「不要急，不要急。」

張老師走了，張派藝術永存！青春版《牡丹亭》永保青春！

定稿於二〇二二年十月三日

白先勇「崑曲新美學」之意義

王悅陽／《新民週刊》記者

剛剛聽了傅謹教授的發言，很有一些感觸。因為我是一個媒體人，媒體對於青春版《牡丹亭》將近二十年來的宣傳，我參與了其中一大部分。媒體做為一個傳播作用，同時也是一個傳聲的工具，宣傳的工具，我們需要寫的是一個演出它的重要看點，如何吸引大眾或者年輕觀眾走進劇場，那麼勢必我們會捨本逐末，很多的媒體同仁一定會去寫它的服裝很漂亮，舞美很精彩，很創新，通過這樣一種看點的寫法，才能夠吸引觀眾去走進劇場，而不一定是說這個戲的美學價值有多高，這是我們今天開會討論的話題。同樣我們今天會議那麼一個宏大的學術主題，到了媒體報導當中又能夠展現多少的篇幅呢？很難，我們可以談的很深很透很現實，但是媒體的報導就是說青春版《牡丹亭》與白先勇這個學術研討會召開了，談的只能是這個，這是媒體人在當代的價值來說，對於崑曲的宣傳，是一種鼓吹的，是一種宣傳的價值，而並非其他的作用，在這點上是比較難解決的一個問題。

我談的這個題目，是我堅持認為白先勇的崑曲觀是情與美的青春表達。首先，在今天探討青春版《牡丹亭》要放在一個接近三十年前的環境下面，我是從小看戲的人，我非常清楚，二十年前的戲曲環境，劇場裡面絕對是白頭髮多於黑頭髮的，雖然崑曲在二〇〇一年就已經拿到了世界非遺的榜首，但是觀者了了，演出者哪怕是像蔡正仁這樣的國寶級藝術家，當時的觀眾幾乎是只有五十到一百人，我們上海崑劇團每個週末的演出，能夠維持五十個人就很不錯了。在這樣的情況下，青春版的應運而生，確實讓整個古老的崑曲藝術煥發新的青春和活力，因此它的價值我覺得首先符合了崑曲發展的歷史規律，因為在完善的演唱體系之外，高濃度文化的參與與介入，使得崑曲能夠流傳這麼多年，能夠成為百戲之祖，白先勇參與崑曲作品表達他的新美學觀點，也恰恰符合這一點。同時我覺得他是以崑曲做為

一種載體，他希望的是中華文化在新時代的救亡圖存，或者是搶救遺產，而是文化責任、文化自信、文化自覺的體現，它的意義和價值不能僅僅局限於戲曲的領域去體現它，這是我做為媒體人的看法。崑曲只是一個載體，就像他也願意去傳播《紅樓夢》，他也願意去做很多新的舞臺嘗試，包括他自己的《臺北人》等等這些當代小說和舞臺的結合。所以說崑曲是做為古老中華文化在當今文化復興和文化自覺的一個表現形式，我們不能將之局限於僅僅是在一個崑曲的範圍內去討論。

在他的藝術觀點來說，第一個字最重要的就是「美」字，就像白先勇自己說的崑曲的美，詞藻美、舞蹈美、音樂美、人情美，是中國美學理想的集中體現，中國傳統文化的一種精緻，都體現在這方面上，這一點是能夠吸引觀眾的。第二點是一個「情」字，就像白先勇在香港的講座說的，他的題目叫「崑曲裡的男歡女愛」，我做為一個媒體人也好，做為一個觀眾也好，做為一個學生也好，這題目它本身就非常吸引我，如果你說「崑曲裡的生旦戲」，肯定是「崑曲裡的男歡女愛」這個題目更吸引人。同時它表達的是一種情感，用最美的形式表達中國人的深情、至情和痴情，做到了以情動人。第三個他的藝術表達是一種青春的表達，很多人也模仿著去做青春版，用更年輕的人去做，但確實用青春的演員和表演吸引年輕的觀眾，擴大了崑曲藝術的影響和傳播，從校園演出到校園版，我就是一個從崑曲的觀眾到成為崑曲義工的參與者，所以我覺得青春還是很重要的一點，情與美的青春表達是古老戲曲，你看《紅樓夢》也好，包括像《天仙配》也好，首先得美，然後是青春，一定是能夠吸引到觀眾。

同時這個情感表達是符合現代的審美和價值的，我覺得在表達方式和手法上，就以我參與的潘金蓮為例簡單說一下。白老師邀請我參加了蘇崑潘金蓮的劇本整理改編，在這個整理改編當中，基礎是上崑梁谷音老師的潘金蓮劇本，她根據《義俠記》再加上自己的整理改編，形成了這樣一個大戲，然後她把這個戲原汁原味地傳承給了自己的學生呂佳，呂佳也演了傳承了這個《義俠記》。但在白老師重新製作這個新版的時候，他就覺得有很多的不滿足，在開頭的巾醜裡面，白老師就跟我進行了一些討論。我的設想是潘金蓮遇到了這樣一個非常醜陋的武大郎之後，是害怕的，武

大郎很善良，就跟她說了如果你不願意接受我的話，你就走吧，但是白老師後來來了一個郵件跟我說，如果武大郎這裡就已經讓潘金蓮跟她走的話，後面就不可能有捉姦的事情發生，所以我們戲的設計到巾醜，武大郎把這個簾子掀開來以後，潘金蓮看見自己的老公是這麼一個矮小醜陋的人，嚇得昏過去，就結束。再到〈投毒〉這一場，梁谷音老師的整個表演是一場幹的一種形式，完全是個人的唱作念一大套的唱一支曲子完整的表演，非常精彩。白老師覺得我們應該在這方面進行得更豐富，對呂佳進行量身訂作，所以我把這個曲子拆成了三段，加上了旁白，加上了王婆對她的影響，加上了西門慶的感情對她的影響，讓潘金蓮的投毒變得更加合情合理。還有最後的武松殺嫂，傳統的演藝當中鄰居的出現，他們非常冷漠，白老師就說總覺得這些鄰居非常冷漠，怎麼在邊上什麼反應也沒有，所以我們就豐富了鄰居做為旁觀者和見證者，對於殺嫂的參與。那麼這一點的改動，在傳統的基礎上尊重了崑曲藝術的本體，又以當代審美的表達方式進行呈現。我們在北大的首演，在臺灣的演出，在上海的演出都獲得了好評，整個戲在梁谷音傳統版本上豐富完整，同時關鍵合情合理的進行了一個小改大變樣。新版的《義俠記》無論在製作方面還是表演方面，它較之青春版《牡丹亭》毫無遜色，同時它體現了純粹唯美和濃烈的古典主義精神，也就是移步不換形的原則；同時也利用現代不濫用現代，遵循古典但不因循古典。

最後我非常贊同傅謹教授的觀點，青春版《牡丹亭》是無法複製的。儘管我們有數以萬計的新的戲曲創作，但是它的文化影響力我覺得遠遠不夠得到重視，應該來說整個戲曲演出體系，以基金、評獎達到極限，包括我們看剛剛結束的中國文化藝術節，很多舞劇反而拿獎了，為什麼呢？現在很多的舞臺創作，尤其是戲曲創作，我做為一個觀眾，或者做為一個媒體，我客觀感受到不說人話，不會重視傳統的表達。這個戲的劇本拿出來，說它是京劇也可以，說它是滬劇也可以，說它是越劇也可以，已經缺乏、不尊重劇種本身的藝術特色。同時人物的表達，你的觀眾要走進劇場，首先得合情合理，得好看，得讓觀眾買帳，他才會買票來看。為什麼我們的舞劇這兩年發展的這麼好，比如《只此青綠》、《永不消逝的電波》之類，因為它表達的一種是情感的，是美的東西，它有現代人共鳴的東西，而相反關照今天的戲曲創作，我們很多的戲曲創作不說人話，這一點是很可悲的現象。

我非常希望白先勇崑曲新美學的概念，不光是學術界，高校裡面能夠引起廣泛的傳播，應該更多的是在戲曲劇團當中，讓大家看到，讓大家知道，並不是視若無睹的概念。他的經驗和手法，就像他跟我說過，他已經把整個一套完整的方法展現出來，表達出來了，為什麼大家不去學呢？因此呼籲現代的戲曲創作院團也好，團隊也好，研究者也好，在更大的層面上能夠把這種新美學的概念體現出來。

最後我想以白老師這句話總結，他說：「我已經是八十四歲高齡了，其實早該退休，但對於民族的文化藝術有一種不捨，更希望在二十一世紀能迎來一次屬於中華文化的文藝復興，我以崑曲為切入點，如果能做成，相信不久的將來，文學藝術哲學都會迎來繁榮興盛，我個人期待著這一天的到來。」

屬於我們的《牡丹亭》

——校園傳承版《牡丹亭》排演實踐的探索

侯君梅／北京大學科學技術與醫學史系行政助理

二〇一七到二〇一九年，由北京大學領頭，北京十七所高校普通學生共同完成了一項不可能完成的任務——完整排演一臺崑劇《牡丹亭》，並且全國巡演十五場，優質的演出感染了無數觀眾，這就是校園傳承版《牡丹亭》項目。

本文系統性梳理、介紹專案各階段情況和當時的思考，並通過巡演過程中的媒體報導、觀眾回饋，以及項目結束後對成員的問卷回訪等，對項目取得的實際效果進行實事求是的分析總結。

一、厚積薄發的校園傳承版《牡丹亭》

近二十年前，白先勇先生在蘇州崑劇院開始製作著名的青春版《牡丹亭》，這部作品可以說是改變了崑曲的命運，從「臺下人比臺上多」到重新回到了大眾視野，與白先勇的青春版《牡丹亭》排演成功不無關係。

在傳播崑曲上，白先勇先生的眼光非常精準，結合崑曲自身文辭典雅、唱腔身段細膩、以小生閨門旦行當為主等特點，他將崑曲傳播的主要受眾定為大學生。也正因此，青春版《牡丹亭》巡演最多的地方是大學。在十五年的時間裡，白先勇帶著崑曲走進了無數校園，親力親為的演講，利用自身的名人效應，吸引了大批青年學子走進劇場觀看崑曲。十幾年的努力，白先勇讓崑曲這門古老典雅的藝術的欣賞人群年輕化，高知群體也迅速增加。

白先勇在崑劇傳播上並不是僅宣傳青春版《牡丹亭》一個戲，而是更注重崑曲本身。他的所作所為也十分扎實

且富有遠見。自二〇〇九年起到二〇一八年止，白先勇與北京大學知名教授葉朗一起，開啟了「北京大學崑曲傳承計畫」，他利用自己的影響力找資助、請大師，送免費的崑曲演出進校園，讓學生多維度感受崑曲之美。

白先勇先生讓把中國人重新熱愛自己本國的文化藝術瑰寶——崑曲，看做是一種文化認知上的覺醒。從這層意義上來看，白先勇的崑曲事業不僅僅在崑曲藝術本身，更具增強民族意識，增加民族自信之意義。白先勇在青年學子中進行的崑曲復興，有著非常深遠的意義。

1、十年辛苦不尋常——北京大學經典崑曲欣賞課

北京大學崑曲傳承計畫的核心內容之一是開設一門「經典崑曲欣賞」通選課，課程設在春夏學期，每週兩課時，延請全國最知名的專家、藝術家，輪流到北京大學講座，從崑曲歷史、聲腔、文學等理論知識，到各個行當的表演藝術，在一個學期內系統講解給學生，在講座中穿插蘇州崑劇院的藝術家帶來的正規崑劇演出，每次開課還配以在正規劇場舉行、選課生可免費觀摩的崑曲演出。

二〇〇九到二〇一八年間，前來北大授課的藝術家有：張繼青、侯少奎、蔡正仁、華文漪、岳美緹、汪世瑜、梁谷音、計鎮華、劉異龍、張銘榮、王芝泉、姚繼焜等等；知名專家學者有白先勇、葉朗、吳新雷、王安祈、華瑋、鄭培凱、辛意雲、周秦、江巨榮、傅謹、陳均、趙天為、劉靜等等。大師雲集的課堂和持續不斷的校內宣傳，使這門「經典崑曲欣賞」課從二〇〇九年一開始的滿學校撒傳單，加上校外旁聽者才能勉強坐滿一百五十人小教室，到二〇一六年時已經成為了頂著北大四百人的選課人數上限開課，每次選課搶名額需要拚運氣的北大明星課，每節課都有校內外慕名而來的旁聽生全程站著聽完課。每次輪到白先勇親自上的那節崑曲課，人多到教室門口需要有人攔截、限流。崑曲已經在北大校園生根發芽，各類學生活動蓬勃發展，好的崑曲演出一票難求，白先勇對崑曲的傳播可謂非常成功。

2、從校園版《牡丹亭》到校園傳承版《牡丹亭》[1]

對於如何讓青年學子更進一步的了解崑曲，白先勇老師設計了一門崑曲唱腔身段體驗課，取名為「崑曲工作坊」。由「北京大學崑曲傳承計畫」第一個五年計畫的執行單位，北京大學文化產業研究院策畫並實行。工作坊的活動主要為邀請如梁谷音、張洵澎等知名崑曲藝術家，為感興趣的學生免費上兩小時的戲曲身段、唱腔體驗課。後來在此基礎上衍生出「北京大學校園版《牡丹亭》崑曲工作坊項目」（以下簡稱校園版《牡丹亭》）。專案在二○一○年三月十八日啟動，當天由白先勇、張繼青、姚繼焜、俞玖林、沈丰英組成的評委組進行了學員甄選，活動吸引了八十餘名北大校內外學生參與。

在校園版《牡丹亭》項目進行的年代，廣大高校在校生對崑曲的認知並不高，能夠主動參與崑曲學習的學生更少，因此這次的校園版《牡丹亭》項目，白先勇求的是在廣度上普及崑曲，也希望通過當時比較時興的「選角」等方式引大眾的興趣和媒體的傳播，讓崑曲快速進入廣大學子的視野。

當年三到六月，校園版《牡丹亭》在北京大學校內進行了每月兩天的排練，以二十到三十人的大課為主，選中的學生和沒選中的學生都可以免費參

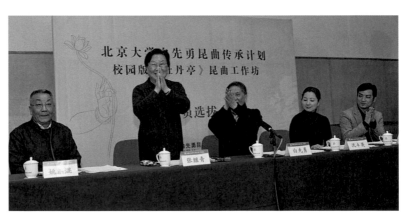

校園版《牡丹亭》選角現場。左起：姚繼焜、張繼青、白先勇、沈丰英、俞玖林。（侯君梅／提供）

1 本小節內容根據校園版《牡丹亭》項目執行人汪卷提供《校園版歷程》、《關於申請中華人民共和國文化部對北京大學校園版崑曲工作坊給予支持的請示》兩份資料檔完成。

與學習。張繼青、姚繼焜兩位大師領銜，蘇崑演員們親自教授，白先勇更是親臨教學現場鼓勵學生。七月暑期，最終選定的校園版《牡丹亭》演員九人完成了為期十天左右的校內集訓，最終排演了〈遊園〉、〈驚夢〉、〈憶女〉、〈回生〉四折，集訓後進行了定妝照拍攝和內部演出。

二〇一一年四月七日，校園版《牡丹亭》正式在北京大學百周年紀念講堂多功能廳[2]演出。五月二十三日，做為由中華人民共和國文化部主辦，文化部藝術司、上海市文化廣播影視管理局聯合承辦的二〇一一全國崑曲優秀中青年演員展演周交流演出，在上海戲劇學院戲曲學校公演，取得了良好的效果。

校園版《牡丹亭》引起了媒體的廣泛關注，中國文化報、中國教育報、科學時報、中國青年報、中國新聞社、北京晚報、光明日報、南方週末、北京日報等多家媒體競相報導，予以高度肯定。

3、校園傳承版《牡丹亭》立項之前的思考

基於二〇一〇年校園版《牡丹亭》的成功嘗試，在二〇一四年，在北京大學崑曲傳承計畫第二個五年計畫啟動之時，白先勇先生再次提出更加全面完整的排演屬於大學生的崑曲《牡丹亭》構想。

再次啟動校園版有一定的優勢，因為經過第一個五年計畫的努力，此時北大甚至北京的大學生崑曲群眾基礎已經打得很好了。但是也有新的疑慮：上一次校園版《牡丹亭》專案設計新穎，組織得當，取得了不錯的成績，贏得了媒體廣泛關注，吸引來了大量參與的學生。如果是同樣的項目再做一次，因為項目已不再新鮮，效果未必會好，那麼對於該專案就要有新的思考、新的定位和預期成果。

白先勇提出的希望是由大學生完整的演出一整臺崑劇《牡丹亭》。分析提案可以看出，之前的項目主要是求在廣度上普及崑曲，讓更多的人對崑曲有粗淺的體驗，也就是說泛參與——廣泛參與、泛泛參與，專案的重點也在廣大學

[2] 北京大學百周年紀念講堂多功能廳是講堂內的小劇場，可容納三百餘名師生觀演。二〇一九年重新整修後更名為李瑩廳。

生的排演感受上；而這次的計畫，所追求的是深度，即要讓一部分學生深度參與，以完成一臺完整的、具備一定欣賞水準的崑劇《牡丹亭》演出為目標。讓核心學生成員深度領略崑曲之美，再由他們去影響廣大受眾。也就是說，這次的重點在演出甚至巡演上。

二○一四年時，崑曲在北京大學生群體裡已有一定的普及度和認知度，不少大學也已經有了崑曲社團，所以此時開設這一專案具備一定的可行性。

4、不斷修正的專案策畫案——提出困難、實踐摸索、解決困難

想真正由業餘大學生排演一版具備一定演出水準，可供觀眾欣賞的崑曲《牡丹亭》實在困難重重。方案一經提出，羅列出來的一連串難題讓人覺得這簡直不可能完成：

短時間內，是否可以將業餘學生培養到能演出的地步，甄選學生時可以接受業餘到什麼地步？零基礎的學生可不可以？學習模式是像上次一樣的大班教學、小班教學，還是只設一對一、一對二的教學？

一臺相對完整的《牡丹亭》演出，至少需要二十名演員，如果素化妝師全部外請需要另請八到十名化妝師，人數過於龐大，只能支撐個別場次演出。如果想多演甚至巡演，大學生有沒有可能自己學會化妝？

每次崑曲演出，至少需要八到十人的樂隊伴奏，如果用崑劇院團的樂隊，則學生演員往往只能有一到二次合樂彩排的機會，學生本就業餘，合樂機會又少，演出品質只能更差，那麼可不可能組建自己的學生崑曲樂隊？

……
……
……

以上難題不解決，盲目將項目上馬肯定會失敗。在項目正式成立之前，必需趕緊想明白幾個主要難點要如何解決，並摸清業餘大學生的學習接受程度。

二〇一四到二〇一六年，北京大學崑曲傳承與研究中心[3]（以下簡稱北大崑曲中心）陸續進行一些實驗性教學，以求證以上問題。崑曲中心利用週末開設了幾期免費參與的小班課，模式均為聘請一名專業教師，開放十個名額供大學在校生自由報名，每期班十節課，頻率為每週一次，每節課二小時。課程對學生所在學校、年級以及是否有基礎均不做要求，只要求必需上滿十節課。開設過的小班課有崑劇表演班、零基礎學習表演和零基礎學習化妝均可以有部分學生達到一定的水準，只有崑笛演奏班以及崑劇妝容班等。

一系列小班課嘗試的結果可以說結果是驚喜的，不少大學在校生的綜合素質非常高，零基礎學習表演、崑笛演奏班以及崑劇妝容班等。這些嘗試的結果直接指導了後續項目計畫的制定。

三年時間更積攢了一些出色的人才，其中崑曲妝容師，北方崑曲劇院的李學敏老師高超的技藝，優秀的教學水準，使她成為了校園傳承版《牡丹亭》的化妝教師，校園傳承版團隊的演員在她的指導下掌握了自己化妝的技能，為巡演鋪平了道路。

中國戲曲學院作曲系學生孫奕晨，在也在這一階段被發現，她出色的樂隊理論基礎和指揮能力，使她後續成為了校園傳承版《牡丹亭》樂隊隊長，帶領這支全國首個業餘大學生崑曲樂隊，一路披荊斬棘，圓滿完成所有演出場次。也可以說，正因為發現了孫奕晨這樣的人才，業餘樂隊才敢於組建。

經過三年的經驗積累，各項準備相對完善。二〇一七年七月，由北京大學牽頭，聯合全北京各大高校學生共同排演一部相對完整的屬於大學生自己的崑劇《牡丹亭》計畫，由北大崑曲中心負責，正式開始實施了。白先勇將其定名為校園傳承版《牡丹亭》，既區別於之前的項目，又突出傳承。

3　北京大學崑曲傳承與研究中心成立於二〇一三年六月，由加州大學聖芭芭拉分校榮退教授，著名作家，青春版《牡丹亭》總策畫人白先勇宣導建立，是致力於北京大學的崑曲教育、推動崑曲在高校的傳承、發展與學術研究的校級科研機構，也是迄今為止中國大陸高校成立的第二所專業崑曲研究機構。主要完成了北京大學崑曲傳承計畫新五年計畫，及校園傳承版《牡丹亭》項目。

由於資金緊張，項目最初計畫是在一年的時間裡完成隊員徵集和排練工作，並進行至少三場正式演出。正在專案準備啟動的時候，北京師範大學的鄒紅教授帶來了雪中送炭的消息，北京市文化藝術基金新修改了規定，崑曲中心符合申報條件。崑曲中心立即組織了專案申報，最終成功通過層層選拔獲得了資助款。有了北京市文化藝術基金的大力支持，校園傳承版《牡丹亭》專案計畫也調整為總時長一年半，全國巡演十場。

二、校園傳承版《牡丹亭》的選人、排練與演出

校園傳承版《牡丹亭》項目由白先勇擔任總製作人、藝術總監，浙江崑劇院著名崑劇表演藝術家汪世瑜擔任導演、藝術指導，北京大學藝術學院副教授、北京大學崑曲傳承與研究中心副主任陳均擔任策畫、製作、編劇，北京大學崑曲傳承與研究中心研究助理侯君梅擔任統籌、執行。

歷經兩輪人才選拔，前後三次赴蘇州集訓，每週校內集訓，寒假校內聯排，內部選拔等環節，最終確定演員二十五人，演奏員十四人，共計三十九人，他們來自北京十七所大學，分別是：北京大學、北京師範大學、中國戲曲學院、中國科學院大學、第二外國語學院、中國民族大學、清華大學、北京科技大學、中央音樂學院、北京理工大學、北京化工大學、中央戲劇學院、中國政法大學、中國石油大學、首都師範大學、外交學院，以及中華女子學院。所有人員均為非崑劇演員演奏員專業學生，他們來自中文、哲學、生物學、新聞學、心理學、戲曲導演、法學、舞蹈、幼兒師範、自動化、戲曲作曲、音樂史、戲曲文學、電腦、光電資訊工程、工商管理學、能源與自動工程、俄語、英語翻譯、戲劇理論、材料工程、藝術碩士、政府管理、基礎醫學、生物醫學工程等二十五個專業。

1、榨乾所有業餘時間的排練

二〇一七年七月六日，校園傳承版《牡丹亭》第一次演員隊成員預選暨夏令營營員選拔面試開啟。有別於之

白先勇與校園傳承版《牡丹亭》學生演員談話。左二起高藝菡、汪曉宇、楊越溪、席中海、陳越揚、陳卓、張雲起。

前校園版選角的「轟轟烈烈」，這次選角非常低調。評審員是由北方崑曲劇院著名導演、演員叢兆桓先生擔任的。叢兆桓先生認真負責、經驗豐富，經過一下午的甄選，校園傳承版《牡丹亭》演員隊首批九名學員誕生了。

七月十七到三十一日，校園傳承版《牡丹亭》第一次夏令營集訓在蘇州崑劇院（以下簡稱蘇崑）內進行。這次的夏令營依舊有一定的教學實驗性質，安排十天學習和一天彩排驗收，以檢查學生的接受程度。九名成員中有一名曾學習過其他劇種，五名參加過業餘戲曲社團，三名戲曲零基礎成員，年級也是從本科生到博士生均有。集訓中學生分別學習了〈閨塾〉、〈遊園〉、〈驚夢〉、〈尋夢〉、〈離魂〉片段，最後彩排驗收的結果差強人意。據此，北大崑曲中心與蘇崑就項目教學方案進行再商討，認為排演計畫學期中每週半天排練計畫調整成每週至少一天，並制定後續完整計畫。

九月八日，崑曲中心發布了第二輪人員選拔通知，同時選拔演員隊和樂隊成員，在活動要求中明確提出需要能在二〇一七年九月二十日到二〇一八年九月三十一日間課餘時間無條件積極參與一週一到兩天教學、排練；能保證參加一般設在假期的外地集訓、演出。在報名資格中，明確提出需要是非專業戲曲表演人員、非專業演奏員，同時參選演奏員者需要有所報樂器兩年以上學習基礎。當月十四日，校園傳承版《牡丹亭》第二輪選拔由蘇崑書記、演員呂福海，優秀演員呂佳擔任演員選拔評委，蘇崑樂

隊隊長、笛師鄒建梁、二胡演奏師姚慎行擔任演奏員評委。兩次選拔後，校園傳承版《牡丹亭》的人員基本選拔完備。九月三十日到十月八日，趕在國慶、中秋兩節連休的時候，校園傳承版《牡丹亭》全體成員赴蘇崑進行了第二次集訓。

校園傳承版《牡丹亭》的團隊集訓的氛圍是友善競爭、和諧愉快的。由於每齣戲安排兩組學生學，在學習過程中，兩組學生既互相競爭，又互相幫助。到了休息的時候，全隊成員打成一片。每天晚上吃飯的時候，大家一起玩些集體遊戲，或者聊一些崑曲知識。如樂隊隊長孫奕晨曾普及了崑曲打擊樂器的規則，並帶大家一起興致勃勃的用拍桌子拍手來嘗試打崑曲武場的幾種鑼鼓經，其樂融融。

而回到北京，在北京大學校內的排練就多了些疲累與緊張。因為排練安排得太過密集，從十月十四日起至十二月二十四日，校園傳承版《牡丹亭》項目在每個週末於北京大學排練，每週由蘇崑派教師前來教學。同時為演員隊開設了化妝課。在這期間，學生的所有業餘時間全被滿滿的排練榨乾。很多學生非常辛苦，白天訓練，晚上經常要熬夜完成學業重任。但學生們完全不以此為苦，他們自覺、主動、積極、認真的排練，他們有極強的集體意識，誰也不想因為自己給演出拖後腿，他們期待這臺演出以最優秀的狀態面世，在他們心裡，這就是「屬於我們的《牡丹亭》」。

相對演員隊的經常學習新內容，以及學生對舞臺演出至少有些概念和感覺，樂隊訓練就枯燥得多，茫然得多。由於樂隊的成員以前多接觸的是民樂演奏，對於崑曲樂隊如何配合臺上演員沒有概念，樂隊學生達到熟練演奏之後缺乏實踐很難進步。北大崑曲中心與蘇崑教師充分討論後，修改排練計畫，在排練時讓演員隊學生分批到樂隊練樂室合樂練習，一段時間之後，讓樂隊與演員隊開始合練，找到合作的感覺。在磨合一段時間之後，北大崑曲中心又主動組織一些小型演出，讓樂隊學生逐漸有了崑曲樂隊的概念和感覺，而演員隊的學生因為可以經常合樂練習，並且可以有符合自己演出節奏的樂隊配合也覺受益匪淺。學員們就在這段時間迅速成長起來。

前排左起：鄧黎喬生、王安安、陳雅瑜、胡春燕、劉瑤、俞涵湉、奚曉天、孫奕晨；後排從左起：劉秀峰、高藝涵、汪曉宇、楊越溪、席中海、白先勇、汪靜之、陳卓（右五）、張雲起、李友、賈銀博。

2、可遇不可求的合作夥伴──蘇州崑劇院

校園傳承版《牡丹亭》排演的底本是蘇州崑劇院青春版《牡丹亭》中的經典折目。專案啟動即得到了蘇崑的鼎力支援。時任院長蔡少華、書記呂福海、以及青春版《牡丹亭》的柳夢梅飾演者，國家一級演員俞玖林給予項目高度關注，國家一級演員呂佳更是白先勇老師欽點的校園傳承版《牡丹亭》教學負責人。

在教學方案上，北大崑曲中心與蘇崑經過認真討論，雙方一致同意既然要傳承一臺完整的劇碼，就要穩紮穩打，像正規院團演員傳承新劇碼一樣按部就班的教學，不斷打磨成型。為了保證教學品質，教學方式設為全部「一對一」或「一對二」，即每名老師最多同時教兩名學生，以青春版《牡丹亭》原班人馬為主力教師，另配多名青年演員做為助教配合教學。如此一來，蘇崑院的演員幾乎全部被調動起來參與了教學。

以小生教學為例，小生的主教老師是俞玖林本人，主教《牡丹亭》裡小生的具體身段唱腔，而蘇崑院年輕演員吳嘉俊、王鑫、唐曉成、丁聿銘四人則是助教老師，他們負責帶學生練基本功，並在俞玖林老師課程結束後為學生們「看功」，以防止初學崑曲的學生，練習中唱腔、動作走了樣子而不自知。由於這些青年演員與大學生們年齡相近，在校園傳承版《牡丹亭》項目結束之父」與「大學生」建立了深厚的友誼，在教學過程中，不少「小師後，這份友誼依舊存在，他們經常互相交流對崑曲演出的心得體會，實現了

661

真正的教學相長。

校園傳承版《牡丹亭》組建了自己的樂隊，而訓練業餘崑曲樂隊對蘇崑來說也是頭一次。在蘇崑，樂隊的老師們讓出了自己平時的練樂室給校園傳承版樂隊的學生用，不少樂師甚至悄悄給自己的學生「吃小灶」。在北大，由於找不到吸音的練樂室，排練環境往往相當惡劣，半天下來回音震得耳朵嗡嗡響，樂隊老師們就在這樣的環境下一天天為學生樂隊排練、磨合，實在受不了了，就休息十分鐘再繼續。

蘇崑院對這批大學生的用心，竟不像是培養一批業餘愛好者，更像把他們與自己院團未來的年輕演員同等看待，並且這樣一教就是八個月。遇到寒暑假、小長假，學生們從北京到蘇崑集訓，遇到週六日，蘇崑的老師們輪流到北大去教學，週五晚上出發，週六整天，週日上午半天教學，下午再匆忙回蘇州去。蘇崑的演員平時演出本來就忙，難得可以休息，為了校園傳承版的學生們，他們又放棄了大把大把的假期。

到了校園傳承版《牡丹亭》巡演的時候，蘇崑舞美隊在完成本院演出任務的同時，想盡辦法協助巡演。由於蘇崑演出任務多，舞美隊本身常年超負荷運轉著，再擠出時間和精力協助校園傳承版《牡丹亭》幾乎人人都拚了命。但就這樣，蘇崑舞美隊毫無怨言，默默承擔。

據統計，蘇崑全院職工百餘人，至少六十人參與過校園傳承版《牡丹亭》專案。沒有他們的付出，就沒有校園傳承版《牡丹亭》，全院用實際行動證明了他們傳承崑曲之心。正如呂佳所說：「青春版《牡丹亭》不能到我們這裡就結束了！」蘇崑這個優秀的藝術團體，在傳播推廣崑曲上，以極強的責任心踐行著他們的使命。

3、居功至偉的導演——汪世瑜

校園傳承版的大學生們與蘇崑的老師們通力協作，到二〇一八年一月時，大學生們已經分組排成了《牡丹亭》的部分折目：〈標目〉、〈訓女〉、〈閨塾〉、〈遊園〉、〈驚夢〉、〈言懷〉、〈尋夢〉、〈道觀〉、〈離魂〉、〈冥判〉、〈憶女〉、〈幽媾〉、〈回生〉共十三折，全部演下來需要三個小時有餘，每折戲均有兩組演員可以熟練

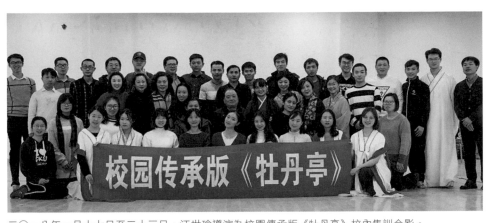

二〇一八年一月十七日至二十三日，汪世瑜導演為校園傳承版《牡丹亭》校內集訓合影。
（侯君梅／提供）

演出。其中幾個片段已經受邀參加過表演，觀眾反響熱烈。

校園傳承版《牡丹亭》在二〇一八年一月十七到二十三日也進入到了寒假校內第三次集訓，也是劇碼最關鍵的合成階段。全員既歡欣鼓舞又忐忑不安——這次將由著名崑劇表演藝術家，青春版《牡丹亭》總導演汪世瑜親自指導完成，他將確定每折劇碼最終演出的人員，和對已學的折目進行精簡。

汪老師親審全部折目後，迅速選定ＡＢ組演員，並刪掉了〈訓女〉、〈閨塾〉與〈尋夢〉三個完整折子，以及〈驚夢〉的【山坡羊】部分。這樣的刪減一時讓很多學生難以接受，畢竟排演崑曲並不簡單，每個完整排演的折子都浸透了師生的心血。尤其〈閨塾〉一折，排演難度非常大，師生歷盡艱辛排演完成，並在北京大學附屬中學取得了非常好的試演效果。捨棄〈閨塾〉，連主教的蘇崑老師也非常心痛。但是大家也理解汪老師保主線劇情，控制演出總時長的思路，全員調整心態，力圖精益求精。

汪世瑜是了不起的藝術家，短短的寒假集訓裡，往往一針見血的讓學業餘的大學生排演。精湛的演技和高超的教學水準，生領悟到表演的精髓。一名飾演杜麗娘的學生說：「我一直沒能明白怎樣將情感融入人物，直到汪老師排練，他示範的時候親自示範柳夢梅來跟我演對手戲，一個眼神就讓我瞬間觸電了！」汪世瑜還非常擅長因材施教，一名飾演柳夢梅的同學說：「畢竟不是專業的演員，我沒有童子功，腿硬，在做一個彎腿身段的時候總是做得非常醜。汪老師看過之後就給我改

成了直腿向前輕踢褶子，一下就漂亮多了。汪老師說：「你演的是巾生，踢褶子的動作一樣符合人物身分。」

經汪世瑜的教學，校園傳承版《牡丹亭》有了質的飛越，從之前的學演下來，到戲有了內涵、有了感覺，張弛有度，是一個值得觀眾欣賞的劇碼了。在這次排練後，為了將汪老師的指導落實到位，一月二十七日到二月七日校園傳承版《牡丹亭》又組織了部分主演赴蘇崑進行第四次集訓。

校園傳承版專案的學生們領悟力也確實強，當四月五到七日，這版《牡丹亭》首演之前，汪世瑜導演再次來北京，在北京師範大學學生活動中心給學生們進行最後的響排、彩排時，學生的進步也令他特別欣喜。短短幾天排練，汪老師耐心細緻的為學生們摳戲，正像他對待青春版《牡丹亭》演員那樣。到了最後，這些學生的完成程度也讓汪老師很滿意，他為此要求加了原青春版《牡丹亭》的全套舞美道具，讓演出的整體水準再提升一大截。

二〇一八年十二月，當校園傳承版《牡丹亭》已完成十二場全國巡演，在香港演出將要演出第十三場的時候，汪世瑜老師再次親臨了現場，他到後臺來為學生們把場，當看到學生「柳夢梅」饒鑌時會心的笑了，他說：「像我年輕的時候！」

4、歡笑淚水並存的巡演路──舞臺教導每個人成長

校園傳承版《牡丹亭》的首演雖然是在二〇一八年四月十日，而巡演路卻是從二〇一八年三月二十四日，上海全季酒店特別場演出開始的。原來，白先勇老師在北大首演前特意在自己主要參與的「紅樓夢與我們的『文藝復興』」活動中安排了這場特殊場次的演出，演出現場邀請了吳新雷、蔡正仁、岳美緹、張洵澎、梁谷音、計鎮華等著名崑曲學者、崑劇表演藝術家親臨現場觀看。大師們觀演後均給出了專業認真的點評，多家媒體連篇報導，讓學生們倍受鼓舞。這次演出的成功舉行給所有人極大的鼓勵。

自這場起，到二〇一九年六月二日，赴臺灣高雄市演出最後一場，在一年零三個月的時間裡，校園傳承版《牡丹亭》總共演出十五場，巡演城市包括：北京、天津、上海、南京、香港、臺灣高雄、撫州、蘇州、蘇州崑山九座，總

觀演人數達到一二一○七人次。

校園傳承版《牡丹亭》演出場次資訊表

序號	場次	演出時間	演出城市	演出所屬（演出地點）具體專案	劇院名稱	劇院規模	演職人數	觀眾人數	特別嘉賓
一	第一場	二○一八年三月二十四日	上海	紅樓夢與我們的「文藝復興」	全季酒店吳中路店劇場	二○○席小劇場	六○人	二○○	白先勇、南京大學知名教授、紅學家、曲家吳新雷、著名崑劇表演藝術家蔡正仁、岳美緹、汪世瑜、張洵澎、梁谷音、計鎮華
二	第二場	二○一八年四月十日	北京	北京大學建校一二○週年系列演出	北京大學百周年紀念講堂觀眾廳	二○六三席大劇場	七○人	二○六三	白先勇、汪世瑜等
三	第三場	二○一八年四月二十一日	江西撫州	紀念《牡丹亭》誕生四二○週年的特別演出	湯顯祖大劇院	一五○○席大劇場	七○人	一五○○	撫州市副市長徐國義
四	第四場	二○一八年六月八日	北京	二○一八高雅藝術進校園	北京第二外國語學院明德廳	八○○席中劇場	五○人	三○○	二外文學院書記周連選、副院長李瑞卿
五	第五場	二○一八年六月九日	北京	校園傳承版《牡丹亭》北京高校巡演	北京理工大學綜合演藝廳	三○○席小劇場	五○人	三○○	○

六	七	八	九	十	十一	十二
第六場	第七場	第八場	第九場	第十場	第十一場	第十二場
二〇一八年六月十日	二〇一八年七月十三日	二〇一八年七月二十一日	二〇一八年七月二十二日	二〇一八年七月二十四日	二〇一八年九月八日	二〇一八年十月十四日
北京	天津	蘇州	蘇州	崑山	南京	蘇州
北京師範大學傳統文化推廣月崑曲篇	天津南開大學葉嘉瑩老師壽誕專場演出	校園傳承版《牡丹亭》「回娘家」演出	校園傳承版《牡丹亭》「回娘家」演出	青春作伴好還鄉	校園傳承版《牡丹亭》南京大學巡演	第七屆中國蘇州崑劇藝術節
北京師範大學北國劇場	南開大學津南校區大通學生中心音樂廳	中國崑曲劇院	中國崑曲劇院	崑山文化藝術中心大劇院	南京大學仙林校區恩玲劇場	中國崑曲劇院
三〇〇席小劇場	一〇〇〇席大劇場	三一九席中劇場	三一九席中劇場	一四〇〇席大劇場	一一四四席大劇場	三一九席中劇場
五〇人	六五人	六五人	六五人	六五人	六五人	六五人
三〇〇	一〇〇〇	三〇〇	三〇〇	二二〇〇	二一四四	三〇〇
〇	白先勇、教育家、中國古典文學研究專家葉嘉瑩、南開大學知名教授寧宗一、南開大學校長曹雪濤、原校長侯自新、天津南開宇學校理事長康岫岩、南開大學副校長朱光磊			崑山市領導	吳新雷、著名崑劇表演藝術家張繼青、姚繼焜、南大文學院劉俊教授等	

小計	場次	時間	地點	演出	場地	席位	人數	觀眾	備註
十三	第十三場	二〇一八年十二月二日	香港	校園版《牡丹亭》京港聯合匯演	香港中文大學逸夫大劇堂	一四〇〇席	六五人	一六〇〇	香港中文大學校長段崇智，北京大學校務委員會副主任海聞，外交部駐港特派員謝鋒，香港中文大學博文講座教授白先勇，贊助人梁鳳儀、余志明，北京大學名譽校董陳國鉅，香港中文大學文學院院長賴品超，北京大學藝術學院黨委書記雷虹，教育基金會副祕書長耿姝，校團委副書記李楊等
十四	第十四場	二〇一九年四月二十七日	北京	北京大學首屆校園戲曲文化節展演專場	北京大學百周年紀念講堂李瑩廳小劇場	三〇〇席位	六五人	三〇〇	
十五	第十五場	二〇一九年六月二日	臺灣高雄	校園傳承版《牡丹亭》臺灣高雄巡演	高雄市立社會教育館	一三〇〇席位大劇場	六五人	一三〇〇	白先勇、時任高雄市長韓國瑜
小計								二二二〇七	

一年多的時間裡這樣大規模的巡演對於整個團隊都是不小的挑戰。對於北大崑曲中心來說，要協調學生時間，各地邀請演出的單位、場地、時間、差旅、道具、樂器運輸、通關檔、蘇崑人員、時間、置景使用情況等等，每一場演出都像打仗一樣。所幸到處都有熱愛崑曲的師長在各個方面伸出了援助之手。巡演所到之處，承接演出的單位都給予了最大程度的支援。

對學生來說，他們要兼顧學習與演出，同學們幾乎都是帶著課業走在巡演路上，校園傳承版《牡丹亭》所到之處

都伴隨著濃厚的學習氛圍。記得在赴香港演出時，因為通關手續問題，全員滯留機場等待，樂隊琵琶演奏員郝一霏掏出俄語課本開始全身投入的朗讀背誦。在巡演的高鐵上、酒店裡，學生們都見縫插針地溫習著各自的課業。在項目執行的兩年裡，團隊成員不少保研考博成功，也有一些現已出國留學，還有不少學生擁有了理想工作。回首這個把大家逼得不得不把各種零碎時間都利用起來學習的項目，學生們並不覺得那段日子辛苦，而是非常珍惜這個美好的團隊。因為這個大家「用了洪荒之力」的專案讓大家收穫的遠遠不止是演出的技藝和經歷。

除了團結協作，堅持著、努力著，快樂的完成了一臺如此難的崑曲劇碼的成就感外，大家更多留戀的是團隊氛圍，以及不知不覺改變的心態。

特別要提出的是，巡演十五場與只演一兩場對學生也是完全不一樣的體驗，當演出只演一場時，成員更在意的是臺上那一刻的感受；當學員知道自己會演很多場，每場演出的是總結上次演出的不足，並且有機會改正，每一次又有新的所得和遺憾。當學生覺得我已經很好了，短時間內無法進步的時候，蘇崑老師會主動出來再次向更深層次教學，很多同學正是在這個過程真正體會到了藝無止境，對崑劇藝術的心態都變得更加鄭重和虔誠。而有的同學因為一次演出失利而心情沮喪，這時候隊內的老師和同學會通過各種方式協助其走出陰影，重新振奮。通過校園傳承版《牡丹亭》的巡演，許多隊員心理更加成熟健康，讓他們在之後的學習和工作中獲益良多。

校園傳承版《牡丹亭》團隊成員中有像清華北大這樣的頂尖大學，有些學生習慣性的苛責自己，做什麼事都要做到最好。在崑劇排演中，他們逐漸意識到了有些事並不需要爭第一，每個人可以有每個人的風格，在崑劇表演中將自己的風格演繹到最好就是好的，別人自有別人的風格，有別人的優秀，並無第一第二之分。當他們重新回到自己的課業裡，突然變得豁達了。

也有一些平時幾乎做什麼都非常優秀的學生，原本並不把演一個小角色當回事，但當自己上臺出了糗後非常失落難過，之後總結失誤，沉下心來用功努力，幾個月的時間脫胎換骨，讓老師們也稱讚不已。

項目中還有一些專業較「專一」的大學，如中國戲曲學院、中央音樂學院等院校，這部分院校的學生平時難以接

觸到多學科的同學，在校園傳承版的團隊裡，來自各方面的學生都有，認識更多的朋友，了解大家思維異同，對這些學生走向社會起到了良好作用。

多種專業、不同背景的學生在一起探討同一件事，因為術業的專攻，思想的碰撞，也使每一個人對崑曲，對《牡丹亭》，對中國傳統文化有了更深層次的認知。很多人對自己的主攻學業甚至有了新的想法和探索方向，可謂意外之喜。

更多數的學生，平時面臨著強大的課業壓力，他們通過排演崑曲藝術，使身心得到了舒緩，排解了部分心理壓力；通過團隊成員互相鼓勵，共同進步，獲得了更大信心；這些因素促使學業變得更高效率。

三、項目的回顧與總結

校園傳承版《牡丹亭》項目由二〇一七年七月一日正式開始到二〇一九年六月二日結束最後一次巡演，歷時二年。在巡演階段，這個由業餘大學生進行的演出現場甚至超過了一般專業劇團的火爆程度，所到之處幾乎座無虛席。

在北京大學、天津南開大學、南京大學演出時，前來觀看的師生甚至排起幾個小時的長隊。做為一個業餘團隊，還破天荒的受邀參加了有文化與旅遊部主辦的第七屆中國崑劇節展演，而且取得了滿票的好成績。在高雄、撫州、崑山演出時受到了當地市政府領導的高度重視，在香港演出時，北京大學和香港中文大學一個正值雙甲子校慶，一個建校五十五週年校慶，校園傳承版《牡丹亭》的上演不但獲得了雙方校領導的高度重視，成為了兩所學校友誼的佳話。

這版《牡丹亭》的演出品質也震驚了許多資深崑曲愛好者和專家學者。而普通觀眾很多人被演出內容感動，他們驚嘆崑劇的細膩優雅，驚嘆優美典雅的曲詞念白，深深沉浸在「生可以死，死可以生」的中國式浪漫裡……他們的反應正如看了一場專業院團演出的《牡丹亭》那樣。校園傳承版《牡丹亭》真正做到了「演一臺有欣賞價值的崑劇」這個個目標。

巡演所到之處，廣大媒體競相報導：中央電視臺、北京電視臺、天津電視臺、人民日報、人民日報海外版、中國日報、人民政協報、中國文化報、北京晚報、大公報、新法制報、星島日報、新華社、新華日報、成報、大紀元時報、灼見名家、明報月刊、瞭望東方週刊、壹週刊、央廣網、光明網、中國新聞網、新浪、蘋果日報、搜狐、文匯網、中國作家網、眾新聞、撫州新聞網、崑山市人民政府官網、學習強國ＡＰＰ、理想國公眾號、北京大學官網、南開大學官網、香港中文大學官網……項目故事也被臺灣導演鄧勇興收錄到紀錄片《牡丹還魂——白先勇與崑曲復興》中，成為白先勇老師崑曲復興的重要一環。

1、學生的現狀與對專案回饋

自項目結束後三年半，即二○二二年十一月時，筆者向校園傳承版《牡丹亭》專案學員發放問卷，就專案參與前後的部分情況加以了解。校園傳承版《牡丹亭》項目最終成員三十九人，其中三十八人填寫了有效問卷。

根據問卷可知，參加項目前學員對崑曲有很淺了解占四○％，有一定了解占四○％，有很深了解占一一・四三％，資深愛好者八・五七％。參加專案前有戲曲表演、演奏基礎的情況是：完全沒有三四・二九％，有一點點二五・一七％，有一些三八・五七％，資深票友五・七一％，曾科班學習五・七一％[4]。以上調查結果與項目申報時北大崑曲中心留存的成員資料完全相符。

現在，這些學生中三七・一四％仍在國內就讀，八・五七％留學海外，五一・四三％已經在國內走上工作崗位，還有二・八六％就職於國外。談及項目的收穫，他們回饋如下：

4 在參加專案前曾有科班學習的二人，其中一人為演員隊春香、花神的飾演者之一劉瑤，其中學曾科班學習京劇，後回歸傳統學校，研究生就讀北京理工大學生物醫學工程專業，另一人為樂隊隊長孫奕晨，中學階段為京胡演奏專業，大學就讀於中國戲曲學院作曲系，二人均符合專案選人要求。

選項（多選）	小計	比例
學習了崑曲表演、演奏知識	34	97.14%
從此多了一項愛好	16	45.71%
為傳播崑曲做出了貢獻	23	65.71%
擁有了一段難忘的經歷	32	91.43%
收穫了一群可愛的同伴	32	91.43%
磨練了意志、鍛鍊了心理承受能力	24	68.57%
其他	4	11.43%
本題有效填寫人次	35	

選擇「其他」的主要是：a 結交了一些良師益友，受益匪淺；b 對原本比較零散的傳統文化有了一些系統性、整合化的認識。崑劇把國畫裡的寫意、民樂演奏、古典舞、刺繡這些藝術元素得到了綜合完整地呈現，讓我感受到了文化龐大的根基；c 工作上受到啟發；d 整個人狀態好了很多，收穫很多快樂。有時也有一些使命感，覺得自己在做有意義的事情；e 為將來學習相關專業打下了基礎。

綜上所述，項目讓成員最在意的是崑曲本身和團隊。首先，絕大部分參與專案的學生都愛上了崑曲；第二，絕大部分成員珍惜這段難忘的經歷和團隊同伴；第三，成員學習到了崑曲表演、演奏知識；第四，有過半的成員認為對傳播崑曲和自我意志的磨練有幫助。

無論是否認為在做專案本身時對崑曲有過傳播，在結束項目至今的三年半裡，他們均在不同程度上對崑曲進行了傳播。問卷中，針對專案結束至今是否主動進行過崑曲傳播的問題統計結果如下：

選項	小計	比例
完全沒有	0	0%
向周圍人傳播過	31	88.57%
參與過其他崑曲傳播活動	20	57.14%
進行過相關研究	10	28.57%
本題有效填寫人次	35	

2、專案成員有關崑曲的成就

在這三年半中，校園傳承版《牡丹亭》的成員們在傳播崑曲中具體都做了什麼呢？

樂隊隊長孫奕晨由於業務出色，畢業後加入了崑山當代，成為了一名職業笛師，她從業期間創作崑劇作品《半條被子》參加第八屆中國崑劇藝術節，並獲得湖南省「五個一工程」獎、湖南省田漢新劇碼獎等。

演員隊杜麗娘扮演者之一的張雲起在北大京崑社開設崑曲傳幫帶，教學崑曲選段身段表演。她還參與籌辦校園戲曲節，並在戲曲節表演，開辦及維護北大京崑社b站影片號。還在京崑社參與策畫籌辦、參演京崑社三十週年社慶演出崑曲《臨川夢》。最近她剛剛以交換生的身分去了美國芝加哥大學，與其他留學生一起在芝加哥大學組建了崑曲社團，並正在為跟芝加哥大學聲樂系辦 workshop 交流展示崑曲活動做籌劃。

樂隊二胡演奏員張露凝在學校完成的畢業作品拍攝了蘇崑笛師的鄒氏父子二人的崑曲故事；張露凝平時還運營自

媒體，她和國家話劇院合作的關於《牡丹亭》現代轉譯再創作的話劇導演採訪、宣傳系列影片獲得網友廣泛關注，其

中一條影片獲點讚過千。

演員隊杜麗娘扮演者之一的陳越揚大學畢業後在深圳做小學教師，她將崑曲教學引入課堂，在學校開展戲曲專案

式學習，並教授學生崑曲唱段。取得了優異成績。她帶領學生參加《中國少年說》，用英文介紹崑曲。也在自己參加

的「深圳遇見多倫多」活動中向加拿大專家介紹崑曲。畢業後同樣成為教師的樂隊二胡演奏員武殊言在北京任教，她

也將崑曲引入課堂，帶領學生學習崑曲。

演員隊杜麗娘扮演者之一的楊越溪在國內多次演出崑曲，包括不限於晚會、拍攝城市宣傳片、廣告、個人專訪

等。現在她正在英國留學，崑曲是她的研究的內容的重要一環，她的國內外學校論文寫的都是青春版《牡丹亭》相關

內容。「我所學是文化遺產屬於考古學和人類學的交叉學科，從這個角度研究的崑曲」提及她的研究她這樣解釋。同

樣留學過英國的演員隊石道姑扮演者高藝涵求學期間也做過關於崑曲的課堂彙報。

演員隊柳夢梅的扮演者之一饒騫畢業後就職與戲曲藝術類院校，主要負責豫劇方面，他將崑曲《石秀探莊》以及

《牡丹亭・遊園》片段引入課堂，要求豫劇演員學習、揣摩。他還參加了在江蘇崑山舉辦的「首屆全國高校崑曲社團

展演」活動，與老搭檔汪靜之一起演出了〈幽媾〉一折。

演員隊花神扮演者之一的李月畢業後就職於出版社，她親自參與了幾種崑曲類圖書的編輯工作，並不斷努力研究

相關選題。

演員隊小鬼扮演者之一的張淼研究生期間一直在參加校內外崑曲學習與演出，先後在北大版《牡丹亭》、全國高

校版《牡丹亭》、其他崑曲相關活動中扮演春香、石道姑、柳夢梅等角色；還參加了崑曲教學助教工作，和參與撰寫

北方崑曲劇院院史。

演員隊春香扮演者之一的汪曉宇畢業論文是關於青春版《牡丹亭》的傳播效果研究，後來還主動去跟北崑的老師

附錄：部分學生個人感想

本次調查問卷收集了校園傳承版學生的感想，現選登部分。

演員隊隊長、杜麗娘的扮演者之一汪靜之（北京大學中文系）

1、關於崑曲藝術本身

校園傳承版《牡丹亭》項目大約持續了兩年時間，在這兩年裡我幾乎沒有唱牡丹亭以外的其他戲，甚至幾乎沒有聽和看其他戲，這對於一個戲曲愛好者而言似乎有些不可思議，但到項目結束的時候我竟然還對排練和演出有很強烈

學習了韓派的〈鬧學〉。

還有很多成員活躍在自己的校園裡、工作單位裡，潛移默化的傳播崑曲在自己的親朋好友之間，也有成員在伺機而動，許下心願未來會為崑曲盡一份心力。在談及如果將來有機會為崑曲做點什麼之時，九七‧一四％的人選擇會，可見正如白先勇所說，一枚種子已經真實的埋在了這批學生的心裡，這些來自各個大學各個專業的學生，未來將把崑曲帶入各行各業。將來也許某個機會，他們會促成另一項對崑曲極有意義的事情，未來可期！

校園傳承版《牡丹亭》白先勇老師開創的具有重大意義的專案，它讓崑曲更深入的扎進許多人心裡；是一次覺醒，讓無數青年學子看到了一種全新的具有可能性，使國內大學掀起一場排演崑劇熱，也讓業內為之振奮。而對於項目的參與者來說，這是一次難忘的回憶，伴隨了很多年輕有為學員的青春；是一節無言的課程，讓大家在其中明悟了自己的使命。它改變了很多人的人生軌跡，它也召喚著更多人參與崑曲事業，在傳承、發展、研究崑曲的路上創造新的輝煌。它對崑曲的傳播功在當下，後勁綿長。

的眷念不捨，因為確如呂佳老師所說，我在這裡感受到了「藝無止境」。我最不捨的並非舞臺上的光鮮感覺，而是我花了將近兩年的時間和老師搭檔樂隊一起打磨〈幽媾〉這折戲，從連貫動作到飽含深情再到靠近人物，我知道這折戲還有進一步進步完善的空間，但是我們不得不到此為止了，我因此覺得非常惋惜難過。

「紙上得來終覺淺，絕知此事要躬行」，牡丹亭項目就是讓我「躬行」了「精益求精」四個字，我在此體會到了「十年磨一劍」其實並沒有誇張什麼。也是因為這段經歷，我欣賞戲曲時的感受變得更加敏銳，學新戲的時候變得更加耐心、有了更高的目標，我對戲曲藝術的理解大大加深了。

2、關於個人發展

首先，對「藝無止境」的生動體會當然也深深影響了我的個人發展。因為明白了「藝無止境」，所以我一方面變得更不容易自我滿足，另一方面也變得更不容易感到受挫和失落：因為「藝無止境」，所以當下的成就是微不足道的；也因為「藝無止境」，所以當下的暫時困難是極其平常的。這種平和而充滿信心的心態讓我在面對學業的時候也變得更加堅韌。

其次，這次經歷也讓我重新認識了「競爭」這件事。應試教育當然有其合理性，但也在我心中養成了「所有人可以被放在一個單一尺度上衡量高下」的觀念。其實我相信當下高校裡十分常見的抑鬱現象有很大一部分來自這個觀念。在校園傳承版《牡丹亭》項目裡，我因此一度非常糾結我和另一位主演朋友究竟誰高誰下，每一次演出結束都認真地逐幀對比我倆的演出錄影，在這個過程中我終於發現我和她完全是兩種不同的風格，其實很難放在一個尺度上評判。於是我心中豁然開朗：其實我和我的同學在學業上也是如此，每個人的知識積累不同，興趣方向不同，思考習慣不同，即使是同一個題目，我和我的同學也會做出不同的成果，這根本無所謂高下，再推廣到一個人的綜合素質就更是如此了。這個道理看似淺顯，可是我真的糊塗了好多年，也因此痛苦了好多年。

3、關於文化復興

無論是在校園傳承版《牡丹亭》項目中還是在青春版《牡丹亭》項目中，白先勇老師都是我們的精神領袖。在這將近兩年的時間裡，我們見到白老師的機會並不多，但是我每見他一次，都會感到被深深地鼓舞。白老師反覆說，我們有這麼好的文化，我們應該好好地把它們挖掘出來發揚光大，西方的文藝復興是從戲劇開始的，我們就從崑曲開始搞我們的文藝復興。他又說，北大是從前掀起新文化運動的地方，現在我們要搞中國的文藝復興，也要從北大開始，我們做為北大的學生，也要有這樣的使命感。

其實生活在當代中國，多少是能感受到一些時代的脈搏的。從二〇〇八年奧運會開始，「中國風」、「傳統文化」一再成為流行元素，隨著經濟發展，國人越來越希望能有屬於自己的文化自信。我能感受到時代趨向，也明白傳統文化中有太多太美好的精華，但是是白老師讓我意識到自己可以也應當為這份「中國文化復興」的事業做出自己的貢獻。事實上，我最後下定決心讀博也是因為白老師這幾句話。雖然我在學術的道路上走得並不順利，雖然我並不確定自己究竟能為戲曲、為中國的文化復興做出什麼具體貢獻，但那個時候白老師那幾句話讓我覺得，在這個年紀上，再在傳統文化的領域深耕幾年是值得的，只有繼續深入鑽研我們的傳統文化，將來才能更好地為發揚光大傳統文化、為中國的文化復興做出更好的貢獻。可以說，牡丹亭項目的經歷和白老師的影響，在我心中確立了一個雖然並不特別清晰，但非常堅定的理想。

樂隊大鑼及其他打擊樂陸秉辰（中國石油大學自動化專業）

校園傳承版《牡丹亭》專案是一段美好的回憶。曾經我對崑曲知之甚少，以為《牡丹亭》的武場只一面小鑼便足夠「打上打下」，直到看到招新公告，便帶著對「《牡丹亭》還需要大鑼？」的疑問前來一探究竟。初期排練，在北大王克楨樓504裡圍桌而坐，數次靜聽齊奏「花神」音樂，每每覺其「如聽仙樂耳暫明」，卻無用「武」之地而感

無力，甚至屢有退出之意。及至為外國留學生小演片段，才覺力有所施。再到與演員合練，蘇崑老師帶樂「拉練」，這才一點點地步入門檻，步上高階。每次演出都總有那麼一下兩下打不上，眾樂隊莞爾一笑，達成「失誤的默契」。

白先勇先生每每提及「中國石油大學」，我在樂池裡便微微起身向「看不見的場內觀眾們」揮手致意——也不為讓他們看見，就是犯一下——看不見正好。上海預演的振奮、北大首演的興奮、各地出差跑碼頭的亢奮，一次次加深著戰友間「一起扛過槍」的革命情誼。如果說崑曲給我個人留下的情感可能只是一個載體，那麼一幫人不計得失的共同為了一件事而簇擁成群的這種精神、這種力量更值得刻入記憶。我時常想著，假如還有機會，再把大家聚到一起，也不為演出，哪怕就是漫無目的的排練。我也想，坐在臺下，現場看一遍大家為之努力的藝術成果，臺上演出著《牡丹亭》，臺下回憶著「校園行」。

柳夢梅的扮演者之一 席中海（北京大學心理學系）

關於校園傳承版《牡丹亭》的成功，有以下幾點體會。

一是需要核心人物引領。白先勇老師十分重視校園版創排工作，從主題策畫到付諸實踐，全程引領方向，協調資源，關心支持，親力親為，以其巨大的社會影響力和文化感召力，團結了一大批社會各界人士，共同支持打造校園版這部力作。正是在白先勇老師的旗幟引領下，校園版主創團隊主動有為、奮發進取，克服重重困難，才打贏了一場又一場攻堅戰。

二是發揮各方工作合力。由大學生演出一部崑曲大戲，絕非一人一方之力能為，需要凝聚多方面合力。對內，領隊老師銳意進取、擔當作為，團隊成員各司其職、齊心協力。對外，不論是策畫方案、招募成員，還是組織集訓、安排巡演，主創團隊積極爭取高校、專業院團、地方政府、媒體等部門大力支持。正是在多方參與、上下聯動、協同推進下，充分發揮集中力量辦大事的優越性，校園版才得以取得成功。

三是遵循客觀成才規律。藝術表演創排需要遵循藝術成長規律、遵循教育規律，穩紮穩打、講求實效。團隊注重

集中火力和細水長流相結合，組織多輪集訓，邀請專業老師每週授課，學員堅持日常自學自練，團隊表演水準持續提升。注重全面推進和重點突破相結合，學員不僅學習四功五法，還要學習化妝、崑曲知識，全面提升對崑曲的把握能力；同時因材施教，根據個人特點合理調度，通過「吃小灶」等方式補短板、強弱項，確保團隊水準「齊步走」，切實提高學習的主動性、針對性、有效性。

樂隊隊長、指揮兼笛師孫奕晨（中國戲曲學院戲曲作曲專業）

校園傳承版《牡丹亭》是我在本科階段參與的最重要且最難忘的一個項目。記得之前侯老師讓我們寫一些感受的時候我寫過一段這樣的話：「希望以後可以從事這個行業，把這份薪火相傳的藝術繼續學習下去。」而現在我如願成為了一名專業戲曲劇團的從業者，再回憶起之前排練演出的經歷，也不單單是兩年前寫下的從舞臺實踐上了解崑曲、參與演出、交了朋友這樣對於當下心裡情感的感受，更多了一份對於戲曲傳播重要性、傳統與創新的深刻體會，同時也發自內心的感嘆白先勇老師在為崑曲做一件多麼有意義並且是需要付出勇氣和毅力的事情。也正是因為在這麼多堅持付出者、從業者、愛好者和弘揚中華民族傳統文化的大背景下，現在有更多的人群和媒體平臺都在關注宣傳傳統戲曲藝術，也有很多在新創作的流行歌曲或者影視作品中加入戲曲的元素，讓更多人重新了解認識這個行業的嶄新面貌。六百年崑曲潮落潮起，數代人心血無怨無悔。時隔幾年再想起在百講首演時大家一起合唱「但是相思莫相負，牡丹亭上三生路」的畫面依舊心潮澎湃。經過校園版這幾年的沉澱，對我來說不管是從繼承傳統和守正創新上，這部劇的演出和排練過程都讓我有了更多的啟發和感悟，也希望自己可以在未來藝術道路上追求專業之能、匠人之神，不忘初心，堅守正道，薪火相承。

演員隊大花神飾演者劉乃熙（清華大學電腦系）

還是非常感謝能有參加校園傳承版《牡丹亭》的機會。做為中途加入、沒有表演基礎且平時時間不穩定的一員，

大家給了我很大的包容和鼓勵，也讓我擁有了一段很難得的回憶。我是因為《紅樓夢》和崑曲結緣的，大抵性子裡也有那種痴性。崑曲也是我第一個主動接觸的劇種，對我來說有很特別的意義，一直以來也很想走上舞臺體驗一番。第一次演出的情形也讓我記憶至今。當從一個觀眾向演員轉變的時候，我對崑曲的認識也在加深之中，了解了很多平時不會去了解到的臺前故事。我一直相信戲曲是我們民族文化裡非常精粹的內容，是值得傳播和弘揚的，不應該被時代所遺忘。傳播傳統文化是我一直很願意花時間和精力去做的事情。也很希望未來能有機會繼續為戲曲傳播做出更多的努力。

樂隊琵琶演奏員之一 盧暢（外交學院英語翻譯專業）

在剛剛步入大學校園的時候參加校園傳承版《牡丹亭》項目，這對我來說是非常榮幸且重要的一份經歷，這段經歷定義了我的大學生活和之後學習科研的努力方向。在北京大學訓練和全國演出的日子豐富了我的大學生活，也讓我認識到了許多不光學習科研出色，還在親身實踐傳承我國優秀文化的學長學姐、老師和崑曲專業演職人員。這段經歷開闊了我的視野，豐富了我的個人經歷，同時還給了我一個千載難逢的能為崑曲文化、中國傳統文化的傳承做出切實貢獻的機會。在項目結束後的日子裡，我在本專業發展的方向上也融入關於崑曲、中國傳統文化的內容。本科時做為英語翻譯專業的學生，我在學期翻譯論文寫作時選擇了《牡丹亭》英文譯本翻譯對比研究。研究生階段，我的專業方向也將從中國文化對外宣傳、文化外交的角度展開，為我國優秀傳統文化的發展、傳承以及對外宣傳作出切實思考和努力。

演員隊杜麗娘扮演者之一 張雲起（北京大學哲學系）

校園傳承版《牡丹亭》讓我對舞臺有了更深的理解和更高的追求，也讓我更多了解到臺前幕後演出的整體。項目培養出我們這一波對臺前幕後有了解，對舞臺有敬意，也有基本表演能力的朋友，讓我們能夠自己有能力在學校的京

崑社也組織一些（雖然沒那麼嚴格的）傳習排演，把這個傳承迴圈下去。校園傳承版之後京崑社逐漸恢復了停滯多年的學、演氛圍，從這批同學帶動了更多人，可以說校園版很大程度上推動了「復興」了京崑社。

樂隊揚琴演奏員毛嫣然（中央民族大學法學院）

參與到崑曲校園傳承版《牡丹亭》項目，非常榮幸和自豪，不僅結實一群志同道合的朋友，和大家名師學習到專業知識，更是近距離的體驗了崑曲文化藝術的魅力，了解崑曲的發展和基本知識，增加了對於戲曲文化的認同感和民族自豪感。就像白先勇老師對年輕人的期望是，「希望把我們崑曲藝術——這是我們中華文化的瑰寶——像你們老師那樣傳承下去，要讓崑曲藝術繼續在二十一世紀的舞臺上重放光芒」。

禮花與蘭花
——評說全本《牡丹亭》和青春版《牡丹亭》

孫玫／國立中央大學榮休教授

本文所論的全本《牡丹亭》不是指湯顯祖的五十五齣《牡丹亭》的文本，而是指美國紐約的林肯表演中心投下鉅資、由美籍華人導演陳士爭製作導演、號稱全本《牡丹亭》的演出[1]。為什麼說這一戲劇藝術製作是「號稱全本」呢？後文將會作出解釋。這一專案本來是一九九八年跟上海市文化局合作的，但是後來由於雙方在創作理念上的分歧巨大而終止[2]。而後陳士爭另起爐灶，以個別邀約的方式，把上海崑劇團的旦角錢熠、笛師周明和北方崑曲劇院的小生溫宇航邀請到了美國，同時也在美國招募了一批原本已經旅居美國的中國戲曲演員（並非崑劇演員）和其它藝術工作者，排練，製作，最終於一年之後在林肯表演中心的藝術節開幕演出。隨後，這個全本《牡丹亭》又先後在美國、歐洲、澳大利亞巡迴演出[3]。

二十多年過去了，回顧當年全本《牡丹亭》的舞臺演出，可以說只有在二十年多前，在新舊世紀交替之際的那個

1 林肯表演中心（Lincoln Center for the Performing Arts），簡稱林肯中心（Lincoln Center），是美國第一個將主要的文藝機構集中於一地的表演中心，也是全世界最大的藝術會場。它的影響力在當代的世界藝術中舉足輕重。

2 參見蔡穎：〈連演三天三夜方能演完 全本《牡丹亭》搬上舞臺〉，《揚子晚報》一九九八年四月二日，第五版；林人余：〈《牡丹亭》赴美柳暗花明〉，《聯合早報》一九九八年六月二十七日，第十七版；越明：〈《牡丹亭》風波之兩面觀〉，《聯合早報》（網路版）一九九八年八月九日。

3 參見溫宇航：《《牡丹亭》往今情話‧溫宇航五十》（臺北：時報文化出版公司，二○二二年），頁七五─一三八。

681

歷史關節點上，才會在西方的舞臺上出現這樣由西方人投鉅資製作的中國戲劇演出 4。如果以二十年為時段來審視：

四十年前，中國剛剛開始改革開放的一九七〇年代的末期和一九八〇年代的初期，中國在國際上還不太引人注目，彼時當然不會有人有意願去投鉅資如此浩大的文化盛事；二十年前，新舊世紀交替之際，中國的經濟已經起飛，並且呈現出愈來愈強勁的發展勢頭，與中國相關的題材也隨之越來越為西方的文化界所看重 5。至於二十年後的今日，則完全是另一番光景了，恐怕再也不會有西方人像當年林肯中心投鉅資全本《牡丹亭》那樣，去操辦與中國文化相關的巨型活動了。各種原因與本文所論無關，故不再進一步論述。

當年林肯中心願意大手筆花費鉅資排演製作全本《牡丹亭》，這或許多少還與西方人某種獵奇、某種類似觀賞大熊貓的心態相關？君不見，該製作大打「全本」的旗號，並以此做為賣點。事實上，在西方戲劇中是不存在像中國明代傳奇那樣動輒幾十齣的浩大體制的。亞里斯多德在《詩學》裡面不就說過，悲劇演出的時間不超過太陽一周，也就是指白天 6。亞里斯多德的這一說法後來被古典主義曲解為「三一律」中的「時間律」，嚴格規定劇中的故事，即演出所要表現的內容（而非演出自身所需的時間）不能超過二十四小時。如此一來，劇作演出的時間必然也就更短了。

全本《牡丹亭》於二〇〇三年二月春節期間，在新加坡藝術節舉辦亞洲首演。當時筆者已經離開了新加坡國立大學，教於紐西蘭的威靈頓維多利亞大學。但是那年正逢我休學術假，回新加坡做研究。新加坡的華文第一大報《聯合早報》得知後，就抓我的差，約我寫一篇關於全本《牡丹亭》演出的劇評。因此緣故，我遂將這部大製作從頭到尾認

4 一九九八年，林肯中心為全本《牡丹亭》投資五十萬美元。參見蔡穎：〈連演三天三夜方能演完全本《牡丹亭》搬上舞臺〉，《揚子晚報》一九九八年四月二日，第五版：越明：〈《牡丹亭》風波之兩面觀〉，《聯合早報》（網路版）一九九八年八月九日。在上個世紀的一九九八年，五十萬美元可以說是一筆鉅資。

5 例如，一九九八年中外合作創作演出歌劇《杜蘭朵公主》，一九九八年華特迪士尼製作動畫片《花木蘭》，二〇〇一年，電影《臥虎藏龍》在第三十七屆奧斯卡頒獎典禮上獲獎，二〇〇八年，夢工廠製作動畫片《功夫熊貓》，等等。

6 亞里斯多德（羅念生譯）：〈詩學〉，《西方文論選》上（伍蠡甫主編）（上海：上海譯文出版社，一九七九年），頁五六。

認真真地看了一遍，一共是六個演出時間段，每次三小時左右，共計超過十八個小時。持平而論，這麼大的一部戲劇演出製作，能夠爭取到龐大的經費，在海外組建起完整的創作團隊，最後成功上演並巡演多國，這是一件很了不起的事情。借用魯迅先生的話說，這是吃螃蟹的第一人。此外，還需要指出的是，全本《牡丹亭》的問世要早於聯合國教科文組織宣布崑曲為口述和非物質文化遺產[7]，有引領風氣之功。

本文開篇提到，這一戲劇藝術製作是「號稱全本」，因為它雖然把湯顯祖的五十五齣《牡丹亭》全部都搬上了舞臺，但是其中第十四齣〈寫真〉和第二十六齣〈玩真〉是用蘇州彈詞（即曲藝）而非用戲曲的方式來表演的。除此之外，陳士爭自然不可能在美國招募到全班人馬的崑曲（甚至是京劇）演員，所以全本《牡丹亭》中的一些表演者是地方戲演員，比如，川劇演員，一開口念白就是川味兒。不過，這在歐美演出是沒有關係的。就像電影《臥虎藏龍》中，周潤發說的是香港腔的普通話，楊紫瓊說的是馬來西亞華語，而章子怡則是一口字正腔圓的京腔，這些湊到一塊，在說中文的觀眾聽起來，南腔北調，多少會有些不大順耳。可是對於不懂中文的歐美人來說，完全不是什麼問題。

前文還提到了西方人獵奇、觀賞大熊貓心態的問題。全本《牡丹亭》中出現了不少跟崑曲無關的中國民俗場景。比如，踩高蹺、耍武術、抖空竹、跳猴皮筋等等。還有，導演讓演員在舞臺上刷馬桶，然後居然還把馬桶裡的水往舞臺前的池塘裡倒[8]。這就只能屬於是一種惡趣了。陳士爭很聰明，也很善辯。他曾說，我並不是在排演崑曲啊。他的回答很巧妙，但是這並不能夠服人。因為大家都知道，不同的戲曲劇種的重要的標誌之一就在於它的聲腔和它的主伴奏樂器。一聽到板胡，就知道是梆子；一聽到高胡，就知道是廣東大戲；而一聽到京胡，自然也就明白了那是皮黃。

7 二〇〇一年五月，中國的崑曲和印度的庫提亞特姆、日本的能樂等（一共十九項），一起被聯合國教科文組織宣布為首批「人類口述和非物質遺產代表作（Masterpiece of the Oral and Intangible Heritage of Humanity）」。

8 全本《牡丹亭》在舞臺前方安置了一個很大的池塘，還在其中放養了一對活的鴛鴦。

既然全本《牡丹亭》採用了葉堂的曲譜，以曲笛做為主伴奏樂器，又由崑曲演員擔綱主演，那麼人們就有理由把它當做崑曲演出來看待。

當時大家對錢熠比較看重，但是筆者的劇評對她卻著墨不多，因為她沒有達到我心中已有的一個很高的藝術標準——那就是我曾經看過的正值盛年但尚未有全國聲譽的張繼青演出的〈尋夢〉[9]。不過，我對溫宇航的評價很高。

這篇劇評，《聯合早報》要求我不能超過兩千字。然而，我在文章最後專門用了一段來寫溫宇航：

溫宇航是不可多得的小生。戲曲演員須從小習藝，男性變聲期長，不易平安度過，比起女演員來，能以唱見長的男演員不多。宇航有一條穿雲裂石的好嗓子，全本《牡丹亭》又為他提供了用武之地。於是，觀眾看到的就不再是折子戲中，那個只是杜麗娘愛情陪襯的俊雅書生，而是有愛有恨、敢作敢為、七分倜儻三分狡黠，落魄時一肚皮塊壘，得意時滿面春風，活脫脫的柳夢梅[10]。

至於青春版《牡丹亭》，迄今有關它的文字已經是汗牛充棟。據「中國期刊全文資料庫」「全文」類搜尋、統計，與「青春版《牡丹亭》」相關的文章共有一千九百二十一篇。這些文章從排練、演出、翻譯、傳播等諸多方面論述了青春版《牡丹亭》。為了不落窠臼，這篇短文另闢蹊徑，在介紹全本《牡丹亭》的基礎之上，將青春版《牡丹亭》與其作一對照，從而從另一視角來觀察、審視青春版《牡丹亭》的特色。

9 一九八一年秋，紀念崑劇傳習所六十週年，崑曲界群英齊聚蘇州，爭奇鬥妍。例如，俞振飛、鄭傳鑑表演的《千忠戮·慘睹》；又如，上崑的新編古裝戲《釵頭鳳》——由計鎮華飾陸游，華文漪飾唐婉，蔡正仁飾趙士程；而張繼青呈獻給觀眾的則是《牡丹亭·尋夢》，她獨自一人載歌載舞四十多分鐘，唱作極佳，把臺下的觀眾看得是如痴如醉。那可不是一般的觀眾，都是些專家學者（如張庚、郭漢城），還有當時各大崑曲團（上崑、蘇崑、浙崑、北崑、湘崑等）的同行們。

10 孫玫：〈賞心樂事，超越時空——觀全本《牡丹亭》亞洲首演〉，《聯合早報》，二○○三年二月十二日，第八版。

如前所述，青春版《牡丹亭》走的是和全本《牡丹亭》不同的另一條路徑。曾有記者採訪白先勇後作如是說：

「白先勇認為陳士錚[11]的新派《牡丹亭》是一部好看的歌舞劇，而青春版《牡丹亭》則著重唱功和動作等傳統崑劇藝術。」[12] 而筆者則認為，若論青春版《牡丹亭》與全本《牡丹亭》之不同，更可用兩個字來概括——一是「精」，二是「深」。

先說「精」。白先勇先生以他強大的號召力和卓越的組織能力，募款，調動了兩岸三地一流的專家。編劇、音樂、導演、表演、舞美等等，形成了一條龍的精英創作團隊，在每一創作環節上都是精益求精。同時，青春版《牡丹亭》也不像全本《牡丹亭》那樣求全、求大，而是只採擷湯顯祖《牡丹亭》中的精華部分，並且嚴格遵守這樣一條原則：「改編只做減法，有秩序顛倒，但只刪不改。」[13] 將演出本的篇幅壓縮到湯顯祖原作中最精彩、最有生命力的那些部分。

再說「深」。雖然當年全本《牡丹亭》在海外引起轟動，產生過一定的影響；但是在二十多年後的今天，它幾乎不再被提起，甚至不大為年輕的一代所知道。就好像是高懸空中耀眼的煙火禮花一樣，非常絢爛，但是稍縱即逝，時過境遷之後，已經再無蹤影了。青春版《牡丹亭》則不同，它也曾在美國加州大獲成功[15]，而後又赴英國和希臘巡演，但是它更立足於本土大面積的巡演，特別是進入多個大學的校園演出。迄今演出已經超過四百多場；假如剛過去

11 原文如此，並非筆者打字錯誤。

12 張紫蘭：〈他圓了崑劇的永恆青春夢〉，《亞洲週刊》二〇〇四年四月二十五日，頁五一。

13 麥哲倫：〈白先勇蘇州捏造靚麗《牡丹亭》〉，《聯合早報》二〇〇四年四月二十日，第六版。

14 同前注。

15 吳琦幸：〈崑曲走出國門之我思——從青春版《牡丹亭》赴美演出談起〉，收入《海派文化與傳播》（第二輯）（上海：上海世紀出版股份有限公司、上海古籍出版社，二〇〇八年），頁三〇二一—三一七。

的這三年不是因為新冠疫情封控之故，說不定青春版《牡丹亭》的演出早已超過了五百場。青春版《牡丹亭》進入大學校園，吸引了一大批原來根本不知崑曲為何物的大學生，從而使得崑曲扎根於年輕學子的心中。這一舉措對於崑曲的薪火相傳，無疑具有更加深遠的歷史意義。

相對於物質文化遺產的戲劇表演藝術，它是要靠一代一代的表演者的身體才能傳承下去的，否則它就會失傳。北雜劇不是非物質文化遺產，例如，五臺山的寺院、古希臘的石雕，等等，幾百年後，它們依然會在那裡；但是做為就失傳了嗎？崑曲當初也是差一點就失傳了！首先，假如沒有一九二一年成立的崑劇傳習所，那麼就不會有「傳字輩」，那麼崑曲在上個世紀上半葉就會失傳；再者，假如沒有一九五六年浙江的《十五貫》轟動京城，那麼就不會有江蘇張繼青等人的「繼字輩」，也不會有上海的「崑大班」和「崑二班」（或稱「崑小班」），等等，那麼崑曲在上個世紀下半葉也就失傳了。

崑曲的傳承既要靠表演者，也要靠觀眾，後者是崑曲這朵蘭花賴以生長的土壤。蘭花的根要扎在那裡？當然是要扎在中華，扎在兩岸三地年輕人的心中，如此，崑曲才能長存。所以從這個意義上來說，青春版《牡丹亭》進入大學校園，帶出了一批批年輕的崑曲觀眾，功德無量！

崑曲《牡丹亭》

——從「青春版」到「校園版」

費泳／上海戲劇學院副研究員

一、偏愛青春版《牡丹亭》的原因

在二十與二十一世紀之交，世人給予《牡丹亭》這部名劇的關注超出了數百年來的任何時期。二○○四年四月，由臺灣作家白先勇製作、策畫的蘇州崑劇院青春版《牡丹亭》終於在臺北國家劇院舉行世界首演，而此前的美國演出版《牡丹亭》1和滬版《牡丹亭》2也相繼在美國和上海掀起《牡丹亭》的演出高潮，從而使《牡丹亭》在其四百年的演出史上創造了一道最亮麗的景觀。

滬、臺、美三地《牡丹亭》的演出版本，各有所長：有場次上的刪改，念白上的更改，唱詞上的增減等。舞臺呈

1 一九九九年七月七日，由陳士爭導演，溫宇航、錢熠主演的全本五十五齣《牡丹亭》在美國紐約林肯藝術中心首演，演出時間長達二十小時，用了三天三夜演完全劇。

2 一九九九年十月，由王仁傑整編，郭小男導演的三十四齣《牡丹亭》有上、中、下三本，三個場次六小時演完。首演於上海戲劇學院實驗劇場。當年十二月到北京長安大戲院公演。二○○○年四月又參加了蘇州市首屆崑劇藝術節的公演。演員陣容為上海崑劇團老中青三組四十多位元演員的組合，主角杜麗娘、柳夢梅的扮演者分別為沈昳麗、張軍（上本），李雪梅、岳美緹（中本），張靜嫻、蔡正仁（下本）。

現上也各不相同：有人物的不同變化，語言（方言）的不同運用，舞美的不同呈現等。而青年人對「青春版」偏愛的原因主要有以下三點：

1、青春版《牡丹亭》的表演風格：青春亮麗傾倒眾生

舞臺藝術說到底是表演藝術，對於一個初次接觸崑曲藝術的觀眾來說，演員的表演將會對觀眾產生決定性的影響。

青春版《牡丹亭》的男女主角一出場，即刻有顛倒眾生的效果，這無疑歸功於白先勇先生的敏銳觀察和對現代那些不熟悉崑曲的觀眾的準確定位。這一定位的準確，加上讓兩位後起之秀沈丰英和俞玖林在當代最優秀的旦角演員張繼青和最優秀的巾生演員汪世瑜老師的藝術指導下，辛苦學習一年，這才演出了一齣「歌頌青春愛情、歌頌生命的讚美詩」，這不僅符合劇中人物形象的塑造，對崑曲的前途也大有拓展：既培養了青年演員，又培養了青年觀眾，可謂是一舉兩得。

另外，青春版的演員又都是在崑曲的故鄉——蘇州選出，依託故鄉深厚的根底[3]和班底[4]，對崑曲的藝術傳承就更富有積極而又深遠的意義，同時，為崑曲的復興和繁榮打下了堅實的基礎。

2、青春版《牡丹亭》的文本取捨得當，做足「情」字文章

哪個少男不鍾情哪個少女不懷春？青春版《牡丹亭》整部劇緊緊圍繞「情」字上下工夫，從第一本的「夢中情」

3 崑曲發源於十四世紀中國的蘇州崑山，後經魏良輔等人的改良而走向全國。另外，中國歷史上最著名的戲劇教育機構——崑劇傳習所也是一九二一年秋，由穆藕初、貝晉眉、徐鏡清、張紫東等創辦於蘇州市桃花塢五畝園。

4 江蘇省蘇州崑劇院為青春版《牡丹亭》的演出班底。

啟蒙，轉折為第二本的「人鬼情」，最後歸結到第三本的「人間情」，由此，湯顯祖筆下的「天下第一有情人」杜麗娘因夢生情，一往情深，上天入地，終返人間，與柳夢梅結成連理的愛情故事被演繹得入情入理。既貼近湯顯祖「情至」、「情真」、「情深」的主要意蘊，又讓人「情不知所起，一往而深」。

另外，在縮編劇本中，白先勇、華瑋等專家還注意到了旦角與巾生的平衡之美。劇本還原了湯顯祖的原著精神，加強了柳夢梅的角色，生旦並重。合併〈拾畫〉、〈叫畫〉這兩折為一齣。三十分鐘的獨腳戲將巾生表演藝術發揮得淋漓盡致，至今俞玖林在臺上的一聲對夢中人——「姐姐」的深情叫喚讓臺下觀眾心蕩神迷、難以忘懷！正如汪世瑜先生的評述：此時的觀眾因為已經跟著柳夢梅的劇情入境了，急於想知道他是否可以在這裡和杜麗娘相見，因此，柳夢梅痴心呼喚後，觀眾幾乎都能感同身受，而等杜麗娘在〈魂遊〉、〈幽媾〉出現時，彷彿是因為柳夢梅的深情呼喚而現身似的 5。如此心心相印靈犀相通，才能感天動地泣鬼神。正如湯公在四百多年前所說：「夢中之情，何必非真？天下豈少夢中之人耶！」

3、青春版《牡丹亭》的舞臺呈現：符合中國戲曲美學精神

青春版《牡丹亭》最成功的地方，就是是堅持以演員的四功五法為核心，呈現給觀眾美妙而細緻的水磨崑腔，配以優雅靈動的身段舞姿。一切舞臺美術、配樂、燈光、服裝設計，都環繞著這個中心理念來製作，因此，沒有打亂或混淆崑曲呈現的基本精神，這使得它的演出得到了崑曲專家以及眾多崑曲愛好者、青年觀眾的喜愛。

僅以它的服裝設計來說，它的圖案、花色、構圖都能突顯人物的個性，給予崑曲美以加分的效果。例如：為了符合「青春」二字，服裝設計的色調就以柔雅、粉嫩為主調。男女主角、花神、春香等服裝都是淡淡的，輕柔的，充滿春天的氣息。服裝既不緊繃影響演出，也不鬆垮而失去美感。兩百多套戲服每一件都由蘇州的繡娘繡花，真絲質料製

5 白先勇《牡丹還魂》連載，摘自 http://book.sina.com.cn。

成，精細美麗。連服裝的細節──飄帶，都設計得與劇情完美結合。

另外，扇子上的花、腰巾上的花以及生角的巾生帽、橋梁帽、冠帽等的配色與服裝的搭配，林林總總，都有著名服裝設計的考量在裡面，難怪青春版的戲服人人看了都叫好。白先生說：「崑曲的美學是眼裡揉不得一粒沙的。」

眾，又注意崑曲傳統的傳承；舞臺呈現既簡約有詩意，又不失氛圍渲染……這就是青年人心中的《牡丹亭》。

總之，青春版《牡丹亭》的舞臺文本既符合現代審美要求，又體現湯公的原著精神；演員表演既注意吸引青年觀

二、走近校園版《牡丹亭》的原因

崑曲的觀眾也能成為崑曲的演員嗎？從白先勇二〇〇四年製作的「青春版」《牡丹亭》在中國八大高校成功巡演的十四年之後，竟能在北京大學誕生校園版《牡丹亭》[6] 的演出，這不得不說是一個奇蹟。因為，筆者在二〇一四年採訪上海崑劇團原團長蔡正仁時，他說：培養一個戲曲演員，從入門到登臺，至少需要十六年時間[7]。那麼，是什麼讓崑曲觀眾一躍而成為崑曲演出者的呢？

1、崑曲進校園

首先，「崑曲進校園」培養了北京高校大批熱愛崑曲的愛好者。

總的算來，青春版《牡丹亭》進校演出，到目前為止，已長達十幾年時間，這在崑曲演出史上是破紀錄的。就拿

6 「校園版」《牡丹亭》是由大學校園的學生做為演員演出的《牡丹亭》。

7 葉長海主編《《長生殿》演出與研究》，上海文藝出版社，二〇〇九年四月第一版，頁五九──六七。

北大來說，其百年講堂有兩千多個座位，青春版《牡丹亭》劇組就先後去了三次，演了四輪，有一回是一次演兩輪，總是一票難求。可見，它在大學裡的受歡迎程度[8]。

有了這些青年觀眾和崑曲愛好者做為基礎，崑曲傳承的條件就具備了，「北大崑曲傳承計畫」隨之應運而生。

2、北大崑曲傳承計畫

自二〇〇九年開始，北京大學在校長周其鳳的帶領下，由北大藝術學院及文化產業研究院負責崑曲傳承計畫。「計畫」的實施主要通過教學、演出和社團活動三種傳播方式來進行，內容包括「在北大開設崑曲公選課，舉辦崑曲文化周，優秀崑曲劇碼展演，推動數位元崑曲工程，成立百位元元名人‧崑曲倡議大聯盟，建立崑曲傳承扶持基金等。『計畫』用兩個五年來落地實施，當『計畫』步入新五年（二〇一四至二〇一八年）時，也標誌著北京大學崑曲傳承與研究中心宣告成立。」[9]校園版《牡丹亭》就是北大崑曲傳承與研究中心策畫主辦的一個項目，是「計畫」的主要成果之一，它依託課程、學分、邀請劇團演員、藝術家、學者到校授課、講座等開始運行專案，並以校園版《牡丹亭》成功巡演的方式來結項，這在北大校園歷史上也還是首次。

3、校園版《牡丹亭》的誕生和成功巡演

早在二〇一〇年至二〇一一年，「北京大學崑曲傳承計畫」就曾以工作坊的形式發起校園版《牡丹亭》的排演計畫。據北京大學崑曲傳承與研究中心主任陳均介紹，校園版《牡丹亭》的演員是來自北京十六所高校的學生，二十四位演員以北大學生為主，北京師範大學、中國人民大學、清華大學、政法大學、第二外國語大學、民族大學等學生都

8　白先勇：〈青春版《牡丹亭》的演出歷程和歷史經驗〉，《民族藝術研究》，二〇一七年第五期。

9　王帥統：〈北京大學崑曲傳承模式研究〉，《湖北科技學院學報》，第三六卷第九期，二〇一六年九月。

共同參與了演出[10]。

校園版《牡丹亭》的演員是通過海選誕生的，這是最快尋找到「校園版」演員的最好的辦法。這些選出的演員大多數是有戲曲表演功底的，然後，再與青春版《牡丹亭》的演員結對子，以「折子戲」為學習單元，一對一地進行學習和訓練。

經過大半年的集中訓練，從二○一八年三月至二○一九年六月，在白先勇先生的總策畫下，校園版《牡丹亭》在全國巡演共十五場，其足跡踏遍了北京、撫州、天津、蘇州、崑山、南京、香港、臺灣等地，獲得了業界的好評。校園版《牡丹亭》的演出總時長為兩小時三十分左右，其中有四個演員扮演杜麗娘、三個演員表演柳夢梅、兩個演員飾演小春香。

其中，扮演書生柳夢梅的演員席中海是北京大學二○一一級生物專業的本科生，他從小就喜歡京劇，他說他之所以能成功入選，歸功於他入學後多次選修的《經典崑曲欣賞》這門課。這門號稱北京大學「最火公選課」的崑曲課於二○一○年開設，包括十餘次崑曲名家講座、表演工作坊、折子戲文本細讀、崑曲大師清唱會，以及三場蘇州崑劇院青年演員的折子戲演出等。凡是選修此課的學生還可以免費獲得其中一場示範演出的門票⋯⋯[11]席中海就是這樣通過大量的學習、閱讀、觀摩，徹底地愛上了崑曲。當筆者問他排演是否會影響專業學習時，他表示：

「做自己喜歡做的事情就會積極發揮自己的主觀能動性。我們一般都用週末、節假日和自己的業餘時間去進行排練和演出，這樣就不會影響自己的專業學業。相反，整個閱讀、欣賞、實踐崑曲的過程恰恰是被崑曲薰陶的過程。那種在舞臺上的表演的感覺是平日乏味的生活中所體驗不到的。」

10 「從演員的簡歷與學習情況來看，可以分為三種：第一種是曾經學習較長時間的崑曲，有一定的基礎。第二種是有過不長的學習崑曲的經歷，或者只學過唱曲，沒有學過表演。第三種是毫無崑曲基礎。」引自陳均〈崑曲校園教育與活態傳承的新實踐——以校園傳承版《牡丹亭》為例的探討〉，《中國藝術學年度報告2018-2019》，社會科學文獻出版社，二○二○年版。

11 陳均：《京都聆曲錄》，商務印書館，二○一五年版，頁一二一。

和他一樣被幸運選中擔任演員的還有很多同學，如第一個扮演杜麗娘閃亮登場的北大藝術學院十六級本科的楊越溪同學，她也表示：

「這樣的專業實踐對我而言只有促進和提高，激發我不斷地去接受挑戰，畢竟，這樣的機會對我們學生而言實在是太難得了，我們都非常珍惜！」

校園版《牡丹亭》的成功巡演向社會證實了：崑曲觀眾是能成為崑曲演員的，正如白先勇所說：

「崑曲的觀眾也能成為崑曲的演出者，從傳播到傳承，再到更進一步的傳播，形成了崑曲教育的良性迴圈。」[12]

現在，校園版《牡丹亭》和青春版《牡丹亭》一樣，已成為一個引人注目的崑曲文化現象[13]。

三、從「青春版」到「校園版」成功巡演的啟示

由「青春版」到「校園版」，從策畫、排演到接受，再到進一步傳播，校園版《牡丹亭》不僅促成了崑曲觀眾群的年輕化，而且把熱愛崑曲的青年觀眾培養成為崑曲演出者，這足以顯示校園崑曲教育的高度與深度。同時，從培養青年學生的文化素養來說，這也突顯了高校美育、藝術教育的獨特功能和重要責任。這是一次崑曲演出與崑曲教育結合的成功嘗試。

12 張盼：〈白先勇：校園版《牡丹亭》實踐了我的理想〉，《人民日報》（海外版）二○一八年四月二十一日。

13 陳均：〈崑曲校園教育與活態傳承的新實踐——以校園傳承版《牡丹亭》為例的探討〉，《中國藝術學年度報告2018-2019》，社會科學文獻出版社，二○二○年版，頁一四六。

1、崑曲演出與崑曲教育結合的成功嘗試

對於業界來說，高校不僅是政府宣導的「高雅戲曲進校園」的演出基地，它們更應是培養青年戲曲觀眾，傳播戲曲藝術和擴大戲曲影響力的實踐基地。蘇州崑劇院與北京大學的對接，並成為校園版《牡丹亭》的孵化基地，不僅完成院團自身的崑曲傳承計畫，也與名校共同構建了一個系統的崑曲文化工程，這是雙贏的教育和孵化。

對於高校來說，大學教育的本質是「幫助學生尋找自我，幫助他們找到自己的使命，而不是培養一群精緻的利己主義者」[14]。

對於學生來說，忙碌的排演活動讓大家提前體驗了社會，也給予了他們豐富的自我探索的機會。學生們通過閱讀、欣賞《牡丹亭》、學練學演《牡丹亭》，懂得了戲曲的手、眼、身、法、步以及唱、念、做、打，不斷在實踐強化自己的表演的本領，可以說，整個排演的過程，通過經典劇本的演出實踐，這些學生演員更加切身體會到了優秀的傳統文化富含的生命哲學，富含的普世價值觀，以及富含對人生價值、人生意義思考的人文主義精神力量。

二〇二〇年畢業於北大，完成北京大學第一個碩士學位就讀的楊越溪（前文說到的杜麗娘的扮演者），目前在UCL（倫敦大學）攻讀第二個碩士學位，她的畢業論文題目就是《崑劇當代保護中的女性主義及其作用——以青春版《牡丹亭》為例》，按她自己的話說：就因為參加了「校園版」的演出，感受到了白先勇對崑曲藝術的愛以及對崑曲事業的付出，她才堅定地選擇了這一研究方向。筆者相信，看過「青春版」和「校園版」的觀眾，都會被這樣的純粹和美所感召。

綜上，北京大學通過傳承一部戲曲經典，依託「崑曲進校園」和「北京大學崑曲傳承計畫」來因材施教、循序漸

14 哈佛大學的Harry R. Lewis教授觀點，來源：思想潮，《翻譯教學與研究》，二〇二三年九月十日。

進，並分兩個五年計畫去完成，這種做法本身就很接地氣。尤其在教育過程中，通過《經典崑曲欣賞》課，讓學生解讀很多崑曲的歷史、美學、文化和經典文本，有機會觀賞到蘇州崑劇院、北方崑劇院等青年演員的演出，並能與演員們、老藝術家們（如梁谷音老師等）切磋技藝，琢磨人物等，這種場上和場下相結合的教學方式使學生們近距離、全方位地接觸並融入進了崑曲，自覺地就有傳承和傳播崑曲的美的責任，哪怕是發個朋友圈、寫個微博等都會影響崑曲當下的傳播（楊越溪同學寫的崑曲表演相關的微博，其閱讀量就達一點八萬）。

校園版《牡丹亭》的成功巡演再次證明：經典的傳統文化事實上是存活在人們心裡的，存活在人們的價值關懷和精神信念中的。

2、文人策畫和社會資源的強強聯合

《牡丹亭》觀眾突降三十歲，當然少不了青春版《牡丹亭》在中國大陸各高校的巡演之功，其中，也有「非遺熱」、「崑曲熱」等時代氛圍的浸染。校園版《牡丹亭》的成功可以說是高校業餘崑曲愛好者、蘇州崑劇院與崑曲學界、業界專家學者和藝術家通力合作的結果。但是，不可迴避的一個事實便是：無論是「青春版」還是「校園版」，《牡丹亭》「還魂」的功勞還應屬於總策畫師白先勇先生。

二〇〇六年十月八日，青春版《牡丹亭》在美國巡演後許多美國戲劇行家表示：

「這是自一九三〇年梅蘭芳赴美演出後，中國傳統戲曲在美國最大規模及最轟動的演出。」[15]

事實上，「近代以來，崑曲於中國社會之浮沉多與文人有關。」[16] 梅蘭芳先生在世界的成功巡演也是因為身邊有

15 陳青：〈令觀眾驚豔青春版《牡丹亭》在美公演結束〉，http://www.china.com.cn/txt/2006-10/10/content_7228125.htm，中國網，二〇〇六年十月十日。

16 陳均：〈京都聆曲錄〉，商務印書館，二〇一五年版，頁一五一。

齊如山等文人的策畫。

翻閱近代史，每一次的崑曲復興也總和文人有關。一九一七年至一九二二年，現代戲曲理論家、教育家吳梅先生擔任北大教授的五年裡就致力於《詞餘講義》[17]和《中國文學史》[18]的講授。一九一九年一月三十日，北京大學音樂研究會成立，蔡元培兼任會長。據會員錄記載：當時在崑曲組的就有三十二人[19]。「更為重要的是，由於北大師生對崑曲的提倡，與崑弋班進京、皮黃名伶學演崑曲合流，形成了近代以來崑曲『久衰』後的第一次復興。」[20]之後，一九二一年由穆藕初、徐鏡清、張紫棟等創立的蘇州崑曲傳習所培養出了周傳瑛、施傳鎮、王傳淞等一批「傳」字輩崑曲演員。演員名字中間的「傳」字即是薪火相傳的意思。時至今日，江浙滬等地的崑曲演員絕大部分都是在他們培養下成長起來的。第三次崑曲復興，便是一九五六年四月至五月間，由周傳瑛、王傳淞主演了經過田漢、鄭振鐸、金紫光等整理改編的《十五貫》，「一齣戲救活了一個劇種」[21]。一九二八年、一九五六年吳梅的學生俞平伯相繼又創立了「北京曲社」和「北京崑曲研習社」[22]。一九五七年十月，「北京崑曲研習社」還演出了華粹深縮編的《牡丹亭》全本戲[23]。

17 此書日後改訂為《曲學通論》，由商務印書館刊行，與吳梅先生的《顧曲塵談》、《南北詞簡譜》鼎足而三，成就吳梅「曲學大師」的盛名。

18 《中國文學史》課程，每週三學時，其中第一學年講「上古迄魏」，第二學年講「魏晉迄唐」，第三學年講的正是「唐宋迄今」。引自陳平原：《吳梅在北大教中國文學史的「鴻泥雪爪」》。

19 http://memory.library.sh.cn/?q=node/77084。

20 陳均：〈崑曲如何進校園?——從「北京大學崑曲傳承計畫」說起〉，《文藝報》，二〇一五年四月十三日。

21 王秀芳：《民國年間的振興崑劇運動》，《民國春秋》，一九九二(六)：十八—二十。

22 李花：〈管窺崑曲在當代高校的傳承與保護——以對「白先勇崑曲傳承計畫」的討論為中心〉，《戲劇之家》，二〇一五年第九(上)期，總第二〇九期。

23 吳新雷：〈一九二一年以來崑曲《牡丹亭》演出回顧〉，原載於白先勇策畫《姹紫嫣紅牡丹亭——四百年青春之夢》，廣西師範大學出版社，二〇〇四年版，頁五七。

在上海，中國戲曲研究家、教育家趙景深等也都躬身於復旦大學的教學實踐，支持和參與崑曲班社的演出活動。為深入理解崑劇藝術，趙景深曾拜名旦張傳芸為師，學藝八年。為使學生對崑曲有感性的認識，他曾多次親率「趙家班」（他的夫人、女兒、兒子）登臺表演，並以「上海崑曲研習社」的社長身分請來同道人馬助興。他認為作家的劇本僅是工程的一半。只有付之場上演出實踐，才能判定創作的成敗與水準的高低，才能構成完整的藝術生命。

第四次復興，就是世紀之交，「滬、臺、美」三地的崑曲《牡丹亭》演出之盛況了，尤其是白先勇先生的青春版《牡丹亭》，是自二〇〇一年五月崑曲成為「非遺」之名錄後，在世界巡演中、在青年觀眾中影響最大的一次演出盛況。

事實證明，自古以來，文人都是文化的繼承者和傳播者，文人的家國情懷、濟世情懷、文化情懷和憂患情懷通常都比常人來得深切。在接受媒體採訪時，白先勇也曾感嘆道：

「在我的生命裡，藝術高於一切。崑劇這麼美的藝術，如果在我們這一代斷絕，是一個罪過。」[24]

在白先勇先生的左右，也都聚集著這樣的文人和藝術家，白先生說：

「其實臺灣也好，大陸也好，香港也好，有很多藝術家內心中有很多的這種對我們的文化衰微的這件事情，都有一種隱痛的。但是，沒有一個平臺，沒有一個聚焦讓大家一起來做這件文化事業。這次我來做青春版《牡丹亭》好像觸動了大家的使命感了。」[25]

正因為有著中國傳統文化復興的使命感和責任感，白先勇先生的「托缽化緣」才能引來社會各界的支援。「在『北大崑曲傳承計畫』的第一個五年計畫中，北京可口可樂飲料有限公司友情贊助五百萬，第二個五年計畫由美國

24 馬平：〈白先勇與崑劇的不解之緣〉，《華人》雜誌八月號，二〇〇六年。引自《青春版《牡丹亭》美西巡迴演出二〇〇六年》剪報第一部分。

25 白先勇：白先勇牡丹亭的博客影片，http://blog.sina.com.cn/s/blog_4cee40a30102e5ko.Html。

FCCH（Foundation for Chinese Cultural Heritage, USA）基金會贊助。而青春版《牡丹亭》從製作、訓練、演出到宣傳推廣等共用資三千多萬元，其中百分之八十的經費來自海內外的贊助。」[26] 另外，青春版《牡丹亭》美西的巡演，蘇州崑劇院兩百多人的來往費用，都由白先生的臺大校友香港報業集團主席劉尚儉先生和臺灣趨勢教育基金會文化長陳怡蓁女士慷慨伸出了援手、捐助了鉅款[27]。眾人拾柴火焰高。白先勇先生用二十年心血，舉起了崑曲復興大旗，不僅擴大了世界範圍內的崑曲觀賞人口，並且為崑曲的全球化發展做出了貢獻。正如北大崑曲研究中心的陳均主任所言，「像先生以東西方美學貫通，又兼以文學、審美交融，且存有崑曲之復興、中國文藝復興之理想，及有意志力、行動力實行之人，若論二十一世紀之中國，唯先生一人。」[28]

3、經典劇本和青春傳承的蝴蝶效應

當然，《牡丹亭》演出的成功首先得感謝劇作家湯顯祖。劇本乃一劇之本，事實上，白先勇選擇製作《牡丹亭》是經過慎重考量的：

我之所以選擇主持製作《牡丹亭》，是因為《牡丹亭》本身就是歌頌青春、歌頌愛情、歌頌生命的。我很謹慎地選了這齣戲：一是它本身是明代的巔峰之作；二是這齣《牡丹亭》是幾個世紀以來在舞臺上面出現最多的一齣戲；三是它的確美，詞藻美、故事美，整個結構、主題表現都很好，情真、情深、情至，它把情的各種層次表現得最為複雜。我只能選一個，就選了《牡丹亭》，我自己回頭看時對的，選對了。[29]

26 王帥統：〈北京大學崑曲傳承模式研究〉，《湖北科技學院學報》，第三十六卷第九期，二〇一六年九月。

27 吳新雷、白先勇：〈中國和美國：全球化時代崑曲的發展〉，《文藝研究》，二〇〇七年第三期。

28 陳均：〈明月初天山，蒼莽雲海間——《牡丹情緣——白先勇的崑曲之旅》手記〉，原載於白先勇著：《牡丹情緣——白先勇的崑曲之旅》，商務印書館，二〇一五年版。

29 白先勇：《青春版《牡丹亭》的演出歷程和歷史經驗〉，《民族藝術研究》，二〇一七年第五期。

白先勇先生是選對了，很多學生在看完《牡丹亭》的演出之後，寧願醉死在《牡丹亭》中，不願醒來。

縱觀世界各地的演出，選擇《牡丹亭》演出的劇種除崑劇外，還有舞劇、贛劇、淮劇、越劇等。僅中國大陸就有

幾十種不同的版本演出。二〇一八年九月二十一日至十月二十六日，美國位於洛杉磯的「漢庭頓博物館」就再一次上

演了《遊園‧流芳》。這是一部融入《牡丹亭》的折子〈遊園驚夢〉表演和西方愛情故事的一部全新的作品，由美籍

華裔的賴聲川編劇執導。

這部近兩個小時的作品，是專門為流芳園定制的夜遊演出，全英文對白。取材於中國崑曲《牡丹亭》中〈遊園

驚夢〉的故事線索，同時將漢庭頓本人以及與〈遊園驚夢〉幾位相似的西方愛情故事融入其中，觀眾分東、西雙線遊

走觀看，兩隊人馬在劇情中點相遇，後再度分開最後又會合，從而看完整個發生在流芳園中的「人鬼情未了」的故

事[30]。

據悉，該演出在首演前，三十一場演出票便早早售罄。美國媒體盛讚其為「一次模糊了現實與幻想界限的夜

行」，中國媒體稱其為「跨越東西方的瑰麗夢境」。無疑，這是中西文化合璧的又一次開創性演出。也許，在不同文

化之間，東西方最終是可以達成某種精神層面的共識的。正如紐約的經濟商赫曼（Jane Heman）表示：

精美的藝術是世界性的，雖然絕大部分美國觀眾都是首次接觸中國傳統戲曲，《牡丹亭》優美的唱腔、東方的

屋子、悠揚的音樂、充滿象徵意義的淡雅服飾、具備濃郁東方韻味的舞臺設計，令美國觀眾驚嘆不已。從每場演出

中觀眾對幽默劇情的熱烈反應，演出完畢後全場起立經久不息的掌聲，就可以看出，美國觀眾不僅看懂了，而且很

喜愛[31]。

《牡丹亭》又一次穿越時空，成為對話東與西、古與今、真與幻的媒介。這大概就是今人對經典的又一次致敬，

30 如夢劇場「央華古宅戲」前戲——賴聲川美國造夢編創全新夜遊戲劇奇境《遊園‧流芳》，央華戲劇，二〇一八年十月二十四日。

31 《世界日報》（World Journal New York），二〇〇六。http://www.china.com.cn/txt/2006-10/10/content_7228125.htm。

也同時是對偉大作家湯顯祖逝世四百多年最好的紀念。與此同時也驗證了：中國的崑曲藝術已真正成為世界人民共同欣賞的文化遺產。

經典崑曲可贏得世界觀眾，青春傳承也同樣引發了蝴蝶效應。所有欣賞、參加青春版與校園版《牡丹亭》演出的學生也都從白先勇老師身上感悟到了一種精神，校園版《牡丹亭》的演員楊越溪感慨地說：

我最感動的一點就是看到白老師對崑曲事業的付出。在整個過程中，他為我們操碎了心，我們吃的住的等等，他都在跑前跑後地為我們張羅。他對崑曲的愛是那麼的純粹，可以放下所有的名和利，可以說，為崑曲傳承，他可以付出全部，這對我非常地有觸動[32]！

在楊越溪登臺演出的前前後後，她深刻地感受到她身邊同學、朋友對待崑曲的態度的變化，他們都因為她的影響而慢慢開始接觸崑曲了。以前他們都覺得傳統的東西太古老，距離較遠，內心較為牴觸，沒想到，通過觀看她的演出，校園裡又提供這麼好的平臺，讓大家覺得崑曲其實離他們並不遠，並不是遙不可及的東西。相反，他們在欣賞崑曲的同時，還會為她做宣傳，他們會用 Vlog、微博、微信以及抖音、快手等短影片來表達自己的觀感。楊悅溪自己就曾拍過「杜麗娘」換裝前後的短影片，她說：

配上換裝音樂，效果真的很神奇！短影片一經發送後，一天的點擊量就到了兩萬左右，十五秒的短影片一下增長了幾千個粉絲，傳播速度之快，讓我覺得很興奮[33]。其實神奇的場景，崑曲中本身就有，如判官「噴火」等。楊越溪表示，她有時就站在後臺與同行們拍下這些美妙的瞬間，好讓更多人了解崑曲的美。

看來，崑曲，這一最古老的藝術，在這裡卻煥發出最現代的魅力。經典的劇本、精彩的表演，加上青春的演員，它的蝴蝶效應正在顯現：如青春版《桃花扇》、青春版《荊釵記》、青春版《紅樓夢》等，它們都追隨、效仿了青春

32 筆者對楊越溪的採訪。採訪時間為二○二○年八月十日晚上七點。

33 同前注。

版《牡丹亭》的創作模式進行新編崑劇的創作。青春版《牡丹亭》在美西的巡演，也對美國學界產生了深遠影響，一些學者開始把崑曲當作專門學問來研究。在高校，繼校園版《牡丹亭》之後，學生版《長生殿》也於二○二一年五月十五日成功地在上海同濟大學進行了首演。在北京大學和同濟大學校園的官方平臺上，你也能發現他們的宣傳已向全媒體開放。

在全媒體時代下，我們可能更應正視人的內心視界，正視不同文化背景的獨特傳統和獨特表達。不管科技怎樣發達，我們人類對經典文化的訴求永遠不變。正如著名戲曲家羅懷臻所言：

「當我們迎接全媒體時代的到來之時，我們恰恰所要喚醒的就是向傳統、向內心的回歸，更加自覺地在全媒體的背景下展示各自的獨特，這也是中國戲曲生命力的傳承。」

畢竟，認清自我，才能走向未來。

論青春版《牡丹亭》創制的「文人義工製作人」範例

鄒元江／武漢大學哲學學院教授

我們知道，戲曲藝術傳統的製作人體制有幾種模式，一是以劇作家為主體的製作人體制，這以元代的關漢卿、明代的湯顯祖為代表，明清戲曲家班的運作方式大體也與此相關。二是以劇作家兼班主的製作人體制，這以清代的李漁最具代表性。三是以演員為中心的製作人體制，這以梅蘭芳的「梅黨」為代表。四是以導演為核心的製作人體制，這以余笑予、張曼君為代表。顯然，青春版《牡丹亭》的「文人義工製作人」完全不同於以往這些製作人體制。蘇州崑劇院的蔡少華院長說：「白老師起的最大作用就是把一些人聚集起來，特別舞美、燈光都是臺灣主創的，我們這邊是張老師和汪老師的戲，還有音樂，揚長避短。討論的時候，最終白老師拍板。我們公認的確定他就是藝術總監、總製作人。」[1] 所謂「藝術總監」，尤其是「總製作人」這個定位對於一個並不懂崑劇的行外人白先勇來說，是意義非凡的。[2]！他創制了一種「文人」遊走於戲曲傳統製作人體制和建國後以政府為主導的創作體制之間，以一群對傳統文化保護、傳承和傳播為使命和擔當的文人群體在文化領袖的引領下的獨特文化景觀。所謂「文人義工」，並不僅僅是「知識主管」[3]，也即白先勇不只是弘揚傳統文化的擎旗者，他甚至可以捨棄一切一般常人的名利羈絆，他不僅到處

1 傅謹主編：《白先勇與青春版《牡丹亭》》，中央編譯出版社，二〇一四年，頁六六。

2 事實上當年不光是蘇州崑劇團內部，社會上也有一些人對白先勇操持青春版《牡丹亭》是有疑慮的，「怎麼做崑曲？他怎麼是專家了？我們沒人了嗎？」見蔡少華訪談錄。同上書頁七三。

3 白先勇主編：《圓夢：白先勇與青春版《牡丹亭》》，花城出版社，二〇〇六年，頁十三。

做宣傳「基本上全免費」，拿出了自己的全部稿酬培養學生[4]、投入製作[5]，而且，為了去美國演出，以及更多的對青春版《牡丹亭》的包裝、宣傳、推廣和出版事宜，他把「所有的人情都用光了」[6]，籌措了大約三千萬元經費，這是令人十分驚嘆的義舉！白先勇之所以被全體演職人員公認為青春版《牡丹亭》的「藝術總監、總製作人」，正是基於他獨立崇高的文化大家的義工人格。所謂「文人義工製作人」，包含白先勇的文化理念、用人方式、現代視野等主要內涵。

一、白先勇的文化理念

所謂「文化理念」也即「文人義工製作人」的最高理想。白先勇的確從一開始策畫青春版《牡丹亭》時就秉持著救贖崑曲的「文化儀式」這一崇高的理想。他曾經不無感慨地說：「看看我們的歷史，從十九世紀末以來，到現在二十一世紀，我們的傳統文化，一直處於弱勢，有時候幾乎快崩潰。比起西方文化，他們十九世紀、二十世紀完全是強勢文化，可以說在文化上幾乎是他們西方人的發言權，他們說的算數，什麼是最好的戲？什麼是最好的音樂？什麼是最好的舞蹈？都是西方人說了算。……中華民族每個人的內心中，都有一種傷痛——我們輝煌了幾千年，怎麼會落到今天？怎麼會衰退下去？……中國文化……這種衰退的狀況，的確需要一種救贖。……心靈上怎麼救贖？所以我選擇崑曲。崑曲兩個字可以形容它。一個是『美』，一個是『情』。……我覺得『美』與『情』這兩個元素就是我們救贖的力量。……如果我把我們的崑曲『回春』，恢復它的青春生命；如果我能藉崑曲為例把我們的傳統跟現代結合

4 二○一二年九月十七日清華大學陳為蓬在「傳承與傳播：青春版《牡丹亭》與崑曲復興國際學術研討會」上披露，白先生將青春版《牡丹亭》第二百場紀念演出的國家大劇院一百套三百張學生票贈送給清華大學的學生。

5 蔡少華訪談錄。見傅謹主編：《白先勇與青春版《牡丹亭》》，頁六八。

6 蔡少華訪談錄。見傅謹主編：《白先勇與青春版《牡丹亭》》，頁六八。

起來，給我們的傳統文化復興與一個啟蒙範例，這是我的夢想。我也希望二十一世紀我們再來一次文藝復興，再來一次「五四運動」。[7]

所以，蔡少華說：「白老師是最大的崑曲義工，是文化藝術的引領者，優勢推廣運作高手，中西文化的比較。」[8] 做為文化藝術的引領者，最關鍵的就是要有建立在中西文化比較視野下的文化理念——「崑曲新美學」[9]，這是文人製作人的審美文化底色。而義工的善舉正是基於堅定的文化理念所蘊生的文化使命意識。蔡少華說，白先勇把青春版《牡丹亭》「做為自己的事情來做了，好像這個就是他的使命，他的價值。」[10] 對此，汪世瑜深有感觸。他說白先勇「提出一個理念，我們實施，說明他的理念是非常正確的。有的時間跟我一打電話，要打兩三個小時。我有一次在香港，我買了兩百塊錢的一張卡，一次給他打光，打沒了，他在美國打過來，他的腦子想到一點，馬上給灌輸。比如……〈驚夢〉跟〈幽媾〉再跟〈如杭〉這三個，一個是體現它的『夢中情』，第二個體現他的『人鬼情』，第三個體現他的『人間情』，這三種愛、三種情，怎麼表現它的不同？」[11]

其實，嚴格來說，「崑曲新美學」並不是一開始就有的文化理念，而是在白先勇不斷深刻介入青春版《牡丹亭》的創作過程中逐步形成豐富的。白先勇最初並沒有要承攬這宏大的、艱鉅的傳承、傳播瀕危的中國傳統文化精粹——的意願和動機，最重要的契機是古兆申建議他在給香港中學生演講《牡丹亭》時請蘇州崑劇團的青澀演員崑劇——俞玖林、呂佳示範表演，蔡少華團長也藉機「精心策畫」，連續四個晚上與白先勇長談，給他「洗腦」[12]，極力邀請

7 白先勇演講稿：〈青春版《牡丹亭》的十年歷程和歷史經驗〉，見傅謹主編：《白先勇與青春版《牡丹亭》》「特稿」，頁一一三二。
8 蔡少華訪談錄。同上書頁六七。
9 翁國生訪談錄。同上書頁一〇五。
10 蔡少華採訪談錄。同上書頁七四。
11 汪世瑜採訪談錄。同上書頁八〇。
12 蔡少華訪談錄。同上書頁七三。

他做這個戲，終於打動了原本安靜的在講臺上授課、在書齋裡寫作的白先勇出山，扛起了振興崑曲的大旗。蔡少華雖然是政府任命的官員，但他的行事風格卻並不像過去的官員那樣一切聽命於上級主管部門的指示而動，而是有一種特殊的為地域文化傳承傳播的使命感。他雖然過去是學哲學的，「跟戲曲一點關係都沒有」[13]，可以說是完全不懂崑劇藝術，但他在文化傳承傳播的使命感。他非常清楚他念茲在茲的這一方水土上，什麼東西是最具有文化內涵和獨特價值的。所以，當他走馬上任蘇州崑劇團團長的崗位時，他就積極謀劃如何將蘇州的名片──崑劇──擦得更亮，走出低谷，進而走向世界的問題。正是這個具有大格局的文化振興心胸，機緣巧合又遇到了白先勇借用團裡「小蘭花」的青年演員到香港為一千多名中學生示範表演。雖然白先勇最初並不同意讓幾個名不見經傳的草臺班子的青年演員來示範，但古兆申的擔保和慫恿，尤其是俞玖林雖稚嫩卻天然具有的書生氣的表演使他的講座大獲成功，這給後續的蔡少華步步緊盯與白先勇的合作意願，奠定了非常重要的情感基礎。但，白先勇非常有自知之明，當蔡少華明確提出請他領銜創作青春版《牡丹亭》時，白先勇「一口回絕」了，謙遜地說：「我是寫小說的人，不能做崑曲的」[14]。顯然，這不是故作姿態，而是非常真誠、實事求是的。可蔡少華看中的並不是白先勇是否懂崑劇藝術本身，而是他的文化身分和特殊的藝術氣質。他認為，「崑曲需要引領者」。他相信白先勇正是這個「引領者」。他誠懇地對白先勇說：「我對崑曲的理解，真的是要靠演員，但是做成什麼樣的戲？怎麼去傳承？……需要高人的指點，登高一呼。」[15] 於是，兩個都不懂崑劇的官員和文人，就這麼攜手操辦起如今看來是前無古人、後難有來者的驚天動地的偉大工程！

「崑曲新美學」的核心內涵首要的是傳承正宗的崑曲經典。白先勇說青春版《牡丹亭》「要保持傳統的，一定

13　蔡少華採訪錄。見傅謹主編：《白先勇與青春版《牡丹亭》》，頁六八。
14　蔡少華採訪錄。同上書頁六三一。
15　蔡少華採訪錄。同上書頁六三一。

要是崑曲的。就是正宗、正派、正統、正宗、正派、正統。」[16] 對此，汪世瑜有非常清醒的認識。他說：「表演上的東西當然我們遵循正統。花判是判官，那是純大花臉。像李全，那麼就是純白臉，就是二花臉。有些小花臉就是小花臉，這些沒有去變大。」[17] 為了保持傳統表演的行雲流水審美特性，雖然舞臺上用了高平臺，第一本「是兩個臺階，第二本是中間平臺，但是我們絕大部分的時間表演，我們生（行）穿的厚底（靴）還是都不到平臺上去」[18]。

當然，保持傳統不等於沒有變化，但所有對傳統的變化、取捨都是小心謹慎的，衡量的標準就是「適度」。何謂「適度」？最好的解釋就隱藏在創排實踐不斷地微調中。譬如，梅蘭芳過去曾用過十二個女花神。青春版《牡丹亭》為什麼除了女花神，還要增加男花神呢？這是白先勇對汪世瑜提出的問題。以前從來沒有用過三個男花神。之所以如此，這是為了達到舞臺上的陰陽平衡。十二個女花神和三個男花神的同時出場，不僅是這個戲的點綴，關鍵是烘托了「夢中情」、「人鬼情」和「人間情」三場重頭戲的分量[19]。這是對傳統的「適度」變化。

又譬如「夢中情」如何表現？杜麗娘夢中嚮往的是什麼？其實就是男女的性愛。可杜麗娘在夢中與柳夢梅初次相見的性愛如何表現？這也是白先勇對汪世瑜提出的問題。按照傳統的演法，杜、柳「都是內心的那種害羞，碰一下袖子縮掉了……但是白老師給我們一個解釋……他說夢裡你什麼都做得出來。有這種解釋就好了。」[20] 既然白先生已經這麼解釋了，做為總導演的汪世瑜就要設法朝著杜、柳「大膽去愛」的方向修改傳統的比較含蓄的表達方式。但老實說，在傳統崑劇舞臺上表現性愛是比較困難的。難道崑曲要把杜麗娘的衣服當眾脫掉？過去西德有一個《牡丹亭》，

16 汪世瑜採訪錄。同上書頁八○。
17 汪世瑜採訪錄。同上書頁八一。
18 汪世瑜採訪錄。同上書頁八一。
19 汪世瑜採訪錄。同上書頁八○。
20 沈丰英採訪錄。見傅謹主編：《白先勇與青春版《牡丹亭》》，頁一五五。

就是在臺上一件一件脫衣服。郭小男的這個戲，也是脫衣服。美國塞拉斯的「先鋒版」《牡丹亭》就更直接在透明的

有機玻璃平板（暗示床）上讓穿著乳白絲綢內衣的柳夢梅壓在穿著性感褻衣的杜麗娘身上扭動[21]。汪世瑜能用什麼方

式表現呢？他說：「用水袖，用眼神，用一種姿態，用一種舞蹈。總而言之，還是用一種比較傳統的，一種舞蹈的，

一種造型姿態，一種水袖的勾搭，用這種形式表現。」[22]正是運用這個傳統的水袖具身表情[23]，創造出青春版《牡丹

亭》已成為新經典的杜、柳搭袖造型！這就是最好的對「適度」的解釋。

其實，杜麗娘與柳夢梅調情的水袖相搭，就是通過具身姿勢化而不脫離傳統的情感「暗示」表達。沙特在觀看

了中國戲曲藝術的表演後，認為中國戲曲的審美特徵就是通過動作而「暗示」出所要表達的精神世界及其環境。而

在沙特這裡，「暗示」包含著「創造」之意，表示一種創生、締造的過程。對戲曲藝術而言，「創造」是由動作來

實現的。沙特稱具有創造能力的動作是姿勢：「姿勢是什麼？姿勢即非行動（acte）的東西。是一個並不以自身為目

的的行動，是一個旨在展現其他事物的行動或動作。」在沙特看來，戲劇動作是姿勢、意指活動（signification）和展

示（présentation）[24]，它代表的是另一事物而絕非它自身。沙特認為，「在戲劇中，演員的姿勢（geste）比事物更重

要。確切地說，事物誕生（naissent）自姿勢。尚—路易·巴勒侯（Jean-Louis Barrault）說模仿爬樓梯就是創造（fait

naître）樓梯，他說得對。……中國戲曲中也是如此。事物不必在場。事物是多餘的。姿勢在使用事物的過程中產生

（engendre）簡潔的事物。」[25]顯然，汪世瑜深諳此理，而且運用的極其嫻熟，創造了杜、柳二人的一系列極具詩意

21 參見鄒元江：〈彼得·塞勒斯導演的「先鋒版」《牡丹亭》是「復興崑曲的努力」？〉，《首都師範大學學報》二〇二二年第六期。

22 汪世瑜採訪錄。見傅謹主編：《白先勇與青春版《牡丹亭》》，頁八〇。

23 參見鄒元江：〈梅蘭芳表演美學解釋的當代視野及價值〉，《哲學動態》二〇二三年第一期。

24 Jean Paul Sartre, Un Théâtre de situations, Paris: Gallimard, 1973, p118, p86.

25 Jean Paul Sartre, Un Théâtre de situations, Paris: Gallimard, 1973, p118, p310.參見趙英暉：〈做為戲劇美學概念的「暗示」——沙特在中國戲曲演出中看到了什麼？〉，《文藝研究》二〇二二年第四期。

暗示意象的美輪美奐的具身姿勢。

當然，無論如何對傳統「適度」的變化，崑劇的根基總是不能變的。從汪世瑜對白先勇提出演員必需有不少於四個月的基本功訓練來看，他是非常清楚崑曲的正宗傳統是建立在演員極其繁難艱奧的行當童子功基礎之上的。他借鑑了自己曾在浙江「小百花」劇團為了一年後到香港演出，請浙江省最好的老師和導演一天三班在那裡培訓整整一年的經驗，提出也要對蘇州崑劇團這個原本像個草臺班子的青年演員加以基本功訓練，最初的這個想法原本是想嚇退白先勇的這個計畫。但沒想到的是，不到一個星期，白先勇就說馬上召集組織一些老師來按照汪世瑜的要求，從早上七點到晚上十點培訓演員 26 。這個後來被稱作的「魔鬼式訓練」，毫無疑問從崑曲表演的傳統根基上確保了青春版《牡丹亭》的正宗傳承的目的。

凡參加了這次訓練的青年演員過後都還既心有餘悸，又十分慶幸。沈丰英說：「當時我很胖，『魔鬼式訓練』我掉了十五斤肉，兩三個月，太辛苦了，不給我吃的，白老師那時最大關照就是不允許吃零食……如果再回到過去的話，已經不敢想像有沒有再次的勇氣承受這樣的折磨。」她承認這次訓練的確是「苦的，六點起床，然後早功，那個早功不是壓腿什麼的，就專門請的舞蹈老師，那就是訓練芭蕾的那種開肩。讓我躺在地上就是掰，膝蓋頂著你的背，肩膀往後拉，我是每天早上看見他心理就開始禱告，輪到掰的時候女生都哭了，每天都要哭一場，男生的話，也是很苦。掰的時候臉從紅到白到綠，發現綠了才放下來。不過幸虧有那一次的訓練，我們原來在舞臺上站都站不直，現在經過了基本功的訓練，知道了基本功可能都是錯的。」最讓沈丰英記憶深刻的是跑圓場，她說：「我在圓場上特別費功夫，馬老師是汪老師的愛人，她特別在乎腳下，她說那麼大的劇場，你一個人在臺上走，你又在規定的唱腔裡面完成這麼大的串聯，一齣〈尋夢〉下來，沒有腳底下的功夫是不行的。那個時候馬老師讓我每天跑一個小時，不停的圓場。後來她還不滿意，說你給我綁沙袋，繩子繫起來，只能在這個幅度裡面。後來她說不行，速度不

夠，為什麼速度不夠？你的腳底下還是沒有功，就綁沙袋，沙袋解開了以後就覺得輕鬆，我們基本上綁了一年，每天都要一小時的圓場，那時鞋子不知道跑破了多少雙。那個汗不是說一滴滴的，是從手指滴下去，要帶幾身衣服過來換。」[27] 對此，連看了魔鬼式訓練的白先勇也非常感動，說：「早上九點，到下午五點，魔鬼式的訓練，磨得那個女主角常常掉淚，男主角今天穿的在排演時候的戲服，上面還有血跡，跪得膝蓋都破掉了，所以我們這臺戲是血淚打造了的。這些演員真的流了很多血，流了很多眼淚，流了很多汗，非常辛苦。崑曲是非常難的，我跟他們在一起，看他們排演，對這種藝術又增加十二分尊重。他們的訓練一個動作，一個水袖動作可以三十多次，那個笛音吹到哪裡，水袖要到多高，完全有講究，非常規範。」[28]

在緊緊抓住演員表演能力的迅速提高這個舞臺呈現的關鍵因素的同時，白先勇將「崑曲新美學」以美為核心內涵的要求落實到劇團的各個部門，整個團隊的製作處處都以「完美主義」為出發點，蔡少華說：「舞美做了兩批，服裝也做了兩批，要修改。白老師決定，我沒有意見，不行就換。……包括美國進口的防火幕布，整個第一輪扔掉，第二輪又做。做的講究精緻，服裝在蘇州做的，……整個服裝大概是兩百萬，那個時候就兩套。他要求全部要人工手繡，小道具不能用常規的小道具，讓人家在不知不覺當中看出你的創造，你在變，符合今天人的審美情趣。所以我們的桌子都加高加寬。因為是大舞臺。……大舞臺上還用我們的椅、桌子，太小，觀眾的視線覺得有點不協調，需要加寬加高。小道具精緻到一把扇子、一面鏡子……這些都是要有飄逸感，選用重磅絲綢，不做機繡。」[29] 汪世瑜也稱道：「小道具精緻到一把扇子、一面鏡子……這些都是白先勇的完美主義在那裡，體現在舞臺上。」[30] 這個「完美主義」就是白先勇文化理念的最高境界！

27 沈丰英採訪錄。同上書頁一五二一一五三。
28 白先勇演講稿：《青春版《牡丹亭》的十年歷程和歷史經驗》，見傅謹主編：《白先勇與青春版《牡丹亭》》，頁六九。
29 蔡少華採訪錄。見傅謹主編：《白先勇與青春版《牡丹亭》》「特稿」，頁七一八。
30 汪世瑜採訪錄。同上書頁七九一八〇。

二、白先勇的用人方式

為了更有效地貫徹「崑曲新美學」的核心內涵，白先勇採取了獨特的用人方式。所謂「用人方式」也即文人義工製作人並不太多考慮體制規範內的因素，而是從審美直覺和文化理念出發選對的人（張繼青、汪世瑜和年輕演員），甚至可以打破省市疆界、劇團間藩籬、新老演員的差距等等因素的羈絆。與劇作家、班主、演員和導演為製作人的體制不同的是，青春版《牡丹亭》的製作人白先勇既不是劇作家、班主，也不是演員和導演，但他卻以知名文化人的身分和義工的人格魅力、感召力，將一群跨界的文化藝術菁英群體聚集在他的麾下，心甘情願地、不求報償地來共同實現他的傳承劇碼、傳承人才、傳承觀眾的「崑曲新美學」夢想。

做為「文人義工製作人」，白先勇不僅有高雅的審美理念，而且也具有識人用人的獨特慧眼。他說「崑曲經典一定要保住」，這是他的「崑曲新美學」的一個核心[31]。那麼，如何才能保住呢？這裡面關鍵的第一步就是他極其真誠地約請了崑曲「旦角祭酒」張繼青和崑曲「巾生魁首」汪世瑜。

白先勇約請張繼青指導沈丰英，是基於他對張先生表演藝術的極為傾慕。張繼青曾得到晚清崑曲老藝人尤彩雲的親炙授戲〈遊園〉和〈驚夢〉，也得到崑曲大師俞振飛的提攜配戲〈斷橋〉，還曾接受江南著名曲家俞錫侯的清曲格範。讓她不能忘懷的是「傳」字輩老師給她的饋贈。她曾說：「老師給了我兩碗飯，一是姚傳薌先生的《牡丹亭》，另一個是沈傳芷先生的《朱買臣休妻》中的〈痴夢〉，姚傳薌親授的《牡丹亭》中的〈尋夢〉及尤彩雲親授的〈驚夢〉，成為她最拿手的劇碼，她也由此被業界譽為「張三夢」，在上世紀八〇年代初的國內外演出時曾引起巨大的轟動，並在一九八三年獲得第一屆「梅花獎」頭獎，在還沒有開放大陸之行的臺灣，

31 蔡少華採訪錄。見傅謹主編：《白先勇與青春版《牡丹亭》》，頁七一。
32 朱禧等編著：《青出於蘭：張繼青崑曲五十五年》，北京：文化藝術出版社，二〇〇九年。

知名曲家也在私底下傳遞張繼青的演出錄影帶，無不驚為天人[33]！白先勇與張繼青相識始於一九八七年他第一次回南京的省親懷舊之旅。他到依稀記憶中的昔日都城，一方面是想看看小時候曾經居住過的南京模樣，另一個目的就是想親眼觀摩一下早就聽說過的張繼青的「三夢」絕唱。可那時候張老師並沒有演出，於是他就托請了很多人，終於圓了他的這個夢，了卻了平生的一樁夙願。張繼青專場為他演出的「三夢」，讓他如痴如醉，久久難以忘懷。為此，一九九九年他約請張繼青在臺北對談時，還專門向她誠摯致謝[34]！

白先勇約請汪世瑜指導俞玖林，不僅是基於他曾得到俞振飛的指導，而且他做為「傳」字輩周傳瑛的弟子「非常靈活」，周傳瑛曾親授汪世瑜柳夢梅的折子戲〈驚夢〉、〈拾畫〉、〈叫畫〉和〈硬拷〉。白先勇還誠聘汪世瑜為總導演，是因為他有總覽全域的能力，而且「不守舊」。就在白先勇動議創排青春版《牡丹亭》的兩年前（二〇〇〇—二〇〇一），擔任藝術總監的汪世瑜曾與浙江崑劇團的「世」字輩、「盛」字輩同門排演了《牡丹亭》上下本。上本除繼承了姚傳薌傳授的各折外，還增加了〈鬧學〉和〈言懷〉（與〈悵眺〉合成）兩折。下本除傳統折子戲〈花判〉和〈玩真〉（合〈拾畫〉、〈叫畫〉兩折）外，〈魂遊〉（即〈幽媾〉）、〈冥誓〉（與〈歡撓〉合成）和〈圓夢〉（即〈回生〉）均是重新創排。這個上下本的《牡丹亭》在兩岸三地的演出，均十分成功。所以，古兆申甚至認為，汪世瑜的上下本《牡丹亭》與張繼青的一晚本《牡丹亭》（即由姚傳薌和胡忌將尤彩雲親授的〈遊園〉、〈驚夢〉，姚傳薌親授的〈尋夢〉、〈寫真〉、〈離魂〉五折戲連成一晚本疊頭戲），成為當代《牡丹亭》演出的新傳統，「張繼青和汪世瑜是《牡丹亭》這種經典性的主要建立者。」[35]

而從青春版《牡丹亭》的創排來說，蔡少華甚至認為「汪老師是一個很大的關鍵點」[36]。之所以這麼說，是因為

33 朱禧等編著：《青出於蘭：張繼青崑曲五十五年》，北京：文化藝術出版社，二〇〇九年。

34 https://www.bilibili.com/video/BV1Vo4y1J7mt/。

35 古兆申：〈崑劇生態環境的重建：青春版《牡丹亭》的珍貴經驗〉，見傅謹主編：《白先勇與青春版《牡丹亭》》，頁二九八。

36 蔡少華採訪錄。同上書頁七三。

汪世瑜不僅僅是手把手的口傳心授俞玖林的小生戲，關鍵是，汪世瑜還具有過去戲班班主、「總講」捏戲、創造、統籌的巨大潛力，這是充分保證該劇的完整性、統一性和現代性呈現的必備前提。對於這一點，汪世瑜對白先勇頗為傾服，認為白先勇不僅培養了俞玖林、沈豐英兩個「梅花獎」的演員，而且「也培養了一個導演，崑曲導演」[37]。這個導演就是從未當過導演的汪世瑜自己。所以他說：「白先生確實是慧眼。像我這樣的導演，一般人怎麼會敢用？我可以把裡面三分之一的戲，重新『捏』出來，給人家感覺像個崑曲，跟前面的〈遊園〉、〈拾畫〉、〈叫畫〉基本上一致，不會露出很多的痕跡來。這一點，一般新的導演、正規導演，排不出來的。他就讓我去排。」[38]的確，汪世瑜排戲，從來不是只走程式，而是「創排」。這是白先勇最為欣賞的，雖是「創排」，但不偏離崑曲的審美本質。譬如柳夢梅的出場，過去的表演只要按巾生的基本程式上場即可。但汪世瑜給俞玖林編排的柳夢梅的十二個出場，就是十二個都不一樣的創排出場，用他的說法就是「把巾生的表演靜靜地挖出來」，比如說第一個出場，他是夢中飄躍感，第二個出場是〈言懷〉。『言懷』是什麼？他是在尋思，為什麼我是一個在廣州城裡也是數一數二的才子，今天落魄到還要一個老員工來養活自己，供自己念書？所以他也要發奮圖強，拿了本書，在看書，這個出場是慢悠悠的，但是又帶一點愁思的出場。第三個出場就是〈旅寄〉，他要走，他要去『尋夢』，風雪不動，就拿了一把傘，用傘舞來表現柳夢梅跟這惡劣的天氣搏鬥。第四個出場就是〈拾畫〉，〈拾畫〉就是在石道姑的照料下，他大病初癒，又是客居異鄉，所以心情非常壓抑，所以這個出場，因為他身體不是那麼好，儘管也像巾生的小方步出場，但是他有一種病態。但是病態又不能完全是一個病人的行走，要帶一點巾生的小方步。」[39]顯然，這既豐富了巾生的表演，但又不脫離崑劇的神韻。

37　汪世瑜採訪錄。同上書頁七七。
38　汪世瑜採訪錄。同上書頁七九。
39　汪世瑜採訪錄。同上書頁八二―八三。

712

保住崑曲經典關鍵的第二步是選擇了年輕演員。沈丰英認為關鍵是「一、白老師會用人。二、宣傳力度。三、戲好。」沈丰英這裡所說的「會用人」指的並非僅僅是白先勇找了張繼青、汪世瑜等這些大師級的老師口傳身授崑曲經典，而是指「用我們年輕的人」。為什麼那麼多成名的藝術家白先生不用呢？沈丰英認為這是「他們已經有自己的痕跡在那裡了。《牡丹亭》是崑劇裡面最好的一個劇本，他怎麼把最好的劇本塑造成他心目當中最完美的東西，呈現出來，我覺得他是用對了人，就要找年輕的演員。他不在乎我的演技有多高，他可以把自己的理念灌輸在我們身上，按照他的模式讓我們慢慢成長起來，而且我覺得他的理念是對的，他的眼光是對的。」[40] 的確，白先勇選青年演員的眼光不同於藝術家，他更多憑直覺。汪世瑜曾回憶說，到了看戲選演員的時候，白先勇「看來看去就是看中兩個人，一個是俞玖林，一個是沈丰英。當時我對沈丰英還是有一定的看法，我覺得，做為對杜麗娘的要求，好想她還不是太水靈。但是他看中她的兩隻眼睛，認為她兩個眼睛傳神，能夠說話，因此他就看中了。」[41]

白先勇還特別在二〇〇三年十一月十九日，為從不收徒的張繼青、汪世瑜在蘇州舉行了隆重的收徒儀式，兩位著名的崑曲表演藝術家分別將沈丰英、俞玖林正式收入門下，使青年演員成為老一輩表演藝術家的入門徒弟。劉俊說：「為了顯示這種師徒關係的嚴肅性、正式性、牢固性和不可更改性，白先勇還要求拜師的年輕人要向師傅行三跪九叩的跪拜大禮，以傳統的禮儀形式對師徒關係形成一種約束力和責任感」——因為在白先勇看來，「這種有約束力和責任感的師徒關係，是年輕人得到師傅傾心傳授的保障，而有了這種保障，崑曲表演的精髓才能夠薪火相傳，延綿不絕」。[42]

40 沈丰英採訪錄。見傅謹主編：《白先勇與青春版《牡丹亭》》，第一五八。

41 汪世瑜採訪錄。同上書頁七七頁。

42 劉俊：《情與美：白先勇傳》，花城出版社，二〇〇九年版，頁二三五。不僅僅是俞玖林、沈丰英，呂佳也在白先勇的安排下拜師梁谷音。參見呂佳：〈牡丹之後——和梁谷音大師的師徒緣〉，「白先勇衡文觀史」二〇二三年七月十九日。

除了選擇大師級的老師口傳身授年輕演員外，白先勇保住崑曲經典關鍵的第三步是選擇了年輕觀眾群體。白先勇之所以培養年輕觀眾除了廣續崑曲傳統的用心之外，也從市場的角度培養觀眾。但所謂「培養觀眾」首先是要「選擇觀眾」。之所以要「選擇觀眾」是基於崑曲的雅化傳統不是所有的當代觀眾都能夠接受的，對此，古兆申有非常清醒的認識：「崑劇的生態，與其他劇種不同。聲腔是由文人改造的，劇種是文人創造的，演員是文人培養的，理論是文人總結的，演出體系是文人建立的。其生存土壤是文人階層」[43]。因此，當崑劇的生存土壤在清末民初文人階層發生了斷裂的狀況下，選擇在文化知識層面最有可能接近文人傳統的大學生觀眾群體就是極為明智的，大學生長期養成的對新事物好奇專注的學習習慣，能夠確保他們在觀看青春版《牡丹亭》前會做足功課。

這一點俞玖林有很深的體會。他以前也聽說過「崑曲最好的演員在大陸，最好的觀眾在臺灣」這類話，但直到二〇〇四年四月二十九日在臺灣「國家戲劇院」首演青春版《牡丹亭》時，他才真切地意識到這一點。他說：「我知道他們有的人來看戲是拿著書來看的，拿著本子來看戲的……看戲真的要做功課，不做功課就看不到崑曲的真諦。功課做好之後讓你去看，肯定得到的東西，欣賞的東西都不一樣。他們就是這樣，認認真真，一點聲音都沒有。」[44]除了做足功課，不同的觀眾群體，對崑曲的知覺也是大相徑庭的。這一點俞玖林也體會很深，他說：「因為人在工作之後和在學校裡是不一樣的狀態。工作的人比較冷靜，他看東西的時候，即使坐在那看戲看的很喜歡，他可能不一定有笑容。他看得很苦但不一定會流淚……但是在大學裡完全不一樣，那個呼應，該笑的時候就笑，該熱的時候就熱……互動的感覺特別的強烈。」[45]的確，在前二百場演出中，有八十九場是在大學裡演出的，占青春版《牡丹亭》前兩百場演出總數的

43 古兆申：〈崑劇生態環境的重建：青春版《牡丹亭》的珍貴經驗〉，見傅謹主編：《白先勇與青春版《牡丹亭》》，頁二九〇。

44 俞玖林採訪錄。見傅謹主編：《白先勇與青春版《牡丹亭》》，頁一三六。

45 俞玖林採訪錄。見傅謹主編：《白先勇與青春版《牡丹亭》》，頁一三八─一三九。

四四・五％，接近一半，真真切切讓崑劇的觀眾下降了三十歲！

白先勇保住崑曲經典關鍵的第四步是選擇非戲曲界的吳素君來做花神舞蹈設計、王童來做服裝設計，並贏得了巨大的成功。白先勇二〇〇三年一通長途電話從美國打給臺北的吳素君。白先勇之所以想到邀請她為劇中的花神編舞，甚至每回討論構想都會超過一小時，並不只是因為她出身於舞蹈科班，曾在雲門舞集及臺北越界舞團擔任現代舞舞者，並為許多當代跨領域舞臺表演擔任編導，而且也基於她對傳統戲曲的熱愛，早年曾拜師於京劇名家梁秀娟門下學習旦角身段，亦承崑劇大師華文漪親授〈遊園驚夢〉，並登臺演出過杜麗娘一角。華文漪在臺灣演出《牡丹亭》時，也曾委託她編排花神舞蹈。毫無疑問，白先勇既看重吳素君承名師學演過杜麗娘，甚至編排過花神舞蹈，更期冀她能夠為「崑曲新美學」注入新內涵。做為現代舞者，她甚至表演過根據白先勇的小說〈遊園驚夢〉改編的現代獨舞，這種與《牡丹亭》的多重緣分，與白先勇的「崑曲新美學」觀念的某種暗合，吳素君顯然是不二人選！

事實證明，白先勇完全沒有看走眼，吳素君在〈驚夢〉、〈離魂〉、〈回生〉三大段落花神舞的編排上不僅完全超越了梅蘭芳電影版花神舞，而且極大地提升了該劇的藝術感染力，給全劇增添了令人回味無窮、濃墨重彩的一筆！之所以會取得令人驚嘆的美的極致的藝術效果，就是因為吳素君完全領會了白先勇唯一「美」的現代創造意圖。之所以要為眾花神編舞，吳素君認為有幾個原因：「一方面，就演出場所而言，青春版《牡丹亭》的表演設定在大型劇場的表演空間，傳統崑曲的表演場所一般為中小型舞臺，與觀眾的距離較為接近，因此演員的身段一般多趨於精緻內斂。而青春版《牡丹亭》是針對大型劇場編創的舞臺製作，有必要在各方面根據實際情況進行適切的調整。在高聳空曠的劇院大舞臺，需要有眾花神的群舞來烘雲托月，塑造氛圍情境，傳達大場面繁花紛飛的美

46 劉俊：〈崑曲與青春同舞，雅音共校園齊鳴──青春版《牡丹亭》的「青春」之路〉，美國《紅杉林》（夏季號），二〇二三年第二期。

感。」[47] 顯然，為大場面編創花神舞這一點，的確被後來的兩岸和海外的三百多場演出所證實。

二〇〇六年，青春版《牡丹亭》在北加州加州大學柏克萊分校 Zellerbach Hall 劇場美國首演。據汪班回憶，「由於劇場極大，舞臺寬而深，座位達數千之多，演出單位考慮到，如完全按照具有細緻優雅特色的傳統崑曲形態演出，可能會顯得單調微弱，因而做了不少與傳統崑曲略有不同的改動。全劇布景道具豐富齊全，燈光華麗多端，文場樂器增加，音響隨劇情變化而強弱，武場也在多處顯得火爆熱鬧，較傳統崑曲配樂要西化些。這些舞臺和音樂上所必需有的改動收到了效果，三天演出，場中觀眾情緒一直保持高漲，沒有人抽籤早退。劇終時，全體觀眾起立鼓掌歡呼，給予最高最熱烈的肯定。這是中國古典戲曲在美國極為成功的一次演出。」[48] 其實，不僅僅是布景道具、文武場音響、燈光的增益，這其中最具感染力的就是在全新服裝的襯托下，十二花神舞在碩大的劇場裡掀起溢滿全場的情感浪潮。

這就是為眾花神編舞的另一個原因，吳素君說：「就劇情而言，花神專掌惜玉憐香，即是花園中百花之神祇，又可托為作者湯顯祖化身，從戲分上來說，眾花神雖只是邊配角色，但因為他們帶領並見證了柳夢梅和杜麗娘在現實及夢境中所發生的一切，是推動劇情發展極其重要的角色。」[49] 所以，在眾花神的舞臺塑造及表現上，吳素君不僅在舞蹈的編排上貫徹白先勇所堅持的「古典為體、現代為用」原則，既不脫離傳統戲曲身段韻味，又有現代舞蹈的飄逸感，而且在服裝造型設計、舞臺布景運用及道具的選擇上，也與其他主創者一起合作花費了極大的心思。

在服裝造型設計上，王童雖然是做電影導演的，但他有一種線條感，一種色彩感；而且一直泡在蘇州，連繡娘都一個一個的挑，每一根線都看著繡娘繡，所以，他特別注重在質料與樣式上利用大斗篷的張弛飄動，來襯托舞臺上飄花行雲的流動感，以服裝斗篷上不同的花繡來傳達十二月分各色花神的代表身分，女花神採用披帛長巾代替了水袖，

47 吳素君：〈飄花無聲——青春版《牡丹亭》中的花神舞蹈編創〉，「白先勇衡文觀史」公眾號二〇二二年十二月十四日。

48 汪班：〈再看牡丹——談白先勇青春版《牡丹亭》紐約演出〉，《藝術評論》二〇一三年第一期。

49 吳素君：〈飄花無聲——青春版《牡丹亭》中的花神舞蹈編創〉，「白先勇衡文觀史」公眾號二〇二二年十二月十四日。

以利於吳素君的舞蹈動作設計。

在舞臺布景的運用上，最初的設計雖然特別強調在不影響戲曲進行的原則下，設置了從舞臺深處的高平臺向觀眾席延伸的花道，便於花神的降臨，展現高低、深淺不同的層次，以製造空間能量轉換的效果，並勾勒出濃淡不同的情感反應。但這種設計顯然是對原本移步換景、身段畫景的戲曲表演產生了一定的妨礙。後來的設計將高平臺改為略高出檯面的低平臺，在低平臺的盡頭陡然三六〇度延伸出一段斜臺仍構成延伸花道的意象。這種簡約而雅致的設計，既牽引出花神從天而降、又飛升而去的行進軌跡，讓花神舞蹈的意象能更清晰的展現，又盡可能不影響戲曲演員行雲流水般的場上律動。

在道具的選擇上，面對高聳寬闊的舞臺空間，吳素君選擇以高大的男演員扮演主花神。但如何取代梅蘭芳以手執花束而舞的花神象形，吳素君與道具製作師反覆嘗試，她「更期待能有適當的道具可劃破空氣、帶動氣流、捎來神跡。一開始著眼於柳夢梅的柳枝意象，請道具組製作長柳枝進行排練，但送來的道具長度不足，又粗糙俗氣效果不佳。」於是，她設定了長度，請道具製作師就「長幡的意象重新設計，因此細長竿加長條絲綢飄帶，三個回目的舞蹈主要道具就此定調。」[50] 這個「長幡」意念的神來之筆，尤其是〈驚夢〉綠幡（嫩柳春萌，男女歡愛）、〈離魂〉白幡（苦離喪殤，生命離逝）和〈回生〉紅幡（魂兮歸來，團圓喜慶）的色彩變換，更是將三個場景的不同情感透過色彩的明晰意象傳遞出來，切合了白先勇「夢中情」、「人鬼情」和「人間情」的三段情感內涵的設定，直觀隱喻地詮釋了杜麗娘由生入死、由死回生的生命輪迴軌跡。

三、白先勇的現代視野

白先勇「崑曲新美學」的理念不僅僅是傳承正宗經典，而且，也要具有現代視野。汪世瑜對「崑曲新美學」的理解是：「白先勇的意思就是說用現代的架構去完成傳統的理念，用現代人的眼光和審美再現傳統的東西。也就是說命脈還是傳統，但是呈現的東西要有時代感。」[51] 什麼是時代感或現代性？汪世瑜說主要就是舞臺體現的問題[52]，這涉及到諸多中西戲劇觀念可否、如何「置換」、融合、偏離等極為複雜的問題。

雖然花神的服裝設計和舞蹈在「古典為體、現代為用」上取得了很大的成功，但青春版《牡丹亭》在整個創作過程中也不是沒有爭議的。譬如，一向以曲牌套曲為基礎打譜的崑曲格範，能不能按照西洋作曲法作曲配器呢？周秦就是明確反對崑曲作曲的，更不認可按現代西洋的作曲套路為崑曲設置「主旋律」。他批評道：「更令人憂慮的是所謂音樂編配，作曲家根本不理會崑腔音樂的傳統規範，將曲牌、宮調和字聲腔格棄置一邊，從【皂羅袍】裡跳出一句旋律，加花變奏，湊合場上表演情節，或高或低，時快時慢，反覆出現，萬變不離其宗。至於隨意亂用凡、乙、亂用豁腔，比比皆是，早已恬不為怪。」[53] 周秦的意見是有根據的，該劇的作曲的確不太懂崑曲音樂，所以才會弄出一些硬傷，甚至連古譜抄寫都有錯誤。要不是周秦及時糾正，真的會是以訛傳訛、貽笑大方[54]。

對於崑曲能不能有作曲配器，張繼青、汪世瑜都有自己的不同看法。張繼青說，當時沈丰英學的是江蘇崑的聲腔，這也是白先勇約請她來的目的，就是學習正宗的南崑聲腔、「南崑的風格」[55]。但青春版《牡丹亭》沈丰英在表

51 汪世瑜採訪錄。見傅謹主編：《白先勇與青春版《牡丹亭》》，頁八一。

52 汪世瑜採訪錄。見傅謹主編：《白先勇與青春版《牡丹亭》》，頁七九、八一—八五。

53 周秦採訪錄。同上書頁一二四。

54 沈國芳採訪錄。同上書頁一六九。

55 張繼青訪談錄。同上書頁八七。

演的時候卻沒有用她教的聲腔，張繼青說：「整個三本《牡丹亭》貫穿，音樂是重新寫的。從我個人講起來，當時聽我們自己的音樂比較習慣，這個音樂我覺得好像有一點出格，新的東西好像多了一點，我聽了好像有點不習慣。但是這個話我從來沒有講過，因為這是它的風格。」對於該劇的音樂是不是不太傳統的問題，汪世瑜顯然不太認同。他說：「音樂應該說主要是唱腔，唱腔這是代表一個劇的音樂。但是這個音樂，我們是徹底的崑曲，全部都是曲牌，這個曲牌是一點沒有動的，原封不動地保持。當然唱法上是有變化的，但是他們籠而統之就講音樂是好音樂、不好的音樂，我認為這樣講不是合情合理。應該講唱腔是完全不動的，但是配樂，舞蹈音樂，相對來講是比較新的，我認為這也是可以的，就看它銜接得好不好。銜接得好，我認為這也是在發展，也是可以的。所以有的人認為這音樂好像太新了，包括我們音樂裡面也有配器，他們聽起來不像老崑曲，老崑曲是沒有配器的。」汪世瑜認為，正是配器營造了現代劇場的演出氛圍。如果器樂還是過去的四大件，一個笛子，一個笙，一把三弦，一張琵琶，其實包括三弦、琵琶，以及二胡、揚琴、蕭，都是後來加進去的。汪世瑜說：「就這麼幾大件的東西，在這個舞臺上用，那根本就不行。」[56]很顯然，汪世瑜之所以認同這個劇碼音樂的改變，就是基於該劇演出場所的變化。現代大劇場的空間，原本的四大樂器已無法再達到古典氍毹、廳堂演出場所的聽覺效果。所以，他特別強調舞蹈和其它音樂配器的現代劇場效果，而不斷申明「崑曲最經典的唱段」都保留了[57]。

其實，在百年來的新創劇碼中，對傳統的變革究竟應採取一種什麼態度，一直是戲曲演藝界和學界爭論探索的話題。梅蘭芳曾談及一九二二年排演《霸王別姬》時虞姬舞劍的身段來源，雖然在此之前他也請武術老師學過太極拳和太極劍，也向鳳二爺學過《群英會》的舞劍和《賣馬》的耍劍，但在《別姬》的劇情中舞劍只是「表演性質的」，所以裡面武術的東西我用的比重很少，主要還是京戲舞蹈的東西，其中還有一部分動作是外行設計的，其中齊如山就出了

56 張繼青訪談錄。同上書頁八八。
57 汪世瑜採訪錄。同上書頁八四—八五。

不少點子。姚玉芙曾說過：『齊先生琢磨的身段有些是反的。』我說：『有點反的也不錯，顯得新穎別致，只有外行

才敢這樣做，我們都懂身段有正反，也不會出這類的主意。』」[58] 實事求是地說，白先勇也是外行，也不太懂崑劇表

演的，他也會出現所說的話並不符合崑劇表演規律的問題。但顯然，無論是汪世瑜、張繼青這些行內大家，還是所有

合作者，都像當年的梅蘭芳對待齊如山「琢磨的身段有些是反的」而採取的包容、豁達的態度，總是能從「顯得新穎

別致」的積極的方面來看待這種破格求變之處，這就營造了讓整個創作團隊有一種開放的、沒有試錯的心理負擔的創

新環境。

毫無疑問，追求現代性、現代視野，也必然習以為常的用西方戲劇表演觀念來解釋、「置換」傳統戲曲的表演

觀念的問題，這其中，斯坦尼斯拉夫斯基的心理「體驗論」、「人物小傳」分析、「進入角色」、「最高行動線」[59]等

觀念都是重要的內容。關於這一點，沈丰英受到張繼青、汪世瑜的雙重影響都極深。張繼青給予她的是扎實的傳統表

演的旦角基本功口傳身授，而汪世瑜給予她更多的則是深入人物心理的掌控力。顯然，沈丰英受到汪世瑜的影響更深

一些，這透過她的言說也能看出一些端倪。她說，表演像青春版這樣的全本戲，「我要想一遍人物，這個角色是什

麼？幾歲？生活環境、背景是什麼？狀態是什麼狀態？要把這個人物基調定好」[60]。由此，沈丰英也像話劇演員一樣

有了所謂表演的「瓶頸」期，即「突破不了自己的時候非常痛苦」。譬如天天到校園演出，又「沒有什麼突破，自己

就覺得像拷貝一樣，一遍一遍的拷貝一齣戲」[61]。在這裡，沈丰英所說的並非是表演技藝的提升問題，而是對角色的理

解體驗深入不下去的「痛苦」。她迷茫無助地說：「就是你把戲挖到一定的程度，沒有新的東西挖了，你的思路，你

58 梅紹武等編：《梅蘭芳全集》壹，河北教育出版社，二〇〇〇年，頁六六四。

59 參見田民：《梅蘭芳與二十世紀國際舞臺：中國戲劇的定位與置換》，江蘇人民出版社二〇二二年出版，頁三一七。田民正是以「置換」（displacement）理論來研究梅蘭芳與二十世紀的國際舞臺。

60 沈丰英採訪錄。見傅謹主編：《白先勇與青春版《牡丹亭》》，頁一六一。

61 沈丰英採訪錄。同上書頁一五六。

的智商只有這一點的時候，你就覺得找什麼新鮮的東西來刺激自己呢？這是一種精神上的消耗，體力上的消耗，沒有愉悅感了，只有疲憊。」[62] 甚至，原本話劇般設置的布景突然被撤掉，也讓她很敏感，「我覺得我自始至終對舞臺上這個杜麗娘的形象想得最多。如果說哪一次把我的一個什麼布景拿掉我會很敏感的，我就會很生氣……有一次我還跟白老師生氣了，去美國的時候，為什麼把我的遊園的前半部分的吊景拿掉，後來還是把我的放上去。」[63] 顯然，沈丰英已對崑曲原本不存在的布景有了依賴。

沈丰英之所以這麼痛苦迷茫，這與汪世瑜有意無意的史坦尼心理體驗表導演理念的灌輸與張繼青固守傳統的表演觀念的衝突很有關係。事實上，張繼青只負責上本沈丰英的戲碼一字一句的口傳身授，比如：「〈離魂〉那段就是一個字一個字的教，念白也是一句一句的教」[64]，並兼顧一下沈國芳的春香戲的氣口、節奏與氣韻與杜麗娘的一致。而據沈國芳的觀察，「張老師的動作就比較規範，她沒有什麼特別舞蹈性的。我在邊上看到，張老師比較傳統一點，她的腰動的幅度都是很小的。……汪老師的創新，都是放在杜麗娘死了以後，變成鬼，中本那一部分比較多。上本都是原汁原味張老師的。我記得沈丰英的〈遊園〉進門，抬頭再一個扭腰，張老師都是一點一點說的。上本完全是張老師的。」[65]

當然也有例外，譬如，汪世瑜甚至修改了張老師〈驚夢〉中杜麗娘的身段動作。在傳統表演中，這一折杜麗娘的唱詞「和春光暗流轉」一句是演員將身子靠在桌子邊，上下慢慢地磨蹭兩三次。過去，梅蘭芳從傳統的表演方式中看出這是「蕩婦淫娃非禮的舉動」，是「露骨地描摹」（性行為），「是刻畫得最尖銳的一個身段了。」[66] 這原本是令

62 沈丰英採訪錄。同上書頁一六一、一五六。
63 沈丰英採訪錄。同上書頁一六〇。
64 沈丰英採訪錄。同上書頁一六六。
65 沈國芳採訪錄。同上書頁一六七。
66 《梅蘭芳全集》壹，頁一七七。

人匪夷所思的！梅蘭芳為了淡化傳統身段的「淫」態，按照〈驚夢〉杜麗娘唱詞的詞意「添了一些」並非強調春困一方面的身段……這樣的改動，是想加強表情的深刻，補償身段的不足。」[67] 可這種改動的理由又從何說起呢？其實，這種從「合道理」訴求出發的身段修改就並非是為了「美」[68]，而是為了「真」[69]。

張繼青在教授沈丰英這一句時原本只用了一磨蹭的身段。為什麼要改為兩磨蹭呢？沈丰英說「是白老師提出來的。他說，張老師磨一磨會比較內斂，兩磨表現出來那種春情蕩漾的感覺，更加充分，張老師也覺得是對的，所以她同意可以加進去。」[70] 其實，張繼青是不是真的認同汪世瑜的這個改動還是可以存疑的。之所以尊重汪世瑜的一系列改革，這或許是她意識到汪老師傳遞的是白先勇的看法有關。譬如，對於汪世瑜增加〈驚夢〉十二花神的舞蹈，張繼青最初也是不認同的。沈丰英說：「張老師可能剛開始的時候覺得不順，慢慢排行以後，想通了也就可以了。」[71] 顯然，傳統觀念與現代意識在這裡是有博弈的，張老師雖然有不同看法，但從傳統戲的現代之所以尊重，她也是尊重汪老師，尤其是敬重白先勇先生的，所以，面對創新，她從不做爭辯，並不表明她沒有自己的態度，只是更重要的是看改革的效果如何。改得好，能收穫滿堂的掌聲，她自然也就「想通了」。

其實，像汪世瑜這一輩的藝術家能夠接受白先勇的現代意識，與他或多或少受到現代話劇觀念潛移默化的影響有關，因而，汪老師甚至在排戲時習焉不察地就像話劇導演般讓崑曲演員自己去琢磨如何表演就並不難理解了。問題是如何評價這種泛話劇式的崑曲導演觀念。沈國芳回憶說：「汪老師幫我說了一個大概，告訴我人物的基調是什麼，

67 《梅蘭芳全集》壹，頁一七七─一七八。
68 「青春版」《牡丹亭》在這一處的表演，沈丰英承襲張繼青的仍是這個極為優美的傳統的下蹲身段，並沒有任何人會感到這個優美的身段所暗示的「淫」來。
69 關於這個問題參見鄒元江：〈對「梅蘭芳表演體系」的質疑〉一文，載《藝術百家》二〇〇九年第二期。
70 沈丰英採訪錄。見傅謹主編：《白先勇與青春版《牡丹亭》》，第一五五頁。華文漪在彼得・塞勒斯導演的「先鋒版」《牡丹亭》中仍是堅持傳統的三磨下蹲表演。見「先鋒版」《牡丹亭》影像。
71 沈丰英採訪錄。同上書頁一五五。

就讓我自己去弄。就像〈憶女〉的時候，汪老師說你們自己安排，給你們十分鐘，等會我來看你們行不行[72]。這就是像話劇導演讓演員寫人物小傳的方式來釐清表演的思路。汪世瑜還啟發沈國芳：小姐已經死了三年，春香的「心情要沉下來了」。這讓沈國芳「去想春香連貫性的東西」[73]，也就是人物性格的發展、「最高行動線」。由此，讓沈國芳「在創造的時候沒有按行當去局限自己」。如果是一位話劇導演讓沈國芳如此這般思考，這就另當別論了。可現在明明是業內公認的崑曲表演大師級導演讓沈國芳如此這般思考，這也就再正常不過了。這也是百年來中國戲曲界不得不面對的尷尬局面——話劇觀念做為強勢話語對傳統的戲曲藝術的強制解釋[74]。批評這種異族戲劇觀念對本民族傳統戲曲觀念未加辯難的「置換」（displacement）[75]是容易的，但問題是，這種你承認也好，不承認也罷的外來戲劇觀念，對我們傳統戲曲的解釋和運用究竟帶來了什麼樣的後果。

毫無疑問，戲曲界對話劇觀念對戲曲觀念的盲目引進和用話劇觀念來指導傳統戲曲經典的強制「置換」，對傳統戲曲藝術的傷害極大[76]！但也要加以區分，看是誰在有意無意運用這種觀念來指導傳統戲曲經典的現代轉換。從青春版《牡丹亭》轟動世界的效果來看，毫無疑問，白先勇對張繼青、汪世瑜、周秦的選擇，汪世瑜對翁國生的選擇[77]，蔡少華對白先勇的應和，古兆申在白先勇與蘇州崑劇團之間的斡旋，都促成了古老的崑曲經典《牡丹亭》向現代轉換的非常成功典範的

72 沈國芳採訪錄。同上書頁一六八。

73 沈國芳採訪錄。同上書頁一六七。

74 參見鄒元江：〈走不出的西方戲劇美學強勢話語語境——對張庚戲曲美學思想的反思之一〉，《戲劇》二〇〇六年第二期。

75 參見鄒元江：〈如何理解中國戲曲藝術的「間離效果」與「設身處地」？——田民《梅蘭芳與二十世紀國際舞臺：中國戲劇的定位與置換》獻疑〉，《文藝研究》二〇二三年第四期。

76 青春版《牡丹亭》最初也在一些方面走過彎路，比如：「第一版的舞美跟現在的是不一樣的。第一版是做了一個特別的空間，是全部封閉的。」蔡少華採訪錄。見傅謹主編：《白先勇與青春版《牡丹亭》》，頁六六─六七。

77 參見鄒元江：〈從青春版《牡丹亭》上演十週年看崑曲傳承的核心問題〉，《戲曲藝術》二〇一五年第二期。

誕生。在傳統與現代轉換之間，由於汪世瑜、翁國生「適度」的把握到位，因而，「不會漏出很深的痕跡來」[78]，這對當代戲曲的創作和改編是一個非常具有借鑑價值的示範！

四、結論

學界有人認為，一些文化名人也是可以做像白先勇青春版《牡丹亭》傳承傳播經典這樣的事情的。對此，蔡少華表示懷疑，認為「這個無可比擬……我們在呼喚第二個白先勇，有嗎？很難。這種事情真的是可遇不可求，再過五十年有沒有都不知道？」[79] 的確，「文人義工製作人」是一個嶄新的創制，它不同於過去的任何一種製作人（或政府主導）體制，因而，它只是一個有著巨大價值的成功範例，而不是一種有章可循的「體制」制度，嚴格說來它是不可重複、也難以複製的！這涉及到「文人義工製作人」的聚力渡人成己的人格魅力、傳承文脈的使命意識、非功利的審美境界、純粹直覺的藝術修養和獨具隻眼的現代視野，而這些素養並不是任何一個文化名人都能夠具備的。但也正是這個彌足珍貴的成功範例，給予我們如何將傳統面對現代的諸多啟示：一是任何藝術創作，尤其是對傳統經典的創新，不能缺少文化理念的深度干預和審美自覺。二是對傳統經典的再造首要的是選對的人，無論是傳授者的正宗權威性，還是被傳承者的潛質可造就性，都應該是一時之選。三是藝術創造的無目的性與合目的性的契合，不為評獎、不為藝術節（匯演）、不為政績的價值擔當，堅守賡續傳統精粹的文人使命意識。四是從創構之始就有目的的選擇義演、商演的恰當的觀眾群體，而不是為任意的大眾觀賞群體，更不是為所謂的「專家」評審群體。

78 汪世瑜採訪錄。見傅謹主編：《白先勇與青春版《牡丹亭》》，頁七九。

79 蔡少華採訪錄。同上書頁七〇。

湯顯祖劇作的當代闡釋

——緣起於青春版崑曲《牡丹亭》

鄒自振／閩江學院人文學院教授

一

二〇〇一年五月十八日，這在崑曲史上是一個永遠值得紀念的重大日子。聯合國教科文組織首次宣布「人類口述與非物質文化遺產代表作」名錄，一共十九項。中國的崑曲在入選專案中名列榜首，這是聯合國教科文組織對中國崑曲的最高禮遇，也是對崑曲在人類文化傳承中的特殊地位、貢獻和價值的高度認定。這表明崑曲這項藝術已臻世界地位，屬於全人類的文化遺產。一種藝術，尤其是表演藝術，能夠超越時空限制、文化隔閡而達到世界性的地位並不多見，其藝術境界必需提升到一定的高度，才能為世界專家所欣賞。

我正式接觸和了解崑曲有了直觀感性的認知。

我正式接觸和了解以致愛上崑曲是一九八二年。此年，我求學蘇州，遊園林、品崑曲、聽評彈，開始對明清傳奇、江南文化及崑曲有了直觀感性的認知。

四五月間，蘇州舉辦了江、浙、滬二省一市崑曲會演，我觀摩了《牡丹亭》的三個整本戲和「臨川四夢」的十幾個折子戲。整本戲有上海崑劇團改編的《牡丹亭》，分《閨塾訓女》、《遊園驚夢》、《尋夢情殤》、《魂遊遇判》、《投觀拾畫》、《回生拷園》等七場，江蘇崑劇院縮編的《牡丹亭》（上本），還有浙江崑劇團演出的《學堂》、《拾畫》、《叫畫》等《牡丹亭》折子戲。這段經歷對我後來研究湯顯祖的戲劇詩文打下了堅實

基礎。十月，在湯顯祖故里江西，舉辦了紀念湯翁逝世三六六週年活動，用贛劇弋陽腔、贛劇青陽腔、宜黃腔、盱簫河戲高腔、撫州採茶戲等唱腔、劇種演出「臨川四夢」及其折子戲。

我為在撫州—南昌召開的紀念湯顯祖逝世三六六週年學術研討會撰寫了《從崔鶯鶯到杜麗娘》的論文。此文得到戲劇史家蔣星煜的肯定。蔣先生在《〈西廂記〉與「臨川四夢」》中指出：「在江西，湯顯祖故鄉撫州臨川，鄒自振有《從崔鶯鶯到杜麗娘》的論文。……徐朔方、鄒自振、熊毅祐子等諸位已經在《西廂記》與《牡丹亭》、崔鶯鶯與杜麗娘的比較研究上做出了不少成績，帶了頭，這是可喜的良好的開端。」同年我還在蘇州大學《明清詩文研究叢刊》發表了《湯顯祖詩歌選評》。

時隔十八年，二〇〇〇年十月，我應邀參加撫州撤地設市暨湯顯祖誕辰四五〇週年紀念活動，又集中觀看了撫州採茶戲《牡丹亭》，以及用古老的海鹽腔等唱腔演出的「臨川四夢」折子戲：《牡丹亭》、《牡丹亭·冥誓》、《紫釵記·怨撒金錢》、《邯鄲記·生寤》等。此外，我在撫州工作期間，還曾與劇作家龍雪翔、夏雪慶等友人商討過「臨川四夢」折子戲的改編，如《南柯記·蟻鬥》、《邯鄲記·召還》等。

然而，戲曲經典的現代演繹畢竟會帶來許多新問題。無論是《牡丹亭》，還是《南柯記》、《邯鄲記》或《紫釵記》，在現代大舞臺的演出形式與古典文本之間，均存在著不適應不和諧的地方。古典文本的演出形式是將戲集中在一二個演員身上（包括舞臺美術、舞臺調度等），一旦搬上現代大舞臺，就顯得空蕩蕩的空間面對一二個演員的擠迫。如何充分利用舞臺空間，就是編導在進行現代演繹時必需考慮的。從有利的方面來看，這是解決現代觀眾與古典文本之間差距的有力手段。

世紀之交的《牡丹亭》四個演出本：

1、一九九九年上海崑劇團的上、中、下三本三十四齣《牡丹亭》

2、由譚盾作曲、彼得·塞拉斯導演的歌劇《牡丹亭》

3、由美籍華人陳士爭執導的五十五齣全本《牡丹亭》

4、由在美的中國戲劇工作坊，以及由崑曲演員和玩偶交錯演出的《牡丹亭》。

這些無論是從古典文本中重新組合還是衍生出的歌舞，都使觀眾對經典演繹有了親近感。但不利的地方也顯而易見，即現代演繹將同時面對古典文本和傳統戲劇表演藝術的繼承，讓現代觀眾和專家認可搬上現代大舞臺演出的仍然是崑劇《牡丹亭》，而不是同名歌劇、玩偶劇或其他什麼東西。在繼承傳統經典和現代演繹之間，戲劇藝術家們走了一回鋼絲，並且走得頗為成功。從大文化角度來思考，這裡面提供的東西具有文化普遍意義：如何讓古老的中華文化發揚光大，走向世界，需要解決的就是對其進行現代演繹並使之能為今人接受，同時又不使其精義走樣變味而保持「原汁原味」。

美國林肯藝術中心總監約翰・洛克盛爾在讀完陳士爭向他推薦的《牡丹亭》伯奇英譯本後，和眾多的中國人一樣激動不已，遂投資五十萬美元，一定要將中國戲劇史這部足以與莎士比亞的《羅密歐與茱麗葉》相媲美的經典之作完完整整地搬上世界舞臺。這一願望的實現也使眾多的異國戲劇愛好者激動不已。繼之，上海崑劇團在美國舞臺上成功演出五十五齣全本《牡丹亭》，杜麗娘、柳夢梅的一往情深流淌於大洋彼岸，不能不說是世紀之交世界戲劇史上的一件幸事。

據清人焦循《劇說》記載，當年湯顯祖在寫《牡丹亭》時，「運思獨苦，……乃臥庭中薪上，掩袂痛哭」，其中深意已不知代幾人能領會。湯氏亦自云：「傷心拍遍無人會，自招檀痕教小伶。」然而，《牡丹亭》這一世界文化遺產的風華絕代還不斷「迤逗」著四百多年後的人們，總想為著當年的「如花美眷，似水流年」，再去「驚夢」「尋夢」一番。

二〇〇一年，巴蜀書社出版了我的第一部「湯學」專著《湯顯祖綜論》（一九九六年百花洲文藝出版社出版的《臨川才子論集》彙集相關研究論文四十餘篇，其中有關湯顯祖的論文十二篇）。《湯顯祖綜論》將湯顯祖放在整個中國文學發展史、乃至世界文學的大背景下進行綜合考察，將湯顯祖與明清戲曲作家，將「臨川四夢」與元明清戲曲名作，將湯顯祖的文藝創作與中國古典小說、與莎士比亞的《羅密歐與茱麗葉》進行縱向橫向比較，通過多角度全方

位觀照，全面論述了湯顯祖的生平與戲劇創作、湯顯祖與中國古代文學及明清文藝思潮的關係、湯顯祖在中國乃至世界文學中的地位等重要問題。蘇州大學王永健教授在本書〈序〉中說：「《湯顯祖綜論》不僅對前人和時賢的研究成果有所吸收和借鑑，更有自己的獨到見解。比如第二編《湯顯祖與古典文學名著》，可以說每一節皆有新意和創見，與泛泛之綜論不可同日而語。」

二

二○○四年，由白先勇先生主持製作，並由大陸、香港和臺灣藝術家攜手打造、蘇州崑劇院青年演員擔綱演出的青春版《牡丹亭》開始演出。《牡丹亭》這部經典戲曲，案頭劇本與場上演出同時並舉，互相輝映，這無疑是崑曲的光輝與榮耀。白先勇先生說：

我們以「青春版」為號召，有幾層涵意：首先《牡丹亭》本為一曲歌頌青春、歌頌愛情、歌頌生命的讚美詩，男女主角正值花樣年華，因此，我們舉用青年演員飾演杜麗娘與柳夢梅，符合劇中人物年齡形象。崑曲是有四百多年歷史的古老劇種，但崑曲的演出不應老化，崑曲的前途，在於培養年輕的演員，吸引年輕的觀眾。

在「臨川四夢」中，作者自己最為得意，在社會上影響最大，並奠定湯顯祖做為中國古代戲曲大家地位的是《牡丹亭》。《牡丹亭》以五十五齣的篇幅，敷演了生死夢幻的奇情異彩——「夢中情」、「人鬼情」、「人間情」。全劇通過杜麗娘現實生活中的悲劇和幻想中的喜劇，深刻地揭露了封建禮教的殘酷，表現了封建禮教的叛逆者衝決禮教羅網的決心，歌頌了他們為追求理想的婚姻所作的不屈不撓的鬥爭。《牡丹亭》這部悲喜劇，在中國古代文學中，透露了要求個性解放的可貴資訊。《牡丹亭》給予愛情最高的禮讚。愛情可以超越生死，衝破禮教，感動冥府、朝廷得到最後的勝利。

青春版《牡丹亭》，即以〈訓女〉、〈閨塾〉、〈驚夢〉、〈言懷〉、〈尋夢〉、〈虜諜〉、〈寫真〉、〈道

觀〉、〈離魂〉等九齣為「夢中情」（上本），以〈冥判〉、〈旅寄〉、〈憶女〉、〈魂遊〉、〈幽

媾〉、〈淮警〉、〈冥誓〉、〈回生〉等九齣為「人鬼情」（中本），以〈婚走〉、〈移鎮〉、〈如杭〉、〈折

寇〉、〈遇母〉、〈淮泊〉、〈索元〉、〈硬考〉、〈圓駕〉等九齣為「人間情」（下本），展開全劇，敷演四百年

前「生死夢幻的奇情異采」。

青春版《牡丹亭》盡量保持崑曲抽象寫意，以簡馭繁的美學傳統，也利用現代劇場的嶄新概念，使全劇的演出既

適應現代觀眾的視覺要求，又遵從崑曲委婉綺麗的古典精神，在音樂、唱腔、美術、服裝、舞臺、燈光、舞蹈乃至書

法、繪畫等藝術形式上都做了全新的追求與探索，讓人耳目一新，自然激起了青年一代對民族優秀文化和高雅藝術的

關注和熱情。

高等院校不僅是現代流行文化和藝術聚集的場所，也是民族傳統優秀文化和高雅藝術展現的舞臺。崑曲藝術融會

中國文學、戲劇、表演、音樂、舞蹈、美術於一體，是最富有詩情畫意的綜合性舞臺藝術，它集中國古典藝術與美學

之大成，是東方藝術的傑出代表。《牡丹亭》的改編與演出，讓青年一代面對面地領略中國傳統文化的美，感受到中

國傳統文化精髓，產生了對博大精深的中國傳統文化的高度認同。

湯顯祖《牡丹亭》上承「西廂」，下啟「紅樓」，是中國浪漫主義文學傳統中一座巍巍高峰，四百多年來不絕於

舞臺。在嶄新的二十一世紀，做為世界文化遺產的中國崑曲和它的代表作《牡丹亭》，隨著青春版《牡丹亭》在世界

的巡演，標誌著崑曲的全面復興，它給予這門古老藝術與經典名著以青春的喜悅與生命，並必將以超越時空的限制和

文化的隔閡走向世界，在世界多元文化中展示其永不熄滅的藝術風采。

從世界範圍內考察湯顯祖與莎士比亞這兩顆同時代的劇壇巨星，一位被譽為「東方的莎士比亞」，一位被馬克思

推崇為人類最偉大的戲劇天才。歷史有時竟是這樣地巧合，湯顯祖和莎士比亞同時在東西方鑄造了《牡丹亭還魂記》

《羅密歐與茱麗葉》等戲劇巨制，又在同一年輟筆辭世。這兩座分別隆起於亞、歐二端的高峰，成為世界文化中的奇

觀。他們雖然早已在四百多年前同時隕落，但是他們的作品卻永留人間，至今在世界舞臺上歷演不衰。他們不朽思想

的翅膀依然在我們頭上翱翔，他們劇作的激情火焰將永遠在我們心頭燃燒。

三

青春版崑曲《牡丹亭》啟示我們：如何看待、保存與繼承中華文化的優秀遺產，以二十一世紀的眼光闡釋與弘揚經典名著，這是時代交給我們當代學人的責任。所以，我們應該把《牡丹亭》盛名之下所固化的湯顯祖不斷擴充延伸，將其作品背後所折射的思想性與時代性結合起來，賦予人物與作品以時代的意義。四百多年前，湯顯祖所追求的「情」與「夢」並沒有本質的區別，這種對於美好的嚮往是人類與生俱來的需求。總而言之，對湯顯祖的研究還有許多空白需要學者去填補，有更加寬闊的領域等待研究者去開拓，也有層出不窮的問題值得後人去重新思考。這就可以充分說明，湯學研究只有開始，沒有結束。我們後來湯顯祖研究論著的推出都緣於青春版崑曲《牡丹亭》巨大的感召力。

二〇〇六年九月，撫州舉辦紀念湯顯祖逝世三九〇週年國際學術研討會，我為此積極出謀劃策，為撫州邀請來大批著名學者。二〇〇八年，撫州湯顯祖大劇院落成，我通過周秦教授，聯繫白先勇先生，邀請「青春版」崑曲《牡丹亭》劇組來撫州演出三天。

二〇〇七年，江西高校出版社出版了我的又一部「湯學」專著《湯顯祖與「玉茗四夢」》（百花洲文藝出版社二〇〇四年出版《湯顯祖》）。該書確切說是一部湯顯祖傳論。全書共八章，前五章以湯顯祖的生平為綱，闡述湯顯祖生命的各個重要時期最為重大的事蹟，涉及時代、師承、學術、思想、社交、政治、詩文創作和戲曲創作，可說是一部內容豐富而清晰的湯顯祖評傳；後三章「玉茗四夢」的因襲與創新》、《「玉茗四夢」的啟迪與影響》、《人類永恆的文化遺產》則是對湯顯祖在文化史上承前啟後的歷史地位的綜合評價。周育德先生在該書「序」中說：「鄒自振在湯顯祖誕生四五〇週年之際，出版其《湯顯祖綜論》，在湯顯祖逝世三九〇週年之際又出版其《湯顯祖與「玉茗

四夢》，以其信心之誠，筆力之健，稱得起是湯顯祖研究領域中的一位『壯努力』了。」

二○一○年，我應香港特區政府中國文化研究院之邀，製作《燦爛的中國文明·湯顯祖與「臨川四夢」》的網上專題，並在聯合國教科文組織的「中華文明之光」欄目播出（該專題的國內版《湯顯祖及其「四夢」》二○一三年由中國文史出版社出版）。此書及網上專題以淺近清新的文字，圖文並茂的巧思安排，把湯顯祖的思想、傳略，「四夢」創作的背景，四劇思想主旨、藝術成就等，通過簡潔明白的語言敘說出來。其中採集、插錄的湯顯祖手跡，「臨川四夢」的版本、刻本、插圖、名家題詞、演出劇照等一一得以展現。我在湯顯祖家鄉生活了三十餘年，通過悉心尋訪，搜集了許多有關湯翁的珍貴的文物資料，以及新建修復的湯顯祖的文物建築，如湯顯祖墓、湯顯祖紀念館等，配以形象的圖片，使該書及網上專題既有學術的嚴謹規範，又有便於廣大受眾視聽的簡明通俗。

為紀念湯顯祖誕辰四六○週年，南昌大學於二○一○年十二月舉辦了以「江西的湯顯祖，世界的湯顯祖」為主旨的學術研討會。南昌大學人文學院邀我參與會議的組織與籌劃。會議就湯顯祖文學思想研究、湯顯祖詩文研究、湯顯祖與贛都文化的關係等展開深度探討。會議期間，還演出了贛劇「臨川四夢」，包括《紫釵記·怨撒金錢》、《牡丹亭·遊園驚夢》、《南柯記·南柯夢尋》、《邯鄲記·魂斷黃粱》四個折子戲。

同年，百花洲文藝出版社為弘揚和傳承中華文化，推進湯顯祖戲曲研究和普及，決定編輯出版《湯顯祖戲曲全集》，請我牽頭促成。此前我亦曾有《邯鄲記評注》，中國戲劇出版社二○一○年出版。我力邀中山大學黃仕忠教授、蘇州大學周秦教授、閩南師範大學胡金望教授、南昌大學王德保教授及五位文學博士共同完成。經過近五年的努力，《湯顯祖戲曲全集》評注本（含《紫簫記》、《紫釵記》、《牡丹亭》、《南柯記》、《邯鄲記》，共五冊）於二○一五年出版，並於二○一六年推出精裝本。此書以二十一世紀的眼光，對四百年前的明代劇作進行了全新闡釋，注解詳細，評析到位，對於當代讀者理解湯顯祖的劇作有很大的啟示。

我們編撰的這套《湯顯祖戲曲全集》即以毛晉汲古閣刻本為底本，並與明清其他版本參校，尤其參考了當代錢南揚、徐朔方諸先生悉心整理的箋校本。我們的工作是對湯顯祖的全部戲曲進行精當的注釋和評析，力求通過簡潔準確

731

的注釋為讀者掃清閱讀障礙，並從文本出發，聯繫舞臺演出，涉及情節發展、人物性格、藝術特色等諸多方面，幫助讀者進一步鑒賞和品評湯顯祖戲曲，使全書成為一套兼顧學術性和普及性的湯顯祖戲曲讀本。

《湯顯祖戲曲全集》出版後，得到學術界、出版界的讚譽。《湯顯祖戲劇全集》（英文版）的翻譯者汪榕培教授評價道：「這部全集的編纂有承前啟後的作用，既體現了前人的研究成果，又有新的發揮；既有字詞的解釋，又有句子的闡釋；既標明了集句詩的作者，又引述了原詩的全文，是到目前為止最有參考價值的湯顯祖研究專著。」

同時，百花文藝出版社於二〇一五年出版的《湯顯祖與明清文學探賾》一書，則是我的學術考證之作。其中關於羅汝芳、李贄和陸王心學的考述，具體論證了湯顯祖與其「四夢」創作的思想基礎。關於「臨川四夢」對《長生殿》、《紅樓夢》等明清戲曲、小說的影響，關於湯顯祖詩歌、散文的論述，反映了我對湯顯祖成就多方面的認識和研究。尤其引起學術界關注的，是我較早地把「臨川四夢」做為《西廂記》與《紅樓夢》之間重要的一環，寫過系列文章，闡釋其傳承、發展與影響，多有新的創見。

另外，我主編、汪榕培教授作序的「湯顯祖研究書系」由江西高校出版社於二〇一六年出版。「湯顯祖研究書系」共四冊，分別為《湯顯祖與「臨川四夢」》（鄒自振著）、《湯顯祖與羅汝芳》（羅伽祿著）、《湯顯祖與蔣士銓》（徐國華著）、《湯顯祖與莎士比亞》（張玲、付瑛瑛著）。以專著組合的方式策畫的這套書系，是湯顯祖研究的一個創舉。如果說，《湯顯祖與「臨川四夢」》所涉及的是湯顯祖的本體研究，那麼，其餘三本則是從三個完全不同的角度來解讀湯顯祖的。其中《湯顯祖與羅汝芳》上溯他的思想淵源，《湯顯祖與蔣士銓》、《湯顯祖與莎士比亞》則側重於研究他的影響，這又包括國內與國外兩個方面。汪榕培先生在序言中所期待的湯學研究的世界意義和湯顯祖研究的深入與拓展，在這套書系中已經有了初步的顯現。我們從不同角度考察「臨川四夢」、羅汝芳、蔣士銓、莎士比亞等與湯顯祖之間的關係。這就為書系從多角度觀照、研究湯顯祖，提供了開闊的視野。

我對湯顯祖關注的視角是多方位的。《湯顯祖綜論》、《湯顯祖與明清文學探賾》、《湯顯祖與「臨川四夢」》等專著都涉及湯顯祖關注的生平與思想、戲曲與詩文，涉及湯顯祖對中國文化多方面的影響，以及湯顯祖文化的國際傳播

等廣闊的論題。這些著作既有學術的嚴肅性，又有便於廣大受眾視聽的通俗性。二〇一六年，撫州湯顯祖紀念館做升級版板改造，我為之撰寫了一整套展板解說詞，也是屬於學術性與通俗性相結合的產物。多年來我省內外高校、圖書館、電視臺等開設相關湯顯祖的專題學術講座約五十餘場，特別注意學術性與普及性相結合，引導聽眾、讀者觀賞《牡丹亭》，讀懂湯顯祖及其劇作。最近幾年的主要活動有：

《讀文學經典之「臨川四夢」》，江西教育電視臺二〇一七年八月首播。二〇一六年，中英兩國舉行了紀念兩位元世界文化名人的系列活動。在中國，多種湯顯祖的作品集隆重出版，多種「臨川四夢」重排上演，多種研究論著相繼問世。我在講座中指出，當莎士比亞的輝煌劇作轟動英國舞臺的時候，中國的湯顯祖也成為閃耀明清劇壇的最明亮的星辰。做為劇作家，湯顯祖當屬世界第一流。湯顯祖還給我們留下二千二百多首詩歌、六百多篇散文，新近發現的煌煌巨著《玉茗堂書經講意》足以證明他還是一個稱職的學者。湯顯祖的學問涉及政治、哲學、宗教、文學、藝術、教育等方面。就天縱逸才和學問廣博而論，在世界戲劇史上也很難找到與湯顯祖並肩的人了。

二〇一八年四月二十二日，「世界讀書日」前夕，我與周秦教授接受江西省宣傳、文化部門特邀，在南昌面向湯顯祖故里的聽眾、讀者作了一場《崑曲與贛劇雙語背景下的《牡丹亭》》學術講座。講座之後，我們與來自蘇州的崑曲名家和江西省贛劇院的青年演員當場互動，演唱了崑曲、贛劇《牡丹亭》、《邯鄲記》片段，回答了戲曲愛好者、青年演員和聽眾的提問。大家一致表示要弘揚和傳承中華優秀傳統文化，加強文化自信，讓中國文化走出國門、走向世界。

為中央紀委、江西省紀委《湯顯祖家風家訓的啟示》專題片撰稿，江西電視臺二〇一七年九月首播。我在文中指出：臨川號稱「才子之鄉」，這種榮譽的取得，與歷代重視書香傳家的家風、重視教育的民風息息相關，以湯顯祖為代表的悠久的家學文化傳統是臨川文化乃至中華文化綿延至今的一個重要原因。

二〇二一年，深圳衛視邀我作《東方戲劇巨匠的寄夢人生》電視紀錄片，片中插播了青春版崑曲《牡丹亭》及鄉音版盱河高腔《牡丹亭》折子戲，引起較大的社會反響。

733

我也注重崑曲藝術的傳播與弘揚。我先後二十餘次到蘇州、崑山參加中國崑曲學術研討會、中國崑劇藝術節以及相關會議。發表的學術論文主要有：〈湯、莎劇作比較論〉（《中國崑曲論壇2005》）、〈臨川劇作與洪昇的《長生殿》〉（《中國崑曲論壇2006》）、〈走向世界的湯顯祖研究〉（《中國崑曲論壇2007》）、〈湯顯祖劇作的當代闡釋——《湯顯祖戲曲全集》總序〉（《中國崑曲年鑑2016》）、〈湯顯祖研究的回顧與前瞻〉（《中國崑曲年鑑2017》）、〈馮夢龍編劇學理論初探〉（《中國崑曲年鑑2021》）、〈湯顯祖戲劇對前代文學的繼承與革新〉（《中國崑曲年鑑2019》）、〈論徐渭對湯顯祖的影響與啟迪〉（《中國崑曲年鑑2022》）。後二文分別入選「中國崑曲2018年度推薦論文」、「中國崑曲2021年度推薦論文」。

在此疫情肆虐全球的情況下，我們召開「傳承與傳播」：青春版《牡丹亭》與崑曲復興國際學術研討會，對於弘揚民族文化的精粹，促進包括《牡丹亭》在內的中國文學經典名著的研究都具有深遠的意義。無疑，時值今日，做為世界文化遺產的中國崑曲和它的代表作《牡丹亭》，已從「美麗的古典」走向「青春的現代」。

感謝白先勇先生，感謝各位與會同仁，感謝主辦方東南大學藝術學院。

論服飾圖案在青春版《牡丹亭》審美意象建構中的作用

鄒璐／湖北美術學院時尚藝術學院副教授

青春版《牡丹亭》從二〇〇四年首演至今已有十數載，其在崑曲發展式微之際引起了現象級的觀劇熱潮，引發了各界對傳統戲曲發展的持續討論。青春版《牡丹亭》中匠心獨運的舞臺美術，特別是精美雅緻的服飾設計，不僅為相關創作領域提供了新的審美範式，也對傳統戲曲舞臺美術的當代創新頗具啟發意義。對青春版《牡丹亭》中服飾創作的分析，目的不僅在於探索在審美意象統攝下舞臺媒介物創作觀念的生成，更重要的是通過服飾去探討戲曲藝術發展的本質性問題，即怎樣從「為何」中發現「何為」，繼而在戲曲的審美感知方式和藝術表達形式的關係上提出有建設性的學理思考。

一、青春版《牡丹亭》的審美意象

青春版《牡丹亭》呈現給觀者一個完整的、「中國式」的視覺圖景。圖景中的舞臺媒介物具有典型的中國戲曲審美特徵，它們既有獨立的審美價值，也共同參與到整體審美意象的建構中。在探討服飾這一媒介物的藝術創作觀念之前，需要先探明本劇意欲呈現的審美意象為何，以及這種意象是基於何種審美感知方式產生的。

1、「中國式」的審美意象

《牡丹亭》在中國傳統藝術中的經典地位與原作蘊含的「情」與「美」密不可分。孫英春說：「《牡丹亭》從追

735

求個性解放、人性自由夢想的文學作品、語言符號，轉化為崑曲雅韻、戲曲精粹的標誌性符號，被士紳階層奉為堂會雅集中追求風雅、表徵品位的身分象徵，到伴隨國學的復興、衰落、歷經沉浮、凝結為高雅藝術、傳統藝術的代表，其符號意義的構建、認知始終是在人與符號的社會互動中形成和維持的，並通過個體的解釋得以修正。[1] 其表述中的「個體的解釋」，可以理解為不同編演者基於對劇作文本的解讀，在舞臺藝術中進行的創新性表達。雖然創新形式各異，但令《牡丹亭》生命力延續的是在創作者和觀者心中不變的、對「情至」思想的認同。其中，「情至」思想是毫無爭議的創作圭臬，但《牡丹亭》的審美意象及相應的呈現方式卻很少在二度創作中被給予明確的定義。

白先勇在談青春版《牡丹亭》創作理念時說：「崑曲藝術包含了文學，更強化了文學，感染的力量變得非常大；再加上蘇繡，書法，笛聲，水袖，全都是中國的傳統藝術，所有中國式的美加在一起力量就更大了。」[2] 這裡所說的「中國式的美」，可以認為是對青春版《牡丹亭》意欲呈現的審美意象的定義。在劇中這種「美」是由多種傳統藝術形式共同去呈現的。宗白華認為中國各門傳統藝術雖各有體系，但存在審美觀上的共通之處，因此，應該將它們聯繫起來研究。[3] 在青春版《牡丹亭》中，書法、繪畫、音樂與服飾這些具有審美共通性的傳統藝術形式化身為舞臺媒介物，共同參與到了對「中國式」的審美意象的建構中。

2、「非物件化」的審美感知方式

戲曲的藝術觀念需要借助媒介物來呈現，此處所指的「媒介物」包括舞臺裝置與舞臺表演兩個主要組成部分。

1 孫英春：《跨文化傳播學》，北京大學出版社，二〇一五年版，頁二一四─二一五。
2 白先勇：《白先勇與青春版《牡丹亭》》，花城出版社，二〇〇六年版，頁八五。
3 宗白華：《美學散步》，上海人民出版社，二〇一〇年版，頁三。

在中西方戲劇觀念中，對舞臺媒介物的審美感知方式存在著巨大差異。鄒元江將中國戲曲媒介物的審美感知方式定義為「非物件化」的，他說：「戲曲藝術的各種媒介物卻並不是擬真的，這些媒介物只是具有審美意味的假定的存在物，我們可以單獨欣賞中國戲曲的每一個構成元素，而決不會去單獨欣賞亞里斯多德戲劇舞臺上各種媒介物。也正是因為此，中國戲曲藝術的媒介物永遠不會將欣賞者的眼光限制在具象的實物上，而只會訴之於觀賞者馳騁自由的想像力。」[4] 也就是說，服飾、臉譜和道具等戲曲舞臺媒介物之所以會形成有指稱能力的符號系統，且具有獨立的審美價值，原因在於其不是對表現物件的刻摹與再現，而是經過概括與提煉之後形成的程式性表達，是「非物件化的」。對程式性表達的欣賞需要充分調動想像力，這也是中國藝術的抽象化、類型化的審美感知方式的體現。關於西方戲劇舞臺美術的特徵，蘇珊‧朗格說：「戲劇又能吞併進入它的舞臺範圍之內的一切可塑性藝術，但這些可塑性藝術本身所具有的繪畫的、建築的或雕塑的美，其目的卻又在於加強戲劇的美，如果把一件偉大的雕塑品放在一幕戲劇或悲劇的舞臺之上，它就只能起到舞臺背景的作用，或只能做為戲劇的一個元素而存在。在服務於這樣一種目的的時候，它的作用甚至抵不上一件用紙板做成的複製品。」[5] 西方戲劇的舞臺媒介物做為表演的附屬物，注重對表現對象的真實性還原，是「物件化」的。它不具有表達意象的功能，難以激發觀眾的想像和情感，無法去「單獨欣賞」。中西方戲劇舞臺媒介物的不同特徵說明了兩類文化在審美感知方式上存在巨大差異，而青春版《牡丹亭》的「中國式」的審美意象正是基於極具中國文化特色的、「非物件化」的審美感知方式去建構的。

3、戲曲服飾「不變」中的「可變」

在「以虛代實」的傳統戲曲舞臺空間中，服飾做為角色重要的外在表現形式，承擔了展現裝飾美、塑造人物等

4 鄒元江：〈對京劇表演物件化思維的反思〉，《戲劇藝術》，二〇一六年第四期，頁四二。

5 蘇珊‧朗格著、滕守堯等譯：《藝術問題》，中國社會科學出版社，一九八三年版，頁八一。

具象性表達的功能。傳統戲曲服飾雖已發展出穩定的程式，但並非是「不變」的。首先，服飾的創新變化是戲曲自身發展的結果。朱家溍在《清代的戲曲服飾史料》中談及《牡丹亭》的裝扮程式時說：「在舞臺上同一人物、角色的穿戴基本上一樣（指的是穿戴衣物從名稱上看來相同）。當然也有和近數十年不一樣的，例如崑腔中的〈遊園〉、〈驚夢〉的杜麗娘，題綱載：『遊園，杜麗娘，月白衫子，小雲肩，裙。』按近數十年已沒有用小雲肩的了。『驚夢，杜麗娘，紅襖，軟披，雲肩，插鳳；柳夢梅，晉巾，紅褶子，柳枝』，都和近代現代不同。」6 可見，傳統劇碼在搬演的過程中，同一角色的裝扮會隨時代的審美風尚、表演方式等發生改變；其次，在戲曲人物的塑造中也有通過服飾來求「變」的需求。宋俊華在談戲劇服裝設計時指出：「中國古代戲劇又總是盡量在程式範圍內創造出豐富的個性形象來，表現為同一類型穿戴的不同人物在穿戴上既遵循本類型穿戴的規則，又有所變化，即是通過服飾部件，如顏色、款式、配飾、穿著的變化來展示扮相的個性。」7 這種「變化」的需求最明顯地體現在以行當劃分的裝扮程式中，如杜麗娘和崔鶯鶯雖然同為閨門旦角色，可通用顏色柔美、紋飾清雅的女帔，即用「不變」的裝扮程式來表明「未出閣的大家閨秀」這一身分。但《牡丹亭》原劇中杜麗娘的命運充滿了奇幻色彩，這也意味著舞臺上的人物扮相必然要從視覺上去呼應文本，進行有別於程式的表達。可見，戲曲服飾在「不變」的程式基礎上存在「可變」的空間，也有「求變」的必要性。那麼，如何在「不變」中合情合理地「變」，也就成為了傳統戲曲舞臺美術在創新的過程中所面對的一個難題。

6 朱家溍：〈清代的戲曲服飾史料〉，《故宮博物院院刊》，一九七九年第四期，頁二七。

7 宋俊華：《中國古代戲劇服飾研究》，中山大學，二〇〇二年，頁一〇五。

二、服飾圖案與人物塑造

青春版《牡丹亭》的藝術總監及服裝設計負責人王童在採訪中談到：「崑曲已有數百年的歷史，它的服裝結構嚴謹，有一定的規矩，我們決定維持其形式，將設計維持其形式。」我們決定維持其形式，將設計重點放在圖案的花色、構圖。」[8]這一創作思路可以視為是對「不變」中的「可變」的探索，即基於對劇作文本的理解和對崑曲傳統服裝程式的尊重所進行的「有限度」的創新。此處談到的「花色」和「構圖」兩個設計重點，和前文白先勇提及的「中國式的美」中包含的「蘇繡」，同屬於服飾圖案的創作範疇，也是本劇服飾創作中最重要的「可變」之處。

1、戲曲服飾圖案的類型化特徵

圖案不僅是手工技藝的物質載體，更是文化的傳播媒介和符號化象徵。在中國文化的發展過程中，圖案的能指形態和所指意義之間形成了相對穩定的關聯，並在社會中具有廣泛的認知基礎。服飾圖案的「傳情達意」功能尤為突出，到明清時期甚至達到了「圖必有意、意必吉祥」[9]的地步。如在贈予情人的荷包上繡表現纏綿愛情的「蝶戀花」，在初生嬰孩肚兜上繡用於祈福驅邪的「蝙蝠」，這些服飾圖案委婉地傳遞著中國人心中的情思和寄望。戲曲服飾雖源於日常生活，但在發展的過程中，基於戲曲特殊的表演方式進行了提煉和誇張化表現，服飾圖案具有了與臉譜相似的「類型化」的表意功能。觀者能基於認知經驗解讀服飾圖案與角色的對應關係。因此，戲曲服飾圖案的創作不應只做形式上的考慮，還應基於對劇作中「人」與「情」的理解，以類型化思維來建立圖案的能指與所指之間的關聯。

8 陳怡蓁：〈青春、柔雅、粉嫩的服裝設計——專訪王童、楊文瑩〉，http://www.bookzone.com.tw/event/ct001_003/p03.as。

9 鄭軍：《民間吉祥圖案》，工藝美術出版社，二〇一五年版，頁十。

在《牡丹亭》的原劇作中並未直接描寫人物裝扮，而是通過抽象性、類型化的語言表達方式來呈現人物的外貌特徵。如杜麗娘的自白：「你道翠生生出落的裙兒茜，豔晶晶花簪八寶填。」[10] 其中，「裙兒茜」與「石榴裙」一詞用法相似，用以指代青年女子的動人美貌，而並非對服裝色彩的直接描述；「八寶簪」是對鑲嵌各色寶石髮簪的統稱，它同樣只是對杜麗娘華美裝扮和優渥出身的一個意象性指稱。雖然原劇作中沒有直接的服飾形態描寫可供參考，但提供了一系列視覺創作上的「關鍵字」，如貫穿全文的「柳」、「梅」、「牡丹」等與人物性格、命運密切關聯的詞語。在中國傳統文化認知中，這些詞語本身就是審美符號，從能指到所指都有類型化的美學意味，能夠引導觀者對人物進行詩意化的想像，這也是原劇作的高妙之處。也正因為這些「關鍵字」與其對應的圖案意義相通，創作者可以借圖案來「喻人」、「抒情」，為角色賦予能標識身分、傳情達意的視覺形象，讓「杜麗娘」在符合中國的傳統審美理想的同時，也成為了「情至」思想的化身。

2、服飾圖案對人物的塑造

「花」是《牡丹亭》原劇作中最重要的視覺關鍵字，也是青春版《牡丹亭》服飾的主要圖案題材。劇中服飾在花的類型選擇和圖案設計上頗具巧思，不僅以「花」來裝扮人物外形，還通過其寄託人格精神、抒發內心情感。

I、「花」與愛情意象

「愛情」是《牡丹亭》中的第一主題，自然也是劇中「借物抒情」的表達重點。以原劇作中最重要的意象符號——「梅」為例，在其包含的梅子、梅花和梅樹等形態中均蘊藏著不同的文化內涵。如〈尋夢〉中杜麗娘因梅樹

10 湯顯祖著、徐朔方等校注：《牡丹亭》，人民文學出版社，二〇〇五年版，頁五三。

「梅子磊磊可愛」[11]而發出了「得葬於此，幸矣」[12]的感嘆，為何是梅樹？因為從《詩經・摽有梅》開始，「梅子」
就是傳統文化認知中的愛情信物，這一隱喻讓梅樹成為了愛情的魂歸之地和重逢之地；再如，柳夢梅的名字不僅是緣
其夢中「梅花樹下，立著個美人」[13]，湯公還借梅花「傲骨寒霜」的品格來表現柳夢梅出身貧寒卻自強不息的人物特
點。在青春版《牡丹亭》的舞臺美術中主要運用了「梅花」的表象與意象。梅花在劇中服飾的圖案體系裡是柳夢梅的
代表，當他在《驚夢》中身著繡了梅花圖案的月白色褶子登場時，無需任何言語即可表明身分。這一借由圖案指代身
分的表意方式延續到了之後的《寫真》、《離魂》兩折中，用一支始終伴隨著杜麗娘的白梅，既暗指了柳夢梅是其
「因夢而亡」的情感對象，也表達了杜麗娘堅貞的情感。梅花做為愛情的象徵符號，不僅勾連起了這三折戲的前後劇
情，也將觀眾的視覺認知和情感體驗聯結起來。

　　除了用單獨圖案來傳情達意，劇中還通過組合圖案的方式來暗示杜、柳二人的關係。其中，最值得注意的並非
是圖案形式，而是基於視覺心理和審美感知方式，利用圖案來表意的創作方法。一是突破圖案母題原有的平面結構，
用動態的圖形組合來表達情感意象。在表現杜、柳兩人相會的兩折戲中，均借助了愛情題材圖案「蝶戀花」來傳情達
意，但並未直接將「蝴蝶」與「花」兩種圖形元素按原有構圖繡於同一件服裝上，而是分別放置於兩人服飾上。在
〈驚夢〉中，柳夢梅身著繡了梅花圖案的褶子，杜麗娘身著繡了蝴蝶圖案的帔；在〈冥誓〉中，柳夢梅身著繡了水仙
圖案的褶子，杜麗娘身著繡了蝴蝶圖案的雲肩、帔和裙。兩人原本獨立的服飾圖案借由舞蹈中肢體的交流構成了全新
的圖示語言，宛如花與蝴蝶都活了過來，生動地傳遞了「蝶戀花」圖案的愛情意向，這一創作手法可以視為是對觀眾
知覺識別系統的巧妙調動。二是通過對同一題材圖案在不同場合的運用去暗示人物的離合。當杜、柳兩人並未真正處

11 同注10，頁六七。
12 同注10，頁六七。
13 同注10，頁四。

II、「梅、蘭、竹、菊」與文人身分

青春版《牡丹亭》在塑造柳夢梅這一角色時，主要運用了「梅、蘭、竹、菊」這一傳統的文人象徵符號。「梅、蘭、竹、菊」是中國文人畫中用以托物言志的經典題材，代表了不畏壓迫、高潔堅貞的人格精神。在明清時期，此題材的文化意義也延續到民間工藝美術中，成為了明清服飾中廣受歡迎的圖案主題，但其寓意與書、畫中的同類題材有一定區別。鄧福星說：「在民間美術中，梅被賦予的含義與在文人藝術中的寓意不盡相同，梅的民俗內涵往往帶有某些現實的功利意義。……文謂梅的五瓣象徵『五福』，即幸福、快樂、長壽、順利、和平……梅與竹組合（文人化畫中成『雙清』），在民間藝術中被喻為夫妻。」[14] 同理，「菊」在「萬字菊花」圖案中表長壽、「蘭」在「蘭桂齊芳」圖案中表家族興旺。這種「功利意義」雖然是從原本的文化寓意中引申而來，但演變成了與日常生活關聯更緊密的吉祥祈願，體現了民間工藝美術與文人藝術在審美追求上的區別。青春版《牡丹亭》的服飾中對「梅、蘭、竹、菊」的運用，突破了其做為服飾圖案的傳統意義，反而回歸到對文人氣質的體現上，這一變化可以視為是對舞臺服飾與書、畫等傳統藝術形式的審美共通性的探求。「梅、蘭、竹、菊」是劇中柳夢梅服飾的主要圖案題材，包括〈言懷〉中的竹、〈驚夢〉中的梅、〈幽媾〉中的蘭、〈如杭〉中的菊。此外，〈婚走〉中的玉蘭和〈冥誓〉中的水仙也

於同一時空中時，同一題材的圖案在兩人的服飾上是分別出現的。如蘭花分別出現在〈閨塾〉中的柳夢梅服飾中，玉蘭分別出現在〈驚夢〉的杜麗娘和〈幽媾〉中的柳夢梅服飾中；當兩人結為連理後，就出現了現代意義上的「情侶裝」，也就是戲曲中的「鴛鴦裝」。在〈如杭〉中，柳夢梅身著繡了黃色菊花圖案的褶子，杜麗娘身著繡了橘色菊花圖案的帔，配以手持「鴛鴦扇」的舞蹈，表現出兩人琴瑟和鳴、團圓美滿的情感狀態。圖案題材的統一帶來了視覺上的「成雙成對」之感，菊花這一意喻「長壽」的圖案也表達了對愛情長久的美好寄願。

14 鄧青：《寒香——鄧福星梅譚暨詠梅書畫》，天津人民美術出版社，二〇〇七年版，頁七四。

是寓意相近、用於意喻高潔品格的花卉。此外，劇中同類圖案對文人氣質的表達並非專屬於服飾，還運用在對文化空間的表現上。如在〈閨塾〉中，杜麗娘身著繡了蘭花圖案的帔，她的桌帷椅披上是竹枝圖案，陳最良的桌帷椅披上是松枝圖案，加之舞臺背景懸掛的《臘梅山禽圖》中的梅花和蘭花，在視覺上形成了「歲寒三友」這一與「梅、蘭、竹、菊」意義相似的文人藝術主題，表明了書房這一空間的特性。在同一個場景中，通過服飾、道具和布景等不同媒介物上的圖案，建立了整體視覺感受與文化意義之間的關聯，細細品來，別有意趣。

三、服飾圖案與空間意境營造

服飾做為舞臺美術的重要組成部分，無論其視覺形態還是意象表達，都參與到整體審美意象的建構中。關於視覺個體與環境的關係，阿恩海姆認為：「看到任何一個處於空間中的物體，就意味著看到它處於某種前後關聯或背景中……更確切的說，任何觀看都是在一套關係中觀看。」[15] 可見，對服飾創作的分析不能脫離其所處的空間環境，要將其放置在與其他舞臺媒介物的關係中進行探討。

1、「以虛寫實」的空間意境表達方式

宗白華在談到戲曲舞臺的特點時說：「中國舞臺表演方式是有獨創性的，我們越來越見到它的優越性。而這種藝術表演方式又是和中國獨特的繪畫藝術相通的，甚至也和中國詩中的意境相通。中國舞臺上一般地不設置逼真的布景（僅用少量的道具、桌椅等）。」[16] 青春版《牡丹亭》的舞臺設計不僅保留了傳統戲曲「空的空間」的特徵，還運用

15 魯道夫‧阿恩海姆著、滕守堯譯：《視覺思維》，四川人民出版社，二〇一九年版，頁七五。

16 宗白華：《美學散步》，上海人民出版社，二〇二〇年版，頁九三。

「以虛寫實」的手法來表達空間意境。一是用書法、繪畫來表現室內空間，並暗示場景中的人物身分。如在〈訓女〉的舞臺上懸掛的書法《贈花卿》，暗合杜寶自稱為杜甫後人的身分，也借「此曲只應天上有，人間能得幾回聞」來表明《牡丹亭》的幻想性主題和藝術價值；〈言懷〉的舞臺背景是柳宗元的書法《永州八記・袁家渴記》，亦是對柳夢梅自稱為柳氏後人這一身分的暗示；二是用抽象的圖像投影來表現室外空間。在舞臺設計中將室外複雜的環境因素一律省去，一「虛」到底，用「空場景」或與場景特徵對應的抽象背景來表達空間意象。如在〈驚夢〉中用斑駁的光影來表現「奼紫嫣紅」的園景；在《婚走》中用一筆揮就的水墨暈染來表現夜色中朦朧的江河。與抽象寫意的「虛」的空間形成鮮明對比的是精緻的人物裝扮，特別是具有符號化表意功能的服飾圖案，與舞臺空間形成了抽象與具象、平面與立體、簡與繁的對比，在審美意象的整體性中突出了視覺效果上的層次感。

2、服飾圖案對空間意境的呼應

戲曲舞臺不只是物理意義上的活動場所，還是具有虛擬性和隱喻性的敘事空間。刁生虎和白昊旭認為：「《牡丹亭》戲曲文本具有明顯的敘事空間化傾向，其空間呈現豐富多樣，包括涵蓋閨閣、花園、社會的現實空間與涵蓋夢境、冥界、心理的超現實空間兩大類別。」[17] 只憑藉簡潔的舞臺布景，難以清晰地呈現劇中多元的空間形態以及空間的並存與轉換等複雜設定。青春版《牡丹亭》通過對布景和服飾的關聯性設計，配合演員的表演共同實現了對空間意境的表達，充分體現了戲曲舞臺時空的虛擬性特徵，達到了人在景中、人亦為景、情景交融的藝術效果。

I、「花」與花園空間

「花園」在中國文化中有特殊的象徵意義，因為空間的開放性和與外界的連通性，往往在文學作品中被設置為情

17 刁生虎、白昊旭：〈《牡丹亭》的空間敘事及其文本建構意義〉，《文化藝術研究》，二〇二〇年第二期，頁七七。

感活動的發生場所。青春版《牡丹亭》將原劇作中的〈遊園〉和〈驚夢〉合為〈驚夢〉一折，滿園春色激發了杜麗娘「不到園林，怎知春色如許」[18]的感嘆，遊園後的情動引來花神為其造夢。在這一折戲中，花園和閨閣兩種不同的空間意境是由服飾和舞臺布景共同去營造的。

杜麗娘登場時處於閨閣空間中，舞臺後部懸掛了三幅垂柳牡丹題材的工筆畫。從敘事角度看，畫的內容提示了本折中「牡丹亭」這一重要地點；從視覺構圖看，掛畫如同窗子一般展示著室外景色，表明了人物所處的是室內空間。當杜麗娘和春香進入花園之後，舞臺霎時間被「花陰樹影」所包圍，也意味著場景切換到室外。此時的背景幕布並未使用具象圖形去表現「花開滿園」的場景，而僅用了一個光影斑駁、綠意盎然的虛化圖象投影，讓觀者更有身在園中的臨場感。從人物服飾與空間的關係來看，根據知覺心理學中的「圖─底」關係理論[19]，在有虛實對比關係的視覺形象組合中，視覺焦點會自然地集中在具象的物體上，由此形成景深效果。背景的「虛」更好地突顯了人物賞景的愉悅情態，演員通過唱詞、唱腔和手勢引導觀眾從「空的空間」中看到了姹紫嫣紅的美景；同時，與「虛」的花園意象呼應的還有人物服飾上「實」的圖案。杜麗娘、柳夢梅、春香與眾花神的服飾圖案皆為「花」，眾人的領邊和衣襬如同園林空窗中透出的一方春色，以精巧的花卉圖案含蓄、有節制地展示著無邊美景，引發了觀者無盡的聯想與幽思。

II、「蝴蝶」、「雲氣」與超現實空間

夢境和冥界做為《牡丹亭》中的兩大超現實空間，既是讓「因夢感情而亡」，又因情而復生」的奇幻情節得以成立的必要設定，也是湯公在精神世界自由揮灑的空間載體。與運用布景來區分室內外空間的方法不同，劇中對超現實空

18 湯顯祖著、徐朔方等校注：《牡丹亭》，人民文學出版社，二○○五年版，頁五七。

19 「圖─底」關係理論最早由E·魯賓（Edgar Rubin）引入心理學研究，後常被運用於探討視覺藝術中的「圖形」與「背景」的空間結構關係。該理論指出人的知覺會自然地將形態明確的「圖」從沒有特定形態的「底」中分離、突顯出來進行辨識。參見（美）魯道夫·阿恩海姆著、滕守堯譯：《藝術與視知覺》，四川人民出版社，二○一九年版，頁二三五─二三八。

間意境的表現主要借助了人物的服飾圖案，這也是青春版《牡丹亭》的服飾設計的重要創新之處。

《牡丹亭》中最重要的超現實空間是夢境。原劇作對夢的空間意識與存在意義的認識非常深刻，杜柳二人在「夢」中相遇相愛，其後杜麗娘因「夢」感傷而亡。夢境在劇中不僅是故事的發生地，更是一個自由的、純粹的「至情」空間。榮格在闡述佛洛德對夢的解析時說：「夢像所有複雜的心理產物一樣是一個創造，一件有其動機，有其先行聯想序列的作品，並且像所有思考活動一樣是一個邏輯過程的成果」[20]。因此，如果將夢視作根據主觀感受創造的產物，那麼必然要依據創作者賦予夢的特殊意味，並以「邏輯過程」來實現夢的具象化呈現。在青春版《牡丹亭》的《驚夢》中，現實空間與超現實空間的兩次切換不是通過舞臺布景的改變，而是借由杜麗娘服裝的變換來提示的。杜麗娘在遊園時身著繡了木蘭圖案的鵝黃色帔，進入夢境後，演員在花神衣袖的遮蔽下換成了蝴蝶圖案的月白色帔，此時的服飾圖案正是對夢境空間意象的呼應。蝴蝶因其形態優美且讀音通吉祥字「耋」，是傳統女性服裝中常用的圖案題材，多與其他圖案組合成寓意美好的吉祥圖案，如象徵長壽的「貓蝶圖」和象徵愛情的「蝶戀花」等。在青春版《牡丹亭》的這件蝴蝶女帔中，蝴蝶圖案占據了服飾的主體位置，只在底襟處放置了小面積的花卉圖案。這一強化蝴蝶的設計弱化了「蝶戀花」圖案原型的愛情意味，反而讓人聯想到「莊周夢蝶」之典。身著這件帔的杜麗娘真如莊子一般幻化成「栩栩然」的蝴蝶，在夢境中盡情地抒發情感，自由地追求現實中無法得到的解放與歡愉。

劇中的另一個超現實空間是冥界。杜麗娘病逝後化為幽魂與柳夢梅在人間重逢，並最終還魂重生為人。青春版《牡丹亭》的杜麗娘在《離魂》、《魂遊》和《幽媾》三折中均身著一件繡了雲氣圖案的月白色帔，遍布全身的圖案如同一陣如影隨形的雲煙，既暗示了杜麗娘即將離世的故事發展，也為在她人間遊蕩的「幽魂」平添了幾分縹緲之感。這件帔選用了明代的團雲紋樣式，由三股或四股雲氣組合而成，數條雲尾如翅膀一般在如意雲頭周圍展開，加之柔和的刺繡配色，讓這件帔在一眾花卉題材的服飾中更顯雅致脫俗。雲氣圖案因漢代道教的興起而盛極一時，與仙

20 卡爾・古斯塔夫・榮格著、謝曉健等譯：《榮格文集》第一卷，國際文化出版公司，二〇一一年版，頁十九。

人、珍禽異獸等圖案一起構成了人們對世外仙境的藝術想像，後又隨著道教和佛教的交流融合獲得進一步發展，成為了宗教藝術中的經典圖形符號。在這三折戲中，用雲氣圖案來提示超現實空間，是對其傳統文化意義的依循，從題材選擇的角度看是非常恰當的。與上文所述的蝴蝶圖案帔一樣，這件帔的設計也突破了常規的構圖方式，讓長期處於配角的雲氣圖案成為了裝飾主體，不僅突顯了圖案的文化內涵和形式美感，更增強了其對空間意境的表達效果。

四、結語

對戲曲服飾圖案的探討，意義在於通過對「從文本到視覺」這一創作思維的具象化過程的分析，去認識中國審美意象建構中審美感知方式和藝術表達形式之間的關係。首先，青春版《牡丹亭》的舞美創作體現了對中國審美感知方式的堅持。青春版的創演目標觀眾群體——高校師生，做為新一代的文化生力軍，具備「以物取象」的審美習慣和對「情景交融」的藝術想像力，對「中國式」的美有感知能力上的優勢，這種能力恰恰是戲曲藝術生命力延續的寶貴養料。雖然，近年來有觀點認為應該引入更直觀的、西方戲劇式的視覺表現方式來吸引年輕觀眾，但青春版的成功恰恰說明了中國社會對傳統藝術的審美感知能力從未消逝，只是需要良好的藝術形式對其進行喚起和滋養。如果不能清晰地認識到中西方戲劇審美觀念的本質性差異，而只一味地追求更逼真、更新奇的視覺表現形式，反而是阻斷了傳統藝術生命力延續的可能性。其次，青春版《牡丹亭》的舞美創作是對「中國式」的審美意象的完整表現。這種「完整」是通過對傳統藝術形式的審美共通性的把握來達成的。書法、繪畫、音樂和服飾等做為舞臺媒介物共同建構了「中國式」的、寫意化的審美意象。在諸多媒介物中，服飾圖案借「物象」傳情達意、比德比興，不僅生動地塑造了人物，還與其他媒介物共同營造了舞臺空間意境，充分發揮了服飾在戲曲審美意象建構中的重要作用。服飾圖案的創作觀念反映出了青春版《牡丹亭》的主創者對傳統戲曲創新的本質性思考，即立足戲曲本體，在傳統審美感知方式和現代藝術表達形式之間建立聯結，從而讓傳統戲曲在與觀眾的良性溝通中不斷煥發出新的生命力。

747

參考文獻（依姓氏筆畫序）

白先勇：《姹紫嫣紅牡丹亭》，廣西師範大學出版社，二〇〇四年版。

鄒元江：《中西戲劇審美陌生化思維研究》，人民出版社，二〇〇九年版。

雷圭元：《雷圭元圖案藝術論》，上海文化出版社，二〇一六年版。

鄭培凱：《普天下有情誰似咱——汪世瑜談青春版《牡丹亭》的創作》，北京大學出版社，二〇一三年版。

譚元傑：《戲曲服裝設計》，文化藝術出版社，二〇〇〇年版。

傳統復興與中國經驗
——白先勇青春版《牡丹亭》海外改編與傳播

張娟／東南大學人文學院教授

趙博雅／東南大學人文學院碩士研究生

湯顯祖的《牡丹亭》是十六世紀中國崑曲發展的巔峰之作，「獨湯臨川最稱當行本色，以《花間》、《蘭畹》之餘彩，創為《牡丹亭》，則翻空轉換極矣。」[1]崑曲經歷了六百年興衰起伏，《牡丹亭》也被多次整編上演，二十一世紀著名作家、旅美華人白先勇先生帶領兩岸三地的文化精英創制了青春版《牡丹亭》，並形成了青春版《牡丹亭》演出熱潮，成為中國傳統文化復興的一個典型案例。青春版《牡丹亭》不僅在中國大陸和港澳臺地區演出火熱，也傳播到美國、英國、韓國、希臘、荷蘭並得到一致好評。

青春版《牡丹亭》在學術界引起熱烈反響，討論的焦點在青春版《牡丹亭》的文化現象與成功經驗，這些文章大致分為兩類，一類是關注青春版《牡丹亭》自身的內涵與藝術性，一類是側重傳播學層面的分析，前者有鄒紅的〈在古典與現代之間——青春版崑曲《牡丹亭》的詮釋〉[2]在分析青春版《牡丹亭》的整編中關注現代與古典的融合，何西來的〈論白先勇青春版《牡丹亭》的成功及其意義〉[3]分析青春版《牡丹亭》的青春氣息與至情理念；後者有王省

1 陳繼儒：〈批點牡丹亭題同〉，徐朔方箋校：《湯顯祖全集》，北京：北京古籍出版社，一九九九年，頁二五七三。
2 鄒紅：〈在古典與現代之間——青春版崑曲《牡丹亭》的詮釋〉，《文藝研究》二〇〇五年第十一期，頁一〇四—一〇九、一六二一。
3 何西來：〈論白先勇青春版《牡丹亭》的成功及其意義〉，《華文文學》二〇〇五年第六卷，頁四一九。

民〈民族藝術走向文化市場——對青春版《牡丹亭》演出成功的另類解讀〉[4]、胡友筍的〈傳播學視角下的「青春版《牡丹亭》現象」解讀〉[5]、傅謹的〈青春版《牡丹亭》傳播的成功之處。從海外演出角度考察青春版《牡丹亭》的成功之道〉[6]，這三篇重點討論青春版《牡丹亭》如何走出國門——以《青春版《牡丹亭》美西巡迴演出二〇〇六剪報冊》為例〉[7] 介紹美西演出成功主要原因是產業化的手段和普適性價值觀念的輸出[8]。吳新雷的〈崑劇青春版《牡丹亭》訪美巡演的重大意義〉認為美西巡演能夠做到「民族傳統與時代審美觀念相融合，商業演出與社會運作相結合」[9]。除以上期刊論文外，相關演講、訪談、劇評等材料也有集結出版，包括《姹紫嫣紅《牡丹亭》——四百年青春之夢》、《白先勇說崑曲》、《白先勇與青春版《牡丹亭》》、《圓夢：白先勇與青春版《牡丹亭》》、《牡丹情緣：白先勇的崑曲之旅》、《牡丹還魂》，這些著作展示了青春版《牡丹亭》多年策畫演出的一手材料。本文結合這些材料，介紹《牡丹亭》海外演出歷史與青春版《牡丹亭》海外演出情況，從藝術改編和傳播兩個方面分析青春版《牡丹亭》海外造成的「文藝復興」，探索中

4 王省民：〈民族藝術走向文化市場——對青春版《牡丹亭》演出成功的另類解讀〉，《文藝爭鳴》二〇一〇年第十卷，頁五九—六二。

5 胡友筍：〈傳播學視角下的「青春版《牡丹亭》現象」解讀〉，《民族藝術研究》二〇〇八年第五卷，頁四二—五〇。

6 傅謹：〈青春版《牡丹亭》的成功之道——在「白先勇的文學創作與文化實踐」學術研討會上的發言〉，《文藝爭鳴》二〇一三年第七卷，頁一一〇—一一三。

7 陳均：〈青春版《牡丹亭》如何走出國門——以《青春版《牡丹亭》美西巡迴演出二〇〇六剪報冊》為例〉，《戲曲藝術》二〇一五年第四卷，頁一二一—一二七。

8 向勇：〈中外文化差異與國際文化傳播——基於崑劇青春版《牡丹亭》美西成功演出的分析〉，華瑋主編：《崑曲·春三月天：面對世界的崑曲與《牡丹亭》》上海古籍出版社二〇〇九年版，頁七〇—七六。

9 吳新雷：〈崑劇青春版《牡丹亭》訪美巡演的重大意義〉，華瑋主編：《崑曲·春三月天：面對世界的崑曲與《牡丹亭》》上海古籍出版社二〇〇九年版，頁七七—九〇。

一、青春版《牡丹亭》的海外傳播

在青春版《牡丹亭》海外演出之前，《牡丹亭》的文本與其他改編版《牡丹亭》已經在海外有一定的流傳度。

一六四六年，日本的《舶載書目》已有《牡丹亭》的記載，一九一一年宮原民平翻譯的《還魂記》載於《國譯漢文大成》。《牡丹亭》的西方譯文最早是一九二九年徐道靈以德文形式在德國漢學雜誌《中國學》第四卷發表《中國的愛情故事》，他摘譯並介紹了《牡丹亭》，一九三一年該雜誌第六卷又刊出德國漢學家洪濤生翻譯的《牡丹亭·勸農》，此後洪濤生陸續翻譯《牡丹亭》的其他曲目，一九三七年洪濤生全本翻譯的德文《還魂記：湯顯祖浪漫戲劇》由蘇黎世與萊比錫拉施爾出版社出版。《牡丹亭》最早的法文版是一九三三年巴黎的德拉格拉夫書局出版徐仲年譯著的《中國詩文選》，其中有《牡丹亭·腐嘆》的摘譯文及評價文字。最早的俄文版《牡丹亭》則是一九七六年載於《東方古典戲劇·印度·中國·日本》的孟烈夫選譯的《牡丹亭》[10]。

《牡丹亭》在英語世界的最早傳播是一九三九年哈樂德·阿克頓（H·Acton）選譯的《春香鬧學》，載《天下月刊》第八卷四月號。該譯本原文直接來自《牡丹亭》第七齣〈閨塾〉的京劇改寫版，主題是侍女和學究的玩笑鬧劇。一九七三年劍橋大學東方學院教授張心滄（H.C.Chang）面向漢學與高校讀者出版了文學史讀本《中國文學：通俗小說與戲劇》（Chinese Literature:Popular Fictionand Drama），其中選譯了《牡丹亭》中的〈閨塾〉、〈勸農〉、〈蕭苑〉、〈驚夢〉。翟楚、翟文伯（Chu Chai and Winberg Chai）一九六五年出版《中國文學瑰寶：散文新集》（A Treasury of Chinese Literature: A New Prose Anthology, including Fiction and Drama），二人在楊憲益、戴乃迭夫婦發

10 王麗娜：《中國古典小說戲曲名著在國外》，學林出版社一九八八年版，頁五二七—五二九。

表於《中國文學》雜誌一九六〇年第一期翻譯的《牡丹亭》基礎上編譯了〈標目〉、〈驚夢〉、〈尋夢〉。最早的全譯本也是影響比較大的譯本是一九八〇年印第安那大學出版社出版的由美國柏克萊大學教授白之（Cyril Birch）翻譯的《牡丹亭》，在此之前，他的《中國文學選集（2）》（Anthology of Chinese Literature:From Early Times to the 14th Century，一九七二年）曾選譯《牡丹亭》中的〈閨塾〉、〈驚夢〉、〈寫真〉、〈鬧殤〉。一九九六年，哈佛大學教授宇文所安（Stephen Owen）在他編撰的《諾頓中國文學選集：從初始至一九一一年》中重新翻譯了〈驚夢〉、〈玩真〉、〈幽媾〉以及《牡丹亭·作者題詞》[11]。

以上可以看出，二十世紀上半葉《牡丹亭》的譯文已經廣泛傳播到歐美、日本等國，通常做為中國文學或中國戲劇的組成部分被介紹給海外學生和漢學愛好者。

《牡丹亭》的海外舞臺有海外改編和國內改編兩種模式，影響較大的海外改編版的《牡丹亭》有彼得·謝勒斯的「後現代版牡丹亭」、陳士爭全本《牡丹亭》、玩偶劇場版牡丹亭和中日合作版《牡丹亭》。一九九八年五月美國先鋒派導演彼得·謝勒斯（Peter Sellars）依據白之（Cyril Birch）英文譯本製作「後現代版牡丹亭」，全劇約三個小時，在維也納首演，隨後赴巴黎、羅馬、倫敦等地巡演。此版本由中國演員華文漪、黃英等人與外國演員合作，綜合崑曲、話劇及歌劇的形式，杜麗娘從大家閨秀變成一個充滿肉欲的少女的形象，野蠻原始的性愛元素被突出[12]；一九九九年七月，華裔導演陳士爭編排的全本《牡丹亭》在美國林肯中心上演。該版本排演了湯顯祖《牡丹亭》的全五十五齣，演出時長三個下午加三個晚上，舞臺「搭建中國傳統蘇州園林場景，用魚池、金魚、鴛鴦、鳥語花香，把

11　見趙征軍：〈中國戲劇典籍譯介研究：以《牡丹亭》的英譯與傳播為中心〉，中國社會科學出版社二〇一五年版。趙天為：《牡丹亭研究四百年》，鄒元江，張賢根主編：《美學與藝術研究》（第八輯）武漢大學出版社二〇一七年版，頁三六五—三七四。王宏：〈《牡丹亭》的英譯考辨〉，《外文研究》二〇一四年第一卷，頁八四—九二、一〇八。

12　廖奔：〈觀念挪移與文化闡釋錯位——美國塞氏《牡丹亭》印象〉，《文藝爭鳴》二〇〇〇年第一期，頁五五—六〇。

中國明代看戲的那種文人的欣賞習慣，都轉換到這個環境裡。」13 除崑曲外，該版本揉雜了許多中國傳統文化元素，如地方戲曲、各地方言木偶、雜耍，因為過度承載舞臺元素，多有爭議；二〇〇〇年二月二十四日至三月十二日，由美國的中國戲劇工作坊主辦，馮光宇（Kuang-Yu Fong）和史蒂芬·凱派林（Stephen Kaplin）導演的玩偶劇場版《牡丹亭》在紐約多羅茜劇場（Dorothy Williams Theatre）上演，該版本融合歐洲十九世紀的玩偶劇場和中國的崑曲，以崑曲演員和玩偶交錯演出的方式，表演了從「遊園」到「回生」的故事14；二〇〇八年日本歌舞伎著名演員坂東玉三郎與蘇州崑劇院聯合，在日本京都南座進行「坂東玉三郎特別公演《牡丹亭》——中國崑曲合作演出」，坂東玉三郎與其他兩名中國崑劇男演員飾演杜麗娘，俞玖琳飾演柳夢梅，演出〈驚夢〉、〈離魂〉、〈寫真〉、〈遊園〉四折15。

本土《牡丹亭》的海外演出肇始於梅蘭芳一九三〇年代的訪美巡演，梅蘭芳表演了京劇《春香鬧學》。二十世紀時，著名崑曲演員張繼青等人多次海外演出《牡丹亭》的經典折子戲，一九八二年出訪威尼斯，一九八五年參加西柏林和義大利的藝術節，一九八六年訪問日本，均獲得良好反響16。一九八九年華文漪和名小生尹繼芳、名旦史潔華合演《牡丹亭》中的二折〈遊園驚夢〉在英國倫敦和中國香港上演17。進入二十一世紀，除去青春版《牡丹亭》，二〇一〇年六月由林兆華和汪世瑜連袂改編的廳堂版《牡丹亭》18 受義大利孔子學院邀請，在威尼斯市政廳、波羅尼亞大學法學院、都靈皇后行宮三地進行了七場巡迴演出，表演場地有所創新，布置了四方金魚池和白色燭臺。一小時左

13 陳士爭：〈導演陳士爭談《牡丹亭》〉，中國科學文化音像出版社（DVD關於作品說明），頁十二。

14 《玩偶劇場〈牡丹亭〉在美上演》，《文匯報》，二〇〇〇年三月十四日。

15 何靜：《玩偶劇場〈牡丹亭〉觀眾反響很熱烈》，《中國文化報》，二〇一〇年十月二十六日。

16 朱禧，姚繼焜編：《青出於蘭——張繼青崑曲五十五年》，文化藝術出版社二〇〇九年版，頁七一—九五。

17 白先勇：《白先勇說崑曲》，中國友誼出版公司二〇一八年版，頁十六。

18 廳堂版相對於舞臺版而言因為在較寬敞的廳堂表演，更類比崑曲原始的表演樣式。

右的演出表演了從《驚夢》到《回生》的八個曲目 [19]。譚盾改編並導演的大型園林實景版崑曲《牡丹亭》，將《牡丹亭》的表演放置於搭設精美的園林實景中，該版《牡丹亭》從二○一二年至二○一九年分別紐約大都會藝術博物館、法國巴黎拉塞爾聖克盧宮、德國德累斯頓薩克森州立博物館和莫斯科州立大學藥劑師花園進行演出 [20]。

從對《牡丹亭》海外版本和本土版本的介紹可以看出，海外版本改編的《牡丹亭》在不同程度上顛覆崑曲表演的基本程式（除中日合作版），以西方審美審視中國傳統戲曲創作的「混血兒」削弱了崑曲的主體性地位。本土《牡丹亭》的改編在二十世紀的海外演出中依然遵循傳統，進入二十一世紀則嘗試在傳統基礎上創新。這些改編版本均為崑曲在海外傳播做出有益貢獻。

相比於廳堂版《牡丹亭》和園林版《牡丹亭》，青春版《牡丹亭》是一次舞臺型演出的再創作，青春版《牡丹亭》從二○○四年開演至今，已經多次走過兩岸三地，傳播到韓國、美國、英國、希臘、荷蘭。青春版《牡丹亭》的海外演出大體可以分為兩個階段：全本演出階段（二○○五年至二○○九年）和精華本演出階段（二○一二年至二○一九年）。在全本演出階段，青春版《牡丹亭》剛剛嶄露頭角，在全本演出中打響名聲。二○○五年青春版《牡丹亭》最早在韓國小試牛刀，參加了金海市「加耶世界文化慶典」和釜山市「劇場藝術節」，這是崑曲首次在韓國亮相，演出團共十六位演員，在八天內表演六場精華折子戲。如果青春版《牡丹亭》的第一次海外演出更像一次試水，二○○六年九月，美國加州大學四大分校的演出將近百人的臺前幕後團隊基本全數到場，以商業化演出模式在加大四大分校的劇院內演出全本四次，共十二場。二○○八年青春版《牡丹亭》先在英國倫敦薩德勒斯威爾斯劇場演出上、中、下兩輪，共六場，隨後赴希臘藝術節演出全本一輪。二○○九年，為紀念中新合作十五週年，青春版《牡丹亭》第一次在除中國以外的亞洲國家新加坡上演上、中、下三場。二○一二年至二○一九年是青春版《牡丹亭》精華本演出階段，此階段青春版

19 馬賽：〈崑劇《牡丹亭》征服義大利觀眾〉，《光明日報》，二○一○年六月二十九日。

20 〈在莫斯科古老園林裡，崑曲《牡丹亭》讓俄羅斯觀眾沉醉〉，《文匯報》，二○一九年五月十五日。

《牡丹亭》名聲已然打響，考慮到跨國成本、人員調度等問題，除了二○一六年在英國演出全本以外，其他場次均是精華本演出。精華本演出一天內三個小時完成，讓海外觀眾能夠短時間內領略中國崑曲的審美特質和文化精神。

青春版《牡丹亭》海外演出統計 [21]

時間	國家	地點
二○○五年十月十一至十三日	韓國	金海市「加耶世界文化慶典」
二○○五年十月十四至十七日	韓國	釜山市「劇場藝術節」
二○○六年九月十四至十七日	美國	加州大學柏克萊分校 Zellerbach Hall
二○○六年九月二十二至二十四日	美國	加州大學爾灣分校 Irvine Barclay Theatre
二○○六年九月二十九日至十月一日	美國	加州大學洛杉磯分校 Royce Hall UCLA
二○○六年十月六至八日	美國	加州大學聖塔芭芭拉分校 Lobero Theatre
二○○八年六月三至五日	英國	倫敦薩德勒斯威爾斯劇場 Sadler's Wells Theatre
二○○八年六月十二至十五日	希臘	雅典國家音樂劇場

21 尹建民：〈崑音悠悠飄韓國——蘇州崑劇院青春版《牡丹亭》劇組赴韓演出掠影〉，《劇影月報》二○○五年第六期，頁二八—二九；陳均：〈青春版《牡丹亭》的足跡（二○○三—二○一三）〉，傅謹主編：《白先勇玉與青春版《牡丹亭》》，中央編譯出版社二○一四年版，頁九—五○；微博「白先勇牡丹亭」，https://weibo.com/u/1290682531。

日期	國家	劇院
二〇〇九年五月七至九日	新加坡	新加波濱海藝術中心劇院
二〇一二年九月二十九日	美國	密西根孔子學院演出「精華版」
二〇一二年十月七日	美國	紐約凱伊劇場（Kaye Playhouse）
二〇一六年九月二十五至三十日	英國	倫敦特洛西劇場（Troxy Theatre）
二〇一七年七月十二日	希臘	雅典阿蒂庫斯露天劇場
二〇一九年九月十九日	荷蘭	海牙南沙灘劇場

青春版《牡丹亭》的海外演出基本上是依託藝術節、文化交流專案，以商業化模式在現代劇場中售票演出[22]。與國內演出的差別首先是增加了翻譯字幕或者現場即時講解（韓國演出），英文翻譯字幕由加州大學李林德教授完成，保證唱詞的傳情達意效果。其次，海外演出劇場條件差異很大，有金海市容納三百人左右的國立博物館小劇場，英美容納上千人的劇院，也有希臘和荷蘭的露天劇場，青春版《牡丹亭》需要隨時根據演出場地排演與調整。最後，青春版《牡丹亭》在跨國家、跨文化傳播時，既希望保持崑曲的本土化特色，也在具體演出實踐中根據不同文化場合做出融合。比如二〇〇五年崑曲演員在釜山表演時融合無錫歌舞團的舞蹈，二〇一九年精華本在荷蘭表演結束後，蘇州崑劇院演員與荷蘭現代舞團進行了合作實驗演出，這些都是靠攏海外觀眾的文化與審美的嘗試。

青春版《牡丹亭》在這些國家演出的反響熱烈，二〇〇六年的青春版《牡丹亭》的美西巡演稱為繼一九二九年

22 在這些現代劇場的演出中，二〇一二年在美國紐約凱伊劇場（Kaye Playhouse）採用傳統的一桌二椅，簡單燈光的崑曲演法，而不是現代劇場的模式。

梅蘭芳訪美戲曲界最大的文化盛事，二〇〇八年的倫敦演出達成中英文化交流史上演出團體規模最大、票價最高、影響最大的紀錄。二〇一七年希臘演出結束後，當地發行量最大的報紙《每日報》和《海運報》均對《牡丹亭》進行了大篇幅圖文並茂的報導。《牡丹亭》主創團隊還受邀做客希臘國家電視臺進行訪談和現場表演，可以說青春版《牡丹亭》在海外掀起了「崑曲熱」。

二、「崑曲新美學」：青春版《牡丹亭》的文藝復興

青春版《牡丹亭》將崑曲帶入世界視野，它在海外造成的轟動效應和文化現象是其他版本的崑曲難以企及的，其舞臺呈現的「崑曲新美學」是打動海外觀眾的核心要素，本節討論「崑曲新美學」三個層面上的美學範式：跨界的藝術融合，傳統與現代的統一，高雅藝術與平民欣賞的結合[23]。

首先，青春版《牡丹亭》利用跨界的藝術融合，打造全新崑曲形式。王國維在《戲曲考源》中說：「戲曲者，以歌舞演故事也。」[24]崑曲做為戲曲的一種門類，其誕生之初就容納文辭、音樂、舞蹈、歌唱等多種藝術形式，是一種綜合性藝術。青春版《牡丹亭》在製作中重新編制音樂、舞蹈，強化二者的藝術表現力，同時配合舞臺空間裝置的書法與國畫，實現琴曲書畫的跨界，渲染崑曲美的意境。在音樂方面，青春版《牡丹亭》有一套大樂隊演奏團體，在原有的崑曲四大件基礎上增加更豐富的配器，總共有涵蓋笛子、嗩吶、笙、簫、琵琶、揚琴等二十多件樂器，尤其設置提胡、簫、塤、高、編鐘等色彩性樂器，樂器之間或合奏或獨奏烘托崑曲表演[25]。在舞蹈方面，一方面是在〈驚

23 本節討論的「崑曲新美學」以青春版《牡丹亭》多數演出情況為準，少數如二〇一二年在美國紐約凱伊劇場（Kaye Playhouse）採用傳統崑曲表演模式的情況忽略不計。

24 王國維：《戲曲考原》，《王國維戲曲論文集》，中國戲劇出版社一九八四年版，頁一六三。

25 詳情見顧禮儉：《簡評崑劇青春版《牡丹亭》的音樂》，《人民音樂》，二〇〇六年第四期，頁八─九。林萃青：〈世界音樂文化全

夢〉、〈回生〉、〈移鎮〉等回目中重新編制或增設大型舞蹈，使舞臺增加流動感。另一方面是增強演員身段動作的舞蹈化。演員通過翩躚的姿態與舞蹈延伸空間與敘事。在舞臺空間中，既有臺灣名畫家奚淞為柳夢梅〈叫畫〉繪製的小幅精緻的粉彩美人圖，也有舞臺背景中懸掛的大幅書法和花鳥畫置換原本戲曲舞臺的屏風。以〈驚夢〉為例探討青春版《牡丹亭》的藝術跨界融合，〈驚夢〉開場的舞臺背景垂掛了三幅清新淡雅的國畫，繪有柳枝和淡粉牡丹，營造春天氛圍，柳意象和花意象分別象徵柳夢梅和杜麗娘。杜麗娘和春香上場時的「音樂先由高胡、編鐘、古箏等樂器奏出三個音的主導動機，而後是一段笛子獨奏」[26]，舒緩悠揚，此時是杜麗娘遊園前的準備階段。隨著舞臺的國畫收起，原先暗處的背景螢幕被投影為抽象的紅綠色彩渲染，暗示杜麗娘進入春光明媚的花園，音樂轉為節奏較為歡快的【皂羅袍】曲牌的變奏，烘托二人賞春的喜悅心情。賞春後，杜麗娘和春香進入夢境，杜麗娘在夢中與柳夢梅相會，二人運轉水袖翻來勾去，翩翩舞蹈，傳達交融的情愫。

多樂器合奏的杜柳主題音樂下演繹輕柔飄渺的舞蹈，將杜麗娘引入夢境，十二位小花神和兩位男花神在

陳多在《中國戲曲美學》中認為戲曲中獨立的「形式美的要素是如形狀、線條、色澤、聲音、語言等能直接訴諸人們感官、給人們以美的感受的物質材料，以合規律的、和諧完整的形式進行組織結構。」「它本身是一個物件，即它本身做為目的出現著，於是它們在戲曲中，不僅要影響到表演與文學語言的關係，進而還要引起表演藝術內部的結構變化。」[27]青春版《牡丹亭》中書法的飄逸俊秀、國畫的寫意清新、舞蹈的優美靈動、音樂的悠遠柔雅都深刻地滲透進表演中，「崑曲的音樂唱腔、舞蹈身段猶如有聲書法、流動水墨，於是崑曲、書法、水墨畫融於一體，變成一

球化對話中的崑曲音色與音響體質》，華瑋主編：《崑曲·春三二月天：面對世界的崑曲與《牡丹亭》》，上海古籍出版社二〇〇九年版，頁十四。

26 周友良：《青春版《牡丹亭》音樂寫作構想》，周友良：《青春版《牡丹亭》全譜》，蘇州大學出版社二〇一四年版，頁二三三。

27 陳多：《中國戲曲美學》，百家出版社二〇一〇年版，頁三四五。

組和諧的線條文化符號。」[28] 其形、色、聲與崑曲渾然融通，共同營造既雅致又純淨的意境。

青春版《牡丹亭》也是傳統和現代的融合。白先勇表達為「將原汁原味的崑曲放入現代的博物館」[29]。「原汁原味的崑曲」要求回歸崑曲藝術本體，傳承古代戲曲美學。陳多將中國戲曲美學概括為「舞容歌聲、動人以情、意主形從、美形取勝」[30]。「舞容歌聲」是指將聲容和歌舞完美地融會一體，做到「隨口發聲，皆有燕語鶯啼之至，不必歌而歌在其中矣……回身轉步，悉帶柳翻花笑之容，不必舞而舞在其中矣。」[31]「動人以情」是指相對於西方戲劇敘事的關注，中國戲曲更注重抒情，即景寫情，言情是主要目的。「意主形從」強調戲曲的抽象寫意，也即表演方式的程式化和虛擬性。「美形取勝」是指戲曲極力發展形式美，通過各類藝術手段呈現表演藝術。崑曲不僅完美地容納上述美學特點，還將「雅」視為它的美學品格。白先勇表述為「抽象、寫意、抒情、詩化。」[32]其中「詩化」形象地傳達「雅」的風格，因為崑曲轉化古典文學資源，又得到江南文化的滋養，它的曲詞典雅，唱腔婉轉，表演細膩。青春版《牡丹亭》以這些美學理念為方向，它對《牡丹亭》原五十五齣唱詞刪繁就簡，弱化政治背景和戰爭因素，將上、中、下三本的主題定為「夢中情」、「人鬼情」、「人間情」，無非是更加凝練地表達崑曲的情美；它的唱腔在保持南崑輕柔婉轉的特色的基礎上做出一些調整，經典唱段基本不動，只在前奏、間奏、尾奏上進行補充和延伸，演出

28 白先勇：〈琴曲書畫——新版《玉簪記》的製作方向〉，白先勇：《牡丹情緣：白先勇的崑曲之旅》，商務印書館二〇一六年版，頁二九三。雖然引述討論的是《玉簪記》，但是在青春版《牡丹亭》中同樣適用。

29 該說法來自翁國生的轉述，見〈翁國生訪談〉，傅謹主編：《白先勇與青春版《牡丹亭》》，中央編譯出版社二〇一四年版，頁一〇五。

30 陳多：《中國戲曲美學》，百家出版社二〇一〇年版，頁六一。

31 李漁：《李笠翁曲話》，中國戲劇出版社一九六二年版，頁一六三。

32 白先勇：〈青春版《牡丹亭》的十年歷程和歷史經驗〉，傅謹主編：《白先勇與青春版《牡丹亭》》，中央編譯出版社二〇一四年版，頁七。

較少的唱段進行潤腔，使曲調流暢，極少的沒有曲譜或與情節相悖的唱腔則按照崑腔原則重寫[33]。造型藝術方面，傳統崑曲服裝的濃豔顏色是為了適應歷史舞臺演出的簡陋條件，但是與崑曲的高雅藝術品格相矛盾，強烈的對比色、濃豔的配色是民間文化的體現，放在閨閣小姐、儒雅書生身上則顯得格格不入。因此青春版《牡丹亭》特意降低服裝彩度、亮度，採用鵝黃、淡粉、淺藍等顏色，梅蘭竹菊等圖案，只為突顯人物的身分性格和表現《牡丹亭》的戲曲意境。以上從劇本、唱腔、服飾三方面舉例說明青春版《牡丹亭》如何堅持「原汁原味的崑曲」，可以看出它和傳統崑曲相比雖然有變化，但是不僅沒有越出崑曲的基本原則（表演的四功五法，腔調的優美，詞曲的韻味等等），還在樹立古典美學新範式，真正做到了「尊重傳統而不因襲傳統」[34]。

白先勇所比喻的「現代博物館」即現代舞臺藝術和技術。傳統戲曲因為極強的程式化、虛擬性和流動性並不關注舞臺的景物造型，只有一桌二椅和全場打光，這已經不適應現代觀眾的審美。孟繁樹認為新時代戲曲改編戲的景物造型應該遵循兩條原則「一是從規定情境出發，以烘托氣氛和刻畫人物形象為歸宿；二是具有獨立的審美品格。也就是說，舞臺美術除了做為一種表現形式為內容服務之外，它還以獨立的形式美顯示自己的價值。這種形式美主要表現為對畫面、質地、色調的重視和對意境的追求。」[35]青春版《牡丹亭》舞臺設計的客觀環境不是裝置寫實的舞臺布景，而是以抽象寫意對照崑曲的虛擬假定，營造靈動、立體的舞臺氛圍。它的舞臺後側採用非具象的梯階設置，由簡單的臺階，臺階上的平面和臺階左側連接的緩坡組成，臺階上是舞臺調度空間，大型舞蹈多利用其走位，臺階下是表演空間，一定高度的臺階設計形成從舞臺調度到舞臺表演的空間過渡，增加舞臺的視覺立體度。階上階下還形成富有層次的演出效果，〈魂遊〉一齣有一幕是地府小鬼走後，杜麗娘淒豔地在舞臺上游蕩徘徊，此時柳夢梅在臺階從左至

33 周友良：《青春版《牡丹亭》全譜》，蘇州大學出版社二〇一四年版，頁二三一。

34 白先勇、吳新雷：《中國和美國：全球化時代崑曲的發展》，白先勇：《牡丹情緣：白先勇的崑曲之旅》，商務印書館二〇一六年版，頁二七〇。

35 孟繁樹：《現代戲曲藝術論》，北京時代華文書局二〇一七年版，頁八五。

右邊走邊拿著美人畫圖呼喊「姐姐」，兩人呈現出充滿情感張力的互動。舞臺背景一是使用國畫／書法方式置換做為傳統

屏風，二是利用投影式布景在天幕上投出渲染堆疊的色彩，這些色彩並不形成具體的形象，而是以抽象的組合暗示場

景。舞臺背景的設置為場景提供自然的轉換感，當國畫／書法的條屏轉化為投影式布景，或者投影的布景發生變幻，

就表明發生了轉場。青春版《牡丹亭》的舞臺燈光採用以明暗，冷暖的色調變化，光具、投光方式的不同組合體現

人、物、景的結構關係，構造舞臺空間的場域。白先勇製作青春版《牡丹亭》時注重每一齣的虛實比例[36]，因為《牡

丹亭》涵蓋了夢、鬼魂、地府等虛幻元素。製造「虛景」與「實景」離不開現代燈光。還是以《魂遊》為例說明燈光

對虛實情境的構造，舞臺上以魂魄之姿舞蹈的杜麗娘被虛虛籠上一層冷光，燈光勾勒杜麗娘的身形輪廓。臺階上的柳

夢梅則以暖光強調肉身，人鬼、虛實的對比很好地呈現了出來。以上分析可以看出舞臺的各項設計簡約乾淨，趨向一

致的美學理念，自身就形成了獨特的舞臺美學，這種舞臺美學又有效地烘托了崑曲情境和表演。總結來看，青春版

《牡丹亭》處理現代與傳統時，立足崑曲的美學傳統，現代技術為崑曲藝術的主體性而生，形成既古典又適應現代審

美的美學氣質。

青春版《牡丹亭》注重高雅藝術與平民欣賞的融合。雖然崑曲在中國戲曲文化中是最典雅的代表，但是中國戲曲

在傳統中被定位為俗文化，因為中國戲曲「為民間所愛好。也在民間自我成長，其精神和傳統長存在民間。」[37]崑曲

前身是宋元南戲，南戲是在民間的里巷歌謠的基礎上吸收加工其他曲調發展而來，因此崑曲事實上沉澱著民間文化，

明清時期，文人創作傳奇興盛，崑山腔文人化色彩濃厚，唱詞日趨雅化，後來在清代的花雅之爭中落敗，逐漸式微。

縱觀崑曲歷史，可以看出崑曲存在著雅俗的辯證發展。當代的崑曲演出面臨著觀眾流失，而歷來《牡丹亭》的演出又

基本圍繞杜、柳二人。青春版《牡丹亭》則雅不輕俗，雅俗交融，注重發掘崑曲中普通觀眾喜聞樂見的滑稽戲、武

36 白先勇：《一個人的「文藝復興」》，廣西師範大學出版社，二〇一九年版，頁一四六。

37 唐文標：《中國古代戲劇史》，中國戲劇出版社，一九八五年版，頁一三八。

戲。在具體實踐中表現為劇本結構上雅俗雙線的詩文與戲文，表演上生旦與淨丑的冷熱對照。青春版《牡丹亭》的主線是杜、柳愛情，是閨閣小姐與儒雅書生的才子佳人組合，他們的愛情詞曲繼承古典文學的精華，詞旨優美，音韻婉柔。做為青春版《牡丹亭》中的生、旦代表，他們表現出崑曲最正統的水磨腔調和最細膩抒情的表演，將各種情態美熔鑄一體。青春版《牡丹亭》的副線包括杜寶奉旨平賊、強盜李全楊婆的行動、地府鬼判的活動、陳最良和石道姑的出場穿插。除杜寶外，其他人物形象均帶有民間文化的印記，符合平民的欣賞趣味。李全和楊婆是一對江湖夫妻，李全性格難以自主，只聽楊婆吩咐，而楊婆武藝高強，足智多謀。他們被金國招安攻打淮陽，最後兩人回歸草莽。地府鬼判身著五顏六色的服裝，臉上塗抹成鬼臉，代表地府文化。陳最良是教導杜麗娘的迂腐儒生，因腐成趣。石道姑代表道家文化，是唯一以方言念唱的角色，也是杜柳愛情的催化劑。這些角色的語言質而直，俚俗易懂，多諧謔打趣，帶有民間口語的特徵，因此演唱的曲調也相對活潑，他們多是淨、丑行當（陳最良是淨角），在青春版《牡丹亭》的演出中重技藝、喜滑稽，製造許多熱鬧場面，穿插在生、旦舒緩優美的表演中，提高喜劇氣氛，鬆散觀眾精神。這些人物中，最具代表性的是李全、楊婆，他們身著色彩鮮豔的服裝，以武戲為主場，在強烈刺激的音樂下竄來轉去，尤其是楊婆表演舞槍和舞劍，動作翻騰變幻，柔中帶剛，比如唱到「一支槍灑落花風，點點梨花弄」[38] 時，用「急速圓場變原地旋轉接串翻身掏翎子」[39] 表現，十分亮眼。李、楊愛情粗獷而直白，李全曾說：「罷了。未封王號時，俺是個怕老婆的強盜；這封王之後麼，也要做個怕老婆的王。」[40] 除去語言的直白熱烈，二人常以背、抱、靠的姿勢表達感情。他們出現的回目位於中本的〈淮警〉，下本的〈折寇〉，正好與杜、柳愛情互相映照，形成濃豔熱烈與淡雅清麗的風格對比。總結來看，青春版《牡丹亭》中融合了平民欣賞的俗文化元素，其中呈現出的民間人物形象，熱鬧的

38 周友良：《青春版《牡丹亭》全譜》，蘇州大學出版社二〇一四年版，頁一二一。

39 詳情見楊婆扮演者呂佳微博：http://blog.sina.com.cn/s/blog_4c751e59010019li.html。

40 周友良：《青春版《牡丹亭》全譜》，蘇州大學出版社二〇一四年版，頁一二一。

滑稽場面與崑曲的高雅藝術結合形成了雅俗共賞的演出效果。

三、文藝復興：青春版《牡丹亭》文化輸出的中國經驗

白先勇童年時偶然在上海看了俞振飛和梅蘭芳唱的〈遊園驚夢〉，【皂羅袍】的曲調就成為童年的情影。離開大陸以後，在香港和臺灣完成學業，隨後赴美深造，在美定居。一九八七年，白先勇回到大陸分別於上海和南京觀賞了蔡正仁、華文漪主演的《長生殿》和張繼青的「三夢」，又將他帶入婉轉優雅的崑曲世界[41]。多年來，他橫跨兩岸三地，遊走大洋彼岸，領略過多種形態的文化藝術。正是欣賞過其他國家和地區的藝術成就，才更珍惜與反思代表本民族最精緻古典的表演藝術，才認識到要保證崑曲的原汁原味，用現代科技與之結合而不有損其風采才是古典創新之道。

白先勇說：「希望二十一世紀我們中華民族像歐洲那樣迎來『文藝復興』。」[42] 白先勇的「文藝復興」不是簡單地回歸傳統，而是扎根傳統的現代創新。文藝復興（Renaissance）意為再生，是十四至十七世紀歐洲在文化、政治、藝術和社會等方面發生的深刻變革，人們發掘了古希臘、古羅馬的文獻，復興了古希臘、古羅馬的藝術思想、學科以及古典時期的價值觀，文藝復興首先發生在義大利，新興的市民階層興起，以彼得拉克為首的知識分子雖稱復興，實則創造，他們借助古希臘、古羅馬文化與思想形成人文主義精神，掙脫神學桎梏。布克哈特指出：「文化一旦擺脫中世紀空想的桎梏，也不能立刻和在沒有幫助的情形下，找到理解這個物質的和精神的世界的途徑。它需要一個嚮

41 白先勇與崑曲的情緣見〈我的崑曲之旅，兼憶一九八七年在南京觀賞張繼青「三夢」〉，《白先勇說崑曲》，中國友誼出版社，二〇一八年版，頁四一—四五。

42 白先勇：《一個人的「文藝復興」》，廣西師範大學出版社，二〇一九年版，頁二九九。

導，竟在古代文明的身上找到了這個嚮導，因為古代文明在每一種使人感到興趣的精神事業上具有豐富的真理和知識。」[43] 義大利人從古代文化中找到導師，對古典文化加以改造，以面對中世紀末期的時代問題。

當白先勇說「二十一世紀的文藝復興」時，中國面臨具體而特殊的實踐要求，為了民族國家的現代化，五四新文化運動要求強烈地掙脫中國傳統的「束縛」，擁抱西方文化和西方現代文明，還來不及反思西方文明背後的悖論，躍入現代的代價是中國傳統文化的斷裂，白先勇面對中國這樣的現實才提出了二十一世紀中國的文藝復興。西方的文藝復興運動中，藝術家們吸取希臘羅馬藝術理念重新創作，在古文獻中汲取思想創造人文精神，二十一世紀中國的文藝復興「必需重新發掘中國幾千年文化傳統的精髓，然後接續上現代世界的新文化，在此基礎上完成中國文化重建或重構的工作。」[44] 扎根傳統是中國文藝復興的根本，在此基礎上進行現代創新，白先勇製作青春版《牡丹亭》為代表的崑曲，首先做到保留崑曲藝術的原汁原味，再思考如何用現代技術加強崑曲藝術的特質。不僅是青春版《牡丹亭》，溯源白先勇的藝術生涯，他最早的文學影響來自兒時接觸過的中國古典文化，[45] 他小說的藝術風格是在中國古典詩詞的浸潤下結合了西方現代小說技巧。以《紐約客》和《臺北人》為代表的小說描繪被放逐的異鄉人的悲劇命運，無時無刻不飄蕩著文化鄉愁，中國傳統文化認同依然是小說的精神動因。白先勇推廣崑曲之後，他又開始推介中國古典文學的巔峰——《紅樓夢》，出版《白先勇細說紅樓夢》，保存已然式微的程乙本《紅樓夢》，從小說藝術層面結合西方現代小說理念分析《紅樓夢》，目的是推廣《紅樓夢》的普及與閱讀。無論製作青春版《牡丹亭》、創作小說還是重讀《紅樓夢》，傳統文化始終貫穿於他的藝術實踐，他謹慎的現代接續使傳統文化重新煥發本身蘊含的卻被時代蒙

43 雅各·布克哈特：《義大利文藝復興時期的文化》，商務印書館，一九七九年版，頁一八九。

44 丁果，白先勇：〈中國需要一次新的「五四」運動——丁果、白先勇談話錄〉，《一個人的「文藝復興」》，廣西師範大學出版社二〇一九年版，頁二九二。

45 包括古典詩詞、《紅樓夢》和古典戲曲，見白先勇：〈我的創作經驗〉，《一個人的「文藝復興」》，廣西師範大學出版社二〇一九年版，頁五六—七〇。

塵的美。

白先勇承接了五四啟蒙意識的現代精神，比如他的平民意識、藝術上的開放觀念。五四時期胡適提出「八事」宣導白話文體，陳獨秀的「三大主義」提出建設「國民文學」、「寫實文學」、「社會文學」，錢玄同、劉半農等人也撰文支持白話文取代文言文，魯迅創作《狂人日記》率先實踐白話文學，白話文運動將人民群眾納入文學活動，為更廣泛的中國人提供閱讀與寫作的機會。一九一九年初周作人寫《平民的文學》提倡文學的平民精神：「普遍」、「真摯」[46]，也就是文學關注更普遍的人的生存境遇，紀錄人類普遍的思想感情。從形式到內容，平民精神都是五四文學的重要特徵，白先勇從推廣青春版《牡丹亭》開始，到製作崑曲《玉簪記》、《白羅衫》、《潘金蓮》、重讀《紅樓夢》，目光的落腳點始終在更廣泛的觀眾／讀者。在崑曲青春版《牡丹亭》製作時他就在考慮現代觀眾的審美情趣，同時在各高校和其他文化空間舉辦講座，希望普通人也可以欣賞崑曲，開展「重讀紅樓夢」的活動也是舉辦系列講座，同時他自己把《白先勇細說紅樓夢》定位於導讀，文字曉暢明白，有思想的同時易於學生群體的理解。在對待藝術的態度上，他也承接了五四對藝術的開放心態，五四時人多有國外留學經驗，造就了他們開放包容的心態，他們不僅吸收各國小說藝術同時關注國外美術、雕塑等藝術的發展。比如魯迅收藏有多國的創作版畫，詩人李金髮在法、德學習雕塑。白先勇在製作新版崑曲的過程中，他都允許團隊成員用現代劇場理念、電影理念、舞蹈藝術去不斷嘗試，正是白先勇的開放胸懷，才製作出現代與傳統融合恰當的崑曲作品。

白先勇的青春版《牡丹亭》的成功，不僅在於傳統的文藝復興，也在於他在海外視角下深刻洞察現代社會的傳播規律和文化。傳統的文藝復興必需建立在現代的傳承與改造下。從傳播角度來看青春版《牡丹亭》海外傳播的「文藝復興」，一是利用市場行為進行文化輸出，傳統文化首先需要遭遇更廣泛多層次的觀眾群體，市場化運作是工業化時代成功的產物，經由市場行為，傳統文化不僅做到擁有更豐富的觀眾，也可以解決資金問題。傳統文化走出去的過程

中不能僅僅把傳統文化推介出去，而是化被動為主動，讓文化區隔的消費者通過購票行為主動了解中國的傳統文化。

白先勇帶領團隊以現代「製作」理念完成青春版《牡丹亭》，做到了在保存傳統崑曲文化的基礎上商業化演出的良好成績。二是依託公共空間和網上媒介進行宣傳，例如美西巡演提前兩個月就開始宣傳，海報、廣告、報紙上不斷有預熱報導，團隊還在各種文化空間諸如世界日報活動中心、柏克萊加大中國研究中心、三藩市亞洲藝術博物館等進行講座與演講。演出結束後，大陸、港臺、美國多方媒體爭相報導。較長跨度的一系列報導、演講等活動產生了綜合的反映良好的社會效果，形成「議程設置」效應。[47] 三是團隊精準定位受眾群體，文化輸入需要考慮不同文化成員之間的審美水準較高的國際大學的外國大學生、大陸與港澳臺留學生、教授、華僑、漢學家，在青春版《牡丹亭》演出結束後團隊關係和文化之間的關係，由於不同國家之間的文化區隔，崑曲對於海外觀眾相當陌生，團隊把目標觀眾定位於審美水與觀眾進行交流，演出前後的座談會也達成更深入的文化溝通，培養了潛在的崑曲愛好者。白先勇認為崑曲傳承不僅是演員的傳承也是觀眾的傳承，需要一代又一代年輕的欣賞者，因此除了座談會、交流會，加州大學柏克萊校區音樂系及東方語文學系、加州大學爾灣校區戲劇系、倫敦大學亞非學院音樂系、雅典藝術學院等國際一流院校都陸續開設崑曲課程或崑曲講座，從而促成崑曲與他國平等對話的文化交往倫理，形成國際傳播共同體。

白先勇是借助崑曲的復興，在世界視野下尋找失落的文化認同，重塑中國的文化自信。在美求學時，白先勇就對西方現代小說有深入研究，他又旅美多年，日常生活中經常接觸到歐美的文化藝術，這樣的世界視野使他意識到每一個國家或民族都應該有它代表性，且被世界普遍承認、欣賞的文化藝術，英國有莎士比亞戲劇，義大利有歌劇，德國有古典音樂，俄羅斯有芭蕾……但是中國典雅精緻的崑曲中國人自己還沒有發掘好它的藝術性和文化精神，海外更是相對陌生，世界各國人民沒有在中國和某種藝術之間建立普遍聯想，因為中國曾經被西方的堅船利炮打敗，民族生存危機導致文化認同危機，一百年前不得不發生的文化上的矯枉過正加劇了西方崇拜，二十世紀六○至七○年代的文化

革命又再次破壞了傳統文化，白先勇因為他的世界視野，有比較平衡、端正的文化態度，所以並沒有厚西薄中，而是為中國沒有代表性的藝術扼腕嘆息，他以崑曲復興推進中國人走出文化上的自卑心理，對中國傳統文化產生認同感，重新確立起新的文化身分，重塑中國的文化自信，再用自己的文化影響世界，推動一種新的文化形態的建構。

輯六

重要文獻

守護

余秋雨／文化史論學者，名作家

一

在煙塵滾滾的現代忙碌中，文化常常被擠在一邊。有時大家想起它來，往往也是為了利用、搭臺和包裝，而不是想用文化的大構架來重塑社會。

這對文化人來說，實在是無可奈何的事情。

文化人能做的，至多是在面對一切社會實務時固守文化品味。至於這種固守能不能被肯定、被讚賞、被弘揚，那就顧不上了。

除此之外，還有一種更艱難的固守。有一些遠離當代時空的脆薄文化，極為精緻卻又極易湮滅，只能靠幾個文化人敏感的心、纖弱的手來小心翼翼地守護了。不僅守護，而且還要揮去灰塵、擦拭汙漬、揩掉黴斑。寂寞，艱辛，但心裡知道，繁忙的世人不會在乎這一切，只能靠我們。如果很多人終於明白了珍貴之所在，也都紛紛伸出援助之手，我們在高興之餘還怕碰壞了呢，因此更要緊緊地站在一邊，不敢離開半步。

人類歷史上，很多最珍貴的文化往往是最不實用、最不合時宜的，因此也是最不安全、最易碎的。它們能在兵荒馬亂中保存下來，都是因為出現了一批又一批這樣的守護者。

在當代華文世界，讓人感動的一個範例，就是著名作家白先勇先生對於崑曲的守護。

二

多年來，我每次見到白先勇先生，都會聽到他談崑曲。尤其這兩年，我不管是盛夏還是寒冬去蘇州，都會看到他在蘇州市崑劇院打造崑劇《牡丹亭》。每次去香港，又都能看到街頭貼著的他向香港市民講述崑曲的海報。這位大作家似乎是下決心拚將晚年全然投入對崑曲的弘揚了。一腔赤誠，萬里腳印，感人至深。

他在蘇州打造崑曲其實十分艱難。現在中國大陸任何一個戲曲劇團如果沒有特殊的行政安排，要排演一臺受觀眾歡迎的戲都十分困難，更何況他這麼一個對大陸的行政架構和文化體制都非常陌生的外來人。但他最知道崑曲的稀世價值，更知道蘇州是崑曲的誕生地，因此非要在這座古城創造一個理想化的奇蹟不可。

他相信古老的崑曲在本質上是青春的藝術，因此一定要讓最年輕俊麗的演員來擔綱主演。他選中了沈丰英和俞玖林兩位，他們在眉眼神情上都能傳達出沒有時代界限的江南春色，而且是真正的春色而不是秋天對春天的回憶。但是，如何讓他們稚嫩的生命完滿地傳承崑曲藝術的最高技藝呢？他憑著自己對當今崑曲世界的充分理解，到南京找來傑出的表演藝術家張繼青女士，又越出省界到浙江找到了另一位傑出的表演藝術家汪世瑜先生，動之以情，百般邀請，使兩位已經不收學生的老一輩藝術家來到蘇州，住下來，收了徒弟。白先生要兩位年輕演員遵照劇壇祖例對師傅行跪拜禮，似乎成了新的一代對於傳統文化重表虔誠的象徵。然後就開始了「魔鬼訓練營」一般的緊張教學，並請汪世瑜先生出任總導演。在中國大陸，各地藝術家歸屬不同的行政區劃，雖然偶爾也會有一些合作，卻很難在師徒傳承、絕技授受等深度層面上接通血脈，但居然讓白先生做到了。不僅如此，他還接更大的空間，調動了很多臺灣的藝術菁英，從劇本、舞臺設計、燈光、服裝、舞蹈等方面直接參與。他們大多具有國際等級的教育和實踐背景，又因此而更加明白什麼是真正的東方神韻，一上手就把整臺演出定在一個極高的水平線之上。於是，蘇州市企圖通過振興崑曲來呈現千年古城風範的願望，加倍地實現了。蘇州的官員和藝術家們被白先生的一片摯情所感動，也都煥發精神，悉心投入，終於驚訝地發現了這座城市的深巷間蘊藏的文化潛力。

青春版《牡丹亭》在臺北和香港造成的巨大轟動，已有大量報導，不用我來覆述。在如此繁忙的都市生活中花費整整三個晚上的時間才看完一臺戲，這對很多人來說是不可思議的，但奇怪的是，場場爆滿，沒有一個人離開，每次終場時掌聲之響亮、讚嘆之熱烈，超乎異常。在香港的演出現場，我就見到好些從來沒有看過崑曲的工商界人士，他們說，從現在開始，自己就成了終身的崑曲迷。就在我寫作這篇文章的時候，白先勇和蘇州崑劇院的蔡院長又打來電話告知，這齣戲在蘇州大學的演出也獲得極大成功，觀眾大多是年輕的當代大學生，也對舞臺上緩緩展出的一切深深陶醉。至此可以高興地說一句：一條貫穿四百年的詩意人性，甚至超越了現代學府的深厚和現代都市的富裕，讓後代憬悟中華民族曾經有過、而又有可能喚回的美麗。這種似遠似近的美麗，深深地刺激了當代，刺激了古城，又喜又痛，無以言表。

沈丰英、俞玖林的秀麗俊雅一下子囊括了人們失落了數百年的集體審美纜索終於被找到了。除了這條纜索，一切都不可解釋。

這些感動，也充分體現了白先勇先生和其他許多有心人平日寂寞守護的意義，使人們從驚訝中明白，每一個文化奇蹟都不是來自於「假大空」的熱鬧。任何文化精品都不是大張旗鼓地評出來、獎出來、爭出來的，真正的文化精品存在於巷陌深處，那兒，僅有輕輕的囑託、幽幽的笛聲。偶爾展示，則山河肅穆。

蘇州崑劇院的青春版《牡丹亭》為什麼會讓當代觀眾那麼喜歡？我認為是得力於「大刀闊斧」之後的「小心翼翼」。一大一小，一粗一細，相得益彰。

「大刀闊斧」，指的是在龐大的中華文化中嚴格汰選。中華文化時間長、規模大、名目多、品類雜，其中的任何一點都有三千理由申述自己宏揚於今天的必要性，結果一片眼花撩亂，造成今天的中國人一講傳統就負擔重重又衝突重重的悲劇情景和滑稽情景。這就需要在至高的文化標準下來大刀闊斧地裁奪了。在審美領域的裁奪，更是關及一系列精微的藝術判斷，包括對某種古今相通的感性觸覺的捕捉，正少不了白先勇先生這種具有國際性藝術視野、東方美學情懷和自己創作實踐的大文化人。

一旦選準，則視若至寶，立即變得無限虔誠和謙恭，連跪拜叩頭都可以了，讓遠年的珍奇以最本真、最樸實的形

772

象面對今世。因此，這種虔誠和謙恭中包含著充分的信心，既是對文明最精緻部位的信心，以及對現代人的信心。由信心支撐的小心翼翼，臺下每一個觀眾都能感受到。於是，他們先放心了，然後又把心放細、放軟了。劇場門外市囂如浪，而門內，連三、四百年前一個最含蓄的眼神，一聲最縹緲的嘆息，也不會漏過。

與這種文化態度相反，我們常見的新排傳統劇目，常常在開始的時候疏於選擇，未能澄清美醜駁雜的陳年渾濁，而在排演過程中又呈現出一種現代蠻橫，搓捏過度，排場過度，結果使觀眾在心理上一直由陣陣驚異加陣陣慌亂而搖曳不定，無法進入古典審美的所必需具有的安靜。

三

對於白先勇先生的長期守護，我在不經意間提供了學術援助。

後來，這種不經意變成了一種很深的緣分。

快二十年了。我先在上海崑劇團演出《長生殿》的劇場裡初遇白先勇先生，後來擔任他的話劇《遊園驚夢》的文學顧問，大概在那時，他讀到了我寫的《中國戲劇文化史述》，知道了我對崑曲的論述。十二年前臺灣《聯合報》召開崑曲研討會邀我發表演講，我又同時與白先勇先生舉行了一次崑曲對談在《中國時報》發表。當時我的《文化苦旅》等書還沒有在臺灣出版，我在臺灣朋友心目中的印象，是一個背時的崑曲研究者。

其實我當時並不是一個像白先勇先生那樣的「崑曲迷」，而是從文化研究的宏觀圖譜中，認識到了崑曲對於中國文化的重要性。

我的文化研究，已經運用文化人類學的思維，非常注意每一種文化範型對於一個民族的集體心理的對應關係。任何自稱的重要都不算重要，任何從概念到概念的理論闡述也無法揭示真正的重要。我通過仔細的比較，發現曾經吸引這個民族廣泛投入、並因此左右了集體心理的藝術樣式，有唐詩和書法，而比唐詩和書法更深入的，則是崑曲。

我以大量史料證明，崑曲曾使這個民族的重要人群進入了整整兩百年的審美痴迷狀態，因此毫無疑問已滲入我們的「文化基因」。痴迷是一種不講道理、也講不清道理的集體感性選擇，對於研究「集體無意識」極有幫助。

當我要用這樣的觀點來論定崑曲的文化定位時，遇到了很多學術障礙。坊間論述崑曲的文章已經十分艱難，例如大家說崑曲，不作橫向和縱向的比較。因此，我要大膽地把事情拿到中國戲曲的範圍之內作比較已經十分艱難，例如大家早已認定關漢卿是頂峰、京劇是「國粹」；而更艱難的則是我並不想只在戲曲圈內，而是要在整體中國文化的大範疇內作這種論定。

至少，我面對著難以逾越的兩座學術大山。一座是我敬重的王國維先生，他是中國戲劇史這門學科的開山鼻祖，但他早已論定中國戲曲的發達「至元代而止」，明清的戲曲根本無法與元劇相比。與王國維先生相反，另一座學術大山胡適之先生則用進化論的觀點論定「崑曲不能自保於道威之時，決不能中興於既亡之後」，認為更應關注的是戲曲的近代形態。

總之，他們兩位大師，一位著意於崑曲之前，一位著意於崑曲之後，獨獨把崑曲避開了。我要突破他們，全部依據只在於文化思維的觀念不同，以及掌握的演出史料的比較充分。王國維先生以文學思維代替戲劇思維，又把自己的高層次賞析代替全民接受；胡適之先生熱情地相信文化史在強勝弱敗的必然選擇中逐代進化，而不太在乎集體心理沉澱，即表面上退出歷史舞臺的文化現象，未必退出了人們的心理構成。

在他們之後行世的文化人類學顯然劃出了另一個學術時代，但不要說王國維、胡適之先生，即便是到了二十世紀八十年代，無論是中國的戲曲界、藝術界、歷史學界，還是整體文化界，對於這種學說仍然陌生。因此，我的論述長時間孤掌難鳴。

只有白先勇先生最早誠懇地對我說：「你用『最高範型』來論述崑曲在中國戲劇史上的地位，我無保留地支援！」

他更以不懈的奔走和忙碌，減去了我在這個問題上的學術孤獨。

這種尷尬而寂寞的情景，一直延續到前幾年一件事情的發生：二〇〇一年五月十八日，聯合國把崑曲評定為人類文化遺產（全名為 a Masterpiece of the Oral and Intangible Heritage of Humanity），並以評委會的最高票，列於同類文化遺產的首位。

當時我正在地球的某個角落考察早就湮滅的其他人類文明，聽到這個消息，陡然一振，在第一分鐘裡想了想中國明代，在第二分鐘裡就想到了白先勇先生。

果然，他比我還興奮。他覺得崑曲既然已經獲得了可以代表中華文明而進入人類共同遺產的標幟性地位，就應該以高貴而優美的實際面目讓海內外人士感性地確認這種地位。這就是他開始策畫蘇州崑劇院青春版《牡丹亭》的動因。

我為了聲援他，把十餘年前對於崑曲的艱難論述編成一本書，首先收了十二年前在臺灣的那份演講稿，專門找在蘇州出版，名為《笛聲何處》。出版社叫古吳軒，離白先生的排演場所不遠。

這是對一段遙遠的歷史和一段我所經歷的歷史的交代，也是對一種文化態度的交代。

傳來消息，世界遺產大會也要選在蘇州召開了。於是我在《笛聲何處》的自序中加了一句：「蘇州有這個資格。種種理由中有一項，必與崑曲有關，我想。」

又傳來消息，蘇州要為世界遺產大會立一個紀念碑，蘇州人民選我書寫碑文。至於選我的理由，我想可以套用剛剛引過的那句話了：「種種理由中有一項，必與崑曲有關。」

775

以純美表現純情

許倬雲／中央研究院院士

白先勇先生鼓吹崑曲復興，不遺餘力。今年（二〇〇四）四月，江蘇的蘇州崑劇院，在白先生極力推動下，以其青春版的《牡丹亭》在臺北公演。此次演出，吸引觀眾數千人，轟動一時，堪謂文化界的盛事。在演出前，中研院文哲所的華瑋教授又廣邀海內外研究湯顯祖的學者，討論明清戲曲，則又是學術界的盛事。

臺北在三二〇之後，因為選情詭譎，敗者悻悻，勝者也頗訕訕，舉國氣氛，陰霾不開。青春版《牡丹亭》的演出，以其純情的故事、純美的表演，竟似在上述氣氛怪異的社會，忽然注入一股不著人間煙火的清風。數千位觀眾，固然成分偏於藍色，其中仍有綠色的人士。有友人見告，以在選後一分為二的臺灣，這次的演出，毋寧是一次集體性的治療。這位友人，自己是淺藍人士。青春版《牡丹亭》演出是否真有如此功效？大約還是見仁見智；我也但願如此，只是猶有一些存疑，因為天下最難降伏的心魔，名與利耳，而政治權力，足以兼之。政治人物，早已迷於權力，那能為純情純美救贖？

然而，政治人物之外，大多數芸芸眾生，還是有良心的。平時為了謀生，營營終日，未免遮蔽清明，天下真能解除俗障者，惟有純理、純情。純理須有一番修鍊的功夫，我輩平凡之人，盡其一生參諦，還是不能走到這一境界。「情」之一字，人人胸臆中生而有之，惟在能否從迷惘裡尋回來，從塵封下透出來。湯顯祖鑄造《牡丹亭》的情節，其原來本事是宋人話本〈杜麗娘慕色還魂〉。「慕色」原是由慾而起；在湯氏筆下，則昇華為情，情之所鍾，生者可以死，死者可以生，其威力足以推翻生死的自然現象。

理想的純情，不受時空的限制

吳宓日記，紀錄了他與陳寅恪先生討論《紅樓夢》的談話。陳先生認為：「情之最上者，世無其人，懸空設想，而甘為之死，如《牡丹亭》之杜麗娘是也。與其人交識有素，而未嘗共衾枕者，次之，如寶、黛等，及中國未嫁之貞女也。又次之，則曾一度枕席，而永久紀念不忘，如司棋與潘又安，及中國之寡婦是也。最下者，隨處接合，惟欲是圖而無所謂情矣。」這一段文字，轉引自劉夢溪先生大作《學術思想與人物》（頁一三〇—一三一），誠堪謂「非常異議可怪之論」（何休《公羊春秋解詁序》），卻真的是微言大義。竊以為陳先生注意到了湯氏鑄造的愛情，已經超越了人的性格的個人特質，杜麗娘夢中所邂逅的柳夢梅，乃是杜麗娘心中的理想情人。《尋夢》與《叫畫》，是一次又一次肯定其追求與尋索；而《驚夢》與《幽媾》，則是一次又一次肯定其完美的結合，以及理想的實現。整本《牡丹亭》是一場未醒的大夢，因此，純情的理想，不會因為有具體的人物，而受時空的限制。這一夢中未醒的「情」，係「情」的理想型，遂是最純真的。自其次以下，每降一級，即多一層具體的時空制約，遂是特殊的，不再是普世的「情」了。

若陳寅恪先生確實掌握了湯顯祖的想法，則毋怪《牡丹亭》的一生一日兩位主角，大多單獨出場；即使兩人同場時，也是有主有從，頗少生旦完全平等，一句一句有來有往的對手戲。這次臺北的演出，俞玖林及沈丰英，各自由汪世瑜先生與張繼青女士二位老師傳授，也輪流在其主唱的部分，發揮唱功身段。竊以為，湯顯祖理想的「純情」，不宜有時空限制，於是一個角色的單獨表演，遂是不含雜質的陳述。當然，生旦同臺時的身段與情慾，則是傳達交融的情愫，又是配合純情的陳述了。

惟有純美最能表達純情。白先勇先生堅決主張選拔青年演員擔綱，是著重「青春」二字。此中緣由，一方面是為了崑曲藝術，由已有大成就的大師，傳授青年一代，庶幾繼新傳火，得以持續不斷；另一方面，竊以為不少宗教都以童男少女奉獻神祇，或者白先勇先生也有以童真獻祭純情為「神聖禮儀」之構想？如果由此途徑思考，這次青春版《牡丹亭》，似乎可以刪去有關李全諸節，將全劇濃縮於生旦三角的部分，則於湯氏純情的宗旨，能有所集中。郎書燕說，質之先勇，以為當否？同時，青春版連續三場，經此刪節，可以兩場演畢主要的幾齣，於劇場及觀眾，均較易措置。

演員、舞臺及服裝，均有其創新之處

這次演出，兩位主角均十分努力，十個月的訓練，能有如此成績，已經不易。在臺北兩輪，第二輪的演出又勝於第一輪，由此可知，俞、沈二位都在仔細揣摩，力求超越自己。中國諺語：「師父帶進門，修行靠自身。」有汪、張二位名師教導，自屬新進者的幸運；我尤盼俞、沈二位潛心努力，庶幾一場比一場好。崑劇的劇本與導演，誠然都是創作，演員在身段、唱腔與表情，其闡釋之處，也是創作。好演員即是能夠不斷揣摩體會，將人生智慧，融入演技。

以《牡丹亭》為例，若以拙見揣度：全劇只是杜麗娘一人的「情」，由懷春的春思，昇華為全心投注的純情；柳夢梅其實只是杜麗娘投射寄情之人。兩個角色陳述的均在純情──身心交融的純情。竊盼俞、沈二位能於此處多所體會，庶幾一個「情」字發動作可歌唱的泉源。

青春版的舞臺及服裝設計，均有其創新之處。顏色淡雅，以簡潔取勝，給予演員完全的空間，是其最可取之處。花神的長幡及百花的衣服，均呈現楚文化圖像的風味；甚至柳夢梅長袖翩翩，上下飛舞的舞姿，也有楚風。設計者及舞蹈指導，或可能取擷楚文化的靈感？另一方面，杜麗娘復活成婚，全臺以大紅色為主調，既呈現中國文化婚禮吉慶的顏色，也隱喻歡會的落紅遍地，日下鮮明的象徵。青春版的背景音樂，時時以大提琴吟唱〈遊園〉的【皂羅袍】等諸曲牌，崑曲以笛聲為主，大提琴的旋律，居然不顯突兀，這也是可喜之處！

以純美表現純情，似乎與現實世界相距遙遠，而不少觀眾能經此「純情」的洗濯，消融了現實世界的不安與躁鬱，則藝術之為用，正在其直指人的心靈深處，以純情的永恆化解了短暫的愛憎。

陳寅恪另有一詩贈吳宓：「等是閻浮夢裡身，夢中談夢倍酸辛。青天碧海能留命，赤縣黃車更有人。世外文章歸自媚，燈前啼笑已成塵。春宵絮語知何意，付與勞生一愴神。」這首詩也是為了二人討論《紅樓夢》而作。大觀園中是一夢，《牡丹亭》下也是一夢，我們在夢外論夢，也不過是夢中談夢，夢裡尋夢。夢耶？真耶？何嘗不是又一番夢話！

中國和美國
——全球化時代崑曲的發展

白先勇／青春版《牡丹亭》總製作人暨藝術總監

吳新雷／南京大學文學院教授

為紀念明代戲曲大家湯顯祖逝世三百九十週年，蘇州崑劇院青春版《牡丹亭》劇組在旅美學人白先勇教授（以下簡稱白）的統籌下，於二〇〇六年九月到美國巡迴演出。恰好南京大學吳新雷教授（以下簡稱吳）應柏克萊、洛杉磯加州大學之邀，赴美參加《牡丹亭》的學術研討會。《文藝研究》編輯部特邀吳新雷先生訪問了白先勇先生，就崑曲在全球化時代「走出去」的國際動態及崑曲藝術的發展等課題，進行了多次對談。

吳：白先勇教授，您好！《文藝研究》編輯部邀我尋找機會訪問您，一起談談中國崑曲藝術的發揚，以及走向國際、推向世界等課題。碰巧二〇〇六年是《牡丹亭》作者湯顯祖逝世三百九十週年，中國的撫州、遂昌和美國的加州都舉行了相關的紀念活動。我很榮幸地得到柏克萊、洛杉磯加州大學和美中文化協會的邀請，參加了「《牡丹亭》及其社會氛圍——從明至今崑曲的時代內涵與文化展示」學術研討會。使我喜出望外的是在這裡與您不期而遇，真是無比欣慰！在您的精心策畫下，蘇州崑劇院青春版《牡丹亭》劇組熱演於海峽兩岸及港澳地區（臺、港、澳及內地）以後，如今走出國門，不遠萬里而來美國演出，這引起了海內外文藝界人士的極大關注。回顧過去，展望未來，我想和您暢談古今中外，不知您在百忙之中能惠予賜教否？

白：吳教授好！我和您神交已久，您我都是崑曲藝術的熱愛者，過去雖然互不相識，但因為關心崑曲的前途，居然走

吳：我國自加入世界貿易組織後，已經步入了全球化之中，伴隨著與國際接軌的聲浪，全球化格局必然影響到我們的文藝生活。我知道，早在二○○二年十二月，白先生在香港曾發表「崑曲是世界性藝術」的演說，這次又把蘇州崑劇院推介到美國來，巡演於柏克萊、爾灣、洛杉磯和聖芭芭拉，在美國觀眾中引起了強烈的反響。所以我們不妨以「全球化時代崑曲的發展」做為總題目，分幾個層次來談談，不知是否可以？

白：好的，全球化是文明的必然進程，這題目很有意思。

全球化視野中的崑曲

吳：自從二○○一年五月聯合國教科文組織把我國的崑曲藝術評為「人類口頭和非物質遺產代表作」以來，做為中華傳統文化的瑰寶，崑曲的藝術價值得到了世界公認。崑曲立足於國內，但又必需擴展視野，放眼全球。這次您請蘇州崑劇院到美國來演出，得到加州大學校區柏克萊和洛杉磯校區的呼應，特地舉辦了有關崑劇《牡丹亭》的學術研討會，體現了全球化時代崑曲的國際地位，這是令人歡欣鼓舞的。而青春版《牡丹亭》的訪美巡演活動，全是您一手操辦的。我想請您講講，您是怎樣統籌和運作的？

白：我動員海峽兩岸的文化精英和蘇州崑劇院密切合作，共同打造了青春版《牡丹亭》，已在全國各地和八大名校演出了七十五場，觀眾總數達十萬人以上，而且百分之七八十是年輕人，以大學生居多，這打破了以往青年人不要看戲的說法。為此，我一直在琢磨著：怎樣能擴大範圍、張揚影響，把崑曲介紹到國際上，首先是推向美國來。這次的行動，已準備一年多時間了。我聯絡了加州大學的四大分校，策畫四個校區聯合大公演，共演四輪十二場，大造崑曲的聲勢。既然聯合國教科文組織認為咱們的崑曲是人類共同的文化遺產，那就走出來試試看，讓國際上來評定，從而證明聯合國教科文組織的論斷是完全正確的。

到一起來了。年前在蘇州、在南京，我倆已經多次見面，我當然是很樂意和您敘談的。您講講，咱們從何說起？

吳：那麼，四個大學的校長是否都贊成、都支持？

白：當然是一致贊成、共同支持！特別是我本人所在的聖芭芭拉分校，校長是咱們華人楊祖佑教授，他雖然是學理工科出身，但對於民族文化的宣揚特別起勁。他被崑曲之美深深折服，竟成了青春版《牡丹亭》的超級推銷員。二○○六年七月，上海舉辦第三屆中外大學校長論壇，楊校長應邀出席，他在五十分鐘的發言中竟特別介紹我策畫的青春版《牡丹亭》，還當場放了一段電視錄像，甚至以此做為校際交流的條件：如有哪個學校想和聖芭芭拉掛鉤，這個學校就應上演蘇崑的《牡丹亭》。這次在他的鼓動下，當劇組於十月初到達聖芭芭拉時，市長布魯姆（Marty Blum）宣布十月三日至八日為全市的「《牡丹亭》週」，街上掛滿了《牡丹亭》的彩旗，彩旗印上了演員的頭像。

吳：這真是史無前例的創舉，好比是盛大的節日了。那麼，我又要問了，為什麼青春版首演不放在聖芭芭拉而放在柏克萊呢？

白：要知道，柏克萊加州大學是「龍頭老大」，除了哈佛等私立大學以外，在美國的公立大學中，柏克萊加大是排名第一的，它先後出了十七個諾貝爾獎得主。柏克萊還設有加州的表演藝術中心（Cal Performances），有澤勒巴克大劇院（Zellerbach Hall），擁有兩千個座位。這劇院是向國際上開放的！柏克萊加大實力雄厚，有中國研究中心，有東方語言系（內有中文專業），有音樂系，還有藝術表演系。他們要主辦研討崑曲《牡丹亭》的國際大會，在學術界走在前沿，與演藝界互相呼應。

吳：我懂了！柏克萊加大是美國研究《牡丹亭》的學術重鎮，湯顯祖《牡丹亭》原著的英文本就是該校東語系的白之（Cyril Birch）教授翻譯出版的，青春版《牡丹亭》劇本的整理人之一、臺灣中研院文哲所的華瑋研究員便是白之教授的高足。九月十五日開會時，華瑋博士專門介紹我訪問了他，會上我講了《牡丹亭》工尺譜的源流，得到了他的稱賞。

白：正因為柏克萊在美國的學術界、演藝界有廣泛的影響，所以開幕首演要放在柏克萊，然後巡迴到爾灣和洛杉磯，

最後在聖芭芭拉唱壓臺戲，達到高潮而落幕。

吳：請問這是商業性演出嗎？

白：是的。因為四大校區的演出是由劇場方面具體安排的，美國的劇場經理都很厲害，他們搞市場經濟都是做生意的老手，除了場租保本外，是要賺錢的。他們完全是商業操作，公演售票，只賺不賠。去年跟澤勒巴克大劇院的老總剛開始接洽時，他因不久前一個歌舞團的票房慘遭滑鐵盧，對於崑劇演出便面露難色。他怕賣不出票，賠錢蝕本，於是提出先要交保證金打底。如今場場滿座，劇場方面賺了大錢，進賬全收，他就喜笑顏開，承認崑劇在美國是有看點、有賣點的。

吳：白先生，這裡面我又不懂了，怎麼商業演出的賺頭全被劇場拿去了，那您怎麼能安排「蘇崑」劇組飛來飛去的呢？

白：要知道，你不讓劇場方面賺錢，咱們的崑劇就根本進不來。為了保證青春版《牡丹亭》能飛進美國，我便動腦筋拉贊助。我這個人活了一輩子，從來沒有向人家伸手要錢，但現今為了發展崑曲事業，為了青春版《牡丹亭》，竟做起了「托缽化緣」的行當。在國內排演的時候，我早就開始募款啦。到北京大學、南開大學去演出，我也是拉了贊助的。去年我回美國接洽，澤勒巴克大劇院獅子大開口，要先付十萬美元做保證金。其實，場租不須那麼多錢，他們主要是擔心「蘇崑」的費用。這問題，除了蘇州方面曾撥出一定的經費以外，我便跟臺大的校友商量。結果，香港報業集團主席劉尚儉先生和臺灣趨勢科技股份有限公司文化長陳怡蓁女士慷慨地伸出了援手，他倆和我都是「臺大人」，捐助了巨款。他倆做後臺老闆，承擔了蘇州崑劇院青春版劇組飛美演出的一切費用。

吳：這真是「腰纏十萬貫，騎鶴上加州」了。

白：不是的，不止此數！他倆資助的是一筆大數目。要知道，劇組是團隊，不是兩三個人；來加州不是一天兩天，而是一個多月；不是只在一個地方演，而是巡迴四市，你說十萬元就夠了嗎？再說「蘇崑」演職人員來了八十五位，還從江蘇省崑劇院請來了張繼青老師，從浙江崑劇院請來了汪世瑜老師，隨時隨地為劇組作藝術指導。

吳：原班人馬都來了，真是浩浩蕩蕩的大隊伍！

白：為了保證演出的質量，我把青春版劇組的演員、樂隊和工作人員全都請來了，原來在蘇州演出時是哪些人，這次全是那些人，一個也不能少。辦理飛美簽證時，曾有兩位執掌鼓板的人遭到拒簽，我考慮到別人雖能代勞，但不可能有原班兩人那樣熟練，所以我還是想方設法，拜託加州的參議員跟美國駐上海總領事館溝通，說明情況，終於得到補簽。還有上、中、下三本戲，也完全按照在北京、南京公演時的原樣，不能為了省事就精簡成兩本或一本。其中還包括服裝道具、衣箱布景等所有物件，全都跟上飛機統統運來，把崑劇漂亮的行頭照原樣搬上美國的舞臺。

吳：您為了崑曲演出的盡善盡美，一絲不苟，不辭辛勞。在藝術與商業有牴觸時，寧可以藝術性為要務，而把經濟賬放在第二位，真是了不起的大手面、大作為。

白：我是文人，不懂生意經。經濟賬怎麼算，要去問陳怡蓁女士，她不但捐助巨資，而且運用跨國公司在國際間做生意的豐富經驗，很好地協調了「蘇崑」團隊與加州四個劇場的關係，簽訂了演出合同。票房盈利歸劇場，不去拆賬分肥。「蘇崑」團隊的進賬，演職員每個人的收益，以及來回飛機票、旅車、食宿、廣告、印刷品等費用，有了百萬贊助款就不愁了。這使劇場有了賺頭，「蘇崑」有了收入，做到了皆大歡喜，保證了演出的順利進行。我們對劇場方面是提出要求的，既然票房收入給了他們，互惠雙贏的條件就是每個劇場必需讓「蘇崑」團隊進駐七天。前四天作準備，裝臺、走臺、讓演員熟悉舞臺環境，從容不迫。後三天要求劇場必需排出最佳的演出時間，柏克萊澤勒巴克大劇院（Zellerbach Hall, UC Berkeley Campus）排在九月十五日至十七日，爾灣巴克雷劇場（Barclay Theatre）排在二十二日至二十四日，洛杉磯羅伊思大劇院（Royce Hall）排在二十九日至十月一日，聖芭芭拉路培勞劇場（Lobero Theatre）排在十月六日至八日，都是週末星期五至星期日的黃金時段，這樣做的目的，就是方便觀眾看戲，希望通過青春版《牡丹亭》的順利展示，使中國的崑曲藝術真正成為世界人民共同欣賞的文化遺產。

吳：這樣做當然很好，非常有利於崑曲的輸出，但負擔太重，您這個崑曲的「義工」太累了。我想，有沒有不拖累的辦法呢？

白：當然也有省事省力的辦法，那就是寄希望於演出公司來操辦，現今歐美各國都有專門承包國際演出的經紀商。

吳：好極了，那樣的話，國內的劇團都可以轉上國際舞臺，就用不著到處奔走拉贊助了。

白：好是好，但經紀商肯不肯來請呀！如果坐在家裡盼著他來請，等於是守株待兔，等呀等呀，等到何年何月？說不定等了三年四年，望穿秋水，他還沒有來。要知道，承包演出的經紀商都是要賺錢的，是不肯做蝕本生意的，如果無利可圖，他就根本不來搭腔！即使你把他拉來了，也必得聽他指揮擺布，還不知他會把崑曲演出弄成什麼樣子呢！說不定他把青春版變成了簡裝版，你也無可奈何。所以咱們必需變被動為主動，不失時機地自己來搞，只是做得很吃力，很累。

通過社會運作在美國形成崑劇的觀眾群

吳：白先生，您為了打造青春版《牡丹亭》，為了邀請蘇州崑劇院飛進美國演出，確實費盡心思，再苦再累也甘心，就不知美國的主流社會和主流媒體對崑曲的態度怎麼樣？

白：崑曲要打進美國的主流社會是不容易的，這就需要進行社會運作，主動深入地去做工作，發動主流社區來關心崑曲的演出，重點是學界和僑界。我的策畫是：這次「蘇崑」出國，是以商業演出結合社會運作的方式走向國際的。當「蘇崑」九月來美之前，我提早在七月中就到舊金山、洛杉磯等地區做宣傳，主要是在學校裡為師生義務開講座，到華人社區為僑胞導讀。我的信念是：青春版《牡丹亭》到美國不是為演出而演出，而是希望從加州發端在美國帶動一股了解崑曲、欣賞崑曲的風氣，從而培植並形成崑劇的觀眾群，擴大崑曲的觀賞人口，張揚中國崑曲藝術在國際上的影響。否則，我何苦花這麼大的力氣來搞什麼社會運作呢！幸好我的心血沒有白費，結果是

784

吳：我因為英語水平不行，只能看中文報紙。我看到九月十六日和十八日的華文版《世界日報》，連續刊載了多篇報導，最醒目的一篇是《青春版《牡丹亭》美國首演，美不勝收——柏大登場，詞美、舞美、樂美、人美、腔美、臺美，中西觀眾讚不絕口》，另一篇是〈《牡丹亭》美國首演成功，觀眾反應強烈，有人感動落淚〉。有一篇題為〈中國輸出文化〉，還有一篇題為〈《牡丹亭》熱，中外學者談崑曲：柏克萊加大一連三天舉辦講習班，探討《牡丹亭》及其社會氛圍〉。我抵達洛杉磯以後，看到洛杉磯電視臺第十八頻道每晚都播映青春版的宣傳鏡頭，又見到《世界日報》發表了《青春版《牡丹亭》轟動爾灣加大》，後來一篇〈《牡丹亭》虜獲主流觀眾〉的時評說：「美國主流社區，對青春版《牡丹亭》製作和演出團隊把如此優美的中國傳統戲劇帶到這裡，與美國觀眾分享，這份弘揚中華文化、促進中美文化交流的用心和努力，獲得了美國政界的高度讚賞。」記者的評論，說到點子上來了。

白：青春版《牡丹亭》飛進美國，還得到中國駐舊金山、駐洛杉磯總領事館的大力支持。當演出團隊於九月十日到達柏克萊後，駐舊金山總領事彭克玉先生和文化參贊閻世訓先生特地出面舉行了歡迎會，又安排舊金山亞洲藝術博物館為開場首演舉行了新聞發布會，邀請社會名流參與。到了洛杉磯以後，洛杉磯總領事館於九月二十五日也為

起到了良性互動的作用。先是在北加州，柏克萊加州大學於八月底新學年開學時，破天荒地開設了崑曲的公共選修課，聘請青春版《牡丹亭》字幕的英譯者李林德教授任教，一方面教唱，一方面示範表演。這在美國高等學校的歷史上是從來沒有的課程，吸引了一大批青年學子，而且課上的同學到時候都來買票看戲了。在南加州，我也開展了導讀、示範活動，吸引青年人參與。當「蘇崑」劇組於九月十九日抵達南加州以後，又先後為爾灣和洛杉磯等地社區人士舉辦了演員和群眾的見面會。這一系列活動引起了主流媒體的關注，美國三大電視網之一的哥倫比亞廣播公司（ＣＢＳ），特地為「蘇崑」向全美發播了錄像的電視新聞。從東海岸的《紐約時報》到西海岸的《舊金山紀事報》和《洛杉磯時報》，也都紛紛作了崑曲報導，有了這三大報業集團帶頭，其他報刊也就跟上來了。不知您有沒有注意到？

吳：「蘇崑」舉行了歡迎招待會，學界、僑界和新聞界人士也都來了，我那天不是看見您到場的嗎！

白：這也是巧合，因為洛杉磯美中文化協會監事長吳琦幸博士約我講講「如何欣賞《牡丹亭》」及「崑曲之流變」。而理事長饒玲玲先生又到《僑報》活動室義務為僑胞拍曲教唱，所以一起到了領事館。恰好總領事鍾建華先生的父親就是南大人，夫人陸青江女士又是南京大學外文系畢業的，見面交談，倍感親切。

吳：鍾建華總領事對「蘇崑」來美的活動非常重視，認為是中美文化交流史上的大事。他早在九月初就和我會晤，表達對青春版《牡丹亭》來南加州公演的關心和支持，不僅把演出信息通報了各華僑社團，甚至還資助留學生開展觀摩活動。有了他的熱心倡導，華人社團「傾巢」而出，都來買票看戲了。

白：您策畫社會運作的幅度既深且廣，前期準備和後期結局的工作做得十分扎實。您千方百計，靈活運用，甚至還有一些創造性的名堂。

吳：您指的是什麼？

白：根據我的觀察，您開展了兩項別出心裁的社交活動。一是組織大型的崑曲沙龍，讓觀眾與觀眾進行交流；二是特辦慶祝《牡丹亭》演出成功的盛宴，讓觀眾與演員進行交流。

吳：您不知道，這不是我搞的，是本地的企業家搞的。組織這些活動是要花錢的，要有人投資才能辦得起來。當然，他們要我出來主持一下，和大家見見面，但鈔票不是我出的。這裡您既然打開了話匣子，我倒想聽您講講，從您的角度著眼，究竟看到了什麼新鮮事？

白：九月二十八日傍晚，我在洛杉磯加州大學座談「《牡丹亭》對曹雪芹創作《紅樓夢》的影響」以後，由座談會主持人顏海平教授帶我到了羅伊思大劇院。座客都是準備在二十九日看戲的觀眾，是超前一天邀來熱身的。我看到應邀者都是有聲望的代表人物，如哈佛圖書館館長、洛杉磯市長特別助理、加大影視劇學院院長、中國研究中心主任、蘇珊（Susan）女士、史嘉柏（David Schaberg）博士、社會賢達李炳棠伉儷、CNI公司總裁孫以偉伉儷，以及好萊塢電影明星盧燕女士等一百多人。那晚您用極其流利的英語介紹了崑劇《牡丹亭》，這是您的優勢。聽

完您的講話後，由「蘇崑」同仁示範演唱了一段，然後是參觀場子。這個羅伊思大劇院金碧輝煌，璀璨壯觀，據說是一九二六年仿意大利歌劇院的格局建造的，上下兩層共一千八百個雅座。看完場景後，大家便到嘉賓廳聊天，長桌上擺滿了西式茶點和香檳美酒。眾人或坐或立，三五成群；自由組合，隨意攀談。別後重逢的，借此機會問長問短；素昧平生的，則交換名片，結為曲友。這邊的人談得差不多了，又跑到那一邊去招呼。鬢影衣光，觥籌交錯；評曲論戲，談笑風生。我跟盧燕女士講，一九八五年五月，我曾在上海藝術劇場（即蘭心大戲院）看了她主演的《遊園驚夢》，那時她扮演的杜麗娘也是青春靚麗的。她聽了我懷舊的話很高興，共同回顧了二十年前俞振飛先生主持上海崑劇精英演出的往事，不勝今昔之感。這時候，我看到來賓們圍著您談興正濃，直到九點多還沒有停歇。這種沙龍式的暢敘，我覺得很有意味。

吳：還有慶祝演出成功的宴會哩。

白：白先生，請您先講講慶功宴的來頭。

吳：為了辦慶功夜宴，《牡丹亭》下本特地排在星期天下午演出。這個創意是舊金山利豐集團董事長李萱頤先生提議的，他七歲從臺灣來美國，對中華傳統文化疏離已久，很想再找回失去的民族記憶，這次正好碰上「蘇崑」劇組來美，他特別親近，除了看戲外，自願出資為「蘇崑」慶功，但考慮到單是請演員吃飯太一般化了，便擴大範圍，有計畫地邀請二百位幸運觀眾，讓曲迷追星族也參加進來。慶功宴一頭一尾辦了兩次，第一次是九月十七日在北加州柏克萊演出散場後，由李先生在東海酒家擺了二十六桌筵席，十人或十二人一桌，每桌都有演員同坐，這樣便起到了觀眾和演員零距離交流的作用。第二次是十月八日在南加州聖芭芭拉第四輪演出結束後，由當地企業家張春華女士資助，邀請有代表性的觀眾為「蘇崑」餞行送別，規模超過了第一次。吳老師，您參加了哪一次？

白：我是參加了九月十七日的那一次「牡丹亭夜宴」，是跟著柏克萊加州大學中文專業負責人朱寶雍等先生一起去的。我看見鼓樂隊敲鑼打鼓，迎接您和蔡少華院長帶領演員們進入宴會廳，追星族則夾道歡呼。這些追星曲迷剛

從《牡丹亭》的唯美情境中走出來，其中有不少是崇拜中華文明的洋人，興奮、喜悅、激動的心情，盡露在他們的臉上。我看見你身穿絳紅色唐裝，手裡拍著兩片銅鈸，鈸聲與鼓聲相應，熱烈的氣氛達到了頂點。追星族拉著您和汪世瑜、張繼青、沈丰英（飾杜麗娘）、俞玖林（飾柳夢梅）等，紛紛要求簽名、合影。知音同好，樂不可支。但是我們桌上的美國學者約翰·格羅切維茨偏偏對我說，他喜歡小春香的演藝，我便到別的桌子上把春香扮演者沈國芳請來，約翰先生對天真爛漫的春香大大地誇獎了一番，又是敬酒又是拍照。這種觀眾和演員在一起為崑曲祝福的獨特場面，如果不是我親身經歷，說起來誰也不信。

白：這一系列社會運作的結果，確實是擴大了崑曲在美國主流社會的影響，讓美國人不要老是講西方英國的莎士比亞，而要他們知道，東方中國有湯顯祖的《牡丹亭》，比《羅密歐與朱麗葉》出色得多。

吳：白先生，您真有鼓動人氣的本領！記得上世紀九十年代，大陸崑劇院團訪臺演出，您特地從美國越洋返臺，為崑曲在臺灣的傳播大力鼓吹。我還記得臺北《民生報》的評論曾說：「臺灣今日能有漸具規模的崑劇觀賞人口，白先勇扮演了關鍵角色。」以致於產生了「最好的演員在大陸，而最好的觀眾在臺灣」的說法。去年您在大陸奔走於大江南北，像一陣旋風一樣，把崑曲吹進了八大名校，鼓勵青年學生觀賞青春版《牡丹亭》，造就了最好的觀眾還是在大陸。如今您在海外鼓吹，又形成了新的觀眾群，擴大了美國的崑劇觀賞人口，為崑曲的全球化發展作了新貢獻，功德無量呵！

白：我也不能說有什麼功德，我只是盡了自己的一份心意。民間的、個人的力量是有限的，崑曲事業必需大家一起來做。根本上還得依靠我們的國家，依靠我們的政府。

「走出去」的崑曲展示和播種之旅

吳：說到這裡，有一件最新消息要告訴白先生。九月十四日我乘飛機來美國那天，國內各報都登載了新華社九月十三

白先勇先生把蘇州崑劇院請到美國，九月十五日就要在柏克萊首演，正好與文件的精神合拍；蘇州崑劇院可說是打出了「走出去」的先鞭，拔得了頭籌。

吳：我認為，經過聯合國教科文組織評定後，崑曲成了大名著。如《浣紗記》、《南西廂》、《玉簪記》、《長生殿》、《桃花扇》、《雷峰塔》等傳統戲，也都可以做為突破口打出來。當然，要讓世界了解中華民族的戲曲藝術是不容易的，但全球化趨勢提供了可能性機遇。最近，《紐約時報》專欄作家托馬斯‧弗里德曼的新書《世界是平的》譯成中文後，湖南科技出版社和東方出版社爭相出版。該書宣揚全球一體化，指出國際貿易的加速發展促使世界變得平坦了。從這個觀點來看，全球性平臺的出現，將使更多的藝術形式能夠走進走出，崑曲「走出去」的機遇在理論上就有了可行性依據。我聽說，美國的卡爾演出公司對崑曲頗感興趣，《世界日報》還報導紐約的經紀商赫曼（Jane Hermann）跑來洛杉磯看了青春版《牡丹亭》以後表示：「精美的藝術是世界性的，雖然絕大部分美國觀眾都是首次接觸中國傳統戲曲，《牡丹亭》優美的唱腔、漫動的舞姿、悠揚的音樂、充滿象徵意義的淡雅服飾、具備濃鬱東方韻味的舞臺設計，令美國

白：過去南崑、北崑、湘崑等院團都到歐美各國演過，只是未曾明確「走出去」的全球化的理念。如今有了「走出去」的文件，這對演藝界是莫大的鼓舞。去年我曾應文化部之邀去作過崑曲講座，得到部裡首長的盛情接見，對我為策畫青春版《牡丹亭》所作的努力深表讚許。我這次籌畫「蘇崑」走向世界，深知商業化競爭必需要有品牌意識，所以我是打著「青春版《牡丹亭》」的品牌，找到了一個突破口，在使崑劇打進國際市場方面取得了成功。我這樣做只是一種嘗試，是否對路，有待大家討論。

吳：我認為，經過聯合國教科文組織評定後，崑曲成了大名著。如《浣紗記》、《南西廂》、《玉簪記》、《長生殿》、《桃花扇》、《雷峰塔》等傳統戲，也都可以做為突破口打出來。當然，要讓世界了解中華民族的戲曲藝術是不容易的，但全球化趨勢提供了可能性機遇。最近，《紐約時報》專欄作家托馬斯‧弗里德曼的新書《世界是平的》譯成中文後，湖南科技出版社和東方出版社爭相出版。該書宣揚全球一體化，指出國際貿易的加速發展促使世界變得平坦了。從這個觀點來看，全球性平臺的出現，將使更多的藝術形式能夠走進走出，崑曲「走出去」的機遇在理論上就有了可行性依據。我聽說，美國的卡爾演出公司對崑曲頗感興趣，《世界日報》還報導紐約的經紀商赫曼（Jane Hermann）跑來洛杉磯看了青春版《牡丹亭》以後表示：「精美的藝術是世界性的，雖然絕大部分美國觀眾都是首次接觸中國傳統戲曲，《牡丹亭》優美的唱腔、漫動的舞姿、悠揚的音樂、充滿象徵意義的淡雅服飾、具備濃鬱東方韻味的舞臺設計，令美國

觀眾驚嘆不已。從每場演出中觀眾對幽默劇情的熱烈反應，演出完畢後全場起立經久不息的掌聲，就可以看出，美國觀眾不僅看懂了，而且很喜愛。」這是對「蘇崑」演出的高度讚揚，是崑曲能夠為美國觀眾接受的肯定性評估。白先生，您是統觀全局的，請您講講總的情況怎麼樣？

白：這次「蘇崑」來美國西海岸展示巡演，美國觀眾原本對崑曲並不了解，三天九小時的大戲，容易令人望而卻步；柏克萊的戲院有兩千個座位，三天六千張票要賣出，談何容易！票房價值怎麼樣？演出效果怎麼樣？誰也不能打包票，誰也無法估計。何況柏克萊地靈人傑，是美國文藝思潮的尖端地帶，臥虎藏龍不少，他們的眼界很高。青春版《牡丹亭》在柏克萊首演，確實是對崑曲美學的一大考驗。咱們有六百多年悠久歷史，代表中華文化精髓的古老劇種，在二十一世紀美國現代化國際舞臺上，真能大放異彩，使西方觀眾驚豔佩服嗎？在首演前，我向蘇崑演員們精神喊話：「這是你們最嚴格的一次考驗，一定要爭氣，把你們的絕活兒都亮出來！」好在我提早搞了社會運作，做了「開講座、廣宣傳」等前期準備，終使票房飄紅，好在咱們的演員個個爭氣，滿臺生輝，一炮打響。澤勒巴克戲院雖大，但人氣十足，場面爆滿。觀眾三分之二是美籍華人，非華裔的美國人占三分之一，也就是說洋人來了六七百，這就不簡單了。而且洋人中都是學術界、音樂界、戲劇界的文化名流，以及加州大學的師生，連斯坦福大學戲劇系主任麥克‧倫斯也來了。此外來客還有馬里蘭大學歷史系的郭安瑞（Andrea S.Goldman）、密西根大學亞細亞語言與文化系的陸大偉（David Rolston）、匹茲堡大學東亞語言與文學系的凱瑟琳‧卡利茨、夏威夷大學戲劇與舞蹈系的「洋貴妃」魏莉莎、加拿大不列顛哥倫比亞大學亞洲學系的史愷悌（Catherine Swatek）等。笛聲揚起，兩千位觀眾一下子便被引進了四百年前玉茗堂前那座綺夢連綿的牡丹亭中，三個鐘頭下來，臺上水袖翻飛，臺下如痴如醉，笑聲掌聲沒有斷過。劇終謝幕，觀眾全體起立喝采，哇！那反應比在國內還要熱烈，吳老師，您那天在場看到了吧！

吳：這次我好比是做了個觀察員，觀察了演出的全過程。這場面我是親眼目睹，觀眾反應熱烈，無與倫比。大家歡呼起立，老話叫做歡呼萬歲，這萬歲是崑曲萬歲！

白：這是崑曲本身的藝術魅力引發的。現場的反應，我可以用「驚豔」二字來形容。不要以為洋人不懂，真正的藝術是超越國界的。有位洋人看戲後翹著大拇指對我講，了不得，了不得，本來以為你們東方人只會演跌打跳躍的猴戲、武戲。如今才知道還有這樣高雅細膩的歌唱和表演，美得掉淚！這是為蘇崑演員精湛的演唱藝術感染的，是湯顯祖《牡丹亭》的情深、情至的最好詮釋，歸根結底，是美國觀眾對中國崑曲藝術的最高敬禮。第二、第三天，戲愈演愈好，下本《圓駕》結束，觀眾掌聲雷動，一片歡呼，久久不肯散場。柏克萊首演後，劇組移師南下，到加大爾灣校區、洛杉磯校區，最後到聖芭芭拉校區，而且大多是聖芭芭拉校區，西部音樂學院的成員及加大師生，欣賞水準高。青春版《牡丹亭》在聖芭芭拉路培勞戲院的大結局（Grand Final）處，柏克萊謝幕的熱烈景象又重現一次。聖芭芭拉的觀眾有百分之七十是洋人，而且大多是聖芭芭拉歌劇院、西令人難忘。有一位老觀眾說，她在路培勞劇場看了五十年的戲，沒有看過這樣好的演出，觀眾起立喝采，長達如此之久。

吳：白先生，您對這樣的轟動現象有什麼體會？

白：這次青春版《牡丹亭》來美國西部巡演，取得了意想不到的轟動效果，有幾點頗為特殊，值得探討。令人欣慰的是，崑曲進入了美國主流，觀眾大多是高文化水平的精英分子，有大批的洋人，並不限於華人圈子。還有一批小青年，本來都是電玩族、奔奔族，是不耐煩坐下來的，卻不料這一回也能一連看上中下三場九個小時，而且聽唱也聽得津津有味，表示他們完全能接受這項有六百多年歷史的中國演唱藝術。我私下跟一些美國觀眾談論，他們除了讚嘆崑曲之美以外，對崑劇的技術層面，如四功五法、水袖動作、音樂唱腔都產生了濃厚的研究興趣。他們從戲劇、音樂文學的專業角度，提出許多頗有深度的看法及批評。很多專家欣賞我們抽象簡約的舞臺設計、書法古畫背景，以及淡雅的服飾。當然最後都為湯顯祖《牡丹亭》中的至情所深深感動，認為那是人類普世的價值。這次青春版《牡丹亭》來美國首演，可能對美國學界產生深遠的影響，啟發一些學者開始把崑曲當作專門的學問來研究。這次巡演，關鍵是得到學界、僑界和領事館等各方面人士的幫助，沒有他們協調，社會運作是搞不起來

791

的。還要感謝生活在美國的華人觀眾，他們跟著我做「義工」：臺大校友會、一女中校友會、美西華人學會、美中文化協會、北大校友會都出力相助，幫忙宣傳、售票。蘇州崑劇院的劇組到達後，各區華人對演員的招待照顧，無微不至。很多華人觀眾是從外州來的，遠自德克薩斯州、紐約、波士頓、西雅圖，紛紛趕來。華人觀眾看戲，大多不禁落下淚來，淚水中蘊藏著多少說不清道不明的情感：感動、感傷、感觸，是中國人久居美國鬱積在內心中的一縷文化鄉愁，被這個戲挑動起來了。看完了，很多人說，這是中國文化的光輝！這是中國人的驕傲！

中國的表演藝術，能搬到國際舞臺上，讓世人都能欣賞的並不多，而崑曲卻是其中之一。這次巡演之獲得成功，與美國主流媒體和評論家的熱情揄揚是分不開的，除了前面說過的三大報業集團、CBS電視臺以外，還有許多地方報紙、雜誌都有大幅報導及劇評。當然，華文媒體如《世界日報》、《星島日報》，簡直每天都有圖片新聞。其他各電視臺，如KQED公共電視臺、鳳凰衛視、中天、中央電視臺、天下電視，統統沒有停過。媒體的影響，幾乎是「無遠弗屆」，替咱們的崑曲大大地宣揚了一番。戲劇評論家史蒂芬‧韋恩說：「一九三○年，梅蘭芳劇團把京劇帶來了美國，二○○六年，蘇州崑劇院青春版《牡丹亭》團隊又把崑曲帶來了美國。這次崑曲在美國的轟動，以及崑曲美學對美國文化界的衝擊，是一九三○年梅蘭芳訪美以來規模最大和影響最大的一回。」

我這次策畫「蘇崑」訪美，不是為了賺錢，而是為了遠播中華文明。商業演出是營銷手段，展示崑曲藝術才是根本目的。我認為，要專門靠崑曲賺錢是不行的，也不能把崑曲完全推向市場。「蘇崑」劇組回到祖國後，留給美國的影響不能就此風流雲散，一定要使美國觀眾對崑曲美好深刻的印象保留下來，要使他們回味無窮，念念不忘。「蘇崑」去後，德澤尚存，可為今後各崑團訪美演出打下一定的觀眾基礎。要達到這個目的，就必需播下崑曲的種子。所的作為，正好符合「走出去」的文件精神，是令人欣慰的。我想，「蘇崑」以這次青春版《牡丹亭》的訪美演出，可以稱為「走出去」的崑曲展示和播種之旅。

崑曲興亡的文化責任感和使命感

吳：白先生，咱們只管說得高興，但也不能報喜不報憂。我此刻要回過頭來，談論崑曲之憂。上世紀末，在社會轉型期商品經濟和市場化大潮的迅猛衝擊下，在流行歌曲、電腦網絡和電視劇作秀等多種大眾文藝多元化競爭中，中國傳統戲曲的觀眾大量流失，面臨著生存危機，評論界出現了「戲曲夕陽論」、「崑曲消亡論」。聯合國教科文組織評定崑曲藝術是人類精神文化的「遺產」，喜的是認證了它的藝術價值，憂的是它已瀕臨衰亡亟需搶救保護。

白先生，您抱著一顆振興崑曲的雄心，為蘇州崑劇院出謀劃策，募集資金，製作了青春版《牡丹亭》上中下三本，真是任重而道遠呵！記得去年五月在南京演出時的座談會上，我聽到青年學生在發言中以您姓名中的「白」和「勇」來立論，一方面敬佩您大力支撐崑劇事業的勇氣，把青春版稱讚為「白牡丹」，一方面又認為振衰起敝的難度很大，擔心您的負擔太重吃不消。做為一介書生，您在加大憑退休後的養老金吃飯，並非財主；為了製作青春版，您一手抓戲，另一手還得奔波於海內外托缽化緣。有一位學生把您比作西班牙塞萬提斯小說中的游俠騎士堂吉訶德，單槍匹馬，知其不可而為之，結果是弄得焦頭爛額，吃足苦頭受盡累。您聽了他的發言後不以為忤，反而高興起來。您說很樂意為崑曲的振興充當堂吉訶德的角色，不知您是怎樣思考這個難題的？

白：抗日戰爭勝利那年，我在上海看到了梅蘭芳和俞振飛聯袂演出的《遊園驚夢》，從此便深深地愛上了崑曲藝術。

一九八七年四月，離別祖國將近四十年的我，從美國回歸大陸，到上海崑劇團看了蔡正仁的演出，到江蘇省崑劇院看了張繼青的演出，重睹芳華，再溫蘭馨，陶醉在民族藝術的最高境界中。但環顧崑曲現狀，我感到的危機是「文革」造成的傳承斷層和觀眾斷層。政府當然很重視扶持工作，撥亂反正以後，形勢大好。不過，在商業利益的對比中，崑曲的演出市場不景氣；演員的報酬太低，與歌手影星的收入相比，差距太大。好不容易花了大力氣培養出來的一批新人，受到功利社會的刺激，很想改換門庭，難以留住。自海峽兩岸開放文化交流以來，我奔走

其間，與臺灣文化界人士共同努力，為各地崑團訪臺演出做了些牽線搭橋的工作，還請崑劇名旦華文漪和臺灣女小生高蕙蘭合作，到美國、法國演出了一本頭的《牡丹亭》。在積累了十多年的崑曲互動經驗之後，我開始策畫青春版《牡丹亭》的製作，通過具體的實踐，想闖出一條發展崑曲的新路。我的思考有兩個層面，第一個層面是讓老中青演員傳、幫、帶，培養接班人才；第二個層面是打出「青春版」的品牌進入校園，對大學生進行傳統文化素質教育，同時進入市場，培養青年觀眾，有了青年一代的崑曲愛好者，崑曲才能流傳下去。適逢蘇州「小蘭花班」出了一批新秀，我便動員老輩藝術家的傳人蔡正仁、張繼青、汪世瑜三位梅花獎得主來蘇州授徒傳藝。剛開口時，他們都有顧慮，不肯出來。我以私人之誼，動之以情，曉之以理，好不容易說動了。在「文革」中，極左思潮是不許「拜師」的。但我認為師徒傳承是社會責任心的體現，是口頭文化遺產得以代代相傳的有效方式。二〇〇三年十一月十九日，我在蘇州主持了拜師的古禮儀式，三位師傅收了七個徒弟。我還資助其他小青年到上崑向岳美緹和張靜嫻學習旦戲，到北崑向侯少奎學紅淨戲。在《牡丹亭》劇組中，我請張繼青教沈丰英演好杜麗娘的角色，請汪世瑜教俞玖林演好柳夢梅的角色。就這樣，我把排戲的事拉了起來，把觀眾看客拉了起來。我的計畫得到蘇州市委宣傳部的大力支持，得到蘇州崑劇院的親密合作。海外的好多朋友，理解我為崑曲做實事的真心，紛紛加入了義工隊伍，我等於是做了義工大隊的大隊長，所以我已經不是單槍匹馬的唐吉訶德了。

吳：看得出來，您是以振興崑曲為己任，主動把重擔扛在自己的肩膀上，自願做崑曲的傳道者。這又應了先哲之言，叫做「得道者多助」。開始的時候，您一個人到處奔忙，現在是海峽兩岸的友人都贊成，那便是「此道不孤」了。

白：我是動員了一切可以動員的力量，包括師生故舊，至友親朋，我等於開人情支票拉成了「義工大隊」，他們出錢出力，任勞任怨。我把募來的錢，全都挹注到崑曲裡面，給師徒發津貼，給劇組發報酬。做為「義工」，我個人分文不取，即使是來往行旅，都是自掏腰包。這一年多來為了聯繫青春版《牡丹亭》赴美演出，單是每天給各方

吳：面人士打出的手機和越洋電話費，累計起來已超過一萬多元了。

白：白先生，我說句笑話，有沒有什麼地方可以報銷的呵？

吳：哎呀！向誰去報銷呵？誰也沒有分派任務叫我搞崑曲，盡是我自己要搞的，是自找麻煩，自討苦吃。您說，叫我找誰去算賬？如果要報銷，那就自己找自己報銷唄！

白：您從二〇〇三年初到蘇州開始策畫青春版，到二〇〇四年四月排演成功，然後巡演於海峽兩岸，這樣繁重瑣細的特大工程，每走一步，您都傾注了心血，忙得廢寢忘食，無以家為。看樣子，您把崑曲事業當作了自己的「身家性命」了，您真正成了崑曲的「情痴」了。

吳：我看到崑曲藝術這麼美，但又看到它亟需搶救保護，我便有一種文化責任感和文化使命感，要為中華傳統文化的發揚出一點力。我心裡明白，單靠我一個人是搞不成的。我向海內外的良朋好友喊話，向蘇崑的同仁喊話，把他們的文化使命感也調動起來，群策群力，才能眾志成城。

白：《世界日報》報導，您曾把後人所歸結的清初民主主義思想家顧炎武的名言「天下興亡，匹夫有責」，化用為「崑曲興亡，國人有責」，「拯救崑曲，國人有責」。您說，崑曲既然是中華民族的國之瑰寶，那麼，國人就應該來關注它的前途，業內人士就應肩負救護發揚之責。白先生，我告訴您，國內的有識之士，早就發出了多次呼籲。而且文化部成立了「振興崑劇指導委員會」。這裡由於時間關係，過去的事來不及細說，就說二〇〇四年三月，中央領導批覆了《人民政協報》送的《關於加大崑曲搶救和保護力度的幾點建議》，請國家財政撥款，「提高崑曲演職人員的生活待遇」，「培養崑曲藝術的後繼人才」。

吳：這是多麼英明的議案呵！

白：政協的建議還說：「我們深感崑曲藝術一方面正面臨著一個很好的發展機遇，另一方面也存在著重大的危機。」主要表現是：「崑曲演出市場不斷萎縮，上演的劇目急劇減少，歷史上崑曲劇目可考的有三千多個，到『傳』字輩演員還能演六百個，在那之後每一代大約減少三分之一；演員、編導和作曲隊伍後繼乏人，現有人才流失嚴

795

重。」「為了解決崑曲面臨的危機，應該確立由國家扶持崑曲事業的方針。因為像崑曲這樣世界級的藝術經典，對它的搶救和保護必需保持它純正的經典品位。」「動用國家的力量來維護民族文化的傳統和維護民族文化經典的尊嚴，這是極其必要的。在經濟全球化的形勢下，這一舉措對於保持民族文化的獨特性，對於增強我們民族的生命力、創造力、凝聚力，有著十分重大的象徵意義和現實意義。」根據中央首長的這個「批件」，有關部門商定，從二〇〇五年至二〇〇九年，國家財政每年投入人民幣一千萬元來搶救保護和扶持崑曲。這對崑曲界來說，簡直是天大的喜訊，所以這幾年來，各崑團喜氣洋洋，幹勁十足。今年八月五日的《中國文化報》已報導了有關部門主持各項崑曲工作取得的巨大成就。不過，在充分肯定主流成績的同時，對「遺產」怎樣創新的問題卻出現了爭議，有些意見相當尖銳。如六月號的《北京紀事》，發表了張衛東的〈寫在遺產日之時——崑曲的後事怎麼辦〉說：「在蘇州舉辦第三屆崑劇節的劇目都是新編改良戲……崑曲照現在這樣走下去必然滅亡。」八月號的《南風窗》，發表劉紅慶的〈崑曲藝術節，創新還是滅殺〉說：「國家拿出上千萬元來扶持世界非物質文化遺產的崑曲，不懂得崑曲的行政幹部卻提出『創新』才是出路的主張。由於錯誤的導向，致使大家拿傳統亂開刀。」這批評了「行外人」不顧「批件」的瞎指揮作風，明明是政協呼籲以搶救保護為當務之急的撥款，卻變成了申報創新項目才能獲得款項的規定。文中指出，遺產將不成其為遺產，現今已不是「保護崑曲」的問題，而是到了「保衛崑曲」的關頭。至於觀眾對「新概念崑劇」的不滿，則轉而批評有些「行內人」中的跟風者，八月二十二日有一位曲社裡的曲友「昆蟲」（崑曲迷的謔稱）在《西陸》網站上發布了〈但願崑曲不要葬送在崑曲人手裡〉的帖子說：「記得北崑的張衛東先生曾預言正宗的崑曲必然滅亡」，而且『最後很可能是崑曲的行內人士把真正的崑曲給葬送了』。當時我對這種說法很不以為然，暗中還罵這張烏鴉嘴遲早會把崑曲『唱衰』。最近聽到網友對本屆崑曲藝術節的種種評論之後，我又重讀了張先生的採訪文章，覺得他的話雖然貌似偏激，但與其說是危言聳聽，不如說是表達了一些崑曲人對崑曲現狀與發展前景的深切失望和憂慮。我想，各崑劇團的業內人士若能透過舞臺上一片表象看到正宗崑曲『大廈將傾』的潛在危機，加深憂患意識，頂住來自各方面的壓力與誘惑，為『保

衛崑曲」的艱難事業貢獻一份力量，進而使張先生的預言成空，則普天之下仰賴崑腔如甘霖的昆蟲眾生又何其幸

也！」白先生，這些事情不知您曉得不曉得？

白：我都曉得的。

吳：今年（二〇〇六年）您人在美國，怎麼會曉得的呢？

白：要知道，我是人在美國，夢在中國；身在加州，心在蘇州的呵！您想，我請蘇州崑劇院到美國來，能不關心蘇州的事情嗎？您不是說現今是全球化時代嘛，全球化的標誌之一就是信息快速，國際間的互聯網上什麼消息都有，除非你漠不關心，兩耳不聞窗外事，那當然就不知曉；只要你稍為關心一下，就什麼都曉得了。

吳：您真是秀才不出門，能知天下事呵！既然如此，我就不必再講上述那些事情了。這樣，能不能客觀地做點兒探討，把「崑曲的繼承與創新」完全做為一個純學術問題，我想向您請教，想問問您有何高見？

白：不，吳老師不要客氣，我倒是想聽聽您的高見，請您先講。

吳：我是搞研究工作的，只會講考證、談理論——這個問題麼，說來話長，自從一九五六年《十五貫》一齣戲救活崑劇以來，關於繼承傳統與改革創新的議題，一直爭論不休。二十世紀中葉，為了反對「話劇加唱」式的創新，戲曲界曾有過「京劇姓京」、「崑劇姓崑」的熱烈討論。時至今日，不管怎麼改，怎麼創，崑劇姓崑的原則是一定要堅持的。崑曲之所以衰而未亡，是因為它是中華傳統文化的結晶，藝術底蘊深厚，但是怎樣來搶救、繼承崑曲無功利可言，崑曲的生存確實成了問題，是把它送進博物館呢，還是闖向市場，力圖發展呢？真是面臨進退兩難的境地啊！我認為，任何藝術形式的成長和發展，由於時代社會的變化，經濟形勢的差別和大眾審美觀念的歧異，就必然有興有革。所以「振興崑劇指導委員會」曾制訂了「保護、繼承、創新、發展」的八字方針，大家都是遵奉執行的，但不知為何，忽然變成了創新為先。而在第三屆崑藝節上，奇怪的是「崑指會」卻沒有出面，銷聲匿跡，不知到哪裡去了，叫人家想問也沒處問。對於「崑指會」的八字方針，我們的理解是要辯證地以繼

承為先，必需在繼承傳統的基礎上進行創新。我們認為，不能把遺產創新跟日新月異的科技創新相比，應視對象之不同區別對待，具體情況要具體分析，不可眉毛鬍子一把抓。崑劇創新要把握一個「度」，適度的改革和創新是要的，但不能過度，不可大刀闊斧，傷筋動骨。否則，將創成一個非驢非馬的新歌劇。這次柏克萊研討會在九月十七日上午涉及繼承與創新的議題時，旁聽席上有位洋人突然舉手發問，他說：「中國戲曲的劇種太多，什麼Kun Opera（崑劇）、Peking Opera（京劇）、Cantonese Opera（粵劇）等數百種，把頭腦都鬧昏了，能不能創新？把Kun、Peking Cantonese之類的頭銜全都去掉，創造一個全新的劇種，一統天下，就叫做Chinese Opera（中國式歌劇）？」此言一出，引得哄堂大笑！主持會議的人詫訝莫名，只得連聲回答說：「No（不行）！No（不行）！No（不行）！」因為這位洋人不了解中國戲曲的聲腔特徵，不懂聲腔是劇種的命根子，以為聲腔可以隨意拿捏創新，所以才引發出這個笑談。我是個書呆子，只會坐而論道，只會紙上談兵，講不好。白先生，您如今製作了青春版，有了實踐經驗，還是請您講吧！

白：圍繞崑曲繼承創新的爭論，一直是在打圈圈，簡直是陷入了一個怪圈，要解脫也難。這個問題，如果您一定要問我，我可以講講個人的認識，不一定對頭，請批評指正。我認為，所有的表演藝術都是要發展的，都是繼承中有創新，創新中有繼承，既是繼承，又是創新，繼承與創新是一體的，不能割開來講，按照美學原理，就是「你中有我，我中有你」。我贊成原生態的原汁原味之說，但我同時也贊成創新。崑劇需要創新才能生存，這是時代社會的變化決定的。明朝那個時代沒有電燈，唱戲是點的蠟燭。舞臺調度沒有條件，只能是一桌二椅。那我們現在演戲總不能仍舊點了蠟燭上臺，現代化技術聲、光、電是可以利用的，舞臺創新時加一點燈光布景等現代化元素還是可以的，當前高科技已發展到用電腦自動化控制燈光的水平，總不能棄之不顧。但劇種的聲腔和核心元素不能亂改，一定要維護原有的藝術特徵，尤其是唱腔和表演，絕對不能搞成話劇加唱。至於原汁原味，也不是死水一潭，而是鮮活靈動的。所以我們不要說「一動也不許動」，只能說是盡量保護好傳統的家底子，不要把「遺產」吃光了。在製作青春版《牡丹亭》的過程中，我是抱著誠惶誠恐、戰戰兢兢的態度

798

來面對繼承與創新的難題的。我的原則是要做到正宗、正統、正派,讓崑曲的古典美學與現代化劇場互相接軌,讓傳統與現代的文化對接。尊重傳統而不因襲傳統,利用現代而不濫用現代;古典為體,現代為用。劇本不是改編,只是整理,保留原著的精髓,只刪不改。唱腔原汁原味,全依傳統,只加了些烘托情緒的音樂伴奏。服飾布景的設計講求淡雅簡約,背景採用書畫屏幕,留出足夠的空間便於演員表演,絕對不把話劇裡寫實的布景或者西方歌劇音樂劇裡熱鬧的東西用到崑劇上來。崑劇美學跟西方是不一樣的,咱們的美學是線條的、寫意的,不是塊狀的、寫實的。

吳:關於這一點,《世界日報》報導,洛杉磯的兩位專家看了青春版以後還發生了爭議。《洛杉磯時報》的評論家史維德(Mark Swed)認為布景還沒有達到大製作的水平,太簡化,要求再下功夫。但加州大學東亞語言文化系教授宣立敦(Richard E.Strassberg)理解崑劇舞臺不能太實,認為目前的布景水平已經夠了,不需要多下功夫。他稱許青春版淡雅的舞臺背景極有品味,尤其讚賞高懸在天幕上的巨幅中國抽象水墨畫和書法屏幕——宣立敦教授是我二十五年前的老朋友,他早年在耶魯大學時曾跟旅美崑曲家張充和先生學唱崑曲,為了研究俞派唱法,於一九八一年七月到南京大學訪我,我介紹他到上海拜訪了俞振飛先生。他把俞老的《習曲要解》翻譯成英文介紹到美國,成了中美崑曲交流的一段佳話。

白:這件事很有意思!他倆的交鋒我很感興趣。青春版還有不少可以改善的地方,歡迎大家提出不同的意見,以便做到集思廣益,精益求精。

吳:我去年在南京曾寫了三條意見,您不介意吧。這次到美國來,我因為提過青春版的意見,擔心您要不高興,說不定您就不再理睬我了。

白:說哪裡話來!我也不至於那樣小心眼、小肚量,咱們搞崑曲的同道,應該兼容並包,心胸要開放,不要容不得一點批評意見。大家都是為崑曲好嘛,應該團結向前。

吳:請問白先生,今後有沒有什麼別的打算啊?

白：十月十二日青春版劇組回蘇州後，十一月中準備到我的故鄉桂林去演，再到廣州、珠海、廈門演出。明後年還要「走出去」，美國東海岸的耶魯大學和紐約林肯藝術中心已發來邀請；另外，還要到日本、加拿大、澳大利亞或英國去巡演，把崑曲的聲音在全球範圍內送得更遠些。至於將來嘛，常言道「年歲不饒人」，我也不可能永遠健康。去年在大陸跑了六七個地區，累得犯病了，血壓又高了。朋友們勸我不要再跑了，趕緊回家養息吧。我回到美國聖芭芭拉家裡，聽醫生的話，減輕心臟負擔，好不容易把血壓降下來了。我知道蘇州人心靈手巧，以擅長栽養盆景聞名於世，我製作的青春版，好比是跟「蘇崑」共同栽培了牡丹盆景，今後我想把這開出花朵的牡丹盆景上交給蘇州市府。這意思就是前面說的，個人的力量是有限的，歸根結底還得依靠政府——我的打算如此而已，豈有他哉！

吳：我曉得，您的正業還是要從事小說創作，還要為尊翁白崇禧將軍寫完家傳，實在忙不過來。我看到《環球時報》駐美國特派記者李文雲寫了一篇報導，打出的旗幟是「七十歲的白先勇，四百年的《牡丹亭》」，其含義是祝賀「白《牡丹》」訪美演出成功，並祝你七十大壽，祝頌你老當益壯。吾輩均已退休，但您如《論語》所說「樂以忘憂，不知老之將至」，仍然是「志在千里」、「志在萬里」，憧憬著崑曲美好的前程。我沒有什麼本領，想做義工而缺乏能量不夠格，只能做一個義務宣傳員，宣傳崑曲不會亡！我認為，只要各崑團的傳人尚在，只要各曲社的能人還在，傳統折子戲和傳統曲目就能得到活體傳承，崑曲的本體生命就不會亡故。先哲有言：「善歌者使人繼其聲，善教者使人繼其志。」（《禮記·學記》）我相信，各崑團的藝術家都是有責任心和使命感的，他（她）們肯定願意把演唱藝術傳下來，讓崑曲的聲教播揚海峽兩岸，正如您前面引用《書經》所言「無遠弗屆」，定能遠渡重洋，走向全球！

二〇〇七年三月

傳統與現代的審美對接

——論白先勇青春版《牡丹亭》的成功演出及其意義

何西來／中國社會科學院文學研究所副所長

我看白先勇的青春版《牡丹亭》演出，是二〇〇五年四月，在北京大學。上、中、下本分三日演出，演出非常成功，觀眾反響強烈。走出劇場，我想了許多問題，思緒翻湧，久久無法平靜。後來，我曾有機會就自己的一些看法，與白先勇較為深入地交換了一些意見，進行了溝通。因為我的某些看法，窺見了他的初衷，揣摩到他在藝術上精益求精的良苦用心，包括某些細節打磨上盡善盡美的不倦追求，他以為「於我心有戚戚焉」。在這篇文章中，我想談三方面的問題：白先勇是青春版《牡丹亭》的靈魂；青春版《牡丹亭》的藝術特色；青春版《牡丹亭》成功演出的意義。

白先勇是青春版《牡丹亭》的靈魂

青春版《牡丹亭》的創意，源於白先勇的青春夢，源於他對湯顯祖《牡丹亭》原作的會心，源於他對中國崑曲藝術的熱愛與痴迷，源於他的生命價值觀，源於他對青春、對愛情的詩意想像與膜拜。

《牡丹亭》的原創屬於明代的湯顯祖。四百餘年來，歷演不衰。白先勇的青春版《牡丹亭》，是他和他的創作群體對湯顯祖原作重新解讀後所做的現代闡釋和現代呈現，賡續和承傳了前輩崑曲藝術家所積累的具有恆久生命力的藝術經驗與成果。從文化精神來看，它既是傳統的，也是現代的。做為傳統，在湯顯祖原創的年代，劇作家以對人的情感和愛的欲望的合理性的謳歌，揭起了帶有深刻啟蒙性質的大旗，向以宋明理學為標誌的僵硬的名教藩籬進行了義無

反顧的衝擊，在晚明以及明清易代之際的先進思想潮流，起到了積極的推動作用。《牡丹亭》的故事，是一支生命的凱歌，震聾發聵，響徹天宇，代表了中華傳統文化精神中最有價值、最具活力的一脈。而現代文化精神的注入，則是白先勇的貢獻。

白先勇是湯顯祖的異代知音。在投身青春版《牡丹亭》的製作之前，他就寫過《牡丹亭》的話劇劇本。李白在〈金陵城西樓月下吟〉裡曾有「月下沉吟久不歸，古來相接眼中稀」的感慨，談的是古今異代知音的難逢。白先勇就是湯顯祖的這種眼中稀見的相接者、相知者。他不是把湯顯祖的原作當成自己先在的主觀理念的傳聲筒，隨意剪裁與切割，而是在充分尊重原作的總體精神與價值傾向的前提下，做必要的濃縮與剪接，尋求異代創作主體之間的共振點與對接點。不另造新語，不取代古人而自做文章，也絕不把今人的話語、意念和價值觀等強加於古人。他說：「《牡丹亭》可以說是一部有史詩格局的『尋情記』，上承『西廂』下啟『紅樓』，是中國浪漫文學傳統中一座巍巍高碑。」正是從這樣一個基本認識出發，白先勇創造著自己青春版的現代舞臺的《牡丹亭》。在臺北演出的成功，使他欣喜不已。他說：「十六世紀末，湯顯祖棄官返鄉臨川，寫下曠世傑作《牡丹亭》，曾經世世代代撩動過多少中國青年男女的春心。未料四百年後，在臺北的舞臺上又一次展現了它無比的魅力，深深打動了二十一世紀的年輕世代。」他甚至感覺到，這「很可能在崑曲演出史上，已經豎立了一道新的里程碑」。穿越歷史的長空，他以此里程碑，響應那座湯顯祖的「巍巍高峰」。

做為青春版《牡丹亭》的組織者、主事者、製作人，白先勇不僅提出創意，邀聘名家，組織人馬，選演員，跑關係，募贊助，而且參與和領導了劇本的整理，甚至兩位主要演員按照古禮拜師的儀式，也是依照他的意見舉行，並由他親自主持的。他不是導演，也不是演員，但是卻自始至終參加了青春版《牡丹亭》藝術創作的全過程，舞美、作曲、配器、化妝、服裝設計、燈光等。每一個環節，每一個細部，都能看到他的影子，都注入了他的心血。

與他一道做製作人的樊曼儂女士說，要貫徹「白先勇當初製作青春版《牡丹亭》的雄心壯志：『讓全世界的人，看到中國最美的東西。』」汪世瑜與張繼青負責向新一代演員傳藝，張繼青說：「白先生除了有一個全局思維，對工

作的幾個主要方面，也想得比我們深細。」對於王童的服裝設計，白先勇說：「嗯，要嬌、要淡、要清、不要濃，舊

式服裝有些顏色太強烈了，有時太強烈會顯得老氣。」王童說，他就是貫穿了白先勇以「青春」為主旨的設計原則，

以淺藍、淺綠、淺粉的摻灰色調為主，滿臺清新、稚嫩。至於兩位演員，扮演柳夢梅的俞玖林說，白先勇「經常給我

與女主角打電話，詢問一些問題，給我講解劇中人物的性格，對劇本如何理解，還有唱詞的剖析」。凡此種種都當得

個嘔心瀝血的評價。

如果用帶兵打仗作比喻，他在青春版《牡丹亭》的製作中，組織了一支第一流的隊伍，一個第一流的藝術軍團，

文化軍團。他們由兩岸三地的藝術精英和文化精英組成，打了一個勝仗、硬仗、攻堅仗，完成了一次崑曲藝術的歷史

傳統和現代文化精神的承前啟後的輝煌對接。如果說一支軍隊的風格，就是其指揮員的風格，那麼，白先勇就是青春

版《牡丹亭》當之無愧的指揮員，是它的靈魂。這是一次歷史的還魂。《牡丹亭》又名《還魂記》，說的是劇中人杜

麗娘為情而生，緣情而死的生死還魂。這個《牡丹亭》，做為四百多年前的劇作，通過白先勇的靈魂注入，喚回了青

春，重新激活了湯顯祖寫作時的主體魂魄，從而完成了它的現代還魂。難怪白先勇興高采烈地說：「舞臺上，二十一

世紀的一對新柳夢梅和杜麗娘終於誕生了，四百年前玉茗堂前的那棵牡丹，歷盡生生死死，再次還魂，而且開得如許

妊紫嫣紅。」青春版《牡丹亭》的舞臺呈現是綜合的，當然有原作者湯顯祖的風格因素在，也綜合了導演、演員以及

其他參與創作的人員的風格因素，但是，就其整體而言，就其主導面而言，體現的卻是經過白先勇整合後的風格特

色。

白先勇以作家、小說家而名世，在去年北京舉辦的首屆文學節上，他被投票選為北京作家「最喜歡的華文作

家」。儘管過去他也寫過一些劇本和電影文學劇本，如《遊園驚夢》、《玉卿嫂》、《金大班的最後一夜》、《孤戀

花》、《最後的貴族》等，也寫過不少戲劇評論，還組織過幾次《牡丹亭》的片斷演出，但是直到青春版《牡丹亭》

這次成功演出，他才得以在北京文化人和廣大觀眾中確立了自己做為戲劇藝術家的地位。這個戲的製作，是他文學創

作和劇本創作的成功延伸，而這個戲的藝術風格，也在他整個文學和戲劇創作的延長線上。

青春版《牡丹亭》的藝術特色

青春版《牡丹亭》排得青春、靚麗、優雅，迴響著活潑的生命律動，充溢著青春的氣息，「便覺眼前生意滿，東風吹水綠參差」。這既表現為它的藝術特色，也表現為它的藝術風格。在這個題目之下，可做的文章很多，我想主要談談以下幾點：

一、先從白先勇為演出版本定位的「青春」談起

青春是指人類個體生命行程的一個具體階段，是人生的花季，借用四時的第一個季節而名之。青春是人生多夢的年齡段，青春綺麗、活躍的階段。白先勇的青春夢，會合了湯顯祖的青春夢。離魂、還魂，主人公年輕、充滿活力的生命，超越了生死、人鬼、陰陽的界域，自由翱翔，聯翩起舞，營造出離奇的，然而又是迷人的情境。《牡丹亭》是年輕人的戲，飾演杜麗娘的沈丰英，飾演柳夢梅的俞玖林，扮相靚麗，聲腔甜美。女有內斂的風韻，手姿綽約而深藏堅毅；男顯英銳之氣，敢愛敢恨而丰神俊逸。白先勇以伯樂的眼光，百裡挑一，起沈、俞於草芥之中，寄以厚望，延名師而做「魔鬼式訓練」，放手讓他們去完成自己的青春之夢。他和他的藝術團隊成功了，把青春版《牡丹亭》做為一首青春之詩、一支青春之歌、一場青春之夢，長久地留在新一代觀眾的心裡，遂使青春的旋律成為他的青春版《牡丹亭》頭一個、也是最重要的整體性藝術特色。

然而，為什麼白先勇要製作青春版《牡丹亭》？我看至少有兩方面的原因：一是出於弘揚中華民族文化的使命意識，二是圓一個自己青春之夢。關於第一方面的原因，他回答道：「因為崑曲演員老了，崑曲觀眾老化了，崑曲本身也愈演愈老，漸漸脫離了現代觀眾的審美觀。製作青春版《牡丹亭》的目的就是想做一次嘗試，藉著製作一齣崑曲經典大戲，舉用培養一群青年演員，而以這些青春煥發、形貌俊麗的演員來吸引年輕觀眾，激起他們對美的嚮往與熱情；最後，將崑曲古典美學與現代劇場接軌，製作出一齣既古典又現代，合乎二十一世紀審美觀的戲曲。換句話說，

就是希望能將有五百年歷史的崑曲劇種振衰起做，賦予新的青春生命。」在白先勇的意念裡，古老中國文化最典型、最集中的表現，就是有五百年歷史的崑曲。而他之喜歡崑曲，是與他在中學時代讀《紅樓夢》中林黛玉聽《牡丹亭》裡「原來姹紫嫣紅開遍，似這般都付與斷井頹垣」那段唱詞的描寫有關。他也像年輕的林黛玉一樣，喜歡上柳夢梅和杜麗娘浪漫的生死情戀。等到看了《遊園驚夢》的崑曲演唱之後，他便深深愛上了崑曲這種古老的戲曲形式。他說，他「深深感覺崑曲是我們表演藝術最高貴、最精緻的一種形式，它詞藻的美、音樂的美、身段的美，可以說別的戲曲形式都比不上，我看了之後嘆為觀止」。這彷彿形成了一個情結。他嘗試著把他體驗到的這種意境寫進自己的小說裡去。這就是他的小說〈遊園驚夢〉，以及後來同名話劇的創作緣起。然而，如此之美的崑曲，竟走向式微。他無法接受這個現實，他要扛起讓崑曲「振衰起敝」的重任。為此，他甚至放下了使他贏得才名的小說創作，而差不多全力以赴地投入非常繁難，在常人看來甚至是吃力不討好的青春版《牡丹亭》的製作中，投入得那麼專注，那麼興奮，那麼靈感雲集，數年如一日，不分晝夜。他如醉如痴、如癲如狂地要去圓一個他自己的青春之夢。他已經步入了人生的晚境，他要在明麗的晚霞中，追憶、留住似乎在遠去的如詩如夢的朝霞。我甚至以為，這是全部青春版《牡丹亭》美麗的主體根源。

二、情的灌注和情的昇華

這個情，是情愛之情，情欲之情，是人間的至情，更是白先勇在四百餘年後的此時此地，通過他和他的藝術團隊同心協力而物化於青春版《牡丹亭》裡的至情。湯顯祖在《牡丹亭·題詞》裡說：「如麗娘者，乃可謂之有情人耳。情不知所起，一往而深，生者可以死，死可以生。生而不可與死，死而不可復生者，皆非情之至也。」有人以一個情字概括《牡丹亭》的全部思想價值，也許不無絕對之嫌。湯顯祖以戲曲文學的形式，標舉情和欲的大旗，對抗與衝擊被宋明理學和專制制度用「存天理，滅人欲」的教條禁錮、閹割得昏死的人性，實在是偉大的反叛。而在白先勇，他的青春是情愛之情，情欲之情，是人間的至情。這既是湯顯祖在彼時彼地對象化在《牡丹亭》裡的至情。湯顯祖在《牡丹亭·題詞》裡說：「如麗娘者，乃可謂之有情人耳。情不知所起，一往而深，生者可以死，死可以生。生而不可與死，死而不可復生者，皆非情之至也。」有人以一個情字概括《牡丹亭》的全部思想價值，也許不無絕對之嫌。湯顯祖以戲曲文學的形式，標舉情和欲的大旗，對抗與衝擊被宋明理學和專制制度用「存天理，滅人欲」的教條禁錮、閹割得昏死的人性，實在是偉大的反叛。而在白先勇，他的青春但情天欲海，總是此岸的、人間的、人性的根本。

夢的本質，其實也是一個情字，一位現代作家的真情和至情。他說：「我們將《牡丹亭》定調為『愛情神話』，所以我們編劇的主軸便完全圍繞著一個『情』字在下工夫。」導演在具體的排演和舞臺呈現上，又將上、中、下三本分別解析為「夢中情」、「人鬼情」和「人間情」。演員表演，也能以真情演之，無論是沈丰英，還是俞玖林，一上舞臺，便來精神，很快進入角色，進入規定情境，如電光火石，能發真情，以情感為動力，在情感的律動中形成並充實一個個細部表演。充實之謂美，有了充溢的真情，哪怕是很慢的節奏，很長的獨白性的獨角戲場面，都能始終吸引觀眾的注意力，使之因為有玩藝兒可欣賞而興味盎然。這就是演出的魅力所在，也就是黑格爾《美學》裡一再強調的動情力。

但青春版《牡丹亭》裡的情，不是粗鄙的、粗暴的、非理性的情，而是經過充分審美昇華和淨化了的情。白先勇說：「《牡丹亭》風格的基調是抒情的。因此我們製作的一切方向都朝著抽象、寫意、抒情、詩化的美學進行。」這「一切方向」，包括編劇、導演、表演、舞臺配置以及劇情發展的每一個局部。比如，導演汪世瑜在中本〈幽媾〉、〈冥誓〉和下本的〈如杭〉中，就對杜、柳之間的情感戲做了細化和詩化的構思和提升。他說，「我是這樣想的：〈幽媾〉和〈冥誓〉是屬於『人鬼情』的部分，它的氣氛、風格是半虛半實；〈如杭〉寫的是『人間情』，它給觀眾的感覺應該是明亮、踏實、欣悅，以實為主。其中〈幽媾〉和〈冥誓〉也有差別：〈幽媾〉是虛實相當；〈冥誓〉已由虛轉實，實已偏重了。在〈幽媾〉中，杜、柳二人的心情是不一樣的：杜麗娘雖是個鬼魂，心中卻是踏實的，因為她已在現實中找到了她的夢中情人了；反過來柳夢梅雖是有血有肉之軀，對夢中情與夢中情人的存在，感覺上依然是恍恍惚惚、若即若離，換言之，還是虛的。」虛與實，是中國傳統美學中一對相生相剋、相反相成的審美範疇，汪世瑜在他的藝術構思與排演實踐中，特別從這個角度來處理杜、柳二人在人間和鬼域的生死痴情，使之細化、詩化、進退有據，顯出兩人的內心反應的差別。他是這樣處理〈幽媾〉一場戲中二人的情感運演關係的：「排這一場戲，我們必需把兩人的情感碰撞、契合的內在邏輯、差別挖透，也要利用這種差別的互動去推動戲劇的發展。當柳夢梅面對一個午夜到訪的美女，先是『驚』，接著是『疑』，然後是『喜』。但『疑』是主要的，他要探問，要弄清楚眼前美女來訪的原

因、動機；從探問的過程中，再聯想到夢中人、夢中情，引起一陣期待的喜悅。總的來說，柳夢梅的表演，要有三個層次，要演出他那種模糊、恍惚的心理狀態。但杜麗娘的思想卻是明朗而清晰的，她要採取主動和柳夢梅交往，『完其前夢』。但她也不能操之過急，因為現實中的柳夢梅，其性格、人品究竟是否一樣？她這分熱切的投懷送抱，也可能弄巧成拙。所以在這齣裡，杜麗娘的主動、積極也有一定的分寸。她不能單刀直入，只能用試探、暗示、提醒的方法來達到自己的目的。」汪世瑜在這裡突出把握的是人物在規定情境下，由於自身處境和性格的不同而形成的情感反應差異，並且根據人物性格的邏輯，而分析出各自情感運動的層次來。

有了差異與層次，情感便被細化了，豐滿了，具體了。這就是崑曲研究家古兆申所談的戲的「飽滿」與「到位」。觀眾不僅能夠被感動，而且會覺得，如嚼橄欖，愈嚼愈有味道。詩意，在感情的暈染，更在回味之中。餘味無窮，才見詩意；一覽無遺，味同嚼蠟，也就餘韻蕩然了。

三、全劇優雅的藝術特色

優雅，是一種意境，一種風格，一種高品味的藝術色調或審美氣韻。優雅風格，在諸多風格範疇中，處於更高一級的界域，只有為數不多的中外藝術家可以達到。因此，在我的文藝批評活動中，一向少用這個風格範疇去評定作家和藝術家，在當代作家中，我只用它解析與評說過宗璞。白先勇在藝術氣質上與宗璞頗有近似之處，優雅氣韻是青春版《牡丹亭》藝術要素和思想要素經過真情灌注並經過審美昇華的結果。再說，崑曲做為一個承傳久遠的東方劇種，本身就帶有顯著的東方文化傳神的優雅特徵。還有，《牡丹亭》的文詞，優美而雅潔，於纏綿悱惻和委曲婉麗中，營造出一種優雅柔美的境界。優雅不僅貫穿於男女主人公的行腔運氣、表情達意之中，而且人物的眼神、步態、手勢，一顰一笑，一動一靜，甚至環境氛圍的烘托，都無不表現出這樣的特色。優雅，本是白先勇小說創作風格的因素之一，在青春版《牡丹亭》的打造中，他這種在風格創造上的審美心理定勢，起了很大的作用，並被延伸與移置，應該說是自然而然的取向。

如果把風格看作藝術家主體人格外化的表現，那麼，優雅的風格一定聯繫著藝術家的氣質與品性。因此，青春版《牡丹亭》的優雅特色，首先是做為它靈魂和主腦的白先勇的內在氣質表現。這種氣質決定了他對外部世界非常細緻的感受方式和觀察角度，使得他在青少年時代閱讀《紅樓夢》時，就特別為「良辰美景奈何天，賞心樂事誰家院」所感動，這段曲詞像令情感纖細的林黛玉心動神搖、不能自已一樣，也撥動了白先勇心靈深處那一根最纖細的弦，引致了相同心理氣質之間的共鳴。他愛上了崑曲，正如他之愛《牡丹亭》的曲詞。如果說，「良辰美景奈何天」的共鳴，發生在他與《牡丹亭》作者湯顯祖之間，那麼他與崑曲的共鳴，則發生在作家、藝術家。這種源於中華民族承傳不息的優雅文化精神和這個民族的個體成員之間，而這個成員又屬於這個民族最敏感的部分，他是作家、藝術家。這種源於摯愛的共鳴，其實是一種文化精神的皈依。能夠窺見白先勇靈魂深處那一抹揮之不去的鄉愁，淡淡的、同時也是濃得化解不開的鄉愁。這就是我解讀白先勇打造出青春版《牡丹亭》優雅特色的根據。優雅的崑曲，優雅的青春版《牡丹亭》，是優雅的白先勇為他自己建構的精神家園，正像當年優雅而又浪漫的湯顯祖把原創的優雅《牡丹亭》搭建成自己的精神家園一樣。

青春版《牡丹亭》成功演出的意義

無論就《牡丹亭》這齣中國戲曲經典的闡釋史和演出史來說，還是就崑曲乃至中國戲曲的發展歷史來說，白先勇青春版《牡丹亭》的成功演出，都帶有里程碑的意義，值得認真總結和思考。我想，至少有幾點值得研究：

第一，在中國戲曲史上，崑曲發展曾經歷了自己的輝煌期和鼎盛期，出現了魏良輔、梁辰魚這樣有代表性的大藝術家。但是，自清代中、晚期之後，日漸式微。一九五〇年代，崑曲《十五貫》晉京演出成功，轟動一時，被稱為「一齣戲救活一個劇種」。但是到了世紀末，崑曲也像其他戲曲劇種一樣，掉進低谷。為了振興崑曲，從業人士做過多種嘗試，以擺脫困境，走出低谷，很帶幾分悲壯，但收效甚微。所以，白先勇說他和他統率的軍團，從事青春版

《牡丹亭》的製作，「都有一分興滅繼絕的使命感，做崑曲義工，也就甘之若飴了」。他說的是實情，著實讓人感動。他成功了。這是興滅繼絕的成功，也是對聯合國教科文組織在二○○一年將崑曲評為「人類口述非物質文化遺產」的有力回應，說明崑曲還活著，並且有著久遠的生命力。這也證明那些投票使崑曲居於人類遺產榜首的專家們眼光確實厲害。從這一點看，我們稱白先勇為中國崑曲和中華民族文化的功臣，一點也不為過。

「戲劇危機」之議，自一九八○年代中期以後，就不絕於耳，有時甚囂塵上，至今亦未稍歇。話劇不說，單就戲曲而論，現狀低迷，觀眾銳減，隊伍流失，前景堪憂，已是不爭的事實。業內有識之士憂心如焚，也頗想過些辦法，採取了一些措施，如西北五省不久之前大規模評選秦腔「四大名旦」、「四小名旦」，如舉辦戲曲藝術節等，不能說沒起作用，但就戲曲發展的總體而言，只能說收效甚微。問題是，我至今很少看到有如白先勇這樣撲下身子，全力以赴，宵衣旰食，不惜工本，務求盡善盡美的人。排出了青春版《牡丹亭》固然可貴，但更為可貴的是白先勇這樣興衰振敵的精神，面對這種精神，業者難道不該稍有自省嗎？

第二，白先勇稱其青春版《牡丹亭》的製作為「文化工程」，他是這項工程的總指揮和總設計師，他以自己的智慧和人格魅力，延聘了臺、港、大陸兩岸三地第一流的精英，加以協調整合，組成一個文化軍團，打了一場漂亮的勝利戰役，戰功卓著。樊曼儂說：「白先勇既聰明絕頂，也很強勢，喜歡發號施令，他被稱為崑曲界的『總司令』、『白將軍』。」他自己也說是「要使出調和鼎鼐的功夫，博採眾長」。我想，這項工程的成功告竣，它的組織方式及其意義，恐怕已遠遠超出崑曲，而為重振中華民族文化的聲威提供了非常難得的經驗。

港、澳、臺、大陸，同屬中華民族，文化同宗、同源、過去、現在和未來都有著共同的命運，有些些事情，完全可以攜起手來，兩岸四地共同來做。重振崑曲，只是重振中華，重振中華民族文化聲威的一個方面、一件具體的事情。具有五千年傳統的中華文化，源遠流長，但是自鴉片戰爭以來的百餘年間，中國人受盡了列強的侵凌與欺辱，民族文化也被邊緣化了，有些時候，有些地方，甚至面臨著被同化、被消滅的危險，如一八九五年之後的臺灣，一九三一年之後的偽滿，日本人在那裡強勢推行「皇民文化」便是證明。然而，只要中國人不屈服，民族文化就不可

能被消滅。如今，中華民族面臨著重新振興、重新崛起的難得機遇，炎黃子孫，特別是精英們都應攜起手來，繼承和建立自己的民族文化，加入到全球化的大潮中去，對人類文化做出貢獻，而不是被別的強勢文化給吞沒。從這一點看，白先勇實為先知先覺者、先行者，他為我們做了很好的榜樣。

第三，青春版《牡丹亭》起用了一批非常年輕、非常有潛力、有前途的新一代演員，並由他們擔綱主演，而這個戲在臺北、在崑曲發祥地蘇州，在北京、上海、香港，特別是在包括北大在內的一流大學中演出的成功，在他們中間培養新一代有文化、會欣賞的觀眾，更是具有深遠的戰略意義。長江後浪推前浪，一代新人換舊人。畢竟一代演員，有一代觀眾。這才是興滅繼絕的根本之道。這也為其他戲曲劇種走出困境，提供了經驗與實證。

無論哪一個戲曲劇種，要走出困境，都要有自己年輕一代的演員，都要有自己新一代的「名優」、「紅伶」。因此，在「白司令」的眼裡，年輕演員的遴選與培養是頭一個要解決的問題。在青春版《牡丹亭》的製作中，主要是男女主人公的選擇。他說：「我當初千挑萬選相中俞玖林、沈丰英，不是沒有風險的。兩人的天賦條件的確不錯，俞玖林的扮相有古代書生的俊逸之氣，最難得的是他天生一副巾生嗓子，音質清純，高音拔起來嘹亮悅耳。沈丰英沉穩內斂，身段婀娜多姿外，又有一股眼角含情的內媚之態。在臺上，俞玖林『痴』中帶『耿』，沈丰英柔中帶剛，正是柳夢梅與杜麗娘的特性。這兩塊璞玉，我替他們找到崑曲界兩位久負盛名的老師傅汪世瑜和張繼青來磋磨。」好「兩塊璞玉」，我們從後來的成功中不能不佩服「白司令」之識人，之為伯樂。「千里馬常有，而伯樂不常有。」然而更難得的是他親自為他們延師執教，下工夫切而磋之，琢而磨之。我們想要有牙口小的千里馬上道，還得首先要有白先勇式的伯樂。

第四，《牡丹亭》是古老的劇目，崑曲是古老的劇種，但在青春版的製作中，既承續了傳統，又融進了現代人的審美精神，以現代的舞臺裝置和藝術方式把它呈現在舞臺上，取得了整體上的和諧、流暢和細部的盡可能完美。總之，在白先勇的強勢整合下，找到了傳統與現代的成功對接，這裡有深刻的文化課題和美學課題可供研究與探索。

白先勇是完美主義者。他自己這樣自命，與他共同打造青春版《牡丹亭》的朋友們也這樣看他。看了戲，你就會

感到，它的每一個細部都是精心、反覆打磨出來的。在小說寫作中，他特別看重技巧與形式，他的小說，在形式和技法上都極講究。他不算高產，但卻寫一篇成一篇，總要打磨得滿意了，才出手。他是用寫小說的水磨工夫，來對待青春版《牡丹亭》的操作的。因為每一個細節都講究，都經過了打磨，都經得起細心、乃至挑剔的觀眾去琢磨。另外，整部戲的和諧、流暢，也正是在這個基礎上打磨出來的。它的一舉手、一投足，一線光波、一串音符，都不是孤立的，都有白先勇的氣血貫通。

隨著時光的流逝，白先勇青春版《牡丹亭》的價值和意義，將會被更多人所認知，所探討。對此，我深信不疑。

重新接上傳統的慧命
——從古典版《牡丹亭》到青春版《牡丹亭》

寧宗一／南開大學東方藝術系榮休教授

白先勇先生的青春版《牡丹亭》在國際上獲得了讚譽，於是很多評論都試圖解讀這種成功背後的含義。我的這篇不成熟的小文就是為了參與這種解讀活動而寫的。

一

可能我們早就感受到了中國好的遺存，是做為史學大國的標誌——廿五史，甚至有人說，歷史就是中國人的宗教。但是，我們是不是也應看到中國最好的遺存，是那更加閎富的文學藝術遺產和那麼多「另類」的野史雜記？王國維、梁啟超、胡適、魯迅、聞一多、錢穆、陳寅恪、錢鍾書、饒宗頤等文化巨擘，不就是從失意與得意的文人的文字裡發現了幾近泯滅的性靈嗎？於是我們又一次印證了一個真理：文學藝術是一個民族、一個國家的靈魂。反過來說，一種美好的精神產品的消失，是最大的哀痛，而保留不下祖先曾有過的思想閃光和藝術智慧，比毀棄無數個古城更使我們感到痛惜。於是一代一代有識之士才用畢生之心血去試著重新接上傳統的慧命，其中，當然包括做為人類口頭和非物質文化遺產的崑劇藝術的慧命。

二十世紀五〇年代，面對早已式微的崑劇藝術，一部分具有遠見卓識和高度審美力的文藝工作者抱著一份雄

812

心，一份使命感，希望重新接上崑曲的慧命。於是經過半個多世紀不遺餘力的精神勞動和智慧創造，曾不同程度地掀起過幾次整理、改編和演出的高潮。受我過度狹小的觀賞與閱讀空間的局限，我個人感受最深的有三次：第一次是一九五六年由浙江省《十五貫》整理小組根據清初朱素臣同名傳奇改編、陳靜執筆，浙江省崑蘇劇團演出的《十五貫》做為標誌。這是崑劇藝術在艱難的文化困境中的新生和突破，也是藝術王國的一線光明。它的上演引起了當時最高領導人的重視，為此《人民日報》特意發表了一篇社論——〈一齣戲救活了一個劇種〉。然而它的命運卻很快被遺憾地定格在政治意涵和政策需要之下，《十五貫》成為反對主觀主義的活教材。而崑劇藝術的美學價值，劇作的更深層次的內涵以及表演藝術的出類拔萃皆未能彰顯，反而一一被政治化的評判所消解。第二次是一九八六至一九八七年，我們正聚集在中山大學由王季思先生領銜對《長生殿》進行了熱烈討論，後經文化藝術出版社出版了《長生殿討論集》一書。這次研討會對上崑版《長生殿》的上演做為標誌。對上崑版我情有獨鍾，而且就是在上個世紀的一九八七年，我們正聚集在中山大學由王季思先生領銜對《長生殿》進行了熱烈討論，後經文化藝術出版社出版了《長生殿討論集》一書。這次研討會對上崑版《長生殿》的上演做為標誌。對上崑版我情有獨鍾，而且就是在上個世紀的一九八七年以上海崑劇院唐葆祥、李曉改編的《長生殿》後來的演出是起了促進作用的，一時間好評如潮。但受地域性的限制，以及劇作本身內涵張力的限制，它的影響力也並不盡如人意。第三次高潮就是以白先勇的青春版《牡丹亭》的上演為標誌。青春版《牡丹亭》的轟動效應源自於白先勇的個人魅力，即他與《牡丹亭》共魂魄的精神，他對崑曲的痴迷、熱愛以及特有的審美感受；源於蘇崑團隊的藝術創造。兩股精神的合力，使青春版達到了心靈的詩性與劇詩形式美的高度契合，這才誕生了具有劃時代意義的青春版，這才使《牡丹亭》享譽國際舞臺，崑劇藝術終於走向了世界。今天，它得以代表崑劇藝術的最高水平走進剛剛建成的國家大劇院就是明證。而我則又把青春版《牡丹亭》看作是在多元文化脈絡中能以特異的姿態重新接上傳統崑劇藝術慧命的標誌。

二

歷史的《牡丹亭》和《牡丹亭》的歷史是一幅綿長的斑駁陸離的圖景。在眾說紛紜中我們看到了它的說不盡。

這就應了歌德在談到莎士比亞的不朽時說的：「我們已經說了那麼多話，以至看來好像再沒有什麼可說的了；可是精神有一個特性，就是它永遠對精神起著推動的角色。」（參見《莎士比亞評論彙編》上冊，中國社會科學出版社，一九七九年十二月第一版，第二九七頁。）以此來觀照《牡丹亭》，一方面是，做為戲曲藝術的本體特徵是由於它是以血肉之軀來和觀眾直接面對和交流，在傳播過程中具有直觀性；另一方面，也是極為重要的一點，那就是《牡丹亭》所具有的特殊的心靈史內涵，而心靈的力量是很難言說的。因為劇作本身的潛質和藝術張力給它的觀眾和改編者都提供了豐富的想像空間。事實是，《牡丹亭》的一切都是虛構的，一切又都不是虛構的；是故事，可也不只是故事。在《牡丹亭》中，「真實的」世界是一種幻象湧動中被創造出來的。它的獨創性在於，它的關目推進的方式是生死兩界中杜麗娘與柳夢梅的靈魂與軀體始終在俗人無法攀登的高峰中穿行，這是一次異乎尋常的精神歷險。也許是這部驚世駭俗之作幫著人們尋求到生活中的另一部分，才促使一代代青年男女和心靈豐富的人群對自身心靈進行反思，為自己的愛情、青春而思考著如何把自己的理想堅持到底。至於它的審美格調，它的美質與大氣是愛意裡展現了裊娜，在靈動中洋溢著春光，這種審美感受幾乎是每一位觀眾和讀者都能認同的。正因為《牡丹亭》的魅力，所以對於一切處於青春期或從青春期走過來的人，都不能否認，《牡丹亭》曾是他們隱形的精神搖籃。

正是基於諸多心理因素和崑劇藝術自身的美學力，《牡丹亭》才能對中國戲曲藝術的整個天地進行了一次激情的超越。

《牡丹亭》的生命力，從崑劇傳播史和接受史的角度觀照，它始終被評論與改編兩翼給予特殊的關注。從評論角度來說，前面已提到，它是在「說不盡」中流動，無論是肯定還是否定，抑或激烈的爭議，但從品評到戲曲史都無法邁過《牡丹亭》而進行研究。時至上世紀八〇年代初錢鍾書先生在《管錐編》中還要提到《牡丹亭》。錢鍾書引沈起鳳《諧鐸》卷二《筆頭減壽》語云：「世上演《牡丹亭》一日，湯顯祖在地獄受苦一日。」而西方也揚言：「世上演《牡丹亭》一日，地獄中莎士比亞正在受罪。」（見《管錐編》二下卷，三聯版，第五〇四頁）錢先生引衛道士的言論，是要告之公道的後人，這恰恰是對經典的讚揚，於是錢先生感慨系之地說：「寧與所歡同入地獄，不願隨老僧

升天；地獄中皆可與才子、英雄、美婦，得為伴侶。」誠哉斯言！

至於《牡丹亭》的改編，由於我的知識積累的欠缺，知之甚少。但有一則還未被普遍了解的《牡丹亭》改編史上的故實，我想藉此機會略作介紹：

我的授業恩師華粹深先生在一九五六年為了一九五七年紀念湯顯祖逝世三百四十週年，整理改編了《牡丹亭》，再由華先生的業師俞平伯先生親自校訂。這本改編本收入於中國戲劇出版社一九八二年出版的《華粹深劇作選》中。

關於華粹深先生的改編本的意義，在一九八一年第十一期《人民戲劇》上有陳朗先生寫的一篇談到北方崑曲劇院新排《牡丹亭》的文章，其中就公正的提到了這樣的事實：

把《牡丹亭》壓縮成為一個晚會演出，解放後並不始於今天的北崑劇院。一九五七年北京崑曲研習社就曾排演過，本子是經華粹深先生整理和該社社長俞平伯先生校訂的。當時還特地從上海請來了朱傳茗、張傳芳、沈傳芷、華傳浩四位老師，來為社友們排戲。參加演出的有袁敏宣、周銓庵、張允和、范崇實等。那次是為了紀念湯顯祖逝世三百四十週年而演出，也可以說是一次盛舉。當時只做為內部觀摩，曾在文聯禮堂等處所先後演出過好幾場。一九五九年為建國十週年獻禮時，又在長安戲院公演過兩場，接著，上海戲校由俞振飛、言慧珠兩位校長率領師生們到北京也演出過，所演的即是部分參考了華、俞整理本。

引用陳朗先生的這段記述，意在說明，《牡丹亭》在過去舞臺上的演出多是選擇幾齣精彩片段，而《遊園驚夢》也就成了經典中的經典。至於能夠在一個晚會上演繹一段愛情故事，領略杜、柳生死戀情的全貌，華、俞兩位先生的整理改編本還是功不可沒的。時至今日，整整過了五十年，而恩師華粹深先生已謝世二十六年了，俞平伯先生也於十七年前仙逝。現在重提此事，我想，在《牡丹亭》的改編史上還是不能忽略前人走過的探索的道路，現在還是應當為他們筆路藍縷的功績記上一筆的。走筆至此，我的心情極為複雜。真的，如果俞、華兩位先生九泉之下有知，崑曲

藝術已列為聯合國教科文組織評定的人類口頭與非物質文化遺產第一批十九項中的第一位時，對他們真是最大最大的安慰。但永恆遺憾的是他們畢竟無緣無故目睹這「牡丹盛事」了。

石破天驚！新世紀之初，白先勇先生的青春版《牡丹亭》輝煌面世，這更是《牡丹亭》傳播史和接受史上的大事。青春版《牡丹亭》正是準確地把握到了古典版《牡丹亭》固有的潛質，獨具慧眼地發現《牡丹亭》的心靈詩性和精神內涵，並從原作內部藝術地提煉出傳統與現代、歷史與現實相契合的生命精神與情志的核心：關於青春與生命的思考。在面對當下的觀眾群的特定文化脈絡裡，清晰明快地體現出青春無悔、拒絕既定命運的安排和追求心靈自由的命題，這才使《牡丹亭》進入到了一個新的思想境界，也才使青春版獲得了「美到無法抗拒」和「曲高和眾」的美感價值。

三

事實證明，作家的生命在於作品，也在於後人反覆的觀賞、閱讀、闡釋，乃至於改編、整理，從而賦予作品以新的質素，讓寶貴的精神遺產得到激活。《牡丹亭》、《長生殿》和《桃花扇》都是崑劇藝術中的經典，而且應歸屬「核心經典」的範疇，即經典中之經典。然而要想真正進入經典的精神和思想世界是很困難的，而藝術，包括整理、改編的藝術，恰恰就是對困難的克服。這裡需要的是思想、情志、靈性、技巧以及對經典藝術的特有的感悟力以及百倍的堅韌，同時更加需要一種說不清的靈犀相通的緣分。用當代作家劉震雲最近的一次談話節目中說的一句話：一個作家的創作，對於他寫的人物，那是需要一種緣分的，沒有這種緣分，你是寫不好這個人物的。從中我領會到一位作家改編一部作品，也是需要一份緣分的。

如果說湯顯祖是用心靈寫作，那麼白先勇則是用心靈去感悟。白先勇改編《牡丹亭》在意境上，美學上是有一套完整的構思與設計的，經長期醞釀、思考，是爛熟於心的結果。而且他不斷地更新、反思他的改編過程。因此他的

青春版《牡丹亭》才完美地體現出他對人生的獨特觀察，也體現了他對人生審慎的樂觀，在理想主義的光照下讓這個世界融合於每一天的陽光和月光中，儘管這一切是那麼艱難。事實上，在改編過程中，白先勇把他的才情、情懷、氣質、美感如此自然、如此和諧地潛入筆墨間和舞臺上，那是他生命精神的一次大投入。這種詩意的靈性，這種獻身於自己酷愛的藝術的心智，很值得我們一步一步深入地玩味。

為了探索如何更好地接續上崑劇藝術之慧命，我想把自己接觸過的上崑版《長生殿》和青春版《牡丹亭》作一粗疏的比較。

上崑版《長生殿》大約誕生於一九八六年至一九八七年改革開放的語境中；而青春版《牡丹亭》似誕生於世紀初多元文化衝突與抉擇的語境中。它們給我的共同印象是：都忠於原著，都緊緊依託於第一文本的內蘊，都不改變第一文本的主旨，尊重文本的情節邏輯和人物的心靈歷程。但在二度創作時，即在人們看到第二文本時，我們會發現，從劇情到人物再到視覺效應，卻都不同程度地變革了崑曲的語態，並積極地嘗試一種新的敘述方式。人們從一貫典雅精緻乃至過分程式化的舞臺上看到了民眾可以理解、把握的話語的鮮活（不僅僅是藉助於字幕），看到了衝突的故事和人物的命運，而故事與人物命運似又與我們的心態息息相關。這種語態和舞臺意象的轉變，具體表現是：在表層上都是採用傳統的結構法，注意立主腦，減頭緒，注意有頭有尾、情節跌宕多姿、明快清新等等，但主要人物之間的矛盾、懸念和戲劇性衝突卻大大強化了且更富於節奏感。但在深層文化——心理結構上，卻不露痕跡地關注現代性的轉換，它們都在原作內部發掘、提煉出歷史與現實、傳統與現代相契合的生命精神和情態。這種深層透視與思考，對改編者來說，必然有一個精神世俗化的過程，即必然地考慮戲曲本體的過程。這是一個無需迴避的價值普及化的過程，當然也是精英文化走向大眾化的過程。因為任何人無法否認，只要是改編，就必然是面對當下的觀眾群，就必然地朝著「曲高和眾」的境界去奔走。而青春版這種著意的特殊的題名本身就是面對青年以及富有人生活力、尊重生命精神的人群的。

具體到上崑版《長生殿》，它所傳達的是人生的永恆遺憾。人生的永恆遺憾是我國戲曲藝術中常出現的一個母

題：即愛而不得其所愛，然而又不能忘卻這種愛的悲哀與痛苦，這是人間的一種不朽的戀情，也是一種人間不可摧毀

的精神力量。它昭示，人的肉體可以分離，但心靈的追求可以得到更高意義上的契合。是的，原著中的「弛了朝綱，

占了情場」是作家命意所在，然而又不盡然，因為改編者鉤稽了我永難忘記的那「雨夢」一場。結尾處（幕後合

唱）：「天長地久有時盡，此恨綿綿永難償，永難償！」好一個「永難償」！「卒彰顯其志」，如果說「弛

了朝綱，占了情場」的政治意味在盡量消解中，那麼這裡是盡可能地摒棄原作中過分虛幻的色彩，留給人們的是，此

恨綿綿的人生的永恆遺憾，這是一種悲劇心理和悲劇意識的昇華。於是上崑版《長生殿》獲得了一種象徵意蘊，它的

超越就在於它把政治意味的東西和虛幻的東西轉換成為人性的東西，是一種普遍的人性美。於是它才有了新意，有品

頭，有回味！

白先勇的青春版《牡丹亭》更不是因為尊重原著而被古典版的無形之手束縛住自己的性靈。三個晚會觀賞下來，

你會清晰地看出，青春版不是簡單地複製原著，而是一次重新的感知，他不是刪繁就簡，重新安排關目，所以它絕非

原地踏步，只是搞一個縮寫本，它的主觀命意，我認為是作者對天地奧妙與人間玄機的參悟並展現其過程，這也許才

是它的魅力所在。因為自由、天然、青春是上蒼恩賜給人類，特別是賜給青年的，而把握青春的鮮活應是人的本能，

但又常常被人輕易放過，所以改編者才警示人們必需對青春、天然與自由給予深深的感激，必需理解她總是輕輕地

來，悄悄地走，再回首，才知道她來過，所以，把握這美好的時機是最關鍵的。這就是我們通常所說的，故事雖然是

虛構的，但精神則是真實的吧！

基於這種認識，我們再回過頭來觀照青春版的突出貢獻。白先勇的功力在於他從古典版中深刻地提煉出生動而

又新穎的思想和情志，並以它為作品的生命、為脈絡、為焦點來進行作品的藝術構思。在這種再創造的過程中，作者

賦予作品的是時代的亮點，而這亮點又是人類的普遍感情，所以從潛隱層次觀照，青春版不僅僅是如過去人們面對湯

顯祖經典版《牡丹亭》所解讀的那樣，是對宋代理學「存天理，滅人欲」的反撥。青春版則強化的是青春無悔，是抗

拒既定命運，是呼喚心靈自由。這是一種生命價值的根本轉換。所以我說，白先勇的青春版如臨帖與讀帖之別一樣，臨帖只能取其形，而讀帖則是取其神。白先勇是屬於「讀帖派」，青春版正是對古典版的神韻給予了精闢的闡釋與彰顯。因此它是湯顯祖的，又是白先勇的。

白先勇智慧地感悟到，愈是靈魂不安的時代愈需要文學藝術的安慰，因為他深刻認識到藝術是捍衛人性的。因此在觀照原劇時，他緊緊把握和突顯的兩個關鍵詞正是天然、自由。白先勇那直視心靈的勇氣，讓我們體驗到真正的愛必然從心靈開端。一顆勇敢的心，一個勇於堅持的自我，勝過一切說濫了的教條。我想，改編者內心翻騰的和關注的就是人的心靈自由，以及自己掌握自己命運的命題。我說這是一種情懷，一種人間情懷，所以他能神交古人，又能為天地立心。至於青春版在形式美上的衝擊力，穿透力，以及優美而又強烈的視覺效果，則明顯地比上崑版《長生殿》技高一籌。一言以蔽之，青春版沒有複製同一種視覺美，它的視覺美是白先勇和蘇崑團隊的詩性、哲思和妙想的綜合體現。所以，它真的是「美到無法抗拒」！

今天，青春版《牡丹亭》正做為試演劇目中唯一的崑曲在國家大劇院上演，以及伴隨此次「牡丹盛會」的連續三天舉行的「面對世界——崑曲與《牡丹亭》國際學術研討會」和同時首發的《牡丹一〇〇——青春版《牡丹亭》DVD以及《春色如許——青春版崑曲《牡丹亭》人物訪談錄》都印證著許多海外華人的美譽：青春版《牡丹亭》是「中華文化復興之作」。

總之，把青春版《牡丹亭》和上崑版《長生殿》綜合地觀照，它們都體現了改編者直視心靈的勇氣，都有一份寶貴的人間情懷，它們都體現了心靈的詩性，它們都體現了劇詩的內涵。然而，從生命價值觀和視覺效果來看，青春版《牡丹亭》的當代性更具有文化詩學的意味。如果像人們所說，青春版是一首青春頌的話，那麼上崑版《長生殿》則是成人在步入晚景時對永恆遺憾的人生況味的反覆咀嚼和低沉的嘆息。一個是通體迴響著青春、自由之聲的天籟，一個則是滄桑之感或曰感傷成了它的主旋律。兩者相互映照、比對，我們會看清青春版《牡丹亭》那活力無窮的更為積極的貢獻：它的精神力量正像我們仰望蒼穹時心中不再悵然，因為人們知道黑夜有了繁星和月亮，所以才美麗。青春

需要心靈的創造和體會才能燦爛、無悔。於是我們也從崑劇劇壇上認知到創作題材上已經完美地構成了那刻骨銘心的形象的愛情譜系；而在生命精神的價值系統上，我們又看到了人性發展的經絡和心律的脈動。

戲曲的演變史是人的精神成長的象徵，也是人自身存在的證明。在崑劇藝術走向世界的時候，讓我們共同努力，重新接上它的慧命，讓最美的藝術更富於魅力，讓我們的生命精神更加富有！

青春版《牡丹亭》的三重意義

——在「白先勇的文學與文化實踐暨兩岸藝文合作學術研討會」上的致辭

王文章／中國藝術研究院前院長

尊敬的白先勇先生、各位與會學者：

「白先勇的文學與文化實踐暨兩岸藝文合作學術研討會」召開之際，謹表示熱烈的祝賀。中國社會科學院文學研究所在臺灣文學研究方面人才輩出，成果顯著，相信通過這次研討活動，肯定能夠推動中國文學界對於白先勇先生更深入的研究，推動進一步加深對臺灣文學的理解。

白先勇先生以文學和藝術創作享譽海內外。他以眾多優秀的文學作品寫出了其父輩一代在臺灣的生活以及臺灣的世相，他積極實踐現代派的創作手法，開啟了文學新風尚。白先勇先生還與其同仁們創辦了《現代文學》雜誌，介紹西方現代派文學，開啟了新的文學範式，推動形成新的作家群。白先勇先生的文學創作，以語言敘述方式的探索令人矚目，更以真實的描寫定格了一個時代特定人群的生存狀態，他的文學創作影響是深遠的。

就我個人與白先勇先生的接觸而言，尤其他在推動崑曲藝術的當代繼承與舞臺創新方面作出的努力，令人欽敬。二〇〇四年，白先勇先生親手改編整理戲曲文學經典《牡丹亭》，他把劇本送我的時候，也滿懷激情地談了要以「青春版」的形態重新把劇作搬上舞臺。近三十多年來，我看過不少不同整理本的《牡丹亭》舞臺演出，它們都以整理者不同的著眼點詮釋著這部經典，雖然大都抓住了柳杜愛情及其對封建禮教虛偽腐朽的揭露，但湯顯祖原著豐厚的社會內容流失了，筋骨在而血肉薄。當時聽了白先勇先生的「暢想」，也被他感染，但到底會是一個什麼樣子的舞臺呈現？在不確定的疑問中等到了青春版《牡丹亭》的上演。它的首演即引起震撼，並一直產生著持續而熱烈的反響。這

麼多年來，還不曾有一部像青春版《牡丹亭》這樣整理的古典戲曲得到這麼大的成功，它在臺灣、大陸和世界巡演，都得到中外觀眾的熱烈歡迎。我曾先後看過六場該劇的演出，不僅是為杜麗娘「生者可以死，死可以生」驚心動魄，也為青春版《牡丹亭》雖經取捨，但卻完整而又充分地表現了湯顯祖賦予該劇的豐厚內涵的巧妙整理而折服。我覺得

青春版《牡丹亭》的演出有三個方面的重要意義：

一是尊重原著，力爭把原著的整體蘊含全面展現出來。《牡丹亭》這一類的經典作品，既是作者獨特性創作的成果，也是人類智慧的結晶，其思想啟示的意義與社會、人生認識的意義，只有「歷史性」地展現，才更會具有今天的價值。那種從概念性的觀念出發，為服務於某種主題而對經典進行取捨的現代化改編是要不得的，那只會概念化地演繹人物關係，使經典無盡的豐厚內涵狹窄化和淺薄化。青春版《牡丹亭》在改編的取捨上小心翼翼，有刪減調整，但

仍然是「淺深、濃淡、雅俗」獨得三昧，無境不新，卻對筋骨、血肉纖毫無傷。

二是在舞臺表演上，全盤繼承崑曲的表演精粹。該劇大膽啟用了沈丰英、俞玖林兩位青年主演。年輕演員有朝氣，會更好地表現原作的情境，但缺陷是表演技能有所欠缺。白先勇請來汪世瑜、張繼青兩位名滿崑曲舞臺久負盛名的表演藝術家，從基本功到劇中人物表演的一招一式開始，向兩位青年主演傳授表演技藝。教的嚴格，學的認真，傳統表演技藝的傳承也在青春版《牡丹亭》的排演中完成了。今天我們看沈、俞兩位青年演員的表演，唱作沉穩，舒緩有致，情緒飽滿，情動於中而形於外，演出百場，純熟的表演已進入忘我之境。他們的表演是以厚實的傳統表演技藝為功底，崑曲的韻味和青年演員無形中賦予表演的符合時代審美趣向的新元素，也使青春版《牡丹亭》真正具有了青春的氣息和活力。該劇在各個大學的演出氣氛熱烈自不待言，在劇場的演出也同樣吸引了那麼多年輕人觀看，劇本整理的把握、青年演員擔綱以及舞美等的革新都是產生藝術魅力的綜合因素。該劇的排演模式，為做為非物質文化遺產的崑曲的當代傳承提供重要借鑑。

三是該劇由著名作家白先勇先生策畫，白先勇先生本身即具備「品牌」意義，海峽兩岸的諸多專家、藝術家共同參與，由蘇州崑劇院做為主體進行演出，這種機制是靈活和有效力的。同時，白先勇先生親自參與該劇的宣傳和出面

爭取社會資金的支持，民間資金的投入，保證了該劇在國內外演出的持續進行。我深知此中有很多的艱難，但以白先勇先生的堅韌，使青春版《牡丹亭》的演出愈來愈有影響，使中華民族值得驕傲的民族傳統表演藝術形式崑曲更放異彩。

在推動中華民族非物質文化遺產的傳承和戲曲經典的繼承創新上，白先勇先生是一位榜樣。

我因出差不能蒞會，謹以此簡短的感想，表達對白先勇先生的敬意。

最後，祝中國社會科學院文學研究所主辦的「白先勇的文學與文化實踐暨兩岸藝文合作學術研討會」圓滿成功！

崑劇生態環境的重建

——青春版《牡丹亭》的珍貴經驗

古兆申／詩人，香港大學中文學院前名譽講師

教科文組織對保護非實體文化的指引

像崑劇這樣的「口傳非實物人文遺產」，究竟屬於什麼性質？在今日，其文化意義在哪裡？為什麼要加以保護？要怎樣保護？只把崑劇當作一個商業品牌來炒賣的人，是不會理會的。我們卻有必要在這裡重申。

先看其性質。聯合國教科文組織二○○一年有關公告這樣描述：

各民族所傳承的各種文化程序；由各民族繼續發展與這類文化程序相關的知識、技能和創造力；這類文化程序的創造成果以及為使此類文化程序得以繼續保存而需具備的各種資源、空間和社會與自然條件[1]。

1　引自鄭培凱主編《口傳心授與傳承》（桂林：廣西師範大學出版社，二○○六年），頁二○。古兆申、雷競旋譯《聯合國教科文組織口傳非實物人文遺產傑作國際榮銜公告》。該文參照英、法兩個官方文本譯出，本文作者引用時又略作修訂。以下索引公告為同出一處者，不另注。

這段描述的關鍵詞是「文化程序」（法文文本作 les processus，英文文本作 processes），指的各種口傳心授的非實物文化創造方法。這類程式，創造出語言、詩歌、音樂、戲劇、舞蹈、其他表演或工藝等作品，是每一代人透過創造實踐不斷總結出來的規律。程式是非實體文化最重要的部分，其次是據此以創造的成果及使其能繼續發揮、發展創造功能的生態環境。

其文化意義在哪裡？公告說：

此類文化程序，使現存社群對歷代先輩產生一種連結延續之感，是文化認同的重要因素；對保障人類文化的多樣性和創造性也同樣重要。

這類文化程序、其所創造的成果及其賴以存活發展下去的生態環境為何需要加以保護？公告說：

其意義分兩層：就一國（或一民族／一社群）而言，是文化身分的認同；就國際（或全球）而言，是人類文化多樣性與創造資源豐富性的保存與展示。

口傳非實物遺產做為文化認同、推進創造力及維持文化多樣化的一項關鍵性元素，已獲得國際認可。它在一國層次與國際層次的發展，在不同文化的包容與互動中，扮演著主要角色。在全球化的時代，無數不同形式的此類文化正面臨消失的危機：受到文化標準化（按：就當代情況而言就是美國化）、武裝衝突、大眾化旅遊造成的損害；工業化、農村人口流失、人口遷移及環境破壞的威脅。

至於如何保護，公告也有方向性的指引：

引起關注。認識口傳非實物遺產的重要性，知道要加以守衛並使其復甦。

評估及清點世界的口傳非實物遺產。

鼓勵各國整理本國口傳非實物遺產清單，並制定法律保護措施。

推動傳統藝人及本土創作人參與認證非實物遺產並使其獲得新生。

對於一國（或一民族／一社群）來說，除了第二點，都是必需做的事。第三點是非常具體的。立法保護，可交由國家的立法部門處理；在整理遺產清單上，也許有認證上種種困難，但如有適當的專業人才參與，也不難辦到。比較複雜的是第一點所說的「守衛」與「復甦」及第三點提到的「使其獲得新生」。

如何守衛？守衛些什麼？說「復甦」，表示這類文化是具有生命力的。如何使它從瀕危的邊緣活過來，「獲得新生」，這也可引發許多爭論。但每種事物，總是有自身的規律，要使非實物文化復甦，也必需按其自身的規律辦事。守衛什麼？當然就是非實體文化的文化程式、其創造成果及其賴以存活、發展的生態環境。如何能改變此類文化瀕危的處境，使其復甦？我們認為第一件要做的事就是：找回或再創造其賴以存活、發展的生態環境。

崑劇成長的生態環境

崑劇的生態環境，就是我們前面所說的文人階層。孕育這個劇種的是文人的家班。胡忌、劉致中《崑劇發展史》說：

家庭戲班，是由私人購買置辦的家樂，是專為私人家庭演出的。它是崑劇非常重要的演出形式，對崑劇的唱腔藝術及劇本創作都產生過重大影響……嘉靖、隆慶以後……士大夫之家購置家庭戲班在當時已是「俗所通

826

用」了……明代有一群家班主人有較高的文學藝術修養，通曉曲律，這些家班的老一輩的崑曲藝人。家庭戲班的女伎和優童，在前輩崑劇藝人的教導下，含辛茹苦地辛勤苦練，有不少人的演唱技藝達到很高的水平。他們透過長期的藝術實踐，一代一代地繼承並發展前輩藝人的技藝，把崑曲演唱水平推進到一個相當的高度，在崑劇發展史上作出很大的貢獻。[2]

這段話很清楚地為我們介紹了文人家班對崑劇藝術的成長所起的重要作用，也指出了文人在崑劇的發展與創造上所扮演的主導角色。

從歷史上看，崑劇的興衰，和文人階層的關係有很大關係。由明入清，戰亂、皇朝的興替，造成明代文人階層的瓦解，也使蓄養家班的風氣沒落，對崑劇藝術是很大的打擊。幸得清初帝王喜好，在宮廷的保護和提倡下，崑劇可以繼續發展、創造。但蓄養家班的風氣已大不如前。雖然江湖上職業班子（不少由解散了的家班藝人組成）相對多了，但因為要參與花部劇種的市場競爭，為了討好觀眾，加上沒有文人的指導、提高，其藝術水平無可避免地要下降。清中葉以後崑劇所以走向式微，主要是漸漸失去了文人階層這個生存土壤，而又無法適應市場生態的緣故。到了上世紀初，崑劇已到了奄奄一息的境地。但由當時曲家俞粟廬、徐凌雲、貝晉眉、張紫東、徐鏡清、實業家穆藕初等創辦著名的崑劇傳習所，由孫永雯出任所長，卻培養了傳字輩一代崑劇藝人，文人又一次挽救崑劇於垂危[3]。上世紀五〇年代，在政治掛帥的氣氛下，崑劇得到國家最高領導人毛澤東、周恩來的賞識，把《十五貫》的改編，視為戲曲改革的典範。崑劇乃得到國家的保護，發展出六大崑班的局面。國家保護的力道，當然比民間力量大得多。但不要忘記：毛、周也是大文人，沒有他們的眼界和視野，崑劇可能已被教條主義者看作靡靡之音（江青就是這樣看的），早就給

2 見《崑劇發展史》（北京：中國戲劇出版社，一九八九年），頁一八八─二〇二。

3 同注2，頁六五三。

取締了。再者，五、六十年代文化部領導人物諸如鄭振鐸、茅盾、夏衍、歐陽予倩等都是大學者、大作家、大戲劇家、大戲曲家，在他們推動下，在政府的上層、中層以至民間，也形成了一片文人土壤，六大崑班建立，曲社並起，使崑劇得到新生。可惜好景不常，「文革」十年，政治的風雨，把這片土壤沖刷殆盡[4]。「文革」結束後，正待重整故地，卻又面臨改革開放的大潮流。

改革開放大潮流的核心就是經濟掛帥。經濟掛帥意味著一切走向市場。崑劇雖然在歷史上屢次證明無法在市場上存活，我們的文化官員卻並無這種認識。打上世紀八〇年代末以來，他們花了不知多少心思氣力，浪費了不知多少國家資源，試圖把崑曲推向市場，結果都是一次又一次失敗。二〇〇四年，政協由已故副主席王選及政協京崑室副主任葉朗執筆撰寫的建議書[5]，對這種盲目亂闖的做法，有一定的矯正。但儘管這個建議書獲得最高領導人的簽名支持，文化官員的「市場」觀念還是一點沒有動搖，對崑劇所做的種種「扶助」還是往市場方向走。演出製作投資，評獎活動，獎金鼓勵，宣傳炒賣，都依然標示著這個方向。甚至崑曲界因政協建議書而獲得的額外資源，也大部分用在這個方向的工作上[6]。

二十多年失敗的教訓，教科文組織有關保護非實物文化的指引，以至最高領導人批准的政協建議書，都無法把實際執行崑劇保護政策的文化官員帶出誤區。原因究竟在哪裡，很值得探討。

但崑劇已危在旦夕。二〇〇一年，崑劇獲得教科文組織「口傳非實物人文遺產傑作」榮銜後，被官員們當作一個國際品牌來炒賣，而實際做出來的事卻剛好與教科文組織有關公告的指引背道而馳。這就使崑劇的處境更艱難。海內外關切此一文化國寶存亡的人士，尤其是文化界（當代的文人階層），無不憂心忡忡。文化界更有這樣的共識：我們

4 詳情參看《崑劇發展史》及周傳瑛《崑劇生涯六十年》（上海：上海文藝出版社，一九八八年）。

5 王選、葉朗建議書原題為《關於加大崑曲搶救和保護力度的幾點建議》，該文獻收入《口傳心授與文化傳承》書中，見頁五七－六一。

6 參看拙作《崑曲五年計畫的第一年》，收入《口傳心授與文化傳承》，頁二二八－二三〇。

必需坐言起行，為崑劇重建應有的生存空間——由文人階層構成的生態環境，盡一己之力。

崑劇生態環境重建第一步：年輕人的崑劇教育

白先勇在〈我的崑曲之旅〉說：

二十世紀的中國人，心靈上總難免有一種文化的飄落感，因為我們的文化傳統在這個世紀被連根拔起，傷得不輕。崑曲是中國現存最古老的一種戲劇藝術，曾經有過輝煌的歷史。我們實在應該愛惜它，保護它，使它的藝術生命延續下去，為下個世紀中華文化全面復興留一火種。

白先勇的文章，發表於一九九九年，在崑曲獲得「口傳非實物人文遺產傑作」榮銜前兩年。其實這也代表了八〇年代以來，海內外許多關切崑曲以至中國文化的文化人的心聲。我們都有心像清末以來的文人那樣，為崑劇重建其生態環境——也就是由文人形成的藝術土壤——盡一己之力。但這訊息由白先勇提出來卻顯得更有分量。因為他是國際知名的中國作家，讀者眾多，又長居國外，他的許多讀者，都因為聽了他的演講、看了他的文章而迷上了崑曲。當學貫中西的白先勇說：「崑曲是最能表現中國傳統美學抒情、寫意、象徵、詩化的一種藝術，能夠把歌、舞、詩、戲揉合成那樣精緻優美的一種表演形式，在別的表演藝術裡，我還沒看過，包括西方的歌劇、芭蕾。歌劇有歌無舞，芭蕾有舞無歌，終究有點缺憾。崑劇卻能以最簡單樸素的舞臺，表現出最繁複的感情意象來。」7 年輕人便無法不感動，無

7 白先勇：〈我的崑曲之旅〉，發表於一九九九年十一月二十一日《聯合報·聯合副刊》。

法不心向往之。

於是我想到要邀請白先勇來香港向我們的年輕人宣傳崑曲。

白先勇跟香港有一段情緣：他在香港念過小學和初中，至今仍能聽、講廣東話；我們香港有好幾代他的讀者；將他的小說〈遊園驚夢〉第一次改編成話劇演出的是香港人；在香港的中學國文課本中，選有他的散文作品。因此，他要是能來港宣傳崑曲，對我們年輕的一代，肯定會產生很大的作用。

我打電話向他發出邀請，他欣然答應了。但要求我提供年輕貌美的崑劇演員作示範演出，配合他的演講。那是二〇〇二年，我正策畫蘇州崑劇院（以下簡稱蘇崑）來港演出，去蘇州看彩排時看過蘇崑年輕一輩的戲，其中俞玖琳、沈丰英、周雪峰、顧惠英等給我留下了印象。於是跟剛上任的蔡少華院長商量，他樂於配合。我們得到港府康樂文娛署及香港大學中文系和校友會的支援，在沙田大會堂音樂廳和港大陸佑堂舉辦了四場演講。一千兩百座位的沙田大會堂，和七百座位的陸佑堂均座無虛席，還有不少人向隅。除了一場是公開售票之外，其中兩場專為中學生而設；陸佑堂一場除為港大師生外也歡迎各界人士參加，結果也來了許多中學生。白先勇講了兩個題目：一個是《崑劇中的男歡女愛》，另一個是《崑曲：世界性的藝術》。蘇崑來了五位中、青演員：楊曉勇、俞玖琳、呂佳、沈志明；沈丰英原要來的，但因生病由另一同輩演員代替。他們和白先勇的演講配合，演出了〈遊園驚夢〉、〈佳期〉、〈琴挑〉、〈秋江〉、〈下山〉、〈彈詞〉等六個折子戲，許多第一次看崑劇的年輕人，竟看得如痴如醉。

白先勇崑曲講座的成功，說明透過引導，即使是長期在殖民地洋化文化氛圍下成長的香港青年，也一樣可以欣賞崑曲。於是我們想到，憑藉教育方式，可以培養年輕一代觀眾，為崑曲重新創造存活和發展下去的土壤。這樣，白先勇便有了製作青春版《牡丹亭》的設想。

為什麼想到參與崑劇的製作呢？原因是我們都看到近年大部分由文化官員主導的崑劇製作，其方向多與教科文組織有關指引不合。美其名為「改革創新」，實際做法卻是以西方話劇、百老匯音樂劇或藝術層次更低的港、臺美式流行音樂舞臺的概念去改造崑劇。這正好違反了教科文組織有關指引。「指引」要我們保護這類文化遺產，使其免於被「標準

化」，以保持全球文化的多樣性，而官員們的做法，卻是盡量向以美式文化為模範的標準靠攏。這不是倒行逆施麼？

如果我們要向年輕的一代進行崑劇教育，我們絕對不能讓他們看這樣似是而非的「崑劇」。政協的建議書說：「像崑曲這樣世界級的藝術經典，對它的搶救和保護，必需保持它的純正的經典品位。」我們向年輕一代宣傳、介紹的，也必需是有「純正經典品位」的崑劇。用白先勇的話說，就是讓他們看「正宗、正派」的崑劇。亦即有傳承、有傳統底子的崑劇。我們要以崑劇特有、本有的藝術魅力去吸引他們。年輕一代只有在為這種藝術魅力傾心的時候，才會對崑劇產生民族文化的自豪之感。在今日的文化大氣候下，這樣有傳承有傳統底子的崑劇已不多見。所以我們有必要去參與製作。

我們幾乎放棄了博大多彩的文化傳統

歷史告訴我們，崑劇存活的土壤是文人階層，而今天已沒有傳統意義的文人階層了。但無可否認，現代中國的正規教育，已比傳統社會普及得多。經歷了一個多世紀的現代化運動，我們擁有了為數不少的知識分子，這也就是現化了的文人階層。遺憾的是：五四運動以來，矯枉過正的西化主義，早晨傳統文化的教育，或扭曲了其教育的方向。

白先勇在香港的講座感慨地說：「自五四以來，我們從小學開始，受的都是西方式的教育。美育方面，美術是西方的素描、水彩、油畫、雕塑；音樂學的是五線譜、西方樂理、西式藝術歌曲；戲劇學的是話劇、歌劇。中國傳統美術與表演藝術，幾乎沒有任何一項被納入正規的基礎教育課程。」這種情況直到今天仍沒有多大的改變。這就難怪我們的學生只知有米開朗基羅，有羅丹，有畢卡索，而不知有董源，有范寬，有八大山人，有齊白石；只知有巴赫，有貝多芬，有柴可夫斯基，而不知有伯牙，有嵇康，有魏良輔，有徐大椿，有俞粟廬、俞振飛父子；只知有莎士比亞，有莫里哀，有易卜生，有斯坦尼拉夫斯基，有普希尼，有比才，而不知道有王實甫，有高明，有梁辰魚，有湯顯祖，有洪昇。這是多麼可悲的事？

整整一個世紀，中國的現代化運動出現了很大的偏差——過度的西化、一切以西方文化的價值觀為標準的西化主義。這種偏差，使我們幾乎要放棄我們累積深厚、博大多彩的中國文化，而這一筆豐富的文化遺產，對中國人以至全人類都有過並仍可能有巨大的貢獻。一個世紀之後，我們的文人階層，變成了一個西化思維主導的知識分子階層。文人／知識分子階層，是文化創造的核心力量，如果連這一階層都放棄了自己的民族文化傳統，這個國家還有什麼民族的尊嚴可言？這個國家，這個民族，還有什麼前途可言？政協的建議書有一段值得深思的話：

確立由國家扶持崑曲事業的方針，本質上就是動用國家的力量來維護民族文化的傳統和保護民族文化經典的尊嚴。這是極必要的。在經濟全球化的形勢下，這一舉措對於保持民族文化的獨特性，對增強我們民族的生命力、創造力、凝聚力，有著十分重大的象徵意義。8

說得太好了，保護民族文化的經典尊嚴，保持民族文化的獨特性，應該是每個國家應有的國策。但執行政策的是人，如果人的思維不正確，政策也必然被歪曲。而執行國家文化政策的人正是知識階層，如果他們對傳統文化價值沒有正確的認識，保護的目的還是無法達到的。

因此，我們認為：保護崑曲，正如保護其他實物或非實物文化遺產一樣，應從知識階層的反省和再教育開始。

讓年輕一代看怎樣的崑劇

8 參看註5。

就民族文化而言，知識分子／文人的反省與再教育的焦點，就是重新認識本民族文化傳統的價值——其在全球文

化中的獨特性，對全球文化創造在過去、現在和將來有過和可能有的貢獻，做為全球文化經典一部分的品味與尊榮。

就崑劇來說，就是必需讓當代知識分子／文人認識到它做為我們民族戲劇範式的獨特性與經典性，讓他們充分了解到崑劇做為一種戲劇文化的普世意義。因此，在構思製作青春版《牡丹亭》時，白先勇一直強調「正宗、正派」的方向，即希望能製作一齣可以展示出崑劇的經典意義的作品。

中國戲曲藝術，以演員的表演為核心。崑曲做為戲曲的典範，更鮮明地表現出這個特質。戲曲簡約、寫意的舞臺美學，其目的即在突顯這種以人為本的演出體系；戲行中有「戲以人傳」的說法，也是為了強調每一代藝人對戲曲表演藝術口傳心授的重要性。這種藝術，只能藉人身而存活，由一代又一代藝人身體力行地傳下去。因此，崑劇經典性的主要部分，並不承載在崑劇的文本上，而在演員的表演上。我們並看二十世紀崑劇最重要的傳人之一周傳瑛的說法：

大家都知道，幾百個折子戲是崑劇藝術的精華。我們說搶救、保存或繼承崑劇藝術，其具體內容就是要把這批折子戲繼承並流傳下來。而折子戲要能繼承和流傳，這就有個先決條件，那便是首先要讓演員熟悉它們。[9]

所謂「讓演員熟悉它們」，意思就是要把這些戲教給演員，讓他們演練熟習，把表演藝術的精華留在他們身上。

所以要做一套有經典(意義)的《牡丹亭》，必需先找到《牡丹亭》折子戲的當代傳人，為主演的年輕演員傳藝。

白先勇邀請的張繼青和汪世瑜，無疑是最適合的人選。在張繼青身上，有晚清崑劇老藝人尤彩雲和傳字輩崑劇藝人姚傳薌的傳承；在汪世瑜身上，有傳字輩崑劇藝人周傳瑛和崑曲大師俞振飛的傳承。張繼青的唱曾得過曲家俞錫侯的指導；就折子戲的傳承來說，杜麗娘的戲，張繼青有尤彩雲親授的〈遊園〉、〈驚夢〉，有姚傳薌親授的〈尋夢〉（姚傳薌則由晚清崑劇藝人錢寶卿所傳）及創排並親授的〈寫真〉、〈離魂〉。姚傳薌與學者胡忌將此五折戲連

9 引自周傳瑛《崑劇生涯六十年》，頁一一五。

成以杜麗娘敘事觀點呈現主題的一晚本《牡丹亭》，上世紀在國內外演出均引起轟動。可見不但從晚清藝人傳承的〈遊園〉、〈驚夢〉、〈尋夢〉經得起時代的考驗，姚傳薌創排的〈寫真〉和〈離魂〉也一樣能立足當代舞臺。汪世瑜的唱曾得到俞振飛的指導；折子戲方面，柳夢梅的戲有周傳瑛親授的〈驚夢〉、〈拾畫〉、〈叫畫〉和〈硬拷〉。汪世瑜在二○○○至二○○一年曾與浙江崑劇團的世字輩及盛字輩同門，排演了《牡丹亭》上、下本，上本除承了姚傳薌傳授的各折外，二○○一年在香港演出的版本增加了〈鬧學〉和〈言之懷〉（與〈慈眺〉合成）兩折，下本有〈花判〉、〈玩真〉（合〈叫畫〉、〈魂遊〉（即〈幽媾〉）、〈冥誓〉（與〈歡撓〉合成）和〈圓夢〉（即〈回生〉）。下本除〈花判〉及〈玩真〉是傳統折子戲外，其餘均重新創排，但表演全按「四功、五法」規律 [10]，演出效果甚佳，近年已成為受歡迎的新折子戲。汪世瑜擔任藝術總監的《牡丹亭》上、下本在兩岸三地演出，均十分成功，與張繼青的一晚本一起，成了當代《牡丹亭》演出的新傳統。以傳統折子戲重組成可展現主題的整本戲，是崑曲舞臺經典性的一種新發展。張繼青和汪世瑜是《牡丹亭》這種經典性的主要建立者。青春版《牡丹亭》有這兩位當代崑劇傳人把關，其經典意義便有了保證。

當然，青春版《牡丹亭》並不是完美的。它對崑劇在現代大劇場演出的探討還未算完成。它的舞臺裝置、燈光設計以至背景音樂的編寫都仍有很多可議處。那就需要在演出告一段落後作進一步的思考、摸索。

青春版《牡丹亭》的臺本及表演，可以說是在張繼青版《牡丹亭》和汪世瑜版《牡丹亭》的基礎上發展成的。其中有晚清的傳承，也有二十世紀以至本世紀初的傳承，現，當代的崑劇藝人和文人都作出了貢獻。這的確是「正宗、正派」的傳承，其經典性是豐厚的，故能立於不敗之地，歷演三年而不衰。它必然能繼續演下去，成為新傳統中的一個保留劇目。

10 戲曲藝術對表演藝術規律的總結：「四功」指唱、念、做、舞；「五法」指手、眼、身、步、法。這是戲曲演員必需學習的基本功，也是他們創造舞臺形象的主要手段。

重建崑劇的文人土壤

青春版《牡丹亭》的製作，我認為最大的意義是對崑劇文人土壤——也就是崑劇應有的生態環境——的重建，作一示範：崑劇觀眾是文人，它的創編必有文人的參與；它的傳統，必需由文人來守衛，使其朝正確的方向繼續發展。

崑劇是可以普及的，但要透過教育而不是媚俗的手段；崑劇也需要宣傳，但切勿作假、大、空的商業炒賣。只有文人鍥而不捨地努力下去，我們才有可能重建崑劇的文人土壤。

青春版《牡丹亭》所做的，畢竟只是一個示範。這是當代民間文人／知識分子僅可做到的事。正如政協建議書所說：「為了解決崑曲面臨的危機，應該由國家扶持崑曲事業的方針。」文人土壤的全面重建，只有國家才可辦得到。

而建議書的另一段話對崑劇文人土壤重建的長期發展，更是非常重要的：

從各崑曲院團的經驗看，加強崑曲院團與大學的聯繫和合作，可能是搶救、保護和發展崑曲藝術的一個非常關鍵的措施。這裡面包括兩個面向。一方面是聯合、借助大學的力量，舉辦崑曲的大專班、本科班、研究生班和各種研修班，培養崑曲的演員、編劇、導演、作曲和理論研究人才。另一方面是培養新一代的崑曲觀眾……崑曲院團應該建立定期到大學巡迴演出的機制，大學也應該開設有關崑曲的課程和專題講座，使一大批大學生在校期間受到崑曲藝術的熏陶。這些大學生將來分布到各行各業，他們的影響，可以為崑曲爭取更多的觀眾。[11]

政協的這些建議如果能具體認真落實，則崑曲文人土壤的重建，崑曲的真正復興，便有希望了。

這其實也應該是白先勇和參與製作青春版《牡丹亭》的海內外文人及熱心人士期待國家能做到的。

11 出處參看註5。

戲曲美學的傳承與超越

——青春版《牡丹亭》演出的啟示

黃天驥／廣州中山大學中國語言文學系前主任

青春版《牡丹亭》的演出，轟動海內外。

去年，我有幸在廣州中山大學大禮堂欣賞觀摩，一連三晚，觀眾萬頭攢動，沉醉感動，掌聲雷動，謝幕時觀眾起立歡呼達幾分鐘的熱烈情景，至今依然歷歷在目。要知道，廣州的大學生對戲曲並不熟悉，對崑曲更不熟悉，但是，他們對青春版《牡丹亭》的喜愛，和京津、江浙等地的青年完全一樣。走出大禮堂，我聽到觀眾異口同聲地讚嘆：

「太美了！」

太美了，這三個字，引起我一連串的思考。

不可否認，從二十世紀八○年代以來，曾經盛行了幾百年，被國人引以為驕傲的戲曲，包括崑曲，在城市的演出，逐漸走向衰微，儘管有關方面對戲曲努力扶持，但戲曲演出至今還未能走出尷尬的局面。我想，這原因是多方面的。但，包括戲曲在內的舞臺藝術，如何適應今天觀眾特別是青年觀眾的審美需要，是解決困局並且讓傳統藝術繼續發展，乃至走向世界，成為全人類文化瑰寶的關鍵。在這方面，青春版《牡丹亭》演出的成功，給了我們有益的啟示。

四百多年前，當湯顯祖�@筆和墨創作《牡丹亭》的時候，在西方，莎士比亞也寫出《羅密歐與茱麗葉》。這兩部偉大的劇作，東西輝映，照亮了世界劇壇。《羅密歐與茱麗葉》和《牡丹亭》，均寫愛情的真摯偉大，男女主角為了愛情，可以出生入死，感動了幾百多年的觀眾。然而，這劇壇的雙壁，儘管寫一樣的題材，但它們所表現出的審美觀，卻截然不同。這不同，正好是東西方不同文化在美學範疇的呈示。

莎士比亞寫羅密歐與茱麗葉一見鍾情，他們排除萬難，愛得十分熾熱，那纏綿的情話，熱烈的擁吻，乃至後來羅密歐自刎殉情，茱麗葉「死」而復生，又用羅密歐的匕首插向自己胸膛的場景，使人大喜大悲，心魂震撼。它那激烈的戲劇衝突，奔放的文學風格，鮮明地體現出西方人的美學理想。這部戲，也為世界人民喜愛接受，成為不朽的歷史名著。

有人說：西方人像一玻璃瓶，瓶裡裝的是開水，那麼，瓶子也是滾燙的，不能觸手。他們的性格，往往是奔放的、外露的。反映審美觀念上，人們更多是崇尚直觀的真實性，崇尚表現激烈的矛盾衝突，崇尚濃烈的色塊組合，強烈的音色對比。而東方人特別是中國人，則像是保溫瓶，儘管瓶裡的水是熾熱的，但瓶子外卻絕不燙手。中國人的性格，往往是委婉的、內斂的。反映到審美觀念上，人們更多是崇尚寫意，崇尚虛實的結合，崇尚線條的流轉，情景的交融。顯然，東西方的美感觀念，各有特色。時代越進步，世界越發展，人便越尊重與喜愛來自不同民族的文化藝術，彼此在交流中相互借鑑融合，又分別走向更高的發展階段。

在四百年前，湯顯祖的《牡丹亭》，便典型地呈現出東方文化的特徵了。和《羅密歐與茱麗葉》一樣，《牡丹亭》也寫男女青年對愛情的熾熱追求。湯顯祖說：「情不知所起，一往而深。生者可以死，死可以生。生而不可與死，死而不可復生者，皆非情之所至也。」於是，他寫杜麗娘夢中追求愛，死去追求愛，回生後經歷萬劫千磨堅定地愛，在他的筆下，杜麗娘的心，就像一團沒有露出火焰而一直在熾熱燃燒的煤球。值得注意的是，《牡丹亭》寫男女的愛，並不是抽象的，它直接地把愛與欲聯繫在一起，且不說劇本寫出了「恨不得肉兒般連成片」等刺激官能的詞

語，寫到了「遊園」、「幽媾」所暗喻的交歡場面，就連劇本取名為《牡丹亭》，本身就有情欲的含義。

「牡丹亭」，是杜麗娘在夢中與柳夢梅「共成雲雨之歡」的地點，湯顯祖以此為題，當然有畫龍點睛的意思。別以為「牡丹亭」只是一個栽種牡丹花的普通亭子，其實，以此為名，是意味深長的。湯顯祖在〈圓駕〉的下場詩裡，引用了白居易的詩句「春腸遙斷牡丹亭」，可見，唐人已把「牡丹亭」視為與情愛有關的場所。元代喬夢符的雜劇《李太白匹配金錢記》寫韓飛卿和柳眉兒在夢中相見，幽會處也稱「牡丹亭」，顯然，長期以來，人們便把牡丹亭視為與情愛、歡媾有關的符號。湯顯祖敢於以這具有特殊意義的符號做為劇名，這既說明他在當時思想解放到何等程度，更說明他清楚地揭示青年男女對情愛的熾熱追求。就對情與欲的渴望而言，杜麗娘內心的熾熱，與西方的少女別無二致，然而，她的舉止，卻表現出東方人特有的含蓄與矜持。她的火熱的心，像是用冰綃包裹著的；她對束縛她自由和生命的現實，有強烈的抵觸情緒，並且在靈魂深處作出反抗，但外表，她像是個聽話的「乖孩子」，最多是以自艾自怨地表達內心的痛楚；她強烈地追求愛，但湯顯祖寫她只在迷離的睡夢中和靈魂的飄蕩中，表達愛的理想、追求，後來才得到了愛的歸宿。這一切，虛虛實實，亦虛亦實，真個是「近睹分明似儼然，遠觀自在若飛仙」。與此相連結，湯顯祖《牡丹亭》整個戲的題旨，乃至人物性格、藝術風格，既是清清楚楚的，又是不可捉摸的。它有時是工筆細描，有時是水墨寫意，總之，《牡丹亭》把冷與熱，虛與實，張揚與內斂，激烈與含蓄婉轉，統為一體，完整地顯示出我國傳統戲曲特具的美感，展現東方文化獨特的個性。

青春版《牡丹亭》成功之處，很重要的，是忠實地詮釋原著的精粹，盡可能保持原著優美的膾炙人口的唱詞唱段，把原著所表現的東方之美，透過邊歌邊舞，節奏舒徐，具有柔美個性的崑曲藝術，充分地表現出來。同時，又讓原著隱藏較深或處理未周的意蘊，更鮮明地呈現出來，讓今天的青年觀眾樂於接受，能夠理解。

特別要指出的是，青春版《牡丹亭》以崑曲演唱，在我國的戲曲各個劇種中，崑曲經過長期的流傳、雅化，經過歷代文學家、戲劇家在唱、做、念、打各方面的錘鍊磨合，它已成為我國最具古典美、最能表現中華民族優雅蘊藉的性格內涵的戲種，因而它最早地代表我國被選入世界的非物質文化遺產。青春版《牡丹亭》以崑曲為載體，確能讓今天的青

年看到我國古典藝術的精華，也能走向全世界，讓世界人民對我國民族藝術的博大精深，有更真切的認識。不可否認，

由於時代的限制，湯顯祖原著將杜麗娘性格中青春火熱的一面，隱藏較深。當然，對當時的觀眾來說，《牡丹亭》的題

旨和杜麗娘的行為，已有足夠的啟發了，但對今天的觀眾而言，還需要有所超越。在這方面，青春版《牡丹亭》作了大

膽的而又合適的補充。例如，加強柳夢梅的戲分，便是強化整個戲在表現激情、熾熱方面的明智選擇。也無可否認，

《牡丹亭》原著雖然塑造了一個有別於一般儒生的「嶺南才子」的形象，但由於湯顯祖一直把注意力放在杜麗娘的身

上，對柳夢梅形象的塑造，則相對較弱。在這方面，青春版《牡丹亭》努力加強了對柳夢梅的刻畫。它非常注意突出柳

夢梅執著地愛、大膽地愛、堅定地愛的性格特徵，甚至讓戲中出現「男遊園」一段。這樣的處理，不僅讓杜麗娘的追求

得到合適的對應，而且大大加強整個戲「熱」的方面的展現，或者說，讓杜麗娘內心的熾熱，得到了支撐點和反射面。

白先勇先生強調，在〈驚夢〉一場中，要加強杜、柳的奔放，熱烈表現情、表現性，表現青年男女在「存天理、去人

欲」的環境中衝破封建束縛的親暱舉動。這些，無疑很能表現戲中人熱情的噴發，增加整個戲的「熱」的能量。

則用嘴巴貼近杜麗娘耳際的親暱要求。因此，戲中除了有「合扇」等傳統程序以外，還有讓杜麗娘斜躺在柳生懷中，柳生

白先勇先生提出的「要淡、要嬌」的原則施行。因此，我們看到舞臺上出現的色彩，多是藕白、嫩黃、淡藍和淺

臺總體構想〉中指出，這個戲的舞臺設計，增加了水墨畫的內容和背景，風格雅淡；而服裝設計，也是雅淡、柔嫩、

在這裡，我還想稍稍論及對青春版《牡丹亭》色彩處理的感受。正如導演汪世瑜先生在〈青春版《牡丹亭》舞

綠，這既符合戲曲的傳統，也洋溢著青春的氣息。並且，與我國傳統的雅文化的氣度相一致。但是，我還留意到，青

春版《牡丹亭》有些色調的運用，卻非常大膽的，像李全、楊婆的衣裝，便絢爛非常。特別值得一提的是，當杜麗娘

離魂之際，她披著、拖著猩紅的斗篷，冉冉地走向舞臺深處，就像是一團烈火，漸漸地升入天際。這紅斗篷，在戲中

出現了四次，而柳夢梅也在〈幽媾〉和〈圓駕〉中披紅上場。在戲裡，每次紅色的出現，都給人以火辣辣的震撼心魂

的感覺。我認為，在以雅淡為主體的格調中，出現鮮紅，這不僅是色彩冷熱濃淡平衡調劑的問題，更重要的是，這樣

的處理，還揭示出青年人熾熱追求理想的內心世界。而這雅淡叢中幾處鮮紅的巧妙映襯，又正好展示出《牡丹亭》含

蓄與張揚結合的意蘊，體現出東方人外冷內熱的性格和傳統的審美觀。

從青春版《牡丹亭》對原著格調的把握中，我們清楚地看到，它傳承了傳統的審美觀，又有所超越。它是傳統的，又是現代的，它讓人感受到並領悟到鮮明的民族特色。中華民族為全人類創造了無比優秀的文化遺產，我們這一代人，有責任認真整理，讓它成為世界人民的財富。做為藝術作品，我們只有讓它充分展現民族的審美觀，才會得到世界人民的尊重、認同，才能讓它走向世界。

二

湯顯祖的《牡丹亭》，寫的是「生可以死，死可以生」的至情，然而，湯顯祖又非常清醒地知道，在他所處的年代，年輕人追求愛情自由的理想，是不可能實現的，這就是為什麼湯顯祖在戲的開場後，便提出「世間只有情難訴」的命題。但是，湯顯祖又必需讓自主的愛情得到實現，解決的辦法，則是告訴觀眾；杜柳的婚姻，是注定要成功的。

所謂「牡丹亭上三生路」，就是要說明這一切，早就為前生、今生、來生所決定。既然它是前世注定，因此，無論是冥間判官、皇帝老子，都只能成全他們，只能讓杜麗娘回生，讓杜柳正式圓婚。為了強調這種宿命存在的可能性，湯顯祖在《題詞》中，還提到「晉武都守李仲文、廣州守馮孝將」以及「漢睢陽王收考談生」等三個故事，說明「還魂」、「回生」，乃是真實可信的事。

湯顯祖寫杜麗娘的超越生死，固然是浪漫的想像，但在當時，一般的觀眾，特別是湯顯祖自己，卻並未把「魂」、「夢」、「回生」等幻景視為虛假，他認為屬真實的存在。我們在《湯顯祖全集》裡可以看到，他寫了許多紀夢的詩，有些夢，他視之為預感，像他夢見其子湯士蘧得玉床，以為不祥，後來其子真的死了，他便確信這是注定的命運的安排。顯然，湯顯祖也和許許多多對自己的命運未能掌握的人一樣，會真誠地、不理智地相信虛幻和宿命的存在。像對鬼神、魂夢，人們往往是「心知其妄而口竟傳之，且知其非而暮引用之」。你若說他絕對相信鬼

神麼？也不全是；你若說他不信鬼神麼？則更不是。老實說，像湯顯祖那樣內心充滿矛盾，無法左右自己命運的人，

在潛意識裡，對神呀鬼呀，倒是相信的多。

湯顯祖寫杜麗娘的還魂、回生，固然一方面要表達情之所至，金石為開，生可以死，死可以生的「至情」，另

一方面，很重要的是，他要表明並且讓觀眾相信，在杜麗娘身上發生的一切，都是真實的，絕不是魂呀夢呀的幻景。

因此，湯顯祖在寫杜麗娘回生以後，經歷了種種磨難。首先，她害怕柳夢梅被告發掘墓之罪，趕緊逃亡；不久發生戰

亂，一家失散；柳夢梅中了舉，可又流落街頭；往杜寶處認親，反遭吊打等等。若就湯顯祖的《牡丹亭》創作技巧而

言，其下半部，是拖沓的，王驥德說它「腐木敗草，時時纏繞筆端」，也確是事實。以湯顯祖的藝術水準而言，如果

單是為了表現杜麗娘愛情理想最終得以實現，他大可以像後來的《審音鑑古錄》等選本那樣，只用〈學堂〉、〈勸

農〉、〈遊園〉、〈堆花〉、〈驚夢〉、〈尋夢〉、〈離魂〉、〈冥判〉、〈圓駕〉幾齣，就夠了。可是，湯顯祖卻

不憚其煩地寫杜麗娘在〈回生〉後經歷種種曲折，這無非是要說明，回生後的杜麗娘，她是確確實實、真真切切地生

活在人世上的，這一切，絕非幻景、虛景。在湯顯祖看來，悲歡離合、榮辱冷暖，就是人世。他在《牡丹亭》寫杜麗

娘回生後的種種曲折，是他所理解的人世的縮影，他要向觀眾展示，什麼是切切實實的人世。人世，不是虛無縹緲的

魂與夢，而是包含著悲歡離合和榮辱冷暖的現實。是為了證明，回生後能夠感受到這一切的杜麗娘，乃是真實存在著

的有血有肉的人。

青春版《牡丹亭》也用了三分之一的篇幅，寫到杜麗娘回生後的種種遭遇，也給人以愛情戰勝死亡，有情人終

成眷屬的強烈感受，但是，它並非要像湯顯祖那樣，證實「下本」所發生的一切，都不是虛景。因為，青春版《牡丹

亭》，是要讓今天的青年觀眾看的。今天的觀眾，不需要證實什麼鬼魂、三生之類的問題，今天的現實，也大不同於

「世間只有情難訴」的時代。因此，青春版《牡丹亭》沒有必要像湯顯祖那樣，以大量筆墨觸及人世的冷暖榮辱，來

證實杜麗娘確實是個真實的血肉之軀。然而，青春版《牡丹亭》的下本，卻能牢牢地吸引觀眾，使人心靈震撼，原因

在於，下本是在原著的框架上，突出地強調，要表現出「人間情」。人間情，當然包括愛情，卻不只是愛情。青春版

《牡丹亭》的下本，依然以杜柳之情為主體，但這「情」，還包括夫妻關係的堅持，責任的承擔，義無反顧地為對方作出的犧牲。在這裡，愛，昇華為義，昇華為超越情愛的人的善良的本性。此外，環繞著人世的描寫，青春版《牡丹亭》還寫到母女之情，父女之情，主僕之情；寫到杜寶、杜母在兵亂分手時老夫老妻的牽掛之情；甚至寫到賊寇李全夫婦的調情。這一切，都是「人間情」，因此，當觀眾看到青春版《牡丹亭》的整個演出，領悟到的是「情」的深化，感受到真情做為人的本性，是人世間的普遍存在。我認為，強調「人間情」，強調情是人類的本質的普世性，這是以白先勇先生為代表的劇組，在原著基礎上對「情」的意義，所出的創造性的發展。

其實，湯顯祖的《牡丹亭》，也不是沒意識到人的本性和心靈自由的問題。當他寫到杜麗娘在〈尋夢〉一齣時，突然讓她向春香發問：「為人在世，怎生叫做吃飯？」小春香自然莫名其妙，但是，這發問，在當時則有振聾發聵的效應。因為，湯顯祖正是在戲臺上，與被視為異端的思想家李卓吾互相呼應。李卓吾曾說：「穿衣吃飯，即是人倫物理，除卻穿衣吃飯，無倫物矣。世間種種皆衣物類耳，故舉衣與飯，而世間種種在其中，非衣飯之外更有種種絕與百姓不相同者也。」按李卓吾的看法是，吃飯穿衣，是人生在世最基本的生存問題，是本能的需要，而這，也就是「人倫物理」。顯然，它與道學家所謂理性之學，大不相同。湯顯祖在戲中的提問，其實是涉及人生的意義問題。人生是什麼？在湯、李看來，無非按人的本能、本性、率性而為。換言之，心靈自由，就是「人倫物理學」。所以，湯顯祖讓杜麗娘唱道：「似這般花花草草由人戀，生生死死隨人願，便酸酸楚楚無人怨。」可見，湯顯祖已經影影綽綽地接觸到自主支配以及心靈自由的問題，而並非僅僅是婚姻愛情而已。

我認為，湯顯祖的想法，在《牡丹亭》中只微露端倪，而且，由於他為了證實「回生」並非虛假，也過多地牽扯人世的瑣雜，於是，「腐木敗草」的確掩蓋了彌足珍貴的思想閃光。而青春版《牡丹亭》不僅刪去了原著的腐木敗草，更重要的是，它突出了「人間情」，讓真情籠罩人間，統攝人間，貫串人間，把愛情理想，提升為人類追求心靈自由的本質，這就擴展了《牡丹亭》「情」的意義，從而讓劇中人包括杜寶夫婦、李全夫婦的真情，亦即心靈中的美好成分，都呈現在觀眾面前。於是，青春版《牡丹亭》上中下三本連貫著的「情」，逐步深化，逐步昇華，和今天的

觀眾心靈交融互動。舞臺演出的張力，便使整個戲具有強烈的當代性意義。

據白先勇先生指出，青春版《牡丹亭》對原作的整編，原則是只刪而不增，只調整而非改編，盡可能保持原作優雅的文學性和傳統崑曲優美的唱腔。這一來，傳統的精華，因刪去腐木敗草而得到顯彰；而場次的適當調整，既突現人物的性格和精微的內心世界，也符合今天劇場演出的需要。繼承傳統而又超越傳統，這使青春版《牡丹亭》的演出，呈現出創造性的光輝。

三

我國傳統戲曲的演出，非常注重劇場性，既考慮人物、情節的安排，更注意表演技藝的呈示。後一點，成為我國戲曲藝術的美學特徵。

在我國，戲曲是在歌、舞、雜耍等百戲諸般技藝的基礎上發展而成的。宋元之際，戲曲被視為「雜劇」。所謂雜，是它包括了歌、舞、雜耍等泛戲曲形態，其後又和敘事性文學結合，始而「雜」，後而「劇」；既有「雜」，又有「劇」，故謂之雜劇。為了適應觀眾喜愛技藝表演的美學特性，元代雜劇甚至在「折」與「折」之間，安排了與故事情節無關的歌、舞、雜耍。至於南戲，同樣是在情節中見縫插針地安排大量雜耍、噱頭，我們只需翻翻《張協狀元》、《琵琶記》等劇本，便不難發現這種現象的普遍存在。

其實，就連湯顯祖的《牡丹亭》，也不惜加插與故事情節或人物性格沒有直接關聯的雜耍，加強技藝表演，諸如〈勸農〉一齣的幾套小歌舞，〈道覡〉一齣石道姑的那首【千字文】，〈冥判〉一齣判官與花神那套【後庭花滾】「數花」，實在沒有多少意義。可是，湯顯祖卻毫不憚煩地把這些蕪雜零狗碎搬上舞臺。你能說大作家不懂簡練剪裁之道嗎？肯定不是。關鍵在於，當時的觀眾，就是喜歡觀看這種雜七雜八的技藝表演，並且長期以來形成戲曲的美學傳統。

即使在今天，戲曲觀眾依然是喜歡觀看技藝表演的，只要看看人們多麼愛看「變臉」和「噴火」，多麼習慣於看

那些不問情節、只求表演某方面技藝的「折子戲」，就可以知道，傳統審美的遺傳基因，依然影響著我國今天的戲曲

觀眾。因此，今天的戲曲，之所以為「戲曲」，它的演出，應該結合故事情節和人物的塑造，綜合展現唱、做、念、

打各個方面的技藝。如果把戲曲弄成為「話劇加唱」，那並不是戲曲觀眾們所喜聞樂見的藝術樣式。

青春版《牡丹亭》以崑曲為載體，戲曲要求表現唱、做、念的技藝，劇組自然可以充分運用崑曲載歌載舞的特

色，加以解決。至於如何表現「打」和諸般雜耍，則既要結合劇情，讓它成為情節有機的組成部分；又要考慮如何適

應現代觀眾的審美心理。在這方面，青春版《牡丹亭》充分地利用了一些場面，很好地給予解決。

青春版《牡丹亭》的幾處排場，給觀眾留下深刻的印象，特別是花神的幾次出現，〈冥判〉的排場，〈移鎮〉的

官船行進，〈索元〉時郭陀被眾差役用駕牌抬了起來等等。這些「場面」美不勝收，每次演出，觀眾掌聲雷動，讚嘆

不已。我認為，青春版《牡丹亭》中排場的成功，也不僅是冷熱調劑安排得宜的問題，更重要的是，它解決了戲曲表

演如何運用傳統程式，如何呈現技藝性表演，如何適應現代觀眾審美心態之類的難題。

我們知道，傳統戲曲的場面，都是程式化的。程式，有嚴格的規範，但其審美的本質，則是假定性的，寫意性

的。青春版《牡丹亭》的場面安排，既注意對傳統程序的運用，特別是注意結合現代舞臺的審美要求，給予創造性的

運用。例如李全夫婦一起下場，竟使用類似芭蕾舞的「托舉」；〈冥判〉的判官和鬼卒，在跳趴奔騰中，又作出「疊

羅漢」式集體亮相；〈移鎮〉的船隊，打破了乘船者在前，划槳者在後的格式，而採用多位船夫在舞臺上或縱或斜，

乘船者甚至出現在兩行中間的隊列。不錯，這些場面的安排，不盡同於傳統，但今天的觀眾，卻能完全接受理解，並

從中得到了美的享受。

在我撰寫這篇文章的時候，距觀看青春版《牡丹亭》演出的時間，足足超過一年多了，但是，當時杜麗娘有兩次

下場的情景，仍一直歷歷在目。按照舊戲傳統，人物上下場有一定的規矩。一般來說，角色退場，應該從觀眾右邊的

「下場門」離去。但是，青春版《白丹亭》在處理杜麗娘「離魂」的場面時，卻突破傳統，採用了非常大膽的手法。

當杜麗娘唱到「但願見月落重生花再紅」的時候，她在舞臺正前方，背向觀眾，冉冉地直向舞臺正後方的高處走去……

她那大紅色的斗篷，特地加長，裙襬左右鋪開，拖到臺沿。隨著杜麗娘走向舞臺深處，連接在她身上的紅裙，越拖越長越大，最終形成鮮紅色的三角形銳角。眾位花神，則分列在舞臺兩側，以「臥魚」的姿態，仰視杜麗娘在燈影裡消失。這樣的下場場面，無疑是吸收了現代舞臺藝術的表現手法，打破了舊的程式框框，但那完美的構圖和獨特的象徵意義，卻遠遠超越程式，從而深深地印在觀眾的心坎裡。

再如在〈回生〉一場，按照傳統的程序，回生後的杜麗娘自然是從左方的「上場門」進入舞臺。但青春版《牡丹亭》的處理是，當柳夢梅揮鋤之際，眾花神走著圓場，翩翩起舞，最後擁簇到舞臺正後方，跟著一聲響亮，一陣煙火，杜麗娘從後臺正中，披著紅色斗篷冉冉升起。這時，觀眾掌聲如雷，這掌聲，既是慶賀杜麗娘的回生，也是對舞臺出現的奇麗構思給予熱烈的讚賞。

此外，在〈冥判〉一場，杜麗娘上場後鬼卒追捕。當時，杜麗娘兩手分別被左右兩邊的鬼卒扯住，雪白的特地加長了的水袖，直直地長長地向左右平伸，在舞臺上形成了又長又直的「十」字圖案。這奇異的造型、身段，在傳統的程序中不可能出現，但觀眾卻從這突破傳統程序的身段和場面，感受到杜麗娘做為弱者的艱辛，感受到地府的奇詭，也感受到真和美。這樣的安排，突破了舊的程序，卻又在繼承傳統審美觀的基礎上，有所發展，有所超越。

四

我認為，青春版《牡丹亭》演出的成功，原因是多方面的，而對戲曲審美觀的傳承和超越，乃是它取得卓越成就的關鍵。這經驗，對我們今後如何對待戲曲創作、改編和演出問題，很有啟發。

每一個民族，在千百年發展中，形成了自身的美感觀念。這觀念，既包含歷史的沉澱，民族的基因，也是一定歷史時期物質生活和時代精神的折射。做為傳統，它植根於民族的靈魂深處，不以個人的意志為轉移：而歷史在發展，時代在前進，人們的觀念，包括對戲曲的審美觀念，如果不在傳統的基礎上更新，不能與時俱進，那麼，它必然會被

時代所拋棄，最終導致傳統的消亡。

文學藝術，以及貫串於其中的審美觀念，是會和一定時期生產力和物質生活的發展，有著密切聯繫的。試看歐洲十八世紀工業發展，出現了鋼琴，這導致了整個西方音樂美學觀念的變化。在當代，資訊產業迅速發展，特別是電視機的出現，改變了整個文藝事業的格局。舞臺藝術，包括戲曲，受到了強烈的衝擊。與此相聯繫，人們的美學也在發展。這潮流，無法阻擋，問題是採取順流而動，讓戲曲繼續生存、發展，還是無所作為，抱殘守闕，任由大浪淘沙，充其量是讓它做為非物質文化遺產，走進歷史博物館。

青春版《牡丹亭》整編的經驗告訴我們，必需繼承傳統。沒有傳統，就沒有民族特色，就沒法自立於世界民族之林，就談不上走向世界。

戲曲，做為中華民族千百年的文化瑰寶，目前，不可否認，它出現了危機，但絕不能讓它在我們這一代中消亡。從青春版《牡丹亭》演出成功特別是受到青年觀眾熱烈歡迎的情況看，戲曲包括崑曲，不僅不會消亡，而且還能發展、提高，能夠讓戲曲的舞臺，不為電視機所取代。問題在於如何處理好傳承傳統而又超越傳統這兩者之間的關係。

所謂繼承傳統，是既要讓年輕演員向老演員學習一招一式、一腔一調；更要在熟悉運用戲曲程序的基礎上，掌握傳統戲曲的審美觀，包括傳統優秀劇目的思想精華，戲曲的美學觀念，乃至不同劇種的個性。然而，僅僅繼承，是不夠的，因為演出傳統戲曲，不同於展覽老古董。要讓今天的觀眾喜愛戲曲，就不能照搬舊作，不能簡單復原。當然，我們也不排斥原汁原味地借鑑、觀摩，但更主張在繼承傳統的基礎上超越。

事實上，所謂「原汁原味」繼承，無非是要解決唱腔的問題。我國有眾多的方言區，方言的不同，決定了各地戲曲有不同的唱腔。而不同的唱腔，則是區分不同劇種的主要依據。人們常說劇種的「味」，其實就是不同方言不同唱腔的「味」。而唱腔，實際上也可以變化的，只要保持主要曲調的旋律、節奏及其旋法，也就是保存了原味了。有些劇種，甚至把南腔北調放在一起，像京劇，主要唱腔屬板腔體，但也可以加插【新水令】等曲牌。觀眾聽慣看慣了，便和成一味了。至於伴奏樂器的加減變化，只要不掩蓋唱者的聲腔，不影響主旋律的進行，那麼，是不存在變味的問

題的。而一旦能保持了唱腔的原味，繼承傳統的問題，便比較容易解決。

所謂超越傳統，是在整編、演出的過程中，融合現代性，包括融合現代的審美觀乃至當代舞蹈、音樂、美術諸般新手段和新語匯。我認為，能做到這一點，正是青春版《牡丹亭》的演出產生轟動效應的原因，是它比近年來多種版本的《牡丹亭》，更受青年觀眾歡迎的原因。

戲曲美學的傳承與超越，是戲曲藝術生存發展的必經之路。從我國戲曲史來看，由諸宮調發展而來的元代「北雜劇」，全劇一人主唱，這是由元代北方觀眾特定的審美觀決定了的。稍後在南方流行的南戲，由於南方商業經濟相對發達，人的個性相對受到重視，戲曲的審美觀便有新的發展，生、旦、淨、末、丑都可以唱，特別是生與旦都能獨當一面。至於情節發展，也可以雙線或多線進行。很明顯，南戲（包括明代傳奇）正是融合了屬於當時的新的審美觀念，超越了「北雜劇」，才能使戲曲得以生存，繼續發展。

事實上，在電視機出現以後，一切舞臺藝術，甚至連電影藝術，都有著如何處理傳承傳統而又超越傳統這一個涉及生存的問題，只不過戲曲藝術，對此更加需要迫切解決而已。青春版《牡丹亭》的成功經驗，值得我們認真研究、吸取。

國家圖書館出版品預行編目資料

牡丹花開二十年：青春版《牡丹亭》
與崑曲復興 / 白先勇總策畫 .-- 初版 .-- 臺北市：
聯合文學出版社股份有限公司, 2024.03
848 面；17x23 公分 .-- (聯合文叢；740)

ISBN 978-986-323-596-5（精裝）

1.CST: 崑劇

982.521 113001329

聯合文叢 740

牡丹花開二十年——青春版《牡丹亭》與崑曲復興

總　策　畫／白先勇
發　行　人／張寶琴
總　編　輯／周昭翡
主　　　編／蕭仁豪
編　　　輯／林劭璜　王譽潤
資 深 美 編／戴榮芝
業務部總經理／李文吉
發 行 助 理／林昇儒
財　務　部／趙玉瑩　韋秀英
人 事 行 政 組／李懷瑩
版 權 管 理／蕭仁豪
法 律 顧 問／理律法律事務所
　　　　　　陳長文律師、蔣大中律師
出　版　者／聯合文學出版社股份有限公司
地　　　址／（110）臺北市基隆路一段 178 號 10 樓
電　　　話／（02）27666759 轉 5107
傳　　　真／（02）27567914
郵 撥 帳 號／17623526 聯合文學出版社股份有限公司
登　記　證／行政院新聞局局版臺業字第 6109 號
網　　　址／ http://unitas.udngroup.com.tw
　　　　　　E-mail:unitas@udngroup.com.tw
印　刷　廠／約書亞創藝有限公司
總　經　銷／聯合發行股份有限公司
地　　　址／（231）新北市新店區寶橋路 235 巷 6 弄 6 號 2 樓
電　　　話／（02）29178022

版權所有 · 翻版必究

出版日期／2024 年 3 月　初版
定　　價／2200 元

ISBN　978-986-323-596-5（精裝）
《本書如有缺頁、破損、裝幀錯誤、請寄回調換》